DICTIONNAIRE

RAISONNÉ

D'ARCHITECTURE

ET DES

SCIENCES ET ARTS QUI S'Y RATTACHENT

PAR

ERNEST BOSC

ARCHITECTE

TOME QUATRIÈME

PONTCEAU — ZOTHECA

PARIS

LIBRAIRIE DE FIRMIN-DIDOT ET C$^{\text{IE}}$

IMPRIMEURS-LIBRAIRES DE L'INSTITUT DE FRANCE

Rue Jacob, 56

1880

DICTIONNAIRE

RAISONNÉ

D'ARCHITECTURE

Tome IV

OUVRAGES DU MÊME AUTEUR

SCIENCES

Traité complet de la tourbe. — Formation, gisement et composition des diverses espèces. — Extraction. — Dessiccation naturelle et artificielle. — Travaux mécaniques. — Carbonisation, etc. — Culture des tourbières, roselières, rizières et engrais. — Législation des marais et des tourbières. — Benzine, acide phénique, créosote, pétrole, alcool, etc. — Emploi de la tourbe en métallurgie. 1 vol. in-8, avec fig. Paris, J. Baudry, éditeur, 1870.
(Cette première édition est épuisée; la 2ᵉ édition est en préparation.)

Traité complet théorique et pratique du chauffage et de la ventilation des habitations particulières et des édifices publics. — Chauffage des wagons. — Ventilation du logement des animaux domestiques, des ateliers ordinaires, des usines et fabriques insalubres, etc. 1 vol. in-8 jésus de 262 pages, avec 250 figures intercalées dans le texte. Paris, Vᵉ A. Morel et Cⁱᵉ, éditeurs, 1875.

Études sur les chaussées dans les grandes villes. Brochure in-8. Paris, J. Baudry, éditeur, 1873. (*Épuisée.*)

Du chauffage en général et *plus particulièrement* DU CHAUFFAGE A LA VAPEUR ET AU GAZ HYDROGÈNE. Conférence faite à la Société centrale des architectes, le 20 janvier 1875. Brochure in-8 de 38 pages. Paris, Vᵉ A. Morel et Cⁱᵉ, éditeurs, 1875. (*Épuisée.*)

Aérage et assainissement des grandes villes avec figures. — 1 brochure in-8 (extrait de l'*Encyclopédie d'architecture*). Paris, Vᵉ Morel et Cⁱᵉ, éditeurs, 1876. (*Épuisée.*)

Études sur les hôpitaux et les ambulances. 1 brochure in-8 avec figures (extrait de l'*Encyclopédie d'architecture*). Paris, Vᵉ Morel et Cⁱᵉ, éditeurs, 1876. (*Épuisée.*)

ARTS

Traité des constructions rurales. 1 vol. in-8 jésus de XIII et 509 pages, accompagné de 576 figures intercalées dans le texte, ou hors texte. Paris, Vᵉ A. Morel et Cⁱᵉ, éditeurs, 1875.

Le salon de 1872 (ARCHITECTURE). Brochure in-8 (extrait de l'*Encyclopédie d'architecture*). (*Épuisée.*)

Des concours pour les monuments publics, à propos du Concours de l'Hôtel de Ville. Brochure in-8. Paris, J. Baudry, éditeur, 1873. (*Épuisée.*)

Les questions d'art modernes. (*En préparation.*)

FINANCES

Les finances et les grands travaux de Paris. (*En préparation.*)

TYPOGRAPHIE FIRMIN-DIDOT. — MESNIL (EURE).

DICTIONNAIRE
RAISONNÉ
D'ARCHITECTURE

P
(SUITE)

PONTCEAU. — Voy. Ponceau.

PONTET, s. m. — Extrémité d'un barreau de grille ou de rampe qui va en diminuant. Certains pontets sont unis en forme de fuseau, et leur extrémité est pourvue d'une boule; d'autres sont décorés de feuillages. Souvent les pontets sont rapportés à l'extrémité des barreaux.

PONTON, s. m. — Dans l'art militaire, on nomme *pontons* les bateaux qui, placés à une certaine distance les uns des autres sur un cours d'eau, servent à former un pont de bateaux permettant de donner passage à des troupes. Les pontons se transportent sur des voitures appelées *haquets*. Un *équipage de pont* se compose de 32 haquets, 32 chariots de parc, 4 forges de campagne; chaque véhicule est traîné par six chevaux de trait. (Voy. Pont, § *Ponts volants*.)

Ponton (Clou). — Espèce particulière de clou en fer doux.

PONTONNIERS, s. m. pl. — Corps militaire affecté au service des pontons et à l'établissement des ponts militaires. Ce corps fait aujourd'hui partie de l'arme de l'artillerie.

PONTS ET CHAUSSÉES. — Nom générique sous lequel on comprend en France tous les travaux d'utilité publique qui se rapportent aux voies de communication. Ce même terme sert aussi à désigner le corps des ingénieurs de l'État qui s'occupent de l'étude, de la surveillance et de la direction de ces travaux publics. Le corps des ponts et chaussées n'a été organisé en France qu'en 1739 par l'intendant des finances Trudaine et par l'ingénieur Perronnet; son existence fut sanctionnée par un arrêté du conseil en date du 9 juillet 1750 et par des lettres patentes du 17 août de la même année. Cette organisation a reçu à diverses époques des changements; aujourd'hui l'administration des ponts et chaussées est régie par la loi de 1804, modifiée par les décrets du 13 octobre 1851 et du 17 juin 1854. (Voy. Pont.)

Ponts et chaussées (École nationale des). — Cette école, située à Paris rue des Saints-Pères, 28, a été fondée en 1747; elle a pour mission de former des ingénieurs destinés au recrutement du corps des ponts et chaussées. L'enseignement comporte trois années et comprend : la mécanique appliquée, l'hydraulique, la minéralogie, la géologie; la construction et l'entretien des routes; la construction des ponts; la construction et l'exploitation des chemins de fer; l'amélioration des rivières et

la construction des canaux; l'amélioration des ports et la construction des travaux maritimes; l'architecture; le droit administratif; l'économie politique et la statistique; la construction et l'emploi des machines et du matériel roulant des chemins de fer; les desséchements et les irrigations; l'anglais et l'allemand. L'école possède une galerie de modèles, une bibliothèque et une collection des principaux matériaux. Elle est dirigée par un inspecteur général, l'inspecteur des études et un ingénieur en chef; un conseil de direction est adjoint au directeur. L'école ne reçoit en qualité d'élèves ingénieurs que des élèves de l'École polytechnique ayant terminé leurs études et étant sortis avec un certain numéro, mais elle admet des élèves externes, français ou étrangers, à suivre les cours. Les études durent trois ans; au sortir de l'école, les élèves ont le grade d'aspirant ingénieur. L'organisation de cette école, telle que nous venons de la montrer, a été faite par la loi du 30 vendémiaire an IV et le décret du 7 fructidor an XII; un décret du 13 octobre 1851 a apporté de nouveaux développements aux études de l'école.

PORCHE, s. m. — Ce terme est considéré aujourd'hui, mais à tort, comme synonyme de *péristyle* et de *portique*, parce qu'on l'a appliqué à tout vestibule ou lieu couvert placé

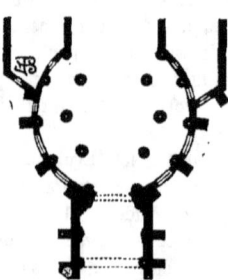

Fig. 1. — Porche en coupole.

en avant-corps sur une façade. — Le véritable porche, le porche proprement dit, est une construction placée devant une porte d'église, très-variable dans ses formes, dans ses dimensions et dans ses proportions. Dans les anciennes basiliques, le vestibule qu'on nomme *à porche* s'appelle plutôt NARTHEX (Voy. ce mot); c'était un accessoire indispensable, parce que c'était dans le narthex ou pronaos qu'étaient relégués les catéchumènes qui ne pouvaient être mêlés avec les fidèles ayant reçu

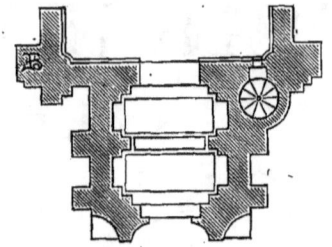

Fig. 2. — Porche à l'église Sainte-Radegonde, à Poitiers.

le baptême. A partir du XIe siècle, cette distinction n'est plus en vigueur; aussi le porche n'est-il plus un élément indispensable, les constructeurs d'églises n'en établissaient que suivant leur bon vouloir. Suivant leur plan, leur disposition et leur forme, les porches ont

Fig. 3. — Porche de l'église de Monréale.

reçu diverses dénominations, que nous trouvons bien subtiles, mais que nous reproduisons cependant d'après les *Instructions du comité des monuments et arts;* on nomme :

PORCHE VÉRITABLE, celui des anciennes basiliques. Nous trouvons complétement fausse

Fig. 4. — Porche à l'église Saint-Vincent.

cette appellation, car le porche de ces édifices, nous venons de le voir, se nomme *narthex;* mais enfin passons.

PORCHE EN COUPOLE, celui qui est surmonté d'une coupole (fig. 1).

PORCHE ACCIDENTEL, celui qui est formé,

par exemple, par la base d'un clocher placé sur le milieu d'un portail, comme celui de l'église Sainte-Radegonde à Poitiers (fig. 2); ou qui est formé par suite de l'étranglement que produisent dans le plan de ce même portail les bases de deux clochers latéraux, par

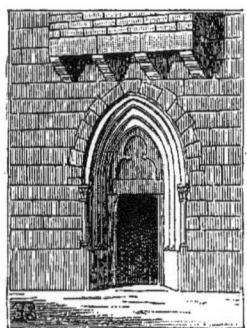

Fig. 5. — Porche avec machicoulis (élévation).

exemple, comme à l'église de Monréale en Sicile (fig. 3); ou, enfin, produit par le retrait des portes en arrière de la masse du portail.

PORCHES-PÉRISTYLES, les porches imitant les péristyles antiques et qui occupent toute la

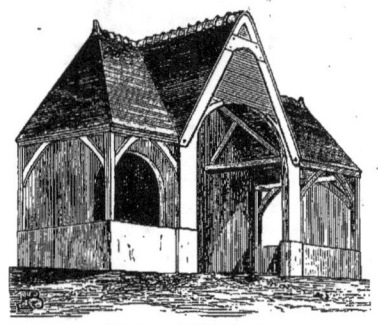

Fig. 6. — Porche-auvent.

façade de l'église : tel est celui de Saint-Vincent à Rome (fig. 4). Ce genre a été employé du VIII° jusqu'au XII° siècle.

PORCHE-TRIBUNAL, celui qui est flanqué de deux colonnes et dans lequel on rendait la justice.

PORCHE MILITAIRE, celui qui était diversement fortifié, mais qui avait au-dessus de sa porte un MOUCHARABY avec ou sans MACHICOULIS (fig. 5). (Voy. ces mots.)

PORCHE DÉCORATION, celui qui est richement décoré : très-employé au XIII°, au XIV° et au XV° siècle.

PORCHE-AUVENT, celui qui était fait en construction légère, surtout en charpente, et qui avait pour but de garantir de la pluie la porte de l'église (fig. 6).

PORCHERIE, *s. m.* — Local dépendant ordinairement d'une ferme agricole, et qui sert à l'élevage et à l'engraissement des animaux de la race porcine. Il est nécessaire de donner à ces animaux un local bien aéré, spacieux, salubre et, autant que possible, exposé au midi. Les porcs sont rarement réunis; on les place dans des petites loges séparées, ou boxes, dont la réunion constitue la porcherie. — On nomme aussi ces loges *tects à porc*, *bauges à cochon* et *souilles*. Ce dernier terme est dérivé du latin *sus*, qui signifie porc. — La place à donner au porc varie suivant l'âge, le sexe et la race; suivant aussi que l'animal est destiné à l'engraissement ou à la reproduction. Il y a, en effet, une assez grande différence de taille entre le verrat normand ou craonnais, le verrat anglais et le petit cochinchinois. Voici les dimensions les plus usuellement employées : 2 mètres sur 3, soit 6 mètres carrés; pour une truie mère de race moyenne, donnant dix à douze petits par portée, il faut 3 mètres sur 4, soit 12 mètres carrés ; enfin pour les porcelets qu'on réunit plusieurs dans une loge, il faut compter $1^m,50$ par tête. Les cultivateurs anglais n'accordent guère que $2^m,25$ de longueur sur $1^m,75$ à 2 mètres de largeur pour les animaux qu'ils engraissent. — Chaque loge doit avoir une petite cour de même largeur que cette loge, mais dont la longueur varie suivant le terrain dont on dispose. Tous les tects à porc sont couverts, de là leur nom (*tectus*, couvert); mais souvent ils ne sont pas plafonnés, surtout dans les pays chauds : dans ce cas, la partie basse de la construction ne mesure que $1^m,80$ au-dessus du sol ; dans le cas contraire, c'est-à-dire quand le tect est

plafonné, on établit le faux plancher à 1ᵐ,90 ou 2 mètres, de façon à ce qu'un homme puisse s'y tenir debout. — Ces loges sont formées par divers genres de portes, mais les deux types les plus employés sont représentés par nos figures 1 et 2, qui montrent une porte coupée qui permet d'aérer l'intérieur de la loge et une porte double qui donne accès à deux loges contiguës qui ne sont séparées que par une cloison, qui ne s'élève pas à plus de 1ᵐ,10 dans l'intérieur de la loge, ce qui fournit un grand cube d'air, si 10 ou 15 loges, et un plus grand nombre, sont réunies côte à côte. Un simple poteau placé au milieu de la baie sert de battement pour arrêter chaque

tituent de bons pavages. On peut également employer, au lieu de pavés, du béton pour le sol des porcheries ; dans ce cas, on le dresse en forme de cuvette au centre de laquelle on pratique un trou pourvu d'une grille et qui sert à donner un écoulement au purin et aux eaux de lavage qui sont recueillies dans une canalisation qui les conduit dans la fosse aux engrais. Enfin les porcheries sont pourvues d'auges fixes ou mobiles qui servent à contenir la nourriture qu'on donne aux animaux : il en existe de nombreux modèles en pierre, en fonte, en bois ; nous en avons donné huit à dix modèles dans notre *Traité des constructions rurales* (pages 280 et suivantes), où le

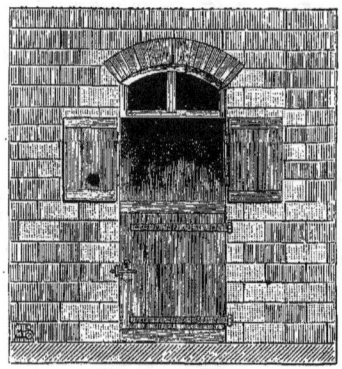

Fig. 1. — Porte coupée.

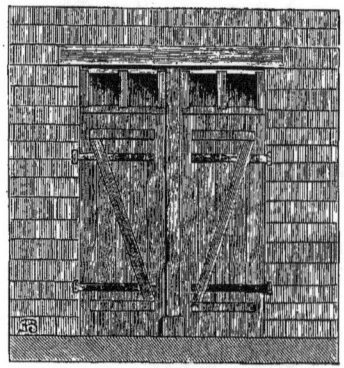

Fig. 2. — Porte double.

porte, il sert en même temps de pilier ou pied-droit pour soutenir dans son milieu le linteau de la grande baie. Les portes de porcherie doivent être solidement construites en planches assemblées à rainures et languettes ; quand elles ne sont pas coupées, elles doivent porter des écharpes extérieurement, comme le montre notre figure 2.

Le porc est de sa nature assez destructeur ; avec son groin il fouille la terre ; ses mouvements sont parfois fort brusques : aussi les porcheries doivent être solidement construites dans tous leurs détails. Le pavage doit être fort bien fait ; on doit employer pour celui-ci les matériaux les plus durs et les plus imperméables : le porphyre, le grès, la brique de bonne qualité posée sur champ et en épi, cons-

lecteur pourra, s'il le désire, les consulter ainsi que les nombreux plans et détails divers concernant les porcheries. Suivant les localités et les emplacements, ces divers modèles d'auges peuvent rendre de bons services ; il n'en est qu'un en fonte, en forme de demi-cylindre, qui est dangereux, parce que le couvercle peut s'abaisser et blesser l'animal, si, en mangeant, il vient à frapper, de la tête ou de sa patte, ce couvercle. — On fait des porcheries simples et doubles, avec ou sans couloir d'alimentation, avec cour ou sans cour. Dans le voisinage des grandes porcheries, on construit toujours une cuisine, afin de préparer la nourriture des animaux.

PORPHYRE, *s. m.* — Roche d'origine

ignée, composée d'une pâte feldspathique ; le porphyre est une sorte de granit, mais sans quartz ni mica, et d'une dureté beaucoup plus considérable. Le principal usage des porphyres communs consiste à en faire des pavés et des chaussées d'empierrement ; les porphyres de belle qualité sont susceptibles de recevoir un beau poli, on les classe alors dans les marbres durs. (Voy. MARBRE.) — Il existe de nombreuses variétés de porphyres, mais les trois variétés suivantes sont les plus répandues. Le *porphyre vert* a des taches irrégulières blanchâtres, grises ou verdâtres sur un fond presque noir. Dans l'antiquité, on nommait ce porphyre *ophite* ou *serpentin* ; les Italiens lui donnent le nom de *verdo antico* ou de *serpentino antico orientale*. Il existe de nombreux spécimens de cette roche, surtout en colonnes, à Saint-Marc de Venise, au dôme de Pise, et à Rome à la villa Borghèse, à Saint-Jean de Latran, au palais des Conservateurs, à la villa Médicis, etc. C'est surtout le porphyre vert qui est employé pour la fabrication des pavés ; on le tire de Lessines et d'autres localités dont nous parlons un peu plus loin ; à Ternuay, il y a un beau porphyre vert employé pour les édifices, surtout pour les monuments funéraires ; à la carrière ce porphyre n'est pas d'un prix bien élevé, mais son transport et la main-d'œuvre nécessitée par le sciage, la taille et le polissage, en limitent considérablement l'emploi. Le sciage coûte à Paris 70 francs le mètre carré, et le polissage 120 francs. Le *porphyre brun-rouge*, qu'on nomme aussi *mélophyre*, a sa pâte d'un brun rougeâtre sombre, et même noirâtre dans certaines variétés ; il est tacheté de rouge et de gris. Le *porphyre rouge antique* est sans contredit le plus beau, mais sa taille est extrêmement pénible et difficile. Dans l'antiquité, il a été assez employé ; les Égyptiens même le travaillaient avec une perfection telle qu'on se demande quels moyens ils employaient. Cette roche est d'un rouge foncé, couleur pourpre, parsemé de petites taches brillantes irrégulièrement disposées ; quelques variétés sont en outre parsemées de taches noires brillantes. Une variété tachetée de jaune est appelée BROCATELLE d'Égypte. (Voy. ce mot et MARBRE.) — Les anciens tiraient leurs porphyres de l'Égypte, de la Numidie, de l'Éthiopie, des îles de l'Archipel et de diverses contrées de l'Italie. Aujourd'hui il existe des carrières exploitées de porphyres en Suède, en Norvége, en Saxe, en Transylvanie et en France. Les porphyres les plus estimés de ce dernier pays sont dans le département du Var, dans les montagnes dites *de l'Esterel* et *de Puget* ; le porphyre provenant de ces carrières ressemble beaucoup au porphyre rouge antique. Dans une carrière du département de la Côte-d'Or, au lieu appelé *Fixin*, on exploite un porphyre rouge semé de taches blanches d'un effet très-décoratif. Il existe aussi des gisements de porphyres dans les environs de Remiremont dans les Vosges. — Pour d'autres renseignements sur les porphyres, cf. Rondelet, *Traité de l'art de bâtir*, tome I, page 8 et suivantes.

PORT, *s. m.* — On nomme *port* ou *havre* un lieu où la mer, s'enfonçant dans les terres, présente aux navires un abri contre les vents et les tempêtes. Les ports sont *naturels* ou *artificiels* : dans les premiers, c'est la nature qui a fait tous les frais ; dans les seconds, c'est l'homme qui a créé ces abris, au moyen de môles et de jetées. On nomme :

PORT DE BARRE, celui qui est *barré* par une ligne de roches naturelles ou par un banc de sable : on ne peut y entrer qu'à marée haute.

PORT DE TOUTE MARÉE, celui qui est assez profond pour recevoir à marée haute ou à marée basse des navires de tout tirant d'eau.

PORT D'ÉCHOUAGE, tout port situé dans une mer à marée, où la mer en se retirant laisse les navires à sec. Aujourd'hui les grands ports d'échouage possèdent des bassins qu'on peut fermer au moyen d'écluses, ce qui permet aux navires de rester debout pendant la marée basse, car on n'ouvre les portes des bassins qu'à marée haute. Dans ce genre de port, on nomme *avant-port* la partie qui sert d'entrée aux bassins, et dans laquelle se font sentir les effets de la marée.

PORTS MILITAIRES ou DE GUERRE, les ports qui contiennent une partie de la flotte

militaire, ainsi que des arsenaux et des chantiers de constructions navales, des fonderies, etc.

PORT MARCHAND OU DE COMMERCE, celui qui contient des vaisseaux de commerce et de la marine marchande, et qui sert au chargement et au déchargement des marchandises.

HISTORIQUE. — Dans l'antiquité, les Grecs et les Romains paraissent avoir construit leurs ports à peu près sur le même plan; ce plan, du reste, ressemblait beaucoup à celui adopté pour nos ports modernes, du moins dans leur ensemble. Les ports anciens comprenaient un bassin extérieur (λιμήν), notre *avant-port*, avec un ou plusieurs bassins s'enfonçant dans les terres (ὅρμοι); ces bassins se rattachaient à l'avant-port et à la mer par un chenal. Cette disposition est exactement semblable à celle que nos ingénieurs modernes appliquent : par exemple, le port de Dieppe possède deux bassins, ceux de Bérigny et de Duquesne, puis un avant-port, enfin un chenal. Comme de nos jours, l'entrée des ports était protégée par un brise-lames placé en tête de la jetée, qui avait un phare et qui souvent était fortifié au moyen de tours. A Eleusis, il existe des débris de port qui confirment tout ce qui précède, et de plus nous donnons ici, d'après Rich (*Dict. des antiq.*), le plan du port d'Ostie, à l'embouchure du Tibre. Ce plan a été dressé d'après un examen attentif des lieux fait par l'architecte vénitien Labacco, au XVIe siècle, alors que, dit Rich (*op. cit.*, p. 503),

Les ruines n'étaient pas aussi défigurées, et que l'emplacement même du port n'était pas aussi complétement comblé qu'il l'est aujourd'hui... Des deux ports, le plus grand et le plus voisin de la mer fut construit par l'empereur Claude, le bassin intérieur et plus petit par l'empereur Trajan. A, l'entrée du port du côté de la terre, flanquée de tours fortifiées; à côté, un temple circulaire ; B, aqueduc qui fournissait au port de l'eau douce; C, le port de Trajan ; D, la maison du capitaine du port, d'où la vue s'étend également sur les deux ports; D, deux ponts sur un canal qui communique à la fois avec le Tibre et avec la mer, par le bras de rivière qui occupe le haut du plan; E, large place carrée entourée de magasins, servant probablement de forum ou de marché ; H, petit bassin entouré également de magasins ; H, brise-lames devant l'entrée du port intérieur, avec digue qui protégeait l'entrée du port de Claude.

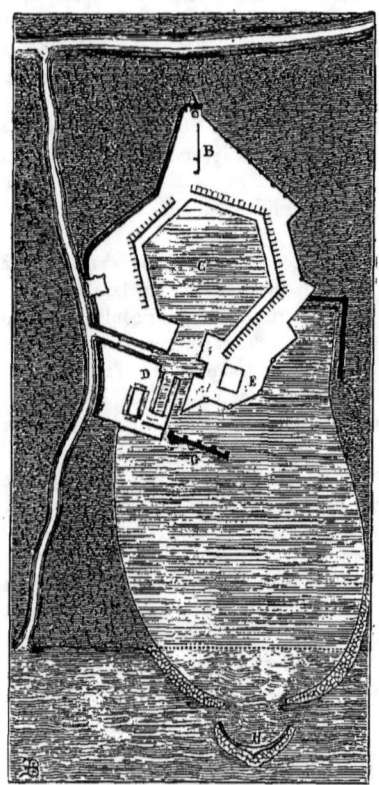

Port d'Ostie.

PORTAIL, *s. m.* — Frontispice d'architecture, élévation saillante servant de façade ou d'entrée principale à un grand édifice; mais on applique surtout ce terme à l'entrée monumentale d'une église. — Presque toutes les grandes églises de style ogival possèdent trois portails sur leur façade principale et un à l'extrémité de chaque croisillon du transsept. Ces portails sont souvent, par leur énorme voussure, placés en retraite sur la façade; mais, quelle que soit leur profondeur, ils ne constituent point le PORCHE. (Voy. ce mot.)

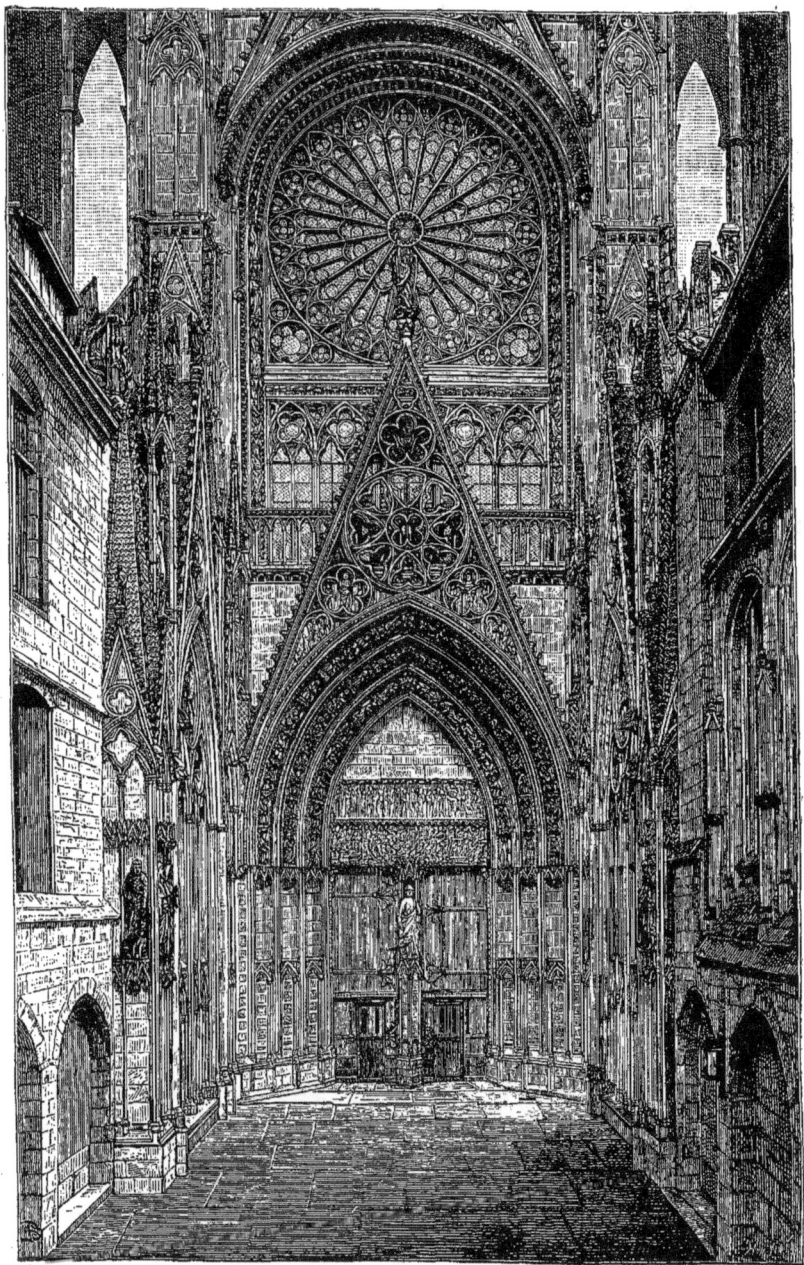

Planche LXXVI. — Portail des Libraires (cathédrale de Rouen).

Les portails, à eux seuls, constituent une des plus riches et des plus splendides décorations des églises ogivales; ils sont parfois décorés avec une richesse inouïe; leur voussure et leurs tableaux, disposés sur un plan biais, sont couverts de statuettes et de statues portées sur des culs-de-lampe et couronnées de dais qui produisent un effet splendide, surtout quand une lumière franche et vive les éclaire brillamment. La baie d'entrée est souvent divisée en deux par un pilier auquel est adossée une statue. Ce pilier supporte un immense linteau qui soutient à son tour un vaste tympan décoré de bas-reliefs souvent disposés par zones. Souvent aussi les voussures et les tympans sont surmontés de gables paniculés; quelquefois les panicules eux-mêmes sont assez robustes pour supporter à leur tour une grande statue. Tout cet ensemble décoratif s'applique admirablement, et sans prétention pour ainsi dire, sur des arcatures, sur de grandes roses placées au-dessus de galeries ajourées qui fournissent un motif d'une décoration merveilleuse qu'aucune autre architecture n'a jamais surpassée, sinon atteinte. Quand on considère avec attention un portail de style ogival de la belle époque, on ne peut pas nier la finesse, le goût et le haut savoir des créateurs de ce style; quelle que soit l'opinion, la foi architecturale qu'on professe, on est bien obligé de reconnaître que ce furent des artistes et de grands artistes ceux-là qui surent créer ces merveilles. Nous sommes bien convaincu que le lecteur sera de notre avis après avoir jeté les yeux sur notre planche LXXVI, qui représente le beau *portail des Libraires* de la cathédrale de Rouen. Comme toutes les parties de cette architecture sont bien pondérées! comme cette porte et la voussure qui la surmonte sont élégantes! quelle finesse dans ce gable ajouré avec ces roses de toutes formes et de toutes dimensions! comme la grande rose qui couronne ce merveilleux ensemble est finement dessinée! C'est surtout quand on considère le portail de nos églises ogivales du XII° et du XIII° siècle, de l'école de l'Ile-de-France, qu'on voit clairement que le style ogival a bien pris naissance en France et n'a jamais pu sortir d'un cer-

veau allemand. — Voy. Ogival (*Style*), § IV.

Après cette digression indispensable, revenons à l'historique du portail. C'est vers la fin du XI° siècle et au commencement du XII° siècle qu'apparurent les archivoltes multiples portées sur des pieds-droits dont la succession forme en plan une ligne biaise. C'est alors que ces profondes voussures se couvrent d'ornements et que chaque arc ou archivolte

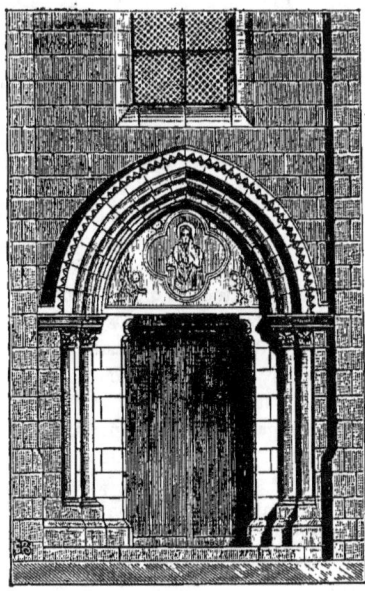

Portail roman.

est reçu sur une colonnette. Notre vignette montre un portail roman fort simple, mais qui a de bonnes proportions. Quelques portails romans ont leurs archivoltes composées de pierres cunéiformes, et d'autres de pierres régulières s'emboîtant avec précision les unes dans les autres, ce qui donne en coupe une sorte de dessin. Ces mêmes pierres sont, en outre, couvertes de dessins géométriques gravés en creux ou sculptés en relief: ce type se retrouve surtout dans les églises de l'école auvergnate et dans quelques-unes du Lyonnais et de la haute Bourgogne. Dans ces mêmes édifices de ces diverses écoles, une différence de couleur dans l'alternance des

pierres ajoute à la décoration. (Voy. ENGRENURE.) C'est surtout dans les tympans de ces églises qu'on peut le mieux étudier la statuaire et la sculpture de l'époque romane. (Voy. TYMPAN.) — Dans le style ogival, quand l'édifice est d'une grande simplicité, le portail ne comporte que des archivoltes profilées en gros tores ; dans les édifices plus riches on trouve des colonnes disposées sur deux rangs, les plus grandes posées en CLAIRE-VOIE (Voy. ce mot et PIED-DROIT) sur les plus petites. Cette disposition du style ogival primaire se rencontre fréquemment dans le nord-ouest de la France et en Angleterre, où elle a subsisté jusqu'au milieu du XIVe siècle. — Dans les riches portails des grandes églises, on voit des figures entées sur les colonnettes des pieds-droits, lesquelles figures, réparties dans l'épaisseur des voussures, forment une décoration riche, animée, colorée surtout, quand une lumière brillante frappe vivement les façades et détache les statues en pleine lumière sur des fonds d'ombre vigoureux. Ce que nous venons de dire des grands portails s'applique également aux portails des transsepts ainsi qu'à ceux qui flanquent les façades principales à droite et à gauche du grand portail central. — Les portails du XIVe siècle diffèrent peu de ceux du XIIIe siècle ; dans les églises importantes, ils sont ornés de colonnettes et décorés de figures et de figurines, mais on y retrouve aussi assez fréquemment des arcatures, des dais et des niches d'une plus grande richesse que dans les édifices du siècle précédent. Le fronton aigu qui surmonte les portes, qu'on rencontre assez souvent à la fin du XIIIe siècle, mais constamment au XIVe, est plus élancé, plus riche et plus ajouré, suivant le type des plus riches RÉSEAUX de l'époque. (Voy. ce mot.) — Au commencement du XVe siècle, les portails sont assez analogues à ceux du siècle précédent, mais vers le milieu du XVe siècle ils se composent de moulures prismatiques interceptant de grandes gorges et occupant sans interruption les pieds-droits de l'archivolte ; de chaque côté, ils sont décorés de niches surmontées de dais pyramidaux ainsi que de panneaux ou réseaux aveugles. Quand les portails ont de grandes *gorges* ou moulures creuses, elles sont chargées de figures de petite dimension, généralement accroupies, au milieu desquelles serpentent souvent de riches feuillages ; ces derniers, auxquels se mêlent parfois des animaux fantastiques, décorent à eux seuls les gorges des portails et des corniches du XVe siècle.

La renaissance, en ramenant un style inspiré de l'antique, décora les portails d'ordres superposés et les chargea encore d'ornements de toute sorte, surtout de rinceaux de feuillages et de guirlandes de fleurs et de fruits.

Le dix-septième siècle érigea dans toute l'Europe, surtout dans l'Europe méridionale, en France, en Belgique, en Italie, en Espagne, un très-grand nombre d'églises ; c'est alors que l'usage devint général d'employer des *devantures* ou portails à plusieurs ordres superposés, afin de masquer autant que possible le comble des toitures de la grande nef, qui était très-surhaussée, tandis que les collatéraux étaient fort bas. C'est au XVIe siècle que commença à disparaître des édifices le principe qui jusqu'ici avait donné pour base à toute décoration l'élément même de la construction ; l'accessoire devint alors le principal, et le portail fut souvent un simple placage décoré de compartiments et d'encadrements propres à recevoir des décorations plus ou moins capricieuses. Ce type de portail en placage, ou frontispice, prit naissance en Italie, où l'un de ses promoteurs avait été Borromini ; d'Italie il se répandit dans les autres pays d'Europe. En France, ce genre reçut des innovations importantes qui le rendirent moins étrange qu'en Italie. On peut même citer comme un portail remarquable celui de l'église Saint-Gervais à Paris, construit par Jacques Debrosse. — A partir du XVIIIe siècle, les architectes reprennent les traditions de l'architecture antique pour les façades d'église ; aussi nous n'avons plus de portails dans la stricte acception du mot, ce sont des péristyles, des portiques avec ou sans loggia, comme on peut le voir à l'église de la Sorbonne, du Val-de-Grâce, des Invalides, à Saint-Sulpice, et dans d'autres édifices. Ce dernier type s'est perpétué à peu près sans changement jusqu'à nous, par exemple, au Panthéon, à la Madeleine, à Saint-Vincent de

Paul, et dans d'autres églises; cependant quelques architectes modernes ont créé de véritables portails dans diverses églises construites en France et à l'étranger pendant le xiv° siècle.

PORTE, *s. f.* — Ce terme sert à désigner à la fois l'ouverture ou baie pratiquée dans un édifice (fig. 1); la porte intérieure se nommait *ostium;* le terme de *valvæ* s'appliquait à la porte ou aux volets se repliant sur eux-mêmes, celui de *fores* aux battants de porte, celui de *scapi* à ses montants, celui d'*impagines* aux traverses, et celui de *tympana* aux panneaux encadrés par les *scapi* et les *impagines;* les pieds-droits ou jambages se nommaient *postes;* le linteau, *limen superum, supercilium, jugumentum;* enfin le seuil, *limen.*

Fig. 1. — Porte de face d'un édifice à Pompéi (*Janua*).

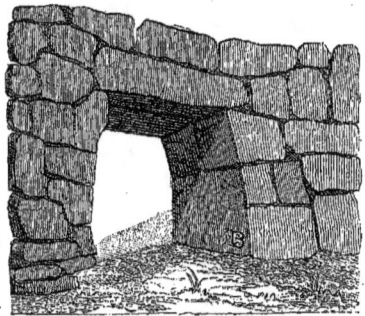

Fig. 3. — Porte à Signia.

mur, ouverture qui sert à donner passage, ainsi qu'à l'ouvrage mobile, nommé *vantail,* qui sert à clore cette baie, quelle que soit la matière employée pour construire ces vantaux. — Les anciens avaient plusieurs termes pour désigner ce que nous nommons du seul mot de porte. Ils donnaient le nom de *porta* à la porte de ville, de *janua* à la porte extérieure d'un

Fig. 2. — Porte en arc encorbellé (ruines de Missolonghi).

Fig. 4. — Porte à Samicum.

Le premier genre de porte dont nous nous occuperons tout d'abord se compose de jambages ou pieds-droits, d'une partie courbe (cintre, arc de cercle, ogive, etc.), ou d'une partie droite (linteau ou plate-bande), lesquelles parties courbes ou droites, formant la partie supérieure de la porte, sont supportées par les jambages ou pieds-droits. Ceux-ci por-

tent un tableau, ou ébrasement, et une feuillure destinée à recevoir et arrêter le vantail ou les vantaux de la porte mobile, suivant que celle-ci en possède un ou plusieurs ; enfin, d'un seuil, ou marche, placé à la partie inférieure du sol.

La forme des portes a été de tout temps

Fig. 5. — Porte à Céfalu.

extrêmement variable, chaque peuple et chaque époque ayant créé des types très-divers, suivant le goût, la fantaisie et le génie propres à chaque nation, enfin suivant les divers services qu'on désirait obtenir de ce genre de construction. — Pour apporter un certain ordre dans la longue énumération des diverses

Fig. 6. — Porte à Phigalie.

sortes de portes que nous allons faire, il nous paraît indispensable d'établir les divisions et subdivisions suivantes :

I. Portes de ville et de fortifications.
II. Portes des édifices en général.
III. Portes monumentales.
IV. Portes mobiles ou de cloture.

A. *Portes en bois ou de menuiserie.*
B. *Portes en fer et grilles.*
C. *Portes en bronze, pleines et ajourées.*

V. Dénominations diverses des portes, soit comme ouvrages de construction, soit comme ouvrages de clôture.

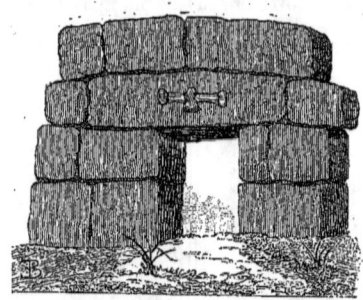

Fig. 7. — Porte anciennement souterraine, à Alatrium.

I. Portes de ville et de fortifications. — C'est sans contredit dans les portes de ville et dans celles de fortifications que l'homme a employé toutes les ressources de l'art de bâtir, afin de créer des œuvres d'une solidité à toute épreuve. Les nombreux spécimens de portes de ce genre encore debout,

Fig. 8. — Porte à Thoricos.

et dont l'origine remonte à une haute antiquité, sont là pour témoigner du fait que nous venons d'avancer. Parmi les constructions pélasgiques, nous mentionnerons les portes de l'ancienne ville de Pleuron en Étolie, dont le mur d'enceinte était fortifié au moyen de tours rectangulaires. Notre figure 2 montre une des portes en arc encorbellé de cette ancienne

cité, qui était bâtie sur un rocher escarpé à quatre milles environ de la cité moderne de Missolonghi. Il nous reste encore des ruines de cette même civilisation à Alée en Arcadie, à Signia (fig. 3), à Samicum (fig. 4), à Céfalu (fig. 5) ; une curieuse porte en encorbellement se voit encore à Phigalie (fig. 6) ; deux autres portes non moins curieuses sont celle d'Alatrium (fig. 7) et celle en forme d'ogive à Thoricos (fig. 8). — Notre figure 9 donne la fameuse porte des Lions, à Mycènes, qui formait la principale entrée de cette célèbre acropole. On y voit des lions, dénommés en style de blason *lions rampants*, lesquels sont adossés à une colonnette. Ces animaux sont tellement ruinés qu'ils ont fourni matière à de nombreuses discussions, les uns y voyant des panthères, les autres des léopards.

lement les premières atteignent des proportions beaucoup plus considérables que les secondes, et cela chez tous les différents peuples. Les Hindous, les Phéniciens, les Égyptiens, les Assyriens, les Babyloniens, les Grecs et les Romains ont créé pour leurs monuments des portes de très-grande dimension. — Dans l'Indoustan, il existe des types remarquables de porte à la pagode de Chalembron, située dans l'ancien royaume de Tanjaour, sur la côte du Coromandel. Le mur d'enceinte de ce temple est construit en briques, et des dalles de pierre en forment sur une certaine hauteur les parements intérieurs et extérieurs ; ce mur est percé de quatre portes pyramidales qui ne mesuraient pas moins de 38 mètres de hauteur.

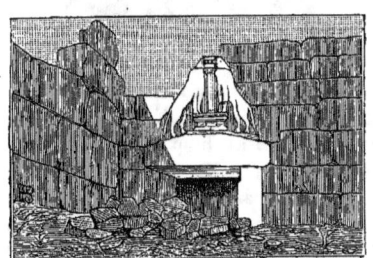

Fig. 9. — Porte des Lions, à Mycènes.

Fig. 10. — Porte trapézoïdale.

Ces bas-reliefs de la porte de Mycènes représentaient certainement des lions, puisque Pausanias (*Corinth.*, XVI) nous apprend qu'il y avait à Mycènes une porte renommée au-dessus de laquelle on voit deux lions debout. Nous n'insisterons pas plus longuement sur les portes de ville, puisque nous en avons parlé dans différents articles, notamment aux mots ACROPOLE, ENCEINTE, MILITAIRE et ROMAINE (*Architecture*). Le lecteur désireux de plus amples informations à ce sujet pourra se reporter aux articles que nous venons d'énumérer, et nous nous occuperons immédiatement d'un autre genre de porte.

II. PORTES DES ÉDIFICES EN GÉNÉRAL. — Ces portes sont de deux genres : les portes extérieures, ou placées sur les façades des monuments, et les portes intérieures. Généra-

(Voy. PAGODE.) — Les Égyptiens ont créé deux types principaux de magnifiques portes. L'un a son ouverture quadrangulaire, ses pieds-droits s'élevant verticalement au-dessus du sol. Les portes de ce premier type sont couronnées d'une architrave à large gorge décorée d'un globe ailé : telles sont les portes du grand temple d'Edfou, ainsi que celles de beaucoup d'HYPOGÉES (Voy. ce mot) ; d'autres portes ont leur ouverture trapézoïdale, c'est-à-dire que leurs jambages ou pieds-droits sont inclinés, l'ouverture de la porte étant à sa base plus large qu'à son sommet (fig. 10). Ce second type de porte a été surtout utilisé dans les PYLONES. (Voy. ce mot.) — Chez les Assyriens, les Babyloniens et les Persépolitains, les portes avaient beaucoup d'analogie avec celles des Égyptiens. — Voy. ASSY-

RIENNE, BABYLONIENNE et PERSÉPOLITAINE (*Architecture*).

Les Grecs et les Romains avaient des portes à peu près semblables, elles étaient

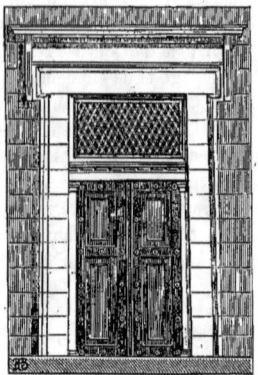

Fig. 11. — Porte du temple d'Hercule, à Cori.

généralement quadrangulaires; cependant chez les Grecs beaucoup de monuments avaient les pieds-droits de leurs portes légère-

Fig. 12. — Porte du temple de Vesta, à Tivoli.

ment inclinés, comme chez les Égyptiens. Vitruve (IV, 6) nous dit bien qu'il existait chez les Grecs, comme chez ses compatriotes, trois sortes de portes pour les temples : la porte *dorique*, l'*ionique* et l'*attique*, qu'on nommait aussi *atticurge*; cette dernière correspondait au terme de corinthien. Mais rien ne prouve que le système que Vitruve veut ap-

Fig. 13. — Porte du panthéon d'Agrippa.

pliquer aux portes soit réel et ne soit pas un produit de son imagination. Il a beau nous faire connaître les proportions et les ornements de chacune de ces portes, toutes ces données nous paraissent complétement théoriques, car elles ne sont pas justifiées, quoi qu'on ait pu dire et écrire, sur des exemples existants; en effet, les portes des anciens temples sont toutes tracées en dehors du module et paraissent surtout avoir été créées d'après le talent et le goût particulier à chaque artiste qui les a imaginées. Ainsi la pratique détruit complétement les données théoriques fournies par Vitruve, surtout en ce qui concerne les portes rectangulaires des temples. A peine pourrait-on admettre les proportions de ces trois ordres pour les portes plein cintre, parce qu'on peut à la rigueur les composer d'après les données qui servent à tracer les portiques. Du reste, Vitruve insiste surtout sur les proportions à donner aux moulures, aux chambranles et autres membres décoratifs des portes; d'après l'architecte romain, la *porte dorique* doit avoir ses jambages et son linteau formés d'un bandeau très-simple; la *porte ionique* doit être moulurée avec beaucoup plus d'étude

et plus finement, elle doit porter un couronnement ; enfin la *porte attique* ou *atticurge* sera semblable à l'ionique, seulement ses jambages ou pieds-droits seront inclinés. Le même auteur fournit les principales dimensions à donner aux chambranles, nous en avons parlé à ce mot, nous n'y reviendrons pas. (Voy. CHAMBRANLE, *in fine*.)
— Dans l'antiquité, les grandes portes de certains édifices, surtout celles des temples, étaient surmontées d'une sorte de châssis ajouré qui éclairait en partie l'intérieur des monuments ; ce châssis se nommait *hypètre*. Cette disposition existait aux portes du

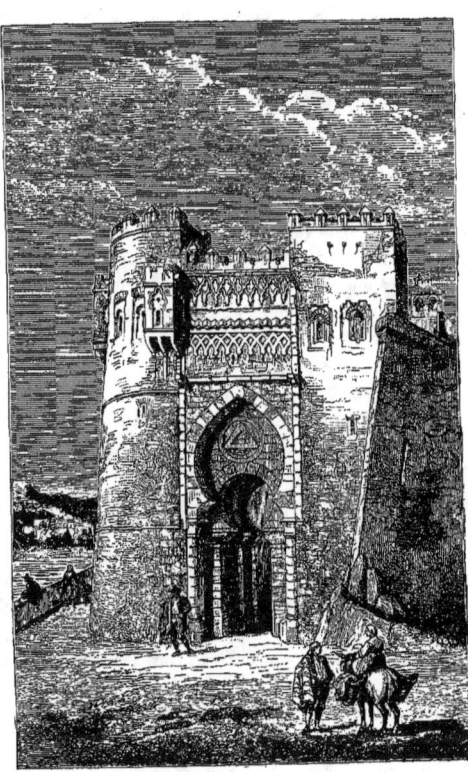

Fig. 14. — Puerte del Sol, à Tolède.

temple d'Hercule à Cori (fig. 11), de Vesta à Tivoli (fig. 12), et du panthéon d'Agrippa à Rome (fig. 13). Souvent les portes principales des temples étaient richement décorées ; le lecteur pourra s'en rendre compte en se reportant au mot CHAMBRANLE, où nous avons donné (planche XVI) un détail de la magnifique porte du temple d'Héliopolis, ancienne ville de la Célésyrie, aujourd'hui Balbec. Dans les monuments décorés au moyen de la polychromie, les portes recevaient également ce genre d'ornementation, qui relevait et rendait encore plus éclatante leur brillante sculpture ; le bronze servait également à orner les chambranles, soit que ceux-ci fussent entièrement fabriqués avec cette matière et appliqués ensuite sur la pierre, soit que celle-ci servît à créer des ornements séparés qui décoraient les surfaces lisses du chambranle : parmi ces ornements

figurent surtout des perles, des fusarolles, des palmettes ou des rosaces. La porte ionique de l'Érecthéion à Athènes était décorée de rosaces en bronze doré, qui étaient implantées dans des trous pratiqués dans le marbre, lesquels trous avaient été préalablement tamponnés avec des tampons de bois imputrescibles, tels que le cèdre, le cyprès, etc. Nous ne pouvons, le lecteur le comprend, donner, même d'une manière sommaire, l'énumération des portes les plus remarquables des édifices de l'antiquité, tant elles sont nombreuses; les quelques figures que nous avons données ci-dessus, ainsi que celles qui se trouvent dans le cours de ce dictionnaire, suffiront, nous l'espérons du moins, pour donner une juste idée à nos lecteurs de l'étude et du soin tout particuliers que les anciens avaient apportés à ce motif d'architecture ; mais nous dirons, en terminant ce paragraphe, que toutes les portes des édifices chez les peuples anciens étaient en général quadrangulaires, et que les Romains créèrent les premiers la porte cintrée. — Au moyen âge, les portes quadrangulaires et cintrées ne peuvent suffire, car l'élancement des voûtes ogivales, l'emploi des frontispices en pignon triangulaire, nécessitent une nouvelle forme, qui est, du reste, toute trouvée. Puisque l'ogive sert à tracer la voûte ogivale, il est bien facile de créer de grandes portes en ogive ; on peut même les former avec de petits matériaux. Les constructeurs obtiennent dès lors des portes d'une ouverture considérable, qui étaient plus en harmonie avec les grandes fenêtres ogivales que ne l'auraient été les portes quadrangulaires, dont les proportions étaient, du reste, forcément restreintes à cause de l'emploi de linteaux de pierre, qui ne pouvaient dépasser certaines dimensions. L'emploi de la plate-bande présentait les mêmes inconvénients que le linteau. Du reste, les grandes portes quadrangulaires auraient nécessité un pilier vertical et central d'une extrême lourdeur, si ce pilier avait eu la double fonction de soutenir en même temps que le tympan toute la maçonnerie portant au-dessus de l'ouverture, tandis que l'arc ogival rejette sur les côtés la plus grande charge des matériaux. — La renaissance revient à l'arc plein cintre, mais elle crée aussi une nouvelle forme de porte dont la courbe supérieure, dite *anse de panier*, est plus ou moins surbaissée. Comme les artistes de cette époque ont beaucoup d'imagination et beaucoup de fertilité dans l'esprit, ils mettent naturellement la porte en harmonie avec le reste de leur architecture, qui est décorée de magnifiques sculptures ; aussi les portes, qui sont un des principaux motifs des façades, sont d'une extrême richesse. — Enfin au XVIIe et au XVIIIe siècle, la porte dans les édifices prit une grande importance ; on la fit indifféremment quadrangulaire, à plein cintre, en arc surbaissé, car c'est à partir de cette époque que l'éclectisme en architecture commence à faire son apparition. Dans les édifices publics, dans les palais et dans les châteaux, les portes, surtout pendant le XVIIIe siècle, prennent des proportions si considérables, elles ont souvent un caractère si monumental, qu'on pourrait les classer dans le genre que nous allons définir et étudier brièvement.

III. PORTES MONUMENTALES. — On désigne généralement sous ce terme les grandes portes qui décorent l'entrée des monuments, ainsi que les portes commémoratives ou triomphales qui servent soit à rappeler le souvenir historique d'un fait éclatant, soit à servir à l'entrée triomphale d'un grand personnage. Chez tous les peuples et à toutes les époques, on a élevé de ces portes, qu'on a souvent dénommées ARCS DE TRIOMPHE. (Voy. ce mot, où le lecteur trouvera la description et la représentation d'un certain nombre de ces monuments.) Dans beaucoup de villes, les arcs de triomphe eux-mêmes se nomment simplement *portes :* telles sont, à Paris, la *porte Saint-Denis*, la *porte Saint-Martin*, élevées, la première en 1673 et la seconde en 1674, en l'honneur des victoires remportées par Louis XIV. Telles étaient aussi : la *porte Saint-Antoine*, élevée en 1585 sous Henri III et démolie en 1778 ; la *porte Saint-Bernard*, élevée en 1674 sur le quai Saint-Bernard par François Blondel. — Bien souvent les enceintes des villes et des fortifications possèdent des portes monumentales qui sont flanquées de

tours; ces constructions possèdent un très-bel aspect. Les peuples les plus anciens ont érigé des portes de ce genre. Nous donnons ici un type ravissant en style mauresque, c'est la *puerta del Sol* à Tolède (fig. 14). — Voir ce que nous disons ci-dessus, § I, de ces portes

Fig. 15. — Porte à un vantail.

de ville, ainsi que les mots ENCEINTE et MILITAIRE (*Architecture*).

IV. PORTES MOBILES OU DE CLÔTURE. — Jusqu'ici nous ne nous sommes occupé que de l'ouvrage en construction formant l'ouverture, la baie proprement dite; dans le

Fig. 16. — Porte à petit cadre.

présent paragraphe, nous allons étudier l'ouvrage, quelle que soit la matière qui le compose, qui forme la clôture fermant la baie. On nomme également cet ouvrage *porte*, mais on le qualifie de *mobile*, parce qu'en effet, au lieu d'être fixe et stable comme l'ouvrage en maçonnerie, la porte qui sert à clore cet ouvrage s'ouvre et se ferme, se meut sur des gonds. Cet ouvrage, ordinairement en menuiserie, se compose d'un ou de plusieurs *battants* ou *vantaux*.

A, *Portes en bois.* — Les portes de ce genre sont extrêmement variables dans leur forme et dans leur décoration. Les plus simples sont arasées, c'est-à-dire que leurs montants, tra-

Fig. 17. — Porte en menuiserie à deux vantaux à compartiments.

verses et panneaux forment une surface lisse; d'autres sont à compartiments plus ou moins compliqués, à un seul ou deux vantaux : nos figures en montrent divers types, dont les légendes explicatives définissent la structure. Suivant le milieu où sont placées les portes de

Fig. 18. — Porte à deux vantaux à compartiments.

menuiserie, elles sont simples, moulurées, à compartiments, décorés de panneaux et de sculptures plus ou moins riches; notre figure 21 montre une des portes de l'église Saint-Maclou à Rouen, dont l'admirable sculpture est attribuée à Jean Goujon; notre figure 22 représente une partie de la porte principale

DICT. D'ARCHITECTURE. — T. IV.

de la cathédrale de Beauvais; notre planche LXXVII, une porte de l'hôtel de Vogué à Dijon : ces trois monuments sont des spécimens également remarquables de la sculpture de la renaissance française.

B, *Portes en fer.* — Les portes en fer sont de deux genres : quand elles sont pleines, c'est-à-dire non ajourées, elles constituent les portes proprement dites ; quand elles sont entièrement à jour, c'est-à-dire composées de barreaux, de tiges, d'enroulements en fer repoussé, elles constituent des GRILLES. (Voy. ce mot.) A diverses époques, surtout au moyen âge, à la renaissance et dans ces temps modernes, on a exécuté des portes en fer qui sont des œuvres d'art très-remarquables et dont la finesse du travail est surprenante. (Voy. FERRONNERIE.)

nous est pas parvenu d'autres spécimens de portes en bronze, seulement beaucoup d'auteurs nous apprennent qu'il en existait de fort belles ; on exécutait même des portes avec incrustations d'or et d'ivoire. (Voir ci-dessus, § *Historique.*)

Dans ces temps modernes, c'est-à-dire vers le milieu du XI^e siècle, c'est à Constantinople qu'on créa les premières portes de bronze ; elles furent fondues par un nommé Staurachios Tuchitos de Chio pour la basilique de Saint-Paul à Rome ; elles possèdent une âme en bois et ne comptent pas moins de cinquante-quatre compartiments. Les portes en bronze de Saint-Marc à Venise proviennent également de Constantinople, mais elles ne datent que du milieu du $XIII^e$ siècle. Dans la même église, la porte

Fig. 19. — Porte à deux vantaux avec décharges transversales.

Fig. 20. — Baie de porte dans un pan de bois.

C, *Portes en bronze.* — Comme les précédentes, les portes faites avec du bronze sont pleines ou ajourées ; celles-ci constituent également de véritables grilles, aussi nous ne parlerons ici que des portes pleines. — La construction des portes entièrement en bronze ne remonte guère qu'au XI^e siècle. Dans l'antiquité, en effet, il paraît que les portes étaient en bois recouvert de lames de bronze qui avaient plus ou moins d'épaisseur ; le métal était fixé sur l'ossature, l'*âme* en bois, au moyen de *bulles,* espèces de gros clous d'un travail souvent remarquable : telle était, par exemple, la porte en bronze du panthéon d'Agrippa, dont notre figure 13 montre l'ensemble, et nos figures 23 et 24, un spécimen des clous. Notre figure 25 montre une porte antique en bronze avec le chambranle de la baie en marbre. Il ne

à droite de la façade est en bronze, elle est niellée d'argent ; cette dernière porte date sans doute de la fin du $XIII^e$ ou du commencement du XIV^e siècle. La sacristie de la même église renferme une porte en bronze de la seconde moitié du XVI^e siècle, probablement de 1555 ; c'est un ouvrage attribué à Sansovino. En Italie, on retrouve des portes en bronze dans presque toutes les villes ; nous allons en donner une rapide énumération. L'une des plus anciennes est de la fin du XII^e siècle (1180), c'est l'œuvre d'un artiste pisan, Bonano ; cette porte, endommagée en partie par un incendie, a été restaurée. Mentionnons, à Florence, les célèbres portes de Lorenzo Ghiberti au baptistère, et celles d'Andréa Ugolino, dit *Pisan*, au même édifice ; elles datent de 1389, tandis que les plus récentes, celles de Ghiberti, sont

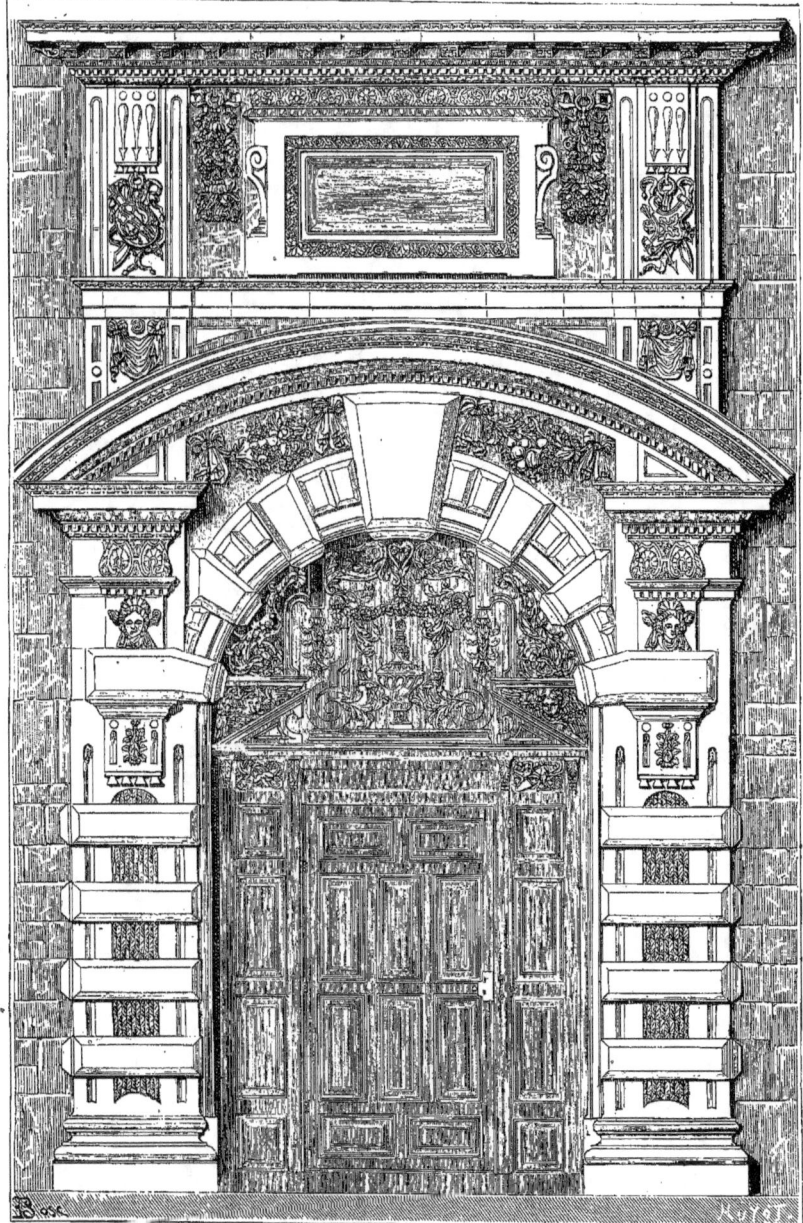

Planche LXXVII. — Porte de l'hôtel de Vogué, à Dijon.

de 1424. Ugolino avait fondu aussi en 1380 les portes du baptistère de Pise. A Bologne, dans l'église de San-Petronio, la porte d'entrée est un travail du XV° siècle de Jacobo della Quercia. Enfin il y a des portes en bronze à Vérone, à la basilique de Saint-Zénon; à Padoue, à l'église San-Antonio; à Lucques, à l'église Saint-Martin. A Loretto, toutes les portes sont également en bronze. A Rome, on peut voir de ces portes à la basilique de Saint-Pierre, à Saint-Jean de Latran, ainsi qu'au baptistère de même nom. Au Campo-Vaccino,

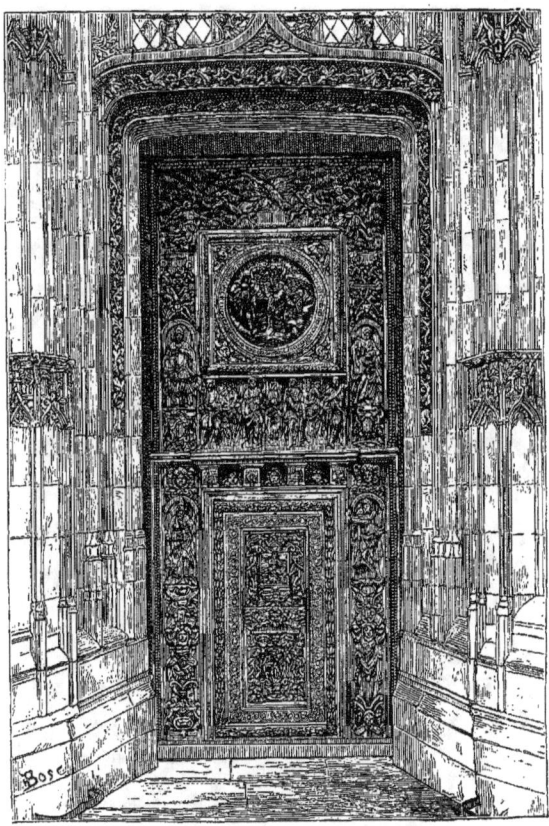

Fig. 21. — Porte de Saint-Maclou, à Rouen.

dans l'église de Saint-Côme et Saint-Damien, église aujourd'hui démolie ou sur le point de l'être, afin de poursuivre les fouilles du forum, on voyait une ancienne porte antique de bronze qui avait été donnée à cette église par le pape Adrien Ier en 780. A Naples, on peut voir à Castel-Nuovo des portes de bronze fondues à la fin du XV° siècle par Monaco. Notre figure 26 montre une porte en bronze de la préfecture de police à Paris; notre figure 27, le détail d'une porte en bronze de la cour de cassation de Paris; enfin notre figure 28, l'armature en fer d'une porte moderne en bronze avec imposte. — En Allemagne, il y a des portes de bronze à la cathédrale d'Hildesheim, à l'église collégiale de Mayence, à l'église d'Aix-la-Cha-

pelle : notre figure 29 montre une partie de caisson de cette porte. — Mentionnons en Alsace la célèbre porte de la cathédrale de Strasbourg, dont un vantail date de la première moitié du xiv° siècle. — A Paris, un grand nombre de monuments possèdent des portes de bronze : notamment, le Panthéon, la bibliothèque du Panthéon, l'église de la Madeleine, l'église Saint-Augustin, etc. — En Russie, quelques monuments possèdent des portes en bronze assez anciennes. — Enfin, en Espagne, la mosquée de Cordoue en possédait un grand nom-

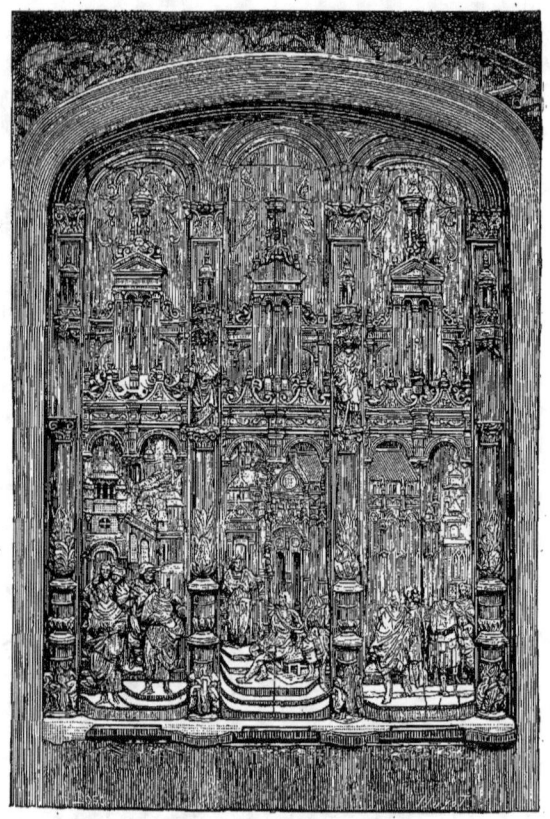

Fig. 22. — Porte de la cathédrale de Beauvais.

bre; malheureusement, beaucoup ont été fondues pour faire des cloches, et il n'en reste plus aujourd'hui que quatre ou cinq de ce métal.

V. DÉNOMINATIONS DIVERSES DES PORTES. — Soit qu'on considère les portes comme ouvrages de maçonnerie, de construction, ou comme ouvrages mobiles, on donne à chacune d'elles des dénominations diverses; on nomme :

Porte d'angle, celle qui se trouve dans l'angle d'une construction : ces portes peuvent être placées dans un *pan coupé*, dans un *angle saillant*, dans un *angle rentrant*, dans une *arrière-voussure* sous une *trompe*, etc.;

Porte arasée, une porte en menuiserie dont

l'assemblage n'a point de saillie et qui par conséquent présente des parements unis ;

Porte d'assemblage, une porte en menuiserie dont les vantaux sont formés de bâtis renfermant des cadres et des panneaux à un ou deux parements ;

Porte cochère, une porte assez grande et assez élevée pour permettre le passage des

Fig. 23. — Spécimen des clous de bronze de la porte du Panthéon, à Rome (profil).

Fig. 25. — Porte en bronze avec chambranle en marbre.

Porte bâtarde, une porte secondaire, une porte de petite dimension, qui souvent présente de mauvaises proportions, et qui est toujours trop étroite pour laisser passer des voitures ;

Porte biaise, une porte dont les tableaux ne sont pas d'équerre avec le mur ;

Porte bombée, celle dont la fermeture est en portion de cercle, aussi la nomme-t-on encore *porte en arc de cercle ;*

Porte brisée, une porte en menuiserie, dont une partie peut se rabattre sur l'autre, ou dont le vantail se brise à l'angle formé par le tableau et le mur, ce qui permet de rabattre l'autre portion du vantail sur le mur ;

Porte charretière, une porte dont l'ouverture

voitures avec les cochers sur leurs siéges ;

Porte à claire-voie, une porte formée de

Fig. 24. — Clou en bronze de la porte du Panthéon (face).

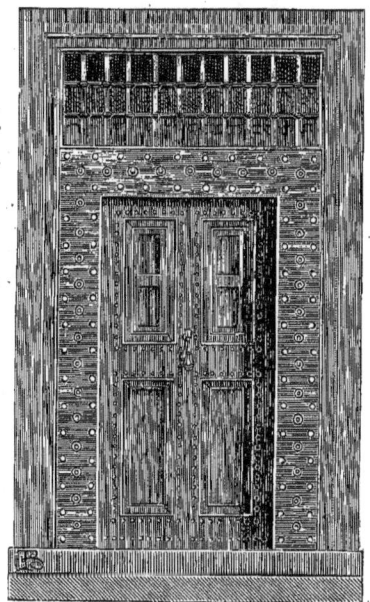

Fig. 26. — Porte en bronze de la préfecture de police.

est assez grande pour permettre le passage des voitures et des charrettes ;

barreaux, soit dans toute sa hauteur, soit seulement dans sa partie supérieure ;

Porte sur le coin, celle qui est posée dans un pan coupé sous l'encoignure d'un bâtiment

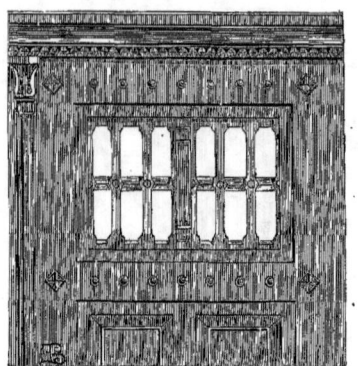

Fig. 27. — Détail d'une porte en bronze (cour de cassation).

(fig. 30 à 32) : souvent ces portes sont surmontées d'une TROMPE (fig. 34) (Voy. ce mot);

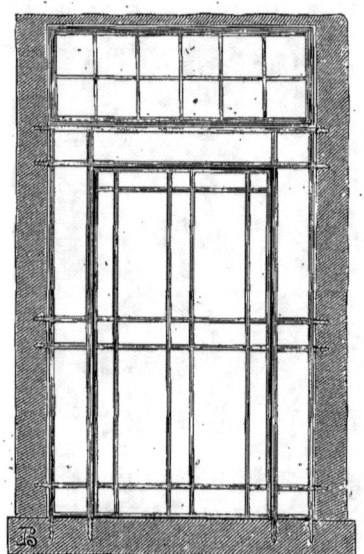

Fig. 28. — Armature en fer des portes modernes en bronze.

Porte collée et emboîtée, une porte faite d'ais debout collés et chevillés, et qui portent haut et bas des traverses emboîtées;

Porte de clôture, porte ménagée dans un mur de clôture;

Porte coupée, celle qui ouvre en deux parties sur la hauteur : souvent la partie supérieure

Fig. 29. — Détail du cadre des caissons d'une porte en bronze, à Aix-la-Chapelle.

est vitrée; on utilise ce genre de porte pour les devantures de boutiques, pour la fermeture des loges de concierge, etc.; on nomme aussi *porte coupée* celle qui ne doit pas être apparente, qui est prise, par exemple, dans un lambris et dont les panneaux se trouvent souvent coupés sur leur hauteur et leur largeur;

Porte crénelée, une porte couronnée de merlons et de créneaux, comme les portes d'enceintes fortifiées;

Porte-croisée, celle qui sert à la fois de porte et de croisée, c'est-à-dire qui n'a que ses pan-

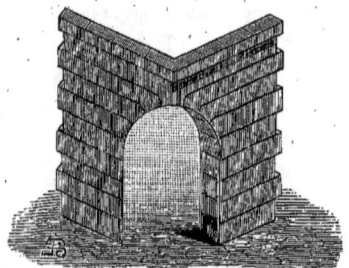

Fig. 30. — Porte sur l'angle ou sur le coin (extérieur).

neaux du bas en bois, et dont la partie supérieure est vitrée;

Porte avec décharge, celle qui est composée

d'un bâti de grosses membrures dont les unes sont horizontales ou verticales et les autres inclinées *en décharge* : elles sont toutes assemblées par entaille de leur demi-épaisseur et chevillées (fig. 33);

Porte de dégagement, un petite porte donnant issue sur un couloir;

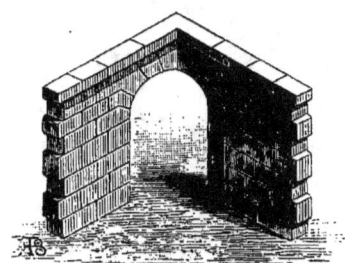

Fig. 31. — Porte sur le coin (intérieur).

Porte double, deux portes battant en sens inverse, placées de chaque côté de l'épaisseur d'une baie;

Porte ébrasée, une porte dont les tableaux sont à pans coupés en dehors;

Porte en enfilade, une porte en alignement avec d'autres;

Portes de fer, de bronze, etc., les portes faites à l'aide de ces métaux;

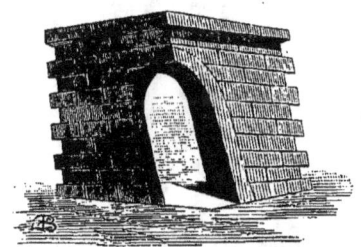

Fig. 32. — Porte sur le coin et en talus.

Porte feinte, ou *fausse porte*, une porte qui n'est qu'un placage, qui ne sert pas de baie, mais seulement à faire pendant à une porte vraie;

Porte flottée, une porte d'assemblage dont les traverses ou les battants paraissent plus larges sur un panneau que sur l'autre : ainsi une porte peut être flottée dans son bâti, dans ses cadres et dans ses panneaux;

Porte à glace, une porte dont les cadres ou les panneaux sont unis et non moulurés : on désigne sous le même terme une porte qui fait pendant à une autre porte ou à une croisée, et

Fig. 33. — Porte en décharge.

qu'elle soit faite par derrière en parquet ou à cadre;

Porte grillée, celle dont le panneau supé-

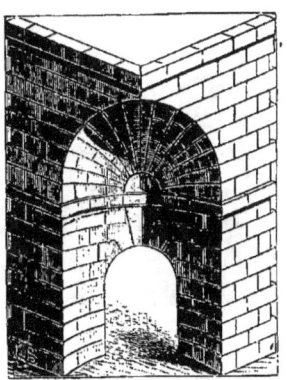

Fig. 34. — Porte en tour creuse sur l'angle d'un édifice et surmontée d'une trompe.

rieur est remplacé par une grille ou par un grillage en fil de fer ou de laiton;

Porte en niche, celle dont le plan est circulaire et dont l'élévation est circulaire;

Porte à placard, porte d'assemblage qui est unie ou décorée de cadres et de moulures avec ou sans chambranle au pourtour;

Porte pleine, la porte unie sans compartiments de cadres et de panneaux et sans parties ajourées : ces portes sont faites en planches assemblées et rainées, et terminées par des traverses emboîtées qu'on nomme *emboîtures ;*

Porte perdue, porte en arasement du nu d'un mur ou d'une cloison : ces portes sont souvent

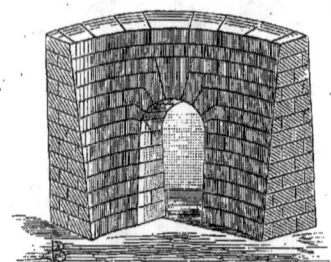

Fig. 35. — Porte en tour creuse et en talus.

cachées sous tenture, c'est-à-dire sous le papier peint qui tend la pièce ;

Porte-persienne, celle dont les panneaux supérieurs sont remplacés par des lames de persienne, tandis que les panneaux inférieurs peuvent être pleins ;

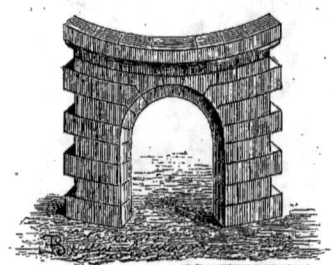

Fig. 36. — Porte en tour ronde.

Porte rampante, celle dont le couronnement (plate-bande ou cintre) est rampant, comme dans un mur d'échiffre, par exemple ;

Porte rustique, celle dont le couronnement et les jambages ou pieds-droits sont décorés de bossages : on nomme aussi *porte rustique* celle qui est faite en bois non travaillé, c'est-à-dire avec des branches portant leur écorce ou avec des bois en grume ;

Porte secrète, petite porte cachée qui sert comme de dégagement dans un grand appartement ;

Porte surbaissée, celle dont la fermeture est en arc surbaissé ou elliptique : les *portes en*

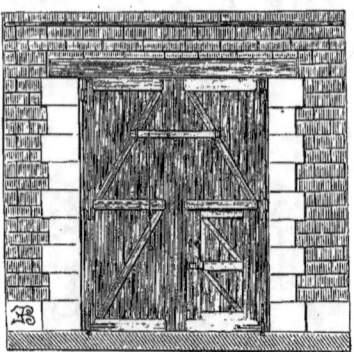

Fig. 37. — Porte traversée.

anse de panier sont des portes surbaissées ;

Porte en tour creuse, celle qui est pratiquée dans un mur circulaire concave (fig. 34) : la porte peut être pratiquée en tour creuse et dans un mur en talus (fig. 35) ;

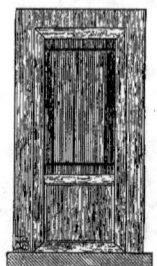

Fig. 38. — Porte vitrée.

Porte en tour ronde, celle qui est le contraire de la porte en tour creuse, c'est-à-dire qui est pratiquée dans un mur circulaire convexe (fig. 36) ;

Porte traversée, celle qui ne possède pas d'*emboîtures*, et qui est faite d'ais debout, croisés horizontalement par d'autres ais retenus par des clous disposés en compartiments losangés : notre figure 37 montre une porte de grange ainsi construite ;

Porte vitrée, celle qui est partagée partiellement ou entièrement par des petits bois qui servent à retenir des carreaux de vitres ou des glaces (fig. 38).

PORTE-A-FAUX, *s. m.* — Construction ou partie de construction qui, pour un motif quelconque, est hors d'aplomb. Les porte-à-faux peuvent provenir de diverses causes ; ils sont occasionnés soit par la vétusté, soit par un tassement ou un affaissement dans le sol des fondations, soit par un vice de construction ou une malfaçon, etc. Un des porte-à-faux célèbres est celui de la *tour penchée* de Pise, le campanile. En dehors des porte-à-faux que nous venons de signaler et qui sont indépendants de la volonté des constructeurs, les architectes en commettent souvent à dessein. Beaucoup de balcons de maisons, des galeries de théâtres, des pans de bois, sont en porte-à-faux ; ils n'en sont pas moins solides : mais enfin les architectes et les constructeurs ne doivent pas en abuser, d'autant que si divers genres de porte-à-faux présentent des garanties de durée, de solidité et de stabilité, ils n'en choquent pas moins la vue ; aussi on ne doit employer des bascules et des porte-à-faux que dans des cas extrêmes.

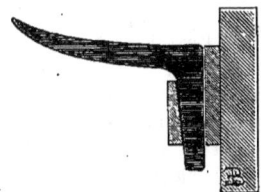

Fig. 1. — Porte-cheville (profil).

PORTE-CHEVILLE, *s. m.* — Supports en fer qui, dans les échaudoirs, servent à rece-

Fig. 2. — Porte-cheville (plan de l'armature recevant les porte-chevilles).

voir les quartiers de viande ou les animaux abattus. Comme on suspend ceux-ci par les nerfs ou tendons du bas des jambes, des *chevilles*, on a nommé ces supports *porte-chevilles*. (Voy. nos fig. 1 et 2.)

PORTE-CLAPET, *s. m.* — Pièce de cuivre circulaire d'une pompe qui porte des oreilles servant à la fixer sur la bride d'un corps de pompe ; c'est sur cette pièce qu'est monté le *clapet*, de là son nom.

PORTECRAYON, *s. m.* — Petit instrument en cuivre, en maillechort, en bois, en corne, etc., qui sert à porter les crayons ; ce qui permet au dessinateur de les manier avec plus de facilité, d'être davantage maître de son crayon, quand il dessine.

PORTEFEUILLE, *s. m.* — Dans la langue des artistes, ce terme est synonyme de *carton*, c'est-à-dire d'une enveloppe formée à l'aide de deux feuilles de carton fort, réunies par un dos en cuir ou en toile forte. Ce genre de portefeuille sert à contenir des dessins, des estampes, des feuilles à dessiner ; de là son nom.

PORTE-LANTERNE. — Voy. LAMPADAIRE.

PORTEMANTEAU, *s. m.* — Tige en fer recourbée, terminée à l'une de ses extrémités par une partie plate circulaire en forme de champignon, et de l'autre par une pointe qui sert à fixer cet ustensile dans un mur. On fait des portemanteaux en bois, en bambou, en fer, en cuivre, etc. Beaucoup sont montés sur platine et plus ou moins espacés. On nomme aussi les portemanteaux *champignons*.

Fig. 1. — Porte-brides en fer.

PORTE-SELLE, *s. m.* — Sous ce titre générique on comprend tous les genres de

supports, fixes ou mobiles, qui dans les selleries servent à porter les brides, les harnais,

Fig. 2. — Porte-harnais fixe en fer.

les selles, etc. L'industrie a créé un grand nombre de modèles spéciaux qu'on nomme

Fig. 3. — Porte-harnais mobile en fer.

porte-harnais, porte-brides, porte-fouets, porte-selles, suivant que ces supports servent à

Fig. 4. — Porte-selle mobile en fer.

porter des harnais, des brides, des fouets, des selles. On en fait en bois, en fonte et en fer poli. (Voy. nos fig. 1, 2, 3 et 4.)

PORTE-SOUDURE, *s. m.* — Les plombiers désignent sous ce terme un morceau de toile plié en quatre qui leur sert à relever leur soudure; ils emploient également un cuir souple et gras pour le même usage.

PORTE-TAPISSERIE, *s. m.* — Fortes tringles en bois appliquées sur les murs, et sur lesquelles on cloue la toile devant recevoir les papiers de tenture ou les étoffes de tapisserie. — On applique aussi ce terme à la saillie de la corniche d'un appartement, soit que cette corniche fasse saillie sur les murs ou sur le nu d'un ouvrage.

PORTE-VITRE, *s. m.* — Paroi horizontale ou table du fléau de vitrier; c'est sur celle-ci que les vitres reposent sur une de leurs arêtes. (Voy. FLÉAU, *in fine*.)

PORTÉE, *s. f.* — Ce terme a de nombreuses significations; on l'emploie pour désigner : 1° la distance qui sépare deux points d'appui; dans ce sens, ce mot est synonyme aussi d'*ouverture*; ainsi on dit : la portée d'un arc, d'un pont, d'une travée, etc.; 2° c'est aussi la partie d'une plate-bande comprise entre deux colonnes ou deux pieds-droits; de même, la portée d'une poutre et la partie comprise entre ses deux points d'appui; 3° le sommier d'une plate-bande ou l'arrachement d'une retombée; 4° en charpenterie, c'est la partie d'une pièce de bois en porte-à-faux qui est engagée dans un mur en pierre ou en moellon, ou sur une pile ou colonne; 5° enfin, en plomberie, on nomme *portée* la pièce de cuivre placée à l'une des extrémités d'un moule de tuyau et qui empêche le métal en fusion de s'échapper.

PORTER, *v. a.* — Ce terme est synonyme de *soutenir* : par exemple, une colonne, un pilier, *portent* le plancher ou la poutre d'un étage; il est également synonyme de *mesurer* : par exemple, une pierre *porte* 4 mètres de longueur, 3 mètres de largeur et 2 mètres de hauteur; on dit, dans le même sens, qu'une pièce de charpente *porte* 3 mètres de *long* et $0^m,40$ de *gros*.

PORTER DE FOND. — Appliquée à un mur,

à une construction, cette expression signifie que ce mur, cette construction, etc., partent du sol, des fondations, et s'élèvent à un ou plusieurs étages sans solution de continuité.

PORTER A CRU. — Tout corps qui s'élève directement du sol ou de tout autre point d'appui, sans avoir ni empatement ni retraite, est dit *porter à cru*. Les colonnes qui possèdent des bases et des piédestaux, ou simplement des bases, ne portent pas *à cru;* mais les colonnes de l'ordre dorique grec dit ordre *Pæstum* portent *à cru*, puisqu'elles n'ont pas de bases.

PORTER A FAUX. — C'est porter en saillie, en encorbellement. Les balcons en saillie *portent à faux*. (Voy. PORTE-A-FAUX.)

PORTEREAU, *s. m.* — Construction en bois qu'on place dans certains cours d'eau pour élever leur niveau ; c'est une sorte de *grande pale* ou petite vanne. — En charpenterie, on désigne également sous ce même terme un bois ou fort bâton de brin qui sert à porter des pièces de bois du chantier dans un bâtiment ou ailleurs.

PORTIÈRE, *s. f.* — On nomme ainsi une double porte faite en étoffe tendue sur de grands châssis mobiles, ou bien de simples rideaux en étoffe lourde qui se placent devant des portes ou qui même les remplacent. Chez les Grecs et les Romains, de même que chez les Orientaux, souvent les appartements, au lieu de posséder des portes intérieures en bois, avaient leurs baies fermées uniquement par des portières.

PORTIQUE, *s. m.* — Ce terme, dérivé du latin *porticus*, sert à désigner une galerie couverte qui sert de promenoir ou de refuge en cas de pluie. La couverture de ces édifices est soutenue par des piliers, des colonnes ou des arcades. Les plafonds sont formés par des voûtes ou soutenus par des plates-bandes. — On désigne aussi sous ce terme toute disposition de colonnes seules ou accouplées et dégagées en forme de *prostyle* ou de *péristyle*. — Ces édifices sont souvent formés par deux rangs de colonnes, souvent aussi ils possèdent comme fond un mur, et une colonnade comme façade. Beaucoup de monuments dans l'antiquité étaient entourés de portiques, principalement les *forum* et les agora. C'est sous ces galeries que les personnes traitaient des affaires. Beaucoup de temples en possédaient également. On en rencontrait aussi aux abords des théâtres et des amphithéâtres, dans les gymnases, etc. A Athènes, il existait un grand nombre de portiques; l'un d'eux, qui était fort renommé, se nommait le *Pœcile*. On y voyait sur ses murs les chefs-d'œuvre de la peinture : c'étaient des ouvrages de Polygnote, de Micon, de Panænus et de plusieurs autres peintres célèbres. Les murs étaient aussi décorés çà et là de trophées d'armes et surtout de boucliers enlevés aux Lacédémoniens et à d'autres peuples. (Pausanias, I, 15.) Les principales peintures représentaient la prise de Troie, les batailles d'Œnoé, de Marathon, et celle que les Athéniens livrèrent aux Amazones dans Athènes même. (Meurs., *Athen. att.*, I, 5.) Le Pœcile était situé sur une place; vis-à-vis de ce portique, il s'en trouvait un second, celui d'Hermès (Mnésim., *ap. Athen.*, 9, p. 404), parce qu'il renfermait trois hermès, c'est-à-dire trois gaînes surmontées de la tête de Mercure. Sur ces gaînes on avait inscrit l'éloge que le peuple décernait non aux généraux, mais aux soldats qui avaient vaincu sous le commandement de ces capitaines. (Æschin., *in Ctésiphon*.) On pouvait lire aussi en tête de ces gaînes des sentences de ce genre : « Ne violez jamais les droits de l'amitié » (Plat., *in Hipp*., t. II, p. 229; Suidas, *in Herm*.); ou bien encore : « Prends toujours la justice pour guide. » — En Grèce, certaines sectes de philosophes se réunissaient sous les portiques : par exemple, les disciples de Zénon; aussi les nommait-on pour cela *stoïciens*, du terme grec στόα, qui signifie en effet *portique*. — A Rome, les portiques, tels que nous venons de les décrire, existaient non-seulement comme monuments publics, mais les maisons particulières luxueuses, les palais et les villas elles-mêmes en possédaient aussi, et parfois de très-remarquables. Les écrivains romains, Vitruve et Columelle (IX, 7, 4), nous fournissent des renseignements sur les dispositions

les plus convenables à donner aux portiques et sur l'orientation de ceux qu'on élevait pour les promenades d'hiver ou pour les promenades d'été. — Les plus célèbres portiques de Rome étaient ceux d'Octavius, d'Octavia (reste des vestiges de ce dernier), ceux d'Antoninus Pius, de sa femme Faustine, construit en face du Palatin et dont il subsiste encore aujourd'hui des restes, ceux de Philippe, de Pompée, les *septa Julia* de Lépide, les *septa Agrippiana* de Marcus Agrippa et l'*Hécatonstylon*, ou le portique aux cent colonnes.

Dans ces temps modernes, les portiques n'ont pas la même importance ; ils sont surtout construits en arcades cintrées, ouvertes ou fermées par des ouvrages en menuiserie ; on confond même souvent ce terme avec ceux de COLONNADE et de PÉRISTYLE. (Voy. ces mots.) — Les cloîtres du moyen âge sont de véritables portiques. Beaucoup de villes possèdent des portiques au devant de leurs maisons, principalement dans les pays méridionaux ; l'un des portiques les plus célèbres est celui du Bramante, qui entoure une des cours du Va-

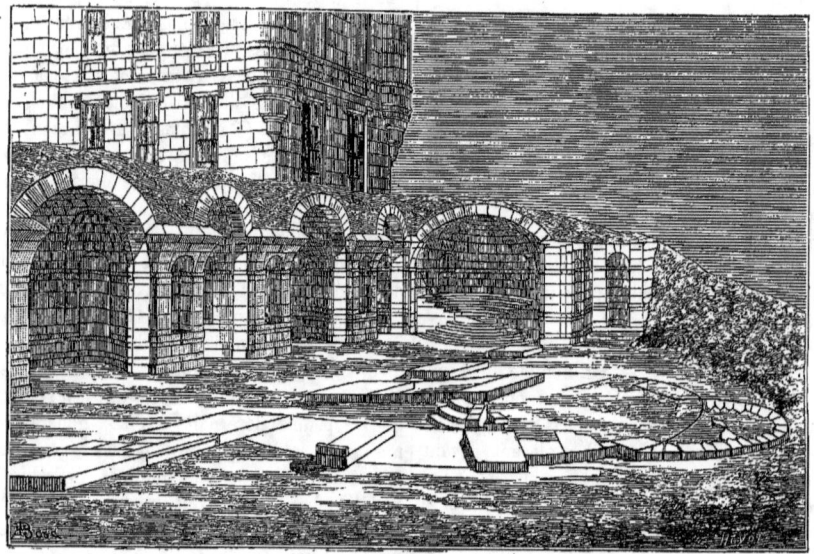

Fig. 1. — Vue perspective du crypto-portique du château d'Anet (état actuel).

tican dite *cortile San-Damaso*, ou *cortile delle Loggie*, parce qu'elle est entourée de trois côtés de portiques aujourd'hui vitrés pour assurer la conservation des peintures.

PORTIQUE (CRYPTO-). — Portique pratiqué sous le sol, sous terre : c'est donc un portique *caché* ; d'où son nom, dérivé de κρυπτός, caché. L'usage des crypto-portiques a pris naissance dans les pays chauds ; les riches habitants de Rome en possédaient dans leurs maisons de ville et dans leurs villas : c'est là où, pendant les heures chaudes de la journée, ils allaient respirer la fraîcheur et se garantir contre les ardeurs du soleil. On a retrouvé des ruines de crypto-portique à la *villa Adriana* ; Pline le Jeune, en nous donnant la description du crypto-portique de sa maison du Laurentum, nous montre bien ce qu'était ce genre de construction : « Ce local, dit-il, possède la grandeur et la beauté des édifices publics. Il est percé de fenêtres sur deux côtés ; celles qui donnent sur la mer sont en plus grand nombre que celles qui sont du côté du jardin. Il en existe aussi quelques-unes qui sont placées au sommet de la galerie ; on ne les ouvre que quand il fait très-beau et que le ciel est

serein..... Jamais il n'y a moins de soleil dans mon crypto-portique que quand il est très-haut dans le ciel et que sa chaleur a le plus d'intensité; aussi, quand les fenêtres sont ouvertes, l'intérieur est très-rafraîchi grâce au courant d'air qui y circule de toutes parts. »
— Sur la montagne d'Albano, on voit des restes de crypto-portique qu'on dit avoir appartenu à la villa de Clodius. Cette galerie ne reçoit le jour que d'un seul côté, par des ouvertures longues et étroites qui étaient surmontées de fenêtres; ce qui nous paraît un type adopté, puisque nous trouvons cette même disposition décrite dans le passage de Pline que nous venons de citer. — Pendant la renaissance, le goût de l'antiquité ramena celui des crypto-portiques, qui ne paraît pas avoir été employé pendant le moyen âge et qui a été complétement oublié de nos jours. — Un crypto-portique dont on soupçonnait l'origine, mais qu'on ne connaissait pas, c'est celui du château d'Anet, construit par Philibert Delorme. Ce crypto-portique a été découvert par notre confrère Auguste Bourgeois, inspecteur des bâtiments civils; voici comment il rend compte de sa découverte (1):

Cette partie importante de l'édifice, presque entièrement détruite du temps du duc de Vendôme,

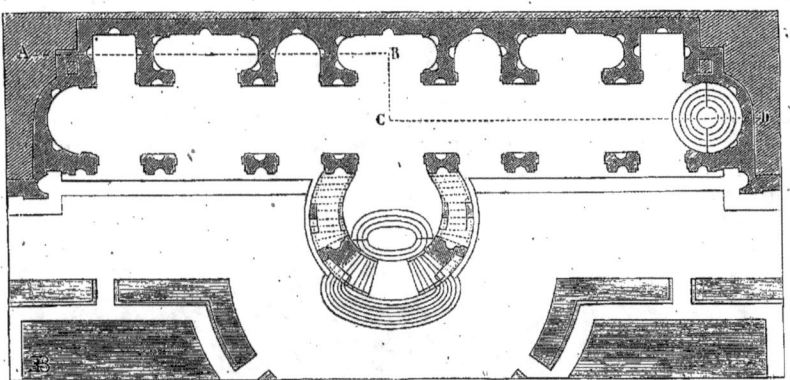

Fig. 2. — Plan du crypto-portique et du perron (restauration d'Auguste Bourgeois).

avait été enfouie sous des remblais; l'auteur de cette restauration en a découvert les traces le 28 avril 1877. M. Moreau, le propriétaire actuel du château d'Anet, comprenant tout l'intérêt que pouvaient avoir ces recherches, continua les fouilles et l'on est arrivé ainsi à la découverte de vestiges assez importants pour mettre sur la voie d'une restauration complète.

Jusque-là, elle n'était connue que par la description qu'en avait laissée Philibert Delorme, sans en avoir donné le dessin, au chapitre II, livre IV de son Architecture. Avant de décrire une des trompes du château d'Anet, il parle des premières qu'il avait fait exécuter à Lyon en 1536, en rentrant d'Italie; puis, revenant à celles du château d'Anet, « si grandement prisées par ceux qui sont de l'art, » il parle de la saillie plus grande encore qu'il aurait voulu donner; « mais craignant, dit-il, les vieilles murailles que j'avois faites et ne sachant comment elles étoient fondées, je me contentai de faire telles trompes et saillies de voûte avec médiocrité, de peur de honte et dommage. Toutefois, en faisant faire un crypto-portique par le dessous, je remédiai non-seulement à cela, mais aussi à tout le vieux corps d'hôtel qui étoit très-mal fondé. »

Au chapitre XIX du même livre IV de son Architecture, Philibert reparle du crypto-portique d'Anet:

J'ai fait faire, dit-il, à Fontainebleau, un perron

(1) Château d'Anet, restauration du crypto-portique et du perron, par Auguste Bourgeois, petit in-fol., 2 pl. gravées et une notice, Paris, 1877. — Nos figures sont dessinées d'après les planches de la notice publiée par notre excellent confrère.

où vous voyez les voûtes par-dessous les marches qui rampent comme la vis de Saint-Gilles. J'ai fait faire semblablement au château d'Anet, entre autres plusieurs autres belles œuvres, un perron sous la forme d'un croissant, lequel se voit au jardin devant le crypto-portique pour monter sur la terrasse et dessus le dit crypto-portique, comme pour aller du logis au jardin. Ceux qui voudront voir telles œuvres, tant au susdit Fontainebleau qu'à Anet, s'ils ont quelques scintilles de bon jugement, ils y pourront trouver quelques bons traits, etc.

Notre figure 1 montre la vue perspective du crypto-portique du château d'Anet, dans l'état

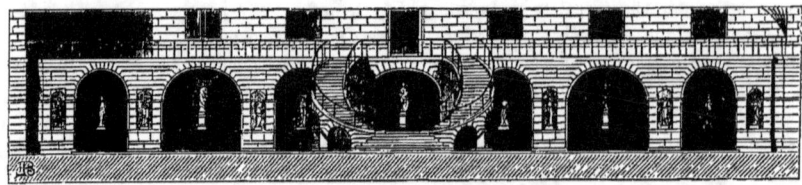

Fig. 3. — Élévation restaurée du crypto-portique et du perron.

dans lequel il se trouvait au moment de sa découverte par notre confrère A. Bourgeois; la figure 2 donne la restauration du plan et du perron : la partie circulaire qu'on aperçoit dans cette figure, du côté D, servait d'orchestre pour les musiciens, car la belle Diane de Poitiers aimait passionnément la musique. L'élévation restaurée du crypto-portique et du perron est représentée par notre figure 3, tandis que la figure 4 fait voir la coupe restaurée suivant la ligne A B C D du plan, c'est-à-dire que la partie de notre figure 4 située en avant de

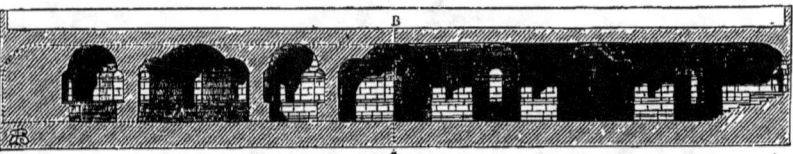

Fig. 4. — Coupe restaurée sur la ligne A B C D du plan.

B C fait voir les grandes niches du crypto-portique, et que la partie située à droite de B C montre la coupe dans l'axe de la grande salle du même crypto-portique.

PORTOR, s. m. — Marbre fond noir largement veiné de jaune d'or. Ce sont ces veines dorées qui lui ont fait donner son nom. Le portor antique était d'une richesse inouïe; on le tirait de Luna, aujourd'hui Luni, près de Carrare. Il existe de belles carrières de ce marbre à *Porto-Venere*, dans la chaîne des Apennins; en France, à *Saint-Paul* dans les Basses-Alpes, et dans l'Isère. (Voy. MARBRE.)

PORTRAIT, s. m. — Marteau du tailleur de pavés. Il s'en sert pour ébarber, tailler et mettre d'échantillon les pavés.

PORTUGAISE (ARCHITECTURE). — Les anciennes constructions du Portugal sont : les monuments celtiques dénommés dans le pays *Antas*, espèces de cromlechs qu'on retrouve assez fréquemment entre Pegões et Vendas-Novas; on les nomme aussi *Castros* ou *Crassos*, surtout dans le pays de *Tra-os-Montes;* les *Mamoas* ou *Modarras*, sortes de *tumuli* ou élévations circulaires en pierre. Le plus célèbre et l'un des plus connus et des plus visités, malgré sa position élevée et les chemins dangereux qui y conduisent, c'est le dolmen ou allée couverte de *Cintra*. Du haut de ce monument considérable on jouit d'une vue magnifique sur l'Océan. Il est probable que ces monuments servaient de tombes aux chefs guerriers. — Voy. CELTIQUES (*Monuments*).

Nous donnons ci-dessous une nomenclature

des monuments celtiques du Portugal, telle qu'elle a paru dans le volume du congrès international d'anthropologie et d'archéologie préhistoriques de 1867.

PROVINCE D'ALEMTEJO.

1. Dolmen de Melrico.
2. — de Pombaes.
3. — de Carleiros.
4, 5, 6, 7, 8. Dolmens de Coutada d'Alcogulo.
9, 10. Dolmens de Pedro-Alvaro.
11. Dolmen de Moratão.
12. — de Villa de Calcines.
13. — d'Ameixiera.
14. — d'Arrayolos.
15. — de Niza.
16. Trilithe de Melides.
17. Cromlech de Barros.
18, 19. Dolmens d'Evora.
20. — d'Esquerra.
21. Menhirs de Portet.

PROVINCE D'ESTRAMADURE.

22, 23. Dolmens d'Andrenunes et *anta coberta* (tous deux dans la sierra de Cintra).

PROVINCE DE BEIRA.

24. Dolmen de Guilhalfonso.
25. — de Penalva.
26. — de Sobral-Pichorro.
27. — de Matança.
28. — de Carapichana.
29. — de Campo d'Antas.
30. — de Riuvoz.
31. *Mamunha* de Mamaltar.
32. Dolmen des Aras.

PROVINCE DE TRA-OS-MONTES.

33. *Mamunha* de Carrazedo.
34. Dolmen de Villa-Velha de Rodão.
35. — de Fantel.
36. — de Mont-Fidalgo.

PROVINCE DE MINHO.

37, 38. *Furnas* de Polvoreira.
39, 40. Allée couverte et menhir sur la route de Cepaês à Fase.

Nous avons dit en commençant que les plus anciens monuments du Portugal étaient les monuments celtiques; nous devons cependant mentionner deux statues découvertes vers la fin du siècle dernier dans la province de *Tra-os-Montes*, près de la petite ville de Montealègre. Ces deux statues seraient, d'après certains archéologues portugais, les vestiges les plus anciens de l'art primitif en Portugal; elles auraient été sculptées par les premiers colons qui peuplèrent l'antique Lusitanie, c'est-à-dire par les descendants de Lusus, compagnon de Bacchus; mais rien n'est moins prouvé que cette supposition.

Après les monuments celtiques, les plus anciens monuments du Portugal sont ceux que les Romains ont érigés dans ce pays.

A Lisbonne (*Olisippo, Felicitas Julia*), on voit des restes d'un amphithéâtre; à Cintra (*Chretina*), des bains romains sont encore de nos jours appelés par les habitants la *citerne des Maures*, la *fontaine des Maures*. Cette construction, comme le temple d'Evora, date certainement de la belle époque romaine. Ce temple était dédié, dit-on, à Diane, ce qui ne prouve absolument rien, car chaque fois qu'un archéologue est embarrassé pour désigner l'attribution d'un temple, il le dédie à Diane. A Evora (*Ebora*), il y avait aussi un aqueduc romain; mais il a été reconstruit en grande partie sinon totalement sous le règne de Jean III (1521-1557), qui établit dans le Portugal l'inquisition en 1536, et y fit venir les jésuites en 1540, qu'il combla de riches dotations et auxquels il donna une très-grande influence. Dans la même ville d'Evora, il existe aussi une tour carrée dite *de Sertorius*; à Coïmbra (*Conimbriga*), ainsi qu'à Porto ou Oporto (*Portus Calle*) et à Castello-Branco (*Castrum Album*), il existe des restes bien ruinés de fortifications; à Braga (*Bracara Augusta*), il y a de nombreuses ruines romaines parmi lesquelles nous mentionnerons plus particulièrement celles d'un amphithéâtre, d'un aqueduc et d'un édifice qui passe pour un ancien temple; enfin, à Ponte da Lima, on voit encore sur leurs anciennes bases des colonnes itinéraires ou MILLIAIRES. (Voy. ce mot.) Tels sont les principaux restes des monuments romains dans ce pays. Les édifices de

la troisième période comprennent ceux dits *gothiques* et *mauresques*, et ici, par ce terme de *gothique*, nous entendons bien désigner les monuments élevés par les Goths en Portugal. (Cf. OGIVALE (*Architecture*), § *Fausse dénomination de ce style*.) Les monuments de style gothique sont fort rares en Portugal, parce qu'ils ont été détruits par les Arabes, les Maures ou Sarrasins; quant aux édifices que ceux-ci ont épargnés, ils les ont transformés pour leurs usages. — La cathédrale de Coïmbre remonte bien à l'époque des Goths; les murailles extérieures de cet édifice, qui rappellent par leur aspect celles d'une forteresse, attestent d'une façon indiscutable cette origine gothique; le caractère primitif du monument a été entièrement respecté, parce que les Maures l'avaient converti en mosquée. — Sont encore considérés avec juste raison comme monuments gothiques, à Porto, l'église San-Martinho (*la Cedofeita*, la bientôt faite), qui a été fondée en 556, c'est-à-dire vers la fin de la période gothique.

Parmi les monuments d'architecture que nous nommerons de transition, c'est-à-dire produits par la collaboration des Goths, des Maures ou Sarrasins, nous mentionnerons: le *château de Freira*, une sorte d'alcazar mauresque; le *château de Pombal*, avec sa chapelle dite *des Templiers*, dont les chapiteaux romans ainsi que les voûtes de même style accusent une assez haute antiquité et caractérisent l'époque gothique, tandis que des arcs en fer à cheval témoignent des transformations que les Maures ont fait subir à cette petite église; le *château d'Alcobaça*; celui de *Cham*, à trente-huit kilomètres environ de Porto, dont certains détails architectoniques accusent parfaitement l'origine romane. Ce château de Cham, dénommé aussi *Monte de muro*, a souvent été considéré, à cause de cette double dénomination, comme deux édifices distincts par quelques archéologues.

Enfin, nous arrivons aux monuments de de la période moderne, lesquels monuments présentent, au point de vue de l'histoire de l'art architectural, un intérêt beaucoup plus considérable que les monuments des périodes antérieures. Les édifices de cette période appartiennent au style ogival et au style de la renaissance; ce sont sans contredit les plus beaux que possède le Portugal. Cette troisième période commence avec l'avènement du comte Henri, descendant des ducs de Bourgogne. C'est sous ce prince que furent fondées les cathédrales de Viseu, de Porto, de Braga, et le palais de Guimavaës, dont il subsiste encore aujourd'hui des vestiges. Le fils de Henri, Alphonse Ier, fonda au XIIe siècle (1148) l'abbaye d'Alcobaça, située à soixante kilomètres de Lisbonne. Elle eut pour premier abbé Ranulphe, un disciple de saint Bernard. Le roi avait demandé à ce saint un *mestre das obras* (un architecte), un imagier (sculpteur), un charpentier, un tailleur de pierre et un maçon. Pendant longtemps le monastère avait conservé dans son réfectoire une faïence peinte qui montrait l'arrivée de ces cinq artistes, costumés en moines de l'ordre de Saint-Bernard. Cette abbaye était habitée par trois cents moines environ; son église, remarquable, était du style ogival du XIIIe siècle; l'abside était formée au moyen de huit chapelles qui renfermaient des tombeaux, entre autres ceux de Sanchez Ier, d'Alphonse II et d'Alphonse III, de don Pedro et d'Inès de Castro.

C'est également Alphonse qui fonda le couvent de Santa-Cruz de Coïmbre, et c'est là qu'il fut enterré. Don Diniz Ier fonda aussi de nombreux édifices, entre autres l'église et le monastère de Sainte-Marie d'Odivellas, dont l'architecte fut Alphonse Martins.

Jean Ier, en commémoration de sa victoire à *Aljubarota*, fonda le superbe couvent de Bathala, qui est sans contredit le plus beau monument de cette période; il présente une harmonie parfaite dans ses proportions, son ornementation est des plus délicates et d'un goût fin et recherché, enfin l'exécution du travail est d'une perfection rare.

Les autres monuments du Portugal érigés ou restaurés en grande partie sous le règne du roi Emmanuel sont (1) : le monastère de

(1) Damiens de Goes a donné, dans sa *Chronique du roi Don Manoel*, la liste complète de tous les monuments

Belem, celui de Notre-Dame da Pena, celui de Mato, celui das Berlengas, la maison de la confrérie de la Miséricorde, le couvent de l'ordre du Christ à Thomar ; les monastères de Notre-Dame da Serra, de Sainte-Claire à Estremos, celui de Saint-François, de l'Observance, de Saint-Antoine, du Bois-de-Sapins (*Penheiro*) ; les monastères de l'Annonciation de Saint-Benoît à Porto, de Sainte-Claire, de Saint-Antoine à Serpa, la cathédrale d'Ebras, les églises de Sovrenisa, de Saint-Antoine à Lisbonne, et celle de Saint-Guiam dans la même ville ; les hôpitaux de Coïmbre, *Monte-Moro Velho* (le vieux) de Beja, le monastère de *Monte-Moro Novo*, le château d'Alfayetes, la tour et le fort de Saint-Vincent dite *tour de Belem*, etc., enfin des monuments en dehors du Portugal dans les colonies et les possessions portugaises. Un des monuments les plus remarquables du commencement du XVI° siècle est l'église de Belem, dont nous avons vu une représentation à l'exposition universelle de 1878, section portugaise. Notre confrère et collègue de la société des architectes J. da Silva, architecte portugais, a donné une remarquable étude sur ce monument (1). Les trois monuments les plus importants de l'époque moderne sont : le palais royal de Cintra, et le palais et l'église de Mafra. Le palais de Mafra, situé à vingt-six kilomètres de Lisbonne, est l'œuvre d'un Portugais, Jean-Frédéric Ludovic ; on y employa pendant plus de douze ans, de 1711 à 1723, de vingt à vingt-cinq mille ouvriers. Du reste, voici des renseignements précieux fournis par l'architecte chargé de l'entretien et de la restauration du monument (2). Après avoir dit que le roi Jean V fit construire, pour accomplir un vœu, le somptueux couvent et palais de Mafra, le chevalier da Silva ajoute :

élevés, restaurés ou reconstruits par ce prince ; cette nomenclature ne comporte pas moins de quatre-vingts édifices, tant pour le Portugal que pour les possessions portugaises.

(1) *Conférences internationales*, Paris, 1867, 1 vol. in-8°, pages 166 et suivantes.

(2) *Conférences internationales*, Paris, 1867 page 170 et suiv. (Voir la BIBLIOGRAPHIE à la fin de cet article.)

L'œuvre de Ludovic exerça aussi son influence sur l'architecture dans notre pays dans le courant du XVIII° siècle. L'architecture de la renaissance eut, comme toutes les créations humaines, son époque de prospérité et de décadence. Parmi ceux qui s'élevèrent au zénith de leur gloire à cette époque, on cite Bramante, Peruzzi, Sangallo, Michel-Ange, Vignole et Palladio. La mort de Michel-Ange et l'achèvement de la coupole de Saint-Pierre à Rome sont les bornes qui marquent sa décadence, dont la responsabilité est attribuée à trois architectes italiens très-distingués : Bernini, Borromini et Pozzo, surtout aux premiers, à cause des fantaisies qu'ils eurent et des libertés qu'ils prirent.

Ce furent sans contredit les œuvres de ces artistes qui servirent d'étude à l'architecte portugais qui construisit l'édifice de Mafra ; mais, tout en se faisant partisan de leur style, il modifia l'excès de leurs libertés... C'est donc de ce style modifié que sortit le palais de Mafra, et les critiques devront convenir que, malgré sa signification morale, le titre de grand architecte est justement dû à son auteur, abstraction faite d'ailleurs du pays où ce monument fut élevé. Et parvenant ainsi à tracer un palais modelé pour ainsi dire sur les mœurs, les croyances et les aspirations du souverain et de la nation, il créa un type d'architecture nationale, non pas beau, mais régulier, noble et majestueux, type qui sert de chronique et de portrait de tout le long règne du roi D. Jean V. — Dans la grandeur et la majesté du temple se trouve consigné l'esprit religieux de l'époque, religieux principalement dans les formes extérieures ; c'est pourquoi il y prodigua tout le luxe des ornements. Dans les proportions colossales de tout l'édifice et dans la projection hardie de sa superbe coupole, il symbolisa l'élévation de la pensée gouvernative en plusieurs matières du bien public, élévation qui se manifesta non pas dans cette institution d'une vanité fastueuse, mais bien plutôt par l'impulsion puissante qu'il donna à toutes les améliorations matérielles, et quelques-unes morales, du pays.

L'entrée de cette église est un portique d'ordre ionique à fronton ; ce portail est flanqué de deux tours hautes de 68 mètres ; le dôme qui s'élève au milieu de l'église est une imitation, assez pauvre du reste, de Saint-Pierre à Rome. Quant à la décoration intérieure de l'église, elle est d'un luxe inouï, c'est celle du style JÉSUITIQUE (Voy. ce mot) ;

on voit partout des colonnes, des niches, des statues, des bas-reliefs, des peintures, de la dorure, des mosaïques, etc. — Les bâtiments du couvent ne renferment pas moins de 875 pièces, environ 300 cellules et plus de 5,000 portes ou fenêtres. L'ensemble du palais de Mafra forme un carré régulier de 248 mètres de côté. La façade principale est divisée en trois corps de bâtiment distincts ; au centre se trouve l'église, dans l'aile nord la résidence du roi, dans l'aile sud celle de la reine. Dans le palais du roi, on peut voir deux salles magnifiques : l'une sert de galerie pour les tableaux des peintres portugais de l'école moderne ; l'autre est la salle du baise-main, décorée de magnifiques fresques.

BIBLIOGRAPHIE. — J. Murphy, *Travels in Portugal*, 1 vol. in-4°, Londres, 1795 ; — J. Taylor, *Voyage pittoresque en Espagne et en Portugal*, 2 vol. in-8°, Paris, 1827 ; — C. F. de Wiebeking, *Architecture civile théorique*, etc., 4 vol. in-4°, Munich, 1829 ; — Ferd. Denis, *l'Univers pittoresque, Portugal*, 1 vol. in-8°, Paris, 1846 ; — A. Raczinski, *les Arts en Portugal*, 1 vol. in-8°, Paris, 1846 ; du même, *Dictionnaire historico-artistique du Portugal*, 1 vol. in-8°, Paris, 1847 ; — E. Bégin, *Voyage en Espagne et en Portugal*, 1 vol. gr. in-8°, Paris, 1853 ; — Aug. Bouchot, *Histoire du Portugal*, 1 vol. in-12, Paris, 1854 ; — *Catalogue de la section portugaise, Exposition universelle de 1867*, 1 vol. in-8°, Paris, 1867 ; — Société centrale des architectes, *Conférences internationales*, broch. in-8°, Paris, 1867 ; — J. da Silva, *Mémoire descriptif sur l'Église monumentale de Belem*, 1 vol. in-8°, Lisbonne, 1867 ; du même, *Mémoire archéologique sur les anciens monuments du Portugal*, 1 vol. in-4°, Lisbonne, 1868 ; — Congrès international d'anthropologie et d'archéologie préhistoriques, *Compte rendu*, 2° session, 1 vol. in-8°, Paris, 1868.

POSE, *s. f.* — Mise en place de divers objets, de matériaux, etc. Ainsi on dit : la *pose* des pierres, la *pose* des sonnettes, des grilles, des serrures, etc.

POSE DES PIERRES. — On commence par présenter la pierre dans l'emplacement qu'elle doit occuper, en ayant soin de la faire poser sur des cales en bois d'une épaisseur égale à celle qu'on désire donner au joint de mortier ; les cales sont ordinairement posées aux quatre coins de la pierre ; on soulève alors la pierre au moyen de la louve, on lui fait faire quartier, on brosse et on nettoie le lit de dessous de cette pierre ainsi que le lit de dessus de la pierre qui doit la porter. Si les pierres sont tendres et spongieuses, on les arrose, puis on étale une couche de mortier fin sur la pierre déjà en place qui doit porter celle qu'il s'agit de poser ; cette dernière est mise en place ; alors le poseur frappe dessus avec un pilon ou un maillet de bois, jusqu'à ce que le mortier souffle sur tous les joints laissés libres. Les maçons ont souvent l'habitude de laisser les cales sous les pierres ; il vaut beaucoup mieux les retirer, quand on le peut. — Pendant la pose, l'ouvrier doit éviter d'épaufrer les pierres ou d'y faire des balèvres, car ces accidents obligent à faire des ravalements dispendieux. La pierre une fois posée sur son lit de mortier, il ne reste plus qu'à faire pénétrer le mortier dans les joints verticaux, ce qui se fait avec la fiche en fer, à moins qu'on ne remplisse ces joints avec un coulis en plâtre, ce qui est ordinairement une mauvaise opération. (Voy. FICHE, COULIS et AUGET.)

POSE DES BRIQUES. — Voy. BRIQUETAGE et BRIQUETEUR.

POSER, *v. a.* — Ce terme est fréquemment employé en construction, soit seul, soit avec d'autres termes. Il sert à indiquer diverses opérations ; ainsi, faire la pose d'un objet, *poser* un objet, signifie le mettre à la place définitive qu'il doit occuper. Poser une pierre, une charpente, c'est les mettre en place et les y assujettir ; d'où les expressions *dépose* et *déposer*, qui signifient tout le contraire, c'est-à-dire enlever d'une place.

POSER A SEC, signifie en général construire sans mortier : les murs à pierres sèches sont construits sans mortier. Dans l'antiquité, un grand nombre de monuments possédaient de grandes assises de pierres qui étaient posées à sec les unes sur les autres.

POSER A CRU, c'est construire un mur sur le sol même, c'est-à-dire sans fondations : on peut poser à cru des poteaux, des étais, des murs et des cloisons, enfin des constructions de peu d'importance.

POSER DE CHAMP, c'est poser sur son petit côté un objet. On pose de champ des pierres de taille, des briques, des pièces de charpente. *Poser de plat*, c'est tout le contraire, c'est poser sur le côté le plus large.

POSER EN DÉCHARGE. — Dans les ouvrages en charpente, tels que pans de bois, cloisons, chevalements, etc., on *pose* des pièces *en décharge* pour arc-bouter ou contreventer ce genre de charpente : les bois posés en décharge servent aussi à soulager une pièce de bois d'une partie de la charge qu'elle aurait à supporter. (Voy. PORTE, fig. 19 et 33.)

POSEUR, *s. m.* — Ouvrier maçon qui reçoit la pierre qui a été élevée près de la place qu'elle doit occuper, au moyen d'un engin quelconque. Le *poseur* place cette pierre de niveau à l'alignement et à demeure ; il est aidé dans son travail par un aide, nommé CONTRE-POSEUR. (Voy. ce mot.) — En serrurerie, on nomme *poseur* de sonnettes un ouvrier qui est spécialement chargé de ce travail. Enfin, aujourd'hui on a des *poseurs* de sonneries électriques, de tuyaux d'acoustique, de robinets, etc.

POSITION, *s. f.* — Situation d'un bâtiment par rapport à d'autres ou par rapport à son orientation.

POSSESSION, *s. f.* — Action ou droit de posséder à titre de propriétaire ; état, action par laquelle on a la propriété de diverses choses.

JURISPRUDENCE ET LÉGISLATION. — L'article 2228 du Code civil définit ainsi la possession : « C'est la détention ou la jouissance d'une chose ou d'un droit que nous tenons ou que nous exerçons par nous-même, ou par un autre qui la tient ou qui l'exerce en notre nom. » — On nomme possession *annale* la détention, la jouissance, l'usage, l'exercice qu'on a d'une chose ou d'un droit depuis un an et un jour ; la possession *immémoriale*, au contraire, est la détention, la jouissance, l'usage, l'exercice qu'on a d'une chose ou d'un droit, et cela depuis un temps dont aucun homme vivant n'a vu le commencement, on ne connaît donc cette possession que par la tradition.

Pour pouvoir prescrire, il faut une possession *continue* et *non interrompue, paisible, publique, non équivoque* et *à titre de propriétaire*. (Art. 2229.)

La possession est *continue*, quand la détention, la jouissance, l'exercice consiste, d'après Pardessus (n° 279), dans une suite de faits répétés, et non dans un seul acte ou dans quelques actes isolés.

La possession est *non interrompue*, lorsqu'elle s'est continuée entre les mains d'une même personne, sans qu'un tiers ait jamais apporté aucun trouble dans cette possession. (Duranton, t. V, n. 592 et suiv.)

La possession est *paisible*, quand elle n'a jamais été troublée en quoi que ce soit et par qui que ce soit.

La possession est *publique*, lorsqu'elle a été exercée au vu et au su de tous et que le propriétaire de ladite possession ne s'en est pas caché aux yeux de tous ceux qui ont voulu voir et connaître ladite possession.

La possession est *non équivoque*, lorsqu'il est constant qu'elle n'a jamais été contestée à son propriétaire et qu'il a bien possédé pour lui avec l'intention formelle de s'approprier la chose détenue. Les mineurs, les interdits, les incapables de tous genres, ne peuvent posséder valablement, mais leurs tuteurs, curateurs, administrateurs, possèdent pour eux.

Le temps de la possession compte à partir du jour où la jouissance a commencé. — Pour terminer ce qui nous reste à dire sur la possession, nous donnerons les six derniers articles du Code civil à ce sujet, et nous renverrons le lecteur au mot suivant POSSESSOIRE (*Action*) et à PRESCRIPTION. Voici les articles du Code civil :

Art. 2230. — On est toujours présumé posséder pour soi et à titre de propriétaire, s'il n'est prouvé qu'on a commencé à posséder pour un autre.

Art. 2231. — Quand on a commencé à posséder pour autrui, on est toujours présumé posséder au même titre, s'il n'y a preuve du contraire.

Art. 2232. — Les actes de pure faculté et ceux

de simple tolérance ne peuvent fonder ni possession ni prescription.

Art. 2233. — Les actes de violence ne peuvent fonder non plus une possession capable d'opérer la prescription. — La possession utile ne commence que lorsque la violence a cessé.

Art. 2234. — Le possesseur actuel, qui prouve avoir possédé anciennement, est présumé avoir possédé dans le temps intermédiaire, sauf la preuve contraire.

Art. 2235. — Pour compléter la prescription, on peut joindre à sa possession celle de son auteur, de quelque manière qu'on lui ait succédé, soit à titre lucratif ou onéreux.

POSSESSOIRE (ACTION). — Action par laquelle on demande à être maintenu en possession d'un objet immobilier que l'on détenait depuis un an et un jour, ou même moins, si toutefois on a été violemment dépouillé de cet objet immobilier.

JURISPRUDENCE. — Tout ce qui est susceptible d'une possession soit matérielle, soit immatérielle, c'est-à-dire intellectuelle ou civile, peut faire l'objet d'une action possessoire. Le juge compétent qui doit connaître de l'action possessoire, c'est le juge de paix du ressort où est situé l'immeuble litigieux. Suivant les cas, cette action est dite action en *complainte*, en *dénonciation de nouvel œuvre*, en *réintégrande*.

Quand un individu a été troublé dans sa *possession annale* (Voy. POSSESSION), il peut y être maintenu en demandant une action en complainte, qui appartient non-seulement au propriétaire lui-même de la possession de l'immeuble, mais encore aux tuteurs, curateurs et administrateurs légaux; le fermier n'est pas recevable dans sa demande d'action en complainte pour troubles apportés dans sa jouissance, à moins toutefois que le propriétaire dudit fermier ne soit intervenu dans l'instance en temps utile et n'ait pris fait et cause pour ledit fermier.

L'action possessoire qui a pour objet d'empêcher la continuation des travaux ou d'entreprises faits par le voisin *sur son propre fonds* se nomme *dénonciation de nouvel œuvre*. Cette action peut être intentée quand on change la disposition des lieux et que ces changements peuvent nuire à celui qui s'en plaint ou qui est troublé dans le libre exercice de son droit de propriété. (*Journal des comm.*, t. IV, p. 29.) L'action en dénonciation de nouvel œuvre est recevable même après l'achèvement complet des travaux. Ce fait est consacré par la loi du 25 mai 1858 (art. 6) et par de très-nombreux arrêts de la cour de cassation. Cette action possessoire en dénonciation de nouvel œuvre peut avoir lieu non-seulement contre le voisin immédiat, mais encore contre un arrière-voisin, (*Journ. des comm., ibid.*; Bioche, *Dict. de proc.*, v° *Acte poss.*, n° 35.)

— L'entrepreneur des travaux, son agent ou l'ouvrier qui reçoit une *dénonciation en nouvel œuvre*, doit s'arrêter immédiatement dans l'exécution desdits travaux; il ne doit les continuer que sur un ordre exprès du propriétaire qui l'occupe. La sommation en *dénonciation de nouvel œuvre* est valable dès le moment qu'elle est signifiée à l'entrepreneur ou aux ouvriers exécutant lesdits travaux, et cela quand bien même le propriétaire pour lequel on fait les travaux ne serait pas sur les lieux et que son domicile serait ailleurs.

L'*action en réintégrande* consiste à demander le rétablissement dans la jouissance des objets tels qu'ils étaient avant tous travaux; la réintégrande a donc pour effet de replacer toutes les choses telles qu'elles étaient dans leur état primitif sans influencer en quoi que ce soit non-seulement sur la propriété, mais même sur la simple possession.

POSTE, s. m. — Lieu occupé par des troupes, qui ont mission de défendre ce lieu, ou qui sont là pour tout autre motif. Dans une forteresse, dans un camp ou dans une ville, ce terme est quelquefois synonyme de *corps de garde*. On nomme *poste de pompiers* un local dans lequel se trouvent quelques pompiers avec leurs pompes et tous les engins employés pour éteindre les incendies; *postes-casernes*, les casernes élevées tout près des remparts et le long de leur périmètre pour servir au logement des troupes d'une garnison; *poste aux lettres*, l'édifice, le monument ou le local qui sert à l'administration postale pour recevoir, timbrer et expédier les lettres pour leurs diverses destinations.

POSTES, *s. f. pl.* — Ornement courant qui consiste en une sorte d'enroulement qui se reproduit sans cesse et qui figure des volutes qui ont l'air de se courir les unes après les autres, ce qui lui a valu ce nom de *postes*.

Postes.

On exécute cet ornement en peinture, en sculpture, en gravure sur métaux. Les serruriers l'utilisent largement pour la décoration de panneaux de grilles, de balcons, de rampes d'escalier, etc.; ils s'en servent surtout comme décoration des frises.

POSTICHE, *adj.* — Ce terme, dérivé de l'italien *posticio*, qui signifie *ajouté, fait après coup*, sert à désigner des ouvrages qu'on rapporte à des bâtiments, à des décorations, pour simuler des pendants, des objets qui sont placés pour faire symétrie. Ce terme a beaucoup vieilli; ainsi aujourd'hui, en parlant d'une porte rapportée dans un intérieur comme simple motif de décoration, on ne dit pas une *porte postiche*, mais une *porte feinte*, une *fausse porte*.

POSTICUM. — Ce terme sert à désigner la face des temples amphiprostyles opposée à la face antérieure, qu'on nommait *pronaos*; c'était l'ὀπισθόδομος, l'ὀπιστίον des Grecs.

POSTSCENIUM. — Terme latin qui désignait dans le théâtre romain la partie située derrière la scène (*post, scena*), et dans laquelle se retiraient les acteurs, soit pour attendre leur entrée en scène, soit pour se costumer. Dans Lucrèce (IV, 1179), ce terme est employé au propre et au figuré dans le sens que nous donnons au mot *coulisses* dans notre langue. (Voy. THÉATRE.)

POT, *s. m.* — Vaisseau en terre cuite affectant des formes très-diverses et qu'on emploie pour les hourdis des planchers, surtout pour les planchers en fer. (Voy. POTERIES.) —

Fig. 1. — Pot à colle.

On désigne aussi sous ce terme une cuvette en forme de tronc de cône qu'on pose dans les garde-robes demi-anglaises.

POT A COLLE. — Vase en cuivre rouge qui

Fig. 2. — Pot à colle.

sert à faire fondre au bain-marie la colle forte employée par les menuisiers. Nos figures montrent trois modèles ordinaires : ceux en forme de marmite, représentés par nos figu-

Fig. 3. — Pot à colle au pétrole.

res 1 et 2, sont chauffés au feu; celui représenté par notre figure 3 est chauffé au pétrole. Ces trois modèles sont à double enveloppe; l'une d'elles est le pot à colle proprement dit, la seconde forme le récipient qui contient l'eau et que lèchent les flammes quand on fait chauffer la colle.

POTAGER, *s. m.* — Jardin destiné à la culture maraîchère. Les potagers sont divisés en *carrés*, ou *tables*, dans lesquels on sème des graines légumineuses ou bien où l'on *repique* des plantes potagères. Chacune de ces plates-bandes est arrosée par immersion. — On désigne également sous ce terme une table de maçonnerie construite dans une cuisine, dans laquelle sont scellés des réchauds ; ce terme est donc synonyme de FOURNEAU, qui est beaucoup plus usité. (Voy. ce mot.)

POTASSE, *s. f.* — Substance alcaline qui est employée par les peintres pour divers usages, surtout pour laver et lessiver les vieilles peintures, parce que la potasse a la propriété de dissoudre les corps gras ainsi que les résines. On dissout la potasse dans de l'eau, en proportion variable, suivant qu'on veut obtenir une solution plus ou moins énergique ; cette dissolution s'appelle *eau seconde, eau de potasse, lessive,* etc. La potasse du commerce est du *carbonate de potasse,* et plus ordinairement *de soude ;* la première s'obtient par extraction des cendres de bois, la seconde à l'aide du chlorure de sodium ou sel marin. Cette fabrication a atteint aujourd'hui une grande importance ; certaines fabriques produisent des milliers de kilogrammes par jour de potasse et de soude, car ces substances sont employées pour la fabrication des engrais, des savons, etc.

POTEAU, *s. m.* — On donne généralement ce nom à toute pièce de bois faite en vue d'occuper une position verticale. On fait aussi aujourd'hui des poteaux en fer. Suivant la place que les poteaux occupent dans une construction, on leur donne diverses dénominations ; on nomme :

POTEAU CORNIER, celui qui, dans un pan de bois ou de fer, forme le côté de ce pan ou l'encoignure de deux pans : c'est sur le poteau cornier que sont assemblées les sablières de chaque étage (Voy. PAN DE BOIS et PAN DE FER) ;

POTEAU D'ÉCURIE, une pièce de bois ronde, carrée ou octogonale, de 0m,12 à 0m,14 d'équarrissage, qui reçoit l'assemblage des stalles, ou les barres de séparation ou bat-flancs destinés à séparer les chevaux entre eux ;

POTEAU DE FOND, le poteau d'un pan de bois ou de fer qui, portant de fond, c'est-à-dire reposant sur les fondations, monte d'aplomb sur toute la hauteur du bâtiment ;

POTEAU DE CINTRE, le poteau qui porte l'entrait d'un cintre ;

POTEAU EN DÉCHARGE, le poteau posé obliquement entre deux autres, dans un pan de bois ou de fer, et qui sert à soulager une traverse ;

POTEAUX D'HUISSERIE, les poteaux qui dans une cloison sont placés au droit des portes pour recevoir celles-ci : ces poteaux, qui doivent être bien dressés et corroyés, portent une feuillure du côté qui reçoit la porte ;

POTEAUX DE LUCARNE, les pièces de bois placées en tête des jouées et qui forment les côtés de la baie d'une lucarne : ces poteaux supportent le fronton ou chapeau de la lucarne ;

POTEAU DE REMPLISSAGE, celui qui dans un pan de bois ou de fer est posé entre chaque sablière et y est assemblé.

POTEAU ou PIEU. — Les treillageurs désignent sous ces termes des pièces de bois rondes et brûlées dans le bout qu'on enfonce dans la terre. Ces poteaux servent à soutenir les treillages, soit à hauteur d'appui, soit dans une hauteur déterminée.

POTEAU TÉLÉGRAPHIQUE. — Pièce de bois de 3 à 4 mètres de hauteur, à section circulaire, qui sert, à l'aide de godets en porcelaine pourvus de crochets, à supporter les fils télégraphiques. Il y a des poteaux simples et des poteaux doubles, et quelquefois triples. Dans ces dernières années, on a même employé des poteaux en fer ou en tôle, mais qui sont loin de valoir les poteaux de bois.

POTÉE, *s. f.* — Substance pulvérulente qui sert en général à polir. Il existe diverses potées ; on distingue plus particulièrement les suivantes :

POTÉE D'ÉTAIN. — Mélange d'oxyde de plomb et d'étain obtenu par la calcination de ces deux métaux en proportions variables. Quand l'oxydation est complète, on laisse refroidir l'alliage et on le pulvérise, de manière à obtenir

une poudre impalpable; dans cet état, la potée d'étain est employée pour le polissage des verres et des glaces, ainsi que pour obtenir le lustré des marbres. (Voy. LUSTRÉ, POLISSAGE et MARBRE.)

POTÉE D'ÉMERI. — On pulvérise l'émeri, qui est un composé naturel d'alumine, de silice et d'oxyde de fer ; puis on tamise cette poudre, et, détrempée dans l'huile, elle sert à polir les marbres et le fer.

POTÉE ROUGE. — Mélange de sulfate de fer avec son sixième en poids de nitrate de potasse, qu'on pulvérise et qu'on tamise. On s'en sert pour le piqué des marbres.

POTÉE D'OS. — Cette potée est faite au moyen d'os calcinés qu'on réduit en poudre et qu'on tamise. Les marbriers utilisent la potée d'os pour polir les marbres avec le bouchon.

POTELET, *s. m.* — Petit poteau, poteau de remplissage qu'on utilise dans les pans de bois et dans les cloisons, sous les appuis de croisée, au-dessus des linteaux de porte, etc. On nomme *potelets de chambrée* de petits poteaux qui n'ont guère que la hauteur des solives et qui sont placés entre deux sablières au droit de l'épaisseur des planchers. On nomme également *potelet* ou *jambette* une pièce de bois verticale qu'on place au-dessous de l'extrémité inférieure d'un limon d'escalier pour soutenir et soulager cette extrémité du limon.

POTENCE, *s. f.* — Ce terme sert en général à désigner un support en forme d'équerre ; mais on donne aussi ce nom :

1° A un châssis en fer, composé d'une traverse et d'un montant droit ou décoré d'enroulements, qui sert de support : de grandes potences peuvent supporter les dalles d'un balcon, des lanternes, des enseignes, etc.; de petites potences peuvent supporter des tablettes de bois, etc.;

2° A un assemblage de pièces de bois composé d'un poteau, de liens ou contre-fiches, d'une semelle : on emploie ce genre de potence pour soulager une poutre d'une grande portée ou des solives. Dans les écuries surmontées de greniers à foin, qui ont des charges considérables de fourrages à porter, on soutient les poutres au moyen de potences de ce genre.

POTERIES, *s. f. pl.* — Sous ce terme générique, on désigne tous les objets en terre cuite, tels que tuyaux de cheminée de diverses formes, tuyaux de chute, boisseaux, wagonnets, etc.; mais ce terme s'applique plus spécialement aux pots ou vases en terre cuite qu'on emploie à différents travaux, mais surtout pour le remplissage des planchers, ainsi que pour les voûtes légères et le garnissage de leurs reins. L'usage des poteries, nous dit Rondelet (*Traité de l'art de bâtir*, t. II, p. 293), « pour élégir les massifs de maçonnerie et principalement les voûtes, ne remonte guère au delà des premiers temps de la décadence de l'art en Italie. La voûte du tombeau de sainte Hélène, mère de l'empereur Constantin, qui se voit à Rome sur la voie *Labicana*, était construite de cette manière. — On voit aussi des vases disposés sur deux rangs dans la cime d'une calotte qui couvrait un édifice antique dont les restes se voient près de *Torre de Schiavi*, non loin de Rome, hors la porte Majeure, sur la voie *Prenestina*. » Les théâtres et quelques amphithéâtres antiques fournissent aussi quelques exemples de ce même procédé employé pour alléger la construction des voûtes. La grande coupole centrale de Saint-Vital de Ravenne est formée également avec des poteries qui s'emmanchent les unes dans les autres et forment une spirale, au lieu d'être établies par des rangs concentriques. Cette voûte, qui est en plein cintre, a ses reins garnis d'une maçonnerie faite également avec des poteries. — Par extension, on donne aussi le nom de *poteries* à des carreaux de plâtre creux, analogues aux poteries en terre cuite, qu'on emploie pour le hourdis des planchers en fer.

POTERNE, *s. f.* — Porte de peu d'importance placée ordinairement auprès d'une porte principale et pratiquée dans l'enceinte fortifiée d'une ville, d'une forteresse ou d'un château. Les poternes peuvent ouvrir dans les fossés ou sur la campagne : les premières possèdent donc un petit pont-levis pour leur unique usage ; quelquefois cependant,

quand les poternes sont placées auprès des grandes portes, le grand pont-levis de celles-ci donne également accès aux poternes. — Ce terme est aussi quelquefois synonyme de BARBACANE. (Voy ce mot.)

POTICHE, s. f. — Les ouvriers charpentiers désignent sous ce terme l'entaille pratiquée sur des nœuds, dans les pièces de bois, pour reconnaître l'état de ces nœuds et s'ils ne sont point préjudiciables à la pièce à employer.

POTIN, s. m. — Laiton de mauvaise qualité obtenu par l'alliage des lavures de cuivre, de plomb et d'étain.

POUCE, s. m. — Ancienne mesure de longueur, qui valait la douzième partie du pied de roi, soit 0m,0027.

POUCE D'EAU. — Ancienne mesure servant à mesurer la quantité d'eau fournie par une source, une fontaine. C'est avec le pouce d'eau que l'on mesure encore aujourd'hui ce débit ; on le nomme *pouce fontainier*. L'orifice du pouce fontainier est circulaire et mesure 0m,02 de diamètre. (Voy. JAUGE et JAUGEAGE.)

POUCIER, s. m. — Petite pièce de fer ou de laiton qui sert à supporter le pouce de la main. On emploie les pouciers pour faire mouvoir divers ouvrages de quincaillerie ; il existe des coulisseaux à poucier, des loquets, des verrous, des tiges de cordon à sonnette, etc.

POUDINGUE, s. m. — Espèce de pierre formée par l'agglomération de petits cailloux agglutinés par un ciment naturel siliceux ; on appelle aussi cette pierre *pouding* et GRÉSON. (Voy. ce mot.) Elle est souvent extrêmement dure, d'une très-grande consistance ; les nombreuses aspérités de sa surface font qu'elle facilite beaucoup l'adhérence du mortier. On trouve le poudingue par petits blocs en bancs isolés et très-souvent à fleur de terre. Il n'est pas employé dans les constructions de Paris, parce qu'il n'existe pas de cette variété de pierre autour de cette capitale. On donne le nom de *marbres poudingues* à des sortes de *brèches* formées d'un agglomérat de cailloux cassés et réunis toujours à l'aide d'un ciment siliceux naturel.

POUF, adj. inv. — Se dit d'une pierre, d'un marbre, d'un grès qui, n'ayant pas une grande cohésion, s'égrène sous les coups de l'outil employé à sa taille. Les pierres *pouf* doivent être rejetées des constructions.

POULAILLER, s. m. — Petite construction basse qu'on nomme aussi *poulerie* et qui sert de logement pour les poules, coqs, etc. Dans la *villa rustica* des anciens, on nommait ce local *gallinarium* (de *gallus*, coq). — De nos jours, dans les grandes exploitations agricoles, le poulailler a une grande importance, et on le nomme BASSE-COUR (Voy. ce mot); dans les petites exploitations, au contraire, le poulailler est une petite construction séparée, ou adossée à la ferme, surtout contre le fournil, parce que les gallinacés aiment non-seulement la chaleur, mais redoutent l'humidité, qui leur cause des maladies mortelles. Quand on ne peut placer ce local contre le fournil ou la cuisine de la ferme, on l'adosse contre une écurie ou une vacherie ; en tous cas, il doit être exposé au midi ou tout au moins au sud-est. Les poulaillers doivent posséder une courette dont le sol doit être graveleux; cette cour doit avoir dans un de ses angles un bassin très-plat alimenté sinon par une eau courante, au moins par un robinet qui permette de renouveler fréquemment l'eau du bassin. Enfin, le poulailler proprement dit, c'est-à-dire la pièce servant d'abri à la gent volatile, doit être pourvu de juchoirs ou perchoirs, de nids, d'auges ou mangeoires, et d'augettes pour le grain, enfin d'ÉPINETTES. (Voy. ce mot.) Souvent les poulaillers sont surmontés de pigeonniers, car les pigeons redoutent encore plus l'humidité que les volailles. (Voy. PIGEONNIER.)

POUILLEUX, SE, adj. — On désigne sous le terme de *bois pouilleux*, de *planches pouilleuses*, des bois et des planches qui se piquent de petits points noirs ou rougeâtres, ce qui indique un commencement de pourriture.

POUILLY (Ciment de). — Voy. Ciment.

POULIE, s. f. — Roue, massive ou évidée, creusée en gorge, etc., en bois ou en métal, qui peut tourner sur un axe en fer que supporte sa garniture ou *chape*. Ordinairement les roues des poulies ont leur épaisseur creusée en gorge pour leur permettre de recevoir une chaîne ou une corde. On utilise les poulies pour de nombreux usages ; on nomme *poulies de puits* celles qui sont accrochées au-dessus de l'ouverture d'un puits et qui servent à monter de l'eau (Voy. Puits) ; *poulies folles*, les poulies qui servent à transmettre un mouvement et qu'on peut déplacer sur un arbre de couche,

Poulie.

on les nomme aussi *poulies de transmission*. Quand plusieurs poulies sont montées sur une seule chape, on les nomme *jeux de poulies*, *moufles*, etc. (Voy. Moufle.) — Notre figure montre une poulie à repos, de M. L.-J. Boudin, qui peut rendre d'excellents services dans un chantier et éviter bien des accidents, car son principe consiste à tenir la charge suspendue quand on quitte la corde, et cela à n'importe quelle hauteur, de sorte qu'un ouvrier imprudent ou maladroit ne risque pas de blesser ou même de tuer un camarade. Cette poulie se manœuvre comme une poulie ordinaire de puits, surtout quand on monte la charge tour à tour par chacun des brins de la corde. La charge descend quand, ayant fait tourner la poulie, elle se trouve du côté de celui qui manœuvre la corde. Tout ce résultat est obtenu par un simple crochet et une agrafe, qui, suivant le côté du fonctionnement, permet à la poulie de marcher ou de rester stationnaire.

Poulie (Garniture de). — Espèce de gond portant chape, et dans laquelle sont montées une ou plusieurs poulies recevant des cordons de tirage à l'aide desquels on fait mouvoir des rideaux.

POUPÉE, s. f. — Pièces qui font partie d'un tour ; ce sont les *poupées* qui maintiennent fixe et en place l'objet que l'ouvrier tourne.

POUPONNIÈRE, s. f. — Appareil en bois de forme circulaire qu'on utilise depuis quelques années dans les salles d'asile pour apprendre aux jeunes enfants à marcher. C'est une sorte de canal circulaire à claire-voie dans lequel les enfants peuvent marcher, soutenus au-dessous des bras par des traverses : tel est le circuit extérieur ; le compartiment intérieur possède une table circulaire autour de laquelle les enfants peuvent s'asseoir dans des sortes de petites stalles.

POURRITURE, s. f. — Défaut des bois qui peut provenir de plusieurs causes, surtout des alternatives de sécheresse et d'humidité par lesquelles ont passé des pièces de bois. La pourriture rend les bois tout à fait impropres aux constructions.

POURTOUR, s. m. — Mesure tout autour, circuit d'un objet, d'un édifice. Dans une église, on nomme *pourtour du chœur* la prolongation des nefs latérales qui se joignent derrière le chœur. — Les ouvriers emploient ce terme comme synonyme de *contour* d'une surface quelconque, de *périmètre*.

POURVOI, s. m. — Action qu'on porte devant la cour de cassation ou devant le conseil d'État, afin de faire casser un jugement rendu par les tribunaux ou les conseils de préfecture. On ne peut se pourvoir devant ces deux juridictions que pour inobservation

du droit ou pour défaut de forme dans le cours d'un procès. — En matière d'ALIGNEMENT (Voy. ce mot), quand il s'agit de démolir, on peut obtenir un sursis par une ordonnance du conseil d'Etat.

POUSSÉE, s. f. — Effort qu'exercent des terres contre un obstacle qui les empêche dans leur glissement de prendre la forme d'un talus naturel. On comprend sous ce même terme l'effort horizontal que les voûtes exercent de dedans en dehors sur les pieds-droits qui les soutiennent. Dans les voûtes, cet effort est transmis par les voussoirs : plus ceux-ci sont petits, plus la voûte a de poussée ; de même, dans une voûte, sa poussée est d'autant plus grande que ses murs ont plus d'épaisseur, et les pieds-droits devront être d'autant plus solides et résistants qu'ils seront plus élevés. — La poussée a dans l'art de bâtir une grave importance ; aussi nous l'étudions pour les terres au mot SOUTÈNEMENT, pour les VOUTES à ce mot, et d'une manière générale à STATIQUE. (Voy. ces mots.)

En serrurerie, on nomme *poussé*, ou *bon poussé*, un objet *blanchi*, mais non poli. Beaucoup de serrures du commerce sont simplement dénommées *poussées*, parce qu'elles sont blanchies à la lime, mais non polies. Le terme *demi-poussé* sert à désigner les serrures de qualité inférieure, et *bon poussé* celles de qualité supérieure.

POUSSE-FICHE, s. m. — Outil en fer de même forme que le chasse-pointe, mais un peu plus fort, qui sert à *débrocher*, c'est-à-dire à enlever les broches des fiches.

POUSSER, v. a. — Ce terme a, dans la langue technique des constructions, de nombreuses significations; nous nous contenterons d'énumérer les principales. *Pousser* une moulure, une rainure, une feuillure, c'est, à l'aide d'un outil à fût, exécuter sur le bois ou la pierre des moulures, des rainures, des feuillures ; *pousser à la main*, c'est tailler des ouvrages en plâtre faits à la main sans être *traînés*, c'est aussi tailler des moulures sur la pierre tendre ; *pousser le nez* des marches, ou simplement *pousser les marches*, c'est faire avec un outil à fût spécial le nez ou quart de rond qu'on exécute sur le devant des marches.

POUSSER AU VIDE. — Un mur *pousse au vide* quand il *boucle*, ou quand il *fait ventre*.

POUSSIER ou POUSSIÈRE. — Dans les chantiers de construction, on nomme *poussier*, ou *poussière*, la poudre qu'on obtient par le tamisage des recoupes de pierre, de plâtre, de gravois, etc. On emploie les *poussiers*, mêlés avec du plâtre, pour faire l'aire d'un carrelage. Dans les rez-de-chaussée, pour garantir contre l'humidité le lambourdage des parquets, on mêle le plâtre avec du poussier de charbon ou de mâchefer.

POUTRAGE, s. m. — Ensemble de grosses pièces de bois ou *poutres* qui concourent à la confection d'un plancher.

POUTRE, s. f. — Pièce de charpente de fort équarrissage qui sert à soulager la portée des solives d'un plancher, à recevoir d'un côté les abouts de ces solives ou à supporter les charges des trumeaux qui portent sur une baie de boutique. Il y a des poutres en bois, des poutres en fer, des poutres mixtes, c'est-à-dire avec bois et fer, des poutres simples, des poutres doubles, des poutres formées par la réunion de plusieurs pièces, enfin des poutres de bois armées simplement de fer, frettes, colliers, brides, etc.

POUTRES EN BOIS. — Ce sont de grosses pièces de bois carrées qui portent plus de $0^m,30$ à $0^m,35$ d'équarrissage. On admet généralement que l'épaisseur verticale, c'est-à-dire la hauteur des poutres, doit être d'environ un dix-huitième de leur portée ou longueur totale; de préférence, elles doivent être plutôt carrées que méplates; cependant, quand elles sont méplates, on doit les poser de champ, et non à plat, parce que dans ce sens elles présentent plus de résistance à la flexion, c'est-à-dire plus de rigidité, et par suite une plus grande solidité. Les poutres ne doivent pas être de bois refendu, elles doivent être équarries dans le cœur même de la pièce, c'est-à-dire que le centre de la poutre doit

correspondre sensiblement au cœur de l'arbre. Quand les poutres sont trop faibles pour soutenir un plancher à grande portée, on les fortifie par divers moyens que nous allons énumérer, surtout par des pièces d'assemblage nommées *armatures*. On peut accoler deux pièces par leurs longues faces et les boulonner;

Fig. 1. — Poutre en bois formée de trois pièces.

on peut aussi superposer une troisième pièce au-dessus de deux autres, c'est ce que montre notre figure 1. Dans le premier cas que nous venons de décrire, la poutre présente l'aspect de la partie inférieure de la même figure. On peut également assembler les poutres à crémaillère : dans ce cas, les pièces sont superposées, les crans pratiqués dans la pièce inférieure emboîtent ceux de la poutre supérieure; de plus, chaque extrémité des joints porte un trou carré dans lequel on fait

Fig. 2. — Poutre feuillée.

entrer de force une clef en bois. Cet assemblage maintient rigides les pièces et les rend solidaires; le tout est, du reste, réconforté au moyen d'étriers en fer ou de boulons. On fait encore des poutres armées à l'aide d'arbalétriers placés entre deux poutres méplates posées sur champ, ou bien on emploie deux arbalétriers qu'on assemble dans un entrait et

un poinçon; mais on ne peut employer ce genre de poutre que dans certains cas particuliers et lorsqu'on peut sans inconvénient employer des poutres très-hautes, comme dans la construction d'un pont en charpente, par exemple. Dans les mêmes conditions, on peut également employer deux poutres réunies à l'aide de pièces verticales et obliques, et tout l'ensemble est relié par des étriers

Fig. 3. — Poutre refendue.

ou des boulons : c'est ce principe qui a prévalu dans la construction des ponts en treillis et des ponts américains. (Voy. PONT.) — Il existe, du reste, de nombreux moyens pour obtenir des poutres très-solides; nous ne pouvons nous étendre plus longuement sur ce sujet, et nous parlerons des poutres feuillées, c'est-à-dire des poutres sur lesquelles on pousse une feuillure ou des entailles destinées à recevoir les abouts des solives. Notre figure 2 montre une poutre de ce genre. Mais on comprend que ces entailles affaiblissent considérablement la force de la poutre; aussi se contente-t-on souvent d'adosser de chaque côté de la poutre des lambourdes sur lesquelles portent les abouts des solives, de cette manière on n'affaiblit pas la pièce de bois. Un système de poutre qui est aussi très-solide et économique est celui que représente notre figure 3. On a scié un peu en biais un tronc d'arbre dont on a ensuite adossé les deux parties P, qu'on a reliées avec des boulons; puis on a fixé sur le bas de la poutre des lambourdes L, L, qui reçoivent les abouts des solives C, C.

POUTRES EN FER. — Depuis quarante ou cinquante ans, on utilise pour les constructions des poutres en fer qui affectent des formes très-diverses : nous en avons déjà parlé au mot POITRAIL; les plus simples se composent de deux ou trois fers à double T reliés par des brides en fer; généralement, les fers sont *étrésillonnés* par des croisillons. Suivant la force des poutres, on emploie des fers la-

minés qui mesurent de 0ᵐ,20 à 0ᵐ,30 de hauteur; on en fabrique même aujourd'hui de plus élevés. On fait également des poutres en forte tôle, aux extrémités desquelles on rive des fers cornières sur lesquels sont également

Fig. 4. — Poutre formée d'une feuille de tôle et de quatre fers cornières.

rivées des plaques de tôle. Nos figures 4 et 5 montrent une poutre formée d'une feuille de tôle et une autre de deux feuilles. Ces poutres sont renforcées par des plaques de tôle rivées haut et bas sur les fers cornières; mais pour les poutres qui n'ont pas une grande portée ou qui ne doivent pas supporter de lourdes charges, on se dispense souvent d'ajouter des

Fig. 5. — Poutre en fer formée de deux feuilles de tôle et de quatre fers cornières.

plaques au-dessus des cornières; pour les poutres, au contraire, qui doivent avoir des portées considérables, on utilise souvent des *treillis en fer*. (Voy. Tôle.)

Poutres mixtes. — On désigne sous ce terme les poutres formées à l'aide du fer et du bois; ce sont tantôt des pièces de charpente au milieu desquelles on place une *âme en fer*, tantôt deux fers à double T séparés par une pièce de charpente. Ce genre de poutre, qu'on nomme *poutre âmée*, a tantôt une âme en fer et tantôt une âme en bois. On fait également des poutres *mixtes* de la manière suivante : une forte pièce de bois a ses deux abouts légèrement taillés en biais; au sommet de ces surfaces inclinées sont fixées avec des écrous des tringles de tirage qui s'assemblent à charnière à une tringle horizontale placée sous la pièce de bois.

Pour ce qui concerne la législation des poutres, voyez Encastrement et Mitoyen (*Mur*).

POUTRELLE, *s. f.* — Petite poutre, pièce de bois d'un échantillon moindre que la Poutre. (Voy. ce mot.) La poutrelle remplit exactement les mêmes fonctions que la poutre, mais pour des planchers ayant à supporter des charges peu considérables. C'est à tort qu'on désigne quelquefois sous ce terme les solives d'un plancher. — On nomme aussi *poutrelles* les pièces de bois qui supportent le tablier d'un pont. (Voy. Tablier.)

POUZZOLANE, *s. f.* — Produit naturel ou artificiel qui a la propriété de se combiner immédiatement avec la chaux et de lui donner des qualités plus ou moins hydrauliques, suivant les proportions du mélange. Ces produits sont ainsi nommés parce qu'on les a retirés pour la première fois dans les environs de Pouzzoles, petite ville située près de Naples; c'est de là que les colonies grecques, puis les Romains, tirèrent leur pouzzolane, dont on découvrit plus tard des gisements dans différentes localités, car cette substance n'est que le produit des laves et des déjections volcaniques plus ou moins modifiées par les agents atmosphériques. Vitruve définit ainsi cette substance : *Est genus pulveris quod efficit naturaliter res admirandas;* ce qui prouve que de son temps on connaissait les propriétés *admirables* des pouzzolanes. Mais l'architecte romain se trompe quand il suppose que ce sont des vapeurs brûlantes et sulfureuses qui s'exhalent au travers des terres et les transforment ainsi. Nous n'ignorons pas aujourd'hui que les pouzzolanes naturelles sont en général des déjections volcaniques, lesquelles sont composées principalement de silice, d'alumine et de peroxyde de fer, auxquelles substances s'unissent

accidentellement et en très-minimes proportions de la chaux, de la potasse et d'autres matières encore, suivant le milieu où se trouvent les pouzzolanes. — La couleur de cette substance est blanche, jaune, grise, brune et violacée ; la pouzzolane de Pouzzoles est jaune ; celle de Rome est brune, couleur chocolat ; elle renferme des particules rocheuses d'un brillant métallique. Les meilleures pouzzolanes employées en France nous viennent d'Italie ; on les expédie des ports de Civita-Vecchia et de Livourne ; nous en recevons aussi de Rachegoun (Algérie). En France, nous possédons des pouzzolanes naturelles dans les contrées qui renferment des volcans éteints, et principalement dans le département de l'Hérault à Bessan, dans l'Auvergne, dans le Vivarais, etc. — Dans quelques points de la basse Bretagne, notamment aux environs de Châteaulin et de Saint-Servan (arrondissement de Saint-Malo), on a reconnu que certaines roches amphiboliques ou diorites décomposées jouissaient, après une certaine cuisson, des mêmes propriétés que les pouzzolanes. On a utilisé ces matières avec profit pour exécuter certains travaux d'art du canal de Brest à Nantes.

POUZZOLANES ARTIFICIELLES. — On peut obtenir artificiellement des pouzzolanes par la calcination des argiles, de quelques variétés de schistes ardoisiers, de terres ocreuses et de grès ferrugineux. Vicat a fabriqué d'excellentes pouzzolanes artificielles ; l'une des plus faciles à obtenir est celle qui est fabriquée au moyen de la terre argileuse très-sèche réduite en poudre et placée pendant quinze à vingt minutes sur des plaques de tôle chauffées au rouge. On peut utiliser pour ce genre de fabrication un grand nombre de produits. Ceux de nos lecteurs qui désireraient étudier à fond cette question n'auront qu'à consulter les travaux de Vicat, qui jusqu'ici ont été plus ou moins compilés par tous les auteurs ayant traité de cette question.

PRATIQUE, *s. f.* — Connaissance et emploi des moyens matériels, des procédés et des instruments ou outils qu'un homme, artiste ou bien simple ouvrier, met en œuvre pour exécuter des travaux de son art ou de son métier. Telle est la définition de ce terme, qui est l'antithèse de celui de THÉORIE. (Voy. ce mot.) — La théorie, en effet, est l'exposition des principes et des règles qui fixent le mode d'exécution, la *pratique*. Les arts et les métiers possèdent tous une théorie qui sert de guide à la main qui exécute ; mais à la rigueur un praticien peut exercer, pour ainsi dire, machinalement son art ou son métier, sans connaître à fond les théories qui président à cet art ou à ce métier, tandis que bien des théoriciens, qui exposent parfaitement, d'ailleurs, les règles et les principes qui doivent diriger la main d'un praticien, seraient tout à fait incapables de rien exécuter par eux-mêmes. Un exemple fera mieux comprendre la pensée que nous venons d'émettre. Que de gens, par exemple, que de critiques d'art parlent fort bien sur la peinture, la sculpture et l'architecture, qui seraient fort embarrassés de travailler avec un pinceau, un ébauchoir ou un crayon ! Ce qui prouve que la théorie seule ne peut suffire : bien mieux, beaucoup de critiques auraient beau travailler avec assiduité et pendant de longues années, ils ne pourraient rendre ce qu'ils expriment verbalement avec tant de talent ; ils ne feraient jamais des artistes, car il leur manque une qualité essentielle, une qualité difficile à exprimer par des mots et que, faute de mieux, on nomme le *feu sacré de l'art*. Ce qui prouve une fois de plus que la critique est aisée, mais la pratique de l'art très-difficile. Donc un critique d'art ne peut être entièrement compétent si lui-même n'a pas exercé ou n'exerce pas un ou plusieurs des arts qu'il se permet de critiquer. — La pratique de l'art architectural est extrêmement compliquée et difficile, parce que l'architecte doit posséder une somme considérable de connaissances diverses ; nous les avons énumérées au terme ARCHITECTE. (Voy. ce mot, THÉORIE et l'article suivant.)

PRATIQUE, *adj.* — Ce terme s'emploie comme qualificatif de science. Ainsi, dit Quatremère de Quincy (*Dict. d'arch.*), « on distingue la science *pratique* et la science *spéculative*. On dit d'un artiste ou de son ouvrage qu'il n'a d'un art que les qualités *pratiques*. On

dit également d'une méthode qu'elle est une méthode *pratique*, pour dire qu'elle traite uniquement de la partie de science ou d'art qui se borne au matériel ou à l'exécution. Ainsi, en architecture, on appellera *traité pratique* de l'art de bâtir, celui qui s'occupera exclusivement de ce qui se rapporte à la construction considérée sous le rapport des matériaux et de leur emploi, de la science du trait et des lois de la mécanique. » Tel est le *Traité de l'art de bâtir* de Rondelet.(Voy. l'article précédent.)

PRATIQUE (Pierre de). — Pierre qu'on emploie telle qu'elle est, telle qu'elle sort de la carrière, c'est-à-dire sans être taillée d'aucune façon.

PRATIQUER, *v. a.* — Dans un sens général, ce terme signifie *mettre en pratique*, appliquer la théorie d'un art, d'une science ; il signifie également *exercer* un art, un métier. Dans un sens spécial, on se sert de ce mot pour exprimer « l'art de ménager, soit dans la disposition générale d'un plan, soit après coup dans quelques-unes de ses parties, certains dégagements, certaines pièces d'utilité ou d'agrément. » (Quatremère de Quincy, *Dict. d'arch.*) Les appareilleurs, sous cette expression *pratiquer la pierre*, entendent, *tirer le meilleur parti* de la pierre, avec le moins de déchet possible. — Enfin, ce terme est aussi synonyme de *faire après coup ;* ainsi on dit *pratiquer* une baie dans un mur, un escalier dérobé dans un massif, une issue dans une pièce, etc.

PRÉAU, *s. m.* — Petit pré, espace clos et couvert de gazon : telle était la signification de ce mot à son origine, c'est-à-dire au moyen âge, car à cette époque on nommait *préau* l'espace découvert qui se trouvait au milieu du cloître. Aujourd'hui, on a étendu la signification de ce terme aux cours des établissements scolaires, des couvents et des monastères, des hôpitaux et des asiles, enfin des prisons, et même, dans tous ces établissements, il existe des *préaux couverts* et des *préaux découverts*, qui servent à la promenade ou aux récréations des personnes qui vivent enfermées dans ces édifices.

PRÉCIEUX, SE, *adj.* — Qui est de prix. Dans la construction, les matériaux précieux sont le marbre, l'albâtre, l'onyx, les travaux de serrurerie finement forgés, les travaux en bronze, etc., etc.

PRÉCINCTION, *s. f.* — Ensemble des gradins d'un théâtre ou d'un amphithéâtre antique compris entre deux galeries concentriques et qui était délimité par les *mœniana*. Les précinctions se composaient ordinairement de neuf gradins, on voyait rarement des théâtres ou des amphithéâtres ayant des précinctions composées d'un nombre moindre ou supérieur. Les précinctions étaient divisées en coins (*cunei*) par des escaliers convergents qui conduisaient les spectateurs des couloirs à leurs places respectives. Les plus petits théâtres ou amphithéâtres n'avaient qu'une précinction, et les plus grands trois ; le Colisée en possède quatre, mais la dernière précinction ne comporte qu'un petit nombre de gradins. (Voy. AMPHITHÉÂTRE.)

On nommait aussi *précinction*, dans les mêmes édifices, le large couloir intérieur qui régnait tout autour du cercle formé par les *caveæ*, au sommet de chaque *mœnianum*. (Vitruve, V, 34, et II, 8, 11.) Ce dernier genre de précinction servait au spectateur qui arrivait en retard à accéder à sa place sans déranger ni gêner les spectateurs déjà assis : en effet, quand il était arrivé à l'escalier le plus voisin de la place qu'il devait occuper, il le descendait jusqu'au rang où se trouvait cette place, et ce n'est que là qu'il dérangeait les quelques personnes assises entre l'escalier et la place qu'il devait occuper.

PRÉCISION, *s. f.* — Un travail fait avec précision est un travail exécuté avec beaucoup d'exactitude. On nomme *instruments de précision* les instruments qui servent à faire des travaux exacts et mathématiques ; on les utilise pour les opérations de géodésie, pour les nivellements, pour l'astronomie, etc. Les compas des architectes et ceux qui servent à divers corps d'état se nomment aussi *instruments de précision*.

PRÊLE, *s. f.* — Cette plante, qu'on nomme vulgairement *crin de cheval*, *queue de cheval* (*hippuris*, Lin.), croît dans les lieux marécageux et humides, sur les bords des fossés. Les tiges de la prêle sont creuses et formées de tronçons de petits cylindres, ou plutôt de cônes, qui se soudent les uns aux autres pour former la tige. Si l'on exerce un mouvement de traction sur cette tige, on sépare assez facilement ces petits cônes, qui sont légèrement striés et couverts d'un duvet assez rude pour permettre l'emploi de cette plante pour polir les bois et les métaux. Ce sont les doreurs qui utilisent le plus cette plante pour leurs travaux; ils s'en servent pour *prêler* les bois, c'est-à-dire pour adoucir et lisser les parties unies du bois qui sont couchées de blanc et sur lesquelles on doit appliquer le jaune de la dorure. Le prêlage se pratique après le dégraissage. (Voy. DORURE.)

PRÊLER, *v. a.* — Frotter avec la prêle. Les doreurs *prêlent* les parties couchées de blanc avant de passer la teinte jaune. (Voy. PRÊLE.)

PRENDRE, *v. a.* — Faire prise. On dit que le plâtre *prend* quand il commence à durcir, à faire PRISE. (Voy. ce mot.)

PRESBYTÈRE, *s. m.* — Ce terme, dérivé du latin *presbyterium*, servait à désigner dans les basiliques latines la partie extrême du sanctuaire, la tribune dans laquelle se trouvaient les prêtres. Plus tard on donna ce nom au chœur, parce que les prêtres avaient seuls le droit d'y entrer. Aujourd'hui on nomme *presbytère* la maison servant d'habitation au curé; c'est pourquoi on l'appelle aussi *maison curiale*. Le concile de Trente fit une obligation aux paroissiens de fournir un logement gratuit à leur curé; un décret de 1809 impose la même obligation aux communes.

PRESCRIPTION, *s. f.* — Moyen d'acquérir dans certaines conditions. L'article 2219 du Code civil définit ainsi la prescription : « moyen d'acquérir ou de se libérer par un certain laps de temps et sous les conditions déterminées par la loi. »

LÉGISLATION ET JURISPRUDENCE. — Nous commencerons ce paragraphe en donnant les huit articles du Code civil concernant la prescription; les voici :

Art. 2220. — On ne peut d'avance renoncer à la prescription; on peut renoncer à la prescription acquise.

Art. 2221. — La renonciation à la prescription est expresse ou tacite : la renonciation tacite résulte d'un fait qui suppose l'abandon d'un droit acquis.

Art. 2222. — Celui qui ne peut aliéner ne peut renoncer à la prescription acquise.

Art. 2223 — Les juges ne peuvent pas suppléer d'office le moyen résultant de la prescription.

Art. 2224. — La prescription peut être opposée en tout état de cause, même devant la cour d'appel, à moins que la partie qui n'aurait pas opposé le moyen de la prescription ne doive par les circonstances être présumée y avoir renoncé.

Art. 2225. — Les créanciers ou toute autre personne ayant intérêt à ce que la prescription soit acquise peuvent l'opposer encore que le débiteur ou le propriétaire y renonce.

Art. 2226. — On ne peut prescrire le domaine des choses qui ne sont point dans le commerce.

Art. 2227. — L'État, les établissements publics et les communautés sont soumis aux mêmes prescriptions que les particuliers, et peuvent également les opposer.

L'action des ouvriers et gens de travail pour le paiement de leurs journées, de leurs fournitures et de leurs salaires se prescrit par six mois, alors même qu'il y aurait eu continuation des journées, des fournitures et des salaires. La prescription, dans le cas ci-dessus et dans ceux qui suivent, a lieu quoiqu'il y ait eu continuation de fournitures, livraisons, services et travaux ; elle ne cesse de courir que lorsqu'il y a eu compte arrêté, cédule ou obligation, ou citation en justice non périmée. (*Cod. civ.*, art. 2271 et 2274.)

La Coutume de Paris (tit. VI, art. 126) dit que « divers corps d'états, marchands, gens de métiers et autres vendeurs de marchandises et denrées en détail, tels que boulangers, pâtiçiers, cousturiers, etc., ne peuvent faire action après six mois, » et d'après la même Coutume (titre VI, art. 127), « drappiers, merciers, épiciers, orfevres et autres marchands

grossiers, maçons, charpentiers, couvreux, barbiers, serviteurs, laboureurs et autres mercenaires, ne peuvent faire action ne demander sallaires et service après un an passé à compter du jour de la livrance de leur marchandise ou vacation. » Aujourd'hui, pour tous les corps d'état en général, l'usage et la coutume admettent un an et un jour avant qu'on puisse invoquer la prescription. Cependant l'action des avoués pour le paiement de leurs frais et salaires se prescrit par deux ans seulement à compter du jour du jugement du procès ou de la conciliation des parties, ou depuis la révocation desdits avoués. (Art. 2273 du *Code civ.*) — Les architectes les entrepreneurs ne sont déchargés de la garantie des gros ouvrages qu'ils ont dirigés ou exécutés qu'au bout de dix ans.

Celui qui invoque la prescription est tenu de justifier que la possession a été de nature à pouvoir faire acquérir la prescription; les actes de pure faculté et de simple tolérance ne sauraient servir de base à la prescription. (Art. 2232, *Cod. civ.*) — Les servitudes continues et apparentes s'acquièrent ou par titre ou par la possession trentenaire. (Voy. SERVITUDE.) — Pour d'autres renseignements sur la prescription, voyez POSSESSION et POSSESSOIRE (*Action*).

PRÉSENTER, *v. a.* — C'est vérifier, avant la pose définitive, si deux pièces ou deux objets faits pour se réunir, pour s'emboîter, etc., s'assemblent bien l'un sur l'autre, ou l'un avec l'autre, ou l'un dans l'autre. On présente, avant leur pose définitive, une porte ou une fenêtre sur l'ouverture qui doit les recevoir; une pierre, une serrure, une gâche, une charnière, etc., aux lieux et places qu'elles doivent occuper. On présente les pièces, afin de les ajuster parfaitement et de les réformer, s'il y a lieu, avant de les fixer définitivement à demeure.

PRESSE, *s. f.* — Machine qui sert à serrer, à presser. On nomme *presse d'établi* une sorte d'étau composé d'une vis en bois et d'une jumelle, ou d'un mors ou mâchoire, qui sert à saisir, à presser l'objet qu'il s'agit de travailler. Les presses sont fixées au pied de devant d'un établi; la tête de la vis est tra-

Fig. 1. — Presse ordinaire.

versée d'une barre de fer ronde au moyen de laquelle on serre et on desserre cette vis suivant le besoin. — On nomme *presse à coller*

Fig. 2. — Presse renforcée.

un outil que les menuisiers et les ébénistes utilisent pour serrer des assemblages réunis à l'aide de la colle forte. Nos figures 1 et 2

Fig. 3. — Châssis à presser, ou presse longue.

montrent deux presses : l'une dite *presse ordinaire*, et l'autre, *presse renforcée*; notre figure 3, un *châssis à presser*, ou *presse longue*.

PRÉTOIRE, *s. m.* — Ce terme, dérivé du latin *prætorium*, servait à désigner chez les Romains des bâtiments divers ; on donnait ce nom :

1° A la tente du général en chef d'une armée (στρατηγεῖον), parce que dans les premiers temps de Rome le consul qui commandait en chef l'armée portait le titre de *prætor* (Tite-Live, X, 33 ; VII, 12);

2° A l'habitation ou résidence du *préteur* ou gouverneur d'une province, et dans laquelle il rendait la justice (Cic., *Verr.*, II, 4, 28 ; II, 3, 25) ; plus tard on étendit cette expression à tout palais de roi ou de prince, parce qu'il y rendait aussi la justice (Juv., X, 161);

3° A l'emplacement sur lequel logeaient les gardes prétoriennes ;

4° A la maison ou habitation du maître dans les splendides villas où logeaient les seigneurs romains, les nobles et les patriciens, et dans lesquelles on déployait un luxe inouï (Suét., *Aug.*, 71 ; *Tib.*, 39);

5° Enfin, au local où les magistrats rendaient la justice, et aujourd'hui à l'emplacement occupé par les juges dans nos tribunaux modernes. (Voy. Palais de Justice.)

PRIEURÉ, *s. m.* — Monastère gouverné par un prieur, et qui relevait souvent d'une abbaye administrée par un abbé. Ensemble des bâtiments composant cette communauté. — Il existait au moyen âge deux sortes de prieurés : dans l'un, le chef était élu par le suffrage universel des moines, aussi ce chef jouissait d'une autorité égale à celle d'un abbé ; dans l'autre, le prieur était sous les ordres d'un abbé qui pouvait à son gré le changer ou même le supprimer. Beaucoup de prieurés égalèrent et quelquefois surpassèrent pour leur architecture et leurs richesses bien des Abbayes. — Voy. ce mot, Monastère et Monastique (*Architecture*).

PRIMAIRE (École). — Voy. École.

PRIMITIFS (Monuments). — Voy. Celtiques (*Monuments*).

PRISMATIQUES (Moulures). — Moulures qui affectent la forme prismatique et qu'on voit fréquemment dans les archivoltes de l'époque romane. — On désigne également sous ce terme les moulures qui caractérisent le style ogival tertiaire, bien que les formes de ces moulures ne soient nullement prismatiques. — Les Anglais donnent à ces mêmes moulures une dénomination qui n'est guère plus juste, mais qui cependant paraît plus justifiée par la sveltesse de forme de ces moulures ; ils les nomment *reed-like mouldings* (moulures semblables à des roseaux).

PRISME, *s. m.* — Solide formé par plusieurs plans parallèles et terminés de tous côtés par des plans polygonaux égaux et parallèles. Les prismes affectent de nombreuses formes : ils sont triangulaires, quadrangulaires, à base pentagonale, hexagonale, octogonale, etc. Ils sont droits si leurs arêtes sont perpendiculaires au plan de la base ; ils sont obliques dans le cas contraire. Nous n'entrerons pas dans l'examen des propriétés géométriques des prismes, nous dirons seulement que leur volume s'obtient par la multiplication du plan de base par la ligne de hauteur moyenne, et nous observerons aussi que le prisme nommé Parallélipipède (Voy. ce mot) est d'un emploi constant dans les constructions, puisque c'est cette forme que revêtent le plus fréquemment les pierres, les briques et les autres matériaux destinés à être juxtaposés.

PRISON, *s. f.* — Établissement dans lequel on enferme les accusés (inculpés et prévenus) et les détenus ou condamnés. Les prisons sont, en général, des édifices entourés de murs et renfermant des cours et un grand nombre de constructions affectées à divers services, comme nous allons le voir dans le cours de cet article.

Historique. — Dès l'origine des sociétés, il devint nécessaire de créer des lois, et par suite des prisons, pour soustraire les honnêtes gens aux méfaits des malfaiteurs. Dans l'antiquité, il y avait les prisons publiques (δεσμωτηρίον, οἴκημα, κάρκαρον, *carcer*), et les prisons privées (*ergastula*), destinées à punir

les esclaves ou à détenir les hommes libres à raison de leurs dettes (*nexi additi, adjudicati*). Le *carcer* était divisé en trois étages. Celui du bas (*carcer inferior*, γοργυρα), qui était un cachot sombre et voûté et dans lequel on ne pénétrait que par une ouverture, une sorte d'œil, οπαίον, pratiquée au centre de la voûte; ce cachot ne servait pas de prison, mais de lieu d'exécution, on y jetait le condamné à mort pour y subir sa sentence. On nommait également cet étage *Tullianum, Lautumiæ, robur* ou *robus*. (Varron, *Ling. lat.*, V, 32; V, 151; Sallust., *Cat.*, 55; Festus, *s. v. Tullianum, Lautumias* et *Robur*; Tite-Live, XXXVIII, 59; Tac., *Annal.*, IV, 29.)

L'étage du milieu (*carcer interior*) se trouvait immédiatement au-dessus du *carcer inferior* ou cachot, que les Romains nommaient *robur*; il ne possédait aussi qu'une seule ouverture dans son plafond. Il ne servait que de lieu de détention; on y enfermait ceux qui étaient condamnés aux fers (*custodia arcta, vincula*). Suivant le rang ou le genre de condamnation encourue par le malfaiteur, il portait des chaînes (*catenæ*) (Val. Max., VI, 3, 5) ou des entraves (*pedicæ, compedes*) (Tite-Live,

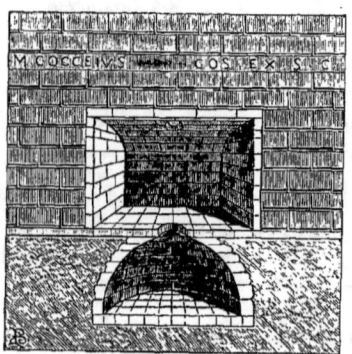

Fig. 1. — Prison d'Ancus Martius, à Rome.

XXXII, 26); enfin certains prisonniers portaient au cou et aux pieds des chaînes en fer (*nerva*) (Festus, *s. v. Nervum*), ou des lanières ou courroies de cuir (*boiæ*) (Tite-Live, IIIV, 28); on leur mettait aussi des menottes (*manicæ*) (Cod. Theod, *de Cust.*, IX, 2).

Enfin l'étage supérieur, situé au-dessus du rez-de-chaussée, ne servait qu'à l'emprisonnement des coupables qui n'avaient commis que des délits peu graves n'entraînant que l'emprisonnement ordinaire (*custodia communis*), c'est-à-dire que le prisonnier n'était ni aux fers ni dans un cachot noir (*neque arcta*

Fig. 2. — Ancien type de prison (*a, a*, préaux; *b, b*, courettes).

neque obscura custodia). (Tacite, *Hist.*, I, 88.) On voyait parfaitement ces trois divisions dans la prison d'Herculanum au moment des fouilles. Notre figure 1 montre les deux étages inférieurs d'une prison construite à Rome par Ancus et Servius au pied du Capitole, près du forum romain. Les *triumviri capitales* étaient chargés de la surveillance des prisons de Rome; ils avaient sous leurs ordres les *commentarienses* et un grand nombre de *servi publici*. (Tite-Live, XXXII, 26; Val. Max., V, 4, 7, et VI, 1, 10.)

Fig. 3. — Prison (type de Mazas).

Pendant le moyen âge, les châteaux forts, les forteresses, les abbayes et les beffrois possédaient des prisons; on en retrouvait aussi dans certaines tours et donjons. Il y en avait de plusieurs sortes : c'étaient tantôt des cellules et des cachots, tantôt des culs

de basses-fosses; on nommait ces derniers *oubliettes*, mais nous devons dire que celles-ci étaient extrêmement rares, ou du moins on en connaît aujourd'hui fort peu. Dans tous les genres de prison qui précèdent, on s'occupait fort peu du bien-être des prisonniers, ils étaient traités en véritables parias, et les premières notions de salubrité indispensable à la vie de gens constamment enfermés étaient totalement négligées. Ce n'est guère qu'au XVIe siècle que Henri II autorisa les magistrats à veiller à ce que les prisonniers fussent

Fig. 4. — Plan de la prison de la rue de la Santé, à Paris.

Légende. — 1 et 2, quartier des condamnés; 3, quartier des prévenus; 4, bâtiments d'administration et dépendances.

traités humainement, parce que ce prince considérait que de son temps les prisons, « qui ont été faites pour la garde des prisonniers, leur apportaient plus grande peine qu'ils n'avaient méritée. » Mais le bon vouloir du roi ne fut pas suffisant pour améliorer le sort des prisonniers, puisqu'en 1560 une ordonnance dut interdire l'usage des cachots souterrains parce que les prisonniers y mouraient en grand nombre. Au XVIIIe siècle, de grands philanthropes, parmi lesquels nous citerons Howard, Beccaria et Bentham, firent de très-grands efforts pour obtenir des réformes importantes dans les prisons; mais ce n'est guère qu'à no-

tre époque que, pendant ces dernières années même, on est parvenu à apporter des améliorations sensibles et que les règles de l'hygiène et de la salubrité ont été parfaitement appliquées dans la construction et l'aménagement des prisons. Un des modèles les plus parfaits du genre est le type créé par notre confrère M. Émile Vaudremer, membre de l'Institut. Notre figure 2 montre un ancien type de prison : en *a, a* sont quatre préaux, en *b, b*, deux courettes de chaque côté du bâtiment d'administration et en avant du bâtiment des condamnés. Notre figure 3 montre un type de prison dans le genre de Mazas : en avant se trouvent les bâtiments d'administration, derrière lesquels sont des bâtiments pour les condamnés avec cellules rayonnant autour d'un point central, ce qui a fait donner à ce genre de prison le nom de *système cellulaire rayonnant*. Nous allons donner une analyse d'une étude autographiée de notre confrère, analyse qui mettra en lumière tous les points importants qu'il s'agit de bien connaître et tous les problèmes que doit résoudre l'établissement d'une prison modèle (1).

MAISON D'ARRÊT ET DE CORRECTION. — Cette maison a été construite à Paris, rue de la Santé (14° arrondissement), d'après un programme de l'administration préfectorale, lequel programme imposait à l'architecte de créer un établissement mixte devant contenir 1,000 détenus hommes, et former deux quartiers bien distincts : celui des prévenus (500),

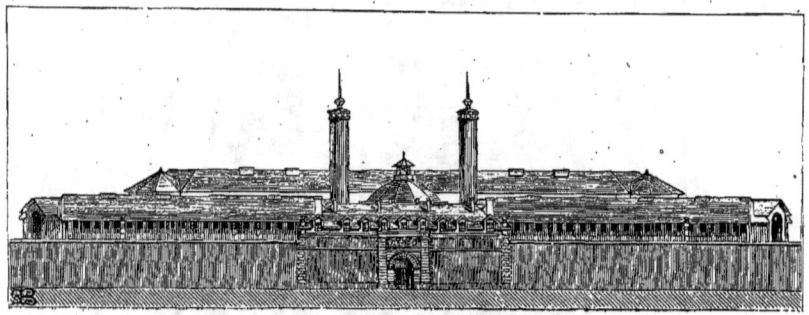

Fig. 5. — Façade générale de la prison.

avec le régime de l'isolement; celui des condamnés (500), avec le régime en commun pendant le jour et l'isolement pendant la nuit.

L'application en France du système cellulaire rayonnant, qui prit naissance à Philadelphie, est basée sur l'isolement absolu des détenus (fig. 3). Ce système a donné lieu à des critiques fondées, et l'administration a dû renoncer pour les réclusions de longue durée à ce mode d'incarcération. Aujourd'hui il n'est plus appliqué que pour les détentions préventives et la mise au secret.

Un autre système, dit M. E. Vaudremer, celui d'Auburn, également installé aux États-Unis, a pour base le travail en commun, mais sous la loi du silence pendant la durée du travail et les heures de repos.

Les prisons civiles comprennent les maisons préventives et celles de force ou de correction.

Les prisons préventives sont dénommées *maisons d'arrêt* lorsqu'elles relèvent du tribunal de police correctionnelle, et *maisons de justice* quand elles sont affectées à la détention des prévenus relevant de la cour d'assises. Les maisons d'arrêt renferment les prévenus et les condamnés correctionnels jusqu'à ce qu'ils soient dirigés sur le lieu de détention qui leur est assigné. Les maisons de justice reçoivent les accusés jugés par les cours d'assises et ceux qui se sont pourvus en appel ou en cassation, en attendant leur transfèrement. Les maisons de correction servent à la détention des individus condamnés en vertu d'un jugement à un empri-

(1) Cette étude a été adressée vers 1868 ou 1869 par notre éminent confrère à la direction des travaux d'architecture de la ville de Paris; elle est fort peu connue, nous en devons communication à M. Vaudremer lui-même.

sonnement de plus d'un an. Ces établissements reçoivent également les condamnés à la réclusion, les forçats âgés de plus de soixante-dix ans et les femmes condamnées aux travaux forcés. Ces diverses prisons peuvent être réunies dans un même établissement, mais chaque catégorie de détenus doit être séparée et occuper un quartier distinct.

L'ensemble des bâtiments de la prison de la rue de la Santé forme quatre parties bien distinctes : 1° l'administration et les dépendances; 2° le quartier des prévenus; 3° le bâtiment de l'infirmerie des condamnés; 4° le quartier des condamnés.

Notre figure 4 montre le plan général de cette prison, dans lequel on voit immédiatement les quatre divisions que nous venons d'énumérer; la figure 5 est la façade générale; les figures 6 et 7, la porte d'entrée en élévation et la coupe à plus grande échelle; la figure 8, la façade sur la cour d'entrée; la figure 9 montre une portion des bâtiments de l'infirmerie, dont la figure 10 montre une coupe, tandis que la figure 11 fait voir la coupe transversale sur la chapelle.

Bâtiments d'administration et dépendances. — Ces bâtiments, en bordure sur la rue, sont desservis par deux cours placées à droite et à gauche et en communication directe avec la cour d'entrée. Elles sont destinées l'une au service des cuisines et des magasins, et l'autre à celui des corps de garde et des dépôts. Dans la cour d'entrée se trouvent d'un côté le guichet, une salle d'attente pour les visiteurs, les escaliers des logements et le passage à la cour de service, etc., etc.

Le premier étage des bâtiments des cuisines et du corps de garde est affecté à des logements de divers employés; celui du bâtiment d'administration, au logement du directeur, à la lingerie, etc.

Quartier des prévenus. — Il est établi suivant le système cellulaire rayonnant de Philadelphie, il se compose de quatre corps de bâtiment rayonnant autour d'un bâtiment central; ils contiennent cinq cents cellules, et chacun d'eux est formé d'une longue galerie, montant de fond, à droite et à gauche de laquelle se trouvent un rez-de-chaussée et deux étages de cellules; celles de ces deux étages sont desservies par des balcons avec balustrades en fer. — Toutes les cellules des prévenus sont semblables, à l'exception de vingt qui sont d'une dimension double; chaque cellule simple est de 3m,60 de longueur sur 2 mètres de largeur et 3 mètres de hauteur; chacune est éclairée sur les cours par une croisée vitrée dont la partie supérieure ne s'ouvre

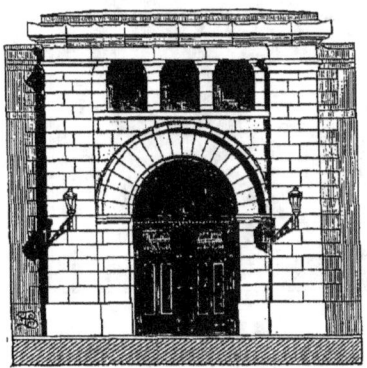

Fig. 6. — Porte d'entrée, rue de la Santé (détail).

Fig. 7. — Coupe de la porte d'entrée (détail).

qu'à une distance réglementaire. La porte est munie d'un guichet pour le passage des aliments et autres objets, et d'un judas pour la surveillance intérieure de la cellule. La cellule possède un lit en fer fixé au mur, et dont la partie mobile peut se relever le long du mur pendant le jour. L'appareil d'éclairage est placé dans le mur sur le côté de la porte. — Le chauffage a lieu au moyen d'une bouche de chaleur placée au milieu de la paroi latérale du mur. Chaque cellule comporte un siége d'aisances, et c'est par l'orifice du siége que s'effectue la ventilation.

Le prisonnier est mis en communication avec le gardien de la galerie de surveillance au moyen d'un signal, qu'il peut mettre en mouvement en appuyant sur un bouton placé près du lit.

Bâtiment de l'infirmerie. — Ce bâtiment joint le quartier des condamnés à celui des prévenus; l'étage supérieur est occupé par les salles de l'infirmerie qui contiennent quarante lits, plus les divers services spéciaux, tels que tisanerie, pharmacie, laboratoire, cabinet du médecin, salle de visites, salle des morts, cabinets, etc.

Quartier des condamnés. — Les bâtiments de ce quartier sont disposés autour de deux cours ou préaux. Ils contiennent au rez-de-chaussée les ateliers, promenoirs, chauffoirs et

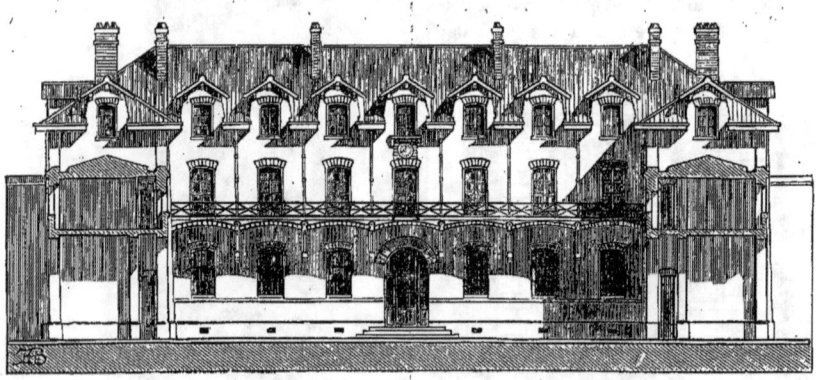

Fig. 8. — Façade sur la cour d'entrée.

réfectoires pour la vie en commun; au-dessus sont situés les *dortoirs cellulaires*. Dans des tourelles d'angle sont placés des escaliers qui pourtournent les loges ou guérites des gardiens. Il y a deux étages de loges : celles du bas sont disposées de façon à rendre possible la surveillance directe et simultanée des salles, ateliers, préaux couverts et découverts, escaliers, et aussi des cabinets d'aisances placés à chaque palier derrière ces loges; celles du haut, semblablement disposées, sont affectées à la surveillance des dortoirs cellulaires et des lavabos. Les dortoirs des condamnés, d'un principe analogue aux galeries du quartier des prévenus, forment de longues salles montant de fond et desservant à droite et à gauche deux étages de cellules éclairées sur les cours et sur les chemins de ronde. Le rang supérieur est muni de balcons. Le chauffage et la ventilation s'opèrent par appel de la galerie de surveillance dans chacune des cellules au moyen d'une imposte ouverte au-dessus des portes.

Toute la prison, y compris les bâtiments d'administration, jusqu'à l'extrémité du quartier des condamnés, est chauffée et ventilée par un appareil unique. Voici, du reste, comment nous avons déjà rendu compte et étudié ce chauffage dans un de nos ouvrages (1) :

Le mode de chauffage adopté est l'eau et la va-

(1) Page 218 de notre *Traité complet, théorique et pratique, du chauffage et de la ventilation des habitations*

peur combinées. Cinq générateurs à vapeur, situés dans une grande salle sous les préaux de l'infirmerie, distribuent la vapeur dans cinquante vases chauffeurs de circulation, soixante et quatorze cylindres de chauffage d'air, vingt-deux poêles et dix-sept appareils à vapeur directe. La vapeur sortant des générateurs est à une pression de 4 atmosphères et possède une température de 144°. La plus grande distance à parcourir pour arriver à l'appareil le plus éloigné est de 180 mètres. Ce trajet s'effectue dans des tuyaux recouverts d'enduit, pour éviter une trop grande déperdition de la chaleur ; aussi la vapeur arrivant dans les vases condensateurs a-t-elle encore 125°, et, une fois dans les serpentins de ces vases, elle se condense en abandonnant une partie de sa chaleur à l'eau de circulation. Après sa condensation, l'eau arrive presque refroidie à la bâche d'alimentation des générateurs.

La ventilation s'opère sur tous les points de l'édifice par l'aspiration ou l'appel en contre-bas sollicité d'une manière continue vers un foyer d'appel. Dans le quartier cellulaire des prévenus, la ventilation s'effectue (nous l'avons déjà dit) par le pot de siége placé dans chaque cellule. Chaque pot aboutit dans une galerie renfermant des appareils diviseurs, et l'air vicié et les odeurs sont constamment appelés au centre de l'édifice, dans une

chauffage et de ventilation est placé sous la main d'un seul chauffeur, assisté en hiver de deux ou trois aides, si le froid est très-intense. — Le chauffage est presque égal sur tous les points, sauf sur

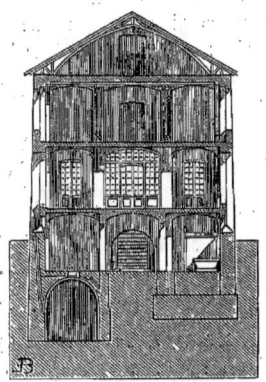

Fig. 10. — Coupe transversale sur l'infirmerie et les bains.

les plus éloignés, où la température n'est inférieure que de 3° à 4°, et après la mise en train, qui dure au moins trente à quarante minutes, le chauffage fonctionne rapidement. — La ventilation est de 15

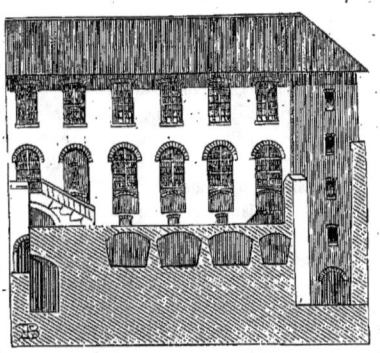

Fig. 9. — Portion du bâtiment de l'infirmerie.

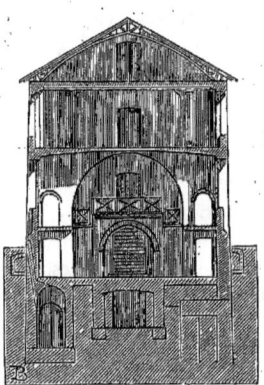

Fig. 11. — Coupe transversale sur la chapelle.

vaste cheminée d'appel qui a 36 mètres d'élévation et dont la section uniforme est de 5m,72 (2m,79 de diamètre).

Par l'ensemble de ces dispositions, le service du

particulières et des édifices publics, 1 vol. in-8° de 262 p. avec 250 fig. intercal. dans le texte, Paris, 1875.

à 20 mètres cubes par heure et par individu, soit 15 à 20,000 mètres cubes à évacuer par heure, puisque la prison renferme 1,000 détenus.

Comme nos lecteurs peuvent en juger par ce qui précède, la prison de la rue de la Santé se trouve dans d'excellentes conditions au point de vue de l'hygiène et de la salubrité. Du res-

te, l'ensemble de l'œuvre est si parfait que plusieurs gouvernements étrangers ont à diverses reprises demandé à la ville de Paris des plans de cet important édifice, afin de s'inspirer de ses dispositions aussi savantes qu'ingénieuses pour les prisons que ces gouvernements se proposaient de construire dans leur pays. Nous avons nous-même, étant attaché à la direction des travaux de la ville de Paris, dessiné les plans, coupes et élévations de la prison de M. Vaudremer, et notre travail a été envoyé au gouvernement italien. Ces demandes venues de l'étranger sont le meilleur éloge à faire de cette prison modèle, ainsi que de l'architecte qui a conçu et dirigé ces importants travaux.

PRISONNIER, s. m. — Sorte de petite goupille à tête; on les renferme dans un trou taraudé, ou bien on les sertit au matoir dans ce trou. Le prisonnier sert à river deux pièces ensemble. On fait encore cette rivure de la façon suivante : on fait entrer la pointe du prisonnier dans un trou fraisé ménagé à cet effet, et l'on matte le fer avec un burin tout autour. Ce genre de rivure est employé pour les plates-bandes des rampes d'escalier, de balcon, pour relier les barreaux des rampes aux plates-bandes, etc. On nomme *rivure prisonnière* celle qui ne fait pas de saillie, parce que son extrémité s'engage dans un trou fraisé.

PRIVÉE (ARCHITECTURE). — Architecture qui comprend la construction des édifices élevés pour les particuliers, c'est-à-dire les maisons de ville, les maisons de campagne ou villas, qu'on peut diviser en deux catégories distinctes : la *villa* proprement dite, la maison de campagne construite dans les champs, et la *villa suburbaine*, c'est-à-dire élevée auprès d'une ville, aux abords d'une ville. (Voy. ARCHITECTURE.)

PRIVILÉGE, s. m. — Ce terme, dérivé du latin *priva lex* (loi privée), désignait chez les Romains les lois qui n'étaient pas d'intérêt général, mais qui ne concernaient que certains individus. De nos jours, ce terme sert à désigner des prérogatives ou des avantages qu'on accorde à certaines personnes, à des compagnies, à des associations, à des corporations; on applique aussi le même nom à l'acte qui stipule les concessions et les avantages accordés à un individu, à une corporation. Nous n'avons pas à nous occuper de ce terme relativement à ce qui précède, mais seulement au point de vue juridique.

JURISPRUDENCE ET LÉGISLATION. — En termes de jurisprudence, le *privilége*, d'après l'article 2095 du Code civil, est un droit que la qualité de la créance donne à un créancier d'être préféré aux autres créanciers, même hypothécaires. — Le privilége dérive donc du fait d'où la créance est née et non d'une convention. — D'après l'article 2096, la préférence à accorder entre les créanciers privilégiés se règle non par la date à laquelle la créance a été inscrite, mais « par les différentes qualités des priviléges. » Quant aux créanciers privilégiés qui sont dans le même rang, ils sont payés par concurrence. — Les priviléges peuvent être sur les meubles et sur les immeubles; nous n'avons à parler que de ces derniers et à donner tout d'abord, à cause de son importance, l'article 2103 du Code civil; voici cet article :

Les créanciers privilégiés sur les immeubles sont : 1° Le vendeur sur l'immeuble vendu pour le paiement du prix. S'il y a plusieurs ventes successives dont le prix soit dû en tout ou en partie, le premier vendeur est préféré au second, le deuxième au troisième, et ainsi de suite. — 2° Ceux qui ont fourni les deniers pour l'acquisition d'un immeuble, pourvu qu'il soit authentiquement constaté, par l'acte d'emprunt, que la somme était destinée à cet emploi, et, par la quittance du vendeur, que ce paiement a été fait à deniers empruntés. — 3° Les cohéritiers sur les immeubles de la succession, pour la garantie des partages faits entre eux et des soultes ou retours de lots. — 4° Les architectes maçons et autres ouvriers employés pour édifier, reconstruire ou réparer des bâtiments, canaux ou autres ouvrages quelconques, pourvu néanmoins que, par un expert nommé d'office par le tribunal de première instance dans le ressort duquel les bâtiments sont situés, il ait été dressé préalablement un procès-verbal, à l'effet de constater l'état des lieux relativement aux ouvrages que le propriétaire déclarera avoir dessein de faire, et

que les ouvrages aient été, dans les six mois au plus de leur perfection, reçus par un expert également nommé d'office; mais le montant du privilége ne peut excéder les valeurs constatées par le second procès-verbal, et il se réduit à la plus-value existante à l'époque de l'aliénation de l'immeuble et résultant des travaux qui y ont été faits. — 5° Ceux qui ont prêté les deniers pour payer ou rembourser les ouvriers jouissent du même privilége, pourvu que cet emploi soit authentiquement constaté par l'acte d'emprunt et par la quittance des ouvriers, ainsi qu'il a été dit ci-dessus pour ceux qui ont prêté les deniers pour l'acquisition d'un immeuble.

Les architectes, entrepreneurs, maçons et autres ouvriers employés comme il est dit ci-dessus au paragraphe 4 conservent leur privilége par la double inscription faite : 1° du procès-verbal qui constate l'état des lieux; 2° du procès-verbal de réception, et de leur privilége à la date de l'inscription du premier procès-verbal. (Art. 2110 du *Code civil*.)

PRIX, *s. m.* — Valeur d'une chose par rapport à la monnaie; le prix est la mesure de cette valeur. On nomme *prix de revient* ce que coûte un travail; *prix de base*, le prix sur lequel on se base pour déterminer le chiffre à payer à un entrepreneur, c'est-à-dire le prix réel augmenté d'un dixième pour les faux frais et le bénéfice de l'entreprise; *prix en demande*, *prix en règlement*, les estimations suivant lesquelles sont établis un mémoire et le prix réel auquel on paye son montant. (Voy. MÉMOIRE.) — Par l'expression *mettre à prix un mémoire*, il faut entendre l'estimation en chiffre du prix des articles dont se compose ce mémoire.

PROAULIUM. — Terme usité chez les anciens Grecs pour désigner le vestibule d'un édifice quelconque.

PROFIL, *s. m.* — Contour d'un membre d'architecture; coupe d'un bâtiment, d'un fossé, d'une route, etc. On peut faire des profils sur l'axe longitudinal ou transversal d'un bâtiment, d'un fossé, d'une route, etc.; on nomme les premiers, *profils* ou *coupes longitudinales*, et les seconds, *profils* ou *coupes transversales*. Dans une machine, on nomme *profil* non-seulement la représentation de sa section longitudinale ou transversale, mais l'aspect, la représentation de cette machine vue de côté.

PROFILER, *v. a.* — Tracer des profils, tracer des membres et des moulures d'architecture, surtout des moulures qui entrent dans la composition d'un entablement, d'une corniche, d'un stylobate, etc. Les potiers profilent des vases; les plâtriers traînent leurs moulures pour les profiler; de là l'expression suivante :

PROFILER (CONTRE-). — Entailler un morceau de bois selon la forme du profil sur lequel il doit s'ajuster ou suivant la forme du profil qu'il doit créer. Les calibres des plâtriers sont donc de véritables contre-profils des moulures qu'ils traînent avec ces calibres.

PROFILÉ, *part. pass.* — En serrurerie, on donne ce nom à toutes les pièces portant des moulures; tels sont les petits fers employés pour le vitrage des portes, des serres, etc., les moulures en fer qu'on applique sur les tôles pour tracer des panneaux ou des compartiments.

PROFONDEUR, *s. f.* — État de ce qui est profond, c'est-à-dire que la profondeur est le contraire de la hauteur : une colonne a de la *hauteur*, un puits a de la *profondeur*.

En géométrie, la profondeur est une des trois dimensions d'un cube qui a la longueur, la largeur et la *profondeur* ou hauteur.

PROHIBITION, *s. f.* — Ce terme, dérivé du latin *prohibere* (empêcher, défendre), signifie défense faite par une loi, un décret, une ordonnance de police. — En matière de voirie, c'est l'interdiction de tout acte pouvant nuire à l'usage de la voie publique, et cela même dans l'exercice ordinaire du droit de propriété. Ainsi, quand une propriété est sujette à l'alignement, le propriétaire n'a pas le droit d'y faire aucun travail réconfortatif. (Voy. VOIRIE, ALIGNEMENT, etc.)

PROJECTION, *s. f.* — Représentation sur

un plan d'un objet de l'espace. La projection d'un point sur un plan, c'est le pied de la perpendiculaire abaissée de ce point sur le plan. Les dessins exécutés par les architectes sont souvent dessinés en *projections orthogonales*, c'est-à-dire que les lignes projetantes sont perpendiculaires au plan de projection.

PROJECTURE, *s. f.* — Saillie ou avant-corps de membres d'architecture, tels que moulures, ornements, pilastres, tables, chambranles, cadres, encorbellements, corniches, balcons, trompes, etc.

PROJET, *s. m.* — Dessin d'architecture, plus ou moins étudié, plus ou moins bien rendu, qui représente en plan, coupe et élévation un édifice qu'il s'agit de construire, ou bien qui n'est fait que comme sujet d'étude. Dans les expositions annuelles des beaux-arts, on voit exposés beaucoup de *projets* d'architecture qui ne seront jamais exécutés; mais on peut y voir aussi beaucoup de projets primés dans des concours publics et qui ont reçu un commencement d'exécution. — Les architectes dressent aussi des *projets de devis*.

PROJETER, *v. a.* — Concevoir l'idée d'un monument, d'un édifice quelconque, dans son imagination; ou le dessiner sur le papier, pour lui donner une forme tangible pour tous ceux qui veulent se faire une idée de cet édifice projeté.

PROMENADE, *s. f.* — Emplacement d'une certaine étendue sur lequel on promène. Les promenades sont ordinairement plantées d'arbres et de jardins, mais souvent l'architecture peut concourir à leur décoration : en effet, on place ordinairement dans les promenades des fontaines, des monuments commémoratifs, des colonnades, des statues et des groupes, etc. Souvent les promenades sont bordées de monuments et d'édifices, de rampes décorées de balustrades, de châteaux d'eau, de terrasses, d'exèdres, d'édicules de toutes sortes; aussi les plus belles promenades ont été créées par les architectes, et on ne saurait se passer de leur concours pour créer des œuvres de ce genre ne laissant rien à désirer au point de vue du goût et des belles proportions. Les grands monuments de l'antiquité, tels que palestres, gymnases, académies, thermes, renfermaient de magnifiques promenades, qui faisaient ressortir et valoir grandement les beautés architecturales des monuments que nous venons de mentionner. — Voy. JARDINS (*Art. des*).

PROMENOIR, *s. m.* — Grand local couvert et bien aéré qui sert à promener. On ménage des promenoirs sur le pourtour extérieur des monuments. Les cloîtres des monastères sont souvent nommés *promenoirs*. On donne aussi ce nom à de vastes salles situées dans l'intérieur des monuments, et qui servent de salles d'attente ou de dégagement. Dans les palais de justice, on nomme *salles des pas perdus* ces promenoirs; celui de Paris en renferme de remarquables, notamment celui construit en 1622 par Jacques Debrosse : il se compose de deux nefs, voûtées en pierre de taille, séparées par un rang d'arcades qui portent sur des piliers; deux grandes baies circulaires, placées sur la façade située sur le boulevard, éclairent ce magnifique promenoir.

PRONAOS, *s. m.* — Ce terme, dérivé du grec (πρό et ναος, en avant du temple), sert à désigner l'espace qui précède l'entrée d'un temple, le *portique*. (Vitruve, III, 2, 8; IV, 4, 1.) Dans le *templum in antis*, par exemple, c'est l'espace compris entre le prolongement des murs de la cella et les deux colonnes qui avec les antes forment la façade du temple. On nomme *opisthodome* ou *posticum* l'espace semblable qui est situé derrière la nef du temple, c'est-à-dire sur la façade postérieure. (Voy. TEMPLE.)

PROPNIGEUM. — Ce terme, dérivé du grec προπνιγεῖον, sert à désigner la bouche d'un fourneau (πνιγεύς). Ce terme correspond donc au *præfurnium* des Romains. (Pline, *Ep.*, II, 17, 11; Vitruve, V, 4, 2); il servait surtout à désigner la bouche des fourneaux des HYPOCAUSTES. (Voy. ce mot.) — Par extension,

on nommait ainsi le petit réduit où se tenaient les esclaves chargés du service du fourneau, ou *fornacatores*.

PROPORTION, *s. f.* — Rapport qui existe entre les diverses parties d'un tout. Quand un monument est bien pondéré dans ses diverses parties, on dit qu'il a de belles proportions. Les ordres d'architecture classique ont leurs proportions basées sur le MODULE. (Voy. ce mot et ORDRES.)

PROPRIÉTÉ, *s. f.* — L'article 544 du Code civil définit ainsi la propriété : c'est le droit de jouir et de disposer des choses de la manière la plus absolue, pourvu qu'on n'en fasse pas un usage prohibé par les lois et les règlements. — Ce n'est que pour cause d'utilité publique et moyennant une juste et préalable indemnité qu'on peut être contraint de céder sa propriété. (Art. 545.) (Voy. EXPROPRIATION.) — Le droit de propriété implique le droit d'ACCESSION. (Voy. ce mot.)

PROPYLÉES, *s. f. pl.* — Ce terme, dérivé du grec προπύλαια, signifie littéralement *avant-portes* ou *portes placées en avant*. Dans l'antiquité, on a appliqué ce terme à une sorte de vestibule placé en avant de certains édifices somptueux, tels qu'à l'acropole d'Athènes, au temple de Cérès à Éleusis, etc. De nos jours on a ainsi désigné, mais bien improprement, les anciens postes d'octroi construits par l'architecte Ledoux aux barrières primitives de Paris, barrières supprimées et reportées aux portes de l'enceinte fortifiée.

PROSCENIUM. — Ce terme servait à désigner chez les Romains ce que nous nommons dans nos théâtres modernes *scène* : c'était toute la plate-forme comprise entre l'*orchestra* et le mur qui bordait la *scena*. (Vitruve, V, 6, 1, et 7, 1; Apul., *Flor.*, 18.) — Le proscenium dans les théâtres de l'antiquité n'avait pas à beaucoup près l'étendue de nos scènes modernes, appelées à recevoir un bien plus grand nombre d'artistes et une mise en scène souvent très-considérable.

PROSTYLE, *s. m.* — Édifice qui n'a qu'un PRONAOS (Voy. ce mot), c'est-à-dire des colonnes que sur sa façade principale, tandis que l'*amphiprostyle* possède des colonnes sur ses faces antérieures et postérieures. (Voy. TEMPLE.)

PROTHYRUM. — Allée ou couloir de la maison romaine, qui partait de la porte de la rue (*janua*) pour aboutir à la porte de

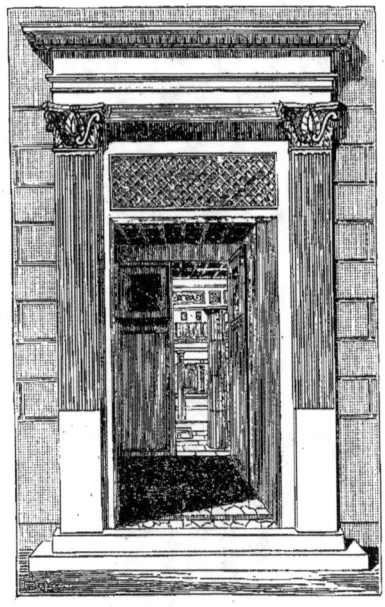

Prothyrum de Pompéi.

l'atrium (*ostium*). — Le nom grec διάθυρον définit très-bien ce couloir, puisque ce terme signifie *entre les portes*. Notre figure montre un prothyrum restauré de Pompéi.

PROTOTYPE, *s. m.* — Modèle original qui sert à en créer d'autres ; ce terme signifie premier type (πρότυπον). Pline (*Hist. nat.*, XXXV, 43) emploie ce mot pour désigner les terres cuites que nous nommons ANTÉFIXES. (Voy. ce mot et TERRE CUITE.) Quelques auteurs ont lu dans Pline *prostypum*.

PROUE, *s. f.* — Avant d'un vaisseau, qui est souvent employé comme décoration de colonnes navales ou d'autres monuments analogues. Nos figures 1 et 2 montrent de face et de profil une proue de navire, ornée d'un fortin

Fig. 1. — Proue de navire (face).

crénelé, qui décore le piédestal de la statue de saint Louis à Aigues-Mortes, monument qui a été élevé sur le plan de notre vénéré maître Charles Questel, membre de l'Institut.

Fig. 2. — Proue de navire (profil).

PRUNIER, *s. m.* — Arbre de petite taille, de la famille des rosacées, qui fournit un bois dur et souple susceptible de recevoir un beau poli; il est surtout employé pour faire des manches d'outils.

PRYTANÉE, *s. m.* — Dans l'ancienne Grèce, on nommait *prytanées* des édifices qui servaient à de nombreux usages : c'est, en effet, dans les prytanées qu'on recevait les ambassadeurs, qu'on logeait les citoyens ayant bien mérité de la patrie et qu'on entretenait le feu sacré; ils servaient également aux magistrats nommés *prytanes* à rendre a justice.

PSEUDO-DIPTÈRE, *s. m.* — Faux diptère, c'est-à-dire édifice qui, au lieu d'être diptère, c'est-à-dire encore à deux rangs de colonnes, n'en possède qu'un seul rang, quoique le portique soit de même largeur que le diptère. (Voy. TEMPLE.)

PSEUDO-ISODOMON. — Appareil, en usage chez les Grecs, qui se composait d'assises régulières, mais alternativement inégales comme hauteur; c'était le contraire de l'*isodomon*, qui, lui, avait ses assises toutes régulières en hauteur et en longueur. (Voy. APPAREIL.)

PSEUDO-PÉRIPTÈRE. — Faux périptère, c'est-à-dire édifice entouré de colonnes engagées dans le mur et non détachées comme dans les temples périptères; tels sont les temples de la Fortune virile à Rome, le temple de Jupiter Olympien à Agrigente, celui dit *la Maison-Carrée* à Nîmes. (Voy. TEMPLE.)

PSEUDO-THYRUM. — Ce terme, comme les trois qui précèdent, est dérivé du grec (ψευδόθυρον) et signifie fausse porte, ou plutôt porte secrète. (Ammian., XIV, 1; Cic., *de Senectute*, 6.)

PTEROMA OU PTERON. — Ces termes, dérivés du grec (πτέρωμα, πτερόν), signifient colonnades qui règnent sur chaque côté d'un édifice, principalement d'un temple, et placées de chaque côté du monument comme les ailes (πτερόν) de l'oiseau sont placées de chaque côté de son corps. (Vitruve, III, 3, 9.) — Dans l'antiquité, on donnait le même nom aux édifices qui avaient à droite et à gauche des pavillons en retour, ce que nous nommons aujourd'hui également *pavillons en aile*. (Pline, *H. N.*, XXXVI, 4, 9, 13; Strabon, XVII, 28.)

PTEROTUS. — Ailé, qui a des ailes (πτερωτός). On applique cette épithète aux vases à boire, aux coupes (*calices*) qui portent de chaque côté des anses, comme en portent de chaque côté de leur corps les oiseaux.

PUISAGE (Droit de). — Droit réel et inhérent au fonds de puiser, de tirer de l'eau, d'en prendre à un puits, à une citerne, etc. (Fournel, v° *Puisage*, p. 445.) — Le droit de puisage constitue une servitude discontinue et non apparente. Elle ne peut s'acquérir ni par destination du père de famille ni par la possession, même immémoriale (Voy. Possession), car l'article 651 du Code civil dit formellement que les servitudes continues apparentes et les servitudes discontinues apparentes ou non apparentes ne peuvent s'établir que par titres. — La possession, même immémoriale, ne suffit pas pour les établir. (Cass., 28 avril 1846; C. Bordeaux, 28 juin 1839.) Mais le droit serait irrévocablement acquis si les coutumes anciennes du pays où ce droit s'exerce avaient été acquises par la prescription trentenaire, mais antérieurement à la promulgation du Code civil. Cependant si entre les deux fonds contigus il existait un *signe apparent* de la servitude, ou si celle-ci était exercée au moyen d'une pompe placée dans le puits, citerne, etc., le droit de puisage existerait indépendamment de tout titre; mais celui-ci détermine seul le mode et l'étendue de la servitude, et, ajoute Pardessus (n° 58), si donc l'heure ou l'époque du puisage se trouve déterminée, ces clauses ne peuvent être changées que du consentement des parties intéressées. Quant au droit de puisage, il doit être exercé avec modération et de manière à ne pas se léser réciproquement : ainsi aucun de ceux qui ont le droit de puiser dans une citerne, dans un puits, ne doit prendre de l'eau au point de tarir la source pendant plusieurs heures; en un mot la quantité d'eau à puiser doit être réglée *ex œquo et bono*. — Celui qui n'a qu'un simple droit de puisage ne peut aggraver la servitude en la transformant, par exemple, à tirer de l'eau pour laver, abreuver des bestiaux, faire de la pisciculture, alimenter des chaudières, etc., etc.; il doit se renfermer dans le puisage ordinaire, et, suivant l'article 702 du Code civil, « il ne peut en user que suivant son titre, sans pouvoir faire, ni dans le fonds qui doit la servitude, ni dans le fonds à qui elle est due, de changement qui aggrave la condition » de l'autre partie. — Pour autres renseignements sur le puisage, voyez Puits et Servitudes.

PUISARD, *s. m.* — Puits pratiqué non dans le but d'en tirer les eaux, mais au contraire en vue d'absorber les eaux dont on désire se débarrasser. On nomme aussi les puisards, *boitout*, *puits absorbant*, *puits de drainage*, etc. On utilise souvent des puits ordinaires dont on ne veut plus, ou bien on creuse des *puits forés*, c'est-à-dire des puits obtenus en faisant forer en terre, à l'aide de la tarière ou sonde du mineur, un trou dans lequel on descend des tuyaux de fonte. Les bouts des tuyaux inférieurs sont souvent perforés dans toute leur hauteur, afin de faciliter l'écoulement de l'eau qu'on envoie dans ces sortes de puisards. Pour faciliter l'écoulement des eaux, on remplit souvent ces tuyaux avec des cailloux. C'est un mauvais procédé, qui, au lieu d'éviter l'engorgement, le facilite; du reste, quand ces tuyaux sont envasés, une sonde de petit diamètre les dégorge facilement, ce qui devient impraticable s'ils sont remplis de cailloux.

PUISATIER, *s. m.* — Ouvrier terrassier employé au creusage ou au forage d'un puits, d'un puisard; on donne le même nom à l'entrepreneur qui fait exécuter les mêmes travaux.

PUITS, *s. m.* — Trou plus ou moins profond creusé de main d'homme afin de pouvoir puiser l'eau qui se trouve dans les nappes souterraines.

Historique. — Il existe des puits d'un caractère monumental dans les diverses parties du monde. On en voit dans l'Inde qui ont un diamètre et une profondeur considérables; ils sont souvent entourés de galeries qui conduisent jusqu'au niveau de l'eau. Dans l'Yucatan, l'eau est très-rare; aussi les habitants

pour s'en procurer sont-ils obligés d'aller chercher des sources à une extrême profondeur, et le creusage des puits nécessite des travaux très-curieux. Au puits de Chack, par exemple, on ne peut arriver au niveau de l'eau qu'après avoir descendu des rampes et des escaliers qui n'ont pas moins de 150 mètres de longueur et si étroits qu'un seul homme peut y passer, il est en outre obligé d'éclairer sa route à l'aide de torches de résine ; pendant ce parcours, il y a de distance en distance des paliers de repos assez vastes pour permettre aux gens qui descendent de laisser libre le chemin pour ceux qui montent. Les passages du puits de Balonchen ont environ 450 mètres de développement ; ils conduisent à sept vastes bassins (*aguadas*) situés à 158 mètres au-dessous du sol. Ces puits, exécutés par les anciens habitants de l'Yucatan, sont bâtis en grandes pierres ; ils présentent souvent la forme d'un immense cône, dont la base est formée par la surface de l'eau. — Il existe au Caire un puits remarquable, dit *de Joseph* ou *puits de Youssouf*, qui a été taillé dans le roc à 92 mètres de profondeur ; il mesure 13m,90 de circonférence. On y descend au moyen d'un escalier circulaire qui ne compte pas moins de 305 marches ; cet escalier est séparé du puits par un mur de 0m,26 d'épaisseur, percé de petites fenêtres qui servent à éclairer la cage d'escalier. Ce puits est divisé en deux étages ; des bœufs, placés sur le sol, font mouvoir une roue qui élève l'eau d'un vaste réservoir établi sur une plate-forme construite à moitié de la profondeur du puits, où d'autres bœufs tournent également une roue pour élever l'eau du puits proprement dit à ce premier bassin. — A Orvieto, près de la forteresse en ruine, on voit un puits célèbre, *il pozzo San-Patrizio*, qui a été commencé par Antonio San-Gallo en 1527 et terminé en 1540 par Mosca. Il est en partie maçonné et en partie taillé dans le tuf ; deux rampes en spirale, de 250 marches chacune, permettent à des hommes et à des mulets d'aller y chercher de l'eau ; on y descend par un escalier et on remonte par l'autre. Ces escaliers sont éclairés, comme au puits du Caire, par de petites baies pratiquées sur les parois des murs. A la citadelle de Turin, il existe un puits analogue à celui d'Orvieto. A l'hospice de Bicêtre, il y a aussi un puits remarquable, qui a été construit de 1731 à 1735 sur les plans de Boffrand ; il a 5 mètres de diamètre dans œuvre et sa profondeur atteint près de 58 mètres. On y puise l'eau au moyen de deux seaux qui contiennent environ 250 à 260 litres et qui sont mis en mouvement à l'aide d'une char-

Fig. 1. — Puits dans le cloître de Saint-Jean de Latran.

pente mobile actionnée par une locomobile. Cette eau arrive dans un réservoir qui ne contient pas moins de onze mille hectolitres, et de là elle est dirigée par un grand nombre de tuyaux dans différents services de l'établissement. — Après les puits d'un caractère monumental nous devons mentionner ceux dont les margelles sont remarquables, tels que le puits de la maison de Salluste à Pompéi ; celui du cloître de Saint-Jean de Latran, que montre notre figure 1 et dont la margelle en

Planche LXXVIII. — Puits de Moïse ou des Prophètes.

marbre est couverte de sculptures fort anciennes. Deux colonnes d'ordre dorique supportent une architrave ou linteau d'un seul bloc, dans l'axe duquel est accrochée la poulie sur laquelle s'enroule la corde qui sert à puiser l'eau. Notre figure 2 montre un puits à Vérone, qui a quelque analogie avec le précédent. Beaucoup de monuments du moyen âge et de la renaissance possèdent encore des puits remarquables de l'époque pendant laquelle ont été élevés les édifices

Fig. 2. — Puits à Vérone.

mêmes. Ainsi à Coutras, dans la Gironde, il existe un puits de forme hexagonale qui date du XVI^e siècle; des colonnes d'ordre dorique supportent une coupole surmontée d'une petite lanterne dont la couverture en pierre est sculptée en écailles, et un dauphin sert d'amortissement à la calotte de la lanterne. La hauteur de cet édicule est d'environ 7 mètres; l'architrave, qui est finement sculptée, représente, dans l'un des six compartiments qui la divisent, un bras frappant des nœuds avec une épée; au-dessous on lit cette devise : *Nodos virtute resolvo* (par mon courage je délie les nœuds). Nous ne saurions terminer l'historique de ce terme sans parler d'un monument, assez renommé, connu sous le nom de *puits des Prophètes* ou *puits de Moïse*. C'est l'œuvre d'un Hollandais, Claux Sluter. Aujourd'hui, en voyant ce monument placé au milieu du cloître de la chartreuse de Dijon, il est difficile de comprendre pourquoi on l'a nommé *puits* : en effet, il ne représente qu'une sorte de piédestal qui servait de support à une croix de pierre. Tout ce monument était placé au centre d'un puits qui avait 7 mètres de diamètre; le puits a été comblé, et le piédestal avec ces six statues a seul été conservé. Notre planche LXXVIII montre le puits de Moïse que Claux Sluter a dû exécuter vers 1398 ou 1399.

PRATIQUE. — Le creusage d'un puits est une opération assez délicate et difficile. Elle demande certaines précautions, qui entraînent, suivant les circonstances, à des dépenses considérables. Aussi, avant d'entreprendre ce genre de travail, il est indispensable de s'éclairer sur la possibilité probable d'obtenir de l'eau dans un lieu donné et sur la profondeur à laquelle on pourra la trouver, car il existe presque partout des nappes d'eau souterraines, mais elles sont parfois à des profondeurs telles que le creusage du puits devient impraticable par suite de la dépense qu'il entraînerait. Ces dépenses sont nécessairement variables suivant la localité et les matériaux qu'on rencontre dans le parcours du creusage; mais elles sont toujours proportionnelles à la profondeur à donner au puits, la nature des matériaux étant égale d'ailleurs. Voici, du reste, des détails techniques sur la construction des puits; ils sont tirés de notre *Traité des constructions rurales* (1) :

Ce sont des ouvriers spéciaux, disons-nous (page 380), des PUISATIERS (Voy. ce mot), qui creusent les puits. On les fait ordinairement carrés ou circulaires. — Quand le terrain est solide, compacte, et se soutient de lui-même sans qu'il soit nécessaire de l'étayer, un ou deux ouvriers

(1) *Traité des constructions rurales*, par Ernest Bosc, 1 vol. in-8° jésus de XIII et 509 pages, illustré de 576 figures dans le texte, ou hors texte, Paris, 1875.

creusent le puits jusqu'à ce qu'ils trouvent la couche aquifère, au-dessous de laquelle ils ne doivent pas trop creuser, surtout s'ils rencontrent la glaise ou le roc. — Si le terrain, au contraire, offre peu de consistance, il faut étayer au fur et à mesure du creusage, tantôt sur tout le parcours, d'autres fois rien que si l'on rencontre des parties de terrain susceptibles de se décoller. — Si la forme du puits est carrée, on étaye avec des palplanches ou même des madriers, qu'on étrésillonne avec des boulins ou autres pièces de bois. Si le puits est circulaire, on étaye avec des espèces de longues douves comme celles employées à la confection des tonneaux, et avec des cercles en fer d'une grande force on cercle ces douves, mais à l'intérieur. Comme le diamètre des cercles en fer est égal à celui de la fouille, il faut les serrer très-fort pour gagner l'épaisseur des planches et arriver à cheviller les deux extrémités du cercle. En rapprochant ceux-ci de 0m,40 à 0m,50, il n'est pas nécessaire d'employer des étrésillons, qui gênent toujours dans les opérations d'extraction. — Quand les ouvriers sont arrivés à l'eau, ils cessent la fouille, et posent au fond du puits une sorte de roue sans rayons en forte charpente, nommée *rouet*; c'est sur celui-ci qu'on pose les premières assises de maçonnerie. Sur une hauteur de 0m,40 à 0m,50 au-dessus du rouet, elles sont en pierres sèches, afin de permettre aux sources de s'écouler dans le puits; au-dessus, les assises sont maçonnées en mortier hydraulique. Toutes les pierres sont taillées en forme de coins ou voussoirs. On utilise aussi avec avantage les briques légèrement courbes ou concaves.

Quand la construction est arrivée au niveau du sol, on pose de fortes assises qui forment la margelle du puits; celle-ci doit avoir 1 mètre à 1m,10 de hauteur, afin d'empêcher la chute dans le puits des personnes venant y puiser. — Les puits sont couverts ou découverts; ces derniers sont préférables, car l'eau qu'ils renferment a meilleur goût, est plus digestive, parce qu'elle contient plus d'air en dissolution que les eaux des puits fermés, surtout lorsque ceux-ci sont très-profonds. Pour amener l'eau à la surface du sol, on emploie divers systèmes, des seaux qu'on manœuvre à la main avec des cordes passant sur des POULIES ou s'enroulant sur des TREUILS (Voy. ces mots), ou bien des pompes, et même des norias et des chaînes à godets, quand il s'agit de monter des quantités d'eau considérables.

JURISPRUDENCE ET LÉGISLATION. — Chacun peut creuser un puits dans son terrain, de la dimension et de la profondeur qu'il lui plaît, pourvu qu'il observe les distances et les règles en usage et qu'il prenne les précautions nécessaires ou prescrites par les ordonnances de police; mais nul ne peut sans autorisation creuser aucun puits à moins de 100 mètres des cimetières. (Décret du 7 mars 1808.) On ne peut également creuser un puits qu'à une certaine distance d'un mur mitoyen ou d'un mur de séparation, d'une cave, d'un autre puits ou d'une fosse d'aisances qui appartiendraient au voisin. (Lepage, 430; Frémy-Ligneville, p. 56, 324.) Si la distance n'est pas observée et qu'on ouvre le puits près de l'un des objets ci-dessus indiqués, on est tenu de les garantir

Fig. 1. — Puits dans le voisinage d'une fosse d'aisances.

de l'infiltration des eaux par l'établissement d'un contre-mur, fondé plus bas que le sol du puits et qui monte jusqu'au niveau du terrain (fig. 1). Ce contre-mur doit être d'une longueur suffisante pour empêcher l'infiltration au delà de ses extrémités, et, ajoute Frémy-Ligneville, d'accord en cela avec Lepage (*ib.*, 128), il serait mieux que le contre-mur fût circulaire et entourât le nouveau puits. Quant à l'épaisseur de ce contre-mur, on suit les règlements et usages de chaque pays. La Coutume de Paris (art. 191) exige un pied d'épaisseur; celle de Sens (art. 106), un pied et demi. Mais entre deux puits l'épaisseur de maçonnerie doit être de trois pieds, suivant la Coutume de Paris, et quatre pieds entre un puits et une fosse d'aisances. (Frémy-Ligneville, p. 56, 327.) — Le contre-mur ne peut être incorporé à un mur mitoyen sans le consentement du voisin ou l'autorisation de la justice; si le mur appartient exclusivement au voisin et qu'il ne consente

pas à l'incorporation, on devra se borner à appliquer le contre-mur près du mur de séparation, à moins que celui qui fait ouvrir le puits n'achète la mitoyenneté du mur : dans ce cas il forcerait le voisin à souffrir l'incorporation. (Lepage, 480). Même par un contrat en bonne et due forme, l'un des voisins ne peut accorder à l'autre de creuser un puits sans prendre les précautions ordonnées ; et, bien que toutes les précautions aient été prises, le propriétaire du puits est responsable envers son voisin de tous les dommages qu'il aurait pu causer à celui-ci par suite de l'établissement du puits. Mais si ces dommages provenaient du fait de l'entrepreneur ou de l'ouvrier constructeur et résultaient d'un vice de construction, le propriétaire peut attaquer, en garantie des dommages ou préjudices causés à son voisin, l'entrepreneur ou l'ouvrier constructeur. — Le propriétaire d'un puits anciennement ou nouvellement creusé n'a pas à répondre du dommage que le percement ou le creusage plus avant de son puits causerait à la fontaine, à la source ou au puits du voisin. (Cass., 29 nov. 1830; *id.*, 15 janvier 1835; *id.*, 26 juillet 1836 ; C. Montpellier, 16 juillet 1866; Fournel, v° *Puits*, Lepage, t. I, p. 126, et Frémy-Ligneville, 322.)

S'il existe une convention entre le propriétaire et l'ouvrier qui se charge du creusement du puits, et que cette convention porte que le puits sera creusé jusqu'à une profondeur déterminée, l'ouvrier a terminé sa tâche et rempli ses engagements dès qu'il a amené le puits à la profondeur voulue, et bien que le fond du puits n'amène pas de l'eau. S'il est dit, au contraire, dans la convention, que les travaux seront poussés jusqu'à ce que le puits fournisse une quantité d'eau suffisante, le puits devra être creusé, si c'est en hiver, aussi bas que les eaux le permettront ; si c'est en été, jusqu'à ce qu'on ait obtenu au-dessus du rouet au moins un mètre d'eau, lequel mètre d'eau doit être fourni par une source ou provenir d'une grande nappe d'eau. Dans le cas contraire, si la quantité d'eau fournie provenait de pleurs ou de semis qui tariraient facilement, la quantité d'eau ne serait pas jugée suffisante. Et nous devons ajouter ici qu'à propos de quantité d'eau suffisante Desgodets et Goupy, dans Lepage (t. I, p. 155), disent : « Si le puits est fait dans une saison où les eaux sont hautes, on creuse le puits le plus possible, sans qu'on puisse garantir ce qui en résultera lorsque les eaux seront basses, attendu la difficulté d'un travail pareil pendant que les eaux sont élevées. De là il résulte qu'on doit préférer la saison des eaux basses pour construire un puits ; car alors, disent les mêmes architectes, on peut facilement y procurer deux à trois pieds d'eau, qui suffisent pour que l'entrepreneur n'ait aucun reproche à craindre. » Et Lepage (*ib.*) ajoute : « Cependant, si le propriétaire loue sa maison en stipulant qu'il y a un puits, il suffit qu'on y trouve un pied d'eau pendant les plus basses eaux, parce qu'avec cette quantité on peut puiser avec un seau ordinaire. Mais si le puits, dans la saison la plus sèche, ne contenait pas au moins un pied d'eau, le locataire aurait droit de se plaindre et de demander ou qu'on lui procurât une quantité d'eau suffisante dans le même puits ou qu'on lui donnât la jouissance d'un autre puits; sinon, il pourrait conclure à la résiliation du bail. Il en serait de même si l'eau du puits, quoique abondante, était infectée. »

PUITS MITOYEN. — On nomme puits mitoyen celui qui appartient à deux voisins, qui est la copropriété de deux voisins. Il est indivisible, à moins qu'il ne cesse de remplir sa destination ; ici donc la règle formulée par l'art. 815 du Code civil, que nul n'est tenu de rester dans l'indivision, cette règle, disons-nous, souffre une exception. — Bien qu'un puits soit à cheval sur la ligne mitoyenne de deux propriétés, il ne s'ensuit pas que ce puits soit mitoyen, car il n'y aurait pas copropriété si l'un des voisins pouvait exciper d'un titre prouvant son droit exclusif de propriété ; ce titre l'emporterait même sur la longue possession de l'autre et même sur la possession immémoriale. Ce puits aurait pu autrefois avoir été mitoyen ; mais l'un des voisins, n'ayant pas voulu contribuer aux réparations nécessaires, aurait pu faire abandon de sa mitoyenneté, c'est-à-dire de son droit au puits et au puisage. Du reste, un puits n'est

réputé commun qu'au cas d'incertitude absolue du droit de propriété. Dès qu'un puits est mitoyen, l'entretien, le curage, les réparations et la reconstruction, s'il y a lieu, de ce puits incombent à tous les intéressés ; si l'une de ces opérations est reconnue indispensable, l'un des copropriétaires peut contraindre tous les autres à la faire exécuter.

Enfin un puits peut être mitoyen étant toutefois placé hors de la ligne mitoyenne ; dans ce cas, la ligne délimitant la mitoyenneté passe par le milieu du puits, comme le montre la ligne ponctuée de notre figure 2.

Quand deux puits sont creusés l'un près de l'autre, ils doivent être séparés par un contre-mur en maçonnerie, et Lepage (t. I, p. 132) prétend avec raison que « rien n'empêchera que celui des deux propriétaires qui voudra élever un mur de séparation sur le milieu de la maçonnerie (sur le contre-mur)

L'article 1er de l'ordonnance informe qu'on ne peut creuser, approfondir, curer, en un mot pratiquer une opération quelconque sur toute espèce de puits ou puisard, sans en avoir fait au préalable une déclaration écrite quarante-huit heures à l'avance, laquelle déclaration devra être adressée à Paris à la préfecture de police et à la mairie dans les communes rurales ; la déclaration devra indiquer le lieu dans lequel on doit exécuter les travaux. — Les mesures nécessaires dans l'intérêt de la salubrité publique et de la sûreté des ouvriers seront prescrites par suite de cette déclaration. (Art. 2.) — Aucun ne pourra exercer la profession de cureur de puits sans être pourvu

Fig. 2. — Puits mitoyen, hors de la ligne mitoyenne.

Fig. 3. — Puits adossés à un mur mitoyen.

n'en fasse la dépense; alors le mur de séparation lui appartiendra exclusivement, à partir du dessus de la maçonnerie qui est en terre et qui est commune. En conséquence, il sera tenu seul des réparations du mur extérieur, » tandis que la partie souterraine sera entretenue à frais communs.

Cependant on peut se dispenser de faire un contre-mur quand l'épaisseur du mur mitoyen est suffisante ; 1 mètre d'épaisseur, par exemple, peut dispenser d'un contre-mur dans le cas où les copropriétaires auraient chacun un puits dans la position indiquée par notre figure 3.

Il ne nous reste plus, pour terminer ce qui est relatif au puits, qu'à donner l'analyse de l'ordonnance de police en date du 20 juillet 1838 qui concerne les puits, ainsi que les instructions relatives au curage des puits et puisards. Ces deux documents ont une grande importance.

d'une permission, qui n'est délivrée qu'après avoir justifié de la possession du matériel nécessaire au curage. (Art. 3.) — Les ouvriers ne pourront descendre dans les puits et puisards sans être ceints d'un bridage, à la partie supérieure duquel sera fixé un anneau, dans lequel sera attachée une corde pendant tout le temps que les ouvriers travailleront dans l'intérieur. L'extrémité de la corde sera tenue à l'extérieur du puits par d'autres ouvriers en nombre suffisant afin de pouvoir retirer et secourir au besoin ceux qui travaillent à l'intérieur. (Art. 4.) — Les puits et puisards abandonnés ou qui, sans être abandonnés, seraient soupçonnés de méphitisme, ou bien ceux dans lesquels les travaux auraient été suspendus pendant vingt-quatre heures, dans tous ces puits les travaux ne seront entrepris qu'avec les précautions prescrites par l'instruction annexée à la présente ordonnance. (Voy. ci-dessous cette instruction.) Si, malgré toutes les

précautions, un ouvrier est frappé du plomb, c'est-à-dire asphyxié, les travaux seront suspendus et des secours donnés immédiatement à cet ouvrier, ainsi qu'il est dit dans l'instruction. (Art. 5 et 6.)

INSTRUCTIONS RELATIVES AU CURAGE. — Lorsqu'il est nécessaire de curer un puits ou puisard, ou d'y descendre, pour y faire quelque réparation, le premier soin que l'on doit avoir est de s'assurer de l'état de l'air qu'il renferme ; cet air peut être vicié par différentes causes et donner lieu à des accidents très-graves. Il faut donc descendre une lanterne allumée jusqu'à la surface de l'eau : si elle ne s'éteint pas après avoir brûlé un quart d'heure, on la retire, et, par le moyen d'un poids attaché à une corde, on agite fortement l'eau jusqu'à son fond ; on redescend la lanterne, et si, à cette seconde épreuve, la lumière ne s'éteint pas après dix minutes à un quart d'heure, les ouvriers peuvent commencer leurs travaux, mais il est important que les travailleurs soient ceints d'un bridage.

Si la lumière s'éteint, on remarquera la profondeur à laquelle elle cesse de brûler ; on ne descendra pas dans le puits, parce qu'on y serait asphyxié ; le gaz ou air méphitique, qui ne permet ni la combustion ni la respiration, peut être du *gaz azote*, du *gaz acide carbonique*, de l'*hydrogène sulfuré*, ou un mélange de plusieurs de ces gaz. Dans l'incertitude où l'on est sur la nature du gaz, il faut, quel qu'il soit, renouveler l'air du puits, et, pour cela, il n'est pas de moyen plus prompt et plus certain que la ventilation.

Pour l'établir, il faut, avec des planches, du plâtre et de la glaise, boucher hermétiquement l'ouverture du puits ; au milieu de cette espèce de couvercle, ou près de son bord, si le puits est trop large, ménager un trou d'un décimètre environ de large sur lequel on placera un fourneau ou un réchaud de terre qui ne pourra recevoir d'air que celui du puits ; on ajoutera près de la margelle un tuyau fait comme les tuyaux à incendie, garni en dedans d'une spirale en fil de fer pour le tenir ouvert en plein diamètre, et qui descendra dans le puits jusqu'à un décimètre de la surface de l'eau. Cet appareil une fois établi, on remplira le fourneau de braise ou de charbon allumé, et on le couvrira d'un dôme de terre cuite ou de tôle surmonté d'un bout de tuyau de poêle, afin de donner au fourneau la propriété d'activer la combustion et de déplacer ainsi beaucoup d'air. — Quand le fourneau a été en activité pendant une heure ou deux, suivant la profondeur du puits,

on l'enlève et l'on descend dans le puits la lanterne ; si elle s'éteint encore à peu de distance de la surface de l'eau, c'est que le gaz méphitique s'y renouvelle. Alors il faut mettre le puits à sec, attendre quelques jours, l'épuiser de nouveau et recommencer l'application du fourneau ventilateur, ou, si l'on ne peut établir cet appareil, y substituer un tarare ou tout autre ventilateur dont le tuyau ira prendre l'air au fond du puits pour le jeter au dehors.

On peut aussi se servir de grands soufflets en cuir et mieux en bois, dont le tuyau descend jusqu'à une très-petite distance de la surface de l'eau. Ces moyens peuvent offrir dans beaucoup de localités des avantages par la facilité avec laquelle on les produit.

Après quatre heures de ventilation, on descendra la lanterne, et si elle s'éteint, il faut renoncer à l'usage du puits et le condamner. — Si, par un essai préliminaire fait par un homme de l'art, on a reconnu la nature du gaz délétère que l'on veut détruire, on peut employer les réactifs suivants.

— Pour neutraliser l'acide carbonique, on verse dans le puits, avec des arrosoirs, plusieurs seaux de lait de chaux, et l'on agite ensuite l'eau fortement.

Pour détruire le *gaz hydrogène, sulfuré* ou *carboné*, on fait descendre au fond du puits un vase en fonte ouvert, contenant un mélange de 122 grammes et demi d'oxyde noir de manganèse et de 367 grammes de sel marin, sur lequel on verse, à différentes reprises, 245 grammes d'acide sulfurique du commerce concentré, marquant 66 degrés, acide connu sous le nom d'*huile de vitriol*.

A défaut d'acide sulfurique, on emploierait 122 grammes et demi d'oxyde noir de manganèse et 489 grammes et demi d'*acide hydrochlorique* du commerce, qui est aussi connu sous le nom d'*acide muriatique*.

On pourra aussi jeter dans le puits de l'eau dans laquelle on aura délayé du chlorure de chaux (30 grammes environ de chlorure sec par litre) ; cette dernière opération est même plus facile que l'autre, et les effets n'en sont pas moins certains.

— Dans tous les cas, si le puits exhalait une odeur d'œufs pourris, et alors même que la chandelle ne s'éteindrait pas, il faudrait, avant d'y descendre, y jeter plusieurs seaux d'eau chlorurée. — Lorsque le gaz est de l'azote, il faut avoir recours à la ventilation, et en vérifier l'effet par l'épreuve de la lanterne allumée.

Lorsque les gaz, déplacés par le ventilateur ou par le fourneau d'aspiration, sont remplacés par des gaz qui ne permettent pas à la lumière de

brûler, on doit alors faire agir continuellement le ventilateur, de manière que les ouvriers soient constamment sous un courant d'air qui vient du dehors, et que les gaz qui ne peuvent servir d'aliment à la combustion et à la respiration soient sans cesse jetés au dehors par le ventilateur.

PUITS D'AÉRAGE. — Sorte de cheminée que l'on pratique de distance en distance dans les mines, dans la voûte des longs tunnels pour donner du jour, de l'air, et permettre l'échappement des fumées et des gaz, en un mot pour assurer la ventilation des locaux pour lesquels ils sont construits.

PUITS D'AQUEDUC ou REGARD. — Voy. AQUEDUC et REGARD.

PUITS ARTÉSIEN. — Excavation verticale de 0^m,20 à 0^m,80 de diamètre que l'on creuse dans la terre au moyen de sondes diverses ou de tarières, afin d'atteindre une nappe d'eau souterraine assez puissante pour faire monter l'eau jusqu'à la surface du sol par sa seule pression. On nomme également ces puits *puits forés*. — L'usage des puits forés remonte à une très-haute antiquité; ils existent en Chine de temps immémorial; on en a creusé en Perse, en Médie, en Syrie, en Égypte, dans quelques oasis du Sahara, en Algérie. L'un des plus anciens en France, celui qui a donné le nom d'*artésien* à ce genre de puits, existe à la chartreuse de Lillers en Artois, d'où l'épithète d'*artésien*; ce puits a été creusé vers 1120. L'un des puits les plus remarquables dans ce genre est, sans contredit, celui de Grenelle, à Paris. — Dans ces dernières années, on a beaucoup amélioré les opérations de sondage de ce genre de puits; on a aussi beaucoup perfectionné tout l'outillage pour faciliter ce travail. L'instrument ou l'outil principal est la sonde; il en existe de divers genres qu'on utilise au fur et à mesure de l'avancement des travaux. Les premières, employées pour percer les terres végétales et l'argile, sont des *tarières*; ensuite les *trépans*, puis le *hardi*, le *tire-bourre*, simple ou double, enfin les *ciseaux* pour percer les couches dures de *calcaire* ou de *roches*.

Pendant l'opération, quand on rencontre des terrains très-secs, on a soin d'inonder le trou de forage, afin de ramollir les couches; on emploie alors, pour remonter la *bouillie* à l'orifice du puits, des outils appelés *cuillères*; au contraire, quand les sables sont fluides, on utilise des *tarières à soupape, à galets, à aile de mouche*, etc. (Voy. SONDE et TARIÈRE.) Quand les sondes cassent dans le trou de sondage, on se sert, pour en retirer les débris, des *arrache-sondes*, parmi lesquels on distingue : la *caracole*, la *souricière* et la *cloche d'accrocheur*. — La *caracole* est une barre de fer dont l'extrémité forme un tour de spire d'une largeur suffisante pour creuser au-dessous de la sonde une petite cavité qui permette de passer au-dessous de la tige de la sonde et de pouvoir la remonter au-dessus de l'orifice. La *souricière* sert à retirer la sonde dont la tige est cassée loin de son emmanchement; c'est une sorte de *cloche* dans laquelle la tige peut entrer, mais dont elle ne peut sortir, parce qu'elle est arrêtée par des crans en acier qui forcent d'autant plus contre la tige qu'on s'efforce de l'extraire du trou. Enfin, la *cloche d'accrocheur* est un instrument en forme d'entonnoir, taraudé à l'intérieur d'une filière conique qui coiffe l'extrémité supérieure de la tige à retirer et s'y soude, pour ainsi dire, au moyen d'un rodage qui creuse un pas de vis. On peut dès lors retirer la sonde saisie de cette façon. (Voy. SONDE.)

JURISPRUDENCE. — Le propriétaire qui a ouvert un puits artésien dans son terrain a le droit d'en laisser écouler les eaux, quelque abondantes qu'elles soient, sur le fonds inférieur où les porte la pente naturelle du terrain. Ce droit a été reconnu en Angleterre (Frémy-Ligneville, p. 5, n° 18); mais, ajoute le même auteur (n° 21) « il est bien entendu que le propriétaire de la fontaine, du puits artésien, etc., devra, par tous les travaux nécessaires, garantir le fonds inférieur de l'inondation qu'occasionnerait l'abondance des eaux. »

PUITS FORÉS. — Voy. ci-dessus PUITS ARTÉSIEN.

PUITS ou REGARD D'AQUEDUC. — Voy. AQUEDUC et REGARD.

PUITS DE CARRIÈRE. — Excavation verticale pratiquée dans le ciel d'une carrière et qui sert à l'extraction des matériaux exploités dans cette carrière; elle sert aussi soit à

l'aérage, soit à éclairer l'intérieur de la carrière, soit au passage des ouvriers, du matériel et de l'outillage.

Puits de feu. — En Chine et dans d'autres contrées, les hommes, en voulant forer des puits artésiens, ont quelquefois amené à la surface du sol des exhalaisons sulfureuses, des fumées et même du feu souterrain; on a donné à ces puits abandonnés le nom de *puits de feu*.

Puits des Oiseaux. — Les Égyptiens n'embaumaient pas seulement le corps de l'homme, ils pratiquaient aussi l'embaumement pour les animaux consacrés aux dieux ou qu'ils adoraient comme des représentations de la divinité. A Sakkarah (1) et à Syouth (2), on a trouvé des puits remplis de pots de forme allongée (*canopes*). (Voy. Péruvien (*Art*), t. III, p. 480.) Ces pots étaient soit en pierre, soit en terre cuite ou faïence; ils renfermaient des momies de quadrupèdes, de reptiles, de chiens et d'oiseaux. Dans les environs de Busiris (aujourd'hui Abousir), il existe même un hypogée dit *puits des Oiseaux*, dans lequel sont entassées en quantité considérable des momies d'ibis et d'éperviers. On voit dans la même ville, qui est à environ quatre-vingts kilomètres du Caire, les ruines d'un temple d'Isis.

Puits perdu. — Voy. Puisard.

PULPITUM. — Dans les théâtres anti-

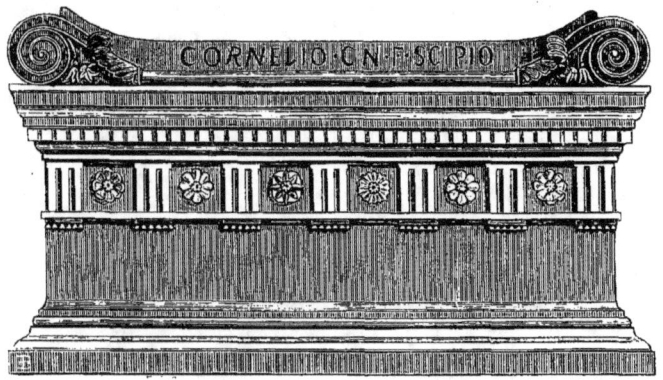

Tombeau de Scipion en forme de *pulvinar*.

ques, on nommait *pulpitum* la partie de la scène la plus voisine de l'orchestre; c'était l'avant-scène moderne.

PULVINAR. — Ce terme latin, qui signifie *coussin*, servait à désigner une sorte de lit sur lequel les prêtres plaçaient dans les temples les statues des dieux, lors de la célébration d'un *lectisterne*, ou simulacre de banquet qu'on offrait aux dieux. Beaucoup de tombeaux antiques affectaient la forme de *pulvinar* : tel était celui de C. Scipio Barbatus, que montre notre figure. A Pompéi, devant le temple d'Esculape, il y avait un *pulvinar*.

Chapiteau ionique dit *pulvinatus*.

PULVINATUS. — Terme latin qui sert à désigner d'une manière générale un objet ayant un contour plein et allongé, comme un traversin. On donne le même nom, par analogie, aux chapiteaux des colonnes ioniques,

(1) Ville de la basse Égypte, à 12 kilomètres sud de Gizéh. M. Mariette a exploré une partie de cette ville dès 1854.

(2) Ville de la haute Égypte, qui renferme des ruines d'un amphithéâtre romain, ainsi que des grottes avec des peintures très-anciennes.

parce que leur face latérale présente la figure d'un cylindre ressemblant à un traversin; aussi le balustre formé par la volute se nomme-t-il *pulvinus*. (Voy. notre figure, p. 73.)

PUPITRE, *s. m.* — Meuble en bois, en fer, en bronze, en marbre, ou fait avec toute autre matière, qui sert à supporter des livres, des papiers, des parties de musique, etc. Il existe des pupitres fixes et des pupitres mobiles. Dans les églises, on leur donne aussi le nom de LUTRIN, d'AIGLE, parce qu'ils sont décorés de cet oiseau. (Voy. ces mots.)

PUREAU, *s. m.* — Dans les couvertures en tuiles plates, mais surtout en ardoises, on nomme *pureau* la partie visible de l'ardoise.

PURGEOIR, *s. m.* — On donne ce nom à des bassins ou réservoirs dans lesquels arrivent les eaux de pluie ou de source avant d'être envoyées dans des tuyaux de distribution. Les eaux se purgent des parties lourdes et terreuses, se clarifient dans les purgeoirs, qui sont remplis aux trois quarts de cailloux et de sable fin mélangé quelquefois de charbon.

PUTÉAL. — Ce terme, dérivé du latin, servait chez les Romains à désigner un lieu qui avait été frappé par la foudre, et qui, après avoir été purifié par les prêtres, était entouré d'une margelle de puits, afin que personne ne pût fouler ce sol devenu sacré, puisqu'il avait reçu le feu du ciel. A Rome, sur le forum, il y avait deux putéals : celui de *Navius*, sur le comitium, et celui de *Libon*.

PYCNOSTYLE. — Le plus étroit des entre-colonnements employés par les architectes de l'antiquité; il ne comportait qu'un diamètre et demi de la colonne de l'ordre.

PYLONE, *s. m.* — Grand massif de maçonnerie en talus, de forme pyramidale, au milieu duquel se trouvait une porte, et qu'on plaçait devant les temples égyptiens. On montait au sommet des pylônes par des escaliers pratiqués à l'intérieur de ces masses de maçonnerie; souvent ils renfermaient des chambres à petites fenêtres carrées; leurs parois étaient, comme celles des temples, couvertes de peintures et d'hiéroglyphes. Ordinairement une allée de sphinx reliait les pylônes aux temples; comme la porte des pylônes était plus basse que les massifs latéraux de maçonnerie, ceux-ci la flanquaient comme l'auraient fait deux tours.

PYRAMIDAL, ALE, *adj.* — En forme de pyramide, qui affecte la forme d'une pyramide. (Voy. le terme suivant.)

PYRAMIDE, *s. f.* — En géométrie, la pyramide est un solide ayant pour base une figure rectiligne, et dont les faces sont formées par des triangles qui aboutissent tous à un seul point nommé *sommet* de la pyramide.

Fig. 1. — Plan de la pyramide d'Assour.

On donne le même nom à de grands monuments qui affectent cette même forme, dont les Égyptiens ont fait un large emploi pour des tombeaux.

Fig. 2. — Coupe de la pyramide d'Assour.

Les trois grandes pyramides de Gizèh auraient été construites pour les tombeaux de Chéops, Chephren et Mycérinus, et les plus petites auraient servi de sépulture pour les membres de ces familles royales. La plus haute de ces pyramides avait, dit-on, primitivement près de 146 mètres de haut; aujour-

d'hui elle n'en a plus que 137. Son cube est de 2,562,570 mètres. On a longuement discuté sur la destination de ces monuments ; certains savants ont même avancé que les pyramides ont été primitivement construites pour arrêter l'invasion des sables, ou bien encore pour servir de refuge à un grand nombre de personnes en cas d'une inondation soudaine. Tout

Fig. 3. — Pyramide d'Assour (élévation).

Fig. 5. — Plan du tombeau de Caïus Cestius.

ce qu'on a dit au sujet des pyramides est faux ; il est aujourd'hui parfaitement reconnu et affirmé par les archéologues les plus compétents que les pyramides n'ont jamais été élevées que pour servir à des tombeaux. Voici, du reste, ce que dit à ce sujet un savant auteur dont personne ne niera la compétence, M. Mariette, de l'Institut (*Itinéraire des invités du Khédive*) :

> Les pyramides, quelles qu'elles soient, sont des tombeaux, massifs, pleins, bouchés partout, même dans leurs couloirs les plus soignés, sans fenêtres, sans portes, sans ouvertures extérieures. Elles sont l'enveloppe extérieure et à jamais impénétrable d'une momie, et une seule d'entre elles aurait montré

Fig. 4. — Pyramide formée par des degrés.

à l'intérieur un chemin accessible, d'où, par exemple, des observations astronomiques auraient pu être faites comme du fond d'un puits, que la pyramide aurait été ainsi contre sa propre destination. En vain dira-t-on que les quatre faces orientées dénotent une intention astronomique ; les quatre faces sont orientées parce qu'elles sont dédiées, par des raisons mythologiques, aux quatre points cardinaux, et que, dans un monument aussi soigné comme l'est une pyramide, une face dédiée au Nord, par exemple, ne peut pas être tournée vers un autre point que le nord. Les pyramides ne sont donc que des tombeaux, et leur masse immense ne saurait être un argument contre cette destination, puisqu'on en trouve qui n'ont que 6 mètres de hauteur. Notons, d'ailleurs, qu'il n'est pas en Égypte une pyramide qui ne soit le centre d'une nécropole, et que le caractère de ces monuments est par là amplement certifié.... Les pyramides étaient donc des tombeaux hermétiquement clos ; chacune d'en-

Fig. 6. — Coupe de la pyramide de Caïus Cestius.

tre elles (au moins celle qui avait servi à la sépulture d'un roi) avait un temple extérieur qui s'élevait à quelques mètres en avant de la façade orientale.

Nos figures 1, 2, 3 montrent en plan, coupe et élévation, l'une des grandes pyramides d'Assour, qui fait partie de la nécropole de Méroé,

qui ne possédait pas moins de quatre-vingt-dix pyramides irrégulièrement distribuées sur le plateau d'une colline de grès. Cette pyramide est construite en grès, elle possède sur sa face principale un petit temple composé d'un sanctuaire précédé d'un *naos* et d'une cour avec PYLONE. (Voy. ce mot.) Notre figure 4 montre une pyramide formée par des assises de pierres posées en degrés. Il en existe de ce type à Aboussir. Beaucoup de peuples ont utilisé plus tard la forme de la pyramide pour des tombeaux, mais ces édifices sont toujours dans des proportions beaucoup plus modestes : tel est, par exemple, le tombeau de Caïus Cestius, à Rome, que nos figures 5 et 6 montrent en plan et en coupe, et dont un détail à plus grande échelle, montrant l'intérieur de la chambre sépulcrale, est représenté par notre figure 7.

Fig. 7. — Coupe de la chambre sépulcrale de la pyramide de Caïus Cestius.

PYRAMIDION, *s. m.* — Petite pyramide qui termine les obélisques égyptiens et en forme l'amortissement ; c'est une petite pyramide quadrangulaire.

Q

Q. — Treizième consonne et dix-septième lettre de l'alphabet. — Cette lettre ne fut employée que fort tard dans les inscriptions latines ; elle peut signifier *Quintus, Quintilius, Quirinus, Quirites, Quirinalis* et *Quæstor*. QQ signifie *Quinquennalis* ; Q. R., *quæstor reipublicæ* ; Q. V., *Qui vixit* ; S. P. Q. R., *senatus populusque romanus* ; Q. B. V., *Qui bene vixit*, ou bien *Quod bene vertat*. — Dans la numération romaine, Q vaut 500 ; surmonté d'un tiret (\bar{Q}), 500,000.

QUADRATAIRE (Art). — A l'époque du moyen âge, on nommait ainsi l'art de la Marqueterie (Voy. ce mot), c'est-à-dire d'incruster avec des marbres précieux, parce que les morceaux de marbre employés pour ces travaux étaient carrés (*quadrati*).

QUADRATUS. — Ce terme latin, qui signifie *carré*, était un surnom donné au dieu Terme, parce que sa statue étant portée par une gaine carrée, présentait souvent quatre côtés. — On surnommait de même Mercure, soit parce que le nombre 4 lui était consacré, soit parce qu'il était aussi représenté sur une gaine comme le dieu Terme.

QUADRIFRONS. — Ce terme latin signifie *à quatre visages, à quatre fronts* ; c'était un des surnoms de Janus, qui présidait aux quatre saisons. On l'applique également aux édifices à quatre façades, surtout aux arcs de triomphe ; ces derniers sont nécessairement au moins tétrapyles ou à quatre portes. (Voy. Arc de Triomphe.)

QUADRIGE, s. m. — Char attelé de quatre chevaux de front pour les courses curules dans les anciens jeux du cirque des Romains. Le cocher qui conduisait ce char se nommait *quadrigarius*. — Dans l'antiquité, on employait des représentations de quadriges comme décoration monumentale, surtout pour couronner des arcs de triomphe ; on taillait des quadriges dans le marbre, mais on en fabriquait surtout en bronze. L'arc du Carrousel à Paris possède comme amortissement un quadrige en bronze.

QUADRILATÈRE, s. m. — Figure plane, polygone de quatre côtés.

QUADRILOBÉ, adj. — A quatre lobes. (Voy. ce mot et Quatre-feuilles.)

QUAI, s. m. — Berge d'un cours d'eau ou d'un port, levée de terre revêtue d'un mur en maçonnerie, lequel mur se nomme *revêtement*. Les quais servent à plusieurs fins, à retenir les terres des berges, ou à contenir les eaux dans leur lit et empêcher les débordements ; enfin les quais de port servent à l'embarquement et au débarquement des voyageurs et des marchandises. Dans les villes, les quais sont souvent des promenades agréables, car ils présentent beaucoup de sujets de distraction aux promeneurs ; les quais de Lyon, de Paris, de Pise, de Florence, surtout le *Lungarno*, sont des quais célèbres.

Dans les gares de chemins de fer, on nomme *quais* les larges trottoirs qui se trouvent dans les gares de voyageurs et de marchandises.

QUALITÉ, s. f. — D'une manière générale, ce terme sert à désigner ce qui fait qu'une chose est telle qu'elle paraît : par exemple, un fer est de bonne ou mauvaise *qualité*. — Mais en charpente ce terme a une signification spéciale : on nomme *bois de qualité* celui qui porte au

moins 0m,30 à 0m,40 d'équarrissage et environ 10 mètres de longueur ; en un mot, c'est un bois au-dessus des grosseurs ordinaires.

QUARDERONNER, v. a. — Pousser sur le bois, sur le plâtre, sur la pierre, une moulure nommée *quart de rond*. (Voy. le terme suivant.)

QUART DE ROND, s. m. — Moulure convexe dont le profil est un quart de cercle. Généralement cette moulure est accompagnée de *réglets*, *filets* ou *listels*. On nomme également *quart de rond* l'outil en forme de bouvet qui sert au menuisier à pousser cette moulure.

QUARTIER, s. m. — Dans la langue technique de l'architecture, ce terme, ajouté à d'autres, sert à désigner des choses assez diverses. Ainsi, on nomme *quartier tournant* la partie cintrée d'un limon d'escalier ; *quartier de pierre*, un bloc de pierre. — Par l'expression *faire faire quartier* à une pièce de bois, à une pierre, les charpentiers et les maçons entendent, *faire tourner* une pierre, une pièce de bois sur elles-mêmes, et les appuyer ou les faire porter sur une autre face que celle sur laquelle elles portaient auparavant.

QUARTZ, s. m. — Minéral dur et infusible composé de silice presque pure. Il existe plusieurs variétés de quartz ; les principales sont : le *quartz hyalin* ou quartz proprement dit, le *jaspe*, l'*agate* et l'*opale*. — On nomme *quartz grenu* un grès très-fin et très-serré, assez abondant dans le terrain silurien des Ardennes.

QUATRE-FEUILLES, s. m. — Membre d'architecture, nommé aussi *quadrilobe*, formé par quatre lobes juxtaposés, qui était très-employé pendant l'époque ogivale pour décorer les œils des fenêtres à meneaux, pour les BALUSTRADES, etc. (Voy. ce mot et LOBE.)

QUEREUX, QUERUAGE, s. m. — Terme de jurisprudence ancienne, usité dans certaines localités, qui est synonyme de *cour commune*, c'est-à-dire d'un emplacement laissé pour les usages respectifs des copropriétaires. Les *quereux* diffèrent cependant des cours en ce que celles-ci sont toujours entourées de bâtiments ou au moins de murs, tandis que les quereux, qu'on nomme aussi *patus*, *communs* et *ruages*, sont ouverts sur quelques-uns de leurs côtés, quelquefois même de toutes parts.

QUEUE, s. f. — En technologie, ce terme s'applique à des objets très-divers avec ou sans qualificatif. — En maçonnerie, on nomme *queue* d'une pierre : 1° la partie qui plonge dans la construction, sans cependant la traverser ; 2° la partie la plus large d'une marche d'un escalier tournant. — En charpente, on applique le même nom à cette même partie de la marche en bois. — En menuiserie, on nomme : 1° *queue-d'aronde* ou *d'hironde*, un assemblage formé par une mortaise et un tenon dont le collet est plus étroit que l'about (Voy. ARONDE); 2° assemblage *en queue perdue*, un assemblage à mi-bois dont les joints sont cachés, tandis que, lorsque les joints sont apparents, on dit que l'assemblage est à *queue percée*; 3° *queue-de-paon*, une disposition de pièces de bois qui forment des compartiments allant en s'élargissant du centre aux extrémités : l'assemblage en *queue-de-paon* se fait surtout pour les travaux de forme circulaire, par exemple pour les enrayures des planchers des tours, mais on en fait également pour les planchers carrés. (Voy. PLANCHER, § *Planchers à enrayures*, fig. 5.)

En serrurerie, on nomme *queues-de-carpe* les pièces forgées pour scellement dont une extrémité est fendue et ouverte, comme le mon-

Patte en queue-de-carpe.

tre notre figure, et ressemble jusqu'à un certain point à la queue du poisson nommé *carpe* : c'est aussi un petit crampon en fer ou en bronze, à un ou deux scellements, qui sert à réunir deux pierres, deux dalles, etc. ; *queue-de-rat*, une petite lime ronde très-mince, qui ressem-

ble à la queue d'un gros rat ; *queue-de-cochon,* un ornement en fer forgé et contourné en vrille : cet ornement est utilisé dans l'ornementation des rampes d'escalier, des grilles, des panneaux de balcon, etc.; il était très-employé au XVII° et au XVIII° siècle.

QUEUE-DE-MORUE. — Planche plus large d'un bout que de l'autre, et qu'on doit éviter de mettre dans des panneaux ou autres ouvrages apparents, parce que l'obliquité des joints et des fibres des bois produit un effet désagréable à l'œil. — Les peintres donnent ce nom à une brosse plate. (Voy. BROSSE.)

QUEUE-DE-RENARD. — Les plombiers donnent ce nom aux longues traînes de racines de plantes aquatiques qui poussent dans un tuyau de conduite d'eau et qui les engorgent ; on les arrache avec la sonde dite *tire-bourre.*

QUILLE, *s. f.* — Grand coin de fer employé dans les ardoisières pour détacher les blocs d'ardoises.

QUINCAILLERIE, *s. f.* — Menus ouvrages de serrurerie qui servent surtout pour la fermeture des portes et des croisées, vis, clous, pattes, croches et crochets, etc. Tous ces ouvrages sont exécutés en fabrique et non sur la demande ; on les trouve chez les quincailliers, c'est pourquoi on les comprend sous le titre générique de *quincaillerie.*

QUINCONCE, *s. m.* — Disposition particulière de placer des colonnes, des supports, de planter des arbres, de manière que, de quelque côté que l'on se place au milieu d'un quinconce, on voit toujours devant soi des allées égales et parallèles. Dans les grands parcs et dans les vastes jardins, on plante les arbres en *quinconce,* parce que cette disposition produit un bon effet et qu'elle permet en outre de faire entrer un plus grand nombre d'arbres dans un emplacement déterminé, tout en leur donnant un écartement nécessaire pour leur bonne végétation. — Beaucoup de fondations sont établies sur des piles de sable ou de béton ou sur des pilotis disposés en quinconce.

QUINTAL, *s. m.* — Poids de l'ancien système des poids et mesures, qui pesait 50 kilogrammes, tandis que le quintal métrique vaut 100 kilogrammes.

QUINTEFEUILLE, *s. f.* — Figure à cinq lobes. Son emploi dans l'architecture ogivale ne remonte pas aussi haut que celui des autres figures dites *trifolié, quadrifolié* ou *trèfle,* et *quadrifeuille.* (Voy. LOBE.)

QUIPUS ou QUIPPUS. — Voy. PÉRUVIEN (*Art*), § *Quipus.*

QUITTANCE, *s. f.* — Écrit par lequel un créancier déclare un débiteur *quitte,* c'est-à-dire libéré d'une partie ou de la totalité d'une dette, d'une obligation. La quittance peut être donnée sous seing privé ou devant notaire ; dans ce cas les frais incombent au débiteur, s'il a réclamé l'intervention de l'officier ministériel (*Code civil,* art. 1248), mais il est libre de prendre un notaire de son choix. Depuis la promulgation de la loi du 23-25 août 1871, c'est-à-dire depuis le 1er décembre 1871, les quittances ou acquits donnés au pied des factures et des mémoires, les quittances pures et simples, reçus ou décharges de sommes, titres, valeurs ou objets, etc., au-dessus de 10 fr., sont soumis à un droit de timbre de 10 centimes. — Quand une quittance énonce la somme payée, sans exprimer la cause de la dette, le débiteur peut l'imputer sur la dette qu'il lui importe le plus d'acquitter. Si elle énonce la cause de la dette sans préciser la somme payée, elle fait foi du payement de tout ce qui était dû pour la cause énoncée ; enfin, si la quittance n'énonce ni la somme payée, ni la cause de la dette, elle s'étend à tout ce que pouvait exiger le créancier au moment où il l'a délivrée ; c'est comme s'il avait donné quittance des sommes dues à ce jour ; il peut donc requérir et exiger ultérieurement les dettes qui n'étaient pas encore exigibles à l'époque de la quittance précédemment donnée. — Pour ce qui concerne les quittances données par des personnes solidaires, voir le Code civil, articles 1211 et suivants, ainsi que les articles 1248 et 1332. — La quittance du capital, donnée sans réserve des intérêts, fait présumer le payement de ceux-ci.

R

R. — Quatorzième consonne et dix-huitième lettre de l'alphabet. Dans les inscriptions romaines R peut signifier, *Rex*, *Regulus*, *Rufus*, etc.; *U. R.*, *Urbs Roma* ou *Urbis Romæ*; *R. P.*, *Respublica*; *R. C.*, *Romana Civitas*; *R. S.*, *Responsum*.

Comme signe de numération, R valait chez les Romains 80, et surmonté d'un tiret (R̄) 80,000; chez les Grecs, le ρ avec l'accent au-dessus valait 100, et avec l'accent au-dessous (,ρ) 100,000.

Plusieurs auteurs latins anciens employaient quelquefois l'S à la place de l'R; c'est ainsi qu'ils écrivaient *asena* pour *arena*, *lasibus* pour *laribus*; quelquefois aussi ils employaient l'R à la place de L; ils écrivaient, par exemple, *remures* pour *lemures*.

RA ou PHRÉ. — Divinité des Égyptiens qui avait organisé et créé le monde avec la matière que lui avait fournie Ptah. Ra était un des noms du *Soleil*, adoré dans toute l'Égypte comme une divinité; on le représentait avec une tête d'épervier, l'oiseau consacré à Horus.

RABAIS, *s. m.* — Diminution de prix imposée sur un travail, sur un ouvrage quelconque. — *Adjudication au rabais*, mode d'adjudication suivant lequel les travaux sont soumissionnés au-dessous d'un tarif généralement adopté ou d'une série de prix convenus. Dans ce genre d'adjudication, le soumissionnaire faisant le plus fort rabais est déclaré adjudicataire. (Voy. ADJUDICATION.)

RABAT, *s. m.* — Morceau de terre cuite, d'une cuisson incomplète, qui sert à frotter, à *rabattre* les aspérités du marbre avant de pratiquer l'opération dite ADOUCISSAGE. (Voy. ce mot et ADOUCIR.) — Il existe aussi des rabats en fer doux et plat. (Voy. le terme suivant.)

RABATTRE, *v. a.* — En marbrerie, *rabattre un marbre*, c'est pratiquer la deuxième opération de son polissage. Le rabat, qui se pratique après l'égrisage, consiste à frotter les surfaces, à polir avec du sable doux, au moyen du *rabat*, ou bien avec la *pierre de Gothland* et de la poudre fine de pierre ponce. — Les porphyres, les granits et les marbres très-durs sont *rabattus* avec de la poudre d'émeri et une molette de plomb.

En serrurerie, *rabattre un fer*, c'est le rogner, le rendre plus court; c'est aussi l'aplatir, le *parer*, c'est-à-dire faire disparaître par de petits coups de marteau les larges facettes laissées par la frappe du gros marteau.

En charpenterie, *rabattre une ligne*, c'est, lors de l'établissement des bois de charpente, tracer à la rencontre de cette ligne avec les faces de côté de la pièce de bois sur laquelle elle est tracée des traits d'aplomb situés dans le même plan que cette ligne. Ces traits servent à *rembarrer* cette ligne sur la face de dessous, c'est-à-dire à en tracer une semblable et parallèle. (Voy. REMBARRER).

RABLE, *s. m.* — Petite pièce de bois à l'aide de laquelle les plombiers font couler et étendent leur plomb sur le moule posé sur le MADRIER. (Voy. ce mot, § *Plomberie*.)

RABLE DE BATEAUX, *s. f.* — Pièce de bois de petit échantillon, dont une face est plate et l'autre convexe, et qui provient du déchirage de bateaux nommés *toues*, dans lesquels ces pièces sont employées comme semelles de fond ou traverses de bordage pour maintenir la coque des bateaux. Les râbles sont faites avec

du bois de sapin ; on les utilise dans les constructions économiques pour faire des faux planchers, pour des cloisons de refend dans les combles et les étages supérieurs des maisons de peu d'importance. Aussi dit-on en termes de mépris, en parlant d'une maison pauvrement construite et dont la charpente est mauvaise, mal assemblée, trop légère ou faite avec des vieux bois, que cette construction est *en râbles de bateau.*

RABLER, *v. a.* — Séparer du plâtre gris le charbon qui peut s'y trouver mélangé ; d'où le plâtre ainsi purgé prend le nom de *plâtre râblé.* (Voy. PLATRE.)

RABOT, *s. m.* — Outil à fût, dont la lame en acier, en forme de ciseau, est ajustée dans le fût de bois. Cet outil sert à dresser et blanchir les bois de menuiserie, à dresser seulement ceux de charpente dits *bois refaits;* il en existe

Fig. 1. — Rabot dit *varlope.*

de divers modèles et dimensions, suivant l'usage auquel ils sont employés. Les plus grands, qui servent à blanchir les planches, se nomment VARLOPES, et ont une poignée (fig. 1). On distingue ensuite le BOUVET, la GALÈRE et

Fig. 2. — Rabot cintré convexe (1er type).

le GUILLAUME. (Voy. ces mots.) Parmi les rabots proprement dits, il y a lieu de distinguer : le *rabot ordinaire,* qui sert à planer et blanchir le bois, à le corroyer même quand ce travail est à pratiquer sur une pièce de peu d'importance ; le *rabot cintré convexe* (fig. 2

DICT. D'ARCHITECTURE. — T. IV.

et 3), qui sert à raboter les surfaces concaves dont la courbure se trouve dans le sens du fil du bois ; le *rabot cintré concave,* qui sert à faire le travail inverse ; le *rabot debout,* qui est employé pour travailler les bois debout ; le

Fig. 3. — Rabot cintré convexe (2e type, face et profil).

rabot à dents, dont le fer est bretté ; le *rabot à mettre d'épaisseur,* qui a deux joues réglant l'épaisseur à donner au bois ; le *rabot rond,* dont le fer affûté en rond sert à creuser des gorges, des moulures creuses, etc. ; le *rabot du*

Fig. 4. — Rabot du parqueteur (face et profil).

parqueteur (fig. 4) ou *rabot-racloir,* employé par les raboteurs de parquet pour terminer leur travail ; le *rabot à élégir,* dont le fer est profilé de manière à produire un élégissement. Enfin il existe une variété de *rabots* avec ou

Fig. 5. — Rabot à contre-fer.

sans *semelle d'acier,* des *rabots à deux fers,* des *rabots à contre-fer* (fig. 5), *à vis* (fig. 6) et *sans vis ;* des rabots avec lumière dessus ou de côté, etc., etc. Mais, quelles que soient la forme et la variété des rabots, ils se composent toujours à peu près des mêmes élé-

ments; ils comprennent le fût, sorte de petite bille en bois dur (cormier, buis, noyer, etc.), dont la face inférieure ou semelle est polie; ce fût est percé d'un trou plus ou moins incliné et dégagé, nommé *lumière* : c'est dans celle-ci qu'est engagé le fer; il est maintenu à une

Fig. 6. — Rabot à vis (profil et fer de face).

hauteur convenable au moyen d'un petit morceau de bois, nommé *coin*.

RABOT ou BROYON, *s. m.* — Instrument dont on se sert pour remuer la chaux et corroyer le mortier; il se compose d'une lame de fer large, aplatie, recourbée et terminée en douille de façon à recevoir un long manche de bois qui sert à manœuvrer l'instrument. Anciennement il existait des rabots tout en bois, mais qui rendaient le travail beaucoup plus pénible; aussi leur a-t-on substitué avec raison les outils en fer.

RABOTER, *v. a.* — Action de dresser, de blanchir et refaire le bois avec l'outil nommé RABOT. (Voy. ce mot.)

RABOTEUR, *s. m.* — Ouvrier menuisier qui rabote et qui dresse les parquets; ouvrier spécial qui dans un atelier de menuiserie est chargé de pousser les moulures sur les bois, tels que les limons, marches et sabots d'escalier.

RABOUTIR, *v. a.* — Mettre bout à bout des pièces de bois.

RACAGE, *s. m.* — Collier en fer qui lie deux pièces de charpente.

RACCORD, *s. m.* — Travail neuf exécuté auprès d'un travail ancien ou au milieu de celui-ci, et de manière qu'une fois terminé, on ne distingue pas une différence, une solution de continuité entre ces deux travaux. On exécute des travaux de raccord en tous genres; généralement, les bouchements de trous, de crevasses, de fissures, les réparations de peu d'importance, constituent des raccords. — Quand les plâtriers ont poussé des moulures avec le calibre, les angles ou moulures qui se rencontrent sont terminés à la main, ce qui constitue un travail de raccord. — Les peintres qui rafraîchissent de vieilles peintures, ou qui peignent des travaux neufs au milieu de vieux, font des raccords, etc., etc. — Les paveurs nomment *raccord* une partie de pavement refaite à côté d'une partie ancienne.

Mettre en raccord, c'est placer côte à côte des pièces devant être jointes ensemble, pour s'assurer si le travail d'ajustement est bien exécuté; quand les raccords sont parfaits, on fixe alors définitivement les objets.

RACCORDEMENT, *s. m.* — Action de raccorder, de faire un raccord. — En maçonnerie, faire un raccordement, c'est réunir deux bâtiments ou des portions de bâtiment d'une manière si intime, si parfaite qu'on ne peut distinguer la ligne suivant laquelle le raccordement a été fait, ou les parties qui ont servi à exécuter ce raccordement. — En plomberie, *faire un raccordement*, c'est réunir deux tuyaux de diamètres différents.

RACCORDER, *v. a.* — Réunir, d'une manière harmonieuse et qui ne choque pas la vue, deux objets, surtout deux bâtiments construits dans des temps différents et avec des données diverses. — Donc, d'une manière générale, raccorder signifie réunir avec perfection; ainsi, deux lignes courbes se raccordent lorsqu'elles ne présentent ni jarret ni coude dans leur point de jonction. — Les grands édifices publics, dont la construction dure parfois plusieurs siècles, donnent donc lieu à des raccordements. Un exemple des plus curieux et des plus remarquables, c'est le vaste monument du Louvre et des Tuileries qui n'a jamais pu être terminé, bien que le commencement des travaux remonte au delà de quatre siècles. Si dans ce monument les

façades en bordure sur la rue de Rivoli et sur le bord de l'eau sont remarquables et bien *raccordées*, on ne saurait en dire autant des ruines des Tuileries, qui formaient une disparate des plus étranges déshonorant ce beau monument. Quatremère de Quincy l'avait déjà reconnu de notre temps et défendait les œuvres de ses confrères dont on demandait la démolition : « On ne saurait, dit cet auteur (*Dict. d'arch.*, v° *Raccorder*), citer un exemple plus propre à faire comprendre l'abus dont on a parlé, et l'espèce de correctif dont il est susceptible, que la grande façade du palais des Tuileries à Paris, surtout du côté du jardin. Il y a dans cette façade au moins trois projets de palais, trois goûts d'architecture, trois genres de masses, qui annoncent une succession de plusieurs règnes. On peut affirmer que dans ces masses diverses il y a de l'architecture de Jean Bullant, de Philibert Delorme, de Ducerceau, et enfin de Levau et de Dorbay, son élève, que Louis XIV chargea de *raccorder* définitivement cet ensemble. — On a jugé avec trop de sévérité ce *raccordement*, et sans penser que ceux qui se trouvent chargés de semblables travaux doivent souvent obéir à plus d'un genre de sujétions imposées à leur talent. »

RACCOURCI, *s. m.* — Aspect qu'offre une figure ou une partie de figure, un monument, qui ne sont pas vus dans tout leur développement. Ce terme est surtout usité en peinture ; dans les décorations peintes, dans les coupoles, dans les voûtes et dans les plafonds, les raccourcis sont une des principales difficultés de l'exécution et de la composition.

RACCOUTRAGE, *s. m.* — Action de nettoyer les vitres en panneaux ; on fait surtout le raccoutrage des vitraux afin de les rendre nets et les tenir en bon état ; ce qui permet de voir parfaitement les sujets ou motifs de décoration qu'ils représentent.

RACHAT, *s. m.* — Action de racheter.
LÉGISLATION ET JURISPRUDENCE. — La faculté de *rachat*, qu'on nomme aussi *réméré*, est un contrat, un pacte par lequel un vendeur se réserve le droit de reprendre l'objet vendu. Cette faculté ne peut s'exercer que pendant l'espace de cinq années, alors même que les parties contractantes auraient stipulé un plus long délai. (*Code civil*, art. 1660.) — Le terme fixé est de rigueur, et ne peut être prolongé par le juge. (*Ibid.*, art. 1661.) Faute par le vendeur d'avoir exercé son action de réméré dans le terme prescrit, l'acquéreur demeure propriétaire irrévocable. (*Ibid.*, art. 1662.) — Le vendeur à pacte de rachat peut exercer son action contre un second acquéreur, quand même la faculté de réméré n'aurait pas été déclarée dans le second contrat. L'acquéreur exerce tous les droits de son vendeur ; il peut prescrire tant contre le véritable maître que contre ceux qui prétendaient des droits ou hypothèques sur la chose vendue. (Art. 1664, 1665). Si un acquéreur revend sans révéler le pacte de rachat, le nouvel acquéreur, malgré sa bonne foi peut être dépossédé. Enfin l'article 1673 du Code civil dit que le vendeur qui use du pacte de rachat doit rembourser non-seulement le prix principal, c'est élémentaire, mais encore les frais et loyaux coûts de la vente, les réparations nécessaires, et celles qui ont augmenté la valeur du fonds, jusqu'à concurrence de cette augmentation ; il ne peut entrer en possession qu'après avoir entièrement satisfait à toutes ces obligations. Lorsque le vendeur rentre dans son héritage par l'effet du pacte de rachat, il le reprend exempt de toutes les charges et hypothèques dont l'acquéreur l'aurait grevé, mais il est tenu d'exécuter les baux faits sans fraude par l'acquéreur. — Toute rente établie à perpétuité pour le prix de la vente d'un immeuble est essentiellement rachetable. (*Code civ.*, art. 530.)

RACHAT, *s. m.* — Molasse du département de la Drôme, plus dure que celle de Châteauneuf d'Isère, qui sert à faire des dallages pour les rez-de-chaussée.

RACHER, *v. a.* — Tracer avec un compas, sur une pièce de bois, les formes et les coupes suivant lesquelles elle doit être taillée. (Voy. RACHES.)

RACHES, *s. f. pl.* — Traits marqués au moyen du compas sur une pièce de bois, qui servent à indiquer la manière dont elle doit être taillée. (Voy. RACHER.)

RACHETER, *v. a.* — Corriger ou dissimuler une différence de niveau, compenser, rendre moins sensible une irrégularité, un défaut, par une pente, par un biais, par un adoucissement, un amortissement ou de toute autre manière. Ainsi, les quatre pyramides disposées sur les quatre espaces triangulaires qui restent aux angles d'une tour carrée, sur laquelle on élève une flèche octogonale, rachètent la différence de forme qui existe entre cette flèche et la tour qui lui sert de base. — On rachète une différence de niveau entre deux terrains en établissant une pente. — Deux voûtes qui se pénètrent, comme font les deux berceaux d'une voûte d'arête, sont deux voûtes qui se rachètent; mais quand deux voûtes d'espèce différente se joignent par raccordement, elles se rachètent encore, et dans ce cas le fait est plus saisissable. Ainsi, quatre pendentifs rachètent une voûte sphérique en se raccordant avec le plan circulaire de celle-ci.

RACHEUX (BOIS). — Bois noueux, difficile à travailler et à polir, à cause de ses fibres grossières et filandreuses.

RACINAL, *s. m.* — Espèce de pilotis sur lequel on assoit des fondations légères; c'est aussi une pièce de bois, une sorte de madrier qu'on pose sur les têtes de pilotis pour recevoir une plate-forme. — On nomme *racinal d'écurie* une pièce de bois debout scellée en terre par son pied et dans les côtés de laquelle sont assemblés, dans des rainures, les madriers formant le devant de la mangeoire.

En termes d'hydraulique, c'est une pièce de bois dans laquelle est encaissée la crapaudine du seuil d'une porte d'écluse.

RACINAU, *s. m.* — Petite pièce de bois qu'on enfonce en terre et qu'on utilise dans les jardins et dans les parterres pour soutenir la terre des plates-bandes et pour d'autres ouvrages analogues. Au pluriel, ce terme sert à désigner les pièces de bois croisées qui forment le bâti ou plutôt l'empatement d'une grue : c'est dans les racinaux que sont assemblés l'arbre et les arcs-boutants de la grue; quand ces pièces de bois sont planes, on les nomme *soles*. — On nomme *racinaux de comble* des espèces de corbeaux encorbellés qui portent sur des consoles le pied d'une ferme ronde.

RACINES. — Voy. ARBRE, § *Jurisprudence*.

RACLE, *s. f.* — Outil en bois qui sert à racler les terres qui adhèrent encore aux tuiles et aux briques quand elles sortent du moule.

RACLER, *v. a.* — Se servir des outils nommés *raclet* et *racloir* pour enlever des portions de terre sur les tuiles et les inégalités sur un morceau de bois.

RACLOIR, *s. m.* — Lame de fer emmanchée dans un morceau de bois, et qui sert à unir la surface d'un morceau de bois et à en supprimer les inégalités. Il existe des *rabots-racloirs* à l'usage des parqueteurs. (Voy. RABOT, fig. 4.)

RADEAU, *s. m.* — Assemblage de pièces de bois qui forment une sorte de plancher, et dont on se sert pour transporter ainsi les bois d'un pays à un port de vente : non-seulement c'est un moyen économique de transporter les bois, mais encore un système employé pour les flotter. (Voy. BOIS, § *Flottage*.)

RADER, *v. a.* — Diviser au ciseau une bande de pierre ou de marbre sur sa largeur en faisant deux tranchées l'une en dessus et l'autre en dessous. (Pernot.)

RADIER, *s. m.* — Massif en maçonnerie ou en planches solides qui forme le fond ou lit d'un canal, d'une écluse, d'un aqueduc. Les radiers sont ordinairement posés sur une couche de béton plus ou moins épaisse, sur laquelle sont assises en même temps les parois verticales de la construction. Les radiers ont pour

but d'empêcher l'eau de produire des affouillements. Ce genre de construction doit être fait avec beaucoup de soin, surtout quand les radiers sont compris entre les piles, ou entre une pile et une culée de pont, ou bien encore entre les bajoyers d'une écluse, parce que dans ces endroits l'eau exerce un maximum de pression. (Voy. ÉCLUSE.)

Quand les radiers sont en bois, dans une écluse par exemple, ils sont composés d'un double plancher formé avec de longues planches calfatées et goudronnées : ce second plancher est appelé *recouvrement*. Quand ils sont en maçonnerie, on emploie pour leur construction des pierres de taille, de la meulière ; rarement du moellon, à moins qu'on n'en possède d'excellent dans la localité, et de la brique. Souvent on les forme en cuvette au moyen d'arcs renversés, ce qui leur permet de résister aux pressions sous-jacentes occasionnées parfois par les eaux souterraines. — On nomme *garde-radier* la tête de radier en amont, et *arrière-radier* la tête en aval.

RADOUBER, *v. a.* — Faire des réparations au corps d'un bâtiment, surtout à la coque extérieure. Pour radouber un navire, il faut d'abord l'*éventer*, c'est-à-dire mettre hors de l'eau la partie immergée. Anciennement on disait ADOUBER. (Voy. ce mot.)

RAFFINAGE, *s. m.* — Action de raviver ou plutôt de revivifier les parties de plomb oxydées que les ouvriers plombiers nomment improprement *crasses*. On pratique le raffinage du plomb en le faisant fondre dans une marmite en fonte, puis en le coulant en saumon.

RAFFUTER, *v. a.* — Affûter de nouveau un outil. (Voy. AFFUTER.)

RAFRAICHIR, *v. a.* — En maçonnerie, ce terme signifie : 1° retailler d'anciens joints et d'anciens lits de pierres ; 2° ajouter de l'eau ou du lait de chaux dans un mortier devenu trop ferme : ce procédé est mauvais, on doit le proscrire dans un chantier bien dirigé. — Les paveurs rafraîchissent de vieux pavés en les retaillant partiellement, afin de pouvoir les faire servir.

En menuiserie, c'est retailler les joints ou assemblages d'une vieille menuiserie.

En plomberie, *rafraîchir* un tuyau, c'est le réparer, revoir les soudures, les gratter et les faire à nouveau, ou du moins les repasser. — *Rafraîchir le blanchissage des couvertures étamées*, c'est, dit Pernot, « les remettre sur le réchaud, et jeter de nouvelles lames ou pâtées d'étain. On a coutume de rafraîchir les amortissements qui sont en forme de globes, après les avoir soudés et avant de les mettre en place, pour réparer les endroits que ternit nécessairement la terre grasse qu'on est obligé d'employer dans les soudures. »

En peinture, *rafraîchir* ou *raviver une couleur*, c'est la laver, la nettoyer de façon à enlever toutes les malpropretés qui pourraient ternir son éclat primitif ; ensuite avec un léger glacis, et quelquefois avec un simple vernissage, on remonte la couleur dans sa *fraîcheur* première.

RAFRAICHISSOIR, *s. m.* — Petit bassin en marbre ou en pierre dure, construit dans une salle à manger pour mettre le vin et les boissons à rafraîchir, et qui remplace ainsi dans les appartements luxueux et confortables l'ustensile dit *rafraîchissoir*, qui est en métal. — Dans les abattoirs, on donne le même nom à de petits bassins en béton ou en toute autre maçonnerie, établis dans les triperies. Ces rafraîchissoirs servent au dépôt provisoire des entrailles des animaux qu'on réserve pour la vente des tripiers ; ces intestins, avant d'être placés dans les rafraîchissoirs, sont préalablement échaudés, c'est-à-dire lavés à l'eau chaude. Dans les triperies bien organisées, les échaudoirs ou bassins d'eau chaude sont en face des rafraîchissoirs, et des robinets fournissent aux uns et aux autres de l'eau, de même que des robinets de décharge permettent de vider ces deux genres de réservoirs.

RAGOT, *s. m.* — Crampon de fer attaché au limon des binards, des voitures.

RAGRANDIR, *v. a.* — Rendre plus grand : on ragrandit un bâtiment, un salon, etc.

RAGRÉER, *v. a.* — En maçonnerie, *ragréer une construction*, la façade d'une maison, c'est y mettre la dernière main en faisant le RAGRÉMENT. (Voy. ce mot.) — En menuiserie et en serrurerie, c'est faire disparaître les inégalités d'un ouvrage, c'est le polir.

RAGRÉMENT, *s. m.* — Action de ragréer. Dans une construction, le ragrément consiste à repasser le marteau et le fer aux parements de ses murs; c'est une taille complémentaire qui se fait à la ripe et se termine en grésant les façades en pierre avec du grès mouillé. On fait le ragrément des bandeaux, des corniches, des chambranles, etc. (Voy. RAVALEMENT.) En menuiserie, le ragrément consiste à passer le *ciseau*, le *rabot* ou le *racloir* sur des travaux de menuiserie, à boucher les joints avec du mastic, enfin à terminer le plus possible le travail avec la gouge et des ciseaux fins, avec le papier de verre et la peau de chien.

RAIDIR, *v. a.* — Rendre raide, donner du raide. *Raidir un étai*, c'est, à l'aide d'un fort coin glissé sous son pied avec force, amener cet étai à exercer une pression nécessaire pour soutenir un mur ou une portion de mur.

RAIL, *s. m.* — Barre de fer forgé ou laminé employée pour divers usages, mais surtout pour construire des voies ferrées, des chemins de fer. Le rail sert à supporter et à guider les roues des véhicules. Il existe de nombreux types ou modèles de rails, mais les trois types les plus employés sont les suivants : le *rail* avec un *simple champignon* de tête et un *patin* qui sert à le fixer sur les traverses; le *rail à deux champignons*, et le *rail creusé en gorge*, très-employé pour les chemins de fer américains et qui est utilisé, mais avec quelques modifications, pour les tramways de certaines villes. La hauteur des rails, suivant le modèle et le pays, varie entre $0^m,115$ et $0^m,134$. Dans les rails pleins, l'âme a environ $0^m,022$ d'épaisseur. Quant aux champignons, leur forme et leurs dimensions sont assez variables; cependant le profil le plus usuellement employé est une sorte de congé qui réunit le bourrelet du champignon à l'âme du rail; cette dernière forme présente l'avantage de pouvoir se prêter facilement au laminage. Aujourd'hui on commence à employer des rails en acier, parce qu'ils font beaucoup plus d'usage que ceux en fer.

RAINER, *v. a.* — Pratiquer une rainure dans une pièce de bois ou dans une pièce de fer. (Voy. RAINURE.)

RAINETTE, *s. f.* — Instrument de fer recourbé à l'une de ses extrémités et dont l'autre, plate et en forme de disque, est percée de plusieurs entailles profondes. Cette extrémité sert à donner de la voie aux scies, tandis qu'avec la première on trace sur les bois des assemblages, des chiffres et des marques de repère.

RAINURE, *s. f.* — Entaille rectangulaire pratiquée sur des pièces de bois ou de métal, et qui est destinée à recevoir une languette ménagée sur une autre pièce avec laquelle elle doit être réunie. — Les menuisiers poussent des rainures sur la rive d'une planche, afin de recevoir la languette ménagée sur la rive d'une autre planche, à moins qu'ils n'emploient des languettes volantes pour réunir deux planches *rainées*. — On nomme *rainure d'embrèvement* celle qui est poussée derrière un cadre de porte, afin de recevoir les languettes du bâti; *rainure à bois debout*, la rainure faite en travers du fil du bois.

En plomberie, on nomme *rainure* la cavité triangulaire formée par les chanfreins pratiqués sur les deux épaisseurs d'une table de plomb roulée, en vue d'obtenir un tuyau soudé.

Rais-de-cœur.

RAIS-DE-CŒUR, *s. m.* — Ornement peint ou sculpté, composé de fleurons et de fers de lance ou de feuilles d'eau, dont la succession

rappelle la forme, le contour d'un cœur. Cet ornement est sculpté sur diverses moulures, mais principalement sur les talons droits compris entre un listel et un rang de perles ou de pirouettes.

RAISON (METTRE LES PIÈCES EN LEUR). — Expression employée par le charpentier et qui est synonyme d'*appareiller,* d'*équiper,* etc.

RAJUSTER, *v. a.* — Ajuster de nouveau; d'où le terme de *rajustement,* qui exprime l'action de rajuster.

RALLONGE, *s. f.* — Pièce servant à rallonger. Ainsi, quand on veut décrire de grandes circonférences et que les branches du compas ne permettent point de le faire, on insère dans l'une des branches une pièce triangulaire qu'on serre à l'aide d'une vis de pression : c'est cette pièce qu'on nomme *rallonge.*

RALLONGER, *v. a.* — Ajouter une rallonge; ajouter une pièce à une autre. On rallonge les pièces de bois, de fer et en général toutes les pièces de métal. On assemble les rallonges par divers moyens, mais surtout par des entures, par des joints à enfourchement, et les métaux par la soudure et le martelage. En menuiserie, *rallonger une barbe,* signifie prolonger l'arasement d'un tenon du côté de la moulure et presque de la largeur de cette moulure.

RAMENDAGE, *s. m.* — Une des opérations de la dorure, qui consiste à mettre de l'or dans les fonds oubliés. C'est pendant le ramendage qu'on répare les gerçures et les cassures, en un mot, tous les manques et toutes les défectuosités. (Voy. DORURE.)

RAMENDER, *v. a.* — Faire un ramendage, c'est-à-dire réparer les gerçures et les cassures qui se sont produites sur les objets dorés. Cette opération s'accomplit en dorure après le matage. (Voy. le terme précédent et DORURE.)

RAMENERET, *s. m.* — Trait du charpentier, qui lui sert de marque de repère sur ses bois. (Voy. MARQUE, § *Marques des bois.*)

RAMONAGE, *s. m.* — Opération qui consiste à retirer des tuyaux de fumée la suie et les cendres qui sont attachées contre les parois de ces tuyaux. Dans les larges conduits de fumée, c'est un enfant qui, armé d'un racloir, pénètre dans ce conduit, y monte et racle les suies; dans les tuyaux étroits, on ramone à la *corde* et au *hérisson;* enfin, quand on a confiance à la solidité de la construction et qu'on est assuré que le conduit de la fumée n'a pas de fissure ou de crevasse, on peut *brûler la cheminée,* c'est-à-dire qu'on allume un feu très-vif de paille ou de papier qui enflamme la suie déposée sur les parois du conduit de la fumée. Ce dernier moyen ainsi que le premier, à moins que le coffre de la cheminée ne mesure $0^m,60$ sur $0^m,25$, sont prohibés à Paris. (Voy. l'ordonnance de police à ce sujet au mot INCENDIE, titre III, § 3, *Ramonage.*)

RAMPANT, *s. m.* — On donne le nom de *rampant,* dans un édifice, à tout ce qui est incliné, mais surtout au comble; on nomme *comble à deux rampants* celui qui a deux versants, deux égouts.

RAMPANT, TE, *adj.* — Qui n'est pas de niveau sur tous les points, qui a de la pente, une inclinaison quelconque ; *corniche rampante,* corniche établie suivant une direction oblique ; *arc rampant,* l'arc dont les naissances ne sont pas de même hauteur. Les descentes de caves sont souvent faites au moyen de voûtes rampantes; les théâtres et les amphithéâtres de l'antiquité possèdent également de nombreux exemples d'arcs rampants.

RAMPE, *s. f.* — Pente d'un terrain, inclinaison d'une route, d'un chemin. Quand cette inclinaison est très-prononcée, on dit que la route a une *forte rampe,* une rampe de 18 à 20 degrés. On dit encore qu'une route a une rampe de $0^m,10$ par mètre, ou qu'elle monte d'un dixième par mètre, etc. — Les terrassiers nomment *rampes* les masses de terre en pente qu'ils conservent dans les grandes fouilles de

terres pour monter les déblais, soit à la brouette, soit au tombereau. — On nomme encore *rampe* une suite de marches larges et très-basses qui permettent aux cavaliers de monter aux divers étages d'un monument ou au sommet d'un point culminant quelconque. Divers édifices sont pourvus de ce genre d'escalier, nous citerons notamment l'hôtel de ville de Genève. — Enfin, on donne le même nom de *rampe* à la balustrade à hauteur d'appui posée sur le limon d'un escalier. Ces rampes sont en pierre, en marbre, en bois, en fonte, en bronze et même en cristal, mais on les fait surtout en fer forgé ou étiré. Les rampes en fer forgé sont décorées avec plus ou moins de richesse; quelques-unes, fabriquées au XVIe et au XVIIe siècle,

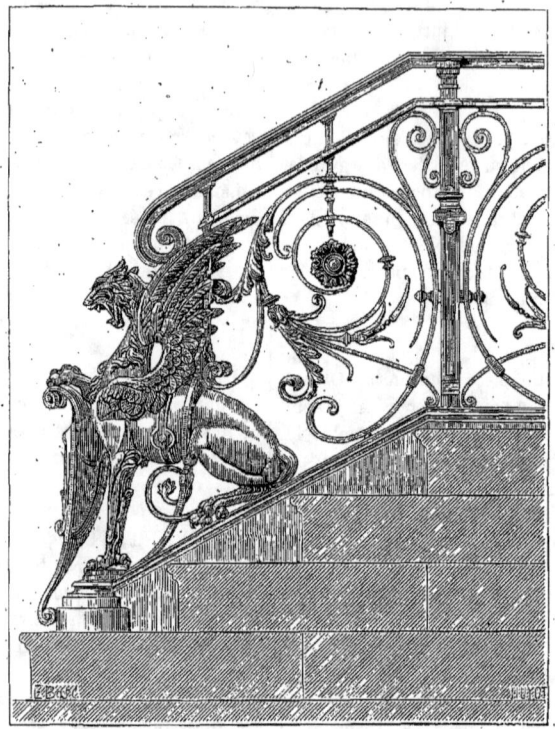

Fig. 1. — Rampe d'escalier (hôtel Landon).

sont de véritables œuvres d'art, des chefs-d'œuvre, par la beauté de leur composition et de leur exécution. En général, dans les rampes en fer forgé, les départs, que, suivant leur forme, on nomme *volutes, colimaçons* ou *balustres,* sont très-remarquables. Nos figures montrent deux départs de rampes modernes exécutées par un habile praticien de Paris, M. Baudrit, sous la direction de notre confrère M. Max Vautier. Ces deux spécimens de serrurerie ont paru dans la *Revue générale d'architecture*, éditée par MM. Ducher et Cie : c'est d'après ce journal que nous les avons dessinés. Notre figure 1 représente la rampe de l'escalier de l'hôtel Landon ; elle est en fer forgé, la chimère seule est en fonte douce et ciselée. Notre figure 2 montre la rampe de l'hôtel Demidoff, elle est toute en fer forgé. Pour terminer ce qui concerne les rampes, nous citerons quelques lignes de Husson (*Dictionnaire du serrurier*) :

Les rampes, dit cet auteur, se composent de la *bandelette* ou *main-courante*, des barreaux, qui sont plus ou moins ornés. On distingue plusieurs sortes de rampes. La plus simple est la *rampe à pointes* ou *à rappointis*, dont les barreaux pointus s'emmanchent dans le limon ; ils peuvent être ornés ou non d'*astragales* ou de *bagues*. Vient ensuite la *rampe à cols de cygne*, qui est très-usitée ; les barreaux en sont cintrés par le bas en forme de col de cygne ; ils sont généralement ornés d'astragales, de rosaces, et quelquefois de chapiteaux en cuivre ou en fonte. La *rampe à pitons* est plus riche ; les barreaux sont ornés de chapiteaux en fonte par le haut et sont supportés dans le bas par des objets nommés

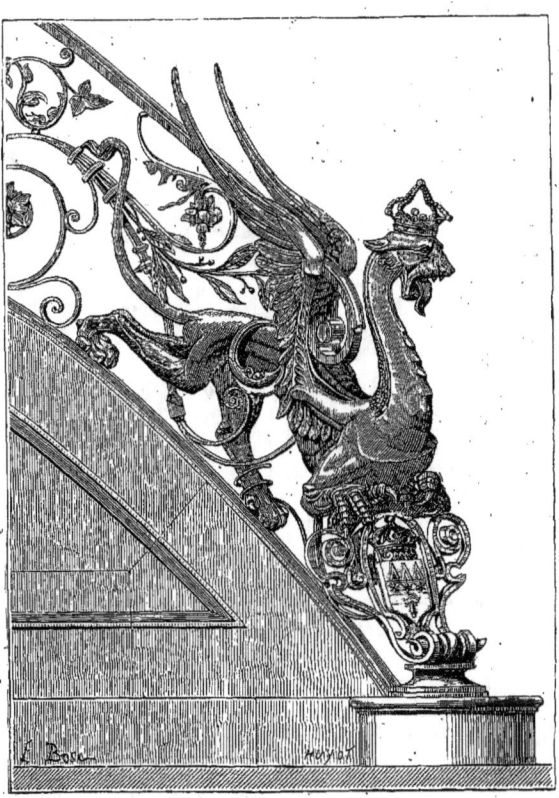

Fig. 2. — Rampe d'escalier (hôtel Demidoff).

pitons, aussi en fonte, plus ou moins ornés, qui portent des tiges à vis se serrant dans le limon. Enfin, l'on fait des rampes plus ornées, soit avec des remplissages en panneaux de fonte montés dans des châssis en fer, soit tout en fer forgé dans le genre ancien.

Les barreaux des *rampes à pointes*, *à cols de cygne*, *à pitons*, sont montés à vis sur la bandelette, laquelle est terminée à son extrémité au-dessus du pilastre par une *volute* ou *colimaçon*.

La *rampe de perron* est une variété des rampes précédentes ; elle peut être aussi *à pointes*, *à cols de cygne*, *à pitons*, etc. Si le perron est en pierre, on scelle les barreaux. — Il y a aussi des rampes dont les barreaux sont *à vis* ou *à patte*, suivant l'exigence de l'emplacement.

RAMPISTE, s. m. — Ce terme ne sert qu'à désigner l'ouvrier menuisier qui fabrique les mains-courantes en bois, et non l'ouvrier ser-

rurier qui fait des rampes; car celles-ci sont faites par des ouvriers différents, les forgerons, repousseurs, estampeurs, serruriers, etc.

RANCHE, *s. f.* — Chevilles en bois ou en fer servant d'échelons et dont sont garnis les *ranchers* ou *écheliers*.

RANCHER ou **ÉCHELIER**, *s. m.* — Longue pièce de bois traversée par des chevilles de bois ou de fer nommées *ranches*. On se sert des ranchers pour descendre dans une carrière, pour monter à une grue, à une sapine ou monte-charge, ou à tout autre engin.

RANG, *s. m.* — Ce terme est synonyme d'*assise*; ainsi on dit indifféremment : le premier rang de pierres, de moellons, de briques, ou la première assise de pierres, de moellons, de briques, etc.

RANGE ou **RANGÉE**, *s. f.* — Le premier de ces termes est une corruption des mots *rang*, *rangée*, et s'emploie au lieu et place de ceux-ci. On nomme *range de pavés* chaque suite de pavés juxtaposés dans un même alignement en travers d'une chaussée. — Les pavés composant chaque range doivent être chevauchés avec ceux qui composent la range suivante, de manière à ce que les joints perpendiculaires à la direction des ranges soient alternés. — On nomme *range losange* les pavés posés obliquement à l'axe de de la rue. Cette disposition de pavage, quand elle est appliquée aux carrefours formés par le croisement de quatre rues, se nomme *croix de Malte*.

RANGEMENT, *s. m.* — Manière de disposer à côté les uns des autres avec ordre et symétrie des matériaux lourds, ou ceux que leur fragilité ne permet pas d'empiler; on dit : le *rangement* des matériaux est à la charge de l'entrepreneur.

RANGETTE, *s. f.* — Tôle commune qui sert à fabriquer les tuyaux de poêle.

RAPE, *s. f.* — Grosse lime qui sert aux plombiers pour enlever l'excédant de matière sur les soudures et pour aviver l'emplacement sur lequel les soudures doivent être faites. — Les râpes servent aux menuisiers pour ar-

Fig. 1. — Râpe plate.

rondir, dresser et polir le bois debout; ils se servent de deux genres de râpe, l'un est plat (fig. 1) et l'autre demi-rond (fig. 2). — On

Fig. 2. — Râpe demi-ronde.

nomme aussi *râpe* un outil en fer méplat, dont une face est piquée comme un gril de râpe et qui sert à terminer et parachever le parement d'une pierre après sa dernière taille.

RAPPEL, *s. m.* — Ce terme s'applique à divers objets destinés à rappeler, c'est-à-dire à faire revenir un objet dans sa position première : par exemple, quand on a tiré le cordon d'une sonnette, quand celle-ci a sonné, elle revient à sa place, parce qu'elle y est ramenée par un *ressort de rappel*. Il existe aussi des *vis de rappel*, etc., etc.

RAPPELER, *v. a.* — Faire revenir à sa place un mouvement quelconque, une sonnette, etc., à l'aide de ressorts à *rappel*.

RAPPOINTIS, *s. m.* — Bouts de vieux fer de toutes provenances et de diverses longueurs, grosseurs et formes. Les rappointis mesurent environ de 0m,07 à 0m,20 de longueur; ils sont dressés et appointés par les serruriers. On les emploie à la place des clous ordinaires pour retenir les lourdes charges de plâtre, car la forte épaisseur de celles-ci rend insuffisant l'emploi des clous à bateau : par exemple, dans les corniches et les bandes saillantes des pans de bois, pour les chevêtres entre lesquels doivent être établies des bandes de trémie, etc. Règle générale, quand les charges de plâtre atteignent ou dépassent 0m,10, on doit employer des rappointis au lieu de clous à bateau. Dans les travaux, les rappointis, comme les clous

à bateau, sont fournis au maçon par le serrurier, qui les vend au kilogramme à l'entrepreneur ou à celui pour le compte duquel on construit. — On nomme aussi *rappointis* les broches, *chevilles* et *clous à patère*, qu'on emploie, du reste, pour le même usage.

RAPPORT, *s. m.* — Conformité, analogie entre deux ou plusieurs objets : ainsi les fers ronds de $0^m,07$ sont en rapport avec les fers carrés de $0^m,15$; ils pèsent tous deux environ 1 k. 75 le mètre. — On nomme *pièce de rapport* une pièce rapportée sur une autre ou à côté d'une ou plusieurs autres : par exemple, une marqueterie, une mosaïque, un émail cloisonné, ne sont formés que de *pièces de rapport*. — Les moulures en bois, en fer, appliquées sur des panneaux, des murs, etc., sont dites *moulures de rapport* ou *moulures rapportées*.

RAPPORTEUR, *s. m.* — Instrument de mathématique servant à mesurer les angles dessinés sur le papier, et par suite permettant de les *rapporter* sur un autre plan ou sur une autre feuille de papier; de là son nom. Cet instrument porte sur sa courbe une double série de divisions en degrés, numérotées de 10° à 180°. L'une de ces séries va de droite à gauche,

Rapporteur.

c'est la division inférieure; l'autre de gauche à droite, c'est la division supérieure. Pour se servir de cet instrument, on place sa partie horizontale supérieure (la ligne de son diamètre) sur l'un des côtés de l'angle, de manière que le sommet de celui-ci coïncide avec la petite encoche semi-circulaire pratiquée dans l'axe du diamètre ou centre de la circonférence. L'autre côté de l'angle prend alors une direction quelconque qui marque 30°, 40°, 50°, etc., et détermine ainsi l'ouverture de l'angle qui est dit mesurer 30°, 40°, 50°, etc.

On fait des rapporteurs en corne blonde, au travers desquels on peut suivre la ligne indiquant le nombre de degrés que mesure l'angle. — On en fabrique également en acier, en laiton; celui représenté par notre figure est en métal.

RAPURE, *s. f.* — Ce qui tombe d'une pièce qui a été travaillée à la RAPE. (Voy. ce mot.)

RAQUETTE, *s. f.* — Grande scie avec laquelle les scieurs de long évident les noyaux des escaliers.

RATEAU, *s. m.* — Pièce de la garniture d'une serrure employée encore dans les serrures communes. On la nomme ainsi parce qu'elle a des dents comme un râteau de jardinier, lesquelles dents s'entaillent dans le museau et le panneton de la clef. (Voy. MUSEAU et PANNETON.)

RATELIER, *s. m.* — Construction en bois qui ressemble à une échelle dont les montants seraient parallèles et qui sert dans les écuries à recevoir les fourrages destinés à la nourriture des animaux. On place des râteliers dans les écuries, dans les étables, dans les bergeries, etc. Suivant ces divers locaux les râteliers varient de formes et de dimensions. (Voy. ÉCURIE, ÉTABLE, BERGERIE.) — Sur les voies ferrées, on nomme *râteliers* deux poteaux espacés suivant la longueur des rails qu'ils reçoivent dans des rainures pratiquées sur leur côté intérieur. Dans les ateliers de constructions, on nomme *râteliers* des tringles en bois ou en fer posées contre les murs, mais à $0^m,015$ d'écartement, dans lesquelles on pose les outils, lors de leur rangement. Quelquefois les établis ont sur l'un de leurs longs côtés des râteliers.

RATTACHER, *v. a.* — Attacher de nou-

veau, ou fixer un objet en le clouant ou en le vissant sur un autre.

RAVALEMENT, *s. m.* — En maçonnerie, le ravalement consiste à crépir et enduire les murs en moellons, en briques et en pan de bois. Sur les façades en pierre de taille, le ravalement consiste dans l'abatage de la pierre laissée par l'épannelage, dans la taille des chambranles, profils, sculptures des moulures et des ornements et l'aplanissement des nus et des tables saillantes. — Le ravalement des constructions en petits matériaux se fait au moyen de rocaillages, de jointoiements et d'enduits. Les ravalements en réparation ont pour but de raviver la surface extérieure des bâtiments construits en pierre de taille, en faisant leur RAGRÉMENT (Voy. ce mot) avec la ripe et le grès, ou de refaire à neuf les enduits sur maçonnerie de petits matériaux. — C'est aussi un petit enfoncement pratiqué au bord d'une baguette dans les pilastres et corps de maçonnerie et de menuiserie. Dans cette dernière industrie, ravaler le bois, c'est en diminuer l'épaisseur dans certains endroits, afin de rendre plus saillantes les moulures. — En serrurerie, *ravaler l'anneau* d'une clef, c'est la rendre ovale, de ronde qu'elle était auparavant. On obtient ce résultat en faisant entrer de force cet anneau sur un mandrin nommé à cause de cela *ravaloir*.

RAVALER, *v. a.* — Faire un RAVALEMENT. (Voy. ce mot.)

RAVALOIR, *s. m.* — Espèce de mandrin qui sert à ravaler l'anneau rond d'une clef. (Voy. RAVALEMENT, *in fine*.)

RAVIVER, *v. a.* — Rendre plus vif. Raviver une *arête*, un *chanfrein*, c'est les rafraîchir, les retailler. — En peinture, c'est remonter l'éclat des couleurs par un moyen quelconque.

RAVIVAGE, *s. m.* — L'une des opérations de la dorure sur métaux, qui consiste à décaper la pièce avant de la dorer, ce qui se fait en la plongeant un certain temps dans l'acide nitrique.

RAYÈRE, *s. f.* — Ouverture longue et étroite, semblable à une meurtrière ou à une barbacane, qu'on pratique dans l'épaisseur du mur d'une tour, afin d'en éclairer l'intérieur.

RAYON, *s. m.* — Droite qui dans un cercle va du centre à la circonférence : le rayon est donc la moitié du diamètre. En menuiserie, on nomme *rayons* les tablettes d'une armoire, d'une bibliothèque, d'un placard. — En maçonnerie, « les ouvriers, dit Pernot (*Dict. des mots techniques*), désignent le rayon avec lequel est tracée une voûte par le nom de *montée du centre* ou *montée de la voûte*, et l'arc par le nom de *cintre*. Si une voûte est en arc tracé d'un seul point de centre, et si le rayon, ou la montée de la voûte, est égal à la moitié de l'ouverture, prise à la naissance de la voûte, ils disent qu'elle est en plein cintre. Si cette montée est plus petite que la moitié de l'ouverture, ils disent qu'elle est en *cintre surbaissé* ; si, au contraire, elle est plus haute, ils disent qu'elle est en *cintre surmonté* ou *surhaussé*. »

RAYONNANT (STYLE). — Voy. OGIVAL (*Art*) et CLASSIFICATION.

RÉALGAR, *s. m.* — Cette substance, qu'on appelle aussi *rubis d'arsenic*, *bi-sulfure d'arsenic*, se trouve dans la nature ; mais la majeure partie du réalgar du commerce est un produit artificiel, dont la couleur se rapproche du chromate de plomb basique. Le réalgar naturel se trouve en cristaux d'un rouge aurore plus ou moins foncé; on en retire du Harz dans la forêt Noire, de la Bohême et de la Transylvanie. — On le nomme aussi *orpin jaune* ou *rouge*.

REBATTAGE DES BRIQUES. — Opération qui consiste à donner plus de fini à la forme de la brique, une fois qu'elle est sortie du moule, et avant de la mettre au séchage. On fait le *rebattage à la main*, mais il existe aussi un *rebattage mécanique* ; ce dernier est seul en usage dans les grandes briqueteries. La machine à rebattage est une sorte de balancier

qui comprime et qui redresse les briques dans tous les sens.

REBORD, *s. m.* — Côté de la cloison d'une serrure d'où sort le pêne et qu'on nomme aussi *têtière* : c'est cette partie qui se trouve vis-à-vis la gâche dans les serrures à gâche. (Voy. PALASTRE et SERRURE.)

REBOUCHAGE, *s. m.* — L'un des travaux préparatoires de la peinture en bâtiments, lequel consiste à reboucher les petites crevasses et fissures qui se sont produites sur les parois déjà couchées et qu'il s'agit de peindre. Le rebouchage se fait avec un mastic à l'huile ou à la colle, suivant la nature de la peinture qui doit le recouvrir. Depuis quelques années, on emploie pour le rebouchage un mastic fait avec de la céruse; on l'applique avec une petite truelle. (Voy. MASTIC.)

REBOUCHER, *v. a.* — Faire un rebouchage, c'est-à-dire remplir avec du mastic à l'huile ou à la colle, suivant le genre de peinture exécutée, tous les trous et toutes les gerçures qui se trouvent sur une surface à peindre. (Voy. le terme précédent.)

REBOURS (BOIS). — Bois dont les fils ne sont point parallèles, mais à contre-sens les uns des autres, par suite d'une torsion que l'arbre a reçue dans sa jeunesse. Ce bois est très-difficile à travailler.

RECALER, *v. a.* — Action de dresser et de finir un joint avec soin; opération qui se pratique, suivant les cas, soit à la varlope ou au rabot, soit au ciseau ou au GUILLAUME. (Voy. ce mot.)

Boîte à recaler.

RECALER (Boîte à). — Instrument représenté par notre figure et qui sert au menuisier à maintenir les bois à l'extrémité desquels il veut faire soit une fausse coupe, soit une coupe droite ou d'anglet ; de là les trois ouvertures différemment inclinées que présente la boîte à recaler.

RECALOIR, *s. m.* — Morceau de bois ravalé dans une partie de sa longueur, et dont l'extrémité du ravalement est terminée en demi-cercle. (Pernot.)

RÉCAPITULATION, *s. f.* — Répétition très-sommaire ou résumé de ce qui a été détaillé dans le cours du mémoire, car la récapitulation est placée à la fin de celui-ci.

RECÉPAGE, *s. m.* — Opération qui consiste à couper les têtes de tous les pieux d'un pilotis à une même hauteur, afin de pouvoir y poser les chapeaux. Le recepage se fait ordinairement à la hauteur qu'on a arrêtée pour le niveau d'une fondation. (Voy. le terme suivant.)

RECEPER, *v. a.* — Faire un recepage, c'est-à-dire couper la tête des pieux à une hauteur convenue au moyen de la scie à receper.

RÉCEPTION, *s. f.* — Action de recevoir. Mais nous n'avons ici qu'à nous occuper de la réception des matériaux et de la réception des travaux.

RÉCEPTION DES MATÉRIAUX. — La réception des matériaux, c'est-à-dire leur admission sur le chantier ou l'atelier et leur acceptation comme bons à être employés, cette réception, disons-nous, est faite par l'inspecteur des travaux, et dans quelques cas, pour les matériaux de peu de valeur ou d'importance et pour de petites quantités, par le sous-inspecteur ou le conducteur des travaux.

RÉCEPTION DES TRAVAUX. — La réception des travaux de construction consiste dans l'acceptation de ces travaux comme bons et conformes aux règles de l'art de bâtir et aux indications des plans. — Cette réception est faite par l'architecte ou son premier inspecteur; elle consiste dans un examen approfondi de l'ouvrage construit, sous le rapport de la qualité de ses matériaux et de la manière dont

ils ont été mis en œuvre, ainsi que sur tous les points de fait ou de droit qui régissent l'opération.

RÉCHAMPIR, v. a. — Terme de peinture, qui signifie donner plusieurs couches de peinture pour obtenir des tons brillants, et rehausser par des teintes différentes les moulures, les fonds et les tables. — En dorure, c'est coucher de blanc les fonds compris entre des parties dorées, afin de les recouper, si elles dépassent leur alignement, et couvrir les bavochures que l'assiette ou le mordant auraient pu faire sur les fonds. L'ensemble de ces opérations se nomme *réchampissage*.

RECHARGER, v. a. — Refaire, après les avoir hachées, les parties vieilles ou détériorées d'un plafond, d'un enduit quelconque. — En termes de ponts et chaussées, recharger une chaussée, c'est, après avoir repiqué légèrement sa surface, c'est-à-dire avoir pratiqué de petites entailles à la pioche, mettre une charge de pierre, de gravier et de sable pour y faire passer ensuite le CYLINDRE. (Voy. ce mot.)

RÉCHAUD, s. m. — Plateau à rebord ou espèce de grille portative où les peintres placent des charbons enflammés pour opérer le brûlage des vieilles peintures et pouvoir ensuite les râcler. Les peintres utilisent aussi les réchauds pour sécher les murs qu'on a hâte de peindre, enfin pour chauffer et rendre secs, et faire pénétrer profondément la cire sur les murs qui doivent recevoir une fresque. — En fumisterie, on nomme *réchauds* de petits appareils en fonte, de forme ronde, carrée ou oblongue, que l'on fixe dans la paillasse des fourneaux de cuisine et sur lesquels on apprête les mets.

RÉCHAUFFER, v. a. — Réchauffer le fer, la fonte, c'est leur donner une seconde *chaude*, une seconde cuisson. (Voy. RECUIRE.)

RÉCHAUFFOIR, s. m. — Ce terme est synonyme de *chauffe-assiette*, c'est-à-dire qu'il sert à désigner l'espèce de petit four qui existe dans les poêles de construction des salles à manger, et dans lequel on tient chauds ou l'on fait réchauffer les mets avant de les servir sur la table.

RECHAUSSER UN MUR. — Quand un mur a son pied endommagé par l'humidité, par la vétusté ou par toute autre cause, on dit qu'il est *déchaussé*. On le *rechausse*, en supprimant les mauvais moellons ou les pierres pourries, et en encastrant et rapportant au pied de ce mur de nouveaux moellons ou de nouvelles pierres.

RECHERCHE, s. f. — On nomme *travaux en recherche, pose en recherche*, des travaux faits en vue de réparer les parties défectueuses d'une couverture, d'un carrelage, d'un pavage, sans toucher aux parties voisines qui sont en bon état. Ce genre de travail, qui est plus difficultueux, prend beaucoup plus de temps que les travaux ordinaires ou travaux courants; aussi les travaux en recherche donnent-ils droit à une *plus-value*.

RÉCLAMATION, s. f. — Action de réclamer. Quand un entrepreneur pense que le prix de règlement n'a pas été justement appliqué à la vérification et au règlement de ses mémoires, il a le droit d'adresser une réclamation motivée, afin de faire rétablir sur le mémoire le prix réel qui lui est dû. — Dans les projets d'alignement, les propriétaires sont en droit d'adresser à l'administration des réclamations sur l'ensemble du projet ou sur l'une de ses parties.

RÉCOLEMENT, s. m. — Constatation de l'alignement d'une construction neuve fixé par l'administration. C'est le commissaire-voyer ou son agent qui fait cette constatation par un procès-verbal dans lequel il est dit qu'en vertu de la permission délivrée, avant le commencement des travaux, l'alignement a été suivi et que la propriété a gagné ou perdu une superficie de terrain de...; ou bien que, suivant l'autorisation, elle a été maintenue dans les limites de l'ancien alignement. C'est sur la

demande du propriétaire ou de son architecte qu'on procède au récolement; le premier s'accomplit dès que les constructions sont élevées à hauteur de retraite, c'est-à-dire dès qu'elles sortent des fondations, et les récolements de hauteurs d'étages, corniches, bandeaux, etc., au fur et à mesure de l'avancement des travaux. Le propriétaire qui a obtenu un alignement a le droit d'exiger de l'administration qu'elle procède au récolement et qu'elle détermine sur place les points de repère et toutes autres indications indispensables.

RÉCONFORTER (INTERDICTION DE). — D'après l'article 15, titre III du décret du 27 juillet 1857, il est interdit de réconforter les murs et certaines parties de bâtiment. Nous avons donné ce décret au mot FAÇADE, où le lecteur pourra le consulter, relativement à l'interdiction dont il s'agit; mais nous donnerons ici l'article 166 de l'instruction concernant la voirie urbaine, instruction en date du 31 mars 1862, qui complète les renseignements dudit décret.

Art. 166. — Il n'est pas possible de préciser *a priori* les travaux qui peuvent être permis et ceux qui doivent être interdits. Tout dépend de l'état des constructions qu'il s'agit de restaurer ou d'augmenter, du genre d'opération à exécuter, de la nature des matériaux à employer, etc. Les travaux qui paraissent de peu de conséquence, tels qu'un simple crépissage et même un badigeon, peuvent avoir pour résultat sinon de conforter, du moins de conserver; d'ailleurs, ils servent à dissimuler des ouvrages plus importants. (Cass., 23 juillet 1835, *Blanchard;* 20 juillet 1838, *Canet* et *Foulloy;* 11 février 1859, *Lacave.*) (Voy. VOIRIE.)

RECONNAITRE UN ATTACHEMENT. — C'est s'assurer de son exactitude, vérifier si le conducteur des travaux ou le commis du vérificateur l'a bien établi.

RECONSTRUCTION. — Voy. ALIGNEMENT, FAÇADE, MAISON, MITOYEN (*Mur*), RÉCONFORTER, VOIRIE, etc.

RECOUPE, *s. f.* — On désigne sous le nom de *recoupe*, sous-entendu *des pierres*, les débris, détritus, raclures et poudre qui proviennent de la taille, de la *coupe* des pierres. On tamise tous ces résidus ; le poussier qui sort du tamis est mélangé avec de la chaux pour faire du mortier de la couleur de la pierre. Ce mortier sert à jointoyer, au bouchement des trous, à réparer les épaufrures et les écornures de la pierre, etc. Mêlé avec du lait de chaux, le poussier de recoupe sert à faire le badigeon. On emploie le gros de la recoupe, ce qui est resté au-dessus du tamis, pour affermir le sol des caves, garnir les reins des voûtes et faire une première assiette pour un sol qu'on veut daller ou paver.

RECOUPEMENT, *s. m.* — Ravalement d'un vieux mur en pierre de taille. Suivant le plus ou moins de profondeur des dégradations existant sur la surface d'un mur, son recoupement est plus ou moins profond. — On applique le même nom aux retraites d'une certaine importance pratiquées sur un sol incliné ou faites à chaque assise de pierres, quand il faut leur donner un fort empatement. On fait également des recoupements pour certains ouvrages fondés dans l'eau.

RECOUVERT (JOINT). — Tout joint qui n'est pas apparent.

RECOUVREMENT, *s. m.* — En maçonnerie, une dalle, une pierre quelconque, sont posées *en recouvrement* lorsque la saillie de cette dalle ou de cette pierre est posée sur le joint, *recouvre* le joint de la pierre ou de la dalle contiguë. — On désigne sous le même terme le plâtre qui recouvre les pièces de charpente au moyen d'un lattis espacé qui reçoit un gobetage, puis un crépi, enfin un enduit. — En charpente, toute partie saillante d'une pièce qui recouvre un tenon se nomme *recouvrement.* — En menuiserie, beaucoup de travaux sont *à recouvrement :* par exemple, un cadre rapporté sur un bâti à feuillure et collé sur panneau; un auvent en bois qui a ses planches posées les unes au-dessus des autres, au lieu d'être jointes ensemble, est un auvent dit *en recouvrement;* enfin toute saillie que forme la joue d'une pièce *embrevée* dans une autre.

RECRÉPISSAGE, *s. m.* — Action de recrépir. Le recrépissage se fait comme le Crépissage (Voy. ce mot), mais souvent il est interdit pour les travaux qui servent à Réconforter. (Voy. ce mot.)

RECREUSER, *v. a.* — Creuser de nouveau, creuser plus profondément : ainsi, on recreuse les chéneaux, les noues, etc.

RECTANGLE, *s. m.* — Quadrilatère dont les angles sont droits.

RECUEILLIR, *v. a.* — C'est, dans un travail en sous-œuvre, recevoir sur une forte reprise la partie d'un mur qu'on a jugée bonne à conserver.

RECUIRE, *v. a.* — Chauffer du fer écroui pour lui rendre sa ductilité. Quand les ouvrages en acier ont été trempés trop durs, on est obligé de les réchauffer, de les recuire, afin de les adoucir.

RECULEMENT, *s. m.* — Un mur, une façade, sont sujets à *reculement*, quand ils avancent sur l'alignement de la voie publique. (Voy. Alignement.)

RÉCUSATION des experts. — Voy. Expertise, § *Récusation*.

REDAN, *s. m.* — Retranchement composé de deux faces qui se coupent en formant un angle saillant. — En construction, on nomme *redans* les ressauts qui existent de distance en distance sur un mur établi sur un terrain en pente. Comme on ne pourrait faire suivre au chaperon de ce mur le sens de la pente, on le coupe de distance en distance de ressauts dont le profil figure celui des marches d'un escalier : tels sont les véritables *redans*, car on donne plutôt le nom de *ressauts* et de décrochements aux différences de niveau qui existent dans les plans verticaux.

REDENTS, *s. m. pl.* — Découpures de pierres en forme de dents, qu'on retrouve pendant l'époque ogivale comme décoration des meneaux et des œils des fenêtres, ainsi que dans l'intrados des arcades, des gables et des pignons. Ils sont simples quand la courbe qui les forme n'est pas brisée ; *redentés*, quand ils sont formés par des courbes brisées ou *à dents*. Les redents sont souvent terminés par des têtes ou par des bouquets de feuillages ; on peut en voir de ce dernier genre en jetant les yeux sur notre planche LXVIII, qui montre l'intérieur de la salle capitulaire de la cathédrale de Salisbury.

En charpente, deux poutres sont *assemblées en redents* quand elles sont superposées et se juxtaposent en se pénétrant et s'accolant l'une à l'autre au moyen de *redents* ; les poutres armées sont ainsi assemblées.

REDOUBLIS. — Voy. Doublis, *in fine*.

REDOUTE, *s. f.* — Dans l'architecture militaire, on désigne sous ce terme un ouvrage détaché, construit en maçonnerie et en terre, qui sert à recevoir des pièces d'artillerie. On place des redoutes devant des forts, devant des bastions, à l'entrée d'un pont ou d'un défilé, etc. ; c'est un rempart bas avec fossé qui sert à arrêter la marche de l'ennemi qui se dirige vers un point ou une position qu'il désire occuper.

REDRESSEMENT, *s. m.* — Action de redresser ; mise à niveau d'un plancher, ou d'un ouvrage quelconque, qui a fléchi.

RÉDUCTION (Compas de). — Compas qui permet aux architectes et aux dessinateurs de réduire du premier coup, sans hésitation et sans erreur, un dessin. Voici comment on procède : une fois le compas mis au point voulu pour réduire un dessin au quart, à la moitié, au cinquième, on mesure le modèle qu'il s'agit de réduire avec les longues pointes du compas, et les pointes courtes donnent la réduction désirée ; dans notre figure le compas est vissé pour réduire de moitié, aussi l'ouverture ou écartement des petites pointes est mathématiquement égale à la moitié de l'ouverture des grandes. En opérant inversement, les compas de réduction servent à agrandir un dessin.

Les compas de réduction des sculpteurs ont les branches courbes, ce qui leur permet de mesurer des figures en ronde bosse.

RÉDUIRE UN DESSIN. — C'est reproduire à une petite échelle un dessin quelconque. Les peintres, les architectes et tous les dessinateurs en général sont souvent obligés de réduire des dessins. Ils utilisent souvent pour cela le compas de réduction.

Compas de réduction.

RÉDUIT, s. m. — Petit local, petit espace pris dans un plus grand. — En termes de fortification, c'est un ouvrage élevé à l'intérieur d'une *demi-lune*, d'un fort, d'une redoute, etc. — Dans les forteresses du moyen âge, le château était le réduit d'une ville, le donjon, le réduit du château, et quelquefois le donjon lui-même possédait son réduit. C'est probablement le moyen-âge qui a créé ce terme, car l'assiégé, *réduit* à la dernière extrémité, se retranchait dans ce petit local, ainsi dénommé, pour prolonger la défense, obtenir une capitulation, ou même afin de pouvoir par ce réduit s'échapper par des souterrains débouchant dans la campagne. — Par l'expression *mesuré en réduit, mesure réduite*, il faut entendre une mesure moyenne. Souvent, dans le métré des travaux du bâtiment, le métreur a à mesurer des surfaces très-irrégulières qui donneraient lieu à un assez long travail de métré; pour abréger et simplifier les calculs,

on mesure par approximation, et on prend un terme moyen : c'est ce qu'on nomme *mesurer en réduit*.

RÉÉDIFIER, v. a. — Édifier à nouveau reconstruire.

REFAIT (BOIS). — On qualifie ainsi, en charpente, les bois d'équarrissage parfaitement dressés sur toutes leurs faces.

RÉFECTION, s. f. — On désigne sous ce terme un travail qu'on refait entièrement par suite d'une malfaçon, d'un vice de construction ou d'un accident survenu dans l'œuvre première.

RÉFECTOIRE, s. m. — Salle à manger d'un grand établissement, tel que collége, sémi-

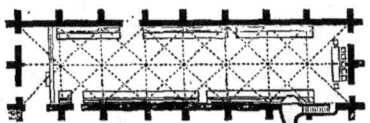

Fig. 1. — Plan du réfectoire de l'ancien prieuré de Saint-Martin des Champs.

naire, monastère, couvent ou abbaye. Dans les établissements religieux du moyen âge, les réfectoires étaient généralement placés en face ou parallèlement à l'église. Notre figure 1 montre le plan du réfectoire de l'ancien prieuré de Saint-Martin des Champs à Paris, qui sert aujourd'hui de bibliothèque pour le Conservatoire des arts et métiers; et notre figure 2, la belle salle du refectoire de l'abbaye du Mont-Saint-Michel en Mer. Nous l'avons tirée de l'ouvrage que notre confrère Ed. Corroyer a publié sur ce monument dont il est l'architecte en chef (1).

REFEND, s. m. — Ce terme s'applique à divers objets; on nomme *mur, pan, cloison de refend*, un gros mur, un pan de bois, une cloison,

(1) *Description de l'abbaye du Mont-Saint-Michel*, 1 vol. in-8° de 434 p. avec 134 gravures, Paris, 1877.

qui forment la séparation intérieure d'un bâtiment (Voy. MUR); bois de *refend*, un bois *scié de long*, c'est-à-dire scié dans sa longueur, ou *refendu*. Au pluriel, on nomme *refends* des canaux tracés verticalement ou horizontalement sur la paroi des murs pour simuler l'emplacement des joints et pour former décoration au moyen de BOSSAGES. (Voy. ce mot.) Les refends sont à section rectangulaire ou triangulaire ; ils ont été employés dès la plus haute

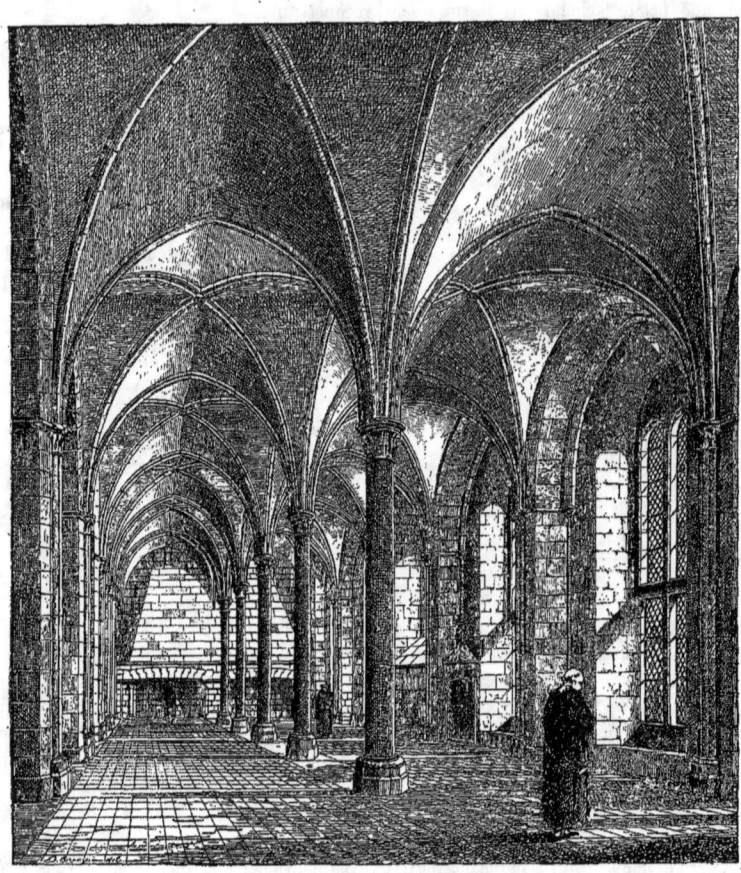

Fig. 2. — Salle du réfectoire (Mont-Saint-Michel).

antiquité.—En menuiserie, on nomme *refends* des morceaux de bois, ou tringles, retranchés d'une planche ou de toute autre pièce de bois.

REFENDRE, *v. a.* — Partager en deux. — En charpente, on refend des bois pour en faire des poutres, des poutrelles, des solives, etc., mais une pièce de bois, même très-faible, peut être refendue. — En serrurerie, on *refend* le panneton et le museau des clefs, au moyen de la lime fendante, d'un petit bec-d'âne, de la scie à métaux, pour y faire des entailles qui permettent le passage des garnitures de la serrure ; c'est aussi couper à chaud avec la tranche une barre de fer méplat pour en tirer des barres plus étroites.

En peinture, *refendre* les moulures, c'est les dégorger à l'aide de fers spéciaux recourbés en forme de crochet et qu'on nomme *dégorgeoirs*. — Les paveurs *refendent* les quartiers de roches pour faire des bandes qu'ils refendent encore pour faire des pavés d'échantillon ou de simples bandes ; ces *pavés refendus* fournissent à leur tour des *pavés de deux* ou *de trois* (Voy. PAVÉ.).

REFEUILLÉ (JOINT). — Joint pratiqué sur la longueur de deux pièces ou sur la rive de deux planches de façon à former un emboîtement sans rainure ni languette. (Voy. GRAIN D'ORGE.)

REFEUILLEMENT, s. m. — En charpenterie, c'est une feuillure faite sur place ; on exécute des refeuillements sur toute espèce de pièces : par exemple, dans un poteau pour loger un vantail de porte.

REFICHER, v. a. — Refaire les joints des assises d'un mur sur lequel on a fait des réparations ou un nouveau ravalement.

RÉFLECTEUR, s. m. — Appareil qui sert à réfléchir et renvoyer la lumière dans des endroits obscurs, afin de les éclairer. Il existe de nombreux systèmes ; l'un des plus répandus consiste en une feuille de zinc ondulée, parfaitement polie et recouverte d'un verre. On le pose incliné suivant un certain nombre de degrés, afin de lui permettre de renvoyer la lumière. De simples glaces convenablement disposées suivant un certain angle d'inclinaison fournissent aussi d'excellents réflecteurs.

REFLET, s. m. — Effet de lumière réfléchie et renvoyée par les surfaces qui sont frappées par le grand jour sur d'autres objets privés de lumière. Dans un édifice quelconque, les parties ombrées ne participent à la lumière que par les reflets renvoyés par les surfaces éclairées des corps environnants ou, à défaut de ces corps, par la surface du sol qui les entoure. Les reflets seuls éclairent donc les parties des édifices qui sont dans l'ombre, et tous les détails d'architecture, moulures, ornements, etc., qui sont dans l'ombre et qui ne sont pas éclairés par les reflets, ne se voient pour ainsi dire pas : c'est pour ce motif que les architectes, dans le *rendu* de leurs projets, teintent en noir ou du moins en couleur très-foncée tous les objets qui ne reçoivent ni lumière directe ni reflets.

REFOUILLEMENT, s. m. — En maçonnerie, c'est un trou, un *évidement* pratiqué dans la pierre au moyen de la masse et du poinçon, sur trois, quatre ou cinq côtés con-

Fig. 1. — Pierre refouillée.

servés. On fait des refouillements pour des auges, des cuvettes, des cuillers, des châssis de regards, etc. D'après Pernot (*Dict. des mots techniques de la constr.*), on distingue les refouillements ainsi qu'il suit :

1° Refouillement et déchet faits sur le chantier ;

2° Refouillement simple sur le chantier ;

3° Refouillement simple sur le tas.

Fig. 2. — Pierre refouillée et évidée.

Tout refouillement sur le chantier, fait à la masse et au poinçon, pour auges, soupiraux, châssis de regards et de fosses d'aisances, ouvertures de petites baies, trous pour les incrustations, et autres semblables, est compté en cube, séparément de la pierre en œuvre. Les refouillements simples n'ont d'autre valeur que celle du temps passé au refouillement de la pierre. Notre figure 1 montre une pierre portant un simple refouillement *h*, *i*, *j*, *k*, et notre figure 2 une pierre portant un évidement *a*, *b*, *c*, *d*; *a'*, *b'*, *c'*, *d'*, et un refouillement dans l'angle *f*, *g*. — En charpenterie, on nomme *refouillement* tout trou percé dans une pièce de bois. — On fait des refouillements *à crans* pour âme de poutres.

REFOUILLER, *v. a.* — Pratiquer un refouillement; percer un trou dans une pièce de charpente.

REFOULER, *v. a.* — Battre à chaud sur l'enclume, un morceau de fer, afin d'obtenir un renflement, soit pour le rendre plus épais, soit pour y pratiquer une soudure.

REFOULOIR, *s. m.* — Sorte de ressort en fer forgé et très-élastique, qui sert pour repousser un guichet pratiqué dans une porte cochère, une grande grille, etc.

RÉFRACTAIRE (Terre). — Terre qui résiste au feu, qui ne fond pas ou qui fond difficilement au milieu d'un feu même violent. On utilise cette terre pour faire des briques qu'on emploie pour la construction des fourneaux, foyers, âtres, etc.

REFUGE, *s. m.* — Petit espace ménagé au milieu d'une chaussée, au croisement des rues ou des boulevards d'une grande ville, afin de permettre aux piétons de traverser ces voies en se garant des voitures. Ces refuges sont formés à l'aide de trottoirs circulaires ou elliptiques; ils ont dans leur milieu, suivant la forme qu'ils affectent, un ou deux candélabres à plusieurs branches. Quand les refuges ont une grande importance, ils peuvent même être décorés de statues ou de fontaines.

REFUITE, *s. f.* — Jeu que l'on donne dans un assemblage à emboîtement, afin que les planches puissent se retirer sur elles-mêmes. Par l'expression *donner de la refuite*, on peut entendre : 1° dans une porte à coulisse, donner à la rainure une double profondeur, afin de pouvoir retirer facilement la porte de la coulisse; 2° donner à une mortaise une profondeur plus considérable que la longueur du tenon qu'elle doit recevoir.

REFUS (Battre a). — Battre à l'aide du mouton des pieux, des pilots et des palplanches jusqu'à ce qu'ils *refusent* d'entrer en terre, de s'enfoncer. On doit battre un pilotis jusqu'à ce point, mais ne pas continuer, sans quoi les pilots pourraient s'éclater.

REGAIN, *s. m.* — Excédant de longueur qu'on est obligé de retrancher sur une pierre, une poutre, etc., afin de pouvoir les faire entrer dans l'emplacement qu'elles doivent occuper.

RÉGALAGE, *s. m.* — Dressement et écrasement des mottes de terre répandues sur une surface, afin de niveler, bien dresser et égaliser cette surface. On peut faire encore le régalage pour donner une pente déterminée à une voie ou à une surface quelconque de terrain. Les outils employés pour faire les régalages sont : la *brouette*, pour apporter les sables ou les terres; la *pelle*, qui sert à les étendre à mesure qu'on les décharge, et la *batte*, avec laquelle on les comprime. Pour de petits régalages, on peut aussi employer le *râteau* à 14 ou à 16 dents. Les ouvriers qui accomplissent ce travail sont des terrassiers qu'on nomme *régaleurs* et quelquefois *régleurs*, parce qu'anciennement on disait aussi *réglage* des terres, au lieu de *régalage*. (Voy. Régleur.)

REGARD, *s. m.* — Ouverture en maçonnerie pratiquée pour faciliter la visite d'un égout, d'un aqueduc, d'un conduit. C'est par

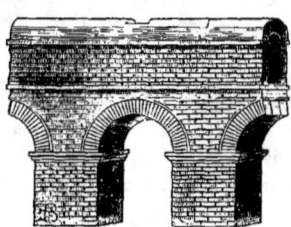

Fig. 1. — Regard d'aqueduc (*puteus*).

les regards qu'on pénètre dans les canalisations, afin de les réparer ou de les nettoyer. — C'est aussi un petit bâtiment ou pavillon dans lequel sont placés les robinets de distribution de plusieurs conduites d'eau. — On nomme *regard de fontaine* un petit encaissement maçonné fermé par une dalle ou une plaque de fonte, dans lequel se trouve le robinet servant à donner ou à retirer l'eau de la fontaine.

Notre figure 1 montre le regard que les constructeurs de l'antiquité pratiquaient dans les aqueducs, regard qu'ils nommaient *puteus*

Fig. 2. — Coupe longitudinale d'un regard d'égout.

et *puteum* (φρέαρ) (Vitruve, VII, 8), tandis que l'ouverture du conduit à droite de notre figure se nommait *specus*. Nos figures 2 et 3 mon-

Fig. 3. — Coupe transversale d'un regard d'égout.

trent, au contraire, les coupes longitudinale et transversale d'un regard d'égout moderne, dans lesquelles coupes on aperçoit l'échelle en fer qui sert à descendre dans cette canalisation.

REGINGOT, *s. m.* — Petit larmier de forme circulaire ou triangulaire pratiqué sous le jet d'eau ou sous l'appui d'une croisée, ou bien encore sous une dalle formant le chaperon d'un mur. (Voy. JET D'EAU, JETEAU, LARMIER.)

RÉGIOLES, *s. f. pl.* — Petites portes pratiquées sur la face de la confession d'un autel et qui servaient à introduire les linges qu'on désirait faire toucher aux reliques. Aujourd'hui, comme cet usage est abandonné, les autels ne possèdent plus de *régioles* ; on en voit cependant encore dans quelques anciennes églises d'Espagne et d'Italie.

REGISTRES D'ORGUES. — Règles mobiles en bois qui servent dans un orgue à ouvrir et à fermer les différents jeux ou séries de tuyaux. Les registres sont percés de trous à des distances égales aux trous du sommier; on les fait fonctionner au moyen des tirants, des tringles carrées placées à la droite et à la gauche de la fenêtre du clavier, et suivant que l'organiste veut ouvrir ou fermer le vent à telle ou telle autre série de jeux, il tire ou pousse tel registre. — En fumisterie, on nomme *registres* de petites portes en tôle différemment construites, mais surtout à coulisse, qui servent à ouvrir ou fermer des bouches de chaleur, de ventilation, de foyer, etc.

RÈGLE, *s. f.* — Tringle de bois, de fer, de laiton ou de toute autre matière, qui sert à tracer des lignes, à s'assurer si des surfaces sont bien dressées, verticalement ou horizontalement, et pour d'autres usages encore. Il existe une grande variété de règles qui servent aux divers corps d'état qui travaillent dans les constructions. Les maçons, les charpentiers, les menuisiers, les peintres, les vitriers, emploient tous la règle. En général, les ouvriers qui travaillent les métaux emploient des règles en fer ou en cuivre. Dans l'antiquité, on employait une règle de plomb, dite *règle lesbienne*, qui servait à dresser les parements grossiers des appareils polygonaux. (Voy. APPAREIL.) Cette règle de plomb était flexible, elle servait à prendre les contours ou formes polygonales des pierres, et l'on portait la règle, une fois les angles relevés, sur les pierres qu'on devait juxtaposer aux précédentes. — Aujourd'hui les architectes et les ingénieurs emploient des règles en bois, surtout des T, qui servent à tracer du premier coup, sur les feuilles de papier collées sur des planches à dessiner, des lignes parallèles et horizontales.— Les charpentiers se servent de plusieurs règles : l'une dite *d'appareil*, mesure environ 2 mètres de longueur; une autre, plus courte, nommée *jauge*, ne mesure que $0^m,33$ ou un pied, car

souvent le charpentier n'emploie que les pieds et les pouces pour cuber son bois, aussi une de ces règles est dite *règle piétée*. La *règle du poseur*, qui est fort longue, sert sous le NIVEAU (Voy. ce mot) à régler un cours d'assise et à régler la hauteur des pieds-droits et des premières retombées des voûtes. — La *règle à plomb* (Voy. notre fig.) est une règle dont on se sert en la tenant debout ; au milieu de sa largeur, se trouve tracée une ligne droite qui reçoit le fil d'un plomb attaché à l'extrémité supérieure de la règle, tandis que l'extrémité inférieure

Règle à plomb.

est taillée en portion de cercle, afin de laisser au plomb toute liberté de se mouvoir à droite ou à gauche. Cette règle sert à dresser d'aplomb les ouvrages de maçonnerie et de menuiserie ; on s'en sert en appliquant un de ses côtés sur le parement de l'ouvrage. — La règle du vitrier est en bois mince, ce qui lui permet d'épouser toutes les sinuosités de la surface des feuilles de verre, qui ont souvent du gauche. — Enfin on nomme *règle à mouchette*, une longue règle dont l'un des côtés porte une petite moulure en doucine ; elle sert à faire des mouchettes au-dessous d'une plinthe.

RÉGLÉ, ÉE, *adj*. — On dit qu'une pièce de trait est *réglée* quand elle est droite par son profil, comme sont quelquefois les larmiers, les arrière-voussures, etc. (Quatremère de Quincy, *Dict. d'arch.*)

RÉGLÉ (APPAREIL). — Voy. APPAREIL.

RÉGLER, *v. a.* — C'est, après avoir enlevé les terres massives, mettre à niveau ou selon une pente réglée le terrain qu'il s'agit de dresser. On nomme *régaleurs* ou *régleurs* les terrassiers qui étendent la terre avec la pelle au fur et à mesure qu'on la décharge des tombereaux, ou ceux qui la foulent et la compriment avec des battes. (Voy. RÉGALAGE.) — C'est aussi faire, au moyen de la règle, le tracé ou la façon d'un grand nombre d'ouvrages. — Ce terme sert encore à désigner l'opération par laquelle des architectes ou des gens experts vérifient les prix des ouvrages portés sur un mémoire en les augmentant ou en les diminuant suivant leur véritable valeur. Ainsi on dit, un *mémoire réglé*, faire *régler* un mémoire, payer des à-compte, sauf *règlement* des mémoires.

RÈGLEMENT DE MÉMOIRES. — Le règlement des mémoires de travaux comporte deux opérations principales distinctes : la vérification et le *règlement* proprement dit. — La VÉRIFICATION (Voy. ce mot) est l'examen comparatif des mesures, qualités et quantités des ouvrages portés sur le mémoire à vérifier avec les quantités de travail exécuté. Ce travail comparatif donne souvent lieu à des rectifications, principalement en ce qui concerne les évaluations ; il se fait sur les attachements dressés contradictoirement, c'est-à-dire avec le concours des agents de l'architecte et de l'entrepreneur, pendant le cours des travaux, quand les attachements portent sur la totalité des travaux. Cette même opération s'effectue sur les attachements et sur les lieux quand il n'a été dressé des attachements que pour les travaux invisibles ou cachés lors de la vérification, enfin entièrement sur place quand il n'existe pas d'attachements. La vérification des mémoires est une opération préliminaire absolument indispensable pour le règlement définitif desdits mémoires. Les approbations de quantité et d'estimation se font à l'encre rouge en soulignant ce qui est reconnu exact et juste ; on raye et on rectifie avec la même encre ce qui est inexact. S'il y a lieu de corriger le travail fait à l'encre rouge, ce qu'on nomme *révision*, on emploie l'encre

bleue. — Le *règlement* proprement dit consiste dans l'examen des prix portés sur le mémoire; ces prix sont rectifiés d'après des prix servant de base, c'est-à-dire d'après ceux de la série de prix annexée au marché ou contrat, ou d'après ceux en cours à l'époque où les travaux ont été exécutés, et sans avoir à s'inquiéter (à moins de stipulation contraire) s'il y a eu augmentation ou diminution de la main-d'œuvre ou des matériaux pendant le cours des travaux. — Après la vérification, on commence, à l'aide des mesures approuvées, à refaire tous les calculs de quantité, qu'on approuve ou qu'on rectifie suivant le cas, en vérifiant également la teneur du *timbre* ou chiffre porté au-dessus des quantités dans la colonne où ressortent ces quantités; on fait ensuite un résumé nouveau (Voy. MÉMOIRE) qui donne la somme à laquelle le mémoire doit être arrêté et réglé définitivement. Cette somme porte également le nom de *règlement*, comme l'opération dont elle est le résultat. — C'est au bas du mémoire, quand la somme est arrêtée par un architecte, que doit se trouver cette formule : « L'architecte soussigné, après vérification et règlement, arrête le présent mémoire montant à la somme de..... »

Toutes ces pièces de comptabilité, nous le disons à l'article MÉMOIRE, sont dressées en demande, c'est-à-dire avec une augmentation de 1/5 et quelquefois plus sur les prix de la série ; cet usage est absurde, mais il subsiste et subsistera longtemps encore, parce qu'il est trop généralement admis pour des motifs très-divers. (Voy. MÉMOIRE.)

RÈGLEMENTS, *s. m. pl.* — Ce terme, au pluriel, s'applique à divers objets. Ce sont tantôt des statuts qui déterminent et prescrivent ce que l'on doit faire : par exemple, les *règlements de police* prescrivent toutes les mesures relatives à la propreté et à la salubrité d'une ville, à la sûreté et à la tranquillité de ses habitants ; les *règlements d'administration* publique sont ceux qui établissent de quelle manière les lois, décrets et ordonnances doivent être interprétés et exécutés. — La loi donne force de loi aux règlements, coutumes et usages locaux, mais il faut pour cela que l'usage soit *reconnu* et *constant;* de deux règlements, celui qui est le plus constant doit toujours être préféré, quand bien même il serait le moins ancien. (Pardessus, n° 340.) (Voy., comme complément de cet article, VOIRIE et USAGE.)

RÉGLET, *s. m.* — Petite moulure plate et droite, qu'on nomme aussi LISTEL (Voy. ce mot), qui sert dans les compartiments des panneaux à en séparer les parties. Le réglet peut être uni ou orné de guillochis et d'entrelacs. — C'est aussi un instrument de charpentier, qui a la forme d'une tringle ou règle; il sert, dans l'établissement de la charpente, au relevé des lignes sur le bois; on trace ces lignes au moyen de la rainette et du réglet. On donne aussi le nom de *réglet* à un outil en bois qui sert à dégauchir les planches.

RÉGLEUR, *s. m.* — Principal ouvrier terrassier, qui règle et dresse les terres des berges et des remblais de nivellement. On le nomme aussi *dresseur* et *régaleur*. (Voy. RÉGALAGE.)

RÉGNER, *v. a.* — Terme par lequel on exprime qu'un ordre, un membre d'architecture, un ornement, une décoration ou tout autre objet, se développe dans toute l'étendue d'une façade ou dans le pourtour intérieur ou extérieur d'un édifice. Ainsi on dit : une magnifique frise en faïence *règne* sur les façades principales et latérales de ce palais, tandis que sur la façade postérieure la frise est décorée d'un bas-relief qui *règne* dans toute la longueur, etc.

REGRATTER, *v. a.* — C'est gratter avec la ripe ou enlever avec le marteau taillant la surface noircie d'un vieux mur en pierre de taille pour le blanchir. Ce procédé est fort mauvais, car le temps durcit la surface de la pierre et la rend moins sensible aux intempéries de l'atmosphère, tandis que l'opération du grattage met la pierre à nu et la soumet aux funestes influences de l'atmosphère. Aujourd'hui, on emploie pour regratter les façades l'eau et la brosse; ce procédé vaut mieux que

le précédent, mais il exerce toujours une fâcheuse influence sur la pierre.

RÉGULATEUR, *s. m.* — Appareil servant à régler. Il existe de nombreux *régulateurs*; les cylindres à laminer le plomb, le fer, etc., en sont pourvus.

REHAUSSER, *v. a.* — Placer un objet plus haut qu'il n'était : par exemple, une statue en lui donnant un piédestal plus élevé, une margelle de puits en lui faisant un couronnement plus haut, etc. — En dorure, c'est appliquer des feuilles d'or sur des hachures au mordant, afin de produire des parties plus brillantes sur des ornements ou une figure. Les *rehauts* sur les objets dorés produisent les *clairs*, c'est-à-dire les parties frappées par la lumière, tandis que des tons bistres plus ou moins foncés fournissent les demi-tons et les ombres. — Dans la peinture en décor, dans une grisaille, on rehausse les parties saillantes à l'aide de hachures blanches.

REHAUTS, *s. m. pl.* — Lumières produites par des hachures blanches dans la peinture en décor, ou par des hachures d'or dans les décorations dorées (Voy. REHAUSSER.)

REINS, *s. m. pl.* — Dans une voûte, on nomme *reins* les parties triangulaires comprises entre le prolongement des pieds-droits et la tangente menée au sommet de la voûte. Ordinairement on fait le remplissage des reins de voûtes avec des *garnis* et des recoupes de pierre qu'on noie à bain de mortier. (Voy. VOUTE.)

RÉINTÉGRANDE. — Voy. POSSESSION et POSSESSOIRE (*Action*).

REJET, *s. m.* — Petit tuyau de plomb soudé sur un plus gros, et qui sert à rejeter le trop-plein. Les corps de pompe, les réservoirs en plomb, en tôle, etc., possèdent souvent un rejet. — Au pluriel, ce terme sert à désigner le plomb qui entre dans les fosses qu'ouvrent les plombiers aux extrémités de leur moule.

REJETEAU ou **REVERSEAU**, *s. m.* — Moulure coupe-larme pratiquée à la partie inférieure du bois d'une fenêtre ou d'une porte-fenêtre pour empêcher les eaux pluviales de pénétrer dans l'intérieur d'une chambre. Ce terme est synonyme de JET D'EAU. (Voy. ce mot.)

REJINGOT. — Voy. REGINGOT.

REJOINTOIEMENT, *s. m.* — Action de rejointoyer; opération qui consiste à remplir parfaitement de mortier ou de plâtre les bords des lits et des joints. — Pour les maçonneries en pierres de taille, en moellons piqués ou en briques, la surface du joint est plane et affleure le parement du mur. Quand ces joints doivent être soignés, on les trace au moyen d'une règle qui sert à guider un outil nommé *tire-joints*; c'est une tige de fer de $0^m,005$ à $0^m,006$ de largeur et de $0^m,25$ de longueur, emmanchée dans un manche en bois de forme cylindrique, et dont l'autre extrémité est recourbée et arrondie. On presse la partie arrondie de cette tige sur le mortier et on frotte jusqu'à ce que le joint soit noirci, cette ligne noire est de la largeur de l'outil. — Les joints des parements des maçonneries de moellons ou de meulière, bruts ou smillés, se font quelquefois plats ou creux, mais plus ordinairement ils font une petite saillie en boudin. On leur donne cette dernière forme parce qu'ils résistent beaucoup mieux aux agents atmosphériques. — On emploie souvent le ciment romain pour faire des joints; or, comme cette substance durcit rapidement, on doit lisser les joints au fur et à mesure de leur remplissage. — On écrit aussi *rejointoyement*.

REJOINTOYER, *v. a.* — Refaire les joints qui ont été détruits par une cause quelconque. Même dans les bâtiments neufs, quand les façades sont terminées, on est obligé de rejointoyer, de faire des REJOINTOIEMENTS. (Voy. ce mot.) On ragrée les joints, suivant le genre de construction auquel on a affaire, soit au plâtre, soit au ciment, soit au mortier de chaux.

RELAIS, *s. m.* — Unité de longueur qui représente la distance parcourue par un ouvrier pour transporter à la brouette et sans s'arrêter les terres provenant d'une fouille. Le relais est à peu près constant dans toutes les localités, il est de 20 mètres sur les chemins en pente dont la rampe est de 0ᵐ,08 par mètre, et de 30 mètres sur un plan horizontal. De la fouille d'où l'on extrait les terres au lieu où on les dépose, on établit souvent plusieurs relais : ainsi un ouvrier, un *rouleur*, conduit au bout du premier relais la brouette remplie par le *pelleur;* là il la donne à un deuxième rouleur, dont il prend la brouette vide qu'il ramène à la tête de son relais, et ainsi de suite. Le rouleur fait donc 30 mètres chargé et 30 mètres à vide : total de son relais, aller et retour, 60 mètres. Mais si la longueur du relais est constante, le poids de la brouette est variable ; il est en moyenne de 75 kilogrammes ; dans certains chantiers, ce poids atteint 85 et même 95 kilogrammes. Un rouleur à la tâche parcourt dans sa journée de 8 heures de travail environ 28,000 mètres, c'est-à-dire 7 lieues, et pendant la moitié de ce parcours sa brouette est pleine. Dans le transport au tombereau, l'unité du relais est de 100 mètres sur un terrain dont la rampe n'excède pas 0ᵐ,05 par mètre, de 130 mètres sur un terrain horizontal. Sur les fortes rampes, on établit les relais proportionnellement à la nature du terrain et à la force du cheval.

RELANCER, *v. a.* — Remplacer dans un mur les mauvais matériaux par de bons ; faire un *relancis*. On *relance* la pierre de taille, le moellon, la brique, etc.

RELANCIS, *s. m.* — Changement partiel de mauvais matériaux d'un mur, qu'on remplace par des matériaux neufs. On ne fait des relancis que dans les parties défectueuses d'un mur ; cette opération se nomme *relancer* des matériaux. (Voy. le mot précédent.)

RELATTER, *v. a.* — Latter de nouveau. C'est garnir un comble de lattes neuves, ou remplacer les mauvaises lattes par des neuves.

RELEVER, *v. a.* — Ce terme dans la langue technique de l'architecte a de nombreuses significations. — En maçonnerie, c'est exhausser un mur, une clôture, et Quatremère de Quincy (*Dict. d'arch.*) ajoute : « C'est aussi exhausser une maison d'un étage. » Nous pensons que cette définition n'est pas exacte, malgré l'autorité de Littré qui dit de même, s'étayant sans doute sur Quatremère. Dans le sens que nous venons d'indiquer, il faudrait dire SURÉLEVER. (Voy. ce mot.) C'est encore tailler avec le ciseau et le maillet le pourtour d'un parement ou d'un joint de pierre pour les dresser. On dit aussi, *relever* ou *faire les ciselures*. — En termes de paveur, *relever à bout* signifie démolir un pavage pour le refaire entièrement avec des anciens pavés retaillés ; c'est aussi rétablir sa forme et redresser ses joints. — En marbrerie, *relever* un marbre, c'est pratiquer sur sa surface la dernière opération de son polissage. — En menuiserie, *relever des moulures*, c'est les achever en y faisant les dégorgements nécessaires avec des TARABISCOTS et des BECS-D'ANE (Voy. ces mots) ; relever un parquet, c'est le démonter, le déplacer pour le rétablir, le redresser et remettre des lambourdes. Souvent, quand les lambourdes sont pourries, on est obligé de relever les parquets pour remplacer celles-ci. — Dans la peinture en décor, c'est donner plus de saillie à certains objets, ou raviver par des glacis certaines teintes. — En serrurerie, c'est former au marteau dans la tôle ou le bronze des reliefs ; mais on dit aussi *repousser*. Les feuillages sont *relevés* ou *repoussés* au marteau. — Enfin, par l'expression *relever sur place* un mémoire, un état des lieux, un plan, etc., il faut entendre, aller sur le lieu même pour dresser un mémoire, un état des lieux, un plan. Ces relevés faits sont ordinairement par les métreurs.

RELEVEUR, *s. m.* — Ouvrier serrurier, forgeron, qui repousse, qui relève les ornements dans la tôle ou le bronze. (Voy. le terme précédent.)

RELIEF, *s. m.* — Saillie d'un ouvrage quelconque qui se détache sur un fond uni ; mais on applique surtout ce terme aux objets

sculptés en haut ou en Bas-relief. (Voy. ce mot.)

RELIER, *v. a.* — Réunir au moyen de liens. On relie des pièces de charpente avec des liens, des brides, des armatures, etc. Avec des brides on réunit des fers à T pour en faire des filets, des poitrails.

REMAILLER, *v. a.* — Reboucher les trous d'un mur décrépi avec des pierres et du mortier.

REMANIER A BOUT. — Voy. About et Relever, § *Pavage*.

REMBARRER, *v. a.* — Terme de charpentier. *Rembarrer une ligne*, c'est tracer une ligne sur la face opposée à celle sur laquelle une ligne est semblablement placée.

REMBARRURES, *s. f. pl.* — Plâtres qui servent à maintenir les faîtages dans leur longueur. Ce travail est exécuté par le couvreur.

REMBLAI, *s. m.* — Terres rapportées, dans une tranchée ou une excavation quelconque, ou sur un terrassement pour l'exhausser. On fait des remblais : au pied d'un mur, pour empêcher l'eau d'y séjourner et d'y croupir, et par suite de pourrir ce mur; sur les voies ferrées, pour y poser les rails dans un terrain bas, pour y établir une route de communication, etc. Les travaux de remblai comprennent le transport des terres à pied d'œuvre, le *pilonnage*, le *talutage*, et le régalage des terres. (Voy. Régalage.)

REMBLAYER, *v. a.* — Faire des remblais, c'est-à-dire rapporter des terres dans des localités où elles sont nécessaires pour exécuter certains travaux de terrassement. (Voy. Remblai.)

REMENÉE, *s. f.* — Espèce d'arrière-voussure pratiquée au-dessus de l'embrasure d'une porte ou d'une croisée.

RÉMÉRÉ, *s. m.* — Ce terme de jurisprudence, dérivé du latin *rursus emere* (acheter de nouveau), signifie donc *racheter*. Nous n'avons pas à donner ici la jurisprudence de ce terme, puisqu'elle se trouve au mot Rachat, où nous renverrons le lecteur.

REMETTRE, *v. a.* — Replacer, rajuster une pièce. Ce terme est surtout usité en serrurerie ; ainsi on dit, *remettre* un mouvement, une sonnette, une bascule de sonnette, sur leur tirage.

REMISE, *s. f.* — Local servant à remiser, c'est-à-dire servant à abriter contre les intempéries de l'atmosphère une ou plusieurs voitures. — Dans l'antiquité, on nommait les remises *carceres*; il en existait dans divers édifices publics et privés, mais principalement dans les cirques, car c'était des *carceres* que les chars sortaient directement pour prendre part aux courses. (Voy. Carceres et Cirque.) — De nos jours, les remises sont ordinairement placées auprès des écuries. Il existe aussi sur les lignes ferrées des remises pour les locomotives ; ces remises se trouvent dans le voisinage des gares de départ des grandes villes, elles sont formées par de grandes rotondes circulaires ou polygonales et peuvent abriter 10, 12 ou 15 locomotives. Dans le voisinage il existe un petit bâtiment qui sert de logement au chef de dépôt et à ses employés, ainsi qu'à un garde et à des mécaniciens.

REMONTER, *v. a.* — Monter de nouveau. On remonte des mécanismes, des outils, qu'on avait démontés. — On emploie surtout ce terme pour désigner l'assemblage de toutes les pièces d'un engin, d'une chèvre, d'un échafaud. Ce terme est aussi quelquefois synonyme de *surélever*, par exemple en parlant d'un mur qui est trop bas et qui doit être *remonté*.

REMPART, *s. m.* — Murs ou enceinte défensive élevés autour d'un point qu'on veut fortifier ou défendre contre des incursions ennemies. Un grand nombre d'enceintes du moyen âge ont été rasées, et sur leur emplacement on a construit des boulevards. Ayant déjà eu l'occasion de parler des remparts, dans

divers articles de ce dictionnaire, et pour éviter des répétitions, nous n'en dirons pas davantage et nous prierons le lecteur désireux d'avoir de plus amples développements de se reporter aux mots FORTIFICATION, ENCEINTE, OPPIDUM, PORTE, MUR, MILITAIRE (*Architecture*), etc.

REMPIÉTEMENT, *s. m.* — Reprise en sous-œuvre de la partie inférieure ou pied d'un mur, d'une construction quelconque.

REMPLAGE. — Voy. le mot suivant.

REMPLISSAGE, *s. m.* — Pierres, moellons, garnis, employés pour combler, *remplir* les reins d'une voûte, c'est-à-dire l'espace de forme triangulaire compris entre le prolongement des pieds-droits recevant les retombées et la ligne horizontale passant par le sommet de l'extrados de la voûte. — On nomme encore *remplissage* les plâtras hourdés au plâtre qui forment les entrevous des solives d'un plancher; la maçonnerie à sec, faite avec des cailloux, qu'on pose derrière un mur de revêtement. — Les maçonneries comprises entre les pierres de parement se nomment *blocages*, *garnissages*. On nomme encore *remplissage* les entrevous maçonnés entre les poteaux d'un pan de bois. Les treillageurs donnent ce nom à tous les genres de treillages qui servent à garnir les vides compris entre les bâtis. Quelques auteurs donnent comme synonyme de ce mot celui de *remplage*, qui est aujourd'hui totalement abandonné.

REMPLISSAGE (Poteaux et Solives de.) — Poteaux et solives assemblés entre des pièces principales, et qui servent à former un pan de bois ou un pan de fer, ou bien un plancher. — On nomme *cloisons de remplissage* les cloisons faites avec des bois provenant du déchirage des bateaux (Voy. CLOISON); ces cloisons sont simplement hourdées en plâtre.

RENAISSANCE (ARCHITECTURE). — Ce style d'architecture prit naissance en Italie, et de là il se répandit en France, en Espagne en Angleterre et en Allemagne. Bien des archéologues ont prétendu que cette dénomination de renaissance appliquée au style architectural de la fin du XV° siècle n'était pas logique, et notre confrère A. Berty s'élève avec beaucoup de violence et d'emportement contre cette dénomination. Son article, ou plutôt sa boutade est assez curieuse pour être consignée ici :

Renaissance, dit cet auteur (*Dict. de l'arch. du moyen âge*), expression malencontreuse, consacrée maintenant, mais parfaitement fausse, surtout par rapport à l'architecture, et dont on se sert pour désigner l'époque où l'art chrétien a été abandonné et remplacé par des pastiches de l'art antique. — Le mot *renaissance*, appliqué aux changements survenus dans les goûts artistiques vers la fin du XV° siècle, n'est rien moins qu'une absurdité et une injustice. En effet, pour qu'il y ait renaissance, il faut qu'il y ait mort : peut-on donc soutenir, sans être aveugle ou de mauvaise foi, que l'art était mort et qu'il n'existait que de misérables maçons, lorsque les Robert de Luzarche, les Jean de Chelles, les Robert de Coucy, les Erwin de Steinbach élevaient ces monuments sublimes qu'on appelle les cathédrales d'Amiens, de Paris, de Reims, de Strasbourg? Quant à nous, il nous semble que si l'art architectural a été nul en France, c'est lorsqu'il a produit ces maçonneries informes qu'on a osé décorer du beau nom d'églises, et dont les Petits-Pères et Saint-Thomas d'Aquin sont de dignes spécimens.

Chateaubriand, dans ses *Études historiques* (p. 562), n'est pas beaucoup plus tendre que Berty pour cette belle architecture de la renaissance qui a fourni, nous allons bientôt le voir, dans toutes les branches de l'art, une pléiade d'artistes d'une très grande valeur, lesquels artistes ont créé des chefs-d'œuvre incontestables. Quoi qu'il en soit, voici comment s'exprime sur l'art architectural de la renaissance M. le vicomte de Chateaubriand ; il n'est pas possible de donner une note plus fausse :

Aux monuments de notre religion et de nos mœurs, dit cet auteur, nous avons substitué, par une déplorable affectation de l'architecture bâtarde romaine, des monuments qui ne sont ni en harmonie avec notre ciel ni appropriés à nos besoins; froide et servile copie, laquelle a porté le mensonge dans nos arts, comme le calque de la littérature latine a détruit dans notre littérature l'originalité du génie frank. Ce n'est pas ainsi

qu'imitait le moyen âge; les esprits de ce temps-là admiraient aussi les Grecs et les Romains; ils recherchaient et étudiaient leurs ouvrages; mais au lieu de s'en laisser dominer, ils les maîtrisaient, les façonnaient à leur génie, les rendaient français et ajoutaient à leur beauté par cette métamorphose pleine de création et d'indépendance.

Nous le répétons, il est difficile de passer plus à côté de la vérité, et les auteurs que nous venons de citer, ainsi qu'une classe d'archéologues ayant les mêmes idées, ont sans doute oublié qu'à la chute de l'empire romain, et plus tard, pendant une partie du moyen âge, l'humanité était si enfoncée dans la barbarie, et les arts, les sciences et les lettres étaient tombés dans un tel abandon, dans une telle décadence, qu'on aurait pu supposer que les diverses branches de l'intelligence humaine que nous venons d'énumérer étaient mortes et ne refleuriraient pas de longtemps. Certes, on nous cite quelques artistes du moyen âge qui avaient une grande valeur; mais que sont ces quelques noms à côté des nombreux artistes et des nombreux littérateurs de la renaissance? Nous ne voulons pas amoindrir, en quoi que ce soit, les belles productions du moyen âge; mais on ne peut comparer la période ogivale à la magnifique période de la renaissance. Ce que la première époque a produit n'aurait pas amené l'homme au savoir, au bien-être, au goût recherché et à l'émancipation que nous possédons au XIXe siècle, et nous partageons complétement l'opinion de notre confrère M. Ramée, quand il dit (*Hist. de l'arch.*, p. 1164) « que si la renaissance a eu de profondes racines et ses origines dans le plus fort du moyen âge, l'imperfection des éléments constitutifs de tout genre de celui-ci le condamnait à la décadence et à la mort. » Et plus loin (p. 1165) il ajoute :

La renaissance fut une grande et belle époque de l'histoire de la société occidentale. Elle a continué la destruction du moyen âge, commencée depuis longtemps; elle a ouvert une ère nouvelle, une ère d'émancipation intellectuelle, de droit et de justice, qui eut la plus heureuse influence sur le progrès de la civilisation européenne. Elle a tiré la raison humaine du long et funeste engourdissement où l'avaient ensevelie l'ignorance et la barbarie des dix siècles qui l'avaient précédée. Cette ignorance et cette barbarie, résultats de l'esprit de la routine d'un mauvais orientalisme, avec Rome antique pour intermédiaire, avaient enveloppé la presque totalité de l'Europe d'un voile de ténèbres; les esprits s'étaient déshabitués de la réflexion, la pensée n'existait plus, la vérité était une lettre morte, les hommes des machines inertes, sans initiative. La renaissance est venue, et c'est avec le secours de la science antique, surtout de la science grecque, qu'elle a émancipé l'esprit humain des rêves poétiques, sentimentaux et mystiques, des abstractions vides et purement verbales, enfantés par l'ignorance et le penchant au surnaturel de la race sémitique, rêves et abstractions devenus funestes à l'ordre temporel, à la liberté et aux mœurs, par conséquent à l'ordre, à la paix et au bonheur de l'Occident. Après un assoupissement de mille ans, la renaissance sonna le réveil de la raison, lui rappela les prérogatives qui lui appartenaient et reconstitua les bases de son autorité.

Tel est le véritable rôle qu'a joué cette grande époque dans la civilisation moderne; ainsi donc ce n'est pas seulement dans les lettres et les sciences qu'il y eut renaissance, mais aussi dans le domaine de l'art en général et de l'architecture en particulier. Au début de la période, c'est-à-dire pendant le XVe siècle, la renaissance fut moins une imitation réelle des principes de l'art de bâtir de l'antiquité qu'une contrefaçon, une sorte de placage superficiel de l'art antique (en effet, toute transition de style nécessite une ébauche, un tâtonnement), mais qui ne fut pas de longue durée, puisque les créateurs, les pères de la renaissance, se nomment Michelozzi, Brunelleschi, Ammanati, L.-B. Alberti, Benedetto da Majano, Bernardo Roselino, le Bramante, Michel-Ange Buonarotti, San-Gallo, Peruzzi, Giacomo della Porta, Vignole, Fontana, Georgio Vasari, Alessi, Rocco Lurago et d'autres encore. Du reste, la renaissance en Italie comprend deux périodes distinctes : celle qui précède le XVIe siècle, qui s'étend de 1425 environ à 1500; la seconde, qui va de 1500 à 1580 environ. — Notre figure 1 montre une partie du palais d'Annibal Thiène à Vicence, construit de 1553 à 1556 par Palladio; et notre figure 2, la cour du palais *Massimi alle Colonne* à Rome, construit par Balthazar

Peruzzi, qui toutefois ne vit pas son œuvre terminée car elle ne le fut qu'en 1538, et sa mort date de 1536. C'est surtout dans la Toscane, à Florence, que naît, se développe et grandit l'architecture de la renaissance sous le gouvernement des Médicis, lesquels exercèrent une si grande influence sur les lettres, les sciences et les arts, qu'on nomma cette époque le *siècle des Médicis*. C'est sous Cosme de Médicis, fils de Jean de Médicis, que s'élèvent dans toute la Toscane les beaux monuments ou 1568; la chapelle des Pazzi, située dans le cloître de Santa-Croce, est également l'œuvre du même architecte. En 1460, L.-B. Alberti construit aussi à Florence le palais Rucellai; en 1488, Benedetto da Majano élève le palais Strozzi; en 1490, Giuliano di San-Gallo, le palais Gondi. L'élan était donné; non-seulement la Toscane, mais encore toute l'Italie, se couvrent de palais et de monuments en style florentin, dénommé le *cinque-cento* ou le style du XV⁰ siècle. Vers 1450 ou 1452, L.-B. Alberti commence l'église de Saint-François de Rimini. Pierre Lombard, vers 1480, élève à Venise le porche de la petite église des Miracles. On retrouve le style de la renaissance classique au portail de l'église de Saint-Marc; à Milan, à la coupole Sainte-Marie des Grâces; à Rome, dans les façades du palais Giraud, dans celle du palais de la *Cancellerie*, à la cour et à la

Fig. 1. — Portion de la façade du palais Thiène, à Vicence.

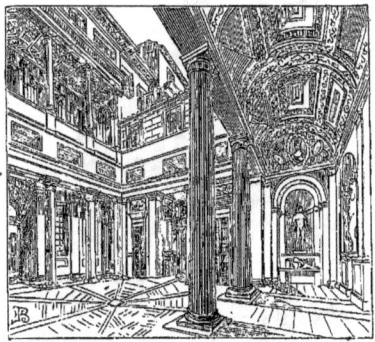

Fig. 2. — Cour du palais Massimi alle Colonne, à Rome.

ments de cette époque, dont ceux qui subsistent encore font aujourd'hui notre admiration. A Florence, Cosme se fait construire vers 1430, par Michelozzi, le palais Ricardi; le même architecte commence l'église du couvent Saint-Marc, et vers 1450 il restaure le palais Vecchio, dont la cour intérieure avec ses colonnes si richement ornementées fait partie de son œuvre. Cinq ans auparavant, Brunelleschi avait commencé l'église Saint-Laurent, L. Pitti érige avec Brunelleschi, vers 1445, le monument encore dénommé *palais Pitti*, que B. Ammanati est chargé de terminer en 1566 tribune du Belvédère au Vatican. Dans tous les édifices que nous venons de mentionner ou du moins dans bien des parties de ces édifices, le style classique domine, nous venons de le dire; mais plus tard l'imagination des artistes travaille, la verve s'excite, et le classique est fort arrangé, et bien souvent d'une façon qui n'est pas très-heureuse. San-Gallo, Michel-Ange et Carlo Maderno, dans la construction de Saint-Pierre, délaissent les dessins de Bramante et créent une renaissance à eux. Et si le palais Farnèse, de San-Gallo, est très-remarquable, l'étage supérieur de la

cour, ajouté par Michel-Ange, de même que la porte Pie, du même artiste, sont loin de mériter des éloges; leur style s'écarte de vait mêlé au romano-byzantin et à l'ogival, car ce ne fut que graduellement qu'on arriva à créer un style original qui n'emprunta rien aux styles qui l'avaient précédé. Ainsi, dans beaucoup de monuments dits *gothiques* du XV° et même, mais plus rarement, du commencement du XVI° siècle, nous voyons des cartouches, des médaillons, des arabesques, des rinceaux de feuillages, en un mot, toute une ornementation, imités des monuments de l'ancienne Rome; il n'est pas rare de voir aussi un arc ogival dans un plein cintre portant sur des pilastres ou des colonnes antiques : par exemple, à l'église de Saint-François à Rimini, dont nous venons de parler, nous voyons à l'intérieur plusieurs rangs de pilastres antiques qui servent de supports à des arcades ogivales, décorées elles-mêmes de feuillages et de moulures antiques. A Ancône, un monument un peu antérieur à l'église de Rimini, le portique du palais du Gouvernement, nous montre également des arcades ogivales qui reposent sur des colonnes d'ordre composite. Au grand hôpital de Milan, les fenêtres de forme ogivale sont décorées de rinceaux et d'arabes-

Fig. 3. — Lanterne du château de Chambord.

Fig. 4. — Bénitier à l'église de Bercy, à Paris.

l'antique, mais il est fort bizarre. Du reste, peu avant la fin du XV° siècle, le *cinque-cento*, dans certaines parties de l'Italie, en France, en Allemagne et en Angleterre, avait déjà passé par de singulières transformations; il se trouques. Si de l'Italie nous passons en France, en Espagne, dans les Pays-Bas, en Angleterre et en Allemagne, nous trouvons les mêmes singularités, les mêmes anomalies, pourrions-nous dire. Il n'y a rien de surprenant dans

DIVERS MOTIFS DE DÉCORATION
DE LA RENAISSANCE

ce fait, car les transitions architectoniques s'opèrent de même chez tous les peuples, et puisque l'Italie, l'initiatrice de la renaissance, avait passé par les transformations que nous venons de dire, il n'est pas étonnant que les autres peuples qui avaient appris d'elle le principal opérassent de même pour les détails secondaires. — Les premières nations qui adoptèrent le style nouveau furent la France et l'Espagne, puis l'Allemagne et l'Angleterre. — Les premiers monuments français dans lesquels ce style fit son apparition datent de Louis XII ; c'est le cardinal d'Amboise qui les fit construire : c'est une partie du château de Blois (l'aile orientale), le château de Gaillon, les hôtels de ville d'Orléans et de Beaugency, l'hôtel Cujas et l'hôtel des frères Lallemand à Bourges. Sous François Ier, le même style progresse ; les plus beaux spécimens de l'architecture de cette époque sont Fontainebleau et Chambord. Notre vignette (fig. 3) montre la lanterne qui surmonte l'escalier principal de Chambord. Enfin, sous Henri II, l'architecture de la renaissance atteint à son apogée avec le Louvre, le château d'Anet, la grande galerie, dite *de Henri II*, à Fontainebleau, et quelques autres édifices. — Notre figure 4 montre un bénitier en pierre qui se trouve dans l'église de Bercy, à Paris, bénitier qui est un monument remarquable de la renaissance française ; notre planche LXXIX, divers motifs de décoration de la même époque peints en camaïeu, en or et en couleurs sur des fonds bleu, rouge grenat, or et gris. Ces motifs, tirés de *l'Ornement polychrome* de M. Racinet, ont été exécutés au château de Blois. — Comme complément de la renaissance française, voyez FRANÇAISE (*Architecture*), FAÇADE et MAISON, où nous avons dessiné quelques monuments de la renaissance.

En Espagne, la renaissance fait son apparition dès le XVe siècle, mais c'est bien le pays de l'Europe où elle est le plus mêlée à d'autres styles : en effet, dans certains monuments on peut voir ce style mêlé à l'arabe, à l'ogival et au mauresque. Au début, on le nomme style *platéresque* (de *plata*, orfévrerie) à cause de sa ressemblance avec l'orfévrerie, qui est très-surchargée d'ornementation. Un des promoteurs de ce style a été Alonzo Berruguete. Dans ce style sont construits, à Valladolid, le collége Saint-Grégoire ; à Sarragosse, le monastère d'Eugrazia ; à Tolède, les Enfants trouvés ; à Salamanque, le grand collége et le palais archiépiscopal ; à Cordoue, le cloître de la cathédrale ; à Séville, le palais de l'archevêché, etc.

Dans les Pays-Bas, l'architecture de la renaissance ressemble beaucoup à son origine à celle de la France ; plus tard, elle se rapproche de la renaissance allemande, au style employé au château d'Heidelberg.

En Angleterre, l'architecture de la renaissance ne fait son apparition que sous le règne d'Édouard VI, c'est-à-dire au milieu du XVIe siècle, et encore à cette époque les Anglais ne firent que des édifices entièrement classiques, comme le palais de Somerset-House, par exemple : voyez ANGLAISE (*Architecture*) ; ce n'est guère que dans le commencement du XVIIe siècle que parut à Oxford un style original de la renaissance, mais ce style n'a absolument rien produit de remarquable en Angleterre, c'est un mélange d'antique et de Tudor.

En Allemagne, la renaissance ne pénétra que fort tard ; elle ne paraît que dans la seconde moitié du XVIe siècle. Les œuvres les plus importantes dans ce style sont le château d'Heidelberg, construit de 1556 à 1559 ; l'hôtel de ville de Leipzig, le château de Stuttgard, la façade de l'hôtel de ville de Cologne, le vieux château de Munich, le *Deutschherrenhaus* d'Andernach, la halle au drap de Brunswich, le palais du grand-duc à Bade, une partie de l'hôtel de ville de Brême ; enfin différentes villes, telles que Dantzig, Nuremberg, Cologne, Hanovre, Minden, possèdent des maisons dans ce style, mais en général la renaissance allemande est lourde et surchargée d'ornements qui souvent manquent totalement de goût.

BIBLIOGRAPHIE. — L.-B. Alberti, *de Re œdificatoria, libros X*, 1 vol. in-fol., Florence, 1485 ; — Ducerceau (Jacques Androuet), *les Plus excellents Bâtiments de France*, etc., 2 vol. in-fol., Paris, 1576-79 ; — Le Muet (Pierre), *Manière de bien bastir*, etc., 1 vol. petit in-fol., Paris, 1686 ; — G.

Gaye, *Carteggio inedito d'Artisti dei secoli XIV, XV, XVI*, 3 vol. in-8°, Firenze, 1840 ; — de la Saussaye, *Histoire du château de Blois*, 1 vol. in-fol., Paris, 1840 ; — de Laborde, *la Renaissance des arts à la cour de France*, 1 vol. in-8°, Paris, 1855 ; — Ad. Berty, *la Renaissance monumentale en France*, 1 vol. in-4°, Paris, 1858 ; du même, *les Grands Architectes français de la renaissance*, 1 vol. in-18, Paris, 1860 ; — E. Rouyer, *l'Art architectural en France depuis François I^{er} jusqu'à Louis XIV*, 1 vol. in-4°, Paris, 1859.

RENARD, *s. m.* — Fissure par laquelle s'échappe l'eau d'un aqueduc, d'un bassin, d'un canal, d'une conduite d'eau, d'une source. C'est parce qu'elle est quelquefois difficile à découvrir qu'on la nomme *renard*. — On nomme de même de petites pierres qui servent à maintenir tendues deux *lignes* (cordelettes) qui passent sur les lattes fixées dans une position voulue. C'est donc à l'aide des *renards* que les ouvriers guident les cordeaux qui leur servent à élever un mur dans une même épaisseur déterminée. — En charpenterie, on donne ce nom à un petit châssis assemblé en retour d'équerre dans le sommier inférieur de la scie de long ; le renard, qui a environ 0^m,60 de longueur et qui fait une saillie de 0^m,11 du sommier, sert à maintenir la scie par le bas. — Enfin, on nomme *renard* un mur ORBE (Voy. ce mot) orné de décorations feintes, et qu'on élève pour faire symétrie au mur d'un édifice qui se trouve en face du renard.

RENARDIÈRE, *s. f.* — Fourneau d'affinage. C'est aussi dans les fourneaux une des régions placées au niveau des tuyères.

RENCONTRE DES BOIS. — Opération de l'*établissement* des bois de charpente ; elle consiste à *battre les lignes* de *contre-jauge*, à tracer les tenons et mortaises, puis à rabattre les lignes de repère, *traits ramenérés*, etc., afin de pouvoir *rembarrer*, s'il le faut, toutes les lignes d'établissement sur la face de dessus des bois. (Voy. MARQUE, § *Marques des bois*, et REMBARRER.)

RENDAGE, *s. m.* — Quantité de chaux que rend dans une journée un four à chaux toujours allumé.

RENDEMENT DYNAMIQUE. — Quantité de force produite : par exemple, une locomobile a un rendement dynamique de dix chevaux-vapeur.

RENDRE, *v. a.* — Avant de terminer un projet de construction, les architectes font de nombreuses études. Pour aller plus rapidement, ils étudient leurs projets sur papier dioptique ; quand ces travaux préparatoires sont terminés, pour présenter convenablement leurs projets, les architectes en font le *rendu*, c'est-à-dire qu'ils le *rendent*, qu'ils le dessinent sur papier fort, sur bulle ou whatman, au crayon, à la plume, à l'encre de Chine, à la sépia ou à l'aquarelle : c'est ce travail définitif qui se nomme le *rendu* du projet.

RENDU D'ARCHITECTURE. — Voy. le terme précédent.

RENDUIRE, *v. a.* — Enduire de nouveau. Après avoir fait des enduits partiels sur un mur pour boucher certains trous, c'est appliquer un enduit général.

RÉNETTE, *s. f.* — Instrument du charpentier qui lui sert à tracer des lignes sur les pièces de bois et à donner de la voie aux scies ; on écrit aussi RAINETTE. (Voy. ce mot.)

RENFAITAGE, *s. m.* — Action de renfaîter, raccommoder le faîte d'un toit.

RENFAITER, *v. a.* — Raccommoder le faîtage d'un toit ; d'où le terme *renfaîtage* qui exprime cette opération.

RENFLEMENT, *s. m.* — En architecture, ce terme ne s'applique qu'au *renflement de la colonne*, ce que, d'après Vitruve, les Grecs nommaient ἐντασίς, et que nous appelons aussi *galbe* ; c'est une petite augmentation du diamètre d'une colonne qui va en s'accentuant de l'extrémité supérieure du fût de la colonne jusqu'au tiers de sa hauteur totale. Il existe

divers procédés pour tracer cette courbe, pour galber la colonne.

RENFONCEMENT, *s. m.* — Évidement peu profond sur le parement d'un mur, tel qu'une arcade, une niche feinte ou une table creuse. — On nomme *renfoncement de soffite* l'espace compris entre les saillies que forment les solives d'un plancher; quand celles-ci sont entre-croisées dans le but de décorer le plafond et qu'elles forment des compartiments rectangulaires, on nomme ces *renfoncements* CAISSONS. (Voy. ce mot.) — On donne aussi ce nom à la partie d'un théâtre qui en fait la profondeur, ainsi qu'à l'effet de perspective qui fait paraître une chose plus éloignée et plus enfoncée qu'elle ne l'est réellement.

RENFORCÉ, ÉE, *adj.* — En général, toute pièce qui est plus forte qu'une pièce ordinaire. Ce terme s'emploie surtout pour les objets de quincaillerie; ainsi on dit : une presse *renforcée*; une équerre, une charnière *renforcées*.

RENFORCER, *v. a.* — Rendre plus fort, donner plus de force, plus de solidité à un ouvrage quelconque. On peut obtenir ce résultat par divers moyens : par exemple, on peut *renforcer* une construction ou une partie d'une construction, soit par des éperons, soit par des contre-murs, soit en remplaçant de mauvais matériaux par des matériaux neufs, soit en boulonnant sa charpente, en la reliant avec des liens et des armatures en fer, etc.

RENFORMIR, *v. a.* — Faire un renformis, c'est-à-dire redresser au moyen d'un crépissage plus ou moins épais une surface qu'il s'agit d'enduire. Quelques auteurs donnent comme synonyme de ce mot celui de *renformer*; c'est une grave erreur, car ce dernier terme signifie *remettre sur la forme* et ne s'emploie jamais sur les chantiers pour *renformir*.

RENFORMIS, *s. m.* — Surépaisseur de mortier ou de plâtre ajoutée à un mur qui boucle et qui rentre. Quand un vieux mur est crevassé, bouclé ou rentré, on hache la surface à renformir, on l'humecte avec de l'eau, puis on applique du gros plâtre en le laissant le plus brut possible à la surface, afin que le crépi puisse adhérer parfaitement. Quand l'épaisseur d'un renformis excède 0m,05 d'épaisseur, on a soin d'y ajouter des éclats de briques, de tuileaux, des plâtras, etc.; on scelle ces débris dans le plâtre au fur et à mesure de son application. On fait des renformis sur la surface des murs, d'un pan de bois, d'un plafond, etc. Généralement l'épaisseur du crépi et de l'enduit est d'environ 0m,022 pour un mur, un pan de bois, une cloison, et de 0m,030 pour un plafond; l'épaisseur excédante du plâtre à poser sur les surfaces pour les obtenir parfaitement planes constitue ce qu'on nomme le *renformis*.

RENFORT, *s. m.* — Sorte d'épaulement que l'on pratique au collet d'un tenon et à la partie correspondante des arêtes de sa mortaise. Les renforts servent à consolider les assemblages. On distingue le *renfort ordinaire*, qui affecte la forme d'un prisme triangulaire et le *renfort carré*, dont le tenon et l'épaulement sont rectangulaires. Divers assemblages, le *mors-d'âne* par exemple, sont des renforts. — En serrurerie, on nomme *renfort* toute pièce que l'on soude à un ouvrage pour le renforcer, le fortifier.

RENIFLARD, *s. m.* — Petit appareil qu'on place dans certaines conduites et qui sert à les purger des eaux de condensation; aussi le nomme-t-on souvent *purgeur*. Dans le chauffage à la vapeur, dans les coudes placés à l'extrémité de pentes ou de longs tuyaux, on place des *reniflards* ou *purgeurs*. Dans les canalisations de gaz, l'hydrogène fournit souvent une certaine quantité d'eau; il restitue, du reste, celle qu'il entraîne en traversant le compteur. Aussi place-t-on dans le bas des principales conduites des reniflards, que les gaziers appellent souvent *siphons*.

RENIVELER, *v. a.* — Niveler de nouveau; faire un *renivellement*.

RENIVELLEMENT, *s. m.* — Action de

reniveler. Dans les grands travaux de remblai, certaines parties tassent plus les unes que les autres, aussi est-on obligé souvent de procéder à un renivellement.

RENTON, s. m. — Joint en coupe oblique de deux pièces de bois qui doivent se prolonger sur une même ligne; les cours de pannes ou de sablières sont souvent assemblés en *renton*.

RENTRANT, TE, adj. — Qui rentre. On applique ce terme à des objets divers, mais surtout aux angles : l'angle *rentrant* est formé, par exemple, par deux murs qui forment un creux; c'est l'opposé de l'angle saillant, qui fait un *coin*. (Voy. ANGLE.)

RENVERSÉ (ARC).—Voy. ARC, p. 121, t. I.

RENVOI, s. m. — Tringle de fer ou de laiton qui sert à transmettre le mouvement d'un cordon de sonnette.

RÉPARATION, s. f. — Restauration ou remise en bon état des parties dégradées d'une construction quelconque. Les réparations sont rendues nécessaires par diverses causes, et, suivant leur nature, elles incombent à différentes personnes, comme nous allons le voir dans la législation et la jurisprudence de ce terme.

LÉGISLATION ET JURISPRUDENCE. — Les réparations sont rendues nécessaires : 1° par les cas fortuits; 2° par le fait du voisin; 3° par les incendies. On nomme *cas fortuit* tout événement qu'aucune des parties n'a occasionné et n'a pu empêcher. « Il faut donc, dit Lepage (t. II, p. 103), d'après cette définition, comprendre dans les cas fortuits ceux qui arrivent par force majeure, c'est-à-dire les événements qui ont pour cause une force quelconque à laquelle on n'a pu résister, et qu'on n'a pas été maître d'éviter. L'autorité qui ordonne ou défend est une force majeure, une attaque de voleurs est une force majeure; tandis que la découverte d'un trésor, le débordement d'une rivière sont des cas fortuits. » Et plus loin (page 107) le même auteur ajoute : « Lorsque le changement opéré par le cas fortuit est irréparable, ou s'il ne peut être réparé qu'en détériorant l'héritage voisin, il faut que la perte reste à celui que l'événement a frappé, sans qu'il puisse forcer son voisin à souffrir que les lieux soient remis dans leur ancien état. » Si des terres, des matériaux, sont apportés par le débordement d'un cours d'eau, peut-on retirer les objets apportés? Nous répondons par l'affirmative; mais, dans ce cas, il y a lieu de dédommager le propriétaire sur le terrain duquel il faut accéder, et le dédommagement doit comprendre d'abord le préjudice causé par le travail nécessité par les objets à retirer, et s'étendre en outre aux pertes occasionnées par l'arrivée inattendue de ces objets. Nous avons traité longuement cette question au mot ACCESSION, où nous renvoyons le lecteur, et nous passons immédiatement aux accidents arrivés par le fait du voisin. — Nous n'avons à considérer ici les accidents qu'autant qu'ils peuvent occasionner des réparations aux héritages. Il y a lieu de distinguer : 1° quels sont les ouvrages qu'on peut faire chez soi sans être responsable de ce qu'il pourra advenir; 2° les précautions à prendre contre le voisin dont l'édifice menace ruine; 3° en quoi consistent les dommages-intérêts résultant d'un accident causé par le voisin ou tout autre.

I. QUELS SONT LES OUVRAGES QU'ON PEUT FAIRE CHEZ SOI SANS ÊTRE RESPONSABLE DE CE QU'IL POURRA ADVENIR. — Bien que chacun ait la faculté d'user de sa propriété comme il l'entend, de surélever sa maison autant qu'il le voudra, cependant on est toujours obligé de se conformer aux règlements de police, ou aux règlements administratifs, ainsi qu'aux servitudes dont la propriété peut être grevée. On peut donc conclure de ce qui précède que tout ouvrage qui n'est contraire ni aux lois ni aux droits des voisins peut être exécuté, quand bien même il en résulterait un dommage pour les héritages contigus. Ainsi je creuse un puits dans ma propriété; ce creusage tarit celui du voisin : je suis à l'abri de toute réclamation, dès que j'ai observé les lois et les règlements en vigueur pour creuser les PUITS. (Voy. ce mot.) De même, je

veux démolir de vieilles maçonneries et je crois qu'il sera plus économique de les faire sauter à la mine plutôt que d'employer la masse et le poinçon : évidemment je suis libre, mais à la condition que les éclats de pierre ne blessent ou ne causent dommage à aucun voisin ou passant. Mais l'air a été ébranlé avec tant de force, que les vitres ont été détruites dans plusieurs maisons du voisinage : dois-je les payer ? Quelques-uns ont soutenu la négative, disant que ce travail ainsi effectué n'est contraire ni aux lois ni aux conventions particulières. Mais un pareil motif ne peut être admis ; nous soutenons l'affirmative, car l'ébranlement de l'air est causé par la force expansive de la poudre : donc les vitres ont été brisées par mon fait, absolument comme si des éclats de mes matériaux avaient détruit ces vitres. Aujourd'hui, cette question est indiscutable. A Paris, deux formidables explosions, survenues place de la Sorbonne en 1867 ou 1868 et rue Béranger en 1878, explosions causées par des matières détonantes, ont causé des dégâts pour lesquels les propriétaires ont été poursuivis et condamnés non-seulement pour le préjudice porté aux immeubles atteints par l'explosion, mais les négociants ont dû rembourser les sommes dépensées pour le remplacement des vitres brisées chez tous les voisins.

II. Des précautions a prendre contre le voisin dont l'édifice menace ruine. — Si un propriétaire craint qu'un accident ne lui arrive par le fait de l'héritage voisin, il a le droit de dénonciation, et dans sa demande il doit conclure à ce que l'objet d'où pourrait naître un accident soit mis en tel état qu'il ne puisse plus causer de craintes. On introduit généralement une demande en référé au président du tribunal civil, qui nomme un expert pour vérifier le fait qui a été dénoncé. Si le rapport justifie les appréhensions, le défendeur qui ne convient pas du danger est condamné à le faire cesser dans un délai déterminé. Si le défendeur ne commence pas ou n'exécute pas les travaux dans le temps prescrit, le demandeur est libre d'y procéder lui-même, et le montant de la dépense est liquidé par le défendeur en vertu de l'exécutoire délivré sur le vu des quittances des ouvriers. La législation romaine était plus rigoureuse, plus radicale ; en effet, si le propriétaire de l'héritage qui menaçait ruine n'avait pas fait cesser le danger dans le délai déterminé par le *præfectus*, le demandeur était mis en possession de cet héritage, à moins que son propriétaire ne fournît une caution suffisante. L'assignation peut être donnée à la personne ou au domicile réel du propriétaire de l'héritage duquel on craint l'accident ; c'est une règle générale qui ne souffre que peu d'exceptions. Dans le cas d'un danger qui menace, il y a urgence : *Res damni infecti celeritatem desiderat, et periculosa dilatio*, dit la législation romaine. (*De Damno infecto*, L. T.)

Quand la maison qui menace ruine appartient à plusieurs propriétaires indivis, la demande formée contre l'un des propriétaires est valable contre tous ; le premier avisé est tenu d'exécuter tous les travaux ordonnés, sauf son recours contre ses copropriétaires.

III. En quoi consiste l'indemnité due pour accident causé par le voisin ou tout autre. — S'il est relativement facile de déterminer dans quels cas sont dus des dommages-intérêts pour les accidents arrivés par la faute du voisin, il est toujours plus difficile de fixer le montant des sommes à allouer pour les dommages-intérêts, parce que le Code civil pose bien les règles déterminant les indemnités pour l'inexécution d'une obligation ou pour le retard apporté à l'exécution de cette obligation, mais il ne fait pas mention des dommages-intérêts pour l'accident dont il s'agit. On supplée au silence du Code en appliquant autant que possible les mêmes indemnités que le Code accorde pour inexécution d'obligations ; du reste, c'est aux experts à apprécier.

Des accidents arrivés par incendie. — Ces accidents sont aussi dangereux que fréquents et présentent des cas et des circonstances toutes particulières ; il y a lieu de prendre des précautions et des assurances contre l'incendie, et d'étendre ces assurances aux risques de voisinage. Cette question est beaucoup trop longue et trop compliquée pour que nous puissions la traiter ici, aussi nous renverrons le lecteur à des ouvrages spéciaux

traitant de l'incendie, et nous le prierons de se rapporter à ce mot. (Voy. INCENDIE.) Du reste, les accidents arrivés par les incendies occasionnent toujours des difficultés et des procès qui ne peuvent guère s'arranger à l'amiable; il y a toujours lieu à la nomination d'experts, qui tranchent trop souvent les questions d'une manière un peu légère.

RÉPARATIONS D'USUFRUIT. — En cas d'usufruit d'immeubles de diverses natures, il y a lieu de distinguer les *grosses réparations* et les *réparations d'entretien*. Nous n'avons pas à définir ici l'usufruit, comment il naît, comment il s'éteint, etc.; toutes ces questions sont traitées à USUFRUIT. (Voy. ce mot.) — Quand un immeuble est possédé par un usufruitier, celui-ci est tenu de faire toutes les *réparations d'entretien* qui sont dès lors dénommées *réparations usufruitières*. Les grosses réparations demeurent à la charge du propriétaire, à moins qu'elles n'aient été occasionnées par le défaut de réparations d'entretien depuis l'ouverture de l'usufruit ; auquel cas, l'usufruitier en est aussi tenu. (Art. 605, *Code civil*.) Voici, par exemple, un des cas où l'on considère l'usufruitier comme responsable des grosses réparations : si, ayant négligé pendant longtemps l'entretien de la couverture de son immeuble, cette négligence a nécessité la réfection de la couverture entière, quoique ce soit une grosse réparation, tout ce travail est à la charge de l'usufruitier négligent. — Sont seules à la charge de l'usufruitier les réparations dont la cause est postérieure à l'ouverture de l'usufruit.

A l'égard du temps où les réparations usufruitières sont exigibles, on distingue celles qui sont nécessaires à la conservation de l'édifice et celles qui peuvent être différées jusqu'à l'expiration de l'usufruit sans aucun danger pour les droits du propriétaire. Les premières sont exigibles à mesure qu'elles se présentent. De son côté, l'usufruitier peut exiger les grosses réparations quand elles sont nécessaires et que leur retard lui ferait éprouver de la perte, ou quand elles donnent une juste crainte du dépérissement de l'immeuble avant la fin de l'usufruit. Par exemple, des murs sont tellement déversés, que personne ne veut louer la maison sujette à l'usufruit : il devient donc nécessaire de redresser ces mêmes murs. En vain le propriétaire alléguerait qu'ils peuvent durer encore longtemps dans l'état où ils sont; le motif déterminant est que cet état empêche réellement l'usufruitier de louer la maison : si ce point de fait est constant, c'en est assez pour que l'usufruitier ait droit de demander la réparation. (Lepage, t. II, p. 206-207.)

Que doit-on entendre par *grosses réparations*? L'article 606 du Code civil les définit ainsi :

Les grosses réparations sont celles des gros murs et des voûtes, le rétablissement des poutres et des couvertures entières ; celui des digues et des murs de soutènement et de clôture aussi en entier. — Toutes les autres réparations sont d'entretien. Qu'entend-on par gros murs et jusqu'où s'étendent les grosses réparations ? Desgodets et son annotateur nous disent (dans Lepage, t. II, p. 209) :

1° Par les gros murs, on entend les murs de face, ceux de refend, les pignons, qu'ils soient mitoyens ou non, qu'ils soient en élévation ou en fondation. Sont compris aussi au nombre des gros murs, les jambes de pierre de taille, les pans de bois, les cloisons en charpente et maçonnerie, quand elles règnent de fond en comble. Il en est de même de celles qui séparent les appartements, lorsqu'elles portent des planchers, et qu'en même temps elles sont formées de poteaux assemblés à tenons et à mortaises, par le haut et par le bas, dans des sablières stables et destinées à maintenir l'édifice.

2° La reconstruction entière des murs de clôture ou de soutènement est une grosse réparation ; par conséquent, s'il n'y a qu'une brèche à boucher, ou l'enduit à refaire, ou le chaperon à rétablir, c'est à la charge de l'usufruitier ; il n'y a là rien d'entier à réparer.

Un mur de clôture a 50 toises de long ; il s'en trouve quelques toises qui ont besoin d'être reconstruites : sera-ce une grosse réparation ? La raison de douter est qu'il ne s'agit pas d'un mur entier. Mais ce qui décide, c'est que la partie défectueuse est à rétablir tout entière. Tel est le vrai sens de la loi ; il faut l'entendre comme s'il était dit que toute partie de mur de clôture ou de soutènement qu'il faut reconstruire entièrement est à la charge du propriétaire.

3° Avec les poutres, on comprend les poutrelles, les sablières ou lambourdes posées à côté des poutres, quand elles servent à les renforcer.

4° La réfection entière des couvertures, l'entretien est une réparation usufruitière, de même que les travaux en recherche, le rétablissement des plâtres, les changements de gouttières de plomb, etc.

5° La charpente des combles en entier constitue une grosse réparation, à moins que les bois n'aient péri faute d'entretien.

6° Les voûtes sont considérées comme objet de grosses réparations, pour si petite que soit la partie à reconstruire.

7° La réfection et même l'entretien des puits et fosses d'aisances fait également partie des grosses réparations; le curage des puits et la vidange des fosses font partie de l'entretien incombant à l'usufruitier.

8° Dans les moulins à vent et les moulins à eau, le corps seul du moulin fait partie des travaux de grosses réparations.

9° Pour les pressoirs à vin, à cidre, l'usufruitier est chargé d'entretenir et de faire à neuf, s'il y a lieu, la charpente du sommier, les chevalets, jumelles, arbres, presses, vis, couchis, auges, moulinets, et généralement toute la machinerie; les bâtiments seuls qui renferment les pressoirs font partie des grosses réparations.

10° Enfin, les haies vives ou mortes, les clôtures et fossés entourant les héritages sont entretenus et réparés aux frais de l'usufruitier. Ni le propriétaire ni l'usufruitier ne sont tenus de rebâtir ce qui est tombé de vétusté ou ce qui a été détruit par cas fortuit. (Art. 607, *Code civil*.)

DES RÉPARATIONS LOCATIVES. — Indépendamment des cas de responsabilité, tels que dégradations, incendie, provenant de son fait ou du fait de personnes de sa maison ou de ses sous-locataires (*Code civil*, 1735), le locataire est encore tenu des réparations de menu entretien, qu'on nomme *réparations locatives*. — S'il n'a pas été fait d'ÉTAT DES LIEUX (Voy. ce mot), le locataire ou preneur de l'immeuble à bail est présumé l'avoir reçu en bon état de réparations locatives et doit le rendre tel, à moins de clause contraire, ou que le preneur ne prouve que les lieux n'étaient pas en bon état quand il les a reçus, ou qu'enfin les dégradations ne se sont produites que par vétusté ou force majeure. (*Code civil*, 1731-54-55.)

Les *réparations locatives* sont de deux sortes : 1° celles désignées par le Code civil pour toutes les contrées de la France ; 2° celles exigées par l'usage des lieux.

Voici l'article 1754 du Code civil qui désigne les réparations locatives :

Les réparations locatives ou de menu entretien dont le locataire est tenu, s'il n'y a clause contraire, sont celles désignées comme telles par l'usage des lieux, et, entre autres, les réparations à faire :

Aux âtres, contre-cœurs, chambranles et tablettes des cheminées ;

Au récrépiment du bas des murailles des appartements et autres lieux d'habitation, à la hauteur d'un mètre ;

Aux pavés et carreaux des chambres, lorsqu'il y en a seulement quelques-uns de cassés ;

Aux vitres, à moins qu'elles ne soient cassées par la grêle ou autres accidents extraordinaires et de force majeure, dont le locataire ne peut être tenu ;

Aux portes, croisées, planches de cloison ou de fermeture de boutiques, gonds, targettes et serrures.

Telles sont les principales réparations locatives édictées par la loi, mais le progrès dans l'art de construire et l'usage sont cause que la jurisprudence a ajouté d'autres réparations à celles que le Code a indiquées d'une manière générale ; ce sont : dans les habitations, les intérieurs de cheminées, les poêles ; les tablettes de buffets, de dressoirs et de poêles épaufrées, écornées, fendues ou cassées ; les coquilles et les cuvettes de marbre dans les vestibules et les salles à manger, ainsi que les bassins à rafraîchir les boissons. — Les fêlures, cassures, etc., des vitres, des glaces, etc., à moins que ces accidents ne proviennent d'un tassement, d'une pose défectueuse ou du gonflement des plâtres ou des bois. — Les dégradations aux portes et croisées, aux volets, contrevents, persiennes, jalousies, et généralement à tout ce qui a rapport à la menuiserie, tels que panneaux, lambris, baguettes, frises, parquets, etc. Si un locataire a fait percer une chatière dans le bas d'une porte, il doit remplacer la planche entière du panneau ; si la

pose d'une serrure a nécessité d'entailler les moulures du battant d'une porte, il doit faire ajuster parfaitement le bois et la moulure, de manière à ce que, la porte peinte ou vernie, on ne puisse s'apercevoir de la réparation. — Le locataire est tenu de réparer, dans les écuries, les trous dans les mangeoires, les dégradations causées par les chevaux, les râteliers et leurs roulons, les poteaux, stalles et bat-flancs; il est également tenu au ramonage des cheminées, des calorifères, des fourneaux de cuisine et potagers, du carrelage desdits fourneaux, le carrelage et la voûte du four. — « Les pavés des grandes cours et des remises ne sont réparés par les locataires qu'autant qu'il se trouve quelques pavés hors de place; mais ceux qui sont écrasés, cassés ou ébranlés doivent être à la charge du propriétaire, parce que ces différents lieux sont destinés à supporter des voitures d'une grande pesanteur. Il en est de même du pavé des écuries que les chevaux battent continuellement avec les pieds. Les propriétaires doivent s'attendre à ces efforts des voitures et des chevaux. » (Lepage, t. II, p. 151.)

Sont encore réputées réparations locatives : les bornes et barrières, mais seulement quand leur dégradation provient d'un choc violent ou d'un abus d'usage; les écornures des auges dans les cours, les fortes dégradations aux conduites aériennes ou souterraines; le piston, la tringle, le balancier ou le volant des pompes (c'est Goupy, l'annotateur de Desgodets, qui indique ces réparations au compte du locataire, parce que, dit-il, ces objets épargnent les cordes que serait obligé de fournir le locataire, s'il tirait de l'eau à un puits); dans les jardins, l'entretien des treillages, palissades, bassins, jets d'eau et de leurs tuyaux de conduites. « L'entretien des allées sablées, parterres, plates-bandes, bordures et gazons. Les arbres et les arbrisseaux doivent être rendus de même espèce et en même nombre qu'ils étaient lorsque le bail a commencé; et s'il en meurt quelques-uns, les locataires doivent les remplacer. On ne regarde point comme réparations locatives celles des treillages placés le long des murs ou dans les autres parties du jardin, en telle sorte que ce puisse être, tels que palissades, berceaux, portiques; le locataire n'en est tenu que quand il est prouvé que ces objets ont été détériorés par son fait. » (Lepage, t. II, p. 158.)

Nous pensons que ce que Lepage dit des treillages et des palissades pouvait être juste de son temps, mais aujourd'hui les réparations de ceux-ci sont bien dues par le locataire, car s'il reçoit dans un jardin des arbres en espalier ou en contre-espalier, puisqu'il est tenu de rendre les arbres dans l'état qu'il les a pris, il est bien évident que les treillages doivent être rendus de même, à moins qu'ils n'aient péri par vétusté. — A l'égard des vases et des pots à fleurs et des bancs servant à l'ornementation des jardins, Goupy établit cette distinction : c'est que les vases de faïence, de fonte et de fer, les caisses et les bancs de bois, s'il s'en trouve de cassés ou de dégradés autrement que par vétusté, tous ces objets doivent être réparés par le locataire; mais pour ce qui est de la dégradation des vases et des bancs de marbre, de pierre ou de terre cuite, le locataire n'est pas tenu de les réparer, car ils peuvent avoir été détériorés par les intempéries de l'atmosphère, à moins qu'on ne puisse prouver qu'ils ont été détériorés par la faute du locataire. Celui-ci est également responsable des dégradations provenant de vol, à moins qu'il n'y ait un cas de force majeure : par exemple, vol par une bande de voleurs à main armée; dans ce cas, la présomption ne pèserait plus sur le locataire et la perte devrait être supportée par le propriétaire.

Les réparations locatives peuvent être exigées dans les délais suivants : celles qui sont urgentes pendant la location, pendant la jouissance même; celles qui peuvent être différées, sans inconvénient, à la fin du bail. Le propriétaire a comme sûreté de ces réparations un privilége sur les meubles qui garnissent la propriété. (*Code civil*, art. 2103.) Un propriétaire ne peut faire aucun changement dans la chose louée, quand bien même ce changement devrait être avantageux au locataire, si celui-ci s'y refuse; mais ce dernier peut, sans avoir à demander le consentement du propriétaire, opérer des changements de peu d'importance, par exemple déplacer des portes, des lambris même, pourvu que ces déplace-

ments n'occasionnent pas de dégradation et puissent être facilement rétablis à la fin du bail ; du reste, un locataire est libre de faire toutes sortes d'améliorations qui ne touchent pas au gros œuvre, pourvu qu'à la fin de son bail il remette les lieux dans le même état qu'il les a reçus. — Les contestations relatives aux réparations locatives sont de la compétence des juges de paix. (*Code de proc.*, 3.) (Voy. BAIL, ÉTAT DES LIEUX, USUFRUIT, etc.)

RÉPARER, *v. a.* — Faire des réparations, restaurer un objet quelconque.

RÉPARER, *v. a.* — Faire une *reparure*, rendre aux moulures et aux sculptures leur finesse, masquée par les blancs d'apprêt. On répare en dégorgeant avec des fers spéciaux tous les creux des moulures, afin de les dorer sur apprêt ; on fait de même pour rendre à la sculpture toute la finesse et la délicatesse de ses détails, qui ont été engorgés par les blancs d'apprêt. (Voy. REPARURE.) C'est aussi supprimer, sur les objets moulés en plâtre ou coulés en fonte ou en bronze, les barbes ou bavures que les joints des moules laissent sur les objets moulés ou fondus.

RÉPARTON, *s. m.* — Ce terme est employé dans les ardoisières pour désigner le bloc d'ardoise tranché suivant les dimensions usuelles. (Voy. FENDIS.)

REPARURE, *s. f.* — Opération de la dorure qui consiste à *réparer*, c'est-à-dire à dégorger avec des fers spéciaux les moulures et les sculptures, afin de leur rendre leur finesse, altérée par le *ponçage*, l'*adoucissage* et autres opérations qu'on fait subir à ces moulures et à ces sculptures avant de procéder à leur dorure. L'ouvrier peintre qui exécute ce travail s'appelle *repareur*.

REPASSER, *v. a.* — Terme de doreur. C'est passer avec de la colle sur tous les *mats*, avec de la colle plus chaude que la première fois ; on dit aussi, dans le même sens, *matter*.

REPAVAGE, *s. m.* — Action de repaver, de paver de nouveau ; on repave une cour, une chaussée, etc.

REPEINDRE, *v. a.* — Peindre de nouveau ; refaire de la peinture sur un objet déjà peint ou simplement *couché*.

REPÈRE, *s. m.* — Marque quelconque servant à indiquer un point quelconque, une hauteur ou une largeur, une dimension, etc. — On fait des *repères* avec des entailles, des traits noirs, blancs ou rouges ; les repères sont utilisés pour conserver l'indication d'un nivellement, d'un alignement ou de mesures ; ou bien, surtout en charpenterie, pour reconnaître les parties qui doivent être posées à côté les unes des autres. Les charpentiers nomment *ligne d'emprunt* ou *ligne de repère* un trait qui, lors de l'*établissement des bois*, se mène sur l'épure, afin d'indiquer la direction à donner à la pièce que ce trait figure sur l'épure. — Le trait *raméneré* est une ligne de repère. (Voy. MARQUE DES BOIS et RAMÉNERÉ.) On nomme aussi *repères* les piquets que l'on enfonce dans le sol, dans un terrain pour fixer la hauteur d'un remblai ou d'un déblai, ou bien celle d'un ruisseau, d'une chaussée, d'une pente quelconque.

Les paveurs désignent sous ce terme les pavés posés de distance en distance à l'aide desquels on établit le niveau d'une pente. Enfin, on nomme encore *repère* une tablette en pierre, en marbre ou en toute autre matière, mais surtout une plaque de fonte qui, dans les villes ou sur les routes nationales, indique le niveau, ou plutôt l'altitude au-dessus du niveau de la mer, des points où sont placées ces plaques.

RÉPÉTITION, *s. f.* — Reproduction courante ou continue d'un même objet. Ce terme est surtout employé pour désigner dans l'ornementation une succession d'ornements qui se reproduisent à l'infini sur un bandeau, un listel ou une frise, tels que des *postes*, des *rinceaux*, des *entrelacs*, etc.

REPIOCHER, *v. a.* — Remuer à la pioche, pour opérer leur déplacement et leur trans-

port, des terres déposées en *cavalier* depuis déjà un certain temps et qui ont durci.

REPIQUAGE, *s. m.* — Action d'enlever les pavés enfoncés ou cassés d'une cour, d'une route, d'un chemin, etc., afin de les remplacer par d'autres pavés.

REPIQUER, *v. a.* — Repiquer une teinte, c'est en passer une seconde sur un même endroit afin de la rendre plus foncée ; en peinture, c'est porter une demi-teinte entre l'ombre et la lumière d'une moulure, d'une feuille d'ornement, etc. — En termes des ponts et chaussées, c'est piocher la superficie d'une route, d'une chaussée pour la niveler, combler les trous, cavités ou ornières, ou pour la bomber. Ce terme n'est jamais employé pour dire faire un REPIQUAGE. (Voy. le mot précédent.)

REPLANIR, *v. a.* — Terme de menuiserie. C'est terminer au rabot et au racloir un ouvrage qui a été déjà corroyé, mais sur lequel il restait des inégalités et des irrégularités.

REPLANISSAGE, *s. m.* — Action de replanir ; mais ce terme s'applique surtout au premier rabotage des parquets. Quel que soit le soin avec lequel on pose un parquet, il se déjette toujours plus ou moins, surtout peu de temps après sa pose ; aussi, quand un bâtiment est entièrement terminé et prêt à être habité, on est obligé de dresser sa surface : c'est cette opération qui se nomme *replanissage*. Elle est toujours implicitement comprise dans la pose, aussi n'est-il rien alloué à l'entrepreneur pour l'exécution de ce travail. Le replanissage des vieux parquets se règle au mètre carré.

REPLATRAGE, *s. m.* — Réparation superficielle faite avec du plâtre. Ce terme est dérivé du verbe *replâtrer*, qui signifie renduire de plâtre.

REPOLIR, *v. a.* — Polir de nouveau. Les belles pièces de serrurerie sont souvent en fer blanchi et repoli.

REPOS, *s. m.* — Ce terme a de nombreuses significations ; mais d'une manière générale on nomme *repos* toute partie réservée dans une pièce quelconque pour former arrêt. — En architecture, on nomme *repos* les surfaces lisses placées à côté d'autres parties très-ouvragées et qui sont destinées à leur faire opposition ; on leur donne ce nom parce qu'elles *reposent* l'œil. — Les charpentiers emploient ce terme comme synonyme de PALIER. (Voy. ce mot.) — En serrurerie, on désigne ainsi toute pièce qui forme arrêt : par exemple, la forte bague qui porte la tige d'un gond ; la penture porte et tourne sur l'épaulement de ce *repos*.

REPOSER, *v. a.* — Poser de nouveau ; remettre en place, reposer sur place neuve une ancienne serrure, etc.

REPOSOIR, *s. m.* — Édicule qu'à l'époque du moyen âge on plaçait sur les bords des routes pour permettre aux voyageurs de faire leur prière dans un lieu consacré. En Italie, il existe encore de ces petites chapelles.

REPOUS, *s. m.* — Poudre grossière obtenue par l'écrasement de vieux plâtras et qu'on mêle au plâtre pour lui enlever de sa force. On désigne aussi sous ce nom de petits plâtras provenant de la démolition de vieilles maçonneries et qu'on mêle avec de la brique et du tuileau concassés. On répand ces débris sur les chemins humides pour les assécher et les raffermir ; on en forme également l'aire des caves humides.

REPOUSSER, *v. a.* — Relever au marteau un ornement de serrurerie. (Voy. RELEVER.)

REPOUSSOIR, *s. m.* — Long ciseau en fer acéré par son tranchant, nommé aussi *fer carré*, qui sert aux tailleurs de pierre pour tailler les moulures. — Les charpentiers et les menuisiers donnent ce nom à un outil en fer, une sorte de grosse pointe, qui sert à *repousser*, c'est-à-dire à faire sortir de leur trou les chevilles d'assemblage.

REPOUSSOIR (Robinet à). — Voy. ROBINET, fig. 9 et 10.

REPRENDRE, v. a. — Faire une *reprise*, c'est-à-dire réparer partiellement certaines parties d'un mur qui sont dégradées ; c'est aussi refaire en sous-œuvre et successivement par petites parties un mur, afin de n'avoir pas à faire des étayements et des chevalements considérables.

REPRISE, s. f. — Dans son sens générique, ce terme signifie toute sorte de réfection de mur, de pilier, de pied-droit, etc., qu'on fait en sous-œuvre et par petites parties pour ne pas ébranler l'ensemble de la construction et ne point nuire à la solidité de l'ouvrage qu'on *reprend*. Pour faire des reprises, on a soin d'étrésillonner les baies qui sont dans les parties élevées de la construction avec des couchis et des traverses de bois qui font croisillons : cette opération est indispensable pour maintenir l'écartement des jambages, qui sans cela pourraient fléchir. Puis on procède à la démolition des parties de construction qu'il s'agit de remplacer. — On nomme *reprise par épaulées* ou *par redans* la reprise en sous-œuvre d'un mur qu'on accomplit par redans.
— Les plombiers et les fontainiers nomment *reprise* le bouchement au moyen de la soudure d'un trou, d'une crevasse, d'un renard ou d'une fissure d'un tuyau de conduite.

REPRISE EN COMPTE. — Transaction au moyen de laquelle un entrepreneur prend, en déduction du prix convenu pour un ouvrage, de vieux matériaux provenant de la démolition d'un bâtiment construit sur l'emplacement ou à côté du nouveau, ou qui lui sont remis de toute autre provenance. Souvent aussi un entrepreneur prend à charge de remploi de vieux matériaux considérés comme aussi bons que des matériaux neufs. C'est principalement des bois de charpente qui sont repris en compte ou qui sont pris en charge par les entrepreneurs, et quand ces bois sont sains, comme ils sont secs, ils sont souvent préférables à des bois neufs.

RÉSEAU, s. m. — Nervures formant la broderie d'une *rose*, du tympan d'une fenêtre ogivale, etc. On nomme *moulures en réseau* les nattes, les entrelacs, etc., qui décorent certaines parties de murailles.

RÉSERVOIR, s. m. — Récipient quelconque qui sert à recevoir et à mettre en réserve une quantité d'eau, afin de l'employer à un moment donné. Tous les réservoirs sont généralement placés sur des points élevés, ce qui facilite la distribution de l'eau ; ceux qui desservent les villes sont construits sur des plateaux élevés ; ceux des maisons, dans les étages supérieurs ; ceux qui fournissent l'eau pour l'arrosage des parcs et des jardins, sur

Fig. 1. — Réservoir en tôle.

des tours élevées. Généralement on fait ces derniers en tôle et on les élève sur une petite tour, afin de donner à l'eau plus de pression. Aujourd'hui certaines usines emploient une grande quantité d'eau ; aussi a-t-on imaginé un système qui permet à un chef d'usine de s'assurer, sans sortir de son bureau, de la hauteur d'eau et par suite de la quantité d'eau que contient son réservoir. Le système communique d'une part avec un flotteur placé dans le réservoir, tandis qu'une aiguille marque sur un cadran placé dans le bureau le niveau

de l'eau. Notre figure 1 montre un réservoir de ce genre ; le tuyau qu'on aperçoit à gauche de notre figure sert à transmettre les signaux dans le bureau du directeur de l'usine.

On construit les réservoirs en maçonnerie, en tôle, en caisses de bois doublées de plomb. Les grands réservoirs affectent des formes carrées ou rectangulaires ; les plus petits, ceux en métal par exemple, ont une forme cylindrique. Les réservoirs en

Fig. 2. — Réservoir à Mérida (Espagne).

maçonnerie sont placés dans le sol ; les uns sont voûtés, d'autres sont à découvert ou à ciel ouvert, ou bien recouverts d'un toit. On considère comme réservoirs les bassins, les citernes, les viviers, les mares, les étangs, les lacs artificiels.

Ceux qui sont construits en maçonnerie doivent être faits avec un grand soin : on doit employer des ciments et des chaux hydrauliques de première qualité, sans quoi il peut survenir des accidents très considérables ; la hauteur et l'épaisseur des murs doivent être calculées de façon à obtenir une capacité désirée et à posséder en même temps une grande

solidité; les parois des murs ainsi que le fond sont généralement en béton qu'on recouvre d'une couche de ciment, suivant la capacité du réservoir et la plus ou moins grande résistance du sol qui le porte ; le fond des bassins a une épaisseur variable de 0^m,40 à 0^m,60 et 0^m,70 ; quant à celle à donner aux murs en élévation pour les grands réservoirs, on la fait en moyenne égale aux deux tiers de la hauteur de l'eau enfermée. Un bon mode de fermeture de ces bassins consiste dans l'emploi de petites voûtes cylindriques en briques, supportées elles-mêmes par des arcades dont les retombées sont reçues sur des piliers. On construit souvent deux rangées d'arcades superposées, ce qui présente une plus grande solidité que si l'arcade était supportée par un seul pilier montant de fond et s'élevant jusqu'au sommet du réservoir. Ce même mode de construction est souvent employé pour faire des réservoirs doubles et superposés; on en fait ainsi afin de pouvoir à volonté réparer le réservoir inférieur ou supérieur sans priver une ville ou un quartier de sa provision d'eau pendant la réparation des Bassins. (Voy. ce mot et Citerne.)

Un réservoir très-remarquable est celui dit *citerne de Mérida*, en Espagne. Notre figure 2 en montre une vue intérieure.

Réservoir de la fumée. — Coffre réservé à la partie supérieure d'un poêle de construction et dans lequel la fumée, après avoir circulé dans des cloisons de briques ou de tôle situées au pourtour du poêle, arrive dans le tuyau de la fumée ; ce réservoir sert aussi de dépôt pour la suie. — Dans l'antiquité, il existait de grands réservoirs pour la fumée nommés *fumaria*, c'étaient des chambres situées dans la partie supérieure de la maison. (Cf. à ce sujet ce que nous disons dans notre *Traité de chauffage et de ventilation*, page 29, en note.)

RÉSILLE, *s. f.* — Ensemble des plombs qui servent à réunir les morceaux de verre qui forment un Vitrail. (Voy. ce mot.)

RÉSINE, *s. f.* — Substance végétale qui entre dans la composition des vernis; on l'extrait naturellement ou artificiellement des branches et des troncs de certains arbres. Les principales résines sont le *copal*, l'*élémi*, la *laque*, le *benjoin* et le *succin*. Cette substance, très-inflammable, brûle en produisant une fumée noirâtre et odorante. Les résines sont insolubles dans l'eau, mais très-solubles dans l'alcool et même dans l'huile. — La *poix-résine* sert aux plombiers, dans les soudures, pour empêcher l'adhérence de l'étain au fer à souder.

RÉSINGLE, *s. f.* — Outil servant à redresser les objets bossués.

RÉSISTANCE, *s. f.* — Nous n'avons à nous occuper ici que de la *résistance* des matériaux, c'est-à-dire de la propriété dont ils jouissent de pouvoir supporter sans se rompre les divers efforts auxquels on les soumet. Le constructeur doit donc connaître la limite des résistances des matériaux, afin de proportionner leur section de manière à leur permettre de supporter les charges auxquelles ils seront soumis une fois en œuvre. Sans cette condition, on ne pourrait donner à l'assemblage des matériaux une stabilité suffisante pour assurer leur durée. Comme la plupart des autres corps, les matériaux sont composés de molécules soudées les unes aux autres par deux forces qui se font équilibre et qui constituent la stabilité des corps. La première de ces forces, dite *attractive*, tient réunies les molécules; l'autre, dite *répulsive*, tend à les séparer. Le froid, une température moyenne, produit la première force, l'*attraction*, la *cohésion*; la chaleur donne naissance à la seconde, la *répulsion*, par la dilatation des molécules. Des efforts de diverse nature, agissant diversement sur les molécules des matériaux, produisent des résistances différentes. On a nommé *résistance à l'écrasement*, *à la compression*, ou *force portante*, la propriété qu'ont les corps de résister à une charge placée au-dessus d'eux ; *résistance à la flexion*, leur pouvoir de résister quand, placés sur leur hauteur, un poids posé sur leur sommet ne les fait point fléchir. Quand on suspend un corps verticalement et qu'il résiste bien, il possède la *résis-*

tance *à la traction* ou *à l'extension*, c'est ce qu'on nomme aussi *force tirante* ; quand on le soumet à un effort qui tend à faire tourner ses fibres les unes sur les autres, s'il résiste bien, sa résistance *à la torsion* est bonne ; enfin, on nomme *force transverse*, ou *résistance au cisaillement*, la propriété des matériaux de résister à la disjonction occasionnée par le mouvement tangentiel des corps. Les pièces employées dans les machines doivent toutes posséder cette force transverse. Dans les constructions, les corps sont soumis parfois à plusieurs de ces sortes de résistance, à la fois ; c'est au constructeur à prévoir les meilleures formes à donner aux matériaux pour les mettre à même de résister efficacement dans plusieurs sens.

Suivant la force de cohésion qui réunit les molécules des corps, ceux-ci possèdent plus ou moins de ténacité; on mesure cette ténacité, c'est-à-dire leur résistance, par la somme de l'effort nécessaire à leur écrasement ou à leur rupture. Ce n'est que par des expériences directes et plusieurs fois répétées que l'on arrive à déterminer la limite de résistance, ce qu'on nomme en technologie *résistance limite*. La pierre, le bois, le fer, etc., ont des résistances très-différentes, et même, suivant la qualité d'un même matériau, cette résistance est variable : un excellent fer, par exemple, présentera beaucoup plus de résistance qu'un fer aigre ; une qualité de pierre tendre quelconque, quelques années après son extraction de la carrière, possédera un degré de résistance beaucoup plus élevé que quelques jours après son extraction ; du reste, une pierre de même espèce, identiquement dans les mêmes conditions sous tous les rapports, résiste plus ou moins suivant la forme qu'elle a. En général, les charges que peuvent supporter les pierres de même forme sont proportionnelles aux aires des sections transversales; mais toujours des pierres, à section égale du reste, résisteront d'autant mieux que leur forme se rapprochera du cylindre; c'est ce qui explique l'utilité et l'efficacité de la colonne. D'autres éléments de construction, le bois par exemple, finissent avec le temps par perdre considérablement de leur élasticité et, par suite, de leur force de résistance. Nous dirons à ce sujet que les expériences faites en vue d'étudier la *résistance limite* des corps ne font que constater la charge produisant la rupture dans un délai de temps fort court ; or, dans la pratique, les matériaux ont à subir des actions physiques qui peuvent les altérer profondément, indépendamment de la charge : c'est donc une nouvelle cause de destruction dont un praticien doit tenir compte; c'est pourquoi dans la pratique on fixe la charge permanente au dixième, au quinzième et quelquefois au vingtième seulement de celle qui produirait la rupture. En général, la force des matériaux est proportionnelle à leur densité ; ceci est exactement vrai pour les bois. Pour supports, on doit préférer des matériaux peu élastiques : ainsi une pièce de bois supportera une charge d'autant moins forte qu'elle sera plus élevée ; tandis que, dans une colonne de fonte, l'élasticité étant beaucoup moins sensible, une colonne de 3 mètres et une de 4 mètres supporteront des poids à peu près identiques. Nous ne nous étendrons pas davantage sur ce sujet, de même que nous ne donnerons pas de tableaux de résistance des divers corps ; il existe des ouvrages très-volumineux à ce sujet et dans lesquels on trouvera des travaux fournis par des hommes compétents, tels que Vicat, Gariel, Rondelet, Dejardin, etc.

RESPONSABILITÉ, *s. f.* — Obligation de répondre, de se porter garant de certains actes, de certains faits. Les architectes et les entrepreneurs, d'après l'article 1792 du Code civil, sont responsables de leurs travaux ; nous en avons parlé aux mots ARCHITECTE et ENTREPRENEUR, où nous renvoyons le lecteur.

RESSAUT, *s. m.* — Ce terme est synonyme d'*avant-corps*, mais dans ce sens il s'applique surtout aux parties de peu d'importance : ainsi un pilastre, une saillie dans une balustrade, sont des ressauts et non des avant-corps ; une tour ronde ou carrée, au contraire, est un avant-corps plutôt qu'un ressaut. Ce terme sert à désigner surtout les saillies que font, sur les lignes perpendiculaires ou horizontales d'un édifice, les diverses

parties d'un entablement, telles que architrave, frise, corniche. — En plomberie, on nomme *ressaut* l'espèce de bourrelet qu'on ménage à l'extrémité des tables de plomb ou des feuilles de zinc réunies à dilatation libre. (Voy. DILATATION.)

RESSORT, *s. m.* — Petit mécanisme qui, après avoir agi, se remet dans sa position première. Il existe un très-grand nombre de ressorts qu'on utilise dans bien des cas; ils se composent, en général, d'une bande d'acier trempé flexible, contournée de différentes façons, ou bien de fils métalliques. Les principaux genres de ressorts sont les suivants :

RESSORT SIMPLE, lame d'acier légèrement courbée, dont l'une des extrémités est fixée solidement contre un objet, tandis que l'autre, qui est libre, sert à repousser l'objet qui vient appuyer sur cette extrémité.

On place des ressorts de ce genre dans la feuillure d'un guichet de porte cochère; ou bien le même ressort, quand il porte une entaille ou mortaise pour recevoir un mentonnet, sert à arrêter le vantail d'un placard, d'une armoire; on le nomme *ressort d'armoire* ou *ressort bleui*. Le *ressort simple* sert aussi à tenir ouvert un verrou à ressort, nommé également *paillette*.

RESSORT A BOUDIN, une lame roulée en spirale qui sert à divers usages. Dans les serrures, il est fixé par un *étoquiau;* il retient et fait mouvoir le pêne à chanfrein.

RESSORT DE RAPPEL, un ressort qui n'est qu'un fort *ressort à boudin*, qui, dans le système de sonnerie à sonnette, sert à tenir tendu le fil de celle-ci. L'extrémité portant la spirale est fixée par une pointe ; à l'autre extrémité est vissée la sonnette. On le nomme aussi *ressort de sonnette*.

RESSORT A POMPE OU RESSORT A CYLINDRE, un fil métallique ordinairement en laiton roulé en spirale continue. Il sert à faire fonctionner les pênes des serrures ; beaucoup de sécateurs de jardinier en sont aussi pourvus.

RESSORT A CHIEN, un ressort qui a la forme d'un V et dont le point de réunion des deux branches forme une petite bague ou anneau pour recevoir un étoquiau qui le fixe dans la serrure ; on le nomme aussi *ressort à pincette*. On l'utilise pour les loqueteaux et à la queue des serrures bénardes. Quand il est couché au-dessus du pêne et que ses branches sont longues et inégales, comme, par exemple, dans les serrures de sûreté, on le nomme *grand ressort*.

RESSORT DOUBLE, celui qui est formé de deux ressorts à chien.

RESSORT A PIED, un ressort qui a la même forme que le ressort à chien; mais l'une de ses branches a un talon ou un tenon qui entre dans une mortaise pratiquée dans le palastre. (Pernot.)

RESSORT A TORSION, celui qui est composé d'un fil de métal, d'un diamètre moyen, qui passe dans les œils ou nœuds des ferrures. Il sert à faire fermer les portes; il se tord quand on ouvre la porte, et comme il veut se détordre, il referme automatiquement cette porte. On fait aussi des ressorts de porte à *pompe* et à *baril* ou *barillet*.

RESSORT A BARIL, lame d'acier en spirale enfermée dans une petite boîte ou *baril;* il sert également à faire fermer les portes. Souvent l'extrémité libre, c'est-à-dire opposée au baril, porte une petite roue dont la tranche est creuse ou taillée en gorge et court ainsi sur une tringle de fer rond qui lui sert de guide.

RESSORT A FOLIOT, une petite pièce de serrurerie qui sert à renvoyer l'effort d'un autre ressort; il est monté sur un étoquiau par son extrémité fixe.

RESSORT (Grand).—Voy. RESSORT A CHIEN.

RESSORT A PINCETTE. — Voy. RESSORT A CHIEN.

RESSUAGE, *s. m.* — Opération de forge qui consiste à marteler fortement à chaud, *à la chaude suante*, le fer, afin de l'épurer en lui faisant rendre ses impuretés. (Voy. le terme suivant.)

RESSUER, *v. a.* — Les serruriers font ressuer le fer afin d'en expulser les matières étrangères, surtout le *laitier*. Cette opération se fait principalement dans les affineries ; on chauffe énergiquement le fer jusqu'à la *chaude suante*, puis on le martèle.

RESTAURATION, *s. f.* — Action de restaurer; réfection des parties ruinées ou dégradées d'un bâtiment : c'est sa mise en bon état. On restaure les monuments historiques pour prolonger leur durée. Dans ces dernières années, on s'est beaucoup occupé en France de la restauration des monuments du moyen âge et de la renaissance ; mais malheureusement, dans beaucoup de ces travaux, on a trop méconnu les vrais principes d'après lesquels on devrait exécuter les restaurations, cependant ces principes ont été exposés d'une façon très-précise dans les *Instructions du comité des arts et monuments*, il y a déjà de longues années, c'est-à-dire lors de la création du service des monuments HISTORIQUES. (Voy. ce mot.) Le comité disait alors avec raison :

> On ne saurait trop répéter qu'en fait de restauration, le premier et inflexible principe, c'est de rappeler ce qui était et non pas d'innover, quand même on serait poussé par la louable intention de compléter ou d'embellir. Il faut laisser incomplet ou imparfait tout ce qui était dans cet état. — Les architectes ont de la propension à retrancher dans les édifices confiés à leurs soins, sous prétexte de les restaurer ou de les compléter. On ne doit pas se permettre de corriger même les irrégularités, ni d'aligner les déviations, parce que les déviations ou les manques de symétrie sont des faits historiques pleins d'intérêt et qui souvent fournissent des caractères archéologiques propres à accuser une époque, une école, une idée symbolique. — Les réflexions nées de la restauration de Saint-Denis ont consacré qu'il ne faut ajouter aux monuments rien d'inutile ni d'étranger ; celles qu'a provoquées la restauration de Saint-Germain, qu'il ne faut rien en détruire ni rien en retrancher. Ni adjonctions ni suppressions, telles sont les doctrines soutenues par le comité.

Malheureusement, la plupart de nos architectes chargés de la restauration de nos monuments nationaux n'ont tenu aucun compte de ces sages observations, aussi la nomenclature des édifices complètement défigurés par des restaurations maladroites serait fort longue. Les membres du comité se plaignaient des travaux exécutés à Saint-Denis et à Saint-Germain ; mais, dans ces dernières années, nos lecteurs n'ont pas oublié sans doute les justes et vives protestations qui ont été formulées contre les travaux des monuments historiques de Carcassonne, d'Avignon ; contre l'amphithéâtre et l'abside de la cathédrale de Nîmes ; contre le château de Pierrefonds, les cathédrales d'Evreux, d'Angoulême, de Périgueux, de Toulouse, etc., etc. Tous ces travaux ne sont en grande partie que des reconstructions, et non des restaurations. Nous sommes bien obligé d'ajouter aussi que l'amour du gain fait souvent que bien des constructeurs préfèrent largement démolir plutôt que de conserver toutes les constructions suffisamment bonnes pour durer encore de longues années. Mais nous devons dire aussi que de vrais artistes ont fait des travaux de restauration aussi consciencieux que remarquables.

On donne encore le nom de *restaurations* à des travaux graphiques qui représentent des monuments anciens restitués d'après les ruines qui subsistent ou d'après des descriptions que nous en ont laissées des auteurs anciens ; mais il est mieux de dénommer ces travaux RESTITUTIONS. (Voy. ce mot.)

RESTAURER, *v. a.* — Action de réparer, de faire une restauration ; rendre à un édifice ce que le temps ou la main de l'homme en a fait disparaître. (Voy. l'article qui précède et RESTITUTION.)

RESTITUER, *v. a.* — Faire la restitution d'un édifice. (Voy. l'art. suiv.)

RESTITUTION, *s. f.* — Action de refaire, de reconstituer sur le papier, à l'aide de dessins, un édifice tel qu'il était après son achèvement. On se sert pour ce genre de travail des restes même de l'édifice, ou, ce qui rend la restitution beaucoup plus difficile, des descriptions qu'en ont laissées les auteurs. Il existe donc une différence sensible entre la restauration et la restitution d'un monument ; cependant dans la langue usuelle ces deux termes sont synonymes, ou du moins on emploie toujours le mot *restauration*, même quand il s'agit d'une restitution. (Voy. RESTAURATION.)

RÉSUMÉ OU **RÉCAPITULATION**. —

On nomme *résumé* la récapitulation abrégée et sommaire de tous les ouvrages exécutés qu'on a énoncés partiellement dans le cours d'un mémoire de travaux. Dans la rédaction du résumé, on classe méthodiquement les articles, suivant l'ordre et la marche des travaux de construction, *terrasse, maçonnerie, charpente*, etc. C'est au résumé que sont portés les prix des ouvrages; la multiplication des quantités avec ces prix donne les chiffres qui fournissent le *total, montant* ou *règlement* du Mémoire. (Voy. ce mot.)

RÉTABLE, *s. m.* — Décoration qui surmonte un autel; elle est ordinairement appliquée à la muraille contre laquelle l'autel est adossé. Pendant le moyen âge, on faisait des rétables mobiles en orfévrerie ou même en bois sculpté; souvent aussi, on se contentait de suspendre des tapisseries ou d'autres tentures contre des châssis de bois. Dans la sacristie de l'église abbatiale de Saint-Denis, on voit encore un rétable de cuivre repoussé et émaillé. Ce n'est guère qu'au XIII° siècle qu'apparaissent les rétables fixes, parce qu'avant cette époque ils auraient caché le siége de l'évêque qui jusque-là avait été placé au fond de l'abside. — Il existe encore des rétables fixes de la période ogivale dans des églises de Troyes, de Noyon, de Nevers, de Brou; un très-remarquable rétable de cette même époque se trouve à la chapelle du Saint-Lait à la cathédrale de Reims; au musée de Cluny, on voit un rétable d'or que l'empereur Henri II avait donné à la cathédrale de Bâle. A partir du XV° et surtout du XVI° siècle, les rétables deviennent extrêmement riches et prennent de grandes proportions; ils représentent quelquefois des portails d'église, ils sont décorés de bas-reliefs, de niches et de clochetons qui abritent des statues.

RÉTABLE (Contre-). — Pièce principale qui décore un rétable; souvent c'est un lambris dans lequel est encastré un tableau ou un bas-relief.

RETAILLE, *s. f.* — Nouvelle taille; taille refaite à nouveau, soit sur bois, mais surtout sur pierre. Par exemple, dans une cour, dans une grande cage d'escalier, la décoration comporte des tables ou panneaux en pierre plus ou moins moulurés; quand celles-ci, pour un motif quelconque, sont usées, on procède à leur retaille. Pour constater l'importance de la retaille sur les travaux, on a l'habitude de laisser de place en place de petits dés ou cubes de pierre, nommés *témoins*, qui permettent l'évaluation de la taille; ces témoins ne doivent être supprimés qu'après acceptation des attachements ou du règlement.

RETAILLER, *v. a.* — Tailler à nouveau; tailler une seconde fois. Quand l'appareillage d'un mur possède des bossages, pour rafraîchir et raviver les arêtes de ces bossages, on procède souvent à leur Retaille. (Voy. ce mot.) — Quand les serruriers ont des limes très-usées, ils les envoient en fabrique pour les retailler; ils ont ainsi des limes remises à neuf. — En menuiserie, c'est déposer de vieilles menuiseries, pour les réduire et leur donner d'autres dimensions; c'est déchevillier et recouper en totalité ou en partie des battants et des panneaux pour y pratiquer une réduction, afin de les poser dans un autre emplacement. — En vitrerie, on retaille les vieilles glaces pour faire disparaître des défectuosités, et les vitres pour les mettre à une autre mesure.

RETENDRE, *v. a.* — Tendre de nouveau. Quand les fils d'une sonnette, d'un cordon de tirage, sont détendus, le serrurier les retend.

RETENUE, *s. f.* — En termes de charpenterie, on dit qu'une pièce de bois a sa *retenue* sur un mur ou dans un mur quand elle y est engagée de manière à ne pouvoir faire aucun mouvement, soit en avant, soit en arrière, soit de côté. — On nomme aussi *retenue* l'espace compris entre deux écluses, dans lequel l'eau est retenue.

RETENUE DE CHASSE. — Vaste bassin ou réservoir fermé par une écluse qu'on ouvre pendant la haute marée, et qu'on ferme dès que la mer commence à baisser. Quand la mer s'est tout à fait retirée, on ouvre immédiatement l'écluse, et comme l'eau se précipite dans

la mer beaucoup plus basse avec une extrême violence, elle entraîne les galets, les sables et les vases qui obstruaient l'entrée du port.

RETENUE (Bassin de). — Arrière-port qui est fermé, comme la retenue de chasse, par une écluse. Quand les navires entrent au port avec la haute mer, après avoir franchi celui-ci, ils arrivent dans l'arrière-port ou bassin de retenue; on ferme alors l'écluse, et quand la mer se retire, les navires restent debout sur leur ligne de flottaison. Sans ce genre de bassin, quand la mer se retirerait, ils seraient *abattus en carène*, ce qui peut présenter de nombreux inconvénients, car une fausse manœuvre ou un amarrage défectueux peuvent occasionner de fortes avaries ou même la perte du vaisseau. On voit donc l'utilité, dans les ports importants, d'avoir des *bassins de retenue*.

RÉTICULÉ (APPAREIL). — Petit appareil de construction composé de pierres carrées qu'on posait en diagonale, de manière que ce genre de construction figurait assez bien le

Appareil réticulé (*opus reticulatum*).

réseau d'un filet, d'où lui vient son nom; c'est l'*opus reticulatum* des Romains. — Voy. APPAREIL (fig. 11) et ROMAINE (*Architecture*).

RETIRADE, s. f. — Terme de fortification ancienne. — Sorte de retranchement pratiqué dans le corps d'un ouvrage pour disputer le terrain à l'ennemi qui a rompu les premières lignes de défense.

RETIRURE, s. f. — Creux qui se forme dans une pièce de plomb, mais surtout d'étain, jetée en moule.

RETOMBÉE, s. f. — On donne ce nom, dans une arcade de pierre, aux voussoirs les plus voisins du coussinet; dans une voûte, à la ligne des voussoirs les plus près des naissances de la voûte. Les retombées se soutiennent en place sans cintre; quant aux murs de retombée, ils s'élèvent depuis la naissance de la partie circulaire de la voûte jusqu'au premier voussoir, c'est-à-dire au plus élevé de la retombée; le cours d'assise régnant à la retombée de la voûte se nomme *assise de retombée*. — Ce terme est quelquefois pris comme synonyme de NAISSANCE. (Voy. ce mot.) Anciennement, on disait aussi *abattue*.

En charpenterie, quand un poteau sert de support à l'arbalétrier d'une ferme, on donne le nom de *retombée* au point de jonction de l'arbalétrier et du poteau.

RETONDRE, v. a. — Rabattre le sommet d'un mur, d'une souche de cheminée, qui sont dégradés, afin de les refaire; c'est aussi retrancher des ornements de mauvais goût sur une façade, ou bien recouper des moulures et des ornements pour rafraîchir leur taille. C'est encore refaire les parements d'une pierre pour en faire disparaître des épaufrures. — Enfin, Quatremère de Quincy donne à ce terme une signification qui nous est tout à fait inconnue : « C'est, dit cet auteur, repasser sur le travail d'un édifice en pierre avec des *fers à retondre* pour le mieux terminer et en rendre les arêtes plus vives. »

RETORT, s. m. — Les treillageurs nomment ainsi les garnitures demi-rondes d'une moulure qui forment des hélices sur celle-ci.

RETOUR, s. m. — Profil que fait un entablement, un bandeau, une moulure, ou toute autre partie d'architecture, dans une aile ou un avant-corps; l'encoignure d'un bâtiment en aile se nomme également *retour*. — Le *retour d'équerre* est une encoignure en angle droit. — Dans une cheminée, on nomme

retours les bandes qui sont au-dessus et au-dessous du revêtement d'un chambranle. — En charpente, on ne doit pas employer des bois provenant d'*arbres sur le retour*, c'est-à-dire ayant dépassé le terme de la maturité, parce que ces arbres dépérissant de vieillesse ne fournissent qu'un bois à moitié mort. Il n'existe qu'un bois plus mauvais, c'est le *bois passé*.

RETOURNER, *v. a.* — Changer une pierre de face pour faire son second lit ou un de ses parements, ou bien encore pour continuer un évidement. — *Retourner d'équerre*, signifie mener une perpendiculaire sur une droite réelle ou imaginaire. — En plomberie, *retourner le plomb*, c'est placer le côté qui a été sur le sable pendant son moulage dans une position cachée : par exemple, dans les terrassons, c'est ce côté qui pose sur l'aire. — En serrurerie, *retourner le chanfrein* d'un pêne, c'est lui souder une nouvelle tête et refaire le chanfrein dans le sens opposé.

RETRAINDRE. — Voy. RETREINDRE.

RETRAIT, *s. m.* — Contraction qu'éprouvent les matériaux, surtout les métaux, sous l'action d'une basse température. La réduction du volume est d'autant plus sensible que les matériaux passent subitement de la chaleur au froid. Il faut indispensablement tenir compte du retrait surtout dans les fers mis en œuvre, sans quoi on s'exposerait à de graves mécomptes. Il faut donc ménager un certain jeu pour satisfaire au retrait, de même qu'on tient compte de la DILATATION. (Voy. ce mot.) — Certains matériaux, au contraire, le plâtre par exemple, prennent de l'expansion en séchant. Le mortier surtout, s'il a été employé trop mouillé, prend un retrait assez considérable; dans certains cas, cela présente des inconvénients contre lesquels on doit se prémunir. — Quand les architectes commandent des travaux de céramique ou de terre cuite, ils doivent tenir compte dans leur ornementation du retrait qu'éprouvent les terres par la dessiccation en premier lieu, et par la cuisson ensuite. Certaines terres éprouvent un retrait fort considérable. (Voy. TERRE CUITE.)

RETRAITE, *s. f.* — État de ce qui se trouve en arrière de la face principale. Dans une grande ligne de construction, certaines parties de bâtiment font saillie; par contre, d'autres sont en retraite. Certains murs sont en retraite sur d'autres : par exemple, les murs en fondation sont plus larges, plus épais que ceux en élévation; ces derniers forment donc une retraite sur les premiers; souvent les murs de caves sont en retraite sur les murs en fondation.

RETRAITER, *v. a.* — Placer en arrière. On retraite les murs; on pose des pans de bois, des souches de cheminées en retraite sur des murs de face, etc.

RETRANCHEMENT, *s. m.* — En architecture militaire, on nomme *retranchement* tout obstacle naturel ou artificiel dans lequel on se retranche pour combattre un ennemi et l'empêcher d'avancer. Les retranchements *naturels* sont les plateaux élevés, les escarpements, les monticules, les ravins, les marais et les cours d'eau; les retranchements *artificiels* sont les levées de terre, les talus, les camps, les palissades, les ouvrages détachés, fortins, etc. — Voy. OPPIDUM et MILITAIRE (*Architecture*).

En technologie, *pratiquer un retranchement*, c'est supprimer d'une grande pièce une certaine partie, soit pour lui donner des proportions plus agréables ou pour tout autre motif. — *Faire un retranchement* sur la voie publique, c'est supprimer des avances ou des saillies pour agrandir cette voie, la redresser, etc.

RÉTRÉCIR, *v. a.* — Rendre plus étroit. On rétrécit des fossés, des canaux, des ouvertures de puits, des tuyaux de cheminées, etc.

RÉTRÉCISSEMENT, *s. m.* — Action de rétrécir; mais ce terme s'emploie surtout pour désigner l'ensemble des parois qui entourent l'âtre d'une cheminée. Ces parois sont reliées au chambranle, soit par des faïences, soit simplement par un enduit en plâtre. C'est sur le pourtour du rétrécissement qu'on pose le cadre du rideau dans les cheminées qui en possèdent.

RETREMPER, *v. a.* — Tremper de nouveau. On retrempe l'acier pour lui donner certaines propriétés. (Voy. REVENIR.)

RETROUSSER, *v. a.* — Ce terme est souvent synonyme de *relever*. On dit *retrousser* un tas de sable, un tas de moellons, pour relever ce sable et rejeter les uns sur les autres les moellons. — C'est aussi remanier la forme en sable d'un chemin, d'une chaussée, qu'on veut soit relever, soit abaisser.

RETROUSSÉ, ÉE (CINTRE, FERME, ENTRAIT). — Voy. CINTRE et FERME (fig. 7).

REVENIR, *v. a.* — Quand un outil a sa trempe aigre, il est cassant; on le fait revenir, c'est-à-dire qu'on le chauffe, pour le rendre moins cassant. C'est donc une opération de trempe. Après la trempe, l'acier incomplétement refroidi passe par différents degrés de coloration et *revient* à son point de départ. Les couleurs de l'acier servent à indiquer l'intensité de la trempe. (Voy. le terme suivant.)

REVENOIR, *s. m.* — Outil qui sert à faire *revenir*, c'est-à-dire à donner plusieurs recuits à l'acier; il sert aussi à lui faire prendre la couleur bleue.

RÉVERBÈRE. — Voy. CANDÉLABRE, LAMPADAIRE et LANTERNE.

REVERS, *s. m.* — Partie pavée, plus ou moins en pente, que l'on établit devant des murs pour rejeter vers des ruisseaux les eaux pluviales qui tombent directement du ciel ou des égouts de comble. On établit des *revers* pour empêcher la dégradation des murs par ces eaux. On nomme : *rues à double revers* celles qui, au lieu d'avoir leur chaussée bombée, l'ont creuse, et ont par conséquent le ruisseau dans le milieu; *revers en biseau*, le ruisseau qui n'a ni contre-jumelles, ni caniveaux faisant liaison avec les revers : le revers en biseau écoule donc lui-même directement ses eaux.

REVERSEAU, *s. m.* — Pièce de bois placée au bas d'un châssis, d'une croisée, d'une porte-croisée. Cette pièce fait saillie sur le seuil et porte un coupe-larme, afin d'empêcher l'eau de pénétrer à l'intérieur de la chambre. On dit aussi JET D'EAU, JETEAU et REJETEAU. (Voy. ces mots.)

REVÊTEMENT, *s. m.* — Mur qui soutient les terres d'un quai, d'une terrasse, d'un rempart, et, en général, tout placage, quel

Fig. 1. — Carreau de revêtement sur fond de couleur pâle.

qu'il soit, ayant pour objet l'utilité ou la décoration. (Voy. SOUTÈNEMENT (*Mur de*) et ÉPAULEMENT.) — Nous ne nous occuperons

Fig. 2. — Carreau de revêtement, fond pâle.

ici que des revêtements employés dans la construction des édifices. — Le revêtement le plus usuel dans les pays où le plâtre est abondant,

REVÊTEMENT

ce sont les enduits en plâtre; mais comme dans les endroits bas et humides le plâtre serait d'un mauvais usage, on emploie des mortiers hydrauliques et des ciments. — Quand on veut faire servir les revêtements à la décoration, on utilise des carreaux de terre cuite de tous genres, émaillés ou non émaillés, des stucs, des dalles de pierre ou de marbre, de l'onyx, etc. Nos figures montrent trois spécimens de carreaux en faïence, tandis que notre planche en couleur LXXX fait voir des mosaïques de revêtement en marbre, en verre et en nacre; le motif supérieur est tiré de la mosquée d'Aetoûn-Bogha-el-Mordany, au Caire; l'autre de la grande mosquée de Damas. — Dans bien des locaux, on utilise auss

Fig. 3. — Carreau de revêtement, dessins pâles sur fond foncé.

des lambris en menuiserie. Le moyen âge et la renaissance ont employé pour ce genre de décoration depuis les lambris les plus simples jusqu'à ceux qui avaient la plus grande richesse par le luxe de leurs moulures ou de leurs sculptures. On n'a pas d'exemple que dans l'antiquité on ait utilisé le lambris, mais les peuples anciens ont beaucoup employé les marbres, les faïences et les mosaïques en revêtement; ils ont également utilisé le bronze, l'ivoire et jusqu'à l'or pour le sanctuaire de certains temples.

REVÊTIR, *v. a.* — Faire des revêtements. — C'est aussi, en charpenterie, placer des poteaux et des tournisses dans un pan de bois; couvrir de lambris ou de simples planches les murs d'une chambre. — Enfin, c'est gazonner des talus, des glacis; c'est palisser des charmilles pour dissimuler un mur de clôture, de terrasse, une palissade, un treillage, etc.

REVINCTUM (OPUS). — Terme d'antiquités; nom que Vitruve donne à l'appareil dont les blocs sont réunis au moyen de crampons. (Voy. APPAREIL, fig. 15.)

RÉVISION, *s. f.* — Action de revoir un compte après vérification; on nomme *réviseur* celui qui est chargé de ce travail.

REVIVRE (FAIRE). — On entend par cette locution, nettoyer, laver et revenir une peinture pour lui redonner du brillant.

REVOYEUR, *s. m.* — Bateau-machine, espèce de *gabare à vase*, qui sert au curage d'un canal; c'est un bateau plus petit que la MARIE-SALOPE. (Voy. ce mot.)

REZ-DE-CHAUSSÉE, *s. m.* — Dans toute construction, c'est l'étage qui se trouve au niveau du sol, de la chaussée, de la rue; cependant certains rez-de-chaussée peuvent être élevés de quelques marches au-dessus du sol, surtout du côté des cours et des jardins.

REZ-MUR, *s. m.* — Se dit de la surface des gros murs dans œuvre, de la partie d'une poutre comprise entre deux murs. On dit, par exemple, cette poutre mesure $3^m,80$ de *rez-mur*, c'est-à-dire dans sa longueur, sans compter ses portées, c'est-à-dire abstraction faite de ce qui pénètre dans les murs.

RHAGADE, *s. f.* — Petite fissure étroite et longue.

RHOMBE, *s. m.* — Terme de géométrie. Quadrilatère dont tous les côtés sont égaux sans que les angles soient droits. On le nomme plus ordinairement *losange*.

RHOMBIFORME OU RHOMBIQUE, *adj.* — Qui a la forme du rhombe.

RHOMBOÈDRE, s. m. — Corps solide dont les faces sont des rhombes ; d'où l'adjectif *rhomboédrique*, qui signifie, qui a la forme d'un *rhomboèdre*; *rhomboïdal*, qui a la forme d'un *rhomboïde*, c'est-à-dire d'une figure plane dont la forme approche celle du rhombe.

RHYTON, s. m. — Nom grec d'une corne à boire (Martial, II, 35, 2) de laquelle on laissait couler le liquide, ce qui explique l'étymologie du mot (ῥυτός, coulant). Souvent le *rhyton*

Rhyton étrusque (musée du Vatican).

était une simple corne ; mais souvent aussi on en trouve des modèles d'un dessin recherché : ils représentent une tête d'animal, souvent c'est celle d'un aigle. — On dit aussi *rython* et *rhytion*.

RIAULE, s. f. — Outil du mineur : c'est une sorte de crochet pourvu d'une poignée.

RIBLER, v. a. — Aiguiser une meule neuve avec de l'eau et du sable sec en la frottant contre une autre. On *rible* quelquefois avec un vieux morceau de fer ou de tôle ébréché, ce qui facilite la morsure de la pierre neuve.

RIBLON, s. m. — Petit morceau de fer hors de service qui n'est bon que pour la fonte.

RIDAGE, s. m. — Action de rider un cordage, c'est-à-dire roidir un cordage au moyen d'une *ride*, ou cordage d'un plus petit diamètre.

RIDEAU, s. m. — Pièce d'étoffe diversement agencée et disposée qu'on place devant une fenêtre, afin de modérer le jour ou les rayons du soleil, ou bien encore pour intercepter la vue du dehors à l'intérieur de l'appartement. On met aussi des rideaux sur les portes ou dans les baies sans portes de l'intérieur des appartements. On nomme ce dernier genre de rideau *portière*.

HISTORIQUE. — Le rideau joue un rôle assez important dans l'antiquité. Souvent, dans l'intérieur des maisons et des palais, l'entrée des chambres n'était fermée qu'au moyen d'un tapis ou d'un rideau que les Romains nommaient, à cause de cela, *velum cubiculare* ou *aulœum*, *aulœa* (αὐλαία) ; on utilisait même ce dernier genre de tapisserie pour décorer les murs des salles à manger (Horace, *Sat.*, II, 8, 54); on les plaçait également entre les piliers d'une colonnade pour garantir le péristyle des rayons du soleil (Prop., II, 32, 12). — Les Grecs nommaient ce rideau *parapetasma* (παραπέτασμα); on le suspendait devant la porte de la rue d'une maison, quand cette porte restait ouverte. (Suét., *Claud.*, 10 ; Juvénal, VI, 228.) — Dans les temples, on employait le rideau pour voiler l'image de la divinité ; on ne le tirait que dans des occasions solennelles. (Apulée, *Met.*, XI, p. 251 et 257.) On les relevait et on les abaissait à l'aide de poulies et de cordes. Le roi Antiochus avait donné un magnifique rideau de pourpre au temple de Jupiter à Olympie. Suivant Suétone (*ibid.*), Claude fut proclamé empereur au moment où un soldat l'aperçut se cachant par peur derrière un rideau. — Dans les causes criminelles, qui absorbaient toute l'attention des juges, ils avaient coutume de se placer derrière un rideau qui dérobait ainsi le tribunal aux regards des accusés et du peuple : d'où l'expression *ad vela sisti*, qui signifiait, comparaître devant les juges ; au contraire, quand une affaire était jugée *coram populo*, c'est-à-dire en présence de tout le monde, on employait l'expression *levato velo* (à rideau ouvert), le juge ordonnait alors de tirer les rideaux : *vela reducere* (Apul., *loc. cit.*) ; enfin, quand certains rideaux étaient faits d'une seule pièce, comme les portières de petites portes, on employait l'expression *allevare velum* (Sénèque, *Ep.*, 80), qui signifiait qu'on soulevait ce rideau de bas en haut.

Du rideau dans les théâtres. — Nous n'avons pas à parler ici de la banne ou toile qu'on tendait au-dessus des théâtres et des amphithéâtres, du VELARIUM (Voy. ce mot), mais du rideau que nous nommons *toile*, et les Romains *aulæa, aulœum, siparium*. C'était une toile brodée ou peinte sur laquelle on voyait des personnages, comme nous le précise très-bien un passage d'Ovide que nous allons bientôt citer. Chez les anciens, quand le spectacle allait commencer, on ne levait pas comme chez nous le rideau, on le baissait; il restait alors ployé sur la partie antérieure du *proscenium*, ou bien il s'enroulait autour d'un cylindre caché dans une canalisation, une sorte de large caniveau en briquetage situé au devant de la scène, comme le petit théâtre de Pompéi en montre un exemple; ou bien encore il descendait dans l'*hyposcenium* par une trappe pratiquée dans le *proscenium*. Dans l'antiquité, on employait donc trois moyens pour faire disparaître le rideau au commencement du spectacle; ceci est incontestable. Ovide (*Métam.*, III, v. 3 et 5) nous fournit une preuve du rideau sortant de l'*hyposcenium* : « Ainsi, quand le rideau du théâtre se lève, dit cet auteur, les figures ont l'habitude de se dresser, de montrer d'abord le visage, puis peu à peu les autres parties du corps paraissent tout entières, et leurs pieds se posent sur le plancher inférieur (1). » Ce passage nous prouve aussi qu'il y avait sur la toile des personnages peints ou brodés. Après l'acte ou la pièce, on levait donc le rideau, d'où l'expression *aulæa tolluntur* d'Ovide; tandis qu'au commencement du spectacle, on disait *aulæa premuntur*. (Horace, *Ep.*, II, I, 189. Cf. Apul., *Met.*, X, p. 232.)

On employait encore, dans les théâtres antiques, un rideau qu'on nommait *siparium*, et qui a fourni l'occasion à de nombreuses discussions. Certains archéologues n'ont vu dans le *siparium* qu'un paravent; d'autres, une toile qui ne servait exclusivement que pour la comédie, tandis que l'*aulœum* était réservé uniquement pour la tragédie. Or Apulée, que nous allons citer bientôt, dit que ces deux rideaux servaient au même instant; l'*aulœum* était baissé sous la scène (*subductum*) quand commençait la pièce, tandis que le *siparium* était plié (*complicatum*), et ce dernier terme revient plusieurs fois dans le récit d'Apulée. (*Met.*, I, p. 7 ; X, p. 232.) Cette double manœuvre a lieu au moment où l'on va jouer le ballet du jugement de Pâris; on peut donc supposer avec apparence de raison que le *siparium* était destiné à cacher la scène inférieure, sur laquelle paraissaient les mimes et les danseurs, scène qui dans les grands théâtres de l'époque macédonienne se trouvait dans la partie de l'orchestre située entre le devant de la véritable scène (*proscenium*) et l'autel de Bacchus (*thymele*). (Cf. Muller, *Hist. de la littérat. grecque*, I, p. 299.) (Voy. VELARIUM.)

Dans nos théâtres modernes, le rideau, qu'on nomme aussi *la toile*, s'élève au-dessus de l'avant-scène et va se perdre dans les combles; il se double en deux parties, et il est entouré d'un rideau fixe qui sert à fermer complètement l'ouverture de la scène : ce rideau fixe se nomme *manteau d'Arlequin*. Le rideau dans les théâtres modernes fonctionne fort bien et ferme hermétiquement, trop hermétiquement même, car nous trouvons qu'on devrait laisser dans certaines parties des ouvertures pour permettre la ventilation, même quand le rideau est baissé. Ces ouvertures pourraient être heureusement dissimulées dans la peinture de la toile, qui serait remplacée dans ces ouvertures par du canevas sur lequel pourraient être peints des sujets simulant un œil-de-bœuf, une balustrade, une baie quelconque. Mais si le rideau fonctionne bien, il présente de graves inconvénients et les nombreux problèmes qu'il soulève sont loin d'être résolus jusqu'ici. L'ouverture de la scène, en effet, doit être large, pour permettre à de nombreux spectateurs de saisir l'ensemble des décorations scéniques; on est donc obligé de donner au rideau beaucoup d'élévation.

Du reste, comment décorer l'espace vide qui le surmonterait, en supposant un rideau carré

(1) *Sic ubi tolluntur festis aulæa theatris,*
Surgere signa solent primumque ostendere vultum ;
Cætera paulatim, placidoque educta tenore
Tota patent, imoque pedes in margine ponunt.
(Ovide, *ut supra*.)

e seul type strictement nécessaire ? Il n'est donc plus élevé que pour lui donner d'heureuses proportions; or c'est là précisément ce qui crée de graves difficultés : des loges d'avant-scène, une grande arcade très-élevée, ce qui nuit beaucoup à l'acoustique et empêche le fonctionnement régulier de toute espèce de chauffage et de ventilation tant sur la scène que dans la salle et leurs dépendances. Nous pouvons même ajouter que ces obstacles sont si difficiles à surmonter que bien des architectes contemporains les considèrent comme des problèmes insolubles et ne s'en sont nullement préoccupés lors de l'édification des théâtres qu'ils ont construits. (Voy. Théâtre.)

Rideau de cheminée. — Dans une cheminée, on nomme *rideau* un appareil composé de trois ou quatre bandes de tôle qui se recouvrent mutuellement ou se développent, suivant qu'on élève ou qu'on abaisse ce rideau, qui est maintenu relevé dans un châssis ou cadre à l'aide d'une chaîne et d'un ou deux contre-poids, suivant la dimension du rideau. On en fait également à crémaillère, en tôle ondulée et même en tôle perforée.

Rideau de pont. — Ensemble des tringles en fer, des chaînes ou des cordes en fils de fer qui supportent le tablier d'un pont suspendu.

Rideau de jardin. — Palissade de charmilles, haies vives, ou arbres et arbustes taillés d'une certaine façon qu'on établit dans un jardin ou dans un parc pour cacher des murs nus ou des recoins qui servent de dépôts, etc. On établit aussi des rideaux de verdure pour empêcher de voir à l'intérieur d'une propriété ou pour faire obstacle aux rayons du soleil. C'est entre ces rideaux de verdure qu'on place, pendant les chaleurs de l'été, les plantes de serre chaude et de serre tempérée, ainsi que toutes les boutures.

RIDELLE, *s. f.* — Sorte de gros râtelier ou de châssis à claire-voie qui forme le côté de certaines charrettes.(Voy. Rideau et Charrette.)

RIFLARD, *s. m.* — Outil du maçon qui lui sert à couper le plâtre, à raccorder les moulures planes, telles que larmiers, filets, etc., à égaliser les surfaces, à tailler les denticules et à terminer les ouvrages de ravalements en plâtre. Il se compose (Voy. notre fig.) d'une lame biaise et mince en métal, emmanchée

Riflard.

d'un petit manche. — C'est aussi un outil du charpentier, un rabot à poignée ou à double poignée qui a quelque analogie avec la demi-varlope; son fer arrondi sert à dresser les bois de charpente. Les menuisiers se servent du riflard pour dégrossir et blanchir les planches. — En serrurerie, on nomme *riflard* une grosse lime qui sert à dégrossir les métaux, ainsi qu'une sorte de brunissoir en acier, droit ou courbé, arrondi ou en pointe, afin de pouvoir l'appliquer aux saillies ou aux creux des pièces. (Voy. Brunissoir.)

RIFLARDER, *v. a.* — Se servir du riflard, employer le riflard pour exécuter certains travaux. (Voy. le terme précédent.)

RIFLOIR, *s. m.*, RIFLOIRE, *s. f.* — Sorte de lime qui sert à dresser les métaux, surtout le cuivre, ainsi qu'à dégrossir les ornements en bronze.

RIGAUD, *s. m.* — Voy. Grapiers.

RIGOLAGE, *s. m.* — Action de faire couler les eaux dans des rigoles. (Voy. le terme suivant.)

RIGOLE, *s. f.* — Canal de petite dimension creusé dans la pierre, petit fossé creusé en terre pour amener l'eau dans un terrain. Les aqueducs romains étaient ordinairement des rigoles construites en béton. Dans les nymphées, ces rigoles étaient faites avec des tuiles courbes ajoutées bout à bout et placées sur le dos, ce qu'on nommait *imbrex supinus*. (Voy. notre fig.) Dans les ponts et chaussées, on nomme *rigole* un lit artificiel creusé dans

le but d'amener les eaux d'une source, d'un réservoir ou même d'une rivière sur un point où elles ne pourraient arriver naturellement. C'est aussi une tranchée de petite dimension comme celle qui reçoit la fondation d'un mur d'une épaisseur moyenne.

Imbrex supinus.

RIGOLE (Fouille en). — Voy. FOUILLE.

RIGOLE D'ASSÈCHEMENT. — Canalisation pratiquée dans un drainage pour assécher le terrain. C'est aussi, sur les voies ferrées, des *ados* très-rapprochés qui permettent aux eaux de se réunir et de s'écouler rapidement : c'est l'intervalle de deux *ados* qui forme *rigole*; on en établit dans tous les endroits où le *ballast* est établi sur un sol imperméable.

RIGOTEAU. — Terme impropre employé au lieu et place de NIGOTEAU. (Voy. ce mot.)

RINCEAU, *s. m.* — Ornement composé de branches, de fleurs, de fruits, de feuilles d'acanthe, etc., disposés par enroulements. Souvent ces branches recourbées paraissent sortir de culots de feuilles. L'architecture romaine et celle de la renaissance ont fait un large emploi des rinceaux, surtout pour décorer des frises, des champs de pilastres et des panneaux. Au mot FRISE (pl. XIV) le lecteur trouvera deux beaux spécimens de rinceaux de l'architecture romaine. — En termes de blason, on nomme *rinceaux* des branches chargées de feuilles.

RINGARD, *s. m.* — Petite barre de fer soudée au bout d'une autre trop courte pour être tenue au feu à l'aide des tenailles. — C'est aussi une tige cylindrique de fer dont l'une des extrémités est recourbée et l'autre emmanchée en bois; cet ustensile sert à attiser le feu.

RIPAGE, *s. m.* — Action de racler la pierre à la RIPE. (Voy. ce mot.)

RIPE, *s. f.* — Outil du tailleur de pierre qui lui sert à racler et polir la pierre. Le

Fig. 1.— Ripe coudée.

ripage est le dernier travail qu'on exécute sur la pierre. C'est un outil qui mesure envi-

Fig. 2. — Ripe droite dentée.

ron 0m,40 de longueur; sa tête, recourbée, est aplatie et armée de dents serrées. Il en existe de divers genres nos figures en montrent deux types.

RIPER, *v. a.* — Gratter la pierre avec la RIPE, faire un RIPAGE. (Voy. ces mots.) — En termes de marine, c'est faire glisser une pièce de bois sur le corps qui la supporte.

RIPOIRE, *s. m.* — Cordage de chanvre et de crin entre les torons duquel on fait passer les fils et cordes qui sortent du goudron, afin de leur faire dégorger l'excès de goudron qu'ils ont absorbé.

RISBERME, *s. m.* — Intervalle compris entre des pieux jointifs et un bâtardeau. C'est aussi un talus établi dans le but de protéger le pied de quelque ouvrage hydraulique, ainsi qu'un espace réservé au pied de la jetée d'un port ou d'une construction sous l'eau, afin

d'assurer les fondations contre des courants ou contre des affouillements causés par la mer. On établit en avant des maçonneries des fascines et des grillages qui sont maintenus en place par des palançons et de gros quartiers de pierre. — En termes de fortification, une *risberme* est une retraite garnie de fascinage au pied d'un mur de terre.

RIVE, *s. f.* — C'est le bord, l'arête d'un objet. — En couverture, on nomme *bordure de rive*, ou simplement *rive*, la bordure en terre cuite qui termine une toiture en tuiles sur le mur pignon, de même qu'on nomme *fronton de rive* une sorte d'antéfixe placé au sommet du pignon, et duquel partent les deux cours de rives. (Voy. Fronton.)

Les paveurs nomment *rives* les côtés d'un pavé quand il est en place, c'est-à-dire enfoncé dans le sol.

RIVEMENT, *s. m.* — Action de river ; on dit : le *rivement* de ce clou est difficile.

RIVER, *v. a.* — Abattre la pointe d'un clou sur l'autre côté de l'objet qu'il transperce et aplatir cette pointe pour l'empêcher de sortir. C'est aussi faire un *rivement* et une *rivure*. Pour river, on aplatit peu à peu l'extrémité d'un tenon, d'une goupille ou d'un rivet avec la panne, ensuite avec la tête du marteau. On frappe les objets à river sur une virole nommée *contre-rivure*, ou bien sur une bande de fer ou une penture, quand il s'agit de river sur celle-ci.

River en goutte de suif. — C'est faire l'extrémité de la cheville de la goupille ou du rivet en forme de goutte de suif ou de tête de champignon. Pour les gros rivets, on obtient la goutte de suif en les frappant sur une sorte d'étampe nommée Bouterolle. (Voy. ce mot.)

RIVET, *s. m.* — Sorte de clou assez court et gros ayant une tête en goutte de suif d'un côté ; l'autre côté traverse les pièces à réunir dans un trou calibré à cet effet. Quand le rivet est en place, on rabat cette extrémité de manière à former une seconde tête au rivet. Notre figure montre deux genres de rivets ; le premier est à tête sphérique, le second en goutte de suif, et le troisième indique une goupille non rivée, mais sur laquelle on peut obtenir des têtes. Quand les rivets sont tout petits, le rivement se fait à froid ; quand ils sont forts, un forgeron jette le rivet chauffé à rouge au *riveur*, qui le

Rivets.

reçoit avec ses tenailles, l'introduit dans le trou et *rive*. Cette opération se pratique très-rapidement, et si les deux ouvriers, celui qui lance le rivet chauffé au rouge blanc et celui qui le reçoit, sont d'une grande habileté, il est rare qu'un rivet lancé de la forge tombe à terre. Indépendamment du rivet à goutte de suif, il y a des rivets *méplats*, *à tête ronde*, des *clous-rivets*, etc. Ces divers rivets servent à assembler des feuilles de tôle avec des fers cornières.

Rivet. — Bord d'un toit qui se termine à un pignon.

RIVEUR, *s. m.* — Ouvrier qui enfonce les Rivets. (Voy. ce mot.)

RIVOIR, *s. m.* — Marteau de l'établi ou de l'ouvrier de ville. Il y a de gros et de petits rivoirs ; on les nomme ainsi parce que leur panne leur permet de faire les secondes têtes des *rivets*. On nomme aussi ce marteau *bouterolle*, d'où le terme Bouteroller. (Voy. ce mot.)

RIVURE, *s. f.* — Résultat d'un *rivement*. — C'est aussi le nom d'une petite broche qui sert aux assemblages et se rive. Les deux ailes d'une fiche en tôle sont réunies par une *rivure*.

ROANE ou ROUANE, *s. f.* — Instrument en fer terminé par deux pointes servant aux marchands à marquer leurs bois.

Sorte de grande tarière servant à percer les corps de pompe en bois. (Pernot, *Dict. des mots techniques*, etc.)

ROBINET, s. m. — Appareil en bois ou en métal, ordinairement en laiton ou en bronze, qui permet ou empêche à volonté l'écoulement des liquides renfermés dans un récipient quelconque, vase, fontaine, réservoir, bassin, etc. Les robinets se posent directement sur ces récipients ou bien à l'extrémité d'un tuyau communiquant à ceux-ci. — Un robinet se compose de deux pièces : l'une fixe, qu'on nomme *cannelle*, et qui porte un trou légèrement conique et un renflement nommé Boisseau (Voy. ce mot); l'autre mobile, qui est la clef, laquelle s'engage dans le boisseau. La tête de la clef se nomme *béquille*. Le corps de la clef, qui est, comme le boisseau, légèrement conique, est percé perpendiculairement à son axe d'un orifice, lequel est également perpendiculaire à l'axe du tuyau, de sorte que lorsque ces deux ouvertures sont en regard, le liquide peut s'écouler, tandis qu'en faisant faire une demi-révolution à la clef, l'orifice de celle-ci se trouve bouché par la paroi du boisseau et l'écoulement ne peut avoir lieu. Il

Fig. 1. — Robinet à tête.

existe de nombreux types de robinets, qui diffèrent entre eux soit par leur forme, soit par leurs dispositions. Nous allons énumérer les principaux. On nomme :

Fig. 2. — Robinet à deux voies.

ROBINET A TÊTE, celui que nous venons de décrire et que montre notre figure 1. Il se soude à l'extrémité d'un tuyau de conduite.
ROBINET A DEUX VOIES, celui dont on peut souder la partie fixe à chacune de ses extrémités sur un tuyau (fig. 2). On l'utilise pour arrêter les eaux dans leur parcours, ce qui permet de réparer un tuyau sur le parcours opposé à celui par lequel arrive l'eau.
ROBINET A TROIS VOIES, un robinet qui diffère des précédents en ce que la clef est percée d'un orifice perpendiculaire à celui qu'elle porte, mais s'arrêtant à l'axe, de sorte

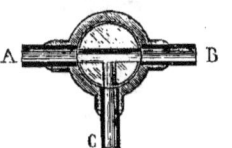

Fig. 3. — Robinet à 3 voies en fonction.

que le corps de la clef est percé de trois trous; aussi, en la tournant de diverses manières, on peut à volonté donner issue à l'eau dans une ou deux directions à la fois, dans une seule, ou bien l'arrêter. Nos croquis montrent ces diverses dispositions; nous les avons tirés de la

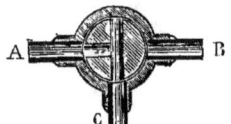

Fig. 4. — Robinet à 3 voies en fonction.

revue *l'Aéronaute*, si savamment dirigée par M. le Dr Hureau de Villeneuve (page 139, année 1879). Notre figure 3 montre le robinet permettant à l'eau partant du point A, d'arriver en B et en C; la figure 4, d'arriver

Fig. 5. — Robinet à 3 voies fermé.

seulement au point C, et la fig. 5 montre le robinet fermé : ces trois figures représentent la coupe horizontale du robinet sur l'axe des tuyaux. Nos figures 6, 7 et 8 montrent le

corps de la clef d'un robinet de jauge; on voit (fig. 6) un petit trou, comme un trou

Fig. 6. — Clef d'un robinet de jauge.

d'aiguille, qui débite une quantité d'eau déterminée par vingt-quatre heures; mais pour

Fig. 7. — Côté du filtre.

que ce petit trou ne soit pas obstrué, la clef porte de l'autre côté un petit filtre qu'on voit

Fig. 8. — Ouverture à robinet plein.

fig. 7. Enfin, perpendiculairement au trou et au filtre, la clef de robinet a une large ouverture dite *à robinet plein*, dans les cas où il faudrait fournir une grande quantité d'eau, pour éteindre un incendie, par exemple (fig. 8).

ROBINET FLOTTEUR, un robinet dont la clef est sur le côté et porte une petite tige de

Fig. 9. — Robinet à repoussoir (coupe).

fer terminée par une boule de métal creuse, qui flotte sur le liquide quand le réservoir est plein; mais dès que le niveau baisse, la boule, entraînée par le niveau, baisse également et ouvre le robinet, qui en coulant élève le niveau, et la boule, s'élevant également, ferme le robinet.

Fig. 10. — Robinet à repoussoir (profil).

ROBINET EN COL DE CYGNE, celui dont la clef est courbée et taillée en col de cygne; il est employé pour les fontaines en niche et surtout pour les baignoires.

ROBINET A REPOUSSOIR, celui qui se ferme par la seule pression de l'eau. Il en existe de divers systèmes. Notre figure 9 montre en coupe l'un des plus ingénieux; la figure 10 est le profil de ce même robinet. La clef porte une encoche qui maintient une rondelle métallique sur laquelle agit un *ressort à boudin*; quand on manœuvre la clef et qu'on la maintient avec la main, la rondelle est repoussée et l'eau s'écoule; mais dès que la main quitte la béquille de la clef, le ressort agit, presse la rondelle et la remet dans sa position première. Il existe des modèles de robinet à repoussoir pour bornes-fontaines.

ROBINET DE JAUGE, celui dont un arrêt ou *moraillon* détermine la quantité dont la clef doit être tournée pour fournir une certaine quantité d'eau dans un temps donné. Ces robinets ne fonctionnent régulièrement qu'autant que la pression d'eau ou la charge est constante.

ROBINIER ou **FAUX ACACIA**, *s. m.* — Arbre de la famille des légumineuses. Il existe trois espèces de *faux acacia* ou *robinier* : le *blanc*, le *rose* et le *visqueux*. Cet arbre se plaît dans les terrains légers, profonds et secs ; son bois est jaune veiné de bandes brunes et verdâtres ; il est uni, dur et susceptible de prendre un beau poli. S'il avait des dimensions suffisantes, il serait excellent pour la charpenterie, mais il ne sert qu'à faire des pilotis, des chevilles pour les navires et certaines parties de charpenterie navale. Sa pesanteur spécifique est de 0,680 quand il est sec. (Voy. ACACIA.)

ROC, *s. m.* — Masse de pierre dure qui tient à la terre. C'est donc un terrain solide et résistant qui constitue un excellent fond pour bâtir ; mais il faut s'assurer qu'il est plein, c'est-à-dire si au-dessous du roc il n'existe pas des excavations ou des grottes, ce que les terrassiers reconnaissent facilement quand ils entaillent le roc pour le dresser et fournir une bonne assiette aux fondations.

ROCAILLE ou **ROCAILLAGE**. — Genre de revêtement fait de coquillages, de pierres naturellement perforées, de meulière, de brique, etc. La rocaille appartient à l'architecture dite *rustique*, ou *architecture des jardins* ; on l'emploie pour décorer les constructions utilisées pour l'ornement des jardins et des parcs, telles que pavillons de lecture et de repos, salles de billard et pour divers jeux, salles de bains, kiosques, balustrades, observatoires, labyrinthes, cascades, grottes, fontaines, ruines de monuments, etc. — Pour obtenir des tons différents de meulière, on la fait chauffer à divers degrés de chaleur, puis on la scelle sur les constructions sur un crépi de mortier de chaux et de ciment. — On donne plus spécialement le nom de *rocaillage* au garnissage fait à bain de ciment sur les parements de murs construits en meulière. On exécute ce genre de travail dans les soubassements de maisons humides, dans les bassins, fosses d'aisances, etc.

ROCAILLE (Style). — On désigne sous ce terme un style d'architecture du règne de Louis XV, parce que l'ornementation des bronzes, des meubles et de l'architecture consistait en coquilles et en rinceaux tourmentés qui rappelaient les rocailles naturelles. Aujourd'hui, on dit : des vases, des pendules, des candélabres *rocaille*, pour désigner les objets décorés de ce style Louis XV.

ROCAILLEUR, *s. m.* — Ouvrier spécial qui exécute les travaux de rocaille ou de rocaillage, tels que grottes, fontaines, cascades, volières, etc. (Voy. ROCAILLE.)

ROCHE, *s. f.* — Pierre dure, de bonne qualité, d'un grain assez inégal et quelquefois coquilleuse dont la hauteur de banc varie de $0^m,35$ à $0^m,72$. Il existe une grande variété de roches ; les meilleures employées dans les constructions de Paris sont tirées des carrières de Bagneux, de Châtillon, de la Butte-aux-Cailles, d'Arcueil, d'Ivry, du Moulin de Bel-Air, de Charenton, de Vitry, etc. La roche pèse environ 2,300 kilogr. le mètre cube.

ROCHE (Fer de). — On nomme *fer de roche*, *fer demi-roche*, un fer doux et facile à travailler.

ROCHER, *s. m.* — Gros quartier de pierre moussue qu'on utilise dans les parcs et jardins pour créer des rochers artificiels, des grottes, des cascades, enfin des constructions du genre ROCAILLE. (Voy. ce mot.)

ROCHET, *s. m.* — Terme de mécanique. On nomme *roue à rochet*, ou simplement *rochet*, une roue garnie de dents recourbées ou *crochues* qui reçoivent le cliquet d'arrêt de la machine : c'est donc une roue d'encliquetage.

ROCHOIR, *s. m.* — On nomme *rochoir*, ou *boîte à roche*, la boîte dans laquelle les fondeurs ou les ouvriers serruriers mettent leur

borax, qu'ils nomment *roche*. Ces ouvriers étalent le borax sur la surface chauffée des pièces de fer à souder; en fondant il forme avec l'oxyde de fer de la surface des fers une matière vitreuse qui coule sous le choc du marteau. C'est une sorte de décapage qui facilite éminemment la soudure.

ROCOCO (Style). — Style d'ornementation et d'architecture du XVIII° siècle qui a pris naissance peu après le style ROCAILLE. (Voy. ce mot.) Ce style n'est composé que d'ornements bizarres et contournés, de frontons coupés, de lignes courbes, de rocailles, de guirlandes de fleurs et de fruits entrelacés souvent d'une façon grotesque; enfin l'ensemble du style *rococo* ne présente que des formes très-tourmentées.

Lors de son apparition, ce style fut très-apprécié; ce fut un véritable engouement. On créa dans ce style des meubles, chaises, fauteuils, bureaux, pupitres, pendules, cartels, chenets, devants de feu, candélabres, etc.; l'argenterie et les bijoux revêtirent également ce style; aussi, peu d'années après avoir atteint à son apogée, le *rococo* tomba et la mode adopta un style tout contraire : c'est alors qu'apparut le style pseudo-grec, froid et compassé, qui a régné presque exclusivement sous le premier empire.

ROCOU, *s. m.* — Substance légèrement résineuse qu'on extrait des semences de deux arbres exotiques, le *bixa orellana* (rocouyer) et le *metella tinctoria*; elle sert aux doreurs à donner le vermeil à l'or. Le bon rocou doit être brun à l'extérieur et rouge à l'intérieur, et dégager une odeur très-forte. On dit également *roucou*.

RODAGE, *s. m.* — Action de roder. Les miroitiers font le *rodage* des glaces, les fontainiers celui des clefs de robinets, etc. (Voy. le terme suivant.)

RODER, *v. a.* — Frotter deux surfaces l'une contre l'autre, après avoir interposé entre elles du grès, de la poudre d'émeri, ou tout autre poudre corrosive. Les fontainiers *rodent* les clefs des robinets en les frottant avec du grès et de l'émeri, et en les tournant et retournant dans les boisseaux des robinets. Après le rodage, les clefs sont parfaitement ajustées; dès lors toute fuite de liquide devient impossible. On rode également avec un instrument nommé *rodoir*.

RODET, *s. m.* — Sorte de roue hydraulique.

RODOIR, *s. m.* — Instrument servant à *roder*, à faire le *rodage*; c'est aussi un instrument qui sert à unir et polir le dessous de la tête des vis.

ROE, *s. m.* Vieux mot qui servait à désigner un pupitre tournant horizontalement ou verticalement.

ROGNE, *s. f.* — Mousse noirâtre et rougeâtre qui vient sur le bois et le gâte.

ROGNURES, *s. f. pl.* — Débris de peaux de mouton, d'agneau, de veau et de parchemin, qui servent à faire la *colle* dite *de peau*.

ROLE, *s. m.* — Un feuillet ou deux pages d'écriture (*recto* et *verso*) d'une minute, d'un mémoire, d'un état des lieux, etc.

ROMAINE (ARCHITECTURE). — Les Romains reçurent des Étrusques, et plus tard des Grecs, les notions d'architecture qui leur permirent de créer un art à eux, tout à fait original, bien que des auteurs aient avancé le fait contraire. Si Quatremère de Quincy n'a pas été le premier à émettre cette idée, nous pourrions dire cette erreur, à savoir qu'il n'existe pas d'*architecture romaine* proprement dite, cet auteur l'a du moins propagée et après lui beaucoup d'autres n'ont fait que reproduire cette idée de Quatremère, sans se soucier de contrôler et d'appuyer par des faits les paroles au moins bien hasardées de cet auteur, qui a écrit (*Dict. d'arch.*) : « Rome de tout temps eut donc la même architecture que les Grecs. Il n'y a donc pas, à proprement parler, d'*architecture romaine*, si par cette épithète on entend une architecture originale,

où si l'on veut, originaire de Rome. » Si les paroles de l'éminent architecte que nous venons de citer étaient littéralement vraies, le présent article n'aurait pas de raison d'être et, après ce qui précède, nous n'aurions plus rien a-t-il soin de la rectifier immédiatement par les lignes suivantes : « Cependant quand on parle d'art, et qu'on y joint le nom d'un peuple ou d'une contrée quelconque, on n'entend pas toujours, dans le langage ordinaire, que le nom de ce peuple le désigne comme inventeur particulier et exclusif d'un mode original qui imprime à tout ensemble une physionomie, une manière d'être spéciale. Il suffit souvent

Fig. 1. — Chapiteau composite (intérieur de la nymphée de Nîmes).

Fig. 3. — Chapiteau de pilastre dans la nymphée de Nîmes.

à écrire sur ce sujet ; nous nous bornerions à renvoyer le lecteur à notre article sur l'architecture grecque. Malheureusement, ou plutôt heureusement, il n'en est point ainsi ; les Romains ont bien créé un style particulier d'ar-

d'une variété de goût, soit dans l'emploi des mêmes types, soit dans la grandeur ou la richesse des ouvrages, soit dans la physionomie que le climat y rend sensible, pour autoriser le critique à désigner un art et ses produits par l'adjonction d'un nom soit de siècle, soit de pays en particulier. »

En effet, les divers motifs indiqués dans cette citation suffisent parfaitement pour ca-

Fig. 2. — Feuilles d'acanthe de la belle époque.

Fig. 4. — Base de colonne à la nymphée de Nîmes.

chitecture qui leur appartient en propre, qu'ils n'ont emprunté à aucun autre peuple, nous espérons bien le démontrer.

Du reste, le même auteur reconnaît bien que son affirmation est par trop radicale, aussi

ractériser un style d'architecture ; mais le peuple romain a d'autres titres autrement puissants à invoquer en faveur de son architecture, qui a fait, nous l'accordons volontiers, de nombreux emprunts à la Grèce, mais qui

est entièrement différente de l'architecture hellénique : elle constitue un art original tout à fait caractéristique et qui ne procède d'aucun autre, nous allons le voir. Si donc nous établissons un parallèle entre ces deux architectures, que voyons-nous? Le style grec est fin, délicat, d'un goût épuré, séduisant, calme et tranquille ; ses monuments n'ont pas d'énormes proportions. Le style romain, au contraire, est lourd, surchargé, souvent de mauvais goût ; il est l'expression de la vanité, de l'amour de paraître ; il veut étonner et captiver la foule, il sent le faste et l'orgueil, enfin ses édifices sont des masses considérables. Voilà pour les généralités. Si nous étudions les détails, les Grecs ont des moulures sobres et d'une grande simplicité ; ils n'utilisent que la colonne et le pilastre, la plate-bande et le plafond : tels sont

Fig. 5. — Corniche des thermes de Nîmes.

leurs éléments de construction. Les Romains, au contraire, emploient des moulures fort compliquées ; ils utilisent aussi la colonne et le pilastre, mais, en outre, l'arcade, la voûte, la coupole et d'énormes massifs de maçonnerie totalement inconnus des Grecs. L'ornementation de ceux-ci est extrêmement fine et délicate, d'un goût exquis ; celle des Romains est en général lourde, tapageuse, de mauvais goût, d'une exubérance de mauvais aloi. Voilà pour les détails. Comme le lecteur peut en juger, ces deux styles ne se ressemblent guère. Il est vrai que les Romains ont emprunté à leurs maîtres ès arts trois ordres, l'ionique, le dorique et le corinthien ; mais s'ils n'ont guère employé les deux premiers, ils se sont emparés du dernier, et ils l'ont si bien transformé qu'ils en ont fait presque un ordre nouveau, le *com-*

Fig. 6. — Base dans les thermes de Nîmes.

posite. Quant au toscan, ils le tenaient des Étrusques. Ainsi donc il est acquis que les Romains n'ont rien inventé en fait d'ordres, ils se sont contentés d'enrichir et de surcharger d'ornements le corinthien, dont ils ont fait un ordre *national* ; mais ils ont créé des entre-colonnements et des arcades. Ils ont fait davantage encore : ils ont imaginé de toutes pièces des monuments qui n'existaient pas avant eux, totalement inconnus des Grecs, monuments qui à eux seuls constituent un ensemble d'architecture remarquable et qui suffiraient à la gloire artistique d'un peuple. Les Romains sont, en effet, les inventeurs des amphithéâtres, des cirques, des hippodromes et des immenses bains nommés THERMES. — Voy. ce mot, CIRQUE, HIPPODROME, AMPHITHÉATRE et GRECQUE (*Architecture*).

Nos figures feront très-bien comprendre au lecteur ce qui précède et serviront, pour ainsi dire, de corollaire aux généralités que nous venons d'énoncer. Notre figure 1 montre un chapiteau composite de l'intérieur de la nymphée de Nîmes. On voit que l'artiste qui a créé ce chapiteau a voulu *faire riche*, aussi cette composition est-elle empreinte de lourdeur ;

ce défaut est très-saillant, surtout si nous comparons les feuilles d'acanthe qui décorent ce chapiteau avec celles de la belle époque (fig. 2). Notre figure 3 représente un chapiteau de pilastre d'une grande richesse décorative qui provient du même monument, tandis que nos figures de 4 à 12 font voir des spécimens de bases et de corniches provenant des anciens thermes de Nîmes, aujourd'hui démolis. Notre figure 13 est une corniche d'entablement des mêmes thermes. Nous avons pris ces exemples dans les monuments de Nîmes parce qu'ils sont, pour ainsi dire, de type de l'architecture romaine presque au moment

Fig. 7. — Corniche des thermes de Nîmes.

de sa plus brillante période. Notre figure 14 fait voir une vue des débris du temple de la Concorde à Rome; notre planche LXXXI, une des frises d'entablement du forum de Nerva; enfin notre planche en couleur LXXXII, une porte de l'enceinte romaine de Nîmes, dite *porte d'Auguste :* nous l'avons dessinée d'après nature en 1862; depuis cette époque, une rue a été ouverte à gauche de ce monument.

Sous la Rome des rois, l'art gréco-étrusque fut seul en usage. Les temples à leur origine ne sont d'abord que de petits édifices carrés en bois, couverts de roseaux; ils ne diffèrent guère de la cabane servant de logement aux premiers Romains, cabane dont celle de Romulus, réparée pendant tant de siècles, peut

Fig. 8. — Base dans les thermes de Nîmes.

donner une idée. Plus tard, le temple est bien construit en pierres, mais il n'est pas beaucoup plus grand, à peine si la statue du dieu peut s'y loger. Romulus (754-717) élève divers temples à Jupiter *Férétrien*, à Jupiter *Stator*, à Mars, au Soleil, à la Lune, à Vesta. Son successeur, Numa Pompilius (717-673), érige des temples à la Foi, à la Fidélité, et à Romulus et Janus. Tullus Hostilius (673-640) dresse près du forum la colonne dite *des Curiaces*, parce qu'on y suspendit les dépouilles de ceux-ci; nous ignorons si sous le règne de Tullus on construisit d'autres édifices. — Ancus Martius (640-617) entoure Rome de murs, jette un pont de bois sur le Tibre, et creuse un port à Ostie. (Voy. PORT.) C'est ce roi qui fit construire la *prison Mamertine*, dont il subsiste encore aujourd'hui des restes. Après Ancus, Tarquin l'Ancien (617-578) élève les premiers monuments remarquables, entre autres le grand cirque situé entre l'Aventin et le Palatin, et qui possédait dans son pourtour des siéges en pierre pour les spectateurs; il entoura de portiques le forum et construisit

le fameux égout la *Cloaca maxima*, afin de dessécher le marais qui existait entre le Palatin et le Capitole. Notre fig. 13 *bis* montre une bouche d'égout de la *Cloaca*. Denys d'Halicarnasse (III) nous informe que c'était une des trois plus considérables constructions faites par les Romains; nous en avons parlé au mot ÉGOUT. — Servius Tullius (578-534) rebâtit les murs de Rome; sur le *forum boarium*, il élève un temple à la Fortune et il ajoute à la prison Mamertine un cachot souterrain, qui existe encore et que nous avons donné au mot PRISON. (Tite-Live, I, 44.) Enfin, Tarquin le Superbe (534-509) répare l'enceinte de la ville, commence le célèbre temple de Jupiter Capitolin et décore de beaux portiques le grand

Fig. 9. — Corniche des thermes de Nîmes.

cirque (*Circus maximus*). (Denys d'Halicarn., I, IV; Tite-Live, I, 48.)

Après la monarchie, il ne règne dans Rome qu'un esprit de guerre, une soif de conquête tout à fait contraires à l'exercice et à la pratique de l'art; cependant il se construit divers monuments, surtout de ceux qui ont un caractère d'utilité générale, tels qu'aqueducs, chaussées, voies, greniers, magasins et entrepôts. Le plus ancien temple construit sous la république est celui que Spurius Cassius dédia à Bacchus, à Cérès et à Proserpine, dont le tympan du fronton était décoré de statues en argile et en airain dorés. Un travail assez important, construit sous la république, est le canal du lac d'Albano. On érigea également

Fig. 10. — Base dans les thermes de Nîmes.

un grand nombre de temples, parce que chaque général vainqueur en dédiait un au dieu qu'il avait invoqué avant la bataille et qui l'avait rendu victorieux; aussi Mars, Junon, en possédaient plusieurs, mais ils n'avaient rien de bien remarquable, et, du reste, il ne subsiste aucune trace de ces anciens monuments. La guerre avec les Gaulois fut fatale à Rome; elle fut presque totalement incendiée, les temples seuls échappèrent aux flammes (390 av. J.-C.). Quand les Romains eurent chassé les Gaulois, ils rebâtirent la ville à la hâte sans aucune espèce de plan d'ensemble. Après la conquête de la Sicile et de la Grande-Grèce, les Romains firent de notables progrès dans l'art de bâtir; la vue des monuments de la Sicile leur ayant ouvert de nouveaux horizons, ils substituèrent à la simplicité antique un grand luxe décoratif, pour lequel ils utilisèrent les œuvres d'art qu'ils avaient pillées aux peuples conquis. Après la prise de Syracuse par Claudius Marcellus (312), les Romains commencèrent à copier l'architecture grecque, parce que ce général avait rapporté dans son

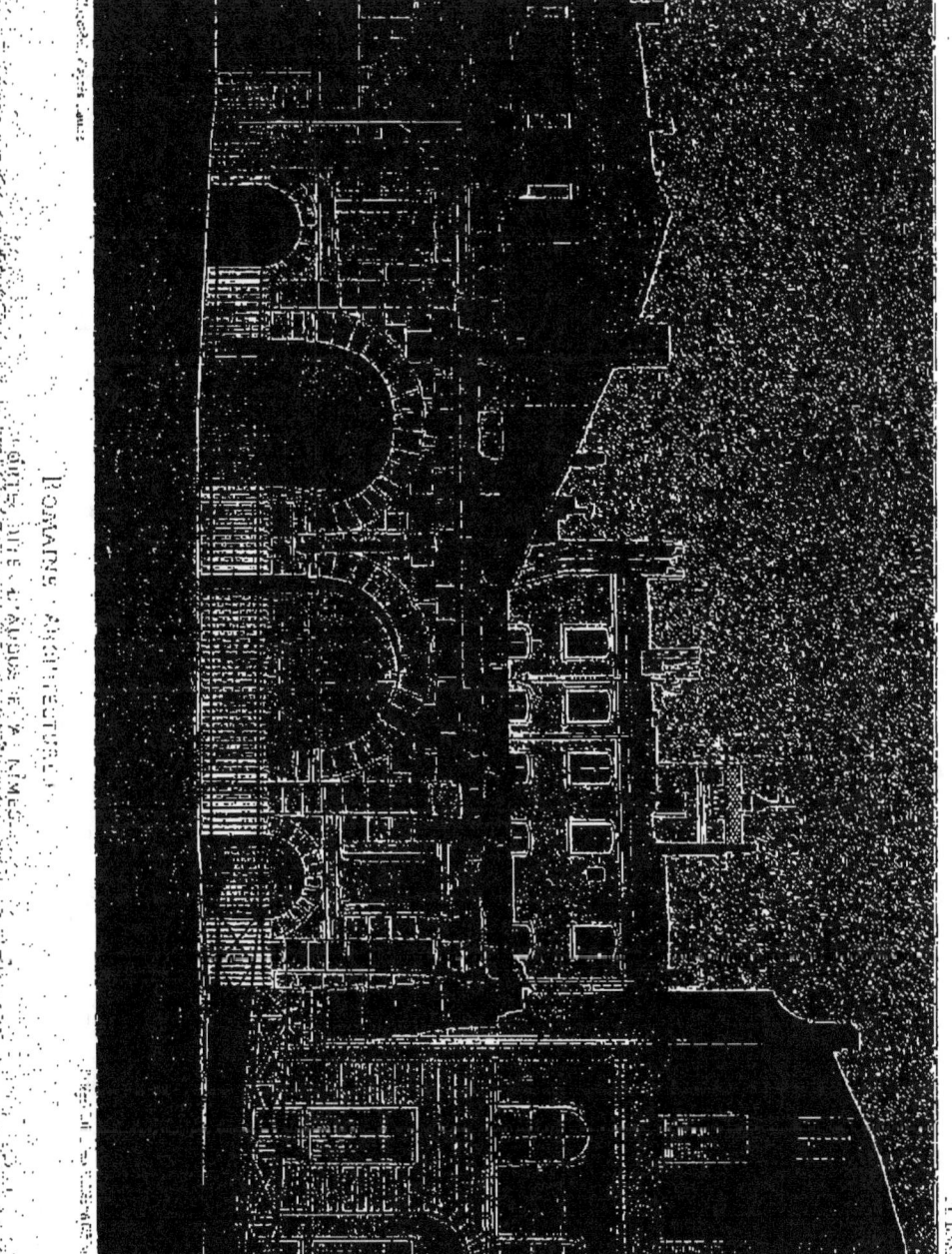

butin tant d'œuvres si remarquables qu'elles causèrent à Rome une profonde surprise; jamais le peuple romain n'avait vu un pareil spectacle. Une grande partie de ces richesses se trouvaient réunies dans le temple de l'Honneur et de la Vertu, situé près de la porte *Capena*. Ce temple avait été construit par Caïus Mutius, le plus ancien architecte romain dont le nom soit parvenu jusqu'à nous, parce qu'il a été cité avec celui de quelques autres architectes par Vitruve (III, 1). — Des dalles de marbre, arrachées au temple de Junon Lacinienne à Crotone, furent employées à la couverture du temple de la Fortune équestre, que Fulvius Flaccus avait élevé après sa victoire sur les Celtibériens. — Pendant sa censure, Porcius Cato jeta les fondations du premier édifice d'un nouveau genre, nous voulons dire

Fig. 11. — Base dans les anciens thermes de Nîmes.

de la *basilique Porcia*, située sous la *curie*, près du forum. (186 ans av. J. C.)

Après la guerre contre les Ligures, le duumvir Glabrion consacra un temple à la Piété, dont il reste encore des ruines. Fulvius Flaccus édifie bientôt une seconde basilique, la *basilique Fulvia*, qui fut reconstruite plus tard par Paul-Émile et dénommée dès lors *basilica Æmiliana*. Une figuration de cet édifice se trouve gravée sur le plan de marbre qu'on voit aujourd'hui dans le musée du Capitole à Rome. Au mot BASILIQUE (fig. 1), le lecteur peut voir un croquis représentant un fragment de ce plan. La basilique de Paul-Émile fut la septième élevée dans Rome. Auparavant, Titus Sempronius en avait érigé une troisième, la *basilique Sempronia*. C'est vers cette époque que les riches particuliers, qui

Fig. 12. — Corniche des thermes de Nîmes.

jusque-là avaient vécu à la campagne, vinrent se fixer à Rome, qui s'embellit d'autant plus rapidement que les censeurs F. Flaccus et A. Postumius Albinus favorisèrent au plus haut degré l'embellissement de la ville. Ce sont ces censeurs qui la firent paver, l'ornèrent de portiques, agrandirent le cirque et jetèrent des ponts sur le Tibre en dehors de la ville (Tite-Live, XII, 27), pour donner passage à de nouvelles voies. — Après les guerres de Macédoine contre les rois Philippe III et Antiochus III, les Romains se familiarisè- rent de plus en plus avec le luxe et les mœurs des Grecs et des peuples orientaux. Éblouis par les riches butins rapportés par Paul-Émile de sa conquête de Macédoine et par ceux d'Anicius, faits sur le roi d'Illyrie Gentius (Tite-Live, XLV, 39 et 43), c'est à partir de cette époque que les Romains entassèrent dans leurs monuments, surtout dans leurs temples, et cela sans discernement et sans goût, toutes les plus belles œuvres d'art pillées sur les peuples conquis. S'ils les étalaient avec ostentation, ils n'en connaissaient pas pour cela

DICT. D'ARCHITECTURE. — T. IV. 10

la valeur, et chacun se rappelle sans doute l'anecdote de (Mummius rapportée par Velléius Paterculus (I,13) qui écrivait cent soixante ans après le général), qui, vainqueur de Corinthe, disait à un entrepreneur, chargé d'emporter les merveilles d'art de cette ville : « Et surtout prenez bien garde de ne rien perdre et de ne rien briser; sans quoi, je vous obligerai à en refaire d'autres. » Ce récit, qui nous paraît aujourd'hui inconcevable, surtout dans la bouche d'un général en chef, n'est peut-être pas invraisemblable. — La quantité très-considérable d'objets d'art de provenance hellénique rapportée après les guerres de Macédoine et la prise de Corinthe donnèrent aux Romains le goût hellénique; aussi tous les édifices construits après cette époque, c'est-à-dire après l'an 160 av. J.-C., sont des imitations plus ou moins réussies de l'art grec. Dans la plupart de ces édifices l'ornementation pèche par un manque absolu de goût. Jusque-là les monuments avaient été construits en brique ou en pierre, ce fut

Fig. 13. — Corniche d'entablement dans les thermes de Nîmes.

Quintus Métellus, surnommé le Macédonien (Velléius Paterculus, I, 2), qui éleva le premier temple en marbre, qu'il dédia à Jupiter Stator; il en confia l'exécution aux architectes lacédémoniens Saurus et Batracus. (Pline, XXXVI, 5.) Ce même Métellus en érigea un second à Junon. Bientôt après furent construits, près du cirque, le portique de Cnéus Octavius, et, sur le Capitole, celui de Scipion Nasica. Après sa guerre contre Mithridate, Sylla fit transporter à Rome tous les trésors qu'il avait pillés en Grèce; ce général n'épargna pas même les temples : c'est ainsi que, pour orner le temple de Jupiter Capitolin, il enleva les colonnes du temple de Jupiter Olympien d'Athènes, qui avait été construit sous Antiochus Épiphane par un architecte romain nommé Cossutius, lequel temple passait pour un des plus admirables édifices de la Grèce. Vitruve parle avec beaucoup d'éloges des écrits de Cossutius, malheureusement ils ne sont point parvenus jusqu'à nous. Sylla, à Préneste dédia, également un temple à la Fortune, et c'est dans celui-ci qu'aurait été faite la première application de la mosaïque comme pavement. (Pline, Hist. nat., XXXVI, 64.) Pompée érigea plusieurs temples (Dion Cassius, XX, p. 416), entre autres, ceux de Minerve et de Vénus Victrix : celui-ci s'élevait

au milieu de la *cavea* d'un théâtre garni de gradins en pierre. Ce théâtre avait été construit dans le Champ de Mars, en souvenir de celui qu'il avait vu à Mitylène. Près de cet édifice se trouvait la curie dans laquelle César fut assassiné, et qui servait aux délibération du sénat, si une affaire urgente se présentait pendant les représentations scéniques. Lucullus, que M. Brutus surnommait la *Vénus Palatine*, employa le premier, après l'orateur Crassus, le marbre dans les constructions privées ; il en estimait surtout un à fond noir, originaire de Chio, qu'on nomma à cause de lui *marbre Lucullin*. (Voy. MARBRE, p. 126, t. III.) Lucullus introduisit un grand luxe dans l'habitation ; sa maison était décorée d'un grand nombre de tableaux et ses jardins peuplés de chefs-d'œuvre de la statuaire grecque qu'il avait achetés à grand

Fig. 13 *bis*. —Bouche d'égout de la *Cloaca maxima*.

prix. Le même citoyen avait consacré un temple à la Félicité. (Dion Cassius, XIX, p. 416.) Vers l'an 54 av. J.-C., Paul-Emile reçut de César, qui voulait s'en faire un partisan, l'énorme somme de 1,500 talents (9, 625,000 fr.). Pour donner le change sur l'emploi de cet argent, il laissa croire qu'il était uniquement destiné à la construction d'une basilique, qui, bien que fort belle, ne coûta pas, sans doute, le tiers de cette somme.

Sous Jules César, l'architecture ne reçut aucune impulsion. Ce prince fit beaucoup de projets, mais la guerre l'occupa trop toute sa vie, pour qu'il pût, nous ne dirons pas les réaliser, mais leur donner même un commencement d'exécution. Pendant son édilité, il décora le *comitium* et les basiliques ; il ajouta des portiques au Capitole ; il construisit un temple à Mars, un autre à Vénus *Génitrix*, parce qu'il adorait cette déesse comme la mère de sa race.

Nous voici à Auguste, c'est-à-dire à l'ère du plus grand développement de l'architecture romaine : l'ancien triumvir avait voulu faire de Rome la plus belle ville du monde ; il donna une grande impulsion à tous les arts, c'est bien sous son règne que l'architecture romaine fut la plus brillante et atteignit son apogée. C'est alors qu'on vit s'élever le portique d'Octavie, le théâtre de Marcellus, construit auprès de ce portique et qui avait été commencé sous César, le panthéon et les thermes d'Agrippa, le mausolée d'Auguste ; le premier amphithéâtre tout en pierre fut achevé par Statilius Taurus. C'est sous le même prince qu'ont été construits la basilique Julienne, les bains ou thermes, les châteaux d'eau, de nombreux aqueducs, le portique du cirque Flaminius, la pyramide de Cestius, que nous avons donnée au mot PYRAMIDE (fig. 5, 6 et 7), l'atrium du temple de la Liberté, bâti sur le Palatin par Asinius Pollio, le temple d'Hercule, celui de Jupiter Tonnant, contre le mont Capitolin, celui d'Apollon sur le Palatin, celui de Saturne, celui de Diane, celui de Mars Vengeur, sur le forum d'Auguste (1). Sous le règne d'Auguste, Tibère reconstruit sur un plus vaste plan le temple de la Concorde, sur le forum romain ; cet édifice avait été construit primitivement (366 avant J.-C.) par Furius Camillus. Notre figure 14 montre les belles ruines de ce magnifique temple. C'est également sous Auguste que furent construits le grand théâtre de Cornélius Balbus, l'arc des consuls Dolabella et Silanus, érigé en l'an 8 après J.-C., et qui se trouve aujourd'hui près de l'église San-Tommaso in Formis. Cet arc est construit en travertin, il servait probablement à donner passage sous un aqueduc.

Auguste fit tant et de si beaux monuments sous son règne, qu'il put dire en toute vérité : « J'ai trouvé Rome bâtie en briques, je la laisse bâtie en marbre. » (Suét., *in Aug.*, XXVIII.) — Rome ne fut pas seule à bénéficier de ce grand mouvement architectural, les autres villes de l'empire et les colonies sui-

(1) Ce prince ne construisit pas moins de 82 temples ; aussi Tite-Live le nomme avec juste raison *templorum omnium conditor ac restitutor*.

virent la même impulsion ; nous le verrons bientôt, quand nous parlerons de l'architecture romaine en dehors de Rome.

Après Auguste, l'architecture commença à dégénérer de plus en plus ; elle eut cependant un éclair de peu de durée sous Trajan. Tibère s'attacha surtout à terminer les monuments commencés par son prédécesseur ; il restaura aussi tous les édifices auxquels des travaux étaient nécessaires. Il dédia un temple à Auguste, afin d'engager d'autres villes à suivre son exemple ; mais ce temple ne fut terminé

Fig. 14. — Temple de la Concorde, sur le forum romain.

que sous Caligula, ce qui n'empêcha pas un grand nombre de villes d'élever des temples en l'honneur d'Auguste et même de Rome : parmi ces villes, nous mentionnerons Pergame, Nicomédie, Mylasa (1), Pouzzoles, Pola, Césarée et Nola. Dans cette dernière cité, c'est la maison même dans laquelle Auguste avait rendu l'âme qui fut transformée en temple. — Caligula éleva peu de monuments, il ne fit que construire deux temples en son honneur sur le Palatin ; il promulgua même un édit pour forcer les citoyens et les villes à lui éle-

(1) C'est au temple d'Auguste et de Rome, élevé à Mylasa en Carie, qu'aurait été fait le premier emploi du chapiteau composite. (Cf. R. Pococke, *a Description of the East and some other countries*, 1 vol. in-fol., 1743.)

ver des temples et à lui rendre les honneurs divins, mettant ainsi en pratique le vieil adage : *Prima sibi caritas*. Il avait, du reste, deux palais : l'un situé sur le Capitole, afin, disait-il, de pouvoir converser avec le grand Jupiter ; l'autre sur le Palatin, ce dernier accédant aussi au Capitole par un pont qui passait au-dessus de la basilique Julienne.

Claude agrandit Rome ; il éleva quelques temples et quelques arcs de triomphe, mais il fit surtout des travaux d'utilité publique, des travaux qui sont du domaine spécial de l'ingénieur. Dès la seconde année de son règne, il fit creuser un aqueduc souterrain pour donner un écoulement régulier au lac Fucin, dont les fréquents débordements occasionnaient des fièvres paludéennes à un grand nombre d'habitants. Ces travaux d'endiguement et de desséchement ne durèrent pas moins de onze années consécutives et occupèrent environ trente mille hommes. Quand ce grand travail fut terminé, Claude donna sur ce lac la représentation d'une bataille navale, dont divers auteurs nous ont conservé la relation. (Suét., *in Claud.*, XX, XXI ; Denys d'Halic., IX ; Tacite, *Annal.*, XXII, 56, 58.) Ce prince termina aussi des aqueducs commencés par ses prédécesseurs ; certaines parties de ces travaux étaient portées sur des arcades qui mesuraient plus de cent pieds d'élévation. (Front., *de Aquæduct. comment.*, 13, 14, 16. Cf. Pline, XXXVI, 24.) Il entreprit l'aqueduc qui porte son nom, l'*Aqua Claudia*, qu'il ne put terminer. Mais l'ouvrage le plus considérable exécuté par Claude, et même par les Romains, c'est sans contredit le port d'Ostie, situé près de l'embouchure du Tibre, lequel port ne fut achevé que sous Néron ; aussi est-il représenté souvent sur le verso des médailles frappées par ce prince. Au mot PORT, le lecteur peut voir un croquis représentant le port de Claude.

Sous Néron, les monuments d'architecture prennent d'énormes proportions et se couvrent d'une profusion ornementale inouïe. Ce prince termina l'aqueduc de l'*Aqua Claudia*, sur le mont Cœlius ; il construit la grande boucherie (*magnum macellum*), qui possédait sur trois de ses côtés un portique formé par deux étages de colonnes, et dont le centre était couvert d'un dôme élevé (*tholus*) (Varro, *ap. Non.*, v. *Sulcus*) : c'est, du moins, ainsi qu'on le trouve représenté sur des médailles de Néron. Ici se place, en l'an 64, le fameux incendie de Rome, que Néron aurait allumé dans l'unique but de s'offrir le spectacle d'une ville incendiée. Nous ne pensons pas que ce soit là le vrai motif de cette catastrophe, qui, sauf quatre régions ou quartiers, détruisit totalement la ville. La véritable cause, qui n'est guère plus excusable que celle que nous venons de mentionner, résidait dans le désir immodéré de Néron de reconstruire la ville sur un nouveau plan, et l'odieux tyran ne recula pas devant l'idée de l'incendie pour atteindre son but. Non-seulement il évitait ainsi les lenteurs de l'expropriation et les réclamations de toutes sortes, mais il anéantissait aussi tous les monuments de ses prédécesseurs et devenait le nouveau fondateur de la ville : telle est la vraie cause de l'incendie de Rome. Néron fit alors élever un gymnase avec des thermes splendides, dans lesquels on célébrait tous les cinq ans des jeux nommés pour cela *jeux quinquennaux*. Ces édifices, construits en marbre, furent plus tard agrandis par Alexandre Sévère. Néron fonda le port d'*Antium*, sa ville natale : il n'en reste plus que quelques débris ; on lui attribue aussi la construction des bains situés près de Baïes, et dont il subsiste encore quelques restes. Enfin, n'oublions pas de mentionner parmi les travaux de Néron le palais qu'il se fit construire et qui est connu sous le nom de *Maison dorée*, à cause de la richesse et de la magnificence de sa décoration. Ce palais était entouré d'un triple rang de portiques qui atteignaient mille pieds de développement, et il occupait un si grand espace dans la ville (Pline, XXXVI) qu'il renfermait dans son enceinte des bois, des champs, des vignes, des étangs et des maisons de plaisance. Ce fut le dernier et l'un des plus importants travaux exécutés par ce prince. — Sous les règnes fort courts de Galba et de Vitellius, il ne fut fait aucun monument digne de ce nom. — Vespasien inaugura une brillante époque pour les arts, il rétablit et entretint les routes, répara les anciens monuments de

Rome ainsi que les murailles de beaucoup de villes; c'est sous le règne de ce prince qu'on reconstruisit pour la troisième fois le temple de Jupiter et que fut commencée la construction de l'amphithéâtre de Flavien (le *Colosseum*), un des monuments les plus gigantesques de l'antiquité. (Suét., *in Vesp.*, IX; Martial, *de Spec.*, *Epig.*, 1 et 2.) (Voy. AMPHITHÉATRE.) Un édifice encore assez important de Vespasien fut le temple de la Paix, décoré des dépouilles rapportées de la Judée. Ce temple était entouré d'un vaste portique (Joseph, VII, 3, XXXIV, 10, XXXVI, 7; Procop., *de Bello goth.*, IV, 21) dans les abords duquel on voyait une bibliothèque publique; enfin Vespasien restaura aussi le temple de Claude et la scène du théâtre de Marcellus.— Sous Titus, en l'an 79 (le 23 novembre), l'éruption du Vésuve engloutit Herculanum et Pompéi; un nouvel incendie détruisit une grande partie de Rome, et, parmi les monuments publics détruits ou ruinés en grande partie, nous citerons les temples d'Isis, de Sérapis, de Jupiter Capitolin, la *Septa Julia*, le *Diribitorium*, le portique de Neptune et celui d'Octavie, les thermes d'Agrippa, les théâtres de Pompée et de Balbus, le Panthéon, etc. Titus voulut réparer tous ces monuments à ses frais, mais la mort l'en empêcha, et ce fut son successeur, Domitien, qui releva toutes ces ruines et éleva plusieurs autres monuments, tels que la Naumachie, près du Tibre, le Stade, l'Odéon, les temples de Jupiter *Custos* et de la famille Flavienne. Il commença un forum qui ne fut achevé que sous Nerva et porta le nom de ce dernier prince. Notre planche LXXXI montre une partie de la frise de ce forum; au mot ENTABLEMENT (planche XXXII), le lecteur pourra voir une autre partie, très-richement décorée, de cet édifice. Domitien embellit son palais de portiques, d'une basilique et de bains; enfin il créa sa villa d'Albano, où l'on célébrait, à l'exemple d'Athènes, la fête des Panathénées. Nerva, nous venons de le voir, se contenta d'achever le forum nommé avant lui *Palladium* ou *Transitorium*; il termina aussi des travaux d'utilité publique, tels qu'aqueducs et réservoirs. Ce fut Frontin, l'auteur du *Traité des aqueducs de la ville de Rome*, qui fut chargé de ces derniers travaux. Nerva, qui, du reste, était fort âgé quand il arriva au trône, ne fit pas d'autres édifices; mais il était réservé à Trajan et surtout à Adrien de construire de nombreux monuments; ce dernier empereur, qui était également architecte, inscrivit son nom sur les murs de tant de constructions qu'on le surnomma *le Pariétaire*. Parmi les monuments construits sous Trajan, nous mentionnerons la basilique Ulpienne, les thermes qui communiquaient avec ceux de Titus, un odéon, l'agrandissement du grand cirque, les bibliothèques grecques et latines, et le forum situé entre le Capitole et le Quirinal, enfin la colonne Trajane, élevée en 113, et dont les bas-reliefs représentent les principaux épisodes de la campagne de Trajan contre les Daces. Cette colonne, haute d'environ $44^m,25$, est formée par des assises cylindriques ou tambours de marbre blanc dont les bas-reliefs se déroulent en spirale. Indépendamment de ces travaux, Trajan restaura et entretint les routes et les aqueducs; il jeta différents ponts sur des fleuves, dont le plus célèbre est un pont sur le Danube qui est représenté sur la colonne Trajane. Procope (*de Ædif.*, IV, 6) nous apprend que les travaux de ce pont avaient été dirigés par l'architecte Apollodore de Damas, qui avait également édifié le forum, l'odéon et les thermes mentionnés précédemment. Trajan compléta le port d'Ostie; c'est lui qui creusa le bassin de forme octogonale, qu'il entoura de magasins et d'entrepôts; il creusa le port de Civitta-Vecchia, ainsi que celui d'Ancône. Dans cette dernière ville, il fit des travaux considérables; aussi les habitants, pour en perpétuer le souvenir, lui érigèrent un arc de triomphe à l'entrée du port. (Voy. ARC DE TRIOMPHE, fig. 4.) Rome et Bénévent élevèrent également des arcs de triomphe à ce prince, qui avait fondé de nombreuses villes, entre autres, dans la Mysie, Marcianopolis, du nom de sa sœur Marcia, Plotinopolis, du nom de sa femme Plotine; enfin Trajanopolis, dans la Chersonèse. Ce prince entretint une correspondance avec Pline le Jeune, et, grâce à ces lettres, nous connaissons les nombreux travaux de

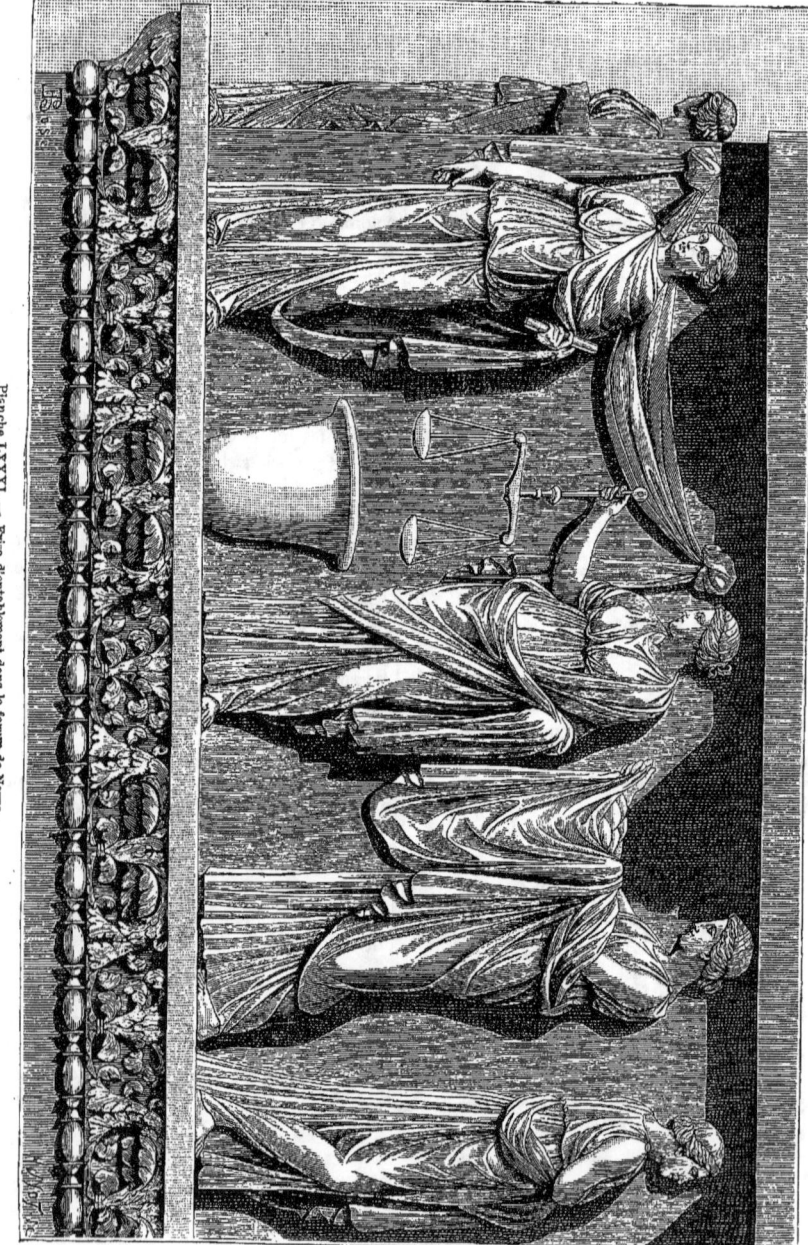

Planche LXXXI. — Frise d'entablement dans le forum de Nerva.

Trajan dans les provinces, surtout en Asie Mineure. Grâce à ses largesses, on termina à Nicomédie un aqueduc pour amener de l'eau et un second qui servait d'émissaire entre un lac et la mer ; dans une ville de Bithynie, à Prusa, il fit construire des thermes ; à Nicée, un théâtre et un gymnase ; à Claudiopolis, des bains ; à Sinope, un forum, et à Éphèse, un gymnase. (Pline, X, *Ep.*, 46, 47, 48, 49.)

Adrien, disciple de Plutarque, fut un architecte et un protecteur éclairé des arts ; il pratiquait aussi la peinture. Mais, comme beaucoup d'artistes, il était extrêmement jaloux ; aussi ce prince ne pouvait souffrir le talent d'Apollodore, qui, nous venons de le voir, avait élevé les plus beaux monuments du règne de Trajan : il l'exila de la cour ; on prétend même (Dion Cassius, LXIII, 3 et 4 ; Ælius Spartianus, *in Adriano*) que ce prince, indigné de ce que cet artiste n'avait pas entièrement approuvé ses projets d'un temple qu'il comptait élever en l'honneur de Vénus et de Rome, l'aurait fait assassiner. Adrien n'en éleva pas moins son temple, qui était pseudodiptère ; l'intérieur était divisé en deux *cellæ*, dont il existe encore des débris : ce temple, recouvert en bronze, était situé au milieu de portiques dont les colonnes étaient de granit. Il édifia également à Rome des temples en l'honneur de Trajan, de Plotina, de Marciana et de Matida, la femme, la sœur et la fille de Trajan ; enfin un autre en l'honneur de la Bonne Déesse, *Dea Bona*. Adrien construisit également un athénée, et son mausolée dénommé, *moles Adriana* (Voy. Mausolée, fig. 2), en face duquel il jeta un magnifique pont sur le Tibre ; auprès de son tombeau, il construisit aussi un cirque. Mais là où cet empereur dépensa des sommes folles et déploya tout son talent d'architecte (Spartianus, *in Adriano*. cf. P. Ligario et Coutini, *Piante della villa di Adriano*, 1 vol. in-fol., Roma, 1751), c'est dans son immense villa de Tibur, dans laquelle se trouvaient réunis tous les établissements célèbres de l'Égypte et de la Grèce : c'était comme un recueil construit des monuments de ces deux pays ; on y voyait un lycée, une académie, un prytanée, une leschée, un pœcile, un *canopus*, une vallée de Tempé, un labyrinthe, etc. C'est dans cette villa, dont les ruines occupent une superficie de plus d'un myriamètre, qu'on a retrouvé une énorme quantité d'objets d'art. Adrien restaura beaucoup de monuments ; à Rome, ses travaux de restauration les plus importants furent le panthéon et les bains d'Agrippa, le forum d'Auguste et la basilique de Neptune. Mais tous ces travaux, exécutés à Rome ou dans ses environs, ne font pas négliger à Adrien les provinces et les colonies ; il fonde Adrianopolis, restaure Nicomédie ravagée par un tremblement de terre ; il érige à Nîmes une basilique ; en Sicile et en Espagne, il exécute de si nombreux travaux de construction et de restauration, qu'il reçoit le titre de *Bienfaiteur*, et beaucoup des médailles de ce prince le nomment aussi *Restitutor ;* dans la Grande-Bretagne, il élève un mur gigantesque d'environ quatre-vingts milles de longueur, lequel était défendu à l'extérieur par un fossé et à l'intérieur par une levée de terre ; en Égypte, il fonde une ville, Antinoé, en l'honneur de son favori Antinoüs ; à Athènes, il termine le temple de Jupiter Olympien ; c'est lui qui l'entoure d'un portique que toutes les villes grecques concourent à décorer de statues. Adrien encourage grandement les arts en Grèce ; il relève le courage des artistes et leur conseille d'étudier les chefs-d'œuvre de leurs anciens maîtres. C'est sous Adrien qu'on construit à Athènes le temple de Junon, celui de Jupiter Panhellénien, le Panthéon, un gymnase, de nombreux portiques, dont l'un, composé de cent vingt colonnes de marbre, était décoré de peintures, de sculptures et de statues ; la plus grande partie de ses revêtements était en albâtre. A Mégare, il consacre un temple en l'honneur d'Apollon, à Mantinée un temple à Neptune ; enfin, il construit à Corinthe des bains et des aqueducs. C'est vers la fin du règne d'Adrien, d'autres disent sous Marc-Aurèle seulement, qu'Hérode Atticus bâtit un théâtre au pied de l'Acropole et un stade tout en marbre blanc pentélique près de l'Ilissus. Comme on peut le voir, Adrien fut un des plus grands constructeurs de l'empire ; aussi après lui, sous le règne paisible des Antonins, un grand

nombre d'artistes continuèrent les travaux commencés.

Antonin le Pieux termina le grand amphithéâtre de Capoue et, d'après Pausanias (II, 29), il fit exécuter de grands travaux à Épidaure. A Rome, il érigea un temple en l'honneur de sa femme Faustine; on peut encore voir une partie de la cella de ce sanctuaire, ainsi que son portique hexastyle, découvert en 1807, et qui porte l'inscription *Divo Antonino et divæ Faustinæ ex S. C.*, parce qu'Antonin y fut déifié après sa mort. L'église San-Lorenzo in Miranda est construite sur une partie de l'emplacement de ce temple. Sur la route de Civita-Vecchia, Antonin s'éleva un palais et une villa à Lanuvium. Un des auteurs de l'*Histoire Auguste*, Capitolin (trad. de Baudement, 1 vol. in-8°, Paris, 1845), nous donne la nomenclature des monuments qu'Antonin construisit ou restaura dans Rome, en Italie ou dans les provinces. C'est sous Antonin et son successeur Marc-Aurèle que fut érigé en Syrie le grand temple du Soleil à Héliopolis (Baalbeck). Ce temple périptère et décastyle mesure environ 91 mètres de longueur sur $50^m,30$ de large. Au mot CHAMBRANLE, le lecteur peut voir un beau fragment de la porte de ce temple et se faire une idée de sa riche décoration. (Cf. R. Wood, *the Ruins of Balbeck, otherwise Heliopolis*, 1 vol. in-fol., London, 1757.)

Marc-Aurèle construisit peu de monuments; il s'occupait surtout de sciences et de philosophie; il éleva seulement un temple à Faustine, un arc de triomphe et une colonne pour perpétuer le souvenir de ses victoires sur les Marcomans et autres peuplades germaniques. Cette colonne, qu'on nomme *Antonine*, mais qu'il serait mieux d'appeler *colonne Aurélienne*, ne mesure que $29^m,60$ de hauteur; elle se compose, outre le chapiteau et la base, de 28 morceaux de marbre sculptés en bas-relief comme à la colonne Trajane; un escalier intérieur conduit au sommet : cette colonne, située place Colonna, entre la poste et le Corso, est aujourd'hui surmontée (fait assez bizarre) de la statue de saint Paul.

Après les Antonins, l'architecture tombe dans une complète décadence, et cela dans presque toute l'étendue de l'empire; il nous faut excepter cependant une partie des Gaules, qui possédaient encore des artistes grecs. Ainsi, dans le midi de la France, il existe des restes d'antiquités de la période gallo-romaine qui, bien qu'appartenant à l'époque Antonine, sont remarquables; tels sont les ponts de Saint-Remy et de Saint-Chamas, l'arc de triomphe d'Orange, celui de Cavaillon, le pont

Fig. 15. — Amphithéâtre de Nimes (galerie du rez-de-chaussée).

du Gard, l'amphithéâtre, dont notre figure 15 montre une vue des galeries inférieures, le temple dit *la Maison-Carrée* à Nîmes, dont nous avons donné l'ENTABLEMENT à ce mot (planche XXXI).

Nous ne connaissons que fort peu de monuments élevés sous les empereurs Commode, Pertinax et Julianus; des auteurs anciens nous ont seulement appris que Commode fit construire de fort beaux thermes. Sous Septime-Sévère,

les arts reprennent faveur ; ce prince construit un SEPTIZONIUM (Voy. ce mot) dont il restait encore trois étages sous Sixte-Quint, qui les fit abattre pour employer les colonnes à la construction du Vatican. Ce monument, dont il reste un stylobate, s'élevait à l'angle méridional du Palatin. Ce prince éleva aussi de magnifiques thermes, un temple à Bacchus et un autre à Hercule. Pour perpétuer le souvenir de ses victoires sur les Perses, il érigea un arc de triomphe qui existe encore dans un assez bon état de conservation à l'extrémité du forum romain, au pied du Capitole. Cet arc, d'une forme lourde et massive, surchargé de moulures et de sculptures, montre l'état de décadence dans lequel était tombée l'architec-

Fig. 16. — Panthéon d'Agrippa à Rome.

ture romaine à cette époque. On suppose que Septime-Sévère fit restaurer le panthéon d'Agrippa (fig. 16), le temple de Jupiter *Stator*, celui de la Concorde, ainsi que le portique d'Octavie ; mais on peut lui reprocher d'avoir démoli des thermes, des théâtres, ainsi que les superbes fortifications de Byzance. — Caracalla construisit des thermes magnifiques décorés avec profusion de marbres, de mosaïques et de colonnes superbes ; les imposantes ruines de ce monument excitent encore aujourd'hui la surprise et l'admiration. La construction en est en tous points très-remarquable ; les murs et les arcades sont en briques, et tout le monument était revêtu de marbre. Eutrope (VIII) nous apprend que ces thermes renfermaient seize cents siéges de marbre poli. Caracalla éleva dans diverses villes des temples à Isis.

— Macrin fit très-peu de constructions. — Héliogabale acheva les thermes de Caracalla et créa d'autres bains publics ; il restaura l'amphithéâtre Flavien, il éleva enfin divers temples en l'honneur du Soleil. — Alexandre-Sévère répara un grand nombre d'édifices, tels que cirques, théâtres, amphithéâtres, etc. ; il agrandit si considérablement les thermes de Néron, qu'ils furent nommés *thermes d'Alexandre-Sévère* ; il décora le forum de Nerva d'un grand nombre de statues d'hommes illustres ; enfin, il restaura tous les anciens ponts de l'empire, en fit de nouveaux, et donna à toutes les villes qui n'en possédaient pas des greniers et des bains publics. — Au milieu des guerres civiles qui désolèrent l'empire sous Maximin et sous les Gordiens, l'architecture éprouva un temps d'arrêt. La famille des Gordiens ne construisit presque aucun monument ; les historiens parlent bien d'un arc de triomphe, mais il n'en reste aucun vestige. Il faut arriver à Gallien, resté seul maître de l'empire, pour trouver un ou deux édifices dignes d'être mentionnés : c'est, sur le mont Esquilin, un arc de triomphe, construit dans un assez mauvais style corinthien, et une portion de portique sur la voie Flaminienne. Cet empereur avait de grands projets, mais il ne put les mettre à exécution ; il entreprit quelques restaurations sur les monuments détruits par les barbares, et deux architectes byzantins, Cléodamas et Athénœus, suffirent à cette tâche. — Aurélien agrandit l'enceinte de Rome et consacra un temple au Soleil, dont on croit voir des restes sur le mont Quirinal, près des jardins de Salluste. C'est cet empereur qui régla par un édit les honoraires dus aux architectes et aux autres artistes. (Vopiscus, *Ep. Aurel. Caïo Basso*.) — Il faut arriver aux règnes de Dioclétien et de Constantin pour signaler quelques monuments, sinon de valeur, du moins de quelque importance. Comme il nous reste des ruines des constructions de cette époque, nous pouvons apprécier le caractère et la valeur de l'architecture produite de l'an 284 à l'an 325. C'est d'abord le vaste palais de Dioclétien à Spalatro, l'antique Salona. Il occupait une superficie considérable, puisqu'on y trouvait réunis des hippo-

dromes, des temples, des cirques, en un mot tous les édifices d'une ville. Par les ruines qui subsistent de ce palais, on peut reconnaître l'état complet de décadence dans lequel était tombée l'architecture. Les colonnes ne portent plus d'architraves, mais des arcades s'élèvent directement du dessus des tailloirs des chapiteaux ou d'une sorte d'entablement cubique porté par la colonne. On voit également dans cette architecture des crossettes bizarres, des colonnes de toute dimension qui ne portent pas de fond, mais directement sur des sortes de consoles ou corbeaux. Enfin toutes les proportions de l'architecture de *Salona* sont mauvaises, les profils des moulures et des chapiteaux sont maigres, l'ornementation est surchargée et de mauvais goût; on voit un art en pleine décadence et qui semble avoir atteint son apogée dans le laid. Cependant les monuments de l'époque Constantine dépassent encore, si c'est possible, ce degré de décadence, car la translation du siége de l'empire à Byzance porta le dernier coup aux arts de Rome. — Constantin éleva des thermes à Rome sur le Palatin; on en pouvait voir des restes au XVe siècle. (Cf. Sadler, pl. 30.) En commémoration de sa victoire sur Maxence, le sénat et le peuple romain lui votèrent un arc de triomphe, qui fut fait avec les matériaux d'un arc de Trajan, auquel on ajouta des bas-reliefs représentant diverses scènes de ses batailles et sa victoire. On attribue également à Constantin la construction d'un temple à la Concorde, d'un autre à Bacchus et d'un troisième au dieu Faune : ces deux derniers temples étaient circulaires. Il réédifia aussi la basilique bâtie par Maxence, qui fut dès lors dénommée *basilique Constantine*; il en subsiste trois arcades colossales non loin de la voie Sacrée. Cet empereur fortifia également la ville et le port d'Ostie, il flanqua les murailles de tours quadrangulaires qui possédaient une galerie intérieure; mais la plus grande entreprise de ce prince fut la reconstruction de Byzance, qui prit dès lors le nom de Constantinople. Malheureusement, tous les édifices de cette ville furent construits avec tant de hâte que les successeurs de Constantin durent les réédifier, et, ce qui est plus regrettable encore, c'est que tous ces édifices furent élevés avec des matériaux arrachés aux monuments de la plus belle époque de l'architecture romaine, de sorte que des chefs-d'œuvre furent démolis pour créer des monuments sans art et sans goût. — A Constantinople, le nouveau fondateur éleva beaucoup d'églises; parmi les principales, nous nommerons Sainte-Sophie, érigée en l'honneur de la divine Sagesse, celles de Sainte-Irène, des Saints-Apôtres et de Sainte-Dynamie. A partir de cette époque, l'architecture romaine est morte; un nouveau style des plus mêlés et des plus bizarres apparaît, il reçoit même, suivant les divers pays, plusieurs noms : les uns le nomment *style byzantin, romano-byzantin*; d'autres, *style latin*. — Voy. ROMANE (*Architecture*). — Une transformation complète s'accomplit, et l'architecture païenne, *profane*, comme l'ont nommée certains archéologues chrétiens, est remplacée par l'architecture dite *sacrée*. Hope, dans son histoire de l'architecture (page 55), explique fort bien cette période de transition. Voici comment s'exprime cet auteur :

Que Constantin, comme on l'a supposé, ait longtemps conservé au fond de l'âme de l'attachement au polythéisme, ou qu'il se soit fait chrétien de bonne foi et sans calcul, ce qui est certain, c'est que sa conversion fut un fait absolument individuel. Comme souverain, il n'osa jamais imposer sa croyance à la généralité de ses sujets. Pendant son règne, le paganisme continua à dominer si exclusivement au cœur de Rome, que toutes ses églises furent bâties dans les faubourgs ou à une certaine distance des murailles. Après lui, l'empereur Julien rétablit, en cette qualité, les rites du paganisme; et Valentinien, que l'on range pourtant parmi les princes chrétiens, éleva dans le Capitole des autels à la Victoire. Les victimes brûlèrent sur les autels des dieux païens jusqu'au règne de Théodose. Ce prince fut le premier qui, en 389, ordonna que le christianisme serait la religion de l'État. Il chassa les dieux de leurs autels, abolit leurs rites et renversa leurs temples.

Alors naquit un genre tout nouveau d'architecture sacrée. Les difficultés contre lesquelles l'art de bâtir avait eu à lutter avant l'invention de la voûte avaient singulièrement resserré l'enceinte des temples du paganisme.

C'est donc cette époque de transition et

toutes les hésitations qui en furent la suite qui ruinèrent si complétement l'architecture, qu'il ne fallut pas moins de sept siècles pour constituer un nouveau style, l'art OGIVAL. (Voy. ce mot, et, comme complément du présent article, ROMANE (*architecture*) AMPHITHÉATRE, AQUEDUC, BASILIQUE, GREC (*Art*), THÉATRE, TEMPLE, THERMES, etc.).

ROMANE (ARCHITECTURE). — Sous ce terme générique, on désigne un style d'architecture qui embrasse une période plus ou moins

Fig. 1. — Plan restauré de l'atrium de Lorsh.

longue et qui a été employé dans des pays très-divers ; aussi ce terme d'*architecture romane* ne présente à l'esprit rien de fixe, de positif, de bien circonscrit, c'est un terme fort vague. En effet, pour certains archéologues, le roman fleurit aussi bien en Orient qu'en Occident et il comprend une période qui s'étend depuis la chute de l'empire romain jusqu'à l'avénement de l'architecture du moyen âge, de l'art OGIVAL (Voy. ce mot), c'est-à-dire jusqu'à la fin du XIe siècle ou le commencement du XIIe siècle. D'autres archéologues scindent cette période et, suivant le pays dans lequel se développe ce style d'architecture, ils lui donnent divers noms : ils le nomment *style byzantin* ou *romano-byzantin* quand ce style se développe en Orient, et *style latin* quand il s'agit de l'Occident; ils ne réservent ce terme de *roman* que pour l'art architectural qui a fleuri en Occident depuis le Ve siècle de notre ère juqu'au XIIe ou même qui ne va que du XIe au XIIe siècle. Ce dernier système, qui paraît le plus logique, est celui qui est aujourd'hui le plus généralement admis par tous les hommes compétents ; mais, pour faire cesser toute équivoque, il serait extrêmement désirable qu'on adoptât pour désigner ce style d'architecture un seul terme, celui de *romano-*

byzantin, qu'on diviserait, comme l'art ogival, en *primaire*, *secondaire* et *tertiaire*. Nous aurions donc le style *romano-byzantin primaire*, qui embrasserait la période allant du Ve au Xe siècle ; le style *romano-byzantin secondaire*, qui comprendrait le style s'étendant du Xe au XIe siècle ; enfin le *romano-byzantin ter-*

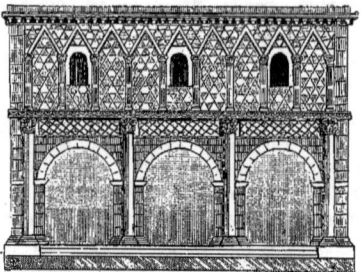

Fig. 2. — Élévation de l'atrium de Lorsh.

tiaire irait du XIe au XIIe siècle. Si une pareille classification était adoptée, il n'y aurait plus de confusion possible, le titre générique *romano-byzantin* servirait à désigner le style d'architecture en question, les épithètes de

Fig. 3. — Chapiteau du pilastre de l'atrium.

primaire, *secondaire*, *tertiaire*, désigneraient les époques, et les épithètes de *lombarde*, *rhénane*, *bourguignone*, *provençale*, *auvergnate*, désigneraient les localités dans lesquelles aurait pris naissance une des subdivisions de ce style.

HISTORIQUE. — Après les terreurs de l'an

mille (Voy. FRANÇAISE (*Architecture*), p. 347, t. II), la société sembla comme sortir d'une léthargie et se transforma ; on se mit à bâtir de tous les côtés des édifices religieux, d'autant que la plupart des églises antérieures au x⁰ siècle, étaient en bois, avaient été ruinées ou incendiées par les barbares. Le mouvement se fit surtout sentir en Italie, en France et dans une partie de l'Allemagne. Il existait cependant avant le x⁰ siècle des monu-

Fig. 4. — Chapiteau et base de la colonne de l'atrium.

cer cependant, avec quelque apparence de raison, que le point de départ du nouveau style est parti de l'Italie, s'est rapidement propagé en France et en Allemagne, et de là s'est introduit en Angleterre. En effet, au x⁰ siècle, les moines s'occupaient seuls de lettres et d'arts ; la population laïque était occupée à guerroyer, à se défendre contre de nouvelles invasions barbares toujours redoutables, tandis que les moines dans leurs couvents avaient toute la tranquillité désirable pour s'occuper d'architecture. Dès le x⁰ siècle, la Lombardie était un centre artistique très-remarquable, et l'architecture romano-byzantine s'y développa d'une manière si puissante qu'on lui donna improprement le nom de *style lombard*. Voy. LOMBARDE (*Architecture*). — Les moines n'étaient pas seuls à créer des plans et à diriger les travaux de construction, ils n'auraient pu suffire à la tâche ; il existait aussi des corporations laïques sous le titre d'*association des francs-maçons*, et dont le compagnonnage de nos jours pourrait donner une idée. La franc-maçonnerie, qui existait déjà au x⁰ siècle, précéda les corporations des arts et métiers, qui ne furent organisées définitivement avec

Fig. 5. — Frise de l'architrave du portique de l'atrium de Lorsh.

ments qui rappelaient ceux de la décadence romaine, et qu'on considère comme les précurseurs ou même les premiers types de l'architecture romane : tel est, par exemple, le portail de l'atrium de l'église de Lorsh, qui aurait été construit en 882 ou même 880 ; nos figures de 1 à 5 montrent le plan, l'élévation et des détails de ce portique. D'où est parti le mouvement qui a répandu l'architecture romane dans une très-grande partie de l'Europe ? Il est bien difficile de déterminer avec certitude un pays plutôt qu'un autre, mais on peut avan-

statuts et règlements, les unes qu'au xii⁰ siècle, d'autres seulement au xiii⁰ et au xiv⁰ siècle. Nous venons de dire que le compagnonnage moderne peut donner une idée de l'association des francs-maçons : en effet, la division des compagnons en *passants* et *étrangers*, leur hiérarchie en *aspirants*, *compagnons* et *maîtres*, en *affiliés*, *reçus* et *initiés* ; leurs sobriquets emblématiques et leurs usages ; l'embauchage, le levage d'acquits, le topage et la conduite ; leurs cérémonies, leurs fêtes patronales, leurs cannes enrubannées et

fleuries nous offrent, comme le font remarquer Renouvier et Ricard (1), non-seulement les traditions du moyen âge, mais encore des coutumes particulières aux francs-maçons. C'est même à cette vaste corporation qu'on doit une certaine homogénéité du style roman dans les divers pays où il s'est produit ; car, comme l'observe avec raison Hope (*Hist. de l'arch.*, p. 146), les corporations italiennes dont les services n'étaient plus nécessaires dans les pays qui les avaient vues naître portèrent leurs regards vers d'autres contrées pour leur demander l'emploi de leur talent, devenu désormais inutile chez eux. Un certain nombre d'entre elles se réunirent, se constituèrent en une seule et grande association ou confrérie, afin d'offrir leurs services partout où de nouvelles constructions les réclameraient, « quelque rude, d'ailleurs, que fût le climat, quelque reculé que fût le pays » où il faudrait construire. Cet auteur ajoute, ce qui fait bien comprendre l'esprit du corps :

Mais à ces corporations, qui ne prétendaient plus exercer leur industrie dans un seul État, mais bien dans tous les États qui les appelleraient, en dépit des distances et des obstacles, il fallait un monopole qui s'étendît en quelque sorte sur toute la chrétienté ; elles demandaient autorité, protection, privilége exclusif, prohibition signifiée à tous ceux qui ne leur appartenaient pas, même aux citoyens des pays où ces étrangers accouraient avec l'intention avouée d'arracher l'occupation aux mains nationales et de s'en emparer seuls ; or aucun souverain temporel n'aurait pu leur donner un tel pouvoir hors de ses frontières, ou n'aurait voulu le leur donner dans ses États. Ils ne pouvaient l'obtenir que du pape, et seulement dans les diverses parties de l'Europe qui reconnaissaient la suprématie religieuse du chef de l'Église latine. Les maçons pouvaient donc être considérés comme une seconde troupe d'ouvriers travaillant dans l'intérêt du pape, aussi bien que les missionnaires qui les avaient précédés pour leur préparer en quelque sorte la besogne ; aussi obtinrent-ils tous les pouvoirs désirés, probablement aussitôt que Char-

(1) *Des Maîtres de pierres et autres artistes gothiques de Montpellier*, par J. Renouvier et Ad. Ricard, broch. in-4°, Montpellier, 1844.

lemagne, en incorporant le nord de l'Italie dans son empire, eut mis fin au royaume de Lombardie et aux craintes qu'il inspirait aux pontifes romains. Les diplômes et les bulles papales confirmèrent aux corporations les priviléges qu'elles avaient obtenus de leurs souverains nationaux dans leur patrie, et en outre leur garantirent, par tous les pays qu'elles visitaient dans le but de l'association et qui reconnaissaient la foi catholique, apostolique et romaine, le droit de relever directement et uniquement du pape et l'entier affranchissement de toutes lois et statuts locaux, édits royaux, règlements municipaux, concernant soit les corvées, soit toute autre imposition obligatoire pour les habitants du pays ; elles eurent le pouvoir non-seulement de fixer elles-mêmes le taux des salaires, mais de régler exclusivement, dans leurs chapitres généraux, tout ce qui appartenait à leur gouvernement intérieur ; défense fut faite à tout artiste qui n'était pas admis dans la société d'établir aucune espèce de concurrence contre elle, et à tout souverain de soutenir ses sujets dans une telle rébellion contre l'Église, et il fut expressément enjoint à tous de respecter ces lettres de créance et d'obéir à ces ordres sous peine d'excommunication.

Il n'y a rien d'étonnant qu'avec des conditions et des priviléges aussi exorbitants la corporation des francs-maçons ait prospéré, et que le style romano-byzantin possède une grande unité dans les divers pays où il a été importé.

Les seules différences qu'on constate d'une localité à une autre proviennent soit des matériaux, soit d'un goût prédominant de la corporation au moment où elle construisait. Ainsi il est incontestable que le goût arabe de Cordoue a exercé une influence sur les artistes qui ont travaillé dans le Languedoc et dans la Provence, et même en Auvergne ; dans la cathédrale du Puy on voit une porte décorée d'inscriptions en caractères arabes. Pour nous, les arcades en contre-lobes de l'architecture romane du midi de la France sont des réminiscences de celles qu'on retrouve dans les plus anciens et dans les plus beaux monuments de style arabe qu'on voit à Séville et à Cordoue.

CARACTÈRES DISTINCTIFS DE L'ARCHITECTURE ROMANE. — Nous allons passer en revue les principaux éléments architectoniques qui caractérisent le style roman ; nous nous

occuperons en premier lieu des éléments qui constituent la forme et en second lieu des éléments décoratifs.

I. *De la structure de la construction.* — En général, les constructions romanes présentent des arcs cintrés; la courbe la plus usuelle est le *plein cintre*, quelquefois le cintre est *surhaussé*, quelquefois il est *surbaissé*. Ces mêmes constructions sont voûtés en *voûtes cylindriques* ou *en berceau*, et en *voûtes d'arête*, qui, du reste, ne sont formées que par la pénétration de deux voûtes cylindriques sous un angle variable. Ces voûtes remplacent les anciennes charpentes qui recouvraient les monuments de style latin. Les voûtes en berceau sont renforcées par des arcs-doubleaux. Dans beaucoup d'églises de l'est, du centre et du midi de la France, il s'élève sur la croix des églises des coupoles sur pendentifs, tandis que les absides sont couvertes par des voûtes en cul-de-four ou demi-coupoles. Pour donner de la légèreté à ces voûtes, elles sont souvent construites en poteries creuses. (Voy. POTERIE.) Pour maintenir ces voûtes et s'opposer à leur poussée, on est obligé d'avoir des murs épais, renforcés encore par des parties saillantes de forts contre-forts, qu'on nomme *bandes lombardes* et dont le sommet atteint la corniche de couronnement de l'édifice, qui est soutenue souvent par des modillons ou corbeaux; ces bandes se retraitent et diminuent de saillie par une légère inclinaison au fur et à mesure qu'elles s'élèvent. On voit donc que dans les constructions romanes toute la force de résistance réside dans de gros murs renforcés par les bandes lombardes dont nous venons de parler, ou par des contre-forts quadrangulaires ou cylindriques. Quand ceux-ci sont à l'angle d'une construction, ils prennent parfois la proportion d'une demi-tour. Quant aux piliers intérieurs, ils affectent diverses formes : ils sont carrés, de forme hexagonale ; ils sont cruciformes et portent une colonnette dans les quatre angles formés par les branches de la croix; quelquefois même des colonnes sont placées aux extrémités de chaque branche, ce qui forme un pilier entouré de huit colonnes : cette disposition se retrouve à la cathédrale de Bayeux, à Saint-Étienne à Caen, à Saint-Georges de Bocherville, etc. Le pilier est remplacé souvent par la colonne, qui affecte également des formes variées; les fûts sont *simples, fuselés en balustres, coniques, brisés, croisés, entrelacés, annelés, noués,* etc., et souvent diversement décorés; nous le verrons bientôt.

L'appareil employé pour la construction

Fig. 6. — Chapiteau cubique simple.

des murs était tantôt un grand appareil, surtout dans les pays qui possédaient de beaux matériaux et qui avaient conservé les traditions romaines, comme dans le midi de la France ; mais les assises ne sont pas *réglées*, c'est-à-dire sont d'inégale hauteur. Dans l'Ouest, au contraire, on trouve l'appareil en épi (*opus spicatum*), c'est-à-dire des murs dont les moellons assez irréguliers sont inclinés

Fig. 7. — Chapiteau cubique bilobé et orné.

dans une assise de droite à gauche, et dans la suivante inversement ; mais cet appareillage est beaucoup moins régulier que celui des Romains. Dans d'autres monuments on trouve l'appareil réticulé (*opus reticulatum*), l'appareil obliqué des PASTOURAUX. (Voy. ce mot.) En Auvergne, comme on y possède des pierres de diverses couleurs, on dispose les pastouraux de manière à produire une sorte de MARQUETERIE. (Voy. ce mot et ENGRENURE.)

II. *Éléments décoratifs.* — Les éléments décoratifs de l'architecture romane sont sim-

ples et assez variés. En général, les corniches sont faites d'une seule moulure très-simple composée d'un filet, d'une gorge et d'un boudin. Cette moulure est supportée par de petits corbeaux ou forts modillons tantôt unis, tantôt décorés de feuilles d'eau ou de têtes d'hommes ou d'animaux ; souvent ces figures tions. Les fûts eux-mêmes des colonnes sont décorés de même ; ils sont, en outre, *striés, étoilés, rubanés, rudentés, losangés,* décorés de *glands,* de *pointes de diamant,* etc. On en peut voir des exemples à la cathédrale de Bourges, à celles d'Autun et du Puy, à l'église de Saint-Trophime d'Arles, etc.

Fig. 8. — Chapiteau cubique.

Fig. 10. — Têtes plates.

sont très-grotesques et très-mal dessinées principalement dans l'architecture rhénane.

Les fenêtres sont *simples* ou *géminées* ; ces dernières sont couronnées d'une arcade cintrée et les deux ouvertures englobées sous cette arcade sont en *mitre* ou en fronton. Quand les deux ouvertures placées sous la grande arcade sont cintrées comme elle, le

Quant aux chapiteaux, ils comportent une variété infinie, mais les deux types spéciaux et primitifs de l'architecture romane sont les

Fig. 9. — Étoiles et perles.

Fig. 11. — Billettes décorant une archivolte (Saint-Martin d'Angers).

tympan est plein ou percé d'un *oculus,* d'une rose ou d'un trèfle ou d'un quatre-feuilles, comme, du reste, la grande rose ou œil-de-bœuf qui se trouve au sommet des pignons des façades. Vers la fin du XIe siècle, la rose est décorée de contre-lobes ou de contre-arcatures.

Les murs intérieurs et extérieurs sont décorés de Nattes, d'Entrelacs, d'Imbrications (Voy. ces mots) et de contre-imbrica-

chapiteaux *cubiques, simples* ou diversement décorés. Nos figures 6, 7 et 8 en montrent divers spécimens.

Les bases des colonnes sont une imitation grossière, une dégénérescence de la base romaine, surtout de la base attique ; elles se composent de câbles, de tores, de filets, de scoties disposés souvent sans goût et sans discernement. Les moulures sont tantôt lisses et tantôt décorées de sculptures qui repré-

sentent des chevrons, des rosettes, des violettes, des étoiles (fig. 9), des imbrications, des têtes plates (fig. 10), des câbles, des frettes, des perles, des damiers, des oves, des tores guivrés, des masques, des têtes saillantes, des besants, des billettes, lesquelles décorent des archivoltes, comme à Saint-Martin d'Angers par exemple (fig. 11); des entrelacs, des ornements fuselés (fig. 12), en un mot : tous les ornements employés dans le style roman sur les autres parties de l'édifice. Enfin, un élément décoratif très-employé dans l'intérieur des monuments romans, c'est la peinture décorative ; les artistes de cette époque excellaient dans ce genre, ils possédaient des notions profondes de polychromie.

En résumé, le style roman n'est pas l'expression du génie particulier d'un peuple. S'il est bien homogène dans son ensemble, dans

Fig. 12. — Ornement fuselé.

ses grandes masses, il est changeant dans ses détails, et, suivant les pays dans lesquels sont construits les monuments romans, ce style sait s'assouplir au goût particulier de chaque peuple. Il offre des éléments très-divers par ses origines et son caractère, car il procède de l'art romain et de l'art byzantin ; la tradition romaine se reconnaît surtout dans les monuments de la Bourgogne et du midi de la France, la tradition byzantine dans les monuments des bords du Rhin et dans les monuments français situés entre la Loire et la Méditerranée. Un beau type de cette architecture romano-byzantine est Saint-Front de Périgueux.

Le plan de l'église romane est une large nef terminée en abside avec transsept. Dans ce cas, le clocher est construit sur la croix même du transsept avec la nef; ou bien il se trouve sur le porche, quand l'église en possède un. Quand la nef possède deux collatéraux, elle comporte quelquefois deux clochers placés en tête de ceux-ci : ce sont, en général, des tours carrées percées d'un grand nombre de fenêtres en plein cintre, dont les unes sont vraies et les autres simulées ; souvent une arcade géminée est inscrite dans une arcade beaucoup plus grande, dont le tympan est ou n'est pas décoré d'une rose affectant diverses formes, nous l'avons vu précédemment. Il existe des clochers qui sont en tour ronde, comme le campanile de l'ancienne cathédrale romane d'Uzès. Les clochers sont surmontés de flèches à plusieurs pans, ou bien ils sont seulement couverts d'un petit toit fort bas, ou bien encore ils sont terminés par un petit dôme bulbiforme, comme à Saint-Front de Périgueux. Quant aux portails, ils sont généralement surmontés de plusieurs archivoltes portées sur des colonnettes, au milieu desquelles sont placées des statues, isolées ou dans des niches. Un beau type de portail roman est celui de Saint-Trophime d'Arles.

Tels sont les principaux caractères du style roman, qui persiste dans certaines contrées jusque vers la seconde moitié du XIIe siècle, époque dite *de transition*, pendant laquelle l'ogive est appliquée grandement comme élément, comme type d'un nouveau genre d'architecture. — Voy. OGIVALE (*Architecture*).

PRINCIPAUX MONUMENTS ROMANS EN FRANCE ET A L'ÉTRANGER. — Dans ce présent paragraphe, nous allons passer en revue les principaux monuments romans, c'est-à-dire qui ont une partie de leur construction appartenant à ce style ; car beaucoup de ces édifices, commencés en roman, ont été continués ou terminés en style ogival, ou même souvent en style plus moderne encore. Nous suivrons le classement suivant pour notre nomenclature : France, Italie, Suisse, Allemagne et Angleterre.

I. *France*. — Les monuments romans de France sont : à Paris, l'église Saint-Germain des Prés, bâtie à la fin du IXe siècle : dans la nef il existe des colonnes et des chapiteaux romans historiés très-curieux, on y voit aussi quelques fenêtres de l'époque ; à Poissy, une petite église qui possède des arcs en fer à cheval ; à Étampes, l'église qui a un clocher roman ; à Compiègne, l'église de Saint-Corneille ; à la Ferté-Milon, l'église de Saint-

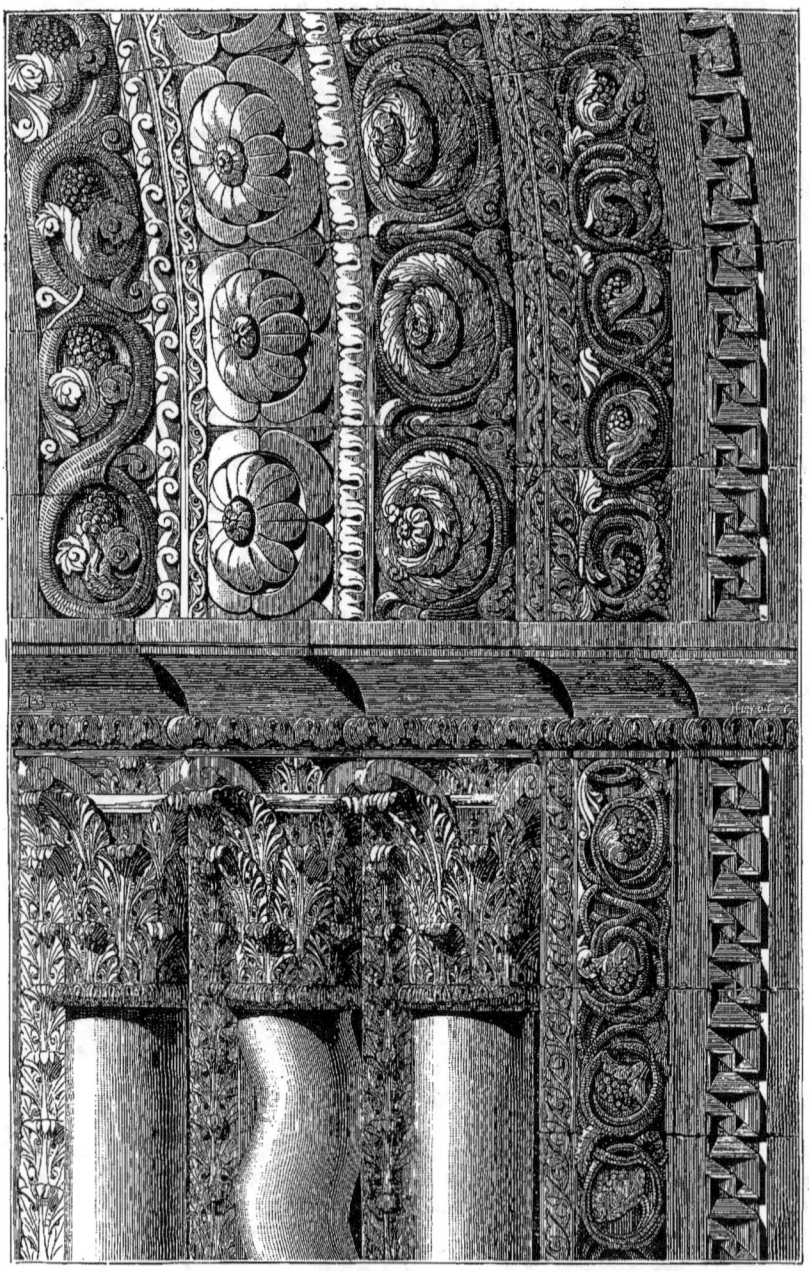

Planche LXXXIII. — Fragment du portail de l'église d'Avallon. (Roman Bourguignon.)

Vast; à Beauvais, l'église Saint-Étienne, qui a une rose tout entourée de figures, avec des modillons très-curieux sous la corniche, et enfin sa tour; à Caen, l'église abbatiale de Saint-Étienne, l'église de la Trinité; à Lisieux, l'église Saint-Pierre; à Auxerre, autrefois, deux clochers romans, ceux de l'église Saint-Eusèbe et de Saint-Germain; à Avallon, dans le département de l'Yonne, il existe une église qui est un des plus beaux types du roman bourguignon : notre planche LXXXIII montre un fragment du magnifique portail de cette église. Les autres monuments de l'art roman français sont : dans la haute Normandie, Saint-Georges de Boscherville, fondée par un ministre de Guillaume le Gard, l'église et une maison; à Uzès, près de Nîmes, la tour Fenestrelle, ancien clocher de la cathédrale; à Tarascon (Bouches-du-Rhône), la cathédrale; dans le même département, le magnifique portail de Saint-Trophime et l'ancienne église de Saint-Gabriel, près d'Arles; à Montpellier, la cathédrale, et, non loin de cette ville, Saint-Paul de Londres; à Avignon, la cathédrale; à Fréjus, un baptistère; à Vienne en Dauphiné, la cathédrale, avec une galerie placée sous la corniche, dont les colonnes affectent des formes bizarres, l'église Saint-Pierre et celle de Saint-André le Bas; à Clermont, l'église Notre-Dame du Port; à Morat, près Riom en Auvergne, les chapiteaux romans dans l'église; à Valence, l'ancienne cathédrale; à Lyon, Saint-Dizier, Saint-Martin d'Ainay;

Fig. 13. — Tympan à l'église Saint-Martin, à Worms.

Fig. 14. — Détail de l'ornement décorant le tympan.

Conquérant, Ralph de Tancarville; à Jumiéges, l'ancienne église abbatiale; dans l'Indre-et-Loire, à Tours, l'ancienne église ogivale de Saint-Julien, aujourd'hui transformée en caserne de cavalerie, et qui avait une tour romane; dans la Haute-Loire, la cathédrale du Puy; à Poitiers, l'église Saint-Jean (près de la cathédrale, également romane), Notre-Dame la Grande, Sainte-Radegonde, avec un clocher de forme octogonale; à Angoulême, la cathédrale avec son magnifique portail; à Bordeaux, l'église de Sainte-Croix; à Toulouse, Saint-Saturnin, les anciennes églises de Saint-Augustin (musée) et des Cordeliers (caserne de cavalerie); le clocher de l'église de Martes (Haute-Garonne); la vieille église de Saint-Gaudens; à Carcassonne, l'église Saint-Nazaire; à Nîmes, la façade et la tour de la cathédrale, et une façade de maison près la place aux Herbes; à Saint-Gilles du à Tournus, l'église; à Autun, la cathédrale; à Aix en Provence, la cathédrale, le cloître Saint-Sauveur; l'église du Thor (Vaucluse), Saint-Quenain de Vaison, etc., etc.

II. *Italie.* — A Vercelli près Turin, l'église Saint-André; à Lodi, le dôme; à Bergame, l'église de Sainte-Marie Majeure; à Brescia, le vieux dôme, l'église Saint-Antoine; à Vérone, Saint-Zénon, le dôme, Saint-Ferma; à Vicence, le dôme; à Padoue, le vieux baptistère, la cathédrale et le palais public; la *tombe d'Anténor*, tombeau assez curieux en forme de sarcophage; près de la cathédrale, autre tombe romane; à Venise, l'église de Saint-Marc et l'escalier dit *la Scala;* à Murano, l'église de Sainte-Marie et Saint-Donat; à Torcello, l'église de Sainte-Fosca, dans le voisinage du dôme; à Ferrare, l'église de Saint-Georges; à Mantoue, le dôme; à Crémone, le dôme et le baptistère; à Plaisance,

le dôme et le palais public ; entre Plaisance et Parme, à San-Domino, le dôme ; à Parme, le dôme et le baptistère ; à Modène, le dôme ; à Bologne, l'église Saint-Étienne, qui est formée par la réunion de plusieurs édifices réunis par un cloître et des galeries ; à Forli, le dôme ; à Ravenne, le *palais de Théodoric*, ainsi que

Fig. 15. — Église romane à Idensheim.

deux beffrois en tour ronde ; à Fano, plusieurs portails, et le palais public ; à Ancône, l'église collégiale de Santa-Maria della Piazza ; à Pise, le dôme et le campanile (*torre pendente*) (Voy. TOUR, § *Tours penchées*) ; à Florence, San-Miniato ; à Lucques, Saint-Michel et Saint-Martin ; à Arezzo, le dôme et le baptistère ;

Fig. 16. — Chapiteau à l'église de Saint-Godhard, à Hildesheim.

à Sienne, hors les murs, l'église circulaire de la Madone degli Angioli ; à San-Quirico, l'église, qui possède un porche très-curieux ; à Spolète, l'église Saint-Pierre hors les Murs ; à Rome, l'abside de l'église Saint-Paul et Saint-Jean, ainsi que des clochers en tour carrée à diverses églises ; à Pavie, l'église Saint-Michel, le dôme, qui a été recons-

truit et qui était primitivement roman : il existait aussi dans cette ville une petite église, aujourd'hui démolie, qu'on nommait Saint-

Fig. 17. — Chapiteau à l'église de Denkendorf.

Jean du Bourg ; l'intérieur de la coupole octogonale de la fameuse Certosa, renferme des spécimens de style roman ; à Milan, la basilique Saint-Ambroise et celle de Saint-Eus-

Fig. 18. — Fenêtre polylobée à Saint-Quirin, à Neuss.

torge ; sur le lac de Côme, il existe une petite ville, Gravedone, qui possède une grande église et un baptistère romans ; tout près des murs de Côme, l'église de San-Carpofero, et, dans les murs, San-Fidale, ainsi qu'un vieil édifice en brique. A l'époque romane, à Côme, certaines corporations de maçons briqueteurs faisaient des travaux en brique si parfaits

qu'on nommait ces ouvriers *magistri comacini*; ils jouissaient de priviléges particuliers.

III. *Suisse*. — A Zurich, le portail de la cathédrale et le cloître voisin sont romans; à Schaffouse, deux cloîtres et un clocher sont conçus dans le même style, ainsi que le clocher de l'église de Viége, la tour carrée de la cathédrale de Sion, le beffroi et une partie de l'église de Marting, la tour carrée du grand temple de Saint-Maurice, enfin certaines parties du temple de Genève, l'an-

XIe siècle; à Worms, une très-ancienne cathédrale qui possède deux tours rondes et deux coupoles octogonales : cet édifice a été construit avec la même pierre rouge que la cathédrale de Spire et que celle de Mayence, qui est également romane; l'architecture de ce monument est très-bizarre, il possède quatre tours. Nos figures 13 et 14 font voir le tympan d'un portail à l'église Saint-Martin de Worms; notre figure 15, une église à Idensheim; nos figures 16 et 17, deux chapiteaux, l'un dans l'église de Saint-Godhard à Hildesheim et l'autre à Denkendorf; enfin notre figure 18 montre une fenêtre polylobée de l'église de Saint-Quirin, à Neuss, tandis que notre fi-

Fig. 19. — Abside de l'église de Pfaffenheim.

Fig. 20. — Spécimen de roman à la cathédrale de Canterbury (XIIe siècle).

cienne cathédrale, dénommée aussi l'église de Saint-Pierre.

IV. *Allemagne*. — Si nous suivons le Rhin pour pénétrer en Allemagne, nous trouvons à Lorsh l'atrium d'un ancien monastère qui est peut-être le spécimen le plus ancien de l'art roman, et que nos figures de 1 à 5 montrent entièrement restauré; à Spire, nous voyons une magnifique cathédrale romane qui, malgré les nombreuses dévastations qu'elle a eu à subir, présente de fort beaux échantillons de l'art qui nous occupe : notre figure 8 montre un chapiteau de cette remarquable église, qui a été bâtie sans doute à la fin du

gure 19 fait voir l'abside de l'église de Pfaffenheim. A Gelnhausen, il existe plusieurs monuments, dont quelques-uns datent de la fin de la période romane : la cathédrale, par exemple, et les ruines de l'église Saint-Pierre. On voit également à Gelnhausen les ruines du château de l'empereur Frédéric Barberousse. A Bacharach et à Oberwesel, il y a également une église romane; dans une des plus anciennes villes, sur le Rhin, à Audernach, une belle cathédrale d'un beau style; à Coblentz, l'église Saint-Castor; à Boppart, la cathédrale; à Bonn, également une cathédrale très-remarquable qu'on dit avoir été

fondée par l'impératrice Hélène; à Cologne, l'église des Apôtres, celle de Saint-Géron, celle

çonnerie, probablement par des artistes français, car les Anglo-Saxons allaient chercher

Fig. 21. — Croix romane dans la tour de l'église d'Aycliffe.

Fig. 23. — Croix à Nevern.

de Sainte-Ursule, etc.; à Aix-la-Chapelle, l'église sur plan circulaire bâtie par Othon III sur l'emplacement de celle de Charlemagne, détruite par les Normands.

non-seulement des artistes, mais des maçons

Fig. 22. — Croix romane (2ᵉ type).

Fig. 24. — Croix à Carew.

V. *Angleterre*. — L'architecture romane fut importée en Angleterre par la franc-maçonnerie

et des artisans en France. (Cf. *Bedæ Historia ecclesiastica*, V, 21; et *Histor. abb. Wiremuth*,

p. 295; Richard, *Prior Haguls*, t. I, 5.) Bien des archéologues ont affirmé que l'art roman a pénétré dans la Grande-Bretagne bien longtemps avant la conquête normande; nous

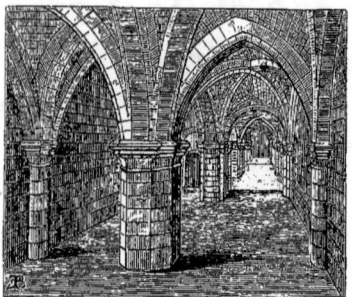

Fig. 25. — Crypte de Sainte-Marie, à Warwick.

le voulons bien, mais les édifices de cette période sont peu nombreux, car ce style d'architecture ne s'est largement développé que vers la seconde moitié du XI^e siècle, c'est-à-dire après l'an 1066. Cependant nous trouvons des édifices romans construits après l'invasion danoise; ainsi l'église abbatiale de Romsey, dans le Huntingdonshire, a été construite dès le milieu du X^e siècle, mais c'est sans contredit la plus ancienne construction de ce style. Postérieurement ont été édifiées les cryptes de la cathédrale de Winchester (980), celle de l'église de Glocester (1046), l'église abbatiale de Saint-Alban dans le comté de Hertfordshire (1077). Un peu après ont été construits la nef et le transsept nord de la cathédrale de Winchester (1080), la crypte de

Fig. 26. — Ornement matelassé (crypte d'Hexham).

Lastingham (1080), et, dans *White-Tower*, la chapelle Saint-Jean (1081), la crypte de la cathédrale de Worcester (1084), certaines portions de la cathédrale d'Ely (1088), les parties les plus anciennes de l'église de Norwich (1096), la crypte de la cathédrale de Canterbury (1098), l'église Saint-Barthélemy (1123);

dans le Northamptonshire, la petite église de Barfreston, celle de Saint-Castor (1123); dans le comté d'York, l'église de Castle-Rising; dans le Nottinghamshire, l'église collégiale

Fig. 27. — Moulure romane (crypte d'Hexham).

de Southwell, etc., etc. — Voy. ANGLAISE (*Architecture*).

Par cette longue énumération, on voit combien est riche en monuments romans l'Angleterre. Nous ajouterons que le roman anglais a eu plusieurs périodes : celle dite *anglo-saxonne* (827); les périodes *danoise* (1014) et *normande* (1066 à 1200); enfin la période

Fig. 28. — Moulure romane (crypte d'Hexham).

des *Plantagenets*, dont la durée n'a pas été moindre de deux siècles.

Pendant tout ce laps de temps de près de cinq siècles, l'architecture n'a été que du *romano-byzantin* ou, comme on l'a dénommée faussement, du *roman*; mais en Angleterre ce style a été très-original, il a été même dès

Fig. 29. — Godrons décorant des chapiteaux de pilastres.

son principe beaucoup plus correct et beaucoup mieux dessiné que le roman rhénan ancien. Le lecteur pourra s'en convaincre en étudiant les spécimens gravés que nous donnons ici. Notre figure 20 montre un chapiteau cubique supportant un arc ogival et un arc plein cintre : ce morceau d'architecture

date du XIIe siècle et provient de la cathédrale de Canterbury. Nos figures de 21 à 24 montrent des croix romanes extrêmement curieuses autant par leur ancienneté que par les dessins en entrelacs dont elles sont couvertes. Les deux premières (fig. 21 et 22), représentées de face et de profil, se trouvent dans la tour de l'église d'Aycliffe, près de Darlington; la suivante (fig. 23) est à Nevern, et la dernière (fig. 24) à Carew. Tous ces monuments remontent à la *période saxonne*. — Notre

sortes de grandes volutes; souvent ils étaient décorés de plusieurs rangs de perles portées sur une tige ou *pétiole* (fig. 30). — Des fonts

Fig. 32. — Pilier dans l'église de Shobdon.

Fig. 30. — Chapiteau roman (porte de la tour de Sompting).

figure 25 montre la magnifique crypte de Sainte-Marie à Warwick, construite vers 1123. Une très-ancienne crypte dans le Northumberland, celle d'Hexham, possède des ornements fort curieux représentés par nos figures 26, 27 et 28. Beaucoup de chapiteaux de la période romane anglaise étaient ornés de godrons (fig. 29), ou bien d'enroulements,

baptismaux très-anciens de cette même période sont ceux représentés par notre figure 31. Enfin nos figures 32 et 33 montrent des décorations de piliers, remarquables par l'origi-

Fig. 31. — Fonts baptismaux à Penmôn.

Fig. 33. — Sculpture d'un pilier (église de Shobdon).

nalité de leur dessin, celui de la figure 33 a été reproduit comme penture; ces deux monuments se trouvent dans l'église de Shobdon, comté de Herefordshire.

ROMBAILLET, *s. m.* — Morceau de bois qu'on insère dans un assemblage de charpente pour remplir un vide ou pour ajouter de la dimension à une pièce trop étroite ou trop courte. — En termes de marine, on nomme *rombalière* la planche de bordage qui fait le revêtement du plancher d'une galère.

RONCEUX, EUSE, *adj.* — On dit d'un bois rempli de nœuds que c'est un bois *ronceux*. Souvent les nœuds constituent un défaut pour les bois de charpente, tandis qu'ils sont recherchés pour les bois de placage ; ainsi l'acajou ronceux est beaucoup plus estimé que l'acajou ordinaire pour le placage.

ROND, DE, *adj.* — Un objet est rond quand toutes les lignes droites tirées du centre à la circonférence sont égales. Un cercle est rond, une sphère est ronde. — En technologie, ce terme est aussi synonyme de *circulaire*. Un tore, une baguette, sont des moulures rondes. — En menuiserie, on nomme *rond* une frise circulaire qu'on assemble sur les feuilles d'un guichet, dans les plafonds, etc. Quand les parements d'un poteau, d'un bâti, ne sont pas bien dressés, que certaines portions font saillie, on dit que ces poteaux, ces bâtis ont du *rond*. — Les treillageurs donnent ce nom à de petits bois de fente auxquels ils font décrire un petit cercle en les tournant deux fois sur eux-mêmes ; les extrémités sont arrêtées par de petits clous.

ROND DE CUIR. — Voy. RONDELLE.

ROND D'EAU. — Grand bassin circulaire en ciment qui est bordé d'un cordon en pierre ou fait en ciment.

ROND ENTRE DEUX CARRÉS. — Moulure ronde comprise entre deux carrés ou filets. — C'est aussi le nom de l'outil à fût qui sert à pousser cette moulure sur le bois.

ROND-POINT, *s. m.* — Grande place circulaire, à laquelle aboutissent plusieurs avenues, plusieurs rues, plusieurs allées. — C'est aussi le nom qu'on donnait anciennement à l'extrémité d'une basilique terminée en niche, en cul-de-four, et que nous nommons *apside* ou ABSIDE. (Voy. ce mot.)

RONDELLE, *s. f.* — En technologie, ce terme sert à désigner des objets très-divers. — Les plombiers nomment ainsi soit une petite plaque ronde de fer, de cuivre, de laiton, de plomb, percée dans son milieu, et qu'on place sous l'écrou d'un boulon pour empêcher le bois ou le métal de se déchirer ou de s'écraser sous la pression de l'écrou et de la clavette ; soit un disque de cuir gras ou de caoutchouc, percé dans son milieu, et qu'on interpose entre deux brides pour opérer la jonction de deux tuyaux ou d'un tuyau et d'un robinet. Les rondelles sont interposées pour empêcher toute fuite de fluide, parce qu'elles fournissent un serrage hermétique entre deux joints.

C'est aussi un outil de fer qui est arrondi par le bout, au lieu d'être pointu comme le crochet, et qui sert à gratter, polir et finir les moulures en pierre ou en marbre. — Enfin, on nomme *rondelles* de petites pièces rondes en cuivre qui forment les deux extrémités d'un moule à tuyau : l'une d'elles est nommée *plume*, et l'autre, *portée* ; au milieu de ces rondelles sont placées les deux portées qui supportent le noyau du tuyau suspendu au centre du moule et qui sert à régler l'épaisseur à donner au tuyau.

RONDIN, *s. m.* — Cylindre de bois sur lequel on enroule des tables de plomb pour former des tuyaux soudés.

ROSACE, *s. f.* — Ornement d'architecture composé d'un centre (*culot* ou *bouton*) autour duquel sont groupées des feuilles, de façon à former une figure circulaire. On place des rosaces dans les compartiments ou caissons d'un plafond, d'une voûte, d'une coupole, etc. On en place également sous les plafonds de corniche ou soffites, entre les modillons, au milieu des faces de l'abaque du chapiteau corinthien, enfin dans les compartiments dessinés parfois sous les arcades. Ce terme est parfois synonyme de ROSE. (Voy. ce mot.)

ROSE, s. f. — On désigne sous ce terme les baies circulaires de grande dimension qui servent à décorer les portails d'église et à éclairer l'intérieur de la nef. L'origine de la rose remonte à l'œil ou *oculus* pratiqué au-dessus des portes ou dans les pignons des premières basiliques de style latin. A partir de l'époque ogivale, à la fin du XII° et surtout pendant le XIII° siècle, la rose devient un des éléments décoratifs par excellence. Son intérieur, formé d'abord de colonnettes et d'arcatures ou lobes fort lourds, finit par être divisé par des nervures flamboyantes extrêmement délicates qui font ressembler l'intérieur des roses à de véritables dentelles de pierre.

Rose. — Couleur secondaire formée de blanc et de laque carminée. On nomme *rose de cobalt* une couleur provenant de la calcination des sels de cobalt et de magnésie.

ROSEAU ou RUDENTURE, s. m. et s. f. — Ornement en forme de bâton, de *roseau*, qui sert à décorer les cannelures des colonnes et des pilastres, dans le tiers inférieur de leur hauteur.

ROSETTE, s. f. — Cuivre rouge, qu'on nomme *cuivre rosette*, ou simplement *rosette*. C'est un cuivre très-pur ; on le tire de Hongrie, de Suède et de Norvége.

Morceau de tôle découpée et quelquefois estampée qu'on place sous un bouton de tirage, sous un gros clou ou *table* d'un marteau de porte, sous un bec-de-cane, etc. — C'est aussi un petit ornement en cuivre ou en bronze estampé qui sert à décorer les croisillons d'une rampe, d'une grille, etc., ou à fixer contre les vantaux d'une porte des plaques de cristal bizeautées dites *plaques de propreté*. On nomme ces dernières *clous rosettes*.

ROSETTIER, s. m. — Sorte d'emporte-pièce servant au cloutier à faire des clous rosettes. (Voy. ROSETTE, *in fine*.)

ROSSIGNOL, s. m. — En serrurerie, c'est un crochet en fer qui sert aux serruriers à ouvrir les serrures dont on n'a pas les clefs. — En menuiserie, c'est un morceau de bois en forme de coin qu'on fait entrer de force dans une mortaise trop longue pour son tenon ; le rossignol sert donc à serrer la pièce mortaisée.

ROSTRAL, LE, adj. — Orné, décoré de *rostres* ou de proues de navires. Dans l'antiquité romaine, on décernait des couronnes *rostrales* au général vainqueur dans un combat naval. — On élève sur les places publiques des colonnes rostrales comme motifs de décoration. (Voy. COLONNE.)

ROSTURE ou ROUTURE, s. f. — Ensemble de plusieurs tours de corde servant à lier, à réunir plusieurs morceaux de bois ; d'où le verbe *rosturer*, qui signifie réunir au moyen de plusieurs tours de corde.

ROTIE, s. f. — Exhaussement d'un mur mitoyen sur la demi-épaisseur de ce mur. Quand celui-ci a peu d'épaisseur, on ajoute à la *rotie*, de distance en distance, de petits contre-forts pour la soutenir.

ROTIN. — Voy. JÉ.

ROTONDE, s. f. — Bâtiment circulaire recouvert d'un dôme. Une rotonde célèbre, c'est le panthéon d'Agrippa à Rome. Voy. DÔME, et ROMAINE, *Architecture* (fig. 16). Dans l'architecture des chemins de fer, on nomme *rotondes* les remises de locomotives ; elles sont ordinairement construites sur plan circulaire ou polygonal.

ROTULEUX, EUSE, adj. — Garni, décoré d'étoiles en forme de roue. Beaucoup de membres de l'architecture romane sont *rotuleux*.

ROUAGE, s. m. — Ensemble d'un mécanisme formé par des roues d'engrenage.

ROUANE. — Voy. ROANE.

ROUANNETTE, s. f. — Outil en fer rond, dont l'extrémité aplatie est divisée en deux pointes ; ce petit outil sert aux charpen-

tiers qui marquent les bois, à tracer des cercles. (Voy. ROANE.)

ROUE D'AUBES. — Voy. le terme suivant.

ROUE A EAU. — Machine de forme circulaire semblable à une roue, mais qui est munie sur sa circonférence d'*augets* ou de *palettes*, d'où les roues dites *à augets* et *à palettes*; on nomme aussi ces dernières *roues à aubes* ou *roues d'aubes*. On utilise ces deux genres de roues comme force motrice, parce que l'eau, en tombant d'une certaine élévation dans les augets ou sur les palettes, fait tourner un arbre horizontal qui transmet le mouvement au moyen d'un engrenage ou autrement.

ROUE DENTÉE. — Roue dont la circonférence est armée de dents et qui est employée dans les ENGRENAGES. (Voy. ce mot.)

ROUE A ROCHET. — Roue dont la circonférence est garnie de dents pointues et plus ou moins inclinées, entre lesquelles pénètre un levier, nommé *cliquet* ou *rochet*, qui est mobile autour d'un axe, mais qu'un ressort presse constamment contre les dents de la roue, de sorte que la roue tournant dans le sens de l'inclinaison des dents fonctionne, mais elle ne peut aller en arrière parce que le cliquet ou rochet s'oppose à un mouvement rétrograde.

Roue à rochet.

ROUET, *s. m.* — Assemblage circulaire en charpente, composé de madriers de 0^m,10 à 0^m,12 d'épaisseur, et qui sert de plate-forme ou plancher pour fonder un puits. C'est sur le *rouet* que portent les premières assises de maçonnerie. Cette charpente est assemblée en queue d'aronde, chevillée, et quelquefois les pièces qui la composent sont reliées entre elles par des plates-bandes ou liens en fer. C'est aussi une *enrayure* de charpente ronde ou à pan qui porte la charpente d'une flèche de clocher ou la lanterne d'un dôme. — Dans un moulin à eau ou à vent, on nomme *rouet* la roue armée de dents qui engrène avec les fuseaux de la lanterne pour mettre l'arbre du moulin en mouvement. — En serrurerie, le rouet est, dans la garniture d'une serrure, une pièce en tôle qui a la forme d'une portion de cercle dans laquelle s'engagent les fentes ou entailles du panneton de la clef ; ce qui fait que souvent on donne le nom de *rouet* à l'ensemble des fentes pratiquées sur le panneton d'une clef. (Voy. GARNITURE.) Il y a des rouets *simples*, des rouets *foncés*, *à faucillon*, *à fond de cuve*, etc. — Enfin on donne quelquefois le nom de *rouet* au TIRE-PLOMB. (Voy. ce mot.)

ROUGE, *s. m.* — Couleur employée en peinture. Il existe une infinie variété de couleurs rouges ; on les divise en deux classes : les rouges *minéraux*, et les rouges *végétaux*.

Dans la première classe se trouvent les *miniums* à base de plomb et les *vermillons* à base de mercure ; les *pourpres* obtenus par la décomposition des chlorures d'or et les biodures d'étain, enfin les rouges à base d'arsenic.

Dans la seconde classe (rouges végétaux), nous trouvons les *laques de garance*, *de Fernambouc*, les *laques carminées*, etc.

ROUILLE, *s. f.* — Oxyde de fer qui se produit naturellement sur les fers exposés à l'humidité de l'air ; la rouille est donc un carbonate de fer hydraté. — C'est aussi une maladie des arbres qui est caractérisée par une poussière rouge qui recouvre les feuilles et les tiges de l'arbre.

ROULEAU, *s. m.* — Morceau de bois cylindrique, ou plutôt légèrement fusiforme, employé par les maçons, les bardeurs, pour le BARDAGE des pierres et autres matériaux lourds. (Voy. ce mot.) — On nomme *rouleau*

sans fin un fort châssis de bois, souvent bordé de fer, sous lequel sont fixés deux rouleaux qui tournent sous des entailles. On en place sur des chariots, sur des binards, sur des diables, etc.

En serrurerie, on nomme *rouleau* un fer carillon roulé en volute. — Dans les poulineries, les vacheries et les bergeries, on emploie des rouleaux de bois dans les passages étroits des portes, aux angles des bâtiments, dans tous les passages difficiles en un mot, pour empêcher les juments, les vaches et les brebis pleines de se blesser en frappant du ventre sur des angles saillants.

Les couvreurs nomment *rouleaux* ou *saucissons* des paquets de paille nattée qu'ils attachent sous leurs échelles pour les empêcher de glisser quand elles sont appliquées sur une couverture; en outre, ces rouleaux, amortissant le poids des ouvriers placés sur les échelles, empêchent la casse des ardoises et des tuiles.

ROULÉ (Bois). — On nomme ainsi un bois desséché ou malade dans lequel les couches annuelles ne font pas corps entre elles. Ce bois est impropre à tout usage; il n'est bon que comme bois à brûler. Quand le bois est tel par suite d'une maladie, on dit qu'il a eu la *roulure*.

ROULETTE, *s. f.* — Instrument qui sert à mesurer, et qui se compose d'un ruban de coton ou d'acier de 10 mètres de longueur (c'est le décamètre), ou de 20 mètres (c'est le double décamètre). Comme ce ruban s'enroule dans une sorte de boîte circulaire en cuir ou en laiton, on le nomme *roulette*.

ROULETTE. — Petit disque en métal, en bois dur, en corne, en faux ivoire, en porcelaine, en fonte, etc., monté sur une chape et qui peut tourner dans tous les sens. On les adapte aux pieds des meubles, afin de pouvoir déplacer ceux-ci avec facilité. Il y a des *roulettes à sabot, à équerre, à gorge*, etc.

ROULEUR, *s. m.* — Ouvrier terrassier qui fait les transports à la brouette. (Voy. RELAIS.)

ROULONS, *s. m.* — Morceaux de bois, ordinairement en frêne, de $0^m,03$ à $0^m,05$ de diamètre et d'une longueur variable entre $0^m,40$ à $0^m,80$, qui sont assemblés dans deux montants, ce qui donne l'échelle; ou dans deux traverses, ce qui forme un râtelier d'écurie ou d'étable. (Voy. ÉCHELLE et RATELIER.)

ROULURE. — Voy. ROULÉ (Bois).

ROUTE, *s. f.* — Terme qui sert à désigner un certain espace limité en largeur et qui fournit les voies de communication d'un point à un autre. Il y a des routes d'eau (canaux), des routes de fer (chemins de fer) et des routes de terre; nous n'avons à parler ici que de ces dernières. On les divise en France en *grandes routes* ou *routes nationales*, qui mettent en communication les chefs-lieux de département, et *routes départementales*, destinées à relier entre eux les chefs-lieux de canton; les plus petites routes sont nommées *chemins*. — Une route comprend ordinairement une *chaussée pavée* ou empierrée, sur laquelle se fait le roulage, et deux accotements. Quelquefois les routes ont des fossés ou des trottoirs, ou sont plantées d'arbres. Nous n'avons pas à parler ici de leur construction, puisque nous avons étudié les principaux modes de les construire au mot CHAUSSÉE, où nous renvoyons le lecteur. Quant à la partie historique, nous en avons dit quelques mots au même terme; comme complément, nous prions le lecteur de se porter au mot VOIE. Mais nous donnerons ici les largeurs qu'il convient de donner aux routes d'après l'ordonnance du 6 février 1776, et qui sont classées ainsi qu'il suit:

Les grandes routes de premier ordre seront désormais ouvertes sur une largeur de 14 mètres;

Les routes de second ordre, sur une largeur de 12 mètres; les routes de troisième ordre, sur une largeur de 10 mètres; les chemins particuliers auront 8 mètres de largeur.

Ne seront compris dans les largeurs spécifiées, ni les fossés, ni les empatements des talus et glacis.

L'ouverture des routes nationales traversant les forêts doit avoir 20 mètres de largeur. Les grandes routes non plantées et susceptibles d'être plantées le seront en arbres forestiers ou fruitiers, suivant les localités, par les propriétaires riverains.

Les plantations seront faites dans l'intérieur de la route et sur le terrain appartenant à l'État, avec un contre-fossé qui sera entretenu par l'administration des ponts et chaussées.

Les propriétaires riverains auront la propriété des arbres et de leur produit ; ils ne pourront cependant les couper, abattre ou arracher que sur une autorisation donnée par l'administration préposée à la conservation des routes, et à la charge de remplacement.

Dans les parties des routes où les propriétaires n'auront point usé, dans le délai de deux années à compter de l'époque à laquelle l'administration aura désigné les routes qui doivent être plantées, de la faculté qui leur est donnée précédemment, le gouvernement donnera des ordres pour faire exécuter la plantation aux frais des riverains.

Dans les grandes routes dont la largeur ne permettra pas de planter sur le terrain appartenant à l'État, lorsque le particulier riverain voudra planter des arbres sur son terrain, à moins de 6 mètres de distance de la route, il sera tenu de réclamer et d'obtenir, de la préfecture du département, l'alignement à suivre.

Dans ce cas, le propriétaire n'aura besoin d'aucune autorisation particulière pour disposer les arbres qu'il aura plantés. Il est défendu d'entreprendre sur la largeur des routes, d'y déposer ni laisser séjourner aucuns gravois, terres, immondices, charrettes, ustensiles ou autres objets ; d'y faire aucuns trous, fouilles, culture ; de rompre, couper ou abattre les arbres, d'endommager les bornes milliaires, celles des ponts, et d'étendre des linges et autres objets le long des routes.

ROUVERIN, *adj.* — On nomme *fer rouverin* celui qui casse à chaud sous le choc du marteau, et qui par conséquent est difficile à forger.

ROUX (PLATRES). — On nomme ainsi les plâtres qui dans le voisinage d'un conduit de fumée ont pris un ton bistre par l'effet de la fumée et de la suie. Il est impossible de rendre aux plâtres ainsi colorés leur couleur première ; on peut toutefois atténuer le ton bistre en couchant les plâtres avec de l'essence pure ou deux ou trois couches d'ÉCHAUDAGE. (Voy. ce mot.)

ROYAUME. — Voy. LOUPE, *in fine.*

RU, *s. m.* — Canal alimenté par un petit ruisseau.

RUBAN, *s. m.* — Ornement de sculpture plus ou moins évidé qui imite un ruban enroulé autour d'une baguette unie ou perlée. Ces rubans peuvent être unis ou formés par des bandes de feuilles plus ou moins découpées ; ils peuvent porter dans leur milieu un rang de perles ou un rang sur chacun de leurs bords. Quand l'ornement dit *baguette* est décoré d'un ruban, on le nomme *baguette rubanée.* (Voy. BAGUETTE.)

RUBRIQUE, *s. f.* — Ocre rouge, et par suite, chez les Romains, titre ou article de loi qui était écrit avec de l'ocre rouge, tandis que les décisions et règlements des préteurs étaient écrits à la manière ordinaire, c'est-à-dire à l'encre noire sur fond blanc (*album*). (Pers., v. 90 ; Quint., XII, 3, 11 ; Juv., XIV, 192.)

RUDENTÉ, ÉE, *part. passé.* — Orné, décoré de rudentures.

RUDENTURE, *s. f.* — Sorte de baguette ou de bâton, uni ou sculpté, en forme de roseau, qui sert à décorer le tiers inférieur des cannelures d'une colonne, qu'on nomme, à cause de cela, *cannelures rudentées, colonnes rudentées.* (Voy. CANNELURE et COLONNE.)

RUDÉRATION, *s. f.* — Ce terme, dérivé du latin *ruderatio* (dérivé lui-même de *rudus,* rude, grossier), servait à désigner, chez les anciens, la première couche de pierrailles, la couche faite en matériaux grossiers, servant d'assiette à l'aire d'un pavement, d'une route ; ils l'appliquaient par suite au travail que nous nommons HOURDAGE. (Voy. ce mot.)

RUE, *s. f.* — Voie de communication ménagée dans les villes entre les maisons ou les bâtiments construits en bordure sur l'espace laissé libre pour créer cette voie de communication. La beauté des rues et des places contribue beaucoup à l'embellissement des villes.

Il n'est pas de ville où les rues soient plus pittoresques, plus curieusement groupées et entassées, pourrions-nous dire, que dans la petite ville italienne de San-Remo. Des maisons

hautes et sombres forment les bordures des rues, dont la pente est tellement rapide qu'il a fallu placer de distance en distance des marches. Les façades des maisons qui se font vis-à-vis sont reliées entre elles par de hautes arcades, placées là, dit-on, pour parer aux inconvénients que pourraient amener les suites de tremblements de terre, assez fréquents dans ce pays. Nos figures 1 et 2 donnent une idée de la configuration de ces rues bien mieux que ne le ferait une longue description. Nous avons dessiné nos figures d'après nature en 1878 ; ces

Fig. 1. — Une rue de San-Remo.

deux rues font partie de la vieille ville, elles conduisent au plateau sur lequel s'élève la modeste église, pourtant à coupole, de la *Madona della Costa*. De la place qui précède cet édifice, le spectateur jouit d'une magnifique vue sur la mer et les montagnes voisines.

Suivant leur largeur, les rues portent le nom d'*avenues*, de *boulevards* et de *rues* proprement dites; les rues très-étroites se nomment *ruelles*.

Les avenues sont de larges voies, souvent plantées d'arbres, qui conduisent à un monument, à une gare, à une place et qui n'ont pas la longueur, le développement d'un boulevard, qui, lui aussi, est planté d'arbres, mais qui a de plus grandes proportions que l'avenue

On nomme PASSAGES (Voy. ce mot) les rues couvertes d'une toiture en verre; *impasses*, des portions de rue qui n'ont qu'une issue : anciennement on les appelait *culs-de-sac*.

Le sol des rues peut être pavé, empierré ou macadamisé, dallé ou bitumé. Les larges rues sont pourvues de trottoirs; leur profil transversal est en dos d'âne; souvent leur milieu est empierré et les revers ou accotements sont pavés; au bas des accotements sont les ruisseaux destinés à recevoir les eaux pluviales

Fig. 2. — Une rue de San-Remo.

qui tombent sur la chaussée; après les ruisseaux sont les trottoirs, quand les rues en ont.

JURISPRUDENCE. — Les rues, quand elles sont la prolongation des chemins de l'État, appartiennent au domaine public; elles font partie du domaine communal quand elles sont à la charge de la commune. Tant qu'elles font partie du domaine public, les unes et les autres sont imprescriptibles. (*Code civil*, art. 538.) — Les impasses des bourgs, des villages et des villes font partie du domaine communal, si comme les rues elles sont à la charge de la commune. — Quand un terrain a été transformé en rue par son propriétaire, qui en a toutefois obtenu l'autorisation et qui n'a pas fait de réserve d'indemnité ou de propriété particulière, celui-ci peut ultérieurement demander une indemnité pour cession de terrain à la commune, ou la transformer en rue privée; le terrain ainsi transformé en rue appartient définitivement à la commune. — Dès qu'une rue a perdu pour une cause quelconque son caractère public, elle devient prescriptible. Ainsi la cour de cassation (25 janvier 1843) a décidé que les terrains retranchés sur une rue par une délibération du conseil municipal sont prescriptibles, lors même que la décision municipale n'aurait pas été sanctionnée par l'autorité administrative supérieure, si d'ailleurs cette décision avait reçu un commencement d'exécution. Le préfet ne peut que donner ou refuser son approbation à une délibération prise par un conseil municipal relativement à la suppression d'une rue, mais il ne peut prescrire cette délibération. (Conseil d'État, 5 avril 1862.) Mais la suppression d'une rue effectuée sans l'assentiment des riverains peut donner lieu à des dommages et intérêts. — Les riverains sont tenus de supporter et de souffrir sans indemnité les incommodités et le préjudice que pourraient leur occasionner l'ouverture d'une rue nouvelle, ou l'élargissement ou le nivellement d'une rue ancienne (Cass., 16 nov. 1838); mais si ces travaux avaient occasionné un préjudice ou un dommage matériel aux propriétés, dans ce cas, une indemnité serait due. (Cass., 12 juin 1833.)

L'article 479 du Code pénal, qui punit d'une amende l'enlèvement de sable, de terres, de pierres, etc., sur un chemin public, est applicable aux rues et autres voies des villes, bourgs et villages, alors même que le juge reconnaîtrait que les travaux exécutés, loin de dégrader la voie publique, l'auraient améliorée. (Cass., 2 fév. 1837.) (Voy. PLACE, IMMONDICE et VOIRIE.)

RUELLE, s. f. — Petite rue, espace très-restreint qui se trouve entre deux ou plusieurs maisons, entre deux murs. Le terrain ainsi situé, à moins de titre ou de prescription con-

traire, est réputé mitoyen; et, bien qu'une ruelle joigne la voie publique, les règlements de police qui ordonnent le balayage aux riverains d'une rue ne sont pas applicables à la ruelle privée. (Voy. Salubrité.)

RUELLÉE, s. f. — Solin de plâtre ou de mortier pratiqué à l'extrémité, à la crête d'un comble isolé et couvert en tuiles. La ruellée a pour objet de rejeter sur la couverture l'eau qui tomberait sur le pignon, elle remplace donc la *dérivure* ou Dévirure (Voy. ce mot) qu'on exécute sur les couvertures en ardoises. On fait également des ruellées sur des combles de lucarnes. — Quatremère de Quincy donne à ce solin en plâtre le nom de *ruilée;* mais nous pensons qu'il commet une erreur, nous n'avons vu ce terme dans aucun auteur ancien ou moderne; nous ne connaissons que le verbe *ruiler*, qui signifie tout autre chose. (Voy. le terme suivant.)

RUILER, v. a. — Remplir une tranchée avec du plâtre.

RUINER, v. a. — Pratiquer des ruinures dans des pièces de charpente.

RUINURE, s. f. — Entaille pratiquée sur les faces latérales des solives pour retenir la maçonnerie des entrevous. On fait également des ruinures sur les faces latérales des poteaux de cloisons; les charpentiers les exécutent soit au ciseau, soit à la petite cognée.

RUISSEAU, s. m. — Petit canal servant à l'écoulement des eaux; il est ordinairement formé par la rencontre de deux revers de pavé : le premier revers se nomme *jumelle*, et le second *contre-jumelle*. (Voy. Jumelle, *in fine*.) — On nomme *ruisseau en biseau* celui qui n'a ni caniveaux ni contre-jumelles pour faire liaison avec les revers.

Ruisseau. — Courant d'eau de trop peu d'importance pour recevoir le nom de rivière.

Jurisprudence. — De nombreux jurisconsultes et des arrêts de cours ont décidé que les ruisseaux doivent être considérés comme des rivières non navigables ni flottables, qu'ils ne peuvent constituer dès lors des choses communes, mais être seulement la propriété des riverains. (*Contra*, Daviel, t. II, 536; Aubry et Rau, § 169, n° 8.) Sous tous les autres points de vue, irrigation, pêche, rouissage, usine, entretien, etc., les ruisseaux sont soumis aux mêmes règlements de police que les rivières. La cour de Toulouse (26 nov. 1832) a décidé que le possesseur d'un fonds séparé d'un ruisseau par un chemin public de grande ou de petite communication, peu importe, ne peut demander contre le riverain et le propriétaire inférieur un règlement d'eau. Un arrêt de la cour de cassation (27 avril 1857) a confirmé cette jurisprudence.

L'article 644 du Code civil donne aux riverains le droit de se servir de l'eau à son passage, mais ce droit peut être restreint pour cause d'intérêt public. — Les riverains d'un ruisseau peuvent être astreints à fournir un chemin de halage ou seulement un marchepied, suivant que ce ruisseau est navigable, flottable ou à bûches perdues. — La simple possession annale des eaux d'un ruisseau qui traverse un fonds donne au propriétaire dudit fonds le droit d'agir en complainte possessoire contre le propriétaire riverain supérieur qui a fait des entreprises sur ledit ruisseau. Les tribunaux ordinaires sont compétents pour connaître d'une demande de dommages et intérêts fondée sur un préjudice causé pour quelque cause que ce soit, pour un barrage par exemple, de même que pour statuer sur les droits respectifs des riverains d'un ruisseau.

RUNES, s. m. pl. — Sorte de caractères d'écriture de la race primitive de la Germanie. C'étaient des signes mystérieux; de là leur nom, dérivé de *runa*, mystère, ou plutôt de *runen*, faire des *rainures*, des entailles : en effet, ces caractères étaient entaillés dans la pierre et dans le bois. Plusieurs lettres de l'alphabet runique présentent une certaine analogie avec les caractères sémitiques. On ne sait de quelle manière ni à quelle époque ces caractères sont parvenus chez les anciens Germains; mais on sait que les Scandinaves, les Anglo-Saxons et les Marcomans possédaient des alphabets runiques; dont le nombre de

lettres était variable chez ces diverses races. Si nous en croyons Tacite, les runes n'auraient pas seulement servi d'écriture, mais on aurait employé des *bâtons runiques* pour consulter l'avenir, pour interroger le sort. Voici comment on opérait : *sur chacun de ces bâtons* on écrivait, ou du moins était gravé le nom d'un rune, l'*n* par exemple, dont le nom est *nath* (nécessaire), et comme chaque caractère avait une valeur magique, on les assemblait à côté les uns des autres pour former le sort. On les jetait sur un morceau d'étoffe, et ce n'est qu'après les avoir agités qu'on tirait les bâtons runiques, qu'on plaçait les uns près des autres, pour en tirer des conclusions.

RUPTURE DES MATÉRIAUX. — Voy. RÉSISTANCE DES MATÉRIAUX.

RURALE (ARCHITECTURE). — Voy. l'art. suivant.

RURALES (CONSTRUCTIONS). — On désigne sous ce terme ou sous celui d'*architecture rurale* la partie de l'architecture civile qui comprend toutes les constructions élevées hors des villes, dans les champs, pour l'exploitation agricole. On voit donc que l'architecture rurale a une grande importance, car elle embrasse dans son ensemble une masse considérable d'édifices ; ce sont : l'*habitation de l'homme des champs*, c'est-à-dire du propriétaire-agriculteur, du fermier, du métayer, du cultivateur, de l'ouvrier agricole ; le *logement des animaux domestiques*, des volatiles et des insectes, tel qu'écuries, étables, bergeries, porcheries, chenils, lapinières, basses-cours, poulaillers, pigeonniers ou colombiers, apiers ou ruchers, magnaneries, etc.; puis les constructions annexes de la ferme, les hangars, granges, séchoirs, greniers, glacières, laiteries, vendangeoirs, cuviers, celliers, chais ; enfin, la *ferme*.

On peut d'abord considérer ces diverses constructions isolément et sous le point de vue de leur convenance particulière, puis collectivement sous le rapport de leur position entre elles. Isolément, les constructions doivent être saines, commodes, solides et économiques. Collectivement, il faut qu'elles soient calculées en nombre et en superficie d'après la nature et l'importance de chaque exploitation et qu'elles soient situées, les unes par rapport aux autres et par rapport à la propriété agricole tout entière, de manière que les communications soient aussi faciles et aussi promptes que possible, ce qui économise beaucoup de temps et par suite de l'argent.

Pour bien disposer convenablement tout ce qui est du ressort de l'architecture rurale, il faut non-seulement posséder les connaissances usuelles de l'art de bâtir, mais encore connaître beaucoup d'agriculture et d'économie rurale, car l'architecture rurale embrasse tout ce qui se rattache à la grande et à la petite culture, à l'élevage des animaux et des insectes utiles, ainsi qu'aux industries agricoles. Il est donc facile de comprendre qu'il faut savoir beaucoup, qu'il faut posséder la science et l'art de l'architecte et de l'ingénieur, car d'un bon ou d'un mauvais aménagement dépend la prospérité ou la ruine de l'agriculteur. Il y a longtemps que l'utilité de ce genre d'architecture est démontrée ; Columelle, Varron et Caton, dans les traités d'agriculture qu'ils nous ont laissés et dont malheureusement nous ne possédons que des fragments, démontrent l'importance d'un bon aménagement des bâtiments ruraux ; mais sans remonter aussi loin dans l'histoire, nous citerons notre compatriote François de Neufchâteau, qui disait : « L'art de loger les hommes, les animaux et les récoltes avec simplicité, solidité et économie est le premier problème à résoudre dans la science des campagnes. »

L'art de construire a réalisé bien des progrès dans ces dernières années, mais les grandes villes sont presque seules à avoir profité de ces progrès. Il est très-regrettable que dans les *constructions rurales* de nos jours on n'ait pas appliqué plus largement les procédés de la construction moderne. « Quelques contrées cependant, comme nous l'avons dit ailleurs (1), ont réalisé des améliorations, mais c'est principalement dans les industries agricoles qui

(1) Page ix de l'Introduction de notre *Traité des constructions rurales*. (Cf. la bibliographie à la fin de cet article.)

sont des annexes de la ferme. Il est évident que les architectes ou les ingénieurs appelés pour établir des usines ont fait connaître quelques innovations, mais c'est sur quelques rares points de notre territoire, principalement dans le Nord et dans l'Est. Dans l'Ouest et dans le Midi, au contraire, ce qui frappe partout, c'est l'ignorance des constructeurs; on dirait qu'ils construisent pour des siècles. De là un gros capital dépensé en pure perte. Il faut, au contraire, faire en général des constructions très-légères et partant très-économiques, ce qui permet de les démolir après un laps de temps relativement fort court; car souvent le genre d'exploitation change, les facilités de transport, le libre-échange, le perfectionnement de l'outillage, et d'autres circonstances encore, peuvent forcer un agriculteur à trans-

Fig. 1. — Élévation d'une écurie.

former son exploitation. Il est donc indispensable que des constructions dispendieuses ne viennent pas entraver l'œuvre d'amélioration qu'il s'agit d'entreprendre. Voilà pourquoi on doit construire d'une manière très-simple et très-économique les bâtiments ruraux, afin de les transformer toutes les fois que le besoin s'en fait sentir.

Après ces observations générales, nous allons jeter un rapide coup d'œil sur les divers genres de constructions, en ayant soin de renvoyer le lecteur aux divers articles de ce dictionnaire qui auraient traité déjà plus longuement des mêmes locaux.

I. HABITATION DE L'HOMME. — L'habitation de l'homme doit satisfaire à de nombreuses conditions: elle doit être salubre, bien située, bien orientée; son intérieur doit être bien distribué et en rapport avec les besoins de celui qui l'habite: aussi la disposition intérieure des maisons varie-t-elle; il existe un type pour le journalier, un autre pour le petit cultivateur, et divers types pour le fermier de petite, de moyenne et de grande culture. (Voy. MAISON.)

II. LOGEMENT DES ANIMAUX. — Les locaux

Fig. 2. — Pavillon rustique en bois en grume.

affectés au logement des animaux doivent réunir de nombreuses conditions; nous en avons déjà parlé dans cet ouvrage; nous n'insisterons pas, et, après avoir donné un modèle d'écurie (fig. 1), nous renverrons le lecteur aux mots BERGERIE, ÉCURIE, ÉTABLE, PORCHERIE, CHENIL, LAPINIÈRE, GARENNE, POULAILLER, COLOMBIER, PIGEONNIER, BASSE-COUR, APIER, MAGNANERIE.

Fig. 3. — Pavillon en bois en grume.

III. CONSTRUCTIONS ANNEXES DE LA FERME. — Ces constructions comportent: des abris pour les instruments agricoles et les outils; des ateliers pour le charronnage, la forge, le tonnelage; des appentis et des hangars ouverts ou fermés, des remises; des constructions pour abriter et conserver les récoltes, telles

que fenils, magasins à fourrages, granges, greniers et graineries, silos pour grains, fruitiers, glacières, sécheries et séchoirs ; des constructions destinées à transformer les récoltes, telles que boulangeries, fours, fournils, pétrins, distilleries et féculeries, cuisines rurales, laiteries, vendangeoirs ; des constructions destinées à recueillir, emmagasiner ou perdre les eaux, telles que fontaines, puits, réservoirs, viviers, mares, bassins, citernes, abreuvoirs, puisards, cloaques, bois-tout ou puits perdus, puits absorbants ; des constructions destinées à recueillir et conserver les engrais, telles que fumières, purinières, latrines, fosses fixes ; enfin des constructions destinées au lavage, blanchisseries, buanderies. On utilise souvent pour les constructions annexes de la ferme le bois en grume et des toits de chaume. Ce type de constructions fournit des pavillons pittoresques analogues à ceux représentés par nos

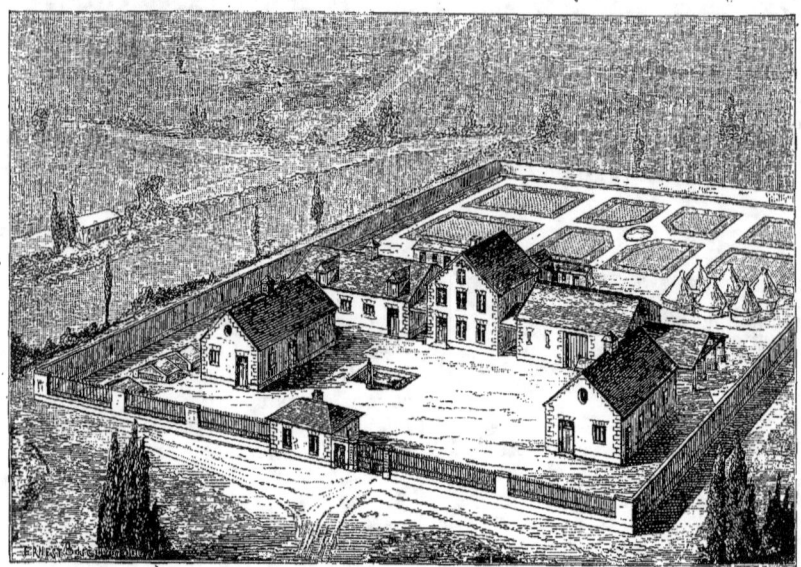

Fig. 4. — Grande ferme avec les bâtiments en retour en double équerre.

figures 2 et 3, qui servent de logement à des animaux et ont été élevés au jardin d'acclimatation de Paris par notre confrère M. Tricotel. (Voy. HANGAR, REMISE, GRANGE, GLACIÈRE, FRUITERIE, SILO, FOUR, LAITERIE, PUITS, RÉSERVOIR, CITERNE, CLOAQUE, etc.)

IV. LA FERME. — L'étymologie de ce mot est assez douteuse ; les uns le disent dérivé du grec ἕρμα (clôture), ou du celte *ferma* (louage) ; d'autres, Littré parmi eux (*Dict. de la langue fr.*), le donnent comme dérivé du picard *farme* ou du provençal *ferma*, qui tirerait son origine d'un mot de basse latinité, *firma*, *firmus*, chose ferme, établie. Quoi qu'il en soit de ces diverses étymologies, nous dirons, avec le jurisconsulte, que le fermier est le cultivateur qui, moyennant un prix annuel donné à un propriétaire d'un bien agricole, l'exploite pour en retirer un profit plus considérable. Il existe des fermes de diverse importance, qu'on dénomme *petites* fermes, fermes *moyennes*, enfin *grandes* fermes. L'étendue de chacune d'elles est très-variable suivant les pays ; en moyenne, la petite ferme possède environ 80 hectares, la ferme moyenne 150, la grande ferme 250 hectares. — Des causes locales, la manière d'exploiter et le genre de l'industrie agricole

peuvent aussi donner lieu aux classifications suivantes : 1° pays montagneux, dénudé, coupé par des routes et des ruisseaux exigeant beaucoup de main-d'œuvre : très-petite ferme; 2° domaine situé sur le flanc d'une grande colline ou d'une montagne : ferme de petite exploitation; 3° pays très-peuplé, où la propriété est très-divisée, domaine situé près d'une ville : ferme de petite et de moyenne exploitation ; 4° pays en plaine, dans lesquels les communications et les transports sont faciles : ferme de moyenne et de grande exploitation; 5° pays dans lesquels les biens sont concentrés dans les mains d'un petit nombre, ou dont le fonds naturellement fécond produit une vigoureuse végétation : grande ferme ; 6° domaine situé près d'une grande ville dont les habitants s'adonnent au commerce, ou près d'un centre manufacturier : ferme de très-grande étendue.

Fig. 5. — Grande ferme; bâtiments disposés en parallélogramme avec cour centrale.

Quelle que soit l'importance d'une ferme, elle doit toujours réunir certaines conditions générales que nous allons résumer le plus brièvement possible : 1° placer le bâtiment d'habitation au centre et au fond de la cour, de manière à permettre au chef de l'exploitation d'exercer une surveillance facile, permanente, de son cabinet, de sa chambre ou de toute autre pièce; disposer le jardin et le potager en arrière du bâtiment d'habitation, ce qui donne un aspect agréable aux pièces situées de ce côté, et de plus permet la surveillance des travaux qui s'exécutent dans le jardin et le potager; 2° séparer entre eux, par des vides ou des hangars seulement, tous les bâtiments; isoler surtout les granges et greniers à foin de l'habitation, afin de diminuer les risques d'incendie et afin de pouvoir, en cas d'accident, circonscrire le feu; 3° suivant l'importance de la ferme, grouper les bâtiments de différentes façons : sur une seule ligne pour les petites fermes; en retour d'équerre pour les petites et les moyennes fermes; en double équerre et en parallélogramme avec cour centrale pour les grandes fermes (fig. 4 et 5); au centre de la cour, on devra placer la fosse à engrais avec l'aire à fumier pour abréger et faciliter les transports des écuries à cette dernière destina-

tion ; 4° ne pas craindre de faire la cour assez grande, mais cependant la réduire à un minimum en rapport avec la surface des constructions ; 5° rapprocher de l'habitation les écuries des animaux de choix ou reproducteurs et placer auprès les infirmeries, afin de dépenser le moins de temps pour leur surveillance ; 6° envoyer au moyen de rigoles couvertes ou canalisations souterraines toutes les urines du logement des animaux et les diriger dans la fosse aux engrais avec une pente plus ou moins forte suivant la distance à parcourir, mais jamais moindre de $0^m,015$ par mètre ; 7° donner un assez grand développement aux greniers à fourrages, afin de pouvoir s'approvisionner pour plusieurs mois sans être obligé d'entasser les fourrages dans un espace trop restreint, ce qui au bout d'un certain temps finit par les altérer ; 8° aérer largement les greniers par de nombreux châssis à tabatière et des cheminées de ventilation placées sur le faîte des greniers et avec le concours de barbacanes ou ventouses d'aération placées au bas des murs sur le plancher ; 9° ventiler les écuries, étables, bergeries, à l'aide de cheminées d'appel en bois ou en poteries, suivant les principes que nous avons donnés dans les différents articles de ce dictionnaire, notamment au mot ÉCURIE, et disposer les ouvertures de ces cheminées de façon à éviter les courants d'air trop violents ; 10° donner aux écuries et aux étables une largeur convenable pour conserver un passage assez large (Voy. ÉCURIE) ; 11° dans les bergeries, ne pas craindre de multiplier les portes, les établir à deux vantaux pour faciliter la sortie des moutons et pouvoir donner un aérage suffisant ; 12° tous les logements des animaux qui auront au-dessus d'eux des greniers auront des plafonds hermétiquement clos, afin que l'odeur qui se dégage des litières ne donne point d'odeur aux fourrages ; 13° les granges auront des portes assez larges et assez hautes pour permettre aux voitures fortement chargées de les traverser (Voy. GRANGE) ; 14° à droite et à gauche des passages des granges, on devra établir des planchers assez élevés pour permettre le déchargement des gerbes et pouvoir établir au besoin la machine à battre sur le passage ; 15° disposer dans le centre de la cour et dans l'ordre que nous indiquons, le plus près de la maison, le puits, l'abreuvoir, le pigeonnier, la fosse à purin et l'aire à fumier ; près de celle-ci, placer le poulailler et la basse-cour, le premier sous une extrémité de hangar et la seconde près de l'abreuvoir ; 16° isoler les porcheries et les éloigner de l'habitation, et dans tous les cas les orienter de telle façon que, placées autant que possible au midi, le vent dominant dans la localité n'apporte pas les odeurs dans la direction de l'habitation du fermier ; 17° ménager de larges passages à l'entrée et à la sortie latérale des bâtiments, afin d'obtenir une circulation facile pour les animaux et les voitures de toute sorte ; 18° établir un mur d'enceinte autour des bâtiments ou relier les murs de ceux-ci par des portions de mur, de manière à défendre l'entrée sans autorisation à toute personne étrangère à la ferme ; 19° enfin, il faut autant que possible que les bâtiments soient groupés de telle façon qu'on puisse les agrandir d'une ou plusieurs travées, sans avoir à démolir à droite ou à gauche. — Telles sont les conditions primordiales pour la construction d'une ferme, conditions qui se trouvent suivies dans les types que montrent nos deux figures.

BIBLIOGRAPHIE. — *Traité des bâtiments propres à loger les animaux qui sont nécessaires à l'économie rurale*, 1 vol. in-fol., fig., Leipzig, 1802 ; — de Perthuis, *Traité d'architecture rurale*, 1 vol. in-4°, Paris, 1810 ; — Gandy, *Rural architecture, designs for country buildings*, 1 vol in-4°, Londres, 1805 ; — J.-B. Papworth, *Rural residence*, 1 vol. in-8°, 1832 ; — F. Goodwin, *Rural architecture*, 2 vol. in-8°, Londres, 1835 ; le même, *Supplement to cottage architecture*, 1 vol. in-8°, Londres, 1835 ; — Aikin (E.), *Designs for villas and other rural buildings*, 1 vol. in-4°, Londres, 1835 ; — P.-F. Robinson, *Rural architecture*, 1 vol. in-4°, Londres, 1836 ; du même, *Village architecture*, 1 vol. in-4°, Londres, 1837 ; — J.-C. Loudon, *An Encyclopedia of cottage, farm*, etc., 1 vol. in-8°, Londres, 1842 ; — Bona, *Traité des constructions rurales*, 1 vol. in-12, Paris, 1864 ; — L. Moll et Eugène Gayot, *Encyclopédie pratique de l'agriculteur* (de nombreux articles, notamment dans le tome VIII) ; — Ernest Bosc, architecte, *Traité des constructions rurales*, 1 vol. in-8° jésus, avec 576 figures dans le texte ou hors texte, Paris, 1875.

RUSTICAGE, *s. m.* — On désigne sous ce terme l'une des opérations de la taille des pierres qui suit l'ébauchage, et qui, suivant la nature de la pierre, précède l'emploi de la ripe. Le rusticage se pratique avec une sorte de marteau bretté nommé *rustique*, ou avec la boucharde. — On désigne aussi sous ce terme le *piquage* des joints de pierre avec une pioche. On exécute ce travail afin de faciliter une grande adhérence au mortier.

RUSTIQUE, *adj.* et *s. m.* — Ouvrage composé de pierres brutes, naturelles ou imitées. — Qualification qu'on donne ordinairement à un ouvrage grossièrement exécuté. — On nomme encore ainsi un marteau de tailleur de pierre dont la brettelure est à grosses dents séparées entre elles de $0^m,005$ à $0^m,006$. Les ouvriers appellent aussi cet outil CHIEN. (Voy. ce mot.)

RUSTIQUE (Bois). — On nomme ainsi un bois dont les fibres sont tordues, ondulées et pour ainsi dire nouées les unes avec les autres. Ce défaut du bois le rend difficile à travailler, parce que le fil se présente souvent au rebours du mouvement servant à manier l'outil, de sorte que celui-ci arrache le bois au lieu de le couper.

RUSTIQUER, *v. a.* — Exécuter un rusticage; piquer une pierre avec la pointe du *rustique* entre les ciselures relevées pour rendre les joints bruts, afin que le mortier puisse y adhérer plus facilement.

S

S. — Dix-neuvième lettre et quinzième consonne de notre alphabet, qui, dans les abréviations et les inscriptions latines, peut signifier *sacrum, solvit, salus,* etc. S. C. signifie *senato consulto;* S. M., *sacrum manibus;* S. P. Q. R., *senatus populusque romanus.* S. D. pouvait signifier *salutem dare,* ou bien c'était la formule de salutation, *salutem dicit,* que les Romains mettaient en tête de leurs missives. Dans notre langue, S veut dire sud, S.-E., S.-O., sud-est, sud-ouest ; S. V. P., s'il vous plaît, d'où la formule qu'on inscrit au bas d'une page de lettre T. S. V. P., *tourner s'il vous plaît.* — Comme signe de numération, l'S valait chez les Romains 7 ou 90, et surmonté du tiret (\bar{S}), 90,000 ; le sigma grec (σ') avec l'accent en dessus valait 200, et avec l'accent en dessous ($_{,}\sigma$), 200,000.

SABLE, *s. m.* — Substance minérale, pulvérulente, provenant de la désagrégation des roches calcaires, granitiques, quartzeuses et siliceuses. Cette désagrégation se produit soit sous l'action mécanique des eaux, soit spontanément. Il existe divers genres de sables ; on distingue : 1° les *sables fossiles,* qu'on trouve dans les plaines où ne passent ni rivière, ni fleuve, ni aucun courant d'eau ; 2° les *sables vierges,* qui proviennent des roches en décomposition et se trouvent par conséquent à côté de ces roches ; 3° les *sables de carrière,* soit *vierges,* soit *fossiles,* et qui sont les meilleurs pour la fabrication des mortiers, parce que leur forme prismatique et anguleuse présente plus d'aspérités que les sables de rivière qui sont ronds : par suite, les mortiers faits avec les premiers fournissent une plus grande cohésion ; 4° les *sables de rivière,* qui sont ceux qu'on trouve dans le lit des fleuves ou des rivières ; 5° enfin le *sable marin,* qui se trouve sur les bords et le rivage de la mer, dans les dunes.

PRATIQUE. — Les sables ont des emplois très-divers dans les constructions, mais ils servent principalement pour la fabrication des mortiers. Les constructeurs les divisent en trois grosseurs : *fin, moyen* et *gros ;* ils sont *fins* quand leur grain a moins d'un millimètre de diamètre ; ils sont *moyens* quand ils ont un millimètre ou deux ; enfin, on nomme *gros sable* celui dont le grain mesure deux ou trois millimètres ; au-dessus de cette force, on le nomme *gravier.* Le sable moyen est dit *mignonnette ;* les ouvriers l'appellent ainsi parce qu'il est de la grosseur du poivre mignonnette, c'est-à-dire qui a environ deux millimètres de diamètre. — Les sables employés pour la fabrication des mortiers doivent être dépourvus de terre argileuse ou de toute autre matière étrangère. On reconnaît qu'un sable est pur quand, jeté avec une certaine force dans l'eau, il ne la trouble pas ; tandis que le sable terreux ou limoneux la trouble plus ou moins et la colore, soit en jaune, soit en gris ; ensuite, le bon sable *crie* dans la main qui le serre et ne la salit pas.

Le *sable marin* fait d'excellents mortiers, bien que des constructeurs soutiennent le contraire ; mais il a l'inconvénient de rendre les murs très-sensibles aux influences hygrométriques : ainsi, quand l'atmosphère est chargée d'eau, les murs faits avec du mortier de sable marin se couvrent d'humidité, ce qui présente de grands inconvénients. C'est pourquoi on fait bien de rejeter le sable marin quand on peut s'en procurer d'autre ; mais quand on est réduit à l'employer, on doit le laisser exposé aux pluies au moins un an avant d'en user, ou bien il faut le laver avec de l'eau douce.

Entre les sables proprement dits et la pouzzolane, il existe un sable quartzeux à grain inégal qui se trouve souvent mélangé en proportions variables avec de l'argile brune ou d'un ton jaune orangé ; ce sable se nomme *arène*; on le trouve sur le sommet de petites collines, notamment en Bretagne, dans les environs de Brest, et à Saint-Astier, près de Périgueux en Dordogne, ainsi que dans beaucoup d'autres localités.

Les plombiers remplissent leur table, qui leur sert de moule, d'un sable fin et d'une belle couleur jaune : c'est un sable fossile; à Paris, ils le tirent des sablières de Belleville, situées non loin des Prés-Saint-Gervais.

En blason, le *sable* sert à désigner la couleur noire, ou la couleur de la martre zibeline, *zabelle*, comme on nommait anciennement cet animal. Ce serait même de ce mot que serait dérivé celui de *sable*. Dans la gravure des armoiries, des traits croisés représentent le sable. — Voy. BLASON, et SAC (pour *sac à sable*).

SABLÉ, ÉE, *part. passé*. — Couvert de sable ; fondu dans un moule de sable. (Voy. le terme suivant.)

SABLER, *v. a.* — Couvrir de sable. On sable les allées d'un jardin ; certaines charpentes, après les avoir enduites d'huile de lin ou d'huile grasse. On pratique cette opération pour mettre à l'abri de l'eau, et, par suite, de la pourriture, des charpentes exposées aux eaux pluviales. — C'est aussi fondre dans un moule de sable ; d'où le nom de *sableur*, donné à l'ouvrier qui fait les moules de sable pour les fontes de fer, et celui de *sablerie*, qui sert à désigner la partie d'une fonderie dans laquelle on prépare le sable pour faire les moules ou seulement pour les réparer.

SABLIER, *s. m.* — Petit instrument servant à mesurer un certain laps de temps écoulé. Il se compose de deux globes de verre ovoïdes superposés, qui communiquent par leurs côtés en contact; l'un de ces globes est rempli de sable, et quand on retourne l'instrument, comme la communication entre les deux globes ne se fait que par un tout petit trou, le sable met un certain laps de temps pour se vider dans le récipient inférieur : c'est ce laps de temps, qui est de deux, de trois, de cinq minutes, d'un quart d'heure ou d'une heure, qui sert à mesurer le temps. On comprend que l'écoulement du sable est d'autant plus long que le récipient qui le contient est plus considérable.

SABLIÈRE, *s. f.* — Lieu d'où l'on tire du sable. (Voy. SABLONNIÈRE.)

En charpenterie, on nomme *sablière* ou *plate-forme* une pièce de bois sur laquelle portent les pieds des chevrons d'un comble. Une suite de sablières posées à côté les unes des autres se nomme *cours de sablières* ou *cours de plates-formes*. On nomme aussi *sablière* ou *plate-forme* la pièce de bois qui reçoit le pied des étais. Dans un pan de bois, ce sont les pièces de bois horizontales qui reçoivent dans le haut et dans le bas du pan de bois les assemblages des poteaux, décharges et tournisses. On distingue divers genres de sablières ; on nomme :

SABLIÈRE HAUTE, celle qui dans un pan de bois se trouve à la partie supérieure de chaque étage et qui porte les solives du plancher;

SABLIÈRE BASSE, celle qui repose à rez-de-chaussée sur les parpaings et qui ne porte par conséquent que des poteaux, des décharges ou des tournisses;

SABLIÈRE DE CHAMBRÉE, celle qui, à chaque étage d'un pan de bois ou de cloison, fait fonction de sablière basse et reçoit les abouts de solives ;

SABLIÈRE DE FERME, la pièce de bois horizontale sur laquelle portent les arbalétriers ou les chevrons d'une ferme ;

SABLIÈRE DE JOUÉE, celle qui, placée au retour du chapeau d'une lucarne, reçoit l'assemblage des tournisses (Voy. LUCARNE) ;

SABLIÈRE D'ÉGOUT, la pièce de bois qui porte un égout mobile et qui est placée au-dessus de l'entrée d'une remise; elle est portée par des poteaux.

Enfin, on désigne encore sous le nom de *sablière* : 1° la pièce de bois placée le long d'un mur sur des corbeaux, et qui supporte

les abouts des solives d'un plancher (Voy. LAMBOURDE); 2° les pièces de bois qui flanquent une poutre et qui lui sont reliées à l'aide d'étriers, lesquelles pièces reçoivent ordinairement dans des entailles les abouts des solives. (Voy. PLANCHER et POUTRE.)

SABLON, *s. m.* — Sable très-fin, blanc ou jaune, qui sert à sabler l'intérieur des cafés ou des restaurants et même les allées de jardin, mais qui ne peut être employé pour la fabrication des mortiers.

SABLONNER, *v. a.* — Jeter du sable fin sur des fers chauffés pour opérer leur soudure. Ce sable enlève l'oxyde de fer et autres impuretés qui se trouvent sur la surface du fer et empêcheraient la soudure ; tandis que le sable en fondant forme une sorte de verre qui coule et entraîne les impuretés, on chasse ces matières vitreuses en frappant le fer chaud avec le marteau.

SABLONNIÈRE, *s. f.* — Mine, ou seulement grande excavation à ciel ouvert, d'où l'on tire le sable fin nommé *sablon*. (Voy. SABLIÈRE.)

SABOT, *s. m.* — Garniture en bois, en fonte, ou faite d'un métal quelconque, qui en-

Fig. 1. — Sabot avec tige à vis (coupe et plan).

veloppe l'extrémité des pièces de charpente, surtout des arbalétriers, et les empêche de s'écraser. On nomme également ces sabots *boîtes* et *manchons ;* on désigne surtout sous ce même terme, les sabots qui servent à réunir deux pièces qui sont la prolongation en ligne droite l'une de l'autre.

La forme des sabots employés en charpente est extrêmement variable, puisque souvent chaque ferme, ou plutôt chaque système de

Fig. 2. — Sabot en fer à trois branches.

ferme, a des sabots différents. On utilise principalement les sabots dans la charpente en bois et fer, ou charpente mixte.

C'est aussi une armature en fer de forme conique qu'on fixe de différentes manières aux pieux ou aux pilots d'un pilotis. Ce genre de sabot permet d'enfoncer profondément dans le sol les pilots sans les faire éclater. Nous venons de dire qu'on fixe les sabots aux pieux de diverses manières : en effet, notre figure 1 montre un sabot fixé au bois à l'aide d'une forte

Fig. 3. — Sabot en fer à quatre branches.

tige à vis ; nos figures 2, 3 et 4 montrent des sabots assujettis aux pilots avec trois ou quatre branches en fer clouées ou vissées sur le bois ; enfin nos figures 5, 6 et 7 montrent des

sabots à hélice de divers modèles, qui servent à faire entrer en terre les pieux en les tournant par divers procédés employés dans ce but.

Les menuisiers nomment *sabot* le bout de plinthe ou de bandeau, plus ou moins cintré, qu'ils rapportent aux pieds d'un meuble. Ils

Fig. 4. — Sabot en fonte à quatre branches.

donnent le même nom à une sorte de petit rabot cintré, concave ou convexe, qui sert à pousser les moulures sur les parties cintrées. — Les serruriers donnent le même nom à la garniture en métal du pied d'un meuble à roulette, ainsi qu'à l'arrêt d'une poignée sur platine.

Fig. 5. — Sabot à ailettes en hélice (1er type).

Dans un escalier, on nomme *sabot* la partie en saillie de la marche palière dans laquelle est assemblé le limon. Le sabot est pris dans la masse du bois ou de la pierre, ou bien il est rapporté ; il fait partie de la courbure de l'échiffre.

Enfin, les maçons nomment *sabots* les montures en bois des calibres, souvent en tôle ou en fer, qui leur servent à pousser des moulures en plâtre.

SAC, *s. m.* — Poche de forte toile destinée

Fig. 6. — Sabot à ailettes en hélice (2e type).

à enfermer ou à transporter certains matériaux employés dans les travaux de construction, tels que le plâtre, le ciment, la chaux hydraulique, etc. Ces sacs ne sont pas de grande dimension ; ils contiennent environ un volume de $0^{mc},025$. Dans certains travaux, on évalue au nombre de sacs la fourniture de plâtre, de

Fig. 7. — Sabot à grandes ailettes en hélice (3e type).

chaux ou de ciment : ce mode de mesurage doit être rejeté, à moins qu'il ne s'agisse de régler des travaux de peu d'importance, de petites réparations d'entretien ; dans tous les autres cas, on doit faire le métré des surfaces ou évaluer les fournitures au mètre cube.

Les ouvriers plombiers, gaziers, serruriers, etc., nomment *sac* un havre-sac en cuir,

qu'ils ferment avec des lanières de cuir et des boucles, et dans lequel ils emportent leurs outils quand ils vont travailler en ville ; d'où l'expression familière *donner son sac* à un ouvrier, pour dire le renvoyer.

Dans les travaux de décintrement de ponts et de voûtes, on emploie depuis longtemps des sacs en sable, dans lesquels cette matière est fortement comprimée ; on les emploie comme cales de cintres, et, quand il s'agit de décintrer, on ouvre un côté du sac et le sable s'écoule, ce qui permet de pratiquer facilement le Décintrement. (Voy. ce mot.)

Dans ces dernières années, il y a environ vingt-cinq ou trente ans, un ingénieur a fait beaucoup de bruit autour de ce mode de décintrement et s'est fait passer comme l'inventeur du système, qui, disons-le, n'est que renouvelé des Romains, qui se servaient, du reste, du sable, comme les Égyptiens, pour des opérations diverses ; ainsi Pline nous apprend que l'architecte Ctésiphon employa des sacs remplis de sable pour mettre en place les plates-bandes du temple d'Éphèse : « Une chose (dit Pline, dans le *Dict. d'arch.* de Quatremère, v° *Sable*) tient du prodige, c'est qu'il (Ctésiphon) ait pu élever à une telle hauteur (sur les colonnes de ce temple) des masses aussi volumineuses que les pierres des plates-bandes de l'architrave. Voici le moyen dont il usa. Avec des sacs remplis de sable, il pratiqua une pente douce dont le sommet surmontait les chapiteaux des colonnes ; sur ces sacs vinrent se reposer les blocs des plates-bandes ; puis on vida peu à peu les sacs inférieurs, en sorte que tout l'assemblage se trouva assis en place. Le procédé réussit d'abord moins bien pour la pierre du milieu de l'architrave ; mais l'inconvénient ayant disparu, elle se remit d'aplomb par le seul effet de sa pesanteur. » Aujourd'hui encore, quand on fait des fouilles en Égypte et qu'au fond d'un puits de fouille on découvre des débris antiques d'un poids considérable, tels, par exemple, qu'un sarcophage énorme en granit, les fellahs, pour le remonter au niveau du sol, remplissent le puits de sable et soulèvent alternativement le bloc tantôt à droite, tantôt à gauche.

SACELLUM. — Terme d'antiquités, diminutif de *sacrum*. C'était une petite enceinte circulaire ou carrée qui contenait un autel consacré à une divinité ; c'était un édicule, une sorte de chapelle isolée et en plein air, qui même n'avait pas de toit. (Festus, *s.v.*; Cicéron, *Div.*, I, 46 ; Agri., II, 14 ; Ovide, *Fast.*, I, 275.)

SACOME, s. m. — Terme grec latinisé, qu'on trouve dans Vitruve (IX, *Præf.*, 9) et qui signifie *contre-poids*, ainsi que *profil exact* de toute moulure, de tout membre d'architecture.

SACRARIUM. — Les Romains désignaient sous ce terme une sorte d'oratoire ou de chapelle domestique. (Cic., *ad Fam.*, XIII, 2.) On nommait aussi ce local *lararium*, quand il renfermait les dieux lares ; et, dans les temples, c'était dans le *sacrarium* où l'on conservait les choses sacrées. Ce local correspondait donc à la sacristie des églises modernes. (Ovide, *Met.*, X, 691 ; Tite-Live, VII, 20.) — Au moyen âge, on désignait sous le nom de *sacrarium* (sacraire) de petits réduits voûtés placés dans le chœur des églises et dans lesquels on enfermait les vases sacrés.

SACRISTIE, s. f. — Local qui communique avec une église et qui sert à déposer et enfermer les vases et les ustensiles sacrés. C'est dans ce local que les prêtres s'habillent avant d'entrer dans le chœur pour dire la messe et chanter vêpres. Dans beaucoup d'églises, il y a plusieurs sacristies. Elles sont, en général, revêtues de riches lambris et pourvues d'armoires, de lavabos et de tables.

SAFRAN, s. m. — Couleur jaune employée dans les arts et qui fait la base de la matière colorante nommée *mordant* ou *vermeil*, employée par les doreurs. Le safran n'est que le résidu des étamines du *crocus sativus*, ou crocus ordinaire. — Pour mettre en jaune les parquets, on fait une décoction de curcuma et d'une plante nommée carthame tinctoriale (*carthamus tinctorius*), ou safran d'Allemagne ; on étale cette décoction sur les parquets avec un vieux balai de crin, enveloppé parfois d'une toile.

SAFRE, *s. m.* — Oxyde vitreux de cobalt, qui sert à préparer diverses couleurs bleues. (Voy. AZUR, BLEU, SMALT, etc.)

SAIGNÉE, *s. f.* — Petite rigole que l'on pratique dans un terrain marécageux pour l'égoutter ; prise d'eau pratiquée sur un cours d'eau.

SAIGNER DU NEZ, *v. a.* — Quand un vantail de croisée, de porte ou de châssis baisse sur le devant, on dit qu'il *saigne du nez*.

SAILLANCOURT (ROCHE DE). — Roche qu'on tire des environs de Pontoise, près de Paris, et dont le mètre cube pèse en moyenne 2,300 kilogrammes. Il en existe quatre variétés principales ; le *banc vert* et le *gros grain* sont les plus employés.

SAILLANT, TE, *adj.* — Qui avance, qui sort en dehors. Angle saillant d'un édifice, par opposition à angle rentrant ; angle saillant ou arête que forment à leur point de rencontre les faces d'un bastion. Ce terme est pris substantivement dans ce cas ; on dit : *le saillant* d'un bastion.

SAILLIE, *s. f.* — Proéminence d'un corps sur un champ, sur un fond, sur un nu. Un balcon fait saillie sur une façade; un bandeau, une corniche, sur le nu d'un mur. — On nomme *saillie-masse* l'épannelage d'une moulure, d'un profil quelconque. Dans les corniches en plâtre, les saillies sont faites, suivant la nature de la construction, en moellons plats dénommés *plaquettes*, ou en briques, en plâtras, posés en encorbellement. Les saillies-masses en plâtre ne doivent pas être trop considérables, sans quoi la charge de plâtre pourrait entraîner la ruine de la saillie.— Quand, sur les pans de bois, on a très-peu de charge à mettre, pour un simple bandeau par exemple, on se contente de larder la sablière de clous à bateau ou de RAPPOINTIS (Voy. ce mot); la charge de plâtre adhère ainsi suffisamment.

JURISPRUDENCE. — Tout ce qui concerne la jurisprudence administrative relative aux saillies se trouve consigné dans les ordonnances et instructions en date des 22 sept. 1600, déc. 1607, 4 fév. 1683, 24 déc. 1823, 9 et 18 juin 1824, 8 août 1829, 14 sept. 1833, 15 fév. 1850 et 31 mars 1862. De tous ces documents, nous ne donnerons que les ordonnances du 24 déc. 1823 et du 9 juin 1824, qui résument tout ce qui concerne notre sujet, qui a une importance capitale et un intérêt si puissant pour les constructeurs. Pour éviter les répétitions, nous aurons soin de renvoyer le lecteur aux articles de ce dictionnaire à propos desquels nous avons déjà donné une partie de ces ordonnances.

ORDONNANCE DU 24 DÉCEMBRE 1823 PORTANT RÈGLEMENT SUR LES SAILLIES A PERMETTRE DANS LA VILLE DE PARIS.

Vu l'ordonnance du bureau des finances de Paris du 14 déc. 1725, les lettres patentes du 22 oct. 1733 ; celles du 31 déc. 1781, vu le décret du 27 oct. 1808, etc.

TITRE Ier. — DISPOSITIONS GÉNÉRALES.

Art. 1er. — Il ne pourra, à l'avenir, être établi sur les murs de face des maisons de la ville de Paris aucune saillie autre que celles déterminées par la présente ordonnance.

Art. 2. — Toute saillie sera comptée à partir du nu du mur au-dessus de la retraite.

TITRE II. — DIMENSIONS DES SAILLIES.

Art. 3. — Aucune saillie ne pourra excéder les dimensions suivantes :

Section Ire. — *Saillies fixes.*

Pilastres et colonnes en pierre.
- Dans les rues au-dessous de 8 mètres de largeur............ 0m,03
- Dans les rues de 8 à 10 mètres de largeur. 0m,04
- Dans les rues de 12 mètres de largeur et au-dessus......... 0m,10

Lorsque les pilastres et les colonnes auront une épaisseur plus considérable que les saillies permises, l'excédant sera en arrière de l'alignement de la propriété et le mur de face formera arrière-corps à l'égard de cet alignement.

Dans ce cas, l'élévation des assises de retraite sera réglée à partir du sol.

Dans les rues de 10 mètres de largeur et au-dessous, à	0m,80
Dans celles de 10 à 12 mètres de largeur, à	1.00
Dans celles de 12 mètres et au-dessus, à..	1.15
Grands balcons........................	0.80
Herses, chardons, artichauts et fraises...	0.80
Auvents de boutiques..................	0.80
Petits auvents au-dessus des croisées.....	0.25
Bornes dans les rues au-dessous de 10 mètres de largeur....................	0.50
Bornes dans les rues de 10 mètres et au-dessus........................	0.80
Bancs de pierre aux côtés des portes des maisons	0.60
Corniches de menuiserie sur boutiques....	0.50
Abat-jour de croisée dans la partie la plus élevée...........................	0.33
Moulinets de boulanger et poulies.......	0.50
Petits balcons, y compris l'appui des croisées............................	0.22
Seuils, socles	0.22
Colonnes isolées en menuiserie	0.16
Colonnes engagées en menuiserie	0.16
Pilastres en menuiserie	0.16
Barreaux et grilles de boutiques.........	0.16
Appuis de boutiques...................	0.16
Tuyaux de descente ou d'évier....:.....	0.16
Cuvettes	0.16
Devantures de boutiques, toute espèce d'ornement compris.....................	0.16
Tableaux, enseignes, bustes, reliefs, montres, attributs, y compris les bordures, supports et points d'appui............	0.16
Jalousies............................	0.16
Persiennes ou contrevents.............	0.11
Appuis de croisées....................	0.08
Barres de support.....................	0.08

(Les parements de décoration au-dessus du rez-de-chaussée n'auront que l'épaisseur des bois appliqués au mur.)

Section II. — *Saillies mobiles.*

Lanternes ou transparents avec potence.	0m,75
Lanternes ou transparents en forme d'applique............................	0.22
Tableaux, écussons, enseignes, montres, étalages, attributs, y compris les supports, bordures, crochets et points d'appui...	0.16
Appuis de boutiques, y compris les barres et crochets	0.16
Volets, contrevents ou fermetures de boutiques.............................	0.16

Art. 4. — Les saillies déterminées par l'article précédent pourront être restreintes suivant les localités.

TITRE III. — DISPOSITIONS RELATIVES A CHAQUE ESPÈCE DE SAILLIES.

Section Ire. — *Barrières au devant des maisons.*

Art. 5. — Il est défendu d'établir des barrières au devant des maisons et de leurs dépendances, quelles qu'elles puissent être, tant dans les rues et places que sur les boulevards, à moins qu'elles ne soient reconnues nécessaires à la propreté et qu'elles ne gênent point la circulation. — La saillie de ces barrières ne pourra, dans aucun cas, excéder 1 mètre 50.

Art. 6. — Les propriétaires auxquels il aura été accordé la permission d'établir des barrières seront obligés de les maintenir en bon état.

Section II. — *Bancs, pas, marches, perrons, bornes.*

Art. 7. — Il ne sera permis de placer des bancs au devant des maisons que dans les rues de dix mètres de largeur et au-dessus. Ces bancs seront en pierre, ne dépasseront pas l'alignement de la base des bornes, et seront établis dans toute leur longueur sur maçonnerie pleine et chanfreinée.

Art. 8. — Il est défendu de construire des perrons en saillie sur la voie publique. — Les perrons actuellement existants seront supprimés, autant que faire se pourra, lorsqu'ils auront besoin de réparation. — Il ne sera accordé de réparations que pour le pas des marches, lorsque les localités l'exigeront. Ces pas et marches ne pourront dépasser l'alignement de la base des bornes. En cas d'insuffisance de cette saillie, le propriétaire rachètera la différence du niveau en se retirant sur lui-même. Néanmoins, les propriétaires des maisons riveraines des boulevards intérieurs de Paris pourront être autorisés à construire des perrons au devant desdites maisons, s'il est reconnu qu'ils soient absolument nécessaires, et que les localités ne permettent pas aux propriétaires de se retirer sur eux-mêmes. Ces perrons, quelle qu'en soit la forme, ne pourront, sous aucun prétexte, excéder un mètre de saillie, tout compris, ni approcher à plus d'un mètre de distance de la ligne extérieure des arbres de la contre allée.

Art. 9. — Il est permis d'établir des bornes aux angles saillants des maisons formant encoignure de rue; mais lorsque ces encoignures seront disposées en pan coupé de 0m,60 au moins et d'un mètre au plus de largeur, une seule borne sera placée au milieu du pan coupé.

Section III. — *Grands balcons.* (Voy. BALCON.)

Section IV. — *Constructions provisoires, échoppes.* (Voy. ÉCHOPPE.)

Section V. — *Auvents et corniches de boutiques.* (Voy. AUVENT.)

Section VI. — *Enseignes.* (Voy. ENSEIGNE.)

Section VII. — *Tuyaux de poêle et de cheminée.*

Art. 15. — A l'avenir et pour toutes les maisons de construction nouvelle, aucun tuyau de poêle ne pourra déboucher sur la voie publique. — Dans l'année de la publication de la présente ordonnance, les tuyaux de poêle crêtés et autres qui débouchent actuellement sur la voie publique seront supprimés, s'il est reconnu qu'ils peuvent avoir une issue intérieure. Dans le cas où la suppression ne pourrait avoir lieu, ces mêmes tuyaux seraient élevés jusqu'à l'entablement avec les précautions nécessaires pour assurer leur solidité et empêcher l'eau rousse de tomber sur les passants.

Art. 16. — Les tuyaux de cheminée en maçonnerie et en saillie sur la voie publique seront démolis et supprimés, lorsqu'ils seront en mauvais état, ou que l'on fera de grosses réparations dans les bâtiments auxquels ils sont adossés. — Les tuyaux de cheminée en tôle, en poterie, en grès, ne pourront être conservés extérieurement sous aucun prétexte.

Section VIII. — *Bannes.*

Art. 17. — La permission d'établir des bannes ne sera donnée que sous la condition de les placer à 3 mètres au moins au-dessus du sol, dans la partie la plus basse, de manière à ne pas gêner la circulation. Leurs supports seront horizontaux. Elles n'auront de joues qu'autant que les localités le permettront, et les dimensions en seront déterminées par l'autorité. — Les bannes devront être en toile, en coutil, et ne pourront dans aucun cas être établies sur châssis. — La saillie des bannes ne pourra excéder 1m,50. — Dans l'année de la publication de la présente ordonnance, toutes les bannes qui ne seront pas conformes aux conditions exigées plus haut seront changées, réduites ou supprimées.

Section IX. — *Perches.*

Art. 18. — Les perches et étendoirs de blanchisseuses, teinturiers, dégraisseurs, couverturiers, etc., ne pourront être établis que dans des rues écartées et peu fréquentées, et après enquête *de commodo et incommodo*. S'il n'y a point d'opposition, les permissions seront délivrées. En cas d'opposition, il sera statué par le conseil de préfecture, sauf le recours au conseil d'État.

Section X. — *Éviers.*

Art. 19. — Les éviers pour l'écoulement des eaux ménagères seront permis, sous la condition expresse que leur orifice extérieur ne s'élèvera pas à plus d'un décimètre au-dessus du pavé de la rue.

Section XI. — *Cuvettes.*

Art. 20. — A l'avenir et dans toutes les maisons de construction nouvelle, il ne pourra être établi en saillie sur la voie publique aucune espèce de cuvettes pour l'écoulement des eaux ménagères des étages supérieurs. — Dans les maisons actuellement existantes, les cuvettes placées en saillie seront supprimées lorsqu'elles auront besoin de réparation, s'il est reconnu qu'elles peuvent être établies à l'intérieur. Dans le cas contraire, elles seront disposées, autant que faire se pourra, de manière à recevoir les eaux intérieurement, et garnies de hausses pour prévenir le déversement des eaux et toute éclaboussure au-dessous.

Section XII. — *Constructions en encorbellement.*

Art. 21. — A l'avenir, il ne sera permis aucune construction en encorbellement; et la suppression de celles qui existent aura lieu toutes les fois qu'elles seront dans le cas d'être réparées.

Section XIII. — *Corniches et entablements.*

Art. 22. — Les entablements et corniches en plâtre, au-dessus de 0m,16, seront prohibées dans toutes les constructions en bois. — Il ne sera permis d'établir des corniches ou entablements de plus de 0m,16 en saillie qu'aux maisons construites en pierre ou moellon, sous la condition que ces corniches seront en pierre de taille ou en bois, et que la saillie n'excédera, dans aucun cas, l'épaisseur du mur à sa sommité. — On pourra permettre des corniches ou entablements en bois sur les pans de bois. — Les entablements et corniches des maisons actuellement existantes qui auront besoin d'être reconstruites en tout ou en partie seront réduits à la saillie de 0m,16, s'ils sont en plâtre, et ne pourront excéder en saillie l'épaisseur du mur à sa sommité, s'ils sont en pierre ou en bois.

Section XIV. — *Gouttières saillantes.* (Voy. GOUTTIÈRE.)

Section XV. — *Devantures de boutiques.* (Voy. DEVANTURE.)

ORDONNANCE DE POLICE DU 9 JUIN 1824, *rendue en exécution de celle qui précède.*

Nous, Préfet de police, vu, etc.

Ordonnons ce qui suit :

Section Ire.

Art. 1er. — L'ordonnance du roi du 24 décembre

dernier, portant règlement sur les saillies, auvents et constructions semblables à permettre dans la ville de Paris, sera imprimée et affichée.

Section II. — *Saillies à établir.*

Art. 2. — Il est défendu à tous propriétaires, locataires, entrepreneurs et autres, d'établir ni faire établir aucun objet en saillie sur la voie publique, sans en avoir obtenu la permission du préfet de police pour ce qui concerne la petite voirie.

Art. 3. — Les permissions sont délivrées sur les demandes des parties intéressées, après que les droits de petite voirie auront été acquittés. — L'espèce, le nombre et les dimensions des objets à établir devront, autant que faire se pourra, être indiqués dans les demandes. On sera tenu d'y joindre les plans qui seront jugés nécessaires.

Art. 4. — Il est défendu d'excéder les limites et les dimensions fixées par les permissions, et d'établir d'autres objets que ceux qui y seront spécifiés. — Il est enjoint, en outre, de remplir exactement les conditions particulières qui seront exprimées dans les permissions.

Art. 5. — Les emplacements affectés à l'affiche des lois et des actes de l'autorité publique ne devront être couverts par aucune espèce de saillie.

Art. 6. — Il est défendu de dégrader ni masquer les inscriptions indicatives des rues et des numéros des maisons. — Dans le cas où l'exécution des ouvrages nécessiterait momentanément la dépose des inscriptions de rues, il ne pourra y être procédé qu'avec l'autorisation de M. le préfet de la Seine. — Les numéros des maisons qui auront été effacés ou dégradés à l'occasion des mêmes ouvrages seront rétablis en se conformant aux règlements sur la matière.

Art. 7. — Il est également défendu de dégrader ni de déplacer les tentures et boîtes des réverbères de l'illumination publique, ni rien entreprendre qui puisse empêcher ou gêner le service de l'allumage. — Si l'établissement des saillies nécessitait le déplacement des dites tentures ou boîtes, ce déplacement ne pourra être fait que par l'entrepreneur général de l'illumination et d'après l'autorisation du préfet de police. (Voy. ILLUMINATION.)

Art. 8. — Toute saillie, qui ne reposerait pas sur le sol, sera fixée et retenue de manière à prévenir toute espèce d'accident.

Art. 9. — Il sera procédé à la vérification et au récollement des saillies par le commissaire de police des quartiers respectifs ou par l'architecte commissaire, et les architectes inspecteurs de la petite voirie, qui dresseront, à ce sujet, des procès-verbaux ou rapports qu'ils nous transmettront.

Section III. — *Saillies établies.*

Art. 10. — Toute saillie établie en vertu d'autorisation ne pourra être renouvelée ni réparée sans la permission du préfet de police en ce qui concerne la petite voirie. — Les permissions seront délivrées, ainsi qu'il est dit à l'article 3 de la présente ordonnance, et à la charge de se conformer aux dispositions des articles 4, 5, 6, 7 et 8; ce qui sera constaté de la manière prescrite en l'article 9.

Art. 11. — Les propriétaires seront tenus de faire enlever toutes les saillies actuellement existantes qui masquent les inscriptions des rues et les numéros des maisons. — Le remplacement de ces saillies sur d'autres points ne pourra avoir lieu sans une autorisation de la préfecture de police.

Art. 12. — Toute saillie actuellement existante, et non autorisée, sera supprimée, si mieux n'aiment les propriétaires ou locataires se pourvoir de la permission nécessaire pour la conserver. — Les permissions ne seront accordées que suivant les formalités, et aux mêmes charges et conditions que celles indiquées en la deuxième section de la présente ordonnance.

Art. 13. — Il est défendu de repeindre ni faire repeindre aucune saillie, sans déclaration préalable au commissaire de police du quartier. A défaut de déclaration, les saillies repeintes seront considérées comme saillies nouvelles, s'il n'y a preuve contraire, et, comme telles, sujettes au droit.

Section IV. — *Dispositions particulières concernant certaines saillies.*

PERCHES.

Art. 14. — Les perches dont l'établissement sera autorisé seront supprimées dans le délai, dans le cas où les impétrants changeraient de domicile ou renonceraient à la profession qui exigeait l'usage de cette saillie. Il est défendu de déposer sur les perches des linges, étoffes et autres matières tellement mouillés que les eaux puissent tomber dans la rue.

LANTERNES OU TRANSPARENTS.

Art. 15. — A l'avenir, les lanternes ou transparents ne pourront être suspendus à des potences au moyen de cordes et poulies. Ils seront accrochés aux potences par des anneaux et crochets en fer, ou supportés par des tringles en fer contenues dans des coulisses et arrêtées avec serrures ou cadenas. — Les transparents actuellement munis de cordes et poulies seront établis conformément

aux dispositions ci-dessus, lorsqu'ils seront renouvelés.

Art. 16. — Les transparents ne seront mis en place que le soir, et seront retirés aux heures où ils cessent d'éclairer.

Art. 17. — Il est défendu de suspendre, pendant le jour, aux cordes des transparents, des pierres, des plombs ou autres matières pouvant par leur chute blesser les passants.

BANNES.

Art. 18. — Les bannes ne seront mises en place qu'au moment où le soleil donnera sur les boutiques qu'elles sont destinées à abriter. Elles seront ôtées aussitôt que les boutiques ne seront plus exposées aux rayons du soleil. — Néanmoins les bannes placées au devant des boutiques sur les quais, places et boulevards intérieurs pourront être conservées dans le cours de la journée, s'il est reconnu qu'elles ne gênent point la circulation.

ÉTALAGES.

Art. 19. — Les crochets, tringles, planches et toute saillie servant aux étalages de viandes, formés par les marchands bouchers, charcutiers et tripiers, seront enlevés dans le délai d'un mois à compter de la date de la présente ordonnance.

Art. 20. — Les étalages formés de tonneaux, caisses, tables, bancs, châssis, étagères, meubles et autres objets journellement déposés sur le sol de la voie publique, au devant des boutiques, sont expressément interdits.

DÉCROTTOIRS.

Art. 21. — Il est défendu d'établir en saillie, sur la voie publique, des décrottoirs au devant des maisons et boutiques. Ceux actuellement existants seront supprimés dans le délai de huit jours.

Section V. — *Dispositions générales.*

Art. 22. — Le pavé de la voie publique, dégradé ou dérangé à l'occasion des établissements, réparations, changements ou suppressions de saillies, sera rétabli aux frais des propriétaires, locataires ou entrepreneurs, par l'un des entrepreneurs du pavé de Paris, et non par d'autres, sous la direction de l'ingénieur en chef chargé de cette partie.

Art. 23. — Les permissions de petite voirie seront délivrées sans que les impétrants puissent en induire aucun droit de concession de propriété ni de servitude sur la voie publique, mais à la charge au contraire de supprimer ou réduire les saillies au premier ordre de l'autorité, sans pouvoir prétendre aucune indemnité, ni la restitution des sommes payées pour droit de petite voirie.

Art. 24. — Les saillies autorisées devront être établies dans l'année à compter de la date des permissions. Dans le cas contraire, les permissions seront périmées et annulées, et l'on sera tenu d'en prendre de nouvelles.

Art. 25. — Les contraventions aux dispositions de la présente ordonnance seront constatées par des procès-verbaux ou rapports qui nous seront transmis, pour être pris telle mesure qu'il appartiendra.

Art. 26. — Les propriétaires, locataires et entrepreneurs sont responsables, chacun en ce qui les concerne, des contraventions au présent règlement.

Art. 27. — Les ordonnances de police contenant des dispositions relatives aux saillies sous les galeries du Palais-Royal et des rues Castiglione et de Rivoli, sous les piliers des Halles et dans tous les passages ouverts au public sur des propriétés particulières, continueront d'être observées.

Tels sont les deux documents les plus importants relativement à la réglementation des saillies. Nous devons ajouter que l'article 337 de l'*Instruction de la voirie urbaine*, en date du 31 mars 1862, édicte qu'en fait d'ouvrages placés en saillie sur la façade d'un bâtiment, que ces ouvrages aient été autorisés ou non autorisés, leur existence n'est que précaire et de pure tolérance et dès lors ne peut fonder ni possession ni prescription; le maire a toujours le droit « d'en exiger l'enlèvement dès que l'intérêt de la circulation lui paraît réclamer cette mesure. Le principe de la non-rétroactivité des lois ne peut s'appliquer aux arrêtés qu'il prend à ce sujet. (*Code civil*, art. 2226 et 2232; Cass., 4 juin 1830, 18 août 1847, 25 mai 1850, et 17 nov. 1859.) Ce droit du maire ne souffre aucune atteinte, alors même que le particulier poursuivi antérieurement pour avoir établi sans autorisation l'ouvrage en saillie, aurait été relaxé de l'action intentée contre lui, à cause de l'ancienneté de la construction. (Art. 338 de l'*Instruction de la voirie urbaine*, 31 mars 1862; Cass., 11 sept. 1847.)

SAIN (Bois). — Bois qui provient d'un arbre ayant poussé d'une manière normale et dans de bonnes conditions; aussi est-il exempt de gerçures, nœuds, vices et autres défauts d'un bois qui proviendrait d'un arbre malade. Ce dernier bois, qui n'est pas sain, ne peut être utilisé dans les constructions.

SAINT-LEU. — Nom d'une pierre tendre calcaire, de bonne qualité, qu'on extrait des carrières de Saint-Leu (Oise). Il y a trois espèces de cette pierre. Le *saint-leu* proprement dit, le *vergelet*, et le *trossy*. — Le saint-leu se trouve au-dessous du vergelet; il a le grain plus gros que celui-ci; le vergelet a un grain plus dur, il en existe deux variétés dont la plus connue est le silly; enfin le trossy est une pierre tendre analogue à la nature de certains tufs. Ces diverses variétés de pierres pèsent environ de 1,500 à 1,650 kilogrammes le mètre cube.

SAINT-NOM (Pierre de). — Roche très-dure qu'on tire du département de Seine-et-Oise; la variété la plus employée, nommée *roche fine*, porte de 0m,48 à 0m,60 de hauteur de banc; le poids du mètre cube est d'environ 2,350 kilogrammes.

SAINTE-ANNE. — Variété de marbre à fond noir ou noirâtre, faiblement veiné de gris et de blanc, qu'on extrait de certaines carrières de la Belgique. Ces marbres font des chambranles de cheminée à bon marché.

SAINTE-MARGUERITE (Pierre de). — Cette pierre se tire des carrières des environs de Montereau; il en existe trois qualités distinctes, dont deux sont extrêmement dures et susceptibles de prendre un beau poli; c'est une sorte de marbre d'un ton jaune. Cette pierre pèse environ 2,750 kilogrammes le mètre cube.

SALLE, s. f. — Pièce d'une grande dimension dans un édifice quelconque, et plus ou moins décorée, suivant qu'elle appartient à une maison modeste, à un hôtel privé, à un palais. Dans l'antiquité, tous les peuples ont eu dans leurs monuments des salles ayant de vastes proportions, leurs plafonds et leurs voûtes étaient soutenus par des piliers ou des colonnes diversement disposés. Les Assyriens, les Égyptiens et les Romains ont créé des salles immenses dans leurs palais, dans leurs temples ou dans leurs thermes. Chez les Romains et chez les Grecs, les salles portaient divers noms qui indiquaient leur destination. — Pendant le moyen âge, les maisons possédaient diverses salles qui remplissaient à la fois l'office de salon et de salle à manger; mais on dénommait plus spécialement *salle basse* une vaste pièce du rez-de-chaussée dans laquelle se tenaient les gens et les familiers, tandis que le maître recevait et traitait les étrangers à l'étage principal, dans la *salle haute*, qu'on dénommait aussi *grande salle*. Les maisons communes ou hôtels de ville avaient également leur *grande salle* ou *salle commune*; les abbayes et les monastères, leur *salle capitulaire*, dans laquelle s'assemblait le chapitre de la communauté (*caput*), d'où son nom de *capitulaire*. Cette salle était située à rez-de-chaussée; elle était souvent adossée au transept de l'église ou de la chapelle, souvent elle était couverte par des voûtes magnifiques.— Pendant la renaissance, les grandes salles de châteaux prirent le nom de *galeries :* telles étaient les galeries des Cerfs et de Henri II au palais de Fontainebleau (Voy. Palais) ; celle des Glaces, à Versailles. Dans ces temps modernes, on a décoré ou restauré de belles salles, telles, par exemple, que la galerie d'Apollon au Louvre, la galerie dorée à la Banque de France. (Voy. Décoration.) — Dans les palais de justice, on donne le nom de *salle des pas perdus* à de vastes galeries servant de promenoirs aux avocats, aux plaideurs et aux hommes d'affaires. Enfin, dans notre civilisation moderne, on donne le nom de salle à une foule de locaux qu'il nous suffira de mentionner pour que le lecteur connaisse l'usage de ces pièces, ce sont : la salle à manger, la salle de compagnie ou *salon*, la salle de billard, la salle de bain, la salle de spectacle, la salle de concert, la salle d'audience, la salle de police, la salle de lecture, la salle des morts, la salle d'autopsie, la salle d'hôpital, la salle d'asile, etc.

Salles de cours. — Dans les grands édifices d'instruction publique, on nomme *salles de cours* des locaux plus ou moins vastes dans lesquels des professeurs font des cours; il existe de ces salles dans les facultés de droit, de médecine, des sciences, etc. Quand ces locaux n'ont pas de grandes proportions, des

pièces ordinaires plus ou moins longues sont très-suffisantes pour permettre au professeur de se faire entendre de tous les points de la salle ; mais quand celle-ci est destinée à recevoir une nombreuse assemblée, il faut prendre des dispositions particulières pour permettre à 3 et 400 personnes d'entendre parfaitement l'orateur, sans que celui-ci soit obligé de s'époumoner. Il est donc nécessaire de construire ces salles en hémicycle et de disposer les places sur des gradins en amphithéâtre ; ensuite, il ne faut pas donner à ces salles une trop grande élévation. Les cloisons doivent être faites en matériaux sonores, la brique est excellente pour cet emploi ; ensuite, un couloir circulaire entourant les amphithéâtres augmente aussi la sonorité des salles, dont le plafond ne doit pas être tout en verre, car ce mode de couverture apporte une grande perturbation dans les ondes sonores. Telles sont les meilleures dispositions à donner aux salles de cours ; quant à leur décoration, elle doit être en rapport avec les matières du cours qu'on professe. Du reste, un habile architecte saura tirer un excellent parti des peintures décoratives pour l'ornementation de sa salle. La peinture, en effet, se prête merveilleusement à tous les genres, sciences, lettres, beaux-arts, théologie, commerce et industrie.

SALLE DE VERDURE. — Dans l'art des jardins, on nomme *salle de verdure*, un espace circulaire, ovale ou rectangulaire, délimité par des arbres taillés en berceau, et qui forme une sorte de salle dans laquelle les rayons du soleil ne pénètrent point. On ménage des ouvertures cintrées à ces salles, lesquelles ouvertures se trouvent en face des allées. Dans le Nord, le tilleul et le marronnier se prêtent admirablement à la taille pour former des salles de verdure. Dans les pays chauds, on emploie pour les mêmes salles des oliviers, des lauriers et des sycomores. — Voy. JARDINS (*Art des*).

SALLE DE TREILLAGE. — Espace que l'on entoure et que l'on dispose avec des treillages, afin de les couvrir de plantes grimpantes pour obtenir rapidement une *salle de verdure*.

SALON, s. m. — Pièce qui dans nos habitations modernes sert à recevoir les visiteurs ; c'est donc la pièce qui doit être la plus grande, la plus richement décorée et meublée. Dans les hôtels et dans les habitations luxueuses, il y a plusieurs grands salons pour les réceptions et les fêtes ; aussi se trouve-t-il de plus petits locaux, nommés *petits salons*, dans lesquels les maîtres du logis reçoivent peu de visiteurs ou quelques intimes ; ces petites pièces servent même d'*anti-salons* ou *petits salons d'attente*.

En France, on nomme *salon* l'exposition annuelle des œuvres d'art exécutées par les artistes vivants, et qui comprennent la peinture, la sculpture, l'architecture, la gravure et la lithographie.

On nomme *salon à l'italienne* un salon très-élevé, qui même comporte souvent deux étages dans sa hauteur et reçoit le jour par de grands œils-de-bœuf pratiqués au sommet d'une grande arcade ou par des fenêtres pratiquées dans l'étage supérieur.

SALPÊTRE, s. m. — Matière ayant l'aspect d'un sel blanchâtre, qui se produit sur la surface des vieux murs, surtout quand ils sont imprégnés d'humidité. Les sédiments provenant du lavage des gravois et des plâtras fournit, après diverses manipulations, du nitrate ou azotate de potasse plus ou moins pur, nommé *salpêtre*, qui sert à divers usages industriels ainsi qu'à la fabrication de la poudre à canon. — Les murs qui renferment du salpêtre sont dits *murs salpêtrés*; ils ne peuvent plus recevoir de couches de peinture, celles-ci s'effritent et tombent en poussière sur de pareils murs. Il est bien difficile de remédier au salpêtrage des murs. (Voy. HUMIDITÉ et SILICATISATION.)

SALUBRITÉ, s. f. — Qualité de ce qui est salubre. Dans le présent article nous ne dirons que quelques mots de la salubrité publique, c'est-à-dire de la partie de l'hygiène publique qui comprend la propreté des villes, logements insalubres, surveillance des halles et des marchés, des canaux, des égouts, des prisons, des hôpitaux, de la voie publique, des plantations, etc. Le gouvernement prescrit les mesures et les travaux généraux de salubrité

relatifs aux villes et aux communes, tandis que les administrations municipales s'occupent des mesures particulières, telles que d'assainir l'air, de fournir le plus d'eau potable possible, de prévenir et d'arrêter les épidémies, les maladies contagieuses, de réglementer la prostitution, de tenir la main à la bonne interprétation et à l'observation rigoureuse des règlements concernant le balayage et le lavage des voies publiques, de l'arrosement, de l'enlèvement des boues, des immondices, des neiges et glaces, de la vidange des fosses d'aisances, du curage des puits, puisards, canaux, rivières, de l'enfouissement des animaux morts, ainsi que des viandes et autres comestibles gâtés et corrompus. L'administration municipale s'occupe également du classement des établissements insalubres ou dangereux. (Voy. ÉTABLISSEMENTS DANGEREUX.) Le Code pénal (art. 471 et suiv.) punit d'amende, et d'emprisonnement en cas de récidive, toutes les infractions aux règlements locaux.

Pour ce qui concerne les logements insalubres, qu'il ne faut pas confondre avec les établissements industriels insalubres que nous venons de mentionner, les causes d'insalubrité sur lesquelles l'autorité est appelée à se prononcer le plus fréquemment, ces causes sont : insuffisance de jour et d'aération, mauvaise installation des fosses d'aisances et des conduites d'eaux ménagères, humidité des logements, etc.

Quant aux établissements insalubres, ils ne peuvent être autorisés qu'après une enquête *de commodo et incommodo*; du reste, nul établissement, quelle que soit la classe à laquelle il appartient, ne peut être fondé sans une autorisation préalable. (Voy. ÉTABLISSEMENTS DANGEREUX, etc.)

Pour ce qui est des eaux, une ville ne peut être salubre qu'à la condition d'en posséder une quantité suffisante pour répondre à tous les besoins domestiques ou industriels. (Voy. EAU.) Les eaux une fois utilisées sont rejetées, il est donc indispensable que l'absorption ou la disparition des eaux ait lieu le plus rapidement possible; car leur stagnation donne naissance à de nombreux inconvénients; c'est pour obvier à ceux-ci que sont construits les égouts des villes. (Voy. ÉGOUT.)

Enfin les voies publiques et les promenades doivent être parfaitement tenues, nettoyées et lavées, débarrassées des boues, immondices, neiges, glaces, etc., et fréquemment arrosées en été.

Tels sont les principaux points sur lesquels se porte l'attention municipale, en ce qui concerne la salubrité et l'hygiène publiques; ajoutons que, dans les grandes villes, il existe des commissions, dites *d'hygiène et de salubrité*, qui s'occupent exclusivement de tout ce qui touche de près ou de loin aux questions de salubrité.

SANCTUAIRE, *s. m.* — Partie des temples anciens dans laquelle se trouvait placée la représentation de la divinité, et qui correspond au chœur des églises catholiques. (Voy. CHŒUR.)

SANDARAQUE, *s. f.* — Substance employée dans la fabrication des vernis; c'est une sorte de gomme résineuse qui découle en larmes claires et luisantes d'une variété particulière de genévrier des pays chauds. C'est la meilleure des résines à employer pour la fabrication des vernis blancs, et c'est grâce à la sandaraque que ceux-ci ont une solidité considérable. — Il n'entre pas de la sandaraque dans les vernis à la gomme laque.

SANG-DE-DRAGON, *s. m.* — Couleur d'une grande intensité de ton, rougeâtre, qui est surtout employée par les aquarellistes. Cette couleur est tirée d'une résine provenant du *draconnier*, laquelle résine est sèche, friable, de couleur rouge analogue au ton d'un sang foncé et caillé; elle entre dans la composition de certains vernis bruns.

SANGUINE, *s. f.* — Fer oxydé rouge, ou minerai de fer, qui a l'aspect d'une pierre rougeâtre onctueuse au toucher. Cette pierre se présente sous forme de longues lamelles; elle est dure et assez lourde; elle sert à de nombreux usages : à faire des brunissoirs pour polir les métaux et brunir l'or (Voy. BRUNIS-

soir), pour fabriquer des *crayons de sanguine*. Les menuisiers et les charpentiers l'emploient à l'état naturel pour tracer des marques sur leurs bois. — On nomme aussi la sanguine *pierre hématite*.

SANTÉ (Maison de). — Voy. Maison de santé et Hospitaliers (*Bâtiments*).

SAPE, *s. f.* — Tranchée faite en sous-œuvre au pied d'un mur, d'un terrassement, d'un glacis, etc., pour les faire tomber; d'où le nom de *sapeur*, donné à celui qui sape, et de *sapeurs-pompiers*, aux hommes qui font partie des corps chargés d'éteindre les incendies, lesquels sont souvent obligés d'employer la sape pour circonscrire le feu.

SAPER, *v. a.* — Faire une sape, travailler à la sape, c'est-à-dire abattre au moyen de tranchées pratiquées en sous-œuvre des murs ou des pans de murs, des terrassements, des fortifications, etc. — Les outils employés pour saper sont la hache, des têtus, des marteaux, des masses et des pinces. — *Saper une butte*, c'est, après y avoir pratiqué une tranchée, un

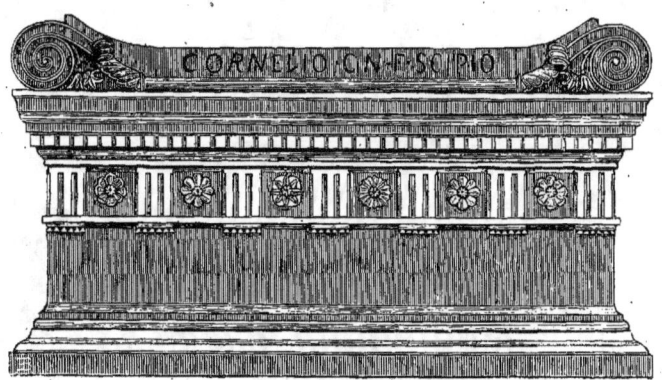

Fig. 1. — Sarcophage de Cnéus Scipio Barbatus.

chevalement et des étrésillonnements en dessous, mettre le feu à tout l'ouvrage pour opérer son éboulement.

SAPIN, *s. m.* — Bois tendre et léger, plus ou moins résineux suivant sa variété, rayé de veines blanches et jaunâtres qui se colorent toujours plus fortement au fur et à mesure que le bois vieillit. Le sapin est très-employé dans les industries du bâtiment pour la charpente et la menuiserie; les variétés les plus usuelles sont les sapins du Nord et ceux de Lorraine. On les distingue en sapin *blanc* et sapin *rouge*, suivant qu'ils ont été ou non saignés, c'est-à-dire privés de leur résine; on les débite en poutres, poutrelles, chevrons, planches et madriers. (Voy. Pin et Pitchpin.)

SAPINE, *s. f.* — Longue pièce de bois de sapin en grume qu'on utilise dans les travaux de construction pour construire les échafauds élevés qu'on nomme *tours*, *sapines* ou Monte-charges. (Voy. ce mot.)

SARCOPHAGE, *s. m.* — Ce terme (dérivé du grec σάρξ, σαρκός, chair, et φαγεῖν, manger) signifie littéralement *mange-chair*, *carnivore*, et a été donné à tous les récipients en pierre ou en marbre destinés à renfermer les restes mortels de grands personnages. On a employé pour les premiers sarcophages une espèce de pierre calcaire, la pierre *assienne*, qu'on tirait d'Assos en Troade, qui avait la singulière propriété de consumer dans l'espace de quarante jours la chair et les os d'un cadavre; seules les dents résistaient à cette action consumante (Pline, *H. N.*, XXXVI, 27) : aussi employait-on cette pierre pour faire des cer-

cueils, quand on enterrait des cadavres, au lieu de les incinérer. Les sarcophages sont généralement de forme quadrangulaire et le dessus est bombé, angulaire ou droit; dans ce dernier cas, ils affectent la forme d'un parallélépipède. On en faisait en terre cuite, en plomb, en maçonnerie et même en verre (1). Notre figure I montre un sarcophage, celui de Cnéus Scipion Barbatus, trouvé dans le tombeau de la famille des Scipions, et qu'on voit aujourd'hui au musée du Vatican à Rome. Ce sarcophage est assez simple. Plus tard on en fit de très-ornés; l'un des plus beaux et des plus connus est celui de Cécilia Métella, que montre notre figure 2 : nous avons dessiné ce monument d'après les restaurations de MM. Leveil et Ancelet.

Quand les sarcophages ne contiennent pas le corps du défunt, que ce sont simplement des monuments élevés en leur honneur, on

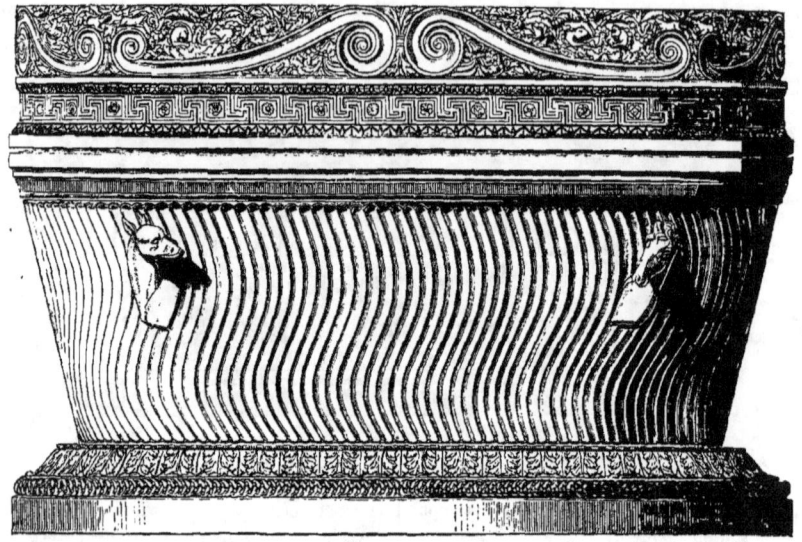

Fig. 2. — Sarcophage de Cécilia Métella.

les nomme CÉNOTAPHES. (Voy. ce mot et TOMBEAU.)

SARDE ou **SARDOINE**, *s. f.* — Variété d'agate d'un beau jaune strié de veines orangées et jaunâtres foncées. Une variété mélangée avec de l'onyx fournit le *sardonyx*, qui possède alternativement des teintes mates et brillantes et d'autres transparentes.

(1) D'après Bâtissier (*Hist. de l'art monum.*, p. 635), qui dit, d'après les historiens, que les Phéniciens fabriquaient des sarcophages de verre. Malheureusement, cet auteur n'indique pas les sources où il a puisé ce renseignement.

SARRANCOLIN, *s. m.* — Variété de marbre très-estimée, d'un ton rouge foncé avec de fortes veines blanches et grises; on le tire des carrières de Sarrancolin, petite localité du département des Hautes-Pyrénées. (Voy. MARBRE.)

SARRASINE (ARCHITECTURE). — Voy. ARABE (*Architecture*).

SAS, *s. m.* — Dans l'architecture hydraulique, on nomme *sas* un bassin bordé de quais et fermé par deux écluses. On pratique des *sas* sur la longueur d'un fleuve, d'une rivière ou d'un canal, afin de faire passer, au moyen

des écluses, des bateaux d'aval en amont et réciproquement. (Voy. ÉCLUSE.)

On désigne sous le même terme un tamis de crin ou de soie, aux mailles fines, qui sert dans les chantiers de construction à passer, à tamiser le plâtre destiné à faire les enduits des plafonds, des murs et des cloisons. On désigne ce plâtre sous le nom de *plâtre au sas*, pour le distinguer des autres plâtres, plâtre ordinaire, gros plâtre, mouchette, etc.

le commerce. Suivant leur provenance, les saumons pèsent de 65 à 70 kilogrammes.

SAUTERELLE ou FAUSSE ÉQUERRE. (Voy. ÉQUERRE et BIVEAU.)

SAUTERELLE D'ÉCURIE. — Appareil qui permet d'abattre promptement les barres de séparation ou les *bat-flancs* des écuries, afin de dégager la jambe du cheval qui aurait enjambé ces séparations. Nos figures 1 et 2 mon-

Fig. 1. — Sauterelle en bois.

Fig. 2. — Sauterelle en fer poli.

SASSER, *v. a.* — Passer le plâtre au sas. (Voy. l'art précédent.)

SAULE, *s. m.* — Arbre de petite taille qui a donné son nom à la famille des salicinées (*salix*, saule), et qui fournit un très-mauvais bois, mais qui est cependant employé pour les constructions RURALES. (Voy. ce mot.) Il entre dans la composition de la poudre à canon, quand, transformé en charbon, il a été réduit en poussière. Une variété de saule sert aux vanniers pour faire des corbeilles et autres travaux de vannerie.

SAUMAKI, *s. m.* — Variété de marbre oriental dont les plus connues sont d'un ton rouge veiné jaune, ou fond blanc veiné également jaune.

SAUMON, *s. m.* — Lingot de plomb, tel qu'il sort des usines et qu'on le trouve dans

trent deux types de sauterelles ; dans notre *Traité des constructions rurales*, nous en avons dessiné d'autres modèles. — En serrurerie, on nomme *sauterelle* la branche de bascule droite d'un mouvement de sonnette, qui sert à faire un ressaut au fil de fer ou cordon de tirage.

SAUTON, *s. m.* — Ardoise réduite sur sa largeur afin de pouvoir compléter un rang d'ardoises. Souvent, pour remployer de la vieille ardoise, on la transforme en *sauton*.

SAVON MÉTALLIQUE. — Savon obtenu en versant une dissolution saturée de couperose verte (sulfate de fer) dans une dissolution concentrée de savon ordinaire. Il se forme, par suite, un précipité grumeleux qu'on nomme *savon métallique*; on le lave alors à grande eau jusqu'à ce qu'il devienne insapide. Ce savon est employé dans la peinture à FRESQUE. (Voy. ce mot.)

SAVONNIÈRE, s. f. — Usine dans laquelle on fabrique du savon. Les savonnières renferment des réservoirs à huile, à soude et à potasse, des bassins à chaux et des fourneaux, ainsi que des formes à mouler le savon en pain, enfin des séchoirs.

SCABELLON, s. m. — Ce terme, dérivé du latin *scabellum*, diminutif de *scammum*, tabouret, escabeau (Varro, V, 168; Isidor, Orig., XX, 2, 8), signifie, dans notre langue, une sorte de gaîne pouvant servir de support à des bustes, à des statuettes, à des candélabres, etc.

SCAPHE, s. m. — Ce terme, dérivé du latin *scaphium* (Vitruve, IX, 8), signifie, cadran solaire formé par une surface creuse sphérique, dans laquelle sont tracées les

Scaphe.

lignes marquant les heures. Notre figure montre un scaphe porté par une figure représentant un athlète; nous l'avons dessiné d'après une statue qui se trouvait dans la cour d'honneur de l'ancien hôtel de ville de Paris.

SCELLEMENT, s. m. — Opération qui consiste à fixer dans la pierre ou dans la maçonnerie par des moyens divers une pièce de bois, de métal, etc. Ce terme s'applique en même temps au résultat de l'opération et à la partie d'une pièce qui sert à la sceller; ainsi on dit qu'une patte a 0m,08 de scellement,

que son scellement est à queue de carpe, barbelé ou denté, etc. — On pratique le scellement des solives, des enchevêtrures et autres pièces de bois horizontales, en faisant dans le mur un percement suffisant pour y placer l'about de la pièce, qu'on a soin de faire porter sur une cale en bois; puis on comble le vide qui entoure l'about de la pièce avec des garnis bien durs ou du plâtre, qu'on pose à bain de plâtre ou de mortier. — Les scellements de poteaux d'huisserie et autres s'exécutent de même, seulement le trou de percement se fait dans l'aire du plancher et dans l'auget du plafond. — Le scellement des sapines et autres pièces verticales se fait en creusant un trou profond dans le sol, dans lequel on pose un libage sur lequel porte le pied de la pièce, puis on exécute un bon massif en moellons hourdés à bain de plâtre. — Le scellement des lambourdes sur lesquelles on établit les parquets se fait à rez-de-chaussée sur bitume ou sur des aires en plâtre; un solin, fait de chaque côté de la solive, sert à la fixer. — On nomme *scellements* les augets qu'on fait pour fixer les mêmes lambourdes.

On scelle le fer dans la pierre à l'aide de la grenaille de fer et de plomb, ou bien au soufre et à la limaille de fer. Les petits scellements, tels que décrottoirs, colliers, crochets d'arrêt, etc., se font soit au plâtre, soit au ciment, avec des bouts de tuileau qu'on enfonce de force dans le trou de scellement.

SCELLER, v. a. — Faire, pratiquer un scellement, c'est-à-dire fixer une pièce de bois ou de métal avec du mortier, du plâtre, du ciment, du plomb, du soufre, etc. — On scelle des grilles au plomb, qu'on doit *matter* fortement pour remplir les vides du *trou de scellement*, parce que le plomb fondu, en passant de l'état liquide à l'état solide, éprouve un retrait assez considérable. — On scelle les pavés d'une cour en les noyant dans du mortier; on raffermit de cette manière les pavés et le sol, et on s'oppose à l'infiltration des eaux entre les joints de ceux-là. (Voy. l'art. précédent.)

SCÈNE, s. f. — Ce terme, dérivé du latin *scena*, servait à désigner dans les théâtres de

l'antiquité non-seulement ce qui chez nous compose la plate-forme sur laquelle se tiennent les acteurs, mais encore le mur qui formait le fond permanent du théâtre, le Proscenium. (Voy. ce mot.) Ce mur était percé de trois portes : celle du milieu, d'où sortait le premier rôle (protagoniste) et qu'on nommait (*valvæ regiæ*); les deux portes de chaque côté (*hospitales*) (Vitruve, V, 6, 8), d'où sortaient à droite le deuxième rôle (deutéragoniste), et à gauche le troisième rôle (tritagoniste). On voit encore au grand théâtre de Pompéi, d'une manière distincte, la partie inférieure de ces trois portes sur le mur du *proscenium*. — Dans nos théâtres modernes, la scène comprend non-seulement le plancher sur lequel se passe l'action, mais la toile de fond, les coulisses *côté cour* et *côté jardin*, l'avant-scène et la partie en élévation où sont placés en suspension les décors, bandes de ciel, etc. (Voy. Théatre.)

SCHISTE, *s. m.* — Sous ce terme générique, on comprend des matériaux, des pierres qui la plupart se laissent diviser assez facilement en lamelles minces et unies; il y a des *schistes talqueux, chloritès*, etc. L'ardoise est un *schiste ardoisier* (Voy. Ardoise.)

SCHOLA. — Terme d'antiquités, qui sert à désigner les gradins qui dans des bains ou dans des thermes occupaient le soubassement de l'hémicycle au centre duquel se trouvait le bassin circulaire nommé *labrum*. On le désignait sous les termes de *schola alvei, schola labri*; c'est dans ce passage que les baigneurs s'asseyaient ou restaient debout, en attendant leur tour. (Vitruve, V, 10, 4.) Les personnes qui accompagnaient les visiteurs se reposaient dans la *schola* et s'entretenaient avec les personnes qu'ils venaient voir.

SCIAGE, *s. m.* — Opération qui consiste à débiter à la scie des blocs de pierre ou de marbre, des pièces de bois, etc. La surface obtenue par cette opération se nomme également *sciage*. — Pour les matières dures, telles que les roches, les marbres, le sciage se fait à la scie sans dents avec de l'eau et du grès pilé; pour les pierres tendres, au contraire, on emploie une scie à dents qu'on nomme Passe-partout. (Voy. ce mot et Scie.) — Suivant leur plus ou moins de densité, les pierres demandent plus ou moins de temps pour leur sciage; ainsi, par exemple, il faut environ 4 heures pour scier un mètre superficiel de lambourde ou de vergelet tendre, tandis qu'il faut 12, 14 et 16 heures pour un mètre superficiel de certaines roches.

Sciage (Bois de). — On désigne sous ce terme des pièces de bois qui proviennent de plus fortes pièces refendues sur leur longueur, ce qu'on nomme *sciage de long*. Quand le sciage est opéré sur le travers de la pièce, on emploie une scie ordinaire, qui est manœuvrée par un ou deux hommes. Le *sciage en chantournement* se fait presque toujours transversalement, sur le plat des pièces et suivant des lignes courbes, avec les scies dites *à chantourner*. (Voy. Scie.)

SCIE, *s. f.* — Instrument qui sert à couper et à débiter les pierres et le bois, et qui se compose d'une lame en acier unie, mais plus souvent dentelée, laquelle lame est montée dans une armature en bois. On manœuvre cet instrument en lui imprimant un mouvement de va-et-vient dans le sens de sa longueur et dans une direction donnée; le résultat de l'opération, qu'on aperçoit sur les parements ou faces des matériaux sciés, se nomme *trait de scie*. — Il existe une grande variété de scies; les unes servent à débiter la pierre, d'autres le bois. Voici les principales; on nomme :

Scie du menuisier, celle qui est composée d'une lame dentelée montée dans un châssis

Fig. 1. — Scie ordinaire à tenons.

destiné à tenir la lame tendue, et qu'on nomme *monture* ou *armature*. La lame est tenue tendue à l'aide d'une corde enroulée qui agit sur les montants du châssis. Il existe des scies ordi-

naires (fig. 1) et des scies allemandes (fig. 2).
Scie a chantourner, une scie du me-

Fig. 2. — Scie à chantourner allemande avec chaperons rivés.

nuisier semblable à la scie ordinaire, sauf que la lame n'est pas directement fixée aux montants, mais dans des rivures faites dans la fente d'une cheville cylindrique qui traverse les montants, dans lesquels les chevilles peuvent

Fig. 3. — Scie à chevilles.

tourner à volonté. La lame de la scie à chantourner est souvent très-étroite et a la plus large voie possible, afin que, le trait de scie étant fort ouvert, la lame puisse avoir toute facilité de suivre telle courbure demandée (fig. 2).

Fig. 4. — Scie à main à dents simples affûtée.

Scie a araser, une sorte de bouvet dont le fer est un morceau de scie solidement fixé au fût. Pour s'en servir, on le fait porter comme une tringle de bois droite pour scier des arasements d'une grande largeur, tels que ceux d'une porte emboîtée, par exemple.

Scie a chevilles, une lame étroite de fer plat dentelée et fixée dans sa longueur à une

Fig. 5. — Scie à main demi-large affûtée.

tringle de fer ou de bois recourbée, dont l'extrémité sert de manche (fig. 3). Quand un

ouvrage chevillé est terminé, cette scie sert à couper les chevilles.

Scie de taille, une grande scie pour

Fig. 6. — Scie à main large affûtée.

couper le bois en travers; la petite sert pour les petits assemblages.

Fig. 7. — Scie pour scieurs de long.

Scie a découper, une sorte de petit ciseau ou fer dentelé qui se place dans un trusquin.

Fig. 8. — Équier du haut.

Quelquefois on donne ce nom à la *scie à chantourner*.

SCIE A MANCHE ou SCIOTTE, un couteau en forme de scie qui sert à tailler les tenons

Fig. 9. — Équier du bas.

et à passer dans des endroits où la scie montée ne pourrait pas passer : c'est avec cette scie, par exemple, qu'on nomme également

Fig. 10. — Détail de la lame de scie du scieur de long.

scie à main, qu'on scie en deux un tonneau pour obtenir deux baquets. — Nos figures 4, 5 et 6 en montrent trois types; la plus

Fig. 11. — Lame à dents de loup.

étroite (fig. 4) est aussi nommée *scie à guichet*, parce qu'elle est employée pour enlever du bois au-dessous des portes qui raclent sur le sol, ou sur les guichets des portes cochères.

SCIE DE LONG, une scie qui est employée par les scieurs de long pour refendre les pièces de bois; elle se compose (fig. 7) d'un grand châssis formé par deux montants de 1m,52 de longueur et deux traverses ou sommiers de 0m,70 de lar-

Fig. 12. — Partie d'une scie dite *passe-partout*, pour scieurs de pierre.

geur. La lame de la scie est engagée dans deux équiers qui la saisissent et la tendent. Notre figure 8 montre l'anneau ou équier du haut de la scie, la figure 9 l'équier du bas, et notre figure 10 un détail de la lame, tandis que notre figure 11 montre un détail des lames ordinaires, dites *à dents de loup*.

SCIE PASSE-PARTOUT, une scie dont la lame est dentelée et de forme segmentaire du côté

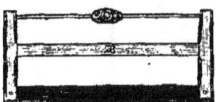

Fig. 13. — Scie à serrage renforcé pour parqueteurs.

des dents (fig. 12); les deux extrémités de cette lame sont pourvues d'un œil, ou douille, dans

Fig. 14. — Scie à tringle pour parqueteurs.

lequel on passe un morceau de bois cylindrique qui sert de manche. Cette scie sert à débiter la

Fig. 15. — Scie à lame étroite pour parqueteurs.

pierre tendre, les fortes pièces de charpente et les arbres en grume qu'on scie en travers;

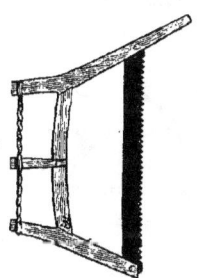

Fig. 16. — Scie à bûches (monture savoyarde).

on l'utilise également dans certains endroits où une scie à monture ne pourrait fonctionner. Outre les scies que nous venons de

décrire, beaucoup de corps d'état ont des scies spéciales pour le genre d'industrie qu'ils exercent. Nos figures 13, 14 et 15 montrent trois

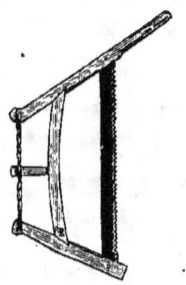

Fig. 17. — Scie à bûches (monture savoyarde, 2ᵉ type).

types de scies employées par les parqueteurs; nos figures 16, 17 et 18, des scies à bûches pour les scieurs de bois de chauffage; notre

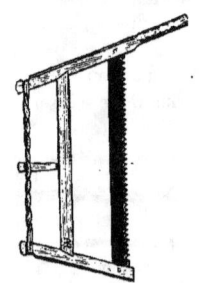

Fig. 18. — Scie à bûches (monture droite).

figure 19, une scie à placage, employée par les ébénistes et les tabletiers.

SCIE CIRCULAIRE, celle qui consiste en un

Fig. 19. — Scie à placage.

disque d'acier dont la périphérie est armée de dents. Ces scies sont animées d'une grande vitesse, parce qu'elles fonctionnent à la vapeur à l'aide de courroies de transmission.

SCIE A RUBAN OU SCIE SANS FIN, une longue lame très-souple dentée, dont les extrémités sont soudées entre elles. Ce ruban passe sur des poulies qui lui impriment un mouvement semblable à celui d'une courroie de transmission.

Fig. 20. — Scie circulaire.

SCIE A FICHER. — Voy. FICHE du maçon.

SCIE A MÉTAUX. — Cette scie a une monture en fer et un manche en bois; elle est employée par les serruriers.

SCIES MÉCANIQUES. — On fabrique aujourd'hui des machines à découper le bois, la pierre, le fer, qui fonctionnent par des mécanismes assez divers. On fait même des *scies mécaniques à receper* les pieux; ces machines se composent d'une grande scie qui peut être mise en mouvement de dessus l'échafaudage qui sert à la soutenir; la locomobile qui sert au battage des pieux actionne souvent ce genre de scie.

SCIE (Laver à la). — Quand un bois a été équarri à vive arête au moyen de la scie sur toutes ses faces, on dit que ce bois a été *lavé à la scie* sur toutes ses faces; ordinairement, dans les constructions soignées, les bois apparents sont lavés à la scie.

SCIER, *v. a.* — Débiter, refendre des pierres, des pièces de bois à la scie; se servir de la scie. — En maçonnerie et en marbrerie, l'expression *scier à contre-passe* signifie faire agir la scie parallèlement au lit des blocs qu'on scie.

SCIEUR, *s. m.* — Ouvrier qui scie, c'est-à-dire qui exécute le sciage de la pierre, du marbre, du bois. — Les scieurs de pierre travaillent à la tâche et fournissent tous leurs outils, sauf ceux du chantier qui sont à l'en-

trepreneur, ce sont : les crics, les pinces, les rouleaux et les supports pour mettre la pierre *en chantier*; l'eau, le grès et le plâtre nécessaires sont également fournis à l'ouvrier par l'entrepreneur. — Le *scieur de long* est l'ouvrier qui scie les bois de charpente et de menuiserie. (Voy. SCIE.)

SCIOTTAGE, *s. m.* — Opération qui consiste à détruire avec la sciotte du maçon le mortier garnissant les joints d'une pierre, afin de pouvoir l'enlever sans ébranler ni dégrader celles qui l'entourent. Dans la dépose d'un édicule ou d'un monument d'art qu'on veut reconstruire dans un autre emplacement, on ne doit pas opérer autrement, bien que ce mode de démolition soit long et coûteux.

SCIOTTE, *s. f.* — Sorte de scie à main du maçon avec laquelle il sciotte les joints de pierre des maçonneries qu'on veut démolir avec soin. (Voy. l'art précédent.) On nomme également *sciotte* une petite scie sans dents dont se servent les marbriers pour scier les bouts de bandes, filets et autres moulures, ainsi que pour détacher par un *trait de sciotte* une partie de la masse à tailler, afin de conserver les arêtes vives aux filets et autres moulures. — Les menuisiers se servent aussi d'une sciotte pour couper les tenons; ils la nomment SCIE A MANCHE. (Voy. ce terme.)

SCIOTTE TOURNANTE. — Forte bande de tôle enroulée en cylindre et mise en mouvement de plusieurs manières, qui sert à enlever dans un bloc de marbre un cylindre, tel qu'un fût de colonne, par exemple.

SCORIES DE FORGE. — Voy. MACHEFER.

SCOTIE, *s. f.* — Moulure concave, tracée au moyen de plusieurs centres, de deux au moins, et qui se trouve généralement placée entre deux filets qui accompagnent les tores de la base d'une colonne.

SCREEN. — Voy. ÉCRAN.

SCULPTURE, *s. f.* — Art qui a pour objet l'exécution en forme saillante d'une figure ou d'un ornement quelconque. Ce terme est dérivé du latin *sculptura* (de *sculpere*, graver, tailler au ciseau); en effet, le sculpteur taille avec son ciseau des formes, des images, des ornements, et cela dans des matières diverses, telles que le bois, l'ivoire, la pierre, les marbres, etc. Mais on peut obtenir des œuvres de sculpture en façonnant de l'argile, ou bien en coulant des métaux. Quand la sculpture crée des statues ou la représentation de figures animées, on la nomme *statuaire*; le même terme sert aussi à désigner le sculpteur créateur de statues, le *statuaire*. Quand elle représente, au contraire, des objets inanimés, des rinceaux de feuillages, des guirlandes de fleurs ou de fruits, on la nomme sculpture d'ornements, et l'artiste exécutant s'appelle *ornemaniste*.

On peut exécuter les divers genres de sculpture en *ronde bosse*, en haut-relief et en BAS-RELIEF. (Voy. ce mot.) Au point de vue des procédés employés, on divise cet art en *sculpture* proprement dite, en *modelage*, en *ciselure*. On pratique celle-ci sur les œuvres coulées en métal, surtout en bronze. Pour la reproduction de certaines œuvres de sculpture, on emploie le *moulage*, l'*estampage* et la GALVANOPLASTIE (Voy. ce mot et MOULER); ces dernières opérations sont des procédés purement mécaniques, mais qui demandent beaucoup de soin et un certain savoir.

HISTORIQUE. — Dès son origine, la sculpture a concouru à la décoration architecturale. Certes, sans son secours un artiste peut créer un beau monument, ayant de belles proportions, une grande tournure; mais cette œuvre, quelle que soit sa beauté architectonique, ne possédera jamais le charme que la même œuvre décorée avec le secours de la sculpture, qui sait si bien parer et orner l'architecture.

Au fur et à mesure que l'art architectural s'est développé, la sculpture a servi à caractériser les ordres et les divers styles d'architecture, qui sans le secours de cet art n'auraient jamais été aussi tranchés. — La sculpture ornementale fait donc partie intégrante de l'architecture, qui ne saurait se passer de

son concours ; quant aux statues et aux bas-reliefs, ils ne sont pas moins utiles, non-seulement au point de vue purement décoratif, mais encore pour expliquer nettement et caractériser du premier coup la distinction d'un édifice. Et de même que les frontons, les grands panneaux, les grandes surfaces lisses des monuments ne sauraient être mieux décorés qu'avec des bas-reliefs ; de même les acrotères, les niches, les piédestaux, les dais, les consoles, etc., ne sauraient se passer de statues. C'est même cette utilité incontestable de la sculpture qui fait qu'à toutes les époques et chez tous les peuples possédant quelque civilisation, cet art a été cultivé avec beaucoup de soin et a été en rapport direct avec le plus ou moins de civilisation du peuple ; aussi aujourd'hui les seuls monuments de la sculpture d'une nation nous permettent de juger de ce qu'elle a dû être.

Fig. 1. — Fragment de frise du Parthénon.

Les Assyriens ont possédé une sculpture remarquable et grandiose. — Les Égyptiens ont également une sculpture à part ; ils ont créé des colosses, ils ont décoré des allées et des avenues monumentales avec de nombreuses sculptures qu'ils alternaient avec des obélisques. Des palais entiers, à l'intérieur et à l'extérieur, étaient décorés de statues colossales ; leurs colonnes et leurs chapiteaux étaient ornés de sculptures ; enfin le peuple égyptien les a prodiguées sur tous les monuments qu'il a élevés et dont il nous reste encore aujourd'hui des ruines si imposantes. Les obélisques, les sarcophages, les murs des palais, des temples, des hypogées, étaient couverts de sculptures, car les hiéroglyphes, c'est-à-dire l'écriture elle-même de ce peuple, ne sont pour ainsi dire qu'une sculpture en creux, une sculpture intaillée. Quant à la sculpture en ronde bosse de ce peuple, elle est tellement remarquable qu'on peut reconnaître, comme le dit de Rougé (*Notice des monuments du Louvre*), les caractères généraux propres aux cinq époques de l'art égyptien. Dans le premier style, dit *memphitique*, « les statues et les figurines représentent une race musculeuse et trapue ; l'attitude est roide, les pieds sont souvent courts, le nez est droit, souvent gros et rond par le

bout. » Ces caractères appartiennent spécialement à la troisième dynastie et au commencement de la quatrième. Les sculptures de la cinquième dynastie ont une grande finesse, et la plupart de nos lecteurs se rappellent sans doute la magnifique statue en bois du musée de Boulacq, qui excita si fort l'admiration générale à l'exposition universelle de 1867.

Fig. 2. — Le beau Dieu d'Amiens (xiiie siècle).

La sculpture grecque est sans conteste la plus belle qu'il y ait au monde ; aucun peuple n'a jamais pu, nous ne dirons pas dépasser, mais atteindre à ce niveau; cette sculpture justifie donc ce que nous disons un peu plus haut, que le degré de civilisation d'un peuple se reconnaît à la perfection de sa sculpture. Si nos lecteurs jettent les yeux sur notre figure 1, ils partageront notre opinion à cet égard ; il est bien difficile de voir des chevaux

plus lancés et un homme mieux campé, plus solidement et plus élégamment fixé sur un cheval que le cavalier qui se trouve sur le premier plan de cette frise.

Le peuple romain a bien possédé une sculpture en propre, mais il est fort difficile de la distinguer de la sculpture grecque, et cela pour plusieurs motifs, mais surtout parce que les Romains non-seulement ont rapporté une quantité considérable de sculptures de la

Fig. 3. — Le Départ pour la guerre.

Grèce et des colonies grecques, mais encore parce qu'ils ont employé chez eux des artistes grecs, et que souvent les artistes romains n'étaient, pour ainsi dire, que les élèves des Grecs; de sorte que si l'on divisait la sculpture romaine en deux écoles, on pourrait dire, sans se tromper, que les œuvres les plus parfaites sont de l'école grecque, et que celles qui sont médiocres ou mauvaises sont, à peu d'exceptions, près de l'école romaine.

Le style byzantin et les styles roman et ogival ont une sculpture bien tranchée; l'art ogival surtout a ses trois périodes parfaitement délimitées par sa sculpture. Notre figure 2 montre la tête du christ du portail de la cathédrale d'Amiens qu'on a surnommée le

beau Dieu d'Amiens. Cette sculpture date dit-on, du XIII° siècle ; en examinant ce travail, on se demande si même cet ouvrage n'est pas de beaucoup postérieur à la date qu'on lui assigne. La renaissance a eu également son caractère propre dans cet art comme dans les autres ; pour s'en convaincre, il suffit de jeter les yeux sur les innombrables spécimens de la renaissance qui sont répandus dans les diverses parties de l'Europe et surtout dans les grands musées nationaux. Les sculptures des époques de Louis XIV, Louis XV et Louis XVI sont également très-reconnaissables. — Enfin notre école contemporaine de sculpture a produit des œuvres très-remarquables, plus ou moins imprégnées de l'antiquité, et nous espérons ne pas trouver de contradicteurs en disant qu'après la musique

Fig. 4. — Madeleine repentante.

contemporaine, la sculpture est le plus avancé des autres arts, c'est-à-dire que notre école de sculpture a atteint un degré de talent que ne possèdent point encore nos écoles de peinture, d'architecture et de gravure. — Notre figure 3 montre le magnifique bas-relief de l'arc de triomphe de l'Étoile, « le Départ pour la guerre, » œuvre de Rude ; notre figure 4, la superbe Madeleine repentante de l'illustre Canova ; enfin notre figure 5, la *Jeanne d'Arc écoutant ses voix*, de M. Chapu : cette œuvre, sans contredit une des plus remarquables de l'art contemporain, est un des plus beaux ornements de la galerie du château de Chantilly et du musée du Luxembourg.

BIBLIOGRAPHIE. — François Lemée, *Traité des statues*, 1 vol. in-12, Paris, 1688; Emeric David, *Recherches sur l'art statuaire, considéré chez les anciens et chez les modernes. ou Mémoire*, etc, 1 vol. in-8° Paris, 1805 ; — J.-B. Visconti et En. Q. Visconti, *il Museo Pio-Clementino*, 7 vol. gr. in-fol., Rome, 1782-1807 ; — Ennius-Quirinus Visconti, *Sculture del palazzo della villa Borghesa*, 3 vol. in-8°, Rome, 1796 - 97 ; du même, *Monumenti Gabini della*

Fig. 5. — Jeanne d'Arc écoutant ses voix, de M. Chapu.

villa Pinciana, 1 vol. in-8°, Rome, 1797 ; — P.-A. Visconti et J. A. Guattani, *il Museo Chiaramonti aggiunto al Pio-Clementino*, 3 vol. gr. in-fol., Rome, 1808 ; — Emeric David, *Réponse au libelle intitulé : Lettre de M. Giraud à M. Emeric David*, 1 vol. in-8°, Paris, 1805 ; — Léopold Cicognara, *Storia della scultura dal suo risorgimento in Italia*, 7 vol. in-8° de texte et 1 atlas in-fol., Venise, 1813-1824 ; — de Clarac, *Musée de sculpture antique et moderne*, 6 vol. in-8° et 6 vol. in-4° obl., Paris, 1826 ; — Flaxman, *Leçons sur la sculpture*, 1 vol. pet. in-fol. ob., Londres, 1817 ; du même, *Compositions from the Works Days and Theogony*, petit in-fol. al., Londres, 1817 ; — Biet et Normand père et fils et J.-P. Brès, *Souvenirs du musée des monuments français*, 1 vol. in-fol., Paris, 1821 ; — Misserini, *Intera Collezione di tutte le opere d'Alberti Thorwaldsen*, 2 vol. in-fol., Rome, 1831 ; — P. Lacroix et du Seigneur, *Histoire de la sculpture française*, etc., 1 vol. in-fol., Paris, 1853 ; — Digby Wyatt, *Notice of sculpture in ivory*, etc., 1 vol. in-4°, Londres, 1856 ; — C.-C. Perkins, *Tuscan sculptors, their lives*, etc., 2 vol. in-4°, Londres, 1864 ; — L. et R. Ménard, *De la sculpture ancienne et moderne*, 1 vol. in-8°, Paris, 1867 ; — Ch. Friederichs, *Bausteine zur Geschithte der griechisch-romischen Plastik*, 2 vol. in-12, Dusseldorf, 1868-71 ; — Herman Schenck, *Beitrage zur Geschichte dep griechischen, Plastik*, 1 vol. in-4°, Halles, 1869 ; — Reinhard Kekulé, *Die antiken Bildwerke in Thesion zu Athen*, etc., 1 vol. in-8°, Leipzig, 1869 ; du même, *Die Balustrade del Tempel der Athenanike in Athen*, 1 vol. in-8°, Leipzig, 1869.

SEAU, *s. m.*— Récipient en bois ou en métal, qui sert à puiser et contenir l'eau ou d'autres liquides, et qui est fréquemment employé

Seau en bois.

dans les chantiers de construction. Notre figure montre le seau en bois ordinaire.

SEAU A LIBATIONS. — En termes d'antiquités, on désigne sous ce nom des vases en bronze munis d'une anse mobile. Ceux des Égyptiens portent souvent, gravées à la pointe, des légendes, des représentations de divinités ou de scènes mythologiques ; une souvent reproduite représente l'âme d'un mort qui reçoit d'une déesse placée sur un arbre un breuvage réparateur.

SEB. — Divinité égyptienne qui symbolisait la terre ou le *père des dieux*.

SÉBILE, *s. f.* — Petit vase en bois qui sert aux marbriers à gâcher le plâtre qu'ils emploient pour les scellements qu'ils ont à faire. Les plombiers se servent d'une sébile pour le lavage des cendrées ; c'est un vase en bois rond qui porte un manche perpendiculaire.

SEC, SÈCHE, *adj.*—Bâtir en *pierres sèches*, signifie construire un ouvrage sans employer ni plâtre, ni chaux, ni mortier pour liaisonner les pierres. On fait des murs de clôture en pierres sèches, des puisards, etc.

SÉCHOIR, *s. m.* — Local dans lequel on fait sécher des objets divers, soit à l'air libre, soit dans des étuves. Les blanchisseries possèdent des séchoirs pour le linge. Certains fruits sont mis dans des séchoirs, afin de les dessécher : par exemple, les prunes, les châtaignes, les raisins, etc.

SECTEUR, *s. m.* — Portion de cercle comprise entre deux rayons et l'arc de la circonférence adjacent.

SECTION, *s. f.* — Ce terme est synonyme de *coupe* ; mais on dit plutôt qu'une barre de fer a 0m,025 de *section* que de coupe, tandis qu'on dit plutôt la coupe d'un édifice que sa *section*.

SECRET, *s. m.* — En serrurerie, on désigne sous ce terme un objet de façon qui cache l'entrée d'une serrure, d'un cadenas; d'où les expressions *serrure à secret, cadenas à secret*.

SEGMENT, *s. m.* — Portion de cercle comprise entre un arc et la corde qui le sous-tend.

SEL (Magasin a). — Local servant à enfermer, à tenir en réserve ou en dépôt du sel.

Législation. — D'après l'article 674 du Code civil, celui qui veut adosser à un mur mitoyen ou non mitoyen, mais susceptible de le devenir, un magasin à sel ou amas de matières corrosives, est obligé de faire un contre-mur pour garantir le mur de toute atteinte. D'après cet article, les ouvrages doivent être faits « suivant les usages et règlements prescrits pour éviter de nuire au voisin, » et le meilleur moyen à employer, c'est de construire un contre-mur qui, suivant Lepage (p. 161, 1er vol.), doit avoir des dimensions plus ou moins fortes en longueur, épaisseur et hauteur, suivant les différentes circonstances. Cet auteur ajoute :

Si les lois du pays sont muettes sur le genre d'établissement qu'on se propose de faire, des experts, nommés à l'amiable ou juridiquement, indiquent la manière de construire un contre-mur convenable à la circonstance. — Si on fait un magasin à sel ou de morues salées, ou de toute autre espèce de salines, tous les architectes veulent que le contre-mur, fait en bons matériaux, ait un pied d'épaisseur (0m,32) avec la même longueur et la même hauteur que le mur mitoyen, et avec une fondation de 3 pieds de profondeur.

SELAMLIK, *s. m.* — Pavillon qui, dans les riches demeures de l'Orient, sert à la réception des visiteurs. Son nom est dérivé de *selam*, qui, dans le langage des fleurs, signifie *bienvenue*. Ce local, situé au milieu d'un riche parterre, est entouré de fleurs ; il sert aussi de pavillon de repos au maître du logis.

SELLE, *s. f.* — Sorte d'escabeau élevé, portant un plateau tournant, qui sert de support à l'ouvrage du sculpteur.

SELLERIE, *s. f.* — Local situé dans le voisinage d'une écurie et qui sert à entreposer les selles, les harnais, les brides, les fouets, en un mot tout ce qui sert au harnachement des chevaux. Cette pièce est meublée de chevalets Porte-brides, de Porte-selles et de Porte-harnais (Voy. ces mots.) Des armoires adossées aux murs servent à enfermer les vernis, cirages, brosses, pinceaux et autres ustensiles nécessaires à l'entretien et à la bonne tenue des harnais, ainsi qu'à serrer des mors, des éperons, etc. Une sellerie ne doit être ni trop sèche ni trop humide, parce que dans le premier cas les cuirs pourraient durcir et dans le second moisir ; aussi, quand on le peut, on doit exposer les selleries au nord-est.

SELLETTE, *s. f.* — Siége composé d'une planchette et de courroies à ses angles qui sert à porter des ouvriers qui travaillent à la corde à nœuds ; les badigeonneurs, les peintres, les couvreurs, les plombiers, se servent de cet appareil pour exécuter leurs travaux sur des surfaces verticales ou fortement inclinées.

SÉMAPHORE, *s. m.* — Sorte de grand mât planté à terre, dans un endroit élevé et très-visible de la mer, qui sert à transmettre des signaux à des navires qui sont au large et qui s'efforcent d'entrer au port. Le sémaphore comporte un poste de surveillance avec un logement et une chambre pour le guetteur, d'autres chambres pour des pilotes, des douaniers ; on y établit aussi quelquefois un bureau télégraphique et un observatoire météorologique ; enfin un *mât des sinistres*, afin de pouvoir annoncer dans le voisinage qu'il y a urgence de se rendre au port pour porter secours à un navire en détresse ; le mât est pourvu d'une *vergue* ou d'une *corne*, il est fixé par des haubans. — Ce terme est dérivé du grec σῆμα, signal, et φέρω, je porte ; le sémaphore, en effet, est un véritable porte-signal.

SEMELLE, *s. f.* — Ce terme est appliqué à des objets divers, mais il sert surtout à désigner des pièces de charpenterie ; c'est : 1° une pièce de bois de peu d'épaisseur qu'on rapporte sous une autre pour la renforcer : on en pose sous les poutrelles, sous les sablières, sous les blochets, etc. ; 2° une sorte de tirant sur lequel sont assemblés les pieds de la ferme d'un comble : ce genre de semelle est fait à l'aide d'un fort madrier, il sert à maintenir l'écartement de la ferme ; 3° une pièce assez

courte et de peu d'épaisseur que l'on place sous le pied d'un étai, d'un pointal et d'un chevalement : on nomme également ce genre de semelle COUCHIS (Voy. ce mot et CHEVALEMENT); 4° une pièce de bois qui, portant sur un plancher, affleure le carreau : elle reçoit en assemblage les jambes de force; on nomme cette semelle *semelle traînante;* ses abouts sont scellés dans les murs.

En menuiserie, on nomme *semelle* ou *talon* un feuillet de bois qui a été pris dans une pièce de bois refendue obliquement, lequel feuillet est propre à être plaqué.

En serrurerie, une *semelle* est une pièce en fer plat qui sert à porter ou à recevoir l'extrémité d'une pièce, tel qu'un arbalétrier de comble, une solive, la base d'un pilier ou d'une colonne, etc.

SEMENCE ou BROQUETTE. — Voy. BROQUETTE.

SENTE, *s. f.*, SENTIER, *s. m.* — Chemin étroit pratiqué au travers des champs, des terres, des forêts, des vignes, etc., ainsi que dans les jardins paysagers.

JURISPRUDENCE. — Quand un sentier traverse en le séparant deux fonds appartenant à des propriétaires différents, il est, sauf preuve du contraire, réputé mitoyen, c'est-à-dire qu'il est censé appartenir pour moitié à chacun des riverains, qui dès lors sont libres de le confondre respectivement par moitié dans leurs fonds; mais si l'un des deux refuse de détruire ce passage, il en a le droit, s'il a été établi soit par prescription, soit comme servitude de passage en faveur des fonds auxquels cette servitude est due ou nécessaire, et autant qu'elle aura été maintenue par l'usage. Ce sentier ne peut être ni supprimé, ni interdit, même provisoirement, sauf les cas de force majeure, ni encombré, ni occupé par un des riverains, ni par un propriétaire dont le fonds est en bordure; s'ils commettaient un de ces délits, ils s'exposeraient à une action en complainte ou en réintégrande. — Quand un sentier traverse deux fonds appartenant au même propriétaire, il lui appartient et peut le supprimer, à moins toutefois qu'il ne soit grevé d'un droit de passage ou de toute autre servitude ; en général, la plupart des sentiers qui longent ou traversent les propriétés rurales privées leur appartiennent, et ceux qui s'en servent pour l'exploitation de leurs héritages n'ont pas besoin de titre pour en continuer l'usage : du reste, la propriété s'en acquiert par prescription.

SÉPARATION, *s. f.* — Division obtenue d'une manière quelconque (mur, cloison, etc.), afin de séparer une pièce, une chambre, d'avec d'autres.

SÉPARATION D'ÉCURIE. — Voy. BARRE *d'écurie* et STALLE.

SÉPIA, *s. f.* — Couleur brune jaunâtre très-vigoureuse, employée pour faire des dessins à l'aquarelle. Quand cette dernière n'est faite qu'avec de l'encre de Chine et de la sépia, on la nomme *sépia*. Cette couleur est extraite d'un genre de *céphalopode,* nommé *seiche,* qui la contient dans une vessie ; aussi quand l'animal s'effraye, il comprime cette vessie, qui émet un liquide qui colore l'eau.

SÉPULCRE, *s. m.* — Ce terme, dérivé du latin *sepulcrum* (qui vient de *sepelire*, ensevelir), sert à désigner un local destiné à ensevelir un mort. Ce terme est donc à peu près synonyme de *tombeau,* qui est seul usité aujourd'hui dans le langage ordinaire. — Le sépulcre de l'antiquité contenait non-seulement un caveau pour recevoir le corps pour lequel il avait été érigé, mais encore il possédait souvent des chambres sépulcrales pour les parents et les amis de celui qui y était enterré, souvent même il avait un oratoire dans lequel s'accomplissaient à certains jours de l'année des cérémonies funèbres. (Voy. TOMBEAU.)

SÉPULTURE, *s. f.* — Ce terme, dérivé de *sepultura* (de *sepelire*, ensevelir), signifie enterrer. Presque tous les peuples ont enseveli les morts, car on considérait comme une tache infamante la privation de sépulture; c'était un châtiment suprême qu'on infligeait

aux grands criminels. Le mode de sépulture a varié chez les divers peuples et suivant les époques. Chez les Égyptiens, on embaumait les morts pour en conserver les restes visibles le plus longtemps possible. Chez les Grecs et chez les Romains, on incinérait les corps, ce qui était une excellente pratique et que des raisons de salubrité publique devraient bien remettre en usage dans un grand nombre de pays, car de nos jours on se contente d'ensevelir les cadavres et l'incinération n'est pratiquée que chez un nombre encore trop restreint de peuples.

JURISPRUDENCE ET LÉGISLATION. — L'article 360 du Code pénal punit d'un emprisonnement de 3 mois à un an et d'une amende de 16 à 200 francs la violation des sépultures. — Pour d'autres renseignements juridiques à ce sujet, voyez le mot CIMETIÈRE, § *Législation et jurisprudence*.

SERGENT, *s. m.* — Ce terme, qui n'est que la corruption du mot *Serre-joint*, sert à

Fig. 1. Serre-joint en bois. — Fig. 2. Serre-joint en bois. — Fig. 3. Serre-joint en fer.

désigner un outil en bois ou en fer, une sorte de presse, qui sert aux menuisiers à tenir serrées deux pièces jointes au moyen de chevilles et de colle forte. Cet outil sert donc à serrer des joints ou des assemblages. Nos figures montrent trois types très-différents de *serre-joints* : deux sont en bois et un est en fer; ce dernier a sa vis de serrage qui agit sur un mentonnet, de sorte qu'il comprime le bois entre deux mentonnets, les deux autres sont munis de vis de serrage libres et d'un mentonnet mobile dont l'étrier s'engage dans les dents d'une crémaillère pratiquée au dos de la tige du sergent.

SÉRIE DE PRIX. — Tarif général de tous les travaux qu'on exécute dans l'industrie du bâtiment. La série des prix est éminemment utile non-seulement pour régler les mémoires, mais encore pour dresser des devis de travaux avec des prix très-approximatifs, ainsi que pour faire des adjudications au rabais. Il existe un grand nombre de séries; la plus employée dans Paris et dans les départements limitrophes de la Seine, c'est la série applicable aux travaux de la ville de Paris. En général, les architectes de Paris passent leurs marchés et rédigent leurs devis d'après cette série qu'ils imposent aux entrepreneurs, qui sont libres d'accepter ou de refuser cette série pour le règlement de leurs mémoires. Aussi quand des propriétaires construisent sans architecte et sans faire observer aux entrepreneurs que leurs travaux seront réglés d'après la série de la Ville, les entrepreneurs sont parfaitement libres d'exiger des prix supérieurs à ceux qui sont stipulés dans la série, attendu que ceux-ci ne sont applicables qu'aux travaux faits pour le compte de l'administration départementale. — Aujourd'hui beaucoup de chambres syndicales rédigent des séries de prix et font prendre l'engagement aux sociétaires de ne travailler pour les particuliers qu'aux prix stipulés dans lesdites séries.

SERPE OU SERPETTE, *s. f.* — Outil du plombier qui lui sert à couper les tables de plomb. Cet outil, emmanché d'un long manche de bois, est en fer aciéré, courbe, et tranchant d'un seul côté.

Les treillageurs emploient également une serpe pour tailler les ouvrages communs. Cette

serpe est formée d'une large lame à deux tranchants dont l'extrémité supérieure est recourbée, tandis que l'extrémité opposée est emmanchée d'un manche de bois.

SERPENTINE, *s. f.* — Roche d'une couleur verte assez foncée, marquée de taches noires et blanches; elle est susceptible de recevoir un beau poli, aussi classe-t-on généralement cette roche parmi les MARBRES. (Voy. ce mot, *in fine*.)

Il existe un très-grand nombre de variétés de cette roche; les principales sont : dans le département des Hautes-Alpes, la serpentine de Saint-Véran et celle de Maurin; dans le Lot, celle de Véru et du Pech-Cardailhac; en Corse, la serpentine de Burinco, d'un beau vert de mer; en Italie, les serpentines de Suze, de Valsésia, de Gênes, dénommée aussi *vert de Gênes*, enfin celle de Prato en Toscane. — Dans la haute Égypte, il existe une variété, dite *serpentine* ou *pierre de Baram*, qui a été exploitée dès l'antiquité la plus reculée. Nos musées européens renferment des objets égyptiens taillés dans cette serpentine.

SERPENTINS, *s. m. pl.* — Tuyaux en fer étiré ou en cuivre rouge qui sont employés dans le chauffage à l'eau chaude, au gaz et à la vapeur. Dans le chauffage au gaz, les serpentins sont percés de nombreux petits trous qui fournissent chacun un jet de gaz à l'allumage; ces serpentins sont enfermés dans des poêles dont les parois sont en verre uni dépoli ou formées par une série de tubes en verre placés à côté les uns des autres. Dans les deux autres modes de chauffage, les serpentins sont employés comme surfaces rayonnantes, ils sont enfermés dans des poêles ou récipients en fonte ou en tôle.

SERRE, *s. f.* — Ce terme sert à désigner un coin à *serrer* un châssis, une colonne, un poitrail, etc., ou bien un coin beaucoup plus petit qui sert à arrêter solidement dans leur manche les marteaux, etc. — Mais ce terme est surtout employé pour désigner les *serres à plantes*. Il en existe de divers genres, qu'on nomme *serres chaudes*, *serres tempérées* ou *serres froides*. Dans les serres chaudes on cultive des plantes des tropiques ainsi que les orchidées, des pandanus, des aralias; c'est dans ces serres qu'on fait la multiplication des plantes et les forçages. — Dans les serres tempérées on cultive des cactées, des mimosées, des plantes bulbeuses, des eucalyptus, des myrtes, des azalées, certaines variétés de fougères; on peut y bouturer aussi un grand nombre de plantes, telles que pélargoniums, verveines, chrysanthèmes, lobelias, œillets, dahlias, etc. Un grand nombre de végétaux peuvent vivre, prospérer et fleurir dans ces sortes de serres, mais il ne faut pas oublier les lavages, les bassinages et les arrosements fréquents; car plus la température est élevée dans une serre, plus on doit donner de l'humidité. — Les serres froides, qu'on nomme *jardins d'hiver* quand elles ont de grandes proportions, se trouvent fréquemment auprès de l'habitation à laquelle elles sont souvent adossées ou reliées à l'aide d'un couloir vitré. Dans les serres froides on place des arbustes verts, des dracenas, des lataniers, des phœnix ou palmiers, des rhododendrons, des camélias et certaines variétés d'azalées robustes; on ne les chauffe qu'avec quelques bouches de chaleur, et les plantes se trouvent fort bien dans ce milieu tant que le thermomètre ne baisse pas trop au-dessous de zéro.

Il ne peut entrer dans le cadre de ce dictionnaire de parler de la construction des serres ni des divers modes de chauffage employés, car ce sont là des questions extrêmement complexes. Nous nous bornerons à résumer dans les lignes suivantes les principales données qu'il est essentiel de connaître pour leur construction et leur chauffage. — Anciennement on faisait les serres en bois, mais la chaleur jointe à l'humidité détruisait promptement ce système de construction, pour lequel aujourd'hui on emploie exclusivement le fer. Celui-ci ne pourrit pas, mais il a l'inconvénient de se rouiller, et, de plus, d'abaisser considérablement la température, de sorte que les serres en fer occasionnent une plus grande dépense de combustible. Ces motifs sont cause qu'on a construit dans ces dernières années des serres mixtes, c'est-à-dire en bois et fer; elles ren-

dent de bons services. On fait aussi des fers spéciaux qui permettent un double vitrage ; nous en donnons trois types à ce mot. (Voy. Vitrage.) Du reste, en thèse générale, on ne peut pas recommander un mode plutôt qu'un autre ; car, suivant le climat sous lequel on élève une serre, on fera bien de la construire en fer ou en bois ; on doit s'en rapporter à l'expérience des architectes ou des praticiens sur ce point.

Quant au meilleur mode de chauffage, c'est sans contredit l'eau chaude, ou thermosiphon, qui est de beaucoup préférable à tout autre système ; cependant pour les grandes serres le thermosiphon est souvent insuffisant, et l'on devra recourir à la vapeur. Pour de plus amples renseignements sur le chauffage des serres, nous renverrons nos lecteurs à des ouvrages spéciaux, notamment à notre *Traité du chauffage et de la ventilation*, pages 139 à 147.

SERRE-JOINT. — Voy. Sergent.

SERRURE, *s. f.* — Appareil en fer, quelquefois en cuivre, qui sert à fermer et à ouvrir à volonté des vantaux de porte ou d'armoire, des coffres, des tiroirs de meuble, etc. La serrure est une invention toute moderne, car on ne peut donner ce nom aux appareils imparfaits de l'antiquité qui s'ouvraient avec des clefs et remplissaient l'office de nos serrures. Du reste, les serrures antiques n'étaient qu'une sorte de verrou, qui est la serrure réduite à sa plus simple expression, puisqu'il se compose d'une tige de fer qui glisse dans deux cramponnets et qu'on peut faire avancer ou reculer à l'aide d'une clef. Le verrou de sûreté fonctionne avec une clef particulière.
— Les *serrures* proprement dites se composent d'une sorte de boîte de fer dont le fond se nomme *palastre*, les côtés *cloisons*. Cette boîte loge une pièce solide et massive, le *pêne*, qui entre et sort de la boîte par un côté principal de la cloison qu'il traverse ; ce côté se nomme *rebord*, *tête* ou *têtière ;* la cloison est dite *haute* ou *basse*, suivant sa hauteur. C'est sur le palastre que sont montées toutes les pièces du mécanisme au moyen d'*étoquiaux*, d'*arrêts* et de *vis*. La boîte de la serrure est fermée par une *couverture*, ou par un *foncet*, qui porte le *canon* et une partie des *garnitures*. Les pièces intérieures de la serrure sont le *pêne*, le *grand ressort à gorge* ou *à pincette*, les *équerres*, les *garnitures*, les *picolets*, les *gâchettes*, les *foliots*, les *ressorts à boudin*, etc. Les *pênes* sont dits *à demi-tour*, pênes *dormants*, pênes *fourchus*, pênes *à verrou de nuit*. Le pêne est le verrou de la serrure ; il est taillé de *barbes*, ou parties saillantes, sur lesquelles la clef agit directement ; ces barbes sont sur un des côtés de la *queue* du pêne, de l'autre côté se trouvent des *encoches* dans lesquelles tombe un *ergot* qui termine un ressort appelé l'*arrêt du pêne*. La tête du pêne est la partie qui sort de la *têtière* et qui vient s'engager dans la *gâche*, qui est une sorte de crampon ou plaque de fer percée d'une ouverture de dimension. Cette gâche se fixe à vis ou à scel-

Fig. 1. — Cache-entrée.

lement sur le *dormant* d'une porte, tandis que la serrure se pose sur le vantail ouvrant.

Dans l'intérieur de la serrure se trouvent, nous venons de le voir, des *gardes* ou *garnitures ;* ce sont des pièces de tôle contournées qui s'accordent avec les découpures faites à la clef ; elles s'opposent au mouvement de toute clef qui n'aurait pas les entailles nécessaires.

Les pièces extérieures d'une serrure sont le *cache-entrée*, le *faux-fond*, le *bouton coudé*, le *bouton de coulisse*. — Le *cache-entrée* est une cuvette en cuivre fixée par une vis qui sert à cacher l'entrée de la serrure (fig. 1) ; le *faux-fond* est une sorte d'embase fixée en dehors du palastre par deux ou trois vis à tête fraisée. C'est sur le faux-fond qu'est fixée la broche qui sert à guider la clef dans son action ; cette broche est *ajustée*, *rivée et brasée*. Tels sont les organes de la serrure ; ils sont de composition très-diverse, ce qui fait que les serrures ont une infinité de noms. Nos figures 2 et 3

montrent deux serrures de sûreté. Dans la première (fig. 2), A est le grand pêne, B le petit pêne, au-dessus duquel on aperçoit le ressort à gorge surmonté d'un ressort d'acier;

Fig. 2. — Serrure de sûreté.

C est le palastre, D le ressort, E le passage du bouton. Dans la figure 3, A est le pêne avec son ressort à gorge, B sont les barbes du pêne, C le palastre. — Nous mentionnerons les noms des principales serrures; on nomme :

Fig. 3. — Serrure de sûreté.

SERRURE BEC-DE-CANE, celle dont le pêne *demi-tour* est taillé en chanfrein de 32°, de sorte qu'en poussant la porte, elle se ferme d'elle-même, le pêne étant toujours en dehors de la boîte, puisqu'il est continuellement poussé par un ressort ; la serrure bec-de-cane n'a pas de clef, elle s'ouvre avec un bouton.

SERRURE A PÊNE DORMANT, celle dans laquelle le pêne ne sort que quand il est poussé par une clef. Cette serrure peut être *à tour et demi* ou *à deux tours*.

SERRURE A TOUR ET DEMI, celle qui renferme comme le bec-de-cane un pêne poussé par un ressort et tellement disposé qu'un seul tour de clef le fait sortir de la serrure.

SERRURE A DEUX TOURS ET DEMI, celle qui comprend à la fois un bec-de-cane et une serrure à pêne dormant; le pêne est mis en mouvement par une clef à deux tours, tandis qu'un simple bouton ou une clef fait mouvoir le bec-de-cane. Quand cette serrure a une clef *forée*, on l'appelle *serrure à broche*, parce que sa clef entre dans une broche. Quand la clef est pleine et que son extrémité est terminée en bouton et tourne dans un trou pratiqué au fond de la boîte, on la nomme *serrure bénarde;* elle peut s'ouvrir des deux côtés.

Tels sont les principaux types de serrures; mais il convient de mentionner : la *serrure à deux pênes et à foliot*, dite aussi *serrure de sûreté bénarde* ou *tour et demi à foliot;* les *serrures à combinaisons*, qui sont formées à l'aide d'un mécanisme dont on doit placer certains éléments afin d'obtenir leur ouverture : les unes s'ouvrent avec une clef d'une construction spéciale, d'autres s'ouvrent même sans clef, aussitôt que les pièces ont été mises dans la position convenable. Ce genre de serrure est très-ancien; il était en usage chez les Égyptiens douze ou quinze siècles avant l'ère actuelle. — Les *serrures à secret* ont l'ouverture toujours cachée par une plaque, ou *cache-entrée*, qui ne s'ouvre qu'en poussant un ressort dans certaines conditions particulières; l'ouverture découverte, il faut faire agir quelquefois un deuxième et un troisième secret pour faire pénétrer et fonctionner la clef. Les fabricants de coffres-forts ont imaginé des serrures de sûreté extrêmement remarquables.

On nomme *serrure de sûreté à pompe* celle dont la clef a son canon fendu d'entailles parallèles au canon, et qui fonctionne en comprimant une sorte de piston. On fabrique des serrures de sûreté avec ou sans gorge qui peuvent être à foliot pour le demi-tour ; des serrures de sûreté à gorge mobile, lesquelles peuvent entrer au nombre de cinq et six comme éléments d'une même serrure. Enfin, en termes génériques, on dit que les serrures sont *noires* quand elles ne sont pas polies; *poussées*, quand elles ne sont que blanchies extérieurement; *polies*, quand elles sont polies intérieurement et extérieurement ; de plus, elles sont dites *serrures en long* quand elles sont disposées en longueur ; *serrures en large*,

quand elles sont plus hautes que longues. On nomme *serrures à entailler, à larder* dans le bois, celles qui nécessitent ce travail: telles sont les serrures de tiroir, d'armoire, de coffre, etc.

A Paris, dans le commerce de quincaillerie, on distingue les serrures en serrures *ordinaires* et en serrures *marquées* ou *estampillées*. Les bonnes marques sont Bricard frères (S. T.); l'Union des quincailliers, dont les marques sont E. T., A. G., T., J. P. M., etc.

SERRURERIE, *s. f.* — Art de travailler le fer, qui tire son nom et son origine de la fabrication des serrures. L'art de la serrurerie embrasse la presque totalité des travaux en fer, qu'on peut classer en trois catégories distinctes :

1° Les gros ouvrages de *ferronnerie*, tels que *poutrails, poitrails, filets, solives, fermes, combles, charpentes et pans de fer, ponts, serres, vérandas*, etc. ;

2° Les objets dits *de forge et de façons*; tels que : *balcons, grilles, rampes, chaînes et tirants, pentures, armatures, étriers, liens, potences*, etc. ;

3° Les objets fabriqués dits *de quincaillerie*, tels que : *serrures, verrous, targettes, loquets et loqueteaux, paumelles, fiches, charnières, pitons, crochets, vis et clous*.

L'emploi du fer dans les constructions remonte à une très-haute antiquité, et dès les époques grecque et romaine nous trouvons employés dans les édifices des éléments de construction en fer, tels que crampons, agrafes, goujons, queues-de-carpe, etc. (Voy. FERRONNERIE.)

SERRURIER, *s. m.* — Ouvrier qui exécute la plupart des ouvrages en fer employés dans la construction des édifices; autrefois le patron du serrurier se nommait *maître serrurier*; aujourd'hui il s'intitule, avec plus de raison pour notre époque, entrepreneur de serrurerie, car cette industrie a pris de nos jours une telle extension que celui qui est à la tête d'un établissement industriel de ce genre est avant tout un homme d'affaires, un administrateur qui s'occupe de l'ensemble de son industrie et laisse à des ingénieurs civils et à des contre-maîtres le soin de la fabrication et de la partie purement technique.

Les ouvriers serruriers comprennent : les *forgerons*, c'est-à-dire ceux qui battent le fer à chaud, qui *forgent* sur l'enclume ; les *ajusteurs*, qui liment, rapprochent les pièces, les ajustent, afin qu'elles s'emboîtent parfaitement ensemble : ce sont eux qui terminent l'ouvrage et l'amènent au point voulu pour la pose; les *ferreurs*, qui *ferrent* les pièces de menuiserie, qui posent les liens et armatures des charpentes en bois, qui chaînent les murs, qui montent les grandes pièces de charpenterie en fer, etc.; ils sont secondés par des ajusteurs, qui donnent les derniers coups de lime.

L'ouvrier de ville, ou plutôt l'*homme de ville*, comme on le nomme dans l'atelier de serrurerie, est un compagnon qui fait les corvées, c'est-à-dire qui exécute en dehors de l'atelier, au domicile du client, les menus ouvrages de serrurerie. Enfin, dans ces dernières années, on classe comme ouvrier serrurier le poseur de *sonnettes*, qui autrefois était un ouvrier spécial ayant sa boutique à part, et ne faisait aucun travail de serrurerie en dehors de la pose de ses sonneries.

Les aides du serrurier sont le *souffleur*, qui fait fonctionner le soufflet de forge : c'est souvent l'homme de peine, dans la petite industrie, qui remplit cette fonction; le *frappeur*, qui seconde le forgeron, et le *perceur*, qui pratique toutes sortes de percements.

SERTIR, *v. a.* — Faire un bourrelet autour d'une pièce pour la fixer à une autre; c'est aussi réunir une pièce de fer à une autre par un petit bourrelet pratiqué au bord du trou sur lequel on ajuste la pièce.

SERVANTE, *s. f.* — Appareil employé par divers corps d'état et qui sert de second point d'appui à de grandes pièces qu'on travaille. Les menuisiers emploient comme *servante* une tige à crémaillère portée sur un pied à quatre branches (Voy. notre fig.), et c'est sur le mentonnet, agrafé par une bride goupillée à un des crans de la crémaillère, qu'ils

appuient les grandes pièces de bois qui ne pourraient porter suffisamment sur l'établi pendant qu'on les travaille. Quand la bride croise le montant vertical à angle droit, le mentonnet se dégage des dents de la crémail-

Servante.

lère, on peut donc le monter et le descendre à volonté; si on l'abandonne à lui-même, la goupille libre s'accroche à une dent, et le mentonnet par son propre poids prend la position oblique que montre notre figure. — Les serruriers nomment *servante* une sorte de tréteau sur lequel ils appuient une longue pièce à forger.

SERVICE, *s. m.* — Ce terme en technologie a plusieurs significations; on l'applique au transport des matériaux du chantier à pied d'œuvre; ainsi on dit : il faut organiser un service de la carrière au chantier et un second service des chantiers au bâtiment en construction. (Voy. le terme suivant.)

SERVICE (Ordre de). — Dans un grand chantier, l'architecte donne souvent des ordres. Pour les détails de peu d'importance, il se contente de donner des ordres de vive voix, des *ordres verbaux;* mais quand il s'agit de commander des opérations importantes, qui, mal comprises ou mal exécutées, engageraient sa responsabilité, il donne des *ordres écrits*, dans lesquels il explique de quelle manière une opération devra être faite, les précautions à prendre pour qu'il n'arrive pas d'accidents, etc., etc. — Ce sont des ordres ainsi rédigés qu'on nomme *ordres de service*. Voici, par exemple, un ordre de service assez fréquemment employé dans les constructions.

ORDRE DE SERVICE N° I. — TRAVAUX DE MAÇONNERIE.

Mode de construction et matériaux à employer.

Les murs en fondations seront établis sur une arase en sable de rivière de 0^m,90 de hauteur et de la largeur des rigoles, en tant qu'elles ne dépasseront pas 0m,90; dans le cas où, par suite d'éboulement, elles auraient plus de 0m,90, elles seraient ramenées à cette dimension au moyen de palplanches ou de petits murs en moellons à sec. — Au-dessus de ce sable, il sera coulé un massif en béton de 0m,80 de hauteur, composé de chaux hydraulique, ciment, sable de rivière et cailloux suivant les proportions et indications du devis.

Les murs au-dessus dudit massif seront construits en meulière, hourdés en mortier composé de 1|4 de ciment de Portland et de sable de rivière et arasés au-dessous du socle du bâtiment par une assise de libage d'environ 0m,45 à 0m,50 de hauteur. Les voûtes seront construites en briques du pays, hourdées en même mortier qu'il est dit ci-dessus, etc., etc.

Tel est un spécimen d'un *ordre de service*.

SERVITUDE, *s. f.* — Obligation imposée à une propriété, à un immeuble, de souffrir un passage, une vue, une charge quelconque, urbaine ou rurale, continue ou discontinue, apparente ou non apparente.

JURISPRUDENCE ET LÉGISLATION. — L'article 637 du Code civil définit ainsi cette obligation : « Une servitude est une charge imposée sur un héritage, pour l'usage et l'utilité d'un héritage appartenant à un autre propriétaire; » et les articles 638 et 639 ajoutent : « La servitude n'établit aucune prééminence d'un héritage sur l'autre. — Elle dérive ou de la situation naturelle des lieux, ou des obligations imposées par la loi, ou des conventions entre les propriétaires. »

Ces trois articles définissent donc parfaitement la *servitude*, la non-prééminence d'un héritage sur l'autre et la dérivation des servitudes. Comme le présent article a une grande importance, nous allons donner ici, pour ainsi dire, un sommaire des questions qui y sont

traitées. Nous nous occuperons en premier lieu de classer les diverses servitudes en *urbaines, rurales, continues, discontinues*, etc.; puis nous établirons quatre grandes divisions, *servitudes naturelles, légales, conventionnelles et militaires;* en dehors de ces divisions, nous traiterons d'une concession d'un droit temporaire faite à une personne, ce qui ne constitue pas une servitude; nous étudierons ensuite de quelle manière s'établissent les servitudes, quelles sont les personnes capables d'acquérir, comment les servitudes s'éteignent, enfin l'action et la compétence des tribunaux qui ont à connaître de cette cause.

I. *Classification des servitudes.* — Les servitudes sont de diverses natures; on distingue :

Les *servitudes urbaines*, c'est-à-dire celles qui sont établies pour l'usage des bâtiments, que ceux-ci soient situés à la ville ou à la campagne (*Code civil*, art. 687);

Les *servitudes rurales*, celles qui sont établies pour l'usage des fonds de terre (*Ib.*, art. 687).

Les *servitudes continues* sont celles dont l'usage est ou peut être continuel sans avoir besoin du fait de l'homme : telles sont les conduites d'eau, les égouts, les vues et autres de cette espèce (*Ibid.*, art. 688);

Les *servitudes discontinues* sont celles qui ont besoin du fait actuel de l'homme pour être exercées : tels sont les droits de passage, puisage, pacage et autres semblables; on les nomme également *servitudes passives*. (*Ibid.*, 3.) (Voy. Passage.)

Les *servitudes apparentes* sont celles qui s'annoncent par des ouvrages extérieurs, tels qu'une porte, une fenêtre, un aqueduc.

Les *servitudes non apparentes* sont celles qui n'ont pas de signe extérieur de leur existence, comme, par exemple, la prohibition de bâtir sur un fonds ou de ne bâtir qu'à une hauteur déterminée (*Ibid.*, art. 689); on nomme aussi ces dernières *servitudes négatives*.

Les *servitudes* sont *actives* quand on les considère au point de vue du fonds auquel elles servent; ou bien encore quand elles donnent des droits de jouissance au propriétaire du fonds dominant.

II. *Quatre grandes divisions.* — Suivant que les servitudes dérivent ou de la situation naturelle des lieux, ou d'obligations imposées par les lois civiles, ou de convention entre les propriétaires (*Code civil*, art. 639), ou de l'administration de la guerre, les servitudes sont dites *naturelles, légales, conventionnelles et militaires*.

A. *Servitudes naturelles.* — Celles-ci sont relatives à l'écoulement des eaux, à l'usage des eaux jaillissantes, au bornage, à la faculté de clôture. (Voy. Bornage, Eau, Clôture, § *Jurisprudence*.) Les servitudes naturelles peuvent être modifiées et quelquefois supprimées par une convention.

B. *Servitudes légales.* — Celles-ci sont imposées aux héritages par la seule force des lois, soit pour cause d'intérêt public ou privé (art. 649 et 651). (Voy. Accession.) Les servitudes légales d'intérêt public qui nous intéressent sont relatives aux chemins de Halage (Voy. ce mot), à la construction et à la réparation des chemins, aux incendies et aux inondations. (Voy. Alignement, § II ; Incendie, Inondation.)

Les servitudes légales d'intérêt privé sont relatives aux murs, aux fossés, aux arbres, haies, contre-murs, aux puits, aux fosses d'aisances, aux cheminées d'usines, aux fours, fourneaux et forges, aux écuries, étables, magasins à sel ou amas de matières corrosives, aux vues sur la propriété des voisins, aux égouts, au tour d'échelle, aux irrigations, aux drainages. (Voy. Arbre, Fossé, Haie, Mitoyen (*Mur*), Contre-mur, Puits, Fosse, Écurie, Étable, Sel (*Magasin à*), Vue, Égout, Irrigation et Drainage.)

De même que les servitudes naturelles, les servitudes légales peuvent être modifiées et quelquefois supprimées par une convention.

C. *Servitudes conventionnelles.* — Un propriétaire ne peut être obligé de souffrir ni consentir aucune servitude sur son héritage, sauf celles qui sont établies par la nature du terrain ou par la loi; mais il est libre d'y créer telle servitude qu'il voudra, pourvu toutefois que l'objet de la convention ne soit pas contraire aux lois, à l'ordre public ou aux règlements de police. C'est ce qu'exprime parfaitement l'article 686 du Code civil, qui est

ainsi conçu : « Il est permis aux propriétaires d'établir sur leurs propriétés, ou en faveur de leurs propriétés, telles servitudes que bon leur semble, pourvu néanmoins que les services établis ne soient imposés ni à la personne ni en faveur de la personne, mais seulement à un fonds et pour un fonds, et pourvu que ces services n'aient d'ailleurs rien de contraire à l'ordre public. — L'usage et l'étendue des servitudes ainsi établies se règlent par le titre qui les constitue. »

Le consentement formel d'un individu pour établir une servitude sur son fonds est indispensable ; ainsi un propriétaire tolérerait le passage d'un voisin sur son héritage pour lui permettre d'accéder plus rapidement à une pièce de terre ; même après un long usage, cette tolérance ne pourrait être transformée en servitude, et ce propriétaire serait toujours libre de supprimer cette tolérance. Toullier (t. III, n°s 589, 590), et Pardessus, (n°s 13 et 14) admettent qu'on peut créer une servitude non-seulement pour l'*usage* et l'*utilité* d'un fonds, mais même pour le simple *agrément* du dit fonds ; ainsi le droit de stationnement dans le jardin d'un voisin, de s'y promener, d'y cueillir des fruits, de pêcher dans un cours d'eau qui le traverse, peuvent constituer une servitude, mais en tant que celle-ci sera consentie en faveur du fonds voisin, non en faveur de la personne contractante. — Il n'est pas indispensable que les deux héritages soient contigus pour créer cette servitude, il suffit qu'ils soient voisins. Quand un propriétaire concède une servitude sur son fonds, il est libre de limiter cette concession à la durée de son existence ou de celle d'un tiers ; il peut aussi la limiter à un temps déterminé, ou bien à perpétuité, de même qu'introduire telle condition résolutoire, se réserver même le rachat pour une somme déterminée de la servitude qu'il concède à prix d'argent.

Il peut se présenter des cas litigieux : par exemple, un propriétaire crée une servitude personnelle ; cette personne meurt, les héritiers veulent jouir de la même faculté. D'après un grand nombre de jurisconsultes, la présomption légale est en ce sens qu'il y a eu exercice d'un droit et non une simple faculté, une simple tolérance ; celui donc qui aurait accordé une simple faculté devra se ifare donner une déclaration de la partie prenante, qu'elle n'est pas tenue de prouver qu'elle a exercé un droit sur une propriété à titre de servitude.

D. *Servitudes militaires*. — Ce sont des servitudes nécessitées pour la défense des places et de la patrie. Autour de toutes les fortifications il existe un *terrain militaire* qui fait partie du domaine de l'État, et un *rayon de défense* qui fait partie de la propriété privée ; c'est surtout dans ce rayon que s'exercent des servitudes qui varient suivant les différentes zones qui divisent ce rayon. — La défense de bâtir autour des places de guerre est réglée par les lois des 10 juillet 1791 et 17 juillet 1819 ; enfin une ordonnance en date du 1er août 1821 a précisé la législation sur cette importante matière. Cette ordonnance est fort longue, aussi devons-nous nous borner à analyser strictement les points essentiels. — Il y est dit que dans l'étendue de 250 mètres autour des places de guerre de toutes les classes et des postes militaires, il ne sera bâti aucune maison ni clôture de construction quelconque, à l'exception des clôtures en haies sèches ou en planches à claire-voie, sans pan de bois ni maçonnerie, lesquelles pourront être établies librement entre la dite limite et celle du terrain militaire. — Dans l'étendue de 487 mètres autour des places de première et de seconde classe, il ne sera bâti ni construit aucune maison ni clôture de maçonnerie ; mais au delà de la première zone de 250 mètres, il sera permis d'élever des bâtiments et clôtures en bois et en terre, sans y employer de pierres ni briques, même de chaux ni de plâtre autrement qu'en crépissage, et avec la condition de les démolir immédiatement et d'enlever les décombres et matériaux, sans indemnité, à la première réquisition de l'autorité militaire, dans le cas où la place, déclarée en état de guerre, serait menacée d'hostilités. — Autour des places de troisième classe et des postes militaires, il sera permis d'élever des bâtiments et clôtures de construction quelconque au delà de la distance de 250 mètres. Dans l'étendue de 974 mètres autour des places de guerre et de 584 mètres autour des

postes militaires, il ne sera fait aucun chemin, levée ou chaussée, ni creusé aucun fossé, sans que leur alignement et leur position aient été concertés avec les officiers du génie; et, d'après ce concert, le ministre de la guerre déterminera les conditions auxquelles ces divers travaux devront être assujettis dans chaque cas particulier, afin de concilier les intérêts de la défense et ceux de l'agriculture, du commerce et de l'industrie.

Les contraventions aux lois sur les servitudes défensives sont constatées par les gardes du génie, dont les procès-verbaux font foi jusqu'à inscription en faux. Ces contraventions sont jugées par les conseils de préfecture, comme les contraventions en matière de grande voirie, sauf appel au conseil d'État. A défaut d'exécution des travaux par la partie condamnée, il y est procédé d'office à ses frais par l'autorité militaire. — Les contrevenants ne peuvent se prévaloir de l'alignement qui leur aurait été fourni par le maire ou le préfet. (Cons. d'État., 21 sept. 1827.) (Voy. ZONE, § *Zone militaire*.)

III. *Comment s'établissent les servitudes.* — Pour ce paragraphe, de même que pour le suivant, nous n'avons absolument qu'à citer la loi, qui est très-explicite à cet égard.

Art. 690. — Les servitudes continues et apparentes s'acquièrent par titre ou par possession de trente ans.

Art. 691. — Les servitudes continues non apparentes, et les servitudes discontinues apparentes ou non apparentes ne peuvent s'établir que par titre. — La possession même immémoriale ne suffit pas pour les établir; sans cependant qu'on puisse attaquer aujourd'hui les servitudes de cette nature déjà acquises par la possession, dans les pays où elles pouvaient s'acquérir de cette manière.

Art. 692. — La destination du père de famille vaut titre à l'égard des servitudes continues et apparentes.

Art. 693. — Il n'y a destination du père de famille que lorsqu'il est prouvé que deux fonds actuellement divisés ont appartenu au même propriétaire, et que c'est par lui que les choses ont été mises dans l'état duquel résulte la servitude.

Art. 694. — Si le propriétaire de deux héritages entre lesquels il existe un signe apparent de servitude, dispose de l'un des héritages sans que le contrat contienne aucune convention relative à la servitude, elle continue d'exister activement ou passivement en faveur du fonds aliéné ou sur le fonds aliéné.

Art. 695. — Le titre constitutif de la servitude, à l'égard de celles qui ne peuvent s'acquérir par la prescription, ne peut être remplacé que par un titre récognitif de la servitude, et émané du propriétaire du fonds asservi.

Art. 696. — Quand on établit une servitude, on est censé accorder tout ce qui est nécessaire pour en user. — Ainsi la servitude de puiser de l'eau à la fontaine d'autrui emporte nécessairement le droit de passage.

IV. *Comment s'éteignent les servitudes.* — Les servitudes s'éteignent par trois modes principaux et par six modes secondaires : les trois premiers sont le changement ou la destruction de la chose, la confusion et le non-usage ou prescription; les six autres modes sont l'abandon, le rachat, la remise volontaire, la résolution du droit de celui qui a stipulé la servitude, ou de celui qui l'a consentie, l'échéance du terme, enfin la cessation de la nécessité.

Voici la législation qui détermine les principales causes de l'extinction des servitudes :

Art. 703. — Les servitudes cessent lorsque les choses se trouvent en tel état qu'on ne peut plus en user.

Art. 704. — Elles revivent si les choses sont rétablies de manière qu'on puisse en user, à moins qu'il ne se soit déjà écoulé un espace de temps suffisant pour faire présumer l'extinction de la servitude, ainsi qu'il est dit à l'article 707.

Art. 705. — Toute servitude est éteinte lorsque le fonds à qui elle est due et celui qui la doit sont réunis dans la même main. (Il y a confusion.)

Art. 706. — La servitude est éteinte par le non-usage pendant trente ans.

Art. 707. — Les trente ans commencent à courir, selon les diverses espèces de servitudes, ou du jour où l'on a cessé d'en jouir, lorsqu'il s'agit de servitudes discontinues, ou du jour où il a été fait un acte contraire à la servitude, lorsqu'il s'agit de servitudes continues.

Art. 708. — Le mode de la servitude peut se prescrire comme la servitude même, et de la même manière.

Art. 709. — Si l'héritage en faveur duquel la servitude est établie appartient à plusieurs indivis,

la jouissance de l'un empêche la prescription à l'égard de tous.

Art. 710. — Si parmi les copropriétaires il s'en trouve un contre lequel la prescription n'ait pu courir, comme un mineur, il aura conservé les droits de tous les autres.

Tout propriétaire d'un fonds grevé de servitude peut s'affranchir de celle-ci par l'abandon de son fonds. (Voy. ABANDON), ou du moins de la partie de ce fonds sur laquelle s'exerce la servitude. — L'abandon est un droit strict du propriétaire servant, le propriétaire auquel la servitude est due ne peut s'y soustraire, à moins toutefois que le fonds servant ne soit hypothéqué ; mais si le propriétaire qui fait abandon fournissait une caution pour l'hypothèque, alors le propriétaire auquel la servitude est due ne pourrait refuser l'immeuble ou la partie de l'immeuble abandonné. (Fournel, v° *Abandon,* n° 3, p. 8, 4° éd.)

On peut faire cesser la servitude au moyen du *rachat;* il peut être volontaire, si les deux parties s'entendent à l'amiable, et dans quelques cas exceptionnels il peut être imposé par l'une des parties.

On peut également faire cesser une servitude par la *remise volontaire,* car chacun est libre, dans une certaine mesure, et quand il n'est pas interdit, de renoncer à des droits qui lui appartiennent en propre.

La *résolution du droit* de celui qui a stipulé une servitude n'en opère pas l'extinction, mais la résolution du droit de celui qui a concédé la servitude en opère l'extinction, si cette résolution avait une cause inhérente au contrat qui a stipulé la servitude.

Les servitudes contractées pour un certain laps de temps s'éteignent à la fin du terme fixé à l'*échéance* du terme ; enfin les servitudes fondées sur la *nécessité* s'éteignent naturellement en même temps que la nécessité elle-même.

V. *Actions, compétences.* — Les actions relatives aux servitudes sont ou *possessoires* ou *pétitoires;* l'action possessoire n'est guère admise qu'à l'égard des autres servitudes naturelles ou à l'égard des servitudes continues et apparentes parmi les autres. (Pardessus, n° 321 et suiv.; Toullier, t. III, n° 711 et suiv.) Du reste, les jugements qui interviennent sont toujours susceptibles d'être attaqués en appel.

On peut toujours faire résilier la vente d'un immeuble, si le vendeur n'a pas fait connaître qu'il était grevé d'une servitude non apparente, ou bien encore si, grevé d'une servitude apparente, l'immeuble a été vendu exempt de toute espèce de servitude. (Pardessus, n° 330.) — L'action résultant d'une servitude pouvant s'acquérir par la prescription peut, durant l'année du trouble, être portée devant le juge de paix de la situation du fonds grevé. Si l'année, à compter du jour de l'achèvement des ouvrages qui font obstacle à l'exercice de la servitude, s'écoule sans poursuite, l'action ne peut être portée ensuite qu'au pétitoire, devant le tribunal civil de l'arrondissement dans lequel le fonds assujetti se trouve situé ; et, dans ce cas, c'est au demandeur à prouver qu'il a acquis l'usage de la servitude soit par la prescription ou bien par un titre. (Amb. Rendu, *Dict. des constr.,* n° 3957.)

SEUIL, s. m. — Pierre longue et de peu de largeur, ordinairement de roche, qui est placée dans l'ébrasement d'une porte à fleur du sol ; il se distingue donc de la *marche* en ce que celle-ci est plus élevée que le sol et fait saillie sur le mur. — On désigne sous le même terme les feuilles de parquet qui forment le revêtement de l'aire de l'ébrasement d'une porte ; souvent une simple frise suffit pour former le seuil d'une baie percée dans une cloison.

SICCATIF, s. m. — Sous ce terme générique, on désigne des substances qu'on mêle aux huiles et aux couleurs employées dans la peinture afin de la rendre siccative, c'est-à-dire afin de la rendre propre à sécher plus promptement qu'elle ne le ferait si elle était fabriquée sans les siccatifs. Les principaux siccatifs employés dans la peinture de bâtiment sont : la LITHARGE (Voy. ce mot), le sulfate de zinc, l'oxyde de manganèse, l'essence de térébenthine et l'huile grasse ou l'huile de lin recuite. — On donne également le nom de *siccatifs* à des vernis rouges ou jaunes employés pour mettre en couleur les carreaux et les par-

quets; les plus connus sont le *siccatif Viard* et le *siccatif Caron*.

SIÉGE D'AISANCES. — Maçonnerie en contre-haut du sol d'un cabinet, qui est souvent revêtue du coffre en menuiserie qui renferme des appareils nommés *garde-robes à l'anglaise, demi-anglaises,* etc. (Voy. GARDE-ROBE.)

SIFFLET (EN). — Ce terme est employé dans la construction presque comme synonyme de *en biais* : ainsi on nomme *joint en sifflet* un joint formé par la réunion de deux coupes biaises ou obliques qu'on réunit bout à bout; on nomme *enture en sifflet* un assemblage oblique qu'on utilise pour les pièces de bois verticales.

SIGNE, s. m. — Chiffres, lettres et figures particulières employés par les charpentiers pour *marquer les bois*. (Voy. MARQUE DES BOIS.)

SIGNES ET TEINTES CONVENTIONNELS. — Sous ce terme générique, on comprend les signes et les teintes que l'on utilise dans les plans pour représenter les matériaux de diverse nature et tout ce qui a rapport à la topographie.

Pour les signes, nous n'aurons pas à donner de longues explications, puisque nos bois et nos planches en couleur fournissent, par la simple inspection et par leurs légendes, tout ce qui est nécessaire pour la bonne interprétation des signes.

En ce qui concerne les teintes conventionnelles, nous diviserons ce sujet en trois parties; nous donnerons : 1° les teintes conventionnelles pour la construction; 2° pour les machines; 3° pour la topographie (minute et rédaction).

I. CONSTRUCTION. — Le *béton* en coupe, carmin faible; en plan, terre de Sienne brûlée et teinte neutre ou *pen's gray*. — La brique ordinaire, carmin et terre de Sienne ; la brique réfractaire, ocre jaune; les briques en coupe, carmin pâle : du reste, c'est toujours la teinte qu'on donne à toutes les coupes.

Les *enrochements* en plan sont teintés en terre de Sienne brûlée, avec quelques retouches de sépia colorée et de terre de Sienne; les *enrochements* en coupe montrent des galets ou silex légèrement dessinés à la plume, avec quelques traits de plume pour les ombrer, le tout teinté de carmin. — Le *gravier* en plan est figuré avec du sable et quelques cailloux à la plume, le tout teinté faiblement de terre de Sienne brûlée et les cailloux plus montés en ton; le gravier en coupe montre de petits cailloux mêlés à du sable, teinté en carmin pâle. — La *maçonnerie ordinaire* est teintée en ocre jaune et terre de Sienne brûlée; les assises sont dessinées à la plume, ce qui permet de les rendre légèrement sinueuses. — La *maçonnerie en pierre de taille* est dessinée au tire-ligne et teintée comme la maçonnerie ordinaire; on rend de même les maçonneries en moellons piqués, smillés, etc. — Les *pavés* sont teintés avec une légère pointe de carmin et de pen's gray (teinte neutre, littéralement *gris de plume*). — Les *tuiles* sont teintées comme la brique, avec un peu plus de terre de Sienne ; enfin les *ardoises* en plan et en élévation sont teintées en pen's gray, avec un peu de bleu pour les ardoises bleues ou violettes, et un peu de carmin pour les ardoises violacées.

II. MACHINES. — Dans les machines, on teinte en bleu de Prusse, mélangé avec de l'encre de Chine et du carmin, la *fonte;* l'*acier* est rendu avec du bleu de Prusse pur très-faible; le *fer*, avec du bleu de Prusse et de l'encre de Chine; le *bronze*, avec de la gomme-gutte et une pointe de carmin, tandis que le *laiton* ou le *cuivre jaune* est teinté avec de la gomme-gutte pure faible; le *cuivre rouge*, avec de la terre de Sienne brûlée, un peu de carmin et un peu de smalt; l'*étain*, le *plomb* et le *zinc*, avec de l'encre de Chine pâle et une pointe d'indigo; le *verre*, avec de la gomme-gutte et du bleu de Prusse très-pâle.

III. TOPOGRAPHIE. — Les teintes employées pour la topographie sont composées en général de terre de Sienne brûlée et de sépia, pour les terrains et les sables; de vert de vessie ou de verts composés, pour les prés, les arbres, les forêts. Le bleu de Prusse avec de la gomme-gutte ou du jaune indien, suivant les propor-

tions, fournit des verts depuis les plus pâles jusqu'aux plus intenses : c'est au dessinateur à les composer suivant les nécessités du rendu; mais nous devons ajouter que, dans la minute, tous les tons sont très-pâles et beaucoup plus intenses dans la rédaction ou rendu; de même que les dessins à grande échelle, faits pour être vus de loin, doivent être plus colorés, plus *chauds*.

Pour passer les teintes, les dessinateurs emploient des pinceaux en poil de martre, de condor ou de petit-gris ; ces poils sont montés dans des tuyaux de plumes d'oie ou dans des viroles métalliques emmanchés de bois : du reste, tous les pinceaux portent des

Pinceaux pour lavis à l'aquarelle.

manches; souvent le même manche contient deux pinceaux, l'un sert à passer la teinte, et le second à la fondre.

Nos planches en couleur LXXXIV et LXXXV montrent les minutes et les rédactions de bois, de prés, de forêts, de vignes, de landes, d'étangs, de lacs, de marais, de vergers, de villages, de tourbières, etc.

Notre planche LXXXVI montre dans sa partie supérieure les signes conventionnels adoptés au ministère de la guerre pour la topographie terrestre. On y voit la représentation des clôtures en buissons, des sentiers pour les bêtes de somme, les anciennes voies, les clôtures en planches ou à claire-voie, en pierre, les routes nationales empierrées,

en bois, les routes en blocage, en chaussée encaissée, empierrée. Au-dessous de la route bordée d'arbres, on voit les lignes ferrées, etc., etc.

La partie inférieure de la même planche montre les signes conventionnels adoptés également au ministère de la guerre et à celui de la marine pour représenter les voies de communication par eau. On voit dans le haut de ce plan, à gauche, la figuration d'un bac à traille, d'un pont de bois, d'un empierrement, d'un fascinage; à droite, la représentation d'un pont en bois; plus bas, la représentation d'éperons, d'un gué à pied, d'un barrage, d'une usine, d'un bac, etc.

SILEX, *s. m.* — Ce terme, en construction, est synonyme de CAILLOU. (Voy. ce mot.)

SILICATE, *s. m.* — Sel produit par la combinaison de l'acide silicique et d'une base : la soude et la potasse, par exemple. On emploie les silicates de soude et de potasse pour remédier à la trop grande combustibilité des bois. (Voy. l'article suivant.)

SILICATISATION, *s. f.* — Procédé qui a pour but d'appliquer du verre soluble sur la façade des édifices en pierre de taille, en brique, ou même en plâtre, afin de durcir ces surfaces et de prolonger leur durée. On emploie pour cela des *silicates* de *potasse* et de *soude*, ou *verre soluble*. Ce procédé a été utilisé pour la première fois par un savant chimiste bavarois, Füchs, dès l'année 1824 ou 1825. Le docteur Füchs en fit même la base d'une nouvelle peinture monumentale qu'il dénomma *stéréochromie*, et dont nous avons parlé au mot FRESQUE, *in fine*. Il appliqua également le verre soluble à la préservation des bois et décors du théâtre de Munich, contre l'incendie. Ce fut un Français, M. Léon Dallemagne, qui appliqua le premier, vers 1852, les procédés de Füchs à la conservation des monuments. Ses premiers essais furent faits à Paris sur le Louvre et à Notre-Dame. On avait attribué à tort à M. Kuhlmann l'importation du procédé en France. Voici, d'après Th. Château (*Technolog. du bât.*, t. I, p. 174), à qui nous empruntons également la description

SIGNES ET TEINTES CONVENTIONNELS

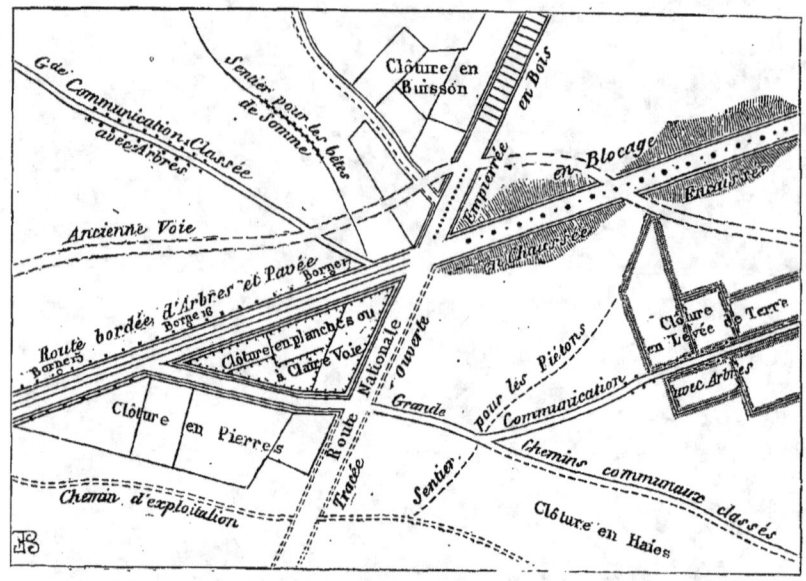

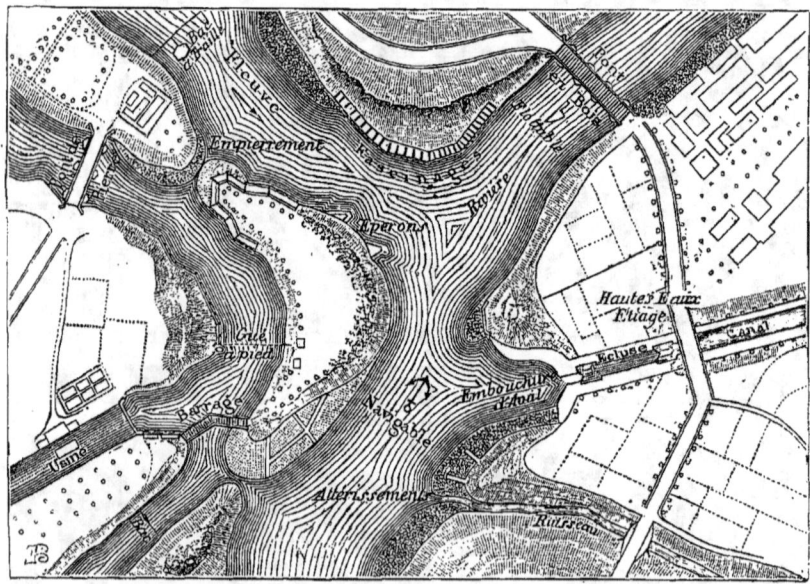

Planche LXXXVI. — Signes conventionnels pour les voies de terre et les voies de communication par eau.

du procédé, les effets obtenus par une bonne silicatisation. Elle préserve les pierres imbibées des mousses vertes qui s'attachent ordinairement aux pierres placées dans des endroits humides; elle donne aux parties en pierre dure des surfaces sèches et lisses, recouvertes d'une *patine siliceuse* qui semble devoir faire disparaître toute cause de décomposition. Elle empêche la poussière et les toiles d'araignée de s'attacher aux pierres avec la même facilité qu'elles s'attachent à celles laissées dans leur état naturel. Elle donne aux pierres tendres une dureté plus grande, en leur faisant perdre en partie leur porosité et en les recouvrant d'une croûte d'une belle couleur, sans que la silice modifie en rien l'apparence de la taille des parements. Tels sont les principaux résultats obtenus par la silicatisation. — Voici maintenant comment on y procède. En employant le système de Léon Dallemagne, la silicatisation consiste à imprégner les pierres calcaires et autres, ou, en suivant la méthode préconisée par Kuhlmann, à appliquer sur la surface des pierres du silicate de potasse ou verre soluble dissous dans une quantité d'eau suffisante (environ six fois son poids d'eau). On emploie pour ces applications des pompes, si l'on opère sur de grandes surfaces, et des pinceaux ou brosses molles, si les surfaces sont peu considérables. — Une seule application du silicate ne suffit point; il faut procéder à une nouvelle opération après quelques heures, ou, ce qui est de beaucoup préférable, un jour ou deux après. Pour la silicatisation de la surface simplement, l'expérience a démontré que trois applications faites dans de bonnes conditions suffisent pour assurer une dureté convenable. Il ne faut pas beaucoup plus de temps pour l'imprégnation complète de la pierre, à la condition de se servir de silicate de potasse convenablement étendu d'eau. — La quantité de dissolution absorbée diminue à chaque opération, et elle varie, toutes choses égales d'ailleurs, avec le degré de dureté et de porosité de la pierre. Le durcissement n'est pas instantané ; il augmente graduellement et s'avance du dehors au dedans, et pénètre à une profondeur d'autant plus considérable que la pierre est plus poreuse. Voici comment on peut expliquer la théorie de ce durcissement de la pierre. L'acide carbonique de l'air et le carbonate de chaux de la pierre décomposent le silicate de potasse ; il se forme un silico-carbonate de chaux et un dépôt de silice qu'abandonne la potasse en se carbonatant. — Divers entrepreneurs de peinture ont profité de la silicatisation pour colorer les pierres : par exemple, un silicate double de potasse et de manganèse fournit une dissolution noirâtre qu'on applique sur les pierres jugées trop blanches ; on peut, au contraire, rendre plus blanches les pierres par l'addition du sulfate de baryte au silicate de potasse. — Pour d'autres renseignements sur la silicatisation, le lecteur pourra consulter : Anthon, *Nouvelles Observations sur l'utilité et l'emploi du waserglass*, 1 vol. in-8°, Prague, 1840 ; Léon Dallemagne, *Note sur la silicatisation appliquée à la conservation des monuments*, Paris, 1861 ; Kulmann, *Instruction pratique sur l'application des silicates solubles au durcissement des pierres*, broch. in-8°, Paris, s. d.

SILICE, s. f. — Oxyde de silicium très-abondant dans la nature et qui forme la base des sables de tous genres, des quartz, des silex et des pierres précieuses. Mélangée avec divers oxydes, cette substance minérale forme des grès plus ou moins durs ; elle entre également dans la composition des mortiers, de la poterie et du verre.

SILO, s. m. — Cavité souterraine ou fosse creusée dans le sol, pour conserver des grains ou des légumes-racines, telles que carottes, pommes de terre, navets et principalement les betteraves. De même qu'une glacière, un silo doit être exempt de toute humidité : c'est une condition indispensable ; aussi les construit-on en maçonnerie hydraulique, qu'on isole du sol soit par une épaisse couche de sable, soit par un enduit en bitume ou en toutes autres matières isolantes.

SIMBLEAU, SIMBLO ou **SIMBLOT**, s. m. — Cordon qui sert à tracer une circonférence ou bien un arc de cercle d'une grande dimension et qui dépasserait la portée d'un

compas. On donne le même nom à la courbe obtenue par ce moyen.

SIMILOR, *s. m.* — Laiton très-blanc dans lequel le zinc entre dans de fortes proportions, 30 à 40 parties de zinc pour 40 à 60 de cuivre ; on le nomme aussi *or de Manheim*. On utilise cet alliage dans la robinetterie.

SINGE, *s. m.* — Treuil horizontal à bras ou à double manivelle monté sur deux chevalets ; il sert à élever des fardeaux d'une excavation, à tirer la fouille d'un puits par exemple, ainsi qu'à descendre les matériaux au fond des fouilles pour construire les fondations. — Dans les ateliers d'architecture, les jeunes gens désignent ainsi entre eux le patron ; du reste, dans les ateliers de serrurerie, de charpenterie, les ouvriers font de même, tandis que dans les ateliers de typographie on donne le nom de *singe* au compositeur.

SINGLER, *v. a.* — Prendre, à l'aide d'un cordeau, pour le métrer, le pourtour d'une voûte, le développement des marches d'un escalier, etc.

SINGLIOTS, *s. m. pl.* — Se dit des foyers de l'ellipse tracée avec un cordeau ; l'ovale ainsi tracée se nomme *ovale du jardinier*. (Voy. OVALE.)

SINUS, *s. m.* — Terme de géométrie. Le sinus d'un arc est la perpendiculaire abaissée d'une extrémité de l'arc sur le diamètre qui passe par l'autre extrémité. On nomme *sinus total* le sinus d'un arc ou d'un angle de 90 degrés, lequel est égal au rayon ; *sinus verse*, d'un arc ou d'un angle, la longueur comprise entre le pied du sinus et le point où le diamètre rencontre la circonférence. En trigonométrie, le sinus y est le nombre positif ou négatif qui mesure le sinus de l'arc y, le rayon étant pris comme unité.

SINUSOIDE, *s. f.* — Terme de géométrie. Courbe qu'on nommait anciennement *ligne des sinus*, et dont les abscisses, ou ordonnées rectangulaires, représentent des longueurs d'arcs, et les ordonnées, les sinus correspondants ; d'où l'adjectif *sinusoïdal*, qui signifie qui appartient à la ligne du *sinus*, à la *sinusoïde*.

SIPHOIDE, *adj.* — Qui a la forme d'un siphon. On désigne surtout ainsi des appareils pour cabinets d'aisances : appareils *siphoïdes*.

SIPHON, *s. m.* — Tube en métal recourbé qui sert à élever l'eau d'un bas-fond, pourvu qu'après avoir franchi un point élevé, l'ori-

Fig. 1. — Siphon obturateur dit *magnite*.

fice de sortie soit placé plus bas que l'orifice de prise. Dans l'abduction des eaux des villes, on fait souvent d'énormes siphons, des aque-

Fig. 2. — Coupe du siphon obturateur.

ducs-siphons, pour franchir des collines, afin de ne point creuser de longues parties d'aqueduc en tranchée. Les Romains ont employé

Fig. 3. — Siphon obturateur se plaçant à l'extrémité d'un tuyau d'égout.

le siphon pour faire franchir des vallées à des aqueducs sans recourir aux arcades. (Voy. AQUEDUC.) Un point important à observer

dans la construction d'un siphon, c'est que la voûte de la partie basse soit solidement construite, afin de pouvoir résister à la pression considérable qui s'exerce sur cette paroi. A Paris, le grand égout collecteur passe sous la Seine en siphon.— On donne également le même nom à des espèces de cuvettes que l'on place sur le parcours des tuyaux en fonte d'un égout. Ces siphons, que les ouvriers appellent *marmites*, servent non-seulement à intercepter les odeurs qui viennent de l'égout et qui pénétreraient dans les maisons, mais ils servent aussi à empêcher les gros rats d'égout d'arriver dans les appartements.

Fig. 4. — Coupe de la figure 3.

Notre figure 1 montre le modèle de siphon obturateur que les ouvriers nomment *marmite*, dont notre figure 2 est la coupe, qui fait bien mieux comprendre le fonctionnement de ce genre de siphon. Nos figures 3 et 4 font voir en perspective et en coupe un autre genre de siphon. Il est facile de comprendre par l'inspection des coupes que les cuvettes conservent toujours de l'eau et bouchent ainsi hermétiquement les tuyaux sur le parcours ou à l'extrémité desquels elles se trouvent placées.

SITUATION (État de). — On désigne sous ce terme une pièce de comptabilité administrative qui établit les travaux faits par un entrepreneur et les sommes qu'il a reçues en à-compte sur lesdits travaux. Cette pièce montre donc la situation des travaux et de la dépense payée, de là son nom. Généralement, dans les administrations, les entrepreneurs ne peuvent toucher des à-compte que sur des états de situation dressés par l'architecte; c'est, du reste, une des clauses insérées dans le CAHIER DES CHARGES générales. (Voy. ce mot, art. 28.)

SMALT, *s. m.* — Couleur bleue extrêmement brillante employée par les aquarellistes, surtout par les architectes, pour obtenir dans les ombres des tons bleus ou violacés, dégradés, très-remarquables. Le smalt est obtenu par la combinaison d'un silicate double de potasse et de cobalt et de divers oxydes, notamment de ceux de nickel et de fer, mélangés de chaux et d'alumine. Il existe une variété infinie de smalt; dans le commerce, il est classé d'après la finesse de son grain et sa richesse en cobalt. Dans la Saxe et dans la Hesse, où ce produit se fabrique sur une grande échelle, il n'existe pas moins de 25 à 30 marques, et on le nomme également *bleu d'azur*, *bleu de Saxe*, *bleu d'émail*, *bleu de safre*, *fritte d'Alexandrie des anciens*, *bleu des blanchisseuses*, *bleu d'Eschel*, *smalt de Bohême*, *couleur de Bohême*, *couleur fondamentale*, etc. — Cette couleur a été employée dans l'antiquité par les peintres grecs et romains, qui la nommaient *fritte d'Alexandrie*. Les dames de Pompéi employaient ce bleu pour se maquiller, pour faire des traces de veines sur leur peau; on en a retrouvé à Pompéi parmi les ingrédients de toilette. Il a été longtemps perdu; mais, vers le milieu du XVI° siècle, le smalt a été retrouvé par un peintre verrier saxon nommé Christophe Schuïver.

SMILLAGE, *s. m.* — Opération qui consiste à piquer des pierres, à *smiller* des moellons bruts, par exemple, pour régulariser leur forme, de manière que leurs lits et joints soient à peu près d'équerre sur le parement, qui est souvent dressé à la HACHETTE. (Voy. ce mot et SMILLER.)

SMILLE, *s. f.* — Marteau à deux pointes servant aux tailleurs de pierre à smiller la pierre. (Voy. le terme suivant.)

SMILLER, *v. a.* — Piquer la pierre avec la smille pour la dresser. Quand une pierre de taille est relevée ainsi entre les ciselures de ses bords, on la nomme *pierre taillée*. Quand on pique à la smille les moellons, c'est-à-dire lorsqu'on taille leurs lits, leurs joints et leurs têtes ou parements, on les nomme *moellons smillés*, de même que le parement du mur fait avec ces moellons est dit *mur smillé*.

SOCLE, *s. m.* — Ce terme, employé dans son sens générique, sert à désigner un corps carré, moins haut que large, qui sert de base, qui sert à supporter quelques moulures ou parties d'architecture, et cela quelle que soit l'importance du fragment : ainsi les colonnes ont souvent sous leurs bases des socles; un édifice peut être porté sur un soubassement ou socle; ainsi on dit : le *socle* de cet édifice est en roche de Comblanchien.

En menuiserie, on nomme *socle* une assez large plinthe en bois d'épaisseur qu'on rapporte au bas d'un lambris : ce genre de socle peut être décoré de moulures; on désigne également sous le même terme de larges planches moulurées sur leur rive supérieure, qu'on rapporte au bas des murs pour figurer de petits lambris; enfin les menuisiers donnent encore ce nom à des champs carrés ou rectangulaires et légèrement saillants qu'on rapporte au bas des pilastres, ou bien qu'on rapporte à entaille au bas des montants de chambranles.

En serrurerie, on nomme *socles* : 1° les empatements, en forme de congé, pratiqués au bas du montant d'une grille d'appui, d'un arc-boutant d'une console ; 2° aux bandes de tôle qu'on rapporte sur le sommier d'une grille.

SOFFITE, *s. m.* — Dessous d'un ouvrage suspendu, tel qu'un plafond orné de compartiments et de caissons décorés de rosaces ; mais on applique surtout ce terme aux sur-

Soffite de la corniche du temple de Mars Vengeur.

faces vues en dessous des architraves ou des larmiers. Les principaux ordres d'architecture ont chacun des soffites distinctifs : ainsi les corniches doriques ont leur soffite décoré de gouttes disposées sur plusieurs rangs correspondants aux gouttes figurées au bas des triglyphes; dans l'ordre ionique, le soffite de la corniche est décoré de denticules et parfois de petites rosaces ; enfin, dans le corinthien, le soffite de la corniche est décoré de petits compartiments séparés par des modillons richement sculptés, et chaque compartiment a son centre orné d'une rosace. Notre figure montre le soffite du larmier de la corniche du temple de Mars Vengeur. — Ce terme est dérivé de l'italien *soffito*.

SOFFRE, *s. m.* — Fort anneau de fer qu'on place sous une pièce en fer qu'on veut percer.

SOL, *s. m.* — Surface sur laquelle reposent les corps terrestres; c'est donc aussi la superficie sur laquelle on élève les constructions. A ce point de vue, on qualifie le sol de bon, de médiocre, de mauvais. Il est bon, quand il est composé de terre forte, compacte, mélangée à du caillou, à du gros gravier; le gros sable et le roc sont aussi de bons sols. Les sols médiocres sont ceux qui sont médiocrement compressibles. Enfin, les mauvais sols sont très-compressibles; les terrains tourbeux, la glaise, etc., sont classés parmi ceux-ci. L'architecte doit prendre de grandes précautions pour fonder sur les mauvais sols. (Voy. FONDATION.)

JURISPRUDENCE ET LÉGISLATION. — En termes de droit, le sol est le terrain, le fonds d'un héritage. D'après les articles 546 et 551 du Code civil, la propriété du sol emporte celle du dessus et du dessous. Le propriétaire est libre de faire sur son terrain à peu près tout ce qu'il lui plaît, en respectant toutefois les règlements et les lois d'ordre public ou d'intérêt général, et en respectant aussi les ordonnances de police, les servitudes et les droits légalement acquis aux voisins, enfin en observant les lois et les décrets relatifs aux mines. (*Code civil*, art. 552 et suiv.) — Le propriétaire qui, par un motif ou un travail quelconque, fouille le dessous de son sol, doit prendre des précautions pour ne pas fouiller le sol de son voisin. (Voy. FOUILLE.) Il ne peut non plus élever ni abaisser le niveau de

son sol sans prendre toutes les mesures et précautions nécessaires pour ne pas nuire ou porter préjudice aux intérêts de son voisin ; il doit donc établir un contre-mur de soutènement. Tout ce qui se réunit au sol par Accession, Alluvion, ou Attérissement (Voy. ces mots), appartient au propriétaire du sol sous certaines conditions. — Si quelqu'un construit sur un sol qui ne lui appartient pas, il peut se présenter plusieurs cas : ou le constructeur a bâti sciemment sur tout ou partie du terrain de son voisin, et dans ce cas il a été de mauvaise foi ; ou bien il a construit par inadvertance. Dans le premier cas, le propriétaire du sol a la faculté de retenir les matériaux et la construction, mais en remboursant leur valeur, ou bien il peut exiger la suppression desdites constructions aux frais de celui qui les a élevées, et non-seulement il n'est passible d'aucune indemnité envers celui qui démolit, mais encore il peut dans bien des cas lui demander des dommages-intérêts. Dans le second cas, c'est-à-dire si le constructeur peut établir sa bonne foi, le propriétaire du sol peut à son gré ou rembourser la valeur des matériaux et du prix de la main-d'œuvre, ou bien payer une somme égale à la plus-value acquise par le sol. (*Code civil*, art. 555.)

SOLAIRE (Cadran). — Voy. Cadran et Scaphe.

SOLE, *s. f.* — En construction, ce terme est synonyme d'*aire* d'un four, d'un fourneau, et, par suite, on donne ce nom à toute construction en briques qui reçoit les cendres d'un foyer. — Ce terme est également synonyme de *semelle* et de *patin* ; ainsi on nomme *soles* les pièces de bois posées à plat qui servent d'empatement, de socle, à des machines, telles que grues, sonnettes et engins. — Enfin les maçons nomment ainsi les jetées de plâtre à la truelle, comme, par exemple, pour faire des Solins. (Voy. ce mot.)

SOLEMENT. — Voy. Solin.

SOLIDE, *adj.* — Qui est consistant, qui peut résister. Un sol solide est bon à bâtir ; un massif de maçonnerie solide est une construction pleine qui n'a pas de vide dans sa masse. — Pris substantivement, un *solide* est un corps qui possède ces trois dimensions : longueur, largeur et profondeur, ou hauteur.

SOLIDIFICATION, *s. f.* — Action de se solidifier. La paraffine chaude se solidifie en se refroidissant ; la peinture, les enduits, se solidifient, c'est-à-dire durcissent, en séchant ; le plâtre, le mortier, le ciment, font de même. Il est souvent important, dans les travaux de construction, d'empêcher la solidification trop prompte de certains matériaux ; pour cela on emploie des procédés qui varient avec chacun des matériaux : par exemple, le plâtre *gâché serré* se solidifie promptement ; gâché avec des proportions d'eau diverses, on obtient des solidifications plus ou moins lentes.

SOLIN, *s. m.* — Petites bandes d'enduit en plâtre, de $0^m,05$ à $0^m,15$ de largeur, que l'on établit pour raccorder des surfaces situées dans des plans différents. Souvent les maçons en exécutent par de simples jetées à la truelle, qu'ils nomment *soles*, ce qui a fait donner le nom de *solins* à ces bandes d'enduit. On en exécute le long d'un pignon, pour joindre et retenir les premières tuiles ; ce genre de solin se nomme également et de préférence *ruellée*. Les couvreurs donnent ce nom à une partie droite d'enduit adossée le long d'un mur et qui réunit le bord de la couverture, plomb, zinc, ardoise, tuile, avec ce mur. Les châssis de comble, les lucarnes, portent également des *solins* ou des *bandes de solin*; ces dernières sont des bandes faites sur un premier enduit et sur lesquelles on traîne les filets de plâtre qui forment le solin proprement dit. Dans les couvertures métalliques, les bandes de solin sont souvent en métal, surtout en plomb. Ces travaux demandent à être exécutés avec soin, afin d'éviter les infiltrations des eaux. On commence par *piquer* les parties sur lesquelles les solins doivent être établis ; ce piquage facilite au plus haut point le *grippement* du plâtre. — Pernot (*Dict. des termes de la construction*) donne

aussi le nom de *solin* « au filet de plâtre propre à boucher certains vides : par exemple, le vide qui se trouve entre le dormant d'une croisée et le nu de l'embrasement ; le vide entre un chambranle, un bâti, un poteau et le mur sur lequel il est appuyé ; le vide qui existe entre les extrémités des feuilles d'un parquet ou les abouts des planches d'une cloison, d'un plancher, ou bien encore entre des carreaux et un mur. » — Enfin, en charpenterie, on nomme *solin* : 1° l'espace compris entre deux solives ; 2° le chevron posé contre un mur et qui sert de support aux abouts d'un *voligeage* ou d'un *lattis*.

SOLIVAGE, *s. m.* — Action de supputer combien de solives peut fournir une pièce de bois.

SOLIVE, *s. f.* — Pièce de bois de brin ou de sciage qui entre dans la composition d'un plancher, et qui porte sur deux murs opposés ou sur un mur et une poutre. Les solives, qu'on nomme aussi *poutrelles*, constituent le sol de l'étage sur lequel elles sont placées ; elles portent immédiatement l'aire du plancher, à moins qu'elles ne soient employées comme faux plancher. Dans les planchers en fer, les solives sont des fers à T, à double T ou en I. Il existe divers genres de solives ; on nomme :

SOLIVE DE BRIN, celle qui est faite de toute la grosseur d'une branche ou d'un arbre.

SOLIVE DE SCIAGE, celle qui a été débitée dans une pièce de bois. On peut tirer deux, trois et un plus grand nombre de solives de sciage dans une pièce.

SOLIVE DE REMPLISSAGE, celle qui est placée entre deux autres solives pour remplir l'intervalle. Les solives de remplissage sont ordinairement en bois de sciage ; leur portée varie, mais ne doit pas dépasser 5m,80. Lorsqu'elles sont plus longues, elles doivent être réconfortées par divers moyens ; l'un d'eux consiste à relier entre elles les solives au moyen de liernes entaillées, qu'on pose sur les solives et souvent en travers. (Voy. PLANCHER, fig. 1.) Les liernes ont pour objet d'empêcher les solives de se *voiler*, ce qu'on nomme dans la langue technique, *flamber*.

SOLIVE PASSANTE, la solive en bois de brin qui fait toute la largeur d'un plancher sous poutre. Elle se pose plutôt sur les murs de refend que sur ceux de face ; cependant quand les solives passantes doivent porter sur un mur de face, on les fait poser sur une sablière portée par des corbeaux.

SOLIVES D'ENCHEVÊTRURE, celles dans lesquelles est emboîté le chevêtre : ce sont les deux plus fortes solives d'un plancher.

SOLIVE BOITEUSE, la solive assemblée d'un bout dans le chevêtre et dont l'autre bout est scellé dans le mur ; on la nomme aussi *solive d'enchevêtrure boiteuse*.

SOLIVE DE FERME, une solive sur laquelle sont assemblés les pieds des arbalétriers d'une ferme.

SOLIVEAU, *s. m.* — Petite solive de remplissage qu'on utilise pour garnir les trop grands vides d'un plancher : on emploie des soliveaux, par exemple, pour remplir l'espace vide à côté d'un passage de cheminée ; on les assemble sur des CHEVÊTRES ou des LINÇOIRS. (Voy. ces mots.)

SOLIVEAU EN EMPANON. — Petite solive d'un plancher en enrayure qui est assemblée obliquement par un de ses bouts ou par tous les deux.

SOLIVURE, *s. f.* — Ensemble des solives d'un bâtiment ; on dit : la *solivure* de cette construction sera en chêne, et non en sapin.

SOMMATION, *s. f.* — Action de sommer, c'est-à-dire de signifier à un entrepreneur, par exemple, de tenir ses engagements et de se conformer à ses cahiers des charges générales et particulières. Le cas le plus fréquent pour un architecte de faire une sommation, c'est celui où un entrepreneur cherche, par quelque moyen que ce soit, à éluder certaines conditions de son contrat, ou refuse d'exécuter les ordres d'un architecte. Dans ce cas, celui-ci donne une note à l'huissier qui rédige sa sommation suivant les us et coutumes. Généralement, une sommation est le prélude d'un procès qui débute par l'introduction d'un

référé, pour la nomination d'experts, à moins que le cahier des charges, ce qui est très-fréquent, ne stipule la constitution d'un tribunal arbitral et amiable pour régler le litige. (Voy. CAHIER DES CHARGES, art. 15.)

SOMMET, *s. m.* — Point culminant d'un membre d'architecture, d'un édifice, etc.; ainsi on dit : le *sommet* d'un fronton, d'un pignon, d'un comble, d'une pyramide, etc. — Deux droites qui se rencontrent forment un angle; le point de rencontre est le sommet de l'angle.

SOMMIER, *s. m.* — En maçonnerie, c'est la dernière pierre d'un pilier, du pied-droit d'un arc, d'une arcade, ou la dernière assise d'un pied-droit de voûte, et dont le lit supérieur est incliné de façon à recevoir la retombée de l'arc, de l'arcade ou de la voûte ; on donne, du reste, le même nom à la dernière pierre d'un pilier qui porte un poitrail, un linteau, une poutre, ainsi qu'à la dernière pierre en coupe oblique qui reçoit le premier claveau d'une plate-bande. — C'est aussi une forte pièce de bois portée par deux pieds-droits ou deux poteaux. Dans un pont en charpente sur pilotis, on nomme *sommier* la traverse qui porte sur la tête des pieux.

Les menuisiers nomment *sommier* la planche sur laquelle est suspendue une jalousie et sur laquelle sont montées les poulies pour les cordons de tirage ou clouées les bandes de toile ou chaînettes qui portent les lames de bois ; cette planche mesure environ 0^m,15 de large, elle est fixée au sommet de la baie, et cachée extérieurement par le PAVILLON. (Voy. ce mot.)

Les serruriers donnent le nom de *sommier* à la traverse basse d'une grille faite en fer méplat et percée de trous pour recevoir les barreaux. Les rampes en fer d'escaliers et de balcons ont aussi souvent des sommiers, quand elles sont à barreaux.

SONDAGE, *s. m.* — Opération qui a pour but de reconnaître la nature d'un terrain sur lequel on veut fonder, ou bien de creuser un puits très-profond qu'on nomme un *puits artésien*. On procède à cette opération au moyen d'outils nommés *sondes*, et qui remplissent la double fonction de tarière, ou tire-bouchon, et de cuiller pour retirer les matières extraites; ce qui permet d'étudier la nature des terrains et de reconnaître aussi les couches géologiques qu'on traverse. — Le sondage remonte à une haute antiquité, puisqu'en Chine on le pratique, dit-on, depuis un temps immémorial, pour le forage des puits. De nos jours, ce dernier genre de travail a fait de grands progrès, parce qu'après le sondage par les sondes ordinaires, on pratique une opération, dite *tubage*, qui consiste à descendre, au fur et à mesure qu'on s'enfonce dans le sol, des tubes ou bases légèrement coniques qui s'emboîtent les uns dans les autres et qu'on pose dans le trou de sonde ; on opère de cette façon jusqu'à ce qu'on arrive à des nappes aquifères assez puissantes pour amener l'eau à la surface du sol, et quelquefois bien au-dessus, si l'on atteint des nappes alimentées par des eaux fournies par des plateaux élevés. — Il existe pour les travaux de sondage des modèles de sondes très-divers qui ont été perfectionnés dans ces dernières années. (Voy. l'article suiv.)

SONDE, *s. f.* — Outil servant à sonder, c'est-à-dire à pratiquer le sondage des terrains, soit pour connaître leur nature et leur composition, soit pour forer des puits très-profonds qu'on nomme *puits forés, puits artésiens*. Il y a des sondes de tous genres, nous décrirons les principales. Suivant leur forme ou le travail auquel on les destine, on les nomme *tarières, trépans* ou *ciseaux* ; on range également parmi les sondes les autres outils de sondeur qui lui servent à faire travailler les sondes, à retirer celles qui cassent pendant le sondage, etc. Nous allons étudier successivement tous ces appareils. — Les sondes qui doivent agir à la fois par choc et par voie d'arrachement, par rotation, se composent de trois parties : l'*outil* ou tarière, la *tige* et la *tête*; celle-ci est ordinairement formée par une barre de fer dont l'une des extrémités se termine par un anneau, tandis que l'autre est un enfourchement. C'est par celui-ci que la sonde travaille par voie d'arrachement et c'est par l'anneau qu'elle travaille par rotation. La tige se com-

pose d'un certain nombre de barres qui s'adaptent les unes aux autres par enfourchement et sont réunies par des boulons à écrou ; cependant l'assemblage des grandes sondes est à vis. La sonde, une fois assemblée, est suspendue à l'extrémité d'un balancier ; en même temps qu'il la soulève et la fait battre, on lui imprime un mouvement de rotation avec une sorte de manivelle en bois qui s'adapte sur la tête de la tige. Les outils fixés à l'extrémité de celle-ci sont : les *tarières*, qui servent à percer les couches de terre végétale et de terre argileuse peu compactes ; on les utilise aussi pour terminer le travail commencé avec d'autres outils. Les *ciseaux*, plus ou moins concaves, attaquent l'argile dure. Le *hardi*, ou *perçoir*, travaille dans les couches de poudingue ; quand celles-ci renferment beaucoup de cailloux, on emploie souvent le double *tire-bourre*. Les *trépans*, ou forts *ciseaux*, servent à attaquer les bancs formés par des matières dures et rocheuses ; on les laisse tomber d'une certaine hauteur, puis on les fait tourner à l'aide de la manivelle en bois. L'extrémité des ciseaux est tantôt aiguë et tantôt obtuse. Les trépans servent aussi à attaquer les argiles et calcaires crayeux. Quand on arrive aux matières dures, on verse de l'eau dans le trou de sonde, afin de ramollir non-seulement ces matières, mais pour empêcher aussi le chauffage des outils, produit par le frottement, et par suite leur détrempage. On extrait la bouillie qui se forme au fond du trou de sonde à l'aide d'une *sonde à cuillère*, nommée la *cuillère*. Les *tarières à soupape, à aile de mouche,* servent à extraire les sables mouvants. Nos figures montrent deux types de sondes utilisées pour l'extraction de ces sables : dans la figure 1 la soupape est remplacée par une bille en métal ; la ronde (fig. 2) est en aile de mouche.

Il arrive très-souvent que les sondes cassent dans leur trou ; on les extrait à l'aide d'instruments nommés *arrache-sondes*, et qui sont : la *caracole*, la *souricière* et la *cloche d'accrocheur*. La caracole est une barre de fer dont l'extrémité forme un tour de spire ou crochet d'une largeur suffisante pour lui permettre de saisir la tige de la sonde au-dessous d'un emmanchement ou *collet*, auquel on arrive en glissant la caracole au moyen d'un câble qu'on arrête à l'endroit nécessaire. Quand, au contraire, la tige casse dans son milieu, c'est-à-dire loin d'un collet, on emploie la *souricière* : c'est une sorte de cloche dans laquelle la tige peut pénétrer ; mais dès qu'on veut retirer cette cloche, des crans en acier, disposés angulairement et poussés par un ressort, saisissent fortement cette tige et la ramènent à la surface du sol, si l'on continue à tirer avec la chèvre ou le treuil. Enfin la *cloche d'accrocheur* est une sorte de cône creux, d'entonnoir taraudé à l'intérieur, et présente une filière conique qui coiffe l'extrémité de la tige, y creuse un pas de vis et s'y incorpore par ce rodage, de sorte qu'en retirant la cloche elle amène l'extrémité de la sonde.

SONNERIE, *s. f.* — On désigne sous ce terme les appareils qui servent à établir des communications entre des points plus ou moins éloignés. Les plus simples sonneries sont les SONNETTES (Voy. ce mot), qui ont

Fig. 1.
Tarière à bille.

Fig. 2.
Tarière à aile de mouche.

été distancées largement et supplantées par les *sonneries électriques*. — Ces dernières se composent : d'une pile électrique, formée à

Fig. 1. — Timbre pour sonnerie électrique.

Fig. 2. — Clochette pour sonnerie électrique.

l'aide d'*éléments* plus ou moins nombreux sui-

Fig. 3. — Grelot pour sonnerie électrique.

vant la puissance nécessaire au bon fonctionnement de la pile; d'un fil conducteur de l'électricité, lequel fil est en cuivre rouge, recouvert de gutta-percha et de coton ou de soie pour

Fig. 4. — Tableau indicateur des sonneries électriques.

l'isoler et le préserver de l'humidité; d'un timbre (fig. 1), d'une clochette (fig. 2), ou d'un grelot (fig. 3) fixés sur une boîte, dont le

Fig. 5. — Isolateur.

marteau, mis en mouvement par le courant électrique, frappe sur le timbre, la clochette ou le grelot, quand on met en contact les

Fig. 6. — Bouton de sonnette électrique (face).

deux électricités de la pile en appuyant sur un bouton ou en tirant un cordon de tirage. On nomme aussi ces appareils *trem-*

Fig. 7. — Bouton (face).

bleuses. Ordinairement, les sonneries ont plusieurs fils qui aboutissent de différents locaux

à un tableau indicateur qui informe de quel local on appelle (fig. 4). Quand on dirige les fils sur un certain point et qu'il faut les coudre pour passer ou descendre dans un angle, par exemple, on les enroule sur de petits

Fig. 8. — Bouton (profil).

Fig. 9. — Bouton (profil).

morceaux d'ivoire nommés *isolateurs*. Notre figure 5 en montre un. Nos figures 6, 7, 8 et 9

Fig. 10. — Cordon de tirage.

représentent de face et de profil des boutons de sonnette. En appuyant sur le point central,

Fig. 11. — Cordon de tirage.

on met les deux pôles en contact, et, le courant s'établissant, les signaux d'appel fonctionnent. Pour les cordons de tirage on emploie de petites boîtes dont nous avons supprimé le couvercle (fig. 10 et 11) afin de montrer leur intérieur. Quand on tire sur le cordon, des pelettes en cuivre se mettent en communication avec les

Fig. 12. — Coulisseau à bascule sur plaque de bronze.

fils, et le courant s'établit. Il y a des tirages verticaux (fig. 10), et obliques (fig. 11). On peut également faire fonctionner ces mêmes boîtes à l'aide de coulisseaux à bascule pareils à ceux qu'on pose sur les tableaux des portes cochères (fig. 12). Enfin, dans les appartements, on utilise encore des poires (fig. 13) portant un bouton à leur extrémité, ou bien un petit appareil, représenté figure 14, qui fonctionne en rapprochant les deux branches placées sous la boule ; enfin, dans les cabinets de travail,

Fig. 13. — Poire pour sonnerie électrique.

on pose dans le parquet des pédales (fig. 15) qui mettent les fils en contact quand on appuie le pied sur la tête de la pédale. Les sonneries électriques ont rendu de nombreux services sur

les lignes de chemins de fer en signalant des manœuvres ou des accidents survenus sur une voie. Autrefois, par les temps de brouillard, les machinistes ne pouvaient apercevoir toujours assez tôt les signaux qu'on leur faisait et ne pouvaient arrêter en temps opportun des trains en marche ; de là de nombreux accidents.

Fig. 14. — Appareil pour sonnerie électrique.

Fig. 15. — Pédale pour sonneries électriques.

SONNETTE, s. f. — Machine servant à battre les pieux et les pilotis employés dans les fondations de tout genre, mais principalement pour celles des quais, des ports, en un mot, des travaux hydrauliques. Cette machine porte un *mouton* en bois, en fer ou en fonte : c'est une sorte de billot, qui, mû par une force quelconque, s'élève en l'air et retombe à plomb sur la tête des pilotis. Ces moutons pèsent un poids considérable. — On distingue deux types principaux de sonnettes : la *sonnette à tirandes* et la *sonnette à déclic*.

SONNETTE A TIRANDES. — Cette sonnette a une disposition fort simple. Elle se compose de deux montants, appelés *jumelles*, assemblés à tenon et mortaise dans une base horizontale triangulaire, nommée *enrayure*. Celle-ci comprend deux fortes pièces, ou *semelles*, sur lesquelles une troisième, la *queue*, vient s'assembler d'équerre. Les jumelles sont assemblées sur les semelles et maintenues écartées l'une de l'autre à une distance de 0m,12 à 0m,15 par deux contre-fiches, appelées *hanches*, et par des entretoises ou *épars*. Les jumelles sont maintenues verticales de l'arrière à l'avant par une forte pièce inclinée, nommée *arc-boutant*, qui est traversée par de fortes chevilles, en bois ou en fer, qui permettent d'écheler au sommet de la machine; aussi cet arc-boutant prend-il le nom d'*échelette* ou de *rancher*. Entre les jumelles et à leur sommet, se trouve une poulie à gorge dont l'axe roule sur des coussinets en bois dur ou en cuivre. Le *mouton* glisse en avant des deux jumelles; il est maintenu dans sa position par des pièces de bois nommées *guides*, *tenons*, *passants* ou *ailerons*. Au sommet du mouton et dans son centre est fixé un *anneau* ou *crochet* auquel est attachée la corde qui glisse dans la gorge de la poulie; c'est à l'extrémité opposée de cette corde que sont attachées 20 ou 30 cordelettes à nœuds, nommées *tirandes*, sur lesquelles tirent les manœuvres pour soulever le mouton et qu'ils laissent échapper pour le faire retomber.

Les faces des montants ou jumelles, sur lesquelles glisse le mouton, ainsi que la face de celui-ci qui frotte contre elles, de même que les joues des guides, doivent être tenues constamment graissées, afin de faciliter la manœuvre. Pour maintenir rigide l'ensemble de la machine et lui donner une grande stabilité, on entasse sur l'extrémité de sa queue des pierres, des gueuses, des lingots, des fers, etc. Dans les sonnettes qui n'ont ni queue, ni contre-fiches, ni arc-boutant, on maintient l'appareil dans une position verticale ou dans une position plus ou moins inclinée à l'aide de haubans fixés à des piquets plantés dans le sol ou attachés autrement. Quand il s'agit d'enfoncer un pilotis avec la sonnette, voici comment on procède : l'*enrimeur*, ou charpentier, qui dirige

la manœuvre, secondé par des manœuvres, met le pilotis *en fiche*, c'est-à-dire dans une position verticale correspondant à l'axe du mouton ; ce pilotis, pendant le *battage*, est maintenu le plus verticalement possible au moyen d'un guide, nommé *bonhomme*, auquel il est attaché par une corde et qui glisse entre les jumelles au moyen d'un petit tenon passant. Arrivé à ce point, on n'a plus qu'à battre un nombre plus ou moins considérable de coups : ceci dépend absolument de la profondeur qu'il s'agit d'atteindre, ainsi que du poids du mouton, qui varie ordinairement entre 400 à 600 kilogrammes ; la hauteur à laquelle on l'élève influe aussi sur le nombre de coups à frapper.

SONNETTE A DÉCLIC. — Cette sonnette ne diffère de la sonnette à tirandes qu'en ce que l'extrémité de la corde, au lieu d'être armée

Déclic d'une sonnette.

de cordelettes actionnées par des manœuvres, s'enroule sur un treuil mû par un moyen quelconque ; on emploie aujourd'hui la vapeur. Une fois le mouton élevé, on se sert pour déterminer sa chute d'un appareil nommé *déclic* ; il en existe de plusieurs genres, mais le plus usuel est celui que représente notre figure. Il est d'une extrême simplicité : c'est un simple crochet, suspendu à une pièce de bois frettée qu'on nomme *chapeau de détente*, lequel est maintenu par un anneau attaché à la corde servant à élever le mouton. En tirant sur une cordelette fixée à l'extrémité du crochet, celui-ci bascule, se décroche et laisse échapper le mouton. Avec ce système, on peut donner par minute 8 à 10 coups de mouton pesant environ 500 kilogr. et retombant d'une hauteur de 1m,25.

SONNETTE D'APPEL. — Les sonnettes d'appartement, qui servent à demander l'ouverture d'une porte ou à appeler des employés ou des domestiques, sont ordinairement des petites cloches de bronze montées sur un ressort d'acier ; le centre des spires du ressort forme un petit carré qui reçoit la tête d'une broche à pointe qui tient la cloche suspendue sur un point demandé. Le fil de fer ou cordon de tirage de la sonnette est maintenu rigide à l'aide de ressort, d'aile de mouche, bascule, ressort de rappel ou de renvoi, mouvement, etc. ; ce fil est fixé à l'extrémité du ressort portant la sonnette et, après avoir parcouru un trajet plus ou moins considérable, arrive à un point où, fixé à un coulisseau ou bien à un cordon de tirage, la main de la personne qui veut sonner n'a qu'à exercer un mouvement de traction qui, suivant le fil dans son parcours, met en branle la sonnette. Les pièces accessoires pour la pose des sonnettes sont les conduits, les pointes d'arrêt, les ressorts de rappel, les bascules, mouvements, etc. Nous n'insisterons pas davantage sur ce sujet très-connu, d'autant que ce genre d'appel est de plus en plus remplacé par des sonneries électriques. (Voy. SONNERIE.)

SORBIER CULTIVÉ. — Voy. CORMIER.

SORBONNE, s. f. — Petite plate-forme carrelée, sorte de fourneau, qui dans les ateliers de menuiserie sert à chauffer les bois, à faire fondre la colle forte et à coller les assemblages. — Pour ce qui concerne les précautions à prendre contre l'INCENDIE, voyez ce mot, art. 17 de l'ord. de pol. du 15 sept. 1875.

SOUBASSEMENT, s. m. — Sorte de grand socle long et continu qui sert de base à une construction. Ce terme est donc synonyme de *téréobate* et de *stylobate* ; cependant on admet

généralement que ce dernier terme sert à désigner un soubassement portant des colonnes, comme l'indique, du reste, son étymologie grecque (στυλοβάτες). Vitruve (III, 3, 5, et IV, 3) considère les deux termes *stéréobate* et *stylobate* comme synonymes. (Cf.Varro, *R. R.*, III, 5, II.) Aujourd'hui, on nomme encore *soubassement* le petit appui pratiqué à l'intérieur des croisées, ainsi qu'une sorte de planche en plâtre inclinée posée sous le manteau d'une cheminée, qui sert à diriger la fumée vers le tuyau et à l'empêcher de sortir du manteau et de se répandre dans la pièce où se trouve la cheminée.

SOUCHE DE CHEMINÉE. — Massif de maçonnerie pratiqué au-dessus d'un comble et qui renferme un ou plusieurs tuyaux de

Fig. 1. — Souche de cheminée sur une seule ligne.

cheminée. Les souches de cheminées les plus simples sont faites en plâtre pigeonné à la main et recouvertes ensuite d'un enduit avec du plâtre au panier ; on fait également des

Fig. 2. — Souche de cheminée en redans sur un seul côté.

souches de cheminées avec de la brique et avec des poteries qui s'emboîtent les unes dans les autres et qu'on recouvre d'un enduit en plâtre. Les souches de cheminées sont généralement isolées et, dans ce cas, ne doivent pas dépasser de plus d'un mètre le haut des faîtages; ou bien elles sont adossées contre des murs qu'on nomme *murs dossiers*, murs DOSSERETS. (Voy. ce mot.)

Nos figures montrent diverses dispositions qu'on donne aux souches de cheminées; elles sont tantôt droites (fig. 1), tantôt en redans d'un seul côté (fig. 2), tantôt en redans de deux côtés (fig. 3).

Dans les édifices considérables, dans les monuments importants, tels que châteaux, palais, hôtels de ville, musées, villas, etc., on élève des souches de cheminées monumentales plus ou moins décorées de riches moulures et de sculptures ; on en construit également

Fig. 3. — Souche de cheminée en redans de deux côtés.

en brique et pierre qui sont un ornement pour les édifices qu'elles surmontent. Au mot MITRE, le lecteur pourra voir deux souches de cheminées construites par Philibert Delorme; nos figures en montrent d'autres types.

SOUCHERIE, *s. f.* — Ensemble de pièces de charpente qui composent l'équipage d'un marteau-pilon.

SOUCHET, *s. m.* — Nom donné, dans une carrière de plâtre, à un banc, de hauteur variable, qui ne fournit qu'un plâtre d'assez mauvaise qualité. (Voy. PLATRE.)

On désigne sous le même terme une pierre tendre qui se trouve sous le dernier banc d'une carrière. Le souchet a peu d'emploi, parce que c'est une pierre de mauvaise qualité.

SOUCHEVER, *v. a.* — C'est, dans une

carrière, enlever avec la masse et les coins la pierre *souchet*, pour faire tomber les bancs de pierre qui sont dessus. Ce terme doit avoir vieilli ; nous ne le connaissions pas, nous l'avons tiré, ainsi que le suivant, de Quatremère de Quincy (*Dict. d'arch.*, v° *Soucher*).

SOUCHEVEUR, *s. m.* — Ouvrier carrier qui a la spécialité d'enlever le *souchet* pour soulever les bancs de pierre et les faire tomber. (Voy. les deux termes précédents.)

SOUDE, *s. f.* — Sel alcalin qu'on retire du sel marin ou de certaines plantes par incinération ; on peut l'utiliser aux mêmes usages que la POTASSE. (Voy. ce mot.)

SOUDER, *v. a.* — Action de réunir deux pièces de métal. Après les avoir chauffées à une haute température, on les bat avec de forts marteaux sur l'enclume, de manière à ce que les deux morceaux n'en fassent plus qu'un. Souder avec du cuivre ou du laiton, se nomme BRASER. (Voy. ce mot.) Les ouvriers plombiers soudent des métaux divers. Pour le plomb sur plomb et le zinc sur zinc, rien n'est plus simple ; mais pour souder le plomb avec le cuivre, il faut pratiquer diverses opérations : il faut enduire de résine les places sur lesquelles la soudure ne doit pas prendre et décaper, au contraire, à l'acide nitrique les endroits où la soudure doit s'attacher, enfin verser la soudure et l'appliquer où il faut à l'aide des fers à souder. (Voy. le terme suivant.)

SOUDOIR, *s. m.* — Outil à souder, outil à faire les soudures.

SOUDURE, *s. f.* — Ce terme s'applique à la réunion d'un bâtiment avec un autre, au point de jonction d'une maçonnerie neuve avec une vieille, d'un nouvel enduit de plâtre à un ancien, au résultat de ces diverses opérations, enfin et surtout à la réunion de deux parties de métal de manière à ce qu'ils forment une seule masse. (Voy. l'article suivant.)

SOUDURE. — Alliage composé de plusieurs métaux plus fusibles que le métal sur lequel on l'applique pour opérer sa soudure. La soudure pour le cuivre est un alliage en parties égales de plomb et d'étain ; la soudure pour le plomb et pour le zinc est composée de deux parties de plomb et d'une partie d'étain.

SOUDURE AUTOGÈNE. — Cette soudure consiste, comme son nom l'indique, à opérer la réunion des métaux par la fusion seule et sans aucune addition d'alliage, afin que les morceaux réunis par cette soudure fassent une masse parfaitement homogène. Cette opération, imaginée par de Richemont, consiste à employer des dards de flamme d'une très-grande intensité qu'on obtient au moyen d'un chalumeau à air et à hydrogène, dénommé *chalumeau aërhydrique*, qui permet à l'ouvrier de manier les dards de flamme comme de véritables outils ; aussi la soudure autogène peut-elle être faite, soit horizontalement, soit verticalement, sur des tuyaux de plomb et des tables de même métal de toute épaisseur. Avec le même chalumeau, on peut souder le plomb et le fer, le cuivre et le zinc, le même métal avec le fer galvanisé, et, pour opérer ces soudures, on peut employer des alliages ordinaires ou du plomb pur.

SOUFFLÉ, ÉE. — Voy. SOUFFLURE.

SOUFFLET, *s. m.* — Instrument qui sert à fournir un courant d'air sur un point donné, notamment sur les foyers de forge, sur les réchauds des plombiers, etc., afin d'activer la combustion. En général, les soufflets se composent de deux *joues* ou planches, nommées *flasques*, qui présentent la forme d'une poire refendue dans sa section longitudinale ; ces joues sont reliées ensemble au moyen d'une membrane flexible (ordinairement du cuir) clouée sur le pourtour des joues ; l'une d'elles est percée de trous fermés par un morceau de cuir formant soupape : c'est ce qu'on nomme *l'âme* du soufflet. Le cuir de la garniture est maintenu par des cerceaux. C'est par les trous de la soupape que l'air s'introduit dans l'instrument quand on écarte les deux joues, tandis qu'un ajustage, nommé *tuyère*, qui forme

la pointe du soufflet, rejette l'air aspiré quand on rapproche les joues. Les grands soufflets de forge marchent au moyen d'un levier à bascule, nommé *brimbale*, qui est fixé au plancher ; la joue du bas reçoit un manche auquel est attachée une chaîne fixée à la brimbale, mue par une seconde chaîne de tirage nommée *branloire* et sur laquelle tire le *tireur de soufflet*. Anciennement les soufflets aspiraient et rejetaient l'air ; aujourd'hui on construit des soufflets à double effet, c'est-à-dire qui donnent un courant d'air continu, parce que le soufflet *à double effet*, comme on le nomme, est formé par deux soufflets réunis en un, de sorte que l'un souffle du temps que l'autre aspire, et réciproquement.

SOUFFLEUR, *s. m.* — Dans un chantier important, un seul appareilleur ne peut suffire à tout le travail ; aussi lui donne-t-on un aide qui surveille la taille des pierres, leur transport et leur pose : c'est cet aide qu'on nomme *souffleur*.

SOUFFLURE, *s. f.* — La force d'expansion du plâtre produit, quand les enduits ne sont pas faits avec soin, des petites bosses qu'on nomme *soufflures*. (Voy. notre figure.)

Soufflure dans un enduit.

Quand celles-ci sont assez considérables pour faire supposer que le mur *fait ventre*, on nomme cet emplacement *maçonnerie soufflée*, *enduits* et *revêtements soufflés*. — En métallurgie, on nomme *soufflures* de petites cavités qui se produisent à la surface du métal ou dans sa masse au moment de sa fusion et de son coulage dans les moules. — On nomme également *soufflures* certaines imperfections du verre qui consistent en ce que celui-ci, au lieu d'avoir sa surface parfaitement plane, l'a ondulée, concave ou convexe partiellement.

SOUFFRANCE (JOUR DE). — Voy. JOUR et VUE.

SOUFRE, *s. m.* — Substance minérale, friable, de couleur jaune-citron, qu'on tire de de certaines localités situées aux environs des volcans éteints et qu'on livre dans le commerce en bâtons de forme cylindrique. Quand on serre fortement dans la main un de ces bâtons, cette substance fait entendre un léger bruit que les chimistes ont dénommé *cri du soufre*. Cette substance est employée par les serruriers, à l'état pur ou mélangé avec de la limaille de fer, pour faire des scellements de grilles, de balcons, etc. La densité du soufre est de 2,08 ; c'est un corps simple appartenant à la classe des métalloïdes.

SOUILLARD, *s. m.* — Pièce de bois assemblée sur des pieux ou pilotis, et que l'on pose devant les glacis d'un pont, devant ou derrière les radiers d'une écluse ou d'un pont. — En maçonnerie, c'est un trou pratiqué dans un entablement ou dans l'épaisseur d'un mur, afin de donner passage aux eaux d'un chéneau. On nomme encore *souillard* une sorte de puisard recouvert d'une dalle percée de trous ronds afin de laisser les eaux d'un tuyau de descente ou d'une gargouille s'écouler dans ce puisard.

SOUILLE, *s. f.* — Lit qu'un navire se creuse dans la vase en s'échouant. Ce terme est aussi synonyme de PORCHERIE. (Voy. ce mot.)

SOULAGER, *v. a.* — Ce terme est synonyme de *décharger*, *répartir la charge* : ainsi un *arc de décharge* soulage un linteau ; un poteau, une colonne, placés dans le milieu d'un long poitrail, soulagent sa portée. Ce terme signifie également opposer une résistance à la poussée : ainsi un contre-fort et un arc-boutant soulagent un mur qui reçoit la

retombée d'une voûte, qui sans cela pousserait le mur en dehors.

SOUPAPE, *s. f.* — Appareil servant à clore un orifice et à l'ouvrir, quand c'est utile : c'est une platine de métal, ou faite en partie de métal et de cuir, de forme ronde, concave ou convexe ; quand elle est plate, on la nomme CLAPET. (Voy. ce mot.) — En serrurerie, la *soupape* est une pièce en fer, ronde ou carrée, montée à bascule, qui sert à fermer une ouverture quelconque.

SOUPAPE DE SURETÉ. — Petit appareil, placé sur les chaudières des machines à vapeur, qui s'ouvre sous l'effort d'une pression inférieure à celle où la chaudière ferait explosion ; l'excédant de vapeur s'échappe alors, et tout danger est conjuré.

SOUPAPE DE FOND. — Soupape en cuivre qui s'engage dans une entaille circulaire, et qui se tient fermée par la pression que le liquide exerce au-dessus d'elle ; au centre de cette soupape se trouve un anneau ou une tige qui sert à la soulever, si l'on veut vider l'appareil pourvu de ce genre de soupape. Les baignoires, bassins, réservoirs, petites mares pour la volaille, etc., sont pourvus de soupapes de fond qui permettent de renouveler l'eau à volonté.

SOUPENTE, *s. f.* — Pièce située sous la pente d'un comble rampant, d'où son nom, et, par suite, toute partie élevée d'une pièce coupée en deux dans sa hauteur par un plancher. Dans les grands appartements, on pratique ces sortes d'entre-sol pour trouver des chambres de domestiques ou d'autres locaux, tels que dépôts, lingeries, etc. — Quatremère de Quincy définit *soupente de cheminée*, espèce de potence ou lien en fer qui retient la hotte ou le faux manteau d'une cheminée de cuisine.

SOUPIRAIL, *s. m.* — Baie en glacis, pratiquée entre deux joues rampantes, qui sert à donner de l'air et du jour à des locaux ordinairement placés en sous-sol, tels que caves, celliers, etc. Les soupiraux se trouvent généralement dans le soubassement des édifices et sont souvent placés dans l'axe des fenêtres du rez-de-chaussée ; ils sont fermés par des grilles ou des plaques en tôle perforée.

SOUPIRAIL D'AQUEDUC. — Ouverture pratiquée au-dessus de la voûte d'un aqueduc souterrain et de distance en distance, afin d'aérer l'eau et de donner une issue à l'air qui circule dans l'aqueduc, et afin de le renouveler et d'em-

Regard pratiqué dans l'aqueduc d'Alexandre-Sévère, à Rome.

pêcher aussi sa compression, qui non-seulement s'opposerait au cours de l'eau, mais encore pourrait occasionner des RENARDS. (Voy. ce mot.) Les regards servaient aussi à visiter les conduites d'eau. (Voy. AQUEDUC.) Notre figure montre une partie de l'aqueduc d'Alexandre-Sévère, à Rome, au-dessus duquel on aperçoit le soupirail ou regard. (Cf. Vitruve, VII, 8.)

SOURCIL, *s. m.* — Arcade formée avec des briques de champ au-dessus d'une baie, dont le linteau de bois porte sur des pieds-droits ; c'est une sorte d'arc de décharge économique.

SOURDIÈRE, *s. f.* — Sorte de volet formé d'un châssis en bois de chêne rempli de foin et recouvert sur ses deux faces d'une grosse toile que les peintres peignent de la couleur des persiennes. Les sourdières se placent à l'extérieur d'une baie de croisée pour empêcher le bruit des voitures ou autres bruits de la rue de parvenir dans l'intérieur d'une chambre à coucher, afin de la rendre *sourde ;* d'où le nom donné à ce volet, qu'on nomme aussi *étouffoir,* parce qu'il sert à étouffer le bruit de la rue.

SOUS-CHEVRONS, *s. m.* — Pièce de bois de la charpente d'un comble cintré dans laquelle est assemblé un bois debout, nommé *clef*, qui retient deux chevrons courbes.

SOUS-DÉTAIL, *s. m.* — Décomposition par petites parties d'un travail, afin d'établir son prix de revient; c'est un résumé des sommes partielles en vue d'établir le prix de l'ensemble de ce travail.

SOUS-DOUBLIS, *s. m.* — Rangée de tuiles creuses, légèrement coniques, posée à plat pour former un égout, sur laquelle rangée on pose immédiatement un second rang qui forme le *doublis*; d'où le nom donné au premier rang.

SOUS-FAITAGE ou **SOUS-FAITE**, *s. m.* — Pièce de bois qui, dans les charpentes importantes et soignées, s'assemble parallèlement au faîte, à 1 mètre ou $1^m,25$ au-dessous de lui, entre les deux poinçons voisins. Le faîtage et le sous-faîtage sont reliés ensemble par des entretoises, des liernes et des croix de Saint-André; le sous-faîtage sert à donner du *raide* à la charpente et s'oppose à son déversement.

SOUS-ŒUVRE (Travail en). — Travail exécuté sous un autre plus important, et qui nécessite beaucoup de savoir, de soin et d'habileté de la part de celui qui l'exécute. On dit également, *reprise en sous-œuvre*, puisque ce travail est exécuté après coup, après l'œuvre principale. (Voy. Reprise et Œuvre, *in fine*.)

SOUS-SOL, *s. m.* — Partie d'un édifice placée en contre-bas du sol, c'est-à-dire située sous le rez-de-chaussée. Dans les maisons à loyer, on fait dans les sous-sols des magasins, des dépôts, et souvent, à Paris par exemple, dans les quartiers qui ne sont pas sujets à être envahis par les eaux souterraines, on creuse des caves au-dessous des sous-sols.

SOUTÈNEMENT (Mur de). — Mur destiné à soutenir les pressions exercées par des masses de terres amoncelées ou des masses liquides; tels sont, par exemple, les murs de quais, de terrasses, de vastes bassins et réservoirs, etc.

Pratique. — Dans la pratique usuelle, le nom de mur de *terrasse*, de *revêtement* ou de *soutènement* est donné à tout mur destiné à soutenir la face verticale ou à peu près verticale de terrains tranchés, qui ne pourraient rester taillés à pic sans s'ébouler. Nous devons ajouter cependant qu'un mur de revêtement peut, dans certains cas, n'avoir qu'un faible effort à supporter, tandis qu'au contraire les murs de terrasse ou de soutènement ont, en général, à contre-buter des charges parfois très-considérables. Il existe une infinité de règles et de formules pour calculer la poussée exercée par une masse de terre sur un mur, de même que pour déterminer la forme du mur qui offre le plus de résistance avec le moindre volume de matériaux. Dans la pratique, l'application de ces lois est extrêmement difficile, car on ne peut rien déterminer de rigoureux : en effet, suivant la composition des sols, suivant les climats, suivant les matériaux employés, ces formules devraient varier, et bien souvent on se trouve en présence de cas que la formule n'avait pas prévus. Aussi nous ne donnerons pas toutes les formules étudiées et fournies pour les murs de soutènement; car, malgré un grand nombre que nous pourrions fournir, nous serions forcément incomplet, aussi nous bornerons-nous à la formule générale de Poncelet, qui suffira dans les cas usuels, si ce n'est dans tous, pour calculer cette épaisseur, renvoyant ceux de nos lecteurs désireux de plus amples informations à des traités spéciaux, ainsi qu'aux *Annales des ponts et chaussées*, qui renferment de nombreux renseignements à ce sujet, renseignements fournis par des hommes très-compétents. Voici la formule de Poncelet :

$$X = 0^m,285 (H + h);$$

H étant la hauteur du mur de soutènement et h la hauteur entière de la surcharge située au-dessus du plan horizontal passant par le sommet du mur.

Beaucoup de constructeurs appliquent aux murs de soutènement une règle pratique qui consiste à donner à ces murs une épaisseur égale au tiers de la hauteur des terres à supporter. Cette règle tout empirique, bien qu'excellente, ne doit pas être appliquée, parce que, sauf dans des cas tout à fait exceptionnels, on n'a pas à donner une épaisseur aussi considérable aux murs qui nous occupent; nous ferons observer en outre qu'elle n'a rien de rigoureux,

que quelquefois même ce tiers de la hauteur des terres est insuffisant : par exemple, s'il faut soutenir verticalement 0m,90 de terre argileuse ou glaiseuse, un mur de 0m,30 d'épaisseur serait certainement insuffisant ; par contre, si nous avions à supporter 9 mètres de terrain de même nature, 3 mètres d'épaisseur de mur absorberaient beaucoup plus de matériaux que de raison. On voit donc par là qu'il n'y a rien d'absolu dans le moyen empirique que nous venons d'indiquer. Du reste, la question, nous le répétons sous une autre forme que précédemment, est trop complexe pour pouvoir se plier à une seule règle ; indépendamment de la nature des terres et de leur plus ou moins de cohésion et de densité, il faut encore faire entrer en ligne de compte l'inclinaison

relle CD (fig. 1). Cette surface CD forme, dans ce cas, un plan incliné sur lequel glisse le prisme triangulaire ADC ; le mur de soutènement AD est donc destiné à supporter la pression de ce prisme. Sachant la densité de la terre dont il est formé, il est facile de connaître le poids de ce prisme. L'angle ACD, c'est-à-dire l'angle que forme le plan de la pente naturelle avec l'angle de l'horizon se nomme *angle de glissement*. On appelle *ligne de rupture* celle qui se produit lorsqu'une masse de terres glisse obliquement sur elle-même, ou lorsque les terres viennent à se *décoller*. Il a été constaté que cette ligne est presque la bissectrice

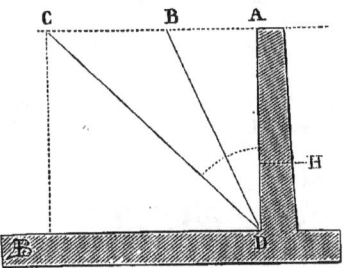

Fig. 1. — Mur de soutènement.

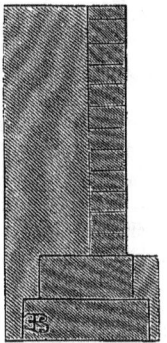

Fig. 2. — Mur de soutènement (droit).

dont elles sont susceptibles pour se tenir en équilibre par le simple frottement, l'effort de celui-ci contre la paroi du mur, la nature des matériaux employés dans la construction des murs, enfin et surtout les surcharges éventuelles ou permanentes qui peuvent fournir un excédant de charge au-dessus du plan horizontal passant par le sommet du mur ou le touchant en un de ses points.

Le calcul de la stabilité d'un mur de soutènement se divise en deux parties : 1° la poussée des terres ; 2° la résistance, l'*épaisseur* à donner au mur. Il est généralement reconnu et admis que les remblais de terre ordinaire (ni trop légère ni trop compacte) forment un angle de 45° ; le plan du talus des terres abandonnées ainsi à elles-mêmes se nomme *plan de la plus grande pente*, parce qu'il suit l'inclinaison naturelle nommée *ligne de pente natu-*

formée par la pente naturelle et la ligne formée par la paroi du mur : c'est donc dans notre figure la ligne BD. Enfin, on nomme *centre de poussée* le point H de la face intérieure du mur, parce que la poussée s'exerce au-dessus et au-dessous de ce point H. Le calcul et l'expérience s'accordent pour démontrer que ce point de poussée est situé au tiers inférieur de la hauteur du mur. — Nous avons dit précédemment qu'un grand nombre de constructeurs avaient adopté comme règle pratique de donner au mur le tiers de la hauteur des terres à soutenir ; nous avons vu aussi que, suivant la hauteur des terres, cette règle était inapplicable, tandis qu'un sixième de la longueur de la ligne de pente, pour les terres d'une certaine élévation, fournit de bons résultats. Voici comment on procède. On détermine la ligne de pente naturelle des terres qu'on veut retenir ;

soit AC cette ligne, on la divise en six parties égales; la longueur d'une de ces divisions est l'épaisseur qu'on doit donner à la base du mur, qu'on peut diminuer légèrement d'épaisseur au fur et à mesure qu'on s'élève.

Les murs de soutènement construits avec

Fig. 3. — Mur de soutènement incliné en dehors.

soin, il est encore des précautions qu'on doit prendre; nous allons examiner successivement divers cas. — Dans les campagnes, on construit souvent des murs de soutènement en pierre sèche; l'épaisseur de ces murs doit être augmentée d'un quart en sus de l'épaisseur donnée aux murs bâtis à chaux et sable. Les

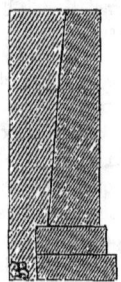

Fig. 4. — Mur de soutènement incliné en dedans.

murs en maçonnerie bien exécutés ne laissent pas, comme ceux en pierre sèche, s'écouler l'eau qui s'amasse souvent en quantité considérable derrière leurs parois. Pour obvier à cet inconvénient, qui augmente considérablement la poussée des terres, on pratique de distance en distance des *pleureuses* ou BARBACANES. (Voy. ce mot et la fig. 3 qui l'accompagne.) Celles-ci, qui sont destinées à donner de l'air

et à faciliter l'écoulement de l'eau qui s'amasse derrière les murs, doivent être construites avec beaucoup de soin, et leurs *lèvres* ou pourtour, doivent être faites avec des matériaux solides

Fig. 5. — Mur de soutènement avec redans.

et non gélifs; on emploie généralement de la roche. Quand un mur est très-élevé, on établit deux rangs de barbacanes ou même trois rangs; dans ce cas, celles du rang le plus élevé sont

Fig. 6. — Mur de soutènement avec contre-forts simples.

rondes et rejettent leurs eaux au moyen d'un caniveau terminé par une petite gargouille saillante, afin de ne point mouiller la partie inférieure de la muraille; les autres rangs sont de simples fentes longitudinales, dont les dimensions sont d'autant plus considérables qu'elles

Fig. 7. — Mur de soutènement avec contre-forts renforcés.

se rapprochent du pied du mur. Enfin, quand les terrains sont extrêmement humides, chargés d'eau, on les draine, en ayant soin d'amener les eaux aux points extrêmes de la pente du terrain et du bas du mur; souvent on peut ainsi obtenir des eaux en quantité suffisante pour alimenter une petite fontaine, surtout si l'on a soin d'établir un réservoir derrière le mur.

Il ne nous reste plus qu'à étudier divers moyens de construction des murs de soutènement. On les fait droits, quand il sont peu d'effort à supporter (fig. 2); on les fait en talus légèrement inclinés en dehors (fig. 3), ou en dedans (fig. 4), avec des redans intérieurs (fig. 5), avec des contre-forts simples (fig. 6), avec des contre-forts renforcés ou en arcade (fig. 7), avec de grands arcs en décharge, sur un ou deux étages (fig. 8).

De toutes les formes des murs de soutènement que nous venons de donner, la construction la plus économique est le mur sans fruit avec contre-forts à l'extérieur; c'est même

Fig. 8. — Mur de soutènement avec arcs de décharge.

la plus logique, car la paroi du mur ou *masque* bute contre le contre-fort et ne peut se séparer de lui, tandis que si le contre-fort est intérieur, la paroi peut se séparer de lui, et dès lors le mur peut boucler ou subir d'autres avaries. Malheureusement, il n'est pas toujours possible d'adopter le contre-fort extérieur, soit parce qu'il est gênant, soit parce qu'il produit mauvais effet. La forme à donner aux contre-forts est variable; ils sont à base rectangulaire, à base trapézoïdale, à base rectangulaire et réunie au mur par un adoucissement formé par un arc de cercle de chaque côté, ou bien cette base rectangulaire est flanquée de deux colonnes ou plutôt de deux accotements arrondis. Pour prévenir le décollement du mur et des contre-forts, on emploie avec succès des arcs de décharge reliant entre eux les contre-forts, de sorte que l'ensemble de la maçonnerie est solidaire, parce qu'elle est fortement reliée. Au moyen âge, ce mode de réconforter les murs était très-connu; beaucoup d'édifices nous en montrent des exemples, mais dans aucun l'efficacité de ce système n'est plus saillant que dans le palais des papes à Avignon. (Voy. FRANÇAISE (*Architecture*), fig. 6.)

SOUTERRAIN, NE, *adj.* — Qui est sous terre. Constructions *souterraines*, c'est-à-dire construites sous le sol; chapelle souterraine, chapelle construite dans une crypte. — Pris substantivement, on nomme *souterrain* un lieu qui se trouve sous terre, soit qu'il ait été construit par la main de l'homme, soit qu'il provienne d'un ouvrage naturel; les grottes, les cavernes creusées dans le flanc des roches, sont des souterrains naturels; les hypogées, les catacombes, les tunnels, les réservoirs sous terre, sont des souterrains creusés par la main de l'homme.

SPALME, *s. m.* — Toute espèce d'enduit employé dans la marine.

SPALMER, *v. a.* — Nettoyer la carène d'un navire et la *suiffer*, c'est-à-dire mettre du suif dessus; on dit aussi *espalmer*, et même *sparmer*, car nous lisons dans Lepage (*Lois du bâtiment*, t. II, p. 215) : « On appelle *sparmer*, mettre du suif par-dessus le goudron; l'usufruitier est tenu, comme d'un simple entretien, de faire calfater, goudronner et *sparmer* le bateau. »

SPALT, *s. m.* — Ce terme est synonyme de MASTIC DES FONTAINIERS. (Voy. ce mot.) On désigne aussi sous ce terme : 1° un mastic formé de ciment et de poix-résine; 2° une pierre dont se servent les fondeurs pour mettre les métaux en fusion. 3° Les artistes peintres donnent ce nom au bitume de Judée.

SPALTER, *s. m.* — Genre de pinceau anglais fait avec des poils de petit-gris et qui sert pour *travailler* sur les faux bois; on em-

ploie cette brosse pour adoucir les veines formées par les dents du PEIGNE. (Voy. ce mot.) Il y a deux types de spalter : l'un qui sert à

Spalter.

veiner largement, et le second, beaucoup plus fort (Voy. notre fig.), qui est employé pour passer légèrement sur l'ouvrage et lui donner le dernier coup, le *fini*.

SPATULE, *s. f.* — Outil de fer de diverses formes employé par divers corps d'état. L'une a la forme d'une petite truelle ovale et pointue; elle est employée par les marbriers et

Spatule.

les serruriers pour gâcher le plâtre pour les scellements qu'ils ont à exécuter. (Voy. notre fig.) Une autre possède un fer large et plat, flexible; elle est employée par les vitriers pour mastiquer et par les peintres pour réparer les moulures avec du plâtre à modeler ou du mastic.

SPÉCIALITÉ, *s. f.* — Branche de travaux à laquelle un ouvrier se livre ou une personne se consacre. Parmi les peintres, il y a plusieurs spécialités : les uns font les marbres, les autres les moulures, ceux-ci les faux bois, ceux-là la lettre ; on appelle ces spécialistes marbriers, filteurs, peintres de faux bois, de lettres. Le *métreur vérificateur* est un architecte spécialiste qui ne s'occupe que des écritures du bâtiment, des devis, des métrés, de la vérification des travaux et des mémoires; ces derniers sont revus souvent par un spécialiste nommé *réviseur*.

SPÉCULAIRE (PIERRE). — Espèce d'albâtre gypseux et transparent, de talc, que dans l'antiquité on débitait en lames minces pour l'employer aux lieux et places où nous posons aujourd'hui du verre. Les vitres dans l'antiquité étaient donc formées avec des tablettes de pierre spéculaire. On nommait ainsi cette pierre parce que chez les Romains on donnait aux châssis de fenêtre le nom de *specularis*, *specularia*, et par suite on aurait nommé *lapis specularis* la pierre employée comme carreaux de vitres. (Senec., *Ep.* 90 et 86.) Cette pierre servait également pour couvrir des serres et des châssis de couche. (Pline, *H. N.*, XIX, 23; Columelle, XI, 3, 52.) Pline, dans un autre passage, en parlant du vernis employé par Apelle, dit qu'à travers ce vernis l'on voyait sa peinture comme au travers d'une pierre spéculaire : *Veluti per lapidem specularem intuentibus*. On tirait cette pierre de Cappadoce, de Chypre, de la Sicile, de l'Afrique; mais la meilleure venait d'Espagne. Il existait, du reste, diverses variétés de pierres spéculaires; les plus estimées étaient celles qui étaient les plus transparentes; parmi celles-ci nous citerons une variété nommée *pheugites*, que Néron avait employée à la construction d'un temple à la Fortune élevé dans l'enceinte de sa Maison dorée et dans l'intérieur duquel, au dire de Pline, on voyait, même les portes fermées : *Foribus opertis, interdiù claritas ibi diurna erat*. Au dire du même auteur, on fabriquait avec cette pierre des ruches, afin de pouvoir observer le travail des abeilles; on voit que nos ruches de verre créées dans le même but n'ont rien de nouveau. (Voy. HYPÈTHRE, FENÊTRE, VERRE.)

SPECUS. — Terme d'antiquités qui servait à désigner une caverne et par suite le canal sombre d'un aqueduc fermé. (Frontin, *Aq.*, 17, 21, 91; Vitr., VIII, 7.) (Voy. AQUEDUC et PUITS.)

SPÉOS, *s. m.* — Temple souterrain de l'ancienne Égypte. Ces édifices étaient souvent taillés dans le flanc des montagnes par la main des hommes, et leur plan était conçu de même que celui des temples érigés sur le sol. On trouve d'abord le *pronaos*, le *naos*, le sanctuaire, et souvent des cryptes. — Quand les spéos étaient précédés de diverses constructions qui servaient à pénétrer dans le *spéos*, on les nommait *hémi-spéos*. Ainsi le temple de Girchè, dédié par Sésostris au dieu *Phta*, était un hémi-sphéos. Il en subsiste encore de beaux restes, c'est une grande salle soutenue par dix piliers contre lesquels sont adossés autant de colosses d'un travail remarquable. Au mot ÉGYPTIEN (*Art*), planche XXIX, le lecteur pourra voir l'intérieur d'un temple.

A Ibrim, dans la Nubie, dénommé *Primis* par les géographes grecs, il y a quatre spéos entièrement creusés dans la montagne et qui ont été consacrés par des gouverneurs éthiopiens à des rois de la dix-huitième et de la dix-neuvième dynastie ; l'un d'eux, dit celui de *Silsilis*, a sa façade formée par deux rangs de bas-reliefs taillés dans le roc. Dans la Nubie inférieure, à Ibsamboul, qu'on nomme aussi avec plus de raison Abou-Simbel, Ramsès II, dit *le Grand*, fit creuser deux spéos. Le plus petit, dédié à la Vénus égyptienne, à la déesse Hathor, a sa façade décorée de six colosses qui représentent Ramsès, Nowré-Ari, sa femme, et leurs enfants. Le grand spéos d'Abou-Simbel a été dédié au Soleil. Le travail que cette excavation a coûté, dit Champollion (*Lettres sur l'Égypte*, p. 119) effraye l'imagination. La façade est décorée de quatre colosses, deux de chaque côté de la porte, qui représentent Ramsès. Ce monument comprend seize salles. La première est soutenue par huit piliers contre lesquels sont adossés huit colosses qui représentent Osiris sous les traits de Ramsès, qui est très-ressemblant, comme on a pu en juger par les autres figures de ce prince qu'on a retrouvées à Memphis et à Thèbes. Sur les parois de cette vaste salle règne une suite de bas-reliefs historiques et religieux relatifs aux conquêtes de ce pharaon en Asie et en Afrique. On a recueilli dans ce spéos des inscriptions donnant la liste des enfants de Ramsès et la relation d'une guerre contre les Khétas, ou habitants d'une confédération asiatique dont le territoire comprenait la Syrie, la Mésopotamie et une partie de l'Asie Mineure. Cette guerre se termina par un traité de paix à la suite duquel le pharaon épousa la fille du chef des Khétas. Dans cette guerre, Rhamsès faillit être fait prisonnier ; mais, au lieu de capituler, il montra un grand sang-froid et beaucoup de courage. Ce fait est raconté tout au long dans un poëme de Penthaour ou Pentour, dont le musée du Louvre, salle historique, contient une page. — Les autres salles de ce spéos ont les parois de leurs murs couvertes de bas-reliefs religieux ; enfin le sanctuaire possède quatre statues assises qui représentent Ramsès au milieu de Phta, de Phré et d'Ammon-Ra. Le pronaos de ce temple ne mesure pas moins de $17^m,50$ de profondeur sur 15 mètres de largeur ; quant à la cella, elle a environ $7^m,80$ de longueur.

SPHÈRE, *s. f.* — Solide ayant la forme d'une boule dont tous les points de la surface sont également distants d'un point intérieur appelé *centre*. Ce solide peut donc être engendré par la révolution d'une demi-circonférence tournant autour de son diamètre. Le volume de la sphère est le suivant :

$$V = \frac{4}{3}\pi R^3 \text{ ou } V = \frac{\pi D^3}{6}.$$

SPHÉRIQUE, *adj.* — Qui a la forme de la sphère. Il y a des voûtes, des combles, des dômes *sphériques*.

SPHÉRISTÈRE, *s. m.* — Ce terme, dérivé du grec σφαιριστήριον, sert à désigner une salle des gymnases, des thermes et autres lieux publics, dans laquelle on jouait à la balle. Les belles maisons romaines possédaient souvent un sphéristère (*sphæristerium*). Les villas possédaient également de ces jeux de paume. Pline le Jeune (*Ep.*, II, 17, 12 ; V, 6, 27), en donnant la description de ses maisons de campagne de Laurentum et de Toscanum, y parle des sphéristères.

SPHÉROIDE, *s. m.* — Solide dont la forme

approche beaucoup de celle de la sphère ; d'où l'adjectif *sphéroïdal*, qui signifie qui approche de la forme de la sphère ou du sphéroïde : ainsi on dit, *dôme sphéroïdal* ; ce terme est donc presque synonyme de SPHÉRIQUE. (Voy. ce mot.)

SPHINX, *s. m.* — Statue couchée emblématique, à corps de lion ou de bélier et à tête d'homme, de femme ou d'épervier. On plaçait des sphinx sur deux lignes parallèles pour former ou plutôt pour décorer les avenues conduisant à l'entrée d'un grand nombre de temples.

Fig. 1. — Sphinx à corps de lion et à tête d'homme.

Les Égyptiens ont taillé des sphinx dans toutes sortes de matières, depuis le granit jusqu'à la cornaline ; ceux taillés dans cette matière étaient tout petits, puisqu'ils servaient à l'ornement de colliers. A côté de cela, il y avait des sphinx colosses ; l'un des plus grands est celui de Gizeh, antérieur à Chéops, de la qua-

Fig. 2. — Sphinx à tête d'épervier.

trième dynastie, dont la tête mesure 27 mètres de circonférence et la longueur totale près de 40 mètres ; sa hauteur est de 20 mètres ; l'oreille a $1^m,80$, la bouche $2^m,30$ et le nez $1^m,80$. C'est un monument statuaire, le plus considérable qui ait jamais été fait ; il a été taillé dans le rocher ; on suppose qu'il servait à cacher l'entrée de la seconde pyramide de Gizeh, dont la construction est attribuée à Chéphren et à Mycérinus. Nos figures montrent trois types de sphinx : celui à corps de lion et à tête d'homme (fig. 1) symbolise la force unie à l'in-

Fig. 3. — Sphinx à tête de bélier.

telligence ; celui à tête d'épervier est l'emblème d'Horus (fig. 2) ; celui à tête de bélier (fig. 3) symbolise le dieu Chnouphis. Le nom du sphinx en égyptien est *Sesheps*.

SPICATUM (OPUS). — Voy. APPAREIL (fig. 12).

SPINA. — Terme d'archéologie latine qui signifie *épine*, et qu'on donnait, chez les Romains, à une sorte de barrière, ou de long piédestal, placée dans l'axe longitudinal d'un cirque. Elle était décorée d'aiguilles et d'obélisques, de trépieds, de statues des dieux et d'autels. Auprès des extrémités de la *spina* on posait les bornes, *metæ*. (Voy. BORNE, fig. 3 et 4.) C'est sur la *spina* qu'on plaçait la table ou piédestal portant les œufs qui servaient à indiquer le nombre de tours parcourus par un char. (Voy. OVUM.) On nommait cette sorte de barrière *spina*, parce qu'elle partageait le cirque en deux parties à peu près égales, comme le fait l'épine dorsale pour le corps de l'animal. (Cf. Cassiodore, *Var. ep.*, III, 51.)

SPIRALE, *s. f.* — Ligne courbe qui, partant d'un point, pivote en décrivant une spire plus ou moins longue. Cette courbe est employée pour le tracé des VOLUTES. (Voy. ce mot.) Il ne faut pas confondre cette courbe avec l'HÉLICE. (Voy. ce mot.)

STABILITÉ, *s. f.* — Qualité de ce qui est stable, c'est-à-dire de ce qui se maintient dans

une situation, dans une position ferme et solide. En ce qui concerne plus particulièrement les constructions, la stabilité est la propriété qu'ont les matériaux employés de demeurer en équilibre permanent sans perdre pour cela rien de leur élasticité naturelle et sans être exposés à se rompre ou à s'écraser. — On désigne sous le même terme la science qui embrasse l'ensemble des lois et des principes qui permettent de donner aux constructions le plus de durée et de solidité possibles. Pour pouvoir appliquer cette science, il faut posséder, parmi beaucoup d'autres notions, des connaissances de *statique* et de *dynamique*, et connaître à fond l'art de bâtir. Par ces quelques mots, on voit combien est vaste la science de la *stabilité*, et combien sont nombreuses les branches qui s'y rattachent. Nous ne pouvons donc aborder dans un article cette science ; nous nous bornerons seulement à en formuler les principaux axiomes et à renvoyer, comme complément de cet article, aux mots ÉQUILIBRE, RÉSISTANCE, SOUTÈNEMENT, VOÛTE, etc.

Pour qu'une construction satisfasse aux conditions de stabilité, il faut :

1° Que toutes ses parties soient parfaitement assemblées entre elles et formées de bons matériaux ;

2° Que ces mêmes parties soient parfaitement soutenues, appuyées ou contre-butées ;

- 3° Que les pleins et les vides s'élèvent respectivement au-dessus les uns des autres, c'est-à-dire les baies au-dessus des vides, les pleins au-dessus des pleins ;

4° Que les parties inférieures soient plus robustes que celles qui les surmontent : en d'autres termes, que les parties *portantes* soient plus trapues que les parties *portées ;*

5° Que les matériaux *portants* soient de la meilleure qualité et de la plus grande densité possibles, tandis que dans les parties de plus en plus élevées les matériaux soient de plus en plus légers.

Tels sont les principaux axiomes de la stabilité. Le type de la construction satisfaisant entièrement à ces principes, la *charge* de la construction stable, pourrions-nous dire, c'est la pyramide. Du reste, l'antiquité a connu et appliqué très-savamment les principes de la stabilité, nous en avons des preuves dans les PYLONES des Égyptiens, dans les murs de villes des Grecs et des Romains, dans les piles des ponts et les arcades de ces peuples, ainsi que dans leurs divers travaux d'architecture.

STADE, *s. m.* — Ce terme, dérivé du grec στάδιον, signifie, une arène pour la course à pied. Cette sorte de cirque était ainsi nommée parce que la fameuse arène d'Olympie mesurait exactement un stade, c'est-à-dire une mesure de longueur de 600 pieds grecs (185 mètres). On donnait également à cet édifice le nom de δρόμος, en opposition à celui d'ἱππόδρομος (hippodrome), qui servait à désigner le lieu où se faisait la course des chevaux et des chars. — La forme du stade était oblongue, et l'une de ses extrémités était circulaire ; Rich (*Dict. des antiquités*) nous dit qu'on l'appelait « σφενδόνη (*funda*), soit à cause de sa forme elliptique, soit qu'on lui trouvât de la ressemblance avec une fronde ou avec le chaton d'une bague. » Dans le principe, le stade était entouré d'une simple levée en terre sur laquelle se tenaient les spectateurs ; plus tard il fut environné de gradins en pierre, posés en retraite les uns sur les autres, comme dans les théâtres, les amphithéâtres et les cirques. A l'une des extrémités du cirque, nommée ἄφεσις, ἀφετηρία, il y avait une barrière, βαλβίς, d'où les concurrents s'élançaient pour la course ; ou bien, à défaut de barrière, le point de départ était marqué par une ligne tracée sur le terrain, γραμμή. A l'autre extrémité, dans la partie circulaire, se trouvait une borne, τέρμα. La disposition que nous venons de décrire existe encore à Messène. Il existe encore des débris de stades à Sibyra, en Lycie, et à Éphèse. Les stades étaient souvent des édifices isolés, mais souvent aussi ils formaient une dépendance d'un gymnase ou palestre, ou de thermes.

STALLE, *s. f.* — Siéges en bois, avec dossier et fond en abatant, qui forment une série continue dans le chœur des églises. Les stalles présentent un double siège : l'un bas, sur lequel on s'assied, et l'autre qu'on obtient en relevant l'abatant, et qui ne présente, pour

ainsi dire, qu'un point d'appui servant à s'appuyer, quand la personne se tient debout dans sa stalle. C'est une sorte de console en bois placée sous la sellette et qu'on nomme MISÉRICORDE. (Voy. ce mot.) Ce n'est guère que vers le XI^e siècle que la stalle porte sa miséricorde ; antérieurement, souvent les stalles étaient en pierre et leur sellette ou siége ne se relevait pas ; on les recouvrait de coussins et de riches étoffes. Les stalles les plus anciennes que nous connaissions en France sont celles de la cathédrale de Poitiers, qui datent du milieu du XIII^e siècle ; elles sont disposées sur deux rangs, les stalles *hautes* et les stalles *basses*, comme cela se pratique généralement dans les grandes églises. Parmi les plus belles stalles qui existent en France, nous mentionnerons celles de la cathédrale d'Amiens, exécutées par Armand Boulin et A. Huet ; celles de l'église abbatiale de la Chaise-Dieu, en Auvergne, qui datent du XIV^e siècle ; celles de la cathédrale de Rouen, qui datent du XV^e siècle (1457), et dont Philibert Viart, *maître huchier* de la ville, avait fait les dessins et commencé l'exécution ; celles de Notre-Dame de Brou, près de Bourg en Bresse, dont quelques détails du style de la renaissance, alliés à un style ogival fleuri ou flamboyant, montrent que ces stalles appartiennent bien à la dernière période du style ogival ; enfin celles des églises de Saint-Mortain (Manche) et de Saint-Martin au Bois (Oise). On voit encore de belles stalles aux cathédrales d'Albi, d'Auch, de Rodez ; aux églises de Pontigny, d'Orbais, de Champeaux, de Salins, de Rue, de Pecquigny, etc. — En Suisse, on voit des stalles fort belles dans les cathédrales de Fribourg, de Lausanne et de Genève (Saint-Pierre). — Quant à l'Italie, nous n'essayerons pas même de mentionner tous les modèles remarquables de stalles, dont la plupart sont en style de la renaissance ; citons seulement celles de la cathédrale de Milan, de Vérone, de Saint-Marc, à Venise, de Montréal, en Sicile, etc., etc. — La Belgique possède aussi de fort belles stalles d'une grande richesse décorative ; quelquefois même la surcharge de la sculpture alourdit les proportions heureuses qu'auraient ces mêmes stalles, si elles étaient simplement moulurées.

Les principaux éléments qui entrent dans la composition d'une stalle sont : le *marchepied* ou *socle* ; la *sellette*, ou siège sur lequel on s'assied ; la *miséricorde* ou *patience*, petite console posée en dessous de la sellette ; le *dossier*, sur lequel on s'adosse ; la *parclose*, espèce d'échancrure qui circonscrit l'enceinte même des stalles et qui est terminée par deux extrémités nommées *accotoirs* ou *accoudoirs*, parce qu'elles servent à appuyer les bras, les *coudes*, lorsque la miséricorde est levée. On donne aussi souvent aux accoudoirs le nom de *museaux*, parce que souvent ils représentent des têtes, des museaux d'animaux ; du reste, on donne également le nom de *museaux* aux têtes des animaux fantastiques placées sur le rampant de la partie antérieure de la parclose, et qui servent comme les précédents à appuyer les bras et par suite les coudes, mais quand la sellette est abaissée. Enfin les stalles d'une grande richesse portent un *haut dossier*, placé au-dessus du dossier proprement dit, lequel haut dossier supporte lui-même un *dais* ou *couronnement*.

On donne le même nom, dans un théâtre, dans un omnibus ou une voiture publique, à une place séparée par des bras en fer recouverts de bois ou de velours.

STALLE D'ÉCURIE. — Séparation en bois qu'on établit dans les écuries pour marquer à chaque cheval sa place ; il en existe un grand nombre de types, depuis la barre, le bat-flancs, jusqu'au boxe. On nomme *stalle volante* celle qu'on peut déplacer, et *stalle fixe*, au contraire, celle qui est fixée à demeure. — Au mot ÉCURIE, § *des Séparations*, le lecteur trouvera divers genres de stalles.

STATION, s. f. — Lieu dans lequel on s'arrête. Par cette définition, on peut voir qu'il existe une grande variété de stations, mais nous ne nous occuperons ici que de deux genres.

1° Dans les opérations de nivellement, on nomme *station* le point sur lequel a été posé le niveau et qui a servi à prendre un repère, une cote, etc.

2° Dans les voies ferrées, une *station* est un lieu dans lequel s'arrêtent les trains de voyageurs ou de marchandises ; de là divers gen-

res, qu'on nomme : station *principale*, station *de tête* ou *de rebroussement*, station *de bifurcation*, station *de passage*, station *de dépôt*, station *d'alimentation* ou *de prise d'eau*, station *de simple halte*. Sans avoir besoin de les décrire, le lecteur comprend ce que signifient ces divers termes par leurs qualificatifs.

STATIQUE, *s. f.* — Science qui s'occupe de découvrir les lois et les conditions de l'équilibre. Il faut connaître ces lois physiques, si l'on veut donner de la stabilité aux constructions. L'architecte est donc obligé de connaître cette science, car c'est elle qui règle l'épaisseur et la disposition à donner aux murs, aux voûtes et aux autres parties des édifices.

STATUAIRE, *s. f.* — Art de faire des statues, c'est-à-dire les parties essentielles de la sculpture. — Au masculin, ce terme sert à désigner l'artiste qui sculpte les STATUES. (Voy. ce mot.)

STATUE, *s. f.* — Ouvrage de sculpture qui représente en ronde bossé, c'est-à-dire en plein relief et isolée, la figure des êtres animés et plus particulièrement la forme humaine. De tous les ouvrages de la sculpture, la *statuaire* est sans contredit le plus important.

PRATIQUE. — Suivant la matière employée pour faire les statues, on utilise des procédés divers; mais généralement le statuaire commence par modeler son œuvre dans une matière molle : c'est ce qu'on nomme la *plastique*. S'il s'agit de grande dimension, il se sert de l'argile ou terre glaise; si, au contraire, il n'y a qu'à modeler une *statuette*, il utilise la cire, ou souvent une terre grasse obtenue par le mélange de glaise et de paraffine. Le modèle, l'*original* terminé, on procède à son moulage en plâtre, soit *à moule perdu*, soit *à moule à pièces*. (Voy. MOULER, § *Sculpture*.) Le moulage terminé, s'il s'agit d'exécuter une statue de pierre ou de marbre, un *praticien* procède au dégrossissement du bloc et il met l'œuvre à point, ce qu'on nomme *mise à point*, c'est-à-dire qu'il l'amène jusqu'au point où un élève ou un sculpteur secondaire peut travailler dessus jusqu'à ce qu'il ne reste plus qu'à exécuter les finesses, le modelé; alors le maître, le *statuaire*, donne le dernier coup, c'est-à-dire qu'il finit et parachève l'œuvre. S'il s'agit, au contraire, de couler l'œuvre en métal, en bronze par exemple, le moule creux terminé, le fondeur procède au coulage du bronze, et, au bout de quelques jours, le bronze est dépouillé de son moule, et le sculpteur n'a plus qu'à enlever les *balèvres* ou traces que les pièces juxtaposées du moule ont laissées sur l'œuvre; le statuaire procède aussi à des retouches, si c'est nécessaire.

THÉORIE. — La statuaire est d'un grand secours pour décorer l'architecture ; à toutes les époques et chez tous les peuples civilisés, les architectes ont employé ce moyen décoratif par excellence. Dans l'antiquité, les statues ont été placées sur le sommet des monuments, sur les acrotères des frontons, sous les portiques et dans les entre-colonnements, dans les niches, sur de simples socles ou sur des piédestaux. Les statues doivent avoir avec l'édifice qu'elles sont appelées à décorer des rapports de style, de convenance et même de signification. Ces principes, qui sont aujourd'hui fort négligés, étaient au contraire scrupuleusement suivis par les sculpteurs de l'antiquité; c'est même la parfaite entente, l'association intime de la peinture, de la sculpture et de l'architecture qui a donné à la plupart des monuments de la Grèce la si grande harmonie qui charme les amateurs du beau. L'époque byzantine et l'époque romano-byzantine, de même que les diverses périodes de l'époque ogivale ont eu une statuaire parfaitement en harmonie avec leurs divers styles d'architecture. En France, sous la renaissance, sous Louis XIV, sous Louis XV même et sous Louis XVI, la statuaire a eu un caractère propre aux divers styles que nous venons de mentionner. Aujourd'hui notre siècle éclectique a produit un peu tous les genres; nous possédons en France des statuaires grecs, romains, des statuaires de la renaissance et de diverses époques postérieures, qui se montrent des élèves passionnés des Jean Goujon, des Germain Pilon, des Coustoux, des Coysevox, des Pierre Puget, et de tant d'autres; mais, malgré le mérite incontestable de notre école française de sculpture, nous possédons en somme peu de

statuaires français. Cela tient, sans doute, aux immortels chefs-d'œuvre que nous ont légués l'antiquité et les temps antérieurs à l'époque moderne. Et cependant nous pouvons bien dire que, de tous les arts français, c'est encore la sculpture, surtout la statuaire, qui tient le premier rang. La célébrité de nos maîtres est universelle; tous ceux qui s'occupent d'art connaissent les David d'Angers, les Pradier, les Duret, les Barry, les Carpeaux, les Guillaume, les Chapu, les Jouffroy, les Millet, les Bartholdi, les Dubois, les Mercier, les Ottin, les Blanchard, et tant d'autres encore parmi la jeune pléiade qui s'élève de jour en jour plus haut et qui peuplera dans un prochain avenir le panthéon de la sculpture française.

Suivant ce que personnifient les statues, suivant leur destination, suivant la position qu'elles ont, on donne aux statues des noms divers; on nomme :

STATUE ALLÉGORIQUE, la statue qui personnifie un élément de la nature, un vice, une qualité, etc. Sont des statues allégoriques celles qui personnifient l'eau, l'air, le feu, le printemps, l'automne, un fleuve, une rivière : le Rhône, le Nil, par exemple ; la force, la justice, la guerre, la paix, etc.

STATUE COLOSSALE, une statue beaucoup plus grande que nature, comme le colosse de Rhodes dans l'antiquité ; la statue qui symbolise l'indépendance américaine, et qui sert de phare dans le port de New-York. Ce colosse en bronze est l'œuvre de notre compatriote Bartholdi ; la tête a figuré à l'exposition universelle de 1878.

STATUE CARIATIDE, PERSIQUE, une statue employée en guise de support à la place de pilier ou de colonne. (Voy. CARIATIDE.) On les nomme aussi *atlantes* et *télamons*.

STATUE CURULE, une statue antique assise sur un siége nommé *sella curulis* (chaise curule). Les sénateurs romains sont souvent représentés assis sur cette chaise.

STATUE ÉQUESTRE, une statue représentant un personnage à cheval. Deux statues équestres célèbres sont celles du Coleone, à Milan, et d'Henri IV, sur le Pont-Neuf, à Paris.

STATUE PÉDESTRE, celle qui représente un personnage à pied. Ce sont les plus répandues.

STATUE EN GAINE, celle qui n'a que le haut du corps et dont le bas est remplacé par une sorte de piédestal ou scabellon. (Voy. GAINE.)

Enfin, dans l'antiquité, on nommait : *statua paludata*, la statue qui représentait un empereur vêtu d'un long manteau ; *statua thoracata*, la statue d'un militaire ne portant pour tout vêtement que sa cotte d'armes ; *statua loricata*, celle d'un simple soldat ; *statua trabeata*, la statue d'un sénateur ou d'un augure vêtu de la *trabea* ou toge de pourpre (Val. Max., II, 2, 9 ; Ov., *Fast.*, I, 37) ; *statua togata*, la statue vêtue d'une toge simple ; *statua tunicata*, la statue portant tunique ; enfin, *statua stolata*, la statue représentant une femme vêtue de la *stola*, c'est-à-dire d'un vêtement qu'elle portait sur sa tunique (Petr., *Sat.*, 81 ; Senec., *de Vitâ beatâ*, 13).

Fig. 1. — Stèle antique.

STÈLE, *s. f.* — Ce terme, dérivé du grec

Fig. 2. — Stèle antique.

στήλη, sert à désigner un cippe, une colonne

tronquée, un obélisque, un terme, enfin un monument quelconque en pierre, en marbre, sur lequel on gravait des inscriptions, surtout des inscriptions funéraires. (Pline, *H. N.*, VI, 32.) (Voy. Cippe, Obélisque, Terme.)

STEMMA. — Terme d'antiquités, dérivé du grec στέμμα, et qui signifiait, guirlande décorée de bandelettes de laine, telles qu'on en portait sur la tête en guise de couronne. Les bœufs destinés aux sacrifices portaient aussi le *stemma*.

STÈRE, *s. m.* — Mesure de capacité qui est employée pour mesurer les bois de construction et ceux de chauffage; c'est un mètre cube.

STÉRÉOBATE, *s. m.* — Ce terme, employé par Vitruve (IV, 3, 1) comme synonyme de *stylobate*, sert à désigner un soubassement sans moulures qui affecte la forme d'un vaste socle. Dans notre langue, ce terme ne serait donc pas tout à fait synonyme de *stylobate*, car celui-ci porte des moulures haut et bas, c'est-à-dire une corniche et une base. (Voy. Stylobate.)

STÉRÉOMÉTRIE. *s. f.* — Science qui s'occupe de la mesure des solides.

STÉRÉOTOMIE, *s. f.* — Science qui s'occupe de la coupe des solides, tels que pierres, bois de charpente, etc.; c'est une application de la géométrie descriptive. Ce terme est dérivé du grec στερεός, *solide*, et τομή, *coupe*. Plus un architecte est versé dans cette science,

Stéréotomie.

plus il a de la facilité à résoudre des problèmes très-difficiles qui se présentent dans la construction des trompes, des voûtes biaises, des berceaux rampants, des voussures et arrière-voussures. — Une fois les pierres taillées, on les marque des deux signes que montre notre figure; le n° 1 indique le dessus de la pierre, et le n° 2 le dessous.

STIL DE GRAIN. — Voy. Graine d'Avignon.

STOA. — Terme d'antiquités, dérivé du grec, et qui signifie Portique. (Voy. ce mot.)

STORE, *s. m.* — Rideau en coutil monté sur un cylindre de bois autour duquel il s'enroule par divers mécanismes. On fait des stores en calicot peint, en bois taillé, en jonc ou en lamelles de $0^m,003$ de largeur. On les utilise pour diminuer le jour ou les rayons solaires aux devantures de boutiques, dans les serres, etc. On fait également des stores en fer; ils sont formés de lames de tôle qui s'enroulent sur un cylindre et qui servent à fermer de petites baies. — Voici les éléments qui entrent dans la composition d'un store pour devantures de boutiques : le *rouleau*, ou tube en fer creux, qui porte, d'un bout, une *joue* servant à arrêter la toile, et, de l'autre bout, une roue dentée en cuivre qui forme le côté d'une boîte renfermant le *pignon*, le *cliquet* et le *rocher*. — Les petits stores de croisées ont leurs cylindres en bois, garnis de viroles et de poulies en cuivre; on les manœuvre au moyen de cordelettes et de fils de tension : en tirant sur la cordelette, elle se déroule, et le store monte; en la lâchant, au contraire, la tringle de fer fixée au bas du store entraîne l'étoffe, la corde s'enroule sur l'extrémité du cylindre disposée à cet effet, et le store s'abaisse.

STRAPONTIN, *s. m.* — Petit siège qui peut s'abattre comme un abatant; de là l'origine de son nom (*stratus*, couché, étendu, et *pons*, pont, qui peut s'abaisser et s'élever comme un pont-levis). Dans les théâtres, on en dispose entre les banquettes, afin de gagner des places pour les spectateurs.

STRIE ou STRIURE, *s. f.* — Cannelure avec son listel de la colonne cannelée. (Voy. Cannelure.)

STRIÉ, *adj.* — Couvert, garni, décoré de stries ou de CANNELURES. (Voy. ce mot.)

STRIGILE, *s. f.* — Cannelure en forme d'S qu'on employait à décorer des membres d'architecture, principalement des sarcophages, de grandes baignoires en marbre, etc. — On lui donnait ce nom, parce que cette cannelure ressemble par sa forme à l'instrument, nommé *strigile*, qui, dans l'antiquité, servait aux baigneurs à se racler la peau en sortant du bain. L'instrument qui a donné son nom à cette cannelure est du masculin. (Voy. SARCOPHAGE. A ce mot, le lecteur pourra voir le sarcophage de Cécilia Métella, qui est décoré de *strigiles*.)

STRUCTURE, *s. f.* — Agencement des molécules d'un corps. Certains fers ont une *structure granuleuse*, d'autres l'ont fibreuse; enfin certains corps peuvent avoir une structure *lamellaire*, en lamelles; *cellulaire*, en cellules; *grésiforme*, ressemblant à la structure du grès, etc. — Ce terme, appliqué à la masse d'un édifice, est ainsi défini par Quatremère de Quincy :

> Ce terme diffère de *construction* en ce sens que ce dernier mot s'applique généralement soit à cette partie de l'architecture qui comprend tout ce qu'il y a dans cet art de matériel, de mécanique et de scientifique, soit à la qualité des matériaux ou de leur emploi dans un bâtiment; *structure*, au contraire, terme plus relevé, et, si l'on peut dire, du langage poétique en ce genre, embrasse les rapports extérieurs de l'art qui se manifestent aux yeux par la hardiesse des masses, la beauté des formes, les proportions des ordonnances et l'habileté apparente de l'exécution.

STUC, *s. m.* — Ce terme, dérivé de l'italien *stucco*, signifie, enduit propre à boucher. — Le stuc est une composition qui imite le marbre et qui est faite avec de la chaux éteinte et de la poudre de marbre blanc. Aujourd'hui, on fait également des stucs avec du plâtre, de l'alun, de la gélatine, de la colle forte, etc.

HISTORIQUE. — L'emploi du stuc dans les constructions remonte à la plus haute antiquité. Des archéologues en ont retrouvé des traces en Nubie à Abou-Simbel (Ibsamboul) et dans des ruines de l'Égypte. (Cf. Ch. Lyell, *Principles of geology*.) Les Romains employaient en grand le stuc pour couvrir les murs en briques; ils le nommaient *albarium* ou *opus albarium*, tandis que les Grecs l'appelaient κονίαμα. Vitruve (VII, 2) et Pline (*H. N.*, XXXVI, 55 et 59) nous donnent quelques détails sur le stuc et sur sa composition, dans laquelle il entrait du grès, de la brique et du marbre. On réduisait en poudre ces matériaux; puis, broyé à l'eau, on utilisait cet enduit pour les revêtements extérieurs. Pour l'intérieur des édifices, au contraire, le stuc était fait avec une variété particulière de gypse, additionnée de marbre et d'autres matières qui ne nous sont pas tout à fait connues.

PRATIQUE. — Aujourd'hui on fabrique le stuc de plusieurs manières, mais les deux modes les plus employés consistent : 1° à mélanger du plâtre bien cuit, tamisé bien fin, avec de la poudre de marbre et de la colle forte ou de la gélatine; 2° à mélanger du beau plâtre parfaitement cuit avec de l'alun dans les proportions de 2 pour 100 environ de cette dernière substance. — Avec les stucs on ne fait pas seulement des imitations de marbres blancs, mais en les mélangeant avec des couleurs minérales on peut imiter des marbres de couleur, des brèches, des granites, des porphyres, etc. Suivant la variété du stuc qu'il s'agit d'appliquer, cette application se fait à la brosse pour le stuc liquide, ou en ravalement pour le stuc en pâte. Pour le premier, on superpose quelquefois vingt couches successives sur les surfaces à recouvrir : par exemple, il arrive souvent, quand on fait de grands escaliers en pierre, de faire les marches et les contre-marches en roche et de les encastrer dans des limons en fer; ceux-ci sont alors recouverts de couches de stuc liquide, et quand ce travail est exécuté par un habile *stucateur*, il est difficile de distinguer la pierre du stuc. Quand les applications de stuc sont terminées et parfaitement sèches, ce qui a lieu, suivant l'époque, au bout de dix, douze ou quinze jours, on commence à polir le stuc

avec du grès pilé et une molette de pierre, que souvent on taille en creux suivant le profil des moulures à polir. Après cette opération, il se produit souvent une infinité de petits trous ou cavités sur la surface du travail; on procède au rebouchage avec du stuc liquide, on passe alors la pierre ponce, on rebouche à nouveau. On pratique successivement ces diverses opérations jusqu'à ce que la surface soit parfaitement unie; on donne alors le dernier poli avec la pierre de touche et on lustre la surface, comme celles en marbre, avec des chiffons de laine légèrement graissés d'encaustique. — Le plus souvent les stucs ne sont pas moulurés pendant leur fabrication, on les fait avec des épaisseurs convenables; on procède ensuite à leur épannelage, puis enfin à leur taille.

Stuc ligneux. — Sous ce terme, on désigne une sorte de *bois plastique* avec lequel on fait toutes sortes d'ornements propres à décorer les appartements. Il existe divers procédés : l'un consiste à agglutiner de la sciure de bois à l'aide de 4 parties de colle de Flandre et 2 parties de colle de poisson ; un autre procédé excellent a été imaginé par Bosc, membre de l'Institut, ce qui l'a fait dénommer *procédé Bosc*; il consiste à précipiter par parties égales une décoction de noix de galle et une solution de colle forte. Le précipité décanté est redissous dans de l'eau chaude additionnée d'un tiers environ de son poids de poudre très-fine de bois. On remplace quelquefois la noix de galle par le sumac, de l'écorce de chêne ou toute autre matière tannante.

Les stucs ligneux ou de bois plastique ont l'avantage de pouvoir être dorés à l'eau sans couche de blanc, de recevoir parfaitement la peinture; on peut aussi leur laisser leur couleur naturelle et les vernir simplement, si ces stucs doivent simuler des ornements en bois naturel.

STUCAGE, s. m. — Opération qui consiste à poser du stuc; travail résultant de cette opération.

STUCATEUR, s. m. — Ouvrier qui travaille en stuc, entrepreneur de travaux en stuc.

STUFFING-BOX. — Terme anglais, passé dans notre langue, qui sert à désigner une sorte de bouchon traversé par une tige métallique animée d'un mouvement ascendant et descendant. Ce bouchon sert à empêcher l'écoulement d'un fluide renfermé dans un récipient fermé par le *stuffing-box* (boîte à étoupe), qui se compose de deux cylindres s'emboîtant l'un dans l'autre ; mais le plus petit est entouré d'étoupes graissées et de rondelles de cuir. Un serrage énergique comprime l'étoupe contre la tige, qui peut bien se mouvoir, mais ne permet pas au fluide de s'échapper.

STYLE, s. m. — Ce terme sert à désigner des objets très-divers, suivant qu'il est dérivé du grec στῦλος (pilier, colonne) ou du latin *stilus*, dérivé lui-même du grec στέλεχος (tige). Dans le premier cas, il sert à désigner une colonne, et, dans le second, un instrument de bois, d'os, de fer ou de bronze, appointé à l'un de ses bouts et terminé à l'autre par une palette plate servant à aplatir la cire pour effacer sur la tablette ce qu'on avait écrit avec la pointe du style. — On a donné aussi le même nom, par analogie, à l'aiguille des cadrans solaires. Enfin, en architecture, on nomme *style* l'ensemble des éléments architectoniques qui forment le trait caractéristique du goût d'un peuple, d'une nation, d'une époque. C'est grâce aux styles d'architecture que l'archéologue peut assigner à un monument son âge et sa nationalité; nous n'insisterons pas davantage ici sur ce sujet, nous bornant à renvoyer le lecteur aux divers articles de ce dictionnaire qui traitent de l'architecture chez les différents peuples. — Voy. Anglaise (*Architecture*), Décoratif (*Art*), Étrusque (*Art*), Grec (*Art*), Mauresque (*Architecture*), Ogival (*Art*), Péruvien (*Art*), Romaine et Romane (*Architecture*), etc., etc.

STYLOBATE, s. m. — Piédestal continu, orné d'une base et d'une corniche, qui sert de

soubassement et de support à des colonnes ; il ne faut pas confondre ce terme avec STÉRÉOBATE. (Voy. ce mot.) La plupart des monuments de l'antiquité, tels que temples, basiliques, portiques, etc., avaient des *stylobates*. (Voy. TEMPLE.) — En menuiserie, on nomme ainsi une plinthe élevée décorée à sa partie supérieure d'une moulure, ordinairement d'un talon renversé.

SUANTE, adj. — On nomme *chaude suante*, *chaleur suante*, le degré de chaleur nécessaire à un fer chauffé à blanc pour amener un commencement de fusion.

SUBTRILOBÉ, ÉE, adj. — On nomme *arcs subtrilobés* des arcs dont l'intrados est orné de contre-arcatures figurant la moitié d'un trèfle ; ces arcs sont très-communs dans tous les monuments de l'art OGIVAL. (Voy. ce mot, ARCATURE et LOBE.)

SUCCIN, s. m. — Résine, sorte d'ambre commun, qui est employée dans la préparation des vernis gras.

SUDATORIUM. — Terme d'antiquités qui sert à désigner l'*étuve* ou chambre à transpirer des bains anciens ; elle était chauffée au moyen de tuyaux disposés sous le plancher, (*suspensura*) et placés dans le mur ; la partie centrale de la pièce placée entre le *laconicum* et l'*alveus* formait le *sudatorium*. (Voy. HYPOCAUSTE, LACONICUM, BAINS et THERMES.)

SUIF (EN GOUTTE DE). — Cette expression sert à qualifier un objet légèrement convexe et ressemblant par suite à une goutte de suif fondu figée sur un parquet ; ainsi on dit : besant en goutte de suif, punaise en goutte de suif. (Voy. PUNAISE.)

SUIFFERIE, s. f. — Dans les abattoirs, on nomme *suifferie*, ou *fondoir*, le bâtiment qui sert à fondre les graisses pour les convertir en suif. Ce bâtiment doit être isolé des autres et fort éloigné des écuries et greniers à foin ; on le place généralement dans le voisinage des réservoirs ou des échaudoirs.

SUISSE (ARCHITECTURE). — La Suisse n'a pas, à proprement parler, une architecture propre, elle a toujours adopté à diverses époques l'architecture française ; aussi les monuments de la Suisse sont de style roman, ogival, de la renaissance. Dans la partie septentrionale, certaines villes ont cependant quelques édifices en style allemand, mais c'est le plus petit nombre. Aujourd'hui la plupart des architectes suisses ont étudié leur art à Paris, et font toujours de l'architecture française ; nous nous rappelons même avoir toujours eu d'excellents rapports avec nos camarades suisses, très-nombreux à l'atelier Questel, à l'époque où nous nous y trouvions, c'est-à-dire vers 1862. Aujourd'hui, la plupart, de retour dans leur pays, s'y sont fait un nom honorable et souvent nous ont enlevé la palme dans des concours publics, soit en France, soit à l'étranger. — La Suisse a cependant un style d'architecture pittoresque qui lui est propre, et qui a été plus ou moins copié et imité chez diverses nations, nous voulons parler de l'architecture en bois, des chalets et des kiosques ; sauf dans les pays septentrionaux de l'Europe, aucun peuple ne construit aussi bien en bois que le peuple suisse.

SUITE, s. f. — Colonne formée par des bouts de tuyaux de tôle emboîtés les uns dans les autres, que l'on place dans une cheminée ou dans un mur. (Pernot, *Dict. des termes*, etc.) Nous ne connaissons point ce terme de poêlerie.

SUPERFICIE, s. f. — Ce terme est synonyme de *surface*, il sert à désigner l'étendue d'un terrain ; ainsi on dit : ce lotissement mesure 800 mètres de superficie ; et comme c'est l'espace considéré en longueur et en largeur sans profondeur, on l'applique aussi aux parties apparentes des divers matériaux sur lesquels travaillent des outils.

SUPERPOSITION, s. f. — Deux corps sont superposés quand ils sont placés l'un sur l'autre sans intermédiaire : ainsi un fût est superposé sur une base ; mais si entre la base

et celui-là se trouve interposée une table de plomb, il n'y a plus superposition.

SUPPORT, *s. m.* — En général, tout ce qui *supporte*. Un pilier, une colonne qui portent au-dessus d'eux des charges, sont des supports; une voûte, un pont, peuvent être des supports. Il faut donc que les supports soient établis dans de bonnes conditions sur des massifs de maçonnerie solide, puisque la base des supports porte la charge placée au-dessus de ceux-ci augmentée de leur propre poids. — En menuiserie, on nomme *supports* des *potences* en bois qui affectent deux formes principales : un assemblage de deux pièces de bois en équerre, une s'appliquant sur le mur et l'autre recevant une tablette; l'autre assemblage est formé comme le précédent, mais une jambette réunit les deux pièces assemblées à angle droit : dans ce cas, ce support se place inversement au premier.

En serrurerie, ce terme sert à désigner une infinité de pièces; on nomme :

SUPPORT D'ESPAGNOLETTE, une pièce de fer plat recourbé en angle droit qui reçoit le bras d'une espagnolette; quelques-uns sont à charnière; en général, ces fers sont évidés et ornés.

SUPPORT DE FLÉAU, le support à patte qui reçoit la poignée d'un fléau.

SUPPORT A FOURCHETTE, un support dont la tête est à deux tiges et forme par consé-

Supports à fourchette.

quent fourchette; il sert à porter des conducteurs de paratonnerres, des grillages, etc.

SUPPORT DE SONNETTE, le support qui soutient en place la bascule d'une sonnette. Dans les sonneries électriques, on pose des supports en os ou en ivoire comme isolateurs des fils; on en fait aussi en fer émaillé.

SUPPORT DE PARATONNERRE, une pièce en fer, munie d'une bague en verre ou en porcelaine, et qui sert à porter le conducteur. Dans les télégraphes, les supports sont en porcelaine et portent dans leur axe un crochet en fer.

JURISPRUDENCE. — Le droit de support assujettit celui qui en est grevé à faire à ses frais tout ce qui est nécessaire pour soutenir la charge de l'édifice voisin; si ces ouvrages tombent de vétusté, il est obligé de les rétablir également à ses frais. Le *droit de support* est donc bien différent du droit d'APPUI. (Voy. ce mot, § *Droit d'appui.*) Dans les deux cas, la *faculté d'abandon* appartient au propriétaire grevé d'une servitude d'appui ou de support. (Voy. ABANDON.)

SURBAISSÉ, ÉE, *part. passé*. — On dit qu'une voûte, un arc, sont *surbaissés*, quand leur hauteur est moindre que la moitié de leur diamètre ou de la sous-tendante de leur arc.

SURCHARGE, *s. f.* — Excès de charge d'un plancher, d'un mur, etc. — Surcroît d'épaisseur donné à un enduit, afin de pouvoir dresser parfaitement le parement; on dit aussi RENFORMIS. (Voy. ce mot.)

JURISPRUDENCE. — Pour la jurisprudence du *droit de surcharge*, voyez MITOYEN (*Mur*), § *Exhaussement du mur mitoyen.*

SURÉLÉVATION, *s. f.* — Construction faite après coup sur un bâtiment déjà construit, soit pour l'agrandir, soit pour toute autre cause.

JURISPRUDENCE. — Tout propriétaire dont la façade est frappée d'alignement peut surélever son immeuble dans les conditions déterminées par les lois et règlements, pourvu toutefois qu'il n'exécute aucun travail confortatif, soit aux fondations, soit aux étages situés au-dessous de la surélévation. En agissant ainsi, il n'est pas tenu de se conformer à l'alignement. — Pour ce qui concerne la surélévation du mur mitoyen, voyez MITOYEN (*Mur*), § *Exhaussement du mur mitoyen.*

SURHAUSSÉ, ÉE, *part. passé*. — On dit qu'une voûte, qu'une arcade, qu'un arc sont

surhaussés, quand leur flèche est plus élevée que la moitié de leur ouverture.

SURPLOMB, *s. m.* — Un mur est en *surplomb*, ou *surplombe*, quand il *déverse*, c'est-à-dire quand les parties les plus élevées font plus ou moins de saillie sur les parties basses.

SURPLOMBER, *v. n.* et *v. a.* — Être hors d'aplomb, être en surplomb. (Voy. le terme précédent.)

SYCOMORE, *s. m.* — Sorte d'érable employée pour la décoration des jardins, pour faire des pièces de verdure, etc. Aujourd'hui le sycomore n'est plus employé comme bois de construction. Dans l'antiquité, certains peuples de l'Orient l'utilisaient cependant pour cet usage. En outre, les Égyptiens l'employaient comme bois de menuiserie et d'ébénisterie. Dans les inscriptions égyptiennes, on le nomme *deïr-el-bahari* (arbre à encens). C'est dans un sycomore que *Nout* verse à l'âme du défunt le breuvage de l'immortalité.

SYÉNITE, *s. f.* — Roche égyptienne, sorte de granit dans lequel le mica est remplacé par un silicate d'alumine, de chaux et d'oxyde de fer (*amphibole*). Son nom lui a été donné parce qu'à Syène en Égypte, aujourd'hui *Assouan*, il existe des gisements très-considérables de ce granit.

SYMBOLE, *s. m.* — Expression figurée d'un objet qui ne tombe pas sous les sens; on emploie pour symboliser ces objets le dessin, la peinture et la sculpture. (Voy. l'article suivant.)

SYMBOLISME, *s. m.* — Mode de représentation, sorte de langage muet qui représente à notre intelligence, à notre esprit, des idées au moyen de signes physiques qui ont une connexion intime avec les idées qu'ils représentent. Le symbolisme a existé même aux époques préhistoriques, chez les peuplades les plus sauvages; toutes les religions ont eu pour origine un symbolisme quelconque. Du reste, les premiers hommes durent, pour communiquer entre eux, employer d'abord une mimique animée, puis des images sensibles pour représenter ce qu'ils voulaient dire; ils employèrent alors les objets répandus sur le sol, plantes, pierres, animaux : on peut donc dire jusqu'à un certain point que le symbolisme a été le premier langage humain. Dans l'antiquité la plus reculée, il existait des représentations symboliques ayant un sens mystique que le vulgaire comprenait plus ou moins. Les Égyptiens ont employé très-largement le langage symbolique, le *symbolisme*. (Voy. HIÉROGLYPHES.) Ils firent, par exemple, de l'œuf le symbole de la création et de toutes les forces productrices de l'univers. Le serpent, qui forme un cercle parfait en se mordant la queue, signifiait l'éternité de la vie, l'immortalité. Avant les Égyptiens, les Hindous avaient employé également le symbolisme. Après ces peuples, les Perses, les Étrusques, les Grecs et les Romains l'employèrent aussi.

Parmi les principaux symboles, nous trouvons la couronne, la palme, le laurier, le chêne, le palmier, l'olivier, l'aigle, le sanglier, le dauphin, le hibou. — La religion chrétienne multiplia l'emploi des symboles beaucoup plus que les religions qui l'avaient précédée; elle employa la croix, le monogramme du Christ, l'alpha et l'oméga, les colombes au repos ou buvant dans une coupe évasée, ou bien encore portant au bec un rameau d'olivier. Les poissons, l'aviron, la rose, le pavot, la vigne, l'épi de blé, le niveau, l'agneau, etc., furent encore des symboles employés fréquemment par les premiers chrétiens. Pendant l'époque romane et pendant la période du moyen âge, on créa de nouveaux symboles; aujourd'hui nous puisons ces métaphores de l'art surtout dans la mythologie païenne, et la statuaire est principalement employée pour créer des symboles. Au mot OGIVALE (*Architecture*), le lecteur peut voir (page 325, fig. 18 et 19) deux statues qui symbolisent l'une la Synagogue, l'autre l'Église. (Voy. YMAGERIE.)

SYMBOLIQUE, *s. f.* — Science qui s'occupe de l'interprétation des symboles par le triple contrôle de la raison, de la critique et

de l'histoire. Ce terme sert aussi à désigner l'ensemble des symboles d'une nation ou d'une époque quelconque; ainsi l'on peut dire: la symbolique des Égyptiens est très-considérable.

SYMÉTRIE, *s. f.* — Ce terme, dérivé du grec (σύν, avec, et μέτρον, mesure), sert à désigner dans les ouvrages les rapports et les proportions qui doivent se trouver dans des parties semblables. Ainsi un édifice qui a une porte dans l'axe de sa façade, et trois fenêtres de chaque côté de la porte, a sa partie droite et sa partie gauche symétriques; elles ne le seraient plus, si la porte, au lieu de se trouver dans l'axe de l'édifice, était portée à droite par exemple, et que d'un côté il y eût quatre fenêtres et deux seulement de l'autre. Vitruve, qui distingue longuement la rhythmie et la symétrie (I, 2, et IV, 2), définit cette dernière d'une manière un peu différente de la signification que nous lui donnons aujourd'hui. « Quant à la symétrie, dit l'architecte romain, c'est l'accord convenable des membres entre eux et des parties séparées, la correspondance de chaque partie avec son ensemble, comme on le voit dans le corps humain, où il existe un grand rapport entre le coude, le pied, la main, le doigt et les autres parties du corps. Il en est de même des ouvrages parfaits, par exemple dans les édifices sacrés où le canon, le module, est tiré des diamètres des colonnes et du triglyphe. » On voit donc que Vitruve confond ici et les proportions et la symétrie.

SYNAGOGUE, *s. f.* — Temple israélite, dans lequel les israélites se réunissent pour y célébrer leurs pratiques religieuses.

SYNDICALE (CHAMBRE). — Association des membres d'une corporation dont le bureau est chargé de veiller aux intérêts professionnels, de régler certains différends pouvant s'élever entre les membres de la corporation ou entre ceux-ci et des étrangers à la corporation. Il existe à Paris des chambres syndicales de toutes les industries du bâtiment; ces chambres, qui sont de création assez récente, ont rendu de véritables services en réglant à l'amiable beaucoup d'affaires litigieuses et en procurant des travaux à ses membres. Le corps des architectes avait à la place de chambre syndicale des sociétés d'architecture; l'une d'elles, la Société nationale des architectes de France, a créé tout récemment une chambre syndicale des architectes.

SYPHON. — Voy. SIPHON.

SYRINGE, *s. f.* — Galerie des tombeaux égyptiens souterrains, nommés HYPOGÉES. (Voy. ce mot.) On donnait aussi aux hypogées eux-mêmes le nom de *syringes*. Ce terme, qui en grec (σύριγξ) signifie *flûte*, semble de prime abord n'avoir aucun rapport avec un tombeau, et cependant une corrélation intime existe entre ces deux termes, car *as* en égyptien signifie *tombeau* et l'hiéroglyphe syllabique qui représente ce mot *as* est précisément une flûte. Voilà pourquoi deux mots qui paraissent si différents de prime abord ont la même signification. (Voy. HIÉROGLYPHES.)

SYSTYLE, *s. m.* — Ordonnance d'architecture dont l'entre-colonnement ne comporte que deux diamètres, soit quatre modules. (Voy. ENTRE-COLONNEMENT et la figure qui l'accompagne, où le lecteur pourra voir l'espacement des diverses ordonnances d'architecture.) (Cf. Vitruve, III, 2.)

T

T. — Seizième consonne et vingtième lettre de l'alphabet, qui, dans les inscriptions latines, désigne des noms propres d'hommes ou de villes : *Tullius, Titus, Tiberianus.* Comme signe numérique, T valait 160 ; surmonté d'un tiret (T̄), 160,000. Chez les Grecs, le θ (thêta) valait 9, et le T (tau) 300.

TABATIÈRE. *s. f.* — Rosace double en peut ou en cuivre qui s'emploie habituellement comme ornement d'un croisillon ou d'une croix de Saint-André. (Husson, *Dict. du serr.*)

TABATIÈRE (Châssis à). — Voy. CHASSIS.

TABERNA. — Terme d'antiquités, qui signifie *boutique* pour la vente d'objets en détail. (Cic., Varr., Suét. et Juvénal.) Ordinairement ces boutiques, qui ouvraient sur la rue, n'avaient pas de communication avec le reste de la maison, parce que le marchand ne se trouvait là que dans la journée, et, le soir, il s'en retournait à son logis jusqu'au lendemain matin. Telles étaient les boutiques de Rome ; mais, à Pompéi, souvent les marchands logeaient dans la même maison que celle dans laquelle ils avaient leur boutique, comme on peut s'en rendre compte en jetant les yeux sur notre figure. (Voir l'explication des lettres, t. III, p. 109.) — On nommait

Taberna à Pompéi.

taberna deversoria et *meritoria*, ou simplement *taberna*, un cabaret situé sur le bord d'une route à l'usage des voyageurs. (Vitr.,

VI, 5, 2 ; Varro, *R. R.*, I, 2, 23 ; Val. Max., I, 7, 10.) (Voy. MUTATIO.)

TABLE, *s. f.* — Ce terme a de nombreuses significations en maçonnerie, en menuiserie et en plomberie.

En maçonnerie, c'est une partie lisse et

Fig. 1. — Table-pupitre avec son étagère et son banc.

unie faite dans un mur en pierre, en ravalement de mortier ou de plâtre, en brique

Fig. 2. — Table-pupitre avec le dessus en abattant et son banc à dossier.

qui forme une saillie ou un renfoncement carrés ou rectangulaires. Dans les ravalements faits de crépi, moucheté en mortier

ou plâtre, on nomme *tables* les panneaux de crépi entourés de bandes d'enduit lisse.

Les *tables à crossettes* sont cantonnées par des CROSSETTES. (Voy. ce mot.)

Les *tables d'attente* sont de grands bos-

Fig. 3. — Table avec tablette et banc et rainure pour l'ardoise.

sages qui sont employés sur les façades pour y tailler des sculptures; on y grave des inscriptions.

Les *tables couronnées* sont celles qui por-

Fig. 4. — Deuxième type de la table fig. 3.

tent une corniche, un fronton, ou au moins une forte moulure, décorées souvent d'enroulements.

Les *tables fouillées* sont creuses, au lieu d'être saillantes; beaucoup de dés, de piédestaux sont ainsi décorés.

Les *tables rustiquées*, au lieu d'être lisses, ont leur parement *piqué*, *rustiqué*, ou décoré de *stalactites*; on les utilise pour l'ornement des grottes, fontaines, orangeries, murs de soutènement, enfin pour les *constructions rustiques*.

En menuiserie, on nomme *table* une partie de menuiserie carrée ou rectangulaire qui fait saillie sur une masse; *table d'attente*, un petit panneau saillant placé immédiatement au-

Fig. 5. — Table à dessiner horizontale.

dessous de l'imposte, au haut du vantail d'une porte cochère.

En plomberie, on nomme *tables* des feuilles de plomb laminé de longueur et de largeur variables; autrefois on les coulait sur *sable* ou sur *toile*, et on nommait *table* une sorte d'établi fort long en forme de cuvette, parce qu'il avait des bords relevés; la surface de la cuvette était remplie de sable.

Fig. 6. — Table à dessiner inclinée avec banc et tablette.

Enfin, dans les écoles, on nomme *tables* les pupitres sur lesquels écrivent les élèves. Au mot ÉCOLE, nous avons donné divers types de ces tables. Nos figures 1 à 6 montrent d'autres types de tables à écrire et à dessiner dont les montants sont en fonte.

TABLEAU, s. m. — Dans la baie d'une fenêtre, on nomme *tableau* la partie de l'épaisseur du mur qui va de la feuillure au parement de la façade ; l'autre partie de l'épaisseur du mur qui part de la feuillure et se dirige du côté du parement intérieur, se nomme EBRASEMENT. (Voy. ce mot.) Le tableau est généralement d'équerre avec le parement ; l'ébrasement est, au contraire, oblique. — Par analogie, on nomme également *tableau* le côté d'un pied-droit ou d'un jambage d'arcade sans fermeture.

TABLETTE, s. f. — Pierre de peu d'épaisseur, débitée en tranche, qu'on emploie pour couvrir un mur de terrasse, pour faire le bord d'un bassin, etc. On nomme :
TABLETTE D'APPUI, celle qui couvre l'appui d'une croisée. — En menuiserie, c'est une planche portée par des tasseaux ou des potences, et sur laquelle on peut placer divers objets.
TABLETTE DE JAMBE ÉTRIÈRE, la dernière pierre qui couronne une jambe étrière et qui peut être décorée d'une moulure faisant saillie sous le poitrail ; quand elle reçoit les retombées d'une arcade, on la nomme IMPOSTE. (Voy. ce mot, COUSSINET et SOMMIER.)
On donne aussi le nom de *tablettes* aux plaques de marbre ou de faïence qui couvrent un poêle.

TABLIER, s. m. — Ensemble des bois qui, dans un pont de charpente, forment le plancher de ce PONT. (Voy. ce mot, § *Ponts en charpente*.)
Par dérivation, on nomme également *tablier* le plancher des ponts en fer, en fonte, et même en pierre. — On désigne également sous ce terme la partie de la forge sur laquelle on fait le feu.

TABLINUM. — Terme d'antiquités romaines, qui désigne la pièce de la maison privée qui, tenant immédiatement à l'*atrium* et aux *fauces* (Festus, s. v.; Vitruve, VI, 3, 5, 6), servait dans les premiers temps de la civilisation romaine à contenir les archives de la famille. (Pline, *H. N.*, XXXV, 2.) Plus tard, le tablinum, qu'on nomma aussi *tabulinum*, servit dans les maisons de ville de salle à manger ; car les grandes familles construisirent aussi, à l'instar des villes, des *tabularia* spéciaux pour leurs archives. (Voy. TABULARIUM et MAISON.)

TABLOIN, s. m. — Ancien terme de fortification, qui désignait autrefois la plate-forme de madriers sur laquelle on place les canons et les obusiers en batterie. On dit aujourd'hui *plate-forme*.

TABOURET, s. m. — Siége sans dossier qui sert à divers corps d'états ou professions. Dans les ateliers de dessinateurs et d'architectes, les artistes n'ont d'autres siéges que des tabourets.

TABOURIN, s. m. — Sorte d'appareil fumivore, petit abri tournant, qu'on pose sur les mitrons de cheminées pour les empêcher de fumer.

TABULARIUM, s. m. — Terme d'antiquités romaines. Ce terme (dérivé de *tabula*, tablette, document) sert à désigner un dépôt, une salle ou un monument des archives, dans lesquels étaient déposés les registres et documents publics et privés (*tabulæ*). Le plus souvent le tabularium ne formait que la dépendance d'un temple ou d'un monument quelconque, ou même c'était une simple pièce affectée à cet usage dans une maison privée (Tite-Live, XLIII, 16) (Voy. TABLINUM) ; d'autres fois, au contraire, c'était un édifice séparé construit pour cet usage, tel que celui qui se trouvait à Rome sous le Capitole et dont il subsiste encore aujourd'hui des restes importants. Nos figures en donnent un état actuel et une restauration d'après notre confrère C. Moyaux, architecte de l'Institut de France. Notre figure 1 montre le plan, notre fig. 2 la coupe, enfin notre planche LXXXVII l'élévation restaurée.
Par ce qui précède, on voit donc que le tabularium pouvait être un édifice considérable et bien différent de ce qu'on nomme à tort, selon nous, le *tabularium de Pompéi*, qui ne devrait

être désigné que sous le nom d'*album*, puisque c'était un simple mur contre lequel étaient adossées des tables sur lesquelles on inscrivait des lois et des décrets. On n'a pu jusqu'ici déterminer l'époque certaine à laquelle remonte la construction ou la reconstruction du *tabularium*. Du reste, voici ce que dit à ce sujet dans son mémoire manuscrit (École des Beaux-arts, Bibl.) notre confrère M. C. Moyaux :

Le seul document que l'on ait (au sujet du tabularium) est une inscription trouvée au XVIe siècle dans le Capitole même :

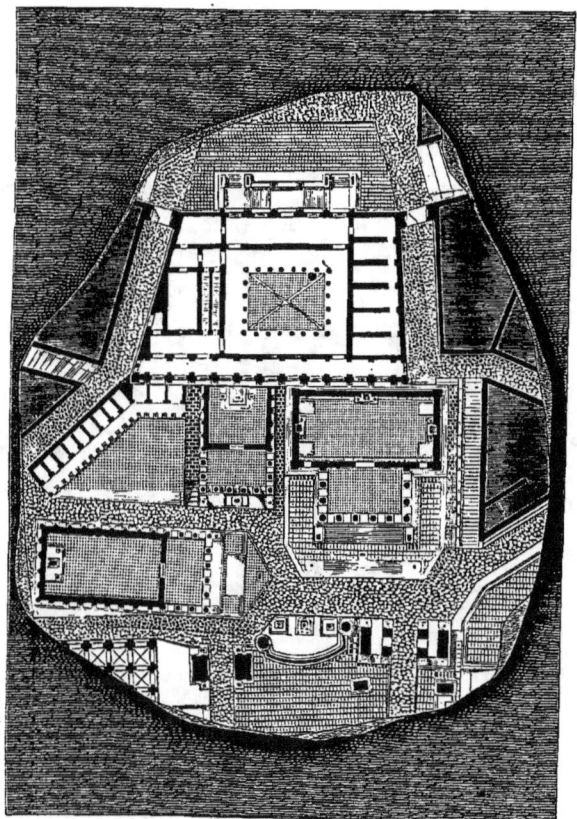

Fig. 1. — Plan restauré du tabularium de Rome.

Q. LVTATIVS. Q. F. Q. N. CATVLVS COS. SVBSTRVCTIO-
NEM ET TABVLARIVM S. S. FACIENDVM
COERAVIT.

Comme on le voit, il n'est pas question dans cette inscription du tabularium refait. Doit-on l'admettre comme indiquant la date précise de l'édification de ce monument? c'est possible ; mais on peut aussi le contester, car ce Lutatius Catulus est le même qui fut consul en l'an 552 de Rome, et déjà depuis Térentillus, c'est-à-dire depuis 293, l'usage d'exposer les lois était établi. Les Romains seraient donc restés près de trois siècles et demi sans tabularium? On sait que les tables de la loi furent d'abord déposées dans *l'œrarium* du temple de Saturne. (Serv., *Georg.*, II, 502.)

Le tabularium romain fut plusieurs fois brûlé : une première fois sous les troubles de Marius, puis sous Vitellius, enfin sous Vespa-

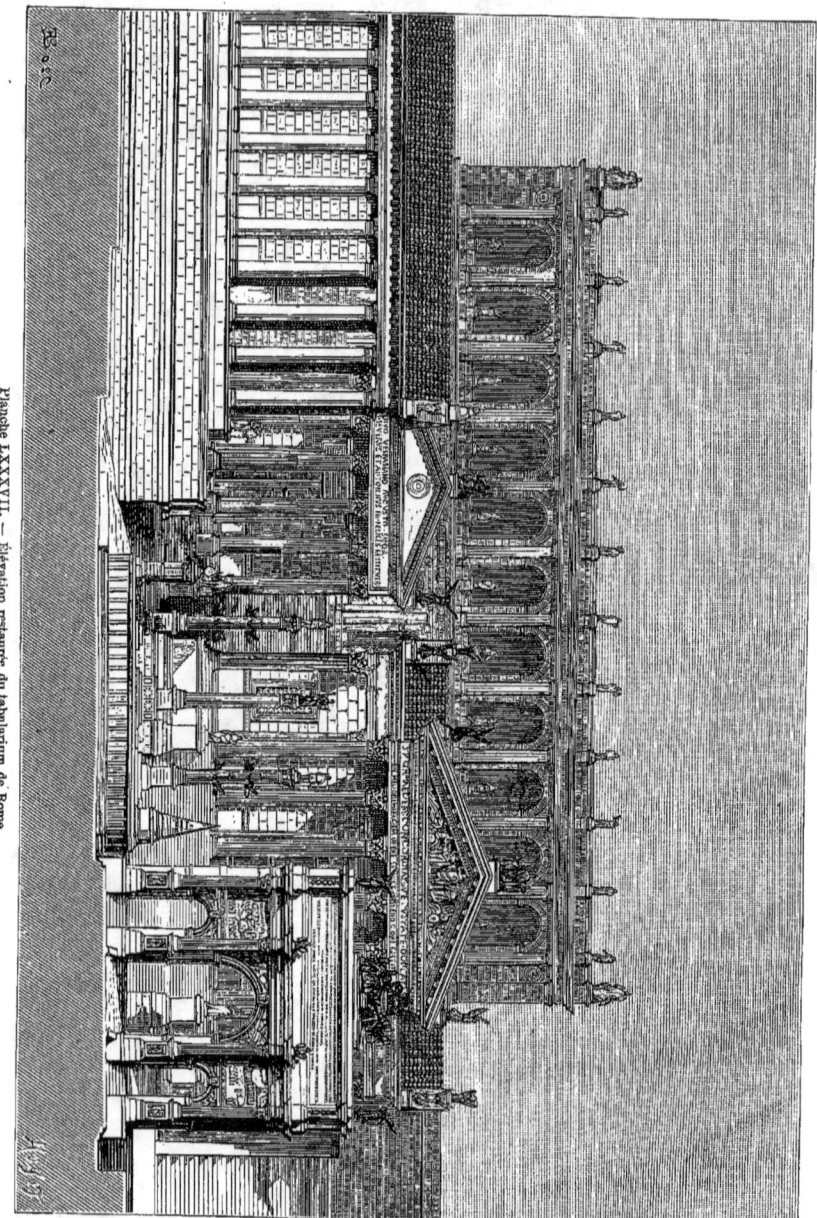

Planche LXXXVII. — Élévation restaurée du tabularium de Rome.

sien. Domitien le fit restaurer (Suet., *Domit.*, V) (1).

Actuellement le tabularium se compose : 1° d'un portique à arcades doriques situé en face du forum ; il est porté sur un soubassement formé d'assises de tuf ou de péperin ; chaque assise est en retraite d'environ 0m,03 sur l'assise inférieure qui la précède ; 2° de salles dont l'une est entièrement conservée ; 3° d'un grand escalier à deux rampes qui conduisait du forum au tabu`arium. La porte de cet escalier a été murée par Domitien à l'époque où il fit construire le temple en l'honneur de son père Vespasien. Notre confrère M. C. Moyaux a dans sa restauration supposé avec raison que le tabularium comportait un étage au-dessus du portique. — Se trouvent adossés au soubassement du tabularium le temple de la Concorde et, à gauche de celui-ci, le temple de Vespasien. Nous dirons à ce sujet que les deux dénominations

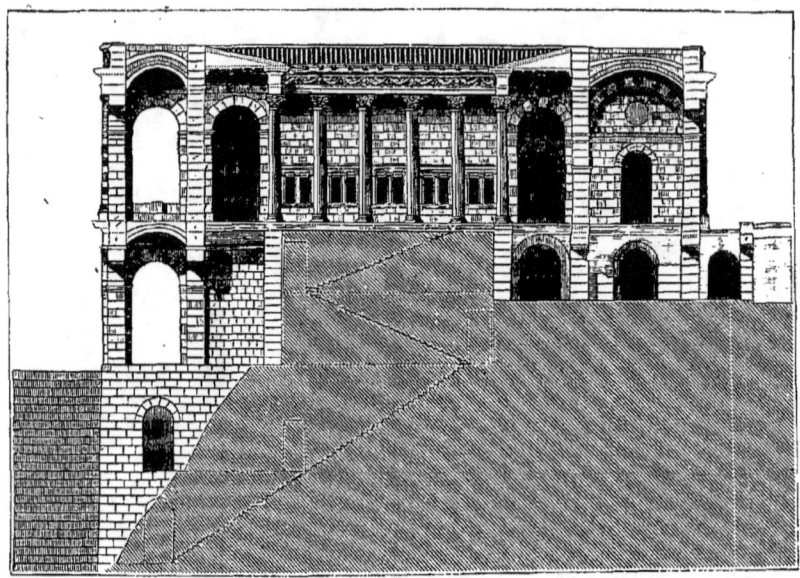

Fig. 2. — Coupe du tabularium de Rome (restaurée).

qué nous venons de donner à ces temples ont été contestées ; cependant des monuments épigraphiques les affirment : quatre inscriptions votives, dont trois portent indubitablement *concordia*, attestent le véritable nom du premier temple ; une autre inscription, non moins authentique, démontre que le temple faussement dénommé temple de Jupiter Tonnant est bien celui que Domitien éleva à son père Vespasien.

Voici ces inscriptions. Celles concernant le temple de la Concorde sont tirées de Nibby (*Roma ant., pars prima*, p. 532, 533).

M. ARTORIVS. GEMINVS
LEG. CAESAR. AVG. PRAEF. AERAR. MIL.
CONCORDIAE.

Cette inscription se rapporte à Marius Géminus, délégué d'Auguste et préfet du trésor militaire.

(1) Voici le texte de Suétone : *Plurima et amplissima opera incendio absumpta restituit inquis tabularium et Capitolium, quod rursus arserat.*

```
. . . . . . . . . . . .
. . . . . LVSITANIAE
DESIGN . . . . . . . . .
PRO SALVTE. TI. CAESARIS
AVGVSTI. OPTIMI. AC
IVSTISSIMI. PRINCIPIS
CONCORDIAE
AVRI. P. V
ARGENTI. P. X.
```

Dans cette seconde inscription, nous ne voyons pas le nom de celui qui l'a dédiée ; mais elle dit que, pour le salut de Tibère, le donateur offre à la Concorde cinq livres d'or et dix d'argent. Dans le troisième fragment, on ne lit que le commencement du mot *concordia* : CONCOR.

Voici l'inscription relative au temple de Vespasien, qui peut avoir été bâti sur l'emplacement ou sur les substructions mêmes du temple de *Jupiter Tonnant*, car on a également trouvé une inscription dédicatoire à ce grand dieu tout proche de l'endroit où s'élève le temple de Vespasien :

```
DIVO VESPASIANO. AVGVSTO
S. P. Q. R. IMP. CAESS SEVERVS ET ANTONINVS PIVS
FELICES AVGG. RESTITVERE.
```

TABULINUM. — Voy. TABLINUM.

TACHE (TRAVAUX A LA). — Ce sont ceux qui sont exécutés par un tâcheron, une sorte de sous-entrepreneur ou sous-traitant et par les ouvriers qu'à ce titre il emploie pour son compte. Le bénéfice que peut faire le tâcheron ne peut porter que sur la main-d'œuvre, puisqu'il ne peut spéculer que sur celle-ci, car les matériaux et fournitures sont fournis au tâcheron par l'entrepreneur. — Les travaux dont on donne ordinairement la main d'œuvre à la tâche sont : la fabrication et l'emploi des bétons et bétonnages, la confection des mortiers, la taille, le smillage et le piquage des pierres, des moellons, des meulières, les rejointoiements, la pose des pierres et des briques, et les travaux de limousinerie. On donne surtout à la tâche ce qu'on nomme dans les travaux du bâtiment les *légers ouvrages* (Voy. LÉGERS), et bien souvent c'est le maître compagnon qui se charge de ces travaux pour son compte. — Les architectes doivent exercer une surveillance très-active sur ces genres de travaux ; car, par leur nature même, ils sont toujours plus ou moins négligés, par suite de la rapidité avec laquelle ils sont exécutés ; car plus le tâcheron pousse ses compagnons à produire de l'ouvrage, plus son gain s'élève ; ne se préoccupant, d'ailleurs, nullement de la qualité et de la solidité de l'ouvrage, puisqu'il n'a aucune responsabilité à encourir, ce qu'il faut au tâcheron c'est la quantité. Il ne faut pas confondre les travaux à la tâche et les travaux à la pièce ; ces derniers sont payés à la pièce à l'ouvrier qui les exécute ; ils peuvent être faits avec beaucoup de soin ; ce sont surtout les travaux de menuiserie et de serrurerie qui sont payés à la pièce.

TÂCHERON, s. m. — Ouvrier d'un entrepreneur, maître compagnon qui se fait concéder par un entrepreneur quelconque des travaux à la tâche. (Voy. l'article qui précède.) — Dans les travaux de menuiserie, on nomme les *tâcherons*, MARCHANDEURS. (Voy. ce mot.)

TÂCHERONS (Marque des). — Voy. MARQUE.

TAILLANT, s. m. — Partie tranchante d'un outil. — On nomme *marteau taillant* l'un des outils qui servent au maçon pour tailler les pierres.

TAILLE, s. f. — Coupe et division d'un corps suivant certaines formes et données pour lui permettre par son nouveau volume d'occuper, par exemple, un emplacement déterminé. On fait subir la taille aux pierres, au bois, au fer, enfin à un grand nombre de matériaux employés dans la construction. Nous nous occuperons surtout dans cet article de la taille des pierres et des diverses dénominations qu'on donne aux différentes sortes de tailles.

Les grandes pierres d'appareil sont taillées sur leurs lits, joints et parements suivant la forme déterminée pour l'emplacement qu'elles

doivent occuper. Cette opération de dresser convenablement les faces des blocs ne se pratique pas seulement pour donner à ces blocs une forme convenable, mais aussi pour enlever les parties défectueuses de la pierre, telles que le *bousin* et autres défectuosités, qui pourraient se trouver sur les joints et parements. Les pierres employées pour *libages* sont seulement ébousinées et taillées sur leurs lits. Les pierres taillées à pied d'œuvre, c'est-à-dire sur l'emplacement même de la construction, sont dites *taillées sur le tas;* celles, au contraire, qui le sont dans un emplacement plus ou moins proche de la construction sont dites *taillées au chantier* ou *sur le chantier*. (Voy. ÉVIDEMENT, REFOUILLEMENT, MOELLON et MEULIÈRE.) On nomme :

TAILLE APPARENTE, celle qu'on voit, c'est-à-dire faite pour un parement, pour une feuillure, une moulure ou un tableau, pour un élégissement quelconque.

TAILLE BRUTE, celle de la pierre simplement sciée, et plus spécialement, en marbrerie, la taille faite au ciseau sur les tranches de marbre pour les dresser avant leur polissage : aujourd'hui cette taille est presque supprimée par le sciage mécanique.

TAILLE DES BALÈVRES, celle qu'on exécute sur les joints de pierres adjacentes, après la pose de ces pierres, de manière que les parements soient entièrement dressés : on pratique la taille des balèvres sur les dalles, sur les marches, etc.

TAILLE BOUCHARDÉE, la taille brute faite avec la BOUCHARDE. (Voy. ce mot.)

TAILLE CIRCULAIRE, celle d'un parement convexe ou concave.

TAILLE D'ÉBAUCHE, celle qu'on fait pour évider un angle, un pan coupé, de grands épannelages, ou autres tailles qu'on peut considérer comme *abatage*.

TAILLE D'ÉPAISSEUR, ou *taille par équarrissement*, celle qui consiste à prendre un bloc de pierre assez considérable pour contenir la pierre qu'il s'agit de tailler ; on trace alors successivement les diverses faces de la pierre par projections en soulevant chaque fois du bloc l'excédant de la pierre pour lui donner l'équarrissement désiré. On obtient aussi la *taille d'épaisseur* au moyen du BIVEAU ou *buveau* (Voy. ce mot), ce qui fait qu'on donne alors à cette taille le nom de *taille par biveau;* voici comment on procède : on dresse sur le bloc de pierre à débiter une face plane sur laquelle on trace successivement, au moyen des angles que les autres faces doivent faire entre elles et avec la première, les autres côtés de la pierre.

TAILLE DOUBLE, une deuxième taille faite sur la première, ou bien un sciage exécuté dans une pierre pour y pratiquer un caniveau ; ou bien encore la taille faite pour un refouillement ou un évidement d'angle et qui consiste à hacher et layer les faces visibles de la pierre au droit des refouillements ou évidements.

TAILLE GRADINÉE, la taille brute faite avec la GRADINE (Voy. ce mot) : elle ne s'applique guère, ainsi que la *taille bouchardée* (Voy. ci-dessus), qu'aux pierres très dures, aux granits, etc., qu'on emploie pour bornes, marches ou assises de soubassement d'édifice.

TAILLE LAYÉE, celle qui est faite avec le marteau *bretté*, ou *laye*.

TAILLE PRÉPARATOIRE, une première taille exécutée sur une pierre en attendant qu'on en fasse une seconde : pour la taille des moulures, par exemple, la taille préparatoire est l'épannelage ; pour un fût de colonne, les faces planes qu'on pratique sur le bloc avant de faire la taille qui le rendra cylindrique.

TAILLE RAGRÉE, la dernière taille faite sur le parement d'un mur, afin de faire disparaître toutes les petites saillies, irrégularités ou traces de balèvres pouvant exister autour des joints.

TAILLE RUSTIQUÉE, la taille qui consiste à dégrossir avec le marteau à pointe, ou le *rustique*, la pierre, après les ciselures relevées.

TAILLE DES BOIS. — (Voy. BOIS, § *Equarrissage* et *Débit*.)

TAILLER, v. a. — Couper, trancher de la pierre, équarrir du bois suivant des mesures, des dimensions ou des proportions demandées. — *Tailler à mort*, c'est-à-dire saigner des sapins au point de leur faire ren-

dre toute la résine qu'ils renferment. Les bois ainsi saignés ne sont plus bons à être ouvrés, ils ne peuvent être vendus que comme bois de chauffage.

TAILLEUR, *s. m.* — Ouvrier carrier qui dans les carrières refend les gros pavés pour en faire des *pavés de deux;* le tailleur ébarbe et équarrit les blocs dans des dimensions données pour faire des *pavés d'échantillon.* (Voy. PAVÉ.)

TAILLEUR DE PIERRE, *s. m.* — Ouvrier chargé dans les chantiers de tailler les pierres. Pour les coupes faciles, c'est le tailleur qui trace lui-même ses traits; pour les coupes qui présentent des difficultés, au contraire, l'appareilleur trace l'épure et fait des panneaux que le tailleur n'a plus qu'à appliquer sur les pierres. Les principaux outils employés par le tailleur de pierre pour exécuter son travail sont : le *têtu*, la *masse*, la *pioche*, la *boucharde*, la *gradine*, le *poinçon*, le *marteau bretté* ou *laye*, le *rustique*, le *ciseau*, la *ripe*, le *riflard*, le *marteau taillant*, le *maillet*, l'*équerre*, le *compas*, le *niveau*, etc. Les principales opérations auxquelles il se livre pour tailler la pierre sont : la *mise en chantier* du bloc; les *plumées* ou *ciselures* sur les bords; le *dégrossissement* du bloc, la *taille* avec le rustique, la gradine ou la boucharde, enfin le *layement*. (Voy. TAILLE DES PIERRES.)

TAILLOIR, *s. m.* — Ce terme est synonyme d'ABAQUE. (Voy. ce mot.) Nous devons ajouter cependant que l'abaque est, pour ainsi

Fig. 1. — Tailloir à quatre faces concaves.

dire, un tailloir simple et uni, une sorte de grande brique (πλίνθος), comme l'abaque du chapiteau dorique; tandis que le mot tailloir exprime une idée d'abaque *découpée, taillée,* comme, par exemple, le tailloir des chapiteaux corinthiens et composites. Les chapiteaux de l'époque ogivale sont aussi surmontés de tailloirs et quelquefois de doubles tailloirs

Fig. 2. — Tailloir à huit faces concaves.

très-découpés; au contraire, certains chapiteaux romans ne portent que de simples abaques, notamment les chapiteaux cubiques.

Fig. 3. — Tailloir avec dé cubique.

(Voy. CHAPITEAU.) Nos figures montrent divers types de tailloirs : l'un (fig. 1) a 4 faces concaves; l'autre (fig. 2) a 8 faces concaves;

Fig. 4. — Tailloir avec faces décorées de fleurons.

un troisième (fig. 3) a un dé dans ses faces; enfin le quatrième (fig. 4) a ces mêmes faces décorées de grands fleurons ou rosaces.

TAIN, *s. m.* — Amalgame d'étain et de mercure qui sert à étamer les glaces. On pose celles-ci sur des tables horizontales; on les couvre de feuilles d'étain sur lesquelles on coule du mercure. (Voy. ÉTAMAGE et ÉTAMER.)

TALC, *s. m.* — Substance minérale, sorte de gypse, susceptible d'être séparée en feuilles minces, brillantes et transparentes. Dans

l'antiquité, on employait le talc à la place de verre à vitres.

TALOCHE, *s. f.* — Outil servant à divers corps d'états. — La taloche du maçon est une planchette rectangulaire, d'un bois parfaitement dressé, sur la face inférieure de laquelle sont fixés sur les bords deux liteaux de bois

Fig. 1. — Taloche de maçon.

et dans le centre de la planchette un manche perpendiculaire servant à la tenir et à la manœuvrer. Le maçon se sert de cet outil pour exécuter les crépis et les enduits en plâtre. Voici comment il procède : il tient sa planchette horizontalement, la charge de plâ-

Fig. 2. — Taloche du bitumier.

tre gâché, puis il l'applique avec force sur la face à enduire. Le plâtre s'y étale et y adhère. Les enduits à la taloche sont bien mieux et plus promptement exécutés que ceux faits à l'aide de la truelle.

La taloche du bitumier-asphalteur est un petit plateau circulaire emmanché d'un manche de bois servant à la manœuvrer. Quand le bitume est étalé et dressé, l'ouvrier le bat avec sa taloche pour le lisser et le rendre uni.

TALON, *s. m.* — Moulure à la fois concave et convexe, dont nous avons donné le tracé au mot MOULURE, fig. 10, 11 et 12. (Voy. ce mot et CYMAISE.)

TALUS, *s. m.* — Forte inclinaison qu'on donne aux faces de certains ouvrages de ter-rassement ou de maçonnerie, par suite d'une destination particulière, mais surtout pour leur donner une plus grande stabilité : par exemple, aux murs de SOUTÈNEMENT. (Voy. ce mot.) Le talus est distinct du *glacis*, en ce que l'inclinaison de celui-ci est moins sensible; et du *fruit*, parce que la ligne inclinée de ce dernier s'éloigne peu de la verticale. Les talus des terres, quand ils doivent être exposés constamment aux intempéries de l'air, sont revêtus de maçonnerie, alors même que ces terres n'auraient qu'un talus naturel, c'est-à-dire celui de leur plus grande pente. Cependant, dans bien des cas, dans les tranchées pratiquées pour les voies ferrées, par exemple, afin d'économiser les frais de maçonnerie, on gazonne souvent les talus ou bien on les plante de taillis ou d'arbustes. Ces revêtements de gazon ou ces plantations de petite futaie retiennent suffisamment les terres, qui, sans cela, pourraient s'ébouler ou tout au moins s'affaisser à la suite de pluies. Quand les talus ou seulement leur pied sont susceptibles d'être immergés, on les revêt en moellons de roche ou de meulière qu'on pose à sec, après avoir pilonné les talus. Les berges, les chemins de halage, les accotements des ponts et des chaussées sont souvent ainsi revêtus.

TALUTER, *v. a.* — Donner du talus à des terres, à un mur ; c'est aussi faire un talus.

TAMBOUR, *s. m.* — Assise ronde de marbre ou de pierre qu'on pose suivant le lit de carrière, et dont on forme le fût d'une colonne. Les colonnes à tambour peuvent être unies ou à bossages. On donne quelquefois improprement le nom de *tambour* à la partie évasée du chapiteau corinthien qui sert de support aux caulicoles, tigettes et feuilles; son nom véritable est CORBEILLE. (Voy. ce mot.)

En menuiserie, on nomme *tambour* une sorte de cloison en forme de grand coffre auquel sont fixées une ou plusieurs portes, et qu'on place devant une porte d'entrée, afin d'empêcher l'air extérieur d'arriver directement dans le local fermé par la porte. On

donne le même nom au cylindre en bois formant le corps d'un treuil, d'une chèvre, etc. — En plomberie, on nomme *tambour* un bout de tuyau conique qui sert à raccorder deux tuyaux de diamètres différents.

TAMIS, *s. m.* — Instrument servant dans les chantiers de construction à tamiser le ciment, le plâtre, etc. C'est un cercle en bois méplat plus ou moins élevé et qui est fermé d'un côté par un tissu de crin ou de soie ; le cylindre formant le côté du tamis se nomme *tambour*. Dans les chantiers, on possède aussi des tamis rectangulaires.

TAMISER, *v. a.* — Passer au tamis de soie ou de crin du plâtre ou du ciment. Le plâtre sorti du tamis est dit *plâtre au sas*.

TAMPON, *s. m.* — Ce terme a de nombreuses significations ; nous ne donnerons que les deux plus usuelles : il désigne un morceau de bois cylindrique formant le corps du piston d'une pompe ; mais ce terme est surtout appliqué à un petit cône tronqué ou cheville de bois que l'on entre de force dans un trou fait par le vilebrequin ou par le *tamponnier*, afin de pouvoir fixer dans un corps dur, pierre, brique, etc., un clou, une vis, un piton, ou tout autre objet de même nature.

TAMPONNER, *v. a.* — Poser des tampons. — C'est encore cheviller avec de grosses chevilles de bois la face *rainée* d'une pièce de charpente, afin de la liaisonner avec la maçonnerie. — C'est aussi, en marbrerie, polir le marbre avec le tampon et diverses substances, potée, poudre d'émeri, etc.

TAMPONNIER, *s. m.* — Instrument en fer aciéré qui a la forme d'un petit ciseau à froid et qui sert à percer dans les murs, dans la pierre, dans la brique, de petits trous qu'on bouche avec des tampons de bois. L'ouvrier menuisier ou serrurier qui se sert de cet outil, frappe sur la tête de celui-ci avec un marteau, en ayant soin de faire tourner le tamponnier à chaque nouveau coup qu'il reçoit. (Voy. TAMPON et TAMPONNER.)

TANCHIS, *s. m.* — Partie biaise de comble que recouvre une noue en tuile, en plomb ou en ardoise.

TANEVOT, *s. m.* — Moulure qui a la forme d'un quart d'ovale et qui est surmontée d'un filet et d'un dégagement.

TANGENTE, *s. f.* — Ligne qui touche une courbe en un de ses points, mais qui ne la coupe pas ; le point de contact se nomme *point de tangence*.

TANIN, *s. m.* — Substance qu'on retire de l'écorce de divers arbres, mais principalement du chêne. On employait autrefois cette substance pour la conservation des bois ; aujourd'hui on lui substitue souvent le pyrolignite de fer (acétate de fer), et surtout le sulfate de cuivre (couperose bleue). (Voy. BOIS, § *Conservation de bois*.)

TAP, *s. m.* — Pièce de bois qui sert à retenir les pierriers ou petits canons de marine. (*Arch. navale*.)

TAPÉE, *s. f.* — Bouts de bois ou de planches réunis par le collage et qui forment une saillie-masse sur un objet en menuiserie ; les tapées sont les saillies devant être débillardées ou sculptées.

TAPER, *v. a.* — C'est frapper plusieurs coups de brosse chargée de peinture pour faire pénétrer la couleur dans les creux d'une sculpture ou l'évidement très-étroit d'une moulure.

TAPIS, *s. m.* — Dans l'art des jardins, on désigne sous ce terme de grandes parties (pièces) de gazon pleines et sans découpures.

TAPISSER, *v. a.* — Couvrir les murs d'un appartement de tapisseries, de papier peint, dit *papier de tenture*.

TAPISSERIE, *s. f.* — Ensemble des étoffes ou des papiers de tenture qui servent à décorer les murs d'un appartement. (Voy. TENTURE.)

TAQUERET, *s. m.* — Plaque de fonte dans un fourneau de forge.

TAQUET, *s. m.* — Petits morceaux de bois échancrés à angle droit qui servent à supporter les tasseaux, quand ceux-ci ne sont pas fixés à demeure à l'emplacement qu'ils occupent. On donne le même nom à de petites tringles de bois qu'on enfonce dans le sol jusqu'à 0m,01 de leur extrémité supérieure, soit pour indiquer des hauteurs de déblais ou de remblais dans les travaux de terrassement, soit pour servir de repères à un alignement quelconque. — En serrurerie, on nomme *taquet* une petite pièce qui sert à en maintenir une autre dans une position convenable.

TARABISCOT, *s. m.* — Outil à fût qui sert à faire des élégissements de moulures. Quelquefois on donne le même nom aux moulures élégies avec cet outil.

Il existe divers genres de tarabiscots; les uns sont *à coulisses avec conduite*, d'autres avec des semelles en fer, d'autres enfin avec *conduite à tige*. On nomme aussi cet outil *grain d'orge*.

TARANCHE, *s. f.* — Grosse cheville de fer servant à tourner la vis d'une machine, d'une presse, d'un pressoir, etc.

TARAUD, *s. m.* — Outil en acier servant à *tarauder*, c'est-à-dire à creuser dans une pièce de bois, mais surtout dans les pièces de fer, une spirale destinée à recevoir une vis. On manœuvre le *taraud* avec un tourne-à-gauche; mais souvent il est monté de diverses manières et constitue dès lors une machine à *tarauder*.

TARAUDAGE, *s. m.* — Action de tarauder.

TARAUDER, *v. a.* — Faire un taraudage, se servir du taraud pour creuser dans une pièce de bois, mais surtout dans une pièce de fer, une spirale destinée à recevoir une vis. Par analogie, ce terme sert aussi à désigner le *filetage* d'un objet en fer, c'est-à-dire la formation sur cet objet d'une vis à l'aide de la *filière*.

TARE, *s. m.* — Terme de blason. Grille qui couvre la visière d'un casque.

TARGETTE, *s. f.* — Petit verrou en fer ou en cuivre, fixé horizontalement sur une platine au moyen de deux crampons, ou *picolets*, qui en limitent en même temps le parcours (fig. 1 et 2). Les targettes servent à maintenir fermés les vantaux de porte ou de placard;

Fig. 1. — Targette ouverte.

elles sont fixées sur la rive d'un vantail, et la tige, ou pêne, entre à coulisse dans un crampon, ou gâche, placé sur le vantail ou le chambranle opposé; elles ferment donc la porte seules ou concurremment avec une serrure. Il existe des targettes qu'on pose en saillie; d'autres sont entaillées dans le bâti, et la gâche affleure aussi le parement de la

Fig. 2. — Targette fermée ou verrou poussé.

menuiserie. Les targettes sont dites *ordinaires, renforcées, à patère, à piédouche, à pêne couvert, à pêne plat, à pêne rond*, etc. Au XVIe et au XVIIe siècle, souvent les targettes étaient des œuvres de serrurerie remarquables, très-ornées et ciselées avec art. — On nomme *targettes à valet* des targettes qui portent sur leur pêne des encoches pouvant recevoir un crochet d'arrêt de pêne qui les ferme plus sûrement.

TARIÈRE, *s. f.* — Grosse vrille servant à percer la pierre, le bois, etc. Il y en a de divers genres; la mèche des unes fonctionne

à l'aide du vilebrequin, d'autres sont emmanchées dans des têtes en bois analogues à celle des vrilles. La forme de la mèche est elle-même assez variable ; les unes sont creusées en gouge et portent à leur extrémité une cuillère coupante, ou bien une sorte de vrille ; d'autres sont de véritables vrilles en spirale double, comme le montrent nos figures 1 et 2 : ce sont des mèches à tarières ;

Fig. 1 et 2. — Deux modèles de tarières.

enfin d'autres sont à trépan. Suivant leur forme et leur force, les tarières servent à amorcer les mortaises, à percer des trous de cheville pour les assemblages, à percer des trous de boulon dans les poutres et poitrails ; ces dernières sont nommées *boulonnières*. Les tarières pour sondage sont de grandes et longues sondes pouvant percer rapidement des trous de $0^m,08$ à $0^m,12$; on les emploie aux travaux des puits forés. (Voy. SONDAGE.)

TARIF. — Tableau du prix de certains ouvrages. La *série des prix de la ville de Paris* n'est qu'un tarif des prix applicables aux travaux de bâtiment exécutés pour le compte de l'administration municipale ou de l'administration départementale de la Seine. Le tarif de façon et marchandage de serrurerie de Husson est la série de prix des travaux exécutés par les serruriers de Paris, etc., etc.

TAS, *s. m.* — Ce terme sert à désigner des objets assez différents. Ce terme est synonyme de *chantier à pied d'œuvre*, c'est-à-dire que, lorsqu'on élève une construction, on donne le nom de tas à la bâtisse elle-même ; d'où les expressions, tailler la pierre sur le *tas*, décharger des tombereaux sur le *tas*, aller sur le *tas* prendre une cote, etc.

Les paveurs nomment *tas*, ou *tas droit*, la rangée de pavés en ligne droite qu'ils exécutent sur le milieu d'une chaussée, d'une cour, et d'où s'étendent les ailes ou pentes qui se dirigent vers les bordures ou ruisseaux.

Les serruriers nomment *tas* : 1° une petite enclume carrée, sans talon ni bigornes ; 2° une enclume dont la table a différentes formes, ce qui permet d'emboutir et de relever le fer en barre sur ce genre d'enclume.

TAS DE CHARGE. — Coussinets à branches d'où partent les arcs ogives, les arcs formerets, les arcs-doubleaux, dans les voûtes de l'époque ogivale. On donne aussi le nom de *tas de charge* à la saillie formée par plusieurs assises de pierres posées en encorbellement. — Voy. CHARGE (*Tas de*), où nous avons donné d'autres significations de cette expression.

TASSÉ, ÉE, *p. passé.* — On dit qu'un bâtiment a *tassé*, ou qu'un *bâtiment est tassé*, quand il a pris sa charge dans tout ou partie de son étendue.

TASSEAU, *s. m.* — Scellement pratiqué autour des pieds des sapines ou des écoperches. Ce scellement est fait avec des fragments de moellons maçonnés au plâtre. On dit aussi PATÉ. (Voy. ce mot.) — Bouts de boulins scellés par le même procédé que nous venons de décrire et qui servent à tendre sûrement

des lignes pour la plantation d'un bâtiment.

En charpenterie, c'est : 1° un morceau de bois que l'on cloue sur les faces verticales des solives d'un plancher et sur lequel portent des bardeaux destinés à porter eux-mêmes l'aire d'un plancher ; 2° un morceau de bois, de forme trapézoïdale, portant un tenon passé dans un arbalétrier, qui sert avec la chantignole à soutenir les pannes d'un comble.

En menuiserie, c'est une petite tringle de bois qu'on fixe sur des murs opposés, sur les côtés d'un placard, afin de supporter les extrémités de tablettes.

En marbrerie, on nomme *tasseaux* de petits blocs de pierre ou de marbre qu'on scelle sur les côtés d'un bloc qu'on veut débiter en tranches.

En couverture, on nomme *tasseau de couvre-joint* une tringle de section trapézoïdale qui, dans les couvertures en zinc, sert à fixer les couvre-joints.

Les serruriers nomment *tasseau* une petite enclume portative.

TASSEMENT, *s. m.* — Résultat produit par la pression verticale et la compressibilité des matériaux dans un bâtiment. Dans les constructions faites avec beaucoup de soin, le tassement est régulier et n'occasionne aucune déchirure, aucun décrochement, ni aucun autre désordre, surtout si la maçonnerie des fondations porte sur un terrain homogène, partant de même compressibilité dans toute son étendue. Si, au contraire, on est obligé de construire sur des terrains de compressibilités diverses, on doit prendre de grandes précautions pour éviter un tassement irrégulier qui amènerait des ruptures ou des désunions dans la maçonnerie, lesquelles, si elles étaient considérables, pourraient occasionner même la ruine de l'édifice.

Dans les travaux de déblais, les terres extraites occupent tout d'abord un volume plus considérable que celui qu'elles occupaient dans leur place première : cette augmentation de volume se nomme *foisonnement*; mais avec le temps et la charge du remblai le *tassement* se produit.

TASSER, *v. a.* et *n.* — Tasser des terres, c'est les pilonner. Quand un bâtiment tasse, c'est qu'il s'assoit. (Voy. TASSEMENT.)

TAUZE ou TAUZIN, *s. m.* — Espèce de chêne, très-bon pour la charpente, et que Bosc (*Encycl. méth.*) nomme *chêne noir* (*quercus nigra*).

TÉ, *s. m.* — Règle à tête, composée d'une règle ordinaire et ajustée dans le milieu d'une tête avec laquelle elle forme de chaque côté deux angles droits. La tête est plus épaisse que la règle, elle porte sur sa rive une rainure qui permet de la faire glisser sur la planche à dessiner ; on peut donc, si les rives de cette dernière sont bien d'équerre, tracer sur le papier des lignes horizontales sans le secours de l'équerre.

En serrurerie, on nomme *tés* des équerres ou des ferrures ayant la forme d'un T ou d'un double T. (Voy. ÉQUERRE.)

En menuiserie, on nomme *té* une traverse en bois reliant les pieds d'une table, d'un tréteau, etc.

En fumisterie, on nomme *tés abat-vent*, ou simplement *tés*, des abat-vent ayant cette forme (T). (Voy. ABAT-VENT, fig. 1.)

TECK, *s. m.* — Excellent bois de construction qui vient de l'Inde, mais qui ne peut être employé en Europe que pour les constructions navales à cause de son prix assez élevé : il vaut environ 150 fr. le stère. Cependant on a commencé à en importer d'assez grande quantité en France depuis 1872 environ ; tout fait donc espérer que, dans un avenir prochain, il pourra être employé en charpenterie.

TEGULA. — Terme d'antiquités. Tuile plate employée par les Grecs et les Romains. (Voy. TUILE.)

TEINTE, *s. f.* — Ton, nuance obtenus à l'aide de couleurs simples, ou par le mélange de plusieurs couleurs. On nomme :

TEINTE PLATE, une teinte uniforme dans toute son étendue ;

TEINTE FONDUE ou DÉGRADÉE, une teinte

foncée à son point de départ et qui va en s'éclaircissant de plus en plus jusqu'au point de se confondre, si c'est par exemple une teinte en aquarelle, avec le blanc du papier;

Teinte (demi-teinte), un ton moyen entre l'ombre et la lumière, ou bien encore une teinte pâle.

Teinte dure. — Les doreurs donnent ce nom à une substance composée de blanc de céruse calciné, puis broyé à l'huile et détrempé à l'essence. On emploie cette composition pour des fonds qu'on veut poncer et polir, et surtout comme fond de la dorure à l'huile. C'est généralement sur la teinte dure qu'on applique la mixtion. — Pour la dorure sur apprêt, on emploie une teinte dure composée de blanc de céruse, de sanguine et de talc calciné, broyés à l'eau et détrempés à de la colle de pâte mélangée avec une faible proportion de blanc de Meudon. Enfin, il y a une troisième composition de teinte dure qui est faite avec de la céruse broyée très-finement et détrempée à l'huile grasse.

TEINTER, *v. a.* — Donner une teinte, donner une coloration factice à des bois, à des stucs, etc.

TEINTURE, *s. f.* — Action de teindre. En ébénisterie et en menuiserie, on teint souvent les bois pour leur donner plus de richesse. On peut teindre le sapin en ton violacé, en acajou; on teinte en plus foncé le bois de chêne avec du brou de noix, etc.; mais on teinte surtout le poirier et le tilleul en noir pour faire des intérieurs de boutique, principalement pour pharmacies et magasins de parfumerie, ainsi que pour faire des meubles de bureau.

TÉLAMONS, *s. m. pl.* — Figures d'hommes, qu'on nomme aussi *atlantes*, qui font l'office de colonnes et qui sont employées en leur lieu et place pour soutenir des corniches, des architraves, etc. Ce qui distingue les atlantes et les télamons, des cariatides, c'est que les premiers sont des statues d'hommes et les secondes des statues de femmes. (Voy. Atlantes et Cariatides.)

TÉLÉGRAPHE, *s. m.* — Système de correspondance à l'aide de signaux qui a été remplacé aujourd'hui avec avantage par la télégraphie électrique. On ne conserve plus de télégraphes aériens que sur les bords de la mer, dans le voisinage des ports, afin de correspondre avec les navires qu'on aperçoit au large; ce genre de télégraphe se nomme Sémaphore. (Voy. ce mot.)

Les sonneries électriques de nos appartements ne sont, toutes proportions gardées, que des télégraphes électriques. (Voy. Sonnerie.)

Les menuisiers nomment *télégraphe* un outil composé de deux branches dont l'une, la plus courte, est mobile autour d'un axe fixé dans la plus longue branche; cette dernière est quelquefois en acier. Cet outil sert au menuisier à tracer sur le bois toute sorte de lignes inclinées; c'est une sorte de Biveau. (Voy. ce mot.)

TÉLÉMÈTRE, *s. m.* — Instrument destiné à évaluer rapidement les distances; il en existe de divers genres: l'un d'eux est spécialement employé par les officiers pour dresser des plans de bataille, on le nomme *télémètre de guerre*.

TÉLÉMÉTRIE, *s. f.* — Art de mesurer les distances.

TÉLÉPHONIE, *s. f.* — Moyen de transmettre les sons, et par suite la voix, à l'aide du téléphone; c'est une *télégraphie acoustique* analogue aux conduits acoustiques, avec cette différence cependant que la téléphonie porte la voix beaucoup plus loin que ne le feraient les tuyaux acoustiques.

TÉLÉTIQUE, *adj.* — Terme d'antiquités grecques. Qui a rapport aux mystères, aux initiations.

TÉMOINS, *s. m. pl.* — Petites pyramides tronquées ou cônes tronqués que, dans une grande fouille, on laisse de distance en distance, afin de servir de points de repère, de témoins pour l'estimation des déblais. Ce

terme est aussi, dans certains cas, synonyme de BORNE. (Voy. ce mot, § *Jurisprudence*.)

TEMPLE, *s. m.* — Édifice consacré au culte d'une divinité quelconque. Ce terme sert surtout à désigner les édifices religieux de l'antiquité; aujourd'hui cependant diverses religions nomment encore les monuments du culte, *temples;* ainsi on dit : temple israélite ou synagogue, temple protestant, temple boudhique, etc., tandis que la religion catholique nomme les édifices consacrés à son culte ÉGLISES. (Voy. ce mot.)

HISTORIQUE. — Les temples dont l'origine paraît remonter à l'antiquité la plus reculée sont ceux de l'Inde; on les divise en trois catégories, savoir : les *temples souterrains*, qui sont de véritables hypogées; les *rochers taillés* ou *temples ouverts;* enfin les *pagodes*. Nous avons parlé de ces temples aux mots INDIENNE (*Architecture*) et PAGODE; nous n'avons donc pas à y revenir ici, nous nous bornerons à renvoyer le lecteur à ces mots. — Les Babyloniens et les Phéniciens avaient bien des temples, mais nous ne possédons pas de renseignements bien certains sur ces édifices. Pour ce qui est des temples mexicains, nous en avons dit quelques mots à MEXICAINE (*Architecture*). Nous ne traiterons donc dans le présent article que des temples chez les Égyptiens, chez les Grecs et chez les Romains.

TEMPLES ÉGYPTIENS. — Ces temples étaient à peu près construits sur le même plan, sauf quelques dispositions qui paraissent souvent avoir été faites après coup. Ces édifices grandioses rappellent par leur forme et leur masse, lourdes mais imposantes, les temples creusés dans les rochers, les hypogées. Ils occupent une assez grande étendue de terrain et leur enceinte est souvent délimitée par une muraille en briques crues; ils sont précédés d'un pylône relié à la porte d'entrée ou double pylône par une avenue de sphinx. La porte du temple est souvent flanquée de deux colosses ou de deux obélisques. Après ce pylône, se trouvait une vaste cour ou péristyle rectangulaire, ou même exactement carré. En général, tous les murs de ce péristyle sont couverts de bas-reliefs et d'inscriptions hiéroglyphiques. Ce péristyle constitue l'avant-temple ou *pronaos;* après lui, nous arrivons dans une salle hypostyle ou dans un double pylône; la salle hypostyle était séparée du sanctuaire (*naos*), ou temple proprement dit, par diverses salles de moindre importance que l'hypostyle, et dans lesquelles les prêtres accomplissaient diverses cérémonies du culte. Nous ne parlerons point ici de la signification des inscriptions et des bas-reliefs, nous nous bornerons à renvoyer le lecteur désireux d'étudier ces questions au mot ÉGYPTIEN (*Art*).

Il ne pénétrait qu'un nombre fort restreint

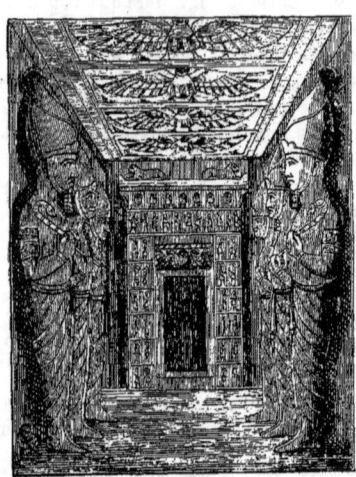

Fig. 1. — Intérieur d'une salle d'un temple égyptien.

de prêtres dans le sanctuaire. Voici, du reste, comment un archéologue des plus compétents sur l'archéologie égyptienne, M. Mariette, interprète, dans son *Itinéraire des invités du khédive*, les faits qui s'accomplissaient dans les temples :

Rien ne peut laisser supposer qu'en dehors du roi et des prêtres une partie quelconque du public y ait jamais été admise. Le temple est un lieu de dépôt, de consécration et de préparation. On y célèbre quelques fêtes à l'intérieur, on s'y assemble pour les processions, on y emmagasine les objets du culte, et si tout y est sombre, si dans ces lieux, où rien n'indique qu'on ait jamais fait usage de flambeaux ou d'aucun mode d'illumination, des

ténèbres à peu près complètes règnent, ce n'est pas pour augmenter par l'obscurité le mystère des cérémonies, c'est pour mettre en usage le seul moyen alors possible de préserver les objets précieux, les vêtements divins, des insectes, des mouches, de la poussière du dehors, du soleil, et de la chaleur elle-même. Quant aux fêtes principales dont le temple était le centre et le noyau, elles consistaient surtout en processions qui se répandaient au dehors, à la pleine clarté du soleil, jusqu'aux limites de la grande enceinte en briques crues. En somme, le temple n'était donc pas tout entier dans ses murailles de pierre, et ses vraies limites étaient plutôt celles de l'enceinte. Dans le temple proprement dit, on logeait les dieux, on les habillait, on les préparait pour les fêtes; le temple était une sorte de sacristie où personne autre que les rois et les prêtres n'entrait.

Ce passage explique parfaitement pourquoi le sanctuaire était si étroit et pourquoi l'ensemble du temple était si obscur. Du reste, il y avait là aussi une question de tradition. Il ne faut pas oublier que les temples de l'ancien empire étaient des *spéos* et des *demi-spéos*, c'est-à-dire des édifices souterrains ou partiellement souterrains. (Voy. Spéos.)

Temples grecs. — L'art grec comprend quatre périodes principales, pendant lesquelles l'architecture et par suite les temples ont subi des modifications importantes. Pendant la première période dite *héroïque*, les temples étaient construits en bois, et leur fondation était attribuée à certains héros, tels qu'Hercule, Thésée et les Argonautes. Les temples d'Apollon à Trézène et à Samos, ceux de Jupiter à Égine, de Minerve à Phocée, de Vénus Uranie à Athènes, de Diane à Mégare, de Junon à Argos et à Sicyone, étaient probablement en bois, ce qui explique leur destruction et leur reconstruction; du reste, Pausanias dit d'une manière formelle que le premier temple de Delphes était comme une hutte faite en branches de laurier; d'un autre côté, nous savons que le temple de Neptune près de Mantinée était en bois de chêne. Pendant la seconde période, qui commence à l'époque de la guerre de Troie et qui s'étend jusqu'à cinq siècles après cette guerre, les temples sont encore en bois, au moins dans les parties supérieures; tel était, par exemple, le temple de Diane en Tauride. — La troisième période commence à la première olympiade et s'étend jusqu'à l'invasion des Perses; pendant cette époque, où l'architecture avait progressé, il est cependant certain que les temples étaient encore en bois et pierre, mais on les décorait, surtout à l'intérieur, avec beaucoup de luxe. Datent de cette époque, et sont particulièrement connus, les temples de Diane à Éphèse, de Junon à Samos, de Jupiter Olympien à Athènes et de Jupiter à Élis. Enfin la quatrième période s'étend depuis les victoires des Grecs sur les Perses jusqu'à la soumission de la Hellade aux rois de Macédoine, c'est-à-dire de la soixante-quinzième à la cent onzième olympiade, c'est-à-dire encore de l'an 479 jusqu'à l'an 336 avant notre ère. C'est sans con-

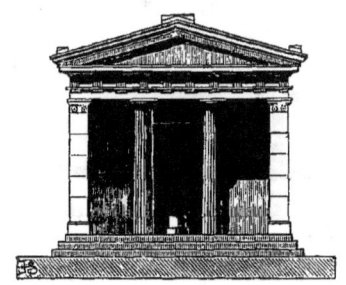

Fig. 2. — Templum in antis.

tredit l'époque la plus brillante de l'art grec, celle où il atteint son apogée. C'est depuis cette période que les temples furent classés suivant leur importance et qu'on leur donna diverses dénominations selon la disposition des colonnes servant à leur décoration. La plus simple ordonnance et la plus ancienne était celle dite ναός ἐν παραστάσι (*templum in antis*), c'est-à-dire dont la façade principale comportait deux colonnes et deux Antes (Voy. ce mot) terminant les murs latéraux, le tout surmonté d'un fronton. — Le temple *prostyle* a quatre colonnes de face supportant un fronton, de sorte que cet édifice possède un péristyle. — L'*amphiprostyle* était semblable au prostyle, seulement il avait deux façades ou frontispices semblables, c'est-à-dire deux péristyles de quatre colonnes sur chacune

de ses façades. — Le temple *péripière* a ses murs latéraux décorés de colonnes comme ses façades, de sorte que l'édifice forme un portique continu. Généralement, les périptères ont six colonnes de façade, mais cependant il en est quelques-uns, le Parthénon par exemple, qui en ont huit. — Le *pseudo-périptère*, ou faux périptère, est un édifice comme le précédent; seulement les colonnes, au lieu d'être isolées, sont engagées dans les murs de la *cella*. — Le *temple diptère* comportait une double rangée de colonnes sur les côtés de la cella, ce qui formait une double galerie autour de l'édifice. Quand les colonnes du second rang, au lieu d'être isolées, étaient engagées dans la maçonnerie, on obtenait une autre ordonnance dénommée *pseudo-diptère*. Les colonnades flanquant les côtés de la cella étaient nommées *ptères*, du grec πτερόν, πτέρωμα, qui signifie

temples étrusques s'annonçait par un portique de quatre ou de six colonnes de front disposées comme dans les prostyles grecs; Vitruve ajoute que l'intérieur de ces temples était divisé en trois cellas parallèles placées à côté les unes des autres. L'auteur romain est un peu trop affirmatif sur ce point, puisque les restes d'un temple à Vulci montrent une cella unique. Les Romains désignaient les édifices religieux qui nous occupent sous les différents noms de *templum, fanum, œdes, delubrum*. — Le *templum* correspondait au τέμενος des Grecs. Le *fanum* était ainsi nommé à cause des paroles que prononçait le pontife, quand il faisait la dédicace d'un temple; Festus et Varron le disent d'une manière fort claire; le premier a écrit : *Fanum à fano dictum, sive à fando; quod dum pontifex dedicat certa verba fatur;* Varron

Fig. 3. — Temple pseudo-diptère et à antes.

Fig. 4. — Temple avec galerie intérieure.

aile, parce que, en effet, ces portiques formaient pour ainsi dire comme deux ailes placées aux flancs du monument, absolument comme les ailes d'un oiseau aux flancs de celui-ci ; de là l'analogie. Indépendamment des temples rectangulaires, les Grecs avaient des temples carrés et circulaires : ces derniers sont désignés sous le nom de *monoptères*, quand ils étaient simplement formés par une enceinte de colonnes posées sur un stylobate; de *périptères*, quand ils avaient une cella entourée d'une colonnade, le tout supporté par un stylobate avec des degrés. (Voy. GREC (*Art*), § *Temples*.)

TEMPLES ROMAINS. — Les temples romains procèdent des temples grecs, car ils ont été conçus d'après les temples toscans, qui n'étaient qu'une imitation de ceux de la Grèce, comme Vitruve (III, 3) a eu soin de nous l'apprendre. En effet, ils sont bâtis sur un plan rectangulaire se rapprochant du carré. La façade des

nous informe que : *Hinc fana nominata quod pontifices in sacrando fati sunt finem.* (Cf. Varron, VI, 54; Tite-Live, X, 37; Cic., *Div.*, I, 41.) Ce terme de *fanum* correspond, d'après quelques-uns, à l'ἱερόν des Grecs. — L'*œdes* était un sanctuaire qui n'était pas consacré par la formule solennelle des augures (*effatum*) à une divinité. On nommait *œdes rotundæ* les temples bâtis sur plan circulaire; *œdiculæ*, les temples de petites proportions. — Le *delubrum* servait à désigner le sanctuaire, le lieu où l'on plaçait la divinité, et par suite le temple tout entier. — D'après Festus, ce terme ne désignait tout d'abord que l'image brute du dieu: *Delubrum dicebant fustem delibratum, hoc est decorticatum, quem venerebantur pro deo.* Servius (ad *Æneid.*, II) prétend qu'on désignait le temple sous le nom de *delubrum* à cause de la fontaine qui souvent se trouvait placée devant ces édifices. (Cic., *N. D.*, III, 48;

Virg., *Æneid.*, IV, 56.) — De même que les Grecs, les Romains avaient le *templum in antis* composé du *pronaos* (*vestibulum anticum*), d'un sanctuaire (*cella* ou *naos*). Ils avaient également des temples *prostyles, amphiprostyles* ; ces derniers étaient composés du *pronaos*, de la *cella* ou *naos* et de l'*opisthonaos* ou *posticum* ; enfin des temples *périptères, diptères* et *pseudo-périptères*. Comment ces temples étaient-ils éclairés ? C'est là un grand problème longtemps discuté et que nous croyons résolu par les diverses hypothèses que nous avons présentées au mot HYPÈTHRE. — Voy. ce mot et ROMAINE (*Architecture*).

TEMPLE, *s. m.* — Outil de charron, employé aussi parfois par les charpentiers.

TENAILLE, *s. f.* — Outil en fer composé de deux branches mobiles réunies un peu au-dessous de leur *mors* ou extrémités supérieures par un fort clou à tête rivé du côté

Fig. 1. — Tenaille ordinaire.

opposé. Les tenailles s'ouvrent et se resserrent pour retenir ou arracher au moyen de leur *mors*. La tenaille ordinaire (fig. 1), employée également par le serrurier, le vitrier et le menui-

Fig. 2. — Tenaille à chanfrein.

sier, sert à arracher des goupilles, des clous, des crochets, etc. On la nommait autrefois *tricoise*. Les serruriers emploient des tenailles pour tenir le fer à la forge ou sur l'enclume ; ils en possèdent de droites, de crochues, et d'autres qui tiennent lieu d'*étampes*. On nomme *tenaille à chanfrein* (fig. 2) une sorte de *morda-* *che*, qui se place dans l'étau ; elle porte d'un bout une charnière et de l'autre bout des *mors renversés* ou inclinés qui permettent de pouvoir chanfreiner les pièces saisies par ces mors. On donne également le nom de *tenaille à vis* à un petit étau à main, qui sert à maintenir fixes de petits ouvrages, tels que clefs, charnières, etc. (Voy. ÉTAU, fig. 3.) — Les treillageurs emploient des tenailles qui diffèrent de la tenaille ordinaire en ce que leurs têtes sont plus petites et aplaties en dessus. Les mors de ces tenailles sont acérés et tranchants, afin de pouvoir couper le fil de fer, les pointes, les fils de zinc, etc.

TENAILLON, *s. m.* — Ouvrage de fortification qui se trouve placé sur chacune des faces d'une demi-lune, dont il laisse le saillant découvert.

TENETTES, *s. f. pl.* — Petites tenailles qui servent à tenir des objets qu'on étame.

TÉNIA, *s. m.* — Petite bande ou filet, placé sous les triglyphes, qui sépare la frise dorique de l'architrave. (Vitruve, IV, 3, 4.) On écrit aussi *tænia* ; il existe aussi le diminutif *tæniola*, qu'on donne à toute petite bande. (Columelle, XI, 3, 23.)

TENON, *s. m.* — En maçonnerie, c'est une saillie ronde ou carrée, pratiquée sur la rive d'une dalle pour entrer par encastrement dans une entaille faite sur la rive de la dalle voisine. On nomme aussi *tenon* une forte saillie ménagée à chaque extrémité d'une colonne ; de ces saillies, l'une pénètre dans un trou ménagé sur la base, et l'autre dans le chapiteau de la colonne. — Ce terme est surtout employé en menuiserie, où il existe, du reste, de nombreux genres de tenons ; c'est l'extrémité élégie d'une pièce de bois qui doit s'assembler dans une autre qui est creuse : par exemple, dans l'assemblage à *tenon* et *mortaise*. Suivant la forme de cet élégissement, on nomme :

TENON EN ABOUT, le tenon coupé parallèlement à l'entaille du joint dans un assemblage à onglet ou en fausse coupe ;

TENON A PEIGNE, un tenon rapporté et

collé dans les traverses droites, surtout dans les traverses cintrées : on dénomme ainsi ce tenon parce que des goujons de son épaisseur entrent dans la traverse, ce qui lui donne l'aspect d'un grand peigne ;

TENON A QUEUE D'ARONDE OU D'HIRONDE, celui taillé en queue d'hirondelle, c'est-à-dire dont l'about est plus large que le décollement ;

TENON A RENFORT, le tenon auquel on a conservé un épaulement à son collet : on ne le pratique guère que sur les grosses pièces ;

TENON FLOTTÉ, un tenon qui assemble deux pièces de bois superposées, mais qui ne doivent faire qu'une : l'épaisseur des deux pièces réunies est égale à celle à laquelle on l'assemble ; la mortaise pratiquée dans celle-ci est donc de même épaisseur que le tenon fourni par les deux pièces jointes ;

TENON A TOURNISSE, le tenon qui correspond à un grand joint et qu'on coupe d'équerre à la pièce, afin de lui faciliter son entrée dans la mortaise : on utilise des tenons à tournisse pour réunir les aisseliers ou jambettes à d'autres pièces.

TENONNER, v. a. — Placer des tenons ; assembler des pièces de bois ou de charpente à l'aide de tenons.

TENTURE, s. f. — Revêtement des surfaces intérieures des habitations avec des étoffes d'ameublements ou des papiers peints, dits aussi *papiers de tenture*. — Nous n'avons à nous occuper que de ces dernières tentures. On pose les papiers peints directement sur les murs, après avoir égrainé les parois ; ou bien encore on les pose sur du papier bulle ou gris, ou enfin sur une toile grossière, une sorte de gros canevas. On passe souvent la ponce sur le papier gris pour lui ôter les grains ou imperfections qui pourraient paraître même sur le papier de tenture, surtout si celui-ci est uni et glacé. Dans les appartements où il existe déjà de vieilles tentures, on doit les arracher ; ou bien, si elles tiennent parfaitement sur le mur, on doit les poncer, ce qu'on nomme *égrainer*. (Voy. COLLAGE.) —

Les papiers veloutés imitant le velours et le drap sont souvent dénommés *tenture de velours, tenture de drap*; toujours ces papiers de luxe, qui valent 10 et 15 francs le rouleau, sont tendus sur des toiles clouées sur des tringles formant châssis, ou tout au moins sur des papiers gris. — On a cherché de nombreux moyens d'empêcher l'humidité des murs, surtout dans les rez-de-chaussée, d'attaquer les papiers de tenture ; on a employé divers hydrofuges : celui qui, sans contredit, rend d'excellents services, c'est l'enduit Candelot, qu'on applique sur les surfaces humides. On obtient aussi, dans certains cas, de bons résultats en *couchant* le mur humide avec une peinture de minium. Enfin, un excellent moyen, très-économique, moyen que nous avons souvent employé et qui nous a donné des résultats très-satisfaisants, consiste à coller sur les murs humides du papier goudronné, celui que les emballeurs emploient pour faire les paquets ; on pose le côté noir, c'est-à-dire la face goudronnée contre le mur, puis on pose dessus les papiers de tenture. On a également préconisé des papiers de plomb ou d'étain ; mais ils ne sont d'aucune efficacité ; bien plus, dans certains cas, nous les croyons nuisibles, car ils amassent quelquefois sur leur surface une buée qui provoque souvent de l'humidité.

TEOCALLI. — Voy. MEXICAINE (*Architecture*).

TEPIDARIUM. — Terme d'antiquités romaines qui désignait une pièce dépendant d'un établissement de bains. Le tepidarium était souvent chauffé par un hypocauste ; il y régnait une température moyenne, parce que le baigneur séjournait quelques instants dans le tepidarium avant de passer dans le bain de vapeur ou *sudatorium*. (Voy. BAIN, HYPOCAUSTE et THERMES.)

TÉRÉBENTHINE, s. f. — Résine, plus ou moins transparente, que l'on extrait par incision de différents arbres, notamment des conifères, tels que le pin, le sapin, le mélèze, etc. Cette substance entre dans la composi-

tion de presque tous les vernis, dont elle est un des éléments essentiels; elle sert aussi à fabriquer l'*essence de térébenthine*, très-employée en peinture pour délayer les couleurs et rendre siccatives les peintures. — Il existe de nombreuses variétés de térébenthine, que nous donnons ici avec leurs noms et leur provenance : la *térébenthine de Bordeaux*, dite aussi *galipot*, qu'on extrait du pin maritime; la *térébenthine ordinaire*, ou des Vosges, provenant du *pinus larix*; la *térébenthine d'Alsace*, *de Venise*, tirées du *pinus picea* ou *epicea*; la *térébenthine de Boston*, qui découle du *pinus australis*, etc. L'*arcanson* ou COLOPHANE (Voy. ce mot) est également une térébenthine solide.

TERME, *s. m.* — Ce mot sert à désigner une *borne* (*terma*, *terminus*), c'est-à-dire une pierre marquant les limites d'une propriété, d'un champ. Comme la borne limitative était une chose sacrée qu'on ne pouvait déplacer, les Romains en firent un dieu qui n'avait ni bras ni jambes, pour marquer l'immobilité de ce dieu : c'était simplement une tête, un buste posé sur une pierre quadrangulaire ou socle. On employa les deux termes à la décoration des jardins. Le socle se nomma *gaine*, et souvent du milieu de cette gaine s'échappait un filet d'eau, qui transformait ainsi en fontaine le dieu Terme.

TERMINIS (IN). — Terme de jurisprudence. Une décision *in terminis* est celle dans laquelle un juge a atteint la limite du mandat à lui confié.

TERRA MERITA. — Couleur d'un jaune foncé, tirée par décoction d'une plante (gaude, graine d'Avignon, etc.). On l'emploie pour mettre les parquets en couleur. (Voy. GRAINE D'AVIGNON.)

TERRAIN, *s. m.* — Fond sur lequel on peut bâtir, qui est de différente nature et par conséquent de différente consistance. Le terrain peut être de roche, de gravier, de tuf, de sable, de glaise, de vase, etc. — Au point de vue géologique, l'écorce terrestre est divisée en couches ou terrains répondant aux diverses époques géologiques; on les nomme : *terrain primitif*, *terrain secondaire* ou *de transition*, *terrain tertiaire*, *terrain diluvien*, enfin *terrain post-diluvien* ou *terrain moderne*. — On écrit aussi *terrein*; Littré même préfère cette dernière orthographe comme plus logique et se rapprochant davantage de l'étymologie du mot, qui vient du latin *terrenus*; mais dans un dictionnaire technique nous avons dû écrire *terrain*, comme seul employé dans le langage de la construction.

JURISPRUDENCE. — Pour *terrain commun*, voyez COUR *commune*; pour les acquisitions de terrain, voyez EXPROPRIATION; pour droit de passage sur un terrain, voyez SERVITUDE.

TERRAIN DE NIVEAU. — Superficie de terre parfaitement dressée et qui n'a aucune pente. Au contraire, on nomme :

TERRAIN PAR CHUTE, un terrain interrompu de distance en distance par des terrains de plus en plus bas et qui sont successivement retenus par des sortes de *perrées* ou *glacis*.

TERRASSE, *s. f.* — Sous ce terme générique on comprend l'ensemble des travaux exécutés dans un sol pour y jeter les fondations d'une construction; ces travaux sont : le piochage, le pelletage, le transport des terres par brouettes, relais et tombereaux, les fouilles en excavation, les déblais et les remblais, le pilonnage, le nivellement, le dessèchement des fouilles et des rigoles, etc., etc.

On nomme encore *terrasses* des levées de terre naturelles ou factices soutenues par un mur de maçonnerie, nommé à cause de cela *mur de soutènement*. L'usage des terrasses est très-ancien; les jardins suspendus de Babylone n'étaient que d'immenses terrasses plantées d'arbres. Beaucoup de villes de l'antiquité et du moyen âge avaient leurs murs ou fortifications exécutés en terrasse; les *oppida* elles-mêmes n'étaient, pour ainsi dire, que de vastes terrasses pratiquées au sommet de collines et de montagnes. (Voy. OPPIDUM.)

En couverture, on nomme *terrasse* une plate-forme exécutée d'une manière quelconque au-dessus d'une construction, laquelle remplace la couverture ordinaire. Généralement, les

bords de ces couvertures sont entourés de balustrades. Dans les pays septentrionaux, à cause des neiges, les édifices ne sont pas couronnés par des terrasses ; dans les pays méridionaux, au contraire, en Italie, en Espagne, en Afrique, en Orient, ce genre de couverture est très-fréquent ; les habitants de ces régions vont même le soir respirer la fraîcheur sur ces terrasses.

En marbrerie, on nomme *terrasses* des parties tendres et terreuses qui courent, comme des veines, dans des roches ou des marbres.

TERRASSEMENT, *s. m.* — Ouvrage exécuté en terre. Ce terme est presque synonyme de *terrasse*, cependant il a une signification plus restreinte. Ainsi, comme nous le disons dans l'article qui précède, sous le nom de *terrasse* on comprend l'ensemble des travaux exécutés dans le sol pour y pratiquer des fouilles pour fondation ; le mot *terrassement*, au contraire, désigne un travail plus restreint, de moindre importance : ainsi, quand une surface de terrain est mal nivelée, on y exécute des travaux de terrassement pour le dresser.

TERRASSIER, *s. m.* — Ouvrier qui exécute des travaux de terrasse, de terrassement ; ses outils sont le pic, la pioche, la pince, la pelle, la masse et le poinçon, la hie ou demoiselle, le décintroir, les écopes, les pilons, etc. Les principaux engins du terrassier sont le treuil, le seau, la brouette, les camions et tombereaux, la vis d'Archimède, la pompe, etc. On nomme aussi *terrassier*, l'entrepreneur qui se charge d'exécuter les travaux de terrasse.

TERRASSON, *s. m.* — Petite terrasse, ou petite partie de couverture presque en plateforme. On ne donne aux terrassons que juste l'inclinaison nécessaire à l'écoulement des eaux pluviales qui frappent sa surface. On couvre les terrassons en zinc n° 14, ou, ce qui vaut mieux, avec des tables de plomb.

TERRE, *s. f.* — Substance minérale, provenant de la décomposition des roches, des végétaux, des animaux, etc., qui forme le sol ferme de notre planète. Cette substance varie considérablement d'une localité à l'autre dans sa composition, suivant la nature de ses constituants ; mais en général on admet que les principales substances qui entrent dans la composition des terres sont : la silice, l'argile, la chaux, la magnésie, l'alumine, etc. — Ce terme, avec divers qualificatifs, désigne des substances en général terreuses, mais souvent très-différentes dans leur nature, leur composition, leur emploi. On nomme :

TERRE ARGILEUSE, une terre propre à faire des poteries, des briques, de la tuile, etc. (Voy. plus loin TERRE CUITE) ;

TERRE FRANCHE, une terre grasse, argileuse, d'un ton jaune, qui sert, à défaut de chaux et de sable, à hourder les murs et pans de bois, et à faire des aires : c'est avec la terre franche, qu'on nomme aussi *terre à four*, que souvent on liaisonne les briques qui forment l'intérieur des fours ; les fumistes emploient exclusivement cette terre pour leurs travaux, notamment pour les garnitures intérieures des foyers, des poêles de construction, etc. ;

TERRE CRAYONNEUSE, une terre mélangée de craie ;

TERRE GLAISE, une terre grasse très-argileuse, qu'on emploie pour former le fond des bassins, réservoirs et lacs artificiels ;

TERRE JECTISSE (Voy. plus loin TERRE RAPPORTÉE) ;

TERRE MAIGRE, une terre très-sablonneuse qu'on utilise pour amaigrir des terres grasses, trop lourdes ou trop compactes ;

TERRE MASSIVE, une terre compacte, lourde et privée de sable ;

TERRE NATURELLE OU TERRE VIERGE, une terre telle qu'on la trouve dans la nature, dans les lieux où elle s'est formée, et qui n'a jamais été remuée ni fouillée ;

TERRE RAPPORTÉE, une terre qui, contrairement à la terre vierge, a été extraite d'un lieu, fouillée, remuée et transportée dans un autre emplacement ; on la nomme aussi *terre jectisse* : on ne peut déposer des *terres jectisses* contre un mur mitoyen sans faire un CONTRE-MUR (Voy. ce mot) ;

TERRE FORTE, une terre humide qui contient de l'argile, du gravier, et même du petit caillou ;

TERRE VÉGÉTALE, une terre douce, onctueuse au toucher, provenant de détritus de plantes et qui n'est pas mélangée avec du sable, du gravier et d'autres terres;

TERRE DE HOLLANDE, une sorte de terre des environs de Cologne, qui, cuite comme le plâtre et broyée sous des meules, fournit, mélangée avec de la chaux, un mortier hydraulique.

Enfin, certaines terres sont mélangées naturellement avec des oxydes métalliques; aussi les emploie-t-on en peinture. On nomme:

TERRE D'OMBRE ou TERRE DE COLOGNE, une terre argileuse brune, plus ou moins rouge suivant qu'elle contient plus ou moins d'oxyde de fer; et même, quand elle est très-chargée de cette dernière substance, on la soumet à l'action du feu pour la calciner le plus possible; on obtient alors une nouvelle substance qu'on nomme *terre de Sienne brûlée*, parce qu'en effet, c'est dans les environs de Sienne qu'on l'a obtenue pour la première fois: toutes ces terres s'emploient à l'eau, à la colle ou à l'huile;

TERRE DE CASSEL, une argile très-brune, parce qu'elle est fortement chargée d'oxyde de fer, et qu'on utilise de la même manière que les terres de Sienne, d'Ombre ou d'Ombrie, etc.

TERRE CUITE. — Sous ce terme, on désigne un grand nombre de produits employés dans la construction, tels que BRIQUES, CARREAUX, TUILES et POTERIES. (Voy. ces mots.) La terre cuite a toujours été un élément indispensable de la construction; aussi a-t-elle été employée de toute antiquité, d'abord comme un matériau, ensuite comme élément décoratif. — Au mot ÉTRUSQUE (*Art*), nous avons donné des spécimens remarquables de terres cuites étrusques; aux mots PALMETTE et ANTÉFIXE, le lecteur pourra voir d'autres spécimens appartenant à l'art grec et à l'art romain; enfin notre planche LXXXIX donne dans toute leur valeur d'autres types d'antéfixes en terre cuite remarquables. A part les antéfixes, les chéneaux, les frises, les acrotères, les statues, groupes et bas-reliefs, l'antiquité a surtout produit une énorme quantité de vases en terre cuite, vases qui servaient à toutes sortes d'usages, mais principalement à la décoration; souvent même ces vases nous ont révélé des scènes historiques ou mythologiques d'un haut intérêt. (Voy. VASES.) Dans ces temps modernes, on n'a pas tiré assez parti de la terre cuite pour la décoration; au XVIe siècle, on a surtout utilisé la *terre cuite émaillée*, c'est-à-dire la FAIENCE. (Voy. ce mot.)

TERRE-PLEIN, *s. m.* — Amas de terre rapportée entre des constructions, des murs solides, soit pour créer des chemins ou des routes sur de mauvais fonds, soit pour réconforter des parties de fortifications tout en ménageant les matériaux de prix. Bien des villes de l'antiquité avaient des murailles épaisses et solides dont l'intérieur était formé avec des terre-pleins. Au mot MILITAIRE (*Architecture*), nous avons donné (fig. 7 à 12) une partie des murs de Pompéi, ainsi construits.

TÊTE, *s. f.* — En architecture, ce terme s'applique à des objets très-divers; mais en

Fig. 1. — Têtes plates (ornement roman).

général on nomme *tête* tout ce qui forme la partie principale et placée en avant d'un

Fig. 2. — Têtes saillantes.

objet; ainsi on dit: tête de voussoir, tête de claveau, tête de mur, pour désigner les faces

de ces objets. Beaucoup d'ornements de sculpture représentant des figures d'hommes, d'animaux, se nomment également *têtes* : par exemple, les bucranes ou têtes de bœuf. (Voy. BUCRANE.) On nomme *têtes plates*, *têtes saillantes*, des ornements de sculpture employés surtout pendant l'époque romane et pendant l'époque ogivale. (Voy. nos fig. 1 et 2.) Enfin ce terme s'applique aux objets les plus divers, comme nous allons le voir; on nomme :

TÊTE DE CABESTAN, la partie carrée de l'axe percée de trous dans lesquels on introduit des barres pour faire mouvoir un cabestan;

TÊTE DE CHAT, un petit moellon très-mal fait, presque rond;

TÊTE DE CHEVALEMENT, la pièce principale d'un CHEVALEMENT (Voy. ce mot);

TÊTE DE CHAMPIGNON, la tête plate ou arrondie de certains clous ou de boulons;

TÊTE FRAISÉE, une tête plate en dessus, conique en dessous, telle que la tête de certaines vis, de manière que celles-ci, pénétrant dans le bois ou dans le métal, ont leur tête qui affleure le nu;

TÊTE DE PIVOT, la partie saillante d'un pivot à équerre;

TÊTE DE PÊNE, la partie du pêne qui s'engage dans la gâche.

TÊTE PERDUE. — Une pointe, un boulon, une vis, un clou, sont engagés dans la pierre, le fer, le bois, à *tête perdue*, quand ils sont enfoncés au point que la tête ne fait pas saillie.

TÊTE PLATE. — On donne ce nom à des clous d'épingle, d'ardoise, à des clous à latte, qui ont leur tête plate.

TÊTE DE POTEAU. — Extrémité des poteaux. Dans un pieu, c'est le bout qui tombe lors du recepage; dans une caisse d'oranger, c'est la partie du poteau terminée en boule.

TÊTIÈRE, *s. f.* — Tête de cloison d'une serrure à travers laquelle passe le pêne.

TETON, *s. m.* — Petite éminence qui existe sur certains *forets* ou *fraises*, dénommés pour cela *forets à teton*, *fraises à teton*.

TÊTU, *s. m.* — Fort marteau à tête carrée qui sert à abattre la pierre, à faire un

Fig. 1. — Têtu ordinaire.

ABATAGE. (Voy. ce mot.) On emploie le *têtu* surtout pour les démolitions; il en existe de

Fig. 2. — Têtu à tête ronde.

diverses formes; l'un d'eux est à tête carrée d'un côté et ronde de l'autre (Voy. nos figures.)

TÉTRASTYLE, *s. m.* — On dit qu'un édifice est *tétrastyle*, quand sa façade comporte une ordonnance de quatre colonnes.

THÉATRE, *s. m.* — Édifice consacré aux représentations scéniques. Ce terme est dérivé du grec θέατρον (θέαομαι, je regarde). Après les temples, les théâtres ont été sans contredit les monuments les plus remarquables de l'antiquité. Nous ne parlerons dans cet article que du théâtre grec et du théâtre romain.

HISTORIQUE. — Le théâtre, qui remonte à

une haute antiquité, tire son origine de la coutume qu'avaient les anciens Grecs de faire chanter pour les fêtes dionysiaques des hymnes en l'honneur de Bacchus, autour de l'autel de ce dieu, sur lequel brûlaient des parfums, et qu'on nommait à cause de cela *thymélé*. Le chanteur et les chœurs, ou seulement un récitateur, se tenaient d'un côté de l'autel, et les spectateurs de l'autre côté. Plus tard, au lieu d'un simple récit ou d'un chant, le poëte écrivit des dialogues qui étaient récités par plusieurs personnages qui s'adjoignaient souvent un *répondant* (ὑποκριτής). Souvent ces dialogues se divisaient en deux parties : l'une sérieuse, représentée par le *dithyrambe*; l'autre comique, ou *cômos*, ce qui donna naissance dans la suite à la tragédie et à la comédie. A l'origine de ces spectacles, les poëtes n'eurent que des chars, des tréteaux, ou des échafaudages en charpente (ἱκρία) (Poll., V, c. XIX) pour faire représenter leurs œuvres. Ce n'est qu'à l'époque de Thémistocle que l'on remplaça les tréteaux par des constructions temporaires qui présentèrent plus de durée et de solidité. Ainsi les commencements du théâtre comportèrent trois éléments essentiels, à savoir : la *scène*, l'*autel* et l'*estrade*. Vers la soixante-dixième olympiade (500 ans avant J.-C.), le théâtre d'Athènes était encore en planches, et Sui-

Fig. 1. — Coupe du théâtre de Pompéi.

das nous apprend qu'un jour, où l'on représentait une pièce de Pratinas, le théâtre s'écroula et que cet accident coûta la vie à beaucoup de personnes. Aussi, quelques années après, le poëte Eschyle engagea ses concitoyens à construire un théâtre en pierre. On adopta alors un type qui n'a guère varié et qui rappelle ceux que nous connaissons aujourd'hui et que nous décrivons plus loin. Les Athéniens choisirent pour architectes Démocrate et Anaxagore, qui établirent leur édifice au pied de l'ACROPOLE (Voy. ce mot) et posèrent les gradins en amphithéâtre sur les flancs mêmes de la colline, qui furent creusés en hémicycle. En avant de ces gradins se trouvait la *scène* (σκηνή), toujours plus large que l'*orchestre* ou espace semi-circulaire qui séparait celle-ci des gradins. La scène était rectangulaire et décorée de colonnes et de statues; elle était composée de trois corps de bâtiment, celui du fond, ou *épiscénion*, et ceux de droite et de gauche, qu'on nommait *ailes*. Le mur du fond de la scène était percé de trois portes. Celle du milieu, la plus grande, était nommée la *royale* (βασίλειον); elle était accompagnée, sur la droite, d'une sorte d'obélisque (ἀγυιεύς) dédiée à Jupiter Aguatès; à gauche, d'une table sur laquelle on déposait les offrandes. Des deux autres portes, l'une représentait l'entrée d'une caverne (σπήλαιον), et l'autre la porte d'une maison, aussi la nommait-on οἶκος ἔνδοξος. Sur les deux ailes en retour d'équerre sur le fond de la scène, se trouvaient deux autres

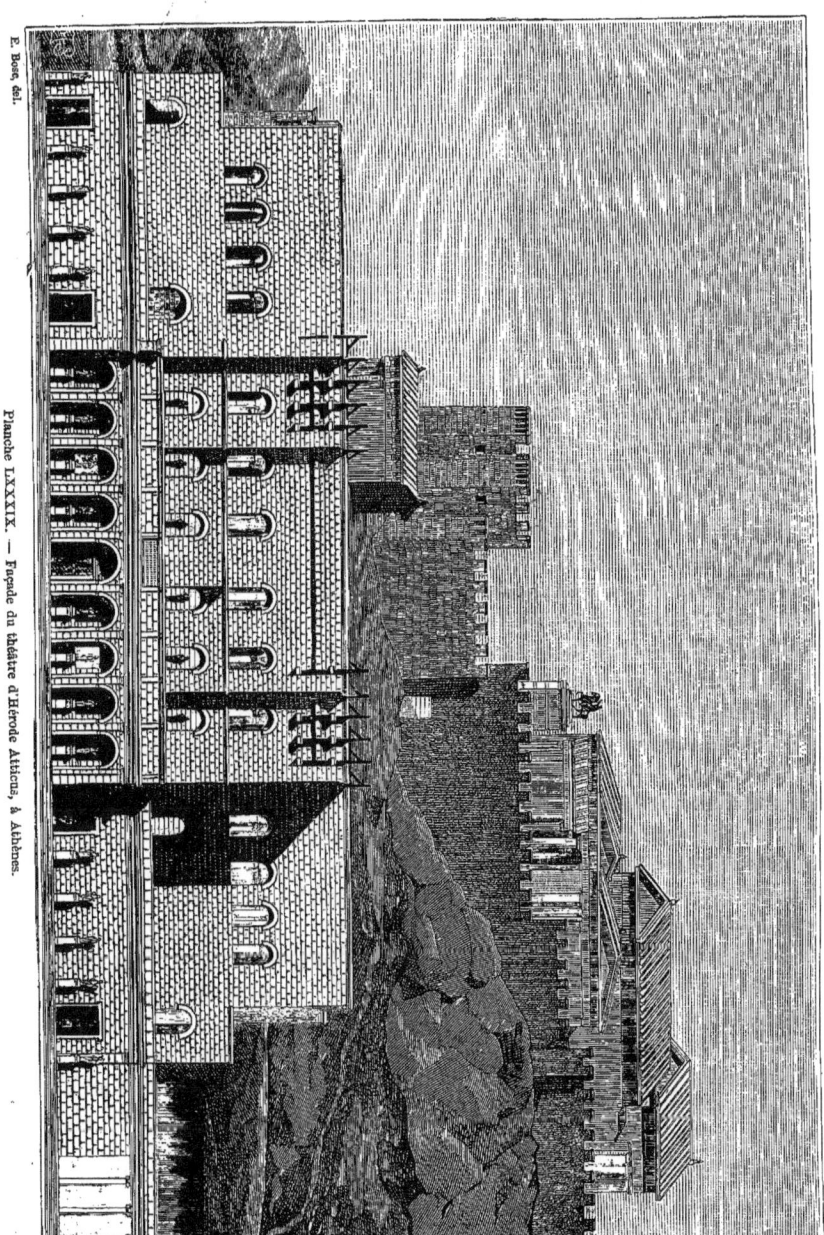

Planche LXXXIX. — Façade du théâtre d'Hérode Atticus, à Athènes.

portes; l'une était censée donner sur l'agora, et l'autre sur la campagne. L'espace qui séparait ces deux portes se nommait δρόμος, parce que cet espace recevait les chars qui arrivaient de la campagne, ainsi que tout ce qui venait du port ou de la ville par la porte de l'agora. A côté de ces deux portes, il en existait d'autres qui débouchaient sur des escaliers par lesquels les *choreutes* descendaient de la scène sur l'orchestre pour exécuter en chantant les mouvements cadencés de la *strophe* et de l'*antistrophe*, qui formaient une sorte de danse (ὄρχησις). (Voy. Scène.) Enfin, sur les côtés de la scène, on voyait souvent des décorations triangulaires qu'on dirigeait de divers côtés, parce qu'elles tournaient sur des pivots; on les désignait sous le nom de περίακτοι. Tel était à peu près dans son ensemble le théâtre grec, qui différait fort peu du théâtre romain, comme nous allons bientôt le voir, ainsi que du théâtre étrusque. (Cf. Vitruve, VII, 7.) — En géné-

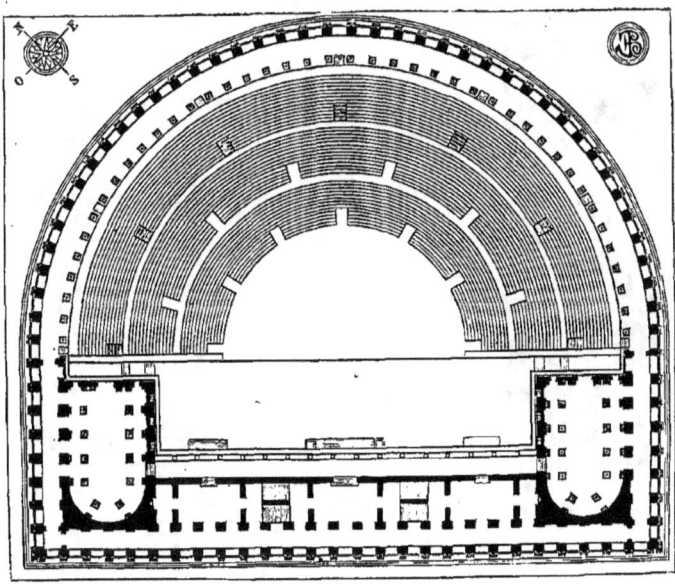

Fig. 2. — Plan restauré du théâtre de Marcellus, à Rome.

ral, les théâtres étaient accompagnés de portiques sous lesquels le public se promenait pendant les entr'actes. Parmi les ruines les plus célèbres des théâtres grecs, nous citerons, en Grèce, le théâtre d'Hérode Atticus, dont notre planche LXXXIX montre la façade. Il s'élevait au pied de l'acropole d'Athènes. Nous avons dessiné notre planche d'après la magnifique restauration de notre excellent confrère M. Daumet. Mentionnons aussi les théâtres d'Argos, d'Épidaure, de Sunium, de Mégalopolis, de Chéronée, de Sparte et de Delphes; en Asie Mineure, les ruines des théâtres d'Aizani, d'Éphèse, de Milet, de Théos, de Smyrne, de Gnide, de Mira, de Telmissus, de Thrallus, de Jassus, d'Héraclée, de Laodicée, de Patara, de Stratonice, de Tlos, etc. — On nommait Odéons (Voy. ce mot) les théâtres qui servaient exclusivement aux représentations musicales.

Notre planche XC montre le quartier des théâtres à Pompéi, tandis que notre planche XCI montre l'élévation du grand théâtre de Pompéi, dont notre figure 1 fait voir la coupe. Nous avons dessiné tout ce qui est relatif à

ce théâtre d'après la restauration de M. Bonnet, architecte de la ville de Paris.

THÉÂTRES ROMAINS. — Les premiers jeux scéniques furent exécutés à Rome sur des échafauds (*pegmata*), c'est-à-dire sur une scène mobile qu'on éleva temporairement dans les cirques. (Tac., *Ann.*, XIV, 22 ; Auson., *Prolog. ad lud. sept. sapient.*, v. 14 *et seq.*) Les premiers théâtres en pierre ne firent leur apparition qu'en l'an 599 ; c'est alors que

Fig. 2 *bis*. — Travée de la façade du théâtre de Marcellus.

plus généralement dans les théâtres romains, notamment dans le théâtre de Marcellus, à Rome (fig. 2 et 2 bis), dans celui d'Herculanum et dans ceux de Pompéi. La forme générale est demi-circulaire ; le fond du demi-cercle était arrêté par le bâtiment formant la scène et ses dépendances ; la *cavea* était formée par les gradins (*gradus*, βάτρα, ἕδρας) étagés les uns au-dessus des autres. L'aire en hémicycle située entre la scène et la *cavea* (κοῖλον) se nommait, comme dans le théâtre grec, *orchestre*, mot dérivé du grec ὀρχεῖσθαι (danser). La cavea était divisée en deux ou trois étages

Fig. 3. — Théâtre de Parme.

l'hémicyle ou *cavea* se garnit de siéges, contrairement à l'ancien usage, qui, voulant former des hommes robustes et les endurcir à la peine et à la fatigue, n'admettait pas de siéges dans ces lieux de plaisir. (Tite-Live, *Hist.*, liv. 48 ; Pline, *Hist. nat.*, XVII, 25 ; Appien, *Bell. civ.*, I, 28 ; Velleius Paterc., I, 15 ; August., *de Civit. Dei*, I, 31.) Du reste, les Grecs, dans les temps primitifs, se tenaient debout pendant les spectacles ; Homère (*Odyssée*, XIII, v. 380) nous apprend que les jeunes gens, debout, applaudissaient tournés vers la scène. — Voici les dispositions que l'on retrouve le

de gradins, suivant l'importance du théâtre, par des passages appelés, comme dans les amphithéâtres, *précinctions* (διαζώματα, *prœcinctiones, baltei, mœniana*). Des escaliers (*scalæ, ascensus*) permettaient d'accéder à chaque étage des gradins ; ces escaliers, pratiqués verticalement, formaient comme des rayons dont le point de départ était le centre de l'orchestre. L'espace compris entre deux de ces escaliers avait la forme d'un coin ; aussi le nommait-on *cuneus* (κερκίς), et le spectateur arrivant en retard, et ne trouvant pas de place, était appelé *excunatus*, c'est-à-dire

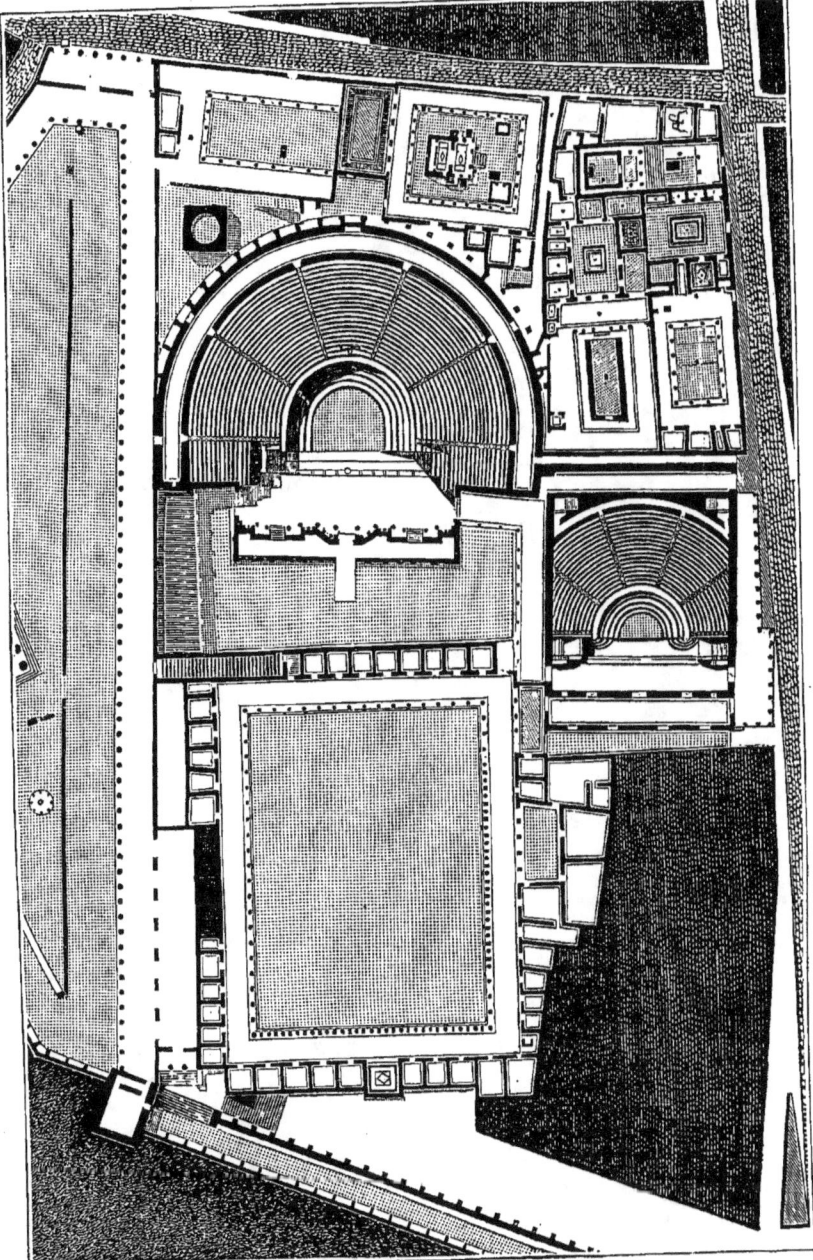

Planche XC. — Quartier des théâtres, à Pompéi.

hors du coin : il restait dans la porte donnant sur l'escalier.

THÉATRES MODERNES. — Il est bien difficile de préciser à quelle époque remontent l'origine et la construction des premiers théâtres modernes. Les premières représentations scéniques du moyen âge, les *mystères*, avaient lieu dans les églises ou sur les places publiques des cathédrales (*parvis*). On dressait pour la circonstance des échafaudages. Le sujet des pièces de théâtre du moyen âge était tiré de l'Ancien et du Nouveau Testament ou bien encore de la Vie des saints. Ce sont donc les églises qui ont été, pour ainsi dire, les premiers théâtres, car le christianisme, ne pouvant déraciner ce goût païen chez le peuple, détourna à son profit cette passion et donna une direction nouvelle à l'art théâtral. On mit en drame la passion de Jésus-Christ, on en fit une trilogie, consacrée à la Nativité, à la Passion et à la Résurrection. Ces essais de théâtre religieux datent du x^e siècle. Ce fut une religieuse de Gandersheim, nommée Aroswitha ou Hroswitha, qui composa diverses tragédies qu'elle joua avec des religieuses de son ordre. Il existe un grand nombre de ces mystères dans nos diverses bibliothèques nationales ; ainsi la Bibliothèque nationale de la rue Richelieu possède un manuscrit du xv^e siècle, presque identique, qui contient plus de quarante drames en l'honneur de la Vierge. Un autre, extrêmement curieux et plus ancien, du xi^e siècle, qui provient de l'abbaye de Saint-Martial de Limoges, est écrit en trois langues ; il est intitulé : *Mystères des Vierges folles et des Vierges sages;* Jésus y parle latin, les Vierges sages en français, enfin les Vierges folles en provençal. A l'origine de ce théâtre religieux, c'étaient des prêtres et des clercs qui interprétaient les rôles ; plus tard ils s'adjoignirent des ouvriers, des étudiants et des gens du peuple, qui servaient comme figurants. Dès 1398 ou 1400, il se forma à Paris une troupe régulière de comédiens qui exploita un théâtre au bourg Saint-Maur. Cette troupe s'intitula *Confrérie de la Passion*, et en 1402 elle fut autorisée par Charles VI à s'établir à l'hôpital de la Trinité, situé près de l'ancienne porte Saint-Denis ; elle fonctionna

Fig. 4. — Théâtre de la Scala, à Milan.

Fig. 5. — Théâtre de Carlo-Felice, à Gênes.

dans le même local environ quarante-six ans; on le lui enleva vers 1539, et elle se transporta alors à l'hôtel de Flandre. Cette confrérie existait encore dans les premières années du règne de Louis XIII, mais elle céda son privilège aux comédiens de l'hôtel de Bourgogne, qui commençaient à représenter de véritables pièces, et qui devaient bientôt jouer les chefs-d'œuvre de notre théâtre classique et fonder la Comédie française.

Ce fut au xvi° siècle que des architectes italiens commencèrent à édifier des théâtres fixes et exclusivement appropriés aux représentations. C'est alors que Bramante éleva à l'extrémité de la grande cour du Vatican un théâtre en pierre sur le plan des théâtres antiques. Palladio éleva sur les mêmes données, en 1580, celui de Vicence. — En 1620, ou même 1618, d'après certains auteurs, J.-B. Alcotti construit le théâtre de Parme, qu'on peut considérer comme la transition entre les théâtres antiques et nos théâtres modernes (fig. 3). C'est un hémicycle dont les lignes latérales sont prolongées bien au delà du centre; le parterre est entouré d'un vaste amphithéâtre, lequel est surmonté de deux galeries décorées de colonnes et d'arcades; un acrotère couronne ces galeries, et les figures qui le surmontent semblent porter le plafond de la salle. L'avant-scène présente deux rangs de niches superposées décorées de colonnettes qui rappellent une partie de la décoration des scènes antiques; enfin, à côté des faces en retour de l'avant-scène, Alcotti a placé deux arcs de triomphe surmontés de statues équestres. — A partir du xvii° siècle, l'Italie et la France adoptent le système des théâtres modernes, c'est-à-dire qu'on remplaça les gradins des amphithéâtres par des balcons et des galeries; on donna à la scène beaucoup plus de profondeur, on éleva les combles, on établit des étages souterrains, afin de donner toutes les facilités possibles pour manœuvrer les machines théâtrales. En général, les théâtres de l'Europe sont aujourd'hui construits sur plan presque identique: celui de la salle de spectacle est de forme elliptique; quant à l'aménagement de la salle, dans le midi de l'Europe, surtout en Italie, on ne voit que des loges sans galeries; dans le Nord, au contraire, celles-ci dominent. Le grand secret de l'Acoustique (Voy. ce mot) réside probablement

Fig. 6. — Théâtre de San-Carlo, à Naples.

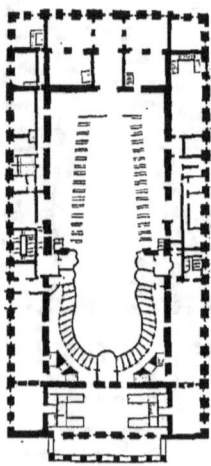

Fig. 7. — Théâtre de Pétersbourg.

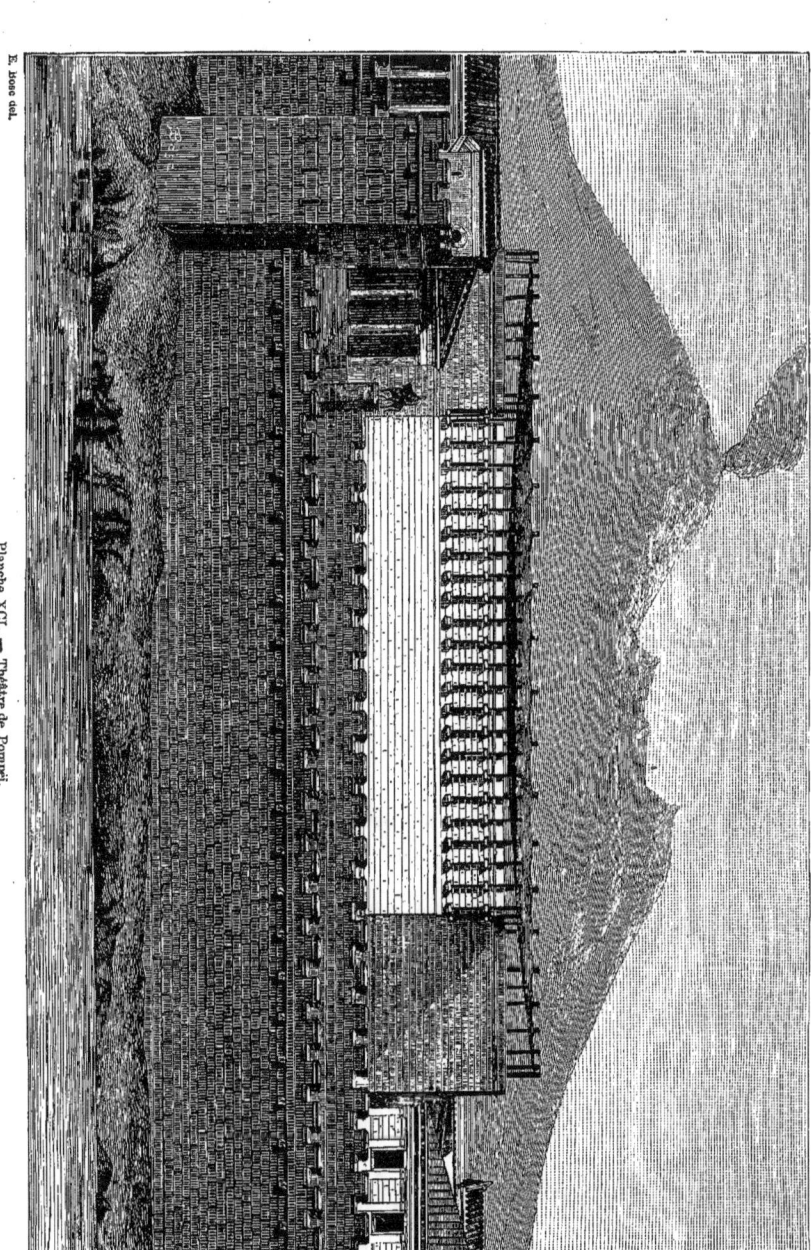

Planche XCI. — Théâtre de Pompéi.

dans l'aménagement très-différent des salles du Nord et des salles du Midi. Si dans nos théâtres de France, par exemple, l'acoustique laisse tant à désirer, nous l'attribuons en grande partie aux balcons et galeries qui font saillie dans la salle, à l'ouverture de la scène, à l'exiguïté des couloirs qui entourent la salle, etc., etc. Les théâtres italiens, au contraire, ne sacrifient rien à la décoration; l'aspect en est froid et sévère, mais l'acoustique y est excellente.

L'un des premiers théâtres importants construits en France a été celui du Palais-Royal;

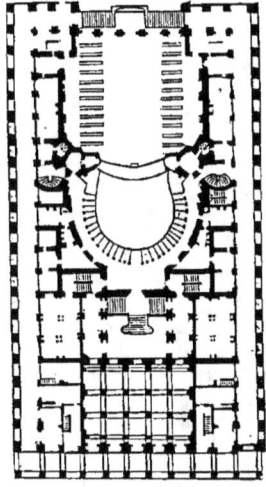

Fig. 8. — Théâtre de Bordeaux.

il fut élevé par ordre de Richelieu, et n'existe plus aujourd'hui. Gaspard Vigarani construisit sous Louis XIV le théâtre des Tuileries; il occupait le pavillon de Marsan. L'architecte Louis construisit le Théâtre-Français et le théâtre de Bordeaux; Lenoir, l'ancien théâtre de la Porte-Saint-Martin, remplacé aujourd'hui par celui de la Morandière; Magne, le théâtre du Vaudeville; Cusin, celui de la Gaîté; Davioud, celui de la place du Châtelet; Delalande, celui de la Renaissance; enfin Garnier, l'Opéra actuel, qui est une des œuvres les plus considérables de notre époque, qui peut être critiquée et qui l'a été en effet beaucoup, car, comme toute œuvre humaine, elle n'est point parfaite; mais, somme toute, c'est l'œuvre d'un artiste de race et qui surpasse de beaucoup les théâtres élevés dans ces temps modernes.

Notre figure 4 montre le plan du théâtre de la Scala, à Milan; dans notre figure 5, on voit le plan de Carlo-Felice, à Gênes; dans notre figure 6, le plan de San-Carlo, à Naples: c'est un des plus grands que nous connaissions. Notre figure 7 montre le plan du théâtre de Pétersbourg, tandis que notre figure 8 fait voir le plan d'un théâtre très-renommé, celui de Bordeaux, construit par l'architecte Louis; enfin notre figure 9, le plan de l'Opéra de Paris.

CHAUFFAGE ET VENTILATION DES THÉÂTRES. — Le théâtre est sans contredit le monument le plus difficile à chauffer et à ventiler, parce qu'ici on n'a plus affaire à une enceinte close d'une manière permanente, et que le cube à chauffer et à ventiler, ainsi que le nombre des personnes, sont extrêmement variables. — En outre, l'ouverture du rideau de la scène, celle des portes de loges et des galeries, la grande capacité de la scène et de la salle, de même que le mouvement, le va-et-vient continuel, en un mot, tout le déplacement qui se produit dans un théâtre, font qu'il n'est pas possible de pouvoir fixer même des données moyennes pour installer un bon système de chauffage et de ventilation.

On a reconnu aujourd'hui que le moyen le plus pratique pour obtenir des résultats satisfaisants, c'était de diviser un théâtre en trois parties qu'on chauffe et qu'on ventile avec des appareils plus ou moins puissants suivant les capacités au service desquelles ces appareils sont affectés; on arrive ainsi à pouvoir unifier la température d'un théâtre. Quant au mode de chauffage, on peut utiliser indifféremment les calorifères à air chaud, à l'eau chaude et à la vapeur, soit séparément, soit concurremment, pour chauffer l'ensemble de l'édifice. Nous devons ajouter cependant que si l'on veut utiliser à la fois plusieurs modes de chauffage, on doit placer des calorifères à air chaud pour la salle et les locaux qui l'enveloppent, et employer l'eau chaude ou la vapeur pour la scène et

ses dépendances, ainsi que pour le bâtiment d'administration. Si, au contraire, on ne veut employer qu'un seul mode, on fera bien d'arrêter son choix sur la vapeur. Mais quel que soit le mode adopté, les couloirs, foyers, vestibules, escaliers, et autres dépendances qui enveloppent la salle, doivent être chauffés à 18°, et cela d'une manière constante, une heure avant le commencement du spectacle et jusque vers une heure avant la fin.

La température de la salle doit s'élever à 20°, celle de la scène à 15° ou 17°. La tem-

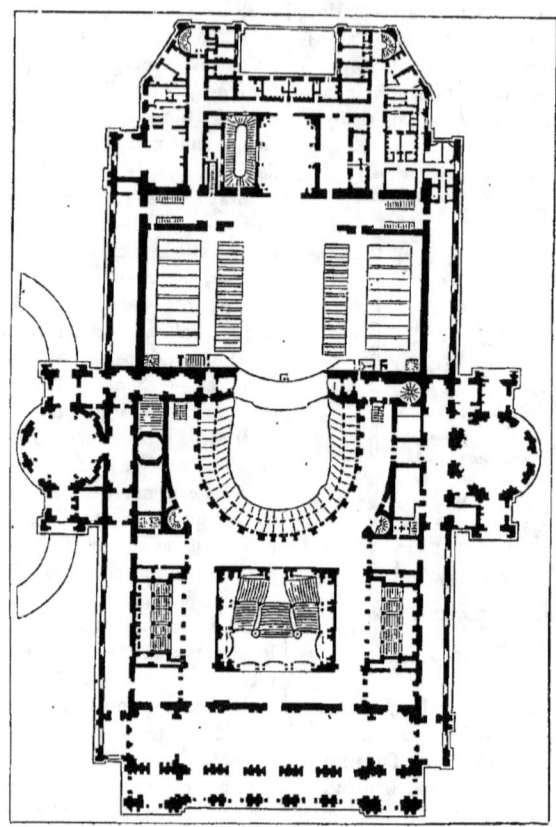

Fig. 9. — Théâtre de l'Opéra, à Paris.

pérature des divers locaux réglée de cette façon, les courants d'air des différentes parties de l'édifice concourent vers un point unique, la cheminée d'appel du lustre, qui, quoi qu'on ait pu dire, est encore, selon nous, jusqu'ici, le meilleur mode de ventilation. C'est d'Arcet qui le premier a mis ce moyen en pratique.

On a fait à Paris des essais désastreux pour supprimer la cheminée du lustre, et pour cela on a employé des procédés d'éclairage tellement ruineux qu'on a dû y renoncer. Aujourd'hui, dans ces mêmes théâtres, on a rétabli la ventilation par le plafond de la salle, comme cela se pratique dans presque tous les théâtres. Nous devons ajouter cependant

qu'il existe un autre mode de ventilation, imaginé par le Dr Tripier, qui mérite d'être étudié. Dans ce projet (fig. 10), contrairement à ce qui se pratique ordinairement dans les théâtres, l'extraction se fait *par appel en contre-bas*. Cet air, pris dans la salle par les bouches A,A, a',a', est conduit par les canaux a, situés sous le parterre et compris dans l'épaisseur des planchers, dans une cheminée

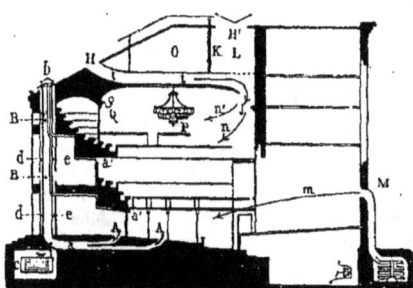

Fig. 10. — Ventilation par appel en contre-bas.

d'appel BB. L'appel peut être déterminé soit par un propulseur mécanique, soit par un poêle à air ou à eau, chauffé à l'eau ou à la vapeur, soit enfin par des becs de gaz, qui servent en même temps pour l'éclairage. — L'air neuf, pris en H, à la partie supérieure de la façade du théâtre, serait amené dans la

Fig. 11. — Ventilation par le système Tripier.

salle en J, au devant et au-dessus du rideau, par un large conduit circulaire II, posé sous le plancher du grenier. Le mouvement de l'air frais par cette voie pourrait être déterminé par un propulseur, si c'était nécessaire. Il serait toujours facile de disposer la prise

d'air de manière que l'arrivée spontanée de l'air frais en J ait toujours lieu. Il suffirait pour cela de séparer du reste du grenier, par une cloison K, une chambre à air frais L, portant à sa partie supérieure deux ailes de pa-

Fig. 12. — Évacuation de l'air vicié en nappes.

pillon H', dont l'ouverture plus ou moins grande réglerait l'accès de l'air du dehors.

L'économie de ce système peut être ainsi résumée (1) :

Tandis qu'aujourd'hui l'évacuation de l'air vicié se fait par un courant central et son renouvellement par des courants entrants périphériques, l'évacuation se fait, dans le système proposé par le Dr Tripier, par la périphérie, et le renouvellement par un courant entrant, qu'on peut considérer

Fig. 13. — Variante du projet précédent.

comme central, nn', ou par deux courants nn' et m, dirigés tous deux de la scène vers la salle.

(1) Ce qui suit, de même que les figures intercalées dans le texte, est tiré de notre *Traité de chauffage et de ventilation*, pages 230 et suiv.

Cette condition, outre les avantages qu'elle présente au point de vue de la ventilation, est éminemment favorable à l'acoustique.

D'après le Dr Tripier, son système de ventilation aurait donné au théâtre de Toulon en 1862 des résultats satisfaisants. Cependant il a dû y apporter quelques modifications de détail, qui lui parurent nécessaires et avantageuses, dont la plus importante consistait dans la substitution d'une évacuation en nappe, au lieu d'une évacuation par des tuyaux; notre fig. 12 montre cette disposition.

— Dans une brochure explicative, le Dr Tripier donne ainsi l'analyse de ses projets : « Les figures 11, 12, 13, représentent le projet modifié que j'avais en octobre 1861 remis à mon ami Ch. Garnier, architecte du nouvel Opéra. La question de l'éclairage n'étant pas résolue à cette époque, la partie supérieure de l'épure est donnée en double; une des dispositions (fig. 12) répond à l'adoption d'un système périphérique, l'autre (fig. 13) à l'adoption d'un lustre central. Ce projet ne fut pas accepté par le ministre d'État alors chargé des théâtres; mais il a été adopté par M. Charpentier pour la nouvelle salle des Bouffes. »

BIBLIOGRAPHIE. — Bulengerus, *de Theatro ludisque scenicis*, lib. II, 1 vol. in-8°, 1603; — Onophrio Panvinio, *de Ludis circensibus*, libri II; — *de Triumphis liber unus, quibus universa fere Romanorum veterum sacra ritusque declarantur*, etc., cum notis J. Argoli et additamento N. Pinelli, 1 vol. in-fol., Patavii, 1642; — Motta, *Trattato sopra la struttura de teatri e scena*, 1 vol. in-fol., Guastalla, 1676; — Boindin, *Discours sur la forme et la construction du théâtre des anciens, dans les Mém. de l'Acad. des inscriptions*, t. I et IV; — Poleni, *degli Teatri antiqui*, 1 vol. in-8°, Vicence, 1735; — J. Carpi, *Opere del teatro antico e moderno*, 1 vol. in-fol., Vérone, 1769; — Dumont, *Parallèle des plans des plus belles salles de spectacle d'Italie et de France, avec des détails de machines théâtrales*, 1 vol. in-fol., Paris, 1774; — Roubo, *Traité de la construction des théâtres*, 1 vol. in-fol., Paris, 1776; — Cosme Morelli, *Pianta e spaccato del nuovo teatro d'Imola*, 1 vol. in-fol., Roma, 1780; — Patte, *Essai sur l'architecture théâtrale*, 1 vol. in-4°, Paris, 1782; — J.-L. Bianconi et Angiola Uggori, *Descrizione dei Circhi, particolarmente di quello di Caracalla*, etc., 1 vol. in-fol., Roma, 1789; — Ricati, *della Construzione de' teatri*, 1 vol. in-4°, Bassano, 1790; — Saunders, *Treatise on theatra*, 1 vol. in-4°, Londres, 1790; — Boullet, *Essai sur l'art de construire les théâtres*, 1 vol. in-8°, Paris, an VIII; — A.-L.-T.

Vaudoyer, *Description du théâtre de Marcellus, à Rome, rétabli*, etc., 1 vol. in-4°, Paris, 1812; — Nibby, *del Circo volgarmente detto di Caracalla*, 1 vol. in-4°, Roma, 1825; — J. Ferrario, *Storia e descrizione de' principali teatri antichi e moderni*, 1 vol. in-8°, Milan, 1830; — Alexis Donnet, Orgiazzi et Kaufmann, *Architectonographie des théâtres, ou parallèle historique et critique de ces édifices*, 1 vol. in-8°, Paris, 1837-40; — Clément Contant, *Parallèle des principaux théâtres modernes de l'Europe et des machines théâtrales françaises, allemandes et anglaises*, 1 vol. in-fol., Paris, 1842 (il existe aussi une édition in-4° de cet ouvrage); — *Memoria historico-artistico del teatro real de Madrid*, 1 vol. in-4°, Madrid, 1850; — F. Wieseler, *Theatergebaüde und Denkmaler des Bühnenwesen*, etc., 1 vol. in-fol., Gottingue, 1851; — E. Trélat, *le Théâtre et l'Architecte*, brochure in-8°, Paris, 1860; — E. Bosc, *le Théâtre, étude sur sa construction et sur les divers problèmes qui s'y rattachent*, 1 vol. in-8°, Nîmes, 1862; — G. Davioud, *Théâtres de la place du Châtelet*, 1 vol. in-fol., Paris, 1862-72; — Ch. Garnier, *le Théâtre*, 1 vol. in-8°, Paris, 1871; du même, *l'Opéra de Paris* (en cours de publication).

THÉORIE, *s. f.* — Partie spéculative d'une science, d'un art, qui n'est, pour ainsi dire, qu'une idée sans manifestation, une règle sans application. La théorie est donc l'opposé de la PRATIQUE (Voy. ce mot); elle constitue l'ensemble des connaissances nécessaires à la culture d'un art ou d'une science. On n'acquiert la théorie que par l'étude. Bien qu'il n'existe qu'un genre de théorie, Quatremère de Quincy (*Dict. d'arch.*, v° *Théorie*) en distingue trois : la théorie des faits et des exemples, qu'il dénomme la *théorie pratique*; la théorie des règles et des préceptes, qu'il appelle *théorie didactique;* enfin la théorie des principes ou des raisons, qu'il nomme *théorie métaphysique*. Il serait difficile d'écrire un pareil galimatias pour expliquer un terme aussi simple. En effet, la théorie des faits et des exemples, des règles et des préceptes, des principes ou des raisons, toutes ces théories de Quatremère ne constituent qu'une seule et même chose, la *théorie* proprement dite, la contre-partie de la *pratique*, autrement dit l'ensemble de toutes les connaissances qui permettent d'établir des règles et des données

nécessaires à la pratique d'un art ou d'une science. Une théorie n'est vraie, n'est exacte qu'autant que *l'analyse* et la *synthèse* de certains faits ont été pratiquées d'une manière scrupuleuse, complète et dans un ordre méthodique; en dehors de cela, il n'y a point de théorie, mais seulement des erreurs. Quand on a analysé un fait et qu'on l'a rapporté aux lois qui le régissent et l'expliquent, la synthèse doit reproduire le même fait: tel est le caractère de la *théorie*.

Dans l'art de bâtir, la théorie comprend l'ensemble des règles et des principes qui permettent d'élever d'une manière certaine des constructions solides. La théorie prévoit tous les cas difficiles, résout tous les problèmes, de sorte que le constructeur qui connaît bien la théorie de l'art de bâtir et en applique les règles dans la pratique ne rencontre aucun obstacle, ou du moins se trouve fortement armé pour les surmonter. C'est pourquoi la théorie est si utile aux praticiens et les rend très-rapidement capables d'exercer leur art. (Voy. PRATIQUE.) — Les Grecs donnaient le nom de *théories* à des députations de jeunes garçons et de jeunes filles conduites par des *théores* ou ambassadeurs, qu'on envoyait à Délos, à Delphes ou à Tempé pour honorer certaines divinités. Pendant le temps qui s'écoulait entre le départ et le retour de ces théories, c'est-à-dire pendant trente jours, il était défendu par une loi de mettre à mort aucun condamné.

THÉRICLÉENS (VASES). — Vases qui, dans les festins, servaient à boire; d'après les uns, on les nommait ainsi à cause de leur décoration qui représentait des animaux (θήρες) peints ou sculptés, ou, suivant d'autres, parce qu'ils auraient été inventés par un certain Thériclès.

THERMES, *s. m. pl.* — Ce mot, dérivé du grec θέρμαι, signifie *sources d'eau chaude, eaux thermales;* on l'employa pour désigner un établissement de bains chauds, que la chaleur en fût naturelle ou artificielle; dans la suite, le mot *thermes* fut transporté au bâtiment qui comprenait un établissement de bains complet, des piscines, des bassins d'eau froide, ainsi que des bains chauds et des bains de vapeur. Dans ce sens général, ce mot n'est donc que le synonyme de BAINS. (Voy. ce mot.) Dès la fin de la république, les thermes prirent une importance considérable, car l'usage des bains était devenu un besoin incessant pour le plébéien, de même que pour le patricien : le Romain passait son existence au bain ; aussi les thermes devinrent-ils le centre de tous les plaisirs, on y trouvait des palestres, des gymnases, des exèdres, des éphébées, des sphéristères, des xystes. Dès l'époque de Pompée, il y avait eu à Rome des bains, mais c'est Agrippa qui le premier créa les thermes; le panthéon de Rome (*il Rotunda*), qui fait encore aujourd'hui notre admiration, n'est qu'une salle des *thermes d'Agrippa*. (Pline, *H. N.*, XXXIV, 19, 6 ; XXXV, 6; XXXVI, 64.) Pour flatter les goûts et les passions du peuple, les empereurs suivirent l'exemple d'Agrippa et ils élevèrent des thermes splendides, car ces établissements, qui reçurent les dépouilles du monde entier pour leur décoration, peuvent témoigner de tout le luxe et de toute la magnificence dont l'art romain était susceptible. Nous venons de mentionner une partie des lieux de plaisir que renfermaient les thermes; mais il y avait, en outre, des salons de conversation et de discussion, des bibliothèques, des galeries de statues et de tableaux, de vrais musées, des portiques, des pergoles, c'est-à-dire des promenades ombragées, d'autres à ciel ouvert : en un mot, les thermes renfermaient tout ce qui pouvait contribuer aux exercices du corps, aux jouissances matérielles et intellectuelles de cette population romaine gorgée des richesses du monde conquis. (Suet., *Cal.*, 3 ; *Nero*, 12 ; Martial, III, 20, 25 ; V, 44 ; III, 32, 34 ; IX, 76 ; XII, 83; Eutrope, VII, 9 ; Capitol., *Gord.*, 32.)

Les thermes les plus célèbres de Rome, dont, sauf trois, il ne reste que fort peu de ruines, sont ceux d'Agrippa (construits 10 ans après J.-C.), de Néron (64), de Vespasien (68), de Titus (75), de Domitien (90), de Trajan (110), d'Adrien (120), de Commode (188), d'Antonin-Caracalla (217), d'Alexandre-Sévère (230), de Philippe (245), de Dèce (250), d'Aurélien (272), de Dioclétien (295),

de Constantin (324). — Les thermes de Rome dont il reste des ruines assez considérables sont : ceux de Titus, sur le mont Esquilin, dans lesquels on a retrouvé le fameux groupe du Laocoon ; ceux de Caracalla, dont notre planche XCII montre le plan ; dans ces thermes fameux, dénommés aussi *thermæ Antonianæ*, on a découvert les statues de l'Hercule Farnèse, de la Flora Farnèse, et le groupe de Dircé attaché par Amphion à un taureau sauvage, dit le *Taureau Farnèse* : ces chefs-d'œuvre de la statuaire sont aujourd'hui au musée national de Naples ; enfin les thermes de Dioclétien, qui couvrent une partie du Viminal et du Quirinal, et dans l'une des salles desquels Michel-Ange a pu créer l'une des plus grandes églises de Rome après Saint-Pierre, Santa-Maria-degli-Angeli. Elle fut inaugurée le 5 août 1562 ; le transsept actuel était alors la grande nef : c'est Vanvitelli qui fit cette transformation malheureuse en 1749.

Au commencement de l'empire, les hommes et les femmes se baignaient en commun ; mais Adrien reconnut les abus d'un tel état de choses, il ordonna que les hommes seraient séparés des femmes : il y eut donc, comme dans nos pauvres établissements de bains, la partie réservée aux hommes, qu'on nomma *balnea virilia*, et celle des femmes, *balnea muliebria*. Une loi, dite *lex Censoria*, régla tout ce qui concernait l'administration intérieure des thermes ; mais, sous Héliogabale, cette loi tomba complétement en désuétude, et les désordres les plus effrénés se commirent dans les thermes jusqu'à l'avénement de Marc-Aurèle.

Les Romains passaient leur existence au bain, nous venons de le dire ; en effet, en hiver, ils prenaient deux bains par jour, et, en été, jusqu'à cinq et six dans une même journée. Ils avaient une robe spéciale pour le bain. On paya d'abord une faible rétribution pour se baigner, un *quadrans* : c'était une petite monnaie de cuivre du poids de trois onces (*unciæ*) et valant, comme son nom l'indique, le quart d'un as ; plus tard, l'entrée des bains fut gratuite. Le son de la cloche d'airain, comme le dit Martial dans les deux vers suivants, annonçait à la foule disséminée dans les divers locaux des jeux, mais principalement au sphéristère, que les bains étaient prêts :

Redde pilam, sonat æs thermarum ; ludere pergis ?
Virgine, vis solâ latus abire domum.

Si maintenant nous pénétrons dans la partie des thermes dans laquelle on prend des bains, voici les locaux que nous y trouvons et les opérations qui s'y pratiquent. — On trouve d'abord, après le vestibule d'entrée, une salle pour se déshabiller (*spoliatorium, apodyterium*). (Pline, *Ep.*, V, 61) ; des esclaves (*capsarii*) y gardent les vêtements. On passait ensuite dans une salle qui contenait des armoires dans lesquelles étaient enfermées les huiles et les essences pour s'oindre le corps ; cette salle se nommait l'*onctuaire* (*unctuarium*) et correspondait à l'ἐλαιοθέσιον des Grecs. Là, des esclaves chargés d'oindre répandaient sur le corps des gens venant se baigner des parfums et de l'huile qu'ils versaient goutte à goutte avec un vase nommé pour cela *guttus* ; les esclaves chargés de ce soin portaient différents noms ; on les nommait *aliptæ, unctuarii, reunctores*. Quand on s'était fait oindre et parfumer, on passait dans le sphéristère (*sphæristerium*) pour y jouer à la balle, ou dans le *coryceum* pour y pousser et repousser à coups de poing un sac suspendu au plafond, lequel sac renfermait du sable, du son ou des grains. Cet exercice servait à amener la transpiration et à activer la circulation du sang. Quand le joueur avait fait assez d'exercice, il entrait dans le bain chaud (*caldarium, calida lavatio*), qui était tout près du sphéristère et du corycéum. Autour du bain chaud, on voyait une galerie (*schola*) qui se terminait vers le bassin par un mur d'appui. Cette galerie présentait deux gradins sur lesquels les personnes qui ne se baignaient point venaient s'asseoir pour causer ; l'espace libre qui restait entre le bassin et la galerie, et qui servait à la circulation, se nommait *alveus*. Ce dernier terme a des significations assez diverses. (Voy. ALVEUS.)

Souvent la salle du bain chaud comportait, incrustées dans son sol, des baignoires (*labra, alvei salia*). Dans certains thermes, les baigneurs se plaçaient sur les marches du bain chaud, qu'on nomme aussi *lavacrum oceanum*,

et des esclaves versaient sur leurs épaules et sur leur dos des vases remplis d'eau chaude ; ce grand bassin pouvait contenir jusqu'à douze ou seize personnes à la fois. Au-dessous de ce *lavacrum*, il y avait un autre bassin d'eau chaude où le baigneur se lavait une seconde fois ; puis il passait dans le *tepidarium*. Après le bain chaud, disons-nous, on pouvait passer dans le bain tiède (*tepidarium*), qu'on nommait aussi *vaporium* quand il était chauffé à l'aide de la vapeur de l'eau en ébullition. (Voy. HYPOCAUSTE.) Ordinairement, le baigneur se promenait quelques instants dans cette sorte d'étuve ou la traversait à pas lents, avant de pénétrer dans le bain froid (*frigidarium*), dans lequel on pouvait nager dans la *piscina natalis*. Le *frigidarium* se trouvait après le *tepidarium*, aussi ce dernier était-il désigné, à cause de sa position, *cella media* (chambre du milieu) ; dans les petits bains qui n'avaient pas de

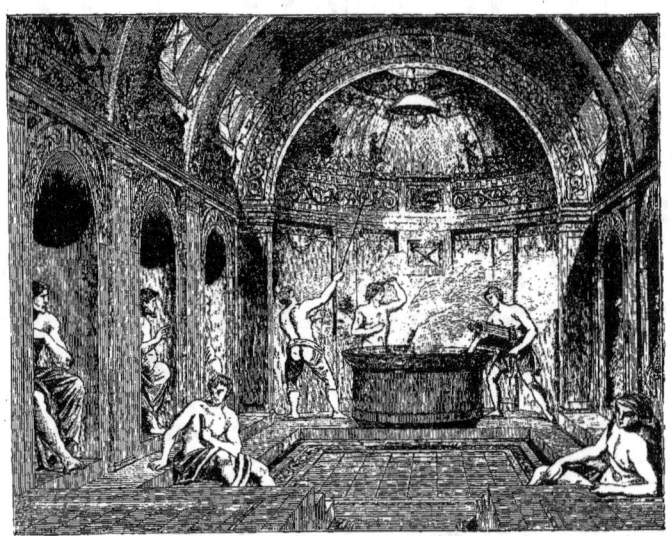

Fig. 1. — Laconicum restauré de Pompéi.

spoliatorium, le *tepidarium* en remplissait l'office. — Enfin les bains des thermes comportaient trois salles : le grand bain ou bain en commun (*baptisterium*), le bain de vapeur sèche (*concamerata sudatio*), enfin le *laconicum* ou salle servant à chauffer, ainsi nommée parce qu'elle avait été imaginée en Laconie. Ce dernier local était souvent confondu avec le *sudatorium* ou *concamerata sudatio*, dont nous venons de parler. (Voy. LACONICUM.) Le *laconicum* était une salle voûtée au milieu de laquelle un vaste bassin rempli d'eau bouillante émettait des vapeurs qui, lorsqu'elles étaient trop considérables, s'échappaient par un *oculus* percé dans la voûte et qu'on fermait au moyen du *clipeus*. Notre figure 1 montre le laconicum restauré de Pompéi.

Pendant le bain, des esclaves rendaient aux baigneurs divers services : ainsi, quand un baigneur sortait du bain, on l'enveloppait du *sindon* ou couverture fine et légère ; quand il sortait de l'étuve, des esclaves (*alipi*) l'épilaient ou d'autres (*tractatores*) le massaient. Une fois le massage ou l'épilage terminé, les mêmes esclaves armés des *strigiles*, sorte de racloir en airain, en corne ou en ivoire, raclaient le baigneur ; ensuite les *unctarii* le parfumaient de diverses essences, suivant les diverses parties du corps où elles étaient appliquées : après quoi le baigneur revenait dans

l'*apodyterium* pour s'habiller; là un esclave lui remettait ses habits, qui avaient été soigneusement enfermés dans une case. Une fois habillé, le Romain pouvait retourner aux jeux ou rentrer dans sa maison, en pouvant dire, comme Titus, qu'il avait bien rempli sa journée, surtout s'il avait pris cinq à six bains. Comme le lecteur peut en juger par ce rapide aperçu, c'était un grand travail que le bain d'un Romain, mais on ne doit pas oublier qu'on était en pleine décadence; aussi, si nous lisions une lettre de Sénèque (*Ep.* 86) dans laquelle le philosophe décrit les bains de Scipion l'Africain, nous serions frappés de l'énorme différence qui existait entre les bains si simples des anciens Romains et les thermes de l'ère impériale.

Du reste, si le lecteur veut bien jeter les yeux sur notre planche XCII, qui représente une restauration des thermes d'Antonin Caracalla, il se rendra parfaitement compte de la richesse, du luxe, ainsi que du confort qui existait dans ce genre d'établissements. En A,A, nous trouvons des péristyles découverts; en B,B, des péristyles d'entrée; en C,C, des *apodyteria*; en D,D, des pièces où se tenaient les esclaves chargés de déshabiller les baigneurs (*capsarii*); en E,E, les *elæothesia*; en F,F, les *conisteria*, c'est-à-dire des locaux dans lesquels on agitait une poussière fine pour cou-

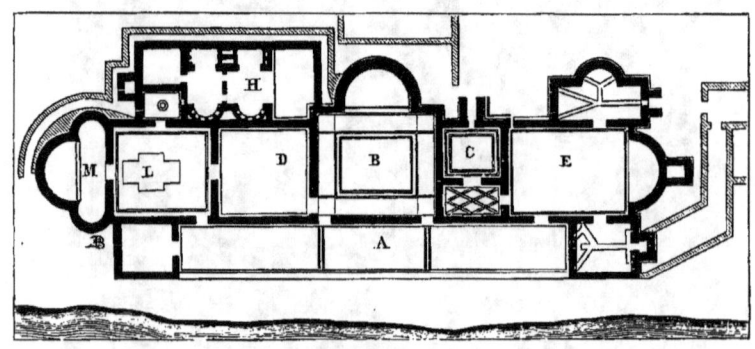

Fig. 2. — Plan des thermes de Jurançon. A, galerie; B, atrium; C, étuve; E, tepidarium; D, frigidarium; H, hypocauste; L, M, salles à baignoires.

vrir le corps des lutteurs; en G,G, des salles de conversation; en H, le *frigidarium*; en I, la grande salle centrale ou xyste découvert, qui avait à droite et à gauche des emplacements K,K, destinés aux spectateurs. Nous voyons en L un deuxième *tepidarium*; en M, un *caldarium*; en N,N, deux autres *tepidaria*; en O,O, des *frigidaria*; en P, un petit *tepidarium*; en Q,Q, des *sudatoria*; en R,R, des vestibules donnant accès dans les bâtiments en aile, et notamment aux bibliothèques S,S; en T,T, des exèdres; en U,U, des salles découvertes pour les exercices; en V,V, des *frigidaria*; en X,X, des cours de service; en W,W, des *ephebea*.

On voit par cette longue nomenclature que les thermes de Rome étaient des édifices importants; ajoutons que, dans les provinces, les mêmes monuments étaient également considérables. Il existait des thermes à Badenviller, à Trèves, à Nîmes, à Vienne, à Verdes, à Lillebonne, à *Landunum*, à Cahors, à Jurançon, à Saintes, à Valognes, à Gennes, à Luxeuil, à Mansigné, à Poitiers, à Drevant, à Trignères, à Bagneux, à Bourbon-l'Archambault, à Néris, à Arles-sur-Tecq, peut-être à Paris; enfin dans un grand nombre d'autres localités, soit en France ou à l'étranger. Ne pouvant donner la description de tous ces thermes plus ou moins célèbres, et qui, du reste, sont loin d'avoir la même importance et d'offrir le même intérêt, nous nous bornerons à signaler à l'attention de nos lecteurs ceux qui par leur célébrité même sont plus

Planche XCII. — Plan des thermes d'Antonin Caracalla, à Rome.

intéressants ; ce sont les thermes de Jurançon, de Nîmes, de Poitiers, enfin de Paris.

THERMES DE JURANÇON. — Découverts en 1850, ces thermes avaient été seulement dénommés dans le principe *Mosaïques du pont*

Fig. 3. — Mosaïque des thermes de Jurançon.

d'*Oly*, parce qu'on avait découvert des mosaïques sur le territoire de Jurançon, près le pont d'Oly. Les restes de ces ruines se composent de quinze salles environ (fig. 2), dont la majeure partie ont conservé leurs mosaï-

Fig. 4. — Mosaïque des thermes de Jurançon.

ques ; nos figures 3 et 4 en montrent des spécimens. La légende de notre figure 2 fait connaître au lecteur la destination des principales salles.

THERMES DE NÎMES. — Deux inscriptions trouvées dans la source même de la fontaine de Nîmes prouvent que ces thermes ont été commencés 25 ans avant l'ère vulgaire. Quelques années plus tard, c'est-à-dire 19 ans av. J.-C., Agrippa fut envoyé dans les Gaules; pour apaiser des soulèvements qui, du reste, se montraient assez fréquemment, et afin de s'attirer la bienveillance des Gaulois et les *romaniser*, Agrippa continua l'œuvre commencée par Auguste et créa des thermes superbes. Par suite de diverses révolutions, ces thermes restèrent ensevelis dans le sol jusqu'au XVIIIᵉ siècle. En 1738, on commença les fouilles ; quelques années après, on fit des projets de restauration ; malheureusement on adopta un projet qui démolissait les anciennes ruines pour n'en conserver que les fondations, comme bases des nouvelles constructions qu'on voulait ériger. Ce fut un ingénieur des fortifications qui fut chargé d'exécuter les travaux ; cette simple révélation suffit pour expliquer ce qu'ils devaient être. Voici, du reste, ce que dit un auteur de la localité à ce sujet, Pellet, (*Essai sur les thermes de Nemausus*, p. 23 et suiv.) :

Architecte de fortifications, M. Maréchal renferma dans de grands fossés les eaux limpides de notre fontaine ; il éleva des terrasses en forme de bastions, et crut sans doute faire beaucoup pour l'art en établissant les nouvelles constructions sur les bases antiques des monuments découverts. Ainsi, ce fut par arrêt du 26 octobre 1744 que *cet architecte patenté, juré et assermenté, obtint l'autorisation de dégrader avec discernement et le choix de mauvais goût, un des plus beaux monuments de l'antiquité, en substituant à sa simplicité majestueuse les chicorées et les chérubins bouffis du siècle de Louis XV*. De là ces constructions étranges qu'on appelle aujourd'hui *la Fontaine*, où l'artiste chercherait vrainement les bains antiques de Nemausus.

Ce fut réellement une grande perte pour l'art et pour la ville de Nîmes ; du reste, un homme d'un talent et d'un goût incontestables pour tout ce qui se rattache à l'art, Winckelmann écrivait de Rome à son ami Clérisseau, en 1758, au sujet de ces thermes, ce qui suit :

Combien je regrette, mon ami, que vous ne soyez pas arrivé à Nîmes avant la restauration qu'on a faite des anciens bains ! Vous auriez pu voir ce monument en entier, d'après tout ce qui restait ; maintenant il vous sera presque impossible. O barbarie ! on a détruit ces restes précieux, on a renversé, avec de la poudre, ces masses anciennes que le temps avait respectées ; et pourquoi ? pour les revêtir à la française : la fureur de détruire l'emporte encore sur celle de faire de nouvelles constructions. Nation frivole ! change à ton gré tes productions légères, mais laisse au moins respecter les beautés que tu ne veux point imiter !

Par le fragment de cette lettre, peut-être un peu emphatique, de l'antiquaire Winckelmann, on peut voir combien a été regrettable la destruction des thermes de Nîmes.

THERMES DE POITIERS. — Ces thermes occupent une surface de près de 3 hectares. Malheureusement les fouilles entreprises ne permettent pas de dire encore comment était disposé ce vaste édifice. Il a été construit très-certainement à une époque de décadence, si nous en jugeons par les détails de sculpture, ainsi que par les profils des bases des colonnes et des chapiteaux. Les fouilles assez récentes ont mis à jour deux vastes salles et une grande partie des hypocaustes. — Sur l'emplacement de ces thermes se trouvent de nombreuses maisons (60 environ), une église et trois ou quatre rues.

THERMES DU PALAIS DE JULIEN. — Ce qu'on nomme à Paris les *thermes de Julien*, le *palais des Thermes*, n'a sans doute jamais fait partie des thermes publics. Nous pensons que ces restes de bains n'étaient qu'une dépendance du palais d'un empereur, probablement de Constance Chlore, qui aurait fait bâtir son palais au commencement du IV° siècle. C'est donc d'après une opinion erronée qu'on a dénommé ces ruines *palais des thermes de Julien*. Il subsiste de ces ruines deux pièces quadrangulaires qui mesurent, l'une 20 mètres de longueur sur 11 mètres de largeur, l'autre 9m,75 sur 6m,75. Elles sont voûtées en maçonnerie; la voûte en arête est plein cintre; elle repose sur des massifs de maçonnerie construits par assises de moellons et de briques alternées. La retombée des voûtes porte sur des corbeaux qui représentent des proues de navire. — Voy. ROMAINE (*Architecture*).

THOLOS ou THOLUS. — Coupole ou dôme servant de couverture à un édifice circulaire. (Vitr., IV, 8, 7; Ovide, *Fast.*, VI, 282 et 296; Martial, I, 59.) Sur une médaille de Néron représentant le *macellum magnum* (la grande boucherie), nous voyons un *tholos* couvrant le bâtiment central.

THUYA, *s. m.* — Arbre des pays chauds, de la famille des conifères, quiest très-employé comme bois de placage. Le thuya et surtout les loupes de thuya sont très-mouchetées et couvertes de fines veines extrêmement colorées.

THYMÉLÉ, *s. m.* — Ce terme, dérivé du grec θυμέλη, désigne un lieu de sacrifice, tel qu'un autel, un temple; mais il désigne surtout le petit autel de forme carrée qui était dédié à Bacchus, lequel autel était placé en avant du théâtre grec. Le théâtre romain n'avait pas de thymélé. (Voy. THÉATRE.)

THYRSE, *s. m.* — Long bâton, sorte de javelot ou de lance (Macrob., *Sat.*, I, 19; Senec., *Her. fur.*, 904) dont la pointe était cachée ou entourée d'une touffe de lierre ou de feuilles de vigne; mais la pomme de pin formait surtout le principal ornement du thyrse, qui était aussi entouré d'une tige de lierre ou d'un pampre de vigne. Les prêtres de Bacchus portaient le thyrse dans leurs processions et dans les diverses cérémonies du culte en l'honneur de ce dieu. (Horace, *Od.*, II, 19, 8.) Le prêtre qui portait cet instrument sacré se nommait *thyrsiger* ou *thyrsitenens* (porte-thyrse); du reste, le même titre était commun à Bacchus, à ses compagnons et à ses prêtres. (Senec., *Med.*, 110.)

Quelques peintures de Pompéi montrent des *thyrses* et des *thyrsiger*.

TIERCEFEUILLE, *s. m.* — Synonyme de TRÈFLE. (Voy. ce mot.)

TIERCERON, *s. m.* — Nervure d'une voûte d'arête, qui, partant des angles de la voûte, va se réunir à une lierne en passant entre les croisées d'ogive et les arcs-doubleaux. (Voy. NERVURE.)

TIERCINE, *s. f.* — Tuile réduite sur sa largeur suivant l'exigence de la place qu'elle doit occuper. On l'utilise pour compléter le rang d'ardoises ou pureau, près d'un solin ou d'une ruellée.

TIERS-POINT, *s. m.* — Lime fine à section triangulaire, qui sert aux serruriers,

mais qui est surtout employée à affûter les dents de scie. — On nomme également *tiers-point* la courbure des voûtes ogivales, courbure déterminée par deux arcs de cercle ayant chacun leur centre situé à la naissance de l'arc de cercle qui lui est opposé. L'ogive en tiers-point est également nommée *ogive équilatérale*. — Voy. OGIVALE (*Architecture*), fig. 14.

TIERS-POTEAU, *s. m.* — Bois de sciage employé dans les cloisons légères ; on le nomme ainsi parce que d'un fort poteau on retire trois *tiers-poteaux*.

TIGE, *s. f.* — Partie allongée et généralement de forme cylindrique d'une grande quantité d'objets. Dans l'ornementation, on donne le nom de *tiges* aux parties des rinceaux qui s'enroulent et qui portent des feuilles ou des fleurs, aux branches principales des plantes. — En quincaillerie, on nomme *tige de clef* la partie qui réunit l'anneau au panneton ; *tige de bouton*, la partie qui porte le bouton d'un objet quelconque.

TIGETTE, *s. f.* — Sorte de tige cannelée en forme de cornet d'où paraissent sortir les feuilles d'acanthe ou d'autres plantes qui forment les volutes du chapiteau corinthien et ses CAULICOLES. (Voy. ce mot.)

TILLEUL, *s. m.* — Arbre de la famille des tiliacées dont la hauteur moyenne est d'environ 18 mètres. Le bois du tilleul est blanc, uni, et, bien qu'il ait ses fibres serrées, il est tendre et facile à travailler. On l'emploie surtout en menuiserie, ainsi que pour faire des modèles pour la fonte de fer. Beaucoup de planches à dessiner sont faites avec ce bois, dont la seconde écorce, trempée dans l'eau et rouie, sert à faire des cordages communs. Cette même écorce sans être préparée sert aux jardiniers à lier les plantes de serre sur des tuteurs ou à les palisser. La pesanteur spécifique du tilleul est d'environ 0,562. Il existe deux variétés principales, le tilleul à petites feuilles (*tilia microphylla*, L.) et le tilleul de Hollande ou à larges feuilles (*tilia platyphylla*, L.).

TIMBRE, *s. m.* — Sorte de champignon en beau bronze, sur lequel en frappant avec un petit marteau, on produit des sons assez intenses pour être entendus d'un point éloigné. — On utilise les timbres au lieu et place de sonnettes ; il en existe un grand nombre de modèles ; le plus usuellement employé fonctionne en appuyant sur le bouton. On

Timbre d'appel (face et profil).

utilise aussi les timbres pour les SONNERIES électriques. (Voy. ce mot.)

Dans l'antiquité, il existait des timbres d'appel en bronze ; notre figure en montre un de face et de profil. Il a été trouvé à Pompéi, et est aujourd'hui déposé au musée de Naples ; on en peut voir d'autres analogues au musée de Pérouse.

TIN, *s. m.* — Terme de marine. Morceau de bois de peu de longueur, sorte de billot qui sert de support à une pièce en construction. On donne le même nom aux pièces de bois qui dans les caves supportent les tonneaux et qu'on nomme vulgairement *chantiers*.

TINETTES, *s. f.* — Espèce de tonneau servant aux vidanges dites improprement *inodores*. Anciennement ces tonneaux étaient en bois cerclés de fer, ils étaient plus larges à leur base qu'à leur sommet. Aujourd'hui on les fabrique en fort zinc, et ils sont utilisés pour les *fosses mobiles* dites *système diviseur*; parce que ces tinettes, au moyen d'un filtre à leur tête, laissent s'écouler les liquides et ne retiennent que les matières solides.

TINTER, *v. a.* — Appuyer, assujettir une pièce de bois, la quille d'un navire avec des TINS. (Voy. ce mot.)

TION, *s. m.* — Fer plat qui sert à tirer les cendres et les crassés d'un métal en fusion dans un creuset ; on emploie aussi comme *tions*, des cailloux plats.

TIRAGE, *s. m.* — Ce terme avec divers qualificatifs sert à exprimer des choses diverses, mais qui toutes servent à tirer ; ainsi on nomme : *cordon de tirage*, le cordon ou fil de fer qui agit sur une sonnette ; *mouvement de tirage*, le mouvement qui reçoit le cordon de tirage. On nomme également *cordon de tirage*, ou simplement *tirage*, un fil de fer ou de zinc portant dans sa partie inférieure un anneau et qui sert à faire fonctionner un loqueteau de persienne, de volet, d'armoire, de châssis, etc. ; *bouton de tirage*, le bouton placé à l'extrémité de la *tige* d'un coulisseau. Si ce bouton peut être manœuvré avec le doigt, surtout avec le pouce, on le nomme *poucier*. (Voy. COULISSEAU.)

TIRANT, *s. m.* — Toute pièce de bois ou de fer qui, dans une construction, est soumise à un effort de traction. — Dans une ferme de comble, on nomme *tirant* la pièce des arbalétriers. Ordinairement les tirants sont soulagés de leur propre poids, qui augmenterait encore l'effort de traction, par le poinçon qui s'assemble dans le milieu du tirant par un tenon passant ou, ce qui vaut mieux, par une bride en fer. Aujourd'hui, dans les combles en bois, en fer, ou dans les combles mixtes, les tirants sont formés à l'aide de fers ronds d'une seule longueur ou de deux pièces réunies au moyen de verrins ou de fourrures taraudées. — On nomme également *tirants* des barres de fer plat chantournées à leurs extrémités et portant un œil pour recevoir une ancre. Le tirant, qu'on nomme aussi *chaîne*, sert en général à relier une pièce de bois à un mur ou à maintenir l'écartement de deux murs opposés et empêcher leur déversement. On pose les tirants sur les solives des planchers. On assemble les tirants de diverses manières ; nous avons même donné de nombreux assemblages au mot CHAINAGE, où nous renvoyons le lecteur.

TIRE-BOUCLER, *s. m.* — Outil du charpentier lui servant à dégauchir l'intérieur des mortaises.

TIRE-CALE, *s. m.* — Outil servant aux maçons à retirer les cales de dessous les

Tire-cale.

pierres, une fois qu'elles ont été fichées ou posées. (Voy. notre figure.)

TIRE-CLOU, *s. m.* — Outil du couvreur qui lui sert à arracher des clous ; c'est une

Tire-clou.

lame de fer mince qui porte sur ses côtés des dents de scie. (Voy. notre figure.)

TIRE-FILET, *s. m.* — Outil servant à former des filets sur les métaux. Les menuisiers nomment ainsi une sorte de bouvet qui leur sert à tirer des filets sur le bois.

TIRE-FOND, *s. m.* — Espèce de fort piton, qu'on pose dans les plafonds et qui sert à porter des lustres. Les tire-fonds sont en fer rond, ils ont une longueur variable de $0^m,15$ à $0^m,25$; l'une de leurs extrémités est en pas de vis double et l'autre porte un œil ou anneau auquel on accroche le lustre. On le place généralement sur la solive du milieu d'une pièce ; si, au contraire, le centre du plafond est situé entre deux solives, on est obligé de placer une armature en étrier sur les deux solives voisines, ce qui est préférable, car la charge du lustre est répartie sur deux solives, au lieu de ne porter que sur une

seule. On nomme également *tire-fond* une sorte de long boulon que l'on place dans les limons d'escalier pour les maintenir et les renforcer.

TIRE-LIGNE, *s. m.* — Instrument employé par les architectes et les dessinateurs pour dessiner ; il sert à tirer des traits à l'encre de Chine ou en couleur. Il y a des compas dont une des branches est remplacée par un tire-ligne à genouillère. — En plomberie, on désigne sous ce terme une sorte de couteau que le plombier passe sur le trait à la craie marqué sur ses tables de plomb ; le tire-ligne trace l'entaille, dans laquelle on passe ensuite le couteau à couper.

TIRE-PLOMB, *s. m.* — Rouet dont le vitrier se sert pour allonger son plomb, quand il monte des vitraux.

TIRER, *v. a.* — En technologie, ce terme a de nombreuses significations, trop connues pour qu'il soit nécessaire de les expliquer : par exemple, *tirer* des pierres d'une carrière, *tirer* une pièce de bois d'un arbre, etc. — *Tirer de long*, signifie blanchir une pièce dans le sens de sa longueur.

TIRERIE, *s. f.* — Atelier dans lequel on étire le fer en fil.

TIRE-TERRE, *s. m.* — Outil du carrier qui lui sert à enlever la terre qui adhère aux pierres ; on le nomme aussi *tire-bousin*.

TIROIR, *s. m.* — Petite caisse emboîtée dans un meuble, qui glisse sur deux coulisses et qu'on manœuvre avec une clef, un bouton, un anneau. — Dans une machine à vapeur, on nomme *tiroir de vapeur* une boîte cylindrique dans laquelle pénètre la vapeur et qui pousse un cylindre qui porte une tige qui est ainsi animée d'un mouvement de va-et-vient qu'il peut communiquer à d'autres pièces. C'est une pièce essentielle des machines à vapeur.

TISANERIE, *s. f.* — Local dans lequel on fait les tisanes et qui dépend d'un hôpital, d'un hospice, d'une ambulance, etc.

TISARD, *s. m.* — Ouverture principale qui fournit à un fourneau l'air nécessaire à la combustion.

TISOIR, *s. m.* — Instrument qui sert à attiser le feu d'un four à fusion.

TISONNIER, *s. m.* — Tige de fer droite ou recourbée, quelquefois portant un manche de bois, qui sert à attiser le feu de la forge.

TOILE, *s. f.* — Tissus de fil de coton, de chanvre, de fer, de cuivre, qui servent dans la construction à de nombreux usages. Les toiles peintes servent de *tentures* ; les toiles de coton ou de fil, enduites d'huile de lin, de goudron ou de toute autre substance qui les rend imperméables, servent à faire des bâches qu'on utilise dans les chantiers à de nombreux usages.

Les toiles *goudronnées* ou *bitumées* sont employées comme couvertures économiques.

Les toiles ordinaires servent à faire des bannes et des stores, des rideaux de théâtre.

Les toiles métalliques servent également dans les théâtres à faire des rideaux pour intercepter l'incendie qui de la salle pourrait atteindre la scène et *vice versa*. Avec les toiles métalliques de fer ou de laiton, on fait des écrans, des pare-étincelles, des panneaux pour des volières, des réservoirs pour parquer les poissons suivant leur grosseur, etc., etc.

TOILETTE (Cabinet de). — Voy. Cabinet.

TOISE, *s. f.* — Ancienne mesure de longueur de 6 pieds qui équivaut presque à 2 mètres ($1^m,95$). Elle est encore en usage dans certaines industries, bien que la mesure légale soit le mètre.

TOISÉ, *s. m.* — Opération qui a pour but de mesurer. L'étymologie de ce mot vient de *toise* ; donc le *toisé* est le mesurage à la toise. Aujourd'hui, comme la mesure légale est le

mètre, on ne dit plus *faire le toisé d'un ouvrage*, mais bien faire le *métré*. De même celui qui accomplit cette opération de mesurage ne se nomme plus *toiseur*, mais *métreur* ; et comme celui-ci vérifie en même temps de quelle manière a été fait l'ouvrage, on le nomme également VÉRIFICATEUR. (Voy. ce mot et MÉTRER.)

TOISER, *v. a.* — Ancien terme remplacé par celui de MÉTRER. (Voy. ce mot et TOISÉ.)

Fig. 1. — Toiture en tuiles Montchanin (versant du côté de l'égout).

TOISEUR, *s. m.* — Celui qui toise. (Voy. TOISÉ.)

Fig. 2. — Toiture en tuiles Montchanin (versant opposé à l'égout).

TOIT, *s. m.* — Partie supérieure des édifices qui sert à les abriter contre les intempéries de l'air et à les couvrir. (Voy. le mot suivant.) — On nomme *toits à porcs*, ou plutôt *tects à porcs*, de petites loges qui servent à enfermer ces animaux. (Voy. PORCHERIE.)

Fig. 3. — Couverture en tuiles métalliques (ensemble).

TOITURE, *s. f.* — Ensemble des matériaux qui composent le toit, la couverture d'un édifice ; aussi ce terme est-il synonyme

Fig. 4. — Détail d'une tuile métallique.

de COUVERTURE. (Voy. ce mot.) Nos figures 1 et 2 montrent des détails d'une toiture en tuiles Montchanin ; notre figure 1 fait voir le

Fig. 5. — Agrafe des tuiles métalliques.

versant du côté de l'égout, tandis que notre figure 2 montre le versant opposé au côté de l'égout proprement dit, qui porte

un grand châssis vitré permettant d'éclairer le local abrité par ce genre de toiture, qui peut être utilisé pour hangar, remise, magasin ou entrepôt. Nos figures 3, 4 et 5

Nos figures 9 et 10 montrent deux genres d'agrafes dites *Fourgeau*; l'une est fixée sur le lattis, et l'autre, mobile, peut être déplacée à volonté.

Fig. 6. — Assemblage des deux rives.

représentent une couverture composée de tuiles métalliques en zinc estampé qu'on

Fig. 7. — Toiture en ardoises agrafées (petit modèle en écailles).

nomme aussi *ardoises de zinc*; enfin notre figure 6 fait voir le détail de l'assemblage

Fig. 8. — Toiture en ardoises agrafées (grand modèle).

de deux rives voisines de ces mêmes tuiles.

Nos figures de 7 à 10 montrent deux spécimens de toiture en ardoises agrafées, ce qui évite le clouage de l'ardoise sur la volige.

Fig. 9. — Agrafe Fourgeau pour toiture en ardoise (1er type).

TOLE, s. f. — Fer réduit en feuilles de diverses épaisseurs à l'aide du laminoir. Une tôle bien fabriquée doit être unie et d'une épaisseur uniforme; on doit pouvoir la plier et la replier plusieurs fois sans qu'elle casse. Le fer-blanc n'est qu'une tôle étamée.

Fig. 10. — Agrafe Fourgeau pour toiture en ardoise (2e type).

On distingue plusieurs sortes de tôles : la *tôle douce*, qui est très-souple et de bonne qualité : on la nomme aussi *tôle des Ardennes*; les *tôles anglaises*, les *tôles puddlées* : ces der-

nières fournissent des tôles très-épaisses qui servent à la construction des poutres, mais elles ne sont de bonne qualité qu'autant que le fer qui a servi à leur fabrication a été soumis à plusieurs corroyages. — On fabrique également des *tôles striées* qu'on utilise dans les localités sur lesquelles on marche ; des *tôles ondulées* pour couvertures : on les nomme aussi, mais improprement, *tôles cannelées*. Enfin, pour préserver de la rouille les tôles employées pour couvertures, on a eu recours à des procédés très-divers ; mais le meilleur est encore la peinture, car la rouille attaque rapidement la tôle *étamée*, *galvanisée* ou *zinguée*. Après la peinture spéciale employée à la conservation des tôles, le meilleur procédé est de les recouvrir de plomb ; la *tôle plombée* vaut beaucoup mieux que la tôle zinguée, qui est très-rapidement attaquée par la rouille.

Pour la fabrication des poutres, on assemble les tôles au moyen de *rivets*, et l'on arme l'intérieur de ces poutres, pour leur donner une grande résistance, à l'aide de fers à T ou avec des fers cornières. (Voy. FER et POUTRE.)

TOLERIE, *s. f.* — Fabrique de tôle, métier du tôlier. Ce terme sert aussi à désigner l'ensemble des objets faits en tôle, qui se divisent en *tôlerie noire* et *tôlerie blanchie* ou *galvanisée* ; la première comprend les objets faits en *tôle brute*, et la seconde les objets en *tôle galvanisée*.

TOLIER, *s. m.* — Ouvrier qui fabrique la tôle, ou qui travaille la tôle.

TOMBAEL (PIERRE). — Dalle de pierre, de marbre, qui recouvre une tombe, une fosse renfermant un mort. On a également employé pour le même usage, comme nous allons le voir dans le courant de cet article, des plaques de bronze sculptées, émaillées ou gravées. — Les pierres tombales étaient placées au milieu du pavé des églises et quelquefois le long des murs, dans la nef même ou les collatéraux, ou bien encore dans les murs des chapelles adjacentes aux bas-côtés de l'église.

Ces pierres, qu'on nomme aussi *dalles tumulaires*, n'ont fait leur apparition qu'au moyen âge vers la fin du XIe ou le commencement du XIIe siècle. Antérieurement, on recouvrait bien les fosses funéraires de pierres portant quelque inscription gravée, mais on ne peut leur donner le nom de *pierres tombales* dans le sens que nous avons précisé. A partir du XIIIe siècle, ces dalles reçoivent une riche ornementation ; les traits gravés et les lettres onciales de leur décoration reçoivent même des mastics de couleur pour rendre plus saillants leurs ornements et la lecture de leurs inscriptions plus facile. L'image du défunt est gravée au trait sur la pierre, ou en bas-relief très-peu saillant ; elle est accompagnée de divers symboles. Quant aux inscriptions, elles forment un encadrement, une bordure à la dalle, et souvent le nom, le titre et la qualité du défunt sont désignés sur une inscription qui entoure sa tête. D'ordinaire, le personnage est représenté les mains jointes sur la poitrine ; ses pieds sont appuyés sur un animal symbolique (c'est souvent un petit chien), tandis que la tête repose sur un coussin ; cependant elle est souvent aussi abritée sous un dais, et dans ce cas le coussin est absent. Les fonctions ou la profession du défunt sont rappelées par des insignes : une épée pour les gens d'armes ; une crosse, une mitre ou un calice pour les gens d'Église ; une hache, une scie pour un charpentier ou pour un menuisier, etc. En général, on employait pour l'exécution de ces dalles les pierres de la localité ; mais souvent on en faisait venir de contrées lointaines. Dans les contrées où le sol était granitique ou schisteux, les dalles étaient de granit ou de schiste ; dans la Normandie et dans l'Ile-de-France, on utilisait de beaux calcaires blancs ou jaunâtres ; dans le nord de la France, dans les Pays-Bas, sur les bords du Rhin, on employait des marbres noirs ou gris.

A partir du XVe siècle, l'ornementation se complique et les détails d'architecture eux-mêmes ainsi que les inscriptions se multiplient ; quelquefois la tête, les mains et les pieds sont sculptés dans une matière plus précieuse, dans de beaux marbres blancs par

TOMBEAU D'UN SECRÉTAIRE DE PHILIPPE LE BON

exemple, et sont rapportés par incrustation dans la dalle. Les inscriptions latines et les lettres onciales sont délaissées, elles sont en français et en caractères gothiques. — Au XVIᵉ siècle, la décoration architectonique des dalles tumulaires subit les mêmes transformations que l'architecture ; le latin est totalement délaissé pour les inscriptions, et le titre du défunt est précédé de ces formules : *damoiselle, bonne et sage personne, discrète personne, sage maitre, noble homme, messire*. Au XVIIᵉ siècle, l'ornementation devient de plus en plus riche; les inscriptions entourent des médaillons, ronds ou ovales, qui encadrent la pierre tombale.

PIERRES TOMBALES ÉMAILLÉES OU EN MÉTAL. — Dès la fin du XIIᵉ siècle, les riches pierres tombales sont incrustées de cuivre ou même sont entièrement faites en cuivre repoussé ; on commençait même à Limoges à graver, dorer et émailler des dalles de bronze ; le moine Théophile (*Essai sur divers arts*) nous a fait connaître les procédés qu'on utilisait de son temps. — Ce genre de dalles tumulaires a toujours été d'un prix très-élevé ; c'est ce qui explique leur rareté, car il y avait bien peu de familles pouvant payer ce luxe funéraire à l'un de ses membres. Cependant on trouve des dalles de cuivre dans les comtés de Cambridge, de Kent, de Suffolk et de Surrey en Angleterre, dans les Pays-Bas, dans certaines contrées de l'Allemagne, en Pologne et en France, à l'église Saint-Denis, à Saint-Junien, arrondissement de Rochechouart (Haute-Vienne), enfin à la cathédrale d'Amiens.

Les pierres tombales en calcaire les plus remarquables sont dans les cathédrales de Reims, de Rouen, de Châlon-sur-Saône, de Noyon, de Laon, de Troyes, etc.

TOMBE, *s. f.* — Grande dalle de pierre, de marbre, ou table de bronze, qui recouvre le corps d'un défunt. Par extension, ce terme est employé comme synonyme de TOMBEAU. — Voy. ce mot et TOMBALE (*Pierre*).

TOMBEAU, *s. m.* — Monument renfermant le corps d'un défunt et élevé à sa mémoire. Sous ce terme générique de *tombeau*, on comprend les *tombes* ou *pierres tombales*, ou *dalles tumulaires*, ainsi que les tombeaux proprement dits, tels que MAUSOLÉES, CIPPES, HYPOGÉES, SÉPULCRES et TUMULI. (Voy. ces mots.)

Notre planche en couleur XCIII montre, au tiers de l'exécution, un fragment de l'écusson supérieur du tombeau du secrétaire de Philippe le Bon, à Bruges. Ce monument date de 1526.

HISTORIQUE. — Dans l'antiquité, le culte des morts était si grand que souvent on le

Fig. 1. — Tombeau des affranchis d'Octavie.

mêlait avec celui de la divinité même; de là ces magnifiques tombeaux, aussi grands, aussi somptueux que les temples consacrés aux dieux. Après les tombeaux des Indous nommés *stupas*, TOPES (Voy. ce mot), les plus anciens sont sans contredit ceux de la Lycie, en Asie Mineure, qui montrent un des premiers, si ce n'est le premier exemple de l'arc ogival; nous en avons donné un spécimen au mot OGIVALE (*Architecture*), figure 12. N'oublions pas de mentionner en Asie Mineure, à Halicarnasse, le tombeau élevé par Arthémise à son époux Mausole, roi de Carie, et qui a créé le genre MAUSOLÉE. Nous l'avons décrit à ce mot. — On trouve aussi en Chine des tombeaux fort anciens et qui ont

une grande analogie avec ceux de l'Inde ; on les nomme *Sou-tu-po* (éminence) ou *Tah* (tour).

A quelques kilomètres des ruines de Persépolis, on voit encore des restes de tombeaux de diverses époques, et l'un d'eux, très-considérable (ces restes ne mesurent pas moins de 32 mètres d'élévation), passe pour avoir contenu les dépouilles mortelles de Darius Nothus, d'Artaxercès Longue-main et de quelques autres princes.

En Égypte, les tombeaux sont des monuments funéraires d'une très-grande importance ; les uns sont dénommés Hypogées ou *syringes*, et les autres Pyramides. (Voy. ces mots.) Les hypogées se retrouvent surtout en Nubie et dans la haute Égypte, les pyramides dans la basse Égypte. Jamais peut-être peuple n'a poussé aussi loin que les Égyptiens le culte des morts, puisque, même dans les nécropoles d'Abydos et de Saïs, l'on trouve des corps grossièrement embaumés et empilés

Fig. 2. — Tombeau de Cécilia Métella.

les uns sur les autres et, qui ne pouvaient appartenir qu'à des gens du bas peuple.

En Judée, il existe également des tombeaux fort anciens, l'un d'eux, dans la vallée de Hinnom, passe même pour avoir reçu les restes de Josué ; nous en avons parlé au mot Judaique (*Architecture*), où nous renvoyons le lecteur, qui trouvera (fig. 5, 6, 7 et 8) des vignettes représentant ce tombeau de la vallée de Hinnom.

En Étrurie, il existait deux genres de tombeaux, parce que ce peuple, qui était formé de colonies venues de divers côtés et d'habitants aborigènes, avait deux manières d'ensevelir ses morts : l'une consistait à coucher les morts avec leurs vêtements sur des lits funèbres (tombeaux de Tarquinies, Vulci, etc.) ; l'autre mode était l'incinération. Celle-ci était pratiquée par les aborigènes ; dans ce cas, les cendres étaient placées dans des urnes qu'on enfermait dans de petites niches (*columbarium*) : tels sont les tombeaux de Chiusi, de Volterra, de Toscanella, etc. Au mot Étrusque (*Art*), le lecteur trouvera cinq spécimens de tombeaux étrusques (fig. 1 à 5).

Notre planche noire XCIV montre un su-

Planche XCIV. — Tombeau étrusque (musée du Louvre).

perbe tombeau étrusque déposé aujourd'hui aux musées du Louvre.

En Grèce, les premiers tombeaux étaient fort simples, c'étaient de simples *tumuli*; c'est Cicéron (*de Legibus*, II, 25) qui nous l'apprend et qui nous dit dans un langage poétique que « du temps de Cécrops, les Athéniens avaient déjà la coutume, qui subsista longtemps, d'enterrer leurs proches dans une fosse qu'ils recouvraient de terre qu'ils ensemençaient, pour donner au mort une subsistance, comme s'il était dans le sein de sa mère. Ces buttes de terre, entourées de murs circulaires, se nommaient γῆς χῶμα, κρηπὶς; elles rappelaient donc comme forme le tombeau d'Alyatte, dont Hérodote (I, 33) nous a conservé une description et qui était élevé au milieu du lac de Gygès. La sépulture de Patrocle, élevée sous les murs de Troie par les ordres d'Achille, de même que celle de ce

Fig. 3. — Bas-relief dans la frise du tombeau de Cécilia Métella.

guerrier, située sur le promontoire de Sigée, ainsi que divers autres tombeaux de héros dont parle Homère, étaient de véritables *tumuli* (χολῶναι). Du reste, on voit encore en Grèce un grand nombre de ces sépultures, dont Pausanias et quelques auteurs modernes ont parlé (Blouet, *Expédition scientifique en Morée*, t. III, p. 21; *Ann. de l'Inst. arch.*, 1829, p. 204.) — Bientôt cette simplicité des temps antiques disparut et le luxe des monuments funéraires s'éleva à un si haut degré que Solon et Lycurgue firent des lois pour interdire une trop grande magnificence dans l'édification des tombeaux. Mais ces lois tombèrent en désuétude et les riches citoyens rivalisaient entre eux à qui élèverait des tombeaux avec des marbres, des bas-reliefs les plus somptueux; et Cicéron (*de Leg.*, II, 25 et 26) nous apprend que sous ce rapport le luxe alla si loin à Athènes, qu'à diverses reprises les magistrats durent le réprimer par des décrets et des règlements. Les tombeaux grecs présentent une grande variété dans leurs formes, aussi les monuments funéraires se nomment-ils : μνῆμα, μνημεῖον, μνημόσυνον, στήλη, σορός, πνελός, λῆνος, τύμβον.

Les tombeaux romains présentent également des formes très-diverses. A l'origine

ils reproduisent les formes de l'Étrurie : par exemple, le tombeau dit *des Horaces et des Curiaces* rappelle beaucoup celui de Porsenna. Plus tard, les artistes romains copient les tombeaux grecs, comme ils avaient copié leurs autres monuments, ce sont alors des monuments gracieux, des cippes, des colonnes, des pyramides, des stèles, des édicules de tous genres. La

Fig. 4. — Bas-relief du tombeau du Boulanger.

grande voie des tombeaux, dite *voie Appienne*, restituée par un artiste d'un très-grand talent, notre confrère Ancelet, peut donner une idée de la beauté de ces monuments funéraires, qui bordaient les grandes avenues des villes (1). Parmi les tombeaux les plus curieux ou les plus remarquables de Rome, nous citerons parmi ceux de la voie Appienne : le *tombeau des*

Fig. 5. — Bas-relief du tombeau du Boulanger.

Scipions, retrouvé en 1780, dont on ne voit aujourd'hui qu'une grossière imitation du sarcophage en péperin ; le *tombeau des affranchis d'Octavie* (fig. 1), et trois colombaires assez bien conservés ; le *tombeau de Cécilia Métella* (fig. 2), dont nous avons donné le SARCOPHAGE à ce mot, et qui se compose d'une construction circulaire de 20 mètres de diamètre sur un

Fig. 6. — Bas-relief du tombeau du Boulanger.

soubassement carré ; le haut est décoré d'une frise ornée de guirlandes de fleurs et de bucranes qui ont fait surnommer cet édifice *Capo di bove*. Notre figure 3 montre une partie de cette décoration. Sur une plaque de marbre, on lit cette inscription : *Cœciliæ Q. Cretici filiæ, Metellæ Crassi*, qui signifie : « A Cécilia, fille de Métella Créticus, femme de Crassus. » Beaucoup plus loin sur la même voie, se trouve le tombeau circulaire dit *il Torracio* ou *il Palombaro*.

(1) Cette restitution se trouve à la bibliothèque de l'École nationale des beaux-arts, à Paris.

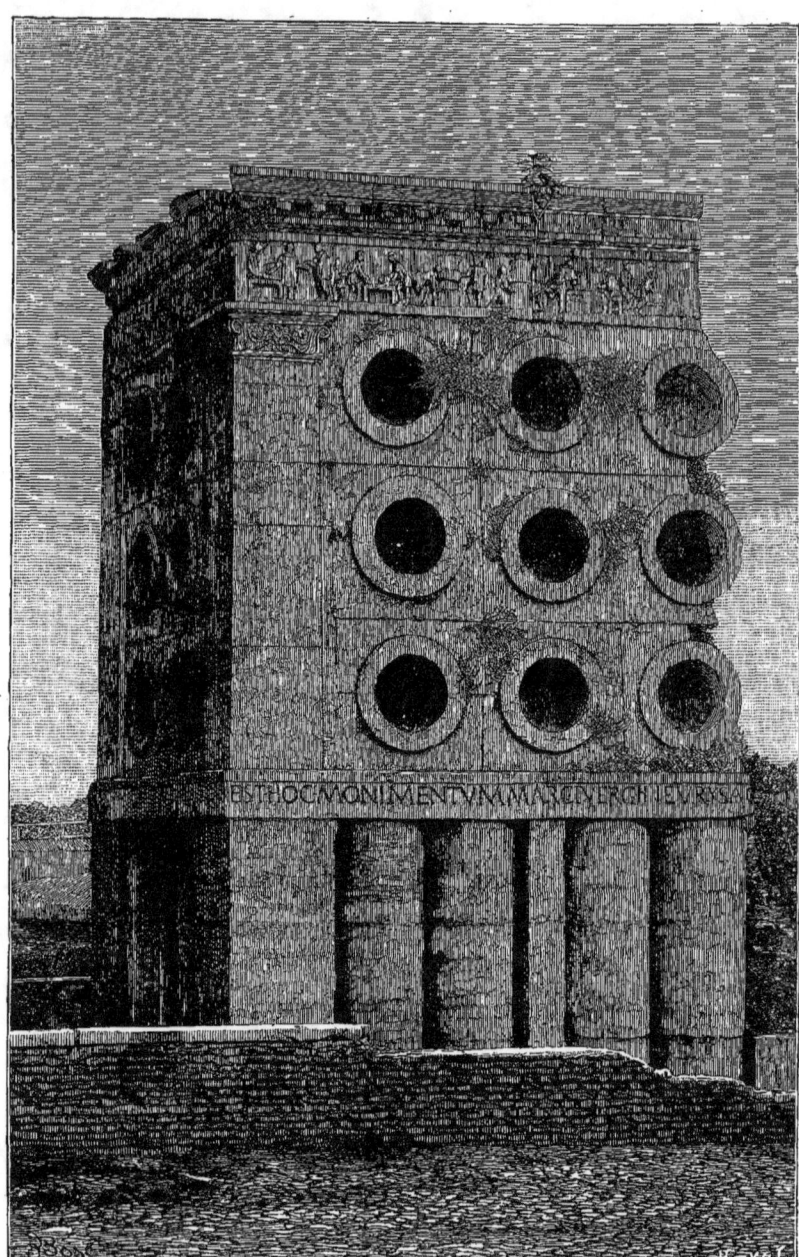

Planche XCV. — Tombeau du Boulanger à Rome.

Sur la voie Latine, existent deux tombeaux qui, malheureusement, ne portent pas de

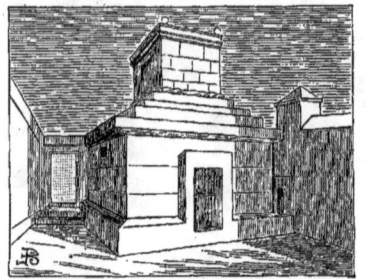

Fig. 7. — Tombeau de Nœvoleia Tyché.

nom; l'un d'eux a sa voûte décorée d'arabesques et possède des bas-reliefs en stuc fort remarquables. — Près de la porte Majeure, que nous avons donnée au mot ENCEINTE, on a découvert en 1838, en démolissant les fortifications d'Honorius, le tombeau du boulanger Eurysacès (Marcus Vergilius), dont l'inscription, plusieurs fois répétée, nous informe que c'était un fournisseur de l'État. Notre planche noire XCV, ainsi que nos figures 4, 5 et 6, montrent ce qui reste de ce tombeau, que nous avons dessiné d'après nature, ainsi que des bas-reliefs qui le décorent et qui représentent diverses opérations de meunerie et de boulangerie. Ce tombeau, en forme de four, date de la fin de la république. Mentionnons enfin les tombeaux de Bibulus, de la famille Plautia et des Nasons.

Notre figure 7 montre le tombeau de Nœvoleia Tyché à Pompéi, dont notre figure 8

Fig. 8. — Intérieur du tombeau de Nœvoleia Tyché.

montre une restauration de l'intérieur; notre figure 9, le tombeau de Virgile sur le Pausilippe; enfin notre figure 10 est le croquis du tombeau, ou plutôt du monument élevé à la mémoire de Regnault et des élèves de l'École des beaux-arts morts pendant la guerre de 1870. Cet édifice a été construit dans la cour dite du Mûrier, à l'École des beaux-arts, par MM. Coquart et Pascal, architectes.

TOMBELLE. — Voy. CELTIQUES (*Monuments*).

TOMBEREAU, s. m. — Voiture qui sert

dans les chantiers à transporter divers matériaux, notamment du sable, du plâtre, des gravois, des briques, etc. C'est une voiture dont le fond et les quatre côtés sont formés par des planches et qui porte deux timons fixes ou mobiles.

TOMBEUR, s. m. — Ouvrier qui opère les démolitions des vieilles constructions; on le nomme aussi *terrassier*.

TON, s. m. — Ce terme est synonyme de *nuance*, de *couleur*. On l'emploie aussi pour désigner le degré d'intensité d'une couleur simple ou composée : par exemple, un vert trop pâle manque de *ton*, on remonte ce ton en ajoutant du bleu.

TONALITÉ, s. f. — Propriété caractéristique d'un ton. Ce terme signifie aussi, qualité d'un morceau écrit dans un ton, une gamme déterminés, et par extension on applique ce terme à la peinture; par exemple, en parlant de la décoration d'une salle aux couleurs écla-

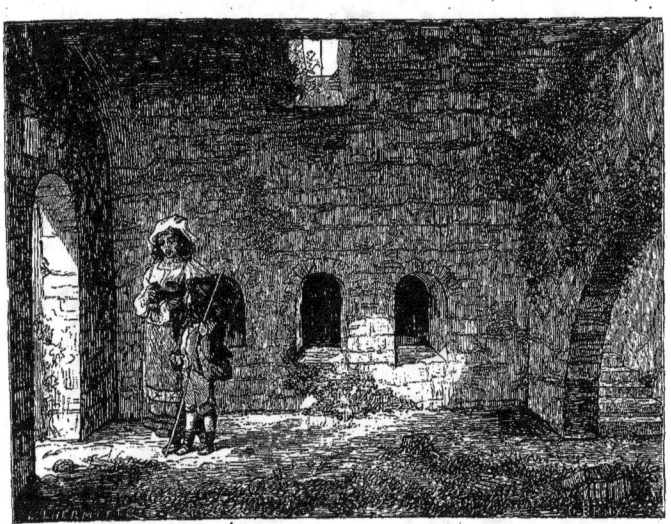

Fig. 9. — Intérieur du tombeau de Virgile sur le Pausilippe.

tantes, on dira : la tonalité générale est trop rouge, trop criarde, trop dorée; la tonalité de cette décoration est très-remarquable, etc. Ce terme sert donc à exprimer, suivant le qualificatif qui l'accompagne, soit un défaut, soit une qualité décorative.

TONDIN, s. m. — Gros cylindre de bois, d'une longueur variable, dont se servent les plombiers pour former et arrondir leurs tuyaux de plomb. Ce terme est employé quelquefois comme synonyme de RONDIN. (Voy. ce mot.)

TONDRE OU REBLANCHIR, v. a. — Faire une taille légère et partielle sur les assises d'un mur, surtout d'un vieux mur, afin de faire affleurer ces pierres avec celles qui leur sont adjacentes. Quand on pratique l'opération sur des pierres neuves, on dit plutôt *tondre*; quand on opère sur de vieilles pierres, il vaut mieux dire *reblanchir*.

TONNE, s. f. — Mesure de poids, employée surtout par la marine et dans les chantiers, qui vaut 1,000 kilogrammes ou 10 quintaux métriques. — On dit aussi *tonneau*.

TONNEAU, s. m. — Grand récipient formé

de douves en bois assemblées et maintenues dans une certaine position à l'aide de cercles en fer. — On nomme *tonneau de mer*, *tonneau marin* ou *tonneau métrique*, le volume d'un mètre cube d'eau qui pèse 1,000 kilogrammes, soit 10 quintaux métriques ; ce terme est donc synonyme de TONNE. (Voy. ce mot.)

TONNEAU A MORTIER. — Machine dont on se sert pour le mélange du sable et de la chaux, et pour le broyage et le corroyage du

Fig. 10. — Monument commémoratif élevé à la mémoire de Regnault.

mortier. C'est un grand vaisseau de forme cylindrique fait à l'aide de fortes plaques de tôle assemblées. L'intérieur comporte un arbre vertical armé de râteaux en fer avec de fortes dents en lame de couteau. L'arbre est actionné à bras d'homme (fig. 1), ou bien il est mû par un cheval attelé à un limon, comme à une noria (fig. 2) ; ou bien encore, ce qui est aujourd'hui le plus fréquent, l'arbre du tonneau à mortier est actionné par une locomobile à l'aide d'une courroie de transmission (fig. 3 et 4). Anciennement les tonneaux à mortier comportaient à leur intérieur des systèmes fort compliqués, qui ne présentaient pas seulement l'inconvénient d'encombrer l'intérieur du récipient et de réduire par conséquent sa capacité, mais qui avaient encore le défaut de se déranger constamment. (Voy. ces fig. au *verso*.)

TONNEAU CORROYEUR. — Machine servant à malaxer les terres à brique et à poterie. Cette machine, qui opère beaucoup mieux le pétrissage des terres que le marchage, est aujourd'hui employée dans toutes les grandes usines qui travaillent l'argile et la glaise. Le pétrissage mécanique présente, en outre, l'avantage de fournir des pâtes très-homogènes entièrement privées de fragments de pierre, de cailloux, de craie et autres substances étrangères qui nuisent considérablement à la qualité des produits. Autrefois l'ouvrier qui opérait le marchage était chargé de purger les terres en même temps qu'il accomplissait son travail extrêmement fatigant, aussi les qualités des terres laissaient souvent à désirer. Aujourd'hui toutes les terres qui doivent passer dans les tonneaux malaxeurs sont délayées en une bouillie assez liquide dans de vastes bassins : les parties lourdes tombent au fond de ces bassins, et l'on ne met dans les tonneaux que les couches supérieures des terres ainsi purgées; on nettoie ensuite le fond des bassins, quand le besoin s'en fait sentir. Parmi les usines que nous avons visitées, et dans lesquelles le travail que nous venons de décrire s'accomplit très-bien, nous citerons l'u-

Fig. 1. — Tonneau à mortier manœuvré à bras à l'aide d'un volant.

Fig. 2. — Tonneau à mortier manœuvré à bras ou à l'aide d'un cheval.

Fig. 3. — Tonneau à mortier manœuvré au moyen de la vapeur (1er type).

Fig. 4. — Tonneau à mortier manœuvré au moyen de la vapeur (2e type).

sine de Montchanin et celle de Forges-les-Eaux sur la ligne de Rouen à Dieppe.

TONNELLE, *s. f.* — Cabinet ou berceau de verdure formé à l'aide de cercles en bois portés sur des poteaux au pied desquels on place des plantes grimpantes, telles que cobéas, chèvrefeuilles, jasmins, ipomés, volubilis, calystégias, haricots d'Amérique, certaines variétés de cucurbitacées, telles que gourdes du pèlerin, etc.

TONTISSE, *adj.* — Qui vient de la tonte des draps. On emploie la bourre ou duvet provenant de cette tonte à la fabrication des papiers veloutés. — Ce terme, pris substantivement, sert à désigner une tenture de papier velouté qu'on nomme également *papier tontisse*. Ce genre de papier de tenture est très-riche, et c'est celui qui simule le mieux les étoffes de tenture, les *lampas*, les *reps*, les *gobelins*, les *vieilles tapisseries flamandes*, etc.

TOPE, *s. m.* — Monument funéraire de l'Hindoustan qu'on nomme aussi *stupa*. Ce sont des édifices circulaires surmontés d'un dôme sphérique, au centre desquels se trouve une chambre sépulcrale. Les tombeaux de l'île de Ceylan, nommés *dagoubas*, se rapprochent beaucoup des *topes*. — En général, les topes sont élevés sur des monticules naturels ou artificiels; on les entoure d'une enceinte carrée dont les quatre faces sont orientées sur les points cardinaux.

TOPIAIRE, *s. m.* — Artiste-jardinier de l'antiquité qui s'occupait exclusivement du travail dit TOPIARIUM OPUS. — Voy. l'article suivant et JARDINS (*Art des*).

TOPIARIUM (OPUS). — Le travail désigné sous ce nom comprenait la culture et l'entretien des arbres et des arbrisseaux, la formation des bosquets, des tonnelles et principalement la taille des arbres verts, auxquels, au moyen d'une taille savante et fréquemment répétée, on faisait prendre mille formes étranges d'animaux et d'oiseaux monstrueux et fantastiques. (Cic., *ad. Quint. fr.*, III, 12, et *Par.*, V, 2; Pline, *H. N.*, XV, 39; Pline le Jeune, *Ep.*, III, 19, 8.)

TOPOGRAPHE, *s. m.* — Celui qui s'occupe de topographie, qui relève le plan des terrains. (Voy. l'article suivant.)

TOPOGRAPHIE, *s. f.* — Ce terme, dérivé du grec τόπος (lieu) et γραφεῖν (décrire), signifie, description exacte et détaillée d'un lieu, relevé d'un plan, d'un ensemble de bâtiments, etc. La topographie est enseignée dans de nombreuses écoles, notamment dans les écoles militaires.

TOPOGRAPHIQUE, *adj.* — Qui appartient à la topographie; ainsi on nomme *cartes topographiques*, les cartes dressées par les officiers du génie dénommés *ingénieurs topographes*, ou *ingénieurs géographes*.

TOPORAMA, *s. m.* — Représentation optique d'un lieu, panorama d'une localité particulière : par exemple, le diorama des Champs-Élysées montrait le panorama du siége de Paris. (Voy. PANORAMA.)

TOQUERIE, *s. f.* — Endroit du foyer d'un fourneau de forge qu'on nomme également *chaufferie*, et que possèdent certains fours à briques. (Voy. CHAUFFERIE.)

TORCHE, *s. f.* — Sorte de flambeau porté dans une hampe métallique, qui, dans l'antiquité, était un des attributs de Bellone, de Cérès, de Diane, de l'Hymen et des Furies vengeresses. Le flambeau proprement dit, la portion flambante, était fait avec de grosses cordes de chanvre enduites de résine, de cire ou de suif. — Aujourd'hui, comme, du reste, dans l'antiquité, les monuments funèbres portaient des torches renversées de haut en bas, ce qui est le symbole du sommeil et de la mort. (Voy. TORCHIER.)

TORCHE-FER, *s. m.* — Morceau de toile ou de linge fin dont les peintres se servent pour essuyer leurs pinceaux et leur palette.

TORCHÈRE, *s. f.* — Vase de métal ajouré (fer, bronze, argent, etc.) fixé à l'extrémité d'un long manche, d'une hampe, et

dans lequel on place des matières combustibles susceptibles d'éclairer. — On donne le même nom à une sorte de candélabre pouvant porter des flambeaux, des girandoles, des bougies, etc. On utilise les torchères pour éclairer les vestibules des maisons privées et des édifices publics, de grandes salles d'attente, des salles de pas perdus dans les palais de justice, etc. — Dans l'antiquité, on donnait ce nom à de petits meubles élevés qui avaient la forme de nos guéridons modernes et qui servaient à porter des flambeaux ou des torches. Ces torchères avaient trois pieds, ou du moins un pied triangulaire; la tige soutenait un petit plateau circulaire avec un faible rebord; c'est sur celui-ci qu'on disposait le luminaire.

TORCHIER ou TORSIER, *s. m.* — Chandelier antique dans lequel on brûlait des torches et qui remplissait l'office de nos chandeliers. Le moyen âge a fait également usage des torchiers.

TORCHIS, *s. m.* — Mortier fait à l'aide de la terre franche corroyée avec de la paille ou du foin haché. Le torchis est surtout employé pour les constructions rurales, soit pour hourder des murs, soit pour des enduits, soit comme garnissage de cloisons. On fait également une sorte de *torchis* avec de l'argile, de la chaux et de la bourre, mais on nomme plutôt cette dernière composition, *bauge;* du reste, les deux termes sont souvent pris comme synonymes. (Voy. BAUGE.) — Le torchis est un mauvais élément pour les constructions, car il subit les impressions de l'atmosphère, il se dessèche, s'écaille, tombe en poussière; aussi conseillons-nous d'employer pour les constructions rurales ou économiques le *pisé*, dont nous avons depuis longtemps reconnu le bon usage. (Voy. PISÉ.)

TORCHON, *s. m.* — Poignée de paille tortillée, ou natte de paille très-épaisse dont on se sert dans les chantiers de construction pour garantir les arêtes des pierres quand on les déplace ou qu'on les transporte. Les couvreurs nomment le torchon, COUSSIN. (Voy. ce mot.)

TORCIN, *s. m.* — Banc qui divise les schistes ardoisiers.

TORCINER, *v. a.* — Tordre le verre tandis qu'il est chaud.

TORCULAR. — Terme d'antiquités, qui signifie PRESSOIR. (Voy. ce mot.)

TORE, *s. m.* — Ce terme, dérivé du latin *torus* (corde), désigne la grosse moulure ronde qui fait partie des divers membres d'architecture. La base des colonnes porte presque toujours des tores; l'architecture romane l'a utilisée pour décorer des archivoltes, le style ogival pour des nervures, etc.

TOREUTICIEN, *s. m.* — Sculpteur qui pratique la *toreutique*. (Voy. l'article suivant.)

TOREUTIQUE, *s. f.* — La signification de ce terme n'a jamais été bien précise. Littré, citant Quatremère de Quincy (*Inst.*, *Mém. hist. et litt. anc.*, t. IV, p. 377), définit ainsi ce terme : « Nom donné chez les Grecs à la sculpture chryséléphantine, troisième branche de l'art. — L'art de la toreutique, ou sculpture sur métaux. » Ces définitions, d'après nous, ne sont pas exactes. En effet, la toreutique est l'art de sculpter, de graver sur les métaux, l'ivoire et même l'argile, avec un outil pointu (*cœlum, tornus*) dont on se sert pour travailler les objets sur le tour. On gravait des filets, des rubans ou d'autres ornements en creusant la matière; or le terme grec τορεύω (je creuse) est souvent employé comme synonyme de τορνεύω (je tourne, je travaille au tour). Telle serait la véritable signification de *toreutique*. — Souvent les objets ainsi tournés recevaient par incrustation, dans les filets et les rubans creusés par le *cœlum*, des ornements (Martial, X, 87) moulés, coulés, sculptés, ciselés à part, des émaux peut-être; ce qui fait que la toreutique embrassait une foule d'ouvrages et jusqu'à des poteries d'argile, car le travail exécuté sur celle-

ci avait quelque analogie avec celui que le *cœlum* pratiquait sur des vases de métal ou de bronze. On ne saurait contester cette dernière proposition, car Martial (IV, 46), en parlant d'un vaisseau d'argile, dit : *luteum rotæ toreuma*.

Quoi qu'il en soit, les travaux exécutés par la toreutique étaient considérés comme des œuvres d'art de très-grand prix.

TORON, *s. m.* — Gros TORE (Voy. ce mot); brins de fil qui composent une corde; petites cordes servant à la fabrication des cordages.

TORQUE, *s. m.* — Les Romains donnaient ce nom aux colliers que portaient les barbares; les Gaulois avaient des torques de bronze. — Quand ce terme est du féminin, il signifie, en termes de blason, un bourrelet tortillé des deux principaux émaux de l'écu. Il sert aussi à désigner une botte de fil de laiton pliée en cercle.

TORSADE, *s. f.* — Moulure de l'époque romane qui imite un câble, aussi la désigne-t-on souvent par ce dernier mot. (Voy. CABLE.) Souvent un chapelet de perles passe entre les torons de la torsade. On nomme encore *torsade* une frange tordue en spirale et qu'on emploie pour la décoration des rideaux, tentures et draperies.

TORS, ORSE, *adj.* — Tourné en spirale. Cette expression est surtout appliquée aux colonnes dont le fût est tourné en spirale. — L'emploi de la colonne torse ne paraît pas remonter au delà de l'architecture dite *latine*. L'époque romane et l'époque ogivale ne l'ont jamais utilisée, du moins en France; la renaissance, au contraire, de même que les styles Louis XIV et Louis XV l'ont employée. — Il ne faut pas confondre les colonnes *torses* avec les *colonnes tordues*, c'est-à-dire celles dont le fût comporte des ornements posés en hélice. Notre figure montre une des colonnes torses qui décorent le cloître de Saint-Paul hors les murs, à Rome.

TORSE, *s. m.* — Partie d'une statue que dans le corps humain on nomme *tronc*. En général, on applique ce terme aux statues mutilées qui n'ont ni bras, ni jambes, ni tête. Un torse célèbre est celui du belvédère du musée du Vatican, lequel torse passe pour avoir appartenu à une statue d'Hercule.

Colonne torse du cloître de Saint-Paul hors les murs, à Rome.

TORSION, *s. f.* — Quand, sous l'influence de certains vents dominants dans une contrée, les arbres ont leurs fibres tordues en spirale, on dit que les bois de ces arbres ont reçu une *torsion*. Cette difformité rend les bois impropres à la charpenterie, car si on les travaille, l'outil tranche les fibres et les pièces équarries ne présentent aucune solidité.

TORTIL, *s. m.* — Terme de blason. Ornement spécial de la couronne de baron; c'est un ruban qui s'enlace autour de la couronne.

TORTILLARD ou TORTILLART, *s. m.* — Variété de l'orme champêtre de Linnée (*ulmus campestris*) qui possède une grande ténacité; aussi le bois de cet arbre est-il employé avec avantage pour les poinçons de comble à plusieurs égouts, lesquels doivent être percés de nombreux trous de mortaises. On emploie aussi la loupe de cet orme en placage pour l'ébénisterie. — On le nomme aussi

orme à moyeux, parce que les charrons l'emploient pour les moyeux de roues.

TORTILLER, *v. a.* — Pratiquer une mortaise dans une pièce de charpente avec la *tarière* ou le *laceret*.

TORTILLÈRE, *s. f.* — On nomme *allée tortillère*, ou *tortille*, l'allée étroite et tortueuse d'un parc, d'un bois, d'un jardin paysager. Les architectes en dessinent souvent sur les bords des propriétés, elles permettent de pouvoir promener à l'ombre.

TORTILLIS, *s. m.* — Espèce de vermiculure pratiquée dans les bossages rustiques. On dit plutôt *bossages vermiculés*. (Voy. BOSSAGE.)

TOSCAN, *s. m.* — L'un des cinq ordres d'architecture dérivé du dorique. (Voy. ORDRES.)

TOULINE, *s. f.* — Cordage servant à *touer*, à remorquer un navire. Dans les chantiers, les ouvriers donnent ce nom à un cordage après lequel ils s'attellent pour tirer sur une pièce, afin de la faire avancer ou sortir d'un endroit où elle est placée.

TOUPIN, *s. m.* — Instrument employé pour le commettage des grosses cordes. Dans certaines contrées, on le nomme *gabieu*.

TOUR, *s. f.* — Construction très-élevée dont le plan affecte toutes sortes de formes ; il existe, en effet, des tours rondes, triangulaires, carrées, rectangulaires, semi-rondes, ovales, etc. ; on les emploie à divers usages.

HISTORIQUE. — L'usage des tours remonte à la plus haute antiquité ; la plus ancienne dont il soit fait mention dans la Bible est la *tour de Babel*. Cette tour aurait affecté la forme d'une pyramide, car on prétend que le temple de Bélus, qu'on nomme aussi *tour de Bélus*, avait été construit sur le plan de la tour de Babel ; or, divers auteurs, parmi lesquels Hérodote, nous apprennent que le temple de Bélus avait la forme d'une pyramide carrée ayant un stade de hauteur, soit 600 pieds grecs ou 185 mètres.

Cette pyramide se composait de huit étages en retraite les uns au-dessus des autres. L'intérieur de l'édifice était décoré de peintures qui, d'après Ézéchiel (1), représentaient en couleur les figures des Chaldéens. Ce temple avait été ruiné en grande partie par Xercès ; Strabon (XVI, 1) prétend qu'Alexandre, qui avait l'intention de le restaurer, ne put mettre son dessein à exécution, parce que la mort vint le surprendre. Un assez grand nombre d'auteurs croient voir des restes de la tour de Babel ou du temple de Bélus dans des ruines formant une espèce de montagne pyramidale, ruines situées à deux milles environ de la rive occidentale de l'Euphrate, et que quelques voyageurs considèrent comme les restes du tombeau de Nabuchodonosor, bien que les habitants du pays nomment ces ruines *Birs-Nemrod* (tour de Nemrod).

Comme dans le présent article, nous avons à parler d'un grand nombre de tours plus ou moins célèbres, ainsi que de divers termes de jurisprudence ou de construction dans lesquels ce mot figure, pour faciliter au lecteur ses recherches, nous adopterons l'ordre suivant, dans lequel les qualificatifs du mot *tour* sont rangés alphabétiquement ; en voici d'abord la nomenclature : TOUR DE BATAILLE, TOUR DE BEURRE, TOUR DE CÉCILIA MÉTELLA, TOUR DU CHAT, TOUR CHINOISE, TOUR CREUSE, TOUR D'ÉGLISE, TOUR D'ÉCHELLE, TOUR D'ENCEINTE, TOUR DES GÉANTS, TOUR GRECQUE, TOUR JAPONAISE, TOUR DE JEAN SANS PEUR, TOUR DE LONDRES, TOUR MAGNE, TOUR DE NEMROD, DE BÉLUS OU DE BABEL, TOUR PENCHÉE, TOUR DES PICTES, TOUR PLEINE, TOUR DE PORCELAINE, TOUR RONDE, TOUR DE SIÈGE, TOUR DE LA SOURIS, TOUR DES VENTS.

TOUR DE BATAILLE. — Tour de bois qu'on dressait sur des chariots et qu'on employait dans l'antiquité, surtout en Orient. Cet attirail de guerre fut employé par Cyrus à la bataille de Thymbrée contre Crésus (548 ans avant

(1) *Cumque vidisset viros depictos in pariete, imagines Chaldeorum expressas coloribus, et accinctos balteis renes, et tiaras tinctas in capitibus eorum*, etc. (Ézéchiel, ch. XXIII, v. 14 et 15.)

J.-C.); il aida même puissamment à la victoire, car les archers placés devant ces tours se trouvaient à près de trois mètres au-dessus des phalanges, de sorte qu'ils pouvaient envoyer des flèches à l'ennemi en tirant par-dessus la tête des phalangistes. Ces tours de bataille pouvaient renfermer 20 archers ; les chariots qui les traînaient étaient attelés de huit paires de bœufs.

Tour de beurre. — Pendant le moyen âge, surtout au XIIIe siècle, le clergé, pour se créer des ressources afin d'élever de beaux clochers, le clergé, disons-nous, permettait aux fidèles l'usage du lait et du beurre pendant le carême, moyennant une redevance. Il y avait même dans les églises des *troncs pour le beurre* destinés à recevoir les aumônes des fidèles, et les sommes provenant de la vente de ces permissions ou des aumônes étaient employées à ériger des clochers ou tours, qu'à cause de cela on nommait *tours de beurre*; parmi les plus connues, nous mentionnerons les *tours* des cathédrales de Rouen et de Bourges.

Tour de Cécilia Métella. — Voy. Tombeau (fig. 2 et 3) et Sarcophage.

Tour du chat. — Vide de 0m,162 (6 pouces), qui doit exister entre le mur d'un four ou d'une forge et le mur mitoyen. Ce vide est exigé pour prévenir tout dommage envers les voisins et éviter tout danger d'incendie. Cet intervalle vide qui est laissé entre le mur et le contre-mur comporte plus ou moins de largeur ; il est déterminé par la coutume et les usages locaux. (Voy. Tour de la souris.)

Tour chinoise. — Les Chinois nomment *taa* des tours polygonales, à sept, huit et neuf étages, qu'ils élèvent dans le voisinage des temples. Celles qui ont neuf étages font, dit-on, allusion à Boudha, qui est considéré comme la neuvième incarnation de Vichnou. Chaque étage, un peu en retraite de celui qu'il surmonte, porte une galerie ajourée et une corniche qui soutient un toit aux angles duquel sont suspendues de petites cloches de bronze. Généralement, les *taas* sont construites sur un plan octogonal; la plus célèbre est la tour de Nankin, dite *Tour de porcelaine*. Son plan est octogonal ; chacune de ses faces mesure à la base 13 mètres de largeur ; chacun des neuf étages dont se compose la tour est entouré d'une galerie décorée de statues d'idoles ; les murs, très-épais, sont en brique recouverts de plaques de porcelaine. Cette tour, bâtie probablement au XIVe siècle comme le *temple de la Reconnaissance*, dont elle est une dépendance, porte dans son intérieur un escalier fort étroit qui conduit à chaque étage et au sommet de la tour, d'où s'élève un mât entouré de disques de bronze doré et dont l'extrémité porte un globe doré. Au rez-de-chaussée, vingt-quatre portes, trois sur chaque face, donnent accès à l'escalier.

Tour creuse. — On donne ce nom à tous parements cylindriques ou coniques

Tour creuse en talus.

concaves d'un mur. Notre figure montre un mur, dit *en tour creuse*, dans lequel on a pratiqué une porte ; en outre, le mur est en talus. (Voy. Tour ronde.)

Tour d'église. — Ce terme est souvent synonyme de Clocher (Voy. ce mot), parce qu'en effet les clochers ne sont ordinairement que des tours terminées par des flèches flanquées souvent de tourillons. On nomme plus spécialement *tours* les clochers sans flèche terminés par une terrasse ou plate-forme : telles sont les tours de Notre-Dame de Paris. Les tours ont fait leur apparition au VIIIe siècle ; elles servaient non-seulement à suspendre les cloches dans un lieu élevé, mais encore on les utilisait pour la défense des places contre les invasions des barbares. Beaucoup d'églises romanes ne possédaient que des tours ; elles étaient composées de beaucoup d'étages décorés de baies cintrées

géminées. — Voy. Française (*Architecture*), fig. 5.

Tour d'échelle. — Droit que possède le propriétaire d'un mur ou d'un bâtiment de poser des échelles sur l'héritage voisin pour réparer son mur, son bâtiment; le droit de *tour d'échelle* ou *d'échellage* comporte celui de placer sur ledit mur les échafaudages nécessaires à porter l'ouvrier ou les ouvriers nécessaires aux réparations. Certains ouvrages d'architecture qui traitent de la législation du bâtiment disent que, suivant le cas, le tour d'échelle est une *servitude légale*, ce qui est complètement faux; la plupart des anciennes coutumes l'admettaient bien comme servitude légale dérivant du voisinage; mais le Code civil n'a pas maintenu cette servitude, qui, étant discontinue et non apparente, ne peut être établie qu'en vertu d'un titre, d'après l'article 691 du Code civil. (Cf. Duranton, n° 315.) Dans tous les cas où le tour d'échelle est une propriété accessoire d'un mur ou d'un bâtiment, le propriétaire a le droit de disposer du terrain comme bon lui semble; en outre, comme le mur ne joint pas immédiatement le fonds du voisin, celui-ci ne peut en exiger la mitoyenneté. Si, au contraire, on ne possède le *tour d'échelle* qu'à titre de servitude, en vertu d'une ancienne coutume ou d'une convention, ou par tout autre moyen, on ne peut se servir du terrain que pour faire des réparations audit mur ; le voisin en conserve la propriété et peut acheter la mitoyenneté du mur. (*Id.*, n° 316.) — Quand le titre qui établit le tour d'échelle ne mentionne pas s'il existera comme servitude ou comme propriété accessoire et quelle sera son étendue, on admet généralement qu'il est établi comme servitude dans toute la longueur nécessaire aux réparations du mur ; quant à sa largeur, on admet celle établie par la coutume ou l'usage des lieux. Lepage (t. I, p. 253) nous dit à ce sujet : « Dans le paragraphe précédent, on a vu que, dans le ressort de la commune de Paris, le tour d'échelle, considéré comme servitude, est de trois pieds, équivalant à 1 mètre de la nouvelle mesure. » Et plus bas le même auteur ajoute : « Il (l'acte de notoriété du lieutenant civil du Châtelet, 23 août 1701) ne se borne pas à décider que, dans le ressort de la coutume de Paris, le tour d'échelle est de trois pieds; cet acte explique la doctrine reçue au Châtelet concernant cette matière..... En conséquence, il doit servir de règle pour fixer ce qu'on doit entendre par le tour d'échelle dans la coutume de Paris, soit qu'il désigne une servitude, soit qu'il indique une propriété corporelle. » Pour les monuments nationaux, ainsi que pour les propriétés nationales, un ancien usage a fixé, pour le tour d'échelle, beaucoup plus de largeur ; il atteint 18 pieds (5m,94), c'est-à-dire près de 6 mètres, parce qu'on admet que l'importance de ces propriétés exige un plus grand espace pour les travaux de réparations.

Le *tour d'échelle*, considéré comme propriété, et désigné aussi sous le nom d'*échellage*, *ceinture*, *évertizon*, c'est l'espace de terrain laissé par un propriétaire autour de son mur de clôture, afin de pouvoir circuler sans empiéter sur le terrain du voisin. Lepage (t. I, p. 252 et 253) dit que cette propriété s'établit par titre et par prescription. Si la largeur du tour d'échelle n'est pas prouvée par titre, on prend celle indiquée par les coutumes locales; et, ajoute le même auteur (page 255), « si deux propriétés sont closes, et que l'échellage, laissé en entier par un seul des deux propriétaires, forme une ruelle, l'autre propriétaire ne peut s'en servir. » Dans ce cas, le propriétaire de l'échellage est tenu de paver, entretenir et donner une pente suffisante à cet échellage, de manière à ne point porter préjudice au mur du voisin. Dans le cas où le propriétaire de l'échellage abattrait son mur, il aurait droit d'acquérir la mitoyenneté du mur du voisin, qui deviendrait ainsi la ligne séparative des deux propriétés.

Tour d'enceinte. — Tour servant à la défense d'une place, d'une enceinte fortifiée. Nous en avons parlé à Enceinte, à Fortifications et à Militaire (*Architecture*), où nous renvoyons le lecteur.

Tour des Géants. — Dans l'île de Gozze ou de Gozzo, il existe des débris importants de temples, dont on attribue la construction aux Phéniciens. Nous les avons mentionnés à Phénicien (*Art*) ; ici nous allons complé-

ter les renseignements concernant ces ruines.

La *tour des Géants* se compose de deux temples placés parallèlement l'un à côté de l'autre et qui communiquent par un étroit passage. Les plans des deux édifices sont identiques comme forme; le premier est moins important que le second. L'ensemble de ces monuments comporte cinq absides, deux à chaque extrémité des temples, et une cinquième au fond du grand temple, laquelle abside fait face à l'entrée de ce monument bizarre, dont deux larges dalles elliptiques forment le seuil.

TOUR GRECQUE. — En général, les tours des Grecs étaient rectangulaires; nous en possédons de très-anciens spécimens dans les murs de Messène, rebâtis par les soins d'Épaminondas. Le haut de ces tours était couronné par des créneaux (ἔπαλξεις) posés en redans. Ces tours étaient mises en communication au moyen de galeries nommées ψαλίδες ou αψίδες, suivant Suidas. Une des principales portes de Messène, défendue par deux tours, se composait de trois blocs énormes; deux servaient de jambages, un troisième de linteau; ce dernier ne mesurait pas moins de $5^m,75$ de longueur sur $1^m,15$ de hauteur. Ces tours étaient percées de meurtrières allongées qui portaient trois noms différents : on appelait les meurtrières servant à lancer les flèches, τοξικαὶ θυρίδες; on qualifiait de ὄρθαι celles qui étaient droites, et de πλαγίαι celles qui étaient obliques. A part les tours faisant partie des murs d'enceinte, les Grecs avaient près des cités des tours d'observation (φρυκτωρία); il en existe un spécimen ruiné à Argos; cette tour avait la forme d'une pyramide tronquée.

TOUR JAPONAISE. — Les châteaux forts qu'habite la noblesse japonaise sont bâtis sur une éminence comme l'étaient ceux de la féodalité en France. Ils occupent un assez grand espace de terrain et possèdent trois enceintes successives. L'enceinte centrale, dénommée *ton-mas*, comporte une sorte de donjon ou forte tour carrée à trois étages : c'est là que réside le seigneur japonais; dans la seconde enceinte (*nin-mas*) logent les officiers, et la première, ou enceinte extérieure, sert à loger les serviteurs et les soldats.

TOUR DE JEAN SANS PEUR. — Cette tour, dernier débris de l'hôtel des ducs de Bourgogne, est située à Paris dans le quartier des Halles centrales; elle date du XV° siècle. Au mot OGIVALE (*Architecture*), fig. 11, nous

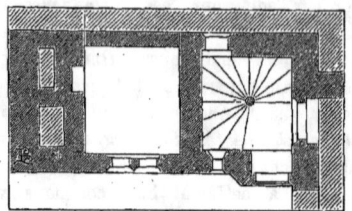

Fig. 1. — Plan de la tour de Jean sans Peur (rez-de-chaussée).

avons donné l'état actuel de cette tour, dont notre planche XCVI montre une restauration en perspective, et nos figures 1 et 2 des plans que nous avons également restaurés.

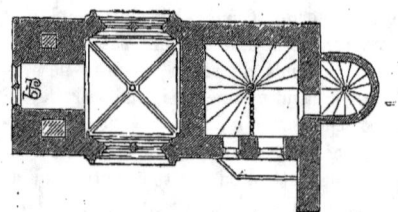

Fig. 2. — Plan de la même tour (1er étage).

TOUR DE LONDRES. — Cette tour est une ancienne prison d'État; elle fut bâtie en 1078 par Guillaume le Conquérant. C'est un assemblage assez confus de tours et de bâtiments, dont une partie fut détruite en 1841 par un incendie. Les successeurs de Guillaume, Guillaume le Roux et Henri Ier, firent à cet édifice des additions assez considérables. Cette forteresse, située sur la rive septentrionale de la Tamise, ne couvre pas moins de cinq hectares, entourés de fossés. Le mur d'enceinte contient plusieurs corps de bâtiments, une église, des magasins, etc.; il est percé de trois portes, la principale est au sud-ouest des bâtiments. Il y a de nombreuses tours; parmi les plus célèbres, nous

citerons : la *tour du Beffroi*, auprès de laquelle on voit la porte des Traîtres (*Traitors gate*), ainsi nommée parce qu'elle servait autrefois au passage des prisonniers d'État. C'est vis-à-vis de cette porte que se trouve la *Tour ensanglantée*, dans laquelle le duc de Glocester fit étouffer les enfants d'Édouard (Édouard V et le duc d'York). — Une autre tour célèbre, c'est la *Tour blanche*, la plus vaste et la plus ancienne partie de la forteresse. C'est un massif de maçonnerie, aux murs épais, élevé sur un plan quadrangulaire; elle comporte trois étages. Tout près de la chapelle consacrée à saint Pierre, dont nous parlerons bientôt, se trouve la *tour Beauchamp*, qui a servi de prison à des personnages illustres, parmi lesquels nous mentionnerons Anne de Boleyn, lady Jane Grey, Jean Dudley, comte de Warwick, Philippe Howard, Charles Bailly, l'agent de Marie Stuart, et Robert Dudley, comte de Leicester. Enfin, au nord, citons la *tour Develin*, à l'est de laquelle se voient les restes de trois tours : *Flint Tower*, *Bowyer Tower* (tour aux arcs) et *Brick Tower*. C'est dans un atelier de la tour aux arcs qu'éclata l'incendie de 1841 qui détruisit le grand arsenal et d'autres bâtiments, et dont les dégâts s'élevèrent à environ 250,000 livres sterling.

Dans la chapelle de Saint-Pierre, qui se trouve dans le même monument, sont enterrés les corps d'Anne de Boleyn, de Catherine Howard, de l'évêque Rochester, de Thomas Cromwell, du dernier rejeton des Plantagenets (la comtesse de Salisbury), d'Édouard Seymour, du duc de Somerset, de lady Jane Grey et de son mari, du fameux comte d'Essex, le favori de la reine Élisabeth, qui fut cependant décapité; on voit même, dans la salle d'armes dite *de la Reine Élisabeth*, la hache qui servit à cette décapitation. — Aujourd'hui on ne peut visiter dans la Tour de Londres que la salle des armes (*Horse armory*) et celle des joyaux de la couronne (*Crown Jewed Room*), lesquels sont estimés à deux millions de livres sterling. On est accompagné dans ces salles par des gardiens, qui portent un costume exactement conforme à celui du temps de Henri VIII.

TOUR-MAGNE. — La tour nommée *Tour-Magne* (*turris magna*) est, en effet, un édifice d'une masse assez considérable; elle est située au sommet d'une colline, au nord de la ville de Nîmes. Cette tour (fig. 3) est octogonale et sa base heptagonale. Elle faisait partie de l'enceinte romaine de l'antique *Nemausus*. On y montait par deux rampes en pente douce, dont la première, pavée en mosaïque de marbres, était établie sur un massif de maçonnerie, tandis que la seconde rampe était portée sur des arcades plein cintre. Tous les parements de ce monument sont en moellon smillé, sauf les parties les plus délicates, telles que bandeaux, bases et chapiteaux de colonnes, qui sont en pierre de taille. Le monument, qui à son origine devait être fort élevé (35 mètres environ), est aujourd'hui beaucoup moins haut par suite des ravages du temps et des hommes. A quel usage pouvait servir cet édifice bizarre? Suivant les uns, il aurait servi de mausolée ou de temple aux Gaulois; suivant d'autres, il n'aurait été qu'un *ærarium*, ou bien un temple érigé par Adrien à Plotine; enfin d'autres archéologues affirment que ce ne pouvait être qu'un phare. Nous ne pouvons comprendre, quant à nous, toutes les discussions qu'a soulevées cette tour; son antiquité est de toute évidence, et, suivant les époques, elle a pu être un tombeau, un *ærarium*, un phare. Voilà trois destinations qu'elle a eues certainement. Mais pour ce dernier usage, il est nécessaire de s'entendre. Certains auteurs ont prétendu que la Tour-Magne était un phare pour guider les vaisseaux qui entraient dans le port; ces mêmes auteurs admettent que la mer arrivait dans la plaine de Nîmes. Il est difficile d'admettre une erreur aussi forte. En effet, Nîmes existait du temps d'Arles et de Marseille; or le niveau inférieur de la ville de Nîmes est à 37 mètres au-dessus du niveau de la mer, qui, si elle a jamais atteint cette cote, aurait noyé Arles, qui n'est qu'à 5m,25 au-dessus de la mer, et Marseille, qui est en contre-bas de Nîmes de 37 mètres. Il est donc insoutenable d'admettre que Nîmes ait jamais été baignée par les eaux de la Méditerranée; donc le phare élevé pour

Planche XCVI. — Tour de Jean sans Peur (restauration).

éclairer un port est une pure fable. D'autres auteurs ont dit que cette tour avait servi de phare pour la navigation du Rhône; malheureusement, ces auteurs ont négligé un point : c'est qu'entre ce fleuve et la Tour-Magne il existe des montagnes, ou du moins de hautes collines, qui en auraient caché totalement la vue aux navires du Rhône. Donc la Tour-Magne n'a servi de phare que pour donner des signaux à l'aide de feux de différentes couleurs, selon l'usage gaulois, adopté par les Romains. Ce qui nous

Fig. 3. — Tour-Magne, à Nîmes.

confirme dans cette idée, c'est que la colline à l'extrémité de laquelle s'élève la Tour-Magne se nomme le *Puech de la lampèze;* or ce terme de *puech* est dérivé du latin *podium*, qui signifie soubassement, et *lampèze* de *lampada*, lampe. Ce terme signifierait donc *soubassement de la lampe, du phare,* c'est-à-dire que réellement ce coteau aurait supporté un phare. — Quoi qu'il en soit, il est incontestable que cette tour était reliée aux murs de la ville romaine. Étant enfant, nous avons foulé aux pieds la partie du mur romain posée en placage contre la tour, qui était alors dans l'enceinte même de la ville. — Cette tour ruinée serait aujourd'hui entièrement détruite, sans les travaux de consolidation exé-

cutés en 1845, par notre vénéré maître Ch. Questel, et sans la colonne intérieure autour de laquelle s'élève un escalier servant à atteindre le sommet de l'édifice. Il est probable que ce monument a été construit sous Jules César, 52 ans environ avant l'ère vulgaire.

Tour de Nemrod, de Bélus ou de Babel. — Voy. ci-dessus Tour, § *Historique*.

Tour penchée. — De toutes les tours penchées, la plus curieuse et la plus célèbre est, sans contredit, le campanile de Pise, nommé *torre pendente*. Cette tour, élevée sur un plan circulaire, a $54^m,50$ d'élévation; elle comporte huit étages décorés de plus de deux cents colonnes; elle est toute en marbre. Commencée en 1174, par Bonannus de Pise et Guillaume d'Inspruck, elle ne fut terminée qu'en 1350, par Tommaso Pisano. Son inclinaison est effrayante; elle est telle qu'en janvier 1878, en jetant un fil à plomb du sommet, nous avons trouvé à la base du monument un écart de $4^m,28$ de la verticale. En 1864, c'est-à-dire douze ans auparavant, nous n'avions trouvé que $4^m,15$. Avions-nous mal pris nos dispositions? Nous l'ignorons; mais ce que nous pouvons affirmer, c'est l'écart de $4^m,28$ que nous avons constaté en janvier 1878. — On arrive au sommet du campanile par un escalier de 295 marches. On s'aperçoit de l'inclinaison, en montant, dès la 110e marche environ. On s'est souvent demandé si le campanile avait été construit penché, ou si c'était par suite d'un tassement inégal dans les fondations que la tour avait incliné si grandement. Pour nous, ce fait n'est pas discutable, *la tour est ainsi inclinée par suite d'un tassement inégal dans les fondations*. Dans ce pays souvent couvert d'eau, des eaux souterraines auront pu miner et déplacer une partie du sol sur lequel reposaient les constructions; de là le tassement, si considérable, qui, du reste, n'a nui aucunement à la solidité de la construction, qui sert encore aujourd'hui de clocher à la cathédrale. Cette tour contient sept cloches, dont la plus lourde, qui pèse 12,000 kilogrammes, se trouve placée du côté opposé à l'inclinaison. Galilée mit à profit cette inclinaison pour faire du sommet de la tour ses expériences sur la chute des corps et détermina ainsi les lois de la gravitation, de même qu'il avait utilisé le lampadaire de la cathédrale pour étudier et déterminer les oscillations du pendule. (Voy. Lampadaire (note 1), où nous relatons le fait historique.)

Bologne possède deux tours penchées. La *torre Asinelli*, haute de 83 mètres, a été construite en 1109 par Gérard degli Asinelli; son inclinaison est d'environ $1^m,15$. On arrive au sommet de cet édifice par un escalier de 448

Fig. 4. — Tour ronde à Devenish-Island.

marches; une fois sur sa plate-forme, on est amplement dédommagé de ses fatigues par la beauté du panorama qui se déroule sous vos yeux, car la vue s'étend jusqu'à Vérone, aux monts Euganéens et jusqu'aux Alpes. — La seconde des tours de Bologne, la *torre Garisenda*, ne mesure que 42 mètres de hauteur, mais elle n'a jamais été terminée; son inclinaison, beaucoup plus considérable que celle de la *torre Asinelli*, mesure environ $2^m,80$, du pied de la tour à la verticale passant par son sommet. Elle a été construite en 1110 ou 1111 par Othon et Filippo Garisenda.

Tour des Pictes. — Dans les îles écossaises de l'océan Atlantique, dans les îles

Shetland, il existe des constructions en forme de cône analogues aux *nur-hags* sardes et aux *talayots* des îles Baléares; on les nomme *tours des Pictes*, et on les considère comme des temples du Feu.

TOUR PLEINE. — Le long des grandes voies romaines, on retrouve souvent des tours pleines, rondes ou carrées. On a fait beaucoup de suppositions au sujet de ces édicules; on y a vu des tombeaux ou des monuments funéraires élevés en l'honneur de quelques morts illustres, ou bien des espèces de grandes bornes marquant des divisions territoriales ou indiquant les confins de divers pays. On classe parmi ces monuments la colonne de Cussy (Côte-d'Or), les tours de Pirlongue et d'Abnon, dans les environs de Saintes, et la pile de Saint-Mars ou de Cinq-Mars, dans les environs de Tours. Bien des archéologues considèrent ce dernier édifice comme un monument triomphal érigé en l'honneur de Mars. Pourquoi alors ces qualificatifs de *cinq* et de *saint*, et que signifieraient-ils?

celle construite sur un plan carré ou rectangulaire; telles sont, par exemple, la *tour Moncade*, à Orthez (Bas.-Pyrén.) (fig. 5), et la *tour de l'Orage*, à Laun (Bohême) (fig. 6).

TOUR DE SIÉGE. — Tour en bois, portée sur quatre ou six roues, dont on se servait dans l'antiquité et au moyen âge pour assiéger les places fortes. On remplissait ces

Fig. 6. — Tour de l'Orage, à Laun (Bohême).

Fig. 5. — Tour Moncade, à Orthez.

TOUR DE PORCELAINE. — Voy. TOUR CHINOISE.

TOUR RONDE. — On donne ce nom à tout parement d'un mur convexe cylindrique ou conique; c'est le contraire de TOUR CREUSE. (Voy. ce mot.)

Notre figure 4 montre une tour ronde à Devenish-Island. Enfin, en opposition de ce terme, tour ronde, on nomme *tour carrée*

tours de soldats, puis on les dirigeait aussi près que possible du rempart de la place assiégée. Une fois arrivées là, les soldats jetaient une sorte de pont-levis en abatant, à l'aide duquel ils faisaient une prompte irruption dans la place.

TOUR DE LA SOURIS. — Intervalle vide plus étroit que le TOUR DU CHAT (Voy. ce mot), qu'on doit laisser entre un tuyau de

chute d'aisances ou de descente et un mur mitoyen. Suivant la dimension et la nature du tuyau, le tour de la souris peut avoir de 0m,05 à 0m,08 ; il n'y a pas de règle bien précise à cet égard. — Du reste, bien des auteurs ont confondu ces deux termes ; il y a lieu cependant d'établir la distinction que nous avons faite. Lors de la réformation de la coutume de Paris, en 1580, l'article 190 a été ajouté à la vieille coutume. Il s'exprime ainsi : « Qui veut faire forge, four ou fourneau contre le mur mitoyen doit laisser demi-pied de vide et intervalle entre-deux du mur ou forge ; et doit être ledit mur d'un pied d'épaisseur. » — Cet article 190, moins explicitement visé par le Code civil (art. 674), était également inscrit dans les coutumes d'Auxerre, de Blois, de Bourbonnais, du Berry, de Calais, de Clermont, de Cambrai, de Châlons-sur-Marne, de Melun, de Montargis, du Nivernais, de Normandie, d'Orléans, de Reims, de Sens et de Troyes. — Divers auteurs ont confondu les deux expressions de *tour du chat* et de *tour de la souris* (Cf. Bullet, *Arch. prat.*; Jombert, *Arch. mod. ou l'art de bien bâtir*; d'Aviler, *Dict.*; Roland Le Virloys, *Dict.*; Desgodets, *Lois du bât.*; Bullet, *expliqué par* Séguin ; Miché et Jay, *Nouv. arch. pratique*, etc., etc.

TOUR DES VENTS. — Tour octogonale construite par Andronicus Cyrresthès ; aussi lui donne-t-on quelquefois le nom de *tour d'Andronique*, de *tour de Cyrresthès*. Cette tour, qu'on peut encore voir à Athènes dans un assez bon état de conservation, était, pour ainsi dire, un bureau météorologique ; en effet, la toiture de l'édifice était couronnée d'un triton en bronze qui tournait au gré du vent, et comme sur chaque face du monument, on avait indiqué en sculpture huit directions du vent, le triton, qui tenait une baguette à la main, en l'arrêtant sur un point, fournissait ainsi des renseignements. Au-dessus de chacun des vents, il y avait un cadran solaire qui donnait l'heure par le soleil, et à l'intérieur de la tour il y avait un grand clepsydre qui indiquait l'heure en l'absence du soleil.

TOURBE, s. f. — Combustible provenant de la décomposition incomplète de végétaux. — C'est une substance brune, jaunâtre ou noirâtre, d'une apparence terne, spongieuse ou feutrée, composée de tissus ligneux, de fibres herbacées incomplètement désorganisées, parce que la présence de l'eau les soustrait à l'influence immédiate de l'air, ce qui en retarde indéfiniment la décomposition. — Les sols et terrains tourbeux sont classés parmi les plus mauvais au point de vue de la construction ; il faut prendre des précautions exceptionnelles pour jeter les fondations sur les terrains tourbeux. (Voy. FONDATIONS.)

HISTORIQUE. — La tourbe est connue de toute antiquité ; Pline, qui dans ses œuvres a parlé sur tant de choses, y fait à coup sûr allusion quand il dit que la terre de certaines contrées, celle d'Aricie, par exemple, brûle si un charbon enflammé tombe par hasard sur ces terres : *Subjectis Ariciæ arvis si carbo inciderit, ardere terram solet*. Il nomme même une substance, *cespites bituminosi*; or les gazons bitumineux ne peuvent être, selon nous, que la tourbe. Un grand nombre d'auteurs ont écrit sur la tourbe ; mais Charles Patin, docteur régent en la faculté de médecine de Paris, a fait paraître en 1663 le premier ouvrage en français sur ce sujet.

Il existe trois variétés de tourbes : celle des marais, celle des plaines et celle des montagnes ; mais ces trois variétés, suivant l'état de décomposition dans lequel elles se trouvent, fournissent de la *tourbe fibreuse* ou *spongieuse*, de la *tourbe brune*, ou de la *tourbe noire*. La *tourbe fibreuse* est celle qui n'est pas complètement formée, elle provient du dessus des gisements ; la *tourbe brune* est d'une formation plus ancienne, elle se trouve dans le milieu des gisements ; enfin la *tourbe noire* est la tourbe complète, c'est-à-dire d'une formation très-ancienne. On brûle la tourbe à l'état naturel, en briquettes et en charbon. Dans les chantiers de construction, on utilise la tourbe en briquettes ou la tourbe carbonisée pour chauffer les chaudières de bitume.

La superficie moyenne des tourbières de France est d'environ 1,200,000 hectares ; malheureusement, les trois quarts des tourbières ne sont pas exploitées. — Pour de plus amples

renseignements, cf. notre *Traité complet de la tourbe*, 1 vol. in-8° de 242 pages, Paris, 1870.

TOURBIÈRE, *s. f.* — Terrain d'où l'on extrait de la tourbe; marais renfermant de la tourbe.

JURISPRUDENCE. — Les tourbières ne peuvent être exploitées que par le propriétaire du fonds sur lequel elles se trouvent, ou avec son consentement. — Pour plus amples détails sur la législation des tourbières, voy. MINES, § *Tourbières*, et notre *Traité complet de la*

Pavillon avec tourelle, au château d'Ashby (Angleterre).

tourbe, pages 170 à 175; cf. en outre l'article précédent.

TOURELLE, *s. f.* — Petite tour. — Beaucoup de monuments de la renaissance possèdent des tourelles; on les utilisait pour des escaliers secondaires, pour de petits cabinets de divers genres, etc., etc. Souvent on plaçait des tourelles en encorbellement à l'angle des édifices. L'architecture anglaise et surtout l'architecture allemande ont largement employé la tourelle. L'Angleterre utilise largement la tour et la tourelle dans son architecture; et souvent nos confrères anglais tirent un excellent parti de ces édicules; nous en donnons comme preuve notre vignette, qui

représente le logement du concierge du château d'Ashby, construit par notre confrère Ed.-W. Godwin. — On nomme *tourelle de dôme* la petite lanterne ronde en maçonnerie qui surmonte un dôme.

TOURET, *s. m.* — Ce terme en technologie a de nombreuses significations ; il sert à désigner : 1° un petit tour ; 2° une roue à laquelle on donne un mouvement très-rapide au moyen d'une grande roue : on emploie ce genre de touret au montage des pierres ; 3° une pièce mécanique en acier, en fer ou en cuivre, qu'on utilise dans certaines machines pour tendre ou détendre une corde ; 4° une petite tringle ronde, passée dans une maille plate, ayant une tête d'un bout et recourbée en S de l'autre, afin de recevoir une suite de chaîne ; 5° un petit tour à l'usage des graveurs en pierres fines ; 6° une pièce ou plutôt un instrument de tour à tourner l'ivoire ; 7° une pièce rivée qui est cependant mobile dans le trou qui l'enserre.

TOURIE, *s. f.* — Sorte de grosse bouteille de grès, ordinairement entourée de paille tressée ou d'osier. Les peintres renferment dans des touries les huiles, les essences, les eaux de potasse, etc.

Fig. 1. — Tourillon de scie (métal).

TOURILLON, *s. m.* — Pièce cylindrique d'acier, de fer ou de cuivre, qui sert d'axe à une plus grande pièce. Beaucoup de scies ont des tourillons. Nos figures en montrent deux types. Les treuils, les bascules, les ponts-levis, les moutons d'une cloche à sonner, la traverse d'un balancier de pompe, etc., portent dans leur axe des tourillons. — On nomme *pivot à tourillon* le pivot qui porte un tourillon. —

Fig. 2. — Tourillon de scie (bois).

Généralement, les tourillons glissent sur des coussinets. — En termes d'archéologie, ce mot est synonyme de *tourelle*, mais on l'emploie surtout pour désigner une petite tour accolée à une grande. Beaucoup de clochers de l'époque de la renaissance possèdent de ces tourillons.

TOURION, *s. m.* — Grosse tour. Ce terme est un augmentatif de *tour*, comme tourelle et tourillon en sont des diminutifs.

TOURNAGE, *s. m.* — Action de tourner, d'exécuter un objet au tour ; les boules qui terminent les poteaux d'écurie, les balustres de pierre ou de bois, etc., constituent des travaux de *tournage*.

TOURNANT, ANTE, *adj.* — Qui tourne. On dit : un *pont tournant* ; un *escalier tournant*, un escalier dont les limons tournent en colimaçon, par opposition à un escalier droit. — Pris substantivement, ce terme sert à indiquer le coin d'une rue, d'une chaussée, d'une route ; on dit, le tournant d'une route, d'une chaussée, etc.

TOURNE-A-GAUCHE, s. m. — Il existe divers genres de tourne-à-gauche : les uns

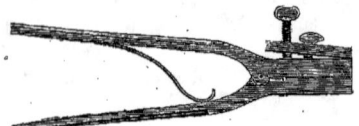

Fig. 1. — Tourne-à-gauche à chantourner (1ᵉʳ type).

(fig. 1 et 2) sont des outils servant à dégauchir ou chantourner de petites pièces de fer ; l'autre

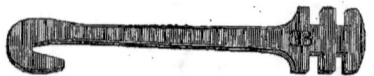

Fig. 2. — Tourne-à-gauche le plus usuel.

(fig. 3) est un instrument à deux branches évidé dans son milieu de plusieurs trous pour

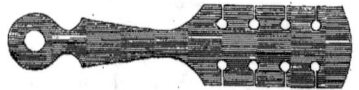

Fig. 3. — Tourne-à-gauche.

recevoir des têtes de taraud ; un quatrième (fig. 4) sert à donner de la voie aux scies.

Fig. 4. — Tourne-à-gauche pour les scies.

(Voy. nos figures.) — On nomme également *tourne-à-gauche* un *levier à cric*.

TOURNÉ, ÉE, p. passé. — On dit qu'un balustre, qu'un vase est *tourné*, quand ces objets ont été exécutés au tour.

TOURNÉE, s. f. — Sorte de pioche à manche court, qui sert à la fouille des terres ; l'une des extrémités du fer est en pointe et l'autre en lame aplatie ; ce fer porte un œil dans son milieu destiné à recevoir un manche de bois.

TOURNELLE, s. f. — Anciennement ce terme signifiait *petite tour* ; il était donc synonyme de TOURELLE. (Voy. ce mot.)

TOURNER, v. a. — Façonner au tour. Le potier de terre, le ciseleur en bronze, peuvent *tourner* des vases. — Ce terme est aussi employé comme synonyme de *diriger* ; on tourne vers le nord la façade d'un bâtiment : dans ce cas, ce terme est synonyme d'*orienter*. — Enfin tourner un objet sur son fort, c'est le placer sur le côté le plus élevé, etc. — En plomberie, *tourner le plomb*, c'est le plier avec le *tire-plomb* ; les peintres verriers pratiquent souvent cette opération.

TOURNESOL, s. m. — Plante à grandes fleurs radiées jaunes, nommée aussi *fleur du soleil* (*helianthus annuus*, L.). On l'emploie comme plante décorative pour les massifs dans les jardins. On l'utilise également, dans la sculpture décorative, comme ornement. Beaucoup de chapiteaux corinthiens ou composites de l'antiquité ont leur tailloir décoré d'un tournesol. — En peinture de bâtiment, on nomme *tournesol* une pâte de chaux colorée en bleu au moyen de tournesol ; on emploie généralement la graine de cette plante pour obtenir la couleur bleue nécessaire à cette coloration.

Pernot (*Dict. des termes techniques de la const.*) donne une recette qui nous est totalement inconnue pour ce genre de fabrication. Voici comment s'exprime cet auteur :

C'est une pâte sèche faite avec de la chaux mise en fusion, que l'on teint avec le jus de la plante appelée *maurelle*. La couleur du tournesol est d'un bleu foncé ; elle s'emploie à la colle, et, coupée avec le blanc, elle produit un assez beau bleu ; employée à l'huile, elle noircit.

On nomme *tournesol en pain* un tournesol préparé dans divers pays, mais surtout en Auvergne, avec plusieurs espèces de lichens, le *roccella tinctoria*, le *parmelia*, le *tartarea*, etc., que l'on mêle avec moitié de leur poids de cendres gravelées ; l'on réduit le tout en pâte en l'arrosant de temps en temps avec de l'urine humaine. Ce genre de tournesol fournit un beau bleu.

TOURNE-VENT, *s. m.* — Tuyau recourbé mobile qu'on place au-dessus d'une souche de cheminée pour l'empêcher de fumer; on le nomme aussi ABAT-VENT et GUEULE-DE-LOUP. (Voy. ces mots.)

TOURNEVIS, *s. m.* — Instrument de fer ou d'acier servant à serrer ou à desserrer les

Fig. 1. — Tournevis (1er type).

vis; il se compose d'une lame plate d'acier, trempé extrêmement dur, et aplatie à son extrémité pour faciliter son entrée dans la

Fig. 2. — Tournevis (2e type).

fente de la tête des vis; l'autre extrémité est emmanchée dans une tête de bois en forme de petite poire. Nos figures montrent trois types de tournevis.

TOURNIQUET, *s. m.* — Ce terme sert à désigner : 1° une croix de bois posée horizontalement sur un pivot ou un potelet : on pose des tourniquets dans des ruelles ou dans des chemins, aux entrées et aux sorties des parcs, pour ne permettre le passage qu'à des piétons et à une seule personne à la fois; 2° un rouleau de bois tournant autour d'un axe

Fig. 3. — Tournevis (3e type).

qu'on place dans certains endroits pour empêcher, par exemple, des animaux de se blesser en passant dans des passages étroits : on place de ces tourniquets ou *rouleaux* dans les portes des *poulineries* et aux angles de ces bâtiments pour empêcher les juments pleines de se blesser; 3° une poutre garnie de pointes de fer qu'on place dans une brèche pour en disputer le passage; 4° un morceau de fer plat traversé par une tige de fer terminée à pointe ou à scellement : ce genre de tourniquet sert à arrêter les volets ou les persiennes. On nomme *tourniquet simple* celui qui n'a qu'une branche : il sert à arrêter les châssis vitrés; *tourniquet à bascule*, une petite tige qui porte un bouton à l'une de ses extrémités, et une vis à écrou garni d'une bascule de l'autre : on l'utilise pour fermer les petites portes d'armoire.

TOURNISSE, *s. f.* — Pièce de charpente, poteau de remplissage compris entre une *sablière* et une *décharge*. Les parties de la tournisse coupées obliquement s'assemblent dans la décharge en *tenons à tournisse*; on

fait aussi usage de *tenons en about;* quant à l'assemblage avec la sablière, il se fait en angle droit à tenon et à mortaise. Trop souvent on se contente de couper obliquement les tournisses et de les arrêter avec de longs clous ou une petite pièce de fer découpée en dent-de-loup. Les tournisses entrent souvent dans la construction des jouées de lucarne.

TOYÈRE, *s. f.* — Œil d'un fer de hache.

TRACÉ D'UN BATIMENT. — Opération qui a pour but de tracer sur le terrain l'emplacement que les murs d'un bâtiment doivent occuper; cette opération se nomme plutôt IMPLANTATION. (Voy. ce mot.)

TRACÉ DES ÉPURES. — C'est l'art de dessiner, grandeur d'exécution, sur une aire, les diverses parties d'un bâtiment dont l'exécution présente de grandes difficultés. Les maçons tracent les épures des trompes, des voûtes et des escaliers; les charpentiers, des escaliers et des combles; les serruriers, des grandes couvertures, des limons d'escalier en fer, enfin de toutes sortes de charpentes. Ces ouvriers se rendent ainsi parfaitement compte des différentes parties d'un ouvrage, de leur assemblage, et peuvent résoudre d'avance des difficultés qu'ils n'auraient pu prévoir qu'à l'exécution, c'est-à-dire trop tard, s'ils n'avaient pas eu le soin de tracer leurs épures en vraie grandeur.

TRACER, *v. a.* — En général, c'est marquer, indiquer par une ou plusieurs lignes le contour d'un objet sur une surface quelconque.

En maçonnerie, c'est marquer, par des lignes rouges ou noires, les tailles sur une pierre. *Tracer sur le terrain*, c'est marquer, à l'aide de petits sillons suivant les *lignes* ou *cordeaux*, la direction des ouvertures des tranchées pour fondations; *tracer au simbleau*, c'est tracer avec le *simbleau* des arcs surbaissés, des arcs rampants, des ellipses, etc.; *tracer par équarrissement*, c'est, dans la coupe des pierres, une manière de tracer les traits sur les pierres par des panneaux pris sur l'épure et cotés pour trouver les raccordements.

En menuiserie et en charpente, le terme *tracer* a bien des significations usitées en maçonnerie; on se sert, pour tracer sur les bois, d'un outil nommé TRACERET. (Voy. ce mot.)

En serrurerie, c'est dessiner des traits, tirer des lignes, indiquer des points de repère sur le métal avec la *pointe à tracer*.

En peinture, tracer des moulures, des filets, des panneaux, c'est dessiner avec le blanc d'Espagne ou un crayon noir ou rouge, des moulures, etc., avant de les peindre.

TRACERET, *s. m.* — Outil servant à tracer sur les bois les détails des assemblages, coupes, repères, etc.; l'une de ses extrémités

Traceret.

est terminée en pointe et l'autre par un petit renflement arrondi percé d'un trou. (Voy. notre figure.)

TRACTION, *s. f.* — Terme de mécanique. Action d'une force qui, placée en avant de la résistance, tire un corps mobile à l'aide d'une corde en chanvre, en fil de fer, ou de tout autre intermédiaire. (Voy. STABILITÉ.)

TRAILLE. — Voy. PONT, § *Ponts volants*.

TRAINANTE (SEMELLE). — Voy. SEMELLE.

TRAINEAU, *s. m.* — Machine servant au transport des pierres. Elle se compose de deux pièces méplates armées en dessous de bandes de fer pour leur permettre de résister au frottement; ces pièces sont jointes ensemble par des traverses, et dans leurs angles elles ont des crochets permettant d'attacher des traits pour des chevaux ou pour des hommes, car le traîneau est également traîné par ceux-ci ou par des bêtes de somme.

TRAÎNÉE, *s. f.* — On nomme *traînées de plâtre* des filets de plâtre qu'on applique sur un mur qu'il s'agit de ravaler. Les CUEILLIES D'ANGLE (Voy. ce mot) se composent de deux *traînées*, une sur chaque face ou parement de mur, dans l'angle d'une pièce. Les traînées sont établies avec la règle et le fil à plomb ; elles servent de guide pour bien dresser l'enduit, lui donner une épaisseur uniforme et déterminer le nu du mur ravalé.

TRAINER EN PLATRE. — Cette expression revient fréquemment dans le langage du maçon. *Traîner un plafond*, c'est jeter du plâtre presque liquide à l'aide de la taloche sur un plafond ; on traîne la taloche afin de le bien dresser. *Traîner une corniche, une moulure*, c'est faire une corniche, une moulure avec un calibre qu'on traîne sur deux règles fixées l'une au-dessus et l'autre au-dessous de la moulure ; le maçon garnit de plâtre clair cette corniche, et il passe et repasse le calibre au-dessus jusqu'à ce que le profil de la corniche ou de la moulure soit parfaitement exécuté, c'est-à-dire avec netteté. Quand celles-ci sont importantes, il faut deux ouvriers pour pousser le calibre.

TRAIT, *s. m.* — En général, ligne, marque servant de point de repère à un ouvrier pour exécuter un travail. Ce terme est surtout employé par les menuisiers, les charpentiers et les maçons. Il y a lieu de distinguer les expressions suivantes ; on nomme :

TRAIT BIAIS, une ligne oblique par rapport à une autre ;

TRAIT CARRÉ, une ligne perpendiculaire à une autre ;

TRAIT CORROMPU, celui qui n'a pas été tracé avec netteté ;

TRAIT DE JUPITER, un assemblage à mi-bois et à dents, qui a quelque ressemblance avec les traits représentés dans le foudre de Jupiter (Voy. ASSEMBLAGE) ;

TRAIT DE NIVEAU, une ligne horizontale, une ligne tracée qui indique la hauteur d'un plancher, d'un palier ou d'une retraite quelconque ;

TRAIT DE REPÈRE, une ligne fixant un alignement, une hauteur quelconque ;

TRAIT DE SCIE, le trait qui sert à guider une scie, à fixer sa direction. On comprend aussi sous le même terme la ligne qui subsiste dans une pierre, dans une pièce de bois, après qu'elles ont été sciées : le *trait de scie* est donc l'intervalle, le vide laissé par le passage de la scie.

TRAIT (Pièce de). — Une pièce dont toutes les parties ont été taillées selon les règles de l'art ; c'est un chef-d'œuvre de coupe.

TRANCADE, *s. f.* — Gros bloc de pierre plein de trous et de cavités entaillées qui se trouve à la surface d'un terrain.

TRANCHAGE, *s. m.* — Action de trancher. On fait le tranchage des marbres, des pierres dures, des billes de bois, pour faire des dalles de revêtement et des feuilles de placage. Aujourd'hui même on opère si bien le tranchage du bois, qu'on peut tirer d'un fort tronc d'arbre une seule feuille de placage qui mesure jusqu'à 20 et 25 mètres de longueur sur une hauteur de 2 mètres ou $2^m,50$, ce qui fournit une superficie de 40 mètres carrés ou de $62^m,50$ carrés d'une seule pièce.

TRANCHANT, *s. m.* — C'est la partie tranchante d'un outil, la partie aiguisée, qui est destinée à couper. Quand ce *tranchant* est bien aiguisé, on dit qu'il a beaucoup de *fil* ; mais il ne faut pas confondre ces deux termes, car le fer d'un outil qui a trop de fil n'est pas un bon tranchant, puisqu'il s'émousse très-rapidement.

TRANCHE, *s. f.* — Les serruriers désignent sous ce terme un outil en forme de merlin, aciéré et affûté ; il porte un œil dans lequel passe un manche en bois. Ils s'en servent pour divers usages, soit pour refendre ou *trancher* les pièces de fer à chaud, soit pour les couper à froid : dans ce cas, ils pratiquent sur ces pièces des entailles ; puis, par un coup sec frappé sur l'un des côtés des pièces de fer, ils les tordent et les cassent.

Pour se servir de ce ciseau d'acier, ils posent le tranchant sur l'objet à trancher, et ils frappent dessus un coup sec avec le *marteau à devant*. Les marbriers nomment *tranches* les dalles de pierre ou de marbre de faible épaisseur débitées dans un bloc au moyen de la scie sans dents.

TRANCHÉE, *s. f.* — Déblai plus ou moins important pratiqué au travers d'un terrain, pour donner passage à une voie ferrée, à une chaussée, à un canal, à un aqueduc, etc. On nomme encore *tranchées* les déblais faits dans le sol pour établir les fondations d'une construction, pour faire passer une conduite d'eau, de gaz, ou bien pour planter une ligne d'arbres. Dans les avenues, les jardins publics et les parcs, on pratique souvent des tranchées plus larges que de raison, afin d'enlever la mauvaise terre et en rapporter de la bonne, afin d'assurer la reprise des arbres que l'on mettra en place.

Dans un mur, on nomme en général *tranchées* des entailles pratiquées pour y faire un scellement en longueur ou pour y encastrer un objet : un tirant d'ancre, par exemple ; quand c'est pour y sceller un poteau, on se contente de hacher le mur de l'épaisseur du poteau et à une faible profondeur.

TRANCHE-MAÇONNÉ, ÉE, *adj.* — Terme de blason, qui se dit d'un écu dont une division est en maçonnerie.

TRANCHET, *s. m.* — Outil tranchant dont se servent les plombiers pour couper leur plomb.

Les serruriers nomment *tranchet* un petit outil sur lequel ils coupent le fer ; il s'emmanche dans le trou de l'enclume.

TRANCHIS, *s. m.* — Rang de tuiles ou d'ardoises tranchées dans leur longueur et obliquement sur un ou deux de leurs côtés. On place des *tranchis* le long d'un arêtier, d'une noue, dans le bas des joues de lucarne ou des souches de cheminée.

TRANSEPT. — Voy. TRANSSEPT.

TRANSITION (STYLE DE). — Voy. OGIVALE (*Architecture*).

TRANSMISSION DE FORCE, ou DE MOUVEMENT. — A l'aide de courroies dites *sans fin*, qui passent sur des roues et poulies à jantes plates légèrement convexes, on

Transmission de force ou de mouvement.

peut transmettre une force, un mouvement dans des locaux souvent fort éloignés de l'agent producteur, et grâce à un seul moteur à gaz ou à vapeur.

TRANSPORT, *s. m.* — Action de transporter. Dans les chantiers, on transporte toutes sortes de matériaux ; on emploie à cet effet divers genres de véhicules, des camions, des diables, des binards, des tombereaux, des brouettes, des bards, des fardiers, des charrettes, des triquebales, des wagons, etc. ; on utilise aussi des hottes, des bourriquets et divers genres de corbeilles en osier.

Le transport des terres se fait à la pelle, à la brouette, au tombereau, au bourriquet et au wagon. (Voy. RELAIS, PELLETEUR, BROUETTEUR, etc.)

Le transport des pierres se fait à la brouette, au camion, au diable, au binard, à la charrette.

Le transport des briques, du sable, de la chaux, du plâtre, du ciment, se fait au tombereau pour les grandes quantités ; à la brouette pour des quantités peu considérables.

Le transport des bois de charpente s'effectue au moyen de charrettes et de fardiers ; les longues pièces, telles que poutres et sapines, avec des triquebales.

TRANSSEPT, *s. m.* — C'est dans une église

la nef secondaire qui coupe, qui traverse la principale et la sépare du chœur et des bas-côtés. Le transsept forme les deux bras d'une croix dont le chœur et la nef sont le montant. On le nomme aussi, mais improprement, *croisée*, et ses deux extrémités ont reçu le nom de *croisillons*, d'*ailes de la croix*, de *bras* et *branches de croix*. Du reste, toutes ces diverses dénominations sont souvent employées à tort comme synonymes, ce qui établit dans le langage et dans les écrits une confusion très-regrettable. Il serait donc à désirer que les architectes et les archéologues adoptassent la classification suivante : on nommerait *transept* l'ensemble de la nef transversale ; *croisillons*, chacune des extrémités de cette nef ; *croisée, intertranssept, intercroisillons*, le centre du transsept, qui est parfaitement circonscrit par les croisillons d'une part, le chœur et la nef principale de l'autre. Comme on le voit, ces termes sont très-explicites. Disons aussi que souvent on écrit *transept* avec une seule *s*, ce qui est contraire à l'étymologie du mot, dérivé de *trans* (au delà) et *septum* (enceinte fermée par des barrières), par allusion aux grilles du chœur. Il est donc mieux d'écrire ce mot comme nous le donnons en tête du présent article. — Les transsepts sont ordinairement fermés par un mur droit qui se termine en pignon décoré d'une grande rose ; mais on en voit parfois terminés en hémicycle ou en abside. Certaines églises ont un transsept double ; quelques auteurs ont même avancé, Berty entre autres, qu'il en existait quelquefois jusqu'à trois. Nous ne connaissons pas d'église ayant un triple transsept. — Quelques chapelles de la Vierge, notamment celle de l'église de la Charité-sur-Loire, ont un transsept. Le transsept existait, mais sans faire de saillie extérieurement, dans beaucoup d'anciennes basiliques ; il ne devint saillant qu'au IV° et même qu'au V° siècle. Dans les basiliques chrétiennes de l'époque latine, le transsept passait entre les nefs et le tribunal ; le mur qui séparait la croisée de la nef était percé d'un *arc triomphal*.

TRAPAN, *s. m.* — Haut d'un escalier où finit la rampe. (Pernot.)

TRAPÈZE, *s. m.* — Quadrilatère dont deux côtés sont inégaux et parallèles. Le trapèze est *rectangle*, lorsqu'il a deux angles droits ; il est dit *isocèle*, quand les côtés opposés non parallèles sont égaux.

TRAPÉZOIDE, *adj.* — Quadrilatère plan dont tous les côtés sont obliques entre eux.

TRAPP, *s. m.* — Sous ce terme générique, on comprend : l'amygdaloïde, le basalte, le porphyre. On nomme *trapp-tuf* un tuf volcanique. — Le trapp, qui est une espèce de *diorite*, est employé aux constructions dans certaines contrées. On le nomme ainsi parce qu'en Suède il forme des masses de roche disposées en gradins (*trapp*) ; en Allemagne on le nomme *grunstein*, et en France *diorite*.

TRAPPE, *s. f.* — Châssis plein ou volet qui se pose horizontalement à fleur d'un plafond pour donner accès à un grenier, ou dans un plancher pour permettre d'arriver à une cave. Les trappes sont fixées sur un de leurs côtés et s'abaissent soit dans un bâti en bois, soit dans des cadres en pierre. — On nomme également *trappe*, ou plutôt *fenêtre à trappe*, *à guillotine*, une fenêtre qui glisse dans une coulisse. — Les fumistes nomment *trappes en tôle* les petites portes faites en tôle de fer qu'ils placent dans des coffres de cheminée pour le service du ramonage. Ils font également des trappes pour boucher plus ou moins l'ouverture des cheminées et augmenter ou diminuer le tirage à volonté. Ce genre de trappe, qui devrait exister dans toutes les cheminées, permet de la fermer hermétiquement quand on ne fait pas de feu ; on les ouvre et on les ferme à l'aide d'une tringle à crochet qu'on arrête sur une bande de fer percée de sept ou huit trous, qui servent ainsi à régler l'ouverture.

TRAPILLON, *s. m.* — Longues fentes, espèce de petites trappes, qui sont pratiquées sur le plancher d'un théâtre pour le jeu des décorations. — On désigne aussi sous ce terme les ferrures qui tiennent une trappe fermée.

TRAPPON, *s. m.* — Trappe à fleur de terre qui sert à fermer une cave dans laquelle on entre par la rue.

TRASS, *s. m.* — Sorte de tuf volcanique poreux, composé de matières très-hétérogènes; en effet, suivant la variété, on y trouve des fragments de basalte, de pierre ponce, de schiste argileux, du quartz, du mica, et quelquefois du bois carbonisé. Il provient, dit-on, d'éruptions volcaniques boueuses. — On distingue trois variétés de trass : le gris bleuâtre, le jaunâtre et le trass mort; mais les deux premières variétés constituent seules le trass proprement dit. Quant au trass mort, dénommé par les Allemands, *wilder trass, wilder tufstein*, il est de beaucoup inférieur aux deux précédents pour la confection des mortiers, car il est beaucoup moins hydraulique. On emploie le trass à la confection d'un genre particulier de mortier qui est formé de 1 volume de trass et de 0,5 de chaux. — On exploite surtout cette matière sur les bords du Rhin, principalement dans les environs d'Andernach.

TRAVAIL, *s. m.* — Ouvrage fait ou à faire. On nomme *travail neuf* un travail exécuté sur un nouvel œuvre; *travail d'entretien*, celui qu'on fait pour entretenir un immeuble dans un bon état; *travail de réparation*, le travail qu'on exécute pour réparer des dégâts commis ou des dommages causés par cas fortuit ou par vétusté à un immeuble.

TRAVAILLER, *v. a.* — Faire un travail, exécuter un ouvrage quelconque. — On dit qu'une maçonnerie, qu'un mur *travaillent*, quand il se produit des déchirures dans ces ouvrages qui indiquent que le tassement s'est fait irrégulièrement. — Quand les matériaux, pierre, bois, fer, etc., sont soumis à des efforts de compression, de traction, de flexion, on dit qu'ils *travaillent* à raison de tant de kilogrammes par centimètre carré. Enfin, par les expressions *travailler à la tâche, à ses pièces, à la journée*, il faut entendre qu'un ouvrier reçoit un certain salaire soit pour le travail convenu, soit par chaque pièce qu'il exécute, soit enfin pour une journée de travail.

Au figuré, quand on dit qu'un bois *travaille*, on entend qu'il se dessèche, qu'il se *déjette*.

TRAVAISON, *s. f.* — Saillie qui termine le haut des murs d'un édifice et qui porte la charpente de la couverture ou les travées de cette charpente; de là son nom. Quand cette saillie est considérable, on la nomme CORNICHE, ENTABLEMENT. (Voy. ces mots.)

TRAVAUX PUBLICS. — On désigne sous ce terme les travaux empreints d'un caractère d'utilité publique; ce sont donc des travaux qui intéressent la généralité des habitants du pays, quelle que soit son étendue. Les travaux publics comprennent la création des routes, des voies d'eau et de fer, la construction des digues, ports, phares, des monuments publics, l'exploitation des tourbières, des mines et minières, les travaux de drainage et d'irrigation, le desséchement des marais et des tourbières. Mais il demeure bien établi que tous les travaux que nous venons d'énumérer ne sont réellement dits *travaux publics* qu'alors seulement qu'ils sont exécutés pour le gouvernement et à ses frais, directement ou par des concessionnaires et des adjudicataires. Les travaux publics comprennent donc, par suite de ce qui précède, les travaux de l'État, les travaux départementaux et certains travaux communaux que l'État subventionne ou surveille, tels que mairies, hôtels de ville, églises, presbytères, écoles normales, écoles d'agriculture, écoles des arts et métiers, etc.

L'entrepreneur de travaux publics jouit de certains droits et de certaines prérogatives que nous allons examiner brièvement. — Les entrepreneurs peuvent prendre des matériaux dans tous les lieux qui leur sont indiqués dans le devis, ou ultérieurement par l'autorité compétente. Ils n'ont qu'à avertir les propriétaires et les indemniser de gré à gré, et, à défaut, à dire d'experts. On excepte les lieux clos par des murs ou autres clôtures équivalentes suivant l'usage des lieux. (Arr. du Cons., 7 sept. 1755; Cons. d'État, 5 nov. 1828, 27 juin et 24 oct. 1834.) — Quand l'entrepreneur s'approvisionne dans les propriétés de l'État,

dans celles des communes, l'art. 145 du Code forestier stipule que l'indemnité sera payée à l'État et aux communes comme elle l'aurait été aux particuliers. Cette indemnité est réglée d'après les art. 55 et 56 de la loi du 7 sept. 1807. — L'arrêt du Conseil du 7 nov. 1755 défend aux propriétaires des lieux non clos de porter aucun trouble ou empêchement à l'enlèvement des matériaux. Mais comme aucune loi n'interdit la faculté d'enclore ses terrains contenant une carrière exploitée pour un service public, le propriétaire qui voudrait se soustraire à cette charge est libre de se clore, car toutes les lois et coutumes qui s'opposaient à cette clôture dans l'espèce que nous venons de voir ont été abrogées par l'art. 4, sect. IV, de la loi du 6 oct. 1791. (C. d'État, 5 nov. 1828.) Mais l'exception de la clôture n'est pas admise, si la propriété n'est pas entièrement close. (Conseil d'État, 27 juin 1823.) La question de savoir si une carrière, un terrain sont clos, dans le sens indiqué par les arrêts du Conseil du 7 nov. 1755 et du 20 mars 1780, est de la compétence des tribunaux administratifs. (Cons. d'État, 2 juill. 1859.) — Pour les responsabilités des entrepreneurs, ainsi que pour leurs obligations, voyez ENTREPRENEUR et CAHIER DES CHARGES.

TRAVÉE, s. f. — Ce terme, dérivé du latin *trabs* (poutre), signifie, espace compris entre deux poutres, et par dérivation on désigne sous ce terme une ordonnance quelconque d'architecture comprise entre deux points d'appui principaux : par exemple, dans une église, on nomme *travée* une grande arcade comprise entre deux piliers et qui se reproduit plusieurs fois côte à côte ; dans un pont, la partie comprise entre deux piles ; dans un comble, la partie située entre deux fermes ; dans une grille en fer, l'intervalle délimité entre deux pilastres.

TRAVERSE, s. f. — En général, on désigne sous ce terme toute pièce de bois ou de fer qui, posée horizontalement, porte sur des appuis et supporte elle-même d'autres pièces. Selon la place qu'elles occupent ou leur nature, les traverses prennent différents noms que leur qualificatif explique suffisamment ; ainsi il y a les *traverses du haut, du bas, du milieu, les traverses de porte et de lambris, de chambranle, de bâti, de petit bois, de croisée*, etc. — Dans une grille, on nomme *traverses* les barres de fer méplat qui reçoivent haut et bas les barreaux d'une grille ; dans une cheminée en marbre, la plaque qui, placée sous la tablette, est supportée par les montants ; on donne le même nom à la barre de fer qui passe quelquefois derrière la traverse en marbre.

On nomme : *traverses de frise*, des traverses rapprochées entre lesquelles on dispose des ornements ; *traverse flottée*, une pièce de bois qui, passant derrière un panneau, n'est apparente que sur un seul parement : c'est une sorte de *traverse engagée ; traverses de ceinture*, les traverses qui réunissent dans le haut les pieds d'une table et forment, pour ainsi dire, la ceinture qui supporte la table proprement dite.

TRAVERSER, v. a. — Corroyer le bois en travers de sa largeur, ce qui se fait avec le rabot ou avec la varlope.

TRAVERSIN, s. m. — Pavé refendu qui sert de clausoir à une rangée de pavés ou *range* placée à côté d'un mur. On emploie également des *traversins* dans un ruisseau droit pour couper les liaisons.

TRAVERSINE, s. f. — En termes de ponts et chaussées, on nomme ainsi plusieurs pièces de bois : 1° une pièce employée dans une fondation sous l'eau et qui est placée perpendiculairement à l'ouvrage ; 2° une espèce de fort madrier ou solive qu'on entaille dans les pilots pour faire un radier d'écluse ; 3° la traverse d'un grillage. — On nomme *maîtresses traversines* celles qui portent sur les seuils d'une écluse.

TRAVERTIN, s. m. — Calcaire dur et grisâtre qu'on trouve dans les environs de Rome, notamment à Tivoli, et qui a été employé à la construction des principaux mo-

numents antiques de Rome. C'est un tuf calcaire qui est très-facile à travailler en sortant de la carrière et qui durcit rapidement à l'air. Les Italiens le nomment *travertino*.

TRAVON, *s. m.* — Chapeau qui couronne les files de pieux d'une palée de pont. Les travons servent aussi à porter les travées des poutrelles du tablier.

TRÉFILER, *v. a.* — Passer du fil de fer ou de laiton à la filière ; travailler à la *tréfilerie*, c'est-à-dire à la machine servant à tirer le fer et le laiton à la filière.

TRÈFLE, *s. m.* — Ce terme est synonyme de *trilobe*; en effet, c'est un ornement de l'époque ogivale qui, imitant la feuille de la plante nommée *trèfle*, présente trois lobes. On voit des trèfles représentés dans les cordons ou dans les bandeaux en guise de feuilles entablées ; on fait également dans les pignons de petites roses ou baies qui ont la forme du trèfle. On trace cet ornement au moyen de trois cercles dont les centres se trouvent au sommet d'un triangle équilatéral. Ordinairement le point de rencontre des cercles, au lieu de former une pointe aiguë, est décoré d'un petit culot de feuilles, ou bien d'une tête d'homme ou d'animal. — En termes de blason, on nomme *trèfle* une représentation de celui-ci sur l'écu. Souvent les croix sont *tréflées* ou *cantonnées* de trèfles.

TRÉFLÉ, ÉE, *adj.* — Qui a la forme d'un trèfle. — Croisée ou rose tréflée, celle qui a la forme d'un trèfle ; croix tréflée, celle qui a ses extrémités décorées de trèfles, qui se termine en trèfle. — En termes de numismatique, on dit qu'une pièce est *tréflée*, quand elle a été frappée au marteau à diverses reprises et d'une manière irrégulière, de sorte qu'elle porte une très-mauvaise empreinte. (Voy. TRÈFLE.)

TRÉFONDS, *s. m.* — Fonds situé au-dessous du sol et qu'on possède au même titre que le sol lui-même ; le propriétaire du fonds et du tréfonds se nomme propriétaire *foncier et tréfoncier*. Ce terme de coutume est dérivé du latin *terræ fundus* (le fonds du sol). (Voy. MINES.)

TREILLAGE, *s. m.* — Assemblage de lattes, plus ou moins espacées, réunies les unes aux autres au moyen de fil de fer ou d'osier. Ce genre de treillage (fig. 1) sert à faire des clôtu-

Fig. 1. — Treillage en bois.

res légères pour parcs, jardins, etc. On les maintient debout au moyen de perches ou petits poteaux qu'on enfonce en terre ; l'extrémité inférieure du treillage est quelquefois fixée dans le

Fig. 2. — Treillage en fil de fer.

sol, tandis que l'extrémité supérieure des lattes est terminée en pointe. On fait aujourd'hui toutes sortes de treillages ; nos figures en montrent divers spécimens : ils sont simples, doubles, à carreaux, à losanges, etc. On fabrique aujourd'hui des treillages en fil de fer galvanisé qui servent non-seulement comme clôtures, mais encore pour parcs et volières (fig. 2) ; on

les utilise même dans les étangs pour parquer les poissons suivant leur grosseur. On emploie également les treillages pour revêtir des murs de jardins, afin de pouvoir palisser des arbres contre ces murs ou y faciliter l'ascension des plantes grimpantes. On nomme ces treillages *treillages d'espalier*; on les utilise pour faire des berceaux de verdure, des salles et salons de fleurs, etc.

TREILLAGER, v. a. — Garnir de treillage. On treillage l'intérieur d'une serre froide ou tempérée, une salle de verdure, etc.

En peinture, c'est donner une couche de blanc de céruse broyé à l'huile de noix et détrempé avec cette même huile et une addition de litharge. Quand cet apprêt a durci, on le couche par deux fois avec du vert de treillage.

TREILLAGEUR, s. m. — Ouvrier qui exécute des travaux de treillage, c'est-à-dire qui pose des treillages en bois, en fil de fer, qui pose des espaliers, qui fait des salles de verdure, des tonnelles, des berceaux, des perspectives, etc. Les outils qu'il emploie sont : la *masse*, pour enfoncer les poteaux en terre; des *pinces*, pour tordre les fils de fer ou de zinc; les *tenailles à mâchoires*, pour les couper après leur torsion; la *serpe*, pour hacher et redresser les échalas; la *scie à main*, pour rogner ceux-ci et les égaliser; les *coutres*, pour couper et refendre les échalas; la *plane*, pour les dresser sur un *banc* ou *chevalet* à cet usage; enfin le *marteau*, pour clouer.

TREILLE, s. f. — Berceau construit à l'aide de petites pièces de bois pour recevoir des plantes grimpantes et surtout de la vigne. La treille, la *pergola* des Italiens, fournit un précieux abri contre les ardeurs du soleil, surtout dans les pays chauds.

TREILLIS, s. m. — Ouvrage de fer, de bois tressé (osier), qui imite les mailles d'un filet et qu'on utilise pour clôture. — Les jours de souffrance doivent être fermés avec des barreaux de fer garnis d'un treillis à mailles de fer serrées qu'on nomme GRILLAGE (Voy. ce mot). — On désigne encore sous le terme de *treillis* un châssis divisé en compartiments ou carreaux, qui, appliqué sur un tableau ou un dessin, permet de le reproduire en plus grand ou en plus petit, suivant le quadrillé porté sur la place qui sert à faire la reproduction.

TREMBLE, s. m. — Espèce de peuplier blanc, nommé aussi, du reste, *peuplier tremble*, qu'on utilise dans les campagnes pour les constructions rurales qui ne doivent servir que pour un laps de temps assez court, car ce bois, qui est fort tendre, pourrit assez rapidement. Le poids spécifique de ce bois n'est que de 0,520.

TRÉMIE, s. f. — Espace rectangulaire ménagé dans un plancher en bois et qui sert à porter l'âtre d'une cheminée. — Les trémies hourdées en plâtre et plâtras sont comprises entre le mur d'un côté, un chevêtre de l'autre et deux solives d'enchevêtrure. — On nomme également *trémie* un assemblage en planches qui sert à envoyer dans les fouilles le béton.

TRÉMIE (Bande de). — Bande de fer méplat, qui d'un bout est encastrée dans le mur et dont l'extrémité opposée est contrecoudée, afin de s'accrocher comme un étrier sur le chevêtre. On place des bandes de trémie sous l'âtre d'une cheminée, afin de le soutenir.

TRÉMION, s. m. — Barre de fer carré qui soutient la hotte d'une cheminée.

TREMPE, s. f. — Opération qui a pour but de donner de la sûreté à l'acier; on y procède en faisant chauffer le métal à une température élevée, puis on le plonge brusquement dans l'eau. L'acier est d'autant plus dur que la transition entre les deux températures est plus brusque. Si le métal a été trop fortement chauffé, on le fait *revenir* en le trempant et en le chauffant de nouveau; mais à une température moins élevée.

TRÉPAN, s. m. — Outil portant une mè-

che semblable à celle d'un vilebrequin, mais dans des proportions plus considérables. Le trépan, qu'on nomme aussi *drille*, sert à *trépaner*, c'est-à-dire à percer des trous dans la pierre, le marbre, etc. Les trépans de grande dimension servent à percer des trous de sonde. (Voy. SONDAGE et SONDE.)

TRÉSAILLE, *s. f.* — Pièce de bois horizontale qui, dans les charrettes, retient les ridelles.

TRÉSILLON, *s. m.* — Tringle de bois, sorte de cale qu'on place entre les planches nouvellement sciées et qu'on empile, afin de les empêcher de gauchir.

Fig. 1. — Trésorerie des Atrées, à Mycènes.

TRÉSORERIE, *s. f.* — Dans l'antiquité, on désignait sous ce terme un local dans lequel

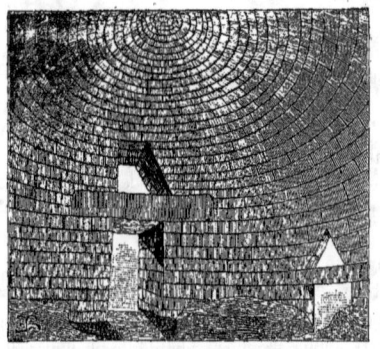

Fig. 2. — Intérieur de la trésorerie des Atrées, à Mycènes.

les chefs guerriers ou les rois enfermaient leur trésor de guerre. L'une des trésoreries les plus célèbres est celle dite *trésor d'Atrée*, à Mycènes; notre figure 1 montre l'élévation de cet édifice, et notre figure 2 l'intérieur de ce même trésor.

TRESSE, *s. f.* — Ornement dont le nom indique la forme et qui a été employé à toutes les époques de l'art, soit en peinture, soit en sculpture, pour décorer des bandeaux, des filets, des tores, etc. On peut disposer les tresses de plusieurs façons en *entrelacs*, en *ondes*, etc.

TRÉTEAU, *s. m.* — Chevalet porté sur quatre pieds réunis par une traverse à double T et qui sert à porter la table à dessiner de l'architecte.

Les plombiers utilisent également des tréteaux pour supporter, à l'aide de planches, les tables de plomb qu'ils étament. Le serrurier (le *ferreur*) se sert aussi de tréteaux en bois avec les pieds en fer, ou de tréteaux tout en fer, pour y poser les pièces de menuiserie qu'il doit ferrer.

Le *scieur de long* emploie également de grands tréteaux; on les nomme BAUDETS. (Voy. ce mot.)

TREUIL, *s. m.* — Machine à élever les fardeaux. Il se compose ordinairement d'un cylindre ou tambour horizontal monté sur un bâti au moyen des tourillons, sur lesquels sont fixées des manivelles servant à faire tourner le cylindre. C'est sur ce dernier que s'enroule ou se déroule une corde, suivant que le poids monte ou descend. On fait aussi des treuils à engrenages qui portent sur l'un de leurs côtés des roues en fonte pour recevoir une courroie de transmission mise en mouvement par la vapeur. Ces treuils sont d'une grande puissance; aussi sont-ils pourvus de freins automatiques qui arrêtent le montage, en cas d'accidents. Aujourd'hui on fait des treuils montés sur des chariots, afin de faciliter leur transport rapide. — Dans une CHÈVRE (Voy. ce mot), on nomme *treuil* le rouleau ou cylindre en bois sur lequel s'enroule le câble.

TRIAGE DES MATÉRIAUX. — Au fur

et à mesure de la démolition d'un bâtiment, l'entrepreneur fait procéder au triage des matériaux pour pouvoir opérer leur *rangement*. Il les fait donc placer par catégories : les briques, les bois, les plombs, les ferrements, les ardoises, etc.

TRIANGLE, *s. m.* — Figure géométrique composée de trois droites qui se coupent deux à deux et forment ainsi trois angles (*tri-angles*). Nous ne définirons pas les différentes sortes de triangles, ni leurs propriétés, puisque ces définitions se trouvent dans les géométries élémentaires.

TRIANGULAIRE, *adj.* — Qui a la forme d'un triangle.

TRIANGULATION, *s. f.* — Opération que l'on pratique sur le terrain et qui est un des moyens de lever les plans. On l'exécute à l'aide du graphomètre et de l'équerre d'arpenteur. Ce procédé consiste à relier tous les principaux points du terrain à *relever* à l'aide de lignes droites qui, se coupant entre elles, forment des triangles : d'où le nom de *triangulation*, appliqué à ce procédé.

TRIBUNAL, *s. m.* — Dans l'antiquité, on nommait *tribunal*, dans les basiliques, la partie élevée au-dessus du sol dans laquelle se tenaient les juges pour rendre la justice. Cette partie de l'édifice était tantôt rectangulaire, comme dans la basilique de Pompéi, et tantôt en hémicycle, par exemple, à la basilique de Vérone. — Dans un camp, le *tribunal* était une plate-forme élevée sur laquelle le général en chef rendait aussi la justice. (Tac., *Hist.*, III, 10 ; IV, 25.) — Aujourd'hui on désigne sous ce terme l'ensemble du local dans lequel on rend la justice ; il comprend non-seulement l'enceinte dans laquelle siégent les juges, mais encore où sont les greffiers, les procureurs, les accusés, les avocats, les témoins ; enfin l'enceinte réservée au public qui vient entendre les causes, et qu'on nomme *auditoire*. On a même étendu la dénomination de tribunal au bâtiment tout entier ; ainsi on dit : tribunal de police correctionnelle, tribunal de la justice de paix, tribunal de commerce, etc. (Voy. PALAIS DE JUSTICE.)

TRIBUNE, *s. f.* — Ce terme, dérivé du latin *tribuna*, servait à désigner, dans l'antiquité, un endroit élevé dans lequel le tribun du peuple (car il existait divers genres de tribuns) défendait les droits et les intérêts des classes pauvres contre la puissance de l'aristocratie patricienne. Le tribun du peuple, qui n'avait qu'une autorité civile, ne portait pas d'autre costume que la toge, comme tous les autres citoyens. (Cic., *Leg.*, III, 7 ; Tite-Live, II, 32.) — On nommait *suggestum* toute espèce de tribune, qu'elle fût élevée en pierre, ou que ce ne fût qu'un tertre de gazon ; mais on désignait sous ce terme une plate-forme élevée sur laquelle les orateurs haranguaient la foule (Cic., *Tusc.*, V, 20), et les généraux leurs troupes (Tacite, *Hist.*, I, 55). La tribune élevée dans le forum se nommait *rostrum*, parce qu'elle s'avançait en forme de proue de navire. Le *pulpitum* était la tribune littéraire, la chaire du professeur ; le *pulvinar*, l'estrade qu'occupait l'empereur dans le cirque, dans les théâtres et les amphithéâtres : on la nommait ainsi parce que le siége, *subsellium*, était garni d'un coussin, PULVINAR. (Voy. ce mot et PULVINATUS.)

Dans ces temps modernes, il existe un grand nombre de tribunes, dont la seule désignation expliquera l'usage à nos lecteurs. Dans les églises, il y a les tribunes d'orgues ; dans les réfectoires de communautés, des tribunes pour le lecteur ; dans les parlements, des tribunes pour les orateurs ; enfin, sur les champs de courses de chevaux, il y a des tribunes pour les spectateurs.

TRICAGE, *s. m.* — Merrain qui n'a pas les dimensions usuelles du commerce, parce que ses dimensions en sont faibles.

TRICHER, *v. a.* — C'est, à l'aide de divers moyens, surtout par un artifice quelconque, rendre moins sensible un défaut de symétrie, une irrégularité quelconque dans un ouvrage de construction.

TRICLINIUM. — Ce terme, dérivé du grec τρίκλινον, indique la réunion de trois lits autour d'une table (Varro, *R. R.*, III, 13, 2 ; Macrob., *Sat.*, II, 9), lesquels lits étaient disposés sur les trois côtés d'une table, le quatrième côté restant libre pour le service. Par suite, on a donné ce nom aux salles à manger romaines, parce que les lits étaient disposés comme nous venons de le dire. (Cic., *de Oratore*, II, 65 ; Petr., *Sat.*, 22 ; Vitruve, VI, 6, 7 ; Phædr., IV, 24.) Diverses maisons de Pompéi nous ont parfaitement démontré la disposition des *triclinia* romains. Quand les salles étaient dans les jardins, on les nommait aussi *œci* et *exedræ* ; elles étaient souvent ornées de mosaïques et de beaux dallages de marbre.

Dans les basiliques chrétiennes, on désignait sous ce terme les salles qui étaient annexées à ces édifices et dans lesquelles on recevait les pèlerins. Ces salles servaient également pour la célébration de diverses cérémonies.

TRICOISES, *s. m. pl.* — Tenailles servant aux menuisiers et aux charpentiers à arracher des chevilles et des clous. — Les serruriers se servent de tricoises dont les mordants courbes ne pincent que par leurs extrémités. — Les maréchaux ferrants emploient des tricoises dont les mâchoires ou mors sont tranchants et aciérés. Ils s'en servent pour arracher les clous implantés dans la corne ; pour couper leur tige, ou séparer le fer du sabot.

TRICOSINE, *s. f.* — Tuile fendue dans sa longueur.

TRIDENT, *s. m.* — On désigne sous ce terme générique tout objet muni de trois dents, mais plus particulièrement une fourche à trois dents ou fourchons, terminés en fer de flèche et pouvant ainsi servir à harponner le poisson. Le trident est l'emblème et le sceptre de Neptune, le dieu des mers (Virg., *Æn.*, II, 610 ; *Georg.*, I, 13) ; aussi ce dieu porte-t-il le nom de *Tridentifer*, ou *Tridentiger*.

TRIÈDRE, *adj.* — Ce terme de géométrie, dérivé de τρί (trois) et ἕδρα (face), signifie, qui a trois faces, ou qui est formé par trois plans ; ainsi l'angle solide qui est formé par trois plans se nomme *angle trièdre*.

TRIÉRARQUE, *s. m.* — Terme d'antiquités. Capitaine commandant une TRIRÈME grecque. (Voy. ce mot.) Ce terme, dérivé du grec τριήραρχος, passa dans la marine romaine. (Tac., *Ann.*, XIV, 8 ; *Hist.*, II, 16.)

TRIÈRE. — Voy. TRIRÈME.

TRIFORIUM, *s. m.* — Ce terme ne devrait désigner qu'une galerie ou une sorte de balcon qui règne dans le transsept des églises, et qui met en communication les galeries des tribunes placées sur les bas côtés avec celles qui pourtournent le chœur ; mais l'usage a étendu la signification de ce mot, qui désigne la galerie qui règne au-dessus des collatéraux et s'ouvre sur la nef au moyen d'arcades divisées en trois baies (*tres fores*) : d'où le nom de *triforium* donné à ces galeries, dont le nom véritable est *tribune*. Ce sont les archéologues anglais qui ont inventé ce nom, qui est complétement déplacé pour désigner ces tribunes, puisque les arcades à trois baies ne sont pas plus le trait caractéristique de ces tribunes, que des arcatures en claire voie, des arcades géminées, des arcs plein cintre, etc. Les basiliques de l'antiquité possédaient presque toutes des triforiums, qui furent également conservés dans les basiliques chrétiennes ; c'était même dans ces tribunes que les veuves et les vierges assistaient aux offices. Les églises grecques en possédaient également pour l'usage exclusif des femmes. — Les triforiums sont assez rares dans les églises romano-byzantines du XIe siècle, ils sont simulés par des arcatures ou des baies aveugles. A la fin du même siècle, ou au commencement du XIIe, le triforium prend de plus vastes proportions ; très-souvent les baies sont géminées. Vers le milieu du XIIe et pendant le XIIIe siècle, les triforiums possèdent des arcs en ogive plus richement moulurés et ornés. A partir du

XIVᵉ siècle, les murs formant le fond des triforiums se percent de baies qui s'agrandissent de plus en plus pendant le XVᵉ et le XVIᵉ siècle. A partir de cette époque, le triforium perd beaucoup de son importance par suite de l'introduction dans l'architecture de la renaissance des grandes baies décoratives des murs d'église, baies dénommées en France *claires-voies* et en Angleterre *clerestory*.

TRIGÉMINÉE (BAIE). — On nomme ainsi les baies qui par des meneaux ou des nervures sont subdivisées en six parties.

TRIGLYPHE, *s. m.* — Ornement séparant les métopes de la frise dorique, qui se compose de cannelures ou canaux verticaux nommés *glyphes*. Or, comme cet ornement contient de chaque côté de son axe deux glyphes et sur chacun de ses bords deux demi-glyphes, il comporte donc en totalité trois glyphes; d'où son nom de *triglyphe*.

TRIGONE, *s. m.* — Ce terme, dérivé du grec τρίγωνον, sert à désigner de petites pièces triangulaires de marbre, de verre, de terre cuite ou de toute autre matière, employées pour faire des mosaïques d'un genre parti-

Trigone (Trigonum).

culier, *sectilia* (Vitruve, VII, 1, 4), telles que celle représentée par notre figure et qui servait de seuil dans une maison de Pompéi. — On désignait aussi sous le nom de *trigonum* un instrument de musique (cithare), de forme triangulaire, appelé aussi *sambuque*.

TRIGONOMÉTRIE, *s. f.* — Science qui a pour objet de déterminer par le calcul les angles et les côtés des triangles en partant de certaines données numériques.

TRIGONOMÉTRIQUE, *adj.* — Qui appartient à la trigonométrie.

TRIGRAMME, *s. m.* — Sigle composé de trois caractères réunis, comme l'indique, du reste, son étymologie grecque (τρι, *trois*, et γράμμα, *lettres*).

TRIHEXAÈDRE, *adj.* — Qui présente trois rangs de petites faces superposées et disposées six par six.

TRILATÈRE, *s. m.* — Synonyme de TRIANGLE. (Voy. ce mot.)

TRILINGUE, *adj.* — Écrit en trois langues; telles sont beaucoup d'inscriptions trouvées à Persépolis. — Voy. PERSÉPOLITAINE (*Architecture*).

TRILITHE, *s. m.* — Monument composé de trois pierres formant une sorte de porte : deux pierres forment les jambages, et une troisième pierre, posée transversalement au-dessus, forme linteau. Beaucoup de monuments celtiques sont des trilithes. — Voy. CELTIQUES (*Monuments*).

TRILOBÉ, ÉE, *adj.* — Qui a trois lobes. Beaucoup de membres ou d'ornements d'architecture sont à trois lobes, ou *trilobés;* il y a des arcs, des baies, des rosaces trilobés; les trèfles sont des ornements trilobés.

TRILOBURE, *s. f.* — Forme ayant trois lobes.

TRILOGIE, *s. f.* — Ce terme est quelquefois employé comme synonyme de *triade*. Dieu le Père, le Fils et le Saint-Esprit forment une trilogie chrétienne; Ammon, Maut et Khons, Osiris, Isis et Horus, forment des trilogies égyptiennes.

TRINGLE, *s. f.* — Petite pièce de bois ou de fer mince et longue. Les menuisiers emploient des tringles pour boucher les vides entre les lames d'un parquet qui se sont retirées en se desséchant; ils donnent aussi ce nom aux petites *alaises* qu'ils rapportent sur l'épaisseur ou les battants des portes, croisées, etc. — Les serruriers font des tringles

en fer rond pour supporter des rideaux, des tentures, etc. — Les fontainiers nomment *tringles* les tiges en fer des pistons de pompes. — Les charpentiers désignent sous ce même nom les tiges en fer appelées *aiguilles pendantes* qui entrent dans la composition d'un comble en fer ou en bois et fer. (Voy. COMBLE.) — Les monteurs de vitraux nomment *tringles* ou *barlotières* des pièces de fer qui servent à supporter les grands vitraux. — Les treillageurs nomment *tringles* de petites perches qu'ils emploient pour soutenir leurs treillages; quand elles sont dressées à la plane sur toutes leurs faces, ils les qualifient de *tringles planées*.

TRINGLER, *v. a.* — Tracer, à l'aide d'un cordeau tendu frotté de blanc ou de sanguine, des lignes sur des pièces de bois ou sur une aire en plâtre; c'est ce que les charpentiers désignent aussi sous les expressions de *battre la ligne* et de CINGLER. (Voy. ce mot.)

TRINGLETTE, *s. f.* — Outil ayant la forme d'une lame de couteau, employé par les vitriers pour ouvrir les plombs des vitraux. Il y a des tringlettes en fer, en os, en bois de buis, en ivoire; elles sont plates et arrondies à leurs extrémités; elles mesurent $0^m,11$ à $0^m,13$ de longueur. — Au pluriel, ce terme sert à désigner les pièces de verre qui entrent dans la composition d'un panneau de vitrail.

TRINGUEBALLE, *s. f.* — Longue pièce de bois transversale montée en bascule sur une forte pièce verticale et qui sert à puiser de l'eau. Dans les tourbières, les tringueballes servent à épuiser l'eau. — Ne pas confondre ce mot avec *triqueballe*, qui a une tout autre signification. (Voy. TRIQUEBALLE.)

TRINOME, *s. m.* — Terme d'algèbre servant à désigner un polynôme à trois termes.

TRIOMPHE (ARC DE). — Voy. ARC DE TRIOMPHE.

TRIPERIE, *s. f.* — Bâtiment qui sert, dans les abattoirs, à laver et à nettoyer les intestins ou boyaux des animaux, nommés *tripes*. Ce bâtiment comprend des cuves ou bassins, des rafraîchissoirs, des chaudières et des échaudoirs. Les cuves et bassins sont construits en brique et ciment ou sont faits en béton. C'est dans les échaudoirs qu'on passe à l'eau bouillante les pieds des animaux abattus, puis on les jette dans les rafraîchissoirs. Une fois les pieds flambés, grattés et échaudés, on les descend dans les caves dépendantes des triperies, et c'est là que les pieds sont emballés pour la vente, ou restent pour être transformés en huile, connue dans l'industrie sous le nom d'huile de pieds de bœuf, de mouton, etc.

TRIPLET, *s. m.* — Terme d'archéologie. Groupe de trois fenêtres placées sur les façades des églises du XIII° siècle et qui servait à symboliser l'emblème de la Trinité, parce qu'une archivolte couronnait les trois fenêtres et désignait ainsi l'unité dans la trinité, dont la devise est : *Sum trinus et unus*. Souvent le triplet est couronné d'une rose polylobée à quatre ou cinq lobes.

TRIPOLI, *s. m.* — Poudre très-fine, d'un ton jaune-rouge, qui sert à polir les métaux. Cette matière provient de couches géologiques composées de silice pulvérulente à grains presque impalpables et formant des feuillets minces. D'après Buffon (*Minéralogie*, t. VII, p. 127), le tripoli serait une terre « brûlée par le feu des volcans, » et cette terre « serait une argile très-fine mêlée de particules de grès tout aussi fines, ce qui lui donne la propriété de mordre assez sur les métaux pour les polir. »

TRIPOLIR, *v. a.* — Polir au moyen du tripoli.

TRIPYLE, *adj.* — A trois portes. Édifice *tripyle*; arc de triomphe *tripyle*, c'est-à-dire percé de trois ouvertures sur la même face. Beaucoup de portes de ville étaient *tripyles*; la plus grande, celle du milieu, servait au passage des chars, et celles de chaque côté aux piétons.

TRIQUEBALLE, *s. m.* — Sorte de fardier servant à transporter les troncs d'arbres, ainsi que les plus grosses pièces de charpente. Le triqueballe se compose d'un avant-train et d'un arrière-train ; celui-ci est formé simplement d'un essieu réunissant deux grandes roues, lequel essieu est surmonté d'une plate-forme, une sorte de sellette. L'avant-train comprend aussi un essieu réunissant deux roues beaucoup plus petites que les précédentes, et cet essieu porte également une sellette ; une longue flèche réunit les deux sellettes. Comme les roues de l'arrière-train sont d'un grand diamètre, l'essieu de celles-ci se trouve très-élevé au-dessus du sol : c'est sous celui-ci que sont fixées, à l'aide de chaînes, les pièces de bois ; elles sont suspendues à peu près dans leur milieu à cet essieu. Tel est le grand modèle du triqueballe ; mais il existe un modèle beaucoup plus petit, servant au transport des pièces de charpente moins fortes. Celui-ci a ses quatre roues de même diamètre, et les poutres sont attachées sur les deux essieux au moyen de chaînes en fer. Les bois servent, pour ainsi dire, de flèches, car l'avant-train et l'arrière-train ne comportent, pour ainsi dire, que des limons ; à l'arrière-train le limon est simple, mais à l'avant-train il est double, afin de permettre d'atteler un fort cheval ou *timonnier*.

TRIQUETS, *s. m. pl.* — Sorte d'échelle aux extrémités de laquelle sont fixés des *saucissons* ou coussinets de paille. Les couvreurs et les plombiers emploient des *triquets* pour monter sur les toits qu'ils vont couvrir et pour travailler sur ces toits sans s'exposer à des chutes dangereuses, ou tout au moins à détériorer les couvertures en marchant directement sur celles-ci. On nomme aussi les triquets, *traquets*, et quelquefois *chevalets*.

TRIRÈME, *s. f.* — Terme d'antiquités. Galère à trois rangs de rames disposés obliquement sur chacun de ses flancs. (Pline, *H. N.*, VII, 57 ; Virg., *Æned.*, V, 110.) — Dans les trirèmes, chaque rameur ne manœuvrait qu'avec un seul aviron ; il était assis sur un siége fixé contre le flanc même du navire. Les rameurs du rang inférieur avaient les avirons les plus courts, on les nommait θαλαμῖται ; ceux du milieu, des avirons moyens : ils se nommaient ζευγῖται ; enfin les matelots du rang supérieur, qui manœuvraient un long aviron, étaient appelés θρανῖται, du nom de leur aviron, dénommé κόπη θρανῖτις. Le talet portant l'aviron était désigné par le terme de σκαλμὸς θρανίτης. — On dit aussi, mais très-rarement, *trière*.

TRISIPHON, *s. m.* — Sorte de mitre, d'appareil *fumivore*, composé d'un tuyau de tôle, coiffé d'un petit chapeau ou champignon, comme les tuyaux de fumée ordinaires, mais qui porte, à $0^m,25$ ou $0^m,30$ de son sommet, trois tuyaux de tôle de forme conique, dont l'orifice, au lieu d'être dressé, est plongeant, en sorte que ces petits tuyaux forment siphon pour expulser la fumée dans le cas d'un vent plongeant. C'est cette disposition qui a fait donner le nom de *trisiphon* à cet appareil.

TRISMÉGISTE, *adj.* — Surnom que les Grecs donnaient au Mercure égyptien, ou Hermès. Ce dieu avait, dit-on, écrit des ouvrages, mais jusque dans ces derniers temps on n'avait pas ajouté foi à cette opinion ; Pascal même, dans ses *Pensées* (XIV, 5° éd. Havet), avait prétendu que, de même que les livres des Sibylles, ceux de Trismégiste étaient faux et se trouvaient faux à la suite des temps. Un de nos contemporains, M. L. Ménard, a réuni et publié la traduction de quelques fragments épars attribués à Hermès Trismégiste. (Cf. *Mélanges d'archéologie égyptienne et assyrienne*, I, 112.) Quelques auteurs, Devéria entre autres, ont prétendu que dans les fragments de Trismégiste on pourrait trouver l'exposé de la doctrine ésotérique ; malheureusement, aucun savant n'a osé faire cette tentative.

TRIVIUM. — Place où se rencontrent trois voies ou rues (*tres viæ*). Ce terme de *trivium* a fourni celui de *trivialis* (commun, vulgaire), qui a donné à notre langue le mot *trivial*. Quelques auteurs ont confondu ce nom

avec celui de carrefour ; c'est une grave erreur : en effet, celui-ci, nommé *quadrivium*, est une place formée par la rencontre de quatre rues ou chemins (Catull., 58, 4 ; Juv., I, 64) qui se coupent ou qui ont des directions différentes, tandis que le *trivium* est formé seulement par trois rues suivant des directions différentes.

TROCHISQUE, *s. m.* — Petits pains de couleur broyée à l'eau. Ces pains ont une forme conique.

TROCY. — Voy. Trossy.

TROIS-SIX, *s. m.* — Esprit-de-vin du commerce qui marque 36 degrés à l'aréomètre ; il sert à de nombreux usages, à la fabrication des vernis dits *à l'esprit*, et à alimenter les lampes à esprit-de-vin dont se servent les plombiers pour faire leurs soudures ou des raccords à des tuyaux de plomb.

TROMPE, *s. f.* — Sorte de voûte tronquée et encorbellée, qui supporte une petite construction ou seulement une partie de construction, placée en porte-à-faux. En effet, les

Fig. 1. — Trompe en niche sur le coin.

trompes servent à supporter des tourelles, des pendentifs de coupoles, des angles d'édifice qui gêneraient dans un passage étroit, si ces angles s'élevaient de fond. Le moyen âge, sauf pour des pendentifs, a peu employé la trompe ; le XVIᵉ siècle, la renaissance, au contraire, en a fait un très-large emploi, parce que les architectes de cette époque, notamment Philibert Delorme, très-habiles dans l'art du trait, se plaisaient à multiplier l'emploi des trompes, dans les édifices qu'ils construisaient, pour porter des tourelles, des

Fig. 2. — Trompe ogivale dans un angle.

balcons, des petites pièces en saillie sur les voies, etc., etc.

Suivant l'emplacement qu'elles occupent

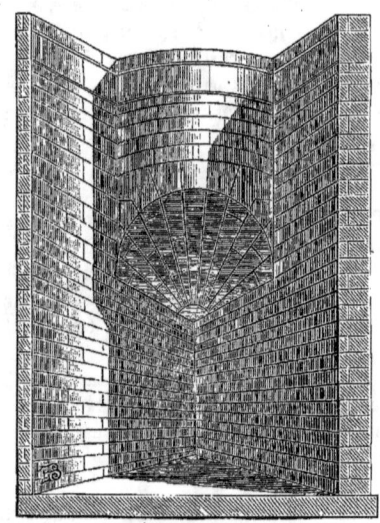

Fig. 3. — Trompe de Montpellier, ou trompe en tour ronde.

dans une construction, suivant leur forme, suivant leur mode de construction, les trompes portent différents noms, nous mentionnerons les principales ; on nomme :

TROMPE SUR LE COIN, celle qui est construite sur l'angle d'un édifice : elle peut avoir plusieurs formes ; notre figure 1 montre une trompe en niche sur le coin ;

Fig. 4. — Trompe en niche par rangs de voussoirs parallèles aux assises.

TROMPE DANS L'ANGLE, celle qui est construite dans un angle rentrant : elle peut être à pans, plate, ogivale (fig. 2), en tour ronde, en tour carrée, etc.;

Fig. 5. — Trompe en niche par rangs de voussoirs parallèles à la face.

TROMPE DE MONTPELLIER, celle qui est construite dans un angle rentrant en tour ronde et dont la hauteur est supérieure à deux fois son diamètre (fig. 3) ;

Fig. 6. — Trompe en niche rampante dans une voûte en berceau.

TROMPE EN NICHE, une trompe concave en forme de niche et qui n'est pas réglée par son profil : on la nomme aussi *trompe sphérique* ; elle peut être en tas de charge ; elle peut être par rangs de voussoirs parallèles aux assises (fig. 4), ou parallèles à la face (fig. 5), ou rampante (fig. 6) ;

TROMPE PLATE, celle qui, située dans un

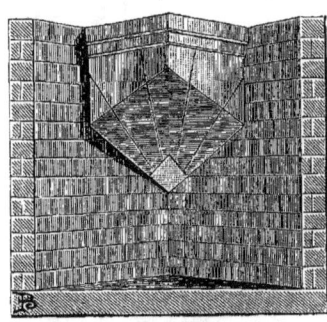

Fig. 7. — Trompe plate dans l'angle.

angle rentrant (fig. 7), forme par son plan un carré ou un trapèze ;

TROMPE A PANS, celle qui est dans un angle rentrant dont le plan est une partie de polygone : celle que montre notre figure 8 est à trois pans, mais elle pourrait être à cinq pans ;

TROMPE RAMPANTE, celle dont la naissance est une ligne inclinée (fig. 9) ;

TROMPE EN COQUILLE, une trompe en niche qui a peu de profondeur (fig. 10) ;

TROMPE CINTRÉE, celle qui, située sur un

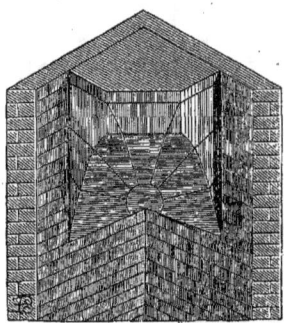

Fig. 8. — Trompe à trois pans dans un angle.

angle saillant ou rentrant, forme par son plan un cintre ;

TROMPE RÉGLÉE, celle qui est droite par son profil ;

TROMPE EN TOUR CREUSE, celle pratiquée dans un mur courbe (fig. 11);

Fig. 9. — Trompe rampante dans un angle.

TROMPE DANS UN MUR INCLINÉ, celle pratiquée dans un mur en talus (fig. 12); enfin

Fig. 10. — Trompe en coquille.

trompe en panache, *trompe en pendentifs*, les trompes représentées par nos figures 13 et 14.

Fig. 11. — Trompe en tour creuse.

TROMPE-L'ŒIL, *s. m.* — Peinture représentant des objets avec une vérité et dans des conditions telles que ces objets représentés produisent sur le spectateur une illusion qui les lui fait croire réels. Les trompe-l'œil les plus

Fig. 12. — Trompe dans un mur biais.

remarquables sont les panoramas. Dans les monuments, on emploie comme trompe-l'œil des vases peints, des bas-reliefs. Les murs de jardins fermant une longue allée sont souvent peints *en trompe-l'œil* ; ils représentent un treillage, avec une statue dans l'axe, ou bien encore une allée de jardin fuyant à perte de vue. L'illusion est telle, quand ces peintures sont bien exécutées, que l'œil le plus exercé s'y laisse tromper et prend pour des objets réels de simples dessins.

Fig. 13. — Trompe en panache.

TROMPILLON, *s. m.* — Petite TROMPE. (Voy. ce mot.)

TROMPILLON DE VOUTE. — Pierre servant

de coussinet aux voussoirs du cul-de-lampe d'une trompe, d'une niche, et qui sert aussi à porter les premières retombées d'une voûte. Sous les quartiers tournants des escaliers et sous les paliers de ceux voûtés en arc de cloî-

Fig. 14. — Trompe en pendentifs.

tre, il y a des trompillons ; en général, ils sont formés par des pierres rondes, mais les trompillons peuvent être de forme cubique, dans les trompes plates par exemple. (Voy. TROMPE, fig. 7.)

TRONC, *s. m.* — Fût d'une colonne ou d'un piédestal. — Partie d'un arbre, abstraction faite de ses racines et de ses branches supérieures.

TRONCE ou TRONCHE, *s. f.* — Morceau de bois gros et court, dont on peut tirer un quartier tournant pour un escalier en charpente.

TRONÇON, *s. m.* — Morceau ou débris d'un objet quelconque, généralement d'un matériau dur, tel que la pierre, le marbre, le grès, etc. — On nomme également *tronçons* des pierres cylindriques d'inégale hauteur et posées en délit, et dont trois ou quatre forment le fût, le *tronc* d'une colonne. Les tronçons diffèrent donc des tambours en ce sens que ceux-ci sont toujours posés sur leur lit, qu'ils sont entre eux de même hauteur, et que souvent cette hauteur est moindre que le diamètre de la colonne.

TRONQUÉ, *part. passé.* — On applique ce terme à tout objet ne possédant pas son couronnement, sa partie supérieure. Un cône, une pyramide, sont *tronqués* quand ils sont privés de leur sommet ; une colonne est *tronquée*, non-seulement quand elle n'a pas de chapiteau, mais encore quand son extrémité supérieure lui manque.

TROPHÉE, *s. m.* — Ce terme, dérivé du grec τρόπαιον, dérivé lui-même de τροπή (fuite), sert à désigner un *monument de fuite*. On le dressait sur le champ de bataille que l'ennemi avait abandonné pour se soustraire aux

Trophée.

conséquences de la défaite. Il se composait d'un tronc d'arbre autour duquel on attachait des armes du vaincu, telles que boucliers, cuirasses, épées, etc. Notre vignette montre une figure symbolisant le trophée. Plus tard on éleva des pyramides ou des tourelles en pierre sur les faces desquelles le vainqueur gravait son nom et celui des victoires remportées. Telle est l'origine de ce mot. Puis, chez les nations civilisées qui possédaient un art, les trophées devinrent de véritables monuments, qu'on éleva en pierre, en marbre, en bronze, et loin du champ de bataille; on décora ces monuments de trophées tels qu'on les avait compris anciennement. (Suétone, *Cal.*, 45 ; *Claud.*,

1; Virg., *Æneid.*, XI, 5, 11.) Ce furent les consuls Domitius Ænobarbus et Fabius qui les premiers (121 av. J.-C.) imaginèrent de couronner les trophées avec des monceaux d'armes des vaincus; ils créèrent donc le premier modèle des bas-reliefs qu'on voit aujourd'hui figurés sur les arcs de triomphe.

TROSSY. — Voy. SAINT-LEU.

TROTTOIR, *s. m.* — Chemin plus élevé que la rue ou la chaussée qu'il borde et qui sert à la marche des piétons. Dans les villes, les trottoirs règnent le long des maisons, des quais, ainsi que de chaque côté des larges avenues et des parapets de ponts. — L'usage des trottoirs remonte sans aucun doute à une très-haute antiquité, mais les plus anciens qu'il

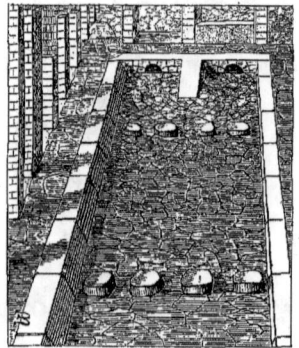

Fig. 1. — Trottoirs à Pompéi.

nous a été permis de voir, tels qu'ils existaient au moment même de leur service, se trouvent à Herculanum et à Pompéi (fig. 1). Ils sont assez étroits, ils ne mesurent guère que 0m,70 à 0m,80 de largeur; mais ils sont élevés d'environ 0m,22 à 0m,25 au-dessus du sol de la rue; cette hauteur, qui paraît considérable, exagérée même, était cependant indispensable à cause du peu de largeur des rues, et par suite de la chaussée, qui lors des grands orages est un véritable ruisseau. Si les trottoirs avaient eu moins de hauteur, les rez-de-chaussée des maisons auraient été entièrement inondés. Les trottoirs de Pompéi sont comme les nôtres; ils sont pavés et les bordures sont faites de blocs longs, et entre chaque bloc, mais dans les larges voies seulement et sur les places et carrefours, on voit des pierres arrondies faisant saillie, nommées *umbones*. A quoi servaient ces pierres saillantes? Il est bien difficile de pouvoir l'affirmer; nous discutons, du reste, cette question au terme UMBO, où nous renvoyons le lecteur.

Les trottoirs de nos villes sont plus bas que ceux de Pompéi et d'Herculanum; ils ne mesurent ordinairement que 0m,17 de hauteur et comportent beaucoup plus de largeur, parce qu'en général nos rues ont plus de largeur que celles de ces villes anciennes. On les construit en bitume, en dalles de lave de Volvic ou de granit, ou en briques posées sur champ et en épi. Les bordures sont faites de diverses sortes de roche : à Paris, elles sont en granit, et elles posent sur un massif de maçonnerie hydraulique, afin d'empêcher les infiltrations des ruisseaux qui passent au pied des bordures de détériorer la maçonnerie. Souvent les ruisseaux sont entaillés dans la pierre elle-même, comme le montre notre figure 2, où l'on voit le bitume, la pierre du trottoir creusée en caniveau, enfin

Fig. 2. — Trottoir.

les pavés formant la surface de la chaussée. Dans la construction des trottoirs, on commence par poser la bordure; puis on prépare, par un déblai ou un remblai, l'*aire*, la *forme* proprement dite des trottoirs. Comme ceux-ci ont une pente pour permettre l'écoulement des eaux, cette pente se dirige tout naturellement des façades des maisons sur le bord du trottoir, qui déverse ainsi les eaux pluviales ou de lavage dans le ruisseau. L'aire des trottoirs, nous venons de le dire, se fait avec des matériaux très-divers. A Paris, dans les rues très-fréquentées, sur les ponts, on utilise le granit; sur les grands boulevards,

où le granit serait inapplicable à cause de son prix et constituerait, du reste, un vrai danger pour la circulation, on utilise le bitume.

Quand on emploie le grès, l'aire se construit avec des pavés de cette matière ; on les pose en réseau, l'*opus reticulatum* des anciens. Quand on emploie la brique, on la pose de champ et en épi, en la noyant dans du mortier hydraulique ; ce genre d'aire n'est employé que dans certaines villes du midi de la France, et même aujourd'hui on commence à délaisser la brique pour faire des trottoirs en béton.

JURISPRUDENCE. — Tout ce qui est relatif à la jurisprudence administrative des trottoirs se trouve consigné dans l'ordonnance du 8 août 1829, dans les lois du 7 juin 1845, et dans un arrêté préfectoral en date du 15 avril 1846. Ces divers documents, dont nous allons donner les articles utiles, s'occupent de la construction et de l'entretien des trottoirs, de leur bordure, de la répartition des frais, etc. Des arrêtés préfectoraux, pris à diverses époques, n'ont fait que confirmer ces ordonnances, sans y apporter des changements notables.

ORDONNANCE DE POLICE POUR LA SURETÉ ET LA LIBERTÉ DE LA CIRCULATION SUR LA VOIE PUBLIQUE (8 AOUT 1829).

CHAPITRE III (1).

Section I^{re}. — *Construction des trottoirs.*

Art. 38. — On ne pourra construire aucun trottoir, sur la voie publique, sans en avoir obtenu la permission de l'autorité compétente.

Art. 39. — Les entrepreneurs chargés de ces constructions seront tenus de prévenir, au moins vingt-quatre heures d'avance, les commissaires de police des quartiers respectifs, du jour où ils commenceront les travaux et de leur représenter les autorisations dont ils auront dû se pourvoir.

Art. 40. — La construction de deux trottoirs sur les deux côtés d'une rue ne pourra être simultanément entreprise, à moins que les ateliers ne soient séparés par un intervalle d'au moins cinquante mètres.

(1) Au mot PAVÉ, le lecteur pourra consulter la partie de la même ordonnance en ce qui concerne le pavage de Paris.

Art. 41. — Avant de commencer les travaux, les entrepreneurs feront établir une barrière à chaque extrémité des ateliers, afin d'en interdire l'accès au public.

Art. 42. — Les matériaux destinés aux constructions seront apportés au fur et à mesure des besoins, et seront rangés sur les emplacements destinés aux trottoirs, sans que la largeur en soit excédée.

Art. 43. — Les pavés arrachés qui ne devront point servir au raccordement seront enlevés et transportés dans le jour, hors de la voie publique, à la diligence des entrepreneurs de la construction des trottoirs.

Art. 44. — Il sera pris les mesures nécessaires pour que les eaux ménagères s'écoulent sous les trottoirs au moyen de gargouilles pratiquées à cet effet.

Art. 45. — Lorsqu'un trottoir sera coupé par un passage de porte cochère, ou qu'il ne sera point prolongé au devant des maisons voisines, il sera établi des pentes douces aux points d'interruption pour rendre moins sensible la différence entre le sol du trottoir et celui de la rue.

Art. 46. — Les propriétaires et entrepreneurs feront éclairer, à leurs frais, les ateliers pendant la nuit, en se conformant aux conditions de l'article 5.

Art. 47. — Aussitôt que la construction d'un trottoir sera terminée, il sera procédé immédiatement au raccordement du pavé par l'entrepreneur du pavé de Paris, sur l'avertissement qui lui en sera donné à l'avance par l'entrepreneur du trottoir.

Art. 48. — Les barrières, matériaux, terres, gravois, et autres résidus des ouvrages seront immédiatement enlevés aux frais et par les soins du propriétaire ou de l'entrepreneur du trottoir. — Il est défendu de livrer le trottoir à la circulation avant d'avoir pourvu au recouvrement des gargouilles, et d'avoir pris les mesures convenables pour la sûreté et la commodité du passage.

Section II. — *Entretien des trottoirs.*

Art. 49. — Les dégradations des trottoirs seront réparées aux frais de qui de droit, à la diligence de l'ingénieur en chef du pavé de Paris, dans les vingt-quatre heures de la réquisition qui lui en aura été adressée par le préfet de police.

Art. 50. — Les entrepreneurs qui procéderont aux réparations seront tenus, lorsque les ouvrages pourront être faits dans la journée où ils auront été entrepris, de prévenir les commissaires de police des quartiers respectifs pour les mettre à portée

de prescrire les mesures nécessaires relativement au dépôt des matériaux, à l'éclairage pendant la nuit et à toutes autres précautions que pourra réclamer la sûreté publique.

Art. 51. — Les propriétaires, principaux locataires et locataires feront balayer, nettoyer et laver les trottoirs au devant de leurs maisons, au moins une fois par jour aux heures fixées par le règlement concernant le balayage des rues.

Section III. — *Saillies au devant des maisons bordées de trottoirs.*

Art. 52. — Quiconque fera construire un trottoir au devant de sa propriété sera tenu de faire supprimer, au moment même de la construction, les bornes, pas, marches et bancs en saillie sur le trottoir, et de faire réduire les seuils des devantures de boutiques à l'alignement desdites devantures.
— Il sera permis toutefois, par mesure de tolérance, de conserver les marches que l'administration reconnaîtra ne pouvoir être rentrées dans l'intérieur de la propriété, mais à la charge d'en arrondir les extrémités ou de les tailler en pan coupé.

Art. 53. — Les propriétaires qui ont fait construire des trottoirs sans avoir pris les mesures prescrites par l'article précédent, seront tenus de s'y conformer dans le délai d'un mois.

Art. 54. — Il leur est également enjoint, dans le cas où les eaux ménagères de leurs maisons s'écouleraient sur le sol de ces trottoirs, de faire cesser cet inconvénient, dans ce même délai, en se conformant aux dispositions de l'article 44.

Art. 55. — Les hauteurs fixées par l'ordonnance royale du 24 décembre 1823, pour les bannes, stores, écussons, enseignes, lanternes et autres saillies, seront mesurées à partir du sol des trottoirs.

LOI DU 7 JUIN 1845, CONCERNANT LA RÉPARTITION DES FRAIS DE CONSTRUCTION DES TROTTOIRS.

Art. 1er. — Dans les rues et places dont les plans d'alignement ont été arrêtés par ordonnances royales, et où, sur la demande des conseils municipaux, l'établissement de trottoirs sera reconnu d'utilité publique, la dépense de construction des trottoirs sera répartie entre les communes et les propriétaires riverains, dans les proportions et après l'accomplissement des formalités déterminées par les articles suivants.

Art. 2. — La délibération du conseil municipal qui provoquera la déclaration d'utilité publique, désignera en même temps les rues et places où les trottoirs seront établis, arrêtera le devis des travaux, selon les matériaux entre lesquels les propriétaires auront été autorisés à faire un choix, et répartira la dépense entre la commune et les propriétaires. La portion à la charge de la commune ne pourra être inférieure à la moitié de la dépense totale. Il sera procédé à une enquête *de commodo et incommodo*. Une ordonnance du roi statuera définitivement, tant sur l'utilité publique que sur les autres objets compris dans la délibération du conseil municipal.

Art. 3. — La portion de la dépense à la charge des propriétaires sera recouvrée dans la forme déterminée par l'article 28 de la loi des finances du 25 juin 1841.

Art. 4. — Il n'est pas dérogé aux usages en vertu desquels les frais de construction des trottoirs seraient à la charge des propriétaires riverains, soit en totalité, soit dans une proportion supérieure à la moitié de la dépense totale.

La présente loi, discutée, délibérée et adoptée, etc.

Voici l'analyse de l'arrêté préfectoral du 15 avril 1846 sur la construction des trottoirs.

Dans l'article 1er, nous lisons que les trottoirs des rues centrales et commerçantes de Paris seront établis entièrement en granit (bordure et dallage), que l'administration se réserve d'autoriser exceptionnellement, dans les autres rues des dallages en bitume, en pavés ou même en d'autres matériaux, et des bordures en pierre calcaire dure, comme celle de Château-Landon. — Les trottoirs, de quelque nature qu'ils soient, seront exécutés conformément aux conditions des devis et des adjudications des travaux semblables de la ville de Paris.

Les trottoirs établis par des entrepreneurs étrangers à l'administration ne passeront à l'entretien qu'après réception, laquelle sera constatée par des certificats délivrés par les ingénieurs de la ville, et la prime, s'il y a lieu, ne sera due et payée qu'après cette réception. (Art. 2.)

L'article 3 détermine la largeur des trottoirs, réglée d'après celle des rues; ces largeurs sont indiquées dans le tableau suivant :

LARGEUR des RUES.	LARGEUR des CHAUSSÉES.	LARGEUR de CHAQUE TROTTOIR.
m. c.	m. c.	m. c.
3,50	2,00	0,75
4,00	2,50	0,75
4,50	3,00	0,75
5,00	3,50	0,75
5,50	4,00	0,75
6,00	4,40	0,80
6,50	4,50	1,00
7,00	4,60	1,20
7,50	4,80	1,35
7,80	5,00	1,40
8,00	5,40	1,50
8,50	5,50	1,50
9,00	6,00	1,50
9,50	6,40	1,55
9,70	6,50	1,60
10,00	6,60	1,70
10,50	6,80	1,85
11,00	7,00	2,00
11,50	7,10	2,20
11,70	7,20	2,30
12,00	7,80	2,40
12,50	7,50	2,50
13,00	7,80	2,60
13,50	8,10	2,70
14,00	8,40	2,80
14,50	8,70	2,90
15,00	9,00	3,00
15,50	9,30	3,10
16,00	9,60	3,20
16,50	9,90	3,30
17,00	10,20	3,40
17,50	10,50	3,50
18,00	10,80	3,60
18,50	11,10	3,70
19,00	11,40	3,80
19,50	11,70	3,90
20,00 et au-dessus.	12,00 minimum.	4,00 maximum.

Bien que cette largeur de 4 mètres soit indiquée comme maximum, il existe quelques rues dans lesquelles la largeur des trottoirs est plus considérable, notamment la rue de Rivoli.

L'article 4 détermine la hauteur du trottoir à $0^m,17$ au-dessus du pavé; la pente en travers du dallage, qui doit être de $0^m,04$ par mètre, à moins que le projet en indique une autre; enfin il est dit dans le même article que, devant les portes cochères, la bordure, sur 2 mètres de longueur, n'aura que $0^m,04$ de saillie au-dessus du ruisseau. — Aux extrémités de cette bordure régneront deux rampants, inclinés de $0^m,05$ par mètre, au milieu desquels déboucheront les gargouilles obliques de la porte cochère. Les bordures devant ces portes ne devront jamais être entaillées, et l'intervalle compris entre les portes cochères et la bordure sera rempli par un pavage essemillé, appareillé en quinconce posé sur un mortier hydraulique avec des joints de $0^m,01$ de largeur au plus.

Les eaux ménagères et pluviales prendront leur écoulement sous le dallage au moyen de gargouilles en fonte avec rainure à leur partie supérieure pour en faciliter le nettoiement; elles seront scellées avec solidité sur un massif de maçonnerie en mortier hydraulique de $0^m,15$ de hauteur, sur $0^m,28$ de largeur. (Art. 5.)

Aucune borne ni bornillons ou autres corps saillants ne pourront être placés ou conservés soit dans l'épaisseur, soit à l'extérieur du trottoir. (Art. 6.)

Les pavés existant sur l'emplacement du trottoir appartiendront à l'administration, qui les enlèvera aux frais du propriétaire et en disposera. La valeur de tout pavé manquant sera calculée à raison de 300 fr. le mille, et le montant en sera retenu sur la prime à payer au propriétaire. (Art. 7.)

Les travaux ne pourront être commencés qu'après que les agents du pavé de Paris auront reconnu la quantité et la qualité des pavés arrachés et qu'ils auront eux-mêmes tracé tous les alignements. Ces travaux seront surveillés par les mêmes agents, et poussés sans interruption, de manière à être terminés dans un délai de six jours au plus, si la superficie du trottoir ne dépasse point 100 mètres. Ce délai sera augmenté d'un jour par 50 mètres carrés de trottoirs à construire en sus de la surface précitée. (Art. 8.)

Les travaux une fois reçus, la prime accordée à titre d'encouragement, s'il y a lieu, sera intégralement payée, sauf les retenues que les infractions pourraient motiver, après la réception du trottoir, si son exécution a eu lieu en même temps que le relevé à bout de la rue. Dans le cas où le trottoir sera construit

hors du temps du relevé à bout, la prime sera payée au propriétaire, déduction faite des travaux de raccordement du pavé par l'entrepreneur public. Les primes sont basées sur les estimations faites par les ingénieurs d'après les prix des adjudications publiques. (Art. 12.)

Pour les trottoirs tout en granit, la prime accordée par la ville est du tiers de l'évaluation faite par les ingénieurs; pour ceux en bitume, elle n'est que du sixième de l'estimation des ingénieurs. Elle doit rester trois ans entre les mains de l'administration, à titre de garantie de la bonne exécution des travaux et après leur réception par l'ingénieur.

Les derniers articles de l'arrêté préfectoral traitent du dallage en bitume, des trottoirs en pavés et des trottoirs avec ruisseaux couverts.

TROTTOIR. — Dans l'architecture ogivale, on nomme *trottoir* l'étroit passage qui existe entre une balustrade et le bas d'un comble, la naissance d'une pyramide de clocher, etc.; c'est l'aire sur laquelle on marche qui est le trottoir proprement dit.

TROU, *s. m.* — Cavité pratiquée dans la terre, dans la maçonnerie, dans la pierre, dans le bois. Les trous servent en général au scellement de diverses pièces. Dans la maçonnerie ou dans la pierre, on fait les trous avec des ciseaux à froid, à la hachette, ou à la masse et au poinçon; ils servent à recevoir le scellement de poutrelles, solives, lambourdes, pattes, gonds, etc. — On nomme également *trou* l'orifice d'une carrière de pierre; d'où l'expression *pierre sur le trou*, employée pour désigner la pierre qui est encore sur la carrière, mais en dehors de la partie de l'extraction.

TROU D'HOMME. — Ouverture qui n'a tout juste que la dimension nécessaire au passage d'un homme. Les chaudières des machines ont un trou d'homme pour permettre leur nettoiement; certains puits ont leur pierre percée d'un trou d'homme, etc.

TROUSSE, *s. f.* — Cordage de moyenne grosseur qui ne sert qu'à élever de petits fardeaux.

TROUSSE-BARRE, *s. f.* — Morceau de bois employé pour réunir, pour joindre ensemble les pièces de bois (*coupons*) d'un train à flotter.

TROUSSEQUIN. — Voy. TRUSQUIN.

TRUC, *s. m.* — Chariot, wagonnet pour le transport des terres. — Dans la machinerie théâtrale, c'est un procédé, une machine employée dans les pièces, surtout dans les féeries, pour obtenir des effets imprévus, rapides et surprenants.

TRUELLE, *s. f.* — Outil en fer ou en cuivre dont la lame, en forme de trapèze, arrondi souvent à son sommet, porte une tige emmanchée dans un manche en bois serré par une virole. Nos figures montrent les deux modèles de truelle les plus usuels. Les maçons se servent

Fig. 1. — Truelle à pointe.

de cet outil pour bâtir au mortier ou au plâtre, pour faire des enduits et pour les lisser. La truelle à plâtre est en cuivre; elle a la forme d'un trapèze dont le sommet serait arrondi; celle pour le mortier est souvent pointue, et la lame est triangulaire. La truelle des cimentiers a sa lame de forme ovale; on la nomme SPATULE (Voy. ce mot); c'est le type de la

Fig. 2. — Truelle rectangulaire.

truelle romaine antique. — On nomme *truelle brettée* une truelle qui a la forme d'un rectangle allongé; le manche, qui a la forme d'une fourchette, est perpendiculaire à la lame, à laquelle il est fixé par les deux dents de la fourchette; l'un des bords de la truelle est *dentelé*, mais les dents, au lieu d'être angulaires comme dans une scie, sont rectangulaires. La truelle brettée sert à gratter la superficie des enduits, afin de les dresser avant de les nettoyer.

TRUELLÉE, s. f. — Quantité de plâtre gâché qui peut tenir sur une truelle, et, par suite, petite quantité de plâtre gâché dans une auge.

TRUELLETTE, s. f. — Petite truelle.

TRULLE. — Terme d'antiquités. Cuillère percée de nombreux trous ; petit vase en terre cuite, mais plus souvent en métal servant à transporter des matières ignées.

TRUITÉE (Fonte). — Espèce de fonte blanche, mais qui est tachetée de fonte grise ; les taches sont plus ou moins foncées suivant la variété.

TRUMEAU, s. m. — Face interne ou externe d'un mur comprise entre deux baies; c'est sur les trumeaux que portent les sommiers des plates-bandes, les abouts des linteaux et des poitrails, etc. Dans les rez-de-chaussée qui comportent des boutiques, les trumeaux sont remplacés par des piliers, afin d'obtenir de larges baies. Dans le style ogival, on nomme cependant *trumeau* le pilier qui divise en deux les portes d'église et qui soutient le linteau ou le tympan. Généralement, les architectes de cette époque adossaient des statues contre ce trumeau, qui supportait souvent un *dé*, et qui était parfois décoré d'une niche. Au XIVe siècle, on nomme ce pilier ou trumeau *estanfiche*.

En menuiserie, on donne le nom de *trumeau* à toute partie de menuiserie servant à revêtir un trumeau, de maçonnerie, à un parquet de glace, ou simplement à de grands panneaux.

TRUSQUIN, s. m. — Outil employé par le menuisier, le charpentier et le serrurier, qui sert à ces ouvriers à tracer sur les bois des lignes parallèles aux arêtes de ces bois. C'est un outil en bois (fig. 1), composé d'une tige carrée au bout de laquelle se trouve une pointe de fer, et d'une tête carrée percée dans son milieu d'une mortaise carrée qui reçoit la tige qui la pénètre et traverse à angle droit. La tige glisse dans la mortaise, et, quand on veut la fixer, le coin qui traverse la tête exerce une pression sur la tige, qui dès lors ne peut plus glisser. On peut alors, en ap-

Fig. 1. — Trusquin.

puyant la tête contre une arête, tracer sur le bois une ligne parallèle à cette arête.

Fig. 2. Fig. 3.
Trusquin à pointe mobile. Trusquin (tige ronde).

Nos figures de 2 à 5 montrent d'autres types de trusquin dont les légendes expliquent les

Fig. 4. Fig. 5.
Trusquin à viroles. Trusquin à viroles et à deux pointes.

formes. — On disait aussi autrefois, *troussequin*.

TUBE, s. m. — Cylindre creux en caout-

chouc, en verre, en plomb, en fer, etc., qui sert à divers usages; mais ce terme est surtout appliqué avec le qualificatif *acoustique*. Les *tubes acoustiques* sont utilisés pour transmettre le son et par suite la voix à une assez grande distance de celui à qui l'on parle. Les tubes acoustiques sont donc des porte-voix. Ils sont formés à l'aide de tuyaux en fer ou en cuivre de 0m,02 ou 0m,03 de diamètre, terminés à leurs extrémités par des tubes en tissu élastique munis d'un porte-voix armé d'un sifflet. Quand on veut communiquer avec une personne placée dans une pièce éloignée de celle où l'on se trouve, on souffle dans le porte-voix, l'air refoulé s'écoule par le sifflet placé à l'extrémité opposée du tube ; le sifflement attire l'attention de la personne avec qui on veut correspondre; celle-ci souffle à son tour pour avertir qu'elle est prête à entendre; elle place son oreille au bout du porte-voix, et, en parlant comme à l'ordinaire, on peut correspondre et converser sans déplacement de personne. Les téléphones ont remplacé aujourd'hui avec avantage les tuyaux acoustiques.

TUBER, v. a. — Revêtir de tubes un trou foré en terre. Aujourd'hui on construit de petits puits forés au moyen du tubage. Les puits artésiens sont aussi tubés. — Au XVe siècle, on a nommé *fer tubé* un fer léger, et même une ordonnance du 10 août 1489 interdisait aux serruriers d'employer ce genre de fer pour les garnitures de serrure. « Nul serrurier ne pourra garnir serrures en *fer tubé*, si le fer n'est pas souffisant, or le *fer tubé* n'est souffisant pour porter, » etc.

TUBULAIRE, adj. — Qui a la forme d'un tube. On fait des *ponts tubulaires* en fer et en fonte. Nous en avons parlé au mot PONT, § V; nous y renvoyons le lecteur, mais nous donnerons ici quelques détails sur les *fondations tubulaires*. Ce genre de fondations, qui n'est employé que pour les terrains immergés, n'est guère connu en Europe que depuis soixante ans; il n'est utilisé sérieusement que depuis quarante années. Dans l'Inde, au contraire, il est connu depuis un temps immémorial. Dans cette contrée, les habitants, qui ne peuvent fonder sur pilotis, tant le terrain est mouvant, construisent des puits en briques. Les Indous creusent le sol jusqu'à ce qu'ils rencontrent l'eau, ils placent alors une couronne en bois (*rouet*) sur laquelle ils élèvent un tube ou puits en briques de 1m,20 de diamètre intérieur ; ils draguent ensuite le fond de ce puits, en ayant soin de continuer la construction, ce qui charge le tube en briques, qui s'enfonce ainsi en terre par son propre poids. Au fur et à mesure que celui-ci descend, ils continuent la construction. Quand l'eau atteint plus d'un mètre dans le puits, le puisatier emploie une drague à manche court (*djam*), attachée à l'extrémité d'une corde qui passe sur une poulie posée en travers du puits ; l'ouvrier plonge, creuse avec son *djam*, et, quand il est chargé, ses compagnons qui sont au sommet du puits hissent cette drague et la vident ; l'opération continue toujours ainsi jusqu'à ce que cette maçonnerie soit suffisamment descendue. Le dragueur drague non-seulement dans le centre du puits, mais même sous le rouet. Quand un puits est terminé, on passe à un autre. Ces puits sont remplis en béton, puis on lance une voûte de l'un à l'autre; c'est sur celle-ci qu'on jette les fondations proprement dites. Tel est le système de fondations tubulaires chez les Indous.

En Europe, on emploie de forts tubes de fonte qu'on fait descendre dans la terre, en creusant et en épuisant à l'aide de fortes pompes; on emploie le mouton pour enfoncer ces tubes et on utilise l'air comprimé pour équilibrer et repousser les eaux qui tendent à envahir le tubage. C'est un ingénieur français, Triger, qui fit connaître dès 1841 les avantages qu'on pourrait retirer de l'application de l'air comprimé pour ouvrir des puits de mines dans des terrains envahis par les eaux. En 1845, il présenta à l'Académie des sciences un mémoire traitant de l'emploi des tubes avec air comprimé pour la fondation des piles de pont au milieu des fleuves, à des profondeurs et dans des conditions où l'emploi des batardeaux était impossible. Voici brièvement l'économie du système des fondations tubulaires par l'air comprimé, système

qui a reçu d'heureuses modifications par l'ingénieur Fleur de Saint-Denis, dans la fondation des piles du pont de Kehl sur le Rhin. On bat à la sonnette des tubes en fonte d'un diamètre considérable; on drague l'intérieur de ces tubes à l'aide de cylindres à soupape. On envoie de l'air comprimé dans cette capacité déblayée; cet air fait naître une atmosphère artificielle qui équilibre des colonnes d'eau de hauteur croissante, en raison de la pression exercée. Un sac à air qu'on introduit dans le tubage porte deux trous d'homme; l'un sert à l'introduction des ouvriers, et l'autre à l'extraction des déblais. Aujourd'hui le sac à air est remplacé par une noria placée au centre du tubage; l'air comprimé n'existe donc que dans un espace annulaire nommé *jaquette*, et le tuyau de la noria est rempli d'eau. Celle-ci atteint le niveau de l'eau à laquelle l'air comprimé fait équilibre, et c'est par la noria que se fait l'extraction des matériaux. Quand on a atteint le bon sol et partant l'étanchéité du tube, la noria est vidée par une cheminée laissée dans l'axe du puits; on jette alors le béton, qui s'élève successivement dans le puits jusqu'à la hauteur des plus basses eaux. C'est à ce niveau qu'on jette les fondations de la pile, absolument comme on aurait fait si on avait fondé sur pilotis. (Voy. FONDATIONS.)

TUBULE, *s. m.* — Tube d'un très-petit diamètre.

TUBULURE, *s. f.* — Ouverture en forme de tube, ménagée dans un récipient quelconque, et qui permet de raccorder un tuyau ou un tube au récipient.

TUDOR (ARC). — Voy. ARC.

TUDOR (STYLE). — Voy. ANGLAISE (*Architecture*).

TUF, *s. m.* — Terrain solide et compacte; il est, en général, composé de terre forte mélangée avec du gravier; c'est un excellent terrain pour recevoir les fondations d'un édifice. — On nomme également *tuf* divers calcaires. Le tuf qui contient des ossements fossiles fait partie du terrain tertiaire supérieur; au contraire, le tuf dit *calcaire cellulaire* fait partie du terrain d'alluvion, il est le produit d'incrustations calcaires sur des matières diverses. — On donne le nom de *tuf calcaire* à des dépôts considérables de carbonate de chaux formés par l'évaporation de certaines eaux calcaires qui existent encore aujourd'hui dans un grand nombre de localités, notamment en Bourgogne, dans les Cévennes, à Vichy, à Saint-Allyre et dans d'autres contrées. Ce genre de tuf, très-tendre au moment de sa formation, acquiert assez rapidement de la dureté par son exposition à l'air; aussi est-il employé dans beaucoup de constructions tant en France qu'à l'étranger. Parmi les tufs étrangers les plus connus, nous mentionnerons celui de Wurtemberg, employé à la construction des voûtes des tunnels et même à celle des clochers; au sortir de la carrière, le tuf wurtembergeois se laisse facilement débiter à la scie, mais à l'air il durcit de plus en plus. L'Italie possède deux tufs assez remarquables. Celui de Naples est d'un gris jaunâtre; beaucoup d'édifices de Pompéi sont construits avec un tuf analogue. Le fameux travertin (*travertino*) de Rome n'est qu'un tuf calcaire, dont le grain est d'une finesse remarquable; on le tire de Tivoli, mais il en existe également des carrières à *Civita-Castellana* et à *Monte-Rotondo*.

Certaines eaux calcaires et chargées en même temps de sable fournissent un *tuf calcaire sablonneux*. D'autres tufs sont formés par l'évaporation d'eaux thermales et minérales qui renferment, outre du carbonate de chaux, une assez forte proportion de silice; on les nomme *tufs siliceux*. Ces tufs mêlés avec un vingtième d'argile fournissent des briques d'une grande légèreté qui sont très-réfractaires et mauvaises conductrices de la chaleur; nous avons vu figurer des échantillons de ces briques à l'Exposition universelle de 1878 dans la section italienne; on les emploie pour la construction des fourneaux de chaudières à vapeur des navires.

TUFFEAU, *s. m.* — Calcaire dont la struc-

ture est tantôt arénacée et tantôt grésiforme. Ce calcaire, qui fournit un assez mauvais matériau, est cependant employé dans quelques localités où il se trouve; il renferme beaucoup de coquilles fossiles, des *bélemnites*, des *baculites*, des *turrilites*, deux ou trois variétés d'*ammonites*. On le nomme aussi *tufau* et *craie tuffeau*.

TUFSTEIN. — Voy. TRASS.

TUILE, *s. f.* — Matériau de construction en terre cuite et qui sert à faire des couvertures. Il existe de nombreux modèles de tuiles, mais on peut les ramener à deux formes principales : la *tuile plate* et la *tuile creuse*. L'un des modèles les plus employés aujourd'hui est la tuile plate à emboîtement que montre notre figure. L'invention de la tuile remonte à une très-haute antiquité; son emploi est de temps

Tuile plate à emboîtement.

immémorial dans l'Inde. Les Assyriens de même que les Égyptiens l'ont employée pour la couverture de leurs édifices; mais nous ne connaissons rien au sujet des formes et du mode de construction des couvertures en tuile de ces peuples de l'antiquité; nous ne possédons des données sur la forme et la matière des tuiles qu'à partir des époques grecque et romaine, mais en ce qui concerne ces peuples nos renseignements sont très-complets. Les Grecs et les Romains employaient deux principaux genres de tuiles : les tuiles plates à rebords, *tegulæ hamatæ*, et les tuiles creuses pour recouvrement des premières, qu'ils désignaient sous le nom de *tegulæ imbricatæ*, ou simplement *imbrices*. Les Italiens modernes, qui utilisent également ces dernières, les nomment *canali* quand elles forment égout, et *tegole* quand elles font recouvrement. Pline attribue l'invention des tuiles à Cinyra, fils d'Agriapas de l'île de Chypre. En général, les Romains nommaient les travaux en terre cuite, tels que les tuiles, *lateres*, parce que, dit Isidore (*Orig.*, XV, 8), *lati formentur circumactis undique quatuor tabulis*; et le même auteur dit aussi que le nom de *tegulæ* était donné aux tuiles parce qu'elles couvrent l'édifice : *œdes tegat*. L'antiquité n'employait pas seulement des tuiles en terre cuite (κέραμον), elle utilisa également des tuiles en marbre et en bronze. C'est Byzès de Naxos, nous dit Pausanias (V, 10), qui imagina le premier, vers la cinquantième olympiade (560 av. J.-C.), de tailler des tuiles en marbre; celles qui étaient plates avaient la même disposition que celles en terre cuite; celles, au contraire, qui servaient de couvre-joints (ἁρμοί) n'étaient pas demi-cylindriques, mais elles avaient une forme prismatique. D'après Tite-Live (XLII, 4), la moitié des tuiles du temple de Junon Lacinia avaient servi à former le toit du temple systyle (Vitruve, III, 3) de la Fortune équestre, bâti en 578 par Q. Fulvius Flaccus. On a trouvé de grandes tuiles en marbre qui n'avaient pas moins de $0^m,66$ de longueur dans les ruines du temple de Sérapis, à Pouzzoles. — Le panthéon d'Agrippa était couvert de tuiles en bronze doré. Les tuiles plates à rebords étaient rectangulaires ou bien elles avaient une forme trapézoïdale. Nous en avons vu de nombreux spécimens ayant cette dernière forme dans les musées et même dans des ruines romaines, tant en France qu'en Espagne et en Italie; du reste, tous les monuments circulaires, tels que châteaux d'eau, tours, lanternes, etc., ne pouvaient être couverts qu'avec des tuiles de cette dernière forme. Dans les beaux édifices, les faces des *imbrices* qui formaient le bord inférieur de la couverture étaient décorées d'ANTÉFIXES. (Voy. ce mot, PALMETTE et TERRE CUITE.)

En Chine, les *mias* (monuments commémoratifs), et surtout les *tings* et autres pavillons, sont recouverts de tuiles en grosse por-

celaine diversement colorée, mais les deux tons les plus usuels sont le jaune et le vert. Du XIII^e siècle au XVII^e, on décorait de compartiments en forme de mosaïque les couvertures de beaucoup d'édifices; on employait pour cet usage des tuiles en terre cuite, plates, en écailles, vernissées en noir, en marron, en rouge, en grenat, en jaune ou en vert. Il est bien regrettable à plusieurs points de vue qu'on ait abandonné ce genre de tuiles, éminemment décoratif et d'un excellent usage, car le vernissage rendait ces tuiles tout à fait inaccessibles aux influences atmosphériques et leur durée était, pour ainsi dire, illimitée. (Voy. COUVERTURE et TOITURE.)

TUILEAUX, *s. m. pl.* — Morceaux de tuiles et de carreaux de terre cuite cassés, employés à la fabrication d'un ciment particulier qui a beaucoup d'analogie avec certaines pouzzolanes naturelles. — Les serruriers emploient aussi des tuileaux pour faire des scellements au plâtre et au ciment; ils noient l'objet à sceller dans un trou rempli de plâtre et de ciment, puis avec leur marteau ils enfoncent des tuileaux tout autour de l'objet à sceller. — Les maçons emploient également des tuileaux pour faire des rusticages et des renformis.

TUILERIE, *s. f.* — Usine dans laquelle on fabrique des tuiles; mais souvent aussi celles-ci sont fabriquées dans des briqueteries, ce qui fait que les deux termes de *briqueterie* et de *tuilerie* sont souvent pris comme synonymes. Une tuilerie comprend des ateliers de moulage et de préparation des terres, des bassins, des hangars, des fours, autour desquels sont souvent des pièces de dessiccation, des manèges, etc.

TUILERIES (PALAIS DES). — Voy. PALAIS.

TULIPIER, *s. m.* — Arbre de première grandeur de la famille des magnoliacées, à écorce brune ou grise, originaire d'Amérique, où il est employé pour faire des poutrelles et des chevrons; car, débité en planches, ce bois a le défaut de travailler et de se gondoler. Son poids spécifique est de 0,480. Dans le midi de l'Europe, le tulipier est employé comme arbre d'ornement, mais il craint les froids prolongés; aussi sa culture ne peut prospérer que dans les climats sous lesquels pousse l'olivier. La fleur du tulipier est d'un blanc verdâtre, mêlé de jaune et de rouge; elle rappelle par sa forme et sa grandeur la *tulipe*, ce qui lui a fait donner son nom de *tulipier*.

TUMEUR, *s. f.* — Maladie des arbres analogue aux *exostoses*, aux *dépôts* et *abcès*. Les bois atteints de tumeurs ne peuvent être employés dans les constructions, ou du moins on ne peut tirer de ces bois que des pièces fort courtes.

TUMULUS, *s. m.* — Éminences en terre ou monuments en forme de cône qui, suivant les pays où ils existent et l'époque où ils ont été élevés, paraissent avoir servi à divers usages, mais principalement à des usages funéraires. — Voy. CELTIQUES (*Monuments*).

TUN, *s. m.*, OU TUNE, *s. f.* — Construction servant à arrêter le pied des travaux exécutés dans l'eau; elle est formée au moyen d'un couchis de fascines percé de plusieurs rangs de piquets garnis de clayons. L'ensemble du fascinage est chargé d'une couche de gros gravier haute d'environ 0^m,20. — On dit aussi, *tunage*.

TUNNEL, *s. m.* — Passage souterrain, voie de communication établie sous un canal, une rivière, un chemin, une montagne ou même sous un bras de mer; de là divers genres de tunnels qui réclament des travaux spéciaux pour leur construction. Grâce à de nouveaux produits ainsi qu'à de nouveaux procédés, on perce aujourd'hui de nombreux tunnels sous des montagnes pour donner passage à des voies ferrées. Un des tunnels les plus anciens et les plus connus est celui de Naples, qu'on nomme la *grotte de Pausilippe*; c'est un long tunnel de près de 700 mètres, creusé dans le tuf volcanique; sa hauteur est d'environ 75 mètres à ses extrémités, et seu-

lement de 8 mètres dans le milieu. On ignore complétement à quelle époque il a été creusé ; ce qui est très-certain, c'est qu'il est très-ancien ; quelques archéologues attribuent même ce travail aux premiers habitants de la Campanie. C'est, pensons-nous, une grande erreur. Ce tunnel met en communication Naples et Pouzzoles ; à la sortie de ce côté, se trouve le village de *Fuori-Grotta*. — Auprès du tunnel de Pausilippe, se trouve, pratiqué dans la même colline, mais plus près de la mer, un autre tunnel, nommé *grotta di Sejano*, qui, d'après Strabon, aurait été creusé par l'architecte Coccéius. Ce tunnel, qui n'est pas entièrement terminé, est plus long, plus haut et plus large que celui de Pausilippe ; on le visite avec des torches de résine.

Parmi les tunnels modernes, nous mentionnerons celui dit *du Mont-Cenis*, qui aurait dû être dénommé plutôt *tunnel des Alpes* ou *tunnel de Fréjus*, puisqu'il traverse le col de ce nom, tandis qu'il est éloigné du mont Cenis d'environ 27 kilomètres. Ce tunnel, percé à 1,250 mètres d'altitude moyenne, a une longueur de 12,849 mètres. Les travaux d'essai ont commencé en septembre 1857, mais ce n'est guère qu'en janvier 1861 qu'ils ont été conduits avec activité. Terminé en décembre 1870, le tunnel n'a été livré à la circulation que le 17 septembre 1871. Le percement a été fait, à l'aide de perforateurs mus par l'air comprimé, sous la direction des ingénieurs Sommelier, Grandie et Grattoni. Le montant des travaux s'est élevé à 75 millions, et environ 1,800 ouvriers en moyenne étaient occupés de chaque côté de ce tunnel, qui permet le passage de deux voies ferrées, car sa largeur est de 8 mètres et sa hauteur de 6 mètres. — Mentionnons encore le tunnel du Saint-Gothard, récemment terminé.

PRATIQUE. — Les tunnels exigent des travaux préparatoires assez considérables avant de pouvoir passer à leur exécution ; ces travaux consistent en sondages, en alignements, en foncements de puits, etc., afin de pouvoir bien établir la ligne de direction du tunnel, étudier les couches de terrain qu'on doit traverser, enfin pour se rendre compte du montant de la dépense. — Quand les puits ont été foncés et déblayés jusqu'à un niveau voulu, on s'occupe de creuser les galeries souterraines. On exécute celles-ci comme les galeries des mines. Généralement, dans un long tunnel, on crée deux pentes ; le point le plus élevé de celles-ci se trouve dans le milieu de la longueur du tunnel, afin de pouvoir diriger les eaux vers ses entrées. Cependant des circonstances géologiques changent souvent cette disposition. — Quand le terrain que traverse le tunnel est très-consistant et se soutient par lui-même, on peut se contenter de faire des revêtements partiels ; dans le cas contraire, on construit une voûte et des pieds-droits dans toute la longueur du tunnel. Pour cette construction, on peut employer divers procédés ; suivant le cas, on commence par établir les pieds-droits, ou bien on construit la voûte qui porte sur des pieds-droits en terre, qu'on remplace partiellement par de la maçonnerie. Quand le tunnel traverse des couches rocheuses, le travail est beaucoup plus lent et coûte davantage, mais on économise la construction en maçonnerie ainsi qu'une grande partie des charpentes. Souvent, pour diminuer la dépense de celles-ci, on conserve dans l'axe du tunnel une énorme banquette, ou massif de terre, sur laquelle portent et viennent buter les étais, les étrésillons et autres pièces de bois, qui, dans ce cas, sont bien moins fortes et bien moins longues ; puis, après le décintrement, on opère le déblai. — La section transversale des tunnels est, en général, en forme de fer à cheval, parce que les pieds-droits des voûtes sont verticaux du côté des terres et ont une assez forte inclinaison à l'intérieur. Ils sont donc établis comme des murs de soutènement ; ils en remplissent, du reste, doublement l'office, puisqu'ils soutiennent la retombée des voûtes et la pression exercée par les terres. Voilà pourquoi la forme en fer à cheval est sans contredit la meilleure. Tels sont, d'une manière générale et sommaire, les principes essentiels de la construction des tunnels, car nous ne pourrions, sans sortir du cadre que nous nous sommes imposé, entrer dans de plus longues explications. Ceux de nos lecteurs qui désireraient approfondir cette question devraient consul-

ter des ouvrages exclusivement écrits pour les ingénieurs.

TURBE, *s. f.* — Terme de procédure, qui ne s'emploie guère que dans cette locution, *enquête par turbe* ou *turbes*, c'est-à-dire enquête faite en prenant le témoignage des plus anciens habitants d'une commune, d'une localité, pour constater les usages et les coutumes du lieu relativement à une affaire en litige. Les témoins entendus dans une enquête par turbe se nomment *turbiers*.

TURBINAGE, *s. m.* — Action de la TURBINE. (Voy. ce mot.)

TURBINE, *s. f.* — Roue hydraulique dont l'axe, au lieu d'être horizontal, est vertical. En général, les turbines sont beaucoup plus puissantes que les roues hydrauliques anciennes. Cette force hydraulique ainsi disposée était en usage dans le midi de la France depuis fort longtemps; elle était appliquée pour la mouture des blés. Ces roues horizontales, perfectionnées par M. Burdin, Fourneyron, Kœclin, etc., ont été nommées *turbines*.

On nomme également *turbines*, dans certaines églises, de petits JUBÉS (Voy. ce mot) dans lesquels on peut se placer sans être vu. Par analogie, on nomme ainsi la tribune qui contient les orgues.

TURCIE, *s. f.* — Levée de terre gazonnée ou digue en forme de quai, destinée à empêcher les débordements et les inondations d'un fleuve ou d'une rivière. — On écrit aussi, *turcies*.

TURQUIN, *s. m.* — Couleur bleue grisâtre, ainsi nommée parce qu'elle rappelle le marbre de ce nom, qui est d'un gris bleu veiné de blanc. (Voy. MARBRE.)

TUYAU, *s. m.* — Terme générique sous lequel on désigne toute sorte de conduits qui permettent, en l'enfermant, de donner un écoulement à un fluide quelconque, eau, gaz, vapeur, fumée, etc.; de là une grande variété de tuyaux pour satisfaire à des données diverses. En effet, on fabrique des tuyaux en caoutchouc, en terre cuite, en poterie, en plomb, en étain, en zinc, en laiton, en cuivre, en fer, en fonte, etc. Nous allons étudier ces divers genres de tuyaux, dans des paragraphes spéciaux, après avoir dit toutefois qu'au point de vue de la forme tous les tuyaux en métal peuvent être classés en *tuyaux à bride* et en *tuyaux à emboîtement*. — Les premiers portent à leurs extrémités des sortes de disques ovales ou circulaires perpendiculaires à leur axe, ce qui permet de les assembler bout à bout à l'aide de boulons, de vis de pression, après avoir interposé entre les disques des rondelles de cuir gras et épais qui forment un joint hermétique. — Les tuyaux à *emboîtement*, qu'on nomme aussi *tuyaux à cordon*, sont à une de leurs extrémités, sur une petite étendue, d'un diamètre plus large que le corps du tuyau lui-même, de sorte que l'extrémité du tuyau similaire peut s'emboîter dans cette partie plus évasée; or, comme chaque tuyau a une extrémité plus grande et une de même diamètre que le tuyau même, tous ces tuyaux peuvent s'emboîter mutuellement et former un cordon, d'où leur nom de *tuyau à cordon*. Afin que le joint d'emboîtement soit hermétiquement fermé, l'espace annulaire vide qui reste autour du joint est rempli d'étoupe, de chanvre, de mastic ou de plomb coulé. — Les tuyaux en fonte sont à bride et à emboîtement; ceux en fer, en cuivre ou en laiton, sont bien à emboîtement, mais l'une de leurs extrémités est filetée en creux à l'intérieur et à vis à l'extérieur, de sorte qu'on visse les bouts de tuyaux l'un dans l'autre. Les tuyaux en grès, en poterie, sont également à emboîtement, soit que chaque tuyau porte son emboîtement, soit qu'on réunisse les tuyaux bout à bout et qu'on pose sur leur joint un manchon qu'on noie dans le ciment.

Voici les divers noms que portent les tuyaux, suivant les usages auxquels ils servent, suivant aussi la matière dont ils sont formés, enfin suivant leur position dans la construction. On nomme :

TUYAUX DE PLOMB, les tuyaux fabriqués avec ce métal. Les uns sont fondus, c'est-à-dire *coulés* dans des moules; les autres *roulés*,

c'est-à-dire fabriqués au moyen de feuilles ou tables de plomb roulées sur un mandrin et soudés sur leur longueur, aussi nomme-t-on encore ces tuyaux *soudés en long*. On fabrique de même des tuyaux de zinc, de tôle, etc.

TUYAU DE CHEMINÉE, le conduit par où

Fig. 1. — Tuyaux de cheminée en briques (groupe de 4 tuyaux).

s'échappe la fumée : ce conduit part du dessus du foyer et sort au-dessus du comble. On construit ces tuyaux de diverses manières : ils sont en forme de COFFRE (Voy. ce mot et WAGON-

Fig. 2. — Tuyaux de cheminée en briques sur une seule ligne.

NET) qu'on fabrique soit en plâtre pigeonné, soit au moyen de briques ordinaires ou moulées avec des formes spéciales, soit avec des poteries, dont les plus connues sont les bois-

Fig. 3. — Tuyaux de cheminée en briques Gourlier.

seaux, dits *Gourlier*, du nom de l'architecte inventeur de ce genre de tuyaux; enfin on fait des tuyaux de fumée en tôle et en fonte (1).

(1) Un arrêté du préfet de la Seine, en date du 8 août 1874, réglemente la construction des tuyaux de fumée dans les maisons de Paris; cet arrêté, qui renferme des prescriptions souvent impossibles à exécuter, est aujourd'hui tombé en désuétude.

(Voy. nos figures.) — Suivant leur forme et leur position, les tuyaux de cheminée portent différents noms. On nomme :

TUYAU ADOSSÉ ou APPARENT, le tuyau qui fait saillie sur le nu du mur ;

TUYAU DANS ŒUVRE ou DANS L'ÉPAISSEUR, le tuyau ménagé dans l'épaisseur du

Fig. 4. — Tuyaux de cheminée en briques Gourlier.

mur et construit en même temps que celui-ci : ces tuyaux sont en briques ou en poterie;

TUYAU EN HOTTE, un tuyau évasé dans le bas au-dessus du manteau de la cheminée ;

TUYAU DÉVOYÉ, un tuyau qui, au lieu de monter d'aplomb, s'éloigne plus ou moins de la verticale, afin de laisser passer d'autres tuyaux à côté de lui : on doit, dans le dévoiement des tuyaux, se rapprocher le plus possible de la verticale (Voy. DÉVOIEMENT) ;

TUYAU PASSANT, un tuyau qui, venant d'un étage inférieur, passe à côté d'un manteau de cheminée ;

TUYAU DE CHALEUR, un tuyau qui, dans un calorifère, ou dans une chambre de chaleur, puise celle-ci et la conduit à une bouche de chaleur : dans les poêles de construction ou dans les grands calorifères en fonte, ces tuyaux sont faits avec ce dernier métal ;

TUYAU A SOUPAPE, un tuyau de poêle muni d'une clef qui actionne une soupape ou un papillon, ce qui permet de donner plus ou moins de tirage au foyer ; on peut même, à l'aide de la soupape, fermer entièrement le conduit de la fumée, quand le combustible est entièrement carbonisé, à l'état de braise rouge, ce qui permet de concentrer toute la chaleur dans le foyer, puisqu'elle ne peut plus s'échapper par le conduit de la fumée ;

TUYAU AVISSÉ, un tuyau en tôle de petit diamètre, qui, au lieu d'être rivé, est seulement accroché contre la paroi intérieure d'un poêle : ce genre de tuyau sert à répandre la chaleur dans un local où il débouche ;

TUYAU DE VENTILATION, un tuyau en poterie, en tôle, en zinc, qui mesure environ 0^m,22 de diamètre et qui sert à ventiler le local dans lequel il a l'un de ses orifices. On place des tuyaux de ventilation dans un grand nombre de locaux, surtout dans les lieux où sont entassés de nombreux individus; les fosses d'aisances en sont également pourvues. (Voy. VENTILATEUR et VENTILATION.)

TUYÈRE, *s. f.* — Tuyau en fer ou en fonte dont l'extrémité est terminée en forme de cône, qui amène le vent d'un soufflet dans une forge. — Les hauts fourneaux ont également à leur base d'énormes tuyères alimentées par de puissants ventilateurs. Les tuyères portent, en général, sur des *tympes*. (Voy. le terme suivant.)

TYMPE, *s. f.* — Pierre maçonnée placée à la partie antérieure d'une *tuyère*, ou tuyau de forge.

TYMPAN, *s. m.* — Espace triangulaire compris entre les corniches horizontales et convergentes d'un fronton, que ces dernières soient formées par une courbe ou par deux parties droites qui se coupent. (Vitruve, III, 5, 12, 13.) On nomme ainsi ce membre d'architecture à cause de sa ressemblance avec la peau tendue sur un tambourin (τύμπανον). L'intérieur des tympans est lisse ou orné de sculptures, de bas-reliefs, de faïences, de mosaïques, ou simplement percé d'un œil-de-bœuf qui reçoit le cadran d'une horloge. Les tympans de certains édifices publics, de gares de chemin de fer, n'ont souvent pas

Fig. 1. — Tympan d'un tombeau à Kumbet.

d'autre décoration. Les beaux monuments, au contraire, ont les tympans de leurs frontons ornés de sculptures en haut relief ou seulement en bas-relief.

L'usage de décorer de sculptures les tympans est très-ancien. Notre figure 1 montre

Fig. 2. — Tympan du fronton du temple de Jupiter Panhellénien, à Egine.

un tombeau archaïque de Kumbet, dans la vallée de Prymnessos en Phrygie, décoré d'un bouclier et de deux aigles. Nous avons dessiné cette figure d'après le bel ouvrage de MM. Perrot et Guillaume (1). Le premier de ces auteurs prétend que ce monument, d'origine

(1) *Exploration archéologique de la Galatie et de la*

phrygienne, aurait été usurpé par un personnage grec nommé Σόλων; d'autres archéologues ont prétendu que c'est un monument grec, ils appuient leur dire sur l'inscription grecque ainsi que sur les motifs de décoration, tels que les palmettes et les mutules des corniches. Nous ne pensons pas que ce soient là des données probantes, car il est aujourd'hui parfaitement démontré que les Grecs ne sont pas les inventeurs de ces ornements,

Fig. 3. — Portion du tympan de l'autre face du même temple (fig. 2).

qui existaient bien avant eux. Quant à l'inscription, elle peut parfaitement avoir été gravée après coup. Quoi qu'il en soit, il est certain que c'est un monument fort ancien, et cela nous suffit pour la question qui nous occupe.

Les temples de l'antiquité, dont les frontons étaient souvent placés très-haut au-dessus du sol, étaient décorés de hauts reliefs; tel était, par exemple, le fronton du temple de Jupiter-Panhellénien, à Égine, que montre notre fig. 2.

Fig. 4. — Tympan du portail de la cathédrale de Digne.

Souvent les Grecs ajoutaient encore à la vigueur des hauts reliefs des tympans, en les peignant de vives couleurs. Au mot ENTA-

Bithynie, etc., par Georges Perrot, Ed. Guillaume, architecte, et Jules Delbet; 2 vol. in-folio, Paris, 1862

BLEMENT, le lecteur pourra voir l'angle du fronton du même temple de Jupiter Panhellénien rendu avec sa polychromie. L'ensemble de la sculpture que montre notre figure 2 a été dessiné d'après les moulages qui se trouvent dans l'une des galeries des plâtres de

l'École nationale des beaux-arts de Paris, galerie qui se trouve au-dessous de la bibliothèque. Notre figure 3 montre le tympan du fronton de l'autre façade du même temple. Notre planche en couleur XCVII reproduit le fac-similé d'un dessin de tympan en terre cuite et de faïence de l'architecte Çaristie, membre de l'Institut.

Par analogie, on nomme *tympan* de porte ou de fenêtre la surface comprise entre l'intrados de l'arc qui les couronne et l'horizontale passant par les naissances de cet arc. —

Fig. 5. — Tympan d'une des portes de Notre-Dame de Paris.

Presque tous les styles d'architecture ont possédé des tympans de porte. Pendant l'époque romano-byzantine et pendant la période ogivale, beaucoup de tympans de portes d'église ont été décorés de sculptures qui nous fixent souvent non-seulement au point de vue de l'état de la sculpture à ces diverses époques, mais encore au point de vue de l'ICONOGRAPHIE chrétienne. (Voy. ce mot.) Pendant la période romano-byzantine, beaucoup de tympans sont décorés de pièces symétriques ornées d'étoiles ou autres ornements géométriques formant une sorte de marqueterie ; un plus grand nombre sont décorés de sculptures. Le centre est souvent formé d'un VESICA PISCIS (Voy. ce mot); souvent aussi on y voit le patron sous le vocable duquel l'église est placée. On voit souvent dans les tympans le Christ bénissant,

placé au centre d'un *vesica piscis* et entouré de quatre animaux, symboles des Évangélistes; tel est ainsi décoré le tympan de la cathédrale de Digne que montrent nos figures 3 et 4, qui, du reste, est presque une réminiscence de celui de Saint-Trophime d'Arles, dans le département des Bouches-du-Rhône.

Pendant le XIII° siècle, on retrouve beaucoup moins le Christ et les personnifications évangéliques, mais on voit souvent le jugement dernier, divisé en scènes superposées. Au sommet du tympan, le Christ est assis sur un trône, les bras élevés, ayant à ses côtés des anges qui portent les uns les instruments de sa passion, les autres des encensoirs ou autres ustensiles sacrés. Au-dessous, on voit des anges sonnant de la trompe pour réveiller les morts, la résurrection, le pèsement des âmes, la séparation des bienheureux et des réprouvés, etc. Notre figure 5 montre un tympan d'une des portes de Notre-Dame de Paris, dite *porte Saint-Étienne* ou *des Martyrs*, ainsi dénommée à cause du tympan qui représente le martyre de ce saint. Cette sculpture est un fort beau spécimen de la statuaire du XIII° siècle. Au mot FRANÇAISE (*Architecture*), figure 9, le lecteur peut voir, à plus grande échelle, la *lapidation du saint*. — D'autres fois, les tympans sculptés montrent la légende de la Vierge, des scènes de la vie de Jésus-Christ, ou bien, comme à l'église Saint-Ursin de Bourges, des scènes de chasse et un zodiaque, ou plutôt un calendrier historié tel qu'on en faisait à cette époque. (Voy. ZODIAQUE.)

Les tympans du XIV° siècle ne diffèrent de ceux du siècle précédent que par une plus grande richesse dans la composition, qui souvent est plus recherchée, et par une exécution plus soignée. Il en est qui sont décorés de magnifiques réseaux exécutés dans le goût de l'époque et ornés de vitraux peints. Au XV° siècle, le tympan sculpté devient plus rare, il est remplacé par un réseau et transformé en rose ou en fenêtre.

La renaissance, en revenant à l'architecture classique, délaisse complétement le tympan historié.

TYMPAN D'ARC ou D'ARCADE. — Partie de maçonnerie ou tableau triangulaire formant parement entre la courbe de cet arc et de cette arcade et les lignes passant par le sommet des courbes.

TYMPAN DE PONT. — Partie de maçonnerie comprise entre l'extrados de la voûte d'un pont, les pieds-droits et le bandeau horizontal de couronnement de la VOUTE. (Voy. ce mot.)

TYPHON, *s. m.* — Divinité égyptienne regardée comme la source de tous les maux; on la nommait également *Set*. L'animal symbolique de ce dieu est, d'après E. de Rougé (*Not. somm. des mon. du Louvre*), « un quadrupède carnassier caractérisé par un museau long et un peu busqué, et par deux oreilles droites et larges du bout. Ces caractères sont souvent exagérés pour distinguer sa tête de celle du cheval au museau fin, aux oreilles pointues. » C'est ce dieu qui aurait donné naissance au géant Typhon des Grecs, car ce terme de Τυφών serait dérivé de l'appellation hiéroglyphique *Tebha*, qu'on a trouvée assez fréquemment reproduite dans les inscriptions du grand temple d'Edfou.

U

U. — Cinquième voyelle et vingt-unième lettre de notre alphabet, dans lequel elle n'a été introduite que fort tard, car anciennement le V remplaçait l'U, comme aujourd'hui, du reste, pour les inscriptions lapidaires, monétaires, ou autres monuments épigraphiques. La forme de l'U dérive de l'*upsilon* des Grecs (U, υ). Dans les inscriptions, l'U est souvent le signe abréviatif de *urbs* ; ainsi XXVIII A. A. U. R. C. signifie : 28 ans après la fondation de la ville de Rome (XXVIII *annis ab urbe Româ conditâ*).

U (Membre d'). — Les treillageurs désignent sous ce terme une longue bande, telle qu'un larmier ou un bandeau, formée de petits compartiments disposés en forme d'U ou en chevrons brisés affectant la forme d'un V.

UDOMÈTRE, *s. m.* — Instrument servant à évaluer la quantité d'eau, ou l'épaisseur de la couche d'eau tombée sur un point donné. Ce terme est synonyme de *pluviomètre*.

ULCÈRE, *s. m.* — Vice du bois qui se traduit à la surface du tronc d'un arbre en un point par une sorte de suppuration provenant d'un excès de séve qui se porte en ce point. Le liquide âcre et, pour ainsi dire, caustique amène la pourriture du bois non-seulement sur le point ulcéré, mais encore sur les parties avoisinantes, et le mal, gagnant de proche en proche, détermine l'exfoliation de l'arbre et sa mort. Les bois atteints d'ulcère sont impropres à tout emploi dans la construction.

ULTRA PETITA. — Expression latine usitée dans notre langue juridique et qui signifie, *au delà de ce qui a été demandé*, c'est-à-dire que le juge a accordé au demandeur plus que celui-ci n'a demandé. D'après l'article 480 du Code de procédure civile, les jugements où il a été accordé l'*ultra petita* peuvent être réformés. Voici l'article susvisé :

Les jugements contradictoires rendus en dernier ressort par les tribunaux de première instance et d'appel, et les jugements par défaut rendus aussi en dernier ressort et qui ne sont pas susceptibles d'opposition, pourront être rétractés, sur la requête de ceux qui y auront été parties ou dûment appelés, pour les causes ci-après : 1° s'il y a eu dol personnel ; 2° si les formes prescrites à peine de nullité ont été violées soit avant, soit lors des jugements, pourvu que la nullité n'ait pas été couverte par les parties ; 3° *s'il a été adjugé plus qu'il n'a été demandé* (*ultra petita*) ; 4° s'il a été, etc.

UMBO. — Terme d'antiquités romaines qui d'une manière générale signifie toute pièce, tout objet formant saillie, surtout quand celle-ci affecte la forme d'une demi-sphère ou d'un cône ; mais ce terme sert aussi à désigner en technologie les grosses pierres saillantes terminées par une partie circulaire engagées dans les rebords d'un trottoir. On peut voir encore aujourd'hui des umbo (*umbones*) dans les trottoirs qui forment la bordure des chaussées d'Herculanum et de Pompéi. Quelle était la destination des *umbo* ? Nous pensons qu'ils n'étaient employés que dans un but purement décoratif ; car nous ne pouvons admettre, comme l'ont avancé certains auteurs, mais sans apporter aucune preuve à l'appui de leur dire, que ces *umbo* servaient de *montoirs* aux cavaliers pour enfourcher leur monture, ce qui est inadmissible, parce que les trottoirs étaient suffisants pour remplacer les montoirs, d'autant plus que les chevaux du pays étaient de petite taille ; ensuite les *umbo* sont tellement rapprochés les uns des autres, qu'il est bien évident que s'ils avaient été mis là pour mon-

toirs, leur nombre eût été bien moins considérable.

UNCTORIUM. — Chambre dépendant d'un établissement de bains, qui servait à conserver les huiles et les parfums et dans laquelle il semblerait, d'après Pline (*Ep.*, II, 11, 17), qu'on frictionnait également les baigneurs. Mais nous devons dire que l'on employait plutôt le terme ELÆOTHESIUM (Voy. ce mot) pour désigner cette dépendance des bains. (Voy. THERMES.)

UNDA MARIS. — Nom d'un registre spécial de l'orgue.

UNI, IE, *adj.* — Tout ce qui est sans ornements, qui est plat, lisse, sans moulures et sans sculptures.

UNILATÉRAL, ALE, *adj.* — Qui ne se trouve placé que sur un côté, qui n'est disposé que sur un seul côté. — En jurisprudence, on nomme *contrat unilatéral* celui dans lequel une ou plusieurs personnes s'obligent envers une autre ou d'autres personnes, sans que celle-ci ou celles-ci contractent aucun engagement de leur côté; en un mot, les *contrats unilatéraux* n'engagent pas réciproquement les parties : c'est donc l'opposé du contrat *bilatéral* ou *synallagmatique*. L'article 1103 du Code civil définit, du reste, comme suit le contrat qui nous occupe : « Il est *unilatéral* lorsqu'une ou plusieurs personnes sont obligées envers une ou plusieurs autres, sans que de la part de ces dernières il y ait d'engagement. »

UNILINGUE, *adj.* — Écrit dans une seule langue; épigraphie, inscriptions *unilingues*, c'est-à-dire écrites dans une seule langue.

URINOIR, *s. m.* — Local disposé pour uriner. Il existe de pareils locaux dans les établissements privés ou publics, tels que gares de chemins de fer, cafés, théâtres, etc.; on en établit également sur la voie publique. Les urinoirs mis à la disposition du public dans les villes affectent des formes diverses. Généralement, on les fait aujourd'hui avec des plaques d'ardoise ou de fonte émaillée, ou bien en lave; on les dispose par compartiments, afin que plusieurs personnes puissent s'en servir à la fois; ces cases sont placées sur une ligne droite ou partent d'un point central et convergent dans des directions différentes. Les urinoirs bien installés sont pourvus d'une eau abondante qui s'écoule en nappe sur la dalle ou les dalles formant le fond de la case ; cette eau entraîne les urines dans un caniveau

Urinoirs à 4 places, pour promenades publiques.

qui conduit le tout dans un égout souterrain. D'autres urinoirs sont en forme de cuvette, d'autres en forme d'édicule affectant la forme d'une colonne élevée, qu'on utilise souvent pour la publicité; notre figure montre un modèle d'urinoir, simple, commode et assez répandu.

URCÉOLÉE (CORBEILLE). — Corbeille, d'un chapiteau par exemple, qui est un peu resserrée au-dessous de son sommet ou dans son milieu. Le chapiteau à *corbeille urcéolée* a la forme d'une cloche renversée. (Voy. CORBEILLE.)

URCEUS. — Terme d'antiquités qui sert à désigner un vase à anses (Martial, XIV, 106) employé comme aiguière pour puiser de l'eau dans un réservoir, afin de remplir d'autres vases. Ce vase avait quelque rapport avec *l'orea*; il en existait même un petit modèle nommé *urceolus*. (Juv., III, 503.) (Voy. Vase.)

URNE, *s. f.* — Sorte de cruche à long col et à panse renflée dans laquelle on allait chercher de l'eau, soit à une fontaine, soit à une rivière (Juv., I, 164; Senec., *H. F.*, 757); aussi l'urne était donnée comme emblème aux dieux et aux déesses des eaux (Virg., *Æn.*, VII, 792). Dans l'antiquité on faisait des urnes en terre cuite, en faïence, en métal; elles affectaient des formes différentes, suivant qu'elles étaient destinées à être portées sur la tête (Ovide, *Fast.*, III, 14) ou sur l'épaule (Prop., IV, 11, 28). Il existait également des urnes funéraires. (Voy. Vase.)

On nommait également *urne* une mesure de capacité pour les liquides (Cato, *R. R.*, 10, 13; Juvenal, XV, 25); cette mesure contenait quatre *congii*, soit la moitié d'une Amphore. (Voy. ce mot.)

USAGES. — Les usages constituent, pour ainsi dire, des lois qui, bien qu'elles ne soient pas écrites, n'en doivent pas moins être exécutées. Mais pour que l'usage ait force de loi, il faut qu'il soit *constant et reconnu*. Si plusieurs usages se trouvent en présence, celui-là doit être préféré qui est le plus *constant*, quand bien même il paraîtrait le moins ancien. (Pardessus, n° 340.) Les habitudes contraires à la loi et de simple tolérance n'ont pas le caractère d'usage *constant* et *reconnu*. Si deux parties en présence allèguent et opposent des usages divers, on doit toujours préférer celui qui est le plus en rapport avec la coutume ou l'usage de la localité la plus voisine; dans le cas contraire, il faut se conformer aux dispositions du Code civil.

Usage (Droits d'). — Il est deux sortes de *droits d'usage:* l'un qui est personnel et qui s'éteint avec la personne; l'autre qui est réel et se transmet avec le fonds pour lequel il a été établi. Nous ne parlerons point du droit d'usage personnel, parce qu'il est très peu usité; du reste, la nature de ce droit a beaucoup de rapport avec l'Usufruit (Voy. ce mot); il en diffère cependant en ce que l'usufruitier a droit à la totalité des fruits, tandis que l'usager ne peut disposer des fruits que pour ses besoins et ceux de sa famille. (Proudhon, *De l'Usuf.*, n° 2739.) Nous ne nous occuperons donc ici que du droit d'usage réel qui constitue une servitude discontinue, et qui, par conséquent, ne peut résulter que d'un titre devant renfermer l'étendue de ce droit. (*Code civil*, 628; Duranton, n° 17.) A défaut de stipulation à cet égard, l'usager d'un fonds ne peut en user que comme nous venons de le dire un peu plus haut; mais les besoins de l'usager sont variables suivant le nombre des personnes composant sa famille, qui ne peut comprendre que sa femme et ses enfants légitimes, car le père de l'usager, ses enfants naturels ou adoptifs, de même que ses gendres et belles-filles, ne sont point considérés comme de sa famille. (Proudhon, n° 2274.) Cependant l'usage admet que si les personnes que nous venons de désigner, par suite de maladie ou d'infirmités ou pour tous autres motifs graves, cohabitaient avec l'usager ou étaient à sa charge, dans ce cas alors ses droits pourraient être accrus. — De même que l'usufruitier, l'usager doit jouir de ses droits en bon père de famille (*Code civil*, 627), et il ne peut entrer en jouissance sans avoir donné caution et fait un inventaire, à moins toutefois qu'une disposition de l'acte constitutif ne l'ait dispensé de ces deux obligations. — Si, étant obligé de fournir une caution, il ne pouvait le faire, on lui appliquerait les dispositions de l'article 606 concernant l'usufruitier qui ne peut fournir caution.

Ne sont pas astreints à fournir caution : 1° l'acquéreur d'un droit d'usage par titre commutatif (Prudhon, n° 2819); 2° le vendeur ou donateur avec réserve du droit d'usage.

L'État, les communes et les particuliers, propriétaires de bois, peuvent les affranchir du droit d'usage, moyennant un cautionnement réglé de gré à gré, ou à défaut par les tribunaux; et dans ce cas le cautionnement

rend les usagers propriétaires de la partie de bois à laquelle ils sont limités. — Pour de plus amples renseignements sur les droits d'usage dans les bois de l'État, voir le Code forestier, titre III, section VIII, articles 61 à 85.

Le droit d'usage finit de la même manière que l'USUFRUIT. (Voy. ce mot.)

USINE, *s. f.* — Autrefois on nommait *usine* l'ensemble des bâtiments comprenant toute la machinerie mise en mouvement par la force hydraulique, comme les moulins, les scieries, les forges, etc. Aujourd'hui on a étendu le sens de ce terme et on l'applique à tout grand établissement industriel, qu'il fonctionne à l'eau, à la vapeur ou autrement.

JURISPRUDENCE. — L'établissement des usines, quelle que soit leur nature, est soumis à des règlements généraux ou locaux et à des ordonnances administratives, surtout les usines établies sur des cours d'eau navigables et flottables. La jurisprudence concernant ces établissements est assez complexe, et nous ne pourrions entamer cette étude sans sortir des bornes que nous nous sommes imposées pour notre dictionnaire; aussi renverrons-nous le lecteur à des ouvrages spéciaux traitant de ces matières, notamment aux dictionnaires et aux grands recueils de jurisprudence.

USTRINE, *s. f.* — Dans l'antiquité, on désignait sous le nom d'*ustrine* (*ustrina* ou *ustrinum*) (d'*urere*, brûler) un endroit, un enclos qui servait à l'incinération des cadavres. Les riches particuliers avaient une ustrine auprès de leurs tombeaux, on la nommait *bustum* (Festus, v. *Bustum*) ; les gens pauvres, au contraire, incinéraient les cadavres de leurs parents dans des ustrines publiques où des esclaves exécutaient ce travail pour une minime somme d'argent.

La loi romaine défendait expressément d'allumer un bûcher sur un emplacement dont on n'était pas maître. On voit aujourd'hui, sur la voie Appienne, à environ cinq milles de Rome, un grand *ustrinum* public dont il reste encore deux murs en *peperino* soutenant une plate-forme recouverte avec des dalles de la même pierre.

USUCAPION. — Dans la jurisprudence romaine on nommait *usucapion* (*usucapio*) la prescription en matière de biens meubles ou immeubles ; les citoyens romains jouissaient seuls de ce droit. L'usucapion ne s'appliquait ni aux objets du domaine public ni aux choses volées. Il fallait un an de possession continue pour les biens meubles et deux ans pour les biens immeubles pour invoquer l'usucapion.

USUFRUIT, *s. m.* — Droit de jouir des choses dont un autre a la propriété, comme le propriétaire lui-même, mais à la charge d'en conserver la substance. (Art. 578 du *Code civil*.)

LÉGISLATION. — Nous donnons dans le présent paragraphe les principaux articles du Code civil relatifs à l'usufruit.

Section I^{re}. — *Des droits de l'usufruitier.*

Art. 597. — Il jouit des droits de servitude, de passage, et généralement de tous les droits dont le propriétaire peut jouir, et il en jouit comme le propriétaire lui-même.

Art. 598. — Il jouit aussi de la même manière que le propriétaire des mines et carrières qui sont en exploitation à l'ouverture de l'usufruit ; et néanmoins, s'il s'agit d'une exploitation qui ne puisse être faite sans une concession, l'usufruitier ne pourra en jouir qu'après en avoir obtenu la permission du roi. — Il n'a aucun droit aux mines et carrières non encore ouvertes, ni aux tourbières dont l'exploitation n'est point encore commencée, ni au trésor qui pourrait être découvert pendant la durée de l'usufruit.

Art. 599. — Le propriétaire ne peut par son fait, ni de quelque manière que ce soit, nuire aux droits de l'usufruitier. — De son côté, l'usufruitier ne peut, à la cession de l'usufruit, réclamer aucune indemnité pour les améliorations qu'il prétendrait avoir faites, encore que la valeur de la chose en fût augmentée. — Il peut cependant, lui ou ses héritiers, enlever les glaces, tableaux et autres ornements qu'il aurait fait placer, mais à la charge de rétablir les lieux dans leur premier état.

Section II. — *Des obligations de l'usufruitier.*

Art. 600. — L'usufruitier prend les choses dans l'état où elles sont ; mais il ne peut entrer en jouissance qu'après avoir fait dresser, en présence du propriétaire, ou lui dûment appelé, un inven-

taire des meubles et un état des immeubles sujets à l'usufruit.

Art. 601. — Il donne caution de jouir en bon père de famille, s'il n'en est dispensé par l'acte constitutif de l'usufruit : cependant les père et mère ayant l'usufruit légal du bien de leurs enfants, le vendeur ou le donateur sous réserve d'usufruit, ne sont pas tenus de donner caution.

Art. 602. — Si l'usufruitier ne trouve pas de caution, les immeubles sont donnés à ferme ou mis sous séquestre; les sommes comprises dans l'usufruit sont placées; les denrées sont vendues, et le prix en provenant est pareillement placé; les intérêts de ces sommes et le prix des fermes appartiennent, dans ce cas, à l'usufruitier.

Art. 603. — A défaut d'une caution de la part de l'usufruitier, le propriétaire peut exiger que les meubles qui dépérissent par l'usage soient vendus pour le prix en être placé comme celui des denrées, et alors l'usufruitier jouit de l'intérêt pendant son usufruit; cependant l'usufruitier pourra demander et les juges pourront ordonner, suivant les circonstances, qu'une partie des meubles nécessaires pour son usage lui soient délaissés, sous sa simple caution juratoire et à la charge de les représenter à l'extinction de l'usufruit.

Art. 604. — Le retard de donner caution ne prive pas l'usufruitier des fruits auxquels il peut avoir droit; ils lui sont dus du moment où l'usufruit a été ouvert.

Art. 605. — L'usufruitier n'est tenu qu'aux réparations d'entretien. — Les grosses réparations demeurent à la charge du propriétaire, à moins qu'elles n'aient été occasionnées par le défaut de réparations d'entretien, depuis l'ouverture de l'usufruit, auquel cas l'usufruitier en est aussi tenu.

Art. 606. — Les grosses réparations sont celles des gros murs et des voûtes, le rétablissement des poutres et des couvertures entières; celui des digues et des murs de soutènement et de clôture aussi en entier. Toutes les autres sont d'entretien.

Voir au mot RÉPARATION ce qu'on entend par gros murs et jusqu'où s'étendent les grosses réparations, ainsi que ce qui concerne les réparations locatives et les réparations d'entretien.

Art. 607. — Ni le propriétaire ni l'usufruitier ne sont tenus de rebâtir ce qui est tombé de vétusté, ou ce qui a été détruit par cas fortuit.

Art. 608. — L'usufruitier est tenu, pendant sa jouissance, de toutes les charges annuelles de l'héritage, telles que les contributions et autres qui dans l'usage sont charges des fruits.

Art. 609. — A l'égard des charges qui peuvent être imposées sur la propriété pendant la durée de l'usufruit, l'usufruitier et le propriétaire y contribuent ainsi qu'il suit :

Le propriétaire est obligé de les payer, et l'usufruitier doit tenir compte des intérêts. — Si elles sont avancées par l'usufruitier, il a la répétition du capital à la fin de l'usufruit.

Section III. — *Comment l'usufruit prend fin.*

Art. 617. — L'usufruit s'éteint :
Par la mort naturelle ou par la mort civile de l'usufruitier;
Par l'expiration du temps pour lequel il a été accordé;
Par la consolidation ou la réunion sur la même tête des deux qualités d'usufruitier et de propriétaire;
Par le non-usage du droit pendant trente ans;
Par la perte totale de la chose sur laquelle l'usufruit est établi.

Art. 618. — L'usufruit peut aussi cesser par l'abus que l'usufruitier fait de sa jouissance, soit en commettant des dégradations sur le fonds, soit en le laissant dépérir faute d'entretien. — Les créanciers de l'usufruitier peuvent intervenir dans les contestations pour la conservation de leurs droits; ils peuvent offrir la réparation des dégradations commises et des garanties pour l'avenir. — Les juges peuvent, suivant la gravité des circonstances, ou prononcer l'extinction absolue de l'usufruit, ou n'ordonner la rentrée du propriétaire dans la jouissance de l'objet qui en est grevé que sous la charge de payer annuellement à l'usufruitier, ou à ses ayants cause, une somme déterminée, jusqu'à l'instant où l'usufruit aurait dû cesser.

Art. 619. — L'usufruit qui n'est pas accordé à des particuliers dure trente ans.

Art. 620. — L'usufruit accordé jusqu'à ce qu'un tiers ait atteint un âge fixé dure jusqu'à cette époque, encore que le tiers soit mort avant l'âge fixé.

Art. 621. — La vente de la chose sujette à usufruit ne fait aucun changement dans le droit de l'usufruitier; il continue de jouir de son usufruit, s'il n'y a pas formellement renoncé.

Art. 622. — Les créanciers de l'usufruitier peuvent faire annuler la renonciation qu'il aurait faite à leur préjudice.

Art. 623. — Si une partie seulement de la chose soumise à l'usufruit est détruite, l'usufruit se conserve sur ce qui reste.

Art. 624. — Si l'usufruit n'est établi que sur un

bâtiment, et que ce bâtiment soit détruit par un incendie ou autre accident, ou qu'il s'écroule de vétusté, l'usufruitier n'aura le droit de jouir ni du sol ni des matériaux. — Si l'usufruit était établi sur un domaine dont le bâtiment faisait partie, l'usufruitier jouirait du sol et des matériaux.

JURISPRUDENCE. — On distingue deux sortes d'usufruit, l'usufruit *légal* et l'usufruit *conventionnel;* le premier est celui qui est établi par la loi (*Code civil*, art. 579); l'usufruit *conventionnel*, ou usufruit proprement dit, résulte des conventions ou dispositions de l'homme. Mais il y a lieu de distinguer encore l'usufruit improprement dit, dénommé aussi *quasi-usufruit;* ce dernier a pour objet des choses *fongibles*, c'est-à-dire qui se consomment directement par le premier usage qu'on en fait, telles que le lait, le blé, le vin, le cidre, etc., ou bien des objets qu'on fait consister dans le nombre, le poids ou la mesure, tels que l'argent, l'or, le fer, le bois, etc. (Proudhon, n° 119.)

L'usufruit est un droit personnel par rapport à l'usufruitier, à la mort duquel il s'éteint; sans cela le droit de propriété ne serait plus rien. Aussi, quand il est constitué au profit d'un établissement, d'un monastère, d'un couvent, d'une association quelconque, qui sont destinés à vivre longtemps si ce n'est toujours, la loi, dans le silence de l'homme, ne lui assigne que la durée trentenaire, comme nous l'avons vu dans le précédent paragraphe (*Législation*, article 619); aussi Proudhon (n° 8) et Merlin (*Quest.*, v° *Locaterie*) concluent-ils que, quand un usufruit est légué à perpétuité à une commune, c'est la toute-propriété qui a été donnée. — L'usufruit peut être constitué par divers moyens, par la volonté de l'homme, soit à titre gratuit, soit à titre onéreux. Dans le premier cas, il peut l'être par donation entre-vifs ou bien par testament. — Dans le second cas, il peut être constitué par échange, transaction, vente, partage ou par tout autre acte translatif de propriété, à la condition toutefois que le constituant soit propriétaire et possède la capacité pour pouvoir aliéner. — Nous terminerons ce paragraphe en mentionnant divers cas pouvant entraîner la déchéance de l'usufruitier. Les dégradations pouvant entraîner cette déchéance doivent tellement affecter la substance de la chose que ces dégradations doivent avoir des suites dans l'avenir, de telle sorte que la bonne foi ne puisse être invoquée. Ainsi peut être déchu de ses droits d'usufruitier : celui qui arracherait un verger en production, ou seulement des arbres à fruit qui ne seraient point morts ni brisés par le vent ou foudroyés; celui qui arracherait des vignes productives, alors même qu'elles commenceraient à être attaquées par l'oïdium ou le phylloxera, ou bien celui qui couperait des futaies en quantité notable et sans motifs raisonnables, ou qui extirperait un bois taillis pour le réduire en plain, ou qui laisserait dévorer par le bétail les jeunes pousses au printemps et le laisserait dégrader dans le temps des jeunes coupes; celui qui par un mauvais mode de culture ou de jouissance tendrait visiblement à épuiser le sol au détriment du propriétaire; celui qui démolirait ou laisserait dépérir les bâtiments; celui qui aliénerait le fonds soumis à son droit; enfin celui qui, exploitant en dehors des règles de l'art une mine, une carrière, une tourbière, les exposerait à la ruine ou compromettrait la sûreté de leur extraction ou de leur exploitation.

USUFRUITIER, *s. m.* — Celui qui a le droit de jouir, sa vie durant ou pendant un laps de temps déterminé, des choses dont un autre est propriétaire, et cela comme le propriétaire lui-même, à la charge toutefois d'en conserver la substance. (Voy. USUFRUIT.)

UXMAL (MONUMENTS D', RUINES D'). — Voy. MEXICAINE (*Architecture*).

V

V. — Dix-septième consonne et vingt-deuxième lettre de notre alphabet. Cette lettre a longtemps remplacé l'U, elle a aussi souvent permuté avec le B. Comme signe abréviatif dans les médailles et les inscriptions, V peut signifier, *vir, Valerius, vale, vixit, victor;* V.B., *vir bonus;* A. V. C., *ab urbe conditâ* : ici le V est mis à la place de l'U. (Voy. cette lettre.) V° peut signifier *verbo* ou *verso.* Comme signe numérique en chiffres romains, V vaut 5 ; précédé d'un I (IV), il vaut 4 ; suivi de la même lettre une ou plusieurs fois (VI, VII, VIII), il sert à désigner 6, 7, 8.

VACATION, *s. f.* — Temps qu'un architecte-expert emploie pour une opération. Une vacation est ordinairement de trois heures. Par extension, on nomme *vacation* le montant des honoraires dus pour ce travail de trois heures. (Voy. ARCHITECTE, § *Vacation.*)

VACHE (CORNE DE). — Voussure longue et étroite qui a la forme d'une corne plate ; de là son nom. On l'emploie surtout pour évaser l'ouverture des arches de pont, de tunnel, etc.

VACHE (Côte de). — Ce terme est synonyme de FANTON. (Voy. ce mot.)

VACHE (Tirer la). — Les ouvriers serruriers emploient ce terme pour dire, actionner le soufflet de la forge, dont les côtés sont en cuir de vache.

VACHERIE, *s. f.* — Étable servant à loger des bœufs et des vaches. (Voy. ÉTABLE.)

VA-ET-VIENT, *s. m.* — Mouvement d'aller et de retour. Les serruriers donnent ce nom à toute pièce, à toute ferrure qui exécute ce mouvement : ainsi, il y a des *pivots va-et-vient* pour portes.

En termes de marine, on donne ce nom à un cordage établi entre deux navires ou entre un navire et la terre, sur lequel cordage un mousse peut se haler.

VAGON. — Voy. WAGON.

VAGONNET. — Voy. WAGONNET.

VAIR, *s. m.* — En termes de blason, le *vair* est un métal formé de plusieurs pièces égales, qui sont ordinairement d'azur et d'argent, rangées alternativement, mais disposées de façon que les pointes des pièces d'argent sont opposées aux pointes des pièces d'azur et la base à la base. Dans le *contre-vair,* c'est tout le contraire. (Voy. BLASON, fig. 17 et 19, et la planche X en couleur.)

VAISSEAU, *s. m.* — Vase ou ustensile quelconque pouvant contenir un liquide. Capacité intérieure d'un édifice voûté, surtout d'une église, qui présente la forme d'un navire renversé ; d'où vient qu'on appelle souvent l'intérieur des églises NEF. (Voy. ce mot.)

VALET, *s. m.* — Outil en fer qui affecte la forme d'une sorte d'F (Voy. nos figures) et qui sert aux menuisiers à maintenir fixes sur l'établi les pièces de bois qu'ils travaillent. La table de l'établi est percée de trous ronds qui reçoivent la tige du valet ; la pièce de bois est placée sous la tige courbe, et avec un maillet en bois l'ouvrier frappe sur la tête du valet, qui, se trouvant légèrement incliné, serre la pièce de bois. Quand on veut dégager celle-ci, on frappe sur l'angle externe du valet, ce qui desserre l'objet. — La longueur de la tige du valet varie de $0^m,50$ à $0^m,65$, et le fer em-

ployé a de 0^m,024 à 0^m,037 de section. Notre figure 2 montre un valet à vis qu'on peut serrer et desserrer sans maillet.

Les serruriers nomment *valet* toute pièce

Fig. 1. — Valet ordinaire.

de fer qui empêche une fermeture de retomber ou de s'ouvrir facilement. Les targettes et les verrous portent souvent des *valets* : ils sont montés dans un cramponnet sur la

Fig. 2. — Valet à vis.

platine de la targette, et l'un des bouts tombe dans une entaille faite sur le champ du verrou; quand celui-ci est poussé, on ne peut ouvrir qu'en relevant le valet, ce qui permet alors au verrou de revenir en arrière.

VALLONNEMENT, *s. m.* — Action de disposer des terres en forme de vallon ; résultat de cette opération. L'architecte paysagiste vallonne souvent de grandes surfaces de terrain, afin de créer des parcs et des jardins paysagers. Il faut une grande expérience, beaucoup de savoir et beaucoup de goût à un architecte pour pratiquer des travaux de ce genre, en tirer le meilleur parti décoratif et les exécuter dans les conditions les plus économiques. Dans la création d'une villa, une fois la situation de l'édifice arrêtée, les vallonnements doivent être disposés de façon à donner le plus de grandeur au parc ; on profite des terres de déblais provenant des mares, des étangs ou des rivières artificielles, afin d'élever des remblais; les relais doivent être parfaitement combinés. Avant de charger les monticules de terrain, on doit avoir posé les conduites d'eau ou autres canalisations; enfin les allées et les routes doivent être tracées largement et leurs contours dessiner de belles courbes; enfin l'architecte paysagiste doit ménager de beaux points de vue, et pour cela il doit disposer sur les vallonnements les plus éloignés de l'habitation de petits kiosques, et surtout des ruines dans des proportions assez modestes, ce qui grandit d'autant le paysage et lui donne de l'espace et de l'air, de l'*échelle*, comme nous disons dans notre langue technique.

VALLONNER, *v. a.* — Exécuter, pratiquer des vallonnements. (Voy. le terme précédent.)

VALVE, *s. f.* — Soupape à clapet. (Voy. SOUPAPE.)

VALVULE, *s. f.* — Petite valve, petite soupape à clapet.

VANNE, *s. f.* — Porte mobile qui glisse entre deux coulisses verticales ou légèrement obliques. Les vannes servent à retenir ou à lâcher les eaux d'une écluse, d'un canal, d'un étang, d'un réservoir, d'un égout ou même d'une maîtresse conduite.

On construit les vannes de différentes manières, mais en général elles sont faites avec des madriers posés jointifs; elles glissent dans des coulisses faites à l'aide de deux pièces de

pois ou au moyen de deux madriers à rainures; le tout porte sur une forte semelle. Les madriers formant la porte de la vanne portent une tige ou flèche percée de trous destinés à recevoir une cheville permettant de retenir la vanne à une hauteur voulue, ce qui détermine le volume de son ouverture. Quand l'ensemble de la construction de la vanne est en fer et tôle, cette tige ou flèche est à crans et fonctionne au moyen d'un engrenage. — Il y a des vannes simples, doubles, triples, ce qui permet de donner des écoulements plus ou moins rapides aux pièces d'eau pourvues d'un pareil système de vannes. Dans ce cas, les portes des vannes sont maintenues dans de forts châssis en bois; les pièces principales sont contre-butées par des contre-fiches, et les flèches glissent dans des mortaises pratiquées dans la traverse horizontale supérieure, c'est-à-dire celle opposée au radier. — Dans les égouts, les vannes formant barrage sont comme de véritables portes, armées de solides pentures en fer, on les ouvre et on les ferme par des systèmes spéciaux. On établit des portes-vannes dans les égouts afin de retenir l'eau et donner des chasses assez puissantes pour entraîner, outre les vases et les détritus, toutes les pierres et cailloux pouvant apporter un obstacle au courant. Indépendamment de ces vannes, qui sont dites *fixes*, on établit aussi dans les égouts des vannes *mobiles*, qu'on place à volonté sur un point déterminé, afin de pouvoir opérer le curage sur ce point. Ce genre de vanne est fixé dans l'égout au moyen de fiches ou clavettes, qu'on enfonce dans des trous pratiqués dans des pieds-droits en pierre qui sont ménagés à des intervalles plus ou moins rapprochés dans l'égout. Les vannes mobiles ont une assez grande inclinaison, environ 40 degrés. Pour les grands égouts de Paris et pour l'égout collecteur, on emploie des bateaux-vannes, qui rendent le même service que les vannes fixes ou mobiles, mais qui ont en outre l'avantage de pouvoir être transportés facilement par le courant et arrêtés avec facilité sur place à volonté.

VANTAIL, *s. m.* — Châssis ouvrant d'une porte. Celle-ci peut être à un vantail ou à deux vantaux. Ces derniers peuvent être pleins dans toute leur hauteur, ou garnis de verres dans les panneaux supérieurs, les panneaux inférieurs étant en bois. Les portes-croisées des balcons, ou celles qui débouchent sur un jardin, sont souvent entièrement vitrées. — Les vantaux peuvent être simples ou doubles; dans ce dernier cas, une partie peut être mobile et l'autre fixe. — Suivant la richesse des pièces où figurent les portes, leurs vantaux peuvent être plus ou moins ornés, plus ou moins décorés, les portes étant toujours du même style que les appartements dans lesquels elles se trouvent.

VANTILLER, *v. a.* — Garnir de dosses, mais surtout de madriers, les vannes destinées à retenir l'eau d'un étang, d'un lac, d'un canal quelconque, etc.

VARLOPE, *s. f.* — Sorte de grand rabot qui sert au menuisier et au charpentier à unir et planer les bois. Comme le rabot (Voy. notre figure), cet outil se compose d'un fût, ordinai-

Varlope.

rement en bois de cormier, qui mesure environ 0m,73 de longueur sur 0m,08 à 0m,12 de hauteur ou de largeur. Au milieu de la longueur et de l'épaisseur du fût se trouve la *lumière* ou mortaise ronde, c'est-à-dire un trou servant à recevoir le fer, lequel est légèrement arrondi, convexe, quand la varlope sert à dégrossir le bois; ce fer, incliné d'environ 50 degrés, est assujetti dans la lumière au moyen d'un coin. La varlope porte toujours dans son extrémité d'arrière une poignée, et quelquefois, dans celle d'avant, une corne qui sert à appuyer la main gauche, tandis que la droite est dans la poignée. — On nomme *demi-varlope* une varlope de plus petite dimension, dont le fer est plus incliné que dans la grande varlope.

Les maçons nomment quelquefois *varlope*

une sorte de fort guillaume qui sert pour les ravalements dans la pierre tendre.

VASE, *s. m.* — Sous ce terme générique, on comprend tous les vaisseaux susceptibles de contenir un liquide quelconque. Dans un sens restreint, ce terme sert à désigner des objets d'art, d'utilité, d'agrément ou de décoration. Comme la nomenclature des vases que nous avons à faire dans le présent article est fort longue, nous établirons les divisions et subdivisions suivantes :

I. VASE ACOUSTIQUE.
II. VASE D'AMORTISSEMENT.
III. VASE DE CHAPITEAU.
IV. VASE D'ENFAITEMENT.
V. VASE PROPREMENT DIT.

1 *Vases en marbre, en pierre, etc.*
2 *Vases en métal.*
3 *Vases en verre.*
4 *Vases en pierres précieuses.*
5 *Vases en terre cuite, unie ou décorée.*

I. VASE ACOUSTIQUE. — Ces vases, qu'on nomme aussi *vases de théâtre*, étaient placés, dans les théâtres de l'antiquité, sous les gradins sur lesquels s'asseyaient les spectateurs, afin de renforcer la voix des acteurs (Vitruve, V, 5.) Ils étaient en airain (ἠχεῖα) et montés à la *quarte*, à la *quinte*, à l'*octave* l'un de l'autre. Ils avaient la forme d'une cloche, et, d'après ce qui précède, ils devaient avoir entre eux les mêmes proportions qu'avaient entre elles les cordes de la lyre destinée à soutenir la voix du chanteur. Mais la lyre non-seulement soutient la voix, mais encore elle indique le son; tandis que les vases, en admettant, ce qui est douteux, qu'ils pussent reproduire le son, ne pouvaient que le prolonger. Or nous ne voyons pas quel avantage aurait procuré un pareil système de vases, nous nous demandons même si leur fonctionnement n'aurait pas créé des résonnances fâcheuses. Il est vrai que Vitruve ne nous donne aucun détail sur la position et le nombre de ces vases; ensuite il faut tenir compte de ce que les théâtres antiques, étant à ciel ouvert, la répercussion des sons était nulle, pour ainsi dire, car le *velarium* qui recouvrait le théâtre ne présentait pas une surface assez résistante pour permettre la réflexion des ondes sonores, au moins d'une manière sensible. Évidemment les conditions seraient toutes différentes dans nos théâtres modernes, qui sont fermés de toutes parts. Vers la fin du même chapitre V de son V° livre, Vitruve ajoute que dans les théâtres des petites villes, qui n'avaient pas beaucoup à dépenser, les architectes remplaçaient les vases d'airain par des poteries ou vases en terre cuite, et que le résultat était aussi satisfaisant. Il n'y a rien de bien étonnant dans ce fait; car, bien que la matière des parois puisse influencer sur l'intensité du son, c'était surtout le vide de la cavité pratiquée sous les gradins qui fournissait l'intensité de la résonnance. — On a longtemps et longuement discuté sur la puissance des vases acoustiques; aujourd'hui, d'après l'avis des personnes compétentes, la puissance des vases acoustiques, ou vases renforçant le son, est admise; du reste, cette admission n'est pas tout à fait nouvelle, puisque dès le moyen âge on avait utilisé des vases acoustiques dans les églises pour renforcer la voix des chantres. Ce fait est indiscutable, puisque le savant antiquaire Jacques Oberlin découvrit de ces vases dans la voûte du chœur de l'ancienne église des Dominicains à Strasbourg.

Bien que Vitruve, dans le même passage, nous informe que les Grecs employaient également des vases acoustiques dans les théâtres, il nous est difficile de l'admettre, au moins pour les théâtres très-anciens, car dans les ruines des nombreux édifices de ce genre que les Grecs nous ont laissés, soit chez eux, soit dans les colonies, on n'a pu encore retrouver des vases acoustiques. Ce qui nous fait surtout douter de l'affirmation de Vitruve, c'est qu'Aristote (*Probl.*, sect. II, § 7, 8, 9), posant de nombreuses questions d'acoustique dont il donne des solutions plus ou moins justes, ne parle pas des vases qui nous occupent; il se demande bien pourquoi une maison est plus résonnante quand elle vient d'être reblanchie, quand on y enfouit des vases vides, quand il s'y trouve des puits ou autres cavités profondes; mais, nous le répétons, il ne parle jamais des vases acoustiques. Ce ne serait donc que plus tard que les Grecs auraient

utilisé les vases acoustiques ; néanmoins Mummius, lors de la ruine de Corinthe (146 ans av. J.-C.), en trouva dans le théâtre de cette ville.

II. VASE D'AMORTISSEMENT. — On désigne sous ce terme les vases qui servent à décorer le sommet d'un membre d'architecture, tel

Fig. 1. — Vase d'amortissement au château d'Anet.

qu'un fronton aigu ou coupé, un pilastre, une pile, une colonne décorative, une souche de cheminée, etc. Quand les vases employés pour ce dernier usage semblent vomir des flammes par leur orifice, on les nomme *pots à feu* ou *pots à flammes*. La renaissance et les styles Louis XIV et Louis XVI ont fait un large emploi des vases d'amortissement. Notre figure 1 montre un vase d'amortissement du château d'Anet ; il date du XVIIe siècle et son style est dit *style Louis XIV*.

III. VASE DE CHAPITEAU. — Masse évasée qu'on nomme également CORBEILLE (Voy. ce mot), et qui, dans les chapiteaux corinthiens et composites, sert de fond de support aux feuilles d'acanthe, aux *cornets* ou *tigettes* d'où semblent sortir les volutes du CHAPITEAU. (Voy. ce mot.)

IV. VASE D'ENFAITEMENT. — Vase en terre cuite, en plomb ou en zinc estampé, dont le pied ou socle coiffe un poinçon de comble. Dans la couverture en terre cuite, ces vases sont en terre ; dans les couvertures en plomb et en zinc, les vases employés sont réciproquement faits à l'aide de ces deux métaux.

V. VASE PROPREMENT DIT. — Ustensile ou vaisseau de forme plus ou moins élégante, qui sert à contenir des liquides ou autres objets. L'orifice des vases est tantôt très-large, tantôt très-étroit ; les lèvres de ces orifices sont plus ou moins épaisses et enroulées. Généralement les vases sont montés sur des piédouches ; extrêmement variables dans leur forme, ils sont unis, ornés, peints, sculptés, moulés, ciselés ; leur décoration comporte des oves, des godrons, des palmettes, des guirlandes, des méandres, des figures, etc., etc. On fait des vases de toutes matières, en marbre, en onyx, en albâtre, en porphyre, en malachite, en porcelaine, en pierre, en terre cuite, en métal, en verre, en pierres précieuses, en bois, etc. — On utilise les vases pour des usages très-divers, mais surtout pour orner des galeries, des musées, des salons, des escaliers, des fontaines, des jardins, etc.

L'antiquité nous a laissé une quantité considérable de vases ; après les médailles et les lampes en terre cuite, ce sont sans contredit les monuments les plus nombreux que nous possédions des temps les plus reculés, toutes les nations civilisées ayant fabriqué des vases ; aussi pourrait-on juger sur ces monuments du degré de civilisation de chaque peuple, car nous possédons des spécimens qui tirent leur origine soit de peuplades sauvages, soit des nations les plus civilisées. Les vases dont nous possédons le plus grand nombre de spé-

cimens sont certainement les vases peints dits *étrusques*, dont la plupart ont une origine grecque, et que nous étudions au § 5, *Vases en terre cuite.*

Quel est le peuple, parmi ceux que nous connaissons, qui le premier a fabriqué le vase? Cette question, qui a été posée si souvent, n'a guère été résolue que dans ces dernières années. Les archéologues les plus compétents admettent que le vase a une origine asiatique; mais les plus anciens vases que nous possédions sont égyptiens ou phéniciens.

Les Égyptiens ont fait des vases en albâtre, en pierres dures, en porcelaine, en or, en argent, en bronze, en os, en ivoire et en verre. Les vases égyptiens n'affectent guère que quatorze ou quinze formes; les diverses figures qui illustrent ce long article montrent les principales. Ces vases sont tantôt unis, tantôt richement sculptés; souvent ils sont décorés d'émaux. Suivant leur forme, on les nomme *timbales, vases à onguent (unguentaria), canopes, vases de l'ancien empire;* ce dernier genre se rapproche beaucoup des vases dits *panégyriques*, ainsi nommés parce qu'ils portent une panégyrie célébrée par un roi (1). Ces vases sont souvent en albâtre; les musées en possèdent des spécimens qui datent surtout de la cinquième et de la sixième dynastie. Les Phéniciens, nous le verrons plus loin, quand nous parlerons des vases en terre cuite, ont aussi fabriqué beaucoup de vases, qu'ils échangeaient contre d'autres marchandises avec les Grecs. Après cette esquisse historique du vase, nous allons traiter des diverses matières employées à sa fabrication. Tous les peuples, en général, ont utilisé les mêmes matières, surtout la terre cuite.

1. *Vases en marbre, en pierre, en porphyre, etc.* — Tous les peuples qui ont possédé un art ont taillé des vases dans les marbres blancs ou de couleur, dans la pierre dure ou tendre, dans les porphyres, serpentines, etc. Nous n'avons pas à insister sur ceux-ci; les musées et les galeries publiques et privées possèdent des spécimens de tous les peuples et de toutes les formes. Beaucoup de vases en marbre sont fort célèbres: tel est celui de la villa Albani, qui représente les travaux d'Hercule; enfin ceux dits *vases de Médicis*, dont l'un représente le sacrifice d'Iphigénie, et l'autre une orgie, une scène des fêtes dionysiaques peut-être. Notre planche XCVIII montre ce dernier vase, dont la forme en cratère est aussi remarquable par son élégance que par la beauté de sa riche ornementation; la villa Borghèse possède également de grands vases en marbre blanc extrêmement remarquables.

2. *Vases en métal.* — Ce que nous venons de dire pour les vases en marbre et en pierre est également vrai pour les vases fabriqués à l'aide de métaux, seulement les spécimens de ce dernier genre sont beaucoup moins nombreux. Nous possédons des vases d'airain et de bronze en assez grande quantité; ceux en argent sont très-rares et ceux en or encore plus rares. La Bibliothèque nationale de Paris possède un vase d'argent (fig. 2) qui est un des plus

Fig. 2. — Vase de Bethouville, près Bernay.

beaux spécimens de l'antiquité; il a été trouvé, avec quelques autres, faits de la même matière, à Bethouville, près Bernay, vers 1831; les reliefs de ces vases sont d'une finesse et d'une correction de dessin des plus remarquables.

3. *Vases en verre.* — Nous avons des vases en verre fabriqués chez divers peuples, chez les Égyptiens, chez les Étrusques ou chez les Grecs, chez les Romains et chez les Gallo-Romains, pour ne parler que des vases de

(1) C'étaient des fêtes populaires auxquelles le pays tout entier était convoqué pour célébrer le trentième anniversaire de l'avénement du roi régnant.

verre des peuples anciens. Pendant le moyen âge et la renaissance, on a également fabriqué des vases de verre ; les fabriques de Murano et de Venise étaient fort renommées. A l'Exposition universelle de 1878, nous avons pu voir un véritable musée de l'art de la verrerie depuis l'antiquité jusqu'à nos jours en passant par le XV^e, le XVI^e et le XVII^e siècle. Une exposition était surtout remarquable, c'était celle de la compagnie de Murano et Venise. On pouvait y admirer des vases grecs et romains formés de rognons de verre imitant l'agate ou la calcédoine, ou bien encore des rubans roulés en spirales ou disposés en rayons. Tous ces verres rubannés ou autres étaient noyés dans une pâte semi-opaque ou plutôt semi-translucide, et nous montraient des spécimens des plus remarquables. On pouvait y voir aussi des imitations des fameux vases murrhins dont parle Pline, imitations d'autant plus faciles à saisir que jamais aucun auteur n'a pu préciser ce qu'étaient ces vases murrhins. Au XVII^e siècle, l'industrie verrière de Murano comptait plus de 300 fabriques. Cette industrie est aujourd'hui bien tombée, malgré les efforts couronnés de succès de Lorenzo Trani, qui fit beaucoup de recherches pour retrouver l'ancienne fabrication, et de M. Salviati, qui fonda la société des verreries de Murano et Venise, dirigée aujourd'hui par le savant docteur Castellani.

Parmi les vases de verre célèbres, il y a lieu de donner une mention spéciale à celui dit *sacro catino*. Ce vase, de forme hexagonale, mesure environ 0^m,30 de diamètre sur 0^m,10 de profondeur. On a beaucoup discuté sur l'origine de ce monument, qui est très-certainement un spécimen de l'art de la verrerie du Bas-Empire. On a cru pendant fort longtemps qu'il avait été taillé dans une émeraude gigantesque. On ne pouvait commettre une erreur plus grossière ; ce qui a pu la faire naître, c'est la belle couleur verte de la pâte du verre qui compose ce vase, aujourd'hui brisé, et dont les morceaux ont été collés les uns aux autres. Ce vénérable débris est conservé dans la sacristie de la cathédrale de Gênes, San-Lorenzo. Une légende rapporte que Joseph d'Arimathie aurait recueilli dans le *sacro catino* le sang du Christ ; qu'antérieurement ce même vase avait été conservé dans la famille des rois de Juda, que Salomon l'avait reçu comme présent de la reine de Saba ; Nicomède l'aurait porté à Césarée, où les Génois se le firent remettre comme une part de leur butin, lors de la première croisade.

Beaucoup de peuples ont fait avec le verre des urnes funéraires et des vases dits *lacrymatoires*, lesquels (nous en avons une preuve pour les fioles chrétiennes) contenaient souvent du sang des martyrs, qu'on y recueillait, après avoir répandu sur le mort des essences odorantes. Ce fait est indubitable, il est attesté par Paulin de Nole (1). Il y a lieu d'observer que tous les vases de verre qu'on retrouve dans les catacombes ne sont pas funéraires ; beaucoup avaient servi dans la célébration des *agapes*, les inscriptions mystiques que portent souvent ces vases ne peuvent laisser subsister aucun doute à ce sujet. Les vases ou fioles lacrymatoires sont dénommés par les antiquaires et les marchands italiens *ampolla di sangue*.

Parmi les urnes funéraires en verre, nous ne pouvons passer sous silence le *vase Barberin*, dénommé aussi *vase de Portland*, qui se trouve au *British Museum*. Il mesure environ 0^m,32 de hauteur et 0^m,16 à 0^m,17 de diamètre ; il est en verre bleu tellement foncé qu'il parait noir, quand on ne l'examine pas en pleine lumière. La Bibliothèque nationale de Paris possède également un vase en verre bleu qui représente en haut relief la délivrance d'Andromède. Les figures qui décorent le vase de Portland sont d'un fini remarquable ; elles se détachent en verre blanc et opaque sur le fond bleu du vase ; elles ont été travaillées au touret. C'est, au dire des antiquaires les plus compétents, un monument de l'art grec antérieur à l'époque d'Alexandre le Grand. Le sujet que représente ce vase a été l'objet de nombreuses et de savantes discussions : les uns ont cru voir dans cette représentation Alceste ramené des enfers à Ad-

(1) *Et medicata pio referent unguenta sepulchri.*
Martyris in tumulum studeant perfundere nardo.
(*Natalia, VI.*)

Planche XCVIII. — Vase de Médicis.

mète par Hercule; d'autres, parmi lesquels Winckelmann, la fable de Thétis revêtant diverses formes pour échapper aux poursuites de Pélée; d'autres enfin, la représentation allégorique d'un grand personnage qui passe de la vie à l'immortalité. Le vase de Portland a été découvert dans un caveau à Rome en 1640 ou 1642; il était enfermé dans un sarcophage en marbre pentélique; on prétend que le caveau funéraire avait contenu les cendres de Julia Mammæa et de son fils Alexandre Sévère.

4. *Vases en pierres précieuses*. — A toutes les époques de l'art, on a utilisé les pierres précieuses et même les pierres fines pour y tailler des vases; on en possède un grand nombre faits en onyx, en sardoine, en calcédoine, en jaspe, en cristal de roche, en agate et autres pierres. Parmi les vases en agate, nous mentionnerons, parmi les plus célèbres, celui dénommé *vase* ou *coupe des Ptolémées*, le vase de Brunswick et la *coupe du roi de Naples*. Le musée du Louvre possède de fort beaux spécimens des vases qui nous occupent, et la bibliothèque de Paris en compte un millier environ, dont le plus grand nombre ont été réunis aux collections de la bibliothèque peu de temps après la fondation de cet établissement.

5. *Vases en terre cuite* (1). — La classe des vases en terre cuite est sans conteste la plus nombreuse parmi toutes celles que nous venons d'énumérer. En effet, non-seulement toutes les nations qui ont fabriqué des vases en ont possédé en terre cuite, mais encore elles ont créé dans ce genre des vases unis, des vases décorés de reliefs et de peintures; nous devons même ajouter que, parmi les vases de terre cuite, les vases peints sont en si grand nombre qu'ils nous fournissent chaque jour des documents inépuisables sur l'histoire, sur la fable et sur la mythologie de bien des peuples. Aussi pouvons-nous dire avec raison que les vases peints nous ont apporté un contingent des plus utiles pour compléter bien des faits ignorés en partie et dont nous aurions vainement cherché l'explication ailleurs. Ils forment donc une sorte de bibliothèque dont nous ne saurions avoir trop de soin; car, bien que les vases peints nous aient déjà beaucoup appris, il est certain qu'ils nous feront connaître encore beaucoup de faits que nous ignorons, ou que nous ne connaissons qu'imparfaitement.

Pour apporter quelque ordre et le plus de clarté possible dans le travail, assez complet, que nous allons soumettre au lecteur, et pour lui permettre une étude plus facile sur les vases peints, nous allons donner ici une sorte de sommaire de ce qui va suivre. En premier lieu, nous dirons quelques mots de l'origine de la fabrication; nous nous occuperons ensuite des formes et des noms des vases, de la couleur de la terre et des vases peints; nous terminerons enfin par une nomenclature des artistes grecs qui ont travaillé dans cet art de la terre cuite, soit comme potiers, soit comme peintres.

Le peuple grec a toujours eu la vanité de vouloir imposer aux autres peuples sa supériorité, et dans ce but il a trop souvent prétendu que tous ces produits sont sortis immédiatement de son imagination, qu'ils n'ont jamais rien emprunté à aucun peuple; or les études modernes permettent d'affirmer que les Grecs ont été tributaires de l'Orient, surtout en ce qui concerne les produits de la céramique. Ils ont beau nous raconter que c'est Céramus lui-même, le fils de Bacchus et d'Ariadne, qui les a initiés aux secrets de l'art du potier, et qu'il a donné son nom à un quartier d'Athènes où se fabriquaient les vases, le *Céramique*, nous sommes bien forcés de reconnaître que cette légende est fausse et qu'il y a lieu de distinguer chez les Grecs les produits d'origine étrangère et ceux qui sont autochthones. Or nous n'ignorons plus aujourd'hui que les Phéniciens et les Égyptiens ont fourni aux Grecs les prototypes de leurs vases, et cela dans des temps très-reculés; car déjà, à l'époque d'Homère, cette fabrication était fort connue, puisque le poëte compare la danse rapide des jeunes gens à la roue du potier; en-

(1) Il est bien entendu que cette dernière classification n'est pas rigoureuse, car beaucoup de *vases en terre cuite* que nous décrivons étaient aussi fabriqués en métal, notamment en bronze.

suite, dans la vie du même poëte, écrite par un auteur inconnu, il est parlé des fours et de la cuisson des vases d'argile de Samos. A cette époque, l'art de la céramique n'avait pas atteint le degré de perfection qu'il atteignit

Fig. 2 bis. — Alabaster avec deux oreilles.

quelques siècles plus tard ; mais enfin il est permis de croire, d'après ce qui précède, que si les vases n'étaient pas couverts de peintures et de superbes compositions, la roue permet-

Fig. 3. — Alabaster.

tait au moins de donner aux vases une régularité parfaite, et comme le Grec avait un goût inné, ces vases avaient sans doute beaucoup d'élégance. C'était déjà fort beau, et si

Fig. 4. — Alabaster.

les Grecs ne sont pas les inventeurs de l'art du potier, ils en devinrent par la suite les maîtres incontestés, car beaucoup de vases attribués autrefois aux Étrusques sont considérés aujourd'hui comme des œuvres grecques.

Nous devons ajouter cependant qu'il est souvent bien difficile de trancher la question, et, si des vases grecs sont attribués aux Étrusques, souvent la réciproque est vraie.

La forme des vases est extrêmement va-

Fig. 4 bis. — Alabaster avec une seule oreille.

riable, et, suivant l'usage auquel était destiné ce produit de la céramique, il prenait des noms divers. Il s'ensuit que nous possédons une assez longue nomenclature, compliquée encore par de doubles emplois créés par les différents dialectes. Cependant, grâce aux travaux de Panofka, d'Ott. Muller, de Raoul Rochette, de Lenormant et de Witte, il existe une nomenclature à peu près invariable; c'est celle

Fig. 5. — Alabaster avec une seule oreille.

que nous suivrons dans le cours de cet article.

ALABASTER, ALABASTROS, ALABASTRON. — Petit vase qui servait à renfermer des essences et des parfums de prix. (Petr., *Sat.*, 60 ; Cic., *Fragm. ap. Non.*, s. v.) Il était

généralement en albâtre, ce qui lui avait donné son nom, dérivé du grec ἀλάϐαστρος, ἀλάϐαστρον; mais beaucoup étaient taillés dans l'onyx. (Pline, *H. N.*, XXXVI, 12.) On en faisait également en métal, en argent et en or (Theocr., *Idyll.*, XV, 114), et même en

Fig. 6. — Alabaster sans oreilles.

verre de couleur. Ces derniers sont, paraît-il, d'origine égyptienne ou phénicienne. Le musée du Louvre possède un spécimen en cette matière; il est à fond bleu tacheté de jaune. D'autres archéologues font dériver le nom

Fig. 7. — Alabaster sans oreilles.

d'*alabastrum* de ἀ privatif et λαϐάς, anses, parce qu'en effet ces vases ne portent pas d'anses, mais quelquefois une ou deux oreilles. (Voy. nos figures.) Si l'origine de ce mot était telle, c'est ce genre de vases qui aurait fait dénommer *albâtre* la matière avec laquelle ils étaient fabriqués, et qui avait la propriété de rester froide, fraîche même, ce qui assurait

la conservation des essences. (Pline, *H. N.*, XIII, 2, 3; XXXVI, 5, 12.)

La forme de ces vases est généralement une sorte de flacon cylindrique allongé avec un col

Fig. 8. — Alabaster sans oreilles.

court plus étroit que la panse, au sommet de laquelle se trouvent deux oreillons (fig. 2 *bis* et 3), ou un seul, qui est alors placé sur le col même au-dessous des lèvres de l'orifice. Cet oreillon est quelquefois percé d'un trou qui servait à suspendre l'*alabastrum* (fig. *bis* 4 et 5). Les vases *autochiles*, c'est-à-dire évidés dans un seul morceau (αὐτοχειλης) d'onyx oriental, portent souvent cet oreillon. (Pall., X, 120.) Dans les tombeaux grecs ou étrusques qu'on retrouve

Fig. 9. — Amphores de Cnide, de Chios et de Samos.

en Italie, on voit souvent des *alabastra* en onyx qui ont la forme d'un pendant de perle, et l'extrémité supérieure est terminée par une tête ou une double tête. Au musée de Chiusi, il y a un *albastrum* de ce dernier type. D'aucuns de ces vases affectent également la forme d'une poire (fig. 4 *bis* à 8) ou d'un bouton de rose; aussi bien des auteurs, Pline entre autres

(*H. N.*, IX, 56; XXI, 10), les comparent à ces objets. Les *albastra* étaient unis ou ornés; nos figures montrent des spécimens de ces deux sortes. Comme les anciens employaient à la fois

Fig. 10. — Amphore de Thasos.

diverses essences pour se parfumer diverses parties du corps, ils réunissaient les *alabastra* dans une boîte, ou coffret, nommée *alabastrothèque* (ἀλαβαστροθῆκαι) (Poll. X, 121; Suidas, *s. v.*); du reste, on employait également les

Fig. 11. — Amphore de Rhodes.

parfums pour les rites, les sacrifices et les funérailles. On nommait anciennement les *alabastra, unguentaria, unguentarium* (sous-entendu *vas*).

AMPHORE. — Ce vase était un des plus employés chez les Grecs et chez les Romains; il servait pour enfermer le vin, l'huile, des légumes secs, du miel, etc.; on employait également des amphores pour transporter les grains. Son nom (dérivé du grec ἀμφορεύς, ἀμφιφορεύς) signifie, *porteur de deux anses*; en effet, généralement les amphores sont munies

Fig. 12. — Amphore de Nola.

d'anses de chaque côté de leur cou et beaucoup se terminent en pointe, ce qui permettait de les enfoncer dans le sable dont le sol des caves romaines était abondamment pourvu : celles-ci étaient exclusivement réservées pour le vin et l'huile. Nos figures 9, 10 et 11 montrent cinq types de ces dernières; suivant leur forme, on les nommait *amphores de Cnide, de Thasos, de*

Fig. 13. — Amphore de Nola.

Rhodes, de Nola. Notre figure 13 *bis* montre une amphore de Nola décorée de figures. D'autres amphores portaient sur des pieds : telles sont celles représentées par nos figures 12 à 19, qui se nomment *amphores de Nola* (fig. 12, 13),

amphore bachique (fig. 14), égyptienne (fig. 15), pelike (fig. 16) : cette dernière a beaucoup de ressemblance avec le *chous*, qui était une amphore servant de mesure de capacité ; enfin nos figures 17 à 19 montrent des amphores à anses en volute et des amphores panathénaïques, c'est-à-dire données aux vainqueurs amphores, comment elles tenaient debout dans le sable, ou appuyées contre un mur. (Voy. ENSEIGNE, fig. 1.) L'amphore était également une mesure de capacité, l'unité servant au jaugeage des navires ; aussi conservait-on au Capitole une amphore étalon, dénommée *amphora Capitolina*; elle servait à la vérification des mesures amphoriques des marchands.

AMPHORIDION. — Petite amphore. C'é-

Fig. 13 bis. — Amphore de Nola décorée de figures.

Fig. 15. — Amphore égyptienne.

des panathénées. (Schol., Soph., *OEd. Col.*, 701; Id., Aristoph., *Nub.*, 100; Suid., *v.* μορίαι.) Ces dernières amphores servaient à renfermer l'huile des oliviers sacrés ; elles avaient généralement un couvercle portant un bouton. De grandes amphores en terre cuite servant à tait un diminutif de l'amphore, une amphore aux proportions réduites.

AMPHOTIS. — Vase employé à la campagne par les paysans, soit pour boire, soit pour traire les vaches ou les brebis ; il en existait en terre cuite, et d'autres en bois.

Fig. 14. — Amphore bachique.

Fig. 16. — Amphore pelike.

conserver le vin ont été confondues avec le *pithos* (Voy. plus loin), qui est un vaisseau tout différent ; il remplaçait nos tonneaux. Il existait également des amphores en marbre, en albâtre (Pline, *H. N.*, XXXVI, 62, 59), en airain, en bronze, en argent, en verre (Martial, II, 40, 6), même en or. Une enseigne de boutique d'un marchand de vins de Pompéi nous montre comment on transportait les

AMPULLA. — Vase de terre cuite ou de verre, au col étroit, et dont le corps se rapprochait beaucoup d'une sphère. Ce flacon était employé à divers usages : celui qui renfermait l'huile dont on se frottait en sortant du bain se nommait *ampulla olearia* (Apulée, *Flor.*, II, 9, 2 ; Martial, III, 82, 26) ; au contraire, l'*ampulla potoria* était celle qui contenait une boisson quelconque. (Pline, *H. N.*,

XX, 14, 54; Martial, VI, 35; Suét., *Domitien*, 32.) L'*ampulla rubida* était une fiole recouverte de cuir, comme nos flacons de chasse; elle servait aux voyageurs pour porter avec eux du vin, de l'huile ou du vinaigre.

Fig. 17. — Amphore avec des anses à volute.

(Festus, s. v. *Rubida*.) « On faisait même des *ampullæ* simplement en cuir; on les nommait *ampullaceo corio, scorteæ ampullæ*. (Plaute, *Stich.*, II, 1, 77.) — Il existait également des *ampullæ* en bronze qui avaient la forme d'une lentille et qu'Apulée (*Flor.*, II, 9, 2) décrit ainsi : *Lenticulari forma tereti ambitu, pressula rotunditate.*

ARYBALLOS. — Ce terme pourrait s'appliquer à un assez grand nombre de vases de moyennes dimensions servant à puiser dans

Fig. 18. — Amphore panathénaïque.

de grands vases. En effet, ce terme est dérivé du grec ἀρύω (puiser); mais il sert en général à désigner des vases ayant la forme d'une boule, portant un col plus ou moins élevé et une anse pour le tenir. Il y a même lieu d'établir une distinction entre deux modèles de dimensions différentes : l'un plus grand, l'*aryballos* proprement dit (fig. 20), lequel portait quelquefois dans la partie large de sa panse deux anses; l'autre plus petit, dénommé ἀρυβαλίς ou ἀρύταινα (fig. 21). Ces vases ser-

Fig. 19. — Amphore panathénaïque.

vaient tous les deux dans les bains pour puiser l'eau chaude dans la chaudière. (Pollux, VII, 166; X, 63.) Beaucoup de vases peints montrent

Fig. 20. — Aryballos.

trent de ces vases, qui présentent l'aspect d'une bourse serrée dans le haut. Souvent on en voit suspendus dans des arbres à côté de lutteurs ou de pyrrhichistes, ce qui semble in-

Fig. 21. — Aryballos.

diquer que ces athlètes, après leurs exercices, se frottaient d'huile renfermée dans ces sortes de vases.

ARYSTICHOS ou ARYSTER. — Comme le précédent, ce terme est dérivé d'ἀρύω (puiser), et il a pour synonymes ἄρυστις, ἀρυσάνη,

ἀρυστήρ ou ἀρυτήρ, ὀννήρυσις. Ces vases (fig. 22) servaient donc à puiser principalement dans les amphores. On le nommait également ἔφηβος, parce que de jeunes garçons étaient chargés, dans les festins, de mêler l'eau et le vin avant de les servir aux convives.

Fig. 22. — Arystichos.

Askos. — Ce vase avait primitivement la forme d'une outre (*uter*), c'est-à-dire d'une peau de bouc cousue; il servait à contenir de l'eau ou du vin. Il portait une anse à son sommet, et quelquefois deux orifices; l'un servait

Fig. 23. — Askos.

à remplir le vase et l'autre à le vider. Notre figure 23 montre un premier type d'*askos;* notre figure 24, un deuxième type beaucoup plus élevé de forme et qui a quelque ressem-

Fig. 24. — Askos.

blance avec certaines cruches en terre qu'on fabrique dans plusieurs villes de l'Europe méridionale.

Besa. — Vase à boire, qu'on nomme aussi *bessa, bession*, et qui, d'après Athénée (XI), était plus large à sa base qu'à son sommet. Suidas (v. *Bombylios*) dit que sa forme se rapproche du *bombylios*. (Voy. un peu plus loin.)

Bikos. — Grand vase de terre servant à conserver des provisions sèches, telles que des figues, des prunes ou des viandes salées. Certains *bikos* servaient aussi à conserver le vin. (Hérodote, I, 194; Athénée, I; Pall., VI, 14.) Divers auteurs anciens et modernes le nomment *stamnos à anses;* Hésychius, par exemple (s. v. Βίκος). Un plus petit servait de vase à boire; aussi quelques auteurs le confondent avec la *phialè*. Enfin, ses diminutifs βικίον, βικίδιον, désignent un flacon de verre qui servait à renfermer des parfums. Quelques auteurs rapprochent du *stamnos* et du *dolium* le grand *bikos*. (Voy. ci-dessous la description de ces deux genres de vases.)

Fig. 25 et 25 *bis*. — Bombylios.

Bombylios. — Ce vase, ainsi nommé à cause de sa forme qui rappelle celle du cocon d'un ver à soie d'un genre particulier (*bombyx*), servait à verser du vin ou d'autres liquides. Nos figures 25 et 25 *bis* montrent deux *bombylios* ou *bombylè* (βομβυλίος, βομβύλη). Il y avait un autre vase qui portait le même nom, mais dont l'orifice était si étroit que le liquide qu'il renfermait s'écoulait avec un bruit analogue à celui que produit le vol de grosses abeilles nommées βομβυλίοι, ce qui lui aurait donné son nom. Ce dernier vase servait à boire, ainsi qu'à verser goutte à goutte des remèdes ou des huiles parfumées. Ce *bombylios* (fig. 25 *bis*) est une sorte de *lecythus*, d'*alabaster* ou d'*ampulla*.

Cacabus. — Sorte de marmite, de vase à cuire la nourriture, comme le dit Varron (*de Lingua latina*, V, 127) : *Vas ubi coquebant cibum*. On en fabriquait en bronze, en argent,

et surtout en terre (*vas fictile*). (Columell., *de Re rust.*, XII, 21.) Ce vase a diverses formes, mais la plus usuelle affecte celle d'un œuf qui aurait été coupé dans son milieu ou un peu au-dessus de ce milieu ; le sommet était fermé et n'avait qu'un orifice ou col qui mesurait environ le tiers du diamètre supérieur du vase, lequel orifice était lui-même fermé par un couvercle. Le *cacabus* était porté sur un trépied (*tripus*). Au musée national de Naples, on voit plusieurs modèles assez différents de *cacabus*. D'après une peinture d'Herculanum, un type de *cacabus* paraîtrait devoir s'emboîter dans un plus grand modèle, de sorte que la cuisson obtenue dans le petit vase devait être faite au *bain-marie*. Le diminutif de *cacabus* est *cacabulus* ou *cacabulum* (Apic., IV, 1) (κακκάβιον).

CADUS. — Grande jarre de terre cuite qui servait aux mêmes usages que l'amphore, sur-

Fig. 26. — Cadus.

tout à conserver le vin. Il en existait qui mesuraient près de deux mètres de hauteur, mais c'était là une exception. Le *cadus* ordinaire avait environ 0m,80 à 0m,90 de hauteur; son orifice était assez évasé, afin de permettre de puiser à même avec les plus petits vases, des *askos*, par exemple. Tel était le principal usage auquel servait ce vase; nous ne pouvons en douter par les passages de divers auteurs. (Virg., *Æn.*, I, 198 (1); Martial, IV, 66, 8; Hérod., III, 21; Athénée, XI, 483 ; Horace, *Odes*, III, 19, 5 ; Pline, *H. N.*, XIV,

(1) *Vina bonus quæ deinde cadis, onerârat Acestes. Littore Trinacrio....*

4, 97 ; XXXVI, 12, 59; Dig., XXXIII, 6, 14.) — Mais le *cadus* servait aussi à contenir de l'huile, du miel, des fruits secs, et des poissons et viandes salés. (Mart., I, 44, 9 ; I, 56, 10 ; Pline, *H. N.*, XV, 2 ; XVIII, 73.) Ce dernier genre de *cadus* avait un goulot un peu plus étroit, et son orifice pouvait être fermé à l'aide d'un bouchon de liége ou d'une autre façon (Pline, *H. N.*, XVI, 13) (fig. 26). Comme on peut en juger par ce qui précède, cette poterie était très-communément employée ; aussi son nom dans certaines provinces, en Ionie par exemple, était-il synonyme de κεραμίον, terme générique applicable à tout vase de terre cuite. Il en existait cependant de petits modèles en bronze, en argent et même en or; les musées étrusques, notamment celui du Vatican et celui de Naples, montrent des spécimens de *cadus* en bronze. — On donnait le même nom à une mesure de capacité d'une contenance de trois urnes romaines, soit d'une amphore attique ou *metretès*.

CALATHUS OU CALATHOS. — Voy. KALATHOS.

CALIX. — Ce vase est celui que l'on nomme vulgairement *coupe* ; c'était donc

Fig. 27. — Calix.

un vase à boire. Il était peu profond, circulaire, avec deux anses et monté sur un pied plus ou moins élevé. Il avait été inventé par les Grecs, qui le nommaient κύλιξ. (Macrob., *Sat.*, V, 21.) Nos figures 27 et 28 montrent deux types assez différents, mais qui ont l'un et l'autre beaucoup d'élégance. Les anses sont tantôt formées par des anneaux, ou bien ce sont des oreillons ou des oreilles plus ou moins massives, arrondies ou en pointe; quelquefois même les oreilles font complètement défaut, notamment dans les vases noirs italiques. Les *calix* de grandes proportions sont des *lepastes*. Le pied qui supporte la coupe proprement dite est aussi très-variable dans ses formes : il est mince et élancé,

gros et court, d'un profil droit ou très-concave; enfin il est dans certains échantillons entièrement absent, une simple bague ou une moulure fort simple forme à elle seule le support de la coupe. Dans ce cas, la coupe, la *kylix*, se rapproche de la *patera*, ou φιαλε des Grecs, qui est une coupe plate sans anses. — Enfin, on nommait *calix thericleios* le type représenté par notre figure 29. Bien des auteurs anciens et modernes ont

Fig. 28. — Calix phialè.

confondu la *kylix*, le *cotyle* ou *kotylè*, et le *carchesium*. D'après Athénée (XI), nous voyons que la même confusion que nous venons de signaler existait à l'époque de cet auteur. — On fabriquait des *calix* dans de nombreuses localités, mais les plus renommées étaient celles des fabriques d'Argos, d'Athènes, de Chios, de Lacédémone, de Téios, etc. On faisait également de ces vases en verre, en argent, en or; on en tailla dans le cristal et dans des pierres de prix; enfin on con-

Fig. 29. — Calix thericleios.

naissait, dès une très-haute antiquité, le moyen de couvrir les coupes de terre cuite d'une couche métallique; beaucoup étaient unies, en terre jaune, en terre rouge ou en terre noire; d'autres étaient décorées de filets ou de dessins au moyen de vernis bruns ou noirs.

CALPAR. — Ancien terme remplacé par DOLIUM. (Voy. ce mot.) Déjà au temps de Varron (*de Vit. Pop. Rom., ap. Non.*, s. v., p. 546), ce mot était plus usité.

CANOPE. — Vases funéraires d'origine égyptienne, que l'on trouve groupés par quatre auprès des momies. Ces vases (fig. 30) sont en terre cuite, en albâtre, en marbre ou en toute autre pierre calcaire. — Les orifices des canopes égyptiens n'ont pas la moindre gorge à leur

Fig. 30. — Canope.

orifice; le couvercle s'emboîtait exactement et immédiatement sur celui-ci.

CANTHARE. — Le canthare (*cantharus*, κάνθαρος) est un vase ou une coupe à deux anses qui sert à boire; il est d'origine grecque. C'était le vase consacré à Bacchus (Macrob., *Sat.*, V, 21); aussi dans les représentations des fêtes de ce dieu trouve-t-on fréquemment ce

Fig. 31. — Canthare.

vase dans les mains des satyres et autres personnages. Il existait des canthares de diverse formes, puisque plusieurs auteurs rangent un certain nombre de rhytons parmi ces sortes de vases. Le type du genre est représenté par nos figures 31 et 32; c'est une sorte de cratère de petite dimension dont le pied, bien que solide, est plus élégant que celui du cratère; il a, en outre, deux anses en forme d'oreilles, qui s'élèvent au-dessus de son orifice, lesquelles anses se terminent par des volutes ou des cercles.

Celui que reproduit notre figure 32 est d'un beau galbe ; il est en pâte noire et ne comporte sur sa panse aucune ornementation. Notre

Fig. 32. — Canthare.

figure 33 montre un canthare qui représente une tête de Bacchus adolescent, autant qu'on peut en juger par la couronne de lierre qui ceint cette tête. Ce vase est en partie brisé, mais nous l'avons supposé restauré dans notre dessin ; il

Fig. 33. — Canthare.

est en argile rehaussé de couleur ; le bord intérieur présente une rangée de dauphins. Ce type ne comporte pas de pieds ; les convives devaient le poser sur un cercle en terre cuite pour le maintenir debout sur la table, à la manière des *cyalthes infundibuliformes*, ou terminés en entonnoir. Du reste, le lecteur trouvera plus loin (fig. 45) le support en terre cuite auquel nous faisons allusion. La troisième forme du *cantharos* est une sorte de coupe cylindrique assez élevée. Un type de ce genre représente les deux têtes d'Alphée et d'Aréthuse ; c'est un des plus beaux monuments céramographiques du Louvre. Telles sont les trois principales formes du canthare, dont l'étymologie du nom a fourni matière à tant de discussions. — On donnait également le même nom à de grandes vasques décoratives qui servaient de bassins et qu'on plaçait soit dans les *atria* des maisons, soit devant l'entrée des temples ; telle est l'immense vasque de porphyre du musée national de Naples et qui a été dessinée dans le *Museum Borbon* (VI, pl. XII). — Voy. VASQUE, où le lecteur trouvera en coupe et en élévation le monument dont il s'agit. Certaines peintures de Pompéi montrent des canthares de ce dernier genre qui reçoivent les eaux de deux jets d'eau décrivant une courbe.

CAPIS. — Ce genre de vase, qu'on nomme aussi *capedo, capeduncula, cupula*, sert à puiser dans un vase beaucoup plus grand. Tous les vases de ce genre portent une anse ou sont munis d'une sorte de longue poignée ou manche, qui sert à les tenir quand on plonge le vase dans un plus grand vaisseau. L'ustensile qui rappelle le mieux la forme du *capis* est celui qui sert dans le midi de l'Europe à puiser l'huile d'olive dans les jarres, ustensile qu'on nomme *puisoir*, et en provençal *ploungeoun*. Il est, du reste, entièrement semblable à ceux qu'on a retrouvés à Herculanum et à

Fig. 34. — Capis.

Pompéi. Dans les premiers temps de la république romaine, ces vases de bois ou d'argile étaient fort simples (Tite-Live, X, 7 ; Petr., *Sat.*, 52, 2) ; ils étaient employés surtout dans les sacrifices ; aussi, dans les frises et dans les décorations architectoniques, sont-ils accompagnés de massues ou maillets servant à assommer la victime, d'aspersoirs, de *simpula* ou autres instruments de sacrifices. Plus tard on les fit avec des matières précieuses (Pline,

H. N., XXXVII, 7), en or, en argent; ce qui fit dire à Cicéron que tous ces objets de luxe n'étaient pas plus agréables aux dieux que les anciens *capis* de bois ou d'argile. (Cic., *de Nat. deor.*, III; *Parad.*, I, 2, 4.) On voit également la représentation de ces vases sur les monnaies et sur les médailles frappées en l'honneur des personnages revêtus de hautes fonctions sacerdotales. Nos figures 34 et 35 montrent deux types de *capis* en bronze trouvés dans les fouilles d'Arnouldi, près de Bologne. Ces objets, bien que trouvés avec d'autres de l'époque dite, *de bronze*, ne paraissent pas avoir une origine aussi ancienne que ceux avec lesquels ils se trouvaient, car il est bien évident que dans un même tombeau on pouvait placer, et on plaçait en effet, des objets

Fig. 35. — Capis.

Fig. 36. — Carchesium.

d'époques fort distantes les unes des autres. C'est sans doute de ce même terme qu'est dérivé le mot *capisterium*, qui sert à désigner un vase destiné à nettoyer les épis après le battage et le vannage de ceux-ci. (Cf. Columell., II, 9, 11, et Apul., *Met.*, IX.)

CARCHESIUM. — Coupe à boire d'origine grecque (καρχήσιον); on s'en servait pour boire soit du vin (Virg., *Georg.*, IV, 380), soit du lait (Ovide, *Met.*, VII, 247). Quelle était la forme de ce vase ? Il est bien difficile de le dire, car jusqu'ici aucun fait n'a pu permettre d'en préciser la forme exacte; on sait seulement que ce vase avait deux anses. Rich (*Dict. des antiq.*, v. *Carchesium*) lui donne la

Fig. 37. — Célèbé ou kélébé.

forme d'un canthare. Daremberg et Saglio (*Dict. des ant.*, v. *Carchesium*) donnent ce même nom à la coupe des Ptolémées, qui se trouve au cabinet des antiques de la Bibliothèque nationale de Paris. Ott. Muller (*Manuel d'arch.*, II, 65) dit que le *carchesium* est un vase long, très-resserré vers le milieu de sa hauteur,

Fig. 37 bis. — Célèbé décoré de figures.

avec une anse qui descend du bord supérieur jusqu'en bas. On voit donc, par ces quelques citations, que les archéologues sont loin d'être d'accord sur ce point. — On admet généralement que le *carchesium* ordinaire, ou du moins le plus usuel, avait la forme de celui représenté par notre figure 36.

CÉLÈBÉ ou KÉLÉBÉ. — Ce vase, très-élégant, est également d'origine grecque (κελέβη).

Il affecte une forme ovoïde toute particulière qui ne se rapproche d'aucune autre; le bas du vase rappelle l'amphore élégante, et le haut, l'hydrie avec une sorte de larmier sur lequel s'insère la partie supérieure des anses. Notre figure 37 montre un type d'une élé-

Fig. 38. — Célèbé ou kélébé.

gance parfaite; les deux anses, qui se dédoublent en s'appuyant sur la panse, sont d'un effet très-heureux. Notre figure 37 *bis* montre un *kélébé* très-orné; tandis que notre figure 38 est un *kélébé* de forme archaïque, qui, bien qu'empreint d'une certaine lourdeur, ne manque pas d'élégance.

CHOUS. — Amphore de capacité exacte, mesure de capacité qu'on nomme également

Fig. 39. — Chytra.

conge; elle contenait douze cotyles. Ne pas confondre ce terme avec celui de PROCHOUS. (Voy. plus loin.)

CHYTRA. — Poterie commune des Grecs, qui la nommaient (χύτρα), et qui servait à faire bouillir la viande ou apprêter d'autres mets. Ces vases (fig. 39) étaient en argile rouge. Aristoph., *Pac.*, 923; Athén., IX, 73; Cato, *R. R.*, 157, 119.) (Cf. Panofka, *Rech. sur les vérit.*, etc., I, p. 28.)

CHYTROPUS. — Chytra avec trois ou quatre pieds (χυτρόπους) (Hésiode, 746.)

CIBORIUM. — Vase à boire d'origine grecque (κιβώριον), ainsi nommé à cause de sa forme qui ressemblait à la gousse de la fève égyptienne. (Horace, *Od.*, II, 7, 22; Athén., XI, 54.)

CORTINA. — Vase circulaire profond, ayant la forme d'une marmite, et qui servait à de nombreux usages. Pline nous dit qu'on y faisait fondre de la poix (*H. N.*, XVI, 22), qu'on y fabriquait de la couleur (XXXV, 42), et qu'on le plaçait sur le feu sur un trépied ou sur de grosses pierres (*Ibid.*, XXXVI, 65). Le musée de Naples en possède plusieurs provenant de Pompéi; l'un d'eux porte à son fond trois pattes de lion qui lui servent de pied.

COTILE ou COTILOS, COTYLE ou COTYLOS. — Voy. KOTYLE (dans l'article VASE.)

CRATÈRE. — Grand et beau vase, largement ouvert, dans lequel on mélangeait l'eau et le vin qu'on servait dans les repas et dans les sacrifices. C'est dans ce vase que des esclaves plongeaient une sorte de cuillère

Fig. 40. — Crater.

(*cyathus*) pour remplir les coupes (*pocula*, *calices*, etc.), les cornes, les rhytons et autres vases à boire, pour les passer ensuite à chaque convive; en effet, comme le disent un grand nombre d'auteurs, les anciens ne buvaient que très-rarement du vin pur. (Ovid., *Fast.*, V, 522; Virg., *Æneid.*, I, 728.) Dès la plus haute antiquité, on estimait beaucoup

les cratères en terre de Colias, qui était fort bonne non-seulement pour la poterie, mais encore pour les briques. (Suidas, s. v. Κωλίαδος; περαμῆες.) On fabriquait des cratères en argile à Argos (Hérodote, IV, 152), à Lesbos (Id., IV, 61), en Laconie et à Corinthe (Athénée, V, 199). — En général, les cratères portaient sur un seul pied, comme celui que montre notre figure 40, et de sa base se dressait comme deux cornes; mais il existait également des cratères avec deux anses aux côtés, λαβαὶ ἀμφίστομοι (Soph., Œd. Col.,

Fig. 41. — Vase de plomb en forme de cratère, à Versailles.

473), et qui reposaient sur trois pieds (Athénée, II, 37). L'argile n'était pas la seule matière employée pour cette fabrication, on employait également le bronze, l'argent et l'or. Le cratère dit *thericleios* avait une forme plus lourde que le type ordinaire de ces vases. On les plaçait sur le sol au devant des tables; beaucoup de vases représentant des scènes de festin nous montrent toujours le cratère sur le sol et des esclaves y puisant le breuvage. On voit aussi des Faunes remplissant le cratère lui-même au moyen du contenu d'une outre (*uter*). — Un vase célèbre en forme de cratère est celui dit *de Médicis* que montre notre planche XCVIII et que nous avons donné plus haut (voir en regard de la page 394). — Notre figure 41 montre également un autre vase en forme de cratère;

il est en plomb, et décore le bassin de Neptune dans les jardins du château de Versailles.

CUPA. — Ce terme, qui ne devrait pas figurer dans cette nomenclature, puisqu'il signifie *barrique* ou *pipe* faite de douves en bois, cerclées de fer, y a été placé pour mettre le lecteur en garde contre une erreur

Fig. 42. — Cyalthes.

assez répandue qui consiste à considérer comme synonymes les termes de *cupa* et de *dolium*, et c'est ainsi que des personnes même instruites ont cru que Diogène habitait un tonneau de bois, *cupa*, tandis qu'en réalité ce philosophe logeait dans un *dolium*, c'est-à-dire dans une grande urne, un grand *pitos* en argile. (Voy. plus loin, DOLIUM.)

Fig. 43. — Cyalthes.

CYALTHES OU CYATHUS. — Coupe munie d'une anse, qui servait comme de cuillère pour puiser dans le cratère la boisson destinée à remplir les verres (*pocula, calices*) de chaque convive. Ce vase est d'origine grecque, comme son étymologie l'indique (κύαθος); les Romains l'adoptèrent plus tard. Dans une antiquité assez reculée, les Romains n'employaient que le *simpulum* comme vase de table et comme vase de sacrifices; mais quand le luxe devint excessif, le *simpulum* servit seul à faire des libations en l'honneur des dieux et le cyalthes ne servit que dans les banquets et dans les festins. (Varro, V, 125.) Nos figures 42 et 43 montrent deux cyalthes, l'un de face et l'autre de profil; notre figure 44, un cyalthes *infundibuliforme*, c'est-à-dire en forme d'entonnoir; on le posait sur une pièce circulaire en terre cuite représentée par notre figure 45. On a trouvé des cyal-

Fig. 44. — Cyalthes infundibuliforme.

thes et des pièces de support dans les tombeaux de Nola, de Vulci, de Tarquinia, de Chiusi; le support que montre notre figure 45 a le style archaïque de l'école de Corinthe. — On donne le même nom de *cyathus* à une mesure pour les liquides et les matières sèches; elle contient le douzième d'un *sextarius*. (Rhemn, Fann., *de Pond. et mens.*, 80.)

CYLIX. — Voy. ci-dessus CALIX.

CYMBIUM. — Vase inventé par les Grecs, qui le nommaient κυμβίον. C'était un verre

Fig. 45. — Pièce d'appui pour cyalthes.

à boire sans anses. On le nommait ainsi parce que sa forme ressemblait à celle d'une barque appelée *cymba*. (Festus, *s. v.*; Macrob. *Saturn.*, V, 21; cf. Apulée, *Met.*, XI.) Il existait des *cymbia* en argile (Martial, *Ep.*, VIII, 6); mais on en faisait aussi en bronze et avec d'autres métaux précieux.

DEINOS. — Vase à grand orifice et à panse demi-sphérique, ressemblant beaucoup au CACABUS. (Voy. ci-dessus.)

DEPAS. — Vase dont la forme se rapproche beaucoup du *carchesium*, mais qui, au lieu d'un pied, n'est supporté que par une moulure basse et plate, comme le réglet dorique. (Voy. notre fig. 47.)

DIATRETA. — Coupe à boire en cristal, taillée de telle sorte que les dessins ou les ornements qui la décorent sont complétement détachés du fond et forment une sorte

Fig. 46. — Cymbium.

de réseau qui ne tient au vase lui-même que par des points conservés lors de la taille comme soutien de l'enveloppe décorative. — Ce vase est d'origine grecque, comme l'indique son nom (διάτρητα). Dans un vase de ce genre trouvé à Novare, les lettres de l'inscription qu'il porte, BIBE, VIVAS MULTOS ANNOS, ne tiennent également au vase que par des points d'attache en réserve. (Martial, *Epigram.*, XII, 70 ; Ulp., *Dig.*, 9, 2, 27.)

Fig. 47. — Depas.

DIOTA. — Ce terme, dérivé du grec δίωτη, signifie, *à deux oreilles*; on l'applique en général à tous les vases munis de deux anses, tels que les *lagenœ*, les amphores, les canthares, etc. — Dans un sens restreint, on donne plus particulièrement ce nom à un vase de forme ovoïde portant un col assez court et deux anses, lequel vase servait à conserver le vin qu'on voulait laisser vieillir. (Horace, *Od.*, I, 9, 8.)

DOLIOLUM. — Diminutif de DOLIUM. (Voy. le terme suivant.)

DOLIUM. — Grand vaisseau de poterie à large ouverture, de forme ronde comme une sphère; il servait à contenir le vin en sortant du pressoir, le vin nouveau qu'on ne mettait dans les amphores que plus tard. (Senec., *Ep.*, 36 ; Procul., *Dig.*, 33, 6, 15.) Les proportions du *dolium* étaient considérables, puisque Diogène avait établi sa demeure dans un vieux *dolium* raccommodé. (Juv., *Sat.*, XIV, 308.) Du reste, le choix de ce grand vaisseau pour logis n'était pas une bizarrerie, un caprice du philosophe; tous les pauvres d'Athènes utilisaient pour le même usage les *dolia* hors d'usage. Nous n'avons jamais vu de grands *dolia* bien conservés ou même raccommodés, nous n'avons vu que des *doliola*; seulement, dans diverses localités, à Nîmes, à Lyon, à Rome, nous avons trouvé des débris de poteries qui ne mesuraient pas moins de $0^m,06$ à $0^m,065$ d'épaisseur, qui ne pouvaient avoir appartenu qu'à des *dolia*. Nous avons même remarqué dans ces débris de vases de petits fragments de marbre de $0^m,003$ à $0^m,005$ de grosseur, qui étaient, dit-on, mélangés à l'argile afin de l'empêcher de s'affaisser pendant la dessiccation. Diverses inscriptions trouvées sur des *dolia* fixent leur contenance

Fig. 48. — Epichyais.

à 15 ou 18 amphores. — On nommait *dolium demersum*, *depressum*, *defossum*, le *dolium* enfoncé en partie dans le sol des caves. On les mettait dans cette position soit afin de pouvoir y puiser plus facilement, soit pour assurer d'une manière plus efficace la conservation des vins légers; car les gros vins se conservaient parfaitement dans les *dolia* placés seulement sur le sol, comme nous l'apprennent Pline (*H. N.*, XIV, 27) et Columelle (XII, 18, 5).

EPICHYSIS. — Vase grec (ἐπίχυσις) avec un

long col et une anse qui servait à verser le vin dans la coupe : tel est le type représenté par notre figure 48, tirée d'une peinture de Stabies ; il est recouvert d'un vase de verre. Il existait un autre type beaucoup plus élancé avec un col beaucoup plus court et un bec très-effilé.

Fig. 49. — Futile.

FUTILE. — Vase en forme de cône renversé, la partie large formant l'orifice du vase. Le *futile* (fig. 49), qui à l'origine servait au culte de Vesta, avait cette forme pour empêcher les prêtres de la déesse de le déposer à terre quand il contenait l'eau destinée aux cérémonies du culte, les rites religieux s'y opposant. (Serv., *ad Virg. Æneid.*, XI, 339 ; Donat., *ad Terent. Andr.*, III, 5, 3.)

GUTTURNIUM. — Ce terme, dérivé de *guttus* et d'*urnium*, signifie *cruche à eau, aiguière*. Ce vase servait presque uniquement à verser de l'eau lustrale sur les mains des convives qui allaient prendre leur repas ou qui sortaient de table. (Festus, *s. v.*) La forme du *gutturnium* était très-élégante, il avait une anse droite se soudant admirablement à la panse et au col du vase ; du côté opposé à l'anse se trouvait une lèvre, dont le contour se relevait à droite et à gauche, ce qui donnait au *gutturnium* un orifice accidenté. Les musées, surtout celui de Naples, possèdent des échantillons remarquables de ces vases.

GUTTUS. — Cruche à long col étroit, à petit orifice, munie d'une anse dépassant cet orifice, de forme ovoïde et portée sur un pied peu élevé. Le liquide ne s'écoulait de ce vase que goutte à goutte, ce qui lui a valu son nom de *guttus*. (Varro, V, 124.) Il servait pour verser le vin dans la patère avec laquelle on faisait des libations en l'honneur des dieux. (Pline, *H. N.*, XVI, 38, 73.) Dès une antiquité assez reculée, chez les Romains peu fortunés, ce vase était placé sur les stalles comme pot à vin ; il

Fig. 50. — Halmos.

remplaçait notre bouteille moderne. Plus tard, il fut remplacé par le vase grec nommé EPICHYSIS. (Voy. ce mot ci-dessus.) (Hor., *Sat.*, I. 6, 118.) — Dans les établissements de bains, un modèle plus petit (*guttulus*) servait à distiller goutte à goutte l'huile sur le *strigile*, afin d'en adoucir le frottement, quand les esclaves, ou les baigneurs eux-

Fig. 51. — Halmos.

mêmes, grattaient la peau de celui qui sortait du bain. L'huile rendait la surface de la peau plus glissante et empêchait le strigile de la blesser. On employait également le *guttus* comme vase de sacrifices, pour répandre des essences ou des parfums sur les victimes.

HALMOS. — Vase de forme ronde porté sur un pied élevé, mais entièrement séparé du vase lui-même : tel est le type que montre notre figure 50. Il servait de coupe à boire. Bien des archéologues désignent aussi sous ce

Fig. 52. — Halmos.

même terme des vases dont la coupe, le calice, est également montée sur des pieds élevés mais qui ne font qu'un avec la coupe (fig. 51 et 52); l'un de ces vases porte même une anse.

HOLKEION. — Une des formes du cratère.

HYDRIE. — Dans un sens général, ce terme sert à désigner toute espèce de vase servant à contenir de l'eau, d'où son nom ὑδρία (de ὕδωρ, eau). Dans une acception plus restreinte, ce mot est synonyme de *seau*

Fig. 53. — Hydrie.

à eau, mais il ne sert qu'à désigner les vases de ce genre d'un beau travail; ce n'étaient plus alors de simples hydries en terre cuite, comme celle que montre notre figure 53, qui est en terre noire, mais c'étaient des vases de bronze et d'argent richement déco-

rés, comme celui de notre figure 54. Du reste, la forme de ces vases est assez variable, mais le type est celui que représentent nos figures ;

Fig. 54. — Hydrie décorée de figures.

ils possèdent une anse et deux poignées latérales plus ou moins fortes.

KALATHOS. — Littéralement, *fait en osier*. Coupe à boire, ainsi nommée parce qu'elle

Fig. 55. — Calathos ou kalathos.

ressemblait à la corbeille à ouvrage en osier des femmes grecques (κάλαθος). Elle portait ordinairement un anneau qui permettait

Fig. 56. — Kotyle à poignées (terre rouge).

d'y passer le doigt : tel est le *kalathos* que montre notre figure 55; il ressemble beaucoup à celui qu'on voit entre les mains d'un échanson dans une des miniatures du Virgile du Vatican. Tels étaient les petits *kalathi*, mais il en existait de grands, qui à l'époque des ven-

danges servaient au transport du raisin de la vigne au pressoir.

KOTYLE OU KOTYLOS. — Vase qui a la forme du mortier à pilon et qui servait à la consécration du vin (fig. 56). Une fois celui-ci consacré, chacun des assistants buvait à même au kotyle, que certains auteurs nomment à tort *kottabé*; mais ce terme s'écrit aussi *cotyle* et *cotile*, *cotylos* et *cotilos*. Certains kotylès sont à poignées, d'autres à anses (fig. 57). Un spécimen plus petit

Fig. 57. — Kotyle à anses (terre noire).

du même vase, qu'on nommait alors κοτυλίσχος, était, suivant Athénée, employé dans les mystères.

KROSSOS. — Vase né chez les Grecs, qui le nommaient κροσσός. Il était large et ventru, un peu rétréci à son orifice, qui portait souvent un couvercle; il avait un pied, deux anses (δωίτος) (tel est celui que montre notre figure 58), et quelquefois quatre. Ce vase servait à con-

Fig. 58. — Krossos.

tenir de l'eau et quelquefois les cendres funéraires, comme, du reste, l'hydrie et l'*urna feralis*.

KYMBIUM. — Voy. CYMBIUM.

LAGENA OU LAGYNOS. — Ce terme, dérivé de λάγηνος, sert à désigner d'une manière générale tous les vaisseaux de terre pouvant contenir du vin. Dans sa signification restreinte, il désigne une poterie large qui ressemble beaucoup à l'amphore ou à l'amphoridion, ou au *chous*, mais qui est moins élégante que ce dernier. (Voy. notre fig. 59.)

LEBÈS. — Marmite ou chaudron d'airain (*pelvis*, *ahenum*). C'était un vaisseau profond à flancs rebondis, *curvi lebetes*. (Ovide, *Met.*, XII, 243.) On en fabriquait également avec des métaux précieux. Le principal emploi de ce vase était de recevoir l'eau lustrale qu'un esclave versait, avant ou après le repas, sur les pieds ou les mains des convives ou de son

Fig. 59. — Lagena.

maître. Le vase qui servait à verser l'eau lustrale était le GUTTURNIUM. (Voy. ce mot ci-dessus.) Le *lebès* était souvent donné comme prix dans différents jeux (Virg., *Æneid.*, V, 266); on le voit aussi représenté sur des médailles et sur des monnaies avec des branches de palmier, emblème de la victoire. On nommait *lebès tripous* (λέβης τρίπους) le chaudron à trois pieds, ce chef-d'œuvre si vanté des chaudronniers de l'antiquité. — Un genre de *lebès*

Fig. 60. — Lékythos sans anses.

servait à la cuisson des viandes et d'autres aliments, ce *lebès* ne différait de l'OLLA (Voy. ci-dessous) que par ses proportions, qui étaient moindres, et parce qu'il était en métal, au lieu d'être en argile.

LÉKYTHOS OU LÉCYTHUS. — Ce vase de forme cylindrique, élancé, à col étroit, est d'une grande élégance; il est muni d'une anse, mais quelquefois les petits modèles n'en ont pas (fig. 60). Ce récipient, destiné à contenir des parfums (huiles ou essences), les laisse tomber goutte à goutte. Nos figures montrent

trois types de *lékythos*. Le plus petit (fig. 60) a la forme d'un *alabaster*; il n'a ni oreillons ni anses; le second (fig. 61) est très-élégant de forme; quant au troisième, il est le véritable type du genre (fig. 62). Il existe des *lékythus*

Fig. 61. — Lékythos très-élancé.

en terre rouge, noire, blonde; beaucoup sont peints et représentent souvent des personnages et des scènes très-remarquables. Beaucoup de ces vases, principalement le *lékythos* athénien (λήκυθος), ont des peintures sur engobe.

LEPASTE, LEPASTA, LEPOSTA OU LEPISTA (λεπαστή). — Cette grande poterie servait,

Fig. 62. — Lékythos type.

dès la plus haute antiquité, à contenir le vin pur. (Varro, *de Vita Pop. Rom., ap. Non. s. v. Sinum* vel *Lepista*.) Le *lepaste* avait la forme d'un grand *cylix*, mais peu profond (fig. 63); c'est même à cette forme qu'il doit son nom, car il ressemble à une poêle (*lepasta*), terme dérivé de *patella* (λιπάς), coquille univalve fort plate qui aurait donné l'idée aux potiers grecs de façonner ce genre de vases.

LOUTER. — Vase en forme de *calix*, qu'on peut considérer comme une variété de ce genre de vases. (Voy. notre fig. 64.)

MATULA. — Ce terme latin a la même signification que le terme grec ἀμίς, que notre *Jardin des racines grecques* définit ainsi :

« Ἀμίς, pot qu'en chambre on demande. »

La *matula*, dans un sens restreint, sert en effet à désigner cette poterie. (Plaut., *Most.*, II, 1, 39 ; Ulp., *Dig.*, 34, 2, 25, § 10.) Dans un sens général, ce même terme, ainsi que ses diminutifs *matella* (Varro, *ap. Nov. s. v.*;

Fig. 63. — Lepaste.

Martial, XII, 32, 13) et *matellio* (Varro, V, 119 ; Id. *ap. Non., v. Trullium*), sert à désigner toute espèce de vase contenant de l'eau.

MURRHINA, MURRHEA OU MYRRHINA. — Les vases murrhins, dont parle Pline (*H. N.*, XXXVII, 7), ont donné lieu à des commentaires et à des discussions interminables, et de tout ce débat il ne résulte qu'un seul fait, c'est qu'on ignore positivement ce qu'était ce genre de vases. Cependant bien des industriels prétendent avoir retrouvé la fabrication de ces vases ; nous nous rappelons même en avoir vu à l'Exposition universelle de 1878; dans la section

Fig. 64. — Louter.

italienne, la compagnie de Venise et Murano exposait des vases de verre comme étant des reproductions des fameux murrhins, que personne ne connaît. Certains archéologues prétendent qu'ils étaient en porcelaine légère avec de belles couleurs; d'autres, que c'étaient des vaisseaux de verre colorés ou émaillés.

OBBA. — Espèce de vase ou de coupe en argile ou en bois, dont la forme n'est pas entièrement déterminée. (Pers., V, 148.) D'après Athénée (XI, 8), ce serait une coupe infundibuliforme semblable au cyalthes représenté

par notre figure 44. Dioscoride, au contraire (V, 110), applique ce terme au couvercle d'un vase, tandis que Pline (XXXIII, 8, 41) nomme ce même objet *calix*.

Fig. 65. — Œnochoé.

ŒNOCHOÉ. — Vase grec servant à puiser le vin dans le cratère pour le distribuer dans

Fig. 66. — Œnochoé.

les coupes. Il existe de nombreuses formes de ce vase, qui est toujours d'une grande élégance. Le corps de l'*œnochoé* est ovoïde; son col est

Fig. 67. — Œnochoé.

mince, évasé, souvent découpé d'un trèfle élégant; l'anse est tantôt droite et ne se contourne qu'à son sommet; tantôt elle décrit une gracieuse courbe en forme d'S. Nos figures de 65 à 69 montrent plusieurs types d'*œnochoé*: les deux premiers sont effilés comme des *lé-*

Fig. 63. — Œnochoé.

kythos; le troisième est ovoïde; le quatrième a une forme très-élégante, bien qu'elle ait plus de lourdeur que les types précédents; enfin le cinquième est décoré par des zones d'animaux (fig. 69).

OLLA. — Vase en terre d'une fabrication assez grossière. (Columelle, VIII, 8, 7; XII, 43, 12.) C'était une poterie semblable à nos pots à fleurs, mais dont les flancs étaient bombés; elle avait un couvercle. On y faisait cuire des viandes et des légumes, mais on s'en servait aussi pour conserver des fruits, des raisins; on la nommait alors *uva ollaris*. (Columelle, *ibid.*; Martial, VII, 20.)

Fig. 69. — Œnochoé décoré.

OLPE. — Sorte d'*aryballos* portant une anse arrondie allant de la panse à l'ouverture du col. Il servait à différents usages. Les

athlètes y renfermaient l'huile qu'ils employaient pour se préparer à la lutte. Un modèle de plus grande dimension était utilisé dans les temps primitifs pour verser le vin à table ; mais, nous le répétons, ce vase est souvent confondu avec l'ARYBALLOS. (Voy. ci-dessus.)

ORCA. — Vase de terre d'une assez grande dimension, qui servait à contenir diverses choses, telles que le vin, l'huile, des figues, et même du poisson salé. Il existait différentes formes d'*orca* ; mais on ne peut affirmer avec certitude que celle qui est représentée au mot ORCA. (Voy. ce mot dans le IIIᵉ vol., p. 338.) — On nommait *orcula* une petite orca. (Caton, *R. R.*, 117.)

OXYBAPHON et OXYBAPHUS. — Vaisseau creux, évasé en forme de cloche, qui avait beaucoup d'analogie avec les cratères ouverts en campanule ; seulement il était beaucoup plus petit, et ses anses étaient placées beaucoup plus haut. Ce vase servait à contenir le vinaigre ou les sauces qu'on servait sur la table et dans lesquels les convives trempaient leur pain. Un auteur, Cratinus, poëte de la vieille comédie, range l'*oxybaphon* parmi les vases à verser le vin. Il fait dire à un de ses personnages : « Comment donc faire cesser de boire cet animal ? Je le sais bien. Je vais briser ses conges et renverser toutes les coupes, il ne lui restera même plus un oxybaphon à verser le vin. » On donnait aussi ce nom à une mesure grecque (ὀξύβαφον) pour les liquides ; sa capacité était de quinze drachmes. (Rhemn, Fann., *de Pond.*, 75 ; Isidor., *Orig.*, XVI, 27.) — Le nom latin d'oxybaphon est *acetabulum*.

PATÈRE. — Vase à libations ; écuelle plate semblable à un bouclier. Il ne faut pas confondre ce récipient avec le bol ou bassin nommé *patina* et *patella*. (Voy. le mot suivant.) La *patera* des Latins correspond à la φιάλη des Grecs. (Voy. PATÈRE, IIIᵉ vol., p. 438.)

PATINA. — Sorte de bol plus profond que la patère et moins creux que l'OLLA. (Voy. ci-dessus.) La patine servait à la fois de plat pour faire cuire les aliments, de vase pour les servir ; elle était ordinairement en terre cuite, et rarement en métal, parce qu'on mettait dans la *patina* des mets avec des sauces ; quelques-unes portaient un couvercle (*operculum*).

(Plaute, *Pseudo*, III, 2, 51 ; Pline, *H. N.*, XXIII, 33 ; Phædr., XXVI, 3 ; Hor., *Sat.*, II, 8, 43 ; Rich., v. *Patina*.)

PELLUVIA ou PELLUVIUM. — Bassin pour laver les pieds, qui avait la forme de nos grandes cuvettes de toilette modernes ; tandis que le *malluvium* était le bassin pour les mains. (Fest., *s. v.*)

PELVIS. — Terme générique sous lequel on

Fig. 70. — Phaskon.

désignait dans l'antiquité toute espèce de vaisseau de forme circulaire ; c'était le πελίκη des Grecs.

PHASKON. — Vase qui a beaucoup de ressemblance avec l'ASKOS (Voy. ci-dessus) ; sa forme (fig. 70) est ovoïde, aplatie ; son bec est plus ou moins long et son anse unique est placée au-dessus du vase, comme dans l'*askos* ; mais il diffère cependant de ce dernier en ce que son

Fig. 71. — Pithos à col étroit.

anse, au lieu d'être placée longitudinalement au bec du vase, est posée transversalement.

PHIALE. — Terme grec (φιάλη) qui a la même signification que patère (*patera*).

PITHOS. — Grand récipient en terre du genre amphore, sorte de DOLIUM (Voy. ci-dessus) à col rétréci (fig. 71). Cependant un modèle avait un large orifice (fig. 72).

PLEMOCHOE. — Vase grec, comme l'indique son nom (πλημοχόη). Il a la forme d'une toupie et a quelque analogie avec le cotyle.

POLUBRUM. — Ce terme sert à désigner un vase pour laver les mains (χέρνιψ, χερόνιπτρον); on le nomme également *aquiminale, trullum malluvium*. — On écrit aussi, *pollubrum*.

PRÉFÉRICULE. — Le préféricule (*præferi-*

Fig. 72. — Pithos à large orifice.

Fig. 74. — Rhyton à tête humaine.

culum) est un vase sacré, ordinairement en métal, qui servait à contenir des objets du culte portés en grande pompe dans certaines fêtes religieuses. Il ressemblait beaucoup à la PELVIS. (Voy. ci-dessus.)

PROARON. — Vase qui a la forme d'une sphère aplatie et qui est muni de deux anses ou poignées.

Fig. 73. — Rhyton à tête de porc.

PROCHOUS. — Vase d'origine grecque, comme son nom l'indique (πρόχους, προχύτης). Il a la forme d'une petite cruche servant à entonner, avec un col étroit, une embouchure pointue et une anse assez large.

RHYTON, RHYTIUM, RITHON. — Vase à boire en terre cuite, qui affecte la forme d'une corne ou cornet et qui porte souvent une anse. L'origine du rhyton a été sans aucun doute la corne qui servait à boire à la régalade. On remplissait la corne par la partie évasée, et on débouchait la pointe pour boire. Plus tard, quand on fit des rhytons en terre, ils ne comportèrent qu'une ouverture supérieure évasée, une anse, et l'extrémité se termina en tête de bœuf, de cheval, de chien, de porc (fig. 73), de lion, de bélier, de panthère, d'aigle, etc., car ce genre de vases nous offre une suite remarquable de modèles plus variés et plus artistiques les uns que les autres. La faune ne contribue pas seule à leur décoration ; beaucoup de rhytons, en effet, sont terminés en pomme de pin, par une grappe de raisin ou d'autres fruits ; d'autres représentent une tête humaine (fig. 74). Des peintures de Pompéi nous montrent des rhytons en forme de corne : c'est la véritable *corne à boire* (ῥυτός, ῥυτοῦ, coulant, qui coule). Les fouilles d'Herculanum et de Pompéi ont fourni des quantités de rhytons dans presque tous les types.

SCAPHIUM. — Vase d'origine grecque (σκαφίον). Il était de petite dimension et appartenait au genre *patera*. Il était également employé pour le culte (Cic., *Verr.*, IV, 17) et pour la toilette des femmes (Ulp., *Dig.*, 34, 2, 28 ; Juv., VI, 263). Ce vase était souvent en métal, en bronze, et surtout en argent ; il était très-richement travaillé.

SCYPHUS. — Coupe employée dans les festins pour boire du vin. (Hor., *Od.*, I, 27, 1.) Elle était en bois, en terre cuite, en argent ; elle avait la forme de nos grandes tasses modernes coniques et profondes.

SIMPULE. — Vase servant à faire des libations en l'honneur des dieux. (Apulée, *Apol.*) C'était une sorte de cuillère avec un long manche. Une variété de ces vases se nommait *simpuvium*. (Juvénal, VI, 343; Pline, *H. N.*, XXXV, 46.)

SINUM ou SINUS. — Vase de petite dimension, assez large et assez profond, qui servait à contenir du vin ou du lait.

Fig. 75. — Stamnos.

SITELLA. — Diminutif de SITULA. (Voy. le mot suivant.)

SITULA. — Vase servant à tirer au sort. Mais ce terme s'applique surtout au seau à tirer de l'eau d'un puits. (Isidor., *Orig.*, XX, 15; Plaut., *Amph.*, II, 2, 47.) Il était ordinairement en bronze, et le fond, au lieu d'être plat, était terminé en pointe.

SITULUS. — Synonyme de SITULA. (Vitruv., X, 4; Cato, *R. R.*, 10.)

Fig. 76. — Stamnos.

STAMNOS. — Vase en forme d'hydrie ou d'amphore panathénéenne, mais avec un col plus large. Le *stamnos* ne porte pas d'anses comme les deux vases précédents, mais simplement des oreilles de chaque côté de sa panse; elles sont situées à peu près au tiers supérieur du vase. Nos figures 75 et 76 montrent deux *stamnos* des plus élégants.

TRIPOUS. — Vase ayant trois pieds, vase dont le corps porte sur trois pieds. Il existe un grand nombre de ces vases; notre figure 77 montre un tripous étrusque.

Vases peints. — Les vases peints sont

Fig. 77. — Tripous étrusque.

en terre cuite; la couleur de celle-ci est tantôt jaune plus ou moins foncée, tantôt rouge, grise, blanchâtre, quelquefois noire. Mais quelle que soit la couleur de la terre, sa

Fig. 78. — Vase avec zones d'animaux.

teinte sert généralement comme fond, ou bien elle est utilisée comme ton pour dessiner des personnages ou autres représentations, lesquels personnages sont alors détachés de la tonalité générale par des filets de couleur, bruns, noirs, rouges, jaunes ou blancs; du reste, ce sont là les couleurs les plus usuellement employées dans la décoration

des vases. L'origine des vases peints remonte à une haute antiquité, il serait même bien difficile de préciser une époque à ce sujet ; mais ce qu'il est permis d'affirmer, c'est que les inscriptions n'ont fait leur apparition sur les vases que sept siècles avant l'ère vulgaire. Les sujets représentés sur les vases sont tantôt des scènes mythologiques, tantôt des zones d'animaux (fig. 78). Ces dernières scènes ont tout à fait le caractère oriental. On prétend que le Corinthien Thériclès aurait été le premier potier qui aurait appliqué à la décoration des vases des zones d'animaux (θήρες). (Cf. Welcker, *Kleine Schriften*, t. III, p. 499 et suiv.) Du reste, la fabrique de poterie de Corinthe était très-célèbre, même dans l'antiquité, et Strabon (*Géogr.*, VIII) nous informe qu'à Rome les poteries que les anciens soldats de César avaient trouvées dans la nécropole de Corinthe étaient payées un très-grand prix. — Nous ne parlerons pas plus longuement sur les vases peints, nos lecteurs ont pu en admirer d'énormes quantités dans les divers musées de l'Europe ; nous dirons seulement que les vases les plus anciens enrichis d'inscriptions sont d'une terre blanchâtre, d'un ton jaune pâle, et que les peintures qui les décorent sont noires ou couleur marron très-foncée, et d'une teinte terne et inégale.

On a longuement discuté sur le mode employé dans l'antiquité pour peindre les vases. Voici la version la plus accréditée à ce sujet. On donnait une première couche d'une couleur brune sur des vases déjà légèrement cuits au feu ; quelquefois, sur la pièce crue, le peintre traçait à la pointe, puis au pinceau, les sujets et les ornements destinés à sa décoration. Le vase, ainsi couché, était de nouveau placé dans un four légèrement chauffé. La couleur brune noirâtre était obtenue au moyen d'un oxyde de fer, les autres tons avec des compositions qui ne sont pas entièrement connues ; mais il paraît que les couleurs qui servaient à tracer les ornements, les vêtements, etc., n'étaient posées qu'après l'achèvement complet de la cuisson.

Nous terminerons cet article en donnant une nomenclature des artistes potiers dont les noms figurent le plus fréquemment sur les vases ; nous ferons suivre les noms des qualités, quand nous les connaîtrons.

Ænades, peintre.
Alkeion, potier.
Alsimos, peintre.
Amasis, peintre et potier.
Anaclès, potier.
Andocidès, potier.
Arachion, fils d'Hermoclès, potier.
Archeclès, potier.
Archonidas, potier.
Aristophanon, peintre.
Cachrylius, potier.
Calchos, potier.
Céphalos, potier.
Chærestrates, potier.
Charès, artiste corinthien, potier.
Chariteus, potier.
Chélis, potier.
Cléophrades, potier.
Clitias, peintre de l'amphore connue sous le nom de *vase François* (Vᵉ siècle avant l'ère vulgaire).
Demiudes, potier.
Doris, peintre.
Epictète, potier.
Epitimus, potier.
Ergatimès, potier.
Erginus, potier.
Eucérus, fils d'Ergatimès, peintre.
Euchir, peintre ou potier (1).
Eumélus, potier contemporain d'Archias, fondateur de Corinthe.
Euonymos, peintre.
Euphronius, potier et peintre.
Euthymidès, peintre.
Euxitheus, potier et peintre.
Exekias, potier et peintre.
Glaucytès, peintre.
Hégias, peintre.
Hermacus, potier.
Hermogènes, potier.
Hiéron, potier.
Hilinas, potier.
Hipsis, peintre.
Hischilas, potier.
Lasimos, peintre.

(1) Nous pensons que ce mot n'est pas un nom propre, qu'il vient de εὔχειρ, qui signifie *habile de sa main*, comme εὔγραμμος voulait dire *habile écrivain*.

Linus, potier, ou, d'après quelques auteurs, le fils d'Apollon et de Calliope.
Midias, potier.
Mikades, potier.
Naucydès, potier.
Néarque, potier.
Nicosthènes, potier.
Onésimus, peintre et potier.
Pamaphios, potier.
Panthaios, peintre.
Panthœus, potier.
Phedippès, peintre.
Philtias, peintre.
Phithinos, peintre.
Phrinus, potier.
Pistoxènes, potier.
Praxias, peintre.
Psiax, peintre.
Python, potier.
Silanion, peintre et potier.
Simon de Velia, fils du potier Xénus.
Soclès, peintre.
Sosias, peintre.
Tacleidès, potier.
Taconidès, peintre.
Théoxotos, potier.

Thériclès, potier corinthien, inventeur de la décoration des zones d'animaux (θῆρες).
Thychios, potier.

Timagoras, peintre.
Timonidas, artiste corinthien (a signé l'un des vases les plus anciennement fabriqués).

Tlépalème, potier.
Tléson, fils de Néarque, potier.
Xénoclès, potier.
Xénophantès, Athénien, potier.

BIBLIOGRAPHIE. — Passeri, *Picturæ Etruscorum in vasculis*, 4 vol. in-fol., Rome, 1767-70 ; — P. H. Hugues dit d'Hancarville, *Antiquités étrusques, grecques et romaines*, 2 vol. in-fol., Florence, 1801-2 ; — G. Tischbein, *Recueil de gravures d'après les vases antiques*, la plupart, etc., 4 vol. in-fol., Naples, 1791 et suiv.; 2ᵉ éd., 4 tomes en 2 vol., Paris, 1803-1809 ; — Dubois-Maisonneuve, *Peintures de vases antiques, vulgairement appelés étrusques, tirées de diverses collections*, 2 vol. in-fol., Paris, 1808-1810 ; — Millin, *Description des peintures et des vases antiques vulgairement appelés étrusques*, 1 vol. in-fol., Paris, 1808-1810 ; — J. Millingen, *Peintures antiques et inédites de vases grecs*, etc., 1 vol. in-fol., Rome, 1813 ; — Alex. de Laborde, *Collection de vases grecs de M. le comte Lamberg*, 2 vol. gr. in-fol., Paris, 1813-1824 ; — J. Millingen, *Peintures antiques de vases grecs de la collection de sir John Coghill*, 1 vol. gr. in-fol., Rome, 1817 ; — Dubois-Maisonneuve, *Introduction à l'usage des vases antiques*, 1 vol. in-8°, Paris, 1817 ; — H. Moses, *Vases from the collection of sir H. Englefield*, etc., 1 vol. in-4°, Londres, 1819 ; — J. Millingen, *Ancient inedited monuments ; Painted greek Vases*, etc., 1 vol. in-4°, Londres, 1822-26 ; — Hans, *dei Vasi Greci*, 1 vol. in-4°, Paris, 1823 ; — De Clarac, *Mélanges d'antiquités grecques et romaines*, 1 vol. in-4°, Paris, 1830 ; — Fea, *Storia de vasi fittili dipinti etruschi*, 1 vol. in-4°, Rome, 1832 ; — De Witte, *Description d'une collection de vases peints et bronzes antiques*, etc., 1 vol. in-4°, Paris, 1837 ; — Ed. Gerhard, *Auserlesene griechische Vasenbilder*, 4 vol. in-4°, Berlin, 1840-58 ; du même, *Griechische und etruskische Trinkschalen und Gefässe*, etc., 2 vol. in-fol., Berlin, 1840 ; — Ussing, *de Nominibus vasorum*, 1 vol. in-8°, Hauniæ, 1844 ; — Ch. Lenormant et J. de Witte, *Elite des monuments céramographiques, matériaux pour l'histoire des religions*, etc., 4 vol. in-4°, Paris, 1844-61 ; — Ed. Gerhard, *Apulische Vasenbilder*, etc., 1 vol. in-fol., Berlin, 1845 ; — J. Roulez, *Choix de vases peints du musée d'antiquités de Leyde*, 1 vol. in-fol., Gand, 1854 ; — H. Heydemann, *Griechische Vasenbilder*, etc., 1 vol. in-fol., Berlin, 1870 ; — Otto Benndorf, *Griechische und sicilische Vasenbilder*, 1 vol. in-fol., Berlin, 1869-73 ; — H. Heydemann, *die Vasensammlungen des Muzeo nazionale zu Napel*, etc., 1 vol. in-8°, Berlin, 1872.

VASEUX, EUSE, *adj.* — Qui a de la vase ; qui appartient à la vase. Dans les terrains vaseux, les constructeurs doivent prendre de grandes précautions pour jeter des fondations avec toute sécurité. Ils doivent employer des pilotis, des grillages, des puits de béton, des arcs, etc., etc. (Voy. FONDATIONS.)

VASISTAS, *s. m.* — Châssis mobile, ordinairement en fer rainé, qui reçoit dans ses rainures une pièce de verre. On applique les vasistas à des croisées, à des portes vitrées, à de petites baies, afin de pouvoir renouveler l'air des locaux éclairés par les vasistas. Ceux-ci sont à charnière ou à soufflet ; ils ferment sur un double châssis, en bois ou en fer, qui porte feuillures. Les châssis à charnière sont maintenus plus ou moins ouverts à l'aide de chaînettes en fer ou par un système d'équerres à branches mobiles analogues à celles d'un compas.

VASON, *s. m.* — Masse de terre préparée pour faire les tuiles.

Fig. 1. — Coupe de la vasque (fig. 2).

VASQUE, *s. f.* — Grand vaisseau de pierre, de marbre ou de métal, de forme ronde, ovale ou polygonale. Les vasques servent ordinairement de bassins ; elles portent directement sur le sol, ou le plus souvent sur un piédouche. On utilise les vasques pour

recevoir les eaux des fontaines jaillissantes en jet d'eau ou en nappe. Au mot FONTAINE, le lecteur trouvera plusieurs types de vasques ; mais nous donnerons ici, en coupe et en élévation (fig. 1 et 2), une magnifique vasque du musée de Naples.

VASSOLE, *s. f.* — Terme de marine. Dans la construction navale, on nomme ainsi un chambranle à rainures qui borde les écoutilles et reçoit les caillebotis.

VAVAIN, *s. m.* — Gros câble à cinq ou

Fig. 2. — Vasque du musée de Naples.

six torons employé par les charpentiers et les marins.

VEAU, *s. m.* — Les ouvriers charpentiers désignent sous ce terme la levée qu'ils font dans une forte pièce de bois pour la cintrer sur l'une de ses faces, soit sur le plat, soit sur le champ.

VECTEUR, *adj. m.* — En géométrie, on nomme *rayon vecteur*, dans les courbes à foyer, toute ligne d'une espèce déterminée qui joint un point de la courbe à un foyer. Dans les courbes sphériques, on nomme *arc vecteur* l'arc de grand cercle ; dans les courbes planes, au contraire, le *rayon vecteur* est une droite. Le *rayon vecteur* d'une ellipse est la ligne menée d'un point quelconque de la courbe à l'un des foyers. Dans le système des coordonnées polaires, les *rayons vecteurs* sont les droites qui vont d'un point quelconque de la courbe au pôle.

VEDETTE, *s. f.* — Tourelle qui sur des murs de ville ou sur des fortifications, enfin sur un rempart quelconque, sert de guérite aux sentinelles. La vedette diffère de l'échauguette en ce que celle-ci est une tourelle en encorbellement. Ce terme est dérivé de l'italien *vedetta*. (Voy. ECHAUGUETTE.)

VÉHICULE, *s. m.* — Toute sorte de chariot ou de charrette servant sur un chantier au transport des matériaux. — Les ouvriers peintres emploient ce terme comme synonyme de *dissolvant*.

VEINE, *s. f.* — On désigne sous ce terme des sortes de stries sinueuses, des ondes ou raies, longues, étroites, analogues aux veines qui courent sous la peau de l'animal, qui serpentent dans les marbres, dans certaines roches et dans les bois. — En termes de construction, on nomme *veines, veines terreuses*, des défauts qui existent dans certaines pierres et qui consistent dans des filons terreux qui rendent les pierres défectueuses non-seulement à l'œil, mais encore pour leur emploi dans les constructions.

VEINÉ, ÉE, *adj.* — Qui a des veines. Les marbres, certaines roches, les bois, sont veinés. En général, le décorateur recherche les matériaux les plus veinés pour ses décorations architecturales. Le menuisier, l'ébéniste, le tabletier, recherchent pour les bois

Veinettes.

de placage ceux qui possèdent de nombreuses veines; aussi emploient-ils de préférence les *loupes* d'un grand nombre de bois. (Voy. LOUPE.)

VEINER, *v. a.* — Imiter sur toute sorte d'objets les veines des bois et des marbres. Les peintres décorateurs sont surtout appelés à ce genre d'imitation pour la décoration intérieure des édifices, quand l'architecte n'a pas à sa disposition des sommes suffisantes pour employer des bois et des marbres pour ses décorations monumentales. — Les peintres veinent sur bois, sur enduits, sur pierres, pour imiter des bois précieux ou des marbres; ils emploient pour cet usage des peignes en cuir, en cuivre ou en acier (Voy. PEIGNE), et de larges pinceaux plats, ou *brosses*, nommés VEINETTES. (Voy. ce mot.)

VEINETTE. — Brosse plate employée par le peintre décorateur, concurremment avec des peignes, pour faire le faux bois et les marbres. Il en existe de plusieurs formes; nos figures montrent les deux types les plus employés. (Voy. PEIGNE et VEINER.)

VELARIUM, *s. m.* — Terme d'antiquités. Grande toile, sorte de vaste banne, qui, dans l'antiquité, se plaçait au-dessus des théâtres

Fig. 1. — Système d'attache du velarium sur le mât.

et des amphithéâtres (Juvénal, IV, 124) pour protéger les spectateurs contre l'ardeur des rayons solaires. Comment était cette banne ? Comment se manœuvrait-elle ? Ce sont là deux questions fort controversées et qui n'ont pas reçu une entière solution. Voici notre sentiment à cet égard, sentiment personnel, il est vrai, mais appuyé sur des études et des données probables, presque sur des preuves. Disons tout d'abord que, pour les grands théâtres et amphithéâtres, le *velarium* n'était pas formé par des bandes juxtaposées, cousues ensemble, ne faisant qu'une seule bande; dès lors il conviendrait plutôt d'appeler cette banne *velaria*, puisqu'elle était composée de plusieurs parties nommées

velum, velarium. Ce qui prouve le fait que nous venons d'avancer, c'est que dans beaucoup d'auteurs, et sur des annonces de spectacles de Pompéi, il est dit : *Vela erunt*, pour informer les spectateurs que l'entrepreneur des jeux les mettrait à l'abri du soleil. Ces *velaria* étaient tendus au-dessus de la *cavea* au moyen de cordages maintenus en place par des mâts (*mali*) (Voy. MAT), auxquels étaient fixées des poulies dans lesquelles passaient des cordages. Les mâts étaient fixés extérieurement au-dessus de l'attique de couronnement dans des corbeaux ou consoles en pierre, percés à cet effet, et à l'intérieur de l'édifice, par une frette ou collier en fer. L'un des cordages était attaché à un anneau de bronze scellé dans le mur du podium. Nos figures montrent les dispositions que nous venons d'indiquer. La figure 1 fait voir le système d'attache ainsi que les poulies du *velarium* sur le pourtour supérieur de l'amphithéâtre, c'est-à-dire le système d'attache sur les mâts (*mali*). La figure 2 montre le plan des mâts ; la figure 3, le cordage fixé à l'anneau de bronze sur le mur du podium ; enfin la figure 4, la disposition du *velarium* avec ses cordages.

Pour nous bien rendre compte de ces dispositions, ainsi que des manœuvres auxquelles donnait lieu la pose de la banne, nous étudierons notre sujet sur l'amphithéâtre de Nîmes, le seul assez bien conservé pour nous permettre ce genre d'étude, en apportant un grand nombre de preuves à l'appui de nos affirmations.

Cet amphithéâtre porte sur le pourtour de son attique cent vingt consoles percées d'un trou circulaire de 0m,29 de diamètre. Au-dessous de ce trou, une entaille circulaire de 0m,15 de profondeur recevait le pied du mât, qui reposait sur la corniche de couronnement (fig. 1). Afin que le vent en secouant le mât, ou que l'entrée et la sortie de celui-ci ne pussent détériorer l'ouverture du trou pratiqué dans les consoles, celles-ci étaient protégées par un collier en fer entaillé dans la pierre (fig. 2). On voit encore des entailles, des traces de scellement et même des fragments de fer. Au droit de chaque console, la face intérieure de l'attique est entaillée dans une profondeur d'environ 0m,22 ; au pied de cette entaille et dans le dernier gradin de la *cavea*, on a pratiqué un trou rectangulaire de 0m,15 de profondeur. Ces dispositions montrent donc d'une manière évidente qu'on plaçait un mât extérieur rond et un poteau intérieur carré de 0m,22 de côté : le premier avait 4 mètres de hauteur, et la partie engagée mesurait 1m,90 ; le poteau avait 1m,75 de hauteur, et la partie engagée dans le trou et dans la rainure avait 1m,15. Ces deux pièces de bois existaient évidemment, et nous pensons en outre qu'une traverse, ou sablière, et une jambe de force existaient également, afin d'arc-bouter le mât. (Voy. notre fig. 1.)

Fig. 2. — Plan des mâts au pourtour de l'amphithéâtre.

Fig. 3. — Système d'attache sur le mur du podium.

Ces données vraisemblables admises, voici comment le système devait fonctionner. — On fixait à l'extrémité de chaque poteau intérieur un câble d'une longueur suffisante pour atteindre l'extrémité du mât extérieur placé de l'autre côté de l'amphithéâtre. Les cent vingt cordes, tendues au moyen de poulies mouflées placées au sommet des mâts, servaient à porter les *velaria*, qui ne couvraient que la *cavea*; car, par un système de poulies de renvoi, à l'aide d'un tirage des cordes, on ramenait les bandes des *velaria* de l'intérieur sur les bords du monument. Nous supposons que, pour l'amphithéâtre de Nîmes, la partie mobile des *velaria* était divisée en 40 parties égales ayant la forme d'un trapèze, c'est-à-dire que chaque *velarium* embrassait la distance comprise entre trois poteaux, ce qui donnait à la bande de toile trapézoïdale 6m,90 environ de largeur à la base du trapèze, c'est-à-dire à la partie la plus large du *velarium*. La toile, ainsi fractionnée, pouvait être facilement manœuvrée par zones; quatre ou cinq marins, *classiarii* (Tacite, *Ann.*, XIV, 4) suffisaient pour tirer sur les cordages, afin de tendre ou retirer les *velaria*. Cette subdivision du *velarium* en 40 parties permettait

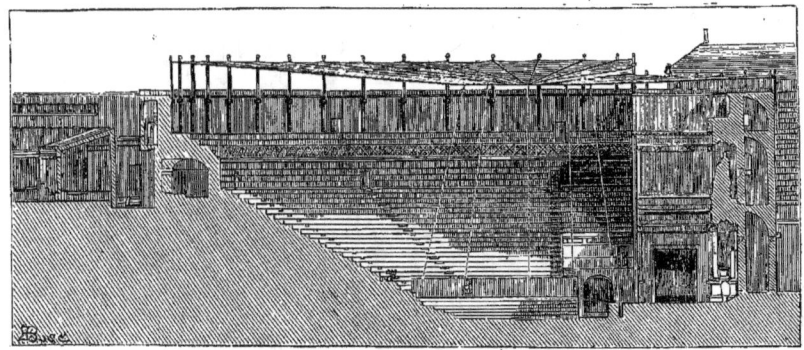

Fig. 4. — Disposition d'un velarium sur un théâtre.

de découvrir partiellement les divers points de l'amphithéâtre sur lesquels ne frappaient plus les rayons du soleil, ce qui permettait encore à l'air d'arriver plus abondamment auprès des spectateurs.

Ce dispositif fournissait au centre de l'édifice une partie non couverte, égale à peu près ou, du moins, un peu inférieure à la superficie de l'arène : cette partie était couverte à l'aide d'une banne fixe, dont les anneaux étaient arrêtés par une corde décrivant une courbe de même grandeur que l'ellipse formée par les bords intérieurs des 40 *velaria* tendus. C'est cette banne fixe qui était décorée si richement, car elle restait toujours tendue pendant le spectacle, ne participant en rien aux autres manœuvres du *velarium*.

Enfin, pour empêcher des coups de vent d'emporter ou de secouer trop fortement les *velaria*, des cordages fixés sur la corde décrivant l'ellipse centrale venaient s'amarrer sur les bords du podium. Suivant la force du vent, le nombre de ces câbles d'arrêt était plus ou moins considérable. On conçoit, du reste, que la petite surface que formait la réunion de tous les cordages vers le centre de l'ellipse présentait une très-grande résistance, ce qui aidait à maintenir le *velarium*. Il est même probable que les anciens se servaient de ce point pour enlever dans les airs des enfants, des hommes et jusqu'à des éléphants, comme le rapportent certains auteurs. Du reste, la forme elliptique de l'amphithéâtre empêchait les 120 cordes de se croiser sur un même point, comme elles l'auraient fait sur un monument circulaire;

elles se coupaient, au contraire, sur plusieurs points tous voisins du centre de l'ellipse.

VELOUTÉ, ÉE, *adj.* — Qui a l'aspect du velours. On donne ce nom au papier de tenture dont les dessins et le fond imitent le velours frappé. On fait également des *papiers veloutés* unis et à rayures. On obtient ces papiers en les saupoudrant avec de la poudre provenant de la tonte des draps. Aujourd'hui même, la fabrication de ces papiers a pris une si grande extension, que des tondeuses rasent des laines en fils. Pour la pose de ces papiers, il est accordé une plus-value au colleur, à cause d'une plus grande difficulté dans l'exécution du travail.

VELTAGE, *s. m.* — Mesurage fait au moyen de la *velte*. (Voy. le terme suivant.)

VELTE, *s. f.* — Ancienne unité de mesure valant sept litres. — On désigne sous le même terme un instrument servant à jauger les tonneaux. — C'est aussi le nom d'un cordage de sparte; il en est de diverses grosseurs.

VELTER, *v. a.* — Mesurer à la velte. — En termes de marine, c'est faire une *velture*, ou une *valture*, c'est-à-dire faire une ligature pour réunir deux pièces de bois.

VELUE (Pierre). — Pierre brute, telle qu'elle sort de la carrière.

VELUM. — Terme d'antiquités. En général, toute toile servant de voile à des navires. Dans un sens plus restreint, il sert à désigner la toile ou rideau de théâtre. (Ovid., *A. Am.*, I, 103; Prop., IV, 1, 15.) (Voy. Rideau de théâtre.) — Ce terme est également synonyme de *velarium*. (Pline, *H. N.*, XIX, 6; Lucret., IV, 73.) (Voy. Velarium.)

VENTAIL, *s. m.* — Terme de blason. Partie du heaume par laquelle un homme d'armes prend l'air, le *vent*.

VENTEAUX, *s. m. pl.* — Terme de métallurgie. Ouvertures par lesquelles l'air s'introduit dans les soufflets.

VENTELLE, *s. f.* — Ouverture pratiquée dans une ventellerie. (Voy. le terme suivant.)

VENTELLERIE, *s. f.* — Ouvrage de construction destiné à soutenir une retenue d'eau. — Il existe des ventelleries en charpente et en maçonnerie; mais quel que soit le système de construction adopté, toutes les ventelleries comportent une ou plusieurs ouvertures nommées *ventelles*, que l'on ferme avec des vannes en bois ou en fer.

VENTILATEUR, *s. m.* — Appareil servant à *ventiler*, c'est-à-dire à renouveler l'air confiné dans un local quelconque. On emploie aujourd'hui des ventilateurs pour aérer l'habitation de l'homme, le logement des animaux, les ateliers, les usines, les navires, etc. Il existe un grand nombre de modèles de ventilateurs. Ils sont, en général, composés d'un axe tournant sur des supports quelconques; cet axe est mis en mouvement par l'air, pour les petits ventilateurs, par un mouvement d'horlogerie (tel est le ventilateur Ligny); ou bien encore, pour les puissants ventilateurs, l'axe est mis en mouvement par une poulie qui est actionnée par un moteur quelconque. Dans les établissements industriels qui emploient l'eau ou la vapeur comme agents, celles-ci, à l'aide d'une courroie de transmission, actionnent le ventilateur. — En général, l'axe des ventilateurs est muni d'un certain nombre de palettes ou ailettes, droites, cintrées ou en hélice. Cet axe ou arbre tourne dans un tambour percé dans son centre d'une et plus souvent de deux ouvertures. Ce tambour a sur un point de sa circonférence un tuyau de départ établi suivant une tangente à ce tambour. Il est facile de se rendre compte de la manière dont il opère. En effet, pour aspirer l'air contenu dans une enceinte close, il suffit d'ajuster un tuyau à l'orifice central du tambour, ce qui met celui-ci en communication avec la capacité à vider; ensuite les

palettes mises en mouvement impriment à l'air contenu dans le tambour une force centrifuge qui chasse l'air de l'appareil par l'ouverture pratiquée sur la circonférence du tambour. Le vide se produisant dans l'appareil, l'air s'y précipite avec force par le tuyau d'extraction, qui doit être d'un diamètre au moins égal, si ce n'est supérieur, à celui de l'ouverture du tambour. — Les ventilateurs doivent être animés d'une grande vitesse. Quelques-uns, employés pour la ventilation des mines, débitent jusqu'à 8 mètres cubes d'air par seconde, et exécutent 700 révolutions par minute. — Contrairement aux cheminées d'appel, qui ne peuvent ventiler que par aspiration, les ventilateurs peuvent être employés tantôt comme instruments d'aspiration, tantôt comme instruments de refoulement ou d'insufflation. Tel est le fonctionnement des grands ventilateurs. — Mais les plus usuellement employés sont ceux qui fonctionnent d'eux-mêmes par la différence de température qui existe entre l'air extérieur et celui qui est amené du local à ventiler par la cheminée sur laquelle ils sont placés. — Notre figure 1 montre un simple lanternon pourvu à son intérieur d'un aspirateur ou ventilateur en hélice analogue à ceux de nos figures 4 et 6. Notre figure 2 représente un ventilateur, dit *aspirateur Vialatte*, qu'on exécute en tôle ou en terre cuite. Sa pose est des plus faciles et

Fig. 1. — Lanternon avec ventilateur intérieur.

Fig. 3. — Ventilateur Vialatte sur une mitre.

Fig. 2. — Ventilateur-aspirateur Vialatte.

Fig. 4. — Ventilateur Howorth.

ne demande pas plus de soin que la pose d'une mitre. L'air entre dans quatre orifices disposés sur la face du cylindre; il s'y engouffre, ce qui exerce un appel assez puissant dans l'intérieur de la cheminée. Notre figure 3 fait voir le même ventilateur se plaçant

Fig. 5. — Base en bois recevant le pied des ventilateurs.

sur une mitre. Notre figure 4 montre un ventilateur anglais, à vis d'Archimède tournante, dit *ventilateur Howorth*. Les traits principaux qui caractérisent ce ventilateur sont : un chaperon tournant, la vis d'Archimède au-dessous, et les dispositions intérieures pour l'huilage, ce qui permet à l'appareil de

agit de la même manière que sur les voiles d'un navire, et c'est à l'aide de celles-ci que la tête tourne. L'hélice, reliée à la tête de l'appareil par une tige, tourne avec cette tête, ce qui produit un fort courant d'air montant et continu, et empêche l'air froid de pénétrer dans la cheminée ventilatrice, ce qui arrive quand les appareils ne sont pas puissants, car il s'établit un courant d'air descendant. Ce ventilateur anglais se pose sur une souche de cheminée ou dans d'autres locaux sur une base en bois, qui doit être faite suivant la pente du toit. On devra avoir soin que les traverses du bas reposent sur la première pièce et sur les chevrons du toit. Notre figure 5 montre la disposition de cette base.

La figure 6 fait voir le même ventilateur sur un mitron, et nous supposons toujours une partie du cylindre enlevée, afin de montrer la disposition de l'hélice. Enfin, la figure 7 représente un ventilateur Howorth actionné par la vapeur à l'aide de poulies de transmission ; il peut fonctionner avec toute autre force motrice.

Fig. 6. — Ventilateur Howorth sur un mitron.

Fig. 7. — Ventilateur actionné par la vapeur.

fonctionner plusieurs années sous l'action du moindre vent et sans aucun bruit. En outre, le chaperon a huit girouettes de côté, afin de laisser évacuer sous tous les vents l'air chaud et vicié, et pour empêcher la pluie ou la neige de battre l'intérieur de l'appareil. Le haut du chaperon est pourvu de girouettes courbes sur lesquelles le vent

Il existe un grand nombre de ventilateurs; nous donnons ici une partie de ceux les plus usuellement employés; ce sont : le ventilateur à ailes planes de Ligny; le ventilateur à ailes courbes de Sabloukoff; ceux, également à ailes courbes, de Combes et de Pasquet; le ventilateur en fer de lance de Dangneau; le ventilateur pneumatique de Fabry;

le ventilateur-aspirateur à contre-poids du docteur Van-Hecke; le ventilateur à brosses de Golay (fig. 8) : celui-ci est mû à bras, mais il peut être aussi actionné par la vapeur ; enfin les ventilateurs de Muir, de Watson, de Mackinnell, de Sherringham, de Noualhier, etc., etc. Ceux de nos lecteurs qui désire-

Fig. 8. — Ventilateur Golay.

raient étudier ces divers systèmes de ventilateurs les trouveront tous décrits et dessinés dans notre *Traité de chauffage et de ventilation*, pages 193 à 200. (Voy. le terme suivant.)

VENTILATION, s. f. — Ensemble des opérations employées pour renouveler l'air d'une enceinte quelconque. La ventilation a encore pour objet d'amener dans un local de l'air chaud en hiver, frais en été, humide, si le milieu est trop sec ; de la sécheresse, au contraire, si ce milieu est trop humide. Enfin, dans l'industrie, la ventilation opère, dans les séchoirs et les sécheries, la dessiccation de divers produits ; dans certains ateliers, elle débarrasse d'exhalaisons fétides et d'odeurs ou de poussières dangereuses pour la respiration. On nomme *ventilation renversée* un système de ventilation dans lequel l'air se meut contrairement à son mouvement naturel, soit de haut en bas dans la ventilation à chaud, soit de bas en haut, dans la ventilation à froid. La connaissance de toutes ces opérations constitue une science des plus complexes et que peu de savants possèdent actuellement.

HISTORIQUE. — Il est bien difficile d'assigner l'époque à laquelle l'homme a fait une première application de la ventilation artificielle. Il est probable que, sans se rendre compte de l'opération qu'il exécutait, il a dû, lors des grandes épidémies, allumer sur les places publiques de grands feux pour chasser le fléau, comme cela se pratique encore de nos jours, pendant les époques de choléra, dans certaines villes du midi de l'Europe. — L'histoire nous apprend qu'un nommé Acron, médecin d'Agrigente (Plat., *de Isid. et Osir.*, t. II, p. 383), qui vivait cinq siècles avant l'ère vulgaire, aurait chassé d'Athènes la peste en allumant de grands feux dans les rues et sur les places publiques. Hippocrate, qui vivait à peu près à cette époque (460 avant J.-C.), aurait employé le même moyen (*ap. Hippocr.*, t. II, p. 970) pour délivrer d'une effrayante épidémie Athènes, et Abdère, ville grecque de la Thrace, située sur les côtes de la mer Égée. On comprend que ces vastes foyers brûlaient les miasmes de l'air, infectés de ferments putrides, qui donnaient lieu à ces effroyables épidémies. Mais quelle consommation de combustible pour obtenir un si mince résultat !

Qu'a-t-on fait depuis deux mille ans, c'est-à-dire depuis Hippocrate et Acron, sous le rapport de l'hygiène par la ventilation, et par quelles successions de découvertes sommes-nous arrivés à la ventilation moderne ? L'histoire est muette sur ce chapitre comme sur bien d'autres qui se rapportent aux progrès de l'humanité. Il nous faut nécessairement franchir l'époque qui nous sépare d'Hippocrate et arriver jusqu'à ces

temps tout à fait modernes pour trouver quelques traces des premiers essais de ventilation. Bien qu'il soit *reconnu*, d'après certains auteurs, que les architectes ne s'occupent pas du tout des questions de chauffage et de ventilation, nous avouons humblement que le premier essai de ventilation est dû à l'architecte de Saint-Paul de Londres, l'illustre Christopher Wren (1), qui fit percer des ouvertures aux quatre angles du plafond de la salle du Parlement. Ces ouvertures, à l'aide de coffres en bois qui débouchaient sur la toiture de l'édifice, servaient à ventiler la salle.

Un peu plus tard, encore en Angleterre, en 1715 ou 1722, le traducteur de la *Mécanique du feu*, le Dr Desaügiers, fait un nouvel essai de ventilation pour les mêmes chambres du Parlement, d'abord au moyen d'un foyer d'appel, ensuite par un ventilateur-aspirateur. Ce dernier système a fonctionné jusqu'en 1800. — En 1758, le docteur Hales invente un moyen de ventilation par propulsion à l'aide de soufflets. — Enfin, jusqu'en 1814, on tente en Angleterre de nouveaux essais de si peu de valeur, qu'ils ne méritent pas d'être mentionnés (1).

En France, en 1713 et 1759, on fait bien quelques tentatives pour ventiler les hôpitaux, mais elles ne donnent pas des résultats notables. Ce n'est qu'à partir de d'Arcet et de Péclet, c'est-à-dire il y a cinquante ans environ, que la ventilation devient une véritable science.

Après ces auteurs, nous devons mentionner comme s'étant beaucoup occupés de cette question : en France, MM. Chevreul, Boussingault, Dumas, Andral, Orfila, Gavaret, Combes, Morin, etc.; en Angleterre, Eveling, Strutt, Davy, de Chabannes (2), Georges Paul, Anderson, Sylvester, Boulton, Watt, Deacon, et MM. Danielle, Moyle, Dr Reid, et Gurney; en Belgique, Glepin, Pasquet, et Fabry (3).

INSTRUMENTS DE VENTILATION. — Les instruments de ventilation sont fort nombreux. Ils servent soit à extraire l'air dans les locaux à ventiler, soit à leur envoyer de l'air pur d'une manière directe ou indirecte. Ils présentent chacun des qualités

(1) L'architecte anglais Christopher Wren, né en 1632 à Knoyle (comté de Wilts), fit ses études à l'université d'Oxford. Dès l'âge de treize ans, il construisit une machine pour représenter le cours des astres, et divers instruments d'astronomie. A seize ans, il avait fait plusieurs découvertes en astronomie, en statique et en mécanique, découvertes assez importantes pour le faire nommer à vingt-cinq ans professeur à l'université d'Oxford. En 1665, il fit un voyage à Paris pour y étudier l'état des arts en France. L'incendie de Londres le rappela en Angleterre, où il dressa immédiatement un plan de reconstruction de la ville, lequel plan, soumis au Parlement, fut en partie adopté, et fit connaître Christopher Wren sous un jour nouveau en révélant ses talents d'architecte, si remarquables qu'à la mort de J. Denham (1668), Wren fut nommé architecte du roi et directeur des travaux d'un grand nombre d'édifices. C'est en 1675 qu'il jeta les fondements de l'église Saint-Paul, dont la construction ne dura pas moins de trente-cinq années. Nous citerons, parmi les principaux monuments érigés par Wren, la fameuse colonne pour perpétuer le souvenir de l'incendie de Londres, colonne dénommée le *Monument*; le théâtre de l'université d'Oxford, Saint-Étienne de Wallbroock, la douane de Londres, le palais royal et le palais épiscopal de Westminster, le mausolée de la reine Marie à Westminster, l'hôpital de Chelsea, etc., etc. Wren mourut en 1723 et fut enterré sous le dôme de Saint-Paul, par privilége exclusif accordé à lui et à sa famille. Ce grand architecte n'a publié aucun ouvrage, mais plusieurs de ses écrits sont imprimés dans les *Philosophical transactions*.

(1) Nous dirons cependant qu'antérieurement aux époques que nous avons citées, on s'occupait de la ventilation des mines, et que Georges Agricola, dans l'ouvrage qu'il publia en 1677, indique plusieurs ventilateurs de mines qui ont longtemps fonctionné après le décès de cet auteur.

(2) Bien que Français, nous classons de Chabannes parmi les Anglais, parce qu'il a étudié la ventilation en Angleterre, où il s'était réfugié.

(3) Nous devons ajouter à cette nomenclature : Leblanc, *Annales de chimie et de physique*, t. V, p. 237 et t. XV; Pettenkofer, *Zeitschrift für Biologie*, 1867. Dans cet ouvrage, Pettenkofer annonce qu'il a constaté que l'habitation de l'homme subissait une ventilation active à travers ses parois de briques et de moellons. Cet auteur avance même qu'il a pu faire passer à travers un bloc de maçonnerie en brique un souffle assez intense pour éteindre la flamme d'une bougie. Ce sont là des expériences très-curieuses dont nous ne pouvons malheureusement garantir l'authenticité à nos lecteurs, n'ayant jamais eu le temps et l'occasion de les répéter.

spéciales qui font qu'on ne peut les employer indifféremment partout. Ces qualités servent, au contraire, à établir un classement qui fait que, suivant les circonstances, on utilise l'un d'eux de préférence à tout autre. Voici, du reste, un classement des instruments de ventilation ; nous l'avons établi sous quatre divisions principales.

CLASSEMENT DES INSTRUMENTS DE VENTILATION.

Première division.

I. — Cheminées ordinaires.
II. — Cheminées ventilatrices.
III. — Cheminées d'appel.
 a. — Appel par en haut (combustible brûlé dans le haut de la cheminée ou près de son extrémité).
 b. — Appel à niveau.
 c. — Appel par en bas (combustible brûlé directement dans le bas de la cheminée).
 d. — Appel par des appareils intermédiaires de transmission de la chaleur recevant leur chauffage d'un foyer placé à distance.
 e. — Appel par la vapeur envoyée directement dans la cheminée.

Deuxième division.

Appel par un appareil mécanique aspirant, mis en mouvement par un moteur.
 a. — Machines aspirantes à piston.
 b. — Machines aspirantes à cloche plongeante.
 c. — Vis pneumatique de Motte.
 d. — Ventilateur à ailes planes, à ailes courbes, et en hélice. (Voy. VENTILATEUR.)

Troisième division.

Ventilation mécanique par refoulement, en employant les ventilateurs.

Quatrième division.

Ventilation par insufflation (air comprimé).
Il ne suffit pas d'étudier et d'appliquer dans les locaux un bon système de ventilation, il faut encore pouvoir s'assurer de son bon fonctionnement et pouvoir aussi contrôler la régularité et l'efficacité de son service : c'est dans ce but qu'on a imaginé divers appareils ou instruments, dont l'un, l'anémomètre, rend de grands services. Voici comment on se sert de cet instrument. (Nous nous contentons de reproduire ici textuellement ce que nous avons dit page 201 de notre *Traité de chauffage et de ventilation*.)

L'expérience a démontré qu'avec des anémomètres l'on peut déduire la vitesse de l'air du nombre de tours des ailettes au moyen de la relation de la formule suivante :

$$V = a + b\,T,$$

V étant la vitesse en une seconde ;
a, un terme constant qui exprime la vitesse de l'air à laquelle commence à tourner le moulinet ;
b, un nombre constant ;
T, le nombre de tours des ailettes en une seconde.

Pour faire une observation anémométrique, on amène à zéro les deux roues en soufflant sur le moulinet ; on place ensuite l'anémomètre dans une partie des conduits parcourus par l'air, et, autant que possible, dans un milieu où la vitesse soit à peu près uniforme et constante. C'est pour obtenir ces conditions qu'il faut engager l'anémomètre à une certaine profondeur dans l'orifice où l'on veut mesurer la vitesse du courant d'air. On met l'appareil en marche pendant quelques minutes, et du nombre de tours faits dans ce laps de temps l'on déduit celui qui correspond à une seconde, ce qui permet de déterminer la vitesse V ; on multiplie ensuite cette vitesse par l'aire de section de l'orifice où l'observation a été faite. L'aire de section est exprimée en mètres carrés. On obtient ainsi le volume d'air écoulé en une seconde ; on multiplie ce volume par 3,600 pour avoir la vitesse à l'heure. — Quand le conduit de la ventilation est très-large, il faut placer l'appareil en divers points et bien inscrire les résultats pour en tirer une moyenne. Quand l'orifice a une petite section, ou qu'il est grillagé, ce qui arrive assez souvent, il faut bien se garder de placer l'appareil au-dessus ou au devant de cet orifice et prendre la moyenne de ces deux observations ; en opérant ainsi on pourrait commettre de graves erreurs. Quand on se trouve dans ces cas, il faut faire préparer un tuyau de tôle en forme d'entonnoir dont la section épouse exacte-

ment d'un côté la section de l'orifice, et à l'intérieur de cet entonnoir on place sur une platine l'anémomètre. On doit avoir soin de luter soigneusement, avec un mastic quelconque, le tuyau avec l'orifice, afin d'être certain que tout l'air de ventilation passe par l'entonnoir.

En mettant les anémomètres en rapport avec des compteurs électriques, on peut suivre d'heure en heure, ou matin et soir, la régularité et le bon fonctionnement d'un service de ventilation. Dans les grands établissements, on devrait établir les compteurs dans le cabinet du directeur, qui pourrait ainsi se rendre compte à chaque instant de l'efficacité et des résultats de la ventilation. Ces dispositions sont indispensables dans les grands établissements publics, notamment dans les hôpitaux.

La ventilation est souvent combinée avec le chauffage, surtout pendant l'hiver ; aussi les autres instruments de contrôle sont : le thermomètre, qui sert à mesurer le degré de chaleur de l'air de ventilation, et l'hygromètre, qui sert à apprécier la quantité d'eau contenue dans l'air introduit pour la ventilation, et celui qui sort chauffé de la chambre de chaleur. — Comme complément de cet article, voyez CHAUFFAGE et divers articles du dictionnaire se rattachant au même sujet, notamment THÉATRE, § *Chauffage et ventilation*.

VENTILATION. — Terme de jurisprudence. Action de ventiler, c'est-à-dire d'évaluer une ou plusieurs portions d'un tout relativement au prix total, et non eu égard à la valeur réelle.

VENTILER, *v. a.* — Donner de l'air par un moyen quelconque ; renouveler l'air d'un local clos, dans lequel l'air est confiné. C'est aussi pratiquer des ouvertures pour faire arriver de l'air dans un local. — En termes de jurisprudence, c'est opérer une VENTILATION. (Voy. ce mot, § *Jurisprudence*.)

VENTOUSE, *s. f.* — Sorte de soupirail qui prend l'air extérieur en un point quelconque et l'amène dans une cheminée afin d'en augmenter le tirage. Généralement, les ventouses de cheminée d'appartement puisent l'air par un orifice placé sur la façade de la maison ; une canalisation en tôle ou en poterie passe sous le parquet et débouche de chaque côté des montants de la cheminée. L'orifice extérieur de la ventouse doit être grillagé, afin d'empêcher les moineaux, les rats ou les souris d'élire domicile dans cette canalisation. On nomme encore *ventouse* un petit tuyau d'échappement de l'air placé verticalement sur une conduite d'eau bien au-dessus du niveau auquel l'eau peut atteindre. — Les plombiers désignent sous ce terme une petite ouverture réservée au-dessus du moule à tuyau, afin de faciliter l'émission de l'air au fur et à mesure de l'introduction du plomb coulé dans le moule. Enfin, on donne souvent le nom de *tuyau de ventouse* au VENTILATEUR. (Voy. ce mot.)

VENTRE, *s. m.* — Ce terme n'est usité en technologie qu'en parlant d'un mur ; on dit qu'il *fait ventre*, quand il *boucle* sur l'un de ses parements, c'est-à-dire quand une portion de ce mur est hors d'aplomb.

VENTRIÈRE, *s. f.* — Grosse pièce de bois grossièrement équarrie qu'on place devant un rang de palplanches, afin de préserver ou mieux couvrir un ouvrage de maçonnerie, soit contre la poussée des terres, soit contre un courant d'eau.

VENTS, *s. m. pl.* — Personnages mythologiques qui avaient pour mission de souffler suivant la volonté et le commandement d'Éole, leur roi. — En termes de dorure, les *vents* sont de petites cloches qui se sont formées entre les couches de blanc de dorure. Le peintre étend ces cloches en les lissant avec une brosse un peu raide.

VÉRANDA, *s. f.* — Ce terme, dérivé du mot indien *verandah*, vient du sanscrit *veranda*, qui signifie *galerie*, colonnade (de *var*, qui veut dire *couvrir*). Les vérandas sont des galeries légères qui règnent sur les façades ou autour des habitations dans les pays méridionaux. Sous notre climat, on désigne sous ce terme des galeries en fer vitrées que le luxe de nos habitations modernes transforme souvent en serre tempérée,

qu'on peuple de plantes exotiques, de pandanus, de phœnix, de dracénas, de bananiers, etc.

VERBOQUET. — Voy. VIREBOUQUET et VIRBOUQUET.

VERDET, s. m. — Couleur verte dans la composition de laquelle il entre du vert-de-gris ; du reste, le terme de *verdet* est synonyme de ce dernier.

VERGE, s. f. — Tige en métal. Dans une girouette, la verge est la tige sur laquelle elle tourne. — En serrurerie, on nomme *fers en verge, verges*, des échantillons de fer nommés aussi *carillons*, qui ont depuis 0m,014 jusqu'à 0m,006 d'épaisseur sur 0m,025 à 0m,005 de largeur.

VERGELÉ ou VERGELET, s. m. — Pierre tendre des environs de Paris qu'on extrait, de même que le Saint-Leu, des carrières situées sur les bords de l'Oise.

VÉRIFICATEUR, s. m. — Qui vérifie, qui fait des vérifications. Dans les travaux de construction, le vérificateur est celui qui fait le métré des ouvrages, qui vérifie les attachements et les mémoires. C'est un collaborateur très-utile pour l'architecte, car il exécute un travail considérable et qui demande beaucoup de soin. Du reste, beaucoup de vérificateurs et de métreurs sont aujourd'hui architectes.

VÉRIFICATION, s. f. — Action de vérifier. La vérification des travaux d'architecture est faite par des spécialistes qui se nomment *métreurs, vérificateurs*. (Voy. VÉRIFICATEUR.)

VÉRIFIER, v. a. — Faire une VÉRIFICATION. (Voy. ce mot et VÉRIFICATEUR.)

VÉRIN, VERRIN et VERRAIN, s. m. — Appareil employé pour soulever des fardeaux à une faible hauteur, mais surtout pour le décintrement des voûtes et des arches des ponts. (Voy. DÉCINTREMENT.) Les vérins se composent de deux vis engagées dans un même écrou, mais fonctionnant en

Verrin.

sens opposé. On fait tourner la boîte à écrou au moyen d'un levier. (Voy. notre figure.)

VERMEIL, s. m. — Composition employée dans la dorure, et qu'on applique sur l'or pour faire paraître le travail vermillonné, comme s'il avait été doré à l'*or moulu*.

Voici la composition de cette substance :

Roucou................	75 grammes.
Gomme-gutte............	32 »
Sang-de-dragon..........	15 »
Vermillon..............	32 »
Cendres gravelées........	70 »

On fait bouillir le mélange dans 350 à 400 grammes d'eau, jusqu'à ce qu'il arrive à la consistance sirupeuse ; puis on le passe au tamis de soie, et, avant de l'employer, on délaye une certaine quantité d'eau gommée dans la préparation.

VERMICULES ET VERMICULURES, s. f. pl. — Sortes de sculptures exécutées sur la pierre ou sur le bois et qui imitent les déjections terreuses des vers de terre. On emploie surtout les vermiculures pour décorer des BOSSAGES. (A ce mot, le lecteur pourra trouver des *bossages vermiculés*.) C'est une ornementation simple et sévère qui produit un bel effet ; on l'emploie pour décorer non-seulement des monuments, mais des grottes et des fontaines. — La fontaine du Luxembourg, à Paris, est décorée de stalactites que beaucoup de personnes prennent à tort pour des vermiculures ; mais sur les façades du nouveau Louvre, à Paris,

on trouve des bossages décorés de véritables vermiculures.

VERMILLON, *s. m.* — Couleur d'un rouge vif, obtenue artificiellement à l'aide du sulfure de mercure, et qu'il ne faut pas confondre avec le *cinabre*, qui est un produit naturel connu depuis plusieurs siècles par les Péruviens. — Voy. PÉRUVIEN (*Art*).

Le vermillon est aujourd'hui beaucoup employé dans les travaux du bâtiment, surtout pour l'impression des fers et des charpentes devant recevoir une enveloppe de plomb. (Voy. CINABRE.)

VERMILLONNER, *v. a.* — Ce terme ne signifie pas, coucher en vermillon, mais placer une couche de VERMEIL (Voy. ce mot) sur une pièce dorée.

VERMOULURE, *s. f.* — Maladie, occasionnée par la piqûre de petits insectes, qui rend les bois ainsi attaqués impropres aux constructions.

VERNE, *s. f.* — Partie de la bascule à laquelle est fixé un seau qui sert dans les ardoisières à vider les eaux provenant des infiltrations.

VERNIR, *v. a.* — Couvrir de vernis une surface quelconque, bois, métal, peinture.

VERNIR AU FOUR, c'est-à-dire passer au four une pièce de métal, après son vernissage ; dans ce cas, la pièce est dite *vernie au four*.

VERNIS, *s. m.* — Substance liquide analogue à l'huile, mais beaucoup plus siccative, que l'on applique sur diverses surfaces pour leur donner un brillant éclatant. Tous les vernis ont pour base des résines dissoutes à chaud ou à froid dans des liquides. Un bon vernis doit être siccatif, brillant, dur, inaltérable, adhérer fortement, c'est-à-dire ne faire qu'un avec le corps qu'il recouvre, ne pas s'écailler ni se fendiller, ne jamais se colorer ni perdre son éclat, enfin réfléchir les rayons lumineux. On applique le vernis à même sur les bois ; quand ceux-ci sont des lambris neufs, on a soin de les nettoyer, de les dégraisser ; après quoi, on passe sur les surfaces une ou deux couches de colle de peau très-légère, puis on donne deux couches de vernis. Sur les peintures à l'huile, une couche de vernis suffit ; il en faut deux sur les peintures en détrempe. Pour les travaux soignés, on applique le vernis sur la deuxième ou troisième couche. Quand les travaux vernis doivent supporter des lavages, on vernit et on ponce alternativement jusqu'à cinq et six fois. Le peintre en équipages, par exemple, ponce les panneaux de voiture et les vernit jusqu'à dix fois. Il existe une grande variété de vernis ; nous allons passer en revue les principaux ; ce sont :

1. Les vernis à l'essence ;
2. Les vernis clairs ou à l'alcool ;
3. Les vernis gras ou à l'huile.

Suivant les surfaces qu'il s'agit de vernir, on emploie l'un ou l'autre de ces vernis.

Les tableaux sont vernis avec des vernis à l'essence ; les intérieurs des édifices, avec les vernis à l'alcool ; au contraire, on emploie les vernis gras ou à l'huile pour les travaux exposés aux intempéries de l'air.

VERNIS A L'ESSENCE. — On les nomme ainsi parce que l'essence de térébenthine sert de dissolvant aux résines.

Voici la composition de trois vernis à l'essence, les plus employés :

1. *Vernis dit au succin.*

Colophane........................	30 grammes.
Élémi............................	60 »
Essence de térébenthine............	750 »
Succin............................	120 »

2. *Vernis noir pour tôle et fer.*

Colophane........................	120 grammes.
Succin............................	180 »

Après fusion de ces deux substances, on laisse refroidir ; puis on ajoute :

Essence de térébenthine............	100 grammes.
Vernis de peintre..................	90 »

3. *Vernis pour tableaux.*

Camphre	30 grammes.
Essence de térébenthine	1,180 »
Térébenthine en larmes	90 »
Mastic mondé	400 »
Verre pilé	250 »

VERNIS A L'ALCOOL. — Ces vernis sont ainsi nommés parce que l'alcool sert de dissolvant aux résines; leur emploi est très-fréquent. Il existe une très-grande variété dans la composition de ces vernis; nous donnerons la composition de trois vernis, dont l'usage est le plus répandu.

1. *Vernis blanc propre à détremper les couleurs tendres.*

Alcool	1 kilogram.
Élémi	32 grammes.
Huile d'aspic	32 »
Mastic en larmes réduit en poudre	62 »
Sandaraque	162 »

Ce vernis est très-brillant; il est souvent employé pour vernir les papiers et des peintures en tons pâles.

2. *Vernis pour boiseries, ferrures, etc.*

Alcool	1 kilogram.
Laque	60 grammes.
Poix-résine	135 »
Sandaraque	200 »
Térébenthine	150 »

On utilise aussi ce vernis pour rampes d'escaliers, grilles, etc.

3. *Vernis à poncer pour meubles.*

Alcool	500 grammes.
Benjoin	10 »
Mastic en larmes réduit en poudre	30 »
Sandaraque	260 »
Sarcocolle	26 »
Essence de térébenthine	32 »

VERNIS GRAS OU A L'HUILE. — Ces vernis sont obtenus à l'aide du copal ou du succin dissous dans des huiles grasses.

Voici la composition de trois vernis gras d'un excellent usage :

1. *Vernis gras pour les bois.*

Succin	500 grammes.
Huile de lin	800 »
Litharge en poudre	165 »
Minium en poudre	900 »

2. *Vernis pour les ferrures.*

On fond séparément, puis on mélange par parties égales, du bitume de Judée, de la colophane et du succin; on ajoute ensuite de l'essence de térébenthine et de l'huile grasse dans les mêmes proportions, et suffisamment pour que le vernis soit liquide.

3. *Vernis copal.*

Copal fondu	600 grammes.
Mastic en larmes réduit en poudre	20 »
Oliban	30 »

On fait dissoudre ces trois substances dans 25 grammes d'huile d'aspic, puis l'on verse le tout dans un kilogramme environ d'huile de lin.

Avant d'appliquer les vernis, les surfaces doivent être nettes et parfaitement dégraissées. Quand on vernit en été, on peut se dispenser de faire du feu dans le local dans lequel on travaille; mais en hiver la chaleur est indispensable pour conserver au vernis sa fluidité et lui permettre en même temps une rapide dessiccation. On doit vernir avec des brosses plates à longues soies et assez raides; on donne de grands traits prompts et rapides, en allant de haut en bas. On ne doit pas repasser plus de deux ou trois fois sur la même place : sans cela, on pourrait s'exposer à *rouler* le vernis; on doit l'étendre également. S'il est trop épais, on peut l'étendre (ce qu'on nomme *éclaircir*) à l'alcool, si cette substance est son dissolvant; à l'essence, si le vernis est à l'huile.

VERNISSAGE, s. m. — Action de vernir. Faire un vernissage, c'est passer du vernis sur un objet. (Voy. VERNIS.)

VERRAIN. — Voy. VÉRIN.

VERRE, s. m. — Matière dure et transparente, fragile, ordinairement lisse et unie, qu'on obtient par la fusion, à une température très-élevée, d'un mélange de silice et de potasse, ou de soude, de grès ou sable, d'oxyde de plomb, etc. Le verre a la propriété de ne point se dissoudre dans les liquides, quels qu'ils soient; il se laisse attaquer seu-

lement par l'acide fluorhydrique. Le verre est beaucoup employé dans l'art de bâtir, surtout depuis vingt-cinq ans; mais nous ne doutons pas que, dans un avenir très-prochain, il entre encore plus largement dans les constructions de tout genre, car il possède des qualités et des avantages qu'on ne saurait rencontrer dans d'autres matériaux.

HISTORIQUE. — L'origine du verre remonte à la plus haute antiquité; c'est là un fait indiscutable, attesté par un très-grand nombre d'auteurs anciens. Quel a été le premier peuple qui a fait usage du verre? Nous l'ignorons; mais ce que nous savons, c'est que les Égyptiens et les Phéniciens étaient très-habiles dans les divers travaux du verre. Ils savaient le tordre, l'émailler, le dorer et le colorer diversement; ils savaient aussi fabriquer d'assez grandes pièces en verre. Tout ce que nous venons de dire est attesté par divers passages de différents auteurs. Ainsi Pline (XXXVI, 26) vante l'habileté des ouvriers de Sidon; et des fragments de vases de verre, trouvés avec des inscriptions donnant le nom d'artistes sidoniens, prouvent bien que Pline n'a rien exagéré dans son récit. — Hérodote (liv. II) et Théophraste (*Traité des pierres*, 44 et 45, éd. de 1754) nous informent que dans le temple de Tyr, dédié à Hercule, il y avait une colonne faite dans une seule émeraude, c'est-à-dire en verre vert émeraude. Les Hébreux connaissaient également le verre; mais ils le considéraient comme un objet très-précieux. Nous lisons, en effet, dans le livre de *Job* (chap. XXVIII, v. 17) que la sagesse est tout ce qu'il y a de plus estimable et qu'elle est plus précieuse que l'or et le verre : *Aurum et vitrum non æquabitur ei.* — Quelques auteurs ont prétendu que le mot hébreu a été mal traduit par *vitrum*, que ce pouvait être du cristal; nous n'entrerons point dans le débat, et, que *vitrum* signifie verre, cristal ou autre chose, peu nous importe, puisqu'il nous sera permis d'affirmer que les Hébreux, ayant eu des rapports fréquents avec les Égyptiens et avec les Phéniciens, pouvaient connaître et connaissaient certainement le verre. Du reste, un passage des proverbes de Salomon (XXIII, 31) ne blâme-t-il pas la sensualité de ceux qui, avant de boire, sont heureux d'admirer la couleur vermeille du vin à travers leur coupe? Celle-ci était donc transparente, et il n'est guère probable qu'elles fussent taillées dans du cristal : elles étaient donc en verre. Les Mèdes et les Perses se servaient également de coupes de verre, puisque Athénée (II, 2) rapporte que les ambassadeurs athéniens, à leur retour à Athènes, en donnant des détails sur le luxe inouï de la cour du grand roi des Perses, ajoutaient qu'on les avait fait boire dans des coupes d'or et de verre. Aristophane, dans sa pièce des *Acharniens*, fait ainsi parler un ambassadeur : « Partout on nous forçait de boire du vin pur dans des coupes d'or et de verre (ἐξ ὑαλίνα) (1). » Or le personnage qui parle ainsi à Dicopolis avait été ambassadeur auprès du grand roi, à Ecbatane, la 2ᵉ année de la 85ᵉ olympiade.

L'art de fabriquer le verre était très-avancé quand il fut introduit en Italie, car ce n'est guère qu'à la suite de leurs conquêtes en Asie que les Romains connurent parfaitement toutes les ressources de cet art. Une des premières fabriques de verre établies à Rome était située dans le voisinage du cirque Flaminien. (Martial, *Ep.*, XII, 75.) Il en existait une autre auprès du quartier des charpentiers près du mont Cœlius. (Martia-

(1) Beaucoup de commentateurs d'auteurs grecs prétendent que ce terme de ὕαλος ne signifie pas *verre*, mais seulement *transparent, diaphane*. Et cependant, dans un passage d'Aristophane, qui, paraît-il, aurait employé le premier ce mot (*les Nuées*, act. II, sc. I, vers 768), il n'est pas possible de traduire le terme ὕαλος autrement que par *verre*. Nous voyons, en effet, dans une scène, Strépsiades qui se moque de Socrate et lui dit : « Voici, du reste, une méthode très-commode pour ne point payer ses dettes (ses billets) : on interpose entre ceux-ci et le soleil un verre (ὕαλος) qui se vend chez les droguistes et qui fait fondre les caractères tracés sur la tablette de cire. » Par ce moyen, le débiteur pouvait nier avoir souscrit un billet. Certains mauvais payeurs de nos jours ont remplacé ce procédé des Grecs par celui-ci : ils avalent, après l'avoir mâché, le billet que l'encaisseur leur présente en remboursement. Ce fait était assez fréquemment employé en Corse, il y a vingt-cinq ou trente ans; mais aujourd'hui il n'est plus praticable.

nus, *Top. Rom.*, lib. IV, cap. I.) Du reste, il est probable qu'il exista un grand nombre de verreries, car les Romains aimaient beaucoup le verre; on cite comme grands amateurs de ces objets Néron, Adrien et ses successeurs jusqu'à Gallien. Sous cet empereur même, le verre devint si commun qu'il ne pouvait plus le voir, et qu'au dire d'un de ses biographes, Pollion, Gallien ne voulut plus boire que dans des coupes d'or. Et cependant Sénèque, qui parle du verre dans plusieurs passages de ses écrits, nous apprend que l'usage du verre était très-rare au commencement de l'empire, mais qu'il se répandit si rapidement que de son temps un homme se serait regardé comme bien pauvre, s'il n'avait pu recouvrir le plafond de son logis avec des plaques de verre. (Sénèque, *Ép.*, 40, 46, 90.) — Strabon (*Géogr.*, I, 16) nous informe que beaucoup d'ouvriers verriers de Rome avaient imaginé des procédés particuliers pour travailler et pour peindre le verre (1). Enfin, d'après Pline, il paraîtrait qu'on employa largement le verre dans la décoration de l'amphithéâtre de Scaurus. D'après cet auteur (XXXVI, 15), la scène de cet amphithéâtre avait trois étages, et celui du milieu était décoré de verre : *media e vitro*. Pline nous apprend aussi que de son temps on savait souffler le verre, le colorer diversement, le travailler au tour et le tailler comme l'argent (2). Nous ne pouvons, du reste, douter de l'habileté des Romains dans cet art, puisque nos musées renferment de magnifiques urnes de verre dont quelques-unes atteignent des proportions assez remarquables. Nous possédons aussi également, en assez grand nombre, des petits vases funéraires à col allongé (*lacrymatoria*), qui ont des formes et des proportions fort belles. Les Romains faisaient aussi des coupes à boire, nous l'avons vu précédemment; mais ce que nous ajouterons, c'est que quelques-unes de ces coupes étaient si finement travaillées qu'elles se vendaient au poids de l'or; Néron, par exemple, en paya une, d'assez médiocre grandeur, six mille sesterces. C'est sans doute ce prix élevé qui faisait que Martial, dans ses épigrammes, dénomme ces coupes, *calices audaces*. Les plus belles coupes étaient en verre opaque rouge appelé *hematinon*.

Depuis l'époque romaine, l'art du verre a progressé d'une façon remarquable; nos lecteurs connaissent les merveilles produites au XVIe siècle et pendant la période tout à fait moderne. Il est fâcheux que l'architecte, surtout l'architecte décorateur, n'emploie pas plus largement le verre dans ses décorations pour obtenir des effets jusqu'à ce jour trop peu connus; car, nous devons l'avouer, il n'est guère utilisé d'une façon décorative que dans le vitrail, surtout pour le vitrail d'église; nous trouvons même que les vitraux ne sont pas suffisamment utilisés dans les somptueuses habitations modernes. (Voy. VITRAIL.)

PRATIQUE. — Le verre est formé par la combinaison du silicate de potasse ou de soude avec un ou plusieurs autres silicates, tels que ceux d'alumine, de baryte, de chaux, de magnésie, etc. La pâte du verre une fois obtenue, on l'épure; puis, pendant qu'il est en fusion, on le moule, on le souffle pour lui donner les formes qu'on désire obtenir. Une fois refroidi, comme le verre est élastique et sonore, on peut le tailler et le polir. — Grâce à la *trempe*, on obtient aujourd'hui des objets de verre presque incassables dont on fait des ustensiles de chimie et de cuisine qui vont sur le feu, comme des objets en fer battu; on dit que ces objets sont en *verre trempé*. On peut également *recuire* les pièces de verre pour leur enlever de leur fragilité. — Nous n'avons à nous occuper ici que des verres à vitres et des glaces, au point de vue de leurs qualités et de leurs défauts. — La qualité dominante du verre, c'est sa transparence, qui lui permet de laisser passer les rayons solaires dans l'intérieur d'un local et de chauffer l'air que renferme ce local. Cette propriété du verre a été largement utilisée notamment pour les serres et les jardins d'hiver. Le verre est encore mauvais conducteur de l'électricité;

(1) *Audivi Romæ multa et ad colores (vitri) et ad operum facilitatem multa inveniri.*

(2) *Ex massis rursus funditur in officinis, tingiturque; et aliud flatu figuratur, aliud torno teritur, aliud argenti modo cælatur.*

aussi est-il employé pour faire des isolateurs. (Voy. PARATONNERRE.) — Il existe de nombreuses variétés de verre; mais quelle que soit sa qualité, un bon verre à vitres doit être uni, d'une épaisseur uniforme et exempte de défauts. Parmi ceux-ci, nous signalerons les plus importants; ce sont : les *stries* ou *côtes*, c'est-à-dire des lignes qui déforment les objets qu'on voit à travers les vitres couvertes de ces défauts; les *stries*, qui font paraître les verres fêlés, de même que les *cordes*, qui sont des espèces de filets faisant saillie sur le verre; les *bulles*, *bouillons* ou *loupes*, qui forment de petites soufflures produites par des gaz emprisonnés dans la pâte du verre; les *nœuds*, qui sont des portions de verre moins fusibles que l'ensemble de la composition et forment des aspérités à la surface du verre; les *pierres*, les *filandres*, qui sont produites par la vitrification incomplète de corps contenus dans la pâte vitreuse. — Suivant que les verres à vitres contiennent plus ou moins de défauts, on les divise en premier choix, deuxième et troisième choix. — Les verres à vitres se vendent par caisses contenant soixante feuilles.

Suivant la forme, l'épaisseur, la qualité, la couleur, etc., le verre reçoit les différentes dénominations qui suivent :

VERRE EN MANCHON. — Verre à vitres, dit aussi *verre d'Alsace*.

VERRE EN TABLE, EN FEUILLE OU A VITRES. — Feuilles de verre employées dans la vitrerie, et parmi lesquelles on distingue le *verre blanc*, dit aussi *verre de Bohême*, le *verre commun* ou *demi-blanc*; le *verre vert*, le *broad-glass* des Anglais; le *verre à boudine*, ou *plat*, ou de *rond-chiffre*, qu'on nomme en Angleterre *crown-glass* (verre en couronne).

VERRE SIMPLE. — Verre qui n'a que 0m,002 environ d'épaisseur, employé pour les travaux communs.

VERRE DOUBLE. — Verre qui n'a que 0m,0025 d'épaisseur, et dans lequel on distingue le verre dit *double-épaisseur* qui porte 0m,003 à 0m,004 d'épaisseur, et qui sert pour la couverture des serres, des châssis vitrés, des courettes et des CLAIRES-VOIES. (Voy. ce mot.)

VERRE DÉPOLI. — Verre qui est obtenu par le frottement d'une de ses faces par du grès ou du sable huilés. On l'utilise dans la construction, pour empêcher des regards indiscrets ou les rayons solaires de pénétrer dans l'intérieur d'un local. On dépolit les verres simples, mais plus généralement les verres doubles et demi-doubles. — On obtient des verres dépolis économiques au moyen d'une couche de céruse qu'on dépose à leur surface à l'aide d'un tampon de mousseline; aussi dénomme-t-on les verres obtenus par ce procédé, *verres dépolis au tampon*.

VERRE CANNELÉ OU STRIÉ. — Verre dont l'une des faces porte des filets alternativement saillants ou creux parallèles, ou des filets creux formant des quadrillés à carreau ou à losange réguliers. Ces verres servent aux mêmes usages que les verres dépolis, parce que les cannelures ou stries interceptent la vue.

VERRE COLORÉ OU VERRE DE COULEUR. — Verre dont on a coloré la pâte à l'aide de certains oxydes métalliques. Ces verres servent à atténuer la clarté dans les pièces où l'on désire une lumière diffuse; on les emploie aussi comme éléments décoratifs, ainsi que pour la fabrication des vitraux. On commence également à employer les verres de couleur pour la couverture de serres à multiplication, car depuis quelques années on a reconnu que certains tons, le violet, par exemple, exercent une influence sur la végétation.

On obtient les verres de couleur au moyen des oxydes suivants : l'oxyde de cobalt donne le bleu saphir; le deutoxyde de cuivre, le bleu de ciel; le protoxyde de cuivre, le pourpre; l'oxyde de manganèse, le violet; l'oxyde d'uranium, le jaune serin; le chlorure d'argent, le jaune foncé, etc.

VERRE TRIPLÉ. — Verre qui est formé de trois couches différentes de verre; la couche séparative, celle du milieu, est ordinairement en verre opaque ou en émail.

VERRE A GLACES. — Depuis environ cinquante ans, on emploie pour les devantures de boutiques, ainsi que pour les portes vi-

trées et les fenêtres des appartements luxueux et de beaucoup d'édifices publics, des glaces non étamées, qui sont d'une grande transparence et ne présentent ni bulles, ni stries, ni autres imperfections. Voici les matières qui entrent dans la composition des verres à glaces :

Sable blanc bien lavé............	150
Carbonate de soude.............	50
Chaux éteinte à l'air.............	22
Rognures de glaces (*calcin*).......	150

MM. Pelouze et Frémy, dans leur *Traité de chimie générale*, décrivent ainsi la fabrication des verres à glaces; nous résumons d'après ces auteurs :

On emploie deux sortes de creusets : les *pots* et les *cuvettes*; dans les premiers on introduit les matières à fondre, elles y séjournent 16 heures environ; on les verse ensuite dans les *cuvettes*, où elles s'affinent pendant 16 heures. Au bout de 32 heures, le verre est propre à être coulé. Cependant, depuis quelques années, la fonte et l'affinage du verre à glaces, dans les fours chauffés à la houille, s'exécutent sans *tréjetage*, dans les mêmes pots ou cuvettes; cette opération dure, en général, 24 heures. Chaque four contient douze creusets (pots ou cuvettes), dont le contenu peut contenir de la matière pour douze glaces, dont la superficie varie d'ordinaire de 3 à 6 mètres carrés. Le verre à glaces se coule sur des tables de fonte préalablement chauffées; on l'étend sur ces tables au moyen de cylindres ou rouleaux. — La glace est introduite dans le four à recuire, puis divisée en plusieurs fragments au moyen d'un diamant; après quoi, on procède au *polissage*. — La glace, réduite aux dimensions voulues, est fixée avec du plâtre sur une table de pierre. On la frotte alors avec une plus petite glace, après avoir interposé entre elles d'abord du sable quartzeux à gros grains, ensuite du sable plus fin et de l'émeri délayé dans une masse d'eau assez considérable. C'est ce qu'on nomme le *douci*. — La dernière opération, que l'on nomme le *poli*, s'exécute en frottant la glace avec le lourd polissoir garni de feutre; on interpose entre la glace et le polissoir de l'oxyde de fer à divers degrés de finesse.

Verre de marine. — Ce genre de verre est très-épais; on l'emploie même comme dalles. Non-seulement on peut marcher dessus, mais encore des voitures lourdement chargées peuvent rouler sur des dalles de verre sans les rompre; mais il faut pour cela qu'elles soient parfaitement assujetties et posées à plomb. — On intercale les verres de marine dans les planchers, dans les voûtes, parquets, carrelages, en les noyant à bain de mortier, ou de mastic, dans des cadres ou armatures en fer. Lorsque la dalle est de grande dimension, pour empêcher sa rupture, on ajoute au-dessous d'elle des croisillons en fer; on la divise même par compartiments.

Verre mousseline. — On nomme ainsi le verre dépoli à dessins qui imitent les mousselines, brodées ou brochées, employées pour rideaux d'ameublement. Les verres mousseline sont employés pour le vitrage des pavillons, des kiosques, des antichambres, des fenêtres d'escaliers et de couloirs, de salles de bains, etc.

Verre gravé. — On a imaginé dans ces derniers temps de *graver* des dessins sur verre avec l'acide fluorhydrique (*oxaloglyphie*), mais ce dernier procédé élève considérablement le prix des verres; cependant leur usage se répand chaque jour davantage. Les promoteurs de cette industrie à Paris sont MM. Paul Bitterlin et J. Dopter; ce dernier a même imaginé une *gravure autographique* sur verre qui donne d'excellents résultats et réalise une grande économie sur la gravure ordinaire du verre.

Verre soluble. — Voy. Silicatisation.
Verre dormant. — Voy. Jour, § *Jurisprudence*.

VERRERIE, s. f. — Usine dans laquelle on fabrique le verre. C'est aussi l'art de faire le verre, et l'industrie qui vend tous les objets en verre.

VERRIER (Peintre). — Voy. Vitrail.

VERRIÈRE, s. f. — Carreau de verre peint. C'est aussi une fenêtre ornée de vitraux peints. (Voy. Vitrail.)

VERROU, *s. m.* — Ustensile en fer, en bronze, en laiton, etc., qui sert de fermeture ; il se compose d'un pêne cylindrique ou rectangulaire, glissant dans des picolets libres ou plus ordinairement montés sur platine. — L'usage du verrou remonte à une très-haute antiquité. Les Égyptiens l'ont utilisé ; les Grecs et les Romains s'en servaient également pour fermer des portes à un vantail ou à deux vantaux. On a retrouvé dans les fouilles de Pompéi et d'Herculanum plusieurs types de verrous soit en fer, soit en bronze. — Aujourd'hui il existe une infinie variété de verrous; nous énumérerons les principaux types qui sont le plus en usage.

VERROU A RESSORT. — Pièce de quincaillerie composée d'une bande de fer méplat qui se meut dans des *crampons*, *cramponnets* ou *picolets*, fixés sur une platine de métal mince, soit pleine, soit découpée à jour. Le bout de cette bande ou tête se prolonge et dans son milieu elle porte un bouton servant à sa manœuvre. On le nomme *verrou à ressort*, parce que son pêne est muni en dessous d'un ressort *à paillette*. La tête de la tige entre dans une gâche. On utilise les verrous à ressort pour la fermeture des portes, croisées, volets, persiennes, armoires, placards, etc. Suivant sa force, on le désigne sous les noms de *verrou léger*, *placard*, *demi-placard*, *quart-placard*. Il peut être *à arrêt*, *à vis*, *sur champ*, *à botte ou à socle en cuivre ou en fonte*, *à tige demi-ronde*, etc.

VERROU SUR LE PLAT POLI. — Verrou dont la tige est plate, mince et polie.

VERROU A CROISSANT. — Verrou dont la tige est méplate et la platine découpée en forme de croissant.

VERROU A CAPUCINE. — Petit verrou monté sur platine avec deux picolets; on l'entaille de son épaisseur sur le bois.

VERROU A COQ. — Verrou dont les picolets, très-larges, forment un encloisonnement à la tête du verrou.

VERROU A COQUILLE. — Celui qui est disposé pour être entaillé en feuillure ou à plat ; son bouton, peu saillant, se nomme *poucier*.

VERROU A COULISSE PERDUE. — Celui dont la tige est ronde et montée sur platine ; comme le précédent, on l'encastre de son épaisseur dans la feuillure d'une porte.

Enfin il existe des verrous *avec* ou *sans ressort*, *à pignon*, *à baïonnette*, etc. On donne aussi le nom de *verrou de sûreté* à une serrure composée d'un seul pêne que l'on fait agir de l'intérieur de l'appartement sans clef, tandis qu'il faut extérieurement se servir d'une clef; de ces verrous, les uns sont *à gorge mobile*, les autres *à pompe*, etc.

VERROU A BASCULE. — Voy. BASCULE.

VERROUILLER, *v. a.* — Fermer au verrou. Ce terme est dérivé de *verrouil*, remplacé aujourd'hui par VERROU. (Voy. ce mot.)

VERSEAU, *s. m.* — Pente du dessus d'un entablement non couvert. — On nomme aussi *Verseau* un des signes du ZODIAQUE. (Voy. ce mot.)

VERSTE, *s. f.* — Mesure itinéraire de Russie qui vaut un peu plus d'un kilomètre (1077 mètres).

VERT, *s. m.* — Couleur employée dans la peinture et qui est de même ton que la couleur de l'herbe et des feuilles des arbres. Il existe une grande variété de tons verts; les principaux sont : le *vert céladon*, le *vert de chrome*, le *vert anglais*, le *vert de Scheele* ou *vert minéral*, le *vert d'eau*, le *vert-de-gris*, le *vert de mer*, le *vert de vessie*, le *vert de montagne*, le *vert végétal*, etc., etc.

VERT ANTIQUE, *s. m.* — Marbre vert veiné de blanc. (Voy. MARBRE.)

VERT-DE-GRISÉ, ÉE, *adj.* — Couvert de vert-de-gris. On dit que des bronzes, des cuivres, des laitons, sont *vert-de-grisés*, quand ils sont couverts d'oxyde.

VERTENELLES, *s. f. pl.* — Terme de marine. Charnières ou pentures qui servent à maintenir le gouvernail.

VERTERELLE, *s. f.* — Ancien terme remplacé aujourd'hui par *vertevelles*.

VERTEVELLES, *s. f. pl.* — Pièces de

fer en forme d'anneau implantées dans une porte, afin de tenir soulevé le verrou des serrures à bosse ou de simples verrous à queue. Husson (*Dict. du serrurier*) donne à ce mot cette signification : c'est un collier ou piton à double patte qui sert de gâche ou de picolet à un verrou, à un crochet d'arc-boutant, etc.

VERTICAL, LE, *adj*. — Qui est d'aplomb, c'est-à-dire dans la direction du fil à plomb. On dit que des murs, des parements, des colonnes, sont *verticaux* ou *verticales*, quand ces objets sont d'aplomb.

VERTICALITÉ, *s. f.* — État de ce qui est vertical ; propriété que possède un objet d'être placé verticalement.

VERTUGADIN, *s. m.* — Glacis de gazon en amphithéâtre dont les lignes courbes ne sont pas parallèles. Dans la composition des *jardins* dits *français* ou *à la française*, on utilise des vertugadins.

VESICA PISCIS. — Ce terme, qui signifie *vessie de poisson*, est la représentation symbolique du Christ sous la figure d'un poisson. Britton, dans son dictionnaire d'architecture (1), dit que les premiers chrétiens avaient un respect particulier pour cette figure. Elle est formée par l'intersection de deux arcs de cercle de rayons égaux qui affectent la forme d'une ellipse ou d'un ovale. Dans beaucoup de bas-reliefs du moyen âge, le *vesica piscis* sert d'encadrement au Christ ou à la Vierge sa mère. Au mot TYMPAN, le lecteur peut voir (fig. 4) un Christ dans un *vesica piscis*. — Un Anglais (Kerrich, *Archæologia*, vol. XVI, p. 314) prétend que c'est le *vesica piscis*, dont la moitié a été employée pour couronner une baie, qui aurait donné naissance à l'arc ogival. Inutile d'ajouter que cette hypothèse est complètement fausse, puisque l'arc ogival existait bien avant ce symbolisme chrétien. — Voy. OGIVALE (*Architecture*).

(1) *Dictionary of the Architecture and archæology of the middle ages*, London, 1838.

VESTIAIRE, *s. m.* — Local dans lequel on dépose des vêtements, tels que pardessus, manteaux, fourrures, et des objets tels que cannes, parapluies, etc. Les édifices publics : musées, bains, théâtres, palais de justice, etc., de même que les hôtels des particuliers et les appartements de quelque importance, contiennent des vestiaires à proximité des vestibules ou des salles de réception.

VESTIBULE, *s. m.* — Terme, dérivé du latin *vestibulum*, qui signifie chez nous un local qui précède les différentes pièces composant un appartement, une maison. Chez les Romains, le *vestibulum* n'avait donc pas la même signification que chez nous *vestibule*, puisque nos lecteurs savent que le *vestibulum* était une cour d'entrée, une cour d'honneur devant une maison (Vitruv., VI, 7, 5 ; Aul. Gell., XVI, 5 ; Plaute, *Most.*, III, 2, 66), un temple où un établissement de bains (Cic., *Verr.*, II, 2, 133 ; *Cœl.*, 26). — Chez les Grecs, le vestibule se nommait πρόθυρον, PROTHYRUM. (Voy. ce mot.) Dans nos édifices et nos maisons modernes, le vestibule est, au contraire, une sorte de vaste antichambre qui donne accès aux escaliers, salles, salons, galeries, etc. Suivant le monument où il se trouve, le vestibule porte même des noms divers ; on l'appelle *salle des pas perdus* dans les palais de justice, *gare de départ* ou *d'arrivée* dans les chemins de fer, etc.

VESTIGES, *s. m. pl.* — Marques, restes, débris d'édifices, de remparts, de camps, de fortifications, d'*oppida*, de maisons, etc.

VEXILLAIRE, *s. m.* — Soldat qui portait le *vexillum* ou étendard dans la légion romaine. (Tite-Live, VIII, 8 ; Tac., *Hist.*, I, 41.) — Sous l'empire, on nommait *vexillaires*, un corps distinct de soldats, composé de vétérans, qui prêtait son concours à l'armée active, si c'était nécessaire. Les vexillaires correspondaient à nos soldats de l'armée territoriale. — On nomme *signaux vexillaires* des signaux d'enseignes ou de pavillons.

VIADUC, *s. m.* — Pont composé d'une

suite d'arcades en ligne droite ou en ligne courbe, semblable à un pont-aqueduc et construit comme lui au-dessus d'un cours d'eau, d'un vallon ou d'une route, mais qui sert à relier une route placée au sommet des collines qu'il réunit. On a construit de fort beaux viaducs dans ces temps modernes pour le passage de voies ferrées. En Angleterre, les viaducs sont très-communs. Sur le chemin de fer de Londres à Brigthon, il existe un de ces monuments, l'*Ouse-Viaduc*, qui possède 37 arches de 10 mètres d'ouverture chacune et élevées de 30 mètres au-dessus de la rivière. En France, nous possédons de fort beaux viaducs; nous allons donner la description de deux viaducs remarquables construits, sur la ligne de Brioude à Alais, par un ingénieur de grand talent, M. Dombre.

VIADUC SUR L'ALTIER. — Ce viaduc (planche XCIX) construit, près de Villefort, pour le passage du chemin de fer à travers la vallée de l'Altier, se compose de 11 arches de 16 mètres d'ouverture chacune, de 10 piles et de 2 culées. — Il est construit pour une seule voie; celle-ci est en rampe de $0^m,025$ par mètre et décrit une courbe de 400 mètres de rayon. — Sous la sixième arche, à partir de la culée Alais, passe la rivière de l'Altier, et sous la huitième la route nationale n° 101, allant du Pont-Saint-Esprit à Mende. La cote moyenne des rails est de $631^m,23$ et la cote inférieure du dessous des fondations (pile 5) $557^m,90$, soit une différence de $73^m,33$. Mais, par suite de la forte déclivité des versants de la vallée, deux des piles seulement atteignent leur développement complet; les autres diminuent graduellement d'élévation jusqu'aux culées, qui n'ont plus que 10 à 12 mètres au-dessus du sol. Les piles les plus élevées sont contre-butées au niveau de la route nationale, soit environ au tiers inférieur de leur hauteur, par un rang d'arcs de $12^m,14$ d'ouverture et de 3 mètres seulement entre les têtes; il y a 4 de ces arcs. Leur couronnement, de $0^m,50$ de hauteur, se continue au pourtour des piles 3, 4, 5, 6 et 7, et de leurs contre-forts, et partage ainsi l'ouvrage en deux parties d'inégale hauteur, ayant chacune son socle particulier, et dont la partie inférieure forme comme une sorte de soubassement sur lequel repose la partie supérieure. De petites arcades de 2 mètres de largeur ont été ménagées à travers les piles, au niveau du dessus des arcs, de façon à établir un passage continu d'un arc à l'autre. Ce passage a, du reste, été fort utile pour l'approche des matériaux pendant la construction. — Les piles sont flanquées, sur les faces amont et aval, de contre-forts qui règnent sur toute la hauteur de l'ouvrage. La saillie de ces contre-forts est, à la naissance des arches, de $0^m,50$ et leur largeur de 2 mètres. Ces dimensions, à mesure qu'on descend, vont en augmentant suivant des *fruits* variables, et, au-dessus du socle inférieur des piles, la saillie atteint jusqu'à $1^m,89$ et la largeur $5^m,25$.

Par suite de la courbure de l'axe de la voie, et pour conserver aux voûtes la forme cylindrique, la section horizontale des piles aux naissances des arches supérieures, abstraction faite des contre-forts dont il vient d'être parlé, est un trapèze dont les côtés amont (*grand rayon*) et aval (*petit rayon*) mesurent respectivement $4^m,12$ et $3^m,88$, et dont la hauteur (distance entre les plans de tête des voûtes) est de $4^m,50$. Ces dimensions vont en augmentant suivant un fruit de 3 % pour les faces parallèles aux axes des voûtes et de 6 % pour les faces extérieures jusqu'au couronnement des arcs inférieurs. A partir de ce point, ces fruits deviennent respectivement 4 % et 7 %. — Les piles centrales, qui sont représentées sur notre planche XCIX, atteignent seules le fond de la vallée; elles reposent sur un socle de $3^m,40$ de hauteur moyenne, dont la section octogonale enveloppe la base des piles, en laissant une retraite de $0^m,25$ et présente des pans coupés qui effacent les angles rentrants des contre-forts. Ces pans coupés sont terminés par de petits plans inclinés qui les raccordent avec le corps de la pile. En raison de la hauteur des fruits et des différentes retraites, les massifs de ces socles à l'établissement ne mesurent pas moins de $18^m,10$ de longueur sur $9^m,70$ de largeur. — Les piles sont couronnées par un cordon de $0^m,40$ de hauteur et de $0^m,07$ de saillie, sur lequel reposent les naissances des voûtes. Celles-ci sont posées suivant la courbure du tracé. L'épaisseur à la clef est

Planche XCIX. — Viaduc sur l'Altier.

de $0^m,85$, non compris la *chape*. Elles sont extradossées suivant des arcs de cercle de 11 mètres de rayon. Au-dessus de chaque pile est établie, pour l'écoulement des eaux, une gargouille en fonte qui traverse les reins de la voûte. Les sommets et les naissances des arches sont établis suivant la pente des rails. Le couronnement inférieur et les socles sont, au contraire, arasés dans des plans horizontaux. Par suite, c'est la hauteur variable des fûts des piles qui rachète les différences de niveau résultant de la rampe de $0^m,025$. — La chape est en béton, avec mortier de chaux hydraulique; elle a $0^m,10$ d'épaisseur. — Les tympans ont $1^m,20$ d'épaisseur jusqu'à 2 mètres en dessous des rails, et 1 mètre en dessus de ce niveau; ils sont remblayés en pierrailles jusqu'au niveau du ballast. — Les culées sont formées par des massifs de maçonnerie de $5^m,50$ de largeur. La culée Alais a $12^m,85$ et la culée Brioude $15^m,80$ de longueur. Ces massifs sont évidés par des puits cylindriques de $3^m,50$ et s'élèvent ainsi jusqu'à $3^m,80$ au-dessous du niveau des rails. Les parties latérales seules des massifs montent au-dessus de ce niveau pour former murs en retour. Les puits et l'intervalle vide terminal compris entre les murs en retour ont été remblayés en maçonnerie de pierres sèches. Du massif de la culée se détache un avant-corps, de 1 mètre de saillie et de $4^m,50$ de largeur, qui reçoit les retombées de la voûte. — Le couronnement est une plinthe de $0^m,60$ de largeur sur $0^m,45$ de hauteur, avec moulures extérieures d'un profil sobre, qui règne d'un bout à l'autre de l'ouvrage et supporte une balustrade en fonte de 1 mètre de hauteur. Cette balustrade est interrompue au droit de chaque pile par un dé qui repose sur la saillie du contre-fort. Sur les culées, la plinthe est surmontée d'un bahut de même hauteur que les dés.

Voici comment se décompose la hauteur totale :

	m.	
Du dessous des fondations à l'étiage...	3,30	
De l'étiage au-dessus du 1er socle......	3,40	$26^m,10$
Fût inférieur des piles centrales.......	18,90	
Couronnement des arcs inférieurs.....	0,50	
A reporter..................	$26^m,10$	

Report.......................	$26^m,10$	
2e socle.....................	7,50	
Fût supérieur des piles (haut. moyenne).	29,38	
Cordon des naissances...............	0,40	$47^m,28$
Entre les naissances et le couronnement.	9,50	
Couronnement supérieur.............	0,45	
Total.....................	$73^m,38$	

Le cube total des maçonneries de l'ouvrage est de 27,480 mètres cubes, qui se décomposent ainsi :

	m. cub.	
Maçonnerie ordinaire et de moellons smillés....................	26,345	
Maçonnerie ordinaire et de moellons piqués.....................	710	27,480
Maçonnerie ordinaire de pierre de taille.......................	425	

La surface totale des parements vus est de 17,885 mètres carrés.

Pressions. — Les pressions supportées par les maçonneries, en comptant 2,200 kilogr. pour le poids du mètre cube de maçonnerie, sont, par centimètre carré, les suivantes :

Au niveau des naissances des arches supérieures...................	4,70
Au niveau du couronnement inférieur (maximum)...............	7,70
Au niveau du socle inférieur.......	6,68
Au niveau des fondations..........	6,60

Les grès qui forment le parement ne présentent pas exactement la même contexture dans les diverses couches où ils sont simultanément exploités. Il était permis, avant de commencer les travaux, d'éprouver quelques inquiétudes. Soumis à l'épreuve, ils ont montré qu'ils pouvaient sans aucune crainte être exposés à des pressions autrement considérables que le maximum indiqué ici. Pas un seul moellon dans toute cette grande masse ne s'est fendu.

Matériaux. — Le massif de l'ouvrage est construit en maçonnerie ordinaire avec mortier de chaux hydraulique. Le sable provenait de granit décomposé (gore) qu'une voie de service spéciale amenait d'une montagne voisine ; bien que renfermant une notable proportion d'argile provenant de la décomposition du feldspath, il n'en constituait pas moins un mortier de première qualité, et l'ingénieur en chef M. Dombre, le directeur

des travaux a pu s'assurer qu'il n'y avait pas à s'effrayer du tout de l'emploi d'un gore qui ne paraît pas pur et présente un pareil mélange d'argile. Aussi bien des praticiens, qui n'ont point essayé ce sable, seraient sans nul doute tentés de le proscrire de leurs travaux. Les moellons bruts ont été pris aux abords de l'ouvrage dans les bancs les plus durs de mica-schiste quartzeux qui constituent les deux versants de la vallée. — Les parements en moellons smillés ont été posés par assises réglées. Ces moellons proviennent de carrières de grès infraliasique; les hauteurs d'assise varient de $0^m,25$ à $0^m,30$. — Les angles des piles et des culées, ainsi que les bandeaux des voûtes, sont en moellons piqués pris dans le même grès. Les couronnements et les dés, les bahuts, les cordons des naissances et le dessus des socles sont seuls en pierre de taille et proviennent des carrières de grès infraliasiques.

Fondations. — Les piles et culées sont toutes fondées directement sur le rocher, préalablement déblayé jusqu'au vif et dérasé par gradins horizontaux sur lesquels on établissait directement les premières assises, après avoir nivelé, s'il était nécessaire, les anfractuosités avec de la maçonnerie de ciment. Les prix payés sont : pour la maçonnerie ordinaire et pour celle de moellons smillés, 16 francs (avec une plus-value de 8 francs par mètre carré pour les parements smillés)'; pour les moellons piqués, 75 francs, et pour la pierre de taille, 90 francs. A ces prix s'ajoute une plus-value de 7 fr. 30 par mètre cube de maçonnerie de toute nature exécutée au-dessus du niveau de la route nationale. La dépense pour cette œuvre d'art gigantesque atteint à peine un million. — Nous allons maintenant donner des renseignements pratiques sur le service des chantiers ; car, pour de pareils travaux, la difficulté de l'exécution est singulièrement accrue par la hauteur à laquelle on travaille. Aussi sommes-nous persuadé que ce qui suit présentera un puissant intérêt à nos lecteurs, d'autant qu'il est très-difficile d'avoir sur des travaux de ce genre des détails techniques précis. Or, comme nous tenons les nôtres de M. l'ingénieur en chef des travaux, M. Dombre, nous pouvons en garantir l'exactitude.

Services des chantiers. — Le service et l'approvisionnement des chantiers, en raison de la disposition très-abrupte des deux rives de la rivière, qui ne se prêtaient nullement à l'établissement d'emplacements de dépôt, ont été fort difficiles, et les installations dans un espace aussi insuffisant ont présenté de grandes difficultés. Le service des ponts et chaussées avait autorisé l'occupation d'un des accotements de la route nationale aux abords de l'ouvrage. C'est sur cette étroite bande qu'on a déposé tous les moellons d'appareil et la pierre de taille ; on a pu les y faire retoucher ou tailler. Une fois ces matériaux prêts à être mis en œuvre, ils étaient chargés sur des véhicules appropriés et amenés à pied d'œuvre, à portée de grues de montage, au moyen de petites voies et de plaques tournantes disposées à cet effet. — Quant aux moellons bruts, on était obligé de les extraire et de les approcher au fur et à mesure de leur emploi. Fort heureusement pour la bonne exécution des travaux, les schistes de la rive gauche de l'Altier, en général de très-mauvaise qualité dans un assez long parcours, se sont trouvés, à partir de l'emplacement choisi pour l'établissement du viaduc et jusqu'à 2 ou 300 mètres à l'amont, être très-chargés de quartz. Ils formaient donc une pierre dure très-compacte et d'une qualité supérieure. Aussi ont-ils donné lieu à une vaste exploitation qui a bientôt élargi l'étroit espace occupé par la route, ce qui a permis à l'entrepreneur non-seulement d'établir des forges et des ateliers de charronnage et d'entretien, mais encore de former de grands dépôts de matériaux. — Pour la culée et les piles de la rive gauche, une carrière, dans un lambeau de schistes de même nature, a été ouverte à hauteur de la plate-forme, à la sortie du souterrain contigu, et les moellons en provenant, ou sortant de ce souterrain, ont suffi à la construction d'un tiers environ de l'ouvrage. — Les emplacements qui manquaient sur la rive gauche pour les installations les plus indispensables ont été créés artificiellement, en établissant, au-dessus du vide en aval de

la route nationale et à son niveau, des plates-formes en charpente, sur lesquelles on a monté un broyeur et un magasin à chaux. — Un second broyeur était placé au même niveau sur la rive droite, dans un emplacement pratiqué dans la montagne. Après avoir fourni le mortier aux piles jusqu'à une certaine hauteur, ce broyeur a été remonté au niveau de la voie et a servi à la culée, à l'achèvement des piles, ainsi qu'aux maçonneries de revêtement du souterrain. Un pont de service, établi au niveau de la route nationale, supportait des grues et portait une voie établissant une communication entre les deux rives. Au moyen de ce pont, on a pu faire passer les moellons d'appareil et la chaux de la rive gauche sur la rive droite, tandis que le sable suivait une marche contraire. — Une pompe, établie dans le bas, refoulait l'eau dans une cuve disposée un peu au-dessus du niveau du pont de communication, tandis que des canaux en bois, partant de cette cuve et fixés aux charpentes, distribuaient à volonté l'eau aux broyeurs en ouvrant les robinets fixés à la cuve. Le sable arrivait sur le coteau de droite, par une voie de 6 à 700 mètres de longueur, à environ 50 ou 60 mètres au-dessus de la tête du souterrain. Les wagons le versaient directement dans un long couloir en bois posé simplement sur le sol, dont on se contentait d'unir la surface, et aboutissant à une plate-forme. Arrivé à ce point, le sable était chargé dans des wagons, qui roulaient sur un plan automoteur aboutissant au broyeur de la rive droite; là ils étaient ou déchargés ou décrochés, et suivaient leur marche jusqu'à celui de la rive gauche, d'où ils revenaient chargés de moellons et de chaux. Les wagons de sable en descendant remontaient ces moellons, ou la chaux ou le mortier. Le serre-frein suivait leur marche et les guidait. Au droit de chaque pile, une plate-forme transversale portait un treuil, et une petite voie transportait au pied des piles les matériaux chargés dans les wagons de remonte qu'on arrêtait, suivant les signaux, sous chacune de ces plates-formes.

Grues. — Les grues, du système Borde, employées au levage étaient au nombre de deux. Ces grues sont formées d'un bâti monté sur huit roues lequel supporte la machine motrice et à sa partie supérieure un grand mât suspendu à peu près à son centre de gravité et pouvant osciller dans un plan perpendiculaire à l'axe de l'ouvrage. A l'extrémité de ce mât, dont la hauteur atteint 35 mètres, se trouve une poulie à gorge sur laquelle passe la chaîne élévatoire. Les grues elles-mêmes pouvaient se déplacer dans le sens longitudinal en roulant sur un pont de service élevé de 36m,60 au-dessus de l'étiage. Une fois les matériaux saisis et élevés à hauteur, ce qui se faisait même pendant la marche de la grue, celle-ci s'arrêtait au point voulu; le mât s'inclinait et venait les déposer sur la pile même où ils devaient être employés.

Cintres. — Le cintrage des arcs inférieurs n'a présenté aucune difficulté; il n'en a pas été de même pour les arches supérieures, eu égard à la hauteur extraordinaire à laquelle ce cintrage devait être effectué, surtout aussi en raison de la violence des vents qui soufflent souvent dans cette vallée. La force des grues n'était pas suffisante pour lever et mettre en place des fermes toutes assemblées; aussi l'ingénieur adopta-t-il des cintres retroussés, sans entrait, composés de trois cours d'arbalétriers simplement juxtaposés bout à bout et reliés par des moises pendantes. Au moyen de deux chèvres placées sur un plancher, fixées par des haubans reliés par une pièce transversale, et munies de poulies et de cordages, les fermes étaient montées pièce à pièce, en commençant par celles du bas et passant aux pièces supérieures, jusqu'à ce que la ferme entière fût complètement montée et pût se soutenir elle-même. On enlevait alors les cordages, et on passait à la ferme suivante. Ce travail marchait assez rapidement et n'a donné lieu à aucun accident, malgré la grande élévation où il était exécuté. Les cintres étaient très-rigides. On ne donnait à la pose que 0m,04 de surhaussement. Le tassement au décintrement n'a pas dépassé 0m,013. Il est ordinairement de 0m,006 à 0m,008. On a construit et employé

quatre jeux de cintres, de sorte qu'il y avait toujours trois arches cintrées. Il fallait environ dix jours pour décintrer une arche, transporter les bois et remonter les fermes à la suite de celles que l'on venait de terminer.

VIADUC DU LUECH A CHAMBORIGAUD. — Ce viaduc (planche C) compte 29 arches, 12 de 14 mètres et 15 de 8 mètres de largeur. Ces dernières ont été établies sur un petit cap qui se détache des montagnes de la rive droite et se dirige perpendiculairement à l'autre versant, en formant ainsi presque à demi la moitié de la largeur de la vallée. La plus grande hauteur de cette partie du viaduc ne dépasse pas 18 mètres. Les piles et culées sont en maçonnerie brute, les voûtes en moellons d'appareil, les angles et voussoirs en moellons piqués, sans saillie aucune sur le parement. — L'autre partie du viaduc, celle qui traverse le fond de la vallée, est entièrement construite en moellons d'appareil smillés ayant de $0^m,18$ à $0^m,28$ de hauteur. Chaque hauteur d'assise correspond à un angle en moellons piqués sans saillie sur un socle trapézoïdal arasé à $8^m,09$ au-dessus du point le plus bas du sol de la vallée. Ce socle s'élève en retraite de $0^m,25$ et d'un seul jet. Un fût de 30 mètres de hauteur est couronné d'un cordon en pierre de taille de $0^m,40$ d'épaisseur, en saillie de $0^m,07$, d'où partent les naissances des arches. La largeur du fût sous le couronnement, vu de face dans le sens de la concavité de la courbe, soit du côté du petit rayon, est de $3^m,20$. Le fruit des piles dans ce même sens est de 3 0/0, et de 6 0/0 perpendiculairement à la voie. La largeur du fût sous le couronnement est de $4^m,50$. La plus grande hauteur dans le fond de la vallée est de $46^m,69$. — Les deux parties du viaduc sont réunies entre elles par une pile-culée avec puits d'évidement intérieurs, comme les culées extrêmes. — Sauf la différence dans les puits et l'absence de contre-forts aux piles, l'ouvrage est conçu et a été exécuté dans les mêmes conditions que celui de l'Altier. L'épaisseur des grandes voûtes est de $0^m,90$ à la clef; celle des petites, de $0^m,75$; la hauteur des voussoirs de tête, de $0^m,40$ à $0^m,25$. Le tympan qui sépare l'extrados du dessous du couronnement est de $0^m,50$; l'épaisseur de ce dernier, qui est en pierre de taille, mesure $0^m,45$.

Dans notre planche C, la figure 1 montre la coupe verticale d'une grande arche suivant l'axe du chemin de fer; la figure 2, une grande arche en élévation; la figure 3, à droite, l'élévation d'une petite arche; à gauche, la coupe verticale suivant l'axe du chemin de fer; la figure 4, à gauche, la coupe d'une grande arche suivant l'axe de l'arche; à droite, une coupe suivant l'axe de la pile; la figure 5, les mêmes coupes respectivement sur une petite arche et sur une pile de cette même arche; la figure 6, une coupe horizontale sur le cordon des naissances des grandes arches; la figure 7, une coupe horizontale au-dessus du soubassement des piles; la figure 8, une coupe au-dessus des naissances des petites arches; enfin la figure 9 fait voir le plan d'ensemble du viaduc et la courbe qu'il décrit dans la vallée.

Le tracé en plan est un arc de cercle des deux rayons différents : le premier, de 200 mètres seulement, embrassant toute la partie à petites arches; le second, de 240 mètres, à partir à peu près de l'axe de la pile-culée.

Par ce qui précède, le lecteur peut voir combien sont remarquables les travaux des deux viaducs dont nous venons de donner la description, d'autant que la difficulté est encore accrue par la hauteur à laquelle ces travaux sont exécutés; car il ne faut pas oublier que le viaduc construit sur l'Altier atteint une hauteur de $73^m,33$. Nous ne connaissons en Europe qu'un viaduc plus élevé, c'est celui construit sur le chemin de fer bavarois pour franchir la vallée de Gœltzch; il atteint un développement de 680 mètres et une hauteur de près de 80 mètres au-dessus du point le plus profond de la vallée.

VICE, s. m. — Défaut, imperfection grave. Nous ne nous occuperons ici que des *vices de construction* et des *vices* au point de vue juridique.

VICE DE CONSTRUCTION. — Il existe divers vices de construction. Ainsi, il y a vice de

Planche C. — Viaduc du Lucch. 1, coupe d'une grande arche suivant l'axe du chemin de fer; 2, grande arche (élévation); 3, petite arche; 4, grande arche, coupe sur l'axe d'une pile; 5, petite arche, coupe sur l'axe d'une pile; 6, 7, 8, coupes horizontales; 9, plan général.

construction quand un édifice n'a pas toute la solidité désirable, par suite de l'inexécution ou de la mauvaise exécution des règles de l'art. Il y a aussi vice de construction quand les prescriptions relatives aux lois du voisinage n'ont pas été observées. Les architectes et les entrepreneurs sont responsables pendant dix ans des travaux qu'ils font exécuter ou qu'ils exécutent; mais ils restent toujours responsables du vice de construction, et cela à quelque époque qu'on s'en aperçoive, et l'action du propriétaire pour exercer son recours ne commence à courir que du jour où il a pu s'apercevoir du vice qui y donne lieu, sans avoir égard aux dix ans fixés pour la garantie des constructions. Aussi un architecte et un entrepreneur ne cessent de pouvoir être inquiétés, pour vices de construction, malfaçons et autres responsabilités professionnelles, que par la prescription trentenaire, c'est-à-dire qu'ils ne sont déchargés de la garantie que par le laps de trente années, à compter du jour où le propriétaire a eu connaissance du vice de construction. L'entrepreneur qui commet un délit relativement aux lois du voisinage est absolument dans le même cas. (Voy. ARCHITECTE et ENTREPRENEUR.) — Les vices de construction peuvent dégager le locataire de toute responsabilité en cas d'incendie. (*Code civil*, art. 1733.)

VICE DE FORME. — Terme de droit. — Défaut qui peut causer un préjudice quelconque. L'art. 1338 du Code civil dit « que l'acte de confirmation ou ratification d'une obligation contre laquelle la loi admet l'action en nullité ou en rescision n'est valable que lorsqu'on y trouve la substance de cette obligation, la mention du motif de l'action en rescision et l'intention de réparer le vice sur lequel cette action est fondée. » Ainsi donc les vices de forme ne peuvent être opposés aux actes qu'on a confirmés, ratifiés ou exécutés volontairement dans les formes et à l'époque déterminées par la loi.

VIDANGE, *s. f.* — On nomme *vidange des terres*, l'extraction et le transport des terres fouillées. Ce travail se règle généralement au mètre cube; le prix est en raison de la qualité de la terre et de la distance qui sépare la fouille du lieu de décharge.

VIDANGE DES FOSSES. — Extraction des matières qui emplissent les fosses d'aisances fixes. Ces travaux sont soumis à Paris et dans les communes rurales du ressort de la préfecture de police à des règlements édictés par une ordonnance de police en date du 1ᵉʳ décembre 1853. Au mot FOSSE D'AISANCES, § *Législation et jurisprudence*, le lecteur trouvera le *titre IV, section Iʳᵉ* de l'ordonnance susvisée concernant la vidange des fosses d'aisances.

VIDE, *s. m.* — Ouverture ou baie pratiquée dans un mur. Quand les baies sont plus étroites ou plus larges que les trumeaux ou massifs, on dit que les *vides* sont moindres ou supérieurs aux *pleins*. — De même, par cette expression : ce mur cube 30 mètres *tant pleins que vides*, il faut entendre que les massifs et les baies sont comptés dans le cubage. — Dans un plancher où les entrevous sont de même largeur que les solives, on dit également que les *pleins* et les *vides* sont égaux.

VIDE (Pousser ou tirer au). — Un bâtiment, un édifice, poussent ou tirent au vide quand ils *se déversent* et sortent de leur aplomb.

VIE (TOUT EN). — En menuiserie, quand une pièce de bois pénètre dans une autre sans qu'on ait rien diminué de sa largeur ou de son épaisseur, on dit que cette pièce pénètre *tout en vie* dans l'autre.

VIELLE, *s. f.* — En serrurerie, on nomme *loquet à vielle*, un loquet qui s'ouvre à l'aide d'une pièce coudée en forme de manivelle; c'est celle-ci qui soulève le battant du loquet.

VIF, VIVE, *adj.* — Qui n'est pas mort. La chaux *vive* est celle qui n'est pas éteinte ; une arête *vive* est celle qui n'est pas émoussée, qui n'est pas biseautée ou écornée.

Pris substantivement, ce terme a plusieurs

significations. Dans une colonne, on nomme *vif*, ou tronc, le fût de la colonne. En parlant d'une pierre, si l'on dit qu'elle est entièrement *vive*, qu'on l'a taillée jusqu'au vif, cela signifie qu'on a supprimé largement le *bousin*; on dit de même qu'un moellon est ébousiné jusqu'au vif, c'est-à-dire qu'on a retranché au marteau tout le bousin qui couvrait la surface de ce moellon.

VIGNE, *s. f.* — Arbuste à feuillage large et découpé qui produit le raisin. La vigne a été souvent employée comme motif ornemental sur les monuments de l'antiquité, soit peints, soit sculptés. Beaucoup d'autels antiques sont décorés de vignes (*pampres*) et de raisins, surtout les autels dédiés à Bacchus, à Cérès et à Pomone; car la vigne était souvent mêlée à des fruits, à des épis de blé et à des fleurs. (Voy. AUTEL, fig. 3.) — Quelques monuments chrétiens du IVe et du Ve siècle, tels que sarcophages, portent également des motifs d'ornements parmi lesquels figure la vigne. Vers la fin de la période ogivale et pendant l'époque de la renaissance, beaucoup de monuments sont décorés également avec les formes si gracieuses des pampres de vigne.

VIGNETURE, *s. f.* — Ce terme était employé au moyen âge pour désigner un ornement de feuilles de vigne, qui décorait les bordures des miniatures dites alors *vignetées*.

VILEBREQUIN, *s. m.* — Outil en forme de G qui sert à faire mouvoir des mèches à percer le bois, la pierre tendre, etc., afin d'obtenir dans ces matériaux des trous ronds. Cet outil est composé d'une tige d'une seule pièce doublement coudée. L'extrémité d'un des coudes est traversée d'une forte cheville en fer

Fig. 1. — Vilebrequin ordinaire.

qui porte une poignée en bois; l'autre coude porte une douille carrée pour recevoir la mèche, dont on peut serrer la tête dans cette douille à l'aide d'une vis de pression. Il existe des vilebrequins ordinaires (fig. 1) et des vilebrequins

Fig. 2. — Vilebrequin renforcé.

renforcés (fig. 2). Dans ces derniers, qui sont beaucoup plus forts, on peut placer des tarières ou des mèches américaines. (Voy. TARIÈRE.) Beaucoup de serruriers nomment improprement cet outil, *fût*.

VILLA, *s. f.* — Maison de campagne des Romains, qui distinguaient trois sortes de villas; la *villa urbana*, la *villa rustica* et la *villa fructuaria*. La première comprenait l'habitation du maître et comportait toutes les commodités de la maison de ville; c'était une villa de plaisance décorée souvent avec un grand luxe. — La *villa rustica* correspondait à ce que nous nommons aujourd'hui la *ferme*, c'est-à-dire comprenait tout ce qui se rattache à l'économie rurale, à l'élevage du bétail et à l'exploitation agricole. — Enfin la *villa fructuaria* était pour ainsi dire un grenier d'abondance, car elle renfermait tous les magasins pour enfermer les récoltes, des greniers, des fenils, des celliers et des caves, etc. Souvent, chez les Romains, ces trois villas n'en formaient pour ainsi dire qu'une. — Aujourd'hui, on a conservé ce nom de *villa* aux propriétés suburbaines. En Italie, il existe de nombreuses et belles villas; à Gênes, la villa Palavicini; aux portes de Rome se trouvent la villa Borghèse, derrière le Pincio, près de la porte del Popolo; la villa Pamphili; la villa Albani, près de la porte Salaria, etc., etc.

VILLE, *s. f.* — Agglomération importante de maisons bâties sur un seul point et séparées

entre elles par des rues, des places et des boulevards. Autrefois, un grand nombre de villes étaient entourées de murs; aujourd'hui, même les villes fortifiées ne possèdent plus que des forts détachés pour les défendre. — Bien des ingénieurs ont dressé des plans de ville; mais, il faut bien l'avouer, il est fort rare qu'on puisse créer une ville de toute pièce. Cependant, en Europe et en Amérique, des villes nouvelles ont été créées très-rapidement et réalisent en partie les meilleurs programmes adoptés pour l'édification complète d'une grande ville. Dans bien des cas, on se contente de démolir les maisons anciennes pour créer des voies plus larges, des places et des squares, et, par des transformations successives, des villes fort vieilles et mal bâties se trouvent en quelques années transformées en villes tout à fait modernes; tel est le cas de Paris. Mais combien un administrateur capable et intelligent eût obtenu des améliorations essentielles et créé des voies plus grandioses et mieux comprises avec les sommes dépensées pour la transformation du Paris moderne, dans lequel il manque encore tant d'établissements utilitaires, tels que chauffoirs, bains publics, salles de lecture, cabinets de toilette, water-closet, bureaux de renseignements, postes de secours de tout genre, etc., etc.

VINAIGRETTE, *s. f.* — Mot ancien qui servait à désigner une voiture à deux roues ou une BROUETTE. (Voy. ce mot.)

VINDAS, *s. m.* — Sorte de cabestan ou treuil vertical qui sert à tirer les fardeaux horizontaux. (Voy. CABESTAN.)

VINGTAIN, *s. m.*, ou VINGTAINE, *s. f.* — Petit cordage dont les maçons se servent pour conduire les pierres en les élevant avec le câble, afin d'empêcher qu'elles ne s'écornent contre les parois saillantes d'une construction ou qu'elles n'écornent des bandeaux ou moulures en épannelage. — On désigne aussi sous le même terme un moyen cordage dont on se sert pour faire les échafaudages, et qu'on emploie comme *verboquet, vireboquet* ou VIRBOUQUET. (Voy. ce mot.)

VIOCURES. — Terme d'antiquités. — Voy. VOIE, § *Voies romaines*.

VIOLET, *s. m.* — Couleur secondaire composée de blanc, de laque carminée, de bleu de Prusse ou d'indigo. Aujourd'hui, grâce aux progrès de la chimie, on compose des violets très-remarquables, notamment avec la fuchsine. On fait aussi des laques violettes en mélangeant en volumes égaux une dissolution d'acétate d'alumine et une décoction de bois de campêche.

VIOLETTE, *s. f.* — Ornement d'architecture qui imite la fleur de la violette. Cet ornement a été employé pendant l'époque romane,

Fig. 1. — Violettes.

mais il a été plus en usage encore au milieu du XIIe jusqu'au milieu du XIIIe siècle. Nos figures 1 et 2 montrent deux types de violettes

Fig. 2. — Violettes avec perles.

de face et de profil décorant un bandeau; l'une d'elles possède une perle dans le centre de la corolle.

VIOLON, *s. m.* — Les treillageurs nomment ainsi un de leurs outils. C'est une sorte de touret à main en bois, dans lequel est placé un foret que fait mouvoir un archet. — Les serruriers entendent par l'expression *jouer du violon,* se servir de l'archet, parce qu'en effet celui-ci fonctionne à la manière de l'archet sur les cordes du violon. (Voy. VIS.)

VIRBOUQUET ET VIREBOUQUET,

s. m. — Cordage qui sert à guider un fardeau élevé par une grue ou toute autre machine de levage ; mais on désigne plutôt sous ce terme une cheville qui sert à arrêter la corde simple ou à nœuds attachée à l'amortissement de la flèche d'un clocher. Littré confond entièrement les trois termes de *verboquet*, de *virbouquet* et de *virebouquet*.

VIRES, *s. f. pl.* — Terme de blason. Il se dit de plusieurs anneaux enfermés les uns dans les autres, en sorte qu'ils ont tous le même centre ; ils sont donc concentriques.

VIREVAU ou **VIREVEAU**, *s. m.* — Terme de marine. Cabestan horizontal tournant sur deux tourillons et servant à élever de gros fardeaux. Le *virevau* est donc le contraire du Vindas. (Voy. ce mot.)

VIROLE, *s. f.* — Anneau, sorte de bague en métal, qui sert à cercler les manches d'outils, ainsi que diverses pièces de bois, pour les empêcher de se fendre. Les viroles sont ou non soudées. Ce sont de petites Frettes. (Voy. ce mot.)

VIROLER, *v. a.* — Garnir de viroles.

VIROLET, *s. m.* — Cylindre de sapin employé dans divers corps d'états, dans la marine, chez les fabricants de cordages, pour empêcher les cordages de frotter contre les corps durs qui les useraient rapidement.

VIRURE, *s. f.* — File de planches ou bordages employés en revêtement, dans un batardeau, par exemple.

Fig. 1. — Vis de rappel pour établi.

VIS, *s. f.* — Cylindre dont la surface est taillée en hélice d'une rainure rectangulaire ou triangulaire. La partie qui sépare deux rainures se nomme *pas de vis* ; la saillie hélicoïdale se nomme *filet rectangulaire*, ou *carré*, ou *triangulaire*, suivant que la rainure affecte la forme d'un rectangle, d'un carré ou d'un triangle. La vis est un des organes les plus

Fig. 2. — Vis d'établi en fer, écrou en cuivre.

employés en mécanique pour produire de fortes pressions. Elle s'engage souvent dans une pièce creuse nommée *écrou*, qui est la contre-

Fig. 3. — Vis d'établi renforcée.

partie de la vis. Nos figures montrent divers genres de vis employées dans l'outillage du

Fig. 4. — Vis de boîte à recaler simple.

menuisier ; notre figure 1, une vis de rappel pour établi ; nos figures 2 et 3 sont des vis de mâchoires en fer et en bois pour établi. Nos figures 4 et 5 montrent des vis de boîtes à Recaler. (Voy. ce mot.) Nos figures 6 et 7

des vis de serre-joint à grande échelle, dont notre figure 8 montre la position dans le serre-joint. — La vis de serre-joint indiquée par notre figure 7 sert également pour servante,

Fig. 5. — Vis de boîte à recaler à taquet.

comme on peut s'en convaincre en jetant les yeux sur notre figure 9.

« Les vis qui servent à fixer les ferrures, ou *vis à bois*, sont, dit Husson (*Dict. du serr.*),

Fig. 6. — Vis de serre-joint en fer.

de plusieurs formes déterminées par la configuration de leur tête; ainsi, il y en a de *fraisées* ou *à tête plate*, *à tête ronde*, *à tête carrée*, *à goutte de suif*, etc. — Les *vis à garnir*,

Fig. 7. — Vis de serre-joint avec leur garniture.

ou *fausses vis*, qui servent à fixer les équerres des croisées, s'enfoncent au marteau; toutes les autres se posent au tournevis, sauf celles à tête carrée, improprement appelées *tire-fonds*, qui se tournent à la clef anglaise à cause de leur force. — Les vis à fixer les métaux entre eux sont de même forme que les vis à bois; mais elles sont taraudées à la filière et prennent

Fig. 8. — Serre-joint.

écrou dans la pièce qu'elles fixent. — La *vis à tête de violon* est ainsi nommée parce qu'elle a la même tête que les vis qui serrent les cordes de cet instrument. C'est une vis de sûreté, qui ferme solidement, par exemple, un

Fig. 9. — Servante.

fléau de persiennes, une barre de fermeture intérieure, etc. » Les vis ordinaires sont classées par numéros de grosseur et de longueur; ce dernier est exprimé en millimètres. Dans le

commerce de la quincaillerie, les vis se vendent à la grosse.

Dans la construction, on donne le nom de *vis* à divers objets ou constructions, dont voici l'énumération :

VIS POTOYÈRE. — Noyau d'un escalier de cave en colimaçon qui porte de fond sous l'escalier d'une maison.

VIS DE SAINT-GILLES RONDE. — Sorte de voûte annulaire et rampante disposée de manière à soutenir les marches d'un escalier tournant autour d'un noyau, soit plein, soit évidé. (Voy. notre figure.) Il existe également une vis de Saint-Gilles sur plan carré, dont l'exécution

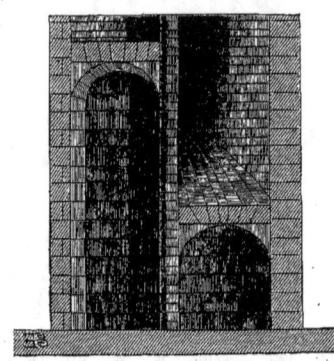

Fig. 10. — Vis de Saint-Gilles.

présente encore plus de difficulté que la vis de Saint-Gilles ronde. Elle est dite *sur plan carré* parce qu'en effet ses marches tendent toutes à un même point, en se dirigeant sur des côtés formant rectangle. Cette vis est composée de voûtes d'arête et d'arc de cloître gauches et rampants.

VIS A CHAPEAU. — Sorte de vis qui sert à réunir deux bouts de tuyaux de conduite, à fixer les porte-clapets et les brides de raccordement.

VIS D'ARCHIMÈDE. — Machine qui sert à élever les eaux et qui est souvent employée dans les travaux de fondation pour épuiser les eaux souterraines qui jaillissent en faisant les tranchées. — La vis d'Archimède se compose d'une enveloppe cylindrique, nommée *canon*, qui contient une hélice dont les filets sont faits à l'aide de planches en bois flexibles assemblées d'une part sur la paroi du canon et d'autre part sur un cylindre plein en bois formant axe et qu'on nomme le *noyau*. L'espace vide compris entre les filets, et qu'on appelle *pas de vis* dans les vis ordinaires, forme le *canal hélicoïdal*. L'inclinaison des génératrices de l'hélice est en moyenne de 56 degrés, le diamètre intérieur du canon varie, suivant la force de la machine, entre $0^m,45$ et $0^m,75$; elle se place dans une position inclinée de 32° à 45°, de manière que le bas plonge dans l'eau à extraire et que la partie supérieure est nécessairement beaucoup plus élevée. Le plus grand effet de la machine s'obtient avec l'inclinaison la moins forte ; ce qui se comprend, car plus la machine se rapproche de l'horizontale, plus elle a de facilité pour élever l'eau, tandis que dans le cas contraire l'élévation du liquide offre plus de difficulté. La machine une fois en place, l'eau s'engage dans les spires plongeantes, elle se met de niveau dans chacune d'elles ; puis, en imprimant un mouvement de rotation à l'appareil, l'équilibre est rompu, et comme chaque spire forme une sorte d'auget, l'eau monte successivement dans chacune d'elles pour se déverser à la partie supérieure, d'où par une canalisation on la dirige où l'on veut.

VISIÈRE, s. f. — Pendant le moyen âge, on nommait ainsi un petit guichet percé au travers d'une porte et qui permet de reconnaître ceux qui s'y présentent, après qu'ils ont soulevé leur visière.

VISITER (FOSSE A). — Voy. FOSSE.

VISSAGE, s. m. — Terme de potier. Défaut qui provient de l'inégale compression produite sur la pâte argileuse par la main de l'homme, quand le potier monte sa pièce sur son tour.

VITRAGE, s. m. — Sous ce terme générique, on désigne toute partie vitrée d'un local quelconque ; ainsi on dit, le vitrage d'une serre, d'une claire-voie, d'une boutique, d'un bâtiment, etc. Dans l'antiquité, on a employé

peu de vitrages par la raison fort simple que le verre était assez rare, partant d'un prix élevé; cependant on a trouvé quelques parties de vitrages, au dire de Quatremère de Quincy, dans les fouilles de Pompéi. Nous avouons n'avoir

Fig. 1. — Fers pour double vitrage.

vu nulle part, soit au musée de Naples, soit à Pompéi même, des traces mêmes de *vitrage*. Du reste, les anciens employaient pour fermer leurs baies des pierres *spéculaires*, qui, ayant d'assez grandes dimensions, ne nécessitaient

Fig. 2. — Fers avec leurs vitres.

pas l'emploi de vitrages. — Dans ces temps modernes, le vitrage, au contraire, a été très-largement utilisé, surtout depuis que l'art de la serrurerie fabrique des châssis en fer de toutes formes et de toutes dimensions. Ce sont, du reste, les vitraux du moyen âge qui ont inauguré le système d'armatures en fer pour soutenir les pièces de verre peintes des grandes verrières. (Voy. ARMATURE et VITRAIL.) C'est grâce à ces vitrages que les églises ogivales possèdent ces magnifiques roses qui décorent si richement les parties supérieures des transepts. Sans ce système d'armature, il n'aurait

Fig. 3. — Vitrage. Fig. 4. — Coupe du vitrage.

pas été possible de combler d'une manière légère et pratique l'intervalle de ces croisillons, de ces flammes, de tous ces vides, en un mot, compris dans les nervures, qui font à l'aide des vitraux un des plus beaux motifs de décoration que le génie humain ait jamais inventés.

Aujourd'hui, dans le commerce du fer, on vend des *fers* dits *à vitrage*, ou *petits bois*, qui permettent de créer toutes sortes de formes; ces fers, de diverses sections, présentent les modèles les plus variés. Nos figures en montrent divers types. Notre figure 1 montre trois fers pour double vitrage; mais le lecteur comprendra facilement que si ses fers étaient partagés en deux, on aurait six types de fer, pour vitrage simple. Nos figures 2 et 3 font voir des vitrages dont les carreaux sont coupés en segments de cercle ou en angle, afin de faciliter l'écoulement des eaux qui tombent sur ces vitrages; enfin notre figure 4 fait voir une coupe parallèle à la longueur des fers de ces mêmes vitrages.

VITRAIL, *s. m.*, **VITRAUX,** *pl.* — Ensemble de panneaux de verre montés en plomb qui garnissent une baie. Les vitraux sont donc formés par la réunion de petites pièces de verre diversement colorées qui dessinent des

mosaïques représentant des sujets et des scènes diverses, des rinceaux, des arabesques, des semis, etc. Aucune décoration ne comporte autant de richesse et n'offre plus de charme

Fig. 1. — Vitrail avec arabesques pour une baie trilobée.

que la peinture sur verre. C'est là un grand art, qui avait été fort négligé depuis le XVIIe siècle, mais qui aujourd'hui reprend faveur, grâce surtout à l'habileté, au savoir,

Fig. 2. — Baie polylobée.

au goût, au talent de nos éminents peintres verriers, à toute cette pléiade d'artistes qui se nomment Didron, Maréchal, Ottin, Claudius Lavergne, Félon, Lefèvre, Lusson, Hirsch, Oudinot, etc., etc.

HISTORIQUE. — L'usage des vitraux est assez ancien, et nous ne pouvons admettre, comme l'ont avancé certains archéologues, que les plus anciens datent de la fin du XIe ou du commencement du XIIe siècle; les plus anciens que nous possédions aujourd'hui ne datent bien que de cette dernière époque, mais nous pouvons affirmer que, dès le IVe siècle de l'ère vulgaire, le vitrail composé de verres de couleur était parfaitement connu et employé. Nous allons, du reste, le démontrer avec des preuves à l'appui. Ainsi saint Jean Chrysostome (*Opera*, t. VII, p. 354) parle, dans divers passages de ses œuvres, de fenêtres garnies de verres de couleur; divers auteurs grecs du IVe siècle en font aussi mention, ce qui prouve que le vitrail existait déjà à l'état rudimentaire, nous le voulons bien, mais qu'enfin il était connu avant le Ve siècle. — Prudence nous informe, et cela dès le IVe siècle, que la basilique de Saint-Paul hors les murs, à Rome,

Fig. 3. — Baie en lancette (armature du vitrail).

était décorée de vitraux; et il le dit dans un style très-fleuri. « Dans les fenêtres à plein cintre se déploient des vitraux richement colorés, ainsi brillent les prairies ornées des fleurs du printemps. (Cf. Fea, *Not.* sur Winckelmann; *Storia del arte.*) En outre, une inscription

placée dans Sainte-Agnès, à Rome, inscription que l'on peut voir dans Ciampini (*Vet. mund.*, t. II, p. 105), nous apprend que cette basilique, rebâtie par Honorius, était décorée de superbes vitraux qui produisaient un effet merveilleux. Or Honorius a vécu de 395 à 424; donc, au commencement du v° siècle, on possédait déjà des vitraux remarquables, puisqu'ils produisaient de si magnifiques effets.

Fig. 4. — Vitrail à compartiments.

Dans Ducange (*Hist. Byzant.*, t. II, p. 39, *Descript. urbis Constant.*), nous trouvons des citations traduites de Paul le Silentiaire, parmi lesquelles nous voyons celle-ci, qui est caractéristique : Sainte-Sophie de Constantinople reçut au vi° siècle des verres de couleur qui brillaient d'un éclat extraordinaire au soleil levant. Par ce qui précède, on peut donc conclure que le vitrail en verre de couleur a fait

Fig. 5. — Vitrail à entrelacs.

son apparition tout au moins au iv° siècle et qu'au vi° l'art du vitrail était assez perfectionné. Du reste, ce fait n'a rien d'étonnant, puisque nous savons par Pline que, dès la plus haute antiquité, l'art de la vitrification et de la coloration du verre était très-avancé. (Voy. VERRE.) Que les anciens aient pu appliquer des verres de couleur à leurs vitrages, c'est donc un fait élémentaire; mais nous accordons volontiers qu'ils ne savaient pas encore peindre sur verre. Nous pourrions citer beaucoup d'autres passages de divers auteurs relatifs au sujet qui nous occupe, mais nous pensons que ce serait faire preuve d'une érudition inutile; ce que nous avons dit doit suffire pour convaincre le lecteur. Nous ajouterons cependant que Grégoire de Tours nous apprend (*Hist.*, VI, 10) qu'en 521 les soldats de Théodoric pénétrèrent dans l'église de Saint-Julien de Brioude en montant sur un tombeau au moyen du-

Fig. 6. — Vitrail mosaïque.

quel ils atteignirent une fenêtre dont ils brisèrent le vitrage (1). Ailleurs il raconte qu'un voleur, n'ayant pu pénétrer dans une église, se contenta de voler un châssis garni de vitres (2), qui étaient sans doute des vitraux; sans cela, des vitres ordinaires n'auraient pu tenter un voleur, puisqu'il n'aurait pu en tirer aucun parti. Il est vrai qu'on pourra nous objecter que ceci ne prouve point nécessairement que

Fig. 7. — Vitrail mosaïque.

ces vitres fussent colorées; mais, pour lever au lecteur toute espèce de doute, nous ajouterons que saint Fortunat, évêque de Poitiers et contemporain de Grégoire de Tours, loue sans

(1) Voici le texte original : *Qui ponentes ad fenestram absidæ cancellum qui super tumulum cujusdam defuncti erat, ascendentes per eum, effractâ vitreâ, sunt ingressi.* (*Hist.*, VI, 10.)

(2) *Fenestras ex more habens (ecclesia) quæ vitro tignis incluso clauduntur.* (*Ib.*, I, 59.)

réserves dans ses poésies le brillant éclat des verrières colorées. On peut donc admettre que l'église de Saint-Julien de Brioude avait des verrières de couleur. Au reste, dès cette époque, la France était si renommée et si avancée dans cet art, que des pays étrangers on demandait des ouvriers verriers français. Ainsi les évêques Wilfrid (Beda, *de Weremulinsimon*, I, 5) et

qu'il existait encore de son temps, dans l'église de ce monastère, un très-ancien vitrail représentant le mystère de sainte Paschasie, et que cette peinture avait été retirée de la vieille église, restaurée par Charles le Chauve. Il faut croire, par conséquent, que ce monument rustique et élégant, suivant les expressions de la chronique, datait au moins du règne de l'empereur, mais il ne saurait remonter beaucoup au delà.

Fig. 8. — Vitrail mosaïque.

Fig. 10. — Vitrail mosaïque.

Benoît Biscop en firent venir en Angleterre; Anchaire, apôtre de Suède, et Rambert, apôtre de Danemark, répandirent le goût des vitraux français dans les pays qu'ils parcouraient. Voilà donc des faits certains : les vitraux formés au moyen de fragments de verre de couleur existaient dès le IV° siècle et aux VI° et VII° siècles ils étaient très-répandus. Il nous

On peut considérer comme remontant au XII° siècle quelques vitraux du chœur de la cathédrale de Lyon (Saint-Jean), ceux de l'abside de Saint-Denis et de la cathédrale de Bourges, et quelques-uns de la nef de la cathédrale d'Angers.

Du XII° au XIV° siècle, on fait beaucoup de vitraux dits *verrières légendaires*, parce

Fig. 9. — Vitrail à compartiments.

Fig. 11. — Vitrail mosaïque.

reste à déterminer à quelle époque le vitrail peint a fait son apparition. Ce fait assez incertain a été fort controversé; cependant nous admettrons la version avancée par Émeric David dans son *Histoire de la peinture* :

Le règne de Charles le Chauve, dit cet auteur, ou celui de Louis le Débonnaire nous offre un fait très-mémorable : c'est l'invention de la peinture sur verre. L'historien du monastère de Saint-Bénigne de Dijon, qui écrivait vers l'an 1052, assure

qu'ils sont composés de cartouches qui renferment de petits sujets se rattachant à la même légende. Le fond sur lequel se détachent ces cartouches sont dits *treillisés* : souvent de riches bordures les encadrent. Parmi les vitraux du XIII° siècle, nous mentionnerons une partie de ceux de la Sainte-Chapelle du Palais à Paris, des cathédrales de Paris, de Chartres et de Reims.

Aux XV° et XVI° siècles, le peintre ver-

rier produit des œuvres plus remarquables; il ne se contente plus de modeler les carnations comme les peintres verriers l'avaient fait pendant les siècles précédents, mais

Fig. 12. — Ancien vitrail à l'église Saint-Denis.

le vêtement, le mobilier, les armures sont également modelés, et beaucoup plus travaillés; les ornements eux-mêmes participent à ces innovations; du reste, le vitrail est plus largement traité; les personnages sont précieux sur les costumes, le mobilier, les intérieurs et les mœurs.

Nous possédons des verrières de ces époques à Auch, à Beauvais, à Bourges, à Brou, à Metz, à Rouen, à Tours, à Troyes, à Sens, à Vincennes. C'est pendant le XV° siècle que nous voyons des peintres verriers aller décorer des églises italiennes à Arezzo, à Bologne, à Florence, à Rome. Parmi les artistes du XIV° siècle, nous mentionnerons Clément de Chartres, Guillaume Canonce, Jacqmin, Jehan de Damery; parmi ceux du XV° siècle, nous signalerons Arnould de la Pointe, Jean et Guil. Barbe, Cardin Joyle, de Graville, Geoffroy Masson, Henri Meilleine, Robin Dumeigne; enfin, parmi les nombreux maîtres verriers du XVI° siècle, nous mentionnerons Angrand le Prince, Arnaud Desmoles, Pierre Anquetil, Valentin Bouch, Michel Besoche, Claude de Marseille, Cornouailles, Cordonnier, Evrard, les frères Gontier, Guillaume de Marseille, Jean Cousin, Jean Soubain, Bernard Palissy, Pinaigrier, Olivier Tardif, etc., etc.

Pendant les XVII° et XVIII° siècles, le vitrail dégénère. On ne fait guère que des

Fig. 13. — Vitrail à entrelacs.

Fig. 14. — Vitrail de 1135, d'après Texier.

souvent plus grands que nature, et les scènes représentées sont tirées de la Bible, de l'histoire civile, militaire et religieuse. Aussi les vitraux de cette époque présentent-ils, sous le rapport de l'iconographie et de l'esthétique, un puissant intérêt, et nous fournissent-ils des renseignements grisailles ternes et pâles, afin de laisser pénétrer plus largement le jour dans les églises, car elles sont alors assez souvent décorées de magnifiques fresques et de grands tableaux peints à l'huile. C'est pendant le XVII° siècle qu'on créa les petits vitraux blasonnés de petites dimensions, tels qu'on

en voit au musée de Cluny ; ce genre fut même dénommé *vitrail suisse*, parce qu'il s'en fit beaucoup à Bâle, à Constance et à Fribourg.

Au commencement du XIX° siècle, la peinture sur verre, le vitrail grand ou petit, sont complétement délaissés; mais dès 1825 des chimistes et des maîtres verriers font de grands efforts pour ressusciter cet art si éminemment français, puisque nous voyons

Fig. 15. — Vitrail moderne.

qu'à toutes les époques, c'est à la France qu'on demande des artistes verriers. Enfin, grâce aux maîtres contemporains que nous avons nommés au commencement de cet article, nous assistons à une renaissance de la peinture sur verre, renaissance qui a déjà donné d'importants résultats et nous fait concevoir de magnifiques espérances pour cet art qui produit des créations magiques, si brillantes, si fines, et qui relèvent si directement du goût national.

Notre figure 1 montre un vitrail décoré d'arabesques pouvant orner une baie trilobée; mais les vitraux se prêtent également à la décoration des baies polylobées (fig. 2), de même qu'aux baies ogivales ou en lancette (fig. 3). Nos figures de 4 à 15 montrent des motifs de vitraux à compartiments, à mosaïques, à entrelacs, anciens et modernes; notre figure 16, un vitrail de la chapelle Saint-Ferdinand des Ternes; notre figure 17, une des figures d'un vitrail du palais du Trocadéro, figure qui symbolise l'art du travail de la laine. Cette magnifique composition est l'œuvre d'un de nos peintres verriers les plus distingués, M. Ottin; enfin nos planches en couleur CI et CII montrent des motifs de vitraux dits en *grisailles* et en *mosaïques de verre*. Ces divers motifs sont tirés des cathédrales de Bourges, de Chartres, de Strasbourg, de Cologne et de Tournay, et de diverses églises, entre autres celles d'Angers, du Mans, de Lyon, de Rouen, de Sens, de Soissons et de l'abbaye de Saint-Denis.

PRATIQUE. — Le plus ancien document écrit que nous possédions sur la fabrication des vitraux est du moine Théophile, qui vivait non pas dans la seconde moitié du XII° siècle, comme quelques-uns l'ont écrit, mais dans la première moitié. Or cet auteur fait remarquer que cet art était déjà spécialement cultivé dans notre pays ; ce qui prouve donc que cet art était déjà à la fin du XI° siècle, ou au plus tard au commencement du XII°, une industrie nationale. Le livre de Théophile est pour nous très-précieux pour plusieurs motifs : d'abord, parce qu'il est écrit par un praticien, comme le lecteur va le voir ; ensuite, parce qu'il indique des procédés employés même de nos jours. Ce moine nous dit, dans son livre intitulé *Diversarum artium Schedula* (II, 17), qu'il faut faire d'abord une table de bois plane, de telle largeur et longueur qu'on puisse y tracer dessus deux panneaux ; cette table doit être enduite d'une couche de blanc de craie préalablement détrompée dans de l'eau ; on passe cette couche avec un linge. Quand cette couche est sèche, le peintre trace les sujets et les ornements avec un crayon de plomb ; puis, quand le trait est

bien marqué, il cerne le contour au pinceau avec de la couleur rouge ou noire. C'est entre ces linéaments qu'à l'aide de signes ou de lettres on marque les couleurs que doit avoir chaque pièce. Alors des morceaux de verre convenables sont successivement posés sur la table, et les principaux traits qui correspondent aux plombs sont décalqués sur ces verres, qu'on coupe avec un fer chaud et qu'on ajuste au *grésoir*. Comme on le voit, cette table remplace le carton. Ensuite un peu plus loin (II, 19, *de Colore cum quo vitrum pingitur*), Théophile donne les recettes pour faire de la grisaille, pour modeler et pour les hachures. Ces hachures, faites en noir ou en tons bruns, sont appliquées sur les verres, puis vitrifiées au feu. Théophile attache une grande importance à cette couleur noire, il en parle assez longuement dans ce dix-neuvième chapitre. Il dit qu'elle se compose de cuivre mince calciné dans un vase de fer, de verre vert et de *saphir grec*. Nous ignorons ce qu'était ce saphir; il est probable que c'était un fondant ou un oxyde donnant un bleu pâle. Ces trois matières étaient broyées sur une tablette de porphyre et mélangées par parties égales, ensuite délayées avec de l'urine. On plaçait cette couleur dans un pot; puis on l'appliquait au pinceau, soit claire, soit épaisse, suivant l'intensité du ton qu'on voulait obtenir; ou bien encore on l'étalait en couche mince sur le verre, et avec un stylet de bois on l'enlevait partiellement, de manière à dessiner des ornements se détachant en clair sur le fond plus foncé. Les verres ainsi préparés étaient mis au four pour vitrifier cette peinture monochrome. Nous ne suivrons pas plus loin le moine Théophile, et nous décrirons les procédés modernes.

Le peintre verrier fait son carton, c'est-à-dire une aquarelle sur papier du sujet qu'il veut exécuter, ensuite il calque sur un autre papier le trait du carton, en ayant soin d'indiquer par des teintes plates les différents tons de son vitrail. Il découpe alors ce calque en autant de morceaux que l'exécution demande de pièces de verre, en indiquant par un trait sur le carton original toutes les pièces découpées, dont on peut former l'assemblage à l'aide de lettres ou numéros servant de repères. Quand le verrier a taillé sur ces patrons ses verres de couleur les moins fusibles, le peintre place

Fig. 16. — Vitrail de la chapelle de la vierge à l'église Saint-Ferdinand des Ternes, à Neuilly.

ces pièces de verre sur le carton et calque tous les traits qu'il voit au travers, à l'aide d'un pinceau long et effilé, nommé *drague*, et d'un émail noir composé de *battitures* de fer broyées avec de l'eau gommée et mélangées avec un fondant ou verre très-fusible. Au lieu de *battitures* de fer, ramassées chez les forgerons, on emploie avec avantage un oxyde de fer naturel, plus brun que

la sanguine et connu dans le commerce sous le nom de *ferret d'Espagne*. Ce même émail est employé pour ombrer aussi bien les carnations que les draperies. Aujourd'hui, grâce aux progrès de la chimie moderne, grâce surtout aux travaux de Brongniart, les peintres émailleurs possèdent une palette très-variée ; mais il faut bien avouer que malheureusement beaucoup de couleurs, beaucoup de tons ne sont pas solides. Aussi bien des vitraux modernes passent-ils promptement, au bout de quelques années et quel-

Fig. 17. — Vitrail de l'ameublement, au palais du Trocadéro, à Paris.

quefois après quelques mois de pose, quand un soleil ardent vient à les frapper. Les peintres verriers anciens employaient un nombre de couleurs assez restreint, mais leurs vitraux possédaient une solidité à toute épreuve, puisque des vitraux du XIII° siècle sont encore aujourd'hui fort brillants. Leurs couleurs principales étaient le rouge, le jaune, le vert, le pourpre, le bleu et le violet. Ils possédaient un rouge émail, dont l'hématite était la base, ainsi qu'un jaune d'argent extrêmement solides. Ils employaient aussi des verres colorés dans leur masse beaucoup plus solides que les verres blancs colorés. Quelquefois ils peignaient sur les deux côtés du verre : une teinte plate sur un côté et les ombres de l'autre. Une fois que le peintre avait achevé son travail,

modelé, hachures, etc., les couleurs étaient fixées par la cuisson qui vitrifiait les émaux.

— Nous n'entrerons pas dans de plus longs détails, de même que nous ne discuterons pas la théorie de la lumière et de la couleur considérées au point de vue qui nous occupe; mais nous ne saurions terminer cet article sans citer un travail remarquable de M. Albert Lenoir sur les vitraux, travail qui peut être d'un grand secours pour la restauration des vitraux peints. Cette étude de M. A. Lenoir a paru dans le *Bulletin du comité des arts et monuments*, 2⁰ cahier. Voici ce que nous y lisons :

Les plus anciens vitraux qui aient été conservés datent du douzième siècle; les tableaux représentent des légendes de saints ou des traits de l'histoire sacrée, composés de manière à prendre l'apparence des mosaïques dont les pièces de rapport, de petite dimension, sont formées de verre en table coloré dans la pâte et de verre légèrement nuancé pour imiter les carnations; sur ces différents tons, on a tracé au pinceau des contours vigoureux et un léger modelé, qui donnent la forme aux figures et à leurs vêtements; il en est de même pour les fonds à compartiments variés remplissant les intervalles qui isolent les tableaux des limites des fenêtres ou de leurs meneaux. Ordinairement, dans ces fonds imitant des mosaïques, un seul ton domine les autres, qui lui sont subordonnés; de manière à éviter la confusion. Les couleurs claires, telles que le blanc, le jaune, l'orangé, le violet pâle, le vert pâle, y sont fort rares, pour éviter que les rayons lumineux, en passant par ces verres transparents, ne nuisent à l'effet général de la verrière; ces tons clairs ne sont employés que dans des fleurons, des perles d'encadrements et autres détails; on conçoit qu'un point trop brillant, dans une verrière obscure, donne passage à un rayon qui s'élargit en s'approchant du spectateur, et nuit à toutes les parties voisines de ce foyer lumineux. — Au douzième siècle, le verre rouge n'est pas teinté d'une manière uniforme, imperfection qui dépendait sans doute du fabricant, mais dont les peintres verriers ont su tirer parti au point que, dans certains vitraux, ces teintes vergetées produisent plus d'effet que nos verres également colorés sur toute leur surface, et qui en raison de l'uniformité du ton deviennent froids. — Un dépoli obtenu au four et appliqué par derrière donne aux verres blancs ou colorés du douzième siècle, ainsi qu'à ceux des époques suivantes, un ton grave et rembruni que n'ont pas nos verres diaphanes, à travers lesquels on distingue le ciel. Ce moyen simple d'harmoniser les verrières dans leur ensemble n'a jamais été négligé par les artistes du moyen âge. — Déjà dans cette période, les ornements s'exécutaient avec beaucoup de soin et de finesse pour les broderies des vêtements et autres détails; ils s'enlevaient en clair avec une pointe délicate, au moyen de laquelle on les gravait dans les teintes brunes avant que la cuisson leur eût donné une durée inattaquable. Aux quatorzième et quinzième siècles, on usait du même procédé pour rendre avec précision les cheveux des personnages et pour obtenir des lumières dans les carnations. — Au treizième siècle, les vitraux furent composés dans un système analogue à celui de la période précédente; mais, l'art faisant des progrès, on osa davantage; les sujets peints s'étendirent aux dépens des fonds en mosaïque, on représenta des personnages de grande proportion qui remplirent toute une fenêtre. Ces tableaux sont si bien conçus, quant à l'alliance des couleurs, qu'il n'y règne aucune confusion, malgré le nombre considérable de morceaux de verre dont ils sont composés.

Les vitraux du treizième siècle sont les plus remarquables de tous ceux qui furent exécutés au moyen âge, ce qui tient à la grande unité qui y règne et à laquelle sont sacrifiées les recherches de la peinture.

Déjà au quatorzième siècle, la peinture sur verre se modifie; ce n'est plus cette mosaïque ferme et serrée qui, dans les siècles précédents, se lie si bien aux formes simples et graves de l'architecture. Alors les meneaux se multiplient et se contournent, et la peinture suit la même marche. Elle devient plus lâche par l'étendue donnée aux morceaux de verre qui composent les tableaux; le peintre l'emporte sur le décorateur.

Au quinzième siècle, l'unité est moins observée que dans la période précédente. Les tons clairs se multiplient dans les pinacles et les dais fort peu colorés qui encadrent les grandes figures isolées. Les nombreux ornements peints en jaune sur fonds blancs ou enlevés par la gravure à l'émeri sur les tables de verre coloré à demi-épaisseur, qui forment les vêtements des figures ou des tapisseries tendues derrière elles, produisent une confusion qui détruit l'harmonie. — A cette époque, le modelé des figures est fin et transparent, mais d'une teinte grise et uniforme.

Au commencement du seizième siècle, lorsque les arts dépendant du dessin recherchaient les formes antiques et déterminaient la renaissance, on exécuta de très-belles verrières, riches encore

des couleurs employées dans les siècles précédents ; mais les détails se multiplièrent dans les vêtements brodés, dans les encadrements d'architecture arabesque ; de nombreux portiques et des lointains en perspective compliquèrent les compositions de manière à les rendre diffuses.

Au dix-septième siècle, la décadence se manifeste dans les verrières, l'architecture figurée n'a plus ce ton chaud, bien que monochrome, de la renaissance ; elle est blanche ou grise ; les ombres, exécutées par la méthode en apprêt, sont obscures, imitant un lavis pesant ; les figures offrent les mêmes caractères. Environnées de tons noirs et opaques, dans le but de faire briller les têtes dont le lourd modelé avait besoin d'opposition, il en résulta une obscurité presque générale dans les tableaux.

Au dix-huitième siècle, la décadence est complète ; on n'employait plus les verres colorés en table ; les peintures de cette époque offrent l'aspect de grandes ébauches exécutées par la méthode en apprêt et d'un effet gris et nul. Le verre blanc remplaça généralement les belles verrières du moyen âge et quelques encadrements de mauvais goût rompirent seuls la monotonie des édifices couverts d'un épais badigeon.

Par ces fragments extraits de l'étude de M. Albert Lenoir, le lecteur peut juger des caractères distinctifs des vitraux des diverses époques, ce qui peut servir non-seulement à l'archéologue pour discerner les vitraux de tel ou tel autre siècle ; mais encore ce travail lumineux peut éclairer la voie si difficile des restaurations, ce qui ne sera pas moins utile au peintre verrier.

VITRE, s. f. — Feuille de verre coupée de dimension pour garnir le compartiment d'un vitrage quelconque. Les vitres sont fixées en place au moyen de petites pointes sans tête, dites *pointes de vitrier*, et le joint est fait au mastic. Dans les bibliothèques, buffets de salle à manger, vitrines, etc., souvent les vitres sont maintenues en place au moyen de petites baguettes clouées contre les parois de l'entaille qui les a reçues. La vitre se nomme également *carreau*.

VITRER, v. a. — Placer des vitres dans une croisée, dans un châssis, dans un panneau quelconque.

VITRIER, s. m. — Ouvrier qui fait la vitrerie, c'est-à-dire qui emploie le verre, le coupe, le dresse, l'égruge, et le met en place dans les croisées, les châssis, etc.

VITRINE, s. f. — Division du vitrage d'une boutique. Petit meuble dont les panneaux de face sont garnis de vitres, et qui renferme des tablettes sur lesquelles on pose des objets qui peuvent être vus. Les galeries des musées de toute sorte sont garnies de vitrines, qui mettent les objets qu'elles renferment à l'abri de la poussière et des agents atmosphériques qui pourraient les détériorer ; les vitrines permettent en outre une surveillance plus facile des objets exposés.

VITRIOL, s. m. — Ce terme s'applique à diverses substances dans la composition desquelles il entre du soufre : ainsi le *vitriol bleu* est le sulfate de cuivre ; le *vitriol vert*, le sulfate de fer ; le *vitriol blanc*, le sulfate de zinc. On nomme également l'acide sulfurique, *huile de vitriol*.

VIVE-ARÊTE (A). — Une pièce de bois, de fer, de métal, un bloc de pierre, sont à *vive-arête*, quand leurs arêtes ainsi que les angles qu'elles forment ne sont ni émoussés, ni ébréchés, ni épaufrés, et sont nets et vifs.

VIVIER, s. m. — Grande pièce d'eau vive, dans laquelle l'on entretient et l'on nourrit des poissons. Les Romains attachaient un grand prix à leurs viviers ; c'était un luxe que d'avoir dans sa villa un vivier bien peuplé de poissons de toutes sortes, mais surtout renfermant des murènes et des lamproies. Aussi la construction des viviers était-elle faite avec beaucoup de soins.

VIVIFIER LE PLOMB. — Quand un plomb est oxydé ou qu'il renferme des impuretés, des *crasses*, on le purifie en le faisant fondre avec du charbon et des cendres. Quand il est bien liquide, on le coule en saumon, et toutes les crasses restent au fond du creuset. Le plomb nouveau ainsi obtenu est du plomb *vivifié*.

VIZ, *s. f.* — Ancien terme, aujourd'hui hors d'usage, qu'on appliquait aux escaliers en hélice nommés vulgairement *escaliers à vis* ou *en colimaçon*. Dans un compte de 1386, relatif à la construction de la chartreuse de Dijon, nous lisons : « La façon de trois bannières (girouettes) des armes du Duc pour mettre sur la *viz* de l'église du côté de la montagne ; l'autre devers la Matte (nom de lieu) et la troisième sur la tournelle du lettré du réfectour (la tourelle de la tribune du réfectoire). » (*Arch. de la ville de Dijon.*)

VOCABLE, *s. m.* — Une église, une chapelle, sont sous le vocable d'un saint ou d'une sainte, quand elles sont placées sous le patronage ou l'invocation de ce saint ou de cette sainte.

VOIE, *s. f.* — Ce terme, seul ou accompagné d'autres termes, a de nombreuses significations. Nous commencerons par décrire et expliquer tout ce qui est en dehors du mot *voie* signifiant *route* (*via*), et nous terminerons cet article par les *Voies romaines*. — Pour le mot *voie* dans le sens de ROUTE, voyez ce mot, CHAUSSÉE, et, ci-dessous, VOIES ROMAINES.

Ce terme sert à désigner l'ouverture que se fait la scie en sciant dans la pierre, dans le marbre, dans le métal, dans le bois, etc. On l'emploie également comme synonyme de *charge* d'une voiture à un seul cheval ; ainsi, dans les chantiers, on dit, envoyer une *voie* de plâtre, de moellons, de briques, de sable, etc. Enfin, par l'expression *donner de la voie à une scie*, il faut entendre déverser successivement à droite et à gauche d'une scie ses dents, afin qu'elles puissent se créer une *voie* plus large que la lame dans le bois, la pierre, etc., ce qui facilite la course de la scie et par suite épargne de la fatigue au scieur.

VOIES ROMAINES. — Chez les Romains, il y avait deux sortes de voies : les voies *militaires* (*viæ militares*), qu'on appelait également *consulaires ou prétoriennes* (*consulares vel prætoriæ*), du nom des chefs d'armée qui étaient consuls ou préteurs ; et les voies *vicinales* (*viæ vicinales*), qui servaient de chemins de communication entre les villes et les bourgs, lesquelles voies étaient reliées aux voies militaires, soit directement, soit par des embranchements. Dès leur création, les routes militaires furent classées comme travaux d'utilité publique ; aussi fallait-il un plébiscite pour en ordonner l'ouverture, la construction et même les réparations. Dans la suite, ce furent les édiles et les censeurs qui furent chargés de faire exécuter ces travaux. Enfin, quand les Romains eurent étendu leurs conquêtes, on créa des magistrats spéciaux qui ne s'occupaient que du tracé, de la construction et de l'entretien des routes. Ces magistrats portaient différents noms ; on les appelait *quatuorvirs des routes* (*quatuorviri viarum curandarum* ou *curatores*), ou bien encore *viocures* (curateurs des routes). Cette charge fut créée vers la fin du V^e siècle de Rome ; mais Auguste créa des quatuorvirs qui n'avaient d'autre mission que de s'occuper des voies de Rome. Les voies militaires romaines étaient construites et entretenues aux frais du trésor ; mais souvent les magistrats chargés de ce soin, surtout pour les voies qui traversaient l'Italie, dépensaient de leurs propres deniers pour exécuter ces travaux avec plus de rapidité ou plus de magnificence, afin de gagner la faveur populaire. Dans les provinces, au contraire, l'entretien des voies avait lieu au moyen d'un impôt prélevé par le gouverneur de la province et sous sa responsabilité.

Il ne nous reste plus qu'à donner la nomenclature des voies romaines que nous trouvons mentionnées dans les travaux des écrivains anciens, puis nous dirons quelques mots de leur construction. Voici la nomenclature des voies, classées par ordre alphabétique.

VOIE ÆMILIA. — L'une des plus anciennes de Rome. Elle avait été construite par le censeur Æmilius Scaurus, en l'an de Rome 645 ; elle avait une longueur de 486 milles (1),

(1) Afin d'éviter des erreurs de calcul, nous donnerons toujours la longueur des voies en milles romains, et le lecteur pourra les traduire facilement en kilomètres, sachant que le mille romain valait en chiffres ronds 1,481 mètres.

prolongeait la voie *Flaminia* au delà du pont d'Ariminum et s'étendait de là jusqu'à Aquilée.

VOIE AMERINA. — Elle allait de la voie *Cassia*, au-dessous du lac Alsietinus, et aboutissait à Ameria.

VOIE ANTIANA. — Située à l'est de Tibur, près de la *villa Adriana*, elle conduisait à Antium. On ignore qui l'avait construite; quelques auteurs supposent que ce fut Adrien.

VOIE APPIA. — Commencée par le censeur Appius Claudius, en l'an 442 de Rome, c'est-à-dire au plus fort de la guerre Samnite, elle allait de la porte Capène, à Rome, jusqu'à Brindes, c'est-à-dire que son parcours était d'environ 380 milles; elle traversait les marais Pontins. Appius ne l'avait construite que jusqu'à Capoue, et Trajan l'aurait continuée jusqu'à Brindes; mais il est bien difficile d'affirmer ce fait. — Au 3e mille de la voie *Appia*, il existait un embranchement qui conduisait à Ardée; cette route, qui n'avait guère qu'une longueur de 20 milles, se nommait *via Ardeatina*.

VOIE ASINARIA. — Cette courte route, qui n'avait guère que 2 milles de longueur, partait de la porte *Asinaria* et aboutissait à la voie Latine (*via Latina*).

VOIE AURÉLIENNE. — Une des plus considérables, construite en partie par Aurélius Cotta, qui fut censeur en l'an 602 de Rome. Elle partait de la porte du Janicule, traversait toute l'Italie centrale, en passant par *Centumcellæ* (Civita-Vecchia), et se prolongeait par le littoral jusqu'à Aix, où elle se divisait en deux branches pour rejoindre Arles par le nord et le midi. Mais par où pénétrait-elle dans cette dernière ville? La question a été assez controversée. Il est probable que la première voie, mentionnée dans la *Table de Peutinger*, se dirigeait d'Aix à Pisavis, et que la seconde se dirigeait au midi d'Aix à Septemmillia et franchissait le Rhône sur un pont de bateaux, dont les culées pouvaient être en pierres, comme cela arrivait et comme le dit Strabon (*Geog.*, IV, 1): *Fluminum quædam scaphis trajiciuntur, aliqua pontibus instrata sunt, partim ligneis, partim saxis.* — Une deuxième voie Aurélienne, partant de Milan, franchissait les Alpes Cottiennes et descendait sur Arles par *Apta Julia*, *Glanum*, où elle recevait un embranchement de la voie Aurélienne venant d'Aix et *Ernaginum*. Cette voie est mentionnée dans la *Table de Peutinger* et l'*Itinéraire d'Antonin*. Il existait même encore une troisième voie Aurélienne, mais dont on ne connaît pas exactement le parcours, bien que quelques archéologues en aient donné un tracé et même l'aient baptisée du nom de *via Aureliana media*.

VOIE AURELIA NOVA. — Cette voie partait, au nord-ouest de Rome, du pont Triomphal et rejoignait la grande voie *Aurelia*, après un parcours de quelques milles seulement.

VOIE CASSIA. — Probablement construite par Longinus Cassinus, censeur l'an 600 de Rome, cette voie traversait l'Étrurie; elle s'embranchait sur la voie *Flaminia*.

VOIE CLAUDIA. — Elle se détachait de la voie *Cassia* et la rejoignait à Florentia.

VOIE DOMITIA. — Elle allait de Puteoli (*Pouzzoles*) à Sinuesse et joignait la voie *Appia*. Elle avait été construite par Domitien, qui avait également créé la voie Domitienne venant d'Espagne par Narbonne, Nîmes; elle franchissait une première fois le Rhône à Bellegarde, dénommé *Mutatio ponte ærario* (Voy. MUTATIO) et deux fois encore en tête de l'île de la Camargue; elle aboutissait à Arles, probablement à une porte monumentale qu'on croit avoir existé dans les abords de l'amphithéâtre.

VOIE FLAMINIA. — Une des plus anciennes voies de Rome, construite par le censeur Caïus Flaminius, l'an de Rome 533. Elle se dirigeait vers le *Ponte-Molle* et allait à travers l'Étrurie et l'Ombrie aboutir à Ariminum, aujourd'hui *Rimini*.

VOIE LABICANA. — Elle se détachait de la voie Prénestine, un peu avant la porte Esquiline, et, après un parcours de 30 milles, atteignait *Labicum* ou *Lavicum*; ce qui fait qu'on la nomme aussi *via Lavicana*.

VOIE LATINA. — La plus ancienne voie de Rome. Elle sortait de la ville par la porte Latine, traversait le *Latium* et rejoignait la voie Appia à Casilinum.

Les autres voies de Rome les plus con-

nues sont la *via Laurentina*, la *via Lavinensis*, la *via Nomentana* : cette voie existait déjà au IV^e siècle de Rome, elle avait été nommée très-anciennement *via Ficulnensis*, parce qu'elle passait par Ficulnea ; la *via Ostensis*, qui conduisait à Ostie ; la *via Portuensis*, qui aboutissait au port de Trajan près de l'embouchure du Tibre ; la *via Prænestina*, qui conduisait à Préneste ; la *via Salaria*, qui conduisait jusqu'à Hadria, une des plus anciennes voies de Rome, ainsi nommée parce que les Sabins allaient chercher du sel à la mer par cette voie ; enfin les voies *Sublacensis*, *Tiburtina*, *Triomphale*, etc.

VOIES DANS LES PROVINCES. — Auguste donna une attention toute particulière à l'entretien et à la construction des routes militaires ; en effet, ce n'était pas assez d'avoir vaincu les barbares et d'avoir opéré chez eux des divisions, il fallait surtout empêcher leur réunion et prévenir toute coalition. C'est dans ce but que le peuple romain créa des colonies et couvrit une partie du monde connu d'un immense réseau de voies militaires qui rendirent facile la surveillance des peuples conquis, et les transports rapides. Ces voies devaient, en outre, seconder puissamment la propagation de la civilisation romaine et occuper les immenses légions de Rome. — Voilà pourquoi Auguste attachait tant de prix à continuer l'œuvre si bien commencée sous la république ; aussi ce prince ne se contenta point de réparer et d'entretenir les routes militaires ; il en créa de nouvelles ; il conduisit lui-même de Médina à Gadès la voie qui traversait les Pyrénées orientales, pendant qu'Agrippa perçait les routes à travers les Gaules, qu'il coupait par quatre voies consulaires dont *Lugdunum* était le centre. La première de ces voies traversait les *Cebennæ* (monts des Cévennes) ; la deuxième se dirigeait sur le Rhin ; la troisième, vers l'Océan ; la quatrième, vers la Méditerranée, à Massilia, passant par la Narbonnaise.

Si nous récapitulons l'ensemble des voies romaines, nous voyons que, quelques années avant l'avénement d'Auguste, il existait une grande voie qui allait des Alpes aux Pyrénées ; une deuxième traversait le pays des Allobroges, une troisième la Germanie ; enfin une quatrième partait de l'Épire, traversait la Macédoine et aboutissait à l'Hellespont. Tels furent les travaux accomplis sous la république. Auguste, nous venons de le voir, agrandit le réseau commencé, et, du temps des Antonins, l'empire possédait près de 50,000 lieues de voies militaires. L'Italie seule comptait quarante-huit routes formant une ligne de 13,000 kilomètres de développement ; la Sicile avait neuf voies mesurant 1,800 kilomètres ; les Espagnes avaient trente et une voies développant ensemble 10,700 kilomètres ; l'Asie, à l'occident de l'Euphrate, ne comptait pas moins de trente-huit voies ; enfin, les routes de l'Afrique, y compris celles de l'Égypte, développaient ensemble une longueur de 14,000 kilomètres.

PRATIQUE. — Avant de terminer cet article, il ne sera pas inutile de jeter un coup d'œil sur la construction des voies romaines. La chaussée était beaucoup plus étroite que celle de nos routes nationales ; elle ne mesurait guère que $3^m,30$ à $3^m,50$ de large, mais elle était construite avec beaucoup de soin ; aussi la solidité en était-elle considérable. Il est vrai que le commerce et l'industrie, qui à cette époque n'avaient pas beaucoup d'importance, n'occasionnaient pas comme de nos jours un roulage et une circulation actifs. Les ingénieurs creusaient la forme de la chaussée jusqu'au terrain qui offrait une certaine résistance, ils le nivelaient et le battaient ensuite ; puis ils y répandaient une couche de sable fin, sur lequel ils établissaient quatre couches de maçonnerie superposées. Ils nommaient la première *fundatio* : elle était faite à l'aide d'un lit de mortier recouvert de pierres plates ; la seconde, *ruderatio*, était une maçonnerie de blocage fortement battue ; la troisième était le *noyau* ; il était formé par une couche de sable gras et de chaux ; venait enfin la *couverte*, qui était faite tantôt d'une sorte de béton grossier, tantôt d'un pavage de pierres polygonales posées à bain de mortier. Cet endossement était bordé de chaque côté par des *marges de pierre* larges de $0^m,22$ environ ; enfin, tous les 4 à 5 mètres, sur ces sortes d'accotements, il y avait des

dés, ou bornes de pierre hautes de 0ᵐ,60 environ, servant de montoirs pour les cavaliers, qui à cette époque ne connaissaient pas les étriers.

VOILE, s. f. — Ce terme, dérivé du latin *velum*, signifie tenture, voile, rideau, et désigne même la banne qui couvrait les théâtres et les amphithéâtres lors des représentations ; aussi l'entrepreneur des jeux l'annonçait-il sur l'affiche par la formule : *Vela erunt*. Dans ce dernier sens, on dit aussi VELARIUM. (Voy. ce mot.)

En charpente, on nomme *surface de voiles* une disposition adoptée dans quelques cas pour les pièces d'assemblages formant un plancher. On taille les poutrelles en dessous, de manière à ce qu'elles forment une surface courbe ; cette courbure concave cache, ou du moins corrige, le fléchissement des assemblages qui donne une forme convexe au plafond, ce qui produit toujours un effet désagréable.

VOIRIE, s. f. — Branche de l'administration préfectorale qui s'occupe de tout ce qui est relatif à la police de la voie publique, soit des voies par terre, soit des voies par eau; elle veille à la bonne construction des bâtiments ; elle fournit les alignements et les nivellements ; elle s'occupe de toutes les questions d'hygiène et de salubrité. L'organisation de la voirie est fort ancienne ; car dès que les hommes se réunirent en société, qu'ils élevèrent des maisons, qu'ils entourèrent de clôtures des terrains, ils furent bien obligés de réserver des passages communs, de créer des voies : ce fut là une première application de la voirie. A Rome, les édiles administrèrent les premiers la voirie ; plus tard, les censeurs s'en occupèrent. En France, sous la féodalité, les seigneurs se firent de la voirie un moyen de *fiscalité* ; plus tard elle fut sous la dépendance de moines justiciers qui commettaient des actes si arbitraires que Henri IV détermina par un édit tout ce qui concernait la voirie et créa même une charge spéciale, celle du *grand voyer* de France. C'est à partir de cette époque qu'on commença à dresser des plans généraux pour les routes et qu'on exécuta quelques travaux aux frais de l'État.

JURISPRUDENCE. — La voirie se divise en *grande* et en *petite voirie*. — Appartiennent à la première toutes les routes et voies de communication d'un intérêt général, telles que les routes nationales et départementales, ainsi que les rues qui traversent les villes et sont la prolongation des routes qui précèdent, les chemins de fer, tous les cours d'eau navigables et flottables, les ports, havres, rivages de la mer. — La grande voirie est dans les attributions des préfets et des conseils de préfecture, qui, sauf recours au conseil d'État, connaissent de toute contravention aux règlements de grande voirie ; mais les conseils de préfecture ne peuvent statuer que sur l'amende, et n'ont pas le droit de condamner à des peines corporelles. (Lois des 28 pluviôse an VIII, 29 floréal an X, 23 avril 1807 et 2 février 1808.)

La petite voirie comprend toutes les voies de communication d'intérêt purement local, telles que chemins communaux et vicinaux, et cours d'eau non navigables ni flottables, etc.; elle se divise en *voirie vicinale*, pour les chemins sans habitations agglomérées, et en *voirie urbaine*, pour les autres voies. L'objet de la voirie urbaine est l'établissement, la conservation et la police des voies publiques dans l'enceinte des villes et des communes quelconques ; elle construit et entretient les chemins vicinaux, les rues, places, promenades, impasses, passages, etc., qui ne font pas partie des routes de grande communication. — La petite voirie est dans les attributions des maires. (Lois des 14 décembre 1689, 16-24 août 1790, 16 septembre 1807, 18 juillet 1837.) — A Paris, la petite voirie est dans les attributions du préfet de police ; mais dans cette capitale toutes les voies appartiennent à la grande voirie, et c'est la préfecture de la Seine qui s'occupe des travaux des rues, quais, promenades et plantations, construction et entretien des égouts, canalisation des eaux et du gaz, consolidation des anciennes carrières, etc., etc. Les contraventions de petite voirie sont, en général, de la compétence exclusive des tribunaux de

simple police correctionnelle. (Lois des 29 floréal an X, 9 ventôse an XIII et 26 juillet 1827.) Mais, en matière de grande comme de petite voirie, toutes les questions de propriété et de servitudes soulevées préjudiciellement sont de la compétence des tribunaux civils. Les contraventions en matière de grande voirie sont : les anticipations sur la voie, le dépôt de fumiers et d'immondices, la détérioration ou l'enlèvement des arbres, la dégradation des fossés et des ouvrages d'art ; ces contraventions sont constatées par les maires, les adjoints, les commissaires de police, ingénieurs, conducteurs, agents divers, tels que piqueurs, gendarmes, gardes champêtres.

Une instruction en date du 31 mars 1862 règle tout ce qui est relatif à la voirie urbaine; nous donnons ici *in extenso* ou analytiquement les principaux articles de cette instruction :

Art. 1er. — L'édit du mois de décembre 1607 est la loi constitutive et fondamentale de la petite voirie en France.

Art. 2. — Or, par cet édit, Henri IV a défendu à tous ses sujets de construire, reconstruire ou réparer aucun édifice, mur ou clôture, sur ou joignant la voie publique, et d'établir aucun ouvrage en saillie sur la façade des maisons sans en avoir demandé et obtenu la permission de l'autorité compétente. (Voy. SAILLIE.)

Art. 3. — Ces prohibitions, qui ne concernaient d'abord que les villes, ont été sanctionnées et étendues à tous les bourgs et villages par la loi des 16-24 août 1790, ainsi que par l'article 471 du Code pénal.

Art. 4. — Elles sont obligatoires par elles-mêmes, sans qu'il soit besoin que les maires aient rappelé les citoyens à leur observation par des arrêtés spéciaux.

Art. 5. — Elles conservent également toute leur autorité et toute leur force dans les communes qui ne sont pas encore pourvues de plans généraux ou partiels d'alignement.

Art. 6. — Mais si l'emplacement sur lequel on veut bâtir, ou si l'édifice que l'on désire réparer ne joint pas la voie publique actuelle, une autorisation n'est pas nécessaire, lors même que le terrain nu et celui que couvre la construction seraient destinés à être occupés soit pour l'ouverture d'une voie publique nouvelle, soit pour le prolongement d'une voie publique ancienne. Tant qu'il n'a pas été exproprié pour de telles opérations, le détenteur ne doit éprouver aucune gêne dans l'exercice légal de son droit de propriété.

Art. 7. — Il en est de même pour les bâtiments que l'ouverture d'une rue nouvelle a rendus riverains de cette rue et qui forment saillie sur son alignement. Les propriétaires n'en conservent pas moins tous les droits appartenant aux détenteurs des terrains qui ne joignent pas la voie actuelle ; dès lors, ces bâtiments sont également affranchis de toutes les servitudes de voirie tant que l'expropriation n'en a pas été prononcée.

Art. 8. — Les riverains des rues ou passages qui ne sont pas encore classés au nombre des voies publiques communales ne sont pas tenus non plus de se pourvoir d'une autorisation pour y faire des constructions; les principes qui régissent la voirie urbaine ne sont pas, en effet, applicables aux communications de cette nature.

Art. 9. — Dans tous les autres cas, une autorisation est exigée même pour les ouvrages qui paraissent peu importants ou sans influence sur la durée des constructions, tels que l'agrandissement d'une baie, la construction d'un balcon, l'attache de persiennes ou de jalousies à une fenêtre, l'établissement d'une enseigne, la dépose et repose d'une borne, l'application d'un badigeon, la plantation d'une haie, etc.

Art. 10. — Toutefois elle n'est pas indispensable pour de simples travaux d'entretien, tels que la réparation d'une toiture d'une maison.

Art. 11. — Les constructions en retraite sont soumises aux mêmes servitudes que les constructions en saillie, puisque les murs ne nuisent pas moins que les autres à l'embellissement des rues, et que, en outre, elles sont préjudiciables au public sous le rapport de la propreté, de la salubrité et de la sûreté.

Art. 12. — Ce serait d'ailleurs une erreur de croire que les bâtiments situés sur l'alignement demeurent affranchis de ces servitudes, et que l'on peut se passer d'une autorisation pour y faire des travaux.

Art. 13. — Enfin lorsqu'un mur pignon, mis à découvert par la démolition d'une maison qui était en saillie, se trouve joindre la voie publique, qu'il soit de face ou latéral, il devient aussi soumis aux servitudes ordinaires de voirie ; on ne peut en conséquence, ni le réparer, ni le reconstruire sans autorisation.

Art. 14. — L'obligation d'une autorisation suivant les formes administratives étant d'ordre public, un particulier ne pourrait y suppléer par un jugement de la juridiction civile qui, dans un intérêt privé, l'aurait condamné à élever, modifier

ou réparer une construction sur ou joignant la voie publique.

Art. 15. — Une autorisation est également nécessaire quand même l'exécution des travaux serait la conséquence d'un traité passé avec la commune, soit pour l'ouverture ou l'élargissement d'une rue, soit pour la réparation d'un dommage résultant d'un changement du niveau de la voie publique.

Art. 16. — Les demandes en autorisation de bâtir ou de réparer sont signées par le propriétaire ou son fondé de pouvoirs. Elles doivent être libellées sur papier timbré.

Art. 17. — Henri IV a compris dans la généralité des termes de la prohibition faite par son édit non-seulement les propriétaires riverains, mais encore tous les ouvriers et artisans sans le concours desquels la contravention qu'elle tend à prévenir ne pourrait être commise.

Art. 18. — Un règlement municipal peut donc astreindre les maçons, charpentiers, etc., qui se chargent de l'entreprise des travaux à en faire la déclaration à la mairie, surtout si le propriétaire ne leur représente pas une permission régulière.

Art. 19. — L'autorisation doit être donnée par le maire ou son adjoint, et, en cas d'empêchement, par le conseiller municipal qui remplit provisoirement les fonctions de maire. — Celle qui, ne fût-elle que provisoire, émanerait du voyer de la commune, ou de toute autre personne non investie du droit de la délivrer, serait nulle et de nul effet.

Art. 20. — Un propriétaire ne serait donc pas en règle parce que, après l'envoi de sa pétition, l'agent voyer communal serait venu tracer l'alignement sur lequel il lui aurait déclaré qu'il pouvait construire.

Art. 21. — Le préfet lui-même ne pourrait, sans empiéter sur les attributions municipales, permettre de bâtir ou de conserver un ouvrage en saillie dans une rue dépendant de la petite voirie.

Art. 22. — Les compétences étant d'ordre public, nul ne peut être admis à soutenir qu'il ignore les principes qui les régissent. Dès lors, le propriétaire qui aurait élevé des constructions sur une voie communale, en vertu d'une autorisation obtenue du préfet, ne pourrait, s'il était obligé de démolir, intenter une action en indemnité contre l'administration.

Art. 23. — Lorsque la maison qu'il s'agit d'édifier ou de réparer borde d'un côté une route et de l'autre une rue, l'autorisation délivrée par le préfet pour la partie sur la grande voirie ne dispense pas le propriétaire d'en demander une seconde au maire pour la partie située sur la petite voirie.

Art. 24. — Si le bâtiment est compris dans la zone des servitudes militaires, l'autorisation de l'officier du génie ne dispense pas non plus de celle du maire.

Art. 25. — L'édit de 1607 veut que, après les ouvrages terminés, l'administration fasse vérifier si l'impétrant s'est exactement conformé à l'autorisation qu'il a reçue. — Il est donc nécessaire que cette autorisation, qui constitue d'ailleurs un acte administratif destiné à produire des effets légaux, soit donnée par écrit, qu'elle ait une date certaine et qu'elle précède l'exécution des travaux.

Art. 26. — En conséquence, une autorisation qui ne peut être représentée, telle qu'une autorisation verbale, n'a pas la moindre valeur ; il est impossible, en effet, de constater s'il a été satisfait ou non à des prescriptions dont il n'existe aucune trace.

Art. 27. — La forme des actes par lesquels les maires doivent délivrer les permissions de voirie n'a été indiquée par aucun règlement. Celle d'un arrêté étant la plus commode, il convient de l'adopter.

Art. 28. — Les arrêtés de cette nature n'ont pas besoin d'être soumis aux formalités exigées par l'article de la loi du 28 juillet 1837 pour les arrêtés qui statuent d'une manière générale et permanente, ils sont immédiatement exécutoires.

Art. 29. — La copie destinée à l'impétrant doit être expédiée sur papier timbré. Si le maire emploie à ce sujet des formules imprimées, il peut les faire viser pour timbre au bureau de l'enregistrement.

Art. 30. — L'administration n'est pas tenue de notifier les permissions de voirie qu'elle délivre. Il suffit qu'elle les envoie à l'impétrant ou que celui-ci la retire à la mairie. La notification serait d'ailleurs superflue, puisque celui qui veut construire ou réparer ne peut le faire qu'après s'être pourvu de l'autorisation sans laquelle il doit s'abstenir, et dont, par conséquent, il ne peut prétexter cause d'ignorance.

Art. 31. — L'autorisation crée en faveur de celui qui l'a obtenue un droit qu'il peut exercer tant qu'elle n'a pas été modifiée ou rapportée par l'autorité supérieure.

Art. 32. — Toutefois, si lorsque le maire n'a pas fixé le délai pendant lequel elle était valable, l'impétrant laisse passer une année entière sans en faire usage, elle se trouve périmée de plein droit, suivant la règle contenue à ce su-

jet dans les lettres patentes du 22 octobre 1733, spéciales à la ville de Paris, et que leur utilité générale rend applicables à toutes les communes de la France.

Art. 33. — Mais lorsque les travaux ont été entrepris avant que l'année entière fût révolue, ils peuvent être continués au delà de son expiration sans une autorisation nouvelle, pourvu qu'ils n'aient pas été interrompus et qu'aucune limite de temps n'ait été prescrite dans l'arrêté pour leur exécution.

Art. 34. — Le maire n'a pas le droit d'imposer comme condition de l'exécution du travail qui fait l'objet de la demande, l'obligation d'en faire un autre qui n'a pas de rapport avec le premier. Il ne pourrait, par exemple, autoriser la réparation de la toiture ou de la façade d'une maison à la condition de supprimer des gouttières saillantes ou des portes s'ouvrant en dehors ; de pareilles prescriptions doivent faire l'objet de mesures générales.

Art. 35. — Si le maire répond par un refus, ou si les restrictions dont il accompagne l'autorisation qu'il délivre ne satisfont pas l'impétrant, celui-ci peut se pourvoir devant le préfet. Il s'adresserait à tort aux tribunaux pour faire décider que le refus n'est pas fondé ou que les conditions imposées sont illégales. Il lui est d'ailleurs expressément défendu de passer outre à l'exécution des travaux refusés.

Art. 36. — Un tiers qui se croit lésé par l'autorisation donnée par le maire peut également se pourvoir devant le préfet.

Art. 37. — Les réclamants peuvent même exercer leur recours devant le ministre de l'intérieur contre la décision du préfet ; mais ils ne pourraient lui déférer directement l'arrêté du maire.

Art. 38. — Aucun délai n'est imposé pour la présentation des pourvois. L'arrêté municipal ou préfectoral peut donc être réformé à quelque époque que ce soit ; mais tant qu'il subsiste, il est obligatoire.

Art. 39. — Le maire qui donne ou refuse une permission de voirie n'agit pas comme syndic de la communauté des habitants ou comme investi des seules fonctions propres au pouvoir municipal ; il prend une mesure de police par délégation et sous la surveillance de l'autorité administrative.

Art. 40. — Simple agent, subordonné en cette matière à ses supérieurs dans l'ordre hiérarchique, il ne peut donc être admis à critiquer leurs actes ni, par conséquent, à se pourvoir personnellement contre l'arrêté du préfet.

Art. 41. — Mais si cet arrêté paraît léser les intérêts de la commune, celle-ci peut, par l'organe du maire, en demander la réformation au ministre de l'intérieur.

Art. 42. — La décision par laquelle le ministre de l'intérieur confirme ou infirme l'arrêté préfectoral est un acte administratif non susceptible de recours au conseil d'État par la voie contentieuse.

Art. 43. — Les maires doivent statuer le plus promptement possible sur les demandes qui leur sont adressées ; néanmoins, le retard qu'ils apporteraient à ce sujet n'autoriserait pas un propriétaire à commencer ses travaux avant d'en avoir reçu la permission, quand bien même il aurait mis le maire en demeure de lui répondre dans un délai déterminé, attendu qu'il n'a pas le droit d'imposer une pareille obligation pour s'affranchir de l'observation d'une règle d'ordre public et qu'il peut toujours recourir à l'autorité administrative supérieure pour faire rendre la décision qu'il sollicite.

Art. 44. — Le propriétaire qui prétendrait avoir éprouvé un dommage, par suite du retard que l'administration aurait mis à répondre à sa demande, ne pourrait porter sa réclamation devant l'autorité judiciaire.

Art. 45. — Les autorisations de l'espèce sont essentiellement restrictives de leur nature ; elles interdisent donc virtuellement l'exécution de tous les travaux qui ne s'y trouvent pas compris en termes précis et formels. Ainsi, l'autorisation de gratter, blanchir et badigeonner n'emporte pas l'autorisation de recrépir.

Art. 46. — Les maires ont d'ailleurs le droit de statuer sur tous les cas de petite voirie sans l'intervention du conseil municipal.

Art. 47. — Les autorisations, n'étant données que sous le rapport de la police et de la voirie, ne dispensent pas les impétrants de se conformer aux lois et règlements qui soumettent à des servitudes spéciales les propriétés situées sur le bord des fleuves et rivières, autour des places de guerre, près des cimetières, dans le voisinage des forêts et le long des chemins de fer.

Art. 48. — Le maire n'a pas à se préoccuper de la question de savoir si le pétitionnaire est bien propriétaire du terrain sur lequel il se propose de bâtir, les permissions de voirie étant toujours données aux risques et périls de ceux qui les obtiennent et ne préjudiciant nullement aux droits des tiers.

Art. 49. — Il ne devra donc pas statuer sur la demande d'une autorisation jusqu'après le ju-

gement par le tribunal compétent d'une contestation relative à la jouissance de ces droits.

Art. 50. — Après avoir délivré la permission d'élever ou de réparer une construction sur ou joignant la voie publique, le maire dresse l'état des droits de voirie dus par l'impétrant, conformément au tarif en vigueur dans la commune.

Art. 51. — Cet état est remis au receveur municipal pour en opérer le recouvrement au profit de la commune dans les formes déterminées par l'article 63 de la loi du 18 juillet 1837.

Art. 52. — Dès lors, si des poursuites sont nécessaires, l'état que le maire a arrêté doit être visé par le sous-préfet; cette formalité est exigée pour le rendre exécutoire.

Art. 53. — Le conseil de préfecture est incompétent pour statuer sur les réclamations auxquelles la perception de ces droits peut donner lieu.

Art. 54. — Les réclamations sont jugées administrativement, c'est-à-dire par le préfet, sauf recours au ministre de l'intérieur.

Art. 55. — Aucune distinction n'est d'ailleurs établie entre les bâtiments élevés par des particuliers et ceux affectés à des services publics, les droits sont dus aussi bien pour les uns que pour les autres.

Art. 56. — Cependant, comme ces mêmes droits sont, en quelque sorte, la rémunération des frais qu'occasionne la délivrance des alignements, les maires ne sont pas autorisés à les réclamer pour des constructions élevées dans des rues ou passages qui sont restés des propriétés privées.

Tels sont les articles du § 1er de l'*Instruction concernant la voirie urbaine*, qui fournissent tous les renseignements nécessaires pour la PERMISSION DE BATIR. (Voy. ce mot.) Le § 2 de la même instruction détermine ce qu'on entend par l'*alignement*, par qui et comment il est délivré, les réclamations qu'il soulève; enfin, devant qui doivent être portées ces réclamations.

Le § 3 traite de la confection et de l'approbation des plans d'alignement; nous donnerons quelques articles de ces paragraphes concernant la rédaction des plans d'alignement.

Art. 95. — Les frais de confection de ces plans sont d'ailleurs une charge obligatoire pour les communes. En conséquence, si le conseil municipal refusait de voter le crédit nécessaire à leur payement, il devrait être inscrit d'office au budget. (Loi du 18 juillet 1837, art. 30.)

Art. 96. — Les maires doivent exiger que les géomètres auxquels ils s'adressent pour l'exécution de ce travail se conforment aux prescriptions suivantes :

1° Rapporter les plans à l'échelle de 5 millimètres pour 1 mètre et les tracer à l'encre de Chine sur du papier grand aigle de 33 centimètres de hauteur;

2° Indiquer les constructions par une teinte gris foncé ; les fossés, cours et mares d'eau par une teinte vert clair, avec une flèche dirigée dans le sens de l'écoulement; les haies vives par une teinte vert ombré; les haies sèches par une ligne ponctuée à points allongés, d'une grosseur double de celle des traits ordinaires (Voy. SIGNES ET TEINTES CONVENTIONNELS) ;

3° Dans les parties non bordées de constructions, faire figurer de chaque côté de la voie publique et sur une zone ayant la même largeur que cette voie, les bornes de délimitation, les arbres à haute tige et les accidents de terrain ;

4° Lorsque la rue présente un angle assez prononcé pour que le tracé ne puisse être contenu dans le papier, dessiner cet angle une seconde fois avec ces mots : *partie répétée ci-contre ;*

5° Désigner chaque parcelle ou propriété par le numéro qu'elle porte au cadastre ou dans la rue, et par le nom du propriétaire;

6° Faire connaître, en outre, la nature, l'importance et l'état de chaque construction par les signes conventionnels suivants :

B (construction en bois),
P (construction en pierre et moellons),
PT (construction en pierre de taille),
°E (maison n'ayant qu'un rez-de-chaussée),
¹E (maison à un étage),
²E, ³E (maison à deux, à trois étages....),
S (construction solide),
M (construction médiocre),
V (construction en état de vétusté) ;

7° Inscrire au commencement du plan, c'est-à-dire à gauche de la feuille, le nom de la commune, le nom et la longueur exacte de la voie, la date du plan et le certificat d'exactitude signé par le géomètre qui l'a levé ;

8° Réserver au-dessous un espace libre pour recevoir les diverses mentions administratives ;

9° Placer au bas l'échelle, comprenant au moins 20 mètres ;

10° Répéter le nom de la commune et celui de

la voie publique sur le verso de la feuille, aux deux extrémités du plan.

Art. 97. — Les plans doivent être fournis en double expédition, indépendamment de la minute et envoyés roulés. — Celle-ci doit contenir de plus que les expéditions le tracé graphique et les cotes de toutes les opérations géométriques qui ont servi à lever le plan, ainsi que les longueurs des façades.

Art. 98. — Le préfet a fixé pour la confection des plans d'alignement un tarif établi comme il suit (Arrêté du 24 février 1857) :

	Levé. fr. c.	Rapport. fr. c.	Expédition. fr. c.
Pour les plans pour 100 mètres de longueur	12,00	5,00	3,00
Pour l'intérieur des propriétés pour 100 mètres superficiels, terrains bâtis	3,50	1,50	0,30
Terrains mixtes, cours et constructions	2,00	1,00	0,20
Terrains vagues	0,70	0,30	0,05

Dans le cas où les plans seraient inexacts ou n'auraient pas été dressés conformément à leurs prescriptions, les maires ne doivent pas les recevoir.

Les autres articles du paragraphe 3 s'occupent de la remise des plans aux maires et des études des projets d'alignement. L'article 101 recommande à ceux qui étudient ces projets de ne pas s'attacher à un parallélisme rigoureux et s'efforce de conserver les constructions établies en vertu d'autorisations récentes, ainsi que celles qui bien qu'en retraite n'offrent pas de graves inconvénients. Il est dit dans ce même article qu'on doit prendre l'élargissement des voies du côté où il cause le moins de dommage aux propriétaires riverains ; enfin de ménager les édifices publics ainsi que les monuments qui présentent un intérêt sous le rapport de l'art et de l'histoire. — Après enquête, le préfet statue définitivement sur l'alignement arrêté, et, dès qu'un projet est approuvé, les alignements qu'il comporte sont indiqués sur la minute et sur les deux expéditions, tant par une ligne noire que par des lettres et des cotes qui servent à les bien préciser.

Le tracé des alignements est payé au géomètre qui en a été chargé, savoir :

Pour la minute, par 100 mètres de longueur.	1 fr.	00
Pour l'expédition	0	75
Pour la légende par plan	1	00

Le § 4 étudie les conséquences de l'approbation des plans d'alignement ; le § 5, les effets de la délivrance de l'alignement, ainsi que des acquisitions et cessions de terrains ; le § 6 traite de la réparation des bâtiments non alignés ; le § 7, de la poursuite et de la répression des contraventions ; le § 8, de la démolition ; le § 9, des questions préjudicielles, et le § 10, de la prescription.

Comme on le voit par ce rapide aperçu, les questions de voirie ont une grande importance pour les communes, pour les propriétaires et pour les constructeurs.

VOITURE, *s. f.* — Ce terme, dérivé du latin *vectura* (action de transporter), sert à désigner un véhicule à deux ou quatre roues qui opère le transport des matériaux dans un chantier. Ce terme est aussi synonyme de Voie (Voy. ce mot); ainsi on dit également, une *voie* de plâtre, de chaux, de sable ou de terre, ou une *voiture* de plâtre, de chaux, de sable ou de terre ; cela dépend, du reste, des localités.

VOLCANIQUE, *adj.* — Qui appartient aux volcans. Dans l'industrie des constructions, on emploie des produits volcaniques, tels que la pierre ponce pour poncer, et les pouzzolanes pour fabriquer des mortiers.

VOLCANISATION. — Voy. Vulcanisation.

VOLÉE, *s. f.* — Hauteur à laquelle on élève le mouton d'une machine à battre les pieux. Suivant la force de ceux-ci et le plus ou moins de densité du terrain dans lequel on enfonce les pieux, les moutons ont une volée de 3 et 4 mètres. On désigne sous le même terme une série d'un certain nombre de coups de mouton sur la tête d'un pieu. — On dit qu'une chaussée a été battue à deux et trois *volées*, lorsqu'un certain nombre d'ouvriers terrassiers, rangés sur une même ligne, ont battu à la Batte (Voy. ce mot) cette chaussée deux et trois fois.

Volée d'escalier. — Partie d'un escalier qui se projette en ligne droite sur le plan de

cet escalier. Ce mot se prend aussi comme synonyme de *révolution*. (Voy. ESCALIER.)

VOLET, *s. m.* — Fermeture intérieure ou extérieure des croisées ou des portes-croisées. Dans les devantures de boutiques, les volets sont extérieurs; ils sont, au contraire, intérieurs pour les croisées d'appartements. — Il existe des volets d'une seule feuille, et des volets à deux et trois feuilles. Ces derniers sont dits *volets brisés*; ils sont simplement emboîtés, ou faits d'assemblages et à petits cadres; ils se plient ordinairement sur les dosserets des baies et se rabattent et se doublent sur l'embrasure desdites baies. — L'usage des volets était très-répandu pendant le moyen âge; les petites baies étaient fermées par des volets à une seule feuille, à un seul vantail posé en ABATANT. (Voy. ce mot.) Quand les croisées atteignaient une certaine dimension, elles étaient fermées par deux volets superposés, toujours placés en abatant; c'étaient des volets doubles. Le vantail supérieur était suspendu à l'aide de pentures qui étaient traversées par des tiges de gonds posés horizontalement; le vantail inférieur, par une tige de fer rond qui était maintenue dans deux tourillons; enfin des barres de fer méplat terminées par un crochet maintenaient le vantail plus ou moins soulevé. Beaucoup de meurtrières et de créneaux de fortifications étaient fermés par des abatants de ce genre.

On nomme également *volet* une espèce de pigeonnier dont l'ouverture se ferme par un petit ais en abatant. On donne le même nom aux ailerons ou petites planches qui font tourner la roue d'un moulin à eau.

VOLICE, *s.f.* — On nomme *planche volice*, *sapin frisé*, ou simplement *volice*, une planche mince qu'on emploie au lieu et place de lattes.

VOLIÈRE, *s. f.* — Construction légère fermée de toutes parts au moyen de grillages en fil de fer à mailles plus ou moins fines, et dans laquelle on tient captifs des oiseaux, soit pour l'agrément d'un amateur ou d'un collectionneur, soit pour les élever et les engraisser, telles sont les volières des basses-cours. — Les Romains ont construit des volières sur une grande échelle et avec beaucoup de luxe. (Columell., VIII, 1; Varro, *R. R.*, III, 3.) Les plus remarquables se trouvaient dans les environs de Rome, dans le Latium et la Sabine. Primitivement on les nommait *oiselleries* (*aviaria*). (Varro, *ut supra*; Cic., *ad Quint. frat.*, III, 1.) En grec on les nommait *ornithon* (ὀρνιθών), ce qui correspond à notre terme de *volière*. — Les Romains n'élevaient des oiseaux que dans un but de spéculation; c'est vers le VIIe siècle de Rome, à l'époque de la guerre des pirates (Pline, X, 20; Varro, *R. R.*, III, 6), qu'on éleva des paons et des grives; il paraît même que certaines volières rapportaient annuellement à leurs propriétaires plus de soixante mille sesterces. (Varro, *ib.*, 3; Pline, *ib.*) On élevait surtout des pigeons. Les pigeons sauvages (*saxatiles*), qui vivaient sur des tours élevées ou sur les combles des édifices (*columina*), sont à cause de cela nommés *colombes* (*columbæ*). Les pigeons domestiques vivaient dans les cours des maisons. En général, les pigeons vivaient dans le *péristère* ou *péristérotrophe*, espèce de bâtiment circulaire couvert en coupole. — Les volières à paons étaient formées d'une grande cour ombragée close par de hautes murailles; sur trois des côtés se trouvaient des portiques, et sur le quatrième deux chambres (*cellæ*), dont l'une servait au gardien et l'autre à abriter les volatiles.

Les volières d'agrément ou de plaisance furent imaginées par un chevalier romain, Lænius Strabon, qui construisit la première dans le péristyle d'une maison qu'il possédait à Brindes. (Varro, *ib.*, 5.) Lucius Lucullus, qui avait de si beaux viviers, possédait aussi de superbes volières. Térentius Varro, l'auteur du *Traité d'agriculture* (*de Re rusticâ*), en avait une superbe au pied de la ville de Casinum, dont il nous a conservé une longue description. Son plan formait un grand parallélogramme de 21m,35 de longueur sur 14m,25 de largeur, lequel était terminé par un hémicycle de près de 8 mètres de diamètre. Varro décrit ensuite la

colonnade, l'*area*, les portiques-volières, le pavillon circulaire, les piscines, le petit ruisseau qui fournit de l'eau claire et limpide à ses merles et à ses rossignols, le bassin circulaire et central avec un îlot dans son milieu. Il ajoute même : « Dans la coupole du pavillon, pendant le jour on voit l'étoile de Lucifer, et sur le soir l'étoile Hespérus. Ces étoiles se meuvent aux naissances de la voûte hémisphérique de manière à marquer les heures. Au milieu de cet hémisphère j'ai fait tracer une rose des huit vents. — Une tige portant à sa partie inférieure une aiguille et à sa partie supérieure une girouette, établie au-dessus du dôme, indique intérieurement de quel côté souffle le vent. » On voit que rien ne manquait à la volière de Varro.

VOLIGE, *s. f.* — Planche mince en bois de peuplier, employée pour l'établissement des couvertures en ardoises. Si la volige est en chêne ou en sapin, on la nomme plutôt *feuillet*. (Voy. Bois.) Les voliges n'ont guère que 0m,011 à 0m,015 d'épaisseur sur environ 0m,21 de largeur.

VOLIGEAGE, *s. m.* — Aire formée à l'aide de voliges clouées sur des chevrons, et sur laquelle on fixe des ardoises ; c'est une sorte de plancher qui supporte la couverture en ardoises. Dans le voligeage dit *jointif*, les voliges se touchent, se *joignent* presque ; il y a à peine un centimètre d'espacement entre chaque volige.

VOLUME, VOLUMEN. — Terme d'antiquités. Se dit de livres qui étaient faits de feuilles de papyrus ou de parchemin enroulées autour d'un bâtonnet arrondi de buis, de cèdre ou d'ivoire. Beaucoup de ces derniers bâtonnets ont été pris pour des fragments de flûte. — On donnait à ce bâtonnet, ainsi qu'à ses deux extrémités terminées en bouton, le nom d'*ombilic*.

VOLUTE, *s. f.* — Ce terme, dans un sens général, est employé pour désigner un enroulement formé de plusieurs circonvolutions.

Beaucoup de fers de rampes, de grilles, sont tournés en volute ; dans un escalier à limon, la partie de celui-ci qui forme un enroulement sur la marche palière se nomme également *volute*. C'est au centre de celle-ci que se place le pilastre qui sert de point de départ à la rampe.

Fig. 1. — Volute du chapiteau du portique tétrastyle de l'Erechthéion.

Quand ce pilastre est remplacé par un travail de ferronnerie qui suit en élévation le plan d'une volute, ce travail prend également le nom de *volute*. Mais on désigne aussi et principalement sous ce terme des

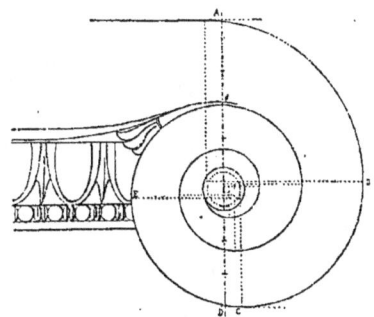

Fig. 2. — Même volute tracée selon la méthode de Goldmanni.

membres d'architecture *enroulés en hélice* qui décorent les chapiteaux ioniques, corinthiens et composites. Le centre de cet enroulement se nomme *œil de la volute* ; sa cannelure se nomme *canal* et le bord saillant *filet*. Il existe divers moyens de tracer la volute.

Voici à ce sujet ce que dit notre confrère, M. Lesueur, membre de l'Institut (1):

La division de la volute en *neuf, huit et demie* ou *huit parties* sur sa hauteur, est tout à fait indépendante de sa grandeur réelle comparativement au diamètre, et le choix parmi les diverses manières de tracer sa spirale est très-important, en ce qu'il modifie sensiblement la proportion du chapiteau.

Ainsi la volute se divise :

Selon l'école attique, en 9 parties;

Selon Mnésiclès et Hermogènes, en 8 parties et demie;

Selon l'école ionienne et Vitruve, en 8 parties.

La méthode de Palladio pour tracer la spirale

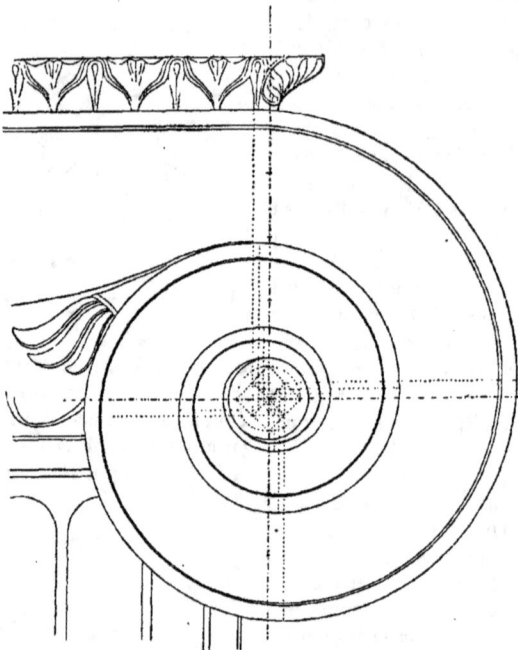

Fig. 3. — Volute du chapiteau du Mausolée.

s'applique au chapiteau ionique de Vitruve et en général à ceux de l'école ionienne. Toutefois Goldmanni (2) propose une autre méthode consistant à placer les centres en dehors de la CATHÈTE (Voy. ce mot), dans la moitié de l'espace de l'œil; ce qui est, en effet, conforme à ce passage de Vitruve : « Il faudra, en traçant la volute, aller par le centre de chacun de ses quatre quartiers, en les diminuant *dans la moitié de l'espace de l'œil* (3). »

Les volutes de l'école attique se tracent par une méthode fort analogue à celle de Goldmanni, ainsi qu'on peut le voir par les figures ci-jointes. — La volute athénienne étant divisée en neuf parties et celle de Goldmanni en huit parties *et demie* (1), la différence entre les deux volutes est dans la hauteur de l'œil. Mais, bien que celui de la première soit

(1) Pages 411 et 412 de son *Histoire et théorie de l'architecture*, 1 vol. grand in-8° jésus de 527 pages avec de nombreuses figures dans le texte, Paris, 1879.

(2) Auteur d'un traité d'architecture en allemand cité par Perrault. (*Note de M. Lesueur.*)

(3) Livre III, chap. III.

(1) La volute de Goldmanni, faite d'après Vitruve, se divise en huit parties, mais son opération s'applique également à la volute antique, divisée en huit parties et demie, moyennant une légère modification. Le premier centre, placé sur la cathète, a été reporté d'une demi-partie en arrière, comme dans l'antique, afin de donner une demi-partie de plus en hauteur à la volute et par conséquent à l'abaque. (*Note de M. Lesueur.*)

plus bas que l'autre d'un quart de partie, l'opération faite dans la moitié supérieure de l'œil de celle-ci ne se trouve pas moins au droit de celle de Goldmanni, parce qu'elle occupe le milieu de l'œil et non sa partie supérieure. Il en résulte que les

Fig. 4. — Chapiteau ionique au temple de Minerve Poliade.

points A, B, C, D, E, sont identiquement placés dans les deux volutes. — Quant à l'irrégularité de l'opération dans la volute antique, elle est produite par l'abaissement du quatrième centre, afin d'abaisser le point F pour donner plus d'espace aux

Fig. 5. — Coussinet (*pulvinar*) du chapiteau ionique.

nombreuses moulures qui compliquent cette volute exceptionnelle.

Sans rien changer aux proportions d'ensemble on peut, ainsi que nous l'indiquons dans notre figure 2, supprimer le tore orné d'entrelacs, afin de

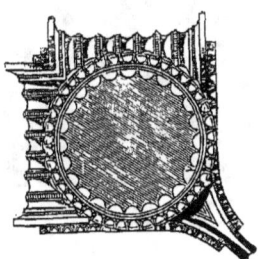

Fig. 6. — Plan du chapiteau ionique, fig. 4.

donner à l'ove et au collier de perles l'ampleur qu'ils ont dans les autres chapiteaux de la même école. Mais, en simplifiant le chapiteau du temple de Pandrose, dont les proportions d'ensemble sont excellentes, il faut avoir grand soin de conserver le listel flexible qui relie si gracieusement les deux volutes. Sa suppression, dans plusieurs productions de l'école ionienne, est un signe certain de décadence.

La volute du chapiteau du Mausolée (fig. 3),

Fig. 7. — Volute du temple de la Victoire aptère.

qui se divise en huit parties, se trace par une méthode fort semblable à celle de Palladio, mais plus parfaite en ce qu'elle permet d'éviter les angles curvilignes que produit la méthode du collaborateur de Daniel Barbaro. — Cette méthode a pour résultat de rapprocher les volutes l'une de l'autre plus que ne le fait la méthode athénienne.

Fig. 8. — Volute du temple sur les bords de l'Ilissus.

C'est un inconvénient, quand les volutes sont grandes.

Dans le chapiteau ionique, on voit tantôt quatre et tantôt huit volutes. L'œil des vo-

lutes est toujours circulaire; cependant, au temple de Minerve Poliade (Voy. notre fig. 4), l'une des volutes paraît avoir un œil elliptique, parce qu'au-dessus de la colonne d'angle la volute se répète en retour sur la face latérale suivant la diagonale, de sorte que de ce côté, au lieu de voir un coussinet (fig. 5), on aperçoit une nouvelle face de deux volutes, et l'une d'elles, celle de droite, paraît elliptique.

trouvaient au pourtour de celle-ci, en face des escaliers (*scalæ*) qui conduisaient d'une précinction à une autre. (Macrob., *Sat.*, VI, 4.) Ces vomitoires correspondaient aussi soit dans les couloirs intérieurs de l'édifice, soit dans les escaliers desservant le monument et communiquant à l'extérieur de celui-ci. Cette disposition permettait à la foule de s'écouler sur tous les points à la fois, ce qui empêchait l'en-

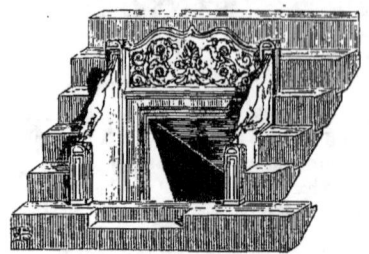

Fig. 1. — Vomitoire du Colisée.

Fig. 9. — Volute de l'intérieur des Propylées.

Notre figure 6 montre le plan de ce chapiteau; nos figures 7, 8 et 9, le tracé de trois autres volutes dont les légendes indiquent la provenance. Les chapiteaux corinthiens ont jusqu'à seize volutes, huit aux angles au-dessous du tailloir et huit plus petites au centre du sommet de la corbeille; celles-ci se nomment plutôt HÉLICES. (Voy. ce mot.) Vitruve (IV, 1, 12) les nomme *helices minores*. — Le chapiteau composite ne comporte que huit volutes. (Voy. ORDRES D'ARCHITECTURE.)

VOMIR, *v. a.* — Dans les fontaines, les chéneaux, quand une figure, un masque, jettent de l'eau avec force par la bouche, on dit que cette figure, ce masque, *vomissent* de l'eau.

VOMITOIRE, VOMITORIUM. — Dans les théâtres, les amphithéâtres et les cirques de l'antiquité, on désignait sous ce terme des portes basses qui donnaient accès des couloirs aux gradins de la *cavea*. Les *vomitoria* se

combrement. Le Colisée, qui pouvait contenir 90,000 spectateurs, possédait assez de vomitoires et d'escaliers pour permettre à la foule de s'écouler sans embarras en moins de dix ou quinze minutes. — Notre figure 1 montre un vomitoire de cet amphithéâtre; on voit que les accoudoirs des gradins sont décorés de chiens; notre figure 2 montre un autre genre

Fig. 2. — Détail d'un vomitoire au Colisée, avec son ajustement avec des *cancelli*.

d'accoudoir d'un vomitoire de ce même monument; le devant des gradins est pourvu de *cancelli* ou garde-corps. — Voy. AMPHITHÉATRE, THÉATRE et ROMAINE (*Architecture*).

VOQUER, *v. a.* — Terme de potier. C'est malaxer la terre entre ses mains pour la pré-

parer et l'apprêter avant de la mettre en œuvre sur la roue du potier. On dit aussi, dans le même sens, *voguer*.

VOTIF, IVE, *adj.* — Ce terme s'applique surtout aux édicules et aux monuments élevés en l'honneur d'une divinité qui, invoquée dans un moment difficile, est censée avoir écouté votre prière et vous avoir accordé votre demande. Il nous reste des monuments votifs de l'antiquité qui attestent cet ancien usage : ce sont des colonnes, des édicules, et surtout des autels. Ces derniers sont souvent des œuvres d'art remarquables.

VOUSSOIR, *s. m.* — Pierre taillée en forme de trapèze et qui est employée comme pierre d'appareil dans un arc, une voûte ou une arcade. Dans un voussoir, on nomme *douelle extérieure* le côté convexe formant l'extrados de la voûte ; *douelle intérieure*, le côté opposé, c'est-à-dire le côté concave. Les faces latérales, cachées dans la maçonnerie, se nomment *lits*, tandis que les deux autres faces se nomment *têtes* ; l'une d'elles est souvent engagée dans la construction. Dans un arc ou dans une voûte, les voussoirs sont tantôt égaux entre eux, tantôt inégaux sur la hauteur de leur tête ; dans ce dernier cas, c'est pour faciliter la liaison de l'arcade avec les autres maçonneries. Quand les voussoirs sont tous égaux en hauteur, la voûte est dite *extradossée*.

VOUSSOIR A BRANCHE. — C'est un voussoir *fourchu* qui fait liaison avec le pendentif d'une voûte d'arête.

VOUSSOIR A CROSSETTE. — Voussoir qui, à son sommet, se retourne sur l'un de ses côtés pour faire liaison avec une assise de niveau.

VOUSSURE, *s. f.* — Surface courbe servant à raccorder deux ou plusieurs autres surfaces droites qui ne sont pas dans le même plan ; portion de voûte qui raccorde un plafond avec la corniche de la pièce, ou bien encore qui raccorde des surfaces courbes réglées. — On nomme également *voussure* une portion de voûte comprise entre la naissance de la courbe et un point quelconque de celle-ci, pourvu toutefois que ce point soit situé en deçà du point *summum* de l'arc. Du reste, on désigne aussi sous ce terme toute portion de voûte qui est moindre qu'une demi-circonférence ; l'intrados biais décoré de figures ou de dais des grands arcs qui couronnent les portes d'église, enfin chacun des compartiments longitudinaux de cet intrados.

VOUSSURE (ARRIÈRE-). — Voussure qui est située au haut d'une baie de porte ou de croisée et dont le cintre de face est différent de celui du fond ; du reste, la baie elle-même peut être rectangulaire, dans certains genres d'ARRIÈRE-VOUSSURES. (Voy. ce mot.)

VOUTE, *s. f.* — Construction formée à l'aide de VOUSSOIRS (Voy. ce mot) et qui est destinée à couvrir un espace vide compris entre deux ou plusieurs murs perpendiculaires qui servent de pieds-droits à la voûte. Ces pieds-droits doivent présenter une grande solidité, parce qu'ils ont à résister à la fois à un effort horizontal, nommé *poussée*, et à un effort vertical. Dans une voûte ordinaire, chaque voussoir a son semblable, sauf celui du centre, placé au sommet de la voûte, qui sert à la fermer et qui pour cela se nomme *clef* ; les deux voussoirs adjacents, c'est-à-dire ceux qui sont situés à droite ou à gauche de la clef se nomment *contre-clefs*, tandis que ceux qui portent directement sur les pieds-droits, c'est-à-dire à la naissance de la voûte, se nomment *sommiers*. Dans une voûte, les voussoirs sont toujours en nombre impair, 3, 4, 5, 6 de chaque côté de la clef, ce qui fait qu'elle est composée de 7, de 11 ou de 13 voussoirs. On nomme *extrados* de la voûte la partie extérieure, qui est convexe, et *intrados* la partie intérieure, qui est concave. C'est l'intrados qui se raccorde avec les pieds-droits suivant une ligne droite, dite *ligne des naissances*, qui passe par le plan horizontal du mur et qu'à cause de cela on nomme *plan des naissances*. Dans une voûte, on nomme *reins* de la voûte l'espace compris entre un plan horizontal tangent au sommet de l'extrados de cette voûte et un plan vertical qui s'élèverait de la naissance de l'extrados.

HISTORIQUE. — Bien que beaucoup d'auteurs aient écrit le contraire, l'usage de la

voûte remonte à une haute antiquité. Les Égyptiens l'ont connue très-certainement, bien qu'ils ne l'aient pas employée autant que le plafond plat pour couvrir de vastes salles ; ils en construisaient même de divers genres : la plus élémentaire se composait de deux dalles inclinées et qui se touchaient par leur extrémité supérieure. Il en existe une de cette espèce dans le souterrain de la grande pyramide de Chéops. Nous possédons de même des voûtes cintrées : l'une à Abydos, dans le palais d'Osymandias ; une autre à Thèbes, dans le temple d'Ammon-Ra, qui était le dieu national reconnu dans cette ville depuis la onzième dynastie. Cette voûte repose sur deux pieds-droits, et les pierres qui la forment sont posées par assises horizontales et par encorbellement. Dans d'autres ruines, on retrouve non-seulement la voûte, mais encore les clefs parfaitement caractérisées. Champollion et Hoskins (*Travels in Ethiopia*, p. 357) ont même décrit une voûte surbaissée, construite en briques crues, qui forme le plafond du tombeau d'Aménophis Ier dans la vallée de Biban-el-Malouek, à Thèbes. Du reste, dans les monuments funéraires, l'emploi de la voûte paraît avoir eu un but religieux, car la courbe rappelle la position de la déesse du ciel, Nout, qui est censée s'étendre au-dessus du défunt. — Les Égyptiens connaissaient même l'arc en décharge, puisqu'à Deir-el-Bahari on voit un arc de cette nature au-dessus d'une ouverture cintrée pratiquée dans des assises horizontales. On a également trouvé à Babylone des traces incontestables de voûtes. Rich, dans son *Voyage aux ruines de Babylone* (traduction de Raymond), affirme avoir reconnu les vestiges d'une porte cintrée et confirme ainsi les nombreux passages de Strabon, qui parle des voûtes qu'il a observées dans des monuments babyloniens.

Les Grecs, bien que n'ayant pas fait un large emploi de la voûte, la connaissaient parfaitement ; nous en avons un très-bel exemple au Trésor d'Atrée. Les Grecs avaient même deux termes particuliers pour désigner les ouvrages voûtés : ψαλὶς était employé pour les voûtes ordinaires, tandis que θόλος désignait les voûtes en forme de rotonde ; on nommait ψαλίδες les galeries voûtées, terme que Suidas dit être le même que ἀψίδες. Les Romains sont, sans conteste, ceux de tous les constructeurs de l'antiquité qui ont fait le plus large emploi de la voûte, dans les théâtres, les amphithéâtres et surtout dans les thermes. Aussi bien des auteurs ont considéré les Romains comme les propagateurs, sinon comme les inventeurs de la voûte, qu'ils auraient tenue des Étrusques. Rien ne prouve que ces derniers l'aient inventée ; nous savons tout juste le contraire, et cette version doit être mise de côté, absolument comme celle des auteurs de l'antiquité qui attribuaient cette invention à un certain Démocrite, qui n'était autre que le philosophe d'Abdère et qui ne vivait que cinq siècles avant l'ère vulgaire, tandis que la voûte, nous l'avons vu précédemment, était connue, cinq ou six mille ans avant cette époque, en Babylonie et en Égypte. Du reste, Sénèque (*Epist.*, 80), reconnaît l'erreur des écrivains de son temps qui avaient avancé que Démocrite était l'inventeur de la voûte. (Voy. OGIVALE (*Architecture*), § III, *de l'Ogive et de ses diverses formes*.)

PRATIQUE. — Les deux systèmes de voûtes les plus usuellement employés sont la voûte plein cintre et la voûte surbaissée. La pierre de taille et la brique sont les meilleurs matériaux pour ce genre de construction. — Les voûtes en pierre peuvent être considérées comme formées par une série de polygones taillés en coin (*voussoirs*) se soutenant mutuellement les uns les autres par leur simple pression. Dans les voûtes en blocs appareillés, il faut éviter d'avoir des pierres présentant des angles aigus sujets à se rompre ; on doit aussi étudier leur construction de manière à ce que les joints montants soient perpendiculaires aux joints de lit et que tous ces divers joints soient normaux à l'intrados. Il faut encore observer dans cette construction divers principes admis par la théorie et justifiés par la pratique, et que nous formulons ainsi :

1° La poussée d'une voûte est d'autant moins forte que cette voûte est divisée en

un plus grand nombre de voussoirs, et réciproquement;

2° La poussée est d'autant plus forte que la voûte est moins élevée, de sorte que la voûte plein cintre et la voûte surbaissée exercent des poussées beaucoup plus considérables que les voûtes en ogive ou en tiers-point; aussi ces dernières peuvent être supportées par des pieds-droits d'une moindre épaisseur que ceux à donner aux premières;

3° Les voûtes dont l'épaisseur va en diminuant de la naissance à la clef offrent moins de poussée que celles dont l'épaisseur est uniforme;

4° Les voûtes extradossées en ligne droite, c'est-à-dire celles dont les reins sont entièrement remplis, ont, à courbure égale, moins de poussée que les voûtes faites de toute autre manière;

5° Toute voûte plein cintre, pour se soutenir, doit avoir une épaisseur minima et uniforme d'un dix-huitième de son diamètre.

Ces principes fondamentaux posés, nous déterminerons quelle est l'épaisseur qu'il convient de donner aux voûtes à leur naissance ainsi que la forme de leur extrados.

Épaisseur des voûtes. — L'expérience permet de déterminer assez facilement l'épaisseur à

Fig. 1. — Épaisseur des voûtes (1er tracé).

donner à une voûte à son sommet. Il y a diverses méthodes; nous en donnerons les trois principales.

La première consiste à mener une droite horizontale AB et à la couper par la perpendiculaire CD. Du point O, comme centre, avec le rayon OH, on décrit l'arc HEK. Sur le sommet de cet arc on porte une hauteur ED, qui est l'épaisseur de la voûte (épais-

seur variable déterminée par le tableau que nous donnons un peu plus bas). On porte ensuite le quart du rayon de O en C, et du point C, comme centre, avec le rayon CD, on décrit l'arc ADB, qui est la courbe demandée.

La deuxième méthode consiste à tracer la

Fig. 2. — Épaisseur des voûtes (2e tracé).

courbe BAC, ou l'intrados de la voûte. On détermine l'épaisseur à donner à la clef. Soit A cette épaisseur. On divise ensuite le rayon AO en six parties égales et l'on porte une de ces parties au-dessous du point O, et avec ED, comme rayon, on décrit le demi-cercle HDK, qui est la courbe demandée.

Dans la troisième méthode, après avoir tracé les deux droites AB, CO, on porte sur

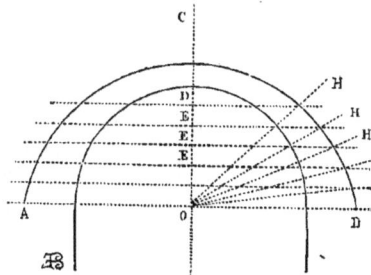

Fig. 3. — Épaisseur des voûtes (3e tracé).

cette dernière un certain nombre de divisions E, E, E, égales entre elles et à l'épaisseur de la clef. Par ces points E, on fait passer des horizontales indéfinies; puis, au point de leur intersection avec la courbe de l'intrados, on mène des lignes indéfinies H, H, H, H, et, aux points d'intersection de celles-ci et des horizontales E, on fait passer une courbe qui fournit l'extrados demandé.

Nous allons établir ici un tableau des épaisseurs qu'il convient de donner aux reins et aux pieds-droits des voûtes plein cintre et des voûtes surbaissées au tiers. Ces chiffres, établis d'après les indications de l'ingénieur Perronet, correspondent aux proportions qui existent dans la plupart des voûtes construites en matériaux d'une dureté moyenne.

TABLEAU DES ÉPAISSEURS A DONNER AUX VOUTES PLEIN CINTRE ET SURBAISSÉES ET A LEURS PIEDS-DROITS.

	Diamètre de la voûte	Épaisseur de la voûte		Épaisseur des pieds-droits leur hauteur étant :							
		aux naissances.	à la clef.	m. 1,00	m. 2,00	m. 3,00	m. 4,00	m. 5,00	m. 6,00	m. 8,00	
Voûtes plein cintre.	1	0,36	0,27	0,18	0,50	0,60	0,65	0,70	0,72	0,75	0,80
	2	0,40	0,30	0,20	0,70	0,80	0,85	0,95	0,98	1,00	1,10
	3	0,43	0,32	0,22	0,80	0,95	1,05	1,15	1,20	1,25	1,35
	4	0,46	0,34	0,23	0,90	1,10	1,20	1,30	1,35	1,40	1,50
	5	0,50	0,36	0,25	1,00	1,20	1,30	1,45	1,50	1,55	1,70
	6	0,53	0,38	0,27	1,10	1,30	1,45	1,60	1,70	1,75	1,90
	7	0,56	0,40	0,28	1,20	1,40	1,60	1,75	1,85	1,90	2,10
	8	0,59	0,42	0,30	1,30	1,50	1,75	1,85	1,90	2,00	2,25
Voûtes surbaissées.	1	0,38	0,28	0,19	0,65	0,75	0,80	0,85	0,90	0,95	1,00
	2	0,43	0,33	0,22	0,90	1,05	1,10	1,15	1,20	1,25	1,35
	3	0,50	0,40	0,25	1,10	1,35	1,45	1,50	1,60	1,65	1,70
	4	0,56	0,46	0,28	1,35	1,65	1,80	1,90	1,95	2,00	2,10
	5	0,61	0,50	0,30	1,55	1,85	2,00	2,10	2,20	2,30	2,40
	6	0,66	0,56	0,33	1,65	1,95	2,15	2,30	2,45	2,55	2,70
	7	0,70	0,60	0,35	1,75	2,05	2,35	2,50	2,65	2,75	3,00
	8	0,73	0,65	0,38	1,85	2,15	2,50	2,70	2,85	3,00	3,30

Quels que soient les matériaux employés pour la construction des voûtes, on commence par poser les cintres représentant exactement la courbe de la voûte (Voy. CINTRE), à moins que celle-ci ne soit construite sur pâté ou forme. (Voy. PATÉ et VIADUC.)

De la construction des voûtes. — La construction des voûtes comprend quatre opérations distinctes : 1° l'établissement des cintres ou des pâtés; 2° l'exécution de la maçonnerie sur les cintres; 3° le décintrement; 4° les travaux complémentaires qui ne sont exécutés qu'après le DÉCINTREMENT. (Voy. ce mot.) — Les voûtes de maçonnerie sont de trois sortes : 1° les voûtes en pierre de taille; 2° les voûtes en petits matériaux; 3° les voûtes légères en briques, poteries creuses, etc. Pour tout ce qui se rattache à ces trois genres de voûtes, nous suivrons en partie, mais en les analysant pour les abréger, les travaux de Monge et ceux de Dejardins (*Routine de l'établissement des voûtes*), donnés dans Claudel et Laroque (*Pratique de l'art de bâtir*).

Voûtes en pierre de taille. — Quand les voussoirs sont taillés d'après les calibres, on procède à leur pose. On commence par établir la division des voussoirs, conformément à l'épure, à chacune des extrémités du cintre, en marquant les points de division sur les *couchis*, soit par de petites encoches, soit en implantant des pointes; puis, lors de la pose de chaque rang de voussoirs, on trace sur le couchis, au moyen de règles, la ligne d'arase supérieure, en donnant des points intermédiaires avec des nivelettes, ou en tendant une ligne aux points marqués aux extrémités du cintre. On doit rigoureusement appliquer le principe de la non-continuité des joints, ainsi que les autres principes que nous avons énoncés précédemment. — Afin de diriger tous les plans des joints normalement à l'intrados, on se sert d'une ou de plusieurs fausses équerres levées sur l'épure de la voûte, et dont l'un des côtés fait une partie de la longueur de l'arc de l'intrados, et l'autre une normale à cet arc. — Si l'intrados est tracé à plusieurs centres, il faut changer ces fausses équerres chaque fois qu'on passe d'un arc à l'autre. — Pour la pose des voussoirs, on doit interposer dans chacun des joints un lit de mortier d'une épaisseur uniforme d'un centimètre et demi pour les voûtes de grande dimension, et d'au moins huit millimètres pour les petites voûtes. Du reste, cette épaisseur des joints varie avec la nature des matériaux, et nous ne parlons ici que des pierres de taille. Cette même épaisseur varie aussi en raison de la forme des voûtes. On comprend, en effet, que, pour éviter autant que possible le tassement au décintrement, les voûtes en arc de cercle doivent avoir des joints d'autant plus fins que leur flèche est moindre. Bien des praticiens conseillent avec raison de ne point employer de mortier pour liaisonner les voussoirs des voûtes; mais dans ce cas il faut que les voûtes soient très-bien appareillées. Quant aux coulis de plâtre, on ne peut les admettre que pour les voûtes

de peu d'ouverture et dont les pierres sont taillées avec beaucoup de précision. — On peut aussi, sans trop d'inconvénients, mettre des cales dans les joints des voûtes dont le lit de pierre est de niveau, cela facilite leur remplissage de mortier. Dans ce cas, voici comment on procède : une fois les cales en place, on abreuve les joints, on les garnit en dessous d'étoupe, de filasse, ce qu'on nomme *filasser le joint*; puis on remplit ce joint avec un coulis de mortier fin, d'abord très-clair, auquel on en ajoute de plus épais au fur et à mesure que s'élève le remplissage du joint; la partie supérieure de celui-ci est même garnie avec du mortier assez ferme pour lui permettre d'absorber une partie de l'excédant d'eau du coulis inférieur, qu'on peut encore dessécher, du reste, en pratiquant quelques saignées dans les joints garnis de filasse. On doit éviter d'employer des coulis de plâtre. En coulant ou en posant le mortier des joints, il faut avoir soin de n'en pas laisser sous les douelles des voussoirs, quand on les pose sur les cintres, car l'arête de tête de ces voussoirs, ou arête supérieure, s'appliquerait sur le cintre, tandis que l'arête inférieure en serait séparée par l'interposition de ce mortier; d'où il pourrait résulter un déversement qui pourrait nuire à la solidité de l'ouvrage. En outre, ce déversement, quelque léger qu'il fût, produirait à l'intrados de la voûte des balèvres d'un fâcheux effet et qu'il faudrait retailler après le décintrement. — Le poseur doit affermir chaque voussoir, au fur et à mesure de leur pose, au moyen d'une *dame* en bois en forme de maillet, afin de ne pas faire d'écornures aux voussoirs; il doit également apporter tous ses soins à remplir, au moyen d'éclats de pierre dure enfoncés à bain de mortier, les vides qui pourraient exister entre les lits et les joints par suite de défauts dans les voussoirs; il doit s'assurer, en un mot, que tous les joints sont parfaitement *coulés* ou *fichés*. — Les deux côtés ou *reins* de la voûte doivent être montés en même temps, afin que leur poussée se fasse équilibre sur le cintre et ne le détruise pas ; ensuite cela permet au mortier de prendre une consistance égale et en même temps des deux côtés, de sorte que si au décintrement il se produit un tassement, il s'effectue d'une manière uniforme. C'est pour le même motif qu'il convient de ne poser un cours de voussoirs que quand le précédent ou l'inférieur est entièrement posé.

La partie la plus délicate de l'exécution d'une voûte est sa fermeture ; elle doit être faite de manière à limiter autant que possible le tassement lors du décintrement. Cette opération se pratique de plusieurs manières, qui reposent toutes sur le même principe.

Voici le procédé généralement suivi. Quand il ne reste plus à poser que les clefs et les contre-clefs, on commence par fermer la voûte à ses extrémités et dans l'intervalle, si la longueur de la voûte l'exige ; on pose d'abord les contre-clefs, puis on relève le vide qu'elles laissent entre elles, et on taille la clef à la demande de ce vide ; on enduit les faces des contre-clefs d'une couche de mortier épais, mais gras et onctueux ; enfin on pose la clef, qu'on enfonce à coups de maillet jusqu'à ce que le mortier *souffle* de toutes parts et que la pierre porte sur le cintre. — Il existe encore deux autres modes de fermer une voûte en pierre de taille qui méritent d'être rapportés; les voici : le premier consiste, après avoir recouvert les contre-clefs d'un couchis de mortier, à suspendre la clef taillée à la demande du vide et à la laisser tomber à sa place en la dirigeant convenablement. La suspension de la pierre s'obtient au moyen de la LOUVE (Voy. ce mot) et de la chevrette. Avant d'entamer cette opération, on a soin d'enlever auparavant le couchis, au-dessous du rang que doit occuper la clef. Chacune des pièces qui composent ce rang peut descendre un peu au-dessous de l'intrados, et l'on doit même opérer de manière à obtenir ce résultat, afin qu'une petite retaille faite à la clef seule puisse rendre unie toute la surface de l'intrados. En employant ce dernier système de fermeture, les voûtes sont mieux bandées, et même il en résulte aussitôt un commencement de décintrement, c'est-à-dire que l'on reconnaît, à n'en pas douter, que la pression sur le cintre a sensiblement diminué. Cette manière d'opérer est sans contredit la meilleure, mais elle exige beau-

coup de précision pour son exécution, et son application n'est pas toujours possible. — La seconde méthode, dont il nous reste à parler, consiste à poser à sec les contre-clefs et la clef, en les espaçant de manière à réserver l'épaisseur des joints; puis dans ces in-

Fig. 4. — Garnissage des reins d'une voûte en briques de champ.

terstices on *fiche* du mortier d'une consistance convenable. Quelquefois on chasse dans ces joints réservés des éclats de tuile bien droits et bien cuits. Ce procédé néanmoins ne vaut pas le précédent; cependant, dans certains cas, il peut être employé à cause de sa simplicité.

Voûtes en petits matériaux. — Pour les voûtes en moellons soit de pierres calcaires, soit de meulières ou autres matériaux, le

Fig. 5. — Voûte en tuiles plates (plan).

mode d'exécution est à peu de chose près le même que pour celles en pierres de taille : on doit donc appliquer les mêmes principes. Quand la voûte est faite de petits matériaux régulièrement taillés, comme par exemple des moellons piqués, il faut également tracer sur le cintre les joints longitudinaux de chaque cours de voussoirs. — Avec de petits matériaux qui ne sont pas régulièrement taillés, il faut, autant que possible, placer vers l'intrados leur épaisseur la plus faible, et, dans tous les cas, enfoncer, à grands coups de hachette, à l'extrados et entre les queues

Fig. 6. — Voûte en tuiles plates à rebord (élévation).

de ces matériaux, des éclats de pierre dure en forme de coins. Ceux-ci sont destinés à serrer chaque moellon et à bander la voûte comme si les pierres étaient régulièrement taillées. Du reste, il ne faut jamais perdre de vue que dans ces sortes de voûtes toute la solidité réside dans la cohésion de la maçonnerie. L'emploi du ciment dans la construction des voûtes en petits matériaux a généralisé celles-ci d'une manière considérable; le ciment leur a permis de rivaliser en quelque sorte avantageusement avec les grandes voûtes en pierre de taille. En effet, les constructions de voûtes en ciment et petits matériaux sont égales, sinon supérieures, au point de vue de la double économie du temps et de la dépense. Le constructeur a su apprécier ces avantages.

Fig. 7. — Brique à 3 canaux.

C'est ce qui fait que dans ces dernières années nous avons vu se généraliser d'une manière si prompte la construction des voûtes en ciment et en petits matériaux.

Voûtes légères en briques. — Le gonflement du plâtre, lors de sa prise, est dans certains

cas d'un grand secours pour la construction des voûtes, et permet, comme le ciment, d'employer, pour l'édification de ces sortes d'ouvrages, des matériaux dont la forme paraît peu propice; d'ailleurs, la solidité des voûtes — Anciennement, pour la construction des voûtes légères, on employait des briques à rebords semblables aux tuiles antiques employées en couverture; on obtenait avec ce genre de briques une résistance considéra-

Fig. 8. — Brique à 6 canaux.

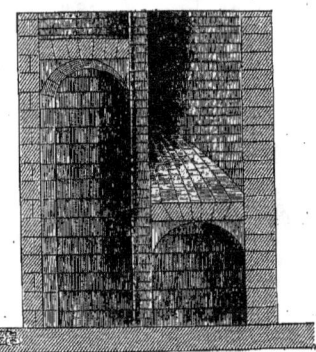

Fig. 12. — Voûte annulaire en descente.

construites de cette manière réside plutôt dans la force expansive du plâtre que dans l'arrangement et la disposition des matériaux. Cependant il faut tenir un certain compte

Fig. 9. — Brique à 8 canaux sur 2 rangs.

de cette dernière considération; car, avec des matériaux semblables, le plus ou moins de légèreté qu'à solidité égale on peut donner aux voûtes, dépend d'un emploi judicieux

Fig. 10. — Brique à 9 canaux sur 3 rangs.

qu'on fait de ces mêmes matériaux. Ainsi, on peut construire des voûtes très-solides avec un seul rang de briques ordinaires posées à plat ou en épi, ou avec deux rangs

Fig. 11. — Brique à croisillons.

de briques disposées de même et à joints croisés pour chaque rang. Une chape en plâtre et des dosserets en plâtras, établis sur les reins des voûtes en petits matériaux, leur assurent toute la résistance nécessaire dans les cas ordinaires. Notre figure 4 montre la coupe d'une voûte de ce dernier genre.

ble, qui permettait de donner très-peu de flèche à la voûte, comme le montre nos figures 5 et 6. On a renoncé avec raison à ce mode compliqué de construction; car, dans les pays où le plâtre est bon, les simples briques ordinaires sont suffisantes pour faire d'excellentes voûtes; dans les pays, au contraire, où le plâtre est mauvais, on emploie le ciment ou le mortier de chaux. — On construit également des voûtes légères en poteries; mais

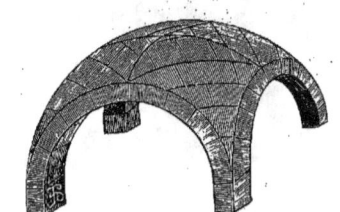

Fig. 13. — Voûte en cul-de-four (voussoirs horizontaux).

ce dernier genre de construction, qui très-anciennement a été fort employé, est aujourd'hui presque délaissé, car aux anciennes poteries on a substitué de nos jours des briques creuses à 3, 4, 6, 8 et 9 trous ou canaux; on a même fabriqué des briques à croisillons. (Voy. nos figures de 7 à 11.) Nous terminerons ce que

nous avons à dire sur les voûtes en briques en parlant d'un mode de construction assez curieux. Au moyen de briques et de briquettes, et en employant un liant à prise très-prompte, comme le plâtre ou le ciment, on peut établir certaines voûtes sans faire usage de cintres. Pour cela, il suffit de construire les voûtes par zones obliques et se déchargeant

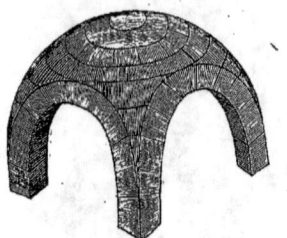

Fig. 14. — Voûte en cul-de-four (voussoirs parallèles).

vers le centre de la partie de voûte antérieurement construite. En disposant les briques en façon d'épi au lieu de les placer parallèlement, on peut non-seulement construire des voûtes légères sans cintres, mais on a sur le procédé précédent l'avantage de faire avancer la voûte sur toute sa longueur à la fois. Ce dernier système permet aussi de conduire

Fig. 15. — Coupe d'une voûte d'arête.

la voûte suivant une section diagonale, d'un pied-droit à l'autre. Ajoutons cependant que cette manière de construire les voûtes sans cintres entraîne un surcroît de main-d'œuvre; mais la suppression des cintres, surtout quand les maçons sont exercés à ce genre de travail, procure une économie notable; c'est pourquoi on l'applique avec beaucoup d'avantage aux voûtes de cave construites en moellons.

On conçoit, d'ailleurs, que cette manière d'opérer, même en employant des mortiers et des matériaux ordinaires, permet d'alléger considérablement les cintres, puisque chaque

Fig. 16. — Plan d'une voûte d'arête.

zone oblique, aussitôt établie, est fermée par sa clef, et par cette fermeture immédiate la voûte s'équilibre successivement petit à petit, de sorte qu'on a peu à craindre les fissures qui se produisent assez communément par la compression des joints.

Des divers genres de voûtes. — On divise ordinairement les voûtes en deux grandes classes : les *voûtes simples* et les *voûtes composées*. Appartiennent à la première

Fig. 17. — Voûte d'arête sur plan irrégulier.

division, toutes les voûtes engendrées par la révolution d'un arc quelconque, soit celles qui sont engendrées par le mouvement de progression d'une ligne continue, constante ou variable, suivant une direction donnée. — Dans la deuxième division, on classe toutes les voûtes formées par la combinaison de deux ou plusieurs voûtes simples. Parmi celles-ci on range : la *plate-bande*

appareillée en coins ou la *voûte en plate-bande*, dont la génératrice est une droite et dont la *face d'intrados* ou *douelle* est lisse ; la *voûte en plein cintre*, dont la section normale à l'axe est un demi-cercle ; la *voûte en arc de cercle*, dont la section est un arc de cercle plus petit que la demi-circonférence ; la *voûte en ellipse, en anse de panier, en parabole, à chaînette*, dont la section normale est une des courbes mentionnées. — On nomme :

Voûte surhaussée ou *surmontée*, la voûte

Fig. 18. — Voûte d'arête sur plan irrégulier et rampante.

dont la génératrice est un arc de cercle plus grand que la demi-circonférence : un arc surhaussé ou surmonté d'une façon très-sensible, c'est l'*arc en fer à cheval*, l'*arc ogival en lancette*, etc. ;

Voûte surbaissée, la voûte dont la génératrice est, au contraire, moindre que la demi-circonférence ;

Voûte en ogive, celle dont la génératrice

Fig. 19. — Voûte triangulaire.

est formée de deux arcs de cercle qui se coupent sous un angle plus ou moins aigu : il y a la *voûte en ogive, en tiers-point, en lancette*, etc.;

Voûte rampante, la voûte dont la génératrice est une courbe ayant ses naissances à des niveaux différents ; cette génératrice peut avoir plusieurs centres : dans les théâtres et dans les amphithéâtres de l'antiquité beaucoup d'escaliers étaient supportés ou couverts par des *voûtes rampantes*.

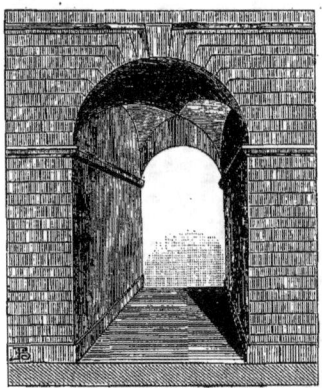

Fig. 20. — Voûte d'arête pratiquée dans un mur.

Les diverses voûtes que nous venons de mentionner peuvent être : *en berceau*, quand leur directrice est une ligne droite ; *annulaires*, quand leur directrice est une courbe. Les voûtes *en berceau* et *annulaires* sont des

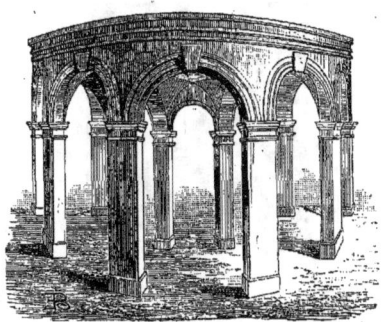

Fig. 21. — Voûte d'arête sur le noyau.

voûtes cylindriques établies suivant un plan curviligne. On les nomme *descentes*, quand la directrice est inclinée à l'horizon. Elles sont *biaises*, quand la trace horizontale des plans de tête coupe obliquement la trace également horizontale d'un plan vertical

passant par la directrice. — La *voûte annulaire* proprement dite a son intrados formé par une demi-circonférence tournant autour d'un axe vertical situé dans son plan ; on la nomme aussi *berceau tournant*, ou *voûte sur le noyau*, parce qu'elle tourne autour d'un cylindre ou *noyau*. La *vis de Saint-Gilles* est

Fig. 22. — Coupe d'une voûte en arc de cloître.

une voûte *annulaire en descente*. La génératrice de la voûte annulaire peut être aussi une *demi-ellipse*, dans ce cas, la voûte annulaire est elliptique. Dans les voûtes annulaires, si la génératrice n'est pas constante, mais qu'elle change proportionnellement au chemin parcouru, la voûte n'est plus annulaire, mais elle est dite *voûte conoïde*. La

Fig. 23. — Plan d'une voûte en arc de cloître.

voûte dont la surface intérieure imite celle d'un tronc de cône est dite *voûte conique ;* on la nomme également *voûte en canonnière* et *trompe*. — On nomme en général *calottes*, ou *voûtes en cul-de-four*, les voûtes de révolution, quand l'arc qui les engendre est circulaire ; qu'il soit plus grand ou plus petit que le demi-cercle, on nomme ces voûtes *calottes sphériques*, *dômes*, *coupoles*, ou *voûtes*

sphériques. Ces voûtes peuvent être en *cul-de-four* et en pendentif par voussoirs horizontaux (fig. 13), ou bien en cul-de-four et en pendentif, mais par voussoirs parallèles (fig. 14).

Enfin on désigne sous le nom de *voûtes elliptiques* celles qui sont engendrées par une courbe elliptique ; ces voûtes ont la forme d'un demi-ellipsoïde.

Voûtes composées. — Parmi celles-ci, la plus

Fig. 24. — Voûte en arc de cloître sur plan irrégulier.

simple est la *voûte d'arête ;* elle est formée par l'intersection de deux ou plusieurs berceaux de même hauteur, mais dont les arêtes sont saillantes ; tandis que les *voûtes en arc de cloître*, qui sont également formées par l'intersection de deux ou plusieurs berceaux de même hauteur, ont, au contraire, leurs arêtes rentrantes. Les voûtes d'arête ou en arc de cloître peuvent être droites ou ram-

Fig. 25. — Voûte en arc de cloître sur plan irrégulier et rampante.

pantes, sur plan régulier ou irrégulier, rectangulaire ou triangulaire, ou de diverses autres formes. Nos figures montrent de nombreux types. — Nos figures 15 et 16 font voir l'élévation et la coupe d'une voûte d'arête sur plan carré ; nos figures 17, 18 et 19, le plan de voûtes d'arête sur plans irréguliers (trapézoïdal et triangulaire) ; notre figure 20, une voûte d'arête pratiquée dans un

mur épais pour y donner un passage ; notre figure 21, une voûte d'arête sur le noyau : c'est une succession de voûtes d'arête à plans trapézoïdaux séparés par des arcs-doubleaux.

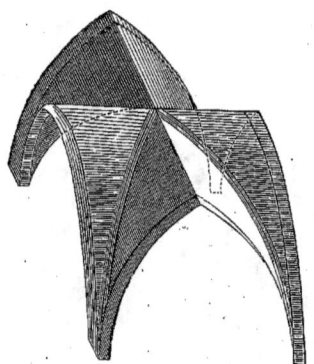

Fig. 26. — Voûte en arc de cloître (perspective).

Nos figures 22 et 23 montrent une coupe et un plan d'une voûte en arc de cloître ; nos figures 24 et 25, deux plans à base trapézoïdale de voûtes en arc de cloître ; notre figure 26, la perspective d'une voûte en arc de cloître ; notre figure 27, une voûte octogonale à nervures. Cette forme était souvent appliquée au moyen âge pour couvrir les trésors

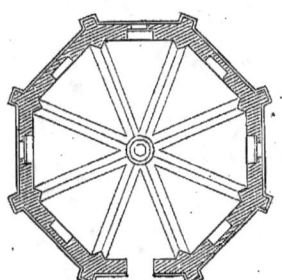

Fig. 27. — Voûte octogonale.

des églises ainsi que les vastes cuisines ; un tuyau de cheminée placé dans l'œil de la voûte servait pour la ventilation et pour donner une issue aux fumées qui se dégageaient des fourneaux de cuisine.

Notre figure 28 fait voir le plan d'une voûte à nervures avec quatre clefs pendantes ; notre figure 29, une autre voûte, également à nervures, qui comporte tous les divers organes de la voûte ogivale, c'est-à-dire qu'elle possède cinq clefs, des arcs-doubleaux, des formerets, des liernes, des tiercerons et des croisées d'ogives. Enfin notre figure 30 est la perspective d'une voûte à nervures comprise entre deux murs et un arc formeret ; on y retrouve en élévation, sauf les clefs, les

Fig. 28. — Voûte à nervures avec 4 clefs pendantes.

mêmes éléments que nous avons vus en plan dans la précédente figure.

On nomme *lunette*, ou *voûte à lunette*, une ouverture pratiquée dans une voûte pour le passage d'une autre de hauteur moindre (Voy. LU-

Fig. 29. — Voûte ogivale, voûte à nervures.

NETTE) ; *pendentifs*, ou *voûtes en pendentifs*, les voûtes en dôme, supportées par des sortes de niches en cul-de-four (Voy. PENDENTIF) ; enfin on nomme *voûte en limaçon* une voûte sphérique, ronde ou ovale, surmontée ou surbaissée, dont les assises sont conduites *en spirale*, en

hélice, depuis les coussinets jusqu'à sa fermeture ; *voûtes en niche*, des demi-voûtes sphériques ou ellipsoïdales construites dans l'épaisseur d'un mur, ou à l'extrémité de deux

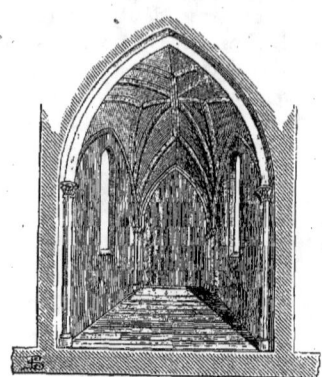

Fig. 30. — Structure de la voûte ogivale, ou à nervures.

murs parallèles et recouverts d'une voûte de même forme que la niche : dans ce cas, on la nomme aussi *voûte en cul-de-four*; *voûte en tas-de-charge*, une voûte sphérique dont les joints de lits sont partie en coupe du côté de

Fig. 31. — Voûte décorée de compartiments.

la douelle et partie de niveau du côté de l'extrados. (Voy. TAS-DE-CHARGE, DOME, COUPOLE, etc.)

ORNEMENTATION DES VOUTES. — Quelle que soit la forme des voûtes, elles sont susceptibles de recevoir une ornementation plus ou moins riche, suivant le milieu qu'elles sont appelées à décorer. En effet, à côté des décorations les plus simples, telles que moulures formant des panneaux et des caissons (fig. 31 et 32), nous trouvons des décorations les plus brillantes, surtout si nous étudions les revêtements des voûtes des architectures arabe, mauresque et persane. Ce sont partout de

Fig. 32. — Voûte revêtue en bois.

petites coupoles décorées de sortes de stalactites, de verres, de cristaux, de petites coupoles très-accidentées nommées *medias*

Fig. 33. — Plafond d'une voûte.

naranjas ; ou bien encore des compartiments formés avec le secours de faïences aux brillantes colorations, car nous devons bien reconnaître que l'art oriental possède une puissance décorative supérieure à celle de l'art occidental. Rien ne peut égaler en richesse l'intérieur de

certaines coupoles de mosquée dont les verres de couleur tamisent la lumière à travers une seconde coupole dont les dessins finement découpés ne peuvent être comparés qu'à une magnifique dentelle. Ces coupoles doubles font ressembler l'intérieur de ces édifices à des demeures enchantées, telles qu'on en décrivent les contes de fées. — La planche en couleur LXXIII, qui se trouve au mot PLAFOND, donnera une idée de ce que peuvent être les décorations polychromes des voûtes de l'Orient; car ce qui se fait pour les plafonds plats s'exécute également pour les plafonds courbes, qui se prêtent mieux encore aux chatoyants effets décoratifs, ainsi qu'à de singuliers jeux de lumière. — Notre figure 31 montre un motif de décoration à compartiments; notre figure 32, une partie de voûte revêtue de lambris en menuiserie, système adopté pour le revêtement de grands vaisseaux de l'époque ogivale; enfin notre figure 33 fait voir un caisson de voûte décoré d'un marmouset. (Voy. CAISSON.)

VOUTER, *v. a.* — Recouvrir un espace d'une voûte, construire une voûte sur des cintres ou sur un pâté. (Voy. VOUTE.)

VOYANT, *s. m.* — Partie mobile d'une mire avec laquelle on vise avec le niveau. (Voy. MIRE.)

VOYER, *s. m.* — Officier d'administration, chargé de la police des routes et des rues. Henry IV créa le poste de grand voyer de France; ce fut Sully qui l'occupa le premier. — *Agent voyer*, employé subalterne des ponts et chaussées. — *Commissaire voyer*, architecte chargé de surveiller les travaux de construction qu'élèvent les particuliers pour voir s'ils sont exécutés suivant l'alignement et les prescriptions de police, et s'assurer si les divers locaux sont établis suivant les principes prescrits pour assurer la sécurité, l'hygiène et la salubrité publiques.

VRILLE, *s. f.* — Petit outil en fer terminé en pointe surmontée d'une vis à l'une de ses extrémités, et dont l'autre porte un manche adapté perpendiculairement à la tige qui traverse le manche de part en part. La vrille sert à percer le bois pour faciliter

Fig. 1. — Vrille, dite *vrille façon de Styrie*.

l'entrée des vis dans celui-ci. Il en existe de diverses formes; les deux qui sont le plus

Fig. 2. — Vrille dite *vrille creuse*.

usuellement employées sont celles dites *vrille façon de Styrie* (fig. 1) et *vrille creuse* (fig. 2).

VRILLER, *v. a. et v. n.* — Faire des trous avec une vrille. — Prendre la forme d'une vrille.

VRILLON, *s. m.* — Petite tarière dont le fer est terminé en vrille.

VUE, *s. f.* — Ouverture pratiquée dans le mur plein d'un édifice, d'une construction, afin de voir au dehors de celle-ci par cette ouverture.

JURISPRUDENCE ET LÉGISLATION. — Terme de l'ancienne coutume de Paris employé pour désigner toutes sortes d'ouvertures par lesquelles on reçoit le jour. On distingue deux espèces de vues : les vues dites *jours*

de souffrance ou *jours de tolérance*, que l'on pratique à verre dormant, et les vues d'aspect ou fenêtres ouvrantes. Au mot JOUR, où nous renvoyons le lecteur, nous avons parlé des jours de souffrance et nous avons donné les articles 675, 676, 677 du Code civil qui traitent cette question; nous ne nous occuperons donc ici que des *vues d'aspect*, et nous commencerons par donner les articles du Code civil qui concernent ces vues.

Art. 678. — On ne peut avoir des vues droites ou fenêtres d'aspect, ni balcons, ni autres semblables saillies sur l'héritage clos ou non clos de son voisin, s'il n'y a dix-neuf décimètres (six pieds) de distance entre le mur où on les pratique et ledit héritage (fig. 1).

Art. 679. — On ne peut avoir des vues par

Fig. 1. — Vue droite, ou fenêtre d'aspect.

côté ou obliques sur le même héritage, s'il n'y a six décimètres (deux pieds) de distance (fig. 2).

Art. 680. — La distance dont il est parlé dans les deux articles précédents se compte depuis le parement extérieur du mur où l'ouverture se fait, et, s'il y a balcons ou autres semblables saillies, depuis leur ligne extérieure jusqu'à la ligne de séparation des deux propriétés.

Les distances prescrites par le Code civil pour les vues droites ou obliques doivent être observées tant à la ville qu'à la campagne; les termes de la loi sont généraux et absolus. (Pardessus, n° 204.) — Pour opérer avec ordre, nous diviserons ces articles en trois paragraphes : 1° les *vues légales*, 2° les *vues droites* ou libres, 3° les *vues obliques* ou de côté.

I. VUES LÉGALES. — Ces vues sont celles que le propriétaire exclusif d'un mur joignant immédiatement l'héritage d'autrui peut pratiquer en telle quantité et disposition qu'il lui plaît dans ce mur. Mais les vues légales ne pourraient être pratiquées dans un mur mitoyen, car l'article 675 du Code civil est formel à cet égard : nul ne peut, sans le consentement de son voisin, pratiquer dans le mur mitoyen aucune fenêtre, aucune ouverture, en quelque manière que ce soit, même à *verre dormant*. Cette prohibition ne tombe que si le mur mitoyen devient riverain de la voie publique à laquelle le sol de la maison contiguë a été incorporé après expropriation et démolition. — Le mur en question, indivis avec la commune, est alors régi par le principe de l'indivision, c'est-à-dire d'après lequel tout propriétaire d'une chose indivise peut en faire tel usage qu'il voudra, pourvu qu'il ne porte point tort à son copropriétaire et qu'il ne nuise à ses droits. Une fois le sol de la maison démolie incorporé à la voie publique, le propriétaire de

Fig. 2. — Vue de côté ou oblique.

l'autre propriété peut y pratiquer tous les jours qu'il jugera nécessaires pour sa commodité ou son agrément; l'administration ne pourra exiger la suppression des jours pratiqués dans le mur mitoyen. — Celui qui prend une vue légale dans un mur n'a pas besoin d'être propriétaire exclusif du mur, il lui suffira de l'être de la partie de ce mur dans laquelle il veut percer une ouverture. Par exemple, s'il exhausse le mur mitoyen, rien ne s'opposera à ce que dans la partie exhaussée à ses frais il prenne des vues légales, comme bon lui semblera. (Pardessus, n° 211 ; Roullier, t. III, n° 527; Delvincourt, t. I, p. 407.) Mais le voisin aura toujours le droit de faire boucher ces vues en achetant la mitoyenneté. (Cass., 1er oct. 1813; 3 juin 1850; C. de Toulouse, 8 février 1844.) — Celui qui pratique des vues légales peut les faire comme bon lui semble, la loi ne déterminant d'aucune façon les di-

mensions que doivent avoir les baies d'un jour ou d'une vue quelconque. (Pardessus, n° 210 ; Demolombe, t. XII, n°⁸ 536-537.) La prescription trentenaire peut être invoquée et écoutée en faveur de celui qui la réclame pour des jours et des vues pratiqués dans un mur qui lui appartient exclusivement, quand bien même les jours et les vues auraient été établis sans observer la hauteur prescrite de 1m,90 ou 2m,60.

II. Vues droites. — On appelle ainsi, dit Lepage (t. I, p. 196, § 4), « les ouvertures faites dans un mur placé en face de l'héritage voisin, et à une certaine distance. En perçant une fenêtre, le propriétaire de ce mur voit directement chez le voisin sans avoir besoin de tourner les yeux d'un côté ou de l'autre ; voilà pourquoi une ouverture de cette espèce est appelée *vue droite*, ou *d'aspect*. Si cette vue s'étend fort au loin les architectes la nomment *vue de prospect*. » — Les vues droites sont *d'aspect* ou *de prospect*. La première espèce de ces vues a pour objet de donner à l'édifice où elle se trouve du jour et de l'air, elle est du nombre des servitudes continues et apparentes qui peuvent s'acquérir par prescription ; la seconde espèce permet de jouir de l'édifice d'une vue très-étendue, on ne peut la posséder qu'autant qu'elle est établie par un titre. Pour la vue d'aspect, s'il existe un titre constitutif de la servitude de vue et que ce titre ne mentionne pas l'étendue du droit, il est clair que c'est une simple servitude d'aspect, et que celui sur la propriété duquel on prend vue a le droit de construire ce que bon lui semble devant les ouvertures de son voisin, pourvu qu'il laisse entre lesdites ouvertures et ses travaux la distance de 1m,90 (six pieds) déterminée par la loi. (Voir *supra*, article 678 du *Code civil*.) — Quand des vues droites sont acquises par titre ou par prescription, on ne peut les modifier, même en changeant la hauteur d'enseuillement ; ainsi quand les jours sont pratiqués dans les murs à une distance moindre de 1m,90 de la ligne mitoyenne, il faut à rez-de-chaussée que la hauteur minima de la vue soit pratiquée à 2m,60, et à l'entre-sol ou au premier étage à 1m,90 (figure 3). On ne peut ouvrir des vues droites que dans un mur qui vous appartient exclusivement ; elles sont donc impraticables dans un mur mitoyen. — Lepage (t. I, p. 202) admet qu'un tribunal peut autoriser le propriétaire d'un mur, construit à moins de 1m,90 du terrain non clos et non bâti du voisin, à ouvrir des vues droites dans ce mur s'il en a un besoin réel, et

Fig. 3. — Hauteur d'enseuillement.

pourvu que le voisin ne puisse en éprouver aucun préjudice; et cet auteur ajoute : « Dans cette alternative, nous pensons que les circonstances doivent servir à déterminer ce qui convient pour chaque espèce où la question se présente ; on doit concilier le respect de la propriété avec l'obligation de ne pas incommoder ses voisins. » L'opinion de Lepage est inadmissible, car la loi est formelle, et aucun tribunal n'oserait la transgresser.

III. Vues obliques. — Les vues obliques ou de côté sont celles qui sont pratiquées dans un mur faisant angle avec la ligne séparative de deux héritages et par lesquelles

on ne peut voir sur la propriété voisine sans tourner la tête ou les yeux. L'article 679 du Code civil édicte qu'on ne peut avoir des vues obliques sur l'héritage du voisin à moins d'une distance de six décimètres (deux pieds) ; mais à cette distance on peut en établir dans des dimensions quelconques. Les six décimètres de distance se mesurent non à partir du parement extérieur du mur, mais à partir de l'*arête du jambage* de la croisée ou fenêtre jusqu'à la ligne séparative des deux héritages (fig. 4). Il faut, du reste, tenir compte des usages locaux pour ce mesurage. (Desgodets, art. 202, n° 5; Lepage, t. I, p. 205.)

On ne peut pratiquer des vues obliques dans le mur mitoyen sans le consentement du ou des copropriétaires de ce mur ; mais dans tous les cas où l'on ne peut ouvrir des

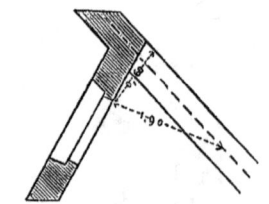

Fig. 4. — Vue dans un angle, mesure de la vue droite et de la vue oblique.

vues droites on ne peut *à fortiori* ouvrir des vues obliques. — Pour établir des balcons et autres saillies semblables, il faut, ainsi que nous l'avons dit ci-dessus, qu'il existe une distance de $1^m,90$ entre la saillie la plus avancée, la plus *saillante*, et l'héritage du voisin : ainsi un balcon ne peut dans aucun cas être considéré comme une vue oblique, comme semblerait cependant l'admettre un arrêt de la Cour de cassation en date du 16 janvier 1839. (Dalloz, v° *Servitude*, n° 744.) Or, Pardessus (n° 207), Roullier (n° 522), Delvincourt (t. I, p. 409), Duranton (t. V, n° 413), disent formellement que celui qui pratiquerait un balcon en saillie serait considéré comme ayant, à partir du côté de ce balcon, une vue droite sur l'héritage voisin ; il devrait donc laisser, entre la propriété voisine et le côté du balcon, la distance prescrite pour les vues droites. — Du reste, les articles 678 et 679 s'appliquent non-seulement aux fenêtres, aux lucarnes et aux balcons, mais aux terrasses et généralement à tous les endroits élevés d'où l'on peut voir sur la propriété, sur l'héritage voisins. (Roullier, t. III, n° 520; Paillet, sur l'art. 679.) — Celui qui veut pratiquer des vues obliques à une distance moindre de six décimètres devra placer un autre mur *en aile* de six décimètres de saillie. Ce mur formera angle droit avec celui dans lequel les ouvertures seront pratiquées. Le mur d'aile devra être relevé jusqu'à la hauteur à laquelle seront placées les ouvertures.

Vue (Droit de). — Le droit de vue, considéré comme servitude conventionnelle, peut s'acquérir par titre, par la destination du père de famille, par la prescription. Seul un propriétaire a le droit de grever son héritage de la servitude de vue ; cependant, s'il possédait deux maisons contiguës et qu'il en louât une, il ne pourrait prendre de vue sur cette dernière contre la volonté du locataire ; il lui faudrait attendre l'expiration de son bail. (Paillet, sur l'art. 1723, n° 2; Pothier, *Louage*, n° 76.) (Voy. Jour, Servitude, Vue.)

VULCANISATION, *s. f.* — Procédé employé pour rendre le caoutchouc fabriqué moins sensible aux influences du froid et de la chaleur. Ce procédé consiste à combiner le caoutchouc avec du soufre en petite proportion.

VULCANISER, *v. a.* — Faire subir au caoutchouc la vulcanisation. Aujourd'hui, grâce à ce procédé, les tuyaux de caoutchouc peuvent être employés pour l'arrosage des cours et des jardins, pour de petits branchements temporaires de gaz, etc.

W

WAGON, s. m. — Terme qui nous vient de l'anglais et qui signifie, un chariot marchant sur des rails. Dans les travaux de terrassement, on emploie de petites caisses montées sur quatre roues qui roulent sur des rails et qu'on nomme également *wagons*. Souvent ceux qui ne servent qu'aux transports des terres, pour déblais et pour remblais, peuvent basculer sur l'un de leurs côtés, afin de rejeter sur le sol le contenu de leur caisse.

En maçonnerie, on nomme *wagons*, *tuyaux en wagons*, des poteries de terre cuite qui servent à former des tuyaux de cheminée ; les uns sont droits, les autres obliques, pour les tuyaux de cheminée qu'il faut dévoyer.

Wagons ou wagonnets obliques.

(Voy. notre figure.) Dans le même sens, on emploie aussi le mot *wagonnet*.

WAGON-VANNE. — Vanne mobile qu'on pose dans un égout pour donner des chasses puissantes, afin de nettoyer cet égout. C'est une sorte d'écluse portative.

WAGONNET. — Voy. WAGON, *in fine*.

WASTRINGUE, s. f. — Outil dans le genre d'une plane, qui sert à arrondir le bois. Cet outil est utilisé par divers corps d'états, surtout par les chaisiers et les menuisiers en voitures. Notre figure 1 montre un fer, ou plutôt une *lame* de cet outil, et notre figure

Fig. 1. — Lame de wastringue.

2 une wastringue ordinaire avec une garniture en cuivre.

Fig. 2. — Wastringue.

WEALD, s. m. — Terme de géologie. Terrain situé au-dessous du grès inférieur, ainsi nommé parce qu'il a été étudié à l'origine dans le *Weald*, contrée d'Angleterre qui fait partie des comtés de Sussex, de Kent et de Surrey.

WEALDIEN, IENNE, adj. — Qui appartient au Weald.

WIGWAM, s. m. — Cabane des peuples indigènes et sauvages de l'Amérique australe.

WIVRE, GIVRE ou GUIVRE, s. f. — Animal fantastique, sorte de grosse couleuvre, de serpent ou de vipère, à queue ondulante, au corps rugueux, papelonné d'écailles, avec des ailes de chauve-souris, et qui porte quelquefois des pattes de pourceau.

WRIT. — Terme anglais de droit qui commence à pénétrer dans notre langue, et qui signifie une *ordonnance*, un *acte judiciaire*.

X

X. — Vingt-troisième lettre et dix-huitième consonne de notre alphabet, en ne comptant le *v* et le *w* que pour une seule et même lettre. — Comme signe numérique, dans la numération romaine, X = 10, deux XX = 20, etc. Précédé d'un I, X égale 9 (IX); suivi d'un I, de II et de III, X vaut respectivement 11, 12, 13 (XI, XII, XIII); du reste, ce signe, placé à côté d'un autre chiffre, l'augmente ou le diminue de 10, suivant qu'il précède ce chiffre ou qu'il le suit : ainsi XL = 40, LX = 60, LXX = 70, LXXX = 80, XC = 90, CX = 110. Chez les Grecs, le ξ valait 60, et, précédé d'un accent (,ξ), 60,000. Le Χ (*khi*) valait 600.

XÉNAGIE, *s. f.* — Subdivision de l'armée grecque qui se composait de 256 hommes. Elle se subdivisait elle-même en quatre tétrarchies. Cette subdivision se nommait aussi *syntagme*. Il fallait quatre syntagmes ou xénagies pour faire une *chiliarchie*.

XÉNIE, *s. f.* — Présent d'hospitalité en usage dans l'antiquité chez les Grecs et chez les Romains. Chez ces derniers, pendant la fête des Saturnales, on s'envoyait réciproquement des xénies. Sous l'empire, on envoyait des xénies à un orateur qui avait plaidé pour vous; enfin sous le bas-empire, dans les provinces, les habitants étaient obligés d'en offrir au gouverneur de leur province.

XENODOCHIUM. — Voy. HÔPITAL.

XEROPHAGIA. — Jeûne de six jours que, dans la primitive Église, on pratiquait pendant la semaine sainte, et pendant lequel on ne mangeait que du pain avec du sel et on ne buvait que de l'eau.

XYLOGRAPHIE, *s. f.* — Art de graver sur bois. On nomme planches *xylographiques* des planches en bois gravées avec lesquelles on imprime typographiquement, tandis qu'avec la gravure sur acier ou sur cuivre on ne peut imprimer qu'en taille-douce.

XYSTE, *s. m.* — Lieu couvert situé près d'un portique, et qui dans les palestres et dans les stades servait à l'exercice des athlètes. Pausanias (VI, 23) nous dit qu'on nomme ainsi cette partie du stade parce qu'Hercule, fils d'Amphitryon, nettoyait tous les jours la palestre d'Elis, pour s'endurcir au travail, et qu'il en arrachait beaucoup de mauvaises herbes en raclant : on le nomma *xyste*, ξυστός (du verbe ξύω, je racle, je polis). Dans les bains et les thermes de Rome, il y avait également de grands xystes dans lesquels les jeunes gens pratiquaient de nombreux exercices. En résumé, chez les Grecs, le xyste était une sorte de corridor couvert dans lequel les athlètes s'exerçaient pendant l'hiver (Vitruv., V, 11, et VI, 7, 5); chez les Romains, c'était une promenade découverte ou terrasse dans un jardin dépendant d'un édifice quelconque. (Pline, *Ep.*, II, 17, V, 6, 19; Phæd., II, 5; Suet., *Aug.*, 72.)

Y

Y. — Vingt-quatrième lettre, dix-neuvième consonne, et, suivant quelques grammairiens, sixième voyelle de notre alphabet. Comme signe numérique, cette lettre valait chez les Romains 150, et, surmontée d'un trait horizontal (Ȳ), 150,000. Chez les Grecs, l'*upsilon* valait 400, et, précédé d'un accent (‚υ), 400,000.

YDRE ou YDRIE, *s. f.* — Vieux mot servant à désigner un grand vase en forme de cruche. Ce terme est dérivé du grec ὕδωρ, eau ; du reste, il existe des vases antiques nommés *hydries.* (Voy. VASE, § *Hydrie.*)

YEUX-DE-PERDRIX. — Petites taches irisées qui se trouvent dans l'étain ; les plombiers les considèrent comme un indice de bonne qualité de ce métal.

YOURTE, *s. f.* — Demeures souterraines que les Kamtchadales se creusent dans le sol pour y passer l'hiver. Les habitants de la Laponie, ainsi que certains paysans de la Sibérie, se creusent également des *yourtes.*

YMAIGE, *s. f.* — Terme usité dans le moyen âge et qui signifiait, *statue, sculpture, bas-relief.*

YMAIGERIE, *s. f.* — Vignettesnp moyen âge exécutées par les miniaturistes ; mais on désignait également sous ce terme des bas-reliefs et des sculptures sur bois et sur pierre qui représentaient toutes sortes de scènes, principalement des grotesques et des *Obscena* (Voy. ce terme dans notre *Dict. gén. d'archéol.*). Les *ymaigiers*, de même que les *tailleurs-folliagers* (aujourd'hui *ornemanistes*) du moyen âge, exécutèrent dans leurs travaux de nombreux symbolismes qui n'ont pas tous été expliqués, tant s'en faut, ou du moins qui ont été expliqués fort diversement, et, disons-le, parfois d'une manière absurde, parce que certains archéologues ont prêté aux ymaigiers du moyen âge des idées fort subtiles, dénuées de justesse et trop souvent puériles ; idées tellement subtiles qu'elles n'ont pu germer que dans des cerveaux malades, et qu'à coup sûr n'ont jamais eues les tailleurs de pierre qui sculptaient les nombreux symbolismes. L'usage du symbolisme était emprunté aux peuples de l'Orient, notamment aux Égyptiens. Au moyen âge on donnait aux Écritures saintes quatre interprétations différentes, le sens historique, les sens allégorique, analogique et tropologique. De là encore une grande difficulté pour expliquer le symbole d'objets divers.

Voici l'explication de quelques symboles les plus fréquemment représentés dans l'*ymaigerie*. Nous suivrons un ordre alphabétique, pour faciliter les recherches à nos lecteurs.

AGNEAU. — Un des nombreux symboles de Jésus-Christ et qui symbolise aussi les chrétiens. Le nimbe est un attribut exclusivement réservé à l'Agneau de Dieu, mais il ne paraît guère sur les monuments que vers le commencement du ve siècle. — L'agneau, symbole des chrétiens, est fréquemment représenté dans des mosaïques sur lesquelles on voit des agneaux sortant de deux cités et se dirigeant vers l'Agneau de Dieu placé au sommet d'une montagne. Les deux cités sont Jérusalem et Bethléem, le troupeau sortant de la première de ces villes figure les chrétiens issus du judaïsme, celui qui sort de Bethléem symbolise les chrétiens issus du paganisme.

AIGLE. — Cet animal symbolise la résurrection, aussi voit-on fréquemment cet oiseau représenté sur les tombeaux chrétiens. Il est

probable que ce symbole a été créé par suite du verset d'un psaume où il est dit : « Ma jeunesse sera renouvelée comme celle de l'aigle ; *renovabitur ut aquilæ juventus mea.* »

ALPHA et OMÉGA. — Ces deux lettres, dont l'une est la première et l'autre la dernière de l'alphabet grec, symbolisent la vie terrestre qui a un commencement et une fin ; elles symbolisent aussi Dieu, qui est le commencement et la fin de toutes choses.

ANCRE. — Symbole de l'espérance. On voit fréquemment parmi les symboles chrétiens une ancre accostée de deux poissons. Les archéologues sont loin d'être d'accord sur le sens de ce symbole; quelques-uns le considèrent comme l'espérance dans des existences nouvelles ; d'autres, comme l'emblème de la fidélité conjugale ; et cependant on a retrouvé des poissons séparés par une ancre sur des tombeaux de personnes censées vierges, ce qui exclurait toute idée de mariage.

ANCRE NAUTIQUE. — Voy. DAUPHIN.

ANE. — Emblème de la patience et de la sobriété, mais aussi de la paresse et de l'entêtement.

AVIRON. — Symbole de l'effort que le chrétien doit faire pour vivre honnêtement dans cette vie, afin d'acquérir la vie éternelle.

Fig. 1. — Pesée des âmes.

BALANCE. — La balance symbolise le jugement dernier, parce que ce jour-là les âmes seront jugées suivant leurs actes; les balances représenteraient donc la pesée des âmes, comme on le voit souvent sur les bas-reliefs, notamment dans le tympan du portail de l'église d'Autun (fig. 1).

BASILIC. — Symbole du génie du mal et de la débauche. C'est un animal fantastique qui a la tête, le col et la poitrine du coq greffés sur le corps d'un lézard à huit pattes. Vincent de Beauvais le définit ainsi : *Habet caudam ut coluber, residuum vero corporis ut gallus;* « il a la partie antérieure du corps comme un coq et se termine par une queue comme un serpent. » Ce monstre serait sorti d'un œuf de coq couvé par un crapaud. Sa vue seule causait la mort de l'homme ; mais si celui-ci l'apercevait le premier, il n'avait rien à craindre du basilic. Il était un moyen de se défaire de cet animal : c'était de lui présenter un miroir ; s'il s'y regardait, son regard seul le foudroyait lui-même.

BÉLIER. — Symbole du Verbe, qui signifie aussi force créatrice. (Voy. ce terme dans notre *Diction. d'archéol.*) Souvent on confond ce symbole avec l'*agneau;* le bélier guide par sa voix le troupeau dont il est le chef.

BOUC. — Le bouc symbolise Jésus-Christ, qui, bien que pur et sans péché, se chargea des impuretés et des péchés du monde. Dans le sens tropologique, cet animal symbolise les passions sensuelles.

CENTAURE. — Le centaure symbolise la rapidité de l'existence, la force des instincts, et particulièrement l'adultère.

CERF. — Cet animal symbolise des idées morales assez diverses : on le considère tantôt comme le symbole du Christ, des apôtres, des fidèles, des docteurs et des pénitents ; le cerf est également l'emblème du baptême, parce que cet animal ne peut voir de l'eau sans s'y désaltérer et même sans s'y plonger ; tel était le désir des nouveaux chrétiens à l'égard du baptême après lequel ils devaient aspirer ardemment avant de recevoir ce sacrement.

CHAUVE-SOURIS. — Emblème de l'idolâtrie et de l'ignorance, qui fuit la lumière de la science.

CHEVAL. — Le cheval symbolise à la fois les hommes simples et confiants soumis à la volonté de Dieu, comme le cheval est sou-

mis aux volontés de son maître, ainsi que les instincts grossiers et les appétits matériels, les vices, enfin l'adultère.

Chèvre. — Symbole de la vie contemplative et de l'ubiquité du regard de Dieu.

Chimère. — Cet animal, à la fois chèvre et lion, symbolise, en même temps que la ruse, les mystères chrétiens.

Colombe. — Symbole de la pureté, de la candeur, de l'humilité, de la charité et de la prudence ; la colombe symbolise également le Saint-Esprit. Quand on voit sur des tombeaux des colombes avec un rameau d'olivier au bec, cette représentation signifie : paix à l'âme fidèle qui repose dans ce tombeau ; elle remplace la formule *requiescat in pace*. — Deux colombes buvant dans une même coupe, ce qui se voit très-souvent, symbolisent la douceur et les vertus chrétiennes.

Coq. — Symbole de la vigilance. Quand il figure sur les tombeaux, il indique l'espérance et la résurrection.

Dauphin. — Emblème de la vélocité, de la diligence, de l'amour ; on trouve souvent le dauphin enlacé à une ancre ; les premiers chrétiens portaient souvent ces deux signes réunis sur un anneau : c'est ce qu'on nomme *ancre nautique* (ἄγκυρα ναυτική), mais on ignore la signification exacte de ces signes ; sont-ils même un symbole ?

Démon. — Génie du mal, esprit qui s'est révélé au premier homme, d'après la religion chrétienne, sous la forme d'un serpent ; les ymaigiers l'ont souvent reproduit ainsi. M. Alfred Maury, dans son *Histoire des religions*, nous dit que les Pères de l'Église ont donné aux démons les mêmes caractères que ceux que l'on rencontre chez les platoniciens, et cet auteur ajoute avec le savoir qui le caractérise :

Ces écrivains (les Pères de l'Église) puisent dans les livres des Grecs ; ils empruntent leurs paroles, ils s'arment de leur autorité, ils partagent toutes leurs superstitions, et c'est en se référant à Platon qu'ils déclarent l'univers livré au culte des démons, d'êtres méchants et pervers qui inondent l'atmosphère, entrent dans le corps humain, parlent par les oracles, suggèrent les pensées mauvaises et les actions coupables, habitent enfin dans les idoles que le vulgaire prend pour l'image de la Divinité, et se nourrissent du sang des victimes et de la fumée des sacrifices.

Et M. Maury ajoute encore (nous ne faisons que l'analyse de ce passage) : Tandis que les chrétiens réservent aux diables confondus avec les démons tous les caractères des démons du néoplatonisme, ils appliquent aux anges ce que les philosophes avaient rapporté au rôle bienfaisant des démons. Ils en font même des génies psychopompes qui président à la distribution et à la formation des âmes. L'héritage de Platon passa donc entièrement dans les dogmes chrétiens qui firent de sa démonologie une arme puissante pour renverser complètement le polythéisme dont elle avait déjà ébranlé la base. — L'ymaigerie reproduit souvent le démon sous des formes qui rappellent tantôt les reptiles, tantôt le dragon ou même le crocodile.

Dragon. — Cet animal symbolise souvent le démon, le diable. C'est un reptile ailé aux replis tortueux qui emprunte des pattes tantôt au cheval ou au lion ; quelquefois il est armé des serres d'un oiseau de proie, de griffes puissantes, sa tête et son corps sont hérissés de crêtes aiguillonnées ; il fascine et foudroie de son regard ; sa gueule vomit des flammes ; il empeste l'air de son haleine fétide. Cet animal fantastique est également tiré de la mythologie païenne ; le jardin des Hespérides, la toison d'or, la fontaine de Castalie, étaient gardés par des dragons. — Dans certains monuments romano-byzantins où sont représentés des dragons, cet animal est l'emblème de la peste, de la famine et du poison ; il est aussi donné comme attribut à saint Jacques le Majeur, à saint Philippe l'apôtre, à saint Victor, à saint Patrice, ainsi qu'aux deux saintes Marguerite et Marthe ; mais on nomme plutôt le dragon de cette dernière sainte la *Tarasque*, d'où le nom de Tarascon (Bouches-du-Rhône) donné à une ville de France qui est placée sous le patronage de sainte Marthe. Du reste, suivant les villes ou localités, le nom du dragon est variable ; ainsi on le nomme : la *Lézarde*, à Provins ; la *Gargouille*, à Rouen ; le *Gravuilly*, à Metz ;

la *Grand' Gueule* ou la *Bonne-Sainte-Vermine*, à Poitiers.

GARGOUILLE. — Ce terme est synonyme de DRAGON. (Voy. ci-dessus.)

GRIFFON. — Cet animal fantastique, au corps de lion ailé, à la tête d'aigle, symbolise, quand il est pris en bonne part, le *Sauveur*; en mauvaise part, le démon et les hypocrites. Au mot GRIFFON, dans le second volume (pl. XLIX), le lecteur peut voir un magnifique type reproduit d'après la frise (zoophore) du temple d'Antonin et de Faustine, à Rome.

GUIVRE. — Cet animal fantastique, dont nous avons décrit la forme au mot WIVRE (Voy. ce mot à son rang dans le corps de l'ouvrage), est une sorte de dragon; il symbolise donc le démon ou le diable. On dit aussi *wivre* et *givre*.

HARPIES. — Femmes aux allures étranges qui symbolisent le démon et le repentir. Il existe également des harpies en forme d'oiseaux.

HIBOU. — Symbole du Christ, le *nycticorax* des bestiaires latins, le *nicorace* du bestiaire divin de Guillaume, le trouvère normand. Chez les Athéniens, le hibou était le symbole de la prudence et de la sagesse, l'oiseau de Minerve Athénée.

HIPPO-CENTAURE. — Cet animal, moitié cheval et moitié homme, symbolise les instincts grossiers et brutaux, la dégradation la plus abjecte où puisse précipiter la débauche.

HIPPO-CERF. — Cet être fantastique est, comme l'indique son nom, moitié cheval et moitié cerf; il personnifie l'homme pusillanime qui se jette sans réflexion dans des voies incertaines et qui se désole bientôt de s'y être engagé.

HIRONDELLE. — Le symbolisme chrétien a fait de ce charmant oiseau l'emblème de l'orgueil et de la conversion.

LICORNE ou UNICORNE. — Symbole de la chasteté et de la puissance.

LAURIER. — Emblème de la victoire et de la gloire.

LIÈVRE. — Symbole de la course rapide de la vie. On le retrouve assez fréquemment reproduit sur les monuments de l'antiquité chrétienne, tels que lampes, pierres gravées, pierres sépulcrales, etc.

LIMAÇON. — Symbole de la paresse et de la résurrection.

LION. — Symbole de la force, de la vigilance et de la noblesse, parce que cet animal est réputé dormir les yeux ouverts; ce qu'Alciat (*Embl.*, v) exprime nettement dans le distique suivant :

Est leo, sed custos, oculis quia dormit apertis;
Templorum idcirco ponitur ante fores.

« C'est un lion, mais un gardien, parce qu'il dort les yeux ouverts; c'est pourquoi on le place devant les grandes portes des temples. » En plaçant des lions devant la porte de ses temples, le christianisme ne faisait, du reste, qu'imiter l'antiquité dans les âges les plus reculés, puisque nous voyons en Égypte les palais et les temples précédés par des avenues peuplées de statues de lions et de sphinx. Salomon fit également sculpter, à l'exemple des Égyptiens, des lions pour placer devant le temple de Jérusalem.

LOUP. — Cet animal symbolise le démon; il est aussi l'emblème de la cruauté et de la colère.

LYRE. — Cet instrument symbolise les âmes sensibles, qu'un rien fait vibrer. On le voit quelquefois représenté sur des pierres sépulcrales renfermant les corps de jeunes filles.

MANICORE ou MANICORA. — Symbole de la triple concupiscence, de la violence des tentations et des insinuations perfides. Cet animal hybride, à tête humaine, au corps globuleux, avec des pattes, se termine en queue de serpent. Notre figure 2 montre une manicore qui se trouve sur le portail des Libraires à la cathédrale de Rouen, si riche en ymaigerie du moyen âge. — A Souvigny, la manicore est un quadrupède à tête de femme coiffée d'une sorte de bonnet phrygien. Ce monstre se retrouve assez fréquemment sur les bas-reliefs des églises romano-byzantines.

MOINES. — Dans les bas-reliefs des édifices de l'époque ogivale, surtout aux XIVe et XVe siècles, on voit des moines et des hommes dans des tuniques à capuchon qui ont des figures

grotesques et qui se trouvent souvent dans des poses plus qu'équivoques.

Bien des archéologues ont vu dans ces charges, dans ces caricatures, l'antagonisme des

Fig. 2. — Manicore ou manicora.

laïques et du clergé séculier contre le clergé régulier. Nous ne le pensons pas ; nous supposons simplement que les ymaigiers aimaient, comme tous les artistes, à plaisanter et à rire ;

Fig. 3. — Porc jouant de la vielle à archet.

aussi, bien souvent, quand ils voyaient passer un moine dans des conditions bouffonnes, ils en faisaient un croquis qu'ils reproduisaient ensuite sur leurs ymaiges. Nous devons ajouter aussi que les moines n'étaient pas les seuls au moyen âge à porter le froc à capuchon; les hommes de la campagne et les pauvres habitants des villes avaient un costume analogue.

Quelques antiquaires ont cru voir dans un des nombreux bas-reliefs du portail des Libraires de la cathédrale de Rouen (fig. 3), dans un moine avec la tête et le corps d'un pourceau qui joue de la vielle à archet, une satire contre l'intempérance bien connue des moines. Nous serions porté à croire que la satire est plutôt dirigée contre l'intempérance non moins célèbre des ménestrels. Ce n'est pas que nous voulions excuser la lubricité des moines d'alors, qui s'est perpétuée jusqu'au milieu du XVIIe siècle dans la personne de Mathurin Picard, directeur d'un couvent de religieuses de Rouen (1) ; mais nous pensons que dans la caricature que nous mettons sous les yeux de nos lecteurs le personnage est plutôt un ménestrel qu'un moine. Nous ferons remarquer également combien dans cette ymaigerie (fig. 3) la position des doigts, aussi bien de la main qui tient l'archet que de celle qui travaille sur les cordes, est parfaitement indiquée. L'original de la figure de ce médaillon est aujourd'hui bien fruste; nous avons pu le reproduire grâce à un moulage qui nous a été communiqué par M. Smyth.

MONSTRES HYBRIDES. — Ces monstres symbolisent des idées fort complexes; ils expriment, en général, les vertus et les vices inhérents à chacun des animaux qui concourent à la formation du monstre hybride, qui a presque toujours une signification dans l'iconographie chrétienne.

NOIX. — Symbole de la perfection. La noix est aussi un des symboles du Christ. Certains Pères de l'Église, notamment saint Augustin et son contemporain saint Paulin, expliquent d'une façon bien subtile, selon nous, ce dernier symbolisme, en disant que la noix a dans son corps trois substances : le *brou*, la *coquille*, et l'*amande* ; le brou représente la chair ; la coquille les os, et l'amande l'âme ; d'où saint Augustin tire cette conclusion : « Le brou de

(1) Voir à ce sujet l'*Histoire de Madeleine Bavent*, religieuse au monastère Saint-Louis de Louviers, par le R. P. Desmarets, 1 vol. in-12, 1652.

la noix signifie la chair du Sauveur, laquelle a eu en soi l'âpreté et l'amertume de la passion ; l'amande montre la douceur intérieure de la Divinité, qui fournit la nourriture et remplit l'office de la lumière ; quant à la coquille, elle représente le bois de la croix qui, par son interposition, a séparé notre âme de notre corps, mais qui aussi a réuni, par l'imposition du bois sacré, les choses terrestres et célestes. » (S. Aug., *Serm. de temp. dom. ant. Nativ.*)

OBSCENA. — Les sujets obscènes qu'on voit en si grand nombre sur les bas-reliefs qui décorent les façades des édifices religieux seraient, suivant l'opinion de divers archéologues, la personnification des vices, des passions et des

OISEAUX. — Les oiseaux, suivant leurs espèces et leurs formes vraies ou fantastiques, symbolisent des vertus ou des vices divers ; en général, les palmipèdes sont l'emblème du baptême, parce que ces oiseaux sont aquatiques. Notre figure 4 montre un buste de femme avec un corps de coq ; cette figure est tirée d'une stalle de la cathédrale de Rouen. Notre figure 5 montre un oiseau avec la tête d'une femme et les pattes d'un animal ; cette figure est une reproduction d'une sculpture du portail des Libraires de la cathédrale de Rouen. (Nous avons donné ce PORTAIL à ce

Fig. 4. — Coq à buste de femme.

Fig. 5. — Oiseau à tête de femme.

péchés. Ils seraient là, dit de Caumont (*Abécéd. d'archéol.*), « pour avertir les fidèles qu'ils doivent entrer dans le temple le cœur pur, et laisser à l'extérieur toutes les passions qui souillent l'âme. » Selon d'autres antiquaires, ces représentations n'auraient aucune signification et ne seraient que des *ornements créés par le caprice des ymaigiers*. Les figures grotesques et les *obscena* en particulier déplaisaient à certains Pères de l'Église. Voici ce qu'écrit à leur sujet saint Bernard (lettre à Guillaume, abbé de Saint-Thierry, *apud* Mabillon, *inter opera sancti Bernardi*, cap. XII, n° 29, t. I, p. 53, Paris, 1690) : « À quoi bon tous ces monstres grotesques en peinture et en sculpture ? A quoi sert une telle difformité, ou cette beauté difforme ? Que signifient ces *singes immondes*, ces lions furieux, ces centaures monstrueux, etc., etc. ? »

mot, planche LXVI. — Voy., dans le présent article, les divers oiseaux décrits à leur rang, *colombe, coq, hibou, paon, phénix,* etc., etc.)

PHÉNIX. — Le phénix, qui se consume en concentrant dans son corps les rayons solaires et qui renaît ensuite de ses cendres, représente Jésus-Christ mourant sur la croix et ressuscitant le troisième jour ; c'est donc, comme le paon, un symbole de résurrection.

PALME. — Symbole du martyre ; aussi la *palme du martyre* est un terme usuel dans la liturgie romaine.

PAON. — Symbole de la résurrection, parce que chaque année, à la fin de l'automne, cet oiseau perd ses plumes et qu'au printemps il lui en pousse de nouvelles. — Saint Augustin considère aussi le paon comme le symbole de l'immortalité, parce que, du temps de l'évêque d'Hippone, on supposait bien à tort

que la chair de cet animal était incorruptible. (*De Civ. Dei*, XXII, 4.)

PAVOT. — Cette plante, dont la graine fournit une liqueur, une huile soporifique, est le symbole de la mort; aussi retrouve-t-on souvent le pavot représenté sur des tombeaux concurremment avec des torches renversées.

PÉLICAN. — Un des symboles de Jésus-Christ. — Le pélican est aussi considéré comme le symbole de l'amour paternel, parce que des auteurs, A. de Musset entre autres, ont écrit que le pélican se perçait les flancs pour nourrir ses enfants de son propre sang, ce qui est faux.

PORC. — Cet animal symbolise la gourmandise et la luxure. Notre figure 3 montre un porc qui joue de la vielle à archet. Notre figure 6 fait voir un monstre avec une tête, des pieds et une queue de porc; il appuie sa tête sur sa main gauche, tandis que sa main droite repose sur sa hanche. Cette sculpture est tirée du portail des Libraires de la cathédrale de Rouen. Ne serait-ce point une satire contre les philosophes ?

SAGITTAIRE. — Sorte de centaure qui, à l'aide d'un arc, lance des flèches (fig. 7). Il symbolise le Dieu vengeur qui punit tardivement peut-être, mais avec l'instantanéité de la foudre.

SALAMANDRE. — Reptile qui ressemblait au dragon et qui symbolise le feu, parce qu'on supposait que la salamandre vivait au milieu des flammes.

SANGLIER. — Voy. ci-dessus PORC; car l'iconographie chrétienne ne paraît pas avoir établi une distinction symbolique entre ces deux animaux.

SERPENT. — Symbole du mal. La Vierge est représentée souvent écrasant la tête du serpent.

SINGE. — Symbole de la malignité, de la méchanceté, de l'orgueil stupide et de l'avarice.

SIRÈNE. — Femme dont le corps se termine en queue de poisson ou d'un animal aquatique. Souvent le corps des sirènes est terminé par une double queue; ce monstre symbolise les trois concupiscences; il est aussi considéré comme l'emblème de la volupté.

Fig. 6. — Bas-relief de la cathédrale de Rouen, portail des Libraires.

Fig. 7. — Sagittaire.

STRYGE. — Sorte de lutin, de méphistophélès à figure caustique ou grimaçante; il symbolise le mal; c'est une des formes que prend le diable pour nuire aux mortels. Un stryge bien connu est celui qui décore l'angle de l'une des tours de Notre-Dame de Paris, qu'une eau-forte de Méryon, souvent reproduite, a rendu aujourd'hui populaire.

TRUIE. — La truie symbolise le mal, l'impureté, la gourmandise et la fécondité.

UNICORNE. — Voy. LICORNE.

VICES. — Les vices sont symbolisés non-seulement par les animaux, bouc, basilic, griffon, porc, serpent, vipère, etc., mais encore par des personnages dont l'attitude, l'action, la manière d'être, caractérisent le vice spécial à ces personnages, hommes ou femmes. C'est

antérieurement au XIIIᵉ siècle que les ymaigiers ont représenté sous des formes hideuses les vices ; à partir du XIIIᵉ siècle, au contraire, les sculpteurs ont mis plus de recherche pour caractériser les passions humaines, et souvent ils ont opposé dans leurs compositions les vices aux vertus, par exemple, le désespoir à l'espérance, l'idolâtrie à la foi, l'avarice à la charité, etc. Ces compositions sont ordinairement encadrées dans des médaillons à quatre lobes, et les interprétations sont quelquefois fort curieuses. On voit, par exemple, l'*idolâtrie* figurée par un homme adorant un singe ; l'*avarice*, par une femme assise près d'un coffre-fort : elle compte et considère les pièces d'or qu'elle en a sorties ; l'*injustice* est figurée par un homme qui parle bas à un juge et qui cherche à le corrompre ; la *folie*, par une femme qui marche sur des pierres rondes et roulantes, elle en porte dans ses mains et en reçoit sur la tête ; la *présomption*, par un cavalier qui se précipite avec son coursier dans un abîme ; la *peur* laisse échapper un glaive de sa main et fuit un ennemi imaginaire qu'elle croit voir sortir d'un buisson ; la *discorde* est figurée par un homme et une femme qui se battent, etc.

Vigne. — On voit aussi fréquemment la vigne sur des monuments chrétiens ; elle est accompagnée de grappes de raisin. Nous n'entreprendrons pas d'énumérer les innombrables interprétations données à ce sujet, car elles nous mèneraient beaucoup trop loin ; nous nous bornerons à signaler le symbolisme le plus généralement admis et qui nous paraît aussi le plus logique, à savoir, que la vigne était un emblème de résurrection et que les raisins faisaient allusion aux joies de la vie future, réservées aux élus, c'est-à-dire aux justes.

En résumé, nous voyons que l'ymaigerie religieuse a utilisé comme symbolisme les plantes, les animaux et l'homme ; nous voyons aussi que l'iconographie chrétienne, qui a fourni un répertoire immense de compositions, a été beaucoup étudiée, mais que, comme tous les vastes sujets, elle n'a pas fourni encore tout ce qu'on pouvait attendre d'une œuvre aussi considérable. Nous estimons donc qu'il reste encore beaucoup à faire pour fournir une interprétation méthodique et raisonnée des innombrables ymaigeries qui existent sur les édifices de l'époque ogivale.

YMAIGIER, *s. m.* — Sculpteur du moyen âge qui exécutait des *ymaiges* (des statues, des bas-reliefs). On nommait *peintres ymaigiers*, les miniaturistes qui exécutaient des vignettes sur les miniatures et sur les manuscrits.

YRAIGNE, *s. f.* — Ancien terme qui servait à désigner un petit grillage, un panneau fait de fil de fer.

YRE, *s. f.* — Ancien terme qui servait à désigner une surface plane, une aire, une cour.

Z

Z. — Vingt-cinquième lettre et dix-neuvième consonne de notre alphabet. Comme signe numérique, le Z valait chez les Romains 2,000, et, surmonté d'un trait horizontal (\bar{Z}), 2,000,000. Chez les Grecs, le *dzêta* valait 7, et, avec un accent en dessous, 7,000. Sur la marge des manuscrits grecs, un *dzêta* équivaut à un point d'interrogation (?), c'est-à-dire qu'à l'endroit signalé le sens ou le texte du manuscrit est douteux, ce qui est fort bien exprimé par le *dzêta*, qui est la lettre initiale de ζητεῖ, qui signifie, *cherche*.

ZIGZAGS, *s. m. pl.* — Ornement d'architecture formant une suite de chevrons ou angles alternativement saillants et rentrants. Cet ornement a été employé pendant l'époque romane.

ZIGZAGUÉ, ÉE, *adj.* — Orné, décoré, couvert de zigzags. On nomme *arc zigzagué* un arc dont la ligne de l'intrados est formée d'angles tantôt saillants, tantôt rentrants.

ZINC, *s. m.* — Métal d'un blanc bleuâtre à texture lamelleuse et quelquefois cristalline ; les cristaux sont très-forts. Ce métal ressemble beaucoup au plomb sous tous ses aspects, mais il est plus dur, bien que sa densité ne varie qu'entre 6,80 et 7,25, suivant la variété à laquelle appartient le zinc. La dilatation linéaire est considérable, surtout pour les fils étirés ; elle atteint jusqu'à 0,0032, si on mesure le fil à 0 degré et puis à 100 degrés, par exemple. Il est moyennement malléable et ductile, quand il est chauffé à une température de 100 degrés environ. On le réduit en feuilles minces au moyen du laminoir, et on l'étire sous la filière en fils très-déliés, qui servent à divers usages, surtout à étiqueter les arbustes et les plantes dans les serres, où le fil de fer en se rouillant pourrait porter préjudice à un grand nombre de plantes. Mais le zinc est beaucoup plus largement employé en feuilles. Sous cette forme, il sert surtout en couverture, où il remplace le cuivre et le plomb ; il sert également au doublage des navires ; il est enfin transformé en chéneaux, tuyaux de descente et de conduite, en membrons, en vases d'amortissement, en lucarnes et lucarnons, en chatières, en ornements de toutes sortes, car le zinc a la propriété de pouvoir être estampé ; aussi aujourd'hui le voit-on employé sous toutes sortes de formes dans le commerce et dans l'industrie, surtout pour des lucarnes.

Nous avons vu précédemment que, chauffé dans les environs de 100 degrés, le zinc est très-malléable ; à 195° il devient très-cassant, et à 370° il commence à entrer en fusion. Si l'on pousse la chauffe et qu'on arrive au rouge blanc, il brûle d'abord avec une flamme bleuâtre qui devient bientôt d'un blanc jaune serin assez intense ; il se combine alors avec l'oxygène de l'air en répandant des flocons lanugineux d'une extrême légèreté, puisqu'ils volent dans l'air. Ces flocons qu'on nommait autrefois *fleur de zinc, laine philosophique*, etc., constituent l'oxyde de zinc, si grandement employé en peinture à la place de la CÉRUSE. (Voy. ce mot.) Non-seulement le blanc de zinc est d'un prix bien moins élevé que le blanc de céruse et le blanc de plomb, mais il présente encore cet avantage, c'est que les couleurs préparées avec cet oxyde ne sont point toxiques comme celles dans la composition desquelles il entre des sels de plomb. Un ouvrier peintre, M. Leclaire, mort il y a quelques années, a fait les plus grands et les plus louables efforts pour introduire

dans la peinture du bâtiment, le blanc de zinc, et depuis on a sauvé bien des malheureux ouvriers de la maladie et de la mort; car, avant cet emploi, la colique dite *de plomb* a fauché bien des existences, et à ce titre Leclaire peut être considéré comme un des bienfaiteurs de l'humanité. Ajoutons qu'avant de mourir ce brave ouvrier a eu le bonheur de voir le complet succès de son œuvre et qu'une société coopérative pour l'entreprise des travaux de peinture a grandement amélioré le sort des peintres qui en ont fait partie. — Enfin le zinc entre dans la composition de divers alliages, notamment dans celui du laiton, qui sert à fabriquer un si grand nombre d'objets de quincaillerie et de robinetterie. Depuis une dizaine d'années, on emploie le zinc pour *étamer le fer*, c'est-à-dire pour le recouvrir d'une couche de zinc assez mince, mais suffisante pour le préserver de la rouille. On nomme à tort les fers ainsi étamés *fers galvanisés*, ce sont des *fers zingués*. Ce *zincage* ou *zingage* est d'un très-bon emploi pour les gros fers et pour les fils de fer, pour les fers employés, par exemple, dans les jardins pour espaliers et contre-espaliers, pour les roidisseurs des fils de ces mêmes espaliers ; mais pour la tôle zinguée l'effet n'est pas aussi utile : pour les tuyaux de poêle, par exemple, le zincage est plus nuisible qu'utile à leur conservation. Les deux principaux minerais qui fournissent le zinc sont la *blende* et la *calamine*. La blende est un sulfure de zinc qui renferme environ 50 pour 100 de métal. La calamine est un carbonate de zinc, mais elle ne renferme pas autant de zinc métallique que la blende. Ce métal était connu des anciens, qui le nommaient *cadmea*, du nom de Cadmus, qui l'avait fait, dit-on, connaître aux Grecs; du reste, on attribuait à Cadmus beaucoup d'autres découvertes. Agricola connaissait sinon le zinc, au moins la calamine, qu'il nomme *cadmia fossilis*; d'autres auteurs latins l'appellent *cadmia lapidosa*. Enfin, au XVIe siècle, le grand Paracelse donna au métal qui nous occupe le nom allemand de *zinn*, c'est-à-dire *étain*, avec lequel on l'a longtemps confondu. Au moyen âge, un métal, le *spianter*, paraît n'avoir été que le zinc; mais nous ne saurions l'affirmer.

Il existe de nombreuses mines de zinc, mais les plus riches et les plus renommées sont celles dites *de la Vieille-Montagne*, situées entre Liége et Aix-la-Chapelle. En France, nous mentionnerons : dans le département de l'Ariége; les mines de Carboire; dans le Gard, celles de Montalet, de la Croix-de-Palières, de Saint-Laurent-le-Minier, de Rousson, de Cairac, de Durfort, de la Coste; dans l'Hérault, les mines du Bousquet et d'Orb ; dans l'Isère, les mines de Sapey et la Grand'Combe; dans le Lot, celles de Combe-la-Cave ; enfin, dans les Hautes-Pyrénées, les mines de Chèze, de l'Éponne, d'Espajos, de Coutre, etc.

On trouve dans le commerce du zinc en feuilles d'épaisseur variable, et dans deux ou trois longueurs et largeurs différentes. Comme le mètre cube de zinc pèse 7,000 kilogrammes, une feuille d'un mètre carré sur un millimètre d'épaisseur doit peser 7 kilogr.; une feuille de même dimension sur 2 millimètres d'épaisseur doit peser 14 kilogr., et ainsi de suite; mais une tolérance moyenne de 250 grammes en moins doit être admise dans le poids théorique de chaque feuille. Voici, d'après les tarifs de la société de la Vieille-Montagne, les principaux numéros, ainsi que les épaisseurs et le poids des feuilles de zinc. Nous ne donnons pas le prix, puisqu'il est sujet à des variations parfois assez considérables.

N°.	Épaisseur des feuilles.	Dimensions et poids des feuilles.		
		Largeur = 0,50 Longueur = 2,00	Largeur = 0,65 Longueur = 2,00	Largeur = 0,80 Longueur = 2,00
	mill.	kil.	kil.	kil.
9	0,041	2,90	3,70	4,60
10	0,051	3,45	4,45	5,50
11	0,060	4,05	5,20	6,50
12	0,069	4,65	6,10	7,50
13	0,078	5,30	6,90	8,50
14	0,087	5,95	7,70	9,50
15	0,096	6,55	8,55	10,50
16	0,110	7,50	9,75	12,00
17	0,123	8,45	10,95	12,50
18	0,136	9,35	12,20	15,00
19	0,148	10,30	13,40	16,50
20	0,166	11,25	14,60	18,00
25	0,256	17,50	22,75	28,00

EMPLOI DES DIVERS NUMÉROS DE ZINC. — Les numéros 9, 10 et 11 s'emploient surtout pour les travaux estampés, tels que girouettes, poinçons, clochetons, ornements divers. On emploie également les feuilles de ces numéros pour des revêtements. — Les numéros 12 et 13 servent à fabriquer des tuyaux de descente, des recouvrements de saillies et corniches et des couvertures pour constructions de peu d'importance, telles que hangars, etc. — Les numéros 14, 15, 16, sont employés pour couvertures, pour chéneaux, réservoirs d'eau, etc.

Tous les numéros au-dessus servent pour des travaux spéciaux qui nécessitent des zincs d'un excellent usage, tels que baignoires, doublages des navires, cuves à papeteries, réservoirs spéciaux à certaines industries. Ordinairement, surtout pour les zincs de la Vieille-Montagne, chaque feuille est estampillée à ses quatre angles, et au centre de l'estampille se trouve le numéro de la catégorie à laquelle appartient cette feuille.

Les produits de la Société anonyme des zincs français portent également une estampille qui indique le numéro de la catégorie du zinc.

ZINCAGE ou ZINGAGE, *s. m.* — Procédé qui consiste à couvrir de zinc un métal, surtout le fer.

ZINCOGRAPHIE, *s. f.* — Art d'imprimer avec des planches de zinc. Beaucoup de dessins et d'illustrations sont faits aujourd'hui sur zinc, par un procédé dit *phototypie*, qui consiste à faire mordre une photographie sur zinc et à en obtenir des contre-épreuves.

ZINGUER, *v. a.* — Garnir, couvrir de zinc. Il existe des fers zingués, des tôles zinguées.

ZINGUEUR, *s. m.* — Ouvrier qui exécute les travaux de zinc du bâtiment. Comme il est aussi plombier, on le désigne aussi sous le nom de *plombier-zingueur*.

ZODIAQUE, *s. m.* — Zone de la sphère céleste qui s'étend à huit degrés de part et d'autre de l'écliptique. C'est dans cette zone que se trouvent les planètes anciennement connues. Les connaissances astronomiques remontent à une antiquité beaucoup plus reculée que l'époque chaldéenne, à laquelle on attribue, bien à tort selon nous, les premières notions de la constitution de la zone imaginaire de l'éther, nommée *zodiaque*; du reste, la connaissance du zodiaque a une origine qui remonte à une antiquité très éloignée, puisque les Égyptiens en représentaient dans leurs temples. L'un des plus célèbres, et qui a donné lieu à de longues et savantes discussions, est le zodiaque dit *de Dendérah*, dont nous possédons des moulages au musée du Louvre et à la Bibliothèque nationale. On a trouvé d'autres zodiaques dans le grand temple d'Esneh et à Contra-Lato. Voici ce que dit M. de Rougé (*Not. des mon. du Louvre*) au sujet du zodiaque de Dendérah :

Ce monument est devenu célèbre par suite des discussions savantes auxquelles il a donné lieu. On sait maintenant avec certitude qu'il ne peut pas être plus ancien que les Ptolémées; on pense même que la partie du temple où il était sculpté ne remonte qu'aux premiers Césars.

Le zodiaque circulaire a perdu le prestige d'une antiquité fabuleuse, mais il reste très intéressant par sa matière astronomique. On y distingue d'abord, à l'extérieur du cercle, quatre figures de femmes debout; elles représentent les déesses du nord, du midi, de l'est et de l'ouest. Elles soutiennent le ciel et sont aidées dans cet office par huit Horus à tête d'épervier. Sur le cercle, qui repose immédiatement sur les mains de ces douze dieux, marche la série des trente-six décans. Ces génies présidaient, dans le calendrier égyptien, aux trente-six décades de l'année; lorsque le zodiaque grec fut introduit en Égypte, trois génies furent attribués à chaque signe, et c'est ainsi que fut composée la liste des décans zodiacaux, en usage parmi les astrologues.

On remarque, dans le même cercle que les décans, quelques autres constellations observées par l'astronomie égyptienne, telles que le cercle qui renfermait huit coupables agenouillés et le grand serpent coiffé du diadème *Atew*. (Voy. ce terme dans notre *Dict. gén. d'archéologie*.)

Au-dessus de ces personnages, le cercle du zodiaque commence par le signe du Lion ; le der-

nier signe, le Cancer, rentre dans le cercle situé au-dessus du Lion, en sorte que le tout dessine une spirale. Les planètes sont figurées par cinq personnages qui marchent paisiblement le sceptre à la main, en dedans du cercle zodiacal; ces cinq figures sont les seules dont les noms soient écrits auprès d'elles, en dehors de la série des décans. Les autres figures éparses dans le planisphère sont des étoiles et des constellations du ciel égyptien. La plus célèbre est *Sothis* (ou *Sirius*), représentée par Isis sous la forme d'une vache couchée dans une barque, l'étoile en tête et le signe de la vie pendu au cou. Sothis est, en effet, Isis

Fig. 1. — Le Bélier.

Fig. 2. — Le Taureau.

dans le ciel. L'âme d'Osiris était censée résider dans un personnage qui marche à grands pas devant Sothis, le sceptre en main et le fouet sur l'épaule; il porte la couronne du midi.

Cette description de M. de Rougé est très-exacte, mais il est un fait qui a été trop contesté pour que nous puissions le passer sous silence, c'est celui de l'époque à laquelle aurait été sculpté ce zodiaque, qui a une origine beaucoup plus ancienne que celle que lui attribue le savant rédacteur de la *Notice des monuments du Louvre*, qui, avouons-le, ne fournit pas des preuves assez probantes à l'appui de son dire.

Nos figures montrent, d'après deux documents célèbres, les douze signes du zodiaque. Les figures de 1 à 11 reproduisent les signes du zodiaque d'après le fameux bas-relief de Gabies du musée du Louvre. Dans la figure 1, on voit le *Bélier*; dans l'original, cet animal est précédé d'une chouette, l'oiseau de Minerve.

Fig. 4. — Le Lion et l'Écrevisse.

Dans notre figure 2, nous avons le signe du *Taureau*, précédé d'une colombe, l'oiseau de Vénus. Notre figure 3 montre les *Gémeaux* avec le trépied d'Apollon; notre figure 4, le *Lion* avec l'aigle de Jupiter, et le signe du

Fig. 5. — La Tortue ailée.

zodiaque l'*Écrevisse*, suivie de la tortue ailée consacrée à Mercure (fig. 5). La figure 6 est le signe de la *Vierge*, précédée de la corbeille mystique consacrée à Cérès, et suivie du bonnet (pileus) consacré à Vulcain. Dans notre figure 7, on voit le *Scorpion*, le loup consacré à

Fig. 3. — Les Gémeaux.

Fig. 6. — La Vierge.

Mars et les *Balances*; dans notre figure 8, le *Sagittaire*, entre la lampe consacrée à Vesta (Hestia) et le chien consacré à Diane; dans notre figure 9, le *Capricorne*; dans la figure 10, le *Verseau* avec le paon consacré à Junon; enfin, dans la figure 11, les *Poissons*, accompagnés des dauphins consacrés à Neptune. Comme on le voit, ce zodiaque à doubles signes est assez curieux. Notre figure 12 repré-

sente les signes du zodiaque frappés sur une médaille égyptienne du règne d'Antonin le Pieux ; au centre de cette monnaie se trouve la tête du dieu Sérapis, entourée des sept planètes auxquelles étaient consacrés les jours de la semaine ; le cercle extrême de cette monnaie

Fig. 7. — Le Scorpion et les Balances.

renferme les douze signes du zodiaque que nous avons précédemment énumérés.

Les signes du zodiaque correspondent : le Bélier, au mois de mars ; le Taureau, à avril ; les Gémeaux, à mai ; l'Ecrevisse, à juin ; le Lion, à juillet ; la Vierge, à août ; les Balan-

Fig. 8. — Le Sagittaire.

ces, à septembre ; le Scorpion, à octobre ; le Sagittaire, à novembre ; le Capricorne, à décembre ; le Verseau, à janvier ; enfin, les Poissons, à février.

De même que nous avons vu sur le zodiaque de Gabies des figures correspondant aux

Fig. 9. — Le Capricorne.

signes, de même sur beaucoup de monuments du moyen âge, en regard de ces mêmes signes, on trouve des représentations des travaux agricoles correspondant à chacun des mois ; ces zodiaques étaient donc pour ainsi dire un mémento des travaux à exécuter dans chacun des mois de l'année. Souvent même les signes du zodiaque sont remplacés, dans ces sortes de calendriers agricoles, par des hommes qui exécutent les travaux des champs ; tel est, par exemple, le zodiaque de Sens, où les mois sont symbolisés de la manière suivante :

Janvier, un vieillard en repos, qui médite ;
Février, un vieillard qui se chauffe ;
Mars, un vigneron taillant la vigne ;
Avril, un semeur ;
Mai, un cavalier (époque des voyages ou départ pour la guerre) ;
Juin, un faucheur qui coupe ses foins ;
Juillet, un moissonneur ;
Août, un batteur en grange ;
Septembre, un vendangeur ;
Octobre, entonnage des vins ;
Novembre, un bûcheron faisant une provision de bois ;
Décembre, un homme égorgeant un porc.

Parfois les zodiaques représentent, indépendamment de signes conventionnels, des scènes de la vie privée ; c'est un homme qui se chauffe devant un bon feu, ou bien c'est un chasseur

Fig. 10. — Le Verseau.

aux lacs ou au faucon, ou bien encore un pêcheur, un chanteur ou un danseur, etc. Ces derniers zodiaques figurent principalement sur les édifices civils.

Les zodiaques font leur apparition sur les portails ou sur toute autre partie des églises

Fig. 11. — Les Poissons.

dès la fin du xe siècle. Nous mentionnerons notamment celui qui est figuré sur les bas-reliefs de la frise des absides latérales de l'église romano-auvergnate de Saint-Paul d'Issoire.

Un des plus considérables zodiaques du commencement du xie siècle est celui de l'église de Vézelay ; la suite des médaillons qui encadrent le grand tympan représentant le Christ et les apôtres, renferme, indépendamment des

signes du zodiaque, les travaux correspondants à chaque mois de l'année. Les cathédrales des XII° et XIII° siècles possèdent presque toutes des zodiaques; mais il arrive parfois que les signes, étant sculptés sur des claveaux ou voussoirs, sur des pierres isolées, ne sont pas toujours posés dans leur ordre naturel.

A Notre-Dame de Paris, il existe sur les jambages de la porte de la Vierge (façade occidentale) un fort beau zodiaque qui date de 1240 ou 1250 environ, à en juger du moins par la sculpture, qui est d'un beau style. — Sur l'un des pieds-droits d'une des portes de la façade

Fig. 12. — Les douze signes du zodiaque, d'après une monnaie égyptienne.

de l'église de Saint-Denis, près de Paris, on voit un médaillon faisant partie d'un zodiaque, lequel médaillon représente sans aucun doute le mois de janvier. C'est un homme bicéphale; l'une de ces têtes est d'un jeune homme, l'autre d'un vieillard. Le bras de l'homme, du côté de cette dernière tête, pousse un vieux personnage dans une sorte d'édicule dont la porte va se fermer : c'est l'année qui vient de s'écouler. Le bras du côté de la jeune tête s'efforce, au contraire, de faire sortir un jeune homme hors de l'édicule, dont la porte semble s'entr'ouvrir : c'est la nouvelle année.

Pendant le moyen âge, les sculpteurs et les imagiers ne sont pas les seuls artistes qui utilisent les zodiaques dans leur décoration; on retrouve en effet assez fréquemment cette représentation soit peinte sur les murs, soit sur les vitraux, principalement sur le vitrail des grandes roses des portails, surtout quand celles-ci comportent douze compartiments. Dans ce cas, l'extrémité des lobes, qui fournit un panneau circulaire, renferme chacune un des signes du zodiaque. Quand les roses ont vingt-quatre compartiments, à côté des douze signes il y a des allégories correspondantes aux mois. On utilise encore les zodiaques concurremment avec les LABYRINTHES (Voy. ce mot) pour décorer les pavements des églises. Il y a quelques années à peine qu'on pouvait voir des zodiaques en mosaïques dans diverses églises, notamment à Saint-Omer, à l'abbaye de Westminster; ces pavements existent peut-être encore.

Dans quelques églises du XII° et du XIII° siècle, des suites de médaillons sculptés représentent les douze signes du zodiaque; on nomme donc ces suites, *zodiaques*. Ils décorent souvent les pieds-droits des portails. Cependant, dans d'autres églises, ils sont placés dans d'autres emplacements : par exemple, dans l'église d'Issoire, le zodiaque occupe une sorte de frise située au-dessous de la corniche à modillons des chapelles absidales.

ZONE, s. f. — Ce terme, dérivé du grec ζώνη (bande), signifie, en effet, les bandes circulaires qui déterminent certaines portions annulaires du globe terrestre, qui comporte cinq zones : la *zone torride* ou *intertropicale*, la *zone tempérée méridionale*, la *zone tempérée septentrionale*, et les deux *zones glaciales*, au pôle nord et au pôle sud.

Dans les édifices, on nomme *zone* une corniche qui règne tout autour d'un monument à quatre façades. Il existait à Rome des édifices de ce genre d'une grande magnificence; ils n'avaient pas moins de sept étages, obtenus au moyen de colonnes posées les unes au-dessus des autres, lesquelles colonnes supportaient un entablement distinct, et par conséquent une corniche ou zone (*zona*) qui régnait tout autour; aussi nommait-on cette espèce particulière d'édifice *septemzonium* ou *septizonium*.

Vers le milieu du XVI° siècle il y avait à Rome deux *septizonia*, l'un dans la 10° région au pied du Palatin, près du *Circus Maximus*, et

l'autre dans la 12ᵉ région; le premier avait été bâti par Septime-Sévère; quant au second, il était antérieur à Titus, puisque la 12ᵉ région était entièrement bâtie avant cet empereur. Sous le pape Sixte-Quint, il existait encore trois étages du *septizonium* de Septime-Sévère, mais ce pape les fit abattre pour employer les colonnes de granit (marbre africain) pour l'embellissement de la basilique Vaticane, comme le dit Nibby (*Roma antica, parte II*, p. 453) : *le colonne erano di granito, marmo affricano e fornirono materiali per l'abbellimento della basilica Vaticana*. Le même auteur ajoute que Sixte-Quint, vers la fin de son pontificat, fit démolir le *septizonium*, portique à trois étages de colonnes, comme on le voyait dans une vue de Rome antérieure à cette époque (c'est-à-dire vers la fin du XVIᵉ siècle) : *Fino al pontificato di Sixto V, che lo fece demolire (il settizonio) portico a tre piani di colonne come si vede nelle vedute di Roma anterior a quella epoca.* — Notre figure 1 montre ce monument dans l'état où il se trouvait au moment de sa démolition; mais, dans

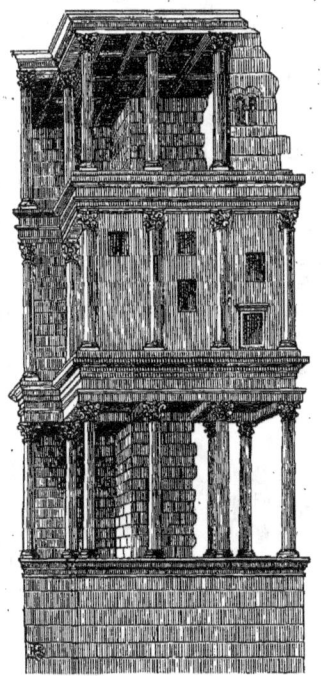

Fig. 1. — Zone; édifice à sept zones (*septemzonium, septizonium*).

Fig. 2. — Œnochoé décoré de zones d'animaux.

son état primitif il ne comportait ni mur ni baies dans l'entre-colonnement du second étage. A quoi servait ce genre d'édifice ? Il est bien difficile de trancher la question, d'autant

Fig. 3. — Vase décoré de quatre zones d'animaux.

que nous possédons bien des vues, mais aucun plan. On peut supposer cependant, sans trop s'aventurer dans une fausse hypothèse, que le *septizonium* de Septime-Sévère était tout simplement un escalier monumental placé en avant de la maison des empereurs, escalier qui

leur permettait d'aller sur le Palatin en partant d'une des extrémités du *Circus Maximus*.

Dans les vases peints, on nomme *zones* des bandes annulaires qui divisent le vase dans sa hauteur (fig. 2 et 3); souvent les zones sont décorées de figures humaines ou de figurines d'animaux. (Voy. VASE.)

ZONE MILITAIRE. — Bandes de terrain qui doivent rester libres autour des fortifications pour les nécessités de la défense. Le terrain militaire comprend, indépendamment des fortifications, des espaces libres tant à l'intérieur qu'à l'extérieur des places de guerre. A l'intérieur, cet espace se nomme *rue du rempart;* sa largeur est variable, mais il doit au moins avoir 8 mètres. (Loi du 10 juillet 1791, art. 15, 16, 19.) A l'extérieur, la limite des fortifications s'étend dans la campagne à 39 mètres de la crête des parapets des chemins couverts, de 30 à 60 mètres du parapet extérieur. Ces terrains, dits *militaires*, sont délimités par des bornes. C'est au delà de ceux-ci que commencent les zones militaires, c'est-à-dire le rayon de défense, composé généralement de propriétés privées, mais grevées de servitudes, comme nous allons bientôt le voir. — Ces zones sont au nombre de trois, elles ont le même point de départ que celle du terrain militaire; la première zone s'étend à 250 mètres de la crête des parapets, la seconde zone à 487 mètres, et la troisième à 974 mètres. — Les servitudes qui grèvent ces zones sont variables. Dans la première zone, à 250 mètres (et cela pour les places de guerre de toute classe aussi bien que pour les postes militaires et les ouvrages détachés), il ne peut être bâti aucune maison ou clôture de construction. Sont seules autorisées les clôtures en haies sèches ou en planches à claire-voie. — Au delà de la première zone jusqu'à la limite de la deuxième (487 mètres), il est interdit, autour des places de guerre de première et de deuxième classe, d'exécuter aucune construction en maçonnerie et même en pisé; mais on peut élever des constructions en bois et en terre, sans y employer toutefois de la pierre ou de la brique, et n'utiliser la chaux et le plâtre que pour crépissages et enduits; à la charge encore de démolir immédiatement et enlever promptement les matériaux et décombres, et cela sans indemnité, à la première réquisition de l'autorité militaire, dans le cas où la place déclarée en état de guerre serait menacée. — Pour ce qui concerne les places de troisième classe, on peut élever toute sorte de constructions, mais aux mêmes charges qu'il est dit ci-dessus. — Enfin dans la troisième zone militaire on peut élever toute espèce de constructions et de clôtures, mais on ne peut entreprendre ni voies, ni chemins, ni chaussées, ni routes ou levées de terre, exploiter des carrières, pratiquer des fouilles ou des excavations quelconques, sans s'être concerté au préalable avec l'autorité militaire et sans en avoir obtenu l'autorisation. Enfin dans la même étendue, on ne peut faire aucun dépôt d'aucune espèce, sauf des dépôts d'engrais, sans avoir obtenu des officiers du génie l'emplacement pour cesdits dépôts. — Comme complément, voyez SERVITUDE, § *Servitudes militaires*, et PLACE DE GUERRE.

ZOOPHORE, *s. m.* — Ce terme, dérivé du grec ζωοφόρος, signifie *porte-animaux*, et par suite, FRISE (Voy. ce mot), parce que souvent les frises étaient décorées avec des animaux. Au mot GRIFFON, planche XLIX, le lecteur peut voir un fragment de frise du temple d'Antonin et de Faustine, à Rome, qui est un véritable *zoophore*.

ZOTHECA. — Terme d'antiquité. Petite chambre contiguë à une pièce de plus grande dimension et qui permettait à son possesseur de pouvoir s'y retirer pour s'y livrer à l'étude. (Pline, *Ep.*, 17, 21.) Chez les Romains, il existait même un diminutif de *zotheca;* on le nommait *zothecula*. (Pline, V, 6, 38.) — On nommait aussi *zotheca* une petite niche servant à recevoir une statue ou tout autre objet. (*Inscript. apud Orelli*, 1368; *ap. Muratori*, 690, 2.)

EXPLICATION

DES PRINCIPALES ABRÉVIATIONS

ET DES PRINCIPAUX SIGNES ABRÉVIATIFS

A. ou Act.	Actif ou Activement.	Cout. de Bl.	Coutume de Blois.		
Acad.	Académie.	Cout. du Bour.	Coutume de Bourbonnais.		
Adj.	Adjectif.	Cout. du Ber.	Coutume du Berry.		
Adv.	Adverbe.	Cout. Cal.	Coutume de Calais.		
All.	Allemand.	Cout. Camb.	Coutume de Cambrai.		
Anc.	Anciennement.	Cout. de Ch.	Coutume de Châlons-sur-Marne.		
Angl.	Anglais.				
Ann.	Annales.	Cout. de Cl.	Coutume de Clermont.		
Ant.	Antiquités.	Cout. de Mel.	Cout. de Melun.		
Archéol.	Archéologie.	Cout. de Mont.	Coutume de Montargis.		
Arg.	Argument.	Cout. de Niv.	Coutume de Nivernais.		
Arr.	Arrêt.	Cout. d'Or.	Coutume d'Orléans.		
Arr. du Cons.	Arrêt du conseil du roi.	Cout. de S.	Coutume de Sens.		
Art.	Article.	C. Pr.	Code de Procédure civile.		
Assoc.	Association.	C. P. ou C. Pén.	Code pénal.		
Av. c. d'État.	Avis du conseil d'État.	D., t. 2, p. 15.	Recueil d'arrêts de Dalloz, tome II, p. 15.		
Bull.	Bulletin.				
Cass.	Arrêt de la cour de cassation.	Décis.	Décision.		
		Décr.	Décret.		
Ch. ou C.	Chapitre.	Dict.	Dictionnaire.		
C. Civ.	Code civil.	Dur.	Duranton.		
C. d'Ét.	Arrêt du conseil d'État.	Étym.	Étymologie.		
C. F. ou for.	Code forestier.	F.	Féminin.		
C. Ins. crim.	Code d'Instruction criminelle.	Frém.	Frémy-Ligneville.		
		G.	Genre.		
C. N. C. L.	Cour de Nîmes, cour de Lyon.	Gr.	Grec ou Grecque.		
		Gaz. des Trib.	Gazette des Tribunaux.		
C. O.	Cour d'Orléans.	Hist.	Historique.		
C. P.	Cour de Paris.	Ib.	Ibidem.		
C. R.	Cour royale.	Id.	Idem.		
C. Min. ou circ. minist.	Circulaire ministérielle.	Infra.	Au-dessous.		
Comp.	Comparer.	In fine.	Vers la fin.		
Cf.	Conférer.	Interj.	Interjection.		
Cout.	Coutume.	Instr.	Instruction.		
Cout. de P.	Coutume de Paris.	Inst. conc. la voir. urb.	Instruction concernant la voirie urbaine.		
Cout. d'A.	Coutume d'Auxerre.				
Cout. de B.	Coutume de Bourges.	Ital.	Italien.		

EXPLICATION DES ABRÉVIATIONS.

J. C. ou Jour. des com.	Journal des communes.	Serv. cont.	Servitude continue.
J. P.	Journal du Palais.	Serv. disc.	Servitude discontinue.
Jurisp. Adm.	Jurisprudence administrative.	Serv. lég.	Servitude légale.
		Serv. mil.	Servitude militaire.
Lat.	Latin.	Soc.	Société.
Lep.	Lepage.	Sous-ent.	Sous-entendu.
L.	Loi.	S.	Substantif.
Loc.	Locution.	S.-V.	Sirey-Villeneuve.
Loc. adv.	Locution adverbiale.	Sub.	Substantivement.
M.	Masculin.	Super.	Superlatif.
Méd.	Médaille.	Supp.	Supplément.
Mer.	Merlin.	Supra.	Au-dessus.
Min. fin.	Ministère des finances.	Syn.	Synonyme.
N.	Neutre.	T. ou tom.	Tome.
N°.	Numéro.	Vol.	Volume.
Ord.	Ordonnance.	V.	Verbe.
Ord. du pré. pol.	Ordonnance du préfet de police.	V. A.	Verbe actif.
		V. N.	Verbe neutre.
Ord. de pol.	Ordonnance de police.	V. R.	Verbe réfléchi.
Ord. roy.	Ordonnance royale.	Voir. urb.	Voirie urbaine.
Parl.	Parlement.	V. ou Voy.	Voyez.
Prép.	Préposition.	V. n. f.	Voyez notre figure ou nos figures.
Pron.	Pronom.		
Prov.	Provençal.	V. n. v.	Voyez notre vignette ou nos vignettes.
R. ou Rac.	Racine.		
Recu. ou Rec.	Recueil.	§.	Paragraphe.
Réfl.	Réfléchi.	*Contra,*	signifie que l'auteur dont le nom suit ce mot est d'un avis contraire à celui ou à ceux émis précédemment.
Rem.	Remarque.		
Rev.	Revue.		
S.	Série.		
S. d.	Sans date.		
S. l. n. d.	Sans lieu ni date.	()	Parenthèse, a le même sens que dans l'usage ordinaire.
S. l. m. d.	Sous la même date.		
Serv.	Servitude.		
Serv. app.	Servitude apparente.		

Comme complément de ces explications, voir l'index ci-contre des principaux auteurs et des principaux ouvrages.

INDEX

DES PRINCIPAUX AUTEURS ET DES PRINCIPAUX OUVRAGES

LES PLUS FRÉQUEMMENT CITÉS

DANS LE DICTIONNAIRE RAISONNÉ D'ARCHITECTURE

Académie des inscriptions et belles-lettres. Voy. Mémoires.
Académie des sciences. Voy. Mémoires.
Æschyli tragœdiæ VII.
— *Vita præmissa.*
AMMIEN MARCELLIN, *Rerum gestarum libri XVIII.*
Anacreontis carmina.
Annales des ponts et chaussées.
Annali dell'Instituto di correspondenza archeologica di Roma.
Anthologia Græca.
APULÉE, les Métamorphoses ou l'Ane d'or.
Archives des missions scientifiques.
ARISTOPHANE, Comédies.
Aristotelis opera omnia; de Cœlo et Mundo; de Anima; Libri physicorum; de Generatione et Corruptione, etc.
Athenœi deipnosophistarum libri XV.
AULU-GELLE, *Noctes Atticæ.*
AURELIUS VICTOR, *Historia Romana.*

BARTHÉLEMY, Voyage du jeune Anacharsis en Grèce.
BATISSIER, Histoire de l'art monumental.
BELLORI, *Admiranda Romanorum antiquitatum,* etc.
— *Columna Antoniana.*
— *Columna Trajana.*
BERTY (Ad.), Dictionnaire de l'architecture du moyen âge.
— la Renaissance monumentale en France.
BLOUET (A.), Expédition scientifique de Morée.
— Restauration des thermes de Caracalla à Rome.(Voy. RONDELET.)

BOSC (ERN.), Traité des constructions rurales.
— Traité théorique et pratique du chauffage et de la ventilation.
— Traité complet de la tourbe.
— Dictionnaire général de l'archéologie et des antiquités des divers peuples.
BOURGOIN (J.), les Arts arabes.
— la Théorie de l'ornement.
BOUTAN, Fragment d'un voyage dans le Péloponèse.
Bulletin monumental.
Bullettino della commissione archeologica communale di Roma.
CÉSAR, les Commentaires, ou *de Bello Gallico.*
CANINA, *l'Architettura antica descritta,* etc.
CATO, *de Re rusticâ, apud rei rusticæ scriptores.*
CHÂTEAU (Th.), Technologie du bâtiment.
CICÉRON, ses œuvres principales. — *Epistolæ ad familiares, Epistolæ ad Atticum; de Officiis, de Divinatione, de Natura deorum, de Finibus,* etc.
CLAUDEL et LAROQUE, Pratique de l'art de bâtir.
CLÉRISSEAU, Antiquités de France, Monuments de Nismes.
COLUMELLE, *de Re rusticâ, apud rei rusticæ scriptores.*
COSTE (Pascal), Architecture arabe ou monuments du Kaire.

DACIER, traduction des œuvres d'Homère.
— — — d'Anacréon.
— — des comédies de Térence.
DALLOZ, Répertoire général de jurisprudence.

DALLOZ, Dictionnaire de jurisprudence.
DARTEIN (de), Architecture lombarde.
DÉMÉTRIUS DE PHALÈRE, de Elocutione.
DENYS D'HALICARNASSE, Antiquitatum Romanarum libri quotquot supersunt.
DESGODETS et GOUPY, Coutume de Paris.
DIODORE DE SICILE, Bibliothecæ historicæ libri XV.
DIOGÈNE DE LAERCE, Vitæ illustrium philosophorum.
DODWEL, A Classical Tour.
DURANTON, ses œuvres, Cours de droit français.

Encyclopédie d'architecture, années 1872 et 1873.
Encyclopédie méthodique.
ESCHYLE. Voy. Æschyli, etc.
EURIPIDE, ses tragédies (Tragœdiæ octodecim et fragmenta).

FÉLIBIEN, des Principes de l'architecture, de la sculpture, de la peinture, etc.
FLEURY (Ed.), Antiquités et monuments du département de l'Aisne.
FOURNEL, Œuvres juridiques.
FRÉMY-LIGNEVILLE, Code des architectes.
FRONTIN, de Aquæductis urbis Romæ, etc. (des Aqueducs de la ville de Rome).

GAILHABAUD, Monuments anciens et modernes.
GALIANI, Architettura di Vitruvio.
GARNIER (Ch.), A travers les arts.
GELLE. Voy. AULU-GELLE.
GUÉRIN, Étude sur les îles de Samos et de Patmos.
Gwilt's encyclopedia of architecture by Papworth.

HÉRODOTE, Historiarum libri IX.
HEUZEY (L.), le Mont Olympe et l'Acarnanie, etc.
HITTORFF et ZANTH, Architecture antique de la Sicile.
HOMÈRE, l'Iliade et l'Odyssée.
Horatii Flacci (Q.) carmina.
HOREAU (Hect.), Panorama d'Égypte et de Nubie.
Hygini fabulæ, apud auctores mythographos latinos.

Isocratis orationes VII et epistolæ.

JACOLLIOT, la Bible dans l'Inde.
Josephi Flavii opera. (Antiquitatis Judaïcæ et de Bello Judaïco libri.)
Justini historiæ cum notis variorum.
Juvenalis et Auli Persii Flacci satyræ.

KIRCHMANN, de Funeribus Romanorum.

LEBAS (Ph.), Voyage en Grèce et en Asie Mineure.

LEPAGE, Lois des bâtiments, ou le Nouveau Desgodets.
LESUEUR (J.-B.), Histoire et théorie de l'architecture.
LITTRÉ, Dictionnaire de la langue française.
LUCAIN, la Pharsale.
LUCRÈCE, de Natura rerum.
Lycurgi orationes, apud oratores Græcos.

MARTIAL, Épigrammes.
Mémoires de l'Académie des inscriptions et belles-lettres.
Mémoires de l'Académie des sciences.
MENESTRIER, Nouvelle Méthode du blason.
Moniteur des architectes, années 1872 et 1873.
MONTFAUCON (dom Bernard de), l'Antiquité expliquée.
MULLER (Ch. Ott.), Manuel d'archéologie.
MURATORI, Novus Thesaurus veterum inscriptionum.

NEWTON (C.-T.), A History of discoveries at Halicarnassus, Cnidus and Branchidæ.
NIBBY (Ant.), Roma nell'anno MDCCCXXXVIII. Roma antica, Roma moderna, Dintorni di Roma.
NOEL DES VERGERS, l'Étrurie et les Étrusques, ou dix ans de fouilles, etc.

OVIDE, les Métamorphoses, l'Art d'aimer.

PALLADIUS, de Re rusticâ, apud rei rusticæ scriptores.
PAPWORTH, Voy. Gwilt's, etc.
PARDESSUS, Traité des servitudes.
PARKER (J.), the Primitive Fortifications of Rome.
PATERCULUS. Voy. VELLEIUS PATERCULUS.
PAUSANIAS, Græciæ descriptio.
PERNOT, Dictionnaire des mots employés dans la construction.
PERRAULT, traduction de Vitruve.
PERSIUS. Voy. Juvenalis.
PETIT-RADEL, les Monuments antiques du musée Napoléon.
PIETRO DELLA VALLE, Viaggi in Turchia, Persia, etc.
PLAUTE, Comédies.
PLINE, Historia naturalis.
PLINE LE JEUNE, Epistolæ.
PLUTARQUE, Parallela, opera moralia quæ exstant, etc.
POLYBE, Historiarum libri V.
POMPEIUS FESTUS, de Verborum significatione.
POUQUEVILLE, Voyage dans la Grèce.
PROCOPE, Anecdota, sive historia arcana, græce.
PROPERCE, Elegiarum libri IV.

INDEX.

QUATREMÈRE DE QUINCY, Dictionnaire d'architecture.
QUINTE-CURCE, Historia.
QUINTILIEN, Institutiones oratoriæ.

RAMÉE (Daniel), Histoire de l'architecture.
Revue archéologique.
Revue de l'architecture et des travaux publics.
ROLAND LE VIRLOYS, Dictionnaire d'architecture civile, militaire et navale.
RONDELET et BLOUET, Traité de l'art de bâtir.
ROSINUS, Antiquitatum Romanarum corpus absolutissimum, cum notis Th. Dempsteri.
ROSSI, Insignium Romæ templorum prospectus exteriores interioresque a celebrioribus architectis inventi.
— Roma sottereana christiana.
ROUX, Herculanum et Pompéi.
ROUYER (E.), l'Art architectural en France depuis François I^{er} jusqu'à Louis XIV.
Rusticæ rei scriptores.

SÉNÈQUE LE PHILOSOPHE, Opera omnia quæ exstant.
SÉNÈQUE LE TRAGIQUE, Tragœdiæ.
SOPHOCLE, Tragédies.
SPON, Voyage en Grèce.
— Miscellanea eruditæ antiquitatis in quibus marmorea, statuæ, etc.

SPRAT et FORBES, Travels in Lycia.
STUART et REVETT, the Antiquities of Athens.
SUÉTONE, de Vita XII Cæsarum libri XII.
SUIDAS, Lexicon.

TACITE, les Annales.
TÉRENCE, Comédies.
TEXIER (Ch.), Description de l'Asie Mineure.
THUCYDIDE, de Bello Peloponesiaco libri VIII.
TITE-LIVE, Histoire.

VALLE. Voy. PIETRO DELLA VALLE.
VARRO (Terent.), de Re rusticâ, apud rei rusticæ scriptores.
VARRON, de Linguâ latinâ.
VELLEIUS PATERCULUS, Historiæ Romanæ duo volumina.
VIRGILIUS MARO, les Bucoliques, les Géorgiques et l'Énéide.
VITRUVE (Pollio), les Dix livres de l'Architecture.

XÉNOPHON, de Cyri institutione libri VIII, de Cyri expeditione libri VII, Œconomicus.

ZANTH. Voy. HITTORFF.
ZOSIME, Historiæ novæ libri VI.

FIN DU QUATRIÈME ET DERNIER VOLUME.

www.ingramcontent.com/pod-product-compliance
Lightning Source LLC
Chambersburg PA
CBHW051341220526
45469CB00001B/61